LES 1884
PEINTURES DES MANUSCRITS ORIENTAUX
DE LA
BIBLIOTHÈQUE NATIONALE

MACON, PROTAT FRÈRES, IMPRIMEURS.

E. BLOCHET

LES PEINTURES
DES
MANUSCRITS ORIENTAUX
DE LA
BIBLIOTHÈQUE NATIONALE

POUR LES MEMBRES DE LA SOCIÉTÉ FRANÇAISE
DE REPRODUCTIONS DE MANUSCRITS A PEINTURES

PARIS
1914-1920

INTRODUCTION

Les peintures reproduites dans ce recueil appartiennent pour leur majeure partie aux écoles qui se sont succédé dans l'Iran, depuis l'époque à laquelle la Perse tomba sous la puissance des Mongols, jusqu'au milieu du règne des rois safavis, approximativement, de la seconde moitié du XIIIe siècle à la première moitié du XVIIe. Les premières sont de la fin de la période mongole; les dernières (nos 75-82) sont des tableaux exécutés aux Indes, sous le règne des Grands Moghols, empereurs timourides de Dehli, dans lesquels la technique traditionnelle des peintres des écoles radjpoutes a été profondément modifiée par les procédés de l'art persan, qu'apportèrent dans le Djamboudvipa les élèves des écoles timourides et safavies.

Les quatre tableaux japonais sur soie (nos 83-86) qui le terminent appartiennent à un cycle tout différent : leur perfection, la richesse de leur exécution, l'animation des épisodes qu'ils illustrent, contrastent singulièrement avec la manière habituelle des œuvres nées dans l'empire du Soleil Levant, qui ne sont souvent que la caricature de l'art chinois. Leur présence dans ce recueil n'indique pas qu'ils aient un rapport quelconque avec les peintures persanes et indiennes qui y sont reproduites ; elle se justifie par leur valeur artistique, par le fait qu'elles sont restées presque inconnues, depuis le jour où elles ont été acquises par la Bibliothèque Nationale.

*
* *

Les œuvres d'art qui appartiennent aux époques antérieures à la fin du règne des Mongols sont à peine connues ; elles ne se rencontrent, en nombre très restreint, que dans quelques rares manuscrits ; l'on en possède quelques spécimens, souvent d'une exécution moins soignée que les tableaux du XIVe et du XVe siècle, d'une facture inférieure, dans les fragments d'un manuscrit du *Kalila et Dimna*, qui a été copié à Ghazna, dans les provinces orientales de l'Iran, un peu avant 1150, et qui a appartenu à M. Marteau [1] ; dans un traité d'astrologie et de magie, intitulé *Dakaïk al-hakaïk* [2], qui fut

1. Man. supplément persan 1965.
2. Man. ancien fonds persan 174, fol. 9, 69, 72, 73 v°, 83, 113, 115 et 121 v°; voir les *Peintures de manuscrits arabes, persans et turcs de la Bibliothèque Nationale*, Paris, 1911, page 8 et planche IV, et le *Catalogue des manuscrits persans*, tome II, p. 145 et suiv. Cimabue enfant s'amusait à voir travailler des peintres grecs dans

composé et illustré, à Césarée de Cappadoce, en 1276, par Nasir ad-Din Mohammad ibn Ibrahim, pour le sultan saldjoukide d'Asie Mineure, Kaï-Khosrau III ; dans un exemplaire très curieux du *Kalila et Dimna*, copié en 1279, à Baghdad (Madinat al-salam), probablement pour Ala ad-Din Ata Malik al-Djouwaïni, gouverneur de l'Irak au nom du souverain mongol de la Perse, qui, par conséquent, est contemporain du *Dakaïk al-hakaïk* [1].

Ces primitifs de l'art persan sont très nettement des copies, ou des imitations, des peintures et des fresques de l'empire d'Orient, de même que les primitifs des écoles italiennes de Venise et de Florence ont été directement inspirés par les tableaux et les peintures du Bas-Empire qui furent apportés de Constantinople dans la Ville Éternelle. Le fait est particulièrement tangible, comme je l'ai établi dans un article, imprimé dans la *Revue archéologique*, en 1907, pour toute une série des peintures qui ornent le manuscrit du *Dakaïk al-hakaïk*, lesquelles ont été exécutées sous l'inspiration directe des œuvres du moyen âge hellénique. On le remarque à plusieurs reprises dans les peintures du *Kalila et Dimna* de la collection Marteau ; il est également visible dans le *Kalila et Dimna* de 1279, dont les illustrations, extrêmement soignées, appartiennent au même système artistique, malgré l'exiguïté de leurs dimensions [2], que les grandes peintures de l'histoire des Ghaznavides et des Saldjoukides, qui forme une partie d'un manuscrit de la version arabe de la *Djami al-tawarikh*, dont les fragments sont conservés à la Royal Asiatic Society of Great Britain and Ireland et à l'Université d'Edinbourg ; on y remarque les mêmes formules artistiques qui furent en vogue dans

l'église desservie par le curé qui prenait soin de son instruction. Les peintres qui vivaient dans l'empire saldjoukide d'Asie Mineure ont certainement profité bien des fois de la même occasion ; les architectes arabes, persans et turcs, n'ont fait, dans leurs voûtes, dans leurs coupoles, dans l'ensemble de leur technique, qu'imiter servilement les procédés des Grecs du Bas-Empire dont ils sont les successeurs directs.

1. Man. ancien fonds persan 376.
2. Les plantes sont traitées dans ce *Kalila et Dimna* de la même manière que celles du Dioscoride arabe sur parchemin de la Bibliothèque Nationale (man. arabe 4947), qui a été écrit par le médecin chrétien Bahnam ibn Mousa ibn Yousouf al-Masihi, surnommé Ibn al-Bawwab, à une date qui doit se placer au ix^e siècle. Les peintures de ce manuscrit arabe ont été copiées sur celles d'un Dioscoride grec très analogue au manuscrit grec 2179, qui est du ix^e siècle. Elles se rattachent par cet intermédiaire aux très belles peintures du Dioscoride en onciale du v^e siècle de Vienne ; le fait que les enluminures des Dioscoride arabes est née de l'imitation des peintures des Dioscoride grecs est un fait évident par lui-même ; une preuve curieuse en est donnée par le Dioscoride de Vienne, qui a passé en Mésopotamie, et sur les feuillets duquel on lit en arabe, d'une main de la fin du $xiii^e$ siècle, les noms des plantes, à côté de leur dénomination grecque. Le manuscrit 4947 contient une version absolument différente de celle qui fut traduite par Étienne, fils de Basile, et revue par Honaïn ibn Ishak, pour Mohammad ibn Mousa (man. arabe 2849). Le *Fihrist* dit simplement que la traduction de Dioscoride fut exécutée par Honaïn ou par Habish (man. 4458, folios 144 recto, 149 verso). Les personnages qui sont figurés dans les peintures des *Kalila et Dimna* persans portent sur leurs manches des brassards, tout comme ceux des peintures arabes (voir page 6), et la facture de leurs vêtements dérive sans aucun doute de celle que l'on remarque dans les illustrations des manuscrits de Hariri. Les animaux y sont très curieusement peints, infiniment plus naturels que ceux que l'on trouvera à des époques plus basses. L'artiste qui a peint les illustrations du livre de *Kalila et Dimna* de 1279, comme ceux qui ont exécuté les peintures des *Makamat* de Hariri, ont cherché surtout à se rapprocher le plus possible de la nature, et leur technique est la même. Les peintures de ce manuscrit persan du livre de *Kalila et Dimna* sont l'origine de celles de l'*Adjaïb al-makhloukat*, copié en 1388 (supp. persan 332) dont il sera question à plusieurs reprises dans cet article, et des peintures de la première époque timouride.

les vallées du Tigre et de l'Euphrate, du Xe au XIIIe siècle, lesquelles s'élaborèrent sous l'influence des écoles de l'empire grec. Des copies de modèles nettement chrétiens se trouvent dans plusieurs des peintures de la traduction arabe de la *Djami al-tawarikh*, notamment dans celle qui représente la naissance du prophète Mohammad, laquelle est imitée, sans aucun intermédiaire, d'une Nativité qui ornait un Évangile grec.

La technique de ces œuvres primitives de l'art persan se rattache [1] à la manière des

1. Les artistes musulmans de l'école mésopotamienne se sont franchement inspirés des peintures des manuscrits chrétiens enluminés dans la vallée du Tigre et de l'Euphrate, qu'ils ont certainement connues, ces peintures étant des copies abâtardies des illustrations des manuscrits grecs. Dans ses *Prolégomènes historiques*, Ibn Khaldoun est forcé d'avouer que la pratique des arts fut très restreinte dans les pays qui furent conquis par l'Islamisme, depuis le jour où ils durent subir le joug des vainqueurs, aussi bien la Perse que la Syrie, l'Égypte que l'Espagne, à tel point que les Musulmans installés dans ces contrées, dont la civilisation, avant cette époque, avait brillé d'un vif éclat, se virent obligés de demander à l'étranger beaucoup des objets qui dépassaient les besoins immédiats de la vie ; si bien que tous les savants, tous les artistes, tous les ingénieurs du monde musulman furent des « étrangers », de ces Persans et de ces Grecs du Bas-Empire que les khalifes orthodoxes avaient soumis, par la force du glaive, à la loi du Koran. Un exemple extrêmement curieux et très important de cette pénétration de l'art islamique par l'art chrétien oriental, dérivé de l'art du Bas-Empire, se trouve dans les peintures, malheureusement très endommagées, d'un Évangéliaire syriaque du commencement du XIIIe siècle (Syriaque 355), qui ont été reproduites par M. Omont dans les *Monuments et Mémoires de la Fondation Eugène Piot* (*Peintures d'un Évangéliaire syriaque du XIIe ou XIIIe siècle*, 1912), et qui sont des copies de peintures grecques. La relation des illustrations de cet Évangéliaire avec la technique des enluminures des manuscrits arabes mésopotamiens est visible ; elle se remarque dans le drapage des vêtements, dans les poses des personnages qui figurent dans les scènes qu'elles décorent ; les peintures de cet Évangéliaire ont été exécutées entre les années 1199 et 1201, à Malatiyya, l'ancienne ville grecque de Mélitène, sur l'Euphrate, laquelle, comme dit Yakout (*Modjam al-bouldan*, tome IV, page 634), fut une cité de l'empire grec, qui passa au pouvoir des Musulmans. Aboul-Fida, prince de Hamah, nous apprend, dans sa curieuse autobiographie (*Historiens orientaux des Croisades*, I, 180), qu'au commencement du XIVe siècle (1315), les Chrétiens et les Musulmans vivaient dans cette ville en excellente intelligence, au lieu de se faire la guerre, comme dans d'autres contrées, et qu'il arrivait même que des Musulmanes épousaient des Chrétiens, ce qui est en contradiction absolue avec la loi de l'Islam. Le couvent de Barsauma (Omont, *ibid.*), près de Malatiyya, était le centre religieux des Jacobites ; le patriarche Michel le Syrien y fit construire une église, que l'on mit deux années (1192-1193) à décorer de peintures ; quelques années plus tard, postérieurement à 1222, le patriarche Ignace fit orner de fresques la cellule dans laquelle il vivait. Ces fresques de la cellule patriarcale, les décorations de l'église du couvent de Barsauma, étaient, suivant toutes les vraisemblances, du même style, et dans le même goût, que les peintures de l'Évangéliaire illustré à Malatiyya. Ce sont ces illustrations qui servirent de modèles aux artistes musulmans, et dont ils ont imité la manière dans la décoration des manuscrits, tels que les *Makamat* de Hariri. Il était impossible que cette pénétration ne se fît point dans un pays où les Chrétiens étaient très nombreux, et où ils avaient connu, aux époques romaine et byzantine, une prospérité extrême. Une note écrite sur l'une des pages d'un manuscrit syriaque de Séert (Syriaque 369), décrit par Mgr Addaï Scher (*Cat. des man. syriaques et arabes conservés dans la bibliothèque épiscopale de Séert*, Mossoul, 1906, page 72), nous apprend que, sous le règne du sultan Badr al-Din wad-Dounia, qui n'est autre que le célèbre atabek al-Malik al-Rahim Badr ad-Dounia wad-Din Alp Ghazi Inalkoutlough Toghroultéguin Aboul-Fadhaïl Loulou († 1259), à Mossoul, les Chrétiens possédaient soixante mille maisons, et ils n'étaient pas beaucoup plus mal partagés dans les autres provinces mésopotamiennes. On voit à Mossoul, dans le palais de Badr ad-Din Loulou, appelé Kara Saraï, au-dessous d'une inscription arabe, une rangée de personnages assis, de près de 20 cent., sculptés en relief, identiques à ceux qui sont gravés sur certaines monnaies des Ortokides (*Recueil d'inscriptions arabes tracées sur les monuments de la ville de Mossoul*, par Siouffi, 1881, man. arabe 5142, page 243). Ces statuettes, au même titre que les figures gravées sur les pièces de monnaie des princes ortokides, sont des imitations directes de la technique grecque. La technique de la statuaire n'a jamais été complètement abandonnée durant les siècles du Bas-Empire, et la coutume d'honorer la mémoire des hommes illustres en érigeant leurs effigies aux carrefours des rues se perpétua jusqu'à une époque assez basse ; tous les historiens de la période byzantine, Procope, Nicéphore Grégoras, Zonaras, Cédrénus, Codinus, ont parlé de la statue équestre de Justinien ; Cédrénus, de celle de Phocas. L'insuffisance des praticiens réduisit

peintures des livres arabes, qui furent exécutées en Syrie et en Mésopotamie, entre le XIe et le XIIIe siècle, le traité des plantes de Dioscoride, copié sur des feuillets de parche-

la sculpture à la décoration religieuse, dans laquelle la vulgarité des formes est jusqu'à un certain point noyée dans la masse de l'édifice ; encore la médiocrité des artistes se borna-t-elle à l'ornementation de l'intérieur des basiliques ; elle se réfugia dans l'enjolivement de leurs parties secondaires, où les imperfections des sculpteurs, dans l'ombre discrète des nefs, étaient moins choquantes que si elles se fussent étalées, au grand soleil de la Grèce ou de la Syrie, sur les façades des églises. Il existe à Aladja, en Asie Mineure, une église à coupole qui date de l'époque de Justinien (Popplewel Pullan et Texier, *Architecture byzantine*, 1865, page 184), dont l'intérieur est orné de toute une décoration sculptée dans la pierre, de symboles religieux dans des médaillons et dans des cartouches, ce qui rappelle l'ornementation en mosaïque de Saint-Paul-hors-les-Murs et des sanctuaires de Ravenne, qui imite la tradition romaine, d'anges à trois paires d'ailes, d'un saint Michel combattant les monstres. Mais ce n'est là que l'exception ; c'est en vain que l'on chercherait, dans les basiliques grecques de Syrie, autre chose, sur leurs façades de pierre, qu'une dentelle reproduisant le thème chrétien des pampres au milieu desquels figurent quelques paons. Les sarcophages de Ravenne sont ornés de sculptures qui copient l'antique, et qui se font de plus en plus médiocres à mesure que l'on s'enfonce dans la nuit des époques barbares. Il y eut des chapiteaux historiés, à Sainte-Sophie, avec les images du Christ, des Prophètes, de la Vierge, des Apôtres (Bayet, *Recherches pour servir à l'histoire de la peinture et de la sculpture chrétiennes en Orient*, 1879, page 111) ; cette technique fut imitée par les artistes qui ont travaillé pour les rois sassanides ; elle s'est transmise à l'art des basiliques romanes et ogivales. Il ne faut voir dans cette restriction volontaire qu'un aveu d'impuissance ; au milieu de la médiocrité de l'ambiance du Bas-Empire, il n'y a point de doute que des artistes n'aient essayé de continuer, d'une façon sporadique et intermittente, la tradition de l'Antiquité ; mais ce ne fut que l'exception, et l'art de la sculpture s'abâtardit à mesure que l'on s'éloigne du IVe siècle, au point de se réduire à l'ornementation grossière d'objets en ivoire.

La tradition de la décoration intérieure des églises s'est maintenue à travers tout le moyen âge jusqu'aux époques contemporaines, dans le rite orthodoxe, bien que les Orientaux soient demeurés iconoclastes, et poursuivent de leur rage la statue religieuse ; elle s'est conservée dans la décoration sculpturale des iconostases, qui sont couverts de sculptures représentant des scènes de l'Ancien et du Nouveau Testament.

« Les plus belles clôtures (de chœur) que j'aie vues (Didron, *Manuel d'iconographie chrétienne*, Paris, 1845, page 26, note), sont à Saint-Jean-l'Évangéliste, la principale église de Smyrne ; au couvent de Saint-Karalampos, aux Météores ; à celui de Zographou, au mont Athos. Les anciennes clôtures, celle, entre autres, du couvent de Saint-Luc, en Livadie, sont de construction en pierre ou bien en marbre, à colonnes et arcades, ou en plate bande, comme celle de Saint-Marc, à Venise ».

Les procédés des peintres de l'école mésopotamienne se retrouvent dans l'ornementation des plats exécutés au XIIIe siècle en Mésopotamie ; le type caractéristique et fondamental de cette manière est un personnage à la figure longue, souvent hâve, qui porte la moustache et une petite barbiche. La technique de l'école de Rayy, l'ancienne Rhagès, en Perse, présente certaines différences avec la manière de l'école mésopotamienne ; les personnages figurés sur les vases trouvés à Rayy sont d'une taille inférieure à celle des individus qui animent les peintures mésopotamiennes : ils n'ont point de barbe, tandis que ceux qui sont représentés dans les Hariri, dans les *Kalila et Dimna*, ont pour caractéristique essentielle de porter la barbiche et la moustache ; de plus, les personnages de Rayy ont des figures rondes et poupines, comme ceux de plusieurs peintures qui décorent l'Ascension de Mahomet (planches 24-25) ; ils ont souvent de longs cheveux. Mais les procédés des deux écoles sont indiscutablement apparentés : le manuscrit 3929 des *Makamat* de Hariri est entièrement dans la manière de Rhagès, quoique l'exécution de ses peintures soit infiniment supérieure à celle des décorations des vases persans ; c'est du Rhagès fortement influencé par les procédés du Bas-Empire, au folio 26 vº, où trouve la copie d'une « mise au tombeau » copiée dans un Évangéliaire ; le manuscrit 6094 des *Makamat* (1222) est encore dans la manière de l'empire grec ; ses illustrations sont bien supérieures aux céramiques mésopotamiennes et à celles de Rhagès ; c'est de ces peintures que dérivent celles des *Makamat* de Hariri, qui appartinrent à Schefer (arabe 5847), qui ont été copiées en 1237, lesquelles sont beaucoup plus personnelles et plus épisodiques. La divergence qui discrimine les types figurés sur les vases de Rhagès de ceux des peintures de l'école mésopotamienne s'explique, à mon avis, par la différence absolue qui sépare les races qui y sont représentées ; le type de Rhagès est le Turk jaune, qui a toujours vécu en Perse comme en pays conquis, le Turk mongolique, dont les caractéristiques se rapprochent de celles de la race chinoise, qui, sur sa face ronde, n'a point de barbe, dont Jornandes (*Getica*, § 35) a dit, parlant de Bléda, roi des Huns : « forma brevis, lato pectore, capite grandiore, minutis oculis, rarus barba, canis aspersus, semo nasu... » ; quelques types altaïques bien définis paraissent dans la décoration du très beau vase de Rayy qui

min, au IX⁰ ou au x⁰ siècle, par un Chrétien, nommé Bahnam ibn Mousa ibn Yousouf al-Masihi [1], trois exemplaires des *Makamat* de Hariri [2] copiés entre 1222 et 1275, le traité des Nativités, par Abou Maashar [3], deux manuscrits de la version arabe du *Kalila et Dimna* [4], l'histoire des nations du monde antique d'Albirouni ; la copie de

fait partie de la collection de M. Sambon (*Catalogue des objets d'art... formant la collection de M. Arthur Sambon*, Paris, 1914, fig. 152, 153). Les gens de Baghdad, de Bassora, de Koufa, qui sont figurés dans les peintures mésopotamiennes, appartiennent à une race essentiellement différente, à la race sémitique ; beaucoup avaient du sang arabe dans les veines, et ils sont représentés avec leurs colliers de barbe noire sur leurs visages hâlés par le vent du désert. Il faut aussi tenir compte de ce fait que l'art des céramiques de Rhagès est en général schématique, et qu'il est assez difficile de comparer une peinture très soignée dans un manuscrit de luxe à l'ornementation économique d'un vase de terre commun. Il y a plus de rapports entre la facture des vêtements de ces deux écoles qu'entre leurs valeurs esthétiques : les gens des vases de Rhagès portent des brassards comme ceux de l'école mésopotamienne ; leurs habits sont ornés d'imbrications polygonales formées d'un système de trois lignes droites qui se coupent, de plis stylisés qui forment des enroulements, comme dans les peintures des *Makamat* de Hariri (voir page 6), de sortes d'étoiles à quatre branches, d'hexagones portant un point rouge en leur centre ; quelquefois les vêtements des vases de Rhagès sont couverts de lignes ondulées, qui sont l'aboutissement de la stylisation des plis du drapage classique. Ces écoles, en Mésopotamie et dans l'ouest de l'Iran, reproduisent des modes qui, de Rayy à Baghdad, avaient évidemment des détails communs. Les peintures de l'école mésopotamienne présentent cette caractéristique que leurs personnages portent souvent des robes dans deux nuances d'une même couleur, l'une claire, l'autre foncée.

1. Man. arabe 4947. Après son nom, Bahnam ibn Mousa a ajouté une formule en syriaque, ce qui établit suffisamment qu'il était chrétien.

2. Man. arabe 3929, sans date ; 5847, copié en 1237 ; 6094, copié en 1222. J'ai signalé l'importance de ces manuscrits pour l'étude de l'évolution de la peinture persane dans un article qui a été imprimé dans la *Revue archéologique* de 1907. Le manuscrit 5847, qui appartint à Schefer, est entré à la Bibliothèque Nationale en 1899, le manuscrit 6094, en 1903.

3. Man. arabe 2583. Les peintures de ce manuscrit ont été exécutées par un certain Kanbar Ali Shirazi (fol. 2, 12 v⁰), dans la seconde moitié du XIII⁰ siècle. Deux feuillets ajoutés à la fin du livre portent la date de 700 de l'hégire, soit 1300 de notre ère ; mais cette date indique l'époque à laquelle le manuscrit a été restauré, et non celle de son exécution, comme cela se voit suffisamment par les caractéristiques du papier et de l'écriture de ces deux feuillets, lesquelles sont essentiellement différentes de celles de la graphie et du papier de la partie plus ancienne du manuscrit. On remarque dans ces peintures des influences mongoles et chinoises, la queue du Sagittaire, fol. 25 v⁰, 26 v⁰, 27 v⁰, par exemple ; mais ces infiltrations étrangères n'empêchent que leur facture générale, l'aspect, l'accoutrement, la posture des personnages qui les animent, ne soient rigoureusement dans la même manière, et suivant les mêmes normes, que ceux des peintures des *Makamat* de Hariri. Les quelques modifications qui ont été apportées aux procédés de l'école mésopotamienne, sous l'influence des Mongols qui s'étaient emparés de la Perse, par un Persan de Shiraz qui vivait sous leur joug, alors que l'Iran était rempli de soudards appartenant à toutes les races de l'Extrême-Orient, Mongols, Turks, Tonghouses, Chinois, n'en ont altéré, ni la physionomie générale, ni les traits, ni les détails essentiels. L'exécution de ce curieux manuscrit se place entre 1256, date à laquelle le prince Houlagou s'empara de l'Iran et de Baghdad, et 1300, l'année en laquelle on lui ajouta deux feuillets pour remplacer ceux qui s'étaient perdus, vers 1270.

4. Les deux manuscrits importants de la version arabe du *Kalila et Dimna* ornés de peintures portent les n⁰ˢ 3465 et 3467. Ils ne sont pas datés, mais il est évident qu'ils ont été copiés aux environs de 1220, et que le second a été exécuté quelques années après le premier. Le rédacteur du *Catalogue des manuscrits arabes* a assigné au manuscrit 3467 la date du XV⁰ siècle, mais c'est là une erreur manifeste : à l'époque à laquelle le *Catalogue* a été rédigé, et même jusqu'à une date plus récente, on croyait que la présence de peintures dans un manuscrit indiquait une influence persane et une date relativement basse. La facture du manuscrit 3465 est en effet entièrement analogue à celle d'un traité de Dioscoride, daté de 1222, dont les peintures ont été arrachées et vendues à plusieurs collectionneurs ; quelques-unes ont été publiées par MM. Claude Anet et Martin, en particulier par Martin (*Miniature painting and painters*, 6, 7) ; elle se rapproche beaucoup de celle du manuscrit 6094 des *Makamat* de Hariri, par exemple, fol. 10, 11 v⁰, 12 v⁰, 14 v⁰, 15 v⁰, où l'on voit, à la gauche du roi, un personnage qui est copié dans un Évangéliaire ; fol. 18 v⁰, où Bouzourdjmihir est

cette histoire, relativement moderne, peut-être du xvii° siècle, a été exécutée sur un exemplaire très ancien, du commencement du xiv° siècle, dont les peintures ont été recopiées aussi fidèlement que possible, avec des rajeunissements qui étaient fatals,

représenté sous les espèces d'un prophète tel qu'ils sont figurés dans les peintures grecques ; fol. 20 v°, 23 v°, 71, où Burzouya est également inspiré d'un personnage biblique. Les animaux qu'on trouve dans ces illustration sont très curieux, et ils ont des physionomies étranges (fol. 71 v°, 78, 94 v°, 95 v°, 97, 106 v°, 107 v°, 110, 114, 126 v°, 127 v°). On y voit des lions à la mine furieuse, qui ont la crinière, les poils du ventre et du râble de couleur d'or (fol. 114, 125, 126 v°, 127 v°, 128) ; des chacals rouge vif et rouge clair, qui ont le col, le dessous du ventre et la queue dorés (fol. 113 v°, 125, 128) ; un chat, qui a un collier doré, les poils du ventre et ceux du râble dorés (fol. 118 v°) ; une chèvre, dont les poils du cou, du ventre et du râble sont dorés. Cette coloration en or vif des poils de ces animaux est la stylisation dernière des langues de feu que les animaux fantastiques du Céleste Empire portent dans les bestiaires chinois. C'est là une influence directe de l'art de l'Empire du Milieu sur les normes de la peinture mésopotamienne ; elle s'est exercée également, comme on le verra beaucoup plus loin, dans les solitudes de l'Asie Centrale. Comme dans le manuscrit 3467, les personnages portent, brodés sur les manches de leurs vêtements, de gros brassards dorés, que l'on retrouve dans les peintures des *Makamat* de Hariri, et dans celles de la chronique de Rashid ad-Din, dont les fragments sont conservés en Angleterre. Ces brassards sont copiés servilement sur ceux des mosaïques et des peintures du Bas-Empire, tels ceux du portrait de Justinien à Saint-Apollinaire-la-Neuve, de la mosaïque de Sainte-Sophie de Salonique du xi° siècle, qui représente trois des Apôtres (Diehl et Le Tourneau, *Monuments Piot*, XVI, fig. 7), où il est, visiblement, le repli d'un des *clavi* du vêtement de l'Apôtre, ce qui indique assez l'origine romaine de cet ornement, des peintures des manuscrits grecs des ix°-x° siècle (Omont, *Fac-similés des miniatures des plus anciens manuscrits grecs*, planches 3 ; 8 ; 27, le 5° personnage à partir de la gauche de la peinture inférieure ; 30, le Christ du registre moyen de la planche ; 32, dans le registre supérieur, le Mage qui fait l'offrande au Christ, dans le registre moyen, le soldat qui tient une épée ; 45 ; 46 ; 53, en particulier le personnage de droite dans le registre inférieur. Ce brassard est très développé dans les portraits de Nicéphore Botoniate et de l'impératrice Marie, planches 61 et 62 (vers 1078). Ces brassards se trouvent également dans les peintures grecques de dates plus récentes, par exemple dans le manuscrit grec 74 (xii°), 54 (xiii°), soit en or, soit en rouge ; 54 (commencement du xiv° siècle), d'où ils ont passé dans les tableaux italiens, dans l'Annonciation du Musée d'Anvers par Memmi de Sienne, dans l'Annonciation de Lorenzetti à l'Académie des Beaux-Arts de Sienne, dans la Madone de Giotto à Saint-François, à Assise, dans une Vierge à l'Enfant de Néri de Bicci († 1491), au Musée de Dijon, qui a de très gros brassards.

La disposition des étoffes dont les personnages sont revêtus dans les peintures des manuscrits arabes 3465 et 3467 rappelle les plis onduleux des vêtements des illustrations des manuscrits du Bas-Empire, qui sont copiées sur les peintures gréco-romaines ; il faut y voir, comme dans les vêtements des peintures des manuscrits de Hariri, le souvenir ultime du drapage classique. Cette technique a disparu dans les habits de plusieurs des personnages qui sont figurés dans les peintures du manuscrit 3467, pour faire place à des étoffes ornées de dessins hexagonaux, ou carrés, dans lesquels se trouve inscrite une sorte de fleur, les mêmes que l'on trouve, sous une forme plus schématique, dans la décoration des vases de Rhagès (voir page 5), ou de torsades, qui semblent brodées sur l'étoffe (fol. 2, 26 v°, 28 v°, 64, 80, 87 v°, 88, 93), et qui sont vraisemblablement des plis exagérés, tels que ceux que l'on trouve dans les peintures du manuscrit 5847 des *Makamat* de Hariri, dans des peintures de ce même manuscrit 3467 (fol. 9 v°, 15 v°, 16), ces exagérations se retrouvant jusque sur les tiges des plantes (fol. 22). L'ornement que l'on nomme « fleur de pois » paraît également dans ces peintures à l'exclusion du trilobe. L'origine de toute cette ornementation se trouve dans les peintures grecques ; des ornements formés d'un quadrilobe encerclé, et d'une fleur à cinq lobes inscrite dans un carré, figurent dans une peinture du man. grec 139, fol. 7 v°, qui est du x° siècle (Omont, *Fac-similés des miniatures des plus anciens man. grecs*, 7) ; les ornements géométriques des manuscrits arabes mésopotamiens, au moins l'ornement carré, sont issus de ceux qui sont reproduits aux planches 16, 19, 31, 43, 57, 59 (ix° siècle) ; l'ornement hexagonal n'est qu'un développement de l'ornement carré ; des ornements formés de cercles et d'enroulements se trouvent sur les vêtements d'un cavalier reproduit à la planche 54 (ix° siècle) ; on serait tenté de croire que les gaufrures des vêtements du man. arabe 3467 sont la déformation des imbrications mal comprises des équipements militaires qui figurent dans les illustrations du Saint-Grégoire de Nazianze (grec 510 ; Omont, *ibid.*, planches 40, 52, ix° siècle), qui sont copiées sur des peintures classiques.

Les animaux du manuscrit 3467 sont supérieurs à ceux du manuscrit 3465, et ils ont des physionomies plus naturelles ; ils ont passé des manuscrits mésopotamiens dans les bestiaires persans (fol. 3, 66 v°, 67, 70, 71,

comme le fait s'est produit très souvent dans l'histoire de l'art persan [1]. Les œuvres anciennes de l'art iranien se rattachent également aux enluminures très médiocres d'un traité de chirurgie, écrit en turc, par Sharaf ad-Din ibn Ali al-Hadjdj Ilias, et copié en 1465; ces mauvaises illustrations sont entièrement analogues à celles du traité d'astrologie d'Abou Maashar, et la technique des peintures qui décorent les manuscrits des *Makamat* de Hariri y est encore très visible [2].

Les tableaux qui illustrent le manuscrit de la Chronique de Rashid ad-Din, copié en 1314 [3], dont les fragments sont conservés à Londres et à Edinbourg, les peintures d'un *Livre des Rois* qui appartient à M. Demotte, et qui en sont contemporaines [4], celles d'un manuscrit de la chronique de Tabari, qui a fait partie de la collection de M. Kévorkian [5], et qui est plus ancien de cinquante à soixante-quinze ans, les enluminures microscopiques du *Kalila et Dimna* de la collection Marteau, sont formés de deux apports essentiellement différents, que l'examen le plus superficiel permet de discriminer sans la moindre difficulté : des éléments empruntés aux peintures des manuscrits arabes, syriens et mésopotamiens [6], qui furent exécutées sous l'influence de la technique du Bas-Empire, et dont il vient d'être parlé ; des représentations très exactes des soldats et des officiers que les peintres voyaient tous les jours circuler dans les rues, cavaliers turks pour l'histoire de Tabari et pour le *Kalila et Dimna*, soudards mongols pour l'histoire de Rashid ad-Din et le *Livre des Rois* de M. Demotte. Les artistes qui, à la fin du XVe siècle, et dans la première moitié du XVIe, travaillèrent à la cour de Sultan Hosaïn Mirza et des princes shaïbanides de la Transoxiane, continuèrent naturellement cette tradition, et ils ont très fidèlement représenté dans leurs peintures les officiers des Timourides et des Uzbeks, qu'ils voyaient à Hérat, à Samarkand, à Boukhara, à Khodjand, à Tashkand ; c'est de même que les enlumineurs qui ont illustré les

74, 78 v°) ; on y voit des lions jaunes à crinière dorée (fol. 3, 22, 30, 40 v°, 46), des chacals qui ont le poil du col tout doré, et qui semblent porter un gorgerin d'or (fol. 3, 21, 41 v°, 56), des lièvres représentés de même (fol. 70, 71).

1. Manuscrit arabe 1489.
2. Ce livre turc est la traduction d'un livre arabe illustré de peintures de l'école mésopotamienne, dont on a soigneusement reproduit les illustrations, en même temps qu'on en traduisait le texte. Le manuscrit est autographe, comme l'indique une note qui se lit à la fin ; il a appartenu à la Bibliothèque du Sérail.
3. 714 de l'hégire.
4. Les peintures du *Livre des Rois* de M. Demotte présentent les plus grandes analogies avec celles de la chronique arabe de Rashid ad-Din ; le format tout à fait inusité de ce *Livre des Rois*, son écriture, son illustration, toutes ses caractéristiques, prouvent qu'il sort de l'atelier de copie que Rashid ad-Din avait installé à Tauris, pour y faire reproduire les exemplaires de sa chronique ; il paraît, autant que je l'ai entendu dire par M. Demotte, que la copie de ce *Livre des Rois*, que je n'ai jamais vu avant qu'il n'ait été dépecé, n'était pas terminée ; son exécution fut interrompue par l'assassinat de Rashid ad-Din, par le pillage de sa maison et le saccage des établissements qu'il avait fondés à Tauris (Juillet 1318), tous faits sur lesquels je me suis jadis expliqué longuement.
5. Ce manuscrit a figuré à l'Exposition d'art oriental qui s'est tenue à Paris, durant l'été de 1912, au Pavillon de Marsan ; M. Claude Anet a reproduit une de ses peintures dans le *Burlington Magazine* (Octobre 1912, planche I .
6. Il convient de remarquer d'ailleurs qu'un grand nombre des éléments, costumes, vêtements, armes, objets d'ameublement, étaient certainement, et fatalement, les mêmes, en Perse, en Syrie et en Mésopotamie ; la facture de ces éléments décoratifs est identique dans les illustrations persanes à celle des peintures des manuscrits arabes de Hariri, d'Abou Maashar et d'Albirouni.

Livres des Rois, sous le règne de Fath Ali Shah, ont mis, sur la tête des Kéanides de la légende avestique, la lourde couronne des Kadjars, la tiare des timbres de Nasir ad-Din Shah, tout comme les artistes de la cour du Roi Soleil ont fait évanouir Esther devant Xerxès, sous les atours d'une dame du palais de Marie-Thérèse.

Depuis la fin du xe siècle, l'Iran fut constamment écrasé par la tyrannie des Turks, avec les Ghaznavides, les Saldjoukides et les rois du Kharizm ; il passa ensuite sous la domination des Mongols, qui étaient des Tonghouses, comme les Mandchous ; avec les Timourides, il retomba sous le joug abhorré des Turks, jusqu'au commencement du xvie siècle ; après la disparition de la dynastie persane des Safavis, la seule maison de race iranienne qui ait régné sur la Perse depuis la chute des Sassanides, les Turks, avec les Afsharides (1736) et les Kadjars (1779), l'asservirent définitivement pour la conduire à sa ruine. Ces Turks et ces Tonghouses avaient apporté avec eux leurs idiomes qu'ils n'abandonnèrent jamais, tels Arghoun et Oltchaïtou Sultan Mohammad Khorbanda, qui écrivirent en mongol à Philippe-le-Bel, tels les Kadjars, qui, aujourd'hui encore, n'emploient le persan que dans leurs actes officiels, et parlent le turk dans leur palais. Aux époques anciennes, du xe au xve siècle, car les Kadjars ont eu le temps de s'iraniser durant le long règne des Safavis, les armes et les équipements de ces Turks qui avaient subjugué l'Iran venaient en droite ligne d'Asie Centrale, et ils présentaient les plus grandes ressemblances avec ceux des Chinois auxquels ils les avaient empruntés, si bien que les armures des cavaliers figurés dans les peintures de l'histoire de Rashid ad-Din de Londres et dans le Livre des Rois de M. Demotte rappellent étrangement celles des samouraïs et des daïmios du Soleil Levant, qui, eux aussi, aux heures du moyen âge, avaient copié les modes du Céleste Empire.

Il ne faut donc point s'étonner si l'on trouve dans les peintures persanes une ambiance extrême-orientale, quelque chose qui rappelle la Chine et les pays lointains qui s'étendent vers la mer de Corée, puisque les peintres de Rayy, de Tauris, de Hérat, de Samarkand, ont figuré dans leurs œuvres des types ethniques qui appartiennent à la race jaune, des Turks et des Tonghouzes, des modes et des vêtements, des harnois de guerre et de combat, qui ont été importés en Perse des steppes de l'Asie Centrale, et qui sont originaires du Céleste Empire, d'où ils ont passé à la fois dans le Turkestan et au Japon.

Le fait est tangible pour les illustrations de l'histoire de Tabari de M. Kévorkian, qui rappellent, par leur manière et par leur style, la technique des vases ornementés de Rayy ; il est particulièrement remarquable dans les peintures des manuscrits de la *Djami al-tawarikh* de Rashid ad-Din, dans lesquelles, à côté des types persans du commencement du xive siècle, figure toute la horde des conquérants mongols, bardés de leurs armures d'Extrême-Orient, qui avaient apporté dans l'Iran tous les meubles qui leur étaient familiers dans les steppes de l'Orkhon et du Kéroulen, trônes chinois, paravents laqués, vases de porcelaine, qui se prélassent dans ces tableaux, vêtus de ces habits que les Mandchous leur empruntèrent, et qu'ils réimportèrent, comme des

modes nouvelles, dans le nord du Céleste Empire, quand ils eurent renversé la dynastie des Ming. Les auteurs de cette peinture documentaire se sont uniquement souciés de reproduire aussi fidèlement qu'il leur était possible le cadre dans lequel ils vivaient, Musulmans iraniens, et Mongols accoutrés aux modes de l'Extrême-Orient, qui ne diffèrent pas sensiblement des Turks qui animeraient des peintures exécutées au IXe ou au Xe siècle, dans le royaume des Ouïghours, si l'on en possédait. Il n'y a point là d'influence chinoise, mais uniquement la copie, la reproduction presque mécanique, des détails et des particularités d'une civilisation extrême-orientale transplantée dans les contrées de l'Occident par la force des armes, imposée par le droit que confère la victoire. Un fait identique se produisit aux Indes, quand les Timourides s'en emparèrent, lorsque les peintres indiens, à côté des types traditionnels de l'art radjpoute, représentèrent les cavaliers turks qui les avaient conquises [1], revêtus des brillantes armures qu'ils avaient apportées du Khorasan, en même temps que leurs enseignes de queues de cheval, qu'un autre clan des Turks d'Asie Centrale importa à Byzance, sur les rives du Bosphore.

* * *

L'école mésopotamienne musulmane, qui est également connue au XIIIe siècle par les produits de sa céramique, est le prolongement islamique des écoles chrétiennes de Mésopotamie, lesquelles se rattachent à la technique de l'empire grec.

Les peintures des plus anciens manuscrits mésopotamiens qui soient connus, les enluminures qui ont été ajoutées à l'Évangéliaire de Raboula, au Xe siècle, ont été copiées sur les illustrations d'un manuscrit grec [2]; il en est de même des tableaux médiocres d'un Évangile syriaque qui a été enluminé à Mélitène, au XIIe ou au XIIIe siècle [3].

1. Par exemple dans le portrait de Tamerlan reproduit à la planche 48 des *Peintures de manuscrits arabes, persans et turcs de la Bibliothèque Nationale*, dans les peintures de certains manuscrits de la version persane des *Mémoires* de l'empereur Baber, qui fut exécutée aux Indes, sur les ordres de l'empereur Akbar. Ces éléments étrangers disparurent tout naturellement des peintures quand les conquérants eurent été absorbés par la civilisation qu'ils avaient voulu détruire, lorsqu'ils en eurent adopté les usages et les coutumes, au point de ne plus différer des populations qu'ils avaient soumises. A l'époque des Safavis, qui mirent fin, pour un temps, à la domination des Turks dans l'Iran, les personnages qui figurent dans les illustrations des livres sont purement persans, et, si l'on y trouve encore des peintures animées par la chevauchée de cavaliers turks, c'est qu'elles sont des copies d'œuvres exécutées à l'époque des Timourides ou des Mongols. La disparition de ces éléments adventices fut extrêmement rapide aux Indes : dès les premiers temps de la conquête, les Turks durent abandonner leurs armures, qui étaient impossibles dans un pays aussi chaud, et les souverains qui figurent dans les peintures de l'époque des Grands Moghols sont tous vêtus suivant les modes indiennes qu'ils adoptèrent dès les commencements de leur souveraineté. Les peintres indiens oublièrent même que les conquérants étaient arrivés dans la péninsule couverts des armures pesantes que l'on voit figurées dans les manuscrits enluminés à l'époque des Timourides du Khorasan, et l'artiste qui, à la fin du XVIIIe siècle, illustra, pour le colonel Gentil, une traduction abrégée de l'histoire de Firishta (Français 24219), a représenté Tamerlan, Miran-Shah, Shah-Rokh, Omar-Shaïkh, parés des somptueux vêtements indiens que portaient, au XVIIe et au XVIIIe siècle, les descendants de Baber.

2. Voir page 52.

3. Omont, *Peintures d'un Évangéliaire syriaque du XIIe ou XIIIe siècle*, dans les *Monuments Piot*, 1912.

dans lesquels on retrouve, agrémentés de variantes insignifiantes, dans une manière identique, dans le même style, les types romains qui animent les scènes du Canon décoratif dont les normes ont été établies dans la Ville Éternelle.

Cette emprise romaine sur l'Euphrate, par l'intermédiaire des œuvres de la peinture du Bas-Empire, continue, aux xe, xie, xiie, xiiie siècles, une tradition antique; elle prouve, s'il était besoin qu'on administrât cette preuve, que les Araméens allaient chercher leurs inspirations à Rome, ou plutôt que les formules romaines avaient succédé à l'art grec dans ces régions lointaines, d'où la technique des empires de Chaldée s'évanouit dès qu'y apparurent les œuvres de l'Hellénisme. L'Euphrate, aussi précieux pour ces contrées arides que le Nil d'Égypte pour la terre des Pharaons, est figuré par deux fois : l'une sous les espèces d'un bas-relief de facture romaine, des environs de l'année 70 de l'ère chrétienne; l'autre dans le dessin somptueux d'une mosaïque romaine, qui porte la date de 227 [1]; le dieu, dans le bas-relief, est allongé sur le roc, les jambes nues ; la main droite s'appuie sur le genou, le bras gauche a perdu sa main, mais il est visible qu'elle reposait sur une urne ; la tête a entièrement disparu. Cette forme et celle de la mosaïque sont classiques dans l'art gréco-romain ; il faut voir dans le style de la statue qui représente l' « Euphrate roi », non l'influence de la technique romaine sur un prétendu style oriental, mais la manière de Rome elle-même ; le galbe du dieu, dans sa nudité puissante, se détache, dans un relief évident, sur l'érasure de la pierre.

Des mosaïques funéraires, exécutées par des Syriens, ont été trouvées à Édesse [2] : leur exécution est barbare, mais leur fréquence relative indique que cette technique était familière aux habitants de cette ville, où les Grecs du Bas-Empire tenaient une

[1]. Cumont, *Études syriennes*, 1917, pages 248-250. Le bas-relief a été trouvé dans le sud de la Commagène, près de la ville de Roum-Kalè. La mosaïque provient de al-Masoudiyya, près de Kalaat al-nadjm. Ce n'est pas seulement l'Euphrate qui, en Syrie, a été représentée sous l'aspect d'une divinité romaine ; une statue romaine de l'Oronte, trouvée près de Souwaïdiyya, dans les environs de la ville antique de Séleucie de Piérie, représente une divinité assise sur un banc, la main gauche étendue sur une urne (Chapot, *Deux divinités fluviales de Syrie*, dans les *Mémoires de la Société nationale des Antiquaires de France*, 1903, planches 7 et 8). On voit sur la mosaïque « un homme barbu, à demi-couché, les jambes croisées et enveloppées d'un manteau. Sa tête, couronnée de roseaux, s'appuie sur la main gauche, le coude reposant sur la main droite, qui saisit une rame. Sous les bras, une urne renversée laisse échapper un torrent d'eau, où nagent des poissons. Derrière le dieu, deux femmes sont debout : la première tient une corne d'abondance, la seconde porte un sceptre et une couronne tourelée ». Elle est l'œuvre d'un certain Barnabionos ; la date de 227-228 a été lue par M. Clermont-Ganneau.

[2]. La plus curieuse de ces mosaïques d'Édesse représente une femme avec ses deux enfants ; la dame est coiffée du haut bonnet pointu, qui était une parure orientale, et que les Romains, après les Grecs, ont donné au berger Paris ; c'est le bonnet phrygien ; il est porté par les Troyens dans l'Iliade de l'Ambrosienne (iiie siècle), par les Mages qui viennent adorer le Christ. Le dessin de cette mosaïque appartient, ou appartenait, à M. Clermont-Ganneau (Renan, *Journal Asiatique*, 1883, planche en face de la page 250) ; elle remonte au ve ou au vie siècle ; une autre mosaïque funéraire, sensiblement de la même époque, divisée, suivant la mode romaine, par un compartimentage, en six carrés, contient les médiocres portraits de six personnages, hommes ou femmes, dont cinq portent le même bonnet pointu que la dame de la mosaïque de M. Clermont-Ganneau (J.-B. Chabot, *Journal Asiatique*, 1906, planche en face de la page 283) ; une autre, dans le même style, avec des coiffures différentes et bizarres, très médiocre, a été reproduite, d'après un dessin, par Euting, dans le *Florilegium Melchior de Vogüé*, en 1909 (planche en face de la page 233).

école qui était célèbre dans tout l'Orient ; après l'époque hellénique, la mosaïque, partout où elle paraît, dans l'Afrique du Nord, dans les provinces de Syrie, est une manière romaine, qui est devenue, comme on le verra à plusieurs reprises au cours de cet article, la base de la décoration orientale à l'époque des Sassanides, le principe de l'ornementation musulmane. Il faut voir dans ces mosaïques l'imitation timide et très défectueuse d'un procédé que les artistes romains portèrent à sa perfection, et dont ils couvrirent les provinces de leur empire.

Le transfert de la faculté grecque d'Édesse, à Nisibe, sous le règne de l'empereur Zénon, en 489, transporta dans le nord-ouest de la Mésopotamie toute une civilisation grecque, des livres enluminés suivant les principes du Canon romain, avec des personnages vêtus de la toge romaine ; mais ce fut là une circonstance accessoire et secondaire : elle ne fit que continuer l'emprise classique dans ces contrées qui sont aujourd'hui retournées à la barbarie ; l'art classique, la civilisation gréco-romaine, étaient tout puissants dans la Mésopotamie du nord bien avant qu'elle ne se produisît, au point que la version syriaque des Évangiles qui est conservée au Sinaï traduit le nom des Grecs οἱ Ἕλληνες par *Aramayé* « les Araméens ». Ses auteurs reconnaissent ainsi, d'une façon explicite, que les Araméens avaient adopté la civilisation gréco-romaine, et qu'ils la continuaient, dans la ressource de leurs moyens, après avoir renoncé aux normes élémentaires et inférieures de l'Orientalisme. Ils continuèrent à tenir ce rôle quand l'Islamisme eût enlevé aux empereurs de Byzance toutes leurs provinces d'Asie, car les Arabes étaient bien incapables de tenir une plume, ou un pinceau, dans l'étendue de leurs dominions ; la civilisation musulmane, en Mésopotamie et en Syrie, vécut de la pensée de ces Araméens, qui abjurèrent le Christianisme, mais qui gardèrent, sous le sceptre des khalifes, la mentalité qui avait été, durant de longs siècles, celle des sujets de l'empereur grec, dans ses provinces asiatiques. Ce fut le descendant d'un de ces Araméens, Yahya, fils de Mahmoud, fils de Yahya, fils de Aboul-Hasan, fils de Kouvarriha, originaire de la ville de Wasit, qui en 1237, orna de peintures remarquables le manuscrit des *Séances* de Hariri qui fit partie de la collection de Schefer. L'on sait, d'une façon certaine, qu'à Malatiyya, à Mélitène, sur l'Euphrate, les Chrétiens et les Musulmans entretenaient des rapports cordiaux, et cet état d'esprit provenait du fait que ces gens se rappelaient leur antique communauté dans le sein du Bas-Empire.

Le passage de la technique chrétienne des écoles de Mésopotamie à la manière des peintres musulmans ne se laisse remarquer que dans des attitudes, dans des drapages, dans des détails, dans l'imitation, plutôt que dans la copie directe de types que l'on trouve couramment dans les enluminures des manuscrits grecs ; mais il faut remarquer que ces deux modalités de l'art sont séparées et distinguées par la divergence absolue et intégrale de leurs deux civilisations, par le fossé infranchissable que l'arrivée subite de l'Islam a creusé dans ces contrées entre la décadence orientale et les formules autrement précieuses de l'Occident. Une conquête aussi brutale que la conquête

musulmane est un événement qui compte dans l'histoire artistique d'un monde, quand ce monde a changé entièrement d'orientation politique, de direction religieuse, d'idéal, de vie ; il est même étonnant, dans de telles conditions, que l'on trouve encore des traces de l'influence classique dans les peintures arabes, et cette influence est heureusement prouvée par certains faits qui ne peuvent s'expliquer que par la transmission directe à l'art mésopotamien de motifs nés dans l'art classique. J'ai déjà eu l'occasion de faire remarquer qu'un personnage qui figure dans l'un des manuscrits de la Bibliothèque Nationale qui contient le texte insipide des *Séances* de Hariri, copie un Christ grec ; Zal, dans l'une des illustrations d'un exemplaire du *Livre des Rois*, des environs de 1320, qui a été dépecé par M. Demotte, est nettement copié sur un Christ romain ; il porte une longue barbe, comme dans la mosaïque de Sainte-Pudentienne, à Rome ; il bénit de la main, d'un geste plein d'onction ; la finesse de la main indique la copie d'un modèle grec, copié sur la délicatesse et l'élégance d'une peinture de la République ou de l'Empire ; la naissance de Mohammad, dans le manuscrit de la version arabe de l'histoire générale du monde de Fadhl Allah Rashid ad-Din, enluminé en 1314 ou 1315, imite d'une façon frappante la scène de la Nativité dans les Évangéliaires grecs.

A une date un peu antérieure, en 1295, un tableau d'un traité d'histoire naturelle persan [1], représentant Caïn qui s'apprête à assommer Abel [2], copie, par l'intermédiaire d'une illustration arabe plus ancienne, dans des formes, dans un modèle qu'on ne trouve dans aucune autre peinture orientale, une ancienne enluminure d'une Bible occidentale ; cette Bible ne peut avoir été exécutée en France ou en Italie, au xie ou xiie siècle, et cela pour beaucoup de raisons, dont la meilleure est que les caractéristiques des peintures latines et françaises de cette époque sont dans un style et dans une manière entièrement différents ; il en faut conclure que la scène qui figure le meurtre d'Abel a été copiée, pour l'illustration d'une Bible arabe, sur une peinture d'un livre grec, et que, de là, elle a passé dans le livre persan.

L'une des œuvres les plus curieuses de l'école des Jacobites d'Égypte, qui ont les mêmes doctrines, les mêmes théories, que les Jacobites de l'Euphrate [3], est un Évangéliaire copte, qui fut écrit par Michel, évêque de Damiette, en l'année 896 des Martyrs, qui correspond à l'année 1180 [4], et qui est orné de peintures dont l'auteur est inconnu.

Il existe des rapports certains, et une parenté évidente, entre les illustrations de cet

1. Martin, *Miniature painting and painters*, pl. 21.
2. Et nullement « *Esau killing his brother Abel* ».
3. Les Coptes d'Égypte, comme les Syriens de Mésopotamie et de Syrie, étaient des Chrétiens jacobites ; cette communauté de chapelle facilitait les rapports entre les Égyptiens qui avaient oublié le copte, et qui ne comprenaient plus que l'arabe, les Syriens qui entendaient l'arabe, et les Mésopotamiens qui ne s'exprimaient que dans cette langue.
4. Cet Évangéliaire copte (Copte 13) porte trois paginations, une en caractères coptes, une en caractères syriaques nestoriens, la troisième en arabe. Les peintures sont expliquées par des légendes rédigées en arabe, et assez mal écrites ; la date à laquelle il a été copié est certaine ; on la trouve à la fois en copte et en arabe, en deux places : la première au folio 133 ; la seconde, tout à la fin, au folio 281.

Évangéliaire, celles des manuscrits arabes du *Kalila et Dimna* du commencement du xiii⁰ siècle, et des *Makamat* de Hariri, qui ont été enluminées à cette même époque : toutes ces peintures présentent les mêmes caractères de dégradation artistique, et cela, pour les mêmes causes, parce qu'elles sont des imitations, faites en dehors de la sphère de l'influence du Bas-Empire, d'illustrations de manuscrits grecs ; il est visible qu'elles ont été copiées sur les peintures d'un beau manuscrit grec apporté de Constantinople, ou d'une des métropoles de l'empire byzantin, en Égypte, par un praticien aussi négligent et aussi médiocre que ceux qui ont enluminé les deux manuscrits syriaques de la Bible et des Évangiles, conservés à la Bibliothèque Nationale sous les numéros 341 et 355 [1].

La technique des illustrations de cet Évangéliaire copte présente la particularité curieuse et inattendue de rappeler, par plusieurs détails d'une exécution lâche et négligée, par certains points d'une ornementation barbare, la manière des peintures des manuscrits anglo-saxons ; c'est ainsi que l'on trouve dans le manuscrit copte des ornements composés entièrement d'entrelacs, d'anneaux entrecroisés comme ceux d'une cotte de mailles, qui ressemblent d'une façon frappante à ceux qui ont été exécutés pour la décoration des livres qui ont été copiés dans le nord-ouest de la France et en Angleterre, et que l'on retrouve jusque dans l'Apocalypse de Beatus, qui a été illustrée à Saint-Sever, au xi⁰ siècle. La grossièreté du dessin, l'enluminure barbare et sauvage de ces ornements dans l'Évangéliaire copte, leur finesse extrême, leur délicatesse, l'harmonie de leur coloris, dans les livres anglo-saxons, l'antériorité considérable de ces manuscrits irlandais ou normands, qui remontent aux viii⁰-ix⁰ siècles, montrent suffisamment que cette décoration est née dans les pays de l'Occident, et qu'il ne faut pas aller chercher son origine dans l'art abâtardi des Coptes, né aux bords du Nil, de copies mal exécutées des peintures des manuscrits grecs. C'est une loi constante dans l'histoire de l'art, à moins de circonstances tout à fait exceptionnelles, qui ne se sont trouvées réunies qu'en Grèce, aux origines de l'art, et en Italie, à l'époque de la Renaissance, que la perfection ne naît point de l'imperfection, tandis qu'il est trop fréquent de voir des œuvres médiocres et barbares sortir de l'imitation mal comprise de modèles qui leur sont infiniment supérieurs.

Il est invraisemblable que ces ornements, qui sont caractéristiques de l'art anglo-saxon, aient été copiés à des époques très anciennes sur des manuscrits orientaux, égyptiens ou mésopotamiens, qui, bien avant l'époque des Croisades, auraient été transportés dans les abbayes d'Irlande ou de Normandie [2]. S'il est évident que les

1. Voir Omont, *Peintures de l'Ancien Testament dans un manuscrit syriaque du VII⁰ ou du VIII⁰ siècle*, Monuments Piot, 1909, pages 85 et sqq. ; et *Peintures d'un Évangéliaire syriaque du XII⁰ ou XIII⁰ siècle*, ibid., 1912.

2. Il paraît peu vraisemblable qu'il y ait eu entre l'Orient et les pays de l'extrême Occident autre chose que des relations commerciales, ou maritimes, ce qui revient d'ailleurs au même, grâce auxquelles un certain nombre d'objets ornementés, des étoffes en particulier, et même des objets antiques, ont été transportés de Syrie et d'Égypte jusque dans les pays anglo-saxons ; il semble bien que l'artiste qui a peint les attributs des quatre Évangélistes dans l'Évangéliaire qui passe pour avoir appartenu à saint Colomban (Westwood, *Fac-*

migrations des petits objets d'art, qui tiennent peu de place, et qu'il est facile de loger dans un coffre, des étoffes en particulier, qui se plient ou se roulent sous un petit volume, échappent à toute règle et à toute norme, le transport de livres orientaux dans le nord-ouest de l'Europe, où personne n'aurait pu les lire, est un fait peu probable, tandis qu'il est très possible, qu'à la fin du xie siècle, ou au commencement du xiie, un Évangéliaire anglo-normand fut apporté en Syrie ou en Égypte, par un chevalier, ou par un clerc, qui faisaient la Croisade contre les Infidèles, et qu'il arriva par des voies assez directes en la possession des Coptes de Damiette, lesquels y copièrent des éléments décoratifs, et en imitèrent les illustrations.

L'existence de manuscrits grecs à peintures, exécutés en Europe, et transportés en Égypte, est suffisamment prouvée par un Évangéliaire grec, dans lequel on trouve, en marge de l'un de ses feuillets [1], une longue note écrite en arabe par un Copte qui le posséda. Si l'on admet que ce manuscrit fut copié et illustré en Égypte, ce que les caractères paléographiques de son écriture ne permettent guère de supposer, il en faut néanmoins conclure que le prototype de ce livre, un manuscrit grec à peintures, fut importé des provinces du Bas-Empire aux rives du Nil, à une date antérieure, ce qui ne fait que déplacer d'une façon insensible les termes du problème.

Les peintures de l'Évangéliaire copte écrit par l'évêque de Damiette ne remplissent point les pages du manuscrit, et elles forment de longues bandes très étroites ; on retrouve dans ce fait l'une des caractéristiques les plus frappantes des peintures d'un Évangéliaire grec [2] qui est contemporain de Justinien, des illustrations d'un autre Évangéliaire du xiie siècle [3], qui appartient à la même famille que celui sur lequel fut traduit l'Évangéliaire copte, des peintures des homélies de saint Grégoire de Nazianze, du ixe siècle [4], où l'on voit trois, quatre, et même cinq de ces bandes historiées, superposées pour former la décoration d'une page, et de bien d'autres peintures de manuscrits célèbres dans l'art du Bas-Empire.

Cet arrangement est très ancien ; il provient de la disposition des rouleaux enlumi-

similes of the miniatures and ornaments of anglo-saxon and irish manuscripts, 1863, planche 9) a connu des objets de l'époque pharaonique, et même que le peintre qui a enluminé l'Évangéliaire de Lindisfarne (*ibid.*, planche 12) a connu la figure traditionnelle sous laquelle les Chinois représentent les deux grands principes de la nature. On a trouvé en Suède et en Danemark des monnaies arabes qui ont été apportées par des marchands qui venaient d'Orient trafiquer dans ces contrées lointaines ; ce fait explique comment des légendes et des contes orientaux ont été ainsi transportés jusqu'au fond de l'Occident (*Les sources orientales de la Divine Comédie*, Paris, 1901), mais il ne faut pas exagérer cette pénétration des formules et des objets orientaux en Europe.

1. Grec 48, folio 100 v°; le manuscrit est du ixe siècle ; la note en arabe n'a aucune importance; elle est d'une main pitoyable, qui contraste douloureusement avec la beauté de la graphie du texte grec ; elle a été écrite par un Chrétien copte, nommé Yohanna, fils de Mikhayil (Jean, fils de Michel), à une date voisine du commencement du xiiie siècle. Les peintures de ce manuscrit (s. Marc, 89 v°; s. Luc, 134 v°; s. Jean, 205 v°) sont affreuses ; ce sont des gribouillages sur un fond d'or.

2. Supplément grec 1286.

3. Grec 74.

4. Plus souvent trois que quatre, et cinq par exception ; voir Omont, *Fac-similés des miniatures des plus anciens manuscrits grecs*, planches 21, 23, 24, 26, 31, 32, 33, 35, 36, 37, 49, 52, 53, 54, 55, 59, 60.

nés de l'Antiquité ; il a passé des manuscrits grecs aux manuscrits latins, aux livres qui furent enluminés pour les Carolingiens [1] ; il se remarque également dans les peintures des manuscrits arabes les plus anciens, tels les *Kalila et Dimna*, les *Makamat* de Hariri, la version arabe de l'histoire du monde, qui fut écrite en persan par Rashid ad-Din, dans laquelle cette disposition, en longues bandes décoratives, qui ressemblent à des copies de tapisseries, est particulièrement visible, et dans l'ornementation des poteries de Rhagès [2].

La facture classique et le drapage romain des vêtements des personnages qui figurent dans les peintures de l'Évangéliaire copte sont encore très reconnaissables, mais il est arrivé fréquemment que l'artiste, ne saisissant plus la véritable signification de leurs plis, ni leur direction, les a stylisés et transformés en une série de figures aux contours arrondis [3] et sinueux, que l'on retrouve sous une forme achevée et définitive dans les illustrations des manuscrits mésopotamiens du XIIIe siècle, où ils ont pris l'aspect de taches [4]. Beaucoup de ces vêtements sont peints en or, ce qui est également la caractéristique des illustrations d'un Évangéliaire grec du XIIe siècle [5], où l'on voit le Christ, les Évangélistes, les Anges, somptueusement drapés d'étoffes d'or, tandis que d'autres personnages de ces enluminures, moins somptueusement drapés, portent des habits dont les plis sont rehaussés de filets d'or, comme dans les peintures des livres français du XVIe siècle [6].

Les peintures grossières et d'une facture barbare de l'Évangéliaire copte ont été copiées sur celles d'un Évangéliaire byzantin qui appartenait à la même famille que le manuscrit grec 74, lequel a été exécuté au XIIe siècle ; le fait est particulièrement visible pour quelques-unes des peintures coptes qui sont manifestement des copies diminuées, et en partie incomprises, de celles du livre grec [7].

L'une d'elles [8] représente le Christ dans la nacelle, sur la mer de Tibériade : « Et ses disciples s'approchèrent de lui et le réveillèrent, lui disant : Seigneur, sauve-nous, nous périssons ! » Et Jésus leur dit : « Pourquoi craignez-vous, hommes de peu de foi ? » Et, se levant, il commanda aux vents et à la mer. Et il se fit un grand calme » [9].

1. Par exemple dans la Bible de Charles le Chauve, man. latin n° 1, dont certaines peintures sont formées de trois bandes superposées.
2. La décoration de la panse d'un gobelet de Rhagès du XIIIe siècle, qui appartient à M. Sambon, est constituée par la superposition de deux de ces bandes ; elle présente un caractère épisodique curieux que l'on peut comparer jusqu'à un certain point à la manière des illustrations du manuscrit des *Makamat* de Hariri de la collection Schefer.
3. Fol. 11, 22 v°, 23, 31, 54 v°, etc.
4. Voir page 6 ; ce fait se remarque également dans les manuscrits grecs, par exemple dans les manuscrits 48 (IXe siècle), 71 (XIIe siècle).
5. Grec 74.
6. Cette surabondance d'or se retrouve dans un manuscrit des *Makamat* de Hariri (arabe 6094), du XIIIe siècle, dans les peintures duquel l'on voit beaucoup de personnages coiffés de turbans en étoffe d'or.
7. Avec cette restriction importante qu'on ne saurait comparer l'imperfection et la médiocrité de la technique copte avec la science et l'habileté des peintres grecs.
8. Folio 21 v°. Le Christ des folios 22 v°, 31, 32, 49, est tout à fait dans cette manière que l'on qualifie de byzantine.
9. Saint Matthieu, VIII, 23-27.

Cette peinture est mauvaise, et elle illustre médiocrement le texte de saint Matthieu. Celles qui lui correspondent dans l'Évangéliaire grec [1] sont d'une tout autre facture, et autrement complètes ; l'une d'elles est la réplique de la peinture grecque, que l'artiste égyptien a copiée, en la simplifiant, en éliminant des détails dont il ne comprenait pas l'importance, et que, partant, il jugeait inutiles [2].

Les peintures grecques représentent très distinctement une mer, avec ses rives peintes en or, formant un circuit fermé, pour bien montrer qu'il ne s'agit pas du Jourdain, qui aurait eu deux bords parallèles ; la mer est un peu petite, ainsi limitée, mais l'artiste hellénique était bien forcé de la faire tenir dans sa page pour que le lecteur voie nettement qu'il s'agit là d'une mer et non d'un fleuve ; c'est pour la même raison qu'il a réduit à quatre le nombre des Apôtres qui naviguent en la compagnie du Christ ; ces conventions sont courantes dans la technique des enlumineurs de manuscrits, à toutes les époques, et dans tous les pays. Le Christ, nimbé, debout à l'arrière du frêle esquif, menace de son bras tendu un petit personnage assis, tout nu et lamentable, sur les bords du lac de Génésareth, qui n'est autre que le vent exorcisé par Jésus, qui le réduit à l'impuissance. Dans l'archétype romain dont est dérivée, après de multiples copies, la peinture grecque de l'Évangéliaire byzantin du XIIe siècle, c'était Notos [3], sous les traits d'un Amour, d'un Éloge aux joues gonflées, soufflant à en perdre haleine, qui était debout sur les bords du lac de Tibériade, une de ces divinités gracieuses de l'art gréco-romain, telles les figures que l'on voit flotter dans les peintures de Pompéi, dans lequel les Chrétiens sont allés chercher leurs inspirations, ou plutôt, qu'ils ont simplement adapté à leurs besoins [4]. En l'année 1100 de notre ère, à Constantinople comme à Rome, il y avait des siècles, et de longs siècles, que les artistes chrétiens qui enluminaient les

1. Fol. 15 v°, et 71 v°.
2. Dans l'iconographie des Évangéliaires grecs, deux peintures illustrent l'épisode du Christ commandant aux vents et à la mer ; la première représente « une mer furieuse, et, au milieu, un petit vaisseau naviguant ; le Christ endormi sur la proue ; Pierre et Jean, pleins de crainte, étendent leurs mains vers lui ; André tient le gouvernail ; Philippe et Thomas attachent les voiles ». Dans la seconde, on voit « le Christ au milieu du navire, étendant les mains contre les vents et les réprimandant. Du haut des nuages, les vents soufflent dans les voiles » (Denys, moine de Fourna d'Agrapha, *Guide de la peinture*, dans le *Manuel d'iconographie chrétienne grecque et latine*, par Didron, Paris, 1845, page 170). C'est le second de ces tableaux qui a été copié par le peintre de l'Évangéliaire copte.
3. Il est évident que dans les cartons anciens qui servaient de modèles aux peintres de manuscrits, les quatre vents Ζέφυρος, Βορέας, Πονένης, et Νότος, étaient figurés, agitant les flots de leur souffle, comme on les voit sur les murs du porche de l'église principale du couvent de Vatopédi, au mont Athos, figures suivant les normes de l'iconographie grecque tardive « têtes sans corps, têtes bouffies, et armées de deux grandes ailes soufflant en ouvrant la bouche en rond parfait » (Didron, *Manuel d'iconographie chrétienne*, *ibid*., note). C'est à cette forme incorporelle d'une tête ailée que les artistes grecs ont réduit toutes les images des esprits célestes ; il n'y a point de doute que, dans les modèles anciens, les vents étaient représentés comme dans les peintures classiques, sous les espèces d'hommes au torse puissant, dont le souffle bouleversait les ondes de la mer ; Notos sous les traits d'un jeune homme imberbe, les trois autres sous la forme de vieillards barbus. Ce qui le montre, c'est qu'à l'Athos (Didron, *ibid*.), Zéphire, Borée, et Ponentès, ont la figure grave de vieillards ornée d'une longue barbe, tandis que Notos est un éphèbe aux joues glabres.
4. Des Amours païens figurent encore dans les mosaïques du baptistère de Sainte-Constance, dans celles des absides de Saint-Jean-de-Latran et de Saint-Clément à Rome, ce qui montre bien que les artistes chrétiens ne faisaient qu'adapter à leurs besoins les formules qui remontaient au Paganisme.

manuscrits avaient perdu tout souvenir de la mythologie classique, et c'est la raison pour laquelle les enlumineurs des Évangéliaires grecs, ne comprenant plus le rôle qu'il jouait dans cette peinture, ont fini par réduire le dieu du vent à n'être plus qu'un petit enfant apeuré sur les bords d'un lac de Judée. On comprend que l'artiste qui illustra les Évangiles coptes ait fait disparaître de sa peinture ce personnage, qui ne correspond à rien dans le texte de saint Matthieu, qui est purement païen, et qui ne s'était maintenu dans les peintures grecques que grâce à la passivité de la tradition.

Je n'insisterai point sur les impossibilités auxquelles on se heurterait, si l'on venait à prétendre que la peinture de l'Évangéliaire copte est l'origine de celle de l'Évangéliaire grec : il faudrait, en effet, admettre que ce fut de sa propre initiative que le peintre grec a ajouté à son tableau les rives de la mer de Tibériade, et le personnage que le Christ menace du doigt, parce qu'il se tient tout nu sur ses bords, comme s'il se disposait à prendre un bain. Et cela, sans compter que les artistes chrétiens avaient l'horreur de la nudité, qui leur paraissait scandaleuse et outrageante, tandis que les Romains de l'Empire, comme les Hellènes, n'y voyaient rien qui blessât l'honnêteté, si bien que jamais un artiste, à Constantinople ou à Thessalonique, n'aurait eu l'idée d'introduire un personnage revêtu des voiles diaphanes de l'air dans une peinture destinée à illustrer le texte de l'Évangile [1].

Il serait facile de multiplier les exemples de la parenté des tableaux des deux Évangéliaires, de montrer comment l'exorcisme des possédés, qui suit immédiatement l'épisode du lac de Tibériade, est, dans le manuscrit copte [2], la réduction et la simplification du tableau de l'Évangéliaire byzantin [3], de répéter cette démonstration pour la peinture qui représente la Cène [4], en faisant remarquer qu'elle se retrouve sous une forme très voisine dans un manuscrit grec illustré très postérieurement, au commencement du XIVe siècle [5], qu'elle a été manifestement copiée sur la réplique grecque d'un ori-

1. L'introduction dans les peintures chrétiennes de personnages essentiellement païens, des Amours et des divinités romaines, nus, où insuffisamment drapés, n'a pu se faire que tout au commencement de l'art chrétien, alors qu'il n'était pas encore soumis à l'autorité du dogme, et puisait ses éléments à la seule source qui lui fût accessible, l'art du Paganisme, sans avoir les loisirs de les modifier. La situation changea après Constantin, quand le Christianisme devint la religion officielle de l'empire, conscient de son éternité, lorsqu'il put formuler des dogmes, aussi bien dans le domaine artistique que dans l'ordre spirituel.
2. Fol. 22.
3. Fol. 16, 72 v°, 125. Le diable du folio 9 v° est manifestement copié sur le démon du manuscrit grec 74, fol. 7.
4. Copte 13, fol. 76 v° ; grec 74, fol. 53, 95, 157, 195.
5. Grec 54, fol. 96 v°. La peinture qui, dans l'Évangéliaire copte (fol. 79), représente la Trahison de Judas, rappelle, par la position des deux acteurs principaux du drame, le Christ et le traître, à la fois la mosaïque de Saint-Apollinaire-la-Neuve, à Ravenne, la peinture d'un Évangéliaire grec du XIIe siècle (grec 74, fol. 96 v°), et celle du missel de l'archevêque de Canterbury (XIe siècle), à Rouen (Westwood, *Fac-similes of the miniatures and ornaments of Anglo-Saxon and Irish manuscripts*, planche 40). On retrouve la même disposition et les traits généraux de cette scène dans une peinture, d'une exécution assez médiocre, d'un Évangéliaire arménien, du XVIe ou du XVIIe siècle, qui appartient à M. J. Pozzi, et qui rappelle immédiatement la mosaïque de Saint-Apollinaire-la-Neuve ; il n'y a point à douter que cette peinture arménienne n'ait été copiée sur celle d'un manuscrit grec, dérivée elle-même, avec nombre d'intermédiaires, d'un cliché romain, dont une réplique a été utilisée à Ravenne. La similitude, la parenté de ces peintures, si différentes par l'âge, par l'esprit, par la culture de ceux qui les exécutèrent, montrent qu'elles dérivent toutes d'une peinture du

ginal romain, plutôt que sur un original romain, dont elle semble la caricature, que l'on retrouve encore le souvenir traditionnel de l'archétype romain de la Cène dans la fresque de Sainte-Marie-des-Grâces ; ces exemples suffisent à établir que l'art copte est tributaire de la technique du Bas-Empire.

La première de ces peintures coptes montre que des cartons décoratifs, dans la facture et dans le style de l'Évangéliaire copte, des cartons grecs, ont été utilisés pour la fabrication des clichés décoratifs qui ont servi à l'enluminure dans les écoles mésopotamiennes musulmanes ; la parenté des personnages qui figurent dans ces deux séries d'illustrations est évidente : les deux bateaux représentés dans le manuscrit copte [1], l'un sans mâts, l'autre au moment où son équipage de saints est occupé à carguer son unique voile, sont l'origine de celui qui figure dans une des peintures des *Makamat* de Hariri (vers 1222) [2], avec sa voile hissée à bloc ; mais ce bateau se retrouve sous une forme bien supérieure, au IX^e siècle, dans les illustrations des homélies de saint Grégoire de Nazianze [3], dans un tableau de l'Évangéliaire grec du XII^e siècle [4]. C'est de même que l'un des personnages d'une peinture qui orne le manuscrit des *Makamat* de Hariri [5], qui appartint à Schefer, est la copie d'un prophète byzantin qui tient à la main un rouleau de papier en partie déployé, tout comme le saint Jean-Baptiste de l'Évangéliaire copte [6] ; l'arbre que l'on voit auprès du saint est, dans la peinture copte, une longue feuille ovale parsemée de gros points d'or, qui ont la prétention de représenter ses fruits, vraisemblablement des oranges ; cette forme stylisée est courante dans les *Kalila et Dimna*, comme dans le traité de Dioscoride dont MM. Martin et Claude Anet ont reproduit plusieurs peintures [7]. A côté de cette stylisation dont on

premier Évangéliaire romain qui fut illustré à Rome par des artistes qui prirent leurs modèles là où ils pouvaient les trouver, c'est-à-dire dans l'art du Paganisme. L'apparition de l'ange à Joseph (Copte 13, fol. 4 v°) est entièrement dans le style et la façon du Bas-Empire ; les trois Mages (fol. 6) passent de gauche à droite, comme à Ravenne, suivant la tradition ; ils ont été orientalisés d'une façon bizarre, car, à la place du bonnet à la pointe recourbée de Saint-Apollinaire, on leur a mis sur la tête une étrange coiffure composée d'une couronne et d'une mitre en étoffe rouge. La parenté des peintures des Évangéliaires et des mosaïques n'a rien qui doive surprendre ; c'est, comme j'ai déjà eu l'occasion de le faire remarquer, un fait d'ordre général ; tous les anciens manuscrits persans à peintures reproduisent les mêmes séries d'illustrations, à quelques variantes près, dans le même ordre, en même nombre, dans la même disposition ; il est visible que toutes ces peintures dérivent de celles de l'archétype ; il en est de même pour les manuscrits français et latins ; les peintres rajeunissent bien le type et le costume des personnages qui figurent dans leurs illustrations, mais ils conservent, avec certaines modifications, la disposition et le nombre des individus qui animent la peinture qu'ils copient; il n'y a rien de si limité et de si restreint que l'imagination humaine, en particulier l'imagination artistique.

1. Fol. 21 v°, 44 v°.
2. Man. arabe 6094, fol. 68. Ce bateau, avec sa voile unique, représentée sous une forme entièrement fantaisiste, se retrouve dans l'une des peintures du Hariri de la collection Schefer, qui a été illustré en 1237 (man. arabe 5847, fol. 119 v°).
3. Omont, *Fac-similés des miniatures des plus anciens manuscrits grecs*, planches XX, LII.
4. Man. grec 74, fol. 71 v°.
5. Man. arabe 5847, fol. 122 v° ; voir *Revue archéologique* (Peintures de manuscrits arabes à types byzantins, 1907, I, 208).
6. Folio 7.
7. Martin, *The miniature painting and painters*, planches 5-7, et *Burlington Magazine*, octobre 1912, planche I, A. Un arbre stylisé d'une autre façon, analogue à ceux de ces peintures, se trouve au folio 108 v°. Il convient d'ajouter qu'un vêtement fait d'une étoffe ornée de fleurs trilobées, aux tiges recourbées, se trouve au folio 54 v°.

trouve une variante curieuse dans l'Évangéliaire grec du XIIe siècle, sous la forme d'une grosse volute ovale bleue et or [1], on remarque dans l'Évangile copte [2] un arbre qui n'est point stylisé, mais qui présente, au contraire, de grandes analogies avec ceux du Dioscoride arabe de la Bibliothèque Nationale, lequel remonte au IXe siècle. Toutes ces peintures présentent les mêmes caractéristiques d'être la dégradation d'une manière unique [3].

Les édifices que l'on voit dans les peintures qui ornent le manuscrit copte sont des copies, plus ou moins arrangées [4], mais encore très reconnaissables, de monuments de la technique romaine, de tous ceux qui sont représentés dans toutes les mosaïques, dans toutes les illustrations des livres grecs. Ils sont les répliques, très déformées par un mauvais ouvrier, de l'édifice qui figure dans la partie droite de la mosaïque d'Abel et Melchisédech, à Saint-Vital de Ravenne, lequel est nettement romain, et reproduit visiblement un temple d'un des Forum, auquel on a ajouté un dôme copié sur celui du Panthéon, essentiellement différent de celui qui est représenté dans une peinture de l'Évangéliaire de Sinope, qui a été enluminé à l'époque de Justinien [5], identique à ceux qui sont figurés dans des manuscrits du IXe et du Xe siècle [6].

1. Man. grec 74, fol. 7.
2. Fol. 214 v°.
3. Man. arabe 4947.
4. Fol. 48, 59, 81.
5. Omont, *Notice sur un très ancien manuscrit en onciales*, *Notices et extraits*, tome 36, planche II, n° IV; (miracle du figuier desséché). Ce petit édifice à coupole ne ressortit point, en aucune manière, à la technique des provinces au delà de l'Adriatique de l'empire romain ; il se compose d'un dôme hémisphérique reposant sur des colonnes dont il est impossible de déterminer l'ordre. C'est la copie d'un monument romain, tels le temple de Mars Ultor, le dôme du marché d'Auguste, qui datent tous les deux du règne de ce prince (T. L. Donaldson, *Architectura Numismatica*, or *Architectural medals of classic antiquity*, London, 1859, n°s 26, 27, 72), le temple de Mélicerte, à Corinthe, entre 161-169 (*ibid.*, 16), le temple de la Victoire armée, du temps de Gordien, entre 238 et 244 (*ibid.*, 13), le temple de Jupiter, vers 244 (*ibid.*, 15), le temple de Junon, de 234 (*ibid.*, 17), le tombeau que Maxence érigea à la mémoire de son gendre Maximien (*ibid.*, 50) ; ces édifices sont tous l'évolution du monument choragique de Lysicrate à Athènes, qui a donné naissance aux temples de l'Amour, lesquels furent en faveur au XVIIIe siècle.
6. Omont, *Fac-similés des miniatures des plus anciens manuscrits grecs*, planches XII, XX, XXXI (bande médiale); des édifices, qui sont l'origine de ceux qui se trouvent représentés dans les peintures coptes, figurent dans des peintures du Xe siècle, *ibid.*, planches II, VI, XI ; du IXe siècle, XXI (bande sup.), XXV et XXX (bande inférieure), dans le man. grec 64, fol. 157 v°. Des édifices à coupoles comparables à ceux du manuscrit copte, mais d'une exécution infiniment supérieure, se trouvent dans le man. grec 74 (XIIe s.), aux folios 28 v°, 37, 44, 142, 143. Les peintures de l'Évangéliaire copte de 1180 présentent beaucoup plus d'analogie avec les peintures mésopotamiennes qu'avec les fresques de la nécropole copte de Baouît (Clédat, *Le monastère et la nécropole de Baouît*, page II), qui sont certainement antérieures au XIIe siècle, sans qu'il soit encore possible de fixer leur date d'une façon précise et absolue. La date du VIIIe siècle, qui a été proposée par M. Maspéro (*Comptes rendus de l'Académie des Inscriptions et Belles-Lettres*, 1913, page 293), pour la fresque de l'abside de Saint-Apollon, à Baouît, est trop ancienne ; cette peinture décore une abside, au fond d'une salle, sur le mur de laquelle se lit le texte grec d'une prière qui a été écrite par le commandant de la garnison στρατηλάτης de Cusae ; c'est avec raison que l'auteur affirme que ce titre du Bas-Empire reporte à la domination grecque sur l'Égypte, avant la conquête musulmane (640), mais il a dû reconnaître que l'abside et sa fresque sont postérieures à la salle, d'un nombre d'années qu'il est impossible de déterminer d'une façon précise ; il n'y a pas à douter qu'elle n'ait été formulée, en dehors de toute preuve, que pour soutenir la théorie préconçue et systématique des Orientalistes, suivant laquelle les peintures grecques du IXe et du Xe siècle, postérieures aux désastres de l'époque des Iconoclastes, sont des copies de peintures orientales, pour faire d'un prétendu

La peinture dite byzantine, ou, pour plus d'exactitude, la manière postérieure à l'époque classique de l'empire romain [1], tant de l'empire d'Orient que des provinces qui

art copte, le prototype de l'art grec du Bas-Empire ; il semble que les peintures du couvent de Baouît soient plutôt du ixe ou du xe siècle. Les figures de Baouît, à part quelques exceptions, sont allongées et mornes, leurs yeux sont caves et exorbités, ce qui est l'exagération d'une tendance dont on trouve déjà de sérieux prodromes à Ravenne ; elles sont comme aplaties, et passées au rouleau, sans la richesse du détail que l'on remarque à Saint-Vital, aux deux Saint-Apollinaire. Le drapage des vêtements est simplifié, les figures schématisées ; ce sont des copies de peintures d'un manuscrit grec, tel le Saint-Grégoire du ixe siècle (man. 510), mais très abîmées, ou d'un manuscrit qui appartenait à la même famille que celui sur lequel ce recueil d'homélies a été copié. On y trouve même (Clédat, ibid., planches LIII, LIV) des figures très simplifiées qui dérivent évidemment des mêmes peintures qui ont été copiées, au xe siècle, pour l'illustration du Psautier grec 139, qui reproduit des œuvres de l'art classique, par exemple, les deux femmes, à droite et à gauche, de la planche VII des Fac-similés des miniatures des plus anciens manuscrits grecs de la Bibliothèque Nationale de M. Omont. Mais la couleur des fresques coptes n'a rien à voir avec la richesse et la splendeur de la palette des peintures des livres grecs ; elle se rapproche beaucoup plus, quoique terne, pâle, et comme lavée, de celle des peintures de Pompéi. Le fait qu'elles sont des copies de peintures grecques, elles-mêmes dérivées de peintures romaines, est établi par le Christ de Baouît (Clédat, planches XLI et XLII), qui est manifestement une copie arrangée du Christ de Saint-Vital, avec ces circonstances que les personnages peints sur les murs du couvent égyptien (Clédat, ibid.) portent des tuniques laticlavées comme dans les Évangéliaires grecs et dans les mosaïques de Ravenne, qu'un ornement reproduit par Clédat (planche XIV) est manifestement la copie d'une grecque en couleurs du mausolée de Galla Placidia, elle-même le développement d'un thème ornemental de Pompéi, en noir, exécuté de façon à donner l'illusion d'une perspective en profondeur (Die altchristlichen Bauwerke von Ravenna par Ferdinand von Quast, 1842, planche III, 3). Un fait absolu et certain est que ces fresques coptes de Baouît copient, exactement comme les peintures des livres grecs enluminés à Constantinople, des cartons composés à Rome, comme on le voit assez par le costume des personnages qui s'y trouvent figurés, et qu'ils ne reproduisent pas des compositions élaborées dans des ateliers alexandrins qui auraient conservé les modes helléniques. Quelle que soit leur date, il est impossible que ces fresques de Baouît soient les prototypes de la peinture des manuscrits grecs ; il est contraire à toute vraisemblance que des copistes grecs aient pu rendre à ces images égyptiennes plates et sans relief, le modelé et la facture des peintures gréco-romaines, et que, par une intuition extraordinaire, ils aient eu l'idée de leur ajouter des détails qui se trouvent en conformité parfaite avec certaines particularités de l'art romain. L'existence d'un art copte, indépendant et autonome, ou presque, n'est nullement prouvée par le fait que les fresques de Baouît ont été peintes, d'une façon certaine, sous la domination musulmane : on admet que la conquête de l'Égypte par les armes de l'Islam interrompit tout d'un coup les relations des Coptes avec le Bas-Empire, et, qu'aux bords du Nil, les artistes chrétiens se trouvèrent livrés à leurs seuls moyens ; la conquête arabe ne mit pas une fin soudaine aux rapports de l'Égypte et de l'empire grec ; tout ce que l'on sait de l'histoire musulmane montre le contraire : peut-être, probablement même, y eut-il quelque ralentissement dans ces rapports immédiatement après la catastrophe, vers le milieu du viie siècle, mais les Musulmans, comme les Chrétiens, avaient trop besoin des Grecs du Bas-Empire, pour que cette interruption fût de longue durée. D'ailleurs, la fresque de l'abside de Saint-Apollon, rapprochée du Christ de Saint-Vital, montre que le carton qui a été utilisé par le décorateur datait de la fin du vie siècle, ou du commencement du viie, époques auxquelles les relations étaient libres entre l'Égypte, l'Empire et l'Exarchat. En admettant que la route de l'Égypte vers le monde grec fût absolument fermée, le peintre de l'abside de Saint-Apollon, comme ceux qui ont décoré les autres parties de Baouît, a copié des cartons importés à une époque ancienne en Égypte, ou les fresques qu'on en avait tirées.

1. Les gens de Byzance ont toujours eu la notion très nette qu'ils continuaient, non la Grèce antique, qui était morte avec la conquête romaine, mais bien l'empire romain. Nicéphore Grégoras a donné à son histoire de ce que nous appelons l'empire byzantin le nom de 'Ρωμαϊκὴ ἱστορία « histoire romaïque » ; la langue romaïque, la ρωμαϊκὴ γλῶττα, la לשון רומים des Juifs balkaniques, n'est pas le latin, mais le grec ; aujourd'hui encore, quand on demande à un Grec de Constantinople à quelle nationalité il appartient, il répond : ἐγὼ εἰμὶ Ῥωμαῖος, « je suis romain ».

formèrent l'empire d'Occident, est nettement constituée au v^e et au vi^e siècle ; celle des époques postérieures, jusqu'à la chute de l'empire d'Orient, devant les Turcs du sultan Mohammad II, et jusqu'à l'aube glorieuse de la Renaissance en Italie, n'est qu'une série de déformations et d'abâtardissements de la peinture romaine du v^e et du vi^e siècle : jusqu'à la Renaissance, les Italiens, comme les Grecs, peignirent par tradition, sans s'inspirer du modèle vivant, recopiant à l'infini des copies de copies, et il fallut attendre de longs siècles pour que les artistes trouvassent enfin l'énergie nécessaire pour se libérer de cette servitude.

On la trouve, au v^e siècle, à Ravenne, dans les mosaïques du Baptistère des Orthodoxes, et au tombeau de l'Augusta Galla Placidia ; à Rome, à Sainte-Sabine et à Sainte-Marie Majeure ; à Saint-Ambroise, à Milan ; au vi^e siècle, à Ravenne, au Baptistère des Ariens, qui fut construit par Théodoric, à Saint-Vital, à Saint Apollinaire-in-Classe, qui furent terminés par Justinien, à Saint-Apollinaire-la-Neuve, qui est l'œuvre de Justinien ; à Rome, à Saint-Cosme-et-Damien ; à Constantinople, à Sainte-Sophie, dont les mosaïques ont été badigeonnées par les Osmanlis ; à Saint-Démétrius de Salonique, ainsi que dans quelques manuscrits qui ont échappé aux fureurs des Iconoclastes, en particulier dans les fragments d'un Évangéliaire, probablement impérial [1], copié vers la fin du règne de Justinien, qui présente cette particularité précieuse dans l'histoire de l'art de l'empire d'Orient, d'être écrit en lettres d'or sur du parchemin pourpre. Les peintures de ce manuscrit rappellent celles de la Genèse de Vienne (fin du v^e siècle) et des Évangiles de Rossano (vers 550) ; leur procédé et leur style sont identiques à ceux des artistes qui travaillèrent à Ravenne : dans l'Évangile de Sinope, le Christ de la multiplication des pains [2] et du miracle des deux aveugles est le même que le Christ de Saint-Apollinaire-la-Neuve [3].

1. Omont, *Notice sur un très ancien manuscrit grec de l'Évangile de saint Matthieu en onciales d'or sur parchemin*, dans les *Notices et Extraits*, tome 36, pages 599 et sqq. ; *Manuscrit grec de l'Évangile selon saint Matthieu en lettres onciales sur parchemin pourpre*, dans le *Journal des Savants*, 1900, pages 279 et ssq.
2. Omont, *ibid.*, planches I, 2, et II, et *Fac-similés des miniatures des plus anciens manuscrits grecs*, planche préliminaire. Il est certain qu'il y a une ressemblance extrêmement troublante entre la scène du miracle des deux aveugles de Jéricho de l'Évangile de Sinope et le baiser de Judas de Ravenne, lequel a été copié par Giotto à l'Arena de Padoue.
3. Les fragments de ce manuscrit ont été trouvés à Sinope, sur la mer Noire. Tous les manuscrits écrits sur parchemin pourpre, aujourd'hui connus, proviennent d'Asie-Mineure. Rien ne prouve cependant d'une façon catégorique qu'ils aient été exécutés dans la partie asiatique de l'empire grec ; c'est un fait connu dans l'histoire des manuscrits que l'endroit où on les trouve n'est jamais, sauf exception, le Turkestan russe par exemple, ou le Maroc, qui n'ont aucune communication avec l'extérieur, le pays où ils ont été copiés ; il paraît plus vraisemblable qu'ils ont été écrits sur l'ordre des empereurs de Constantinople pour être envoyés en cadeau aux sept églises d'Asie ; l'Évangile étant roi, comme l'empereur était le représentant du Christ, il était naturel qu'on écrivît son texte en lettres d'or sur la pourpre impériale. Si l'on admet que les manuscrits sur parchemin pourpre, celui de Sinope en particulier, ont été exécutés en Asie, il en faut déduire, les peintures de cet Évangile étant dans le même style et du même type que les mosaïques de Ravenne, les mosaïques de Ravenne étant l'œuvre d'artistes romains, et non de techniciens grecs (elles sont en effet signées de noms latins, accompagnées de légendes en latin, tandis que des mosaïques romaines postérieures, par exemple celles de Sainte-Marie-l'Antique, sont l'œuvre d'ouvriers grecs, et sont expliquées par des légendes en langue grecque), et imitées des mosaïques de Rome (voir pages 32 et 33), qu'au vi^e siècle, les formules de

L'art de l'empire romain au v^e et au vi^e siècle consiste essentiellement en copies à peine stylisées de peintures classiques, parfaitement reconnaissables, sous l'imitation impar-

l'art romain, tel qu'il était constitué en Italie, étaient les seules qui fussent connues dans les provinces orientales et occidentales de l'Empire, et que les sujets asiatiques de Justinien avaient été bien aises de les adopter, parce qu'ils n'en possédaient pas qui leur fussent propres, ou que l'on pût leur comparer. Il est très difficile d'admettre que ces manuscrits écrits sur parchemin pourpre ne s'exécutaient qu'en Asie, et il est beaucoup plus vraisemblable que ceux qui se trouvaient en Europe ont disparu après la conquête osmanlie. Il semble que les provinces de Roumélie opposèrent à la conquête turque plus de résistance que celles d'Anatolie, et qu'elles furent plus durement traitées; le hasard, d'ailleurs, ne connaît point de lois. A une époque très ancienne (vi^e-$viii^e$ siècle), l'un des plus beaux manuscrits anglo-saxons que l'on connaisse, l'Évangéliaire d'or de Stockholm, a été servilement copié sur un Évangéliaire latin, l'Occident ne connaissant pas le grec à cette époque, écrit en lettres d'or sur pourpre, orné de peintures (Westwood, *Fac-similes of the miniatures and ornaments of anglo-saxon and irish manuscripts*, London, 1868, 1), et les plus beaux manuscrits carolingiens sont visiblement, comme cet Évangéliaire, imités de manuscrits pourpres. Ce fait établit suffisamment l'existence, dans les provinces européennes de l'Empire, et particulièrement en Italie, de manuscrits écrits sur parchemin pourpre en lettres d'or, car l'on ne voit pas, au vi^e ou au vii^e siècle, un livre grec aussi précieux exécuté dans l'une des sept églises, transporté immédiatement à Fécamp ou à Canterbury, où les moines auraient d'ailleurs été bien embarrassés d'en lire une page. Les tentatives faites pour établir l'origine orientale des manuscrits pourpres, la Genèse de Vienne, les Évangiles de Rossano et de Sinope, sont immédiatement déjouées par cette circonstance que leur ornementation est infiniment plus simple et moins chargée que la décoration des peintures qui ont été ajoutées à l'Évangéliaire de Raboula, laquelle est exactement du même ordre, dans le même système, que la complication ornementale de l'arc de Damas, du temple rond de Baalbek, des temples corinthiens de Palmyre et de Baalbek, des monuments romains de l'Afrique du Nord ; c'est un fait certain que la simplicité qui a présidé à la décoration des enluminures des manuscrits pourpres, qui contraste avec l'exubérance du mauvais goût oriental, est le souvenir d'une qualité essentielle et maîtresse du génie grec, qu'elle indique pour ces livres une origine exactement opposée à celle des Évangiles de Raboula, c'est-à-dire une des provinces occidentales de l'empire grec.

L'origine de la Genèse de Vienne a été successivement attribuée à l'Asie, à Antioche, à l'Égypte, parce qu'il s'y trouve des chameaux (A. Muñoz, *Il codice purpureo di Rossano et il frammento Sinopense*, Rome, 1907, page 27), et à cause des plantes et des animaux qui sont figurés dans ses peintures, à l'Italie, parce qu'il s'y trouve un volcan qui ne peut être que le Vésuve ou que l'Etna. Lüdtte, se fondant sur ce fait que l'on voit des buffles reproduits dans une peinture de Rossano (Muñoz, *ibid.*, pl. 3), veut que ce manuscrit ait été enluminé à Antioche, ou dans une grande ville d'Asie Mineure, ou d'Égypte, mais c'est là une singulière erreur ; l'on sait d'une façon absolument certaine que ce sont les Arabes, qui, dans la seconde moitié du vii^e siècle, après la conquête de l'Iran, ont introduit en Syrie et en Égypte, les buffles de Perse, où ils sont autochthones, comme le montre assez leur nom arabe *gamous-djamous*, qui transcrit le persan *gaamesh*, en perse *gaomeshu* « bœuf à poils de brebis » ; jamais cet animal ne paraît dans les fresques du temps des Pharaohs, et c'est l'évidence même que les formes syriaques *gamesh*, *gomesh*, *gomoush*, des lexiques de Bar Bahloul et de Georges Karmsédinoyo, sont des mots refaits sur l'arabe *gamous*. Paul Warnefried (l. 4, ch. 11) dit que c'est en 596 que les buffles furent introduits en Italie, mais cet auteur est connu pour son manque d'exactitude ; les Goths, dont les Lombards sont une variante, avaient le même matériel que les Lombards, que les Germaniques et les Barbares, qui, à la fin du iv^e siècle, furent installés par Valentinien sur les rives du Pô, par Gratien, entre Parme et Reggio ; les Goths d'Alaric se faisaient accompagner de leurs familles juchées sur des chars traînés par des bœufs, qui étaient peut-être des buffles ; d'ailleurs la date de la 1^{re} moitié du vi^e siècle pour Rossano, de la fin du vi^e pour Sinope, sont relatives, et en fait, rien ne prouve qu'il n'y avait pas des buffles identiques à ceux de l'Asie du Sud dans la Campagne Romaine, quand l'Évangile de Rossano a été enluminé. En tout cas, le fait qu'il n'y avait pas de buffles en Syrie, en Égypte, à cette époque, prouve que ces peintures ont été exécutées à Constantinople, alors que les marches du Bas-Empire, en Europe, étaient occupées par des barbares aux chars traînés par des buffles, que le commerce amenait dans la capitale.

Le fait que des chameaux, des éléphants, des animaux orientaux, des plantes orientales, il ne faudrait pas trop insister sur les caractéristiques de ces plantes qui sont bien sommaires, sont figurés dans ces peintures n'implique nullement qu'elles ont été exécutées en Orient ; il y a eu bien des tableaux peints à Montmartre, dans lesquels leurs auteurs ont introduit des animaux, des types, des animaux d'Orient, et qui n'ont pas vu le jour à Damas ou à Bangkok. Un tableau très curieux qui orne une Bible de l'école anglaise, du $xiii^e$ ou du

faite des artistes de la décadence, au drapage encore savant des vêtements des personnages qui y sont figurés, dans lesquelles ils ont introduit, pour satisfaire aux besoins de leur époque, des représentations, aussi exactes que le leur permettait une technique

xive siècle (L. Dorez, *Les peintures de la bibliothèque de Lord Leicester à Holkham Hall, Norfolk* ; Paris, 1908, p. 23), montre, en même temps que Jéhovah créant le monde, un lion, un tigre, un éléphant, un chameau, un singe, et cette peinture, d'une façon absolument certaine, n'a pas été exécutée à Antioche, à Alexandrie, à Delhi. Le peintre de la Genèse de Vienne (pl. 4), représentant les animaux sortant de l'arche de Noé, a figuré deux éléphants et un tigre ; il ne faudrait point, de la présence du tigre dans cette illustration, en déduire qu'elle a été exécutée en Perse ou dans l'Inde. Cet orientalisme des manuscrits pourpres s'explique par ce fait que des peintres, chargés d'illustrer des épisodes dont la trame entière est tissée en Orient, ont introduit dans leur composition, pour y faire de la couleur locale, tous les éléments orientaux qu'ils connaissaient. Le même fait s'est produit pour la mosaïque de Palestrina, pour les peintures de Pompéi, dont quelques-unes, pour répondre au snobisme égyptien des Romains, revêtent un style de fantaisie dans lequel l'on trouve certains éléments qui sont nés aux bords du Nil, au milieu d'invraisemblances et de créations de pure fantaisie, un kiosque étrange surmonté de deux parasols en champignon, à côté d'une imitation grossière d'un pylône, dans un paysage coupé de pièces d'eau, avec un crocodile et des ibis ; des paysages avec des crocodiles, des hippopotames, des ibis, dans des papyrus, des serpents à sonnettes.

L'argumentation tirée de la modalité de l'architecture dans les illustrations de ces manuscrits indique exactement le contraire de ce qu'ont avancé les personnes qui leur assignent une origine orientale ; les monuments qui y sont représentés reproduisent des formes spécialement grecques et romaines, à l'exclusion des formes orientales de l'architecture classique. C'est ainsi que l'on n'y trouve rien qui ressemble aux normes d'une ornementation désordonnée et exubérante qui caractérise le mauvais goût, l'absence de goût, des monuments grecs construits pour les Sémites dans les provinces de Syrie, le temple d'Astarté à Byblos, l'arc de Damas, les monuments de Palmyre, de Baalbek, l'arc de Trajan lui-même ; aucune forme d'ornementation orientale, ni pour Rossano (Muñoz,pl. 2, 12), ni pour Sinope, dans l'épisode du Christ maudissant le figuier (Didron, 187), où l'on voit Jérusalem, figurée sous les espèces d'une enceinte fortifiée, décorée de la copie schématisée de deux temples doriques et d'un monoptère octostyle à dôme, dans la formule du monument choragique de Lysicrate et du temple de Mars le Vengeur (Donaldson, *Architectura Numismatica*, fig. 26). Si l'on remarque, si l'on réfléchit, qu'au vi[e] siècle, le Saint-Sépulcre était une rotonde à collatéral annulaire, couverte par une toiture conique en charpente ouverte à la partie supérieure, et qu'il n'avait rien de commun avec un dôme, fermé à son sommet, sur une colonnade ouverte, il en faut conclure que l'enlumineur du manuscrit de Sinope ignorait la forme exacte du monument le plus célèbre de la Syrie entière, ou même titre que l'artiste, qui avant 526, sous le règne de Théodoric, à Ravenne, peignit le carton de la mosaïque de Saint-Apollinaire-la-Neuve, où le tombeau du Christ est figuré sous la même forme d'un dôme sur une colonnade. Ce fait seul suffirait à montrer que l'artiste qui a décoré l'Évangéliaire de Sinope n'était point originaire des contrées orientales du monde romain.

On ne trouve pas davantage dans la Genèse de Vienne de monuments spécialement orientaux ; la décoration de tous ces manuscrits pourpres est identique à celle de tous les manuscrits grecs que l'on connaît ; elle reproduit les normes du Canon romain, et rien de plus, sur lequel je reviendrai par la suite. En réalité, la décoration de la Genèse de Vienne, des Évangiles de Rossano, de Sinope, est étroitement apparentée avec celle du Saint-Grégoire de Nazianze : on y trouve le même dais impérial formé d'un dôme couvert de tuiles métalliques, supporté par des colonnes corinthiennes (Genèse, pl. 7 ; Rossano, pl. 13 ; Saint-Grégoire, 32, 33, 41). Encore faut-il remarquer, ce que l'on n'a jamais fait, que si l'on veut parler de décoration orientalisée, l'ornementation du Psautier et des homélies de saint Grégoire de Nazianze de la Bibliothèque Nationale, au ixe et au xe siècle, sur parchemin blanc, que personne n'a jamais eu l'idée de faire copier à Antioche, est beaucoup plus orientale que celle de tous les manuscrits pourpres, puisque (Omont, *Fac-similés*, pl. 12) on y voit un édifice dont la coupe est un arc en plein cintre inscrit dans un triangle, sur des piliers, ce qui est un motif qui est né en Asie, lorsque l'architecture hellénique créa l'archivolte, et qui se retrouve dans une des peintures de la Bible syriaque du viie-viiie siècle (*Mon. Piot*, 1909, pl. V, 3) ; tandis que l'artiste du manuscrit de Sinope a représenté le sépulcre du Christ sous la forme d'un monoptère grec, le décorateur du Psautier (pl. 12), pour représenter Ninive dans l'histoire de Jonas, a figuré Jérusalem sous les espèces d'une enceinte crénelée de tours quadrangulaires, au milieu de laquelle se dresse une rotonde couverte d'un toit conique, qui représente la copie, plutôt incomprise, de la toiture de bois, en cône, ouverte en son sommet, comme l'est la voûte du Panthéon, du Saint-Sépulcre, ce qui était une forme inusuelle pour les gens de Constantinople ; tous ces faits montrent que les personnes qui ont parlé de l'orientalisme des peintures

défectueuse, des personnages pour lesquels ils travaillaient, dont les types ne se trouvaient naturellement point dans les œuvres du Paganisme, Justinien et Théodora, entourés des dignitaires de leur cour, dans les mosaïques de Saint-Vital [1], les évêques et les pontifes de l'Église dans les peintures des Bibles et des Évangéliaires [2]. Ils utilisèrent jusqu'à leur extrême limite les modèles et les types qui leur avaient été légués par l'Antiquité classique ; Cédrenus nous a conservé dans son *Histoire* le souvenir d'un peintre de Constantinople qui, à l'époque de Léon le Grand, osa représenter le Christ sous les traits de Zeus [3].

L'art du ve et du vi[e] siècle avec lequel commence la technique que l'on traite de byzantine, est la décadence d'une forme beaucoup plus parfaite du ive siècle, dont

des manuscrits pourpres ne savaient point au juste ce qu'elles disaient. C'est un fait curieux que l'ornementation des homélies de saint Grégoire présente ce caractère d'être infiniment plus exubérante, plus byzantine, plus orientale, que celle de ces manuscrits pourpres, et qu'elle se rapproche, beaucoup plus que leur décoration, de l'exubérance, de la complexité des peintures mésopotamiennes des Évangiles de Rabula ; c'est ainsi qu'on y voit un fragment de la façade surchargée d'ornements d'un palais de Constantinople, composée alternativement d'arcades en plein cintre et de frontons triangulaires, sur des colonnes corinthiennes, comme dans le mur de Théodose Ier (*ibid.*, pl. 27), la copie d'une basilique du forum de Constantinople (*ibid.*, pl. 34, reg. 1), à la décoration trop riche et de mauvais goût. En réalité, comme on le verra plus loin, le décor des peintures des manuscrits pourpres du vi[e] siècle reproduit une formule classique très ancienne, créée à Rome, qui forme le cadre de toutes les illustrations des livres chrétiens du vi[e] au xive siècle, copiés à Rome, ou dans les provinces de l'empire grec, et il est impossible d'en tirer une indication, si minime soit-elle, sur leur provenance ; le fait qu'un volcan figure dans l'une des peintures de la Genèse de Vienne, que ce volcan ne peut être que le Vésuve, l'Etna, au maximum le Stromboli, prouve jusqu'à l'évidence que les cartons qui ont été copiés par le décorateur de ce manuscrit antique, ou de celui sur lequel il a été copié, ont été peints à Rome, ou dans une ville d'Italie.

1. Ce syncrétisme d'éléments traditionnels copiés sur des cartons dont les originaux remontent à l'époque de l'Empire et de la République, et d'éléments empruntés aux modes et à l'ambiance du Bas-Empire, se retrouve dans les peintures des manuscrits qui sont dans un rapport très étroit avec les mosaïques, qu'il faut considérer comme de simples variantes des fresques, au point que les illustrations des livres grecs ne sont que la réduction de peintures murales. Ce sont des personnages impériaux, reconnaissables à leurs diadèmes ornés de pierres précieuses, que l'enlumineur du manuscrit de Sinope a représentés dans la scène où l'on voit Salomé, nièce d'Hérode et fille d'Hérodiade, recevant la tête de saint Jean-Baptiste, qu'on lui apporte sur un plat (saint Matthieu, xiv), pour la donner à sa mère (voir la planche 16 du tome VII des *Monuments Piot*, dans lesquels les peintures de cet Évangéliaire ont été reproduites par M. Omont, au cours d'un article intitulé *Peintures du manuscrit grec de l'Évangile de saint Matthieu*). Les Romains et les Grecs illustraient leurs manuscrits, tels le Virgile du Vatican, l'Homère de l'Ambrosienne, et ces livres dont parle Lucien : « ces beaux livres, dont le bouton est d'or, et la couverture couleur de pourpre ; ouvrez-les, vous y voyez Thyeste dévorant ses enfants, Œdipe couchant avec sa mère, et Térée abusant de ses deux sœurs » (*Sur les gens qui sont aux gages des grands*, § 41). Ces peintures devaient ressembler, en petites dimensions, à une fresque merveilleuse qui décore les parois d'un sarcophage étrusque, aujourd'hui conservé au Musée Archéologique de Florence, où l'on voit, dans une tonalité d'une richesse incomparable, se dérouler l'épisode d'une bataille engagée par les Amazones. L'origine grecque de cette splendide décoration, celle des bas-reliefs qui décorent d'autres monuments funéraires trouvés dans les hypogées de l'Étrurie, sont un fait indéniable. Les peintres chrétiens trouvèrent dans les décorations murales du Paganisme et dans ces manuscrits un nombre suffisant de personnages de toutes conditions qu'ils n'eurent qu'à recopier dans les illustrations de leurs livres. C'est une tendance naturelle et connue des artistes des époques anciennes de donner aux princes qu'ils représentent dans leurs peintures les traits et l'accoutrement du souverain sous le règne duquel ils vivent, sans se soucier des anachronismes.

2. Grec 510 ; voir Omont, *Fac-similés des miniatures des plus anciens manuscrits grecs*, planches 23, 24, 25, 27.

3. Migne, *Patrologie grecque*, tome 124, col. 664. Cédrénus raconte que la main de l'artiste se dessécha en punition de cette audace, et qu'en la sixième année de Léon (463), Gennadius le guérit de cette infirmité.

les œuvres se rattachent, sans aucune solution de continuité, par des intermédiaires de la fin de l'Empire, à la peinture romaine de l'époque classique. Ce sont, en effet, des modèles païens qu'ont très fidèlement copiés les artistes chrétiens qui décorèrent de mosaïques le Baptistère de Sainte-Constance, élevé à l'une des portes de Rome par Constantin, et il leur aurait été très difficile d'agir autrement, même s'ils en avaient eu l'idée et l'intention, car l'on n'invente pas une forme artistique, à jour dit, de toutes pièces, et les peintres qui veulent créer de nouveaux symboles et des types nouveaux sont bien obligés de copier les œuvres de leurs prédécesseurs, en se bornant à les modifier suivant leurs goûts et leurs besoins [1].

1. L'art chrétien, à ses origines, ne se distingue pas de l'art antique ; les peintures et les sculptures des Catacombes sont du même style et de la même facture que celles qui sont leurs contemporaines dans le Paganisme. Les premiers Chrétiens se bornèrent à copier des thèmes païens qui avaient de vagues rapports avec leurs dogmes ; une très belle décoration de l'un des cimetières de la voie Ardéatine montre, dans un médaillon octogonal, Orphée jouant de la lyre, et charmant les animaux sauvages, allusion transparente au Christ qui appelle les infidèles à la Vérité ; les personnages des compositions qui entourent ce médaillon, tels un Moïse faisant jaillir l'eau du rocher, sont copiés sur des modèles romains ; sur un sarcophage chrétien de la crypte de Lucine, Ulysse, figurant le Chrétien, attaché à un mât, qui est l'Église, échappe aux Sirènes, qui personnifient les passions. Au cimetière de Domitille, on voit un très beau tableau qui représente le Christ enseignant ses disciples ; les personnages et la scène sont d'une douceur toute classique ; elle est entourée d'une frise, dans laquelle des Amours entièrement nus se livrent à la cueillette du raisin. C'est là, comme à Sainte-Constance, une peinture romaine à peine adaptée aux besoins du Christianisme. Le Christ du sarcophage de Junius Bassus († 359) est un personnage consulaire ; Daniel, Adam et Ève y sont figurés tout nus, ce qui est païen, et ce qu'on ne verra bientôt plus pendant plus de dix siècles. Ce sont les danseuses et les Amours de Pompéi, dans leurs girandoles de petits carrés entourés de rinceaux, qui décorent la coupole du mausolée de sainte Constance. Deux Amours ailés de l'époque classique figurent sur le sarcophage d'Adelphia (catacombes de Saint-Jean de Syracuse, fin du IVe siècle), tenant dans leurs mains un cartouche où se lit le nom de la morte : toutes les scènes, Adam et Ève dans le Paradis, Jésus entrant à Jérusalem, le massacre des Innocents, sont composés avec des éléments romains ; Ève, cueillant la pomme, est une nudité classique, tout comme la femme de la fresque du Kosaïr Amra (voir plus loin), sortant du bain ; les rois Mages passent de gauche à droite, comme à Ravenne ; ils sont le prototype de la mosaïque de Saint-Apollinaire-la-Neuve et des illustrations des Évangéliaires qui figurent l'offrande au Christ des chefs nomades.

Une copie extraordinaire, dans un art grossier et barbare, des Mages de Saint-Apollinaire, se trouve dans le *Graduel* de l'abbaye de Prum de la fin du Xe siècle (man. latin 9448, folio 23 verso) ; une autre, plus lointaine et orientalisée, dans l'Évangéliaire copte du XIIe siècle (fol. 6) ; une copie de la scène de Ravenne se trouve au XIIe siècle, à San Pedro el Viejo, à Huesca, en Espagne (Dieulafoy, *Espagne et Portugal*, 85) ; les Mages y passent également de gauche à droite ; quoique la copie soit lointaine, on sent encore que, devant l'enfant divin, ils fléchissent le genou comme à Saint-Apollinaire.

Le type des rois Mages, avec leur bonnet phrygien, leur tunique courte serrée à la taille par une ceinture, leurs pantalons, leur manteau flottant agrémenté d'un collet, est celui des chefs barbares, tels qu'ils étaient représentés dans les œuvres de l'art classique ; suivant leur coutume, les décorateurs chrétiens sont allés chercher dans le Paganisme ce type dont ils ont fait celui des chefs parthes qui vinrent saluer la naissance du Christ dans la crèche de Bethléem. C'est le vêtement des Barbares que porte le berger Paris dans la statue du Vatican, qui le représente assis, drapé dans son vaste manteau, tenant à la main la pomme qu'il va donner à Aphrodite. Des guerriers coiffés du bonnet phrygien, dont certains portent des pantalons (fol. 43 v°, 44 v°, 51 v°), avec ou sans manteau, figurent, dans les peintures de l'Homère de l'Ambrosienne (fin du IIIe siècle), les Troyens qui combattent les Achéens aux belles cnémides. Par un heureux hasard, on possède l'un des éléments du groupe que les artistes chrétiens ont copié pour composer le thème des rois Mages, une statuette de bronze, vraisemblablement du premier siècle avant l'ère chrétienne, représentant Paris, offrant la pomme à Vénus (*Catalogue des objets d'art... formant la collection de M. Arthur Sambon*, 73 ; les auteurs de cet ouvrage y voient sans raison un génie mithriaque). Le mouvement est identique à celui du premier Mage de Saint-Apollinaire, quoique plus prononcé, mais les décorateurs de l'époque de Justinien, surtout dans l'immo-

Les mosaïques latérales de Sainte-Marie-Majeure, qui datent du règne du pape Libère (352-356)[1], sont manifestement l'arrangement de tableaux classiques ; il semble que leurs personnages soient descendus des bas-reliefs de la Colonne Trajane et de la colonne Antonine pour venir animer les scènes de l'Ancien Testament ; les soldats qui y figurent sont les mêmes que ceux qui décorent les plaques de bronze de la Colonne Trajane, les mêmes que l'on retrouvera pendant de longs siècles, plus ou moins déformés, mais toujours reconnaissables, dans les peintures de tous les Évangéliaires, dans le monde grec, dans l'empire des Carolingiens, en Orient ; les autres figurants, les anges eux-mêmes[2], sont copiés sur des modèles romains, et, comme à Sainte-Constance, ils portent la toge laticlavée des sénateurs. Les monuments qui sont représentés dans ces mosaïques sont les copies d'édifices de la République et du Haut-Empire, qui illustraient les anciennes peintures, dont les cartons ont été utilisés par les décorateurs chrétiens. Les édifices qui y sont figurés sont dans un rapport très étroit et très intime avec ceux des peintures du Psautier du x^e siècle, qui est conservé à la Bibliothèque Nationale, mais les illustrations de ce manuscrit grec ont été copiées à Constantinople sur des tableaux classiques plus anciens que les cartons des mosaïques de Sainte-Marie-Majeure, ou sur des copies de ces tableaux.

Les édifices des mosaïques latérales de Sainte-Marie-Majeure sont l'origine, à la fois, de ceux qui sont figurés dans les décorations murales des églises de Ravenne, et des monuments eux-mêmes qui furent construits dans cette ville : on y trouve, en effet, l'image d'une rotonde couverte par un dôme à huit pans[3], et celle d'un temple antique

bilité de la mosaïque, ne connaissaient plus l'élégante souplesse des œuvres classiques ; l'attitude des Mages de Saint-Apollinaire est plus raide et plus sèche que celle de la statuette de la collection de M. Sambon. Le personnage, coiffé du bonnet phrygien, porte une tunique courte serrée à la taille, et de longs pantalons. Comme dans la mosaïque de Ravenne, il s'avance en fléchissant les genoux, offrant de ses deux mains étendues, suivant le geste de tout l'Orient, un objet qui a disparu. L'attitude et le geste sont tels, qu'il semble que les mosaïques de Justinien et de Théodora ont copié cette statuette en alourdissant son costume dans une somptuosité barbare.

1. Comme l'a établi de Rossi, dans ses *Musaici cristiani e saggi dei pavimenti delle chiese di Roma...*, au fascicule consacré aux décorations de Sainte-Marie-Majeure.

2. L'origine des anges chrétiens se trouve dans les esprits ailés qui figurent dans les peintures de Pompéi (Nicolini, *le Case ed i Monumenti di Pompei designati e descritti*, Naples, 1854, tome I, planche 2 de la maison du poète tragique, et planche XI de la maison de Marcus Laurentius). Ces esprits de la technique romaine copient une forme née dans l'art grec, celle des Victoires ailées ; une de ces Victoires, sous les traits gracieux d'une vierge, figure sur le bas-relief d'un monument choragique qui montre, au pied du temple de Delphes, une Victoire ailée versant l'eau de la libation dans une patère que tient Apollon, jouant de la cithare, suivi d'Artémis et de Latone.

3. Toutes les rotondes romaines et du Bas-Empire sortent de l'évolution du temple grec octostyle ; la théorie suivant laquelle les Romains n'ont pas construit de monuments voûtés avant d'être entrés en relations avec les Parthes est inexacte, même si l'on admet l'existence en Perse, à l'époque achéménide et parthe, d'une architecture voûtée, qui serait l'héritière de la tradition assyrienne ; cette théorie repose sur l'hypothèse qui veut que le palais de Firouzabad soit achéménide, tandis qu'il se range dans une série sassanide. Elle est immédiatement infirmée par ce fait que la Villa Publica est représentée par une sorte de basilique, formée d'une voûte en plein cintre portée par une colonnade dorique, sur une monnaie de Titus Didius Imperator, consul en 656 de Rome (96 avant J.-C.), quand la première occurrence en laquelle les Romains cherchèrent, sans y réussir, à entrer en relations avec les Parthes, se place en 92 avant notre ère.

La tradition romaine, conservée par Sénèque, affirme que la formule de la voûte sphérique a été inventée

à fronton triangulaire, supporté par quatre colonnes ioniques, dans lequel il faut voir la copie encore fidèle, quoique simplifiée, d'un des nombreux édifices sacrés qui furent élevés à Rome à l'époque de la République et sous l'Empire, dont les Césars portèrent la

en Grèce par un certain Démocrite, dans une technique telle que le profil courbe des voussoirs se conjugue en s'inclinant sous des angles qui croissent dans une progression continue, de façon à se relier à une clef de voûte : Democritus..... invenisse dicitur fornicem, ut lapidum curvatura paulatim inclinatorum medio saxo alligaretur. Hoc dicam falsum esse. Necesse est enim ante Democritum et pontes et portas fuisse quarum fere summa curvantur (*Lettres morales*, 90, 32); la réfutation de Sénèque est inutile, car il n'est pas dit qu'il s'agisse dans ce passage de Démocrite d'Abdère, qui vécut au cours de la 90ᵉ olympiade, environ deux siècles après l'époque à laquelle Tarquin l'Ancien fit construire le monument voûté de la Cloaca Maxima. L'arcade et la voûte construites par voussoirs et par claveaux appareillés appartiennent à la technique des Hellènes.

Choisy a remarqué que les plus anciens exemples d'arcades en plein cintre portant directement sur des colonnes se trouvent sur des monnaies romaines frappées en Asie Mineure, et représentant des monuments élevés par les Grecs ou les Romains dans les provinces orientales de leur empire ; il en a conclu que la technique de l'arcade sur colonnes est d'origine orientale; c'est là une erreur absolue, car les monuments dans lesquels on les trouve sont des constructions grecques dans la méthode hellénique avec quelques modifications secondaires et des fioritures qui n'en altèrent nullement le caractère classique. L'élément essentiel de ces monuments, dont les arcades portent directement sur les colonnes, est la colonnade corinthienne de la technique grecque, au tabernacle de Cybèle (Donaldson, *Architectura numismatica*, 21), sur une monnaie de Faustine († 141), où l'on voit trois arcades reposant sur des colonnes corinthiennes ; au tabernacle d'Astarté, à Byblos, (ibid., 20), sur une monnaie d'Élagabale (222), une arcade en plein cintre réunissant deux entablements supportés par ces mêmes colonnes ; au tabernacle de la Junon Samienne, sur une monnaie de Herennia Etruscilla (249-251, ibid., 22), un fronton triangulaire dans lequel est inscrit un arc en plein cintre reposant sur des colonnes ioniques à fût torse ; ce fronton évidé ayant remplacé un fronton purement grec sur des colonnes ioniques à fût lisse, que l'on voit sur une monnaie de Domitien (81-96, n° 23); au tabernacle où Antioche, sur une monnaie de Caius Vibius Trebonianus Gallus († 254), trône, ceinte de la couronne murale, sous une arcade portée par quatre colonnes corinthiennes (n° 28); il est remarquable que les figures d'Astarté, avec le génie ailé qui se trouve devant elle, de Cybèle, d'Antioche, n'ont absolument rien d'oriental. Tous ces monuments sont grecs, ou gréco-romains, et aucun de leurs éléments n'est oriental ; leur décoration est surchargée, lourde et excessive, mais c'est simplement le fait d'un mauvais goût, que l'on n'osait étaler dans la capitale, et que les architectes de second ordre réservaient à leurs édifices en Asie Mineure, comme dans la province romaine d'Afrique. La formule de l'arc inscrite dans le fronton triangulaire n'est point orientale, mais bien grecque, elle représente tout simplement la section par un plan vertical de la couverture du monument choragique de Lysicrate ; elle est loin d'être heureuse, mais Garnier n'a-t-il pas eu l'idée de placer, à l'Opéra, une coupole devant un fronton de temple dorique. C'est un fait connu que le roi de Syrie, Antiochus Épiphane chargea un architecte romain, Cossutius, vers 170 avant notre ère, de terminer à Athènes, le temple de Jupiter Olympien ; il en faut conclure que ce souverain de Syrie ne possédait, dans toute l'étendue de ses états, personne qui en fût capable, ce qui infirme tout ce qu'on a écrit sur la prétendue influence de la technique orientale sur l'architecture romaine.

La méthode grecque, qui connaissait le dôme, connaissait évidemment l'arcade ; il est naturel et logique que la pratique gréco-romaine ait songé à substituer l'archivolte à l'architrave ; la tradition hellénique voulait que l'on construisît en marbre, tout au moins en pierre ; des archivoltes de pierre développent sur leurs pieds droits une poussée énorme, qui les écarte quand il y en a deux, qui les écrase dans le cas d'une succession d'arcades, tandis que les architraves de pierre d'un seul morceau n'agissent que par leur poids, sans exercer aucune poussée latérale ; les architectes se virent obligés de remplacer la colonne qui était beaucoup trop faible pour équilibrer cette poussée, par un pilier, cantonné, ou non, de colonnes ornementales, d'une grande section, ce qui devint la technique romaine, soit de mettre sous la base de la colonne une feuille de plomb, dont l'onctueuse résistance absorbe une partie de la pression, ce qui fut la technique byzantine. Ce sont là des inventions grecques, postérieures à l'époque classique, ou plutôt le développement post-classique de formules dont les Hellènes ne se sont pas servis à la bonne époque, parce qu'ils en avaient éprouvé les défauts.

On est très loin de connaître tout ce que les Grecs ont fait en Asie Mineure sous les Séleucides, et c'est là ce qui incite les archéologues à taxer d'invention romaine tout ce qui n'appartient pas à la technique hellénique, tandis qu'il n'y faut voir, dans tous les cas, que des copies de modalités de la manière grecque, qui sont aujourd'hui disparues. Il ne faut pas oublier que, sous les Séleucides, les formules helléniques évoluèrent librement

forme élégante dans les provinces les plus lointaines du monde romain ; ce temple, avec son voile, qui flotte derrière ses colonnes, et que l'on retrouve aujourd'hui encore dans toutes les églises italiennes, est l'origine du palais de Théodoric, dont une image fidèle en Syrie, où les successeurs d'Alexandre avaient transporté la puissance grecque, en délaissant entièrement la Morée, qui devint une province lointaine, dont la décadence importait peu. En Asie, les Romains, par tradition, construisirent, en imitant la technique grecque, des arcades portant directement sur des colonnes ; un fait est certain, c'est que la méthode de l'archivolte de marbre, portée par la colonne grecque, n'a rien à voir avec celle des voûtes de briques sur des piliers énormes des jardins suspendus de Babylone.

Ce sont les Hellènes qui ont transmis la formule de la voûte aux Étrusques ; deux voûtes parfaites, l'une dans le style d'une demi-voûte à la Philibert Delorme, l'autre une simple voûte sphérique, sont sculptées, comme thèmes décoratifs, au plafond d'un hypogée de Vulci (Lenoir, *Monumenti inediti pubblicati dall' Instituto di corrispondenza archeologica*, 1832, pages 265-6 ; pl. 41, 4), ce qui montre l'antiquité de la formule de la voûte dans la technique classique. Il est certain que les Étrusques n'ont pas apporté les formules de la voûte et de l'arcade de la Lydie, où ils les auraient empruntées aux Chaldéens ; c'est un fait indéniable que les premières portes en arcade que l'on trouve dans la pratique des Tyrrhéniens sont faites dans un appareil grossier et irrégulier ; les formes parfaites que l'on rencontre à une date postérieure proviennent d'une évolution interne de la technique, ou, ce qui est beaucoup plus probable, d'un emprunt aux formules de l'Hellénisme ; une porte en arc plein cintre, d'un profil excellent, les pieds droits dressés d'une façon parfaite, se trouvait dans la muraille cyclopéenne d'une ville d'Épire, que Cyriaque d'Ancône nomme Azilea (*Inscriptiones seu epigrammata graeca et latina reperta*, 1747, page 5) ; la porte médiane de la prétendue prison de Socrate, à Athènes, est taillée en une sorte d'ogive, et l'une des petites salles de ce monument ancien est en cul-de-four.

La technique de la voûte parabolique, construite par le ravalement d'assises superposées, du tholos, remonte à l'époque mycénienne ; ce profil antique a souvent été imité dans des caveaux creusés dans le roc vif, à la soi-disant prison de Socrate, au Tholos d'Athènes (Pausanias, I, chap. 5, p. 51), qui avait été le sanctuaire où sacrifiaient les rois de l'Athènes préhistorique, le tholos de l'Asklépieion, beaucoup plus récent, du IVe siècle.

L'évolution de cette formule l'a conduite, en Grèce, à celle de la voûte sphérique ; Pausanias (IX, § 38, § 2) parlant du Trésor de Minyas, à Orchomène, décrit une rotonde aux murs pleins, couverte par une coupole sphérique, bâtie par rangs de voussoirs, dont les plans se coupent au centre de la sphère ; cette rotonde était tout en pierre ; son sommet ne s'élevait pas sensiblement en pointe, et la pierre terminale tenait l'édifice entier en équilibre. Pausanias a fait tout ce qu'il a pu pour marquer les différences qui séparent cette construction de la voûte parabolique du Trésor d'Atrée, en insistant sur cette circonstance que le sommet de la courbe ne s'élève pas en pointe, comme dans ce caveau, c'est-à-dire que la section de la coupole d'Orchomène n'est pas une parabole, mais un cercle ; sur cette autre que la coupole du Trésor de Minyas est fermée par une clef de voûte, que cette clef de voûte qui ferme l'équilibre du monument n'est point comme dans les tholos formés d'assises horizontales ravalées, une simple pierre, creusée d'une cavité qui finit le profil de la courbe, posée à plat sur l'avant-dernière assise, sans contribuer en rien à l'équilibre, mais au contraire, qu'elle est le voussoir terminal, dont les quatre faces sont taillées en tronc de pyramide, l'extrados et l'intrados en surface sphérique.

Le transport du tholos sur la plate-bande circulaire de l'architrave du temple monoptère hypètre a donné naissance à deux formules, qui ont connu dans la technique romaine une fortune inouïe, le temple monoptère et le temple périptère couronnés de dômes. Elles sont nées d'une même forme, du temple monoptère hypètre, car Vitruve, qui, dans son traité d'architecture, expose les principes d'une technique exclusivement grecque, comme on le voit assez par les mots grecs qu'il transcrit, dit formellement (IV, chap. 8) que la colonnade, c'est-à-dire le temple hypètre, est identiquement le même dans le temple monoptère à dôme et dans le temple périptère à dôme. Le temple monoptère remonte dans la technique grecque aux époques les plus anciennes bien au delà de Mycènes, à trois ou quatre millénaires avant J. C. Pausanias (VI, chap. 24, § 9) nous a conservé le souvenir d'un temple circulaire, qui s'élevait sur la place d'Élis, d'une faible hauteur, sans murs, des colonnes de chêne l'entourant entièrement, en soutenant son toit, dans une formule qui est devenue celle du temple de Vesta, à Rome.

Le tholos sur un monoptère figure, avec, accessoirement, une muraille reliant la colonnade, dans trois passages très voisins de l'*Odyssée* (XXII, 440-443 ; 457-460 ; 465-467), dont deux sont des répétitions ; il est formellement parlé de colonnes dans le troisième ; le plus célèbre de ces sanctuaires formés d'un dôme sur une colonnade était le tholos de pierre que Polyclète de Samos construisit près du temple d'Épidaure (Pausanias,

nous a été heureusement conservée dans la mosaïque de Saint-Apollinaire-la-Neuve, en même temps que du temple à fronton triangulaire sur deux colonnes corinthiennes, fermé par deux portes de bronze, qui est figuré à droite, sur l'arc triomphal que le pape

II, chap. 27, § 3). Un édifice identique existait à Delphes, et Vitruve a conservé le nom d'un technicien, Théodorius de Phocée, qui lui avait consacré une monographie.

Un tholos surmontant une colonnade hexastyle dans une forme charmante constitue le monument choragique de Lysicrate (335 avant J.-C.) ; le tholos est double : il est creusé dans un bloc de pierre évidé à l'intérieur en segment de sphère, à l'extérieur, en forme d'un cône orné de festons. Cette couverture à deux profils divergents est l'origine de toute une partie de la technique romaine ; on la retrouve au tombeau de Théodoric, au Baptistère de Florence ; elle est l'origine de la coupole double à laquelle elle a fini par aboutir. Les Grecs n'employèrent cette formule que très exceptionnellement ; ils s'étaient rendu compte qu'elle dépense beaucoup de pierre, pour arriver à un effet moins puissant que le temple dorique ; ils n'employèrent pas plus celle de l'arcade, à cause de la poussée énorme qu'elle développe sur ses points d'appui. L'architecte du tombeau de Théodoric, à Ravenne, qui a imité dans son énorme coupole d'un seul bloc le tholos de Lysicrate, savait son métier, contrairement à l'opinion reçue.

Le temple rond de Baalbek (II^e siècle) est un monument qui appartient exactement à la même série que le dôme de Lysicrate ; il est un exemple remarquable de la formule du temple périptère à cella, recouverte d'une coupole ; il est construit suivant les prescriptions codifiées par Vitruve, d'après les enseignements des Grecs, le mur de la cella étant distant de la circonférence extérieure du péribole de un sixième du diamètre, ce qui correspond bien « aux environs du cinquième », dont parle Vitruve. L'ornementation de ce monument est surchargée et compliquée comme celle des monuments grecs construits en Asie, des monuments romains élevés dans l'Afrique du Nord ; il y faut voir l'évolution d'une technique provinciale, et non le témoignage vivant d'un art syrien, ou mauritanien, qui s'opposerait à l'art grec.

La technique du Panthéon est celle d'une coupole placée sur le sommet des arcades d'un monoptère octostyle, l'architrave circulaire ayant été remplacée par huit archivoltes ; un véritable temple monoptère à huit colonnes est enfoui dans le tambour du monument, lequel, par des enfoncements très profonds, alternativement carrés et semi-circulaires, est réduit à huit piliers reliés par une maçonnerie de faible épaisseur ; l'ordre intérieur du Panthéon est un temple monoptère hypètre de 16 (= 8 × 2) colonnes, identique au temple d'Hercule Gordien, qui fut bâti par Sylla. La technique du dôme romain est essentiellement différente de celle des dômes byzantins ou orientaux, lesquels sont au stade de Byzance ; la voûte, à Rome, est l'aspect d'un mur monté par pilonnage d'assises de béton, entre des chaînages horizontaux de briques, raidis par une armature d'épines méridiennes en briques, huit au Panthéon, dont les retombées reposent, par l'intermédiaire d'énormes arceaux de brique aveuglés, s'élevant à peu près jusqu'au 30^e parallèle, sur les piles qui se trouvent aux extrémités d'un diamètre, reliées entre elles par des arcs de décharge, traversant tout l'hémisphère du dôme. Une telle voûte forme avec son tambour un monolithe sans poussée intérieure ; des simplifications progressives, la disparition des massifs bétonnés, montés comme des éléments de mur, la diminution, puis la suppression des épines, des arceaux aveuglés, des arcs de décharge, réduisit la technique romaine aux lits de brique cimentés, ce qui est la technique de Byzance, de tout l'Orient.

Cette formule du dôme sur une salle ronde, dont le tambour est réduit à huit piliers par des enfoncements dans sa muraille, est devenue classique dans la construction de l'empire romain. Le Caldarium ou Laconicum des Thermes de Caracalla (fin du II^e siècle) est une rotonde directement issue de la formule du Panthéon par la superposition de deux étages d'arcades, la seconde portant le dôme, toujours sur un tambour, réduit à huit piliers, par huit enfoncements ; le temple rond du palais de Dioclétien, à Spalato (fin du III^e siècle), sur un plan octogonal, équivalent au cercle, présente cette particularité que son tambour est de pierre et la coupole de blocage ; deux ordres corinthiens superposés décorent cette rotonde ; ils sont l'imitation passive de l'ordre intérieur du Panthéon, car ils ne servent à rien dans l'équilibre du temple rond, tandis que l'ordre corinthien du Panthéon y remplit un rôle statique important ; une copie du Laconicum des Thermes, du III^e siècle, se trouve au tombeau de la famille Tossia, où Turcia, près de la prétendue villa de Mécène, à Tivoli ; Saint-Hélie, à Brousse (fin du IV^e siècle), est également une rotonde à deux étages, sur un tambour à huit évidements ; le tambour présente cette particularité curieuse d'être creusé, sur sa surface externe, de niches hémisphériques dont les sommets sont situés sur les mêmes rayons que les centres des niches intérieures, de sorte que la convexité de ces deux niches ne laisse entre elles qu'une épaisseur très faible, réduisant d'une façon très visible le tambour à huit piliers. Les origines de cette technique se trouvent dans la construction grecque du temple rond de Baalbek, dont le mur de la cella, à l'extérieur, est orné de niches très profondes. La chapelle

Sixte III (432-440) fit décorer dans l'église de Sainte-Marie-Majeure, un peu avant l'époque à laquelle saint Léon et Galla Placidia firent orner de mosaïques l'arc triomphal de Saint-Paul-hors-les-Murs.

Saint-Aquilin, près de Saint-Laurent, à Milan, du ve siècle, sur un plan octogonal, Saint-Georges de Salonique (ve siècle), sont également des copies manifestes d'un Laconicum à deux étages.

La formule du temple rond, dont le dôme est supporté par un portique circulaire, inscrit dans le tambour, est le retournement du temple périptère octostyle à cella recouverte d'un dôme, analogue au temple de la Sybille à Tivoli, à la chapelle San-Pietro-in-Montorio (xvie siècle), qui copie une rotonde antique, le mur de la cella étant reporté, d'après les préceptes de Vitruve, du cinquième du diamètre au delà du péribole, avec la substitution d'archivoltes à l'architrave circulaire, d'un collatéral annulaire à la toiture en pente qui couvrait l'espace compris entre le mur de la cella et la colonnade qui l'enserrait. Par une nouvelle extension de cette transposition, les architectes romains, prenant le tambour comme le mur d'une cella primitive, l'entourèrent d'un nouveau péribole.

Le Baptistère de Sainte-Constance, près Rome, est le meilleur exemple de cette formule; dans son état primordial, il comprenait un édifice à dôme inscrit dans un portique circulaire décoré de colonnes autour d'un polygone de 36 côtés, la coupole étant portée par une colonnade intérieure d'ordre corinthien, reliée au mur du tambour par une voûte annulaire. Les rapports des diverses parties du monument sont ceux de l'époque classique; la largeur du collatéral est égale au cinquième du diamètre du tambour; la hauteur, du sol à la naissance de la voûte, vaut trois de ces parties; la hauteur de la colonnade et de l'entablement est égale à la moitié du diamètre de la nef centrale.

Au centre du portique, se trouve un petit temple hypètre octostyle, qui est le véritable baptistère, la partie essentielle du monument, qui, dans les baptistères postérieurs, à Ravenne, à Florence, à Pise, a été remplacé, pour des raisons d'économie, par une cuve octogonale, qui conserve le souvenir des huit côtés du temple hypètre de Sainte-Constance.

C'est un fait certain que les Chrétiens ont adapté aux besoins de leur religion les temples octostyles du Paganisme, hypètres, monoptères, périptères; les baptistères, comme Sainte-Constance, ne sont en fait que des écrins, qui se sont développés autour des huit angles du petit temple hypètre octostyle, situé en leur centre géométrique; le choix du temple hypètre comme baptistère se trouve justifié par ce fait que cette forme d'édifice à ciel ouvert contenait tout un dispositif de gouttières, de chéneaux, destinés à recevoir l'eau de pluie, à la canaliser, et à en assurer l'écoulement, si bien que les Chrétiens n'eurent qu'à copier cette formule qui semblait avoir été inventée pour eux; mais par suite de l'esprit de complication qui devint la caractéristique de l'art du Bas-Empire, ils placèrent l'un sur l'autre deux de ces temples octostyles hypètres, et ce fut ainsi que se constitua l'ordre intérieur des baptistères, qui est formé de la superposition de deux ordres, ce en quoi ils cédèrent à la tendance à la surélévation de l'architecture romaine.

La colonnade du portique est formée de 12 colonnes doubles accouplées en profondeur qui portent le tambour, lequel supporte le dôme; ces 12 colonnes ne sont que l'évolution des 8 piliers qui constituent le tambour du Panthéon, et qui sont les aboutissements des 8 colonnes du temple hypètre octostyle; il est visible qu'à chaque colonne du temple hypètre octostyle intérieur, qui est le vrai baptistère, correspondait, dans le plan primitif de Sainte-Constance, une colonne du portique; mais ces 8 colonnes étaient notoirement insuffisantes pour supporter le poids du tambour et du dôme, en même temps que la poussée du collatéral annulaire; c'est pour remédier à cette impossibilité qu'on a remplacé les colonnes par des colonnes doubles en profondeur, et qu'on a ajouté une de ces colonnes doubles dans l'intervalle de deux des colonnes doubles primitives, mais non dans tous les intervalles, seulement de deux en deux, ce qui fait $8 + 4 = 12$ groupes de colonnes. 1, 2, 3, 4, 5, 6, 7, 8 étant les colonnes du temple hypètre intérieur, I, II, III, IV, V, VI, VII, VIII, les colonnes du portique qui leur correspondaient aux extrémités des mêmes rayons, dans le plan primitif, 1 bis, 3 bis, 5 bis, 7 bis, les doubles colonnes ajoutées entre les groupes I-II, III-IV, V-VI, VII-VIII, on a la suite I, 1 bis, II, III, 3 bis, IV, V, 5 bis, VI, VII, 7 bis, VIII, ce qui est le portique de Sainte-Constance, de sorte que l'octogone du portique intérieur se constitue de telle manière qu'au lieu de 8 grandes arcades sur 8 colonnes équidistantes, on a 4 grandes arcades et 4 doubles petites arcades entre les grandes.

Cette formule est l'évolution naturelle de la technique classique du temple périptère retourné autour de sa colonnade, pour éviter que les colonnes ne soient écrasées par le poids du dôme et renversées par le collatéral; ses douze colonnes forcèrent à modifier la disposition des niches qui s'enfoncent dans les murs du tambour; dans la pratique, à chaque colonne du portique, doit correspondre une niche du tambour; mais l'on ne pouvait songer, à Sainte-Constance, à intercaler une niche supplémentaire de deux en deux niches, de façon à

La mosaïque de l'abside de Sainte-Pudentienne, à Rome, de la fin du IVe siècle, postérieure de près d'un demi-siècle à celles de Sainte-Marie-Majeure, et beaucoup plus belle, qui représente le Christ entouré des Apôtres, est le type le plus parfait de cet art chrétien.

en faire $8 + 4 = 12$, à cause de l'effet désastreux que cela eût produit, tandis que pour la colonnade, la substitution de deux petites arcades à une grande, de deux en deux, est agréable à l'œil ; cette difficulté a conduit l'architecte à doubler le nombre canonique 8 des enfoncements du tambour du Panthéon, en intercalant, entre chacune des grandes niches primitives, une petite niche ronde complémentaire, ce qui fait en tout 16 enfoncements dans le tambour de Sainte-Constance.

Cette technique de la coupole portée par un portique à archivoltes, entouré d'un collatéral annulaire, avec, naturellement, la suppression de l'enveloppe du portique au delà du tambour, qui est une splendeur impériale de Rome, se retrouve à Santa-Maria-Maggiore, à San-Clemente, près Nocera (IVe siècle), avec un portique de 16 $= 16.1$ $(= 8 \times 2)$ colonnes, et une voûte parabolique, qui est l'origine des dômes paraboliques de Sarvistan, Firouzabad, Saint-Georges d'Ezra ; à la rotonde de Brescia, qui est une mauvaise copie faite par mensuration défectueuse, à l'époque de Charlemagne, d'un édifice de 25 mètres de diamètre, avec un portique de 8 colonnes ; à Riez, à Aix (IVe-Ve siècle) ; à Albenga ; le plus célèbre de ces monuments était le Saint-Sépulcre de Jérusalem, qui fut construit par Constantin, et qui est une imitation provinciale de Sainte-Constance, assez maladroite. Dans son état primitif, cette rotonde, couverte par économie d'un toit conique en bois, était constituée par un tambour percé de 4 grandes niches au lieu des 8 du plan du Panthéon, et cette diminution est une réaction contre l'effet désagréable des 16 niches de Sainte-Constance ; le portique se compose de 12 colonnes et de 8 piliers, se succédant ainsi, les piliers étant figurés par les numéros bis et ter des colonnes qu'ils suivent : 1, 2, 3, 3 bis, 3 ter, 4, 5, 6, 6 bis, 6 ter, 7, 8, 9, 9 bis, 9 ter, 10, 11, 12, 12 bis, 12 ter ; il est clair que dans le plan primitif les piliers devaient se trouver deux par deux devant les niches du tambour, aux extrémités de leur diamètre, mais l'architecte a été incapable de réaliser cette disposition.

Les 12 colonnes du Saint-Sépulcre sont les 12 doubles colonnes de Sainte-Constance, lesquelles sont les 8 colonnes du temple hypètre, augmentées de la moitié de leur nombre pour des raisons statiques ; les 8 piliers leur ont été ajoutés pour les mêmes raisons statiques, et ils remplacent, dans l'équilibre du monument, les doubles colonnes de Sainte-Constance ; la formule du Saint-Sépulcre ne s'explique que par celle de Sainte-Constance, qui est l'évolution de celle du Panthéon.

C'est sur la formule de Sainte-Constance, née à Rome, qu'est construit Saint-Georges d'Ezra, en Syrie (515), sur un plan octogonal, avec, alternativement, des niches semi-circulaires et rectangulaires, l'octogone étant équivalent au cercle, et le collatéral étant par économie, comme à Albenga, couvert d'un toit plat, au lieu d'être formé par une voûte annulaire ; des considérations mathématiques sur lesquelles il est impossible d'insister ici montrent que ce monument est la copie incomprise, par à peu près, par mensuration approximative, d'un monument dans la technique du Bas-Empire, où le rapport de la hauteur du pilier au rayon de la nef était égal à l'unité, le rapport de la largeur du collatéral au diamètre total, 1/5 exactement. Toutes les dimensions de Saint-Georges d'Ezra sont des multiples de 3, le nombre de la Trinité. Les piliers qui supportent le tambour sont, comme au baptistère de Poitiers, une simplification grossière des colonnes romaines. Cette église présente cette particularité que le prisme octogonal de son enceinte est noyé dans un cube de maçonnerie, sur l'un des côtés duquel se trouve un parallélipipède formé de trois chambres, dont l'une se termine par une abside en cul-de-four. Ce cube est la copie de celui de l'église de Bosra, dans lequel est inscrit le tambour de cette église, lequel est né de la tentative de raccorder dans ce monument la formule de Sainte-Constance avec les absides de Saint-Vital. Le tambour de la cathédrale de Bosra est la copie manifeste de celui de Sainte-Constance.

La Koubbat al-Sakhra, à Jérusalem (691), est la copie simplifiée du plan de Sainte-Constance, de la même famille qu'Albenga, Ezra, avec un collatéral couvert d'un toit plat au lieu d'une voûte annulaire ; la coupole est portée par $16 = 8 \times 2$ piliers ou colonnes, le double du nombre des colonnes du temple octostyle. La différence qui sépare le plan de la Koubbat al-Sakhra de celui d'Ezra est l'adjonction, entre le portique à arcades sur lequel repose la coupole, et le mur de l'enceinte, d'un portique octogonal qui supporte, à peu près au milieu du collatéral, par l'intermédiaire d'arcades, le toit en pente douce qui relie le tambour au mur de l'enceinte ; ce portique est formé de 24 colonnes ou piliers, ce qui fait trois fois les huit colonnes du temple octostyle. Les rapports des distances du mur de l'enceinte au stylobate du portique qui soutient le toit, des stylobates des deux portiques, du stylobate du portique qui supporte la coupole au centre du monument sont 1, 2, 3, ce qui est une progression faite d'après le nombre des personnes de la Trinité, que l'on retrouve à Saint-Georges d'Ezra ; cette circonstance montre que ce sont des architectes chrétiens qui ont construit la Koubbat al-Sakhra, pour Abd al-Malik, khalife de Damas.

qui était allé puiser son inspiration à la source pure et limpide des formules classiques ; son exécution est sans rivale, et l'art chrétien des siècles postérieurs n'a retrouvé une telle sérénité que sous le pinceau des maîtres de la Renaissance ; les têtes des Apôtres sont d'un dessin large et d'une facture complètement romaine ; le Christ, assis sur son trône, ressemble à l'un des premiers Césars ; les draperies qui revêtent ses disciples sont copiées sur les draperies antiques, et l'exécution en est toute classique : cette mosaïque continue directement l'art du Haut-Empire, dont les reflets, affaiblis par l'insuffisance des artistes, brillent encore dans les peintures des Catacombes.

C'est la décadence de l'art chrétien du iv^e siècle que l'on trouve plus tard à Rome, à Milan, à Ravenne, dans les décorations murales du mausolée de Galla Placidia et des églises de la Ville Éternelle : au v^e siècle, des personnages romains, vêtus et armés comme les Romains, figurent dans les mosaïques de Saint-Ambroise, dans celles de Sainte-Sabine, sur l'Aventin, où l'on voit les deux femmes qui symbolisent les deux Églises, drapées à la mode des fresques antiques, portant sur leurs épaules la palla, qui recouvrait la robe des matrones, et qui était la copie de l'ἱμάτιον des Hellènes, dans la pourpre impériale, sur fond d'or, dans une manière entièrement classique, et d'une admirable exécution ; dans les mosaïques de l'arc triomphal de Sainte-Marie-Majeure, dans lesquelles les soldats romains sont des copies de ceux des bas-reliefs de la colonne Trajane et de la colonne Antonine, exactement comme ceux des mosaïques latérales. Les mosaïques du vi^e siècle, à Ravenne, continuent celles du v^e et du iv^e siècle, sans aucune influence étrangère ; l'inspiration classique y est encore si tangible, le modèle romain affleure tellement sous le réseau étincelant des cubes irisés, que l'on ne sait si elles datent de la fin du monde antique, ou de l'aube de la Renaissance.

C'est à Rome que les artistes de Ravenne sont allés chercher leurs modèles : on le voit assez par les martyrs de Sainte-Apollinaire-la-Neuve qui, au temps de l'empereur Justinien, furent imités des confesseurs de la foi que le pape Sixte III fit représenter sur les murailles de Sainte-Marie-Majeure (432-440), dont la longue théorie se dirige vers la Vierge assise sur son trône, tenant son fils dans ses bras, au centre de l'abside, et lui offre les couronnes de la Gloire divine [1]. La décoration de Saint-Apollinaire n'est qu'une variante de la scène qui représente les vingt-quatre vieillards tenant leurs couronnes à la main sur l'arc triomphal, qu'à l'imitation de Sainte-Marie-Majeure, Galla Placidia fit revêtir de brillantes mosaïques à Saint-Paul-hors-les-Murs (vers

Saint-Vital, à Ravenne, sous Justinien, est une complication de la formule de Sainte-Constance ; ce monument n'a rien d'oriental ; il dérive dans son intégrité de la technique romaine ; il a été créé du syncrétisme des manières de Minerva Medica et de Sainte-Constance, qui sont toutes les deux sorties de l'évolution du temple octostyle ; il serait trop long d'entrer dans le détail des caractéristiques de Minerva Medica (ii^e-iii^e siècle) ; cet édifice est né de la technique du Panthéon ; c'est un prisme décagonal, entouré de dix niches en saillie sur l'enceinte, couvert par un dôme raccordé par des pendentifs au prisme à dix côtés. Saint-Vital est Sainte-Constance, dans laquelle on a introduit Minerva Medica, avec ses niches en saillie sur l'enceinte, au lieu et place du portique de 12 colonnes doubles couronné de son dôme. Le portique constitué par le tambour de Minerva Medica ramené du plan décagonal à l'octogone, avec 8 piliers, est relié par un collatéral annulaire à une enceinte octogonale qui équivaut, au point de vue architectural, à un cercle.

1. Rossi, *Musaico dell' arco trionfale e delle pareti laterali*, dans les *Musaici cristiani*.

430) [1]. Saint-Apollinaire-la-Neuve, avec ses trois nefs, est la copie diminuée, une imitation provinciale, de la puissante basilique de Saint-Paul.

C'est également dans les mosaïques de Sainte-Marie-Majeure [2], tant dans les mosaïques latérales (vers 350), que dans celles de l'arc triomphal (vers 440), qu'il convient d'aller chercher l'origine du costume des femmes qui paraissent dans les mosaïques de Ravenne ; les vêtements somptueux dont elles sont parées dans les décorations de Sainte-Marie-Majeure dérivent visiblement, sans influence étrangère, de la parure des matrones romaines, comme on le voit dans une peinture qui a été découverte à Pompéi dans la maison du poète tragique [3]. C'est assez dire que la parure des impératrices de Byzance, que les modes suivies par les dames de la cour de Constantinople, n'étaient que le développement et l'évolution naturels des atours des femmes de la Rome impériale.

Si la décadence s'accentue à Rome à partir du vie siècle, si les auteurs des mosaïques de Saint-Pierre-et-Damien ont donné à leurs saints des têtes d'Allemands pour complaire aux Goths, tout-puissants depuis les victoires de Théodoric, ils ont continué, par tradition, à les draper dans les vêtements romains des décorations murales des deux siècles précédents.

C'est de cette dégradation de la peinture gréco-romaine, des modèles de Ravenne, que Giotto a fait sortir la peinture moderne, en reprenant les personnages secs et raides de Saint-Vital et de Saint-Apollinaire, encore drapés dans la toge romaine, ornée du laticlave, en leur inspirant une vie nouvelle, qui les ressuscita des limbes où les avaient fait descendre la passivité et la médiocrité des artistes du vie siècle [4].

Ces mêmes caractéristiques se retrouvent dans toutes les mosaïques de l'empire d'Orient, aussi nettes que dans celles d'Italie, et le fait s'explique aisément : lorsque

1. Avec cette différence insignifiante que les vieillards marchent vers le Christ qui est figuré au centre de la composition.
2. Sur l'arc triomphal, à gauche, la Vierge de l'Annonciation, assise sur un trône ; l'Église, également assise sur un trône à la droite du Christ ; à droite, la Vierge tenant le Christ dans ses bras ; la Vierge trouvant son fils qui discute dans le temple avec les docteurs de la Loi. Les vêtements dont sont parées la Vierge et l'Église sont les mêmes que ceux des femmes des mosaïques latérales, par exemple, le tableau reproduit sous le n° 26, par Rossi, dans lequel on voit Moïse épousant Séphora, qui porte un vêtement splendide de brocard d'or ; derrière elle, se tient une dame dont le costume est moins riche, mais dans la même mode ; ou le tableau n° 27, qui représente la fille du Pharaon d'Égypte assise sur un trône.
3. Nicolini, le Case ed i Monumenti di Pompei disegnati e descritti, Naples, 1854, tome Ier, planche 2 de la description de la maison dite du poète tragique.
4. Grâce à l'imitation des œuvres de l'Antiquité, qui se trouvaient en Italie. On ne voit pas ce que Giotto aurait tiré des mosaïques de Ravenne, sans cette aide précieuse. Raphael a imité les fresques des chambres du palais de Néron, qui fut démoli et recouvert par les thermes de Titus, dont les ruines furent déblayées sous Léon X, dans la décoration des plafonds du Vatican. Un groupe célèbre des trois Grâces, aujourd'hui conservé à la bibliothèque de la cathédrale de Sienne, lui a également servi de modèle, si bien que la peinture de la Renaissance est sortie directement de l'art classique. Et encore, les peintures de Pompéi, ou plutôt les originaux qu'elles copient, et qui sont perdus, montrent que la Renaissance atteignit bien juste la perfection de la peinture antique. La décoration de la Maison Dorée de Néron a été copiée au Vatican, au château Saint-Ange, sous Paul III, aux Offices de Florence ; toute la peinture décorative romaine dérive de l'ornementation du palais de Néron ; directement par les copies qu'on en fit, au Vatican et au château Saint-Ange, ou indirectement, elle fut l'origine de l'art décoratif dans toute l'Europe, du xvie au xixe siècle.

Constantin transféra à Byzance le siège de l'empire [1], il y fit transporter un nombre considérable de chefs-d'œuvre de la sculpture et de la peinture classiques qu'on enleva à la Grèce, à l'Italie, et à l'Asie hellénique, ce qui permit aux artistes de Constantinople de former une école qui, au même titre que celles d'Italie, put étudier, ou plutôt imiter l'antique, sur ses originaux les plus parfaits, et qui, d'une manière très inconsciente, continua la tradition née au pied de l'Acropole. Cette école arriva à son apogée sous le règne de Justinien, et, au IXe siècle, ses œuvres étaient très supérieures à ce que l'on faisait à Rome, bien qu'elle tendît à l'éclat et au faste, ce dont on trouve déjà des signes précurseurs dans les mosaïques de Ravenne. Sa décadence s'accentua au Xe siècle ; les personnages, perdant la souplesse et le naturel de ceux qui avaient été copiés sur les peintures gréco-romaines, prirent des poses hiératiques et sans vie, des gestes de mannequins, heurtés dans une maigreur étique. Ces normes de l'art du Bas-Empire, au Xe siècle, sont identiquement celles des mosaïques romaines du VIIIe et du IXe siècle,

[1]. Constantin s'efforça « d'imiter dans la nouvelle Rome tous les ornements et toutes les commodités de l'ancienne. Il fit élever un Capitole....., ; deux grandes places faisaient une des principales beautés de la ville. L'une quarrée, entourée de portiques, à deux rangs de colonnes,....., s'appelait l'Augustéon....., on voyait au milieu le milliaire d'or... Les statues, dont on peut dire que Constantinople fut peuplée, étaient celles des dieux des païens, que Constantin avait enlevées de leurs temples. On voyait entre autres ces anciennes idoles, si longtemps les objets d'une adoration insensée ; l'Apollon Pythien et celui de Sminthe, avec les trépieds de Delphes, les Muses de l'Hélicon, ce Pan, si célèbre, que Pausanias et les villes de la Grèce avaient consacré après la victoire remportée sur les Perses, la Cybèle placée par les Argonautes sur le mont Dindyme, la Minerve de Linde, l'Amphitrite de Rhodes..... L'empereur donna à sa ville le nom de Constantinople, et celui de nouvelle Rome....., il la divisa comme la ville de Rome en quatorze quartiers » (Lebeau-Saint-Martin, *Histoire du Bas-Empire*, I, 301-307). Il y avait des forum à Constantinople, comme à Rome, et, de même que le mausolée de sainte Constance fut décoré d'un triomphe de Bacchus, Constantin fit placer dans Sainte-Sophie quatre cent vingt-sept statues, dont la plupart, apportées de la Grèce et de l'Asie hellénique, représentaient les divinités du Paganisme. Sous le règne de Théodose (Georges Cédrénus, *Précis historique*, dans Migne, *Patrologie grecque*, tome 121, col. 613, 616, 669), on voyait à Constantinople, dans le Lauséon, la statue d'Athéna de la ville de Lindos, en diorite verte (ἐκ λίθου σμαράγδου), haute de quatre coudées, œuvre des sculpteurs Skyllis et Dipoïnos, que Sésostris (plus loin Amasis), roi d'Égypte, avait jadis envoyée en présent à Cléobule de Lindos ; l'Aphrodite de Cnide, en marbre blanc, toute nue, couvrant ses charmes de sa main, par Praxitèle de Cnide ; la Héra de Samos, œuvre de Lysippe et de Boupalos de Chio ; l'Éros ailé, tenant un arc, qui avait été apporté de Myndos ; le Zeus en ivoire de Phidias, que Périclès avait dédié dans le temple d'Olympie ; la statue représentant Chronos, chauve par derrière, et chevelu sur le devant de la tête. Dans la partie nord du Forum, on voyait la porte du temple de Diane d'Éphèse, don de Trajan, sur laquelle étaient figurées les causes de la guerre des Scythes, la guerre des Géants, les foudres de Zeus, Poséidon armé de son trident, et Apollon, tenant son arc. Sur le Forum, se trouvaient deux statues : l'une à l'ouest, celle de l'Athèna de Lindos, portant le casque, l'Égide décorée de la tête de la Gorgone, les serpents enlaçant son col, telle que les Anciens avaient la coutume de la représenter ; à l'orient, était Amphitrite, qui portait des pinces de crabes aux tempes, elle avait été apportée de Rhodes. Théodose fit construire l'édifice à quatre colonnes (τὸ τετρασκελὲς τέγνασμα), que l'on nommait « le combat des vents », et qui avait la forme d'une pyramide, décorée d'animaux en relief, de plantes et de fruits, d'ornements qui décorent les monument byzantins d'Orient, et ceux de l'époque romane en Occident ; tout cela se trouvait dans le voisinage de statues chrétiennes, en même temps que d'Amours tout nus, qui se souriaient gracieusement, et qui se poursuivaient dans leurs jeux enfantins. La plupart de ces chefs-d'œuvre de l'Antiquité périrent dans un incendie, qui, sous le règne de l'empereur Zénon, vers 475, ravagea la partie la plus riche de Constantinople. Le feu prit au milieu de la Chalcoprateïa qu'il détruisit, ainsi que les deux portiques, tout ce qui y attenait, la basilique, dans laquelle étaient réunis cent vingt mille volumes, parmi lesquels l'intestin de dragon, long de cent vingt pieds, sur lequel étaient écrites, en lettres d'or, l'Iliade et l'Odyssée d'Homère, ainsi que la geste des héros. Les plus belles œuvres du Lauséon périrent dans cette catastrophe, et l'incendie se propagea jusqu'au Forum de Constantin.

ainsi que des peintures coptes qui ont été exécutées aux environs de cette époque [1] : les mosaïques du IX° siècle, à Rome, recopient, dans un style inférieur, celles de Sainte-Sabine, au v° siècle, des Saints-Cosme-et-Damien, au vi°; c'est à Rome, comme à Constantinople, l'uniformité dans la médiocrité, causée par l'abus des mêmes procédés. Ces faits expliquent comment l'on retrouve l'ambiance classique aussi vivante à Salonique qu'à Rome, sous une forme précieuse et éclatante, dans les cubes chatoyants des mosaïques de Sainte-Sophie (vii° et xi° siècles)[2], de Saint-Démétrius (vi° et vii° siècles)[3], où le drapage romain se reconnaît encore avec autant de netteté qu'à Saint-Vital et à Saint-Apollinaire, qu'à Sainte-Sabine, ou à Saint-Ambroise.

*
* *

Elles traduisent en tableaux étincelants, dans les absides et les nefs des basiliques, les normes du Canon décoratif romain [4], l'ensemble des formules de l'iconographie chré-

1. Par exemple dans les peintures coptes de Baouît, dont un très grand nombre a été publié par M. Clédat. Elles montrent comment l'art gréco-romain connut, sous le pinceau des artistes nés sur les rives du Nil, une décadence encore plus rapide qu'à Constantinople.
2. Des reproductions de ces mosaïques se trouvent dans un article publié par MM. Diehl et Le Tourneau dans le tome XVI des *Monuments Piot*, pages 39 et ssq.
3. Plusieurs de ces mosaïques ont été reproduites en couleur dans un article publié par MM. Diehl et Le Tourneau dans les *Monuments Piot*, 1910, pages 225 et sqq. On y voit, à la planche 16, à gauche, un personnage dont la tête est encore classique ; celle du personnage de droite le paraît moins, mais seulement parce que l'exécution en est barbare et gauche ; le saint Démétrius de la planche 17, dont les couleurs fondamentales sont le rouge et le jaune, est également la copie d'une tête antique ; il rappelle le Bacchus du Musée de Lyon, qui est justement dans cette même tonalité.
4. Les peintures des Bibles et des Évangiles grecs se répartissent en deux groupes : celles qui sont décrites dans le Canon romain tel qu'il est conservé dans l'*Exposition sur l'art de la Peinture*; celles dont Pansélinos n'a pas pris la peine de consigner la description dans son livre ; à cette réserve près, toutes les mosaïques, toutes les peintures de tous les Octateuques, de tous les Évangiles, grecs, latins, coptes, syriaques, toutes les fresques, cappadociennes, coptes, sont conformes aux prescriptions du Canon, ou en sont des déformations par copies successives. Le fait est certain ; son établissement demanderait des pages de confrontations d'analyses de ces peintures avec les descriptions de Pansélinos, inlisables et illisibles ; aux exemples que l'on en trouvera par la suite, j'ajouterai les suivants qui résultent de l'étude de toutes les mosaïques, de celles que l'on peut atteindre, et des principaux manuscrits chrétiens, en original, ou en fac-simile.
C'est un fait évident que les mosaïques latérales de Sainte-Marie-Majeure se rapprochent infiniment plus de la description de Pansélinos que les peintures des manuscrits ; au commencement du vi° siècle, tous les tableaux en mosaïque de la partie supérieure de Saint-Apollinaire-la-Neuve sont conformes, dans la très grande majorité de leurs détails, à la description de Pansélinos ; à Saint-Vital, vers 530, on voit une scène composée sur 2/3 de la Philoxénie d'Abraham, conforme à l'analyse de Pansélinos (Didron, 88), avec quelques variantes : Sarah n'apporte pas une volaille cuite, mais elle se tient dans une niche ; sur l'autre tiers, se trouve une partie du Sacrifice d'Abraham ; les peintres se donnaient, pour des raisons de remplissage, la liberté de combiner les cartons de scènes illustrées des Livres Saints. Dans la *Genèse* de Vienne, dont les peintures sont très médiocres, Noé, ivre, montrant sa nudité (planche 5), est absolument conforme à la description de Pansélinos (Didron, 85) ; dans « Melchisédech venant au-devant d'Abraham » (planche 7), l'enlumineur, ou celui qu'il copiait, n'a rien compris à la description de Pansélinos (Didron, 87) ; Melchisédech, en vêtements sacerdotaux, porte bien une corbeille couverte de toile, où c'est Abraham, en costume de guerre, suivant le Canon, qui tient un pain et un flacon, au lieu d'avoir Loth à son côté ; dans le haut de la peinture, on ne sait pourquoi, Melchisédech et Abraham sont répétés. Il est visible qu'à la planche 4, Noé portant une brebis à un autel sur lequel il n'y a rien, entouré de ses fils et de leurs épouses, est un épisode antérieur d'un stade

tienne, qui ont été codifiées à une haute époque, bien avant la conversion officielle de l'Empire, durant la période des Catacombes ; elles consistent essentiellement en l'adaptation aux besoins artistiques du Christianisme de tableaux très anciens, de la

au Sacrifice de Noé tel qu'il est décrit dans Pansélinos (Didron, 84-85) ; l'arc-en-ciel (planche 5) ne correspond à rien dans Pansélinos, pas plus que la scène de Loth couché avec ses filles (planche 10) dont le moine byzantin n'a pas retenu le scandale.

Dans l'Octateuque du Sérail (xii⁰ siècle), Joseph expliquant le songe du Pharaon (pl. 17, 70-71) est une simplification des termes de Pansélinos (Didron, 91) ; Moïse et Aaron (planche 20, 101-102) sont une seule image que le peintre a coupée en deux, et dont les éléments sont la simplification de la scène décrite par Pansélinos sous le titre de « Moïse avertissant Pharaon de renvoyer les Hébreux » (Didron, 95) ; le tableau de Pansélinos, « Moïse ayant fait traverser la Mer Rouge aux Hébreux engloutit les Égyptiens » (Didron, 97), est dans l'Octateuque (planche 22, 121-122) coupé en deux images, mais reproduit textuellement. Entre la dernière image de l'épisode de Balaam et la mort de Moïse, il y a dans l'Octateuque du Sérail, *vingt-six* peintures, dont un grand nombre à deux bandes, dont Pansélinos, volontairement, a sauté la description.

Dans l'Octateuque de Smyrne (extrême fin du xi⁰ siècle), Noé recevant de Dieu l'ordre de fabriquer l'arche (Didron, 83) est conforme au Canon, à cela près que dans la peinture (planche 11, 30), il y a en plus les trois fils de Noé, qui proviennent d'un autre tableau, et que Pansélinos n'a pas trouvés sur son modèle ; Noé fabriquant l'arche (11, 31), le Déluge (12, 32) sont rigoureusement conformes à la description de Pansélinos (Didron, 84) ; il en est de même du Sacrifice de Noé (Didron, 84), à cela près que le décorateur de l'Octateuque (13, 34) a figuré dans sa peinture la démolition de l'arche, et à droite, un symbole représentant la dispersion des races, tous éléments qui proviennent d'autres tableaux, lesquels ne sont pas décrits par Pansélinos, et ainsi de suite.

C'est un fait extrêmement remarquable que l'ornementation de tous les manuscrits ignore d'une façon absolue les formes à dôme du Panthéon, des Laconicum des Thermes, de Minerva Medica, de Sainte-Constance, des nombreuses rotondes qui, au iv⁰ siècle, existaient à Rome, ou dans ses environs, pour ne connaître que le monoptère à coupole ; que les mosaïques, dans le principe, ignoraient également les rotondes, dont quelques-unes seulement ont pénétré dans leurs cartons : le seul monument à dôme de la *Genèse* de Vienne (pl. 25) est, sous une forme très grossière et floue, un monoptère à coupole, dans une exèdre circulaire de faible hauteur, forme qui se trouve assez souvent représentée dans l'iconographie romaine, sur une monnaie d'Antonin le Pieux (138-161) ; dans Rossano (pl. 2), un monoptère dodécastyle à dôme, comme dans la mosaïque de Saint-Apollinaire-la-Neuve, figure le Saint-Sépulcre, ce qui est un comble ; l'image est mal faite, mais il est visible qu'elle ne représente pas la rotonde de Jérusalem ; elle est recopiée dans des termes plus que médiocres à la planche 12, presque indistincte ; le dôme est encore à peu près dessiné, il ne reste rien de la colonnade ; dans Sinope (folio 30 verso), l'on trouve d'une façon absolument nette le monoptère octostyle, de l'évolution duquel est sortie la formule du Panthéon ; dans l'Évangéliaire grec 74, du xii⁰ siècle, on trouve plusieurs enceintes de villes avec, généralement, des monuments à frontons triangulaires mal faits, et des monoptères à dôme ; un monoptère (fol. 5), dont on voit la colonnade, avec une couverture conique ; le même (fol. 4 v⁰), mal fait, avec l'adjonction sporadique de très petites coupoles sur de très hauts tambours, ce qui est, comme on le sait, une formule de la technique du Bas-Empire, bien postérieure.

Il est visible que cette ornementation repose sur des cartons qui excluaient absolument la rotonde, qui n'acceptaient le monoptère à dôme que comme une exception, c'est-à-dire sur une technique essentiellement grecque ; on n'en saurait rien tirer pour la date de la composition de cette décoration, car si, aujourd'hui, le Panthéon est la plus ancienne rotonde de la technique romaine, il est évident, au delà de l'évidence, qu'une telle rotonde a été précédée par un nombre considérable d'édifices dans le même style ; il est clair qu'il a fallu à la pratique de la coupole, en Grèce et en Italie, pour aboutir au Panthéon, autant de siècles qu'il en fallu au temple de bois des âges héroïques pour devenir le Parthénon. Le fond, la partie essentielle de cette décoration, est toujours, même dans les peintures des x⁰, xi⁰, xiii⁰, xiv⁰ siècles, le temple païen à fronton triangulaire, et la persistance de cette tradition est un fait remarquable : dans la *Genèse* de Vienne (v⁰ siècle), des enceintes fortifiées (planches 10, 12, 13, 25, 26) ne présentent aucune trace de dôme, elles sont tout simplement copiées sur l'image d'une ville qui est donnée comme la représentation de Carthage dans le Virgile du iv⁰ siècle (fol. 35 v⁰) ; l'on voit à la planche 16 une ville fortifiée sous une forme différente, avec des tours coiffées de toits en poivrière ; l'entrée en est formée par un fronton triangulaire sur des colonnes, entre lesquelles pend un voile, comme dans l'image du palais de Théodoric, dans la mosaïque de Saint-Apollinaire-la-Neuve, tout au commencement du vi⁰ siècle ; une réplique s'en trouve à la planche 27 ; des portes en arcade figurent dans des murailles (pl. 24, 34, 36), mais ces arcades n'ont rien d'extraordinaire, ni d'oriental

fin de la République, ou des premières années de l'Empire, représentant des citoyens romains dans un décor de monuments grecs, les illustrations du Psautier de la Bibliothèque Nationale constituant les types caractéristiques de cette manière.

C'est un fait visible et remarquable que le fond de la décoration du Saint-Grégoire de Nazianze (ix⁰ s.) et du Psautier (x⁰ s.) de la Bibliothèque Nationale est identique à la partie essentielle de l'ornementation des manuscrits du vi⁰ siècle : la copie d'un monoptère à dôme, dans une formule entièrement grecque, se trouve dans le Saint-Grégoire (pl. 22, reg. 2), à côté (pl. 23, reg. 3) d'un édifice dont le porche est composé d'un fronton triangulaire sur des pilastres entre lesquels pendent des rideaux, identique à la facture près, à une image de la *Genèse* de Vienne, analogue au palais de Théodoric dans la mosaïque de Saint-Apollinaire-la-Neuve, à Ravenne ; on trouve dans le Psautier, la copie, encore dans un très bel état, d'un monoptère à couverture hémisphérique entre les colonnes, conique à l'extérieur, ornementée de festons enroulés, absolument dans la technique du monument choragique de Lysicrate, jusqu'au remplissage entre les colonnes (pl. 2), à côté d'un édifice purement romain (planche 1), d'une basilique (pl. 6), d'arcs et de portes en arcade (planches 2, 11). C'est exactement la décoration du Virgile du iv⁰ siècle, laquelle est purement païenne, romaine, impériale, même républicaine.

Cette même exclusion des rotondes se remarque dans les peintures des manuscrits latins de la Bible et des Évangiles, qui sont de simples imitations des tableaux qui illustrent les livres grecs ; c'est la déformation d'un monoptère, juchée sur un piédestal de fantaisie, comme le montre le monument de droite, qui copie un temple à fronton triangulaire, que l'on trouve dans l'une des peintures de l'Évangéliaire de saint Bernard, au Dôme de Hildesheim (comm. du xi⁰ siècle, planche 3) ; un monoptère octostyle à dôme, sur un piédestal très déformé aux planches 13, 23 ; un autre, très abîmé à la planche 17 ; une rotonde, par hasard, comme dans les cartons des mosaïques, a pénétré dans ce système ; elle est répétée deux fois (pl. 14) ; on y voit de grandes baies en plein cintre ; elle copie la formule du Laconicum des Thermes de Caracalla. Un monument étrange, copie incomprise d'un monoptère à dôme, comme le montre une colonne qui en subsiste par hasard, se trouve dans le manuscrit d'Egbert, à Trèves, lequel est de la fin du x⁰ siècle (pl. 46) ; les peintures de l'Évangile de l'empereur Othon (x⁰ siècle), conservé à Aix-la-Chapelle, sont encore plus curieuses ; les images des villes, Jérusalem, Gérasa (pl. 9, 11, 14, 16, 23, 25, 33), sont copiées sur celle qui figurait dans le carton qui a servi à l'enlumineur de la *Genèse* de Vienne, laquelle dérive de la décoration classique du Virgile du iv⁰ siècle ; on n'y voit que des monuments ornés de frontons triangulaires, avec des tours coiffées de couvertures coniques ; le dôme en est presque absolument exclu ; on en trouve un qui est placé d'une façon contraire à toutes les normes architecturales sur l'entrée d'une basilique à trois nefs, qui représente, dans l'idée du peintre, le temple d'Hérode (pl. 22).

La décoration des mosaïques ne favorisait pas davantage la forme de la rotonde, puisqu'à Saint-Apollinaire-la-Neuve, c'est, au commencement du vi⁰ siècle, à l'époque de Théodoric, un monoptère à coupole, d'un diamètre exactement égal à sa colonnade, qui représente le tombeau du Christ, et il est visible que l'artiste qui a peint le carton de cette composition a été hanté par l'idée d'en faire un temple périptère à cella recouverte d'une coupole, car on voit entre les colonnes l'image d'une porte qui ne peut avoir sa place dans un monoptère, mais seulement dans un temple périptère. L'exclusion du dôme est à peu près absolue dans ces décorations murales ; on ne trouve guère à Rome qu'une seule rotonde, laquelle est figurée sur l'arc triomphal de Sainte-Marie-Majeure ; les villes ressemblent beaucoup à celles qui sont représentées dans la *Genèse* de Vienne, et les édifices qui en occupent l'enceinte ont tous le fronton triangulaire du temple dorique. C'est tout à fait par exception que les artistes romains introduisirent dans leurs tableaux ces dômes gigantesques ; l'exclusion de cette forme colossale du dôme ne pouvait être radicale et absolue, mais sa rareté montre qu'elle contrariait la tradition, qui avait été constituée sous l'influence hellénique, qui ne voulait pas connaître cette monstruosité ; les peintres de mosaïque, d'ailleurs, étaient de tout autres artistes que les enlumineurs ; ils ont pris sur eux de violer la tradition, pour rompre la banalité de ses clichés, surtout quand ils faisaient un tableau de genre, comme à Sainte-Pudentienne, où l'on voit la figuration de deux rotondes, l'une, un Laconicum à deux étages d'arcades superposées, à grandes baies ouvertes sur le ciel, l'autre, une rotonde couverte d'une toiture conique en charpente, comme le fut le Saint-Sépulcre, mais sans le collatéral annulaire, ce qui montre qu'il n'y faut nullement voir la copie du tombeau du Christ, mais uniquement l'imitation d'une formule qui essaima de Rome à Jérusalem ; à Sainte-Apollinaire-la-Neuve, à Ravenne, où l'on trouve un Laconicum et une rotonde à couverture conique en charpente, comme à Sainte-Pudentienne, ainsi qu'une rotonde avec collatéral annulaire, suivant la formule de Sainte-Constance, à la porte de la Ville Éternelle. C'est tout à fait par exception que, dans le Psautier (planche 12), l'enlumineur a introduit l'une de ces rotondes dans la peinture qui représente Ninive,

C'est un fait indubitable que tout l'art chrétien, italien, grec, oriental, dérive de l'art des Catacombes et de la décoration des basiliques constantiniennes, laquelle sort directement de la technique des Catacombes, de la peinture classique, au même titre que Saint-Paul-hors-les-Murs copie jusque dans ses dimensions la basilique de Trajan, au Forum, au même titre que les rotondes constantiniennes sont des évolutions des dômes impériaux, lesquels sont issus, par une évolution qui s'est faite entièrement dans la technique romaine, de la formule du temple monoptère à coupole, dont la manière, essentiellement hellénique, est née du tholos à colonnes de l'époque homérique, du transfert de la voûte du trésor d'Atrée sur le temple monoptère hypètre, avec la substitution d'archivoltes reliant les colonnes à la plate-bande de l'architrave, ce qui est un procédé de la technique grecque postérieure à l'époque classique. S'il existe, dans l'art des v^e-vii^e siècles, des éléments, des détails, en Orient et en Occident, qu'on ne retrouve pas dans l'art des Catacombes ou dans les basiliques de Rome,

sous l'apparence de Jérusalem, avec une rotonde à toit conique, qui est la copie très mal comprise du toit de bois ouvert en son sommet du Saint-Sépulcre.

Mais les peintres du ix^e et du x^e siècle ont introduit dans les cartons du Canon décoratif romain des formes plus modernes de la coupole qu'ils avaient couramment sous les yeux, et qui sont des évolutions byzantines de la formule romaine du Panthéon. On trouve dans les homélies de saint Grégoire (vers 880) la copie assez grossière (pl. 23, reg. 3) d'une église surmontée d'un dôme qui s'élève sur un très haut tambour percé de fenêtres, ce qui est devenu la formule par excellence de l'église grecque ; cette forme, évoluée de la rotonde, par l'intermédiaire de Sainte-Sophie, de Saint-Serge, de Sainte-Irène, des Saints-Apôtres, se retrouve dans l'ornementation de tous les manuscrits grecs postérieurs aux homélies de saint Grégoire de Nazianze, dans l'Évangéliaire qui porte le n° 74 (xii^e s.), aux feuillets 12, 28 v°, 37, 41, 44, etc., où l'on voit une petite coupole sur un tambour très élevé, percé de fenêtres à la base du dôme, ce qui est la manière de Sainte-Sophie, le même, sans les fenêtres, fol. 15, 20, 28 v°, ce qui était la technique des Saints-Apôtres, par opposition à Sainte-Sophie, si les fenêtres n'ont pas été oubliées, la décoration de ces manuscrits ayant été faite rapidement ; ces mêmes coupoles, sur de très hauts tambours, sans fenêtres, se trouvent dans les peintures de l'Évangéliaire 54, qui est du xiii^e siècle, aux folios 38 v°, 32 ; ces mêmes dômes, dans la même forme, figurent dans l'Évangéliaire 74 (17 v°), à côté de hautes tours coiffées de toitures coniques en bois.

Ce sont là des formes purement byzantines, introduites de force dans les cartons traditionnels par les artistes de Constantinople, au même titre que les images d'autres monuments de la capitale du Bas-Empire, dans les homélies de saint Grégoire, la façade de l'un des palais du basileus, composée alternativement d'arcades en berceau et de frontons en triangle, sur une colonnade corinthienne (pl. 27), la copie d'une basilique du Forum de Byzance (fol. 34, reg. 1).

La présence dans les homélies de saint Grégoire et dans les manuscrits postérieurs de cette forme tardive du dôme grec confirme les déductions que l'on peut tirer des peintures du vi^e siècle ; elle montre que les cartons primordiaux, qui étaient encore en usage à Constantinople en 880, remontaient à une époque très ancienne, à laquelle, comme monuments à dômes, l'on ne connaissait, et l'on ne voulait connaître, que les monoptères ou les temples périptères à coupole ; il est visible que les artistes de Constantinople en avaient conservé la répulsion pour les dômes qui fut instinctive chez les Hellènes, que la tradition de l'exclusion à peu près complète de la rotonde était encore vivante à cette date du ix^e siècle, car l'on trouve, parmi les illustrations des homélies de saint Grégoire, la figuration d'une enceinte d'une ville défendue par des tours rondes, dans l'intérieur de laquelle se voit une rotonde dont on a enlevé le dôme (pl. 54). Il est manifeste que, lorsque les peintres de Constantinople prenaient ces cartons antiques pour illustrer un livre, ils y faisaient entrer le monument qui leur paraissait le plus caractéristique de leur temps ; c'est ainsi que l'artiste qui a enluminé le Saint-Grégoire a figuré dans un de ses tableaux le type classique de l'église byzantine, à l'exclusion de Sainte-Sophie, de Saint-Serge, de Sainte-Irène, qui, à la fin du ix^e siècle, étaient des vieilleries qui ne plaisaient plus qu'aux archéologues. Si l'on possédait un manuscrit du vii^e siècle, aussi important que le Psautier et les homélies de saint Grégoire, ce seraient leurs énormes coupoles, ou les cinq dômes des Saints-Apôtres que l'on verrait se profiler dans le ciel de leurs peintures.

c'est-à-dire dans la technique du Paganisme, c'est que les Catacombes et les basiliques constantiniennes sont loin d'avoir conservé l'intégrité absolue des formules de l'art chrétien, que beaucoup d'éléments anciens et primitifs s'en sont perdus au cours des siècles ; mais il est certain que, si l'on fait exception pour quelques détails de costume, l'ensemble de cette technique remonte aux premiers temps du Christianisme, et dérive d'un système élaboré dans les ateliers romains.

Tous les personnages qui figuraient dans ces cartons anciens sont des Romains, et ils portent les costumes traditionnels de l'Empire ; ce fait montre que ce Canon a été constitué à Rome, et non dans une ville grecque, comme Alexandrie ; car, si cette manière avait été créée dans une cité hellénique, on trouverait dans ces tableaux des personnages et des costumes grecs des I^{er}-II^e siècles ; or, ni dans les peintures des manuscrits, ni dans les mosaïques, l'on ne rencontre le moindre souvenir d'un tel style ; les seuls personnages grecs que l'on y voit figurer sont des sujets du Bas-Empire, des Byzantins, des sujets du basileus, introduits après coup dans ces clichés, et surchargés d'ornements prétentieux.

L'étude des illustrations des Octateuques, des Évangéliaires, grecs et latins, et des mosaïques, montre que ce Canon décoratif romain est devenu classique, à l'exclusion de toute autre décoration, inexistante d'ailleurs, dans tout le monde romain, dans tout le Bas-Empire, dans toute la Chrétienté. Il serait facile d'en citer d'innombrables exemples : le Christ qui décore le médaillon central de la coupole de Sainte-Sophie de Salonique, vers 650, est une copie barbare du Christ de Saint-Vital, tandis que les mosaïques de la zone circulaire du dôme, du XI^e siècle, sont, dans une forme médiocre, la réplique des admirables décorations de San-Giovanni-in-fonte et du Baptistère des Ariens, à Ravenne [1].

1. Le Christ de Saint-Vital, transporté au sommet de la mosaïque de la coupole de Salonique, remplace dans cette composition la scène du baptême aux deux baptistères, autour de laquelle se déroule la théorie des douze apôtres. Cette scène de baptême était à sa place dans un baptistère ; elle y devait tenir la première place ; elle était secondaire dans une église ; aussi, à Salonique, lorsque l'on eut le dessein d'utiliser pour la décoration du dôme de Sainte-Sophie le carton qui avait servi au Baptistère des Orthodoxes et à celui des Ariens, on voulut, avec raison, remplacer la scène du baptême par les deux personnages qui sont l'objet de la vénération des fidèles, le Christ et la Théotocos. L'œuvre se fit en deux fois, au VII^e et au XI^e siècle, mais il n'empêche que son concept est unique ; la manière dont elle est exécutée montre qu'à Salonique, ce furent les cartons de Ravenne que l'on utilisa, en les découpant, et en raboutant leurs segments, que ce ne fut pas à Ravenne des cartons de Constantinople, qu'on utilisa plus tard dans leur intégrité à Salonique, qu'on aurait arrangés en Italie pour en faire des fresques de baptistère, en remplaçant le Christ par la scène du baptême : on prit à Salonique le carton du Christ de Saint-Vital que l'on rapporta au centre de la composition ; mais il est visible que le Christ de Saint-Vital a été peint pour former une œuvre indépendante, et non pour devenir le motif secondaire et accessoire d'une combinaison décorative ; il était de proportions bien trop grandes pour qu'on put placer à ses côtés la Théotocos, dont la place était obligatoirement marquée dans une église, et qu'il fallut à toutes forces reléguer dans la zone circulaire, avec les Apôtres, puisqu'on ne pouvait la mettre autre part. Mais, introduite dans la théorie des Apôtres, elle faisait avec eux treize personnages, ce qui était inadmissible, aussi l'on ajouta un ange à la droite et à la gauche de la Vierge, par symétrie, ce qui fit les quinze personnages de la mosaïque de Sainte-Sophie. L'arrangement, la copie du carton qui servit à Ravenne sont évidents ; il est clair que si on avait voulu, au Baptistère des Orthodoxes, utiliser un carton peint à Byzance dans la forme exacte sous laquelle il se trouve à Salonique, on aurait fait sauter le Christ du centre pour le

Un moine grec du XIIe siècle. Pansélinos, en a donné une édition, ou plutôt, il a fait un choix dans ce Canon, un choix qui porte surtout sur l'illustration du Nouveau Testament, en sacrifiant celle de l'Octateuque et des Psaumes ; cette description des illustrations des Livres Saints a été insérée, au XVIe siècle, par le moine Denys de Fourna, dans son *Exposition de l'art de la peinture*. L'extrême continuité de ce Canon décoratif ne laisse place à aucun doute : les mosaïques sont conformes à ses descriptions, ou plutôt, elles sont identiques aux formules qu'il édictait, mille années avant que Pansélinos ne les recueillit, abîmées et abâtardies, dans un couvent byzantin, au XIIe siècle ; les mosaïstes ne pouvaient s'écarter d'une tradition qui faisait partie intégrante de l'orthodoxie ; les artistes qui peignirent les cartons de ces décorations murales ne pouvaient ignorer une norme iconographique qui était un des aspects du dogme, un article essentiel de la foi, comme les articles du Symbole de Nicée. A Sainte-Marie-Majeure, à Sainte-Pudentienne, aux Baptistères de Ravenne, les artistes étaient dominés par les normes de l'art romain, sans que les prescriptions impératives du Canon décoratif, qui fixaient la forme, la disposition, l'économie de leur tableau, pussent entraver l'essor de leur talent, et les empêcher de développer leur habileté professionnelle. Dans la coupole du Baptistère des Orthodoxes, les Apôtres sont la dernière interprétation, stylisée, incomplète, sans poésie, de la ronde des heures, qui se succédaient, dans la perfection de l'art grec, au pas rhythmique de leur danse, aux veilles de la nuit.

Les décorateurs des livres furent toujours inférieurs aux peintres qui exécutèrent les cartons des mosaïques ; ils furent des ouvriers d'art, plutôt que des artistes [1] ; ils ne copièrent pas les mosaïstes ; jamais l'on n'a vu un miniaturiste, pour employer ce terme inexact, copier une mosaïque ou une fresque ; ils suivirent rigoureusement les prescriptions du Canon décoratif romain, en ce sens surtout que, en Occident comme en Orient, leur immense majorité recopia, à n'en plus finir, dans une série dont les termes allèrent toujours en se dégradant, les images des livres dont ils illustraient le texte. Quelques enlumineurs de talent, ou qui en eurent le loisir, recopièrent des répliques

remplacer par la scène du baptême, mais on y aurait certainement laissé la Vierge et ses deux anges qui ne sont pas plus que les Apôtres déplacés dans la décoration d'un baptistère. Le Christ de Saint-Vital décore l'arc triomphal de l'église de Parenzo, en Istrie (VIe siècle) ; celui de Saint-Apollinaire-la-Neuve figure dans les homélies de saint Grégoire de Nazianze (IXe siècle), à la planche 25.

1. La mode de ce qu'on nomme la miniature n'évolue pas dans les livres ; elle s'y dégrade, et c'est tout ce qu'elle y peut faire ; au XIIe et au XIIIe siècle, en France, le style des peintures qui décorent les manuscrits est hiératique ; la manière, même à l'époque de saint Louis, en est figée, sans souplesse, sans mouvement ; c'est un aspect artistique qui est comparable, à tous les points de vue, aux caractéristiques de la sculpture française durant cette même période. Au XIVe siècle, le changement est complet, et ces tableaux révèlent des qualités de souplesse, de vie, de modelé, que l'on chercherait en vain dans les œuvres des siècles antérieurs. Il ne faudrait pas croire que cette évolution s'est produite entre les feuillets des livres, dans le sein du procédé de l'enluminure des manuscrits ; elle s'est faite dans les tableaux que copiaient les décorateurs des livres. La peinture française acquit ces brillantes qualités de l'imitation de la peinture italienne et sous son influence : la peinture italienne ne sortit de l'hiératisme qu'au jour où ceux qui tenaient ses pinceaux voulurent modeler des statues d'après le modèle antique ; les peintres de cette époque cultivaient l'art de la sculpture, comme la tradition s'en maintint jusqu'à Léonard de Vinci, jusqu'à Michel-Ange.

de cartons qui avaient servi à la décoration des basiliques et des dômes ; ils les reproduisirent dans la mesure de leurs moyens, qui furent inférieurs à ceux des peintres qui décorèrent les églises de Rome, de Ravenne, de Milan. Si l'on fait exception pour quelques rares manuscrits grecs, le Psautier et le Saint-Grégoire de la Bibliothèque Nationale, l'on ne connaît que des reproductions hâtives, industrielles, des clichés qui illustraient les Livres Saints, et c'est là un fait que l'on remarque déjà trop souvent dans les mosaïques. On sent dans beaucoup de ces œuvres qui étaient faites pour l'éternité, une négligence, un laisser-aller, qui eussent scandalisé les peintres de l'époque classique, qui surprennent quand l'on songe à l'immensité du monument qu'elles décorent, à la divergence qui sépare la technique de l'architecte de l'à peu près dont le décorateur s'est contenté ; un grand nombre de ces mosaïques du Bas-Empire sont des banalités, des médiocrités ; elles ne représentent pas plus l'art de l'empire grec que les peintures des Évangéliaires ou des Octateuques. C'est par hasard qu'un peintre digne de ce nom, qui avait conscience de sa mission, comme sur les murs de Sainte-Sophie, à Kief, au xi^e siècle, dans l'abside de la cathédrale de Cefalu, au xii^e siècle, a donné sa mesure et celle de son art ; ces mosaïques, qui sont grecques au même titre que celles de Constantinople et de Salonique, car, au xi^e siècle, ce n'est certainement ni un Russe, ni un Italien, qui a peint les cartons de Sainte-Sophie de Kief, détonent au milieu de la surproduction de la décadence du Bas-Empire, comme deux lignes de Cicéron, comme deux vers de Lucrèce, dans la prose terne et insipide d'un traité de scolastique. C'est avec les figures qui symbolisent les deux Églises, à Sainte-Sabine, avec les mosaïques de Kief et de Cefalu, avec le Psautier et les homélies de saint Grégoire, qu'il faut reconstituer par la pensée les modèles que copièrent les décorateurs du Bas-Empire.

Les prescriptions inflexibles de ce Canon ne pouvaient qu'entraver l'inspiration des artistes ; mais l'Église ne tenait, ni à l'inspiration, ni à l'initiative, dans les œuvres qui devaient l'illustrer ; elle écrasa l'invention au moyen âge ; il fallut le génie de Michel-Ange pour s'adapter à ce cadre exigu sans le faire éclater ; encore, l'introduction dans ces clichés canoniques des formes du Paganisme commença-t-elle, avec Michel-Ange et Léonard de Vinci, le bouleversement de cette tradition iconographique, qui fut complet à la fin du xvi^e siècle et au commencement du $xvii^e$. La tyrannie de ce système de normes guidait dans les ténèbres, sans les illuminer, le pinceau des praticiens qui remplissaient de leur travail hâtif les places que les copistes avaient laissées en blanc dans les Genèses et dans les Évangiles ; les imperfections de ces peintures avaient peu d'importance dans des livres que l'on n'ouvrait guère ; ces défauts eussent été impossibles et insupportables dans des tableaux, à la vue du peuple chrétien, dans les nefs et les absides des basiliques.

La tradition de la peinture classique, de l'art de la République, du Paganisme, se maintint à Rome, et dans les écoles de l'Italie, à côté de l'évolution de la peinture chrétienne, qui devint l'art emphatique et ruisselant d'or des mosaïques du xiv^e siècle, indépendamment d'elle, jusqu'à une époque extrêmement tardive, à laquelle on s'étonne

de la voir survivre ; les exemples en sont très rares ; on comprend qu'ils n'ont pu exister que d'une façon tout à fait isolée et sporadique, à côté de la forme dogmatique du Christianisme ; cet effort n'était pas encouragé ; il est certain qu'il était combattu par l'iconographie orthodoxe. Deux séries de peintures entièrement différentes illustrent un manuscrit de l'Ancien et du Nouveau Testament, qui a été enluminé, à Rimini, ou à Bologne, au xiv° siècle, et qui est aujourd'hui conservé à la Bibliothèque Nationale sous le numéro 18 du fond latin ; l'une est formée de copies de personnages qui ont figuré dans des peintures grecques, tels que les tableaux qui ont été reproduits sur les murs des villas de Pompéi, de copies de peintures romaines [1] ; on trouve ces illustrations dans les marges du livre, entre les colonnes du texte ; elles rappellent, dans un style plus ancien, dans une facture plus soignée, les cartons qui ont été traduits en mosaïque à Sainte-Marie-Majeure ; on y voit des nudités qui stupéfient à cette époque de pruderie ; elles surprenaient beaucoup moins les Anciens, qui en dessinèrent les formes élégantes et souples ; on les y voit, à côté de peintures qui rappellent la Madone de Cimabue, le style de Giotto, et même, par cette prescience qui rend le génie contemporain de l'avenir, la manière des tableaux de la Renaissance, au xvi° siècle. Ces illustrations forment une série de thèmes ornementaux et décoratifs, essentiellement différente d'une autre série de peintures, qui constituent la véritable enluminure du texte, tandis que les autres sont des hors-d'œuvre, et qui sont dans une manière que l'on est tenté de nommer byzantine, ou byzantinisante, étant donné le sens conventionnel que l'on a attribué à ces termes. Ces petits tableaux, qui illustrent le texte de l'Octateuque et des Évangiles, sont dans le style de la décoration des manuscrits grecs, qui représente l'évolution de la technique classique dans le sens de la décadence ; on trouve, parmi ces illustrations de la seconde série, un aspect du Christ de Saint-Vital ; on est convenu de voir dans cette manière une facture et un style particuliers à l'empire de Byzance, tandis qu'il représente un ensemble, une somme, de procédés, de formules, de normes, communs à la même époque aux contrées qui avaient formé l'empire romain.

Ces deux groupes de peintures sont éclairés de façons très nettement divergentes : les motifs copiés sur des originaux antiques sont dans des nuances plus claires et plus brillantes que celles des tableaux qui interprètent les scènes de la Bible et de la vie du Christ ; il n'y faut point voir la preuve que leur auteur a cherché à les distinguer par la tonalité des nuances, mais uniquement, ce que l'on sait par l'étude des mosaïques, que la palette des peintres s'était assombrie et alourdie de teintes épaisses et massives depuis la fin du Haut-Empire.

La tradition de la peinture classique, et de son excellence, s'est conservée dans les couvents grecs jusqu'à une date à laquelle on s'accorde à la considérer comme évanouie depuis des siècles ; des tableaux sur bois, représentant une Nativité et une Résurrection, de la fin du xvi° siècle, dans les normes du canon de Pansélinos [2], sont animés

1. Folios 73 v°, 95, 188 v°, 207 v°, 273 v°, 302 v°, etc.
2. Ces tableaux sur bois proviennent d'une laure de Salonique.

par des personnages qui vivent par eux-mêmes, qui ne sont pas des figurants émaciés, aux gestes anguleux ; leurs mouvements s'harmonisent avec le jeu de la scène dans laquelle ils figurent; leur style rappelle la manière noble et souple des saints de la mosaïque de Cefalu. Ces œuvres sont rares, entièrement différentes de la manière des livres grecs enluminés ; la tradition classique y a été vivifiée par la copie du modèle vivant, au lieu de la reproduction mécanique d'un type hiératisé ; on y voit des saints qui ne sont pas la copie incomprise de types consacrés et traditionnels, mais des portraits de mystiques, dont les traits rappellent la physionomie d'Ignace de Loyola.

*
* *

Le fait que la peinture de l'empire d'Orient au ix^e et au x^e siècle consiste uniquement en copies de modèles classiques, qu'il n'a aucune existence indépendante, aucune autonomie, que ceux qui l'exerçaient étaient parfaitement incapables d'inventer un motif, si minime fût-il, que ses productions valent exactement, aux malfaçons près, ce que valaient les originaux qu'ils reproduisent, est amplement établi par les peintures du Psautier du x^e siècle [1], qui est conservé à la Bibliothèque Nationale. Ces peintures ont une valeur incomparablement supérieure à celle des mosaïques qui sont leurs contemporaines; elles laissent bien loin derrière elles les décorations de Ravenne, qui leur sont antérieures d'environ trois siècles; leur technique, plus parfaite encore que celle des mosaïques qui ornent l'abside de Sainte-Pudentienne, les rattache directement à l'art du Paganisme; elles ne sont que les copies, à peine déformées, de peintures romaines ou grecques très anciennes, adaptées aux besoins de l'art chrétien : elles reproduisent, dans les parties qui n'ont pas été remaniées par l'artiste grec, des œuvres de l'époque classique, telles les peintures dont les répliques ont été découvertes dans les ruines de Pompéi. Le même fait se remarque, à un degré un peu moindre, dans le manuscrit des homélies de saint Grégoire de Nazianze, qui a été illustré aux environs de l'année 880 (grec 510) ; la facture romaine est encore très reconnaissable dans ses peintures, dont le style et la manière sont supérieurs à la facture des mosaïques de Ravenne, tout en restant inférieurs à l'inspiration et à l'exécution de la mosaïque de Sainte-Pudentienne ; on le constate également dans les peintures d'un manuscrit des *Theriaca* de Nicandre, qui remonte au ix^e siècle [2].

La Cène des Évangéliaires du Bas-Empire est l'arrangement d'une gracieuse peinture antique, dont une copie a été découverte à Pompéi, dans la maison de Marcus Lucre-

1. Ces peintures ont certainement été exécutées à Constantinople, comme le montrent assez les personnages du Bas-Empire qu'on y a ajoutés, planches 7, 8 ; on trouve ces mêmes additions dans le Saint-Grégoire de Nazianze, grec 510 (Omont, *Fac-similés*, planches 31, 32, 33, etc.), et dans la peinture du manuscrit de Sinope qui représente Salomé recevant la tête de saint Jean, pour la donner à sa mère Hérodiade.

2. Supp. grec 247; en particulier, folios 18 v°, 26 ; les peintures de ce manuscrit ont été reproduites par M. Omont, *Fac-similés des miniatures des plus anciens manuscrits grecs*, planches 65-68.

tius [1] ; des copies de têtes classiques se trouvent dans une curieuse peinture des homélies du moine Jacob, du XIIe siècle [2], dans une remarquable illustration d'un recueil des homélies de saint Grégoire de Nazianze, du XIVe siècle, qui représente la Nativité [3], et l'on remarque encore des souvenirs lointains de la mosaïque de Sainte-Pudentienne dans une peinture de ce même recueil, où l'on voit l'Esprit de Sainteté descendre, le jour de la Pentecôte, sur l'assemblée des Apôtres [4].

La preuve que les peintures du Psautier du Xe siècle, dont quelques-unes, d'une beauté remarquable, évoquent le souvenir des œuvres classiques, ne sont pas des créations indépendantes, nées de l'évolution naturelle d'un art particulier à l'empire d'Orient, qu'elles sont la production industrielle de praticiens qui n'avaient plus aucune inspiration, mais seulement du métier, est amplement établie par les enluminures d'un Évangéliaire grec [5], qui fut illustré un siècle auparavant, à la même époque, à peu près, que le manuscrit de saint Grégoire de Nazianze, qui a été copié en 880.

Ces peintures sont hideuses [6] ; elles appartiennent à la dernière dégradation à laquelle puisse aboutir, non un art, ce qui serait trop dire, mais la reproduction mécanique et incompréhensive de modèles lointains, on ne sait à quel degré, qui se sont déformés indéfiniment sous le pinceau d'opérateurs sans intelligence, dont la technique était presque nulle.

Bien que l'on reconnaisse encore très nettement sous ces affreuses peintures les mêmes originaux qui ont été copiés dans les illustrations des manuscrits grecs des VIe-Xe siècles, la réduction des cartons qui ont été traduits en mosaïque sur l'arc triomphal des temples de la Ville Éternelle, les deux grossières enluminures qui ont la prétention de représenter saint Marc et saint Luc [7], avec leur lourd ciel d'or, sont particulièrement douloureuses quand on les compare aux peintures du Psautier et des œuvres de saint Grégoire, qui sont presque leurs contemporaines ; cette impression ne fait que s'accentuer, si l'on a l'idée de les mettre en parallèle avec celles des manuscrits illustrés à des époques très postérieures, au Xe, au XIe, au XIIe, au XIIIe, même au XIVe siècle, presque jusqu'à la veille de la conquête de Byzance par les descendants des Huns [8],

1. Nicolini, *le Case ed i Monumenti di Pompei disegnati e descritti*, Naples, 1854, tome I, planche IX de la maison de Marcus Lucretius, à gauche, dans le bas.
2. Man. grec 1208, folio 109 v°.
3. Man. grec 541, folio 163 v°.
4. Man. grec 541, folio 85 v°.
5. Man. grec 48.
6. Elles sont très inférieures à celles de l'Évangéliaire copte (Copte 13), dont il a été parlé antérieurement.
7. Fol. 89 v°; 134 v°.
8. Par exemple celles des Évangéliaires suivants : grec 70 (Xe siècle), dans lequel les peintures qui représentent les Évangélistes sont copiées sur de beaux modèles romains, encore très reconnaissables, tout comme dans le manuscrit 71 (XIIe siècle). L'origine classique des peintures du manuscrit 64 (XIIe siècle) ne fait aucun doute, en particulier celles des fol. 10 v°, 11, 159, qui sont d'une exécution aussi parfaite que charmante. Le saint Marc du manuscrit 51 (XIIIe siècle, fol. 70 v°) est la copie, par un peintre qui manquait de métier, d'un très beau modèle romain; tel qu'il est, il est bien plus expressif, avec ses traits anxieux et ravagés, que les personnages impassibles des mosaïques de Ravenne. Les peintures du manuscrit 74 (XIIe siècle), dont

Ces peintures sont d'une facture bien supérieure aux enluminures de cet Évangéliaire du ıxᵉ siècle ; toutes sont des copies plus ou moins lointaines d'originaux classiques, sans que l'on puisse établir le moindre rapport entre leur valeur artistique et la date à laquelle elles ont été exécutées. Cette circonstance, en l'absence de tout autre indice, suffirait à prouver qu'il n'y faut voir que des répliques de peintures perdues, et non des œuvres originales, formant une série ascendante ou descendante, qui se perfectionne ou se dégrade au cours des âges, suivant l'ambiance de la civilisation au milieu de laquelle elles ont été faites.

Il faut y voir la manière et le style romains transportés dans les provinces d'Orient, de même que l'architecture du Bas-Empire est une technique romaine, dont l'origine est hellénique, importée au delà de l'Adriatique dans les provinces orientales de l'empire romain [1].

il a été question plus haut, montrent clairement qu'elles sont des copies d'originaux classiques : elles ont conservé la forme caractéristique, en bandes étroites, de celles du manuscrit de Sinope, qui date de la fin du règne de Justinien. Les *clavi*, les bandes du laticlave romain, se reconnaissent immédiatement dans les peintures de tous les manuscrits grecs du Bas-Empire, dans le Psautier (grec 139), dans le recueil des homélies de saint Grégoire de Nazianze (grec 510), dans le manuscrit de Sinope, dans l'Évangéliaire, grec 74, dans bien d'autres. Dans plusieurs des illustrations qui ornent ce dernier Évangéliaire, on remarque cette particularité curieuse que les personnages romains ont été remplacés par des figurants revêtus des costumes à la mode à la cour de Constantinople, tels, par exemple, Salomon et les douze dignitaires rangés à droite et à gauche de son trône (fol. 2); c'est là une tendance que l'on trouve déjà dans les mosaïques de Ravenne, dans le manuscrit de Sinope, dans les deux manuscrits grecs 139 et 510; son origine s'explique aisément. La survivance du modèle romain se retrouve, tout aussi nette, dans l'Évangéliaire bilingue grec-latin (grec 54), qui a été illustré à l'extrême fin du xıııᵉ siècle, ou au commencement du xıvᵉ, en Italie ; le modèle romain, sous la forme qu'il a revêtue, dans la manière qu'il a prise, sous le pinceau des artistes de Constantinople, se reconnaît parfaitement dans ses peintures, qui ont été copiées sur celles d'un très beau manuscrit grec exécuté dans les provinces européennes de l'empire d'Orient.

1. « On a coutume de dater l'art byzantin du vıᵉ siècle de notre ère. Suivant l'opinion accréditée, Justinien en fut le promoteur, Sainte-Sophie la première application, et c'est aux illustres architectes Anthémius et Isidore que revient l'honneur de l'avoir créé. — En fait, une architecture ne naît point ainsi, à date fixe, constituée de toutes pièces, et prête à consacrer son existence par un chef-d'œuvre. Les constructions byzantines antérieures à Sainte-Sophie n'auraient-elles laissé de souvenirs, ni dans les ruines, ni dans les textes, que nous serions en droit d'en présumer l'existence. Mais d'évidents indices nous autorisent à reporter l'art byzantin bien au delà de cette date : nous en trouvons les éléments dans l'architecture romaine d'Orient : éléments de construction, éléments décoratifs, tous préexistent au vıᵉ siècle. Bien plus, des édifices subsistent où tous ces matériaux à la fois se montrent ordonnés, groupés à la façon byzantine ; où l'art byzantin, en un mot, nous apparaît comme dans une application anticipée de ses principes. Il faut, en première ligne, citer le tombeau de Placidie, qui appartient sans conteste au vᵉ siècle. Tout y est byzantin... A Constantinople, la citerne dite des Mille et une colonnes n'est très probablement autre chose que le réservoir bâti par le sénateur Philoxène sous le règne de Constantin. Or, tous les procédés byzantins s'y révèlent... La citerne Yéré-batan-séraï partage avec la précédente les traits distinctifs de la construction byzantine et n'est autre que la citerne Basilica fondée au ıvᵉ siècle par Constantin. Les chapiteaux s'y présentent la plupart à l'état d'épannelage ; on sent que des édifices somptueux et d'une architecture encore classique, furent interrompus pour fournir à cette citerne leurs pierres ébauchées... On pourrait multiplier les exemples de ruines qui, par leur construction, aussi bien que par leur style, témoignent de la préexistence des principes byzantins à l'architecture du bas Empire. L'art byzantin vivait dès l'époque romaine à côté de l'architecture officielle, et n'attendait pour se produire au grand jour, et se consacrer par des œuvres durables, que le déclin des constructions classiques » (A. Choisy, *L'Art de bâtir chez les Byzantins*, Paris, 1883, pages 151 et sqq.). Des chapiteaux corinthiens, ou copiés sur le corinthien, puis dérivés du corinthien, se trouvent dans tous les monuments dits byzantins, dans ceux qui furent construits dans l'empire musulman par les Grecs, ou sous l'influence des Grecs. Ces mêmes chapiteaux sont figurés à satiété dans les peintures des manuscrits grecs chrétiens.

Aussi est-il inexact de parler d'art byzantin, de technique orientale, et surtout d'opposer le style byzantin, ou oriental, au vi⁰ siècle, ou même plus tard, à la manière de l'Italie, de Rome, de Ravenne. Il n'y a pas d'art byzantin, pas plus qu'il n'y a d'art français ou d'art anglais au moyen âge [1] ; les formules que l'on nomme byzantines sont

[1]. Ce fait explique très simplement le rapport mystérieux qui existe entre les basiliques de pierre de la Syrie centrale et les églises romanes ; c'est l'évidence même qu'il y a une relation mathématique entre les églises de Tourmanin et de Kalb Louzé et les sanctuaires romans, la décoration en colonnades des absides de Saint-Siméon et de Kalb Louzé étant nettement l'origine d'une formule de l'art roman ; que les façades des basiliques syriennes, avec leurs tours, leurs baies en plein cintre, sont l'origine de la manière romane, dont l'évolution ultime est celle de la cathédrale ogivale, la rosace centrale étant la stylisation dernière des baies qui se trouvent au-dessus du porche central, les trois porches de Bourges, de Paris, d'Amiens, étant visiblement les trois porches de Saint-Siméon en Syrie. Ces églises syriennes représentent la technique grecque évoluée, l'évolution, sans aucune influence étrangère, des procédés de l'architecture grecque, après l'époque classique, telle qu'elle fut introduite en Syrie à l'époque des Séleucides ; la méthode de leur construction est grecque; les éléments qui entrent dans sa composition sont grecs ; l'arcade elle-même est grecque (page 27) ; seuls, la combinaison et l'arrangement de ces éléments sont différents des normes de l'art à l'époque classique ; mais il convient de remarquer que ces basiliques sont postérieures d'un millénaire aux formules d'Ictinus. Il n'y a pas de doute que l'architecture grecque des périodes postérieures à l'époque classique, dans les provinces d'Asie, comme en Italie, est une importation d'Hellènes qui altérèrent les procédés attiques, qui en combinèrent les formules dans des proportions nouvelles, ce qui eut été regardé comme un fatras d'hérésies par les architectes qui élevèrent le Parthénon et le temple de Pandrose, qui brouillèrent la notion du module, qui perdirent le sens des caractéristiques des ordres, qu'ils mélangèrent dans le même monument, en substituant, ce qui fut le comble, l'archivolte à l'architrave. Le monument choragique de Lysicrate, au iv⁰ siècle avant l'ère chrétienne, à Athènes, avec sa base attique, sa colonnade corinthienne, son entablement ionique, ses colonnes engagées dans une muraille à la surface de laquelle elles paraissent comme un décor, sa voûte sphérique, sa couverture conique, réunit l'ensemble des caractéristiques essentielles dont on attribue l'invention aux techniciens romains.

La preuve que ces églises, et d'une façon générale, toutes les constructions de pierre du Haouran, constituent un apport étranger, une importation factice, en Syrie, est donnée par ce fait que tous ces monuments forment un groupe isolé qui se relie d'une façon indubitable aux procédés de l'architecture hellénique, mais qui ne se rattache à aucune forme qui dérive de leur manière, à aucun style qui soit l'évolution de leur technique. Elles se trouvent exactement dans le même cas que les constructions qui furent édifiées par les Romains dans l'Afrique du Nord, avec cette différence essentielle que les arcs de triomphe, les théâtres, construits sous l'Empire dans la Mauritanie, ne se rattachent à aucune forme architecturale qui aurait vécu dans ces contrées barbares aux époques antérieures, tandis que les basiliques syriennes représentent l'évolution de la technique grecque, telle qu'elle vécut en Orient sous le règne des successeurs d'Alexandre.

Les Syriens, lors du triomphe de l'Islam, sont restés Chrétiens, ou se sont convertis à la religion musulmane ; l'islamisation de la Syrie au vii⁰ siècle, la subjection des Chrétiens aux Musulmans, n'a pas arrêté la vie dans ces provinces, pas plus qu'en Égypte ; il est clair que si les monuments de pierre du Haouran avaient été construits par les Syriens du iv⁰ au vi⁰ siècle, leur technique n'aurait pas disparu immédiatement de la contrée, au jour où elle passa sous le joug de l'Islam, et il se serait bien trouvé quelques Syriens demeurés fidèles au Christianisme, ou quelques Musulmans, fils de ces Byzantins de Syrie, pour continuer les procédés de leurs ancêtres. Si ces monuments constituaient une manière syrienne autochthone, les rois de l'Islam n'auraient pas eu besoin de recourir aux bons offices de l'empereur grec pour construire les leurs : al-Walid, fils d'Abd al-Malik, quand il voulut ériger la grande mosquée de Damas, envoya demander au basileus des architectes experts dans le travail du marbre et dans les autres métiers (Shams ad-Din Abou Abd Allah Mohammad ibn Ahmad al-Soyouti, *al-Mostaksa fi fazaïl al-Masdjid al-Aksa*, man. arabe 6035, fol. 140 v⁰ ; 6054, fol. 161 v⁰ ; Mohyi ad-Din Abd al-Kadir ibn Mohammad ibn Omar al-Noaïmi, *Tanbih al-talib wa irshad al-daris li-ahwal mawazi al-faïda li-Dimashk*, man. arabe 5912, fol. 300 v⁰) ; il paraît que le khalife omayyade menaça le souverain de Constantinople de détruire les églises d'Édesse et de Jérusalem, s'il ne lui envoyait deux cents architectes, si bien qu'il obtint ce qu'il voulait, et que la mosquée de Damas devint une des merveilles du monde (Yakout, *Modjam al-bouldan*, II, page 591), comme cette église d'Édesse, qu'al-Walid voulait faire détruire par suite de l'impuissance dans laquelle il se trouvait de faire construire par des architectes syriens un monument qui lui fut comparable : le même al-Walid, en 707, quand il conçut le dessein de faire reconstruire la mosquée du

la technique de l'empire romain, dans les provinces d'Orient, au même titre qu'au moyen âge, l'art français et l'art anglais sont des modalités de l'art du xiii° et du xiv° siècle, en France et en Angleterre. Par contre, il y eut des artistes byzantins, qui ont vécu à

Prophète, à Médine, envoya prier le basileus de Constantinople de lui prêter son concours pour l'achèvement de cette œuvre (Tabari, éd. du Caire, tome VIII, page 65) ; il n'y a pas de doute, d'après ce que racontent Yakout et Kazwini, que cet édifice ne fût construit suivant les normes de la technique romaine, les murs et les piliers en blocs de pierre disposés en appareil régulier, les segments des colonnes crampronnés au fer et au plomb.
Et c'est là un fait général dont il est puéril de méconnaître l'importance ; les Achéménides, dans leurs constructions de pierre ont copié la technique grecque ; au xv° siècle, la mosquée bleue de Tauris copie Saint-Marc de Venise, qui copiait les Saints-Apôtres de Constantinople, ou plutôt la mosquée bleue copie Saint-Marc, après qu'on lui eut ajouté, sur le côté qui donne sur la place, une lourde construction et un narthex qui empâtent complètement le bras de la croix, telle qu'elle se trouve à Saint-Front, et qui rend méconnaissable le plan primordial du sanctuaire vénitien. Il est clair que si, de l'époque de Cyrus à celle des Timourides, sur plus de vingt siècles, il avait existé quelque part, dans l'Asie Antérieure, des procédés autonomes de technique architecturale, les souverains orientaux n'auraient pas eu besoin de recourir à la technique occidentale. Ces circonstances montrent que ces basiliques syriennes furent élevées du iv° au vi° siècle par des artistes venus d'Europe ; que, lorsque les rapports entre Constantinople et la Syrie furent interrompus par l'occupation musulmane, leur technique ne put vivre en Syrie indépendamment de ceux qui en avaient apporté les formules, ou de leurs écoles.
En fait, ces églises représentent le dernier stade de l'évolution de la technique grecque postérieure à l'époque classique, le style pré-roman, mais elles ne sont pas de la technique romaine ; les constructions de briques du Bas-Empire, à dôme, Sainte-Sophie, Sainte-Irène, Saint-Serge, sont une manière venue de Rome, et non un travail grec. La brique cuite est une substitution romaine de la pierre, qui était indispensable pour la construction des monuments voûtés, comme le savent tous les techniciens ; les architectes de l'époque impériale et du Bas-Empire se hâtèrent d'adopter cette technique quand ils renoncèrent à la basilique à architrave pour la rotonde, et pour le dôme à archivoltes ; c'est un fait connu que l'architrave d'une seule pièce ne développe aucune poussée latérale, tandis que l'arcade tend d'autant plus à écarter ses pieds droits que son centre est plus bas que ses retombées. Quand les architectes du Bas-Empire voulurent construire une basilique, une église sans dôme, ils la firent en pierre, comme Bethléem, sous le règne de Constantin, comme l'église de la Vierge, à Jérusalem, à l'époque de Justinien, laquelle, avec ses trois nefs, son toit en charpente supporté par deux ordres superposés, comme à Saint-Paul-hors-les-Murs, est la formule même de Rome, avec cette particularité essentielle qu'il y a continuité absolue entre cette technique et la manière des églises de la Syrie centrale, puisque la porte médiane de la al-Masdjid al-aksa, qui a été l'une des portes de la basilique de Justinien, est dans le même système que celles des sanctuaires du Haouran ; la brique, pour ces praticiens émérites, était un succédané de la pierre, un pis aller qu'on employait uniquement parce qu'on ne pouvait faire autrement pour diminuer le poids et la poussée des voûtes. Comme le Bas-Empire adopta, contre la basilique à architrave, la formule de la basilique à archivolte, et surtout celle du dôme, ses constructeurs auraient dû renoncer entièrement à la pierre pour ne plus employer que la brique ; c'est, en réalité, ce qui se passa dans les provinces d'Europe, et il faut voir l'influence absolue de l'école romaine, qui construisit tous ses dômes de briques, et même, par un raffinement subtil que seuls peuvent goûter les techniciens, par un tour de main d'une élégance extrême, qui témoigne d'une science parfaite, de matériaux plus légers que la brique, disposés par densités décroissantes dans les segments de la coupole, de façon à éviter la rupture en leurs cercles critiques. Cette technique, bien supérieure à celle de Michel-Ange, à Saint-Pierre, à celle des architectes modernes, qui construisent des pieds droits énormes, des murs cyclopéens, pour résister aux poussées démesurées des voûtes de pierre, régit celle de Byzance et de Salonique ; elle s'arrêta au Bosphore ; elle n'entra pas en Asie, où la technique grecque du marbre, ou tout au moins de la pierre, était si tenace, tellement invétérée, qu'elle continua malgré ses défauts, bien qu'elle fût un contre-sens statique, si bien que l'on construisit au sud de Damas, dans la Syrie centrale, des basiliques à archivoltes tout en pierre, les basiliques pré-romanes.
Au iv°, v°, vi°, vii° siècle, la pratique architecturale du Bas-Empire comprenait comme parties essentielles, la basilique à architrave, en pierre, manière de Rome ; la basilique à archivolte, en brique, manière d'Europe ; la basilique à archivolte, en pierre, manière des provinces d'Asie, modèle hors série, ce qui ne l'empêchait pas d'exister ; la rotonde. Les descriptions de ces modalités variées de la technique romaine vivaient dans la tradition orale des écoles, comme dans les manuels d'architecture.

Constantinople, des artistes byzantins orientaux, qui ont travaillé dans les provinces d'Asie, syriens, cappadociens, coptes, arméniens ; c'est de même qu'en Occident, il y eut des artistes de nationalité française et des artistes anglais. Il est aussi vain, au vi° siècle,

L'Occident finit un jour par se lasser des rotondes, des copies du Panthéon, de Minerva Medica, de Sainte-Constance, de Saint-Vital, de la coupole de brique, de tout ce qui y ressemblait ; les architectes, en France, au vi° siècle, préféraient de beaucoup la technique de la pierre à celle de la brique, qui avait été celle de Rome ; ils allèrent chercher dans la pratique du Bas-Empire une forme de basilique de pierre, et, pour ne pas retomber sur la basilique à architrave par suite de l'habitude qu'ils avaient fini par prendre de l'arcade, ils furent bien obligés de choisir la seule forme de basilique à archivolte qui fût consignée dans les manuels de construction, qui vécût dans la tradition des chantiers, laquelle se trouva justement être la formule des basiliques de Syrie.

Le rapport de ces monuments de pierre avec les basiliques romanes ne s'explique point par le transfert de leur technique en Europe à l'époque des Croisades ; il ne peut naturellement être question des Croisades lors de la formation de la méthode romane au vi°-vii° siècle ; à cette époque, les architectes occidentaux copiaient tout simplement la technique contemporaine du Bas-Empire ; on suppose (Vogüé, *Syrie Centrale* ; *Architecture civile et religieuse du 1ᵉʳ au vii° siècle*, tome Iᵉʳ, p. 23) qu'il se produisit au xii° siècle une seconde influence de la technique des églises de Syrie sur les procédés des écoles romanes ; mais il faut remarquer que ce fut seulement à l'extrême fin du xi° que les Chrétiens, complètement épuisés, atteignirent Antioche (1098), Jérusalem (1099), et fondèrent le royaume latin, qui vécut, végéta, dans des limites étroites, dans l'état le plus précaire ; même si les Chrétiens avaient eu accès dans le Haouran, où rien ne les attirait, que l'espoir de se faire massacrer par les Sarrasins, le délai est bien court pour que les procédés des basiliques de Syrie, copiés au sud de Damas, aient été importés en France, utilisés, mis en œuvre. Ce rapport s'explique encore bien moins par le fait que des pèlerins auraient rapporté en France des dessins représentant les églises de Syrie ; les pèlerins n'avaient rien à faire dans le Haouran ; aucun d'eux ne sortait d'un itinéraire classique, connu, et les basiliques de Tourmanin ou de Kalb Louzé n'étaient pas tellement célèbres en Orient qu'on en vendît des images à Jérusalem ou à Hébron ; il eût fallu pour l'imitation de ces monuments un nombre de dessins que jamais aucun pèlerin n'aurait été capable, ou n'aurait eu le temps matériel, d'exécuter. Les personnes qui émettent ces avis raisonnent comme des archéologues ; elles n'entendent rien à l'architecture, à la construction ; il faut, pour mettre debout une cathédrale ou un croiseur de bataille, un nombre de plans, d'élévations, de coupes, de profils, de dessins cotés, dont elles n'ont aucune idée ; il a fallu, avant de poser une pierre de l'Opéra de Garnier, exécuter plus de trente mille dessins grand-aigle, qui juxtaposés font plus de trente kilomètres. En fait, la science s'est transmise oralement, dans une tradition d'école, et par des manuels techniques parallèles à ces Florilèges dont se sont servi les hommes du moyen âge et les savants de la Renaissance, qui sont la base de leur érudition, qui contenaient autant de science que d'anecdotes, et qui, de proche en proche, remontaient à des encyclopédies latines et grecques dont celle de Photius peut donner une idée approchée. C'est un fait certain qu'il y eut dans la technique de l'architecture postérieure à l'époque classique, des formes, des formules, que le moyen âge et la Renaissance recopièrent, et qu'on leur attribue, parce que les modèles en ont disparu ; c'est un fait également patent que les formules que l'on reconnaît comme byzantines ne sont que la continuation de pratiques qui remontent au Haut-Empire. Une des arcades du Forum, à Vienne, est supportée par une colonne corinthienne très courte dont le chapiteau est surmonté de plusieurs étages de pierre sur lesquels repose la retombée de l'arc, et cette singularité est l'origine du tailloir, qui dans l'architecture du Bas-Empire s'intercale entre le chapiteau et le sommier de l'arc. L'arc brisé, dont la combinaison avec la nervure des voûtes d'arête des Thermes, a donné l'ogive et la croisée d'ogives au xii° siècle, se trouve alternant avec l'arc plein cintre dans le mur de Théodose, à Constantinople, à la fin du iv° siècle, à une date bien antérieure à toutes celles que l'on en peut citer en Asie ; l'abside de l'église de Saint-Siméon, en Syrie, au iv° siècle, est une décoration pré-romane, directement issue du classique, dans un monument dont la technique, la méthode, la construction, sont classiques, mais dans lequel les éléments helléniques sont arrangés d'une façon contraire à l'esprit et aux tendances grecques ; cette forme pré-romane se retrouve dans un stoupa bouddhique de Djalalabad, en Afghanistan (iv°-v° siècle), orné de doubles colonnades corinthiennes à tambours très courts, dont l'une est formée de deux séries de colonnes corinthiennes posées l'une sur l'autre, avec la suppression de l'entablement de la colonnade inférieure, ce qui est un procédé roman, né de la simplification de la superposition des ordres, qui est grecque, les colonnes du stylobate supérieur étant séparées par des arcades trilobées. Une des fenêtres de la Kaïsariyya de Shakka (iv° siècle), formée d'une baie encadrée de pilastres corinthiens, surmontée d'un œil-de-bœuf, est un exemple caractéristique d'une formule composée d'éléments grecs, dont on ne trouve d'exemple dans aucun monument de l'architecture classique, et qui apparaît soudainement à la Renaissance.

de chercher à discriminer Saint-Vital des dômes construits à Salonique et à Byzance par Justinien, que d'essayer de déterminer d'une façon certaine si un manuscrit anglo-saxon a été copié à Fécamp, ou à Canterbury. Dans l'Antiquité et au moyen âge, le monde, avec l'emprise romaine, fut beaucoup plus international qu'il ne le devint à partir de la Renaissance.

<center>* * *</center>

Des copies de peintures romaines, en même temps que des recopiages d'illustrations de manuscrits enluminés à Constantinople, dont les originaux étaient des peintures romaines, se retrouvent dans tous les manuscrits chrétiens, en Occident et en Orient, dans les manuscrits anglo-saxons et irlandais [1], dans les Évangiles carolingiens [2], dans les manuscrits ibériques, telle l'Apocalypse de Beatus, qui fut illustrée au XIe siècle, à Saint-Sever [3], dans tous les manuscrits chrétiens exécutés en Syrie, en Égypte, en Arménie, en Abyssinie, dans les images des saints trouvés à Ani, en Géorgie [4].

Plus l'original classique est lointain, plus les copies en ont été multipliées, plus la peinture s'est empâtée et abâtardie. De copie en copie, les médiocres artistes qui se sont évertués à reproduire mécaniquement des formes archaïques qui n'étaient point celles de la vie courante, et qu'ils ne comprenaient plus, ont altéré la noblesse

1. Du Ve au Xe siècle; voir Westwood, *Fac-similes of the miniatures and ornaments of anglo-saxon and irish manuscripts*, London, 1868 : planche 1, saint Matthieu dans l'Évangéliaire d'or de Stockholm (VIe-VIIe siècle), ce manuscrit, copié en lettres d'or sur parchemin pourpre, est analogue à l'Évangéliaire de Sinope, dont M. Omont a donné la description dans les *Notices et Extraits*, voir page 19 ; planche 48, un Aratus de la fin du Xe siècle, dans lequel on voit le Soleil figuré sous sa pure forme classique, à peine altérée, d'un homme debout sur un char attelé de quatre chevaux, la planche la plus curieuse de tout le recueil ; planches 13, 15, 17, 18, 19, 20, une peinture du Psautier d'Utrecht (VIe-VIIe siècle), qui est la copie directe d'un dessin classique ; les personnages du frontispice du traité sur la virginité d'Aldhem, très beau dessin au trait du Xe siècle ; 31, 32, 36, 37, 39, 40, la trahison de Judas, d'après le Missel de l'archevêque de Canterbury, dans laquelle l'origine classique est immédiatement visible ; 41, 43, 44, 45.

2. Les peintures des manuscrits carolingiens sont directement copiées sur celles des manuscrits latins avec des imitations de l'ornementation du Bas-Empire, les costumes des personnages étant encore romains aux 7/8 ; telles celles qui ornent la Bible de Charles le Chauve (Latin 1), où l'on voit, au fol. 27 v°, un palais, décoré de draperies flottantes, qui est la mise en perspective de celui de Théodoric, dont la façade est figurée dans une mosaïque de Saint-Apollinaire-la-Neuve. Dans l'Évangéliaire de l'empereur Lothaire (Latin 266, fol. 1 v°), le souverain germanique est assis sur le trône, revêtu de la pourpre romaine ornementée de filets d'or ; c'est la copie d'un diptyque consulaire de l'empire d'Orient, copié lui-même sur un original romain ; saint Matthieu (fol. 22 v°) et saint Marc (fol. 75 v°) sont vêtus de tuniques bleues décorées de bandes d'or qui sont la stylisation des bandes de pourpre du laticlave des sénateurs romains. Le Christ (fol. 2 v°) est manifestement le Christ de Saint-Vital de Ravenne, très légèrement modifié. On trouve dans cet Évangéliaire des éléments décoratifs, animaux symétriques (fol. 12 et sqq.), éléphants en or, dont l'un porte sur son dos un siège destiné à recevoir plusieurs personnes (fol. 74 sqq.), d'étranges panthères, analogues à ceux des manuscrits grecs, et qui sont manifestement empruntés à la décoration des écoles de Constantinople.

3. Latin 8878 ; en particulier, 1 v°-5, 13 v°-31 v°, 83, 122, 203 v° ; ces peintures sont d'un coloris rouge et jaune, d'une crudité extraordinaire, qui rappelle la tonalité des peintures gréco-romaines, la même palette qui constitue le fonds du coloris des fresques d'Adjanta et de Tourfan.

4. Brosset, *Ruines d'Ani*, 1861, planche 36, n° 6 ; ces images géorgiennes sont tout à fait grossières.

et la pureté du dessin classique, pour les fondre dans une image plate et grossière, sans vie et sans mouvement. Si l'art du Bas-Empire en Occident est encore tolérable dans les compositions où le peintre s'est borné à copier servilement, avec plus ou moins d'intermédiaires, des modèles traditionnels qui remontaient à l'époque romaine, il révèle son impuissance et son infériorité quand il s'avise d'introduire dans son tableau des personnages qui ne figuraient pas dans son modèle [1], pour lesquels il était obligé de recourir à l'observation directe, de faire une œuvre tant soit peu personnelle, au lieu de se contenter de reproduire tant bien que mal l'ordonnance savante des œuvres qui dataient de la République et de l'Empire. C'est ainsi qu'à Saint-Apollinaire-la-Neuve, l'empereur Justinien, dans son nimbe étincelant, donne l'impression douloureuse d'un vieux comédien, dont les traits ont été durant de longues années rongés par les fards du théâtre, et déformés par la mimique quotidienne du jeu de la scène ; qu'à Saint-Vital, les portraits de Justinien et de Théodora, drapée dans les plis rigides et disgracieux de son manteau de pourpre, couronnée du lourd diadème qui écrase son visage anémié, aux yeux caves et exorbités, sont d'une exécution inférieure à celle des Martyrs qui déroulent, vers le Christ de l'abside, leurs longues théories sur les murs de la nef de Saint-Apollinaire [2].

1. Par exemple, les dignitaires du clergé chrétien, dont on aurait en vain cherché des prototypes dans les peintures latines de l'époque classique ; mais ce fut avec des éléments empruntés aux modes romaines que leurs vêtements furent constitués, comme on le voit assez par la dalmatique portée par l'évêque Maximien à Saint-Vital, par celles des évêques représentés dans les peintures du manuscrit grec 510 (Omont, *Fac-similés des miniatures des plus anciens manuscrits grecs de la Bibliothèque Nationale*, 23, 25), lesquelles sont ornées des bandes de pourpre qui étaient particulièrement réservées aux sénateurs romains, ce qui montre d'ailleurs que l'Église se considérait comme l'héritière du Sénat de la Ville Éternelle. C'est un fait suffisamment établi (Grimoüard de Saint-Laurent, *Guide de l'art chrétien*, Paris, 1872, I, 316-318), que, dans le principe, aucun vêtement d'une forme spéciale, créée par les clercs, ne fut affecté à l'exercice des fonctions sacerdotales et à la célébration des Offices. Le clergé choisit dans les vêtements des Romains ceux qui étaient les plus décents, et, en 428, le pape Célestin disait : « discernendi a plebe vel exteris sumus doctrina, non veste ; conversatione, non habitu » ; la chasuble est la toge, ou la paenula ; la chape, la lacerna ; le surplis, la cotta ; la dalmatique fut primitivement un vêtement de distinction chez les Romains. Quand les modes du siècle évoluèrent, les clercs conservèrent ces formes antiques.

2. Ce fait se remarque également dans les peintures des manuscrits, par exemple, dans le Psautier conservé dans le fonds grec, sous le n° 139. On voit, à la planche 8 des *Fac-similés* de M. Omont, David entre deux anges : le roi-prophète paraît dans ce tableau vêtu en empereur grec ; son costume est tout à fait différent de celui des peintures copiées sur des cartons romains ; le personnage est très inférieur, à tous les points de vue, aux deux anges, qui copient des figures gréco-romaines. Que le vêtement de David dans cette peinture soit différent des costumes gréco-romains, c'est un fait évident, mais il est plus difficile de déterminer la direction dans laquelle les Grecs du Bas-Empire sont allés chercher les éléments. Ces éléments ne sont certainement pas sassanides : on possède, tant sur les bas-reliefs de Naksh-i Roustam et de Naksh-i Radjab, qu'en intailles, sur des plats d'argent, et sur les monnaies, de nombreux portraits des Chosroès, qui n'ont rien de commun avec les modes de l'empire d'Orient, telles qu'elles nous sont connues par les peintures des manuscrits grecs. Sapor, dit Ammien Marcellin (livre 19, 1, 3 ; Lebeau-Saint-Martin, *Histoire du Bas-Empire*, II, 292), portait comme diadème un casque d'or en forme de tête de bélier couvert de pierres précieuses : « aureum capitis arietini figmentum interstinctum lapillis pro diademate gestans ». Saint-Martin fait remarquer que, sur leurs monnaies, plusieurs rois sassanides portent des tiares qui se terminent en tête de sanglier, ou en tête d'oiseau ; cette barbarie devait révolter les Romains. Ces éléments ajoutés aux peintures classiques ne sont pas davantage d'origine arabe ou syrienne : on sait par les manuscrits des *Makamat* de Hariri, par les *Kalila et Dimna*, par les représentations des personnages royaux introduits dans les peintures de l'Évangéliaire copte, comment se vêtaient les Orientaux, aux xie-xiiie siècles ; il

Les peintres du Bas-Empire ont introduit ces personnages dans les scènes dont ils possédaient des cartons et des clichés, sans s'inquiéter de coordonner leur attitude avec le mouvement des autres acteurs qui animent leur composition, et sans être capables de le faire. Ils les ont superposés à des tableaux dans lesquels leur place n'avait pas été prévue, sans prendre garde qu'ils altéraient leur ordonnance et leur symétrie, sans avoir conscience que, pour rendre possibles et tolérables les additions qui leur étaient imposées par les besoins auxquels ils voulaient répondre, il leur aurait fallu modifier entièrement le plan primitif de la peinture qu'ils surchargeaient maladroitement de figures adventices.

*
* *

Cette décadence de l'art gréco-romain sous le pinceau des artistes de Ravenne, des provinces européennes au delà de l'Adriatique, paraît une efflorescence merveilleuse quand on la compare aux productions, qui en furent contemporaines, des peintres chrétiens qui illustrèrent les livres syriaques et les manuscrits coptes. L'art chrétien, l'art syrien, l'art égyptien, ne sont autre chose que l'art de l'empire grec, en Europe, traité par des barbouilleurs qui n'avaient aucun sens du coloris, qui ne connaissaient rien des normes de la perspective, qui ne savaient pas dessiner, dont le goût était fait d'exagération et d'emphase, qui, aux teintes pures et fines de la peinture de Constantinople, ont substitué des colorations sauvages et dures, lourdes et empâtées, comme celles d'un badigeon.

Le type de la dernière dégradation de l'art gréco-romain transporté en Syrie paraît dans les peintures qui ornent les Bibles et les Évangiles illustrés en Syrie et en Mésopomie à l'extrême fin de l'Antiquité ; l'un des plus importants est un Ancien Testament en langue syriaque, qui a été écrit au viie siècle, trois siècles avant l'époque à laquelle fut enluminé, à Constantinople, chez les Grecs d'Europe, le Psautier dont les belles peintures ont été reproduites par M. Omont dans ses *Fac-similés des miniatures des plus anciens manuscrits grecs* [1] ; ce fait seul suffirait à démontrer l'infériorité artistique des sujets asiatiques des empereurs de Constantinople, d'une façon plus générale, des Chrétiens d'Orient, et la supériorité de ces Byzantins d'Europe, qui, malgré la dégradation et la décadence au milieu desquelles ils vivaient, étaient les seuls héritiers de toutes les formes de la culture classique, continuant seuls, entourés de barbares, la gloire du nom romain, écrivant, dans la langue harmonieuse d'Aristophane, des œuvres qui n'appartiennent pas à la littérature hellénique, dont la pensée et l'idée ne sont plus

est plus que vraisemblable que leurs costumes aux siècles antérieurs étaient à peu près les mêmes ; l'Orient varie peu ; on ne voit pas que ces modes aient jamais été transportées en Europe. Le plus sage est d'admettre que les modes de la cour de Byzance sont une évolution naturelle du costume romain. Je crois, au contraire, que la couronne, telle que la portent les rois dans les peintures musulmanes anciennes, est une importation venue d'Occident.

1. Planches 1-14.

celles de Platon et d'Aristote, mais bien les formes sévères et lourdes par lesquelles se manifesta le génie des fils de Romulus.

Les peintures de cette Bible syriaque ont été visiblement copiées sur celles d'un très ancien manuscrit grec [1]; ses enluminures sont animées par des personnages qui portent le costume romain, au même titre que ceux des illustrations des livres enluminés à Constantinople, ou des mosaïques de Sainte-Marie-Majeure ; elles se rattachent ainsi, par la technique du Bas-Empire, à l'art antique, sous son aspect romain ; mais leur dessin est lourd et gras, la palette en est mauvaise ; elles semblent des images nées sur un cliché écrasé par un tirage excessif.

Les plus célèbres de ces peintures syriennes, et les plus anciennement connues, décorent l'Évangéliaire de la Laurentienne [2], qui a été copié dans le monastère de Saint-Jean, à Zagba, en Mésopotamie, au cours de l'année 586, quatre ans avant le couronnement de Khosrau Parviz, par un religieux nommé Raboula. Ces peintures sont curieuses, quoiqu'elles ne valent pas mieux que celles de l'Ancien Testament de la Bibliothèque Nationale ; mais elles sont beaucoup moins anciennes que le manuscrit qu'elles enluminent, et auquel elles ont été ajoutées à une époque tardive, ce qui n'empêche point qu'on les veuille considérer comme les témoins d'un art syrien autochthone dans lequel il faudrait aller chercher l'origine de ce qu'on nomme l'art byzantin ; elles ne peuvent remonter au delà du xe siècle [3] ; elles sont,

1. Omont, *Peintures de l'Ancien Testament dans un manuscrit syriaque du VIIe ou du VIIIe siècle; Monuments Piot*, 1909, pages 85 et sqq., planches 5-9. L'origine romaine de ces peintures (man. syriaque 341), exactement au même titre que celle de toutes les peintures qui décorent les manuscrits grecs et des illustrations de l'Évangile de Raboula, est évidente ; on la reconnaît à première vue dans la figure de Jérémie (fol. 143 v[o]) ; les vêtements des personnages bibliques représentés dans cet ancien livre sont décorés des *clavi* du laticlave romain, ce qui est la preuve absolue de leur origine italique. Il est possible que cet Ancien Testament ait été copié sur une Bible syriaque plus ancienne, ornée de peintures, mais il n'y a aucun doute que les peintures de cet archétype syrien n'aient été copiées sur les illustrations d'un manuscrit grec.

2. Ces peintures ont été reproduites en 1742 par Assémani, évêque d'Apamée, dans le *Bibliothecae Mediceae Laurentianae et Palatinae codicum mms. orientalium catalogus..*, à Florence, sous les espèces de vingt-six planches gravées sur bois. Malgré les défauts du procédé dont elles sont nées, ces planches reproduisent d'une façon plus satisfaisante et plus exacte qu'on ne pourrait le croire l'aspect et la ligne des peintures de l'Évangéliaire de Raboula.

3. Le manuscrit de Raboula est indubitablement de la date qui se trouve indiquée dans sa souscription ; mais c'est un fait non moins certain que les peintures qui le décorent forment un cahier qui a été rapporté en tête de l'Évangéliaire pour remplacer des Canons qui tombèrent du livre à une époque ancienne. Ce cahier comprend les Canons d'Eusèbe et deux tableaux qui illustrent le récit de la vie du Christ ; l'écriture de la concordance sommaire qui constitue les Canons d'Eusèbe, la graphie des inscriptions qui expliquent les peintures, sont essentiellement et intégralement différentes de celle de l'Évangéliaire. Les Évangiles sont écrits dans un estranghélo carré, lourd, compact, identique à celui des Évangiles de la Bibliothèque Nationale, qui sont du vi[e] siècle (Syriaque 361, 363) ; l'écriture des Canons et des légendes des illustrations est d'un style essentiellement différent ; c'est une graphie pointue, cursive, beaucoup plus déliée, plus fine, tracée avec infiniment moins de soin ; elle est encore de l'estranghélo, mais l'on sent déjà l'écriture jacobite pointer sous sa négligence ; elle a été tracée un siècle environ avant l'époque à laquelle l'estranghélo s'est divisé en jacobite et en nestorien, au xe, peut-être au xie siècle ; l'hypothèse suivant laquelle cette graphie des Canons et des légendes des peintures serait une addition, du xe ou du xie siècle, à des décorations contemporaines du texte de l'Évangéliaire, du vi[e] siècle, serait inadmissible ; les peintures font partie intégrante des arcades des Canons; elles n'en sont que l'ornementation ; il est impossible de séparer le texte des Canons des légendes des peintures, et ces deux graphies sont rigoureusement contemporaines; or, l'on ne peut admettre que les arcades des Canons furent

tout simplement de médiocres copies des illustrations d'un Évangéliaire grec, exécutées à Rome, comme le 'fut le manuscrit de l'Iliade de l'Ambrosienne [1]. On trouve, en effet, dans les peintures de l'Évangéliaire de Raboula, des figures qui sont manifes-

tracées à vide, dans le manuscrit, au vi⁰ siècle, et qu'on ne les ait remplies qu'au x⁰ ; les Évangiles sont inutilisables sans la concordance d'Eusèbe, toute sommaire qu'elle soit, et le manuscrit copié par Raboula n'est certainement pas resté ainsi pendant quatre siècles, sans qu'il fût possible de s'en servir pour les usages liturgiques. Le parchemin de l'Évangéliaire est essentiellement différent de celui du cahier qui a été ajouté en tête du manuscrit ; comme dans tous les livres syriaques, écrits en estranghélo, il a été poli avec une plaque de marbre, parce que le copiste écrivait avec un kalam ; au contraire, les Canons, et leurs peintures, sont écrits sur un parchemin préparé à la mode grecque, qui n'a pas subi le polissage à la plaque de marbre, parce que les Grecs du Bas-Empire écrivaient avec des plumes d'oiseaux qui ne nécessitaient pas cette préparation. D'où il faut conclure que les illustrations de l'Évangéliaire de Raboula sont du x⁰ ou du xi⁰ siècle, et non du vi⁰.

1. Cela est établi par un détail de la Crucifixion (p. 23) ; on lit, au-dessus de la tête du soldat qui transperce de sa lance le flanc du Christ, ΛΟΓΙΝΟC, pour ΛΟΓΓΙΝΟC « centurion », et ce mot a fini par devenir le nom du personnage ; la réduction de ΛΟΓΓΙΝΟC à ΛΟΓΙΝΟC s'explique par cette circonstance que les Syriens, comme les autres Sémites, ne marquent pas la réduplication de la consonne en l'écrivant deux fois, et qu'ils écrivent une seule lettre là où ils en prononcent deux, Mohamad, par exemple, ce qu'ils lisent Mohammad ; c'est involontairement, mais mécaniquement, que le peintre a lu Λόγινος, et qu'il a écrit Λόγινος, de même que les Arabes ou les Turcs écrivent volontiers en français « ils partent » ils partirent, par suite de leur habitude de ne pas marquer la vocalisation. ΛΟΓΙΝΟC est le seul mot grec qui paraisse dans ces peintures, mais il est évident qu'à lui seul, il suffit à montrer que les illustrations du manuscrit de Raboula ont été copiées sur celles d'un Évangéliaire grec. Les noms des personnages, dans les autres tableaux, sont tous transcrits en caractères syriaques ; la présence de ce mot ΛΟΓΙΝΟC dans la Crucifixion montre que l'enlumineur copiait au petit point une peinture grecque, et qu'il poussa le scrupule jusqu'à essayer de reproduire tel qu'il était dans l'original, en caractères grecs, le nom d'un des acteurs du drame, n'osant pas le transcrire à cause de la difficulté qu'il percevait à écrire le mot Loginos, en syriaque, avec la réduplication sous-entendue du g, un mot grec qui s'écrivait ΛΟΓΓΙΝΟC, et se prononçait Longinos, ce qui montre que l'enlumineur de l'Évangéliaire de Raboula savait le grec ; le nom syriaque de Lo(n)ginos est, en effet, comme celui de Lo(n)gina, épouse de Ponce Pilate, une forme transmise par la tradition écrite, tandis que le même nom Longinos de personnages qui ont vécu en Syrie se trouve écrit correctement dans les textes, d'après la prononciation, avec l'n parfaitement marqué. Ces faits prouvent surabondamment que l'Évangéliaire de Raboula a été illustré d'après un manuscrit grec ; la présence de soldats romains dans ces peintures grecques montre assez qu'elles ont été exécutées en Italie, ou tout au moins copiées sur les illustrations d'un Évangéliaire latin. C'est en effet sous les traits d'un personnage consulaire qu'est représenté l'ange qui apprit aux saintes femmes la résurrection du Christ (p. 23) ; à la planche 5, Josué est la copie grossière d'une sentinelle romaine armée du pilum, tenant, suivant la position classique, le doigt levé ; les vêtements de tous ces personnages dérivent du vêtement romain ; ces mêmes personnages, portant ces mêmes habits, aux toges ornées du laticlave, figurent dans toutes les peintures des manuscrits grecs, dans toutes celles des livres latins qui, chez les Anglo-Saxons et les Germaniques, ont été copiées sur les illustrations des Bibles et des Évangéliaires italiens, dans les enluminures des manuscrits copies, dans les fresques des églises de Cappadoce.

L'analyse des illustrations de l'Évangéliaire de Raboula montre qu'elles sont des copies incomprises et maladroites de cartons qui appartenaient au Canon décoratif romain (voir page 35) ; la peinture qui figure le crucifiement du Christ (planche 23) est la combinaison malencontreuse de quatre des tableaux traditionnels qui décorent les Évangiles, dont les thèmes ont toujours été soigneusement distingués par les artistes grecs qui travaillèrent dans la tradition classique. Ils ont été confondus dans un syncrétisme grossier par l'enlumineur du manuscrit de Florence qui peignait en dehors de cette tradition, comme un manœuvre, sans saisir le sens des illustrations qu'il copiait.

La bande supérieure de la peinture représente la Crucifixion ; la bande inférieure, le syncrétisme incohérent de lambeaux de trois épisodes différents : 1⁰ la Résurrection ; 2⁰ l'ange annonçant aux saintes femmes la Résurrection du Christ ; 3⁰ l'apparition du Christ aux saintes femmes ; il est visible que la Crucifixion est la copie incomprise de la scène telle qu'elle est décrite dans le traité sur la peinture du moine Denys de Fourna, d'après la tradition romaine (Didron, page 195) ; l'un des larrons a bien la barbe arrondie, tandis que l'autre est imberbe : « On voit, cloué au sommet de la croix du Christ, un écriteau avec ces caractères I. N. B. I. En

tement la copie des types gothiques que l'on voit apparaître au vi⁰ siècle dans les décorations murales des églises de Rome, où les artistes de la Ville Éternelle les avaient introduits pour plaire à ces sauvages, qui avaient détruit l'Empire, qui rêvaient de

bas et à droite, un soldat à cheval perce le côté droit du Christ. Derrière lui, la mère du Christ évanouie ; d'autres femmes, portant la myrrhe, la soutiennent. Auprès d'elle, Jean le Théologos, dans l'affliction et la main sur sa joue. Saint Longin, le centurion, regarde le Christ ; il élève la main et bénit Dieu. A gauche un autre soldat à cheval tient une éponge attachée à l'extrémité d'un roseau qu'il approche de la bouche du Christ...... Trois soldats assis partagent au sort ses vêtements, celui qui est au milieu a les yeux fermés et les mains étendues à droite et à gauche vers celles des deux autres ». Le dédoublement de Longin et du soldat qui perce le flanc du Christ, la transformation en cavaliers des légionnaires qui figurent dans la passion du Messie, sont une complication byzantine tardive, qu'on ne trouve pas dans les peintures des Évangéliaires grecs anciens ; si l'on fait abstraction de ces divergences, si l'on ramène la scène décrite par le moine Denys à ses origines primitives, il est visible que sa disposition et son arrangement sont identiques à la composition qui a été copiée dans les Évangiles de Florence. L'enlumineur, ne comprenant pas le sens des lettres I. N. B. I., et se lassant de recopier des caractères étrangers, les a supprimées ainsi que le bras supérieur de la croix, et il a caché le tout par le nimbe du Christ ; il a coupé en deux le groupe des saintes femmes et de saint Jean l'Évangéliste et il en a fait deux groupes, dont l'un, dans la partie gauche de la peinture, comprend la Vierge et saint Jean, lequel, suivant les prescriptions du Canon iconographique romain, porte bien la main vers sa joue, dans un geste dont il n'a pas compris l'importance, et qu'il a gauchement rendu. Les trois soldats qui tirent au sort les vêtements du Christ sont bien assis dans la position qui est indiquée par le moine Denys, mais le peintre n'a pas compris le geste du soldat du milieu, qui étend ses mains vers les deux autres, et l'on voit sa main droite sortir gauchement de sa robe dans un geste puéril.

La déformation des normes du Canon iconographique romain est encore plus visible dans le grossier mélange des autres scènes du Nouveau Testament que l'enlumineur de l'Évangéliaire de Rabula a peint au-dessous de la Crucifixion. Dans la Résurrection (page 200) « *le tombeau est entr'ouvert* ; deux anges, vêtus de blanc, assis à ses extrémités...., *au bas, des soldats s'enfuient ; d'autres sont couchés à terre comme s'ils étaient morts ;* dans le lointain, les femmes portant la myrrhe ». Quand l'Ange annonce la Résurrection aux saintes femmes (page 201) « *le tombeau est ouvert, sur le couvercle est assis un ange vêtu de blanc ; d'une main, il tient une lance,* de l'autre, il montre le linceul et le suaire dans le fond du tombeau. *Des femmes apportent de la myrrhe ; elles tiennent des vases dans leurs mains* » ; dans l'apparition du Christ aux saintes femmes « *le Christ est debout, bénissant des deux mains. A sa droite, la sainte Vierge* ; à sa gauche, *Marie Magdeleine* ; elles *se jettent à genoux et embrassent ses pieds* ». J'ai souligné les épisodes de ces trois compositions que l'enlumineur du manuscrit de Rabula a combinées pour faire son illustration, à quelques variantes près, dont il serait puéril d'exagérer l'importance ; l'ange, par exemple, ne se trouve pas dans la position décrite par le Canon, il ne montre pas aux saintes femmes le suaire du Christ gisant au fond du sépulcre, le peintre a fortement écourté la longueur de sa lance ; il est la combinaison du Christ et des anges tels qu'ils sont figurés dans les mosaïques de Saint-Apollinaire-le-Neuve, qui datent du règne de Théodoric (500-525) ; c'est là un abâtardissement inadmissible au vi⁰ siècle, auquel on prétend faire remonter ces peintures.

La comparaison des scènes qui décorent les murs de cette basilique romaine, avec les peintures de l'Évangéliaire de Rabula, montre que le peintre mésopotamien n'a fait, dans son œuvre médiocre, que défigurer les répliques des cartons décoratifs romains qui ont été utilisés pour la décoration des hautes murailles de Saint-Apollinaire-la-Neuve. La mosaïque qui, à Ravenne, représente l'annonciation par l'ange aux saintes femmes de la résurrection du Christ est entièrement conforme aux prescriptions du traité de Denys de Fourna qui reproduisent la tradition et les normes du Canon iconographique romain ; la scène est élégante et d'une composition harmonieuse ; l'ange tient à la main une longue lance ; il montre à la Vierge et à Marie de Magdala l'intérieur du sépulcre ; les deux femmes n'apportent point la myrrhe, ce qui produit une discordance légère avec les indications précises de la tradition romaine ; le tombeau est un monoptère octostyle à dôme, de construction et de technique grecques ; la partie de la peinture de l'Évangéliaire de Florence qui correspond à la noblesse de ce tableau en est une odieuse caricature ; on y voit encore deux des colonnes du monoptère, et la porte du sépulcre, mais le dôme a été remplacé par une stylisation grotesque, aux extrémités recourbées en crosse, comme si elles imitaient le toit d'une pagode chinoise, ce qui est une complication et une déformation orientales de la simplicité romaine, d'un ordre bien plus avancé que celles qui ont transformé le dôme romain de Minerva Medica en la coupole grecque de Saint-Serge.

C'est une incompréhension encore plus absolue, intégrale, des normes du Canon décoratif romain que l'on

voir leurs faces hirsutes et vulgaires se substituer dans les mosaïques aux nobles images de l'iconographie romaine [1]. Elles n'ont pas d'autre importance pour l'histoire de l'art, et toutes les conclusions qu'on a tirées de la date ancienne qu'on leur a assignée sont nulles et non avenues.

Ce sont également des cartons de fresques grecques que les peintres de Cappadoce ont médiocrement et hâtivement copiés dans la décoration de leurs sanctuaires ; les types qui animent ces peintures murales, leurs vêtements, leur pose, l'ambiance des scènes dans lesquelles ils jouent leur rôle, sont la copie mécanique d'éléments classiques [2] ; ils ne correspondent à rien de ce qui a jamais pu naître sur le sol de l'Asie ;

remarque dans la peinture des Évangiles de Raboula qui représente (planche 25) l'attouchement de saint Thomas (Didron, page 203) ; le Christ n'est pas dans la position décrite par le moine Denys, la main droite en l'air, relevant sa robe de la main gauche, et découvrant la plaie de son flanc du côté droit ; l'enlumineur n'a pas compris le geste du Messie ; au lieu du Christ de cette définition, il a mis le Christ de Saint-Apollinaire-la-Neuve (500-525) ; il n'a pas compris non plus le geste de saint Thomas, auquel il a donné une position ridicule ; dans la tradition romaine, l'apôtre de l'incrédulité tient un « cartel » sur lequel est écrit « mon Seigneur et mon Dieu » ; le peintre syrien ne voulut point recopier le grimoire de ces quatre mots grecs ; il remplaça le papier de saint Thomas par une sorte de boîte ornée d'une croix, et, par symétrie, il mit, entre les mains de l'apôtre qui fait pendant à saint Thomas, de l'autre côté du trône du Christ, une boîte analogue ornée sur son couvercle, comme un dé à jouer, de cinqs gros points.

Cet essaimement d'une même série de types autour d'un centre géométrique, dans toutes les directions, devrait montrer l'improbabilité de prétendues réactions d'un art asiatique hypothétique sur l'art de l'empire d'Orient. S'il avait existé en Syrie un art qui fût l'origine de celui de Byzance, ou plutôt d'une partie de l'art du Bas-Empire, puisque la doctrine courante est que l'art grec du moyen âge est bien de l'art romain, mais de l'art romain transmis à Byzance par l'intermédiaire de l'Orient, qu'il consiste en formules romaines orientalisées, le peintre mésopotamien qui a illustré l'Évangéliaire de Raboula n'aurait eu cure l'idée d'aller copier des peintures inspirées d'illustrations orientales, alors qu'il aurait eu sous la main les productions de ces prétendues écoles asiatiques qui auraient influencé l'art de Constantinople. Ce processus serait antinomique, car les artistes ne vont pas chercher leurs modèles dans les écoles d'imitation, à part quelques snobs, ce qui n'était point le cas de l'enlumineur de cet Évangéliaire.

1. Planche 3, à droite, Ammonios d'Alexandrie, avec ses gros yeux, sa grande barbe, sa moustache tombante, reproduit les traits de saint Pierre présentant saint Cosme à Jésus-Christ, dans la partie gauche de la mosaïque de l'abside de l'église des saints Cosme et Damien, qui fut terminée vers 530. A la planche 25, le Christ assis, sous les traits d'un personnage consulaire, est entouré de quatre des apôtres ; l'un au moins, celui de gauche, au premier plan, est visiblement copié sur un type gothique qui se retrouve dans les figures de plusieurs des apôtres de la planche 26. Les peintures des nombreux manuscrits grecs enluminés, et qui datent d'époques très diverses, montrent que le type de ces personnages est complètement étranger à l'art romain et grec ; ce type n'a rien d'oriental, comme on le voit assez par les illustrations des manuscrits des *Makamat* de Hariri ; c'est un type formellement germanique. Si les personnages des illustrations de l'Évangéliaire de Raboula sont d'origine romaine, la décoration qui entoure les arcades dans lesquelles sont inscrits les Canons d'Eusèbe revêt le type que l'on est convenu de reconnaître comme oriental, et plus spécialement comme sassanide, oiseaux affrontés, etc. ; mais l'on verra plus loin que la symétrie d'éléments ornementaux autour d'un axe vertical n'est nullement persane, et qu'elle se retrouve dans la décoration romaine ; de plus, ces éléments décoratifs, que l'on retrouve sous une forme très supérieure dans des manuscrits grecs, sont déjà des parties constitutives et essentielles de l'ornementation architecturale de la Syrie centrale aux Ve-VIe siècles, qui s'applique à des monuments construits dans une technique dérivée des procédés helléniques ; il serait souverainement imprudent de prétendre que c'est Byzance qui a emprunté cette décoration à la province de Syrie qui faisait partie de l'empire romain : c'est bien plutôt la Syrie grecque, comme je l'expliquerai plus loin, qui s'est faite sur ce point l'héritière des normes helléniques ; s'il y avait des perroquets, des paons, des singes, en Perse et en Syrie, il y en avait aussi à Constantinople, et vraisemblablement à Rome ; avant de devenir, chez les Chrétiens, le symbole de la Résurrection, le paon, à Rome, était consacré à Junon.

2. Ces peintures soulèvent en apparence des difficultés considérables ; les personnes qui les ont découvertes estiment volontiers qu'elles sont de nature à bouleverser les normes de l'histoire du développement

leur procédé est la barbarisation de la technique romaine, sa simplification pour cause d'économie et d'incapacité de ceux qui les exécutèrent ; il rappelle d'une étrange façon la manière des fresques du couvent copte de Baouît ; il n'y faut voir que l'imitation défectueuse de la technique riche et puissante des mosaïstes byzantins ; ces décorations

artistique de l'humanité et celles de sa critique. Leurs déductions conduiraient à cette conclusion que l'art du Bas-Empire, dans son entier, à partir du xe siècle, est la copie d'un art cappadocien, né autour d'Iconium, dans les obscures chapelles de Gueurémé ; le résultat est absolument hors de proportion avec les faits, surtout quand l'on songe que l'art lycien ne fut qu'une barbarisation de l'art classique, que les Anciens tenaient les gens de Cappadoce en très médiocre estime, qu'au moyen âge, ils étaient complètement illettrés, comme on le voit par les fautes de leurs inscriptions [Jerphanion, *Inscriptions byzantines de la région d'Urguh en Cappadoce*, dans *Mélanges de la faculté orientale de Beïrouth* (1913)], qu'aujourd'hui, ils comptent parmi les populations les plus arriérées de l'empire turc. Il est assez difficile de voir comment les fresques cappadociennes peuvent être l'origine des illustrations grecques médiévales : d'après le R. P. de Jerphanion, elles se divisent en deux groupes : une série archaïque, à Taoushanlu Kilissé (1re moitié du xe siècle), à Tokalé et à Tchaoush-in (entre 963 et 969), et une série toute différente à Karanlek, Elmalé, Tcharéklé : « Le principe de la décoration (*Rapport sur une mission d'études en Cappadoce*, dans le *Bulletin de la société des fouilles archéologiques*, 1913, p. 16) est nouveau ; c'est celui qui se manifeste à Byzance à partir du xe ou du xie siècle », or (*ibid.*, p. 18) l'auteur place au xiie siècle le groupe Karanlek-Elmalé-Tcharéklé, dont la décoration est plus ancienne que celle de Souvesh, où on lit une inscription datée de 1217 ; si l'on s'en tient strictement, comme le fait le R. P. de Jerphanion, aux critères chronologiques, en leur attribuant une valeur absolue, il ne peut raisonnablement être question de l'influence de la peinture cappadocienne du xiie siècle sur l'art du Bas-Empire au xe, et, si les fresques de Karanlek, Elmalé, Tcharéklé, au xiie siècle, reproduisent la tradition grecque du xe, c'est que les artistes de Cappadoce ont tout simplement copié des cartons qui leur venaient de Constantinople. Un fait certain, c'est qu'un certain nombre de ces peintures semblent très postérieures à la date que les inscriptions des monuments de la Cappadoce permettent de leur assigner. M. Kondakoff, qui a une très grande connaissance de l'art de l'empire d'Orient, attribue les images de la Vierge qui figurent dans ces fresques (*Rapport sur une mission*, p. 21), au xive siècle, ou même à une date postérieure, et il estime que si les dates fixées par le R. P. de Jerphanion à ces peintures sont exactes, il en faut tirer la conclusion que les Vierges ont été refaites après coup ; mais le R. P. de Jerphanion, qui les a examinées avec grand soin, affirme qu'on n'y voit aucune trace de retouche : cependant (*La date des peintures de Toqale Kilissé en Cappadoce*, dans la *Revue Archéologique*, 1912, 2, 236 ssq.), il reconnaît que, dans certains de ces monuments, plusieurs décorations se sont succédé sur les mêmes parois. D'autre part, une fresque de l'église de Taghar, qui remonterait aux premières années du xiiie siècle (*Rapport sur une mission*, planche 8), ne peut, dans l'art hellénique du moyen âge, se placer avant l'extrême fin du xiiie siècle, ou plutôt avant le xive, c'est-à-dire plus d'un siècle après l'époque à laquelle l'attribue le R. P. de Jerphanion. Ces fresques de Cappadoce sont des copies de modèles et de cartons qui ont servi à l'illustration des Évangéliaires grecs ; celles de Tokalé Kilissé (entre 963 et 969) se rattachent par la qualité de leur plastique, le modelé de leur relief, l'aisance de leurs mouvements, aux peintures des manuscrits grecs qui furent directement copiées sur des modèles antiques, celles des homélies de saint Grégoire de la fin du ixe siècle, celles de l'Évangéliaire bilingue du xive siècle, qui reproduisent des peintures plus anciennes, de telle sorte qu'elles sont d'un type beaucoup plus archaïque et bien plus classique que celles des Évangiles de Rossano et de Sinope, lesquelles sont du vie siècle ; seule, l'extrême petitesse des têtes par rapport à la longueur exagérée du corps, qui caractérise la basse époque, contraste avec la manière classique de ces peintures, avec la souplesse des mouvements de leurs personnages. Les caractéristiques des fresques de Kilidjlar Kilissé (milieu du xe siècle) sont toutes différentes, et elles appartiennent au même cycle que celles des Évangiles de Rossano et de Sinope (vie siècle), dans une facture plus soignée ; elles sont la stylisation desséchée des fresques de Tokalé, si bien qu'il serait impossible, si l'on admettait une évolution autonome de l'art cappadocien, qu'en un laps de temps inappréciable, de quelques années, la souplesse de Tokalé se soit changée en l'aridité de Kilidjlar, qui fait prévoir le décharnement futur des personnages qui figurent dans les mosaïques et les illustrations des livres grecs. L'impossibilité radicale du problème s'évanouit si l'on admet qu'il ne s'agit, à Tokalé et à Kilidjlar, que de copies de cartons dessinés et peints dans les écoles de Constantinople : les fresques de Tokalé sont souples et harmonieuses parce qu'elles reproduisent des modèles d'une école savante ; celles de Kilidjlar sont sèches et arides parce qu'elles copient les cartons d'une école décadente.

cappadociennes et les peintures de l'Évangéliaire de Florence portent en elles-mêmes la preuve que leurs auteurs ont copié, sans en comprendre, ni l'arrangement, ni l'économie, des cartons, des modèles, qui leur étaient venus de contrées plus civilisées que celles où ils vivaient, les normes du Canon décoratif romain.

Bien que du xiie siècle, les fresques de Karanlek sont plus souples que celles de Kilidjlar, mais elles s'éloignent encore plus de la facture classique, pour se rapprocher de la minutie et de l'artificialité des œuvres byzantines. Un fait curieux montre qu'elles sont la copie de cartons des ateliers du Bas-Empire, qui servirent à l'illustration des Évangéliaires : il suffit de comparer la Nativité de Karanlek avec celle des manuscrits grecs 74 du xiie siècle (fol. 4) et 54 du xive (fol. 13 v°), pour voir que ces trois peintures dérivent d'un même archétype, une peinture représentant deux stades essentiels de la vie du Christ, le lavage de l'enfant-Dieu à sa naissance par deux femmes, pendant que les Mages guidés par l'étoile marchent vers Bethléhem, tandis que les animaux de l'étable le réchauffent de leur souffle. La composition est disposée dans le même sens à Karanlek et dans le ms. 74 ; l'artiste qui a illustré le ms. grec 54 l'a complètement retournée.

D'après la tradition romaine, consignée par le moine Denys de Fourna dans son *Guide de la peinture* (p. 157), suivant les prescriptions de Pansélinos, la Nativité représente une grotte ; à l'intérieur, à droite, la Mère de Dieu à genoux dépose le Christ dans la crèche, derrière laquelle un bœuf et un âne regardent le Christ ; à gauche, Joseph est à genoux, les mains croisées sur la poitrine. Derrière Joseph et la Sainte Vierge, des bergers, tenant des bâtons, considèrent le Christ avec étonnement ; hors de la grotte, on voit des brebis gardées par des bergers, dont l'un joue de la flûte, pendant que d'autres regardent en haut avec crainte un ange qui les bénit ; d'un autre côté, les Mages, à cheval, en habits royaux, se montrent l'étoile ; des anges volent au-dessus de la grotte dans les nuages.

Les Grecs représentent volontiers un épisode antérieur de la Nativité ; la Vierge étendue sur un lit, et deux femmes devant elle, baignant l'enfant divin ; cette scène est peinte sur les murs du couvent de Sainte-Laure, à l'Athos, où Didron vit les fresques qui la représentent ; elle faisait partie du Canon iconographique romain, et Pansélinos l'a omise comme choquante, le Christ, dans son idée, étant venu au monde exempt des souillures humaines ; elle ne se trouve pas dans les Évangéliaires latins qui suivent l'exposition du moine Denys. La Nativité des Évangiles d'Aix-la-Chapelle est un pitoyable arrangement, une combinaison déplorable, des éléments qui sont analysés dans le *Guide de la Peinture* ; il n'y a jamais eu de place, dans l'original sur lequel elle a été copiée, pour le lavage de l'enfant divin par les deux sages-femmes qui assistèrent la Vierge(Beissel. *die Bilder des Handschrift des Kaisers Otto in Muenster zu Aachen*, Aix-la-Chapelle, 1886, planche 21), mais l'on n'en saurait tirer, le fait se comprend assez, un argument quelconque, car il n'y a pas de manuscrit qui contienne l'illustration de tout le Canon romain, et les artistes choisissaient dans ce Canon les thèmes qui leur convenaient. La combinaison de ces deux scènes forme le thème de la Nativité dans les manuscrits grecs : dans l'Évangéliaire grec-latin n° 54, la Vierge est étendue sur un lit, ayant auprès d'elle, dans la crèche, le Christ que le bœuf et l'âne réchauffent de leur haleine. Au devant de ce tableau, les deux femmes s'apprêtent à laver le Christ dans un bassin. Saint Joseph, assis, regarde cette scène ; un berger garde trois moutons, et un ange le bénit ; quatre autres anges regardent le Christ étendu dans la crèche ; ils sont nés d'une confusion regrettable entre les anges qui planent dans le ciel et les bergers qui regardent avec étonnement le Fils de Dieu, dans la description du Canon ; les Mages, à pied, se dirigent vers la grotte de Bethléhem, guidés par l'étoile. Cette peinture est la plus complète, de la Nativité, malgré ses défauts ; il n'y a point de doute qu'elle ne soit la copie assez médiocre, avec un nombre d'intermédiaires inconnu, d'un très ancien tableau, ou d'un carton de fresque, de la fin du ive ou du commencement du ve siècle.

La Nativité du man. 74 est une diminution encore plus accentuée du thème du Canon ; la Vierge est couchée à côté de la crèche ; par suite d'un dédoublement bizarre, une femme porte le Christ dans ses bras, tandis qu'une autre le lave dans le bassin, sous les yeux de saint Joseph ; on voit encore un mouton et un bélier gardés par un berger que bénit un ange ; les Mages passent, guidés par l'étoile. Cette peinture est beaucoup moins complète que celle du précédent Évangéliaire, bien plus stylisée, plus loin de la description du Canon romain ; une simplification encore plus radicale des normes recueillies par les moines de l'Athos se trouve dans la Nativité du feuillet 106 verso ; la Vierge est étendue sur un lit pendant que les deux femmes lui présentent à boire dans des vases d'or ; devant elles, les deux femmes lavent l'enfant.

La figuration de la Nativité à Karanlek est une diminution encore plus considérable du carton romain que celles qui sont peintes dans ces deux Évangéliaires (grec 54, 13 v° ; 74, 4 r°) : la Vierge, étendue sur un lit, tient d'une main la crèche dans laquelle son fils repose ; les deux femmes lavent l'enfant sur le devant de la scène ; saint Joseph, assis à côté de la Vierge, a les yeux tournés vers le haut de la composition ; il regarde les

Les théories nouvelles d'une critique mal avisée et insuffisamment avertie prétendent découvrir les origines de l'art du Bas-Empire dans les œuvres grossières de l'art copte, de l'art syrien, de l'art cappadocien, qui seraient tous les trois les aspects d'un art indépendant et autonome de l'Asie antérieure ; l'existence de ces arts provinciaux n'est

anges du carton romain, que l'auteur de la fresque n'a pas copiés, et qui doivent planer au-dessus de cette scène ; il y a entre le tapis de la Vierge, qui est le reste d'un triclinium, et la déformation hideuse du lit tel qu'il est figuré dans la Nativité du man. 74, folio 106 verso, de celui qui paraît dans l'Octateuque du Sérail (*Konstantinopolskii Séralskii kodeks vosmiknijia*, planches xv, 48 ; xvii, 70 ; xviii, 84, 85, 86, 91 ; xix, 92, xxi 115, 116), formes qui sont dérivées du lit de Didon sur son bûcher dans le Virgile du Vatican du ive siècle (*Fragmenta et picturae Vergiliana... phototypice expressa*, Rome, 1899, folio 40 recto), de vagues traces d'animaux, d'une dimension réduite dans des proportions absurdes, qui sont l'ultime souvenir des brebis, moutons, gardés autour de la grotte divine par les bergers de la définition romaine ; le peintre a omis tout le reste, les anges, et l'épisode capital des Mages, qui fait partie intégrante de cette scène ; il est visible qu'il copiait un carton grec qu'il a adapté à l'espace restreint dont il disposait en conservant le motif central, et en supprimant tous les motifs marginaux.

C'est un fait visible que les peintres cappadociens ont combiné maladroitement des éléments qu'ils empruntèrent au Canon iconographique romain sans comprendre ni leur valeur, ni leur place ; l'une des fresques qui décorent le sanctuaire de Kilidjlar Kilissé, l' « Église des Sabres », est formée de la juxtaposition de deux tableaux, dont l'un, qui forme la partie gauche de la composition, est le syncrétisme malencontreux de deux épisodes qui sont soigneusement distingués dans la technique romaine, laquelle est consignée par Denys de Fourna, d'après l'enseignement de Pansélinos : Joseph, s'apercevant de la grossesse de la Mère de Dieu, lui adresse des reproches (page 156) « *des maisons*; la Sainte Vierge enceinte; Élisabeth dans l'étonnement; *au devant est Joseph, appuyé d'une main sur un bâton, il étend l'autre vers la Vierge, qu'il considère d'un regard irrité*; ἡ δὲ ἔκλαυσεν πικρῶς λέγουσα ὅτι καθαρά εἰμι· ἐγὼ καὶ ἄνδρα οὐ γινώσκω. Καὶ εἶπεν αὐτῇ Ἰωσὴφ πόθεν οὖν ἐστὶ τὸ ἐν τῇ γαστρί σου; ἡ δὲ εἶπεν ζῇ κύριος; ὁ θεός μου καθότι οὐ γινώσκω πόθεν ἐστίν μοι » (Protoévangile de Jacques, § 13 ; Tischendorf, page 26), et la salutation de la Vierge et d'Élisabeth « *une maison* ; au dedans, *la Mère de Dieu et Élisabeth s'embrassent* ; plus loin, Joseph et Zacharie s'entretiennent. Derrière eux, un petit enfant, portant sur son épaule un bâton à l'extrémité duquel est suspendue une corbeille. D'un autre côté, une étable ; un mulet y est attaché et mange ». J'ai souligné les épisodes de ces deux tableaux dont l'artiste cappadocien a composé la partie gauche de sa fresque ; il serait absurde de supposer que la Nativité de Karanlek étant l'originale, les Grecs lui ont ajouté l'épisode des Mages et les anges de façon à en former une peinture plus complète ; exactement comme pour les combinaisons analogues qui enluminent l'Évangéliaire de Raboula, il serait ridicule d'admettre que les peintres de Byzance ont démonté ces tableaux, qu'ils les ont développés, dédoublés, multipliés, d'après le texte de l'Évangile, de façon à constituer l'illustration des manuscrits grecs, en retombant, par un miracle inexpliqué, et inexplicable, sur les normes d'un Canon iconographique qui existait au ive siècle, comme le montrent les mosaïques de Sainte-Marie-Majeure ; il est visible que c'est, au contraire, de l'addition, de la combinaison, des simplifications, des tableaux du Canon iconographique romain par les artistes grecs, que les peintres orientaux ont formé les cartons de leurs fresques et constitué les décorations de leurs manuscrits. Ce Canon est la somme de l'iconographie pour la grande peinture, pour l'ornementation murale des basiliques, les enlumineurs étaient bien forcés d'en réduire les formules pour les faire tenir dans l'exiguïté de leurs pages ; c'est ainsi que la salutation de la Vierge et d'Élisabeth, dans le man. 74, du xiie siècle (fol. 106 r°), est réduite aux deux femmes s'embrassant entre deux maisons, ce qui est exactement la formule employée par le peintre de Kilidjlar Kilissé ; cette même simplification se retrouve dans l'illustration des Évangéliaires latins, dans l'Évangile de Trèves (Kraus, *die Miniaturen des Codex Egberti in der Stadtblibliothek zu Trier*, Fribourg-en-Brisgau, 1884, planche 10), et dans une vilaine peinture de l'Évangéliaire de Hildesheim, du commencement du xie siècle (Beissel, *des hl. Bernward Evangelienbuch im Dome zu Hildesheim*, Hildesheim, 1891, planche 17) copiant la même formule, mais dans laquelle la Vierge et Élisabeth ne s'embrassent même pas. Dans la fresque cappadocienne du milieu du xe siècle, la Vierge et sa cousine s'embrassent devant un groupe d'édifices purement romains; elle est, à n'en point douter la copie d'un tableau romain par l'intermédiaire d'une peinture grecque du ive ou ve siècle, dans lequel les deux femmes étaient d'une facture aussi noble que les deux matrones qui symbolisent les deux Églises à Sainte-Sabine, et cette simplification, au ive siècle, ou au commencement du ve, est la meilleure preuve qu'il n'y faut point voir, à cette époque reculée, l'imitation d'une technique grecque. Ce fait que les auteurs des fresques de Cappadoce ont employé la technique réduite des enlumineurs grecs, alors qu'ils avaient sur leurs murailles assez de place pour le développement des

jamais sortie de la contingence d'une hypothèse nuageuse ; il est indiscutable qu'il existe, à Byzance, dans la manière grecque du moyen âge, quelques éléments qui ne sont pas classiques, qui sont également étrangers à la technique grecque et à la manière de Rome : ces éléments sont infiniment secondaires ; ils n'ont aucune importance ; ils se

normes du Canon romain, montre qu'ils n'en ont pas connu les formules directement, mais par bien l'intermédiaire de cartons de peintures grecques. La seconde partie de la fresque de Kilidjlar Kilissé représente le grand-prêtre, tendant à la Vierge, devant Joseph, qui lui jette un regard foudroyant, un gobelet dans lequel se trouve l'eau de l'ordalie, pour qu'elle établisse son innocence, suivant les formules juridiques des anciens Juifs, suivant la loi mosaïque (*Nombres*, V, 12-28). Cette tradition, qui ne se trouve point dans les Évangiles de l'église romaine, est rapportée par le Protoévangile de Jacques : καὶ εἶπεν ὁ ἱερεὺς ἀπόδος τὴν παρθένον ἣν παρέλαβες ἐκ ναοῦ κυρίου. Καὶ περίδακρυς ἐγένετο Ἰωσήφ. Καὶ εἶπεν ὁ ἱερεὺς ποτιῶ ὑμᾶς; τὸ ὕδωρ τῆς ἐλέγξεως κυρίου, καὶ φανερώσει τὰ ἁμαρτήματα ὑμῶν ἐν ὀφθαλμοῖς ὑμῶν... ἐπότισεν δὲ καὶ τὴν Μαριὰμ καὶ ἔπεμψεν αὐτὴν εἰς τὴν ὀρεινήν καὶ ἦλθεν ὁλόκληρος... Καὶ παρέλαβεν Ἰωσὴφ τὴν Μαριὰμ καὶ ἀπίει εἰς τὸν οἶκον αὐτοῦ χαίρων καὶ δοξάζων τὸν θεὸν τοῦ Ἰσραήλ (§ 16, Tischendorf, 30-31). Cette légende de l'eau de l'ordalie est également rapportée dans l'Évangile latin du faux saint Matthieu, § 12 (Tischendorf, 73-75). La description du tableau qui illustrerait cet épisode hétérodoxe ne se trouve naturellement pas dans le Canon iconographique tel qu'il est rédigé d'après les instructions de Pansélinos, ou, si elle y a été faite d'après la tradition d'un apocryphe, tout au commencement du Christianisme, Pansélinos, au xii⁰ siècle, l'en a fait disparaître comme contraire à l'orthodoxie des quatre Évangiles. L'illustration de cet épisode non canonique a été faite par le peintre de Kilidjar Kilissé, d'éléments entièrement étrangers au pays dans lequel il vivait, en combinant des personnages qui se trouvaient dans les cartons qu'il a copiés pour la décoration de son église.

Le seul fait que l'on trouve en Cappadoce sur deux siècles et demi, du milieu du x⁰ au commencement du xiii⁰, des peintures dont les types s'étagent depuis une date antérieure à celle des Évangiles de Rossano et de Sinope jusqu'au xiv⁰ siècle, c'est-à-dire sur toute l'évolution de la peinture depuis la chute de l'empire romain jusqu'à la veille de l'écroulement de l'empire d'Orient, sur plus d'un millénaire, montre, en dehors de tout autre argument, qu'il s'agit là de la copie de toute une collection disparate de modèles et de cartons apportés de Grèce en Cappadoce, ce qui était tout à fait dans les habitudes des peintres du Bas-Empire et de ceux qui se formèrent à leur école. Sinon, il faudrait admettre que Kilidjlar Kilissé (x⁰ siècle) est l'origine de Rossano et de Sinope (vi⁰ siècle), Tokalé (x⁰ siècle), celle des peintures du iii⁰ ou du iv⁰ siècle.

Une autre preuve en est donnée par la construction géométrique de ces fresques : la fausse perspective de ces peintures, dans lesquelles les personnages du premier plan sont plus petits que ceux des plans postérieurs, leur dimension augmentant proportionnellement à leur éloignement, révèle la copie mécanique et incompréhensive de modèles dans lesquels la perspective était exacte ; on voit facilement, par la surélévation des plans postérieurs que ces modèles étaient des cartons de fresque. Les Cappadociens ont bien vu que les personnages s'étageaient dans des plans différents, et que leurs dimensions étaient inégales, mais ils n'ont pas compris les raisons géométriques de ce fait, et ils n'ont pas remarqué que la taille des individus diminuait à mesure qu'ils s'enfonçaient dans les plans secondaires. Tout ce qu'ils ont saisi, ce fut la variation dans les dimensions des figures, et ils se sont imaginé que cette variation était une simple fantaisie, sans raison, et sans motifs, qu'ils ont interprétée à leur manière, en graduant l'augmentation de la taille des figurants en raison de l'éloignement ; ce fait établit d'une façon tangible que les décorations murales des églises souterraines des cryptes de la Cappadoce sont la copie de modèles de fresques dans lesquels la perspective était soigneusement observée, car jamais aucun art n'est arrivé par son évolution naturelle à une telle hérésie, au point que le praticien ne se rend pas compte de la variation de la taille des personnages d'après la distance des plans où ils évoluent, et les fait tous égaux en les superposant pour qu'ils ne se cachent pas les uns derrière les autres, à un stade tel qu'il essaye de traduire les effets de la perspective aérienne, et de différencier les plans, en ordonnant la taille de ses figures d'après une loi exactement contraire à la perspective géométrique. Si ces peintures à fausse perspective étaient l'origine des peintures grecques, on retrouverait cette perspective invraisemblable dans les illustrations des livres grecs ou dans les mosaïques ; or, si l'on remarque quelquefois dans les peintures l'exagération de la taille de certains personnages, il n'y faut voir que l'intention de l'artiste de souligner leur importance. Il serait invraisemblable que les artistes grecs s'inspirant de ces œuvres à perspective anti-géométrique, aient corrigé leurs défauts, et les aient ramenées aux normes géométriques ; des gens capables de le faire n'auraient pas eu besoin de modèles venus de provinces barbares. Il en faut conclure que, comme les fresques du Kosaïr Amra (voir plus loin), les peintures des églises de Cappadoce sont copiées sur des cartons grecs qui ont servi à la confection des mosaïques et des illustrations des Livres saints.

réduisent à des détails ornementaux, aux particularités de certaines modes, à des formes architecturales que l'on prétend d'origine orientale, quand elles sont notoirement romaines; personne n'a jamais eu l'idée de soutenir que la partie essentielle des peintures coptes, syriennes, cappadociennes, n'est pas d'origine romaine[1], et que ces œuvres d'art ne soient dérivées de cartons exécutés à Rome : le fait est trop visible pour les personnages, pour leur arrangement, pour toutes les caractéristiques de ces peintures, mais ce sont ces éléments secondaires et adventices de la manière grecque du Bas-Empire que l'on veut expliquer par des emprunts à l'Égypte, à la Syrie, à la Cappadoce, à la Perse sassanide ; il est certain qu'ils se trouvent identiques, aux mêmes époques, ou à des dates voisines, dans les contrées qui formèrent les provinces orientales de la monarchie byzantine et à Constantinople ; mais, si l'on prend la peine de remarquer que dans la capitale de l'empire d'Orient, en Europe, dans les provinces d'Asie immédiatement soumises au sceptre de l'empereur grec, ces détails ornementaux figurent sous une forme qui est toujours infiniment supérieure à celle qu'ils revêtent dans les contrées asiatiques qui ne furent point soumises à l'influence romaine, et en Perse, on est amené à conclure qu'il en faut chercher l'origine à Byzance, tandis qu'en Orient, ils sont la copie de détails, de formules, de concepts, nés en Europe.

Il arrive que l'on trouve dans des œuvres exécutées en Asie des éléments qui ne paraissent dans l'art grec du Bas-Empire qu'à une date postérieure ; il n'en faut pas conclure immédiatement qu'il s'agit d'un emprunt de Constantinople à l'Orient ; l'on ne saurait raisonner de la sorte que si l'on pouvait établir que l'on possède actuellement, dans le domaine occidental et dans l'histoire de la civilisation orientale, assez d'œuvres d'art pour avoir le droit d'affirmer qu'il n'existe pas de lacune importante dans notre connaissance de l'évolution artistique des siècles révolus. Il est évident que le fait est impossible, et que l'on connaît seulement un nombre infime des œuvres qui sont nées de l'effort des hommes ; aussi, est-il souverainement imprudent de prendre les différences de date, si grandes soient-elles, pour un fait de causalité. L'on ne sait pas à priori, il y a toutes les chances que l'on ne sache jamais, d'une façon absolue et indiscutable, si une peinture asiatique du x^e siècle, qui peut sembler, à première vue, l'original d'une illustration grecque du xiv^e, n'a pas été copiée sur un carton romain du iii^e siècle, qui est à la fois la source de la peinture du Bas-Empire et de celle que l'on qualifie d'asiatique. C'est ainsi qu'il faut interpréter des faits, déconcertants si on les prend dans leur valeur absolue, et non dans leur relativité.

Aucun artiste, fût-il Michel-Ange, n'aurait eu la puissance de faire sortir une œuvre d'art des images imprécises et grossières de ces Évangéliaires orientaux, des bar-

[1]. En fait, tout le monde s'accorde à reconnaître que les peintures syriennes, cappadociennes, coptes, sont copiées sur des peintures d'origine romaine; mais l'on ne veut plus admettre que ces enluminures aient été copiées sur les illustrations de manuscrits grecs ; au contraire, ce seraient ces œuvres asiatiques, nées de la copie du modèle romain, qui auraient été copiées à Constantinople, par les artistes byzantins, lesquels n'auraient jamais copié les cartons qui leur furent légués par l'antiquité romaine. Cette théorie revêt la complication, elle possède la vraisemblance, de celle des nominalistes et des réalistes au moyen âge.

bouillages des églises de Cappadoce, des négligences des fresques coptes, tandis qu'un peintre syrien, travaillant au fond de la Mésopotamie, en dehors de toute tradition classique, copiant des types et des habillements qui lui étaient complètement étrangers, transformait du premier coup, instantanément, les peintures grecques les plus délicates et les plus gracieuses en ces enluminures floues et sans netteté.

Ces transformations de la peinture grecque, l'introduction dans la technique des artistes qui travaillèrent dans les contrées lointaines de l'Asie chrétienne de quelques éléments décoratifs qui sont étrangers au génie et au goût classiques, n'ont pas assez d'importance pour altérer le caractère essentiel de leurs œuvres, qui sont des copies de modèles et de cartons nés dans les écoles de l'empire grec, en Europe; quelques insignifiants détails de décoration asiatique qui se sont glissés dans la technique des peintres de Byzance ne sauraient lui faire perdre sa qualité primordiale d'être l'évolution naturelle de l'art romain, qui s'est produite, indépendamment de toute influence orientale, tout entière en Europe, à l'ouest du Bosphore et de la mer Égée, et qui, de là, a rayonné sur l'Orient chrétien.

*
* *

Il est naturel et conforme à la logique de l'histoire de la civilisation orientale de voir les Chrétiens d'Asie et d'Égypte, sujets de l'empereur de Byzance, adopter la technique artistique des Chrétiens byzantins d'Occident, de ces Grecs de Constantinople, qui vivaient sous le même sceptre, dont la civilisation, malgré bien des faiblesses, était infiniment supérieure à la leur, qui, en fait, comme en droit, étaient les héritiers de l'Hellénisme, qui pendant tout un millénaire, couvrirent le monde romain de la ruée des Barbares, de tous les Barbares, de l'Europe et de l'Asie. L'écriture des Coptes n'est autre que l'onciale grecque sans aucune modification, à laquelle on a ajouté quelques lettres destinées à exprimer des articulations que le grec ne possédait pas, et l'on sait depuis longtemps que les systèmes graphiques des Arméniens et des Géorgiens dérivent, d'une façon d'ailleurs plus lointaine et beaucoup moins directe, de l'écriture grecque. C'est aux Grecs que les Araméens chrétiens de Syrie sont allés emprunter les signes vocaliques [1] qu'ils ont ajoutés à leur écriture, qui ne marquait que les consonnes, transformant les majuscules A, Ɛ, H, O, Y en ⪢, ᨆ, ⲧ, O, ⪢, qu'ils disposèrent au-dessus et au-

[1]. L'idée d'écrire la voyelle comme une lettre indépendante est une invention purement grecque. Que les Hellènes aient emprunté leur système graphique aux Phéniciens, en tout cas à un peuple sémitique, peut-être araméen (A = *alpha* = hébreu *aleph*; B = *béta* = hébreu *beth*), c'est là un fait certain; mais, ce qui est également incontestable, c'est que la langue sémitique à laquelle le grec a emprunté son système graphique écrivait seulement les consonnes des mots, à l'exclusion absolue des voyelles : 'Abdmelkart s'écrivait 'bdmlkrt; Kheletzba'al, Khltzb'l. Les Grecs ont senti que jamais une civilisation ne pourrait évoluer si elle restait prisonnière d'une écriture aussi douteuse, et, par un trait de génie extraordinaire, ils ont formé leurs voyelles de consonnes de l'alphabet sémitique qui leur étaient inutiles, et dont la prononciation avait de vagues rapports avec celle des voyelles indo-européennes. Sans cette invention, le monde en serait resté au stade de la civilisation qui fut celui de l'Égypte ou de la Phénicie, car les sciences n'auraient pu s'écrire et se propager

dessous des lignes formées par leurs caractères, et c'est de cette vocalisation syriaque, d'une origine grecque certaine, que sont sorties la vocalisation massorétique du texte hébreu de la Bible, ainsi que la vocalisation de l'arabe. Non seulement les Chrétiens d'Orient ont dû recourir à l'Hellénisme pour constituer leur écriture, ou pour la rendre lisible, par l'introduction des signes vocaliques, ce qui était un concept étranger au Sémitisme, mais ils se sont vus dans l'obligation non moins absolue d'emprunter aux Grecs une partie importante de leur vocabulaire pour combler les lacunes de leur langue : les lexiques copte et syriaque [1] sont pleins de mots empruntés au grec ; il y a presque autant de mots grecs en syriaque que de mots arabes en persan, ou que de vocables persans en turc ; des mots grecs ont même réussi à se glisser jusque dans l'arabe, qui est la langue d'un peuple anti-chrétien, et qui a toujours eu une autre force de résistance que le syriaque ou que le copte [2].

Non seulement les Chrétiens orientaux ont emprunté à l'Hellénisme une partie de leur écriture et de leur vocabulaire, mais ils leur ont également emprunté la façon même de leurs livres, car l'on trouve en Égypte, en Syrie, en Arménie, en Abyssinie, des manuscrits copiés sur du parchemin, alors que les Musulmans écrivent depuis longtemps sur du papier, ce qui est plus économique et plus aisé, cela par imitation des livres liturgiques grecs, qui étaient traditionnellement écrits sur des feuillets de parchemin, de telle sorte que, par tradition religieuse, et par imitation de la manière hellénique du Bas-Empire, les Orientaux continuèrent à écrire les textes de l'Ancien et du Nouveau Testament sur de la peau de mouton, comme l'avaient été les originaux qu'ils avaient traduits, tandis que les livres ordinaires se copiaient sur du papier [3].

dans un système qu'on ne lit point, mais que l'on déchiffre. La notation de la voyelle est des plus imparfaites dans toutes les écritures qui ne sont pas dérivées de l'alphabet grec, même dans le sanskrit, et toutes les graphies indiennes, dans lesquelles la voyelle n'est pas une lettre, mais un signe adventice, une plume, sans valeur intrinsèque, quand elle est isolée, qui s'ajoute à la consonne, et qui forme avec elle un groupe dont on ne peut séparer les éléments.

1. Il y a aussi des mots grecs en arménien, mais infiniment moins qu'en syriaque, ou que dans le copte, tels *alphapetk* « l'alphabet », qui montre assez que les Arméniens ont emprunté leur graphie aux Hellènes ; *souser* « sabre » = *sauser* = *samser*, le grec σαμφῆρα, qui est devenu le persan *shamshir*. C'est surtout à l'Iran que l'arménien a emprunté les éléments de son vocabulaire ; la Perse arsacide représentait la civilisation aux yeux des descendants de Haïg, et ce fait montre quel était, à cette époque, l'état social et intellectuel du peuple qui vivait dans les montagnes de l'Ararat ; cette particularité, d'ailleurs, s'explique assez par cette circonstance que l'Arménie n'avait alors point de rapports avec la Grèce, tandis, qu'en réalité, elle formait une province de l'empire iranien. Les mots *nshan* « signe », *nshanaguel* « signifier », *nshankir* « caractère d'écriture », *latchar* « forteresse », *zen* « arme », *zenovor* « soldat », *nizak* « lance », *nizakavor* « lancier », *bahbanak* « cuirasse », *hraman* « commandement », *batkam* « message », *batger* « portrait », *mohk* « soulier », *mourhak* « diplôme », littéralement « ce qui porte un sceau », des centaines d'autres empruntés au stade moyen de la langue iranienne, prouvent que les Arméniens durent aller chercher chez une autre race les objets qui dépassaient les besoins d'une civilisation très rudimentaire.

2. Par exemple, les mots *saïf* « sabre » qui est le grec ξίφος ; *kalam* « plume à écrire », en grec κάλαμος ; latin *calamus* ; *dinar* « pièce d'or », en grec δηνάριον, denarius en latin ; *dirham* « pièce d'argent », en grec δραχμή ; *fels* « pièce de cuivre », en grec φόλλις = ὀβολός ; *rill* « livre », en grec λίτρα ; *mil* « mille », en grec μίλιον, etc.

3. En Abyssinie, on a continué à copier la Bible, les Évangiles, les textes liturgiques et magiques sur des volumes de parchemin, et on a étendu cette mode aux livres profanes. De nombreux manuscrits sur parchemin du XIXe siècle existent dans la collection qui a été formée par Mondon-Vidailhet. Depuis longtemps les Éthiopiens pourraient faire venir du papier d'Europe, en même temps que des fusils et des cartouches.

Les littératures chrétiennes orientales, syriaque, copte, arménienne, éthiopienne, reposent uniquement sur la littérature chrétienne grecque, c'est-à-dire sur les œuvres qui sont nées dans les provinces orientales de l'empire romain ; elles se réduiraient à rien ; elles s'évanouiraient entièrement, si l'on avait le pouvoir magique d'en enlever tout ce qui a été emprunté à l'Hellénisme chrétien ; car elles ne se composent que de longs délayages, de dissolutions insipides et fades, dans lesquelles le texte est écrasé sous l'abondance facile de gloses pédantesques, dans lesquelles l'on chercherait vainement l'ombre d'une idée, de commentaires puérils et inutiles, de livres grecs, qui eux-mêmes, souvent, étaient loin d'être des chefs-d'œuvre, et dont un grand nombre étaient déjà marqués du sceau de la décadence. La littérature arabe, bien qu'elle soit infiniment supérieure, n'échapperait point à ce destin, si on lui faisait subir le même sort ; on sait, par le *Fihrist*, que la première littérature des Musulmans se composa presque exclusivement de traductions de livres grecs, souvent faites par l'intermédiaire de versions syriaques [1] : toute la science, toute la philosophie, toute la médecine grecques, passèrent ainsi en la possession des Syriens musulmans ; la plupart de ces traductions, faites sous le règne des premiers khalifes abbassides, se sont perdues, mais elles ont eu le temps d'être utilisées, découpées en morceaux, et elles ont passé dans toute la littérature musulmane, arabe, persane et turque, dont elles forment l'armature essentielle, de telle sorte que, si l'on enlevait à l'Islam tout ce qui lui est venu du sol antique de la Hellade, il lui resterait tout juste sa poésie, ses sciences coraniques, son droit canon, et une partie de son droit civil [2].

1. Le *Fihrist*, en nombre de cas, n'éprouve aucun scrupule à avouer que des ouvrages arabes ont été ainsi translatés du syriaque ; la Bibliothèque Nationale possède dans le fonds arabe, sous le n° 2346, un manuscrit extrêmement précieux, qui a été copié en 1027 de notre ère, de l'*Organon*, de la *Rhétorique*, de la *Poétique* du Stagirite, et de l'*Isagoge* de Porphyre ; il est répété dans plusieurs des rubriques de ce manuscrit que les livres qu'il contient ont été traduits du syriaque. Et le fait s'explique aisément : les auteurs musulmans de ces traductions arabes de livres grecs n'étaient pas des Arabes, les Bédouins se moquaient un peu de la science grecque et des mosaïques romaines, mais bien des Syriens, des Araméens, qui, deux siècles plus tôt, étaient chrétiens, et qui parlaient le syriaque. Il était tout naturel que ces gens prissent, de préférence aux originaux helléniques, les traductions qui en avaient été faites, et bien faites, dans leur langue ; sans compter que, sous les espèces d'une version syriaque, la traduction en arabe d'un livre grec est aux trois quarts exécutée ; j'imagine que lorsque l'abbé Roussel translata en français le *Ramayana* de Valmiki, il ne s'interdit point, d'une façon systématique, la traduction italienne de Gorresio. La transmission de la science s'est faite ainsi par des gens bilingues de naissance ; avant l'Islam, des Araméens, sujets du basileus, qui savaient à la fois le grec et le syriaque, traduisirent en syriaque les œuvres grecques ; les mêmes, aux IX°, X° siècles, parlant à la fois le syriaque et l'arabe, translatèrent en arabe ces traductions syriaques. Ces versions arabes tombèrent entre les mains de rabbins, qui, vivant dans les contrées orientales, parlaient à la fois l'arabe et l'hébreu, et ils les translatèrent en hébreu. Enfin, ces livres hébreux arrivèrent en la possession des rabbins italiens, qui les traduisirent dans leur langue.

2. Et encore, sans aller, comme Joseph de Maistre, dans ses *Soirées de Saint-Pétersbourg*, jusqu'à dire que l'Islam est une secte chrétienne, il faut bien reconnaître que, si l'on enlevait du Koran tout ce qui n'est point arabe, tout ce qui est d'origine juive et chrétienne, il en serait fort diminué, et que tout ce qui fait le fond de la légende musulmane s'évanouirait. Je ne parle point de l'histoire : avec le grand traditionniste Tabari, l'histoire est une branche de la Tradition, laquelle est essentiellement une science koranique ; les œuvres de ses successeurs valent au point de vue documentaire, elles n'ont pas l'ombre de valeur littéraire. Les philosophes musulmans, al-Farabi, Avicenne, Ghazali, sont les disciples d'Aristote, et vivent des doctrines du Stagirite. Les scolastiques musulmans, les *moutakallimin*, étudient l'essence des entités par le moyen unique de la

C'est par l'intermédiaire des traductions arabes de la science grecque et des livres qui en sont dérivés, car tous les astronomes musulmans dérivent de Ptolémée, et tous les médecins de Galien et d'Hippocrate, que la science stellaire et la médecine des

science koranique, en répudiant les voies de la philosophie rationaliste ; les Scolastiques du moyen âge en Occident ont tenté d'expliquer les dogmes de la religion chrétienne par les principes et la méthode de la philosophie rationaliste, et ils ont essayé de montrer que la vérité chrétienne est conforme à l'expression la plus parfaite de la raison humaine, le Péripatétisme et le Platonisme. Le Soufisme, la doctrine des Mystiques ésotéristes, d'une inspiration plus libre que la philosophie musulmane, qui procède de l'Ismaïlisme, dont le but était de faire sauter l'Islamisme des Abbassides, a emprunté à l'Hellénisme la doctrine des Néo-Platoniciens, d'une allure plus souple et plus gracieuse que les dogmes sévères du maître d'Alexandre. Les sectes hétérodoxes de l'Islam professaient la doctrine que la Prophétie et le Khalifat appartenaient en droit aux descendants d'Ali, et que les Omayyades, comme les Abbassides, au même titre qu'eux, étaient des rois temporels, qui avaient usurpé la souveraineté spirituelle des descendants de Mahomet. La plus redoutable de ces sectes fut celle des Ismaïliens ; elle couvrit tout l'Islam d'un réseau d'intrigues dans lequel il faillit périr ; avec les Fatimites, elle enleva toute l'Afrique du Nord aux Abbassides, elle s'empara de la Syrie, et faillit s'installer à Baghdad. Dépossédés de leur empire par Salah ad-Din, les Alides appelèrent les Mongols à leur secours pour achever leur œuvre, au risque de voir le Bouddhisme supplanter la foi musulmane. A leur origine, les Ésotéristes se confondent avec les Ismaïliens ; après l'écrasement de leur secte, ils renoncèrent à lutter contre l'Islamisme dans le but de le renverser matériellement, et, à cette lutte ouverte, ils substituèrent un système de sape dont l'intention était de détruire entièrement l'Islam, sans avoir l'air d'y toucher, et tout en conservant l'intégralité de la façade. En fait, leur doctrine n'en laissa rien debout, que le nom ; elle substitua à Allah les trois hypostases de Plotin, et elle transporta dans le dogme de l'Islam sa doctrine sur les trois principes de l'âme ; elle inventa cette théorie que la prophétie de Moïse, de Jésus, de Mohammad, est un simple aspect de la sainteté, vilayat, à laquelle tout Ésotériste a le droit légitime de prétendre ; elle soutint que la mission du Prophète n'était pas une grâce spéciale qu'Allah avait imposée à Mohammad, mais qu'en accumulant des mérites, par sa volonté propre, par une sorte de provocation, un mystique quelconque peut arriver à un stade supérieur à celui du fils d'Abd Allah, le khalife n'étant plus qu'un roi temporel, un mannequin, tandis qu'un des membres de la secte, celui qui est arrivé à la Polarité suprême, non seulement régit le monde, mais impose ses volontés à Allah. Les Soufis ont fait de cette philosophie alexandrine, sous le nom de Philosophie de l'Illumination, *hikmat al-ishrak*, la base essentielle de leur doctrine, comme le fait a été reconnu depuis longtemps par les voyageurs du xviie siècle (Du Loir, *Voyage du Levant*, Paris, page 150), en la mêlant au Gnosticisme, en lui superposant tout un système de règles monastiques, de renoncement, de chasteté, qui est essentiellement contraire à l'esprit de l'Islam, et dont il faut aller chercher l'origine dans le monachisme chrétien de l'Égypte. C'est, en effet, un Égyptien d'Ikhmim, dont le père était un Nubien, par conséquent un Chrétien, Zoul-Noun al-Misri, qui a joué un rôle capital dans l'élaboration des formules de cette vie ascétique, *zohd*, qui ne répond à aucune des tendances de l'esprit musulman. Bien qu'il vécût officiellement dans la foi islamique, ce Zoul-Noun al-Misri était universellement honni par ses coreligionnaires : les uns le traitaient d'hérétique, de manichéen, *zandik*, d'autres étaient confondus de ses miracles, mais, jusqu'à sa mort, tout le monde lui dénia la qualité de Musulman (Attar, *Tazkirat al-aulia*, man. supp. persan 1108, fol. 59 ; Ibn Khallikan, *Vafayat al-ayan*, man. arabe 2050, fol. 59 ; Djami, *Nafahat al-ouns*, man. supp. persan 319, fol. 16). L'esprit de cette religiosité du Soufisme se trouve dans un traité grec écrit par un auteur très ancien, Diadochos, évêque de Photiké, en Albanie, dont une traduction latine est imprimée dans la Patrologie grecque de Migne (tome 65, colonnes 1167 et sqq.) ; la lettre, dans saint Jérome (*Adversus Jovinianum*, II, 8 ; Migne, *Patrologie latine*, t. 23, col. 297) : « per quinque sensus, quasi per quasdam fenestras, vitiorum ad animam introitus est. Non potest ante metropolis et arx mentis capi, nisi per portas ejus irruerit hostilis exercitus..... Si Circensibus quispiam delectetur : si athletarum certamine : si mobilitate histrionum : si formis mulierum : splendore gemmarum, vestium, metallorum, et caeteris hujuscemodi, per oculorum fenestras animae capta libertas est, et impletur illud propheticum : mors intravit per fenestras vestras....... Igitur cum per has portas, quasi quidam pertubationum cunei ad arcem nostrae mentis intraverint, ubi erit libertas, ubi fortitudo ejus, ubi de Deo cogitatio...... » Il est curieux, et troublant, de retrouver ces allégories gracieuses, dans une forme identique, sous la plume des Mystiques persans, en particulier dans le *Madjma al-bahrain* que Shams ad-Din Ibrahim, au commencement du xive siècle, en pleine époque mongole, écrivit à Abarkouh. J'ai traduit quelques passages de ces élégances dans un mémoire sur le Gnosticisme musulman, qui a été publié dans la *Rivista degli studi orientali* de Rome.

Hellènes s'en allèrent exercer leur influence en Extrême-Orient, dans l'Empire du Milieu, dans les îles du Soleil Levant ; ce fut ainsi que, vers la fin du moyen âge, Ko Shéou-king emprunta la formule de ses instruments astronomiques au persan Nasir ad-Din de Tous, qui dirigea l'observatoire de Maragha, ses tables stellaires, à Ibn Younous, que Khoubilaï Sétchen Khaghan institua à Daï-dou une académie de médecins persans et arabes ; c'est ainsi que le nom grec de l'astrolabe, ἀστρολάβος, se trouve dans les traités d'astronomie japonaise sous la forme *isoutarap*, qui transcrit le chinois *i-thsuen-thai-leang-pi = istarlap* [1], laquelle forme est l'adaptation aussi exacte que possible de l'arabe *istarlab*.

La civilisation arabe, sous tous ses aspects, dans toutes ses modalités, dans tous ses domaines, sauf le domaine purement littéraire, n'a existé que par ce fait que les sujets de l'empereur grec de Constantinople, qui au VIIe siècle se convertirent à l'Islamisme, dans les plaines de la Syrie et sur les rives du Nil, continuèrent sans aucune interruption, mais sous une forme abâtardie, la tradition byzantine.

Non seulement les Arabes, pour tout ce qui concerne la philosophie et la science, au même titre que les Byzantins de Constantinople, des provinces asiatiques de l'empire romain, sont les successeurs directs et immédiats des Grecs de l'époque classique et des Alexandrins, mais ce fut encore l'Hellénisme, sous la forme de deux hérésies chrétiennes, qui vint troubler la quiétude de l'Islamisme dans le domaine théologique, où il aurait pu vivre à l'abri de toute atteinte étrangère.

Ce fut, en effet, sous le règne du khalife abbasside al-Mahdi (775-785), comme le rapporte Masoudi, dans ses *Prairies d'Or* [2], que les hérésies éclatèrent dans l'Islam, après la publication des ouvrages de Manès, de Bardesane et de Marcion, lesquels avaient été traduits en arabe par Ibn al-Mokaffa, et par d'autres savants [3]. A la même

1. *Weï-han-san-thsaï-thou-hoeï*, chap. 15, page 2. Il semble bien que, dans le domaine des mathématiques, les Musulmans, les Arabes, comme on les nomme couramment, eurent beaucoup moins d'initiative, et ne firent pas tant de découvertes qu'on est assez généralement enclin à le dire. Tout porte à croire que, sur les points où ils paraissent originaux, ils ne sont que les traducteurs d'œuvres alexandrines, ou même du Bas-Empire, qui se sont perdues au cours des âges, par le malheur des temps. L'architecture de Ravenne et de Constantinople suppose des connaissances géométriques et statiques extrêmement étendues, beaucoup plus que les mosquées musulmanes ; les calculs de l'équilibre du dôme de Sainte-Sophie sur le cube de ses murailles, de la pesée de la masse sur les deux grands arcs doubleaux de Sainte-Sophie, des piliers qu'Andronic Paléologue fit faire en 1317, pour les étançonner, impliquent une grande maîtrise dans les sciences exactes. C'est un fait certain que, dans la construction de leurs édifices religieux, comme dans celle de leurs palais, les Musulmans ont servilement adopté la technique de l'empire grec, qui dérivait, sans aucune influence, de la technique romaine, quand ce ne furent pas des architectes, sujets de l'empereur romain, qui vinrent dans leur empire élever ces monuments dont s'enorgueillissait l'Islam. On ne voit point pour quelles raisons les sectateurs du Prophète auraient eu besoin de recourir aux bons offices de l'empereur grec, ou d'emprunter les méthodes de ses architectes, s'il y avait eu en Syrie ou en Mésopotamie des mathématiciens capables d'établir les épures de leurs monuments, d'étudier la résistance de leurs murailles, le poids et la poussée de leurs coupoles.

2. VIII, 293.

3. Manès et Marcion sont cités tous les deux, simultanément et associés, dans le commentaire syriaque de Denys bar Tsalibi sur l'Évangile de saint Matthieu, ce qui serait impossible, si Manès n'avait pas été chrétien. Bardesane, Manès, Marcion, étaient les chefs d'hérésies chrétiennes ; Bardesane, disciple de Valentin, fut

époque, parurent les livres d'Ibn Abil-Ardja, de Hammad Adjrad, de Yahya ibn Ziyad, et de Mouti ibn Iyas, qui continuent les hérésies des Manichéens, des Bardesanites et des disciples de Marcion. Le khalife al-Mahdi, comme avait dû le faire, cinq siècles avant lui, le roi sassanide Bahram, fils d'Auhrmazd, fils de Shapour, fils d'Ardashir, poursuivit sans pitié tous ceux qui s'étaient affiliés à ces hérésies d'origine chrétienne et hellénique, ce qui n'empêcha point son petit-fils, le khalife al-Mamoun, de verser dans l'erreur manichéenne.

Cette affirmation est particulièrement importante sous la plume d'un historien qui écrivait moins de deux siècles après l'époque à laquelle le khalife abbasside avait dû réagir avec la dernière violence, et d'ailleurs avec un succès des plus médiocres, car les sectes continuèrent de plus belle à déchirer l'Islamisme, contre cette invasion née du syncrétisme des doctrines chrétiennes avec des éléments empruntés à l'Iranisme. Elle montre, Masoudi ne parlant point des sectes dérivées du Mazdéïsme, ni des Mazdéens eux-mêmes, qui vivaient alors dans l'Iran mal conquis à la domination arabe, n'ayant abandonné aucun espoir, ne rêvant qu'une restauration impossible et illusoire des Sassanides, que le danger iranien, le péril zoroastrien, étaient insignifiants, si on les comparait à la menace du Christianisme, qui avait fait de la puissance romaine un empire chrétien, en accaparant à son profit la civilisation de Rome et celle d'Athènes, qu'il répandit des rivages glacés de l'Hibernie aux frontières du Céleste Empire.

Il est impossible que des civilisations qui, à tant de points de vue, sur tant d'objets aussi divers, et d'une telle importance, se sont montrées les vassales de l'Hellénisme, aient pu réagir d'une façon sérieuse sur la civilisation du Bas-Empire, et lui apporter

le maître de Manès. Marcion alla étudier la théologie à Rome. L'hérésie manichéenne est essentiellement différente de l'erreur mazdakite ; Mazdak parut sous le règne de Khosrau Anoushirvan, plus de deux siècles et demi après Manès. Tabari (éd. du Caire, II, 91) dit simplement que lorsqu'Anoushirvan fut solidement assis sur le trône, il anéantit la secte d'un hérétique de la ville de Fasa (près de Shiraz, Yakout, III, 891), qui se nommait Zaradousht ibn Khourragan ; l'hérésie qu'il professait avait son origine dans la religion des Mages, ce qui revient à dire qu'elle était une hétérodoxie mazdéenne. Beaucoup de gens le suivirent dans cette voie, et il se vit bientôt entouré d'un nombre considérable d'adhérents, parmi lesquels figurait un individu nommé Mazdak ibn Bamdad, de la ville de Mazria. Sur les instances de ses sujets, Anoushirvan anéantit l'hérésie de Zaradousht ibn Khourragan et de Mazdak ibn Bamdad ; il massacra un nombre considérable de leurs partisans, ainsi que beaucoup de Manichéens, et il rendit ainsi son lustre à la religion des Mages. Cette assertion de Tabari est formelle, et elle distingue nettement les Mazdakites des Manichéens. Masoudi, dans le Tanbih (voir Sylvestre de Sacy, dans les *Notices et Extraits*, VIII, 164), dit que ce Mazdak publia une interprétation ésotérique de l'Avesta opposée à son sens littéral ; il fut le premier auteur, dans le Mazdéisme, qui s'écarta du sens littéral pour lui substituer le sens ésotérique. Masoudi ajoute que, dans un autre de ses ouvrages, le *Khazaïn al-din wa sirr al-alamin*, il avait exposé la différence qui sépare Mazdak et son système d'interprétation, de Mani et de ses doctrines, les divergences qui existent entre Mani et les Dualistes qui l'ont précédé, tels Bardesane, Marcion, et autres. Masoudi, comme Tabari, distingue formellement Mazdak le Mazdéen, de Mani le Chrétien. Dans un autre passage des *Prairies d'Or*, Masoudi donne à Mazdak le titre de *zandik*, qui est devenu par la suite le qualificatif essentiel des Manichéens ; mais, primitivement, ce terme, qui, étymologiquement, signifie « ce qui est relatif au *zand* », c'est-à-dire au commentaire pehlvi de l'Avesta, désignait, d'une manière exclusive, l'homme qui avait inventé le système d'opposer le commentaire au texte. Ce ne fut que plus tard qu'il passa aux Manichéens, par confusion, parce que les Manichéens, comme les Mazdakites, avaient un point de doctrine, un dogme, commun, la théorie des deux principes contradictoires, que les deux sectes avaient également emprunté au Mazdéisme, mais les premiers étaient des Chrétiens, les autres des Mazdéens.

des éléments étrangers en nombre suffisant pour lui faire perdre son caractère essentiel et primordial d'être l'héritière, abâtardie et indigne d'ailleurs, de la Grèce de l'époque classique.

La réaction qui, à une certaine époque, ou plutôt, à certaines époques, dans des conditions obscures, dans des modalités nuageuses, se serait produite en Orient contre l'Hellénisme, l'autonomie d'écoles orientales de peinture, coptes, syriennes, mésopotamiennes, arméniennes, dont les procédés auraient influé sur les normes et sur la manière des ateliers de Constantinople, est née dans l'imagination de spécialistes qui exagèrent l'importance de leurs études.

Un fait certain, c'est que les Musulmans du Khalifat, les gens de Baghdad, de Koufa, de Damas, qui étaient bien placés pour connaître ces prétendues écoles coptes, mésopotamiennes, syriennes, qui se seraient développées sur le sol même de leur empire, les ont totalement ignorées, et qu'ils ne veulent reconnaître de talent qu'aux seuls Grecs et aux Chinois. Les Grecs, dit Kazwini, dans son *Asar al-bilad*[1], sont d'une extrême habileté dans la peinture, si bien qu'ils font le portrait d'un homme riant ou pleurant, qu'ils le représentent plein de joie ou accablé par la douleur ; il raconte même une curieuse anecdote, qui montre jusqu'à l'évidence que les peintres grecs savaient donner à leurs œuvres ce caractère d'individualité et de personnalité que l'on chercherait en vain dans les œuvres orientales, qu'elles sortent des écoles syriennes, mésopotamiennes ou coptes, de ces dernières surtout, dans lesquelles une critique malavisée veut aujourd'hui, contre toutes les vraisemblances historiques, placer les origines de l'art du Bas-Empire.

Ces renseignements que Kazwini, au XIVe siècle, a copiés dans un historien ancien, car il n'a jamais vu de peintures grecques, et il était parfaitement incapable de rien inventer sur leur compte, sont très importants : ils montrent que l'érudit qui a porté ce jugement sur les peintres grecs avait vu des illustrations de manuscrits enluminés dans les ateliers helléniques, qui étaient très supérieurs à l'immense majorité des pein-

1. Page 357. On a raconté, dit Kazwini, qu'un peintre grec entra la nuit dans une ville, et qu'il descendit chez des gens qui le reçurent à leur table. Quand il fut ivre, il s'écria : « Moi, j'ai de l'argent, et je porte sur moi tant et tant de dinars ». Ses hôtes le firent boire jusqu'à ce qu'il fût ivre mort, ils lui prirent tout ce qu'il avait sur lui, et ils le transportèrent dans un endroit éloigné de celui où ils habitaient. Le lendemain matin, le Grec se réveilla ; comme il était étranger, comme il ne connaissait ni les gens, ni l'endroit où cette mésaventure lui était arrivée, il alla chez le gouverneur de la ville, et il déposa une plainte contre ceux qui lui avaient fait subir ce traitement. « Connais-tu ces individus ? lui demanda l'officier. — Non, dit le Grec. — Connais-tu l'endroit où ils habitent. — Non, répondit-il. — Alors, dit le gouverneur, comment résoudre cette énigme ? — Je vais, dit le Roumi, dessiner le portrait de l'homme, et un groupe représentant sa famille. Montre-les aux gens, peut-être quelqu'un les reconnaîtra-t-il ». Il fit ainsi, et le gouverneur montra ces peintures à ses administrés qui dirent : « C'est le portrait d'un tel, qui est baigneur et de sa famille ». Le gouverneur donna l'ordre de le faire comparaître par devant lui, et, quand il l'eut à sa discrétion, il lui fit rendre l'argent qu'il avait volé. Une histoire analogue, qui arriva au fond de la Perse, à Avicenne, est racontée plus loin. Il est beaucoup plus aisé de faire une image sur laquelle on puisse reconnaître la tournure et l'air habituel d'un individu, en exagérant au besoin une des caractéristiques de sa physionomie ou de sa tenue, que de représenter sur un morceau de papier, avec un crayon et des couleurs, les sentiments qui agitent son âme, ce que les Grecs savaient faire à l'exclusion absolue des Syriens, des Mésopotamiens et des Persans.

tures qui nous sont aujourd'hui connues, et dans une manière tout autre ; c'est un fait sur lequel j'aurai à revenir à propos des fresques du Kosaïr Amra, qui sont en partie l'œuvre d'artistes grecs, et, en tout cas, d'une manière certaine, des copies de cartons grecs ; il établit qu'il existait dans l'art de l'empire romain de la décadence des peintures naturalistes, portant le cachet de la personnalité de l'artiste qui les avait créées, essentiellement différentes des images traditionnelles et hiératiques qui enluminent les Évangéliaires et les Psautiers ; la plupart des illustrations des livres liturgiques relèvent plutôt des procédés industriels que de l'art véritable ; on y sent une hâtivité évidente et l'automatisme de praticiens qui n'avaient d'autre idée que d'abréger la tâche ingrate sur laquelle ils peinaient ; il tombe sous le sens qu'il leur était défendu d'introduire dans leur exécution la moindre note personnelle, et de se livrer aux fantaisies de leur imagination, qu'ils devaient limiter leur tâche à reproduire, en les altérant le moins possible, les images traditionnelles consacrées par la vénération séculaire des fidèles et par la sainteté des livres qu'ils enluminaient.

Le témoignage de Kazwini reconnaît par prétérition que les peintres des écoles orientales ne possédaient aucune de ces brillantes qualités de naturel et de vérité qui font d'un portrait une figure vivante, et non une silhouette morte et cadavérique. Si les artistes qui travaillaient dans les villes de la Mésopotamie et de la Syrie avaient professé une technique qui ait permis de les comparer aux peintres grecs, l'auteur dont Kazwini a copié le texte n'aurait pas manqué d'établir un rapprochement flatteur pour les peintres orientaux, et de faire une comparaison dont l'absence montre le peu d'estime dans lequel il tenait les écoles nées sur le sol du Khalifat abbasside, sous l'influence des procédés de la peinture grecque. On remarque bien, dans certaines des peintures qui illustrent les manuscrits des *Makamat* de Hariri, en particulier dans celui qui appartint à Ch. Schefer, des figures qui ne sont pas figées dans l'immobilité passive des illustrations persanes, et il est certain que leurs auteurs ont essayé de les animer en figurant sur leurs traits les mouvements de l'âme des personnages qu'elles représentent. Cette tentative ne fait guère que montrer que ces peintres ont cherché à réaliser un idéal qui était au-dessus de leurs moyens ; il est juste, comme le fait implicitement l'historien dont Kazwini rapporte le curieux témoignage dans son *Asar albilad*, de reconnaître que les artistes de l'école mésopotamienne, s'ils ont compris les termes du problème à résoudre et leur importance, s'ils se sont montrés infiniment supérieurs aux Coptes, aux Arméniens, aux peintres qui ont décoré de fresques grecques les églises de Cappadoce, n'ont pu en trouver qu'une solution imparfaite et très incomplète.

Les auteurs musulmans ne reconnaissent pas une moindre habileté aux artistes chinois ; une maxime courante dans l'Islam veut qu' « Allah ait répandu ses grâces sur trois objets : les langues des Arabes, les intelligences des Grecs du Bas-Empire, et les mains des Chinois [1] » ; cette formule consacre la supériorité des Arabes dans l'élo-

1. Younan, dit le texte arabe de cette tradition, et non Roum ; Younan se rencontre très rarement dans la littérature musulmane ; il figure une seule fois dans le *Dictionnaire géographique* de Yakout, deux fois

quence et dans la poésie, la perfection à laquelle les Grecs ont atteint dans toutes les sciences, et l'extrême habileté des Chinois dans les arts plastiques. Abou Hafs Omar ibn Mohammad ibn al-Wardi témoigne dans son traité de géographie [1] que les Célestes sont les gens les plus habiles qui existent pour exécuter des œuvres d'art, des peintures et des dessins ; il exagère même son affirmation jusqu'à prétendre que les peintures et les dessins de n'importe quel Chinois sont supérieurs à tout ce que l'on fait chez les autres peuples [2]. Cette assertion signifie uniquement que la manière des dessins

seulement dans le *Nozhat al-kouloub* (pages 11 et 237) ; Yakout al-Hamawi (comm. du xiiie siècle) raconte (I. 675) que « Baal fut l'idole de la tribu du prophète Ilias, que c'est son nom qui entre dans la composition de Baalabakk qui (désigne un sanctuaire) très célèbre chez les Romains (Younaniyyin), lequel se trouve dans la ville de Baalabakk. Pour construire ce sanctuaire, les Romains (Younan) choisirent une pièce de terrain dans la montagne de Loubnan, puis dans la montagne de Samir ; ils y élevèrent un temple pour les idoles ; il y a deux grands édifices, l'un plus grand que l'autre ; ils sont décorés de sculptures merveilleuses..... » Cette description confuse vise les deux célèbres temples du Soleil (Baal) et de Jupiter à Baalbek, qui furent construits à l'époque romaine ; elle montre que dans le texte de Yakout, ou plutôt dans celui qu'il copiait, Younan qui transcrit l'hébreu Yavan, ou plutôt le pluriel persan Yavan-ân de ce mot Yavan, désigne les Romains, successeurs en Asie de la puissance macédonienne, les Romains, seuls, ou aidés par les techniciens grecs, qui leur avaient constitué les normes et les principes de leur art. Dans la tradition attribuée à Mohammad, vers le milieu du viie siècle, Younan signifie, sans aucun doute, les sujets du Bas-Empire, en Asie, et dans la péninsule balkhanique, comme c'est le cas pour le mot Roum, dans tous les passages des auteurs arabes dans lesquels on le rencontre, ou presque tous, ce mot ne signifiant que tout à fait par exception la Ville Éternelle. Younan, dans le *Nouzhat al-kouloub* de Hamd Allah Mostaufi al-Kazwini (1re moitié du xive siècle), désigne les Grecs du Bas-Empire ; la mer de Roum, dit ce géographe, est nommée par les Grecs (ahl-i-Younan) Πόντος (p. 237) ; depuis la conquête turque, dans les textes persans, Roum désigne la partie européenne de l'empire des Osmanlis, le Roum-ili, par opposition à ses provinces orientales, l'Anatolie, des frontières de l'Iran et du golfe Persique à la mer Égée, et le Padishah de Stamboul, ombre d'Allah sur la terre, successeur du basileus, est nommé dans la littérature persane Kaïsar-i-Roum « César de Roum ». Cette sentence a été commentée par un certain Askar al-Halabi al-Hanafi al-Kadiri, dans un petit traité sans importance qui occupe les feuillets 47 v° — 52 v° du manuscrit arabe 3250 ; ce personnage a écrit un opuscule quelconque sur la géomancie, dont la copie se trouve dans le même manuscrit, aux feuillets 43 v° — 46 r°.

1. Ce traité de géographie est intitulé *Kharidat al-adjaib wa faridat al-gharaïb* ; il a été composé dans la première moitié du xive siècle, en pleine époque mongole, son auteur étant mort en 1348 (Hadji Khalifa, III, 132) ; il ne faut point croire qu'Ibn al-Wardi parle ici, d'après son expérience personnelle, de la peinture chinoise de l'époque des Yuan, car il cite, sans le nommer, un passage d'un auteur beaucoup plus ancien, contemporain de la puissante dynastie des Thang (618-907), puisqu'il nous dit, par le fait qu'à la date à laquelle il écrivait, la capitale du Céleste Empire était جمدان (folio 20 r°), qu'il faut corriger en جمكن, Tchamgan, en ajoutant une barre oblique à la 3e lettre, la barre du *k* étant presque toujours volontairement omise par les copistes anciens, et en soudant les 3e et 4e lettres. Avec l'équivalence *m* = *n*, Tchamgan est une excellente transcription du nom Tchhang-gan de la capitale des Thang, qui perdit le rang suprême en 907, quand les Léang postérieurs transférèrent la cour impériale à Pien-léang, au Ho-nan. Tchhang-gan n'est autre que la moderne Si-ngan-fou ; à l'époque d'Ibn al-Wardi, la capitale des Yuan était à Pé-king, que les historiens arabes connaissaient sous son nom mongol de Khanbaligh, et que Rashid ad-Din, qui était un puriste, qui tenait à sa réputation d'érudit, appelle correctement Daïdou, ce qui était alors l'un de ses noms chinois.

2. Man. arabe 2189, folio 85 r°. Les rois de la Chine, dit Ibn al-Wardi, ont la coutume suivante : lorsque le roi apprend qu'un peintre, ou un dessinateur, vit dans une certaine contrée du monde, il lui dépêche un exprès avec de l'argent pour l'engager à peindre pour lui. Quand l'artiste est arrivé à sa cour, le roi lui promet de l'argent, un traitement, lui accorde toutes sortes de bienfaits, et il lui ordonne d'exécuter un spécimen de sa manière habituelle en peinture ou en dessin, en lui enjoignant de s'y appliquer de tous ses moyens et de toutes ses capacités, et de le lui apporter quand il l'aura fini. Lorsque l'artiste a achevé son œuvre et l'a présentée au roi, on accroche le tableau ou la sculpture à la porte du palais, et on l'y laisse durant une année entière ; durant ce laps de temps, les gens viennent la voir en foule. Si l'année se passe sans que personne n'ait signalé de faute ou d'imperfection dans l'œuvre ainsi exposée, le roi fait venir l'artiste, il lui

chinois plaisait mieux au goût des Musulmans que celle des peintures qui agrémentent les Évangéliaires grecs ; elle n'implique nullement que les procédés des artistes de l'Extrême-Orient fussent supérieurs à ceux des peintres du Bas-Empire. Il y a dans les œuvres d'art nées sur les rives du Hoang-ho une perfection dans le rendu des moindres détails, un souci, exagéré d'ailleurs, de traiter avec le même soin, infini et délicat, toutes les plages d'un tableau, qui contrastent vivement avec la touche large et puissante de la peinture classique gréco-romaine, même sous le pinceau hâtif des peintres de l'Empire grec. L'art classique s'inquiète de l'impression de l'ensemble, la peinture orientale procède par minuties. Les Musulmans, dont le génie est plus porté à l'analyse qu'il n'est capable de synthèse, devaient goûter les dessins des artistes de Tchhanngan ou de Lo-yang beaucoup plus qu'ils n'estimaient les œuvres des peintres grecs.

Les Célestes, dit Ibn al-Wardi, dans un autre passage, sont d'une habileté consommée dans l'art de faire des statues, des dessins et des peintures extraordinaires qui représentent des arbres, des animaux sauvages, des fleurs, des statues, des personnages figurés dans leurs différents états, avec leur maintien et leur physionomie propres, au point qu'il ne leur manque que l'âme et la parole. Et cette étonnante perfection ne suffit point à les satisfaire, car non seulement les peintres chinois savent différencier l'individu qui rit de celui qui est animé par une violente colère, mais ils arrivent à figurer sous des aspects divers l'homme qui rit par stupéfaction, celui qui rit pour dissi-

remet un vêtement d'honneur, il le nomme membre de l'Académie des arts, et lui donne le traitement, les gratifications et les cadeaux qu'il lui a promis. Le roi de la Chine entendit parler d'un artiste habile dans la peinture et dans le dessin, qui vivait dans l'empire grec ; il lui envoya quelqu'un qui le décida à venir à sa cour, et il lui ordonna d'exécuter, pour lui montrer ce qu'il savait faire, en peinture et en dessin, un tableau que l'on accrocherait suivant l'habitude, à la porte du palais. L'artiste byzantin peignit sur une pièce (de soie) l'image d'une fleur verte de coloquinte, toute droite, et, sur cette fleur, un petit oiseau. La couleur et le dessin étaient à ce point parfaits que les gens (de la cour) qui le virent s'imaginèrent que ce tableau représentait la réalité d'un petit oiseau perché sur une fleur verte ; personne ne trouva de critique à formuler sur cet ouvrage, si ce n'est que, seuls, la voix et le mouvement manquaient à l'oiseau. Le roi fut émerveillé de cette peinture, il ordonna qu'on le suspendît à la porte de son palais, et que l'on payât à l'artiste la somme qui lui avait été promise, à l'expiration de la période durant laquelle le tableau devait être exposé. L'année passa, sauf quelques jours, et personne ne put signaler un défaut ou une imperfection dans le tableau. Un vieillard chargé d'ans vint alors, le regarda, et dit : « Voici une œuvre pitoyable, dans laquelle il y a une énormité. » On le fit entrer chez le roi avec le peintre, et on apporta le tableau. « Quels sont, dit le roi, le défaut et le vice qui déparent ce tableau ? Démontre le jugement défavorable que tu as porté sur lui, en l'expliquant clairement, et en donnant les preuves, sans quoi tu auras à t'en repentir. Qu'y a-t-il dans cette peinture qui ne soit pas bien ? — Que Dieu comble le roi de ses félicités, dit le vieillard, et qu'il le dirige dans les voies de la justice. Que représente ce tableau ? — Il représente, répliqua le roi, une fleur de coloquinte, droite sur sa tige, avec un oiseau sur la fleur. — Que Dieu accorde ses faveurs au roi, repartit le vieillard, il n'y a aucun défaut dans l'oiseau ; l'erreur réside seulement dans la manière dont la fleur est dessinée. — Et en quoi consiste cette faute, dit le roi, qui sentait sa colère gronder contre ces critiques. — La faute, répondit le Chinois, réside dans la position verticale de la fleur ; il tombe sous le sens que, lorsqu'un oiseau se pose sur une fleur, il la fait pencher par son poids, et la tige de la coloquinte est grêle. Si la fleur était courbée et inclinée (sous le poids de l'oiseau), ce tableau serait la perfection même du dessin et de l'observation raisonnée ». Le roi convint que le vieillard avait raison. Il se peut qu'il y ait une part de vérité dans cette historiette : les artistes du Céleste Empire excellaient dans les figurations de plantes, comme dans les images d'oiseaux ; il est possible que, pour bien montrer la supériorité de sa technique, et la prouver, le peintre grec ait choisi ce motif cher aux artistes de l'empire du Milieu, pour les battre sur leur propre terrain et dans leur spécialité.

muler son embarras et sa honte, le personnage qui éclate d'un rire convulsif pour manifester sa joie.

Dans leurs livres de géographie et d'histoire des merveilles du monde, les Musulmans ont eu maintes et maintes occasions de parler des contrées lointaines qui s'étendent vers le Soleil Levant, l'Inde, le royaume Khmer, le Tibet, le Japon, d'en dénombrer à loisir les produits naturels, et les objets créés par l'industrie humaine, que les voies du commerce amenaient dans la capitale du Khalifat, et dans les grandes villes de la Syrie [1]. Ce n'est point par un hasard fortuit que tous ces auteurs n'ont jamais parlé que des œuvres des artistes chinois et des peintures du Bas-Empire ; ce n'est pas par hâtivité et par étourderie qu'ils ont oublié de mentionner celles des ateliers coptes, mésopotamiens ou syriens.

Cette prétérition traduit une réalité tangible : Athènes, Rome, puis Byzance, et la Chine, furent les deux foyers de la civilisation dans l'ancien monde ; Athènes, Rome et Byzance dans l'Asie antérieure, la Chine dans l'Asie Centrale et dans les royaumes de l'Extrême-Orient. Les deux civilisations dont l'influence toute puissante s'est partagé le monde sont parties de normes différentes et de concepts divergents, mais elles reposent sur des similitudes : la simplicité et la noblesse d'une religion idéale, réduite dans son principe à l'adoration du Ciel et de la Terre et au culte des Ancêtres, la grandeur de leurs desseins, la puissance des moyens qu'elles mirent en œuvre pour les réaliser.

Depuis l'époque très lointaine à laquelle l'art grec fut définitivement constitué, l'Orient n'eut jamais qu'une influence minime et insignifiante, toute de détail, sur les formules classiques, parce qu'elles étaient infiniment supérieures à celles des arts de l'Asie. Il y eut des temples d'Isis dans toute l'Italie, le culte de Mithra ne fut guère moins répandu, et ces rites orientaux n'ont exercé aucune influence sur l'art romain ; ils n'apportèrent aucun élément qui en modifia les formules ; il en fut de même pour le Christianisme dont les voies avaient été préparées par les doctrines des Mithriaques, et qui emprunta tous ses motifs à la Rome païenne.

La civilisation perse, subjuguée, domptée, écrasée, par les Arabes venus des contrées où le soleil se couche, réduite à adopter l'écriture, la religion, la juris-

1. Askar al-Halabi al-Hanafi al-Kadiri dit bien (man. arabe 3250, folio 51 v°) que les empires de la Chine et de l'Inde sont célèbres par leurs peintures, leurs dessins, et les choses agréables qu'on en tire ; mais il est certain qu'il faut voir dans cette mention de l'Inde l'affirmation d'un auteur qui n'était pas très bien informé de tout ce qu'il rapporte, et qui parle des choses de l'Extrême-Orient en homme qui en connaît seulement certains aspects, qu'il mêle à des on dit et à des racontars ; c'est ainsi qu'il prétend que l'on choisit comme empereur de la Chine le prince le plus habile que l'on puisse trouver dans les arts de la peinture et du dessin, que le Fils du Ciel ne peut jouir du pouvoir suprême avant d'avoir épousé cent femmes, avant de posséder mille éléphants de guerre complètement équipés. Cela ne veut point dire qu'il n'y eut pas dans l'Inde des peintures, et de très curieuses peintures, au VIIIe et au IXe siècle ; la tradition des fresques d'Adjanta était loin d'être éteinte ; elle se continuait, elle s'est perpétuée, sous une forme précieuse et délicate, jusqu'à nos jours, dans l'art du nord-ouest de l'Inde, dans les plaines du Radjpoutana, sur les contreforts des montagnes aux cimes neigeuses. Les Musulmans, à Damas et à Baghdad, ont parfaitement pu en avoir entre les mains ; il semble, toutefois, qu'ici, Askar al-Kadiri parle de l'Inde un peu en l'air.

prudence, une partie du vocabulaire des conquérants, a bien réagi contre la prédominance du Sémitisme, et s'est constitué une civilisation relativement indépendante, qui a vécu de sa vie propre, qui a créé, ou développé, des formules artistiques qui lui sont particulières. Cette réaction de l'Iranisme contre le Sémitisme, qui est certaine, s'est réduite à peu de chose, à quelques influences artistiques curieuses, mais limitées; la peinture persane n'a jamais franchi à l'occident les frontières de l'Iran, pour se répandre, au delà du Tigre et de l'Euphrate, dans le monde arabe, qui connut seulement la dégénérescence, et la dégénérescence la plus complète, de l'art mésopotamien [1].

[1]. Par exemple, dans les grossières illustrations d'un manuscrit du *Kalila et Dimna*, qui a été copié en 1684 arabe 3881). Par contre, les Turcs Osmanlis, qui sont sunnites, comme les Syriens et les Égyptiens, ont emprunté les types de leur peinture à l'école timouride de la seconde époque, celle qui fleurit dans le Khorasan, à la fin du xv° siècle, sous le règne de Sultan Hosaïn. Bien que les Osmanlis soient sunnites, il y a de grandes affinités entre leur civilisation et celle des Persans, tandis qu'il n'y a aucun rapport possible entre la civilisation des Arabes sunnites et celle des Shiites. Les Turcs, qui élevèrent leur puissance sur les ruines de la domination mongole, beaucoup plus que sur l'effondrement du royaume saldjoukide, que les Mongols avaient annexé, vécurent, avant de quitter Brousse pour les provinces de Roumélie, dans la sphère de l'influence iranienne, laquelle s'étendait jusqu'aux frontières asiatiques de l'empire byzantin. C'est tout à fait par hasard, et l'exemple est unique, que l'on trouve, dans un traité traduit de l'arabe en turc, par Sharaf ad-Din ibn al-Hadjdj Ilias, daté de 870 de l'hégire (1465 de J.-C), sous le règne de Sultan Mohammad Khan al-Fatih, douze ans après la prise de Constantinople, des copies de peintures mésopotamiennes, exécutées à Mossoul ou à Baghdad, dans la première moitié du xiii° siècle; le fait s'explique par cette circonstance que le traducteur de ce traité de chirurgie arabe a fait recopier les illustrations qui l'ornaient, en même temps qu'il en translatait le texte. C'est là un cas tout particulier (supplément turc 693). Il ne semble pas que les Osmanlis aient connu les procédés de la peinture des écoles qui fleurirent à l'époque mongole (xiii°-xiv° siècle) et sous le règne de leurs successeurs dans l'Iran jusqu'aux Timourides, avec Shah Rokh Bahadour (milieu du xv° siècle); il est certain, qu'à cette époque, ils ne prêtaient point une grande attention aux choses de l'esprit; ce fut seulement lorsqu'ils se furent installés à Constantinople qu'ils essayèrent, très timidement, de se créer une école de peinture, qui imita les illustrations des manuscrits que Badi al-Zaman Mirza, fils de Sultan Hosaïn († 1517), et dernier souverain de l'empire timouride du Khorasan, apporta à Constantinople, quand il vint chercher un refuge auprès du Padishah, après avoir été vaincu et détrôné par le prince shaïbanide Shahibeg; ces peintures étaient leurs contemporaines, et c'étaient celles qu'ils trouvaient le plus facilement à se procurer ; déjà, à cette époque lointaine, les peintures anciennes, celles qui avaient vu le jour sous les Saldjoukides et les Mongols, étaient rares; elles ne sortaient guère de l'Iran; ce sont de belles décorations de la seconde époque timouride qui ont été imitées par les peintres qui ont enluminé un exemplaire de la Logique d'Aristote, qui fut exécuté à Constantinople, pour le sultan Mohammad Khan II, en 1467 (arabe 6527), tandis qu'un manuscrit du traité sur les lois de la guerre, par Abou Bakr Mohammad al-Sarakhsi (arabe 837-838), copié en terre mamlouke, à Damas, en 1460, pour ce même sultan, est décoré d'ornements dans le style purement égyptien, analogues à ceux qui parent les beaux volumes des chroniques égyptiennes, qui furent copiés pour les grands émirs du Caire. Les copies de peintures persanes du temps de Sultan Hosaïn Mirza et de ses successeurs, les princes tchinkkizkhanides du Mavarannahar, sont celles que l'on rencontre le plus fréquemment dans l'art des Osmanlis, telles les enluminures du roman d'Alexandre par Ahmadi ; celles des traités de cabale, qui ont été copiés pour Fatima Sultane, en 1582 (supp. turc 242); celles d'un très bel exemplaire du roman de Wis et Ramin. Ces imitations de peintures qui sortirent vers la fin du xv° siècle des ateliers de Hérat forment la partie la plus intéressante de l'art des Osmanlis ; à la fin du xvii°, au xviii° siècle, les enlumineurs de Constantinople, qui n'ont jamais eu la moindre invention, s'amusèrent à recopier des peintures faites en Perse sous le règne des princes safavis (voir *Les peintures des manuscrits de la Collection Marteau*, dans les *Monuments Piot*, tome xxiii, 1918); les peintres qui travaillèrent à Misr ne furent pas plus inventifs, pour les mêmes raisons ; ils imitèrent volontiers ces splendides décorations de la seconde époque timouride, qui étaient autrement gracieuses et élégantes que la lourde ornementation qu'ils avaient créée, comme on le voit assez par un *takhmis* de la *Borda* du shaïkh Bousiri qui a été copié à Damas en 1431

Encore ces influences se réduisent-elles à des points très secondaires, tels le fait que les formes d'écriture et de la décoration usitées en Égypte à l'époque des sultans mamlouks, au XVe siècle, ont leur origine dans la Perse occidentale, dans l'Azarbaïdjan, deux siècles plus tôt [1]. L'ornement octogonal, avec des prolongements entrelacés, passe pour une création autonome de l'art mamlouk de l'Égypte ; en fait, il se trouve déjà sur la reliure d'un Koran écrit pour le sultan mongol Oltchaïtou Khorbanda, vers 1310 [2], dans les enluminures de deux pages d'un manuscrit des œuvres théologiques de Fadl Allah Rashid ad-Din (1310) [3] ; c'est dans des livres persans du commencement du XIVe siècle, ou dè la fin du XIIIe, que les artistes du Caire sont allés copier cet ornement, qui est devenu l'une des caractéristiques et l'une des constantes de l'art égyptien ; son origine persane est certaine, puisqu'en l'année 1111, on trouve déjà un ornement hexagonal, exactement du même style, dans les décorations d'un fragment de Koran, dont la copie fut exécutée à Boust, sur l'Helmend, dans l'extrême est de l'Iran, dans une contrée qui est aujourd'hui au cœur de l'Afghanistan [4]. Encore, dans l'Iran, cette décoration polygonale n'est-elle que le développement et la stylisation manifestes, par les voies de la peinture du Bas-Empire, d'un ornement romain, qui se trouve, à l'aube du IVe siècle, sur une voûte du mausolée de sainte Constance [5], à la porte de Rome, où,

(arabe 6072). C'est de cette imitation de l'art persan de l'époque timouride, qui fleurit à la cour de Sultan Hosaïn, avec l'introduction dans les peintures turques de personnages osmanlis, avec une forte tendance à tourner au rouge, qu'est née toute une série d'illustrations exécutées sur les rives du Bosphore, dont les meilleures et les plus originales sont dues au pinceau d'Osman (voir supp. turc 242). J'ai eu l'occasion de voir à Paris, il y a quelques années, un très beau manuscrit persan, l'un des divans de Nour ad-Din Abd al-Rahman al-Djami, qui avait été enluminé à Hérat, sous le règne de Sultan Hosaïn Mirza, dans une graphie parfaite du kalam de Mir Ali ; ses peintures présentent déjà les caractéristiques essentielles de la manière d'Osman, dont le genre consiste uniquement à avoir copié, en l'exagérant, comme le font tous ceux qui limitent leur effort à l'imitation, la facture de peintures iraniennes apportées du fond du Khorasan aux rives de la mer Égée. On y trouve même l'origine des modes courantes dans l'empire du Grand Seigneur au XVIe et au XVIIe siècles.

1. *Catalogue des manuscrits persans*, tome I, page 17.
2. Moritz, *Arabic Palaeography*, planche 90 ; cf. le man. persan 1610 du commentaire de Tabari, copié avant 1225. Cet élément décoratif paraît sur le tombeau d'al-Malik al-Mansour Kalaoun († 1290) ; octogonal dans le Koran d'Oltchaïtou Khorbanda (vers 1310), et dans celui du sultan mamlouk d'Égypte Barkok (1399), cet ornement est décagonal dans un Koran du sultan Shaaban (1372), dans un autre, qui appartint au sultan d'Égypte Kansou al-Ghouri (1502), dodécagonal dans un second Koran du sultan Shaaban (1356), dans un Koran de Berké (1368), du sultan Faradj (1411) ; il devient un polygone à 16 sommets dans le Koran d'Arghoun Shah (1368), et dans un troisième Koran du sultan Shaaban (1369).
3. Man. arabe 2324, fol. 3, 4 ; ce manuscrit a été terminé en l'année 1310 ; il est contemporain du Koran d'Oltchaïtou, sous le règne duquel il a été copié.
4. Man. arabe 6041, folios 1-2. La date de ce manuscrit est certaine ; il a été copié par un certain Osman ibn Mohammad, en 505 de l'hégire ; le fait est d'autant plus intéressant qu'il est extrêmement rare que les Korans ou leurs sections portent l'indication de la date à laquelle ils ont été écrits. Non seulement cet ornement hexagonal est du même style que les décorations plus compliquées des reliures des Korans égyptiens, ou des portes de mosquées, non seulement les entrelacs qui le composent sont disposés suivant les mêmes normes, mais, ce qui est encore plus important, l'ensemble décoratif dont il est l'élément essentiel, présente les mêmes arrangements que les pages enluminées des manuscrits égyptiens, dans les mêmes tons. Cet ornement hexagonal n'a pas tardé à se compliquer ; il se rattache directement à l'octogone étoilé, inscrit dans un cercle, que l'on trouve dans la décoration des manuscrits copiés dans l'Azarbaïdjan, vers 1220, ainsi qu'aux entrelacs qui figurent sur les monuments des Saldjoukides à cette même époque. Il a continué à se compliquer dès qu'il a été adopté par l'art égyptien (voir note 2).
5. Isabelle, *Les Édifices circulaires et les dômes*, planche 34. Cet ornement est issu de la répétition indéfinie d'une croix à bras en losanges, qui déterminent entre elles des hexagones cruciaux à angles rentrants. Ces

comme tous les décors de cette époque, il n'est que la copie d'un motif plus ancien de l'art de la République et de l'Empire.

C'est de même que les titres des grands officiers de la cour des Mamlouks du Caire au XVe siècle, tels qu'on les connaît par le *Diwan al-Insha* d'Aboul-Mahasin Yousouf ibn Taghribirdi, se retrouvent en Perse, au XIVe siècle, dans le palais des Mongols, descendants d'Houlagou [1]; le fait n'a rien qui doive surprendre; les soudards prétoriens que le caprice de l'émeute allait chercher dans la tourbe des régiments de la garde pour en faire les sultans d'Égypte, turks et tonghouses par leur origine, n'avaient d'yeux que pour la civilisation qui s'était développée en Perse sous le règne des Mongols, descendants de Tchinkkiz, qui était resté le véritable dieu de tous ces barbares.

Il se peut que certaines influences du même ordre, sauf dans la titulature de la cour impériale de Constantinople, qui, elle, n'a jamais rien emprunté à l'Orient, se soient exercées de l'Asie-Mineure sur les contrées occidentales du Bas-Empire; mais elles se réduisirent, si elles ont réellement existé, ce qui est loin d'être prouvé, à peu de chose, à quelques insignifiants détails d'ornementation et de décoration, aspects très secondaires de l'art, dans lesquels les Asiatiques ont toujours excellé, tandis qu'ils ont entièrement emprunté la représentation de la figure humaine à la civilisation gréco-romaine, qui en fut la véritable créatrice; encore certains motifs ornementaux, dans lesquels on est tenté de voir des inventions orientales, sont-ils la stylisation poussée à l'extrême de thèmes qui ont vécu dans la décoration grecque, et que les Asiatiques réduisirent à des formes strictement géométriques.

*
* *

Si l'on en excepte les scènes militaires, dans lesquelles les peintres ont toujours représenté les soldats qu'ils voyaient habituellement dans les rues, ce sont les peintures des manuscrits arabes exécutés en Mésopotamie et en Syrie, au XIIe et au XIIIe siècle,

croix sont une variante de l'élément crucial répété à satiété dans les mosaïques. C'est également autour de la répétition d'une croix qu'a été engendrée la décoration en octogones étoilés de l'épée de Boabdil, dont la garde et une partie métallique du fourreau sont couverts d'une ornementation octogonale en étoiles, avec angles rentrants, qui semble formée du repliement d'une bande autour d'un élément crucial; elle est, en fait, constituée par la multiplication d'un polygone étoilé dérivant de l'octogone, dont deux sommets consécutifs sont situés sur deux cercles dont le second a pour rayon les deux tiers du rayon du premier. Ces polygones étoilés sont entourés de larges bandes ciselées dont l'entrecroisement détermine entre chaque série de quatre polygones une croix dont les branches se terminent par un triangle équilatéral; cette décoration se retrouve dans les stucs sculptés de l'Alhambra, sous une forme encore plus complexe dont l'élément essentiel est une série d'octogones reliés par des déformations de la croix. Une décoration formée de deux éléments cruciaux superposés, aux branches triangulaires, de façon à faire une étoile octogonale dans un octogone de rinceaux ornemente un coffret d'ivoire espagnol qui porte une inscription au nom du khalife al-Hakim al-Mostansir billah (961-976), au South Kensington Museum. Le fait que cette décoration est née autour des branches de la croix des Chrétiens montre surabondamment qu'elle n'est pas d'origine musulmane, mais bien au contraire qu'elle vient de Rome.

1. *Catalogue des manuscrits persans*, tome II, p. 267.

sous l'influence de l'art de l'empire grec, comme on le remarque dans la façon dont sont traitées les draperies, qui ont inspiré l'auteur des décorations de l'histoire de Tabari de M. Kévorkian, les artistes, qui, tout au commencement du xive siècle, ont travaillé à Tauris pour le compte de Rashid ad-Din [1], les peintres, qui, dans le premier tiers du xve siècle, à Samarkand et à Hérat, enluminèrent les manuscrits des princes timourides ; c'est en effet dans les peintures dont sont dérivées les décorations de l'histoire des anciens peuples, par Albirouni [2], que les artistes qui ont illustré les épisodes de l'Apocalypse de Mahomet [3] sont allés chercher les types des prophètes que l'Envoyé divin rencontra dans les sphères du monde intangible au cours de son ascension vers le trône d'Allah [4] ; ces peintres ne firent ainsi que continuer la tradition la plus lointaine des ateliers iraniens, puisque les illustrations du *Kalila et Dimna* de la collection Marteau, qui a été enluminé à Ghazna, sur les marches des sept Indes, au milieu du xiie siècle, copient, avec quelques légères additions, des tableaux exécutés dans les écoles qui florissaient sur les rives du Tigre et de l'Euphrate.

L'empreinte de la technique du Bas-Empire, avec les anges aux ailes diaprées de couleurs éclatantes, comme celles des archanges qui planent dans les mosaïques de Saint-Marc de Venise et du Baptistère de Florence, avec les draperies dont sont vêtus les prophètes, se retrouve jusque sous le règne de Shah Rokh Bahadour Khan, à la première période de la peinture timouride, dans l'Ascension de Mahomet (planches 21-29), qui a été illustrée en 1436, dans le traité des constellations qui a été copié pour Oulough Beg, fils de Shah Rokh, aux environs de cette même date (planche 32). Les traces qu'on en trouve à des époques plus tardives, par exemple dans les ailes des esprits divins qui font au Prophète un cortège étincelant, dans les tableaux des poésies de Nizami, qui ont été peints en 1619 [5], sont trop visiblement dérivées des peintures de l'Ascension au ciel de Mahomet pour qu'on y puisse reconnaître autre chose qu'un

1. Le fait se remarque particulièrement dans une peinture du *Livre des Rois* qui appartient à M. Demotte, et qui remonte au commencement du xive siècle. Elle est visiblement copiée sur une peinture identique à l'une des illustrations du Hariri de Schefer. La reproduction de toutes les peintures de la version arabe de la Chronique de Rashid ad-Din est sous presse (août 1912), et paraîtra incessamment.

2. Ces peintures sont tout à fait étranges. Il n'y a pas à douter un seul instant qu'elles n'aient été copiées sur des originaux anciens, de la même école que les peintures de l'un des trois manuscrits des *Makamat* de Hariri dont j'ai traité dans la *Revue archéologique* de 1907. Les personnages ont de grosses bandes dorées sur leurs manches, ils portent des auréoles comme dans les illustrations mésopotamiennes ; les vêtements y sont traités d'une façon qui rappelle indubitablement la manière des peintures arabes, mais il est aussi évident que le peintre qui a exécuté ces illustrations du texte d'Albirouni y a introduit des éléments étrangers, des fonds de paysages inspirés de tableaux italiens, fol. 87 et 87 v°, un personnage qui bêche comme un paysan d'Occident, fol. 111 v°, qu'il a transformé une inscription arabe en une série de C, Ω, E ; voir page 6.

3. Man. suppl. turc 190, voir les planches 21-29.

4. Le prototype du Mohammad, représenté au folio 87 de l'histoire des anciennes nations d'Albirouni, vêtu d'une robe blanche et d'un manteau noir, ou plutôt brunâtre, qui lui recouvre la tête, le prototype de celui du folio 86, qui porte un voile vert, sont incontestablement les ancêtres des trois prophètes de la partie de droite de la peinture du folio 7 de l'Ascension au ciel de Mahomet (man. supp. turc 190), du Moïse des folios 24, 38 v° de ce même ouvrage).

5. Man. supp. persan 1029 ; *Peintures de manuscrits arabes, persans et turcs de la Bibliothèque Nationale*, planche 38.

lointain souvenir, sous une forme indirecte, de l'influence grecque ; il n'en reste pas moins certain que c'est seulement à une date postérieure au premier tiers du xv⁰ siècle, que l'art iranien, se libérant des formules qui l'avaient régi jusqu'alors, évolue d'une façon indépendante, pour atteindre son apogée avec les peintures exécutées de 1480 [1] à 1560 [2], environ, à la cour des Timourides du Khorasan et des sultans uzbeks de la Transoxiane.

*
* *

Il n'existe aucune survivance des peintures sassanides dans les œuvres de l'art persan, ou, s'il en subsiste quelques traces, elles sont si faibles et si lointaines qu'il est impossible de les déterminer avec précision, car elles ont disparu sous les transformations successives et inévitables que les artistes iraniens ont fait subir aux peintures qu'ils recopiaient; c'est par une exception absolue que la figure de la Borak, qui transporta le prophète Mohammad dans les cercles du Paradis et de l'Enfer (planches 21-25, 27-29), durant la nuit de l'Ascension, se rattache directement, mais avec des modifications profondes, aux dessins gravés sur un vase d'or sassanide, qui a été découvert à Toronthal, en Hongrie, lesquels représentent le roi de Perse, Tahmouras, chevauchant le démon Ahriman [3].

Les historiens arabes et les poètes persans ont conservé le souvenir très net de la splendeur des fresques et des mosaïques qui décoraient les palais des Arsacides, les demeures royales des Sassanides, et ils témoignent de la perfection que les arts de la peinture et du dessin avaient atteinte à ces époques lointaines.

Masoudi rapporte que, de son temps, l'on voyait à Shiz [4], dans l'Azarbaïdjan, les

1. Un très bel exemplaire des poésies de Sultan Hosaïn, orné de fines peintures, a été exécuté en 1485 à Hérat (voir les planches 8, 34).
2. Le *Boustan* de Darmesteter (planches 44-45) a été illustré en 1556 ; un *Mantik al-taïr* (planche 43) en 1553.
3. L'un de ces dessins représente un cavalier recouvert d'une épaisse cotte de mailles, des genoux au col, monté sur un tigre à tête humaine; les deux autres figurent un homme qui chevauche un animal apocalyptique à tête humaine; voir *Monumente der K. K. Münz- und Antiken-Cabinettes in Wien* de J. Arneth, *die Antiken Gold-und Silber-Monumente*, 6-7, et la *Revue de l'Histoire des Religions*, 1899, 2, 205-208.
4. Shiz était l'ancienne capitale religieuse de l'Iran. Son nom paraît dans l'Avesta sous la forme Tchaêtchasta (Darmesteter, *Zend-Avesta*, I, 155), et c'était là qu'était conservé l'exemplaire authentique de l'Avesta. Yakout rapporte dans son *Dictionnaire géographique* (III, 355-356), d'après Abou Dolaf Mis'ar ibn al-Mouhalhil, que c'était à Shiz que se trouvait le temple du Feu, dont la flamme alimentait tous les pyrées des Mazdéens, tant en Orient qu'en Occident ; il était surmonté d'un dôme au sommet duquel brillait un croissant d'argent qui était un talisman, et que plusieurs chefs d'armées tentèrent en vain d'arracher. Abou Dolaf affirmait que le feu de ce temple brûlait, à son époque, depuis neuf cents ans (700 ans par suite d'une faute de copie), qu'il ne laissait pas de cendres, et qu'il ne s'était jamais éteint ; il ajoutait que la ville de Shiz fût bâtie avec de la chaux (*kils*) et des pierres, par le roi de Perse, Hormouz, fils de Khosrav Shir, fils de Bahram, et qu'auprès du temple se trouvaient des portiques à colonnes (*ivan*) élevés, ainsi que des constructions d'une grande hauteur. Hormouz ayant appris la naissance du Christ à Bethléem, envoya l'un de ses officiers porter des présents à la Vierge Marie, en lui demandant de prier pour lui et pour son peuple. Ce fut au retour de son ambassadeur, après des événements merveilleux, que le roi arsacide fit bâtir le pyrée de Shiz. Kazwini, dans son *Asar al-bilad* (p. 267), raconte les mêmes détails, également d'après Abou Dolaf, et il donne au feu de Shiz le nom de Azarkhas, ce qui est une corruption de Azar Djas-

ruines des palais des rois parthes, qui étaient décorés de très belles peintures, dans lesquelles on avait figuré les sphères célestes, les étoiles, le monde, la terre, les mers, et tout ce qu'elles contiennent. Cette description est vague ; il est difficile de se faire une idée précise de ce qu'étaient ces fresques et de ce qu'elles représentaient : il semble bien, d'après les termes de Masoudi, qu'elles étaient des copies de peintures

nasf, lequel était le feu de la caste des guerriers. La tradition rapportée par Abou Dolaf est suspecte sur tous les points, et Yakout prévient qu'il ne s'en porte pas garant; en fait, Abou Dolaf était un imposteur et un fieffé menteur, qui a laissé une description de la Chine, où il n'a jamais mis le pied (Yakout, III, 443 et sqq.), qu'il a composée assez habilement avec ce que l'on savait des tribus turkes et de l'empire du Milieu, comme, plus tard, Jean de Mandeville recopia les récits de Marco Polo. Il semble bien que cette légende de la fondation du pyrée de Shiz soit une adaptation de la tradition chrétienne de la visite des Mages à Jérusalem. Il n'existe pas de roi arsacide Hormouz, fils de Khosrav Shir, fils de Bahram ; Abou Dolaf ayant vécu (III, 446) sous le règne du prince samanide Nasr ibn Ahmad (913-942), le feu de Shiz ayant été allumé quelques années après la naissance du Christ, la durée de neuf cents ans donnée pour l'antiquité du temple, à son époque, est cependant exacte. On sait qu'en 623, Héraclius envahit l'Arménie et l'Azarbaïdjan, qu'il occupa Canzaca = Shiz, et qu'il détruisit les temples du Feu, dont il éteignit les autels, quand il dut évacuer la contrée ; il serait extraordinaire que le pyrée de Shiz, le plus célèbre du monde, ait échappé à cette exécution, et il est à présumer que le temple fut restauré, et le feu rallumé, peu après l'abandon du pays par les Byzantins. Mais tout n'est pas faux dans ce que raconte cet imposteur : les Parthes avaient certainement des rapports avec les Juifs ; la Perse, aux environs de l'ère chrétienne, était habitée par un très grand nombre d'Israélites, qui formaient les restes de la Captivité ; Artaban, vers l'an 30, s'allia avec deux chefs juifs, Hassinaï et Hanilaï, qui s'étaient emparés de Naardaa et de Nisibe (Josèphe, Ant. jud., XVIII, 9), et cette alliance, d'ailleurs, finit mal ; vers l'an 1, l'Adiabène était gouvernée par des princes vassaux des Parthes, qui se convertirent au Judaïsme, et qui entretinrent les relations les plus cordiales avec Jérusalem ; la reine Hélène se rendit en pèlerinage, en 47, dans la ville sainte, et elle répandit ses largesses sur ses habitants.

Les ruines du temple de Shiz ont été identifiées par Rawlinson (J. of the R. Geographical Society, X, article 2) avec celles auxquelles les Persans donnent le nom de Trône de Salomon (Takht-i Solaïman) ; il s'élevait sur le sommet d'une colline qui est aujourd'hui couronnée par un mur dont la maçonnerie est excellente, formée de blocs de pierre de 14 pouces d'épaisseur sur 2 pieds de long, dressés et assemblés avec le plus grand soin ; l'intérieur de la construction est infiniment moins soigné ; il est composé de blocs de pierre brute assemblés avec un ciment qui a pris la consistance de la pierre ; le temple, au contraire, est un édifice carré de 55 pieds sur ses quatre faces, construit de briques assemblées avec un ciment analogue à notre ciment romain, et d'une solidité extrême ; la chambre dans laquelle brûlait le feu sacré est couronnée d'une coupole et mesure dix pas en carré ; le dôme, en partie brisé, est en briques disposées horizontalement et perpendiculairement, ce qui est l'une des caractéristiques de l'architecture sassanide ; les alentours de cet édifice sont couverts de ruines de tout genre. Il est visible que le mur de pierres en blocage revêtu d'un appareil régulier est une construction romaine, dans la technique du 1er siècle, et que la coupole de la chambre dans laquelle brûlait le feu sacré est une restauration qui fut faite après le saccage de l'Azarbaïdjan en 623, par Khosrau Parviz, qui se borna à relever l'autel du feu Djasnaf, sur ses substructions antiques, qui avaient échappé à la fureur des soldats d'Héraclius ; le diamètre de la coupole qui recouvrait l'autel, élevée sur un carré de dix mètres de côté, n'est, en effet, que très peu inférieur à celui des dômes sassanides de Sarvistan et de Firouzabad, qui mesurent à peu près 13 mètres, toutes bien petites dimensions, si on les compare à celles de la coupole du Panthéon. Dans les historiens arabes, la construction en briques indique toujours une architecture sassanide : c'est ainsi que Yakout (II, 290), cf. Kazwini (Asar al-bilad, 248), parlant du Dôme (daïr) de Kardashir, dont Abou Dolaf, qu'il cite, attribue la construction à Ardashir Ier, fils de Babak († 240), entre Rayy et Koum, au milieu du désert, dit que c'était un château immense, très élevé, avec de grands murs, construits de grandes briques, dans lequel on voyait des voûtes et des coupoles, une cour de plus de deux arpents ; autour de cet édifice, il y avait de vastes citernes creusées dans le roc, où, durant toute l'année, les voyageurs venaient boire ; sur une de ses colonnes, on lisait : « Chaque brique de ce dôme vaut (koullou adjourratin min haza al-daïr takoumou) un dirham (wa, lire aou évidemment, et comprendre ou) trois livres de pain, une bouteille de vin et un danak d'épices. Celui qui croit à cela, c'est bien, sinon qu'il se casse la tête à la colonne ». Il est douteux que cette inscription ait jamais été gravée sur une colonne du Daïr Kardashir, car Abou Dolaf ne se gênait nullement pour broder autour des histoires qu'il racontait,

grecques ou romaines, de ces paysages élégants et gracieux que les artistes latins ont figurés sur les murailles des villas de Pompéi, de ces curieux tableaux que l'on trouve traduits en mosaïque, où l'on voit la faune aquatique se jouer dans les flots de la mer de Sorrente [1], de figures astronomiques, telles que les décorations du dôme du Kosaïr Amra, dont l'origine classique ne fait point de doute.

Nizami raconte, dans le *Haft Païkar* [2], que le souverain de Hira, Noman, fils d'Imroulkaïs, roi des Arabes, auquel Yazdakart, roi de Perse (399-412), confia plus tard l'éducation de son fils Bahram Gour, manda à sa cour un Grec, un sujet du Bas-Empire, nommé Semnar, c'est-à-dire Severianus, qui cultivait avec un égal succès l'architecture, la peinture, les sciences astrologiques, et qu'il lui confia le soin de lui construire un palais fortifié, qui reçut le nom de Khavarnak [3]. Ibn Kotaïba, cité par Hosaïn Indjou,

sans compter que les récits des auteurs sérieux sont quelquefois suspects ou erronés ; les colonnes dont il parle devaient ressembler aux demi-colonnes ou pilastres des murs de Sarvistan et de Firouzabad, qui sont la copie des colonnes engagées dans les murailles de l'architecture romaine, ce qui est une altération et une incompréhension du système hellénique de la colonnade. La construction en pierres de grande dimension *al-mouhandama* désigne le grand appareil romain, en pierres assemblées à joints vifs, sans mortier, avec un crampounage au plomb, qui est, ou qui n'est pas mentionné, ou qui est mentionné sous la forme inexacte d'un appareil de pierres et de plomb, *passim*, et Yakout II, 246, parlant des constructions romaines d'Amid, ou Diar Bakr, du mur de pierre et de plomb qui aveuglait la source d'Hermas ; la construction en pierres et en chaux désigne un blocage, cuirassé ou non d'un mur appareillé, ce qui devint une technique courante à l'époque du Bas-Empire. De la correction de la prétendue inscription du Daïr Kardashir, on peut inférer qu'à l'époque d'Abou Dolaf, trois livres de pain, une bouteille de vin, et une portion d'épices valaient un dirham.

1. Par exemple dans celle d'Oudna, *Monuments Piot*, tome III, page 198.
2. Man. supp. persan 376, fol. 145v°-146 et fol. 148 v°.
3. Khavarnàk, ou mieux Khuvarnàk, puis Khvarnàk, signifie « l'éclatant », dans la langue pelhvie, ce qui correspond à une forme perse hypothétique, *nāk* étant un suffixe pelhvi, *'(h)uvarenāka* « qui brille comme le soleil » ; ce nom lui venait de cette particularité que, comme le palais de Ctésiphon, que les Arabes nommèrent « le palais blanc », le Khavarnak était bâti de briques de couleur très claire, ou, plutôt, de ce fait que, comme d'autres monuments sassanides, il était formé de trois coupoles de ces briques laiteuses sur des murailles enduites de stuc. Yakout, dans son *Dictionnaire géographique*, tome II, pages 490 et sqq, dit que le Khavarnak est une ville à l'ouest de l'Euphrate, près de Koufa, en dehors de Hira, qui fut bâtie par al-Noman, fils d'Imroulkaïs, fils de Amrou, fils de Adi. Tous les auteurs arabes s'accordent à dire que le Khavarnak fut construit par un architecte du Bas-Empire, nommé Sinimmar, dans un laps de temps de soixante années ; les poètes arabes antéislamiques parlent longuement de ce Romain, qui, après avoir travaillé au Khavarnak durant deux ou trois ans, disparut soudain pendant plus de cinq années, sans que l'on pût savoir ce qu'il était devenu, on peut se demander s'il n'était pas allé dans une ville de l'empire romain pour y chercher la solution de quelque difficulté, et qui s'en revint ensuite, de lui-même, reprendre sa tâche, qu'il termina sans nouvelle interruption. Nizami dit que lorsque le Khavarnak fut fini, Semnar dit à Noman qu'il n'aurait pas eu beaucoup de peine à faire mieux : il l'avait construit en pierre, tandis qu'il aurait pu le bâtir en rubis ; il l'avait fait de trois couleurs, tandis qu'il lui était facile de le décorer de cent nuances chatoyantes. Le roi des Arabes, furieux, fit précipiter l'architecte romain du haut du Khavarnak. Les Arabes racontent, au contraire, que lorsque le Khavarnak fut terminé, Noman monta avec Sinimmar sur son faîte, et qu'il regarda tout autour de lui ; il ne vit dans le monde rien de si merveilleux. « Je n'ai jamais rien vu de comparable à cette construction », dit-il à Sinimmar. — « Je sais, lui répondit l'architecte, la place d'une brique, telle que, si elle tombe, toute la forteresse s'écroulera. » Noman lui demanda si quelqu'autre personne connaissait ce secret, et, sur sa réponse qu'il était seul à le posséder, il le fit précipiter sur le sol. Ces détails montrent que la légende persane est complètement indépendante de la tradition arabe, chacune d'elles considérant le Khavarnak sous l'un de ses aspects, ce qui établit d'une façon certaine qu'elles n'ont pas été inventées de toutes pièces par les Persans et par les Arabes, et que l'architecte du Khavarnak était bien un sujet de l'empire romain. Comme Sarvistan, le Khavarnak portait trois dômes de briques sur des murs de blocage, tandis que Firouzabad et le Kasr Kharana, qui

dans le *Farhang-i Djihanguiri*, dit, d'une façon plus complète, que Semnar construisit deux palais pour Bahram Gour, l'un, le Khavarnak, qui lui servait de résidence, l'autre, le Sa-dir, « les trois dômes », où il allait prier Auhrmazd, qui était son temple [1].

D'après les prédictions qu'il avait lues dans le cours des astres errants, Semnar exécuta dans l'une des salles du Khavarnak une fresque représentant un prince entouré des filles des souverains qui régnaient sur les sept climats de la terre. Ce prince n'était autre que le Sassanide Bahram Gour, et son nom se lisait au-dessus de sa tête [2], tandis qu'une autre inscription disait qu'il était écrit dans les orbites des astres que, lorsque ce souverain paraîtrait sur la scène du monde, il épouserait les filles des rois des sept climats, Fourak, fille du radja des Indes, plus suave que la lune dans son plein, Yaghmanaz, fille du khaghan des Turks, dont la beauté faisait le désespoir des vierges de la Chine et de Taraz, Nazpari, fille du roi du Kharizm, Nasrindoush, fille du souverain des Slaves, Azarioun, fille du roi du Maghrib, Houmaï, fille du César romain, Doursati, fille du roi de Perse, de la lignée de Kaï-Kaous. Ces princesses étaient en extase devant la beauté de Bahram Gour qui leur souriait, tandis que leurs gestes et leur attitude montraient le ravissement de l'amour qu'elles ressentaient pour lui. Quand son œuvre fut terminée, Semnar verrouilla la porte, et il en confia la clef à un homme qui eut l'office de garder le Khavarnak.

Sous le règne de Mounzir, fils de Noman, Bahram Gour, venant du désert, arriva devant le Khavarnak, et il s'en fit ouvrir la porte ; il entra dans la salle décorée des fresques de Semnar; il y vit ces peintures qui en faisaient un séjour plus délicieux que cent mille palais de la Chine, ce qui montre que les Perses estimaient beaucoup plus les œuvres des Grecs que celles qui leur venaient du Céleste Empire ; il lut l'inscription dont les mots avaient été tracés par Semnar, et il jouit de la surprise idéale de se con-

sont également sassanides, ont des coupoles faites de pierres taillées en forme de briques, sur des murailles composée de moellons, comme celles de Sarvistan. Les Arabes parlent des dômes et Nizami des murailles. On verra d'autre part, par la suite, que ce ne fut pas la seule fois qu'un souverain oriental eut recours aux bons offices des constructeurs du Bas-Empire. Semnar et Sinimmar sont deux variantes du même nom, l'une des formes étant inversée par suite de la présence de l'*r* dans ce nom, qui est la transcription de Σεβηριανός, transcrivant le latin Severianus, avec l'échange de *b* et de *m*, qui est très courant. Σεβηριανό possède tous les éléments de Semnar et Sinimmar : $s, m = b, n, r$.

1. *Farhang-i Djihanguiri*, man. supp. persan 1560, folio 426 v°, voir plus loin.
2. La coutume d'écrire les noms des personnages qui figurent dans une peinture, au-dessus de leur tête, ou à côté d'eux, horizontalement ou sur une ligne verticale, se retrouve à toutes les époques de l'art gréco-romain. Les décorations des vases grecs et italiques en offrent de nombreux exemples ; les fresques du cycle hellénique qui ornaient les temples antiques de la Ville Éternelle étaient également ornées de légendes qui donnaient les noms des acteurs des scènes qu'elles représentaient ; c'est dans ces peintures que Quintilien est allé chercher les formes archaïques qu'il cite dans son *Institutio oratoria* (I, 4, 16) : « Quare minus mirum, si in vetustis operibus urbis nostrae et celebribus templis legantur Alexanter et Cassantra. Quid *o* et *u* permutatae invicem, ut Hecoba et notrix Culcidis et Pulixena scriberentur... » La même préoccupation, le même soin, se remarquent dans les mosaïques de Ravenne, de Rome, dans celles qui décorent bien d'autres édifices du moyen âge, dans les illustrations des manuscrits grecs et des livres syriaques qui ont été copiés sur les manuscrits grecs, lesquelles sont de toutes petites répliques de décorations murales, dans les fresques des temples de Kara Khotcho, dans le royaume des Ouïghours, sur les marches du Céleste Empire.

templier, entouré des princesses lointaines, aux tresses parfumées, que les astres lui avaient destinées comme épouses.

Firdausi rapporte, dans le *Livre des Rois* [1], que le souverain des Arabes, Mounzir, fit peindre l'épisode d'une chasse au cours de laquelle Bahram Gour avait montré toute son adresse, et qu'il l'envoya au roi de Perse, pour que celui-ci pût admirer la vaillance de son fils : « Il fit chercher dans le Yémen de nombreux peintres, et ces artistes vinrent se réunir à la porte de son palais. Il ordonna que le peintre représentât sur la soie le coup qu'il avait porté avec sa flèche : un cavalier tel qu'était Bahram, avec son col et ses épaules puissantes, monté sur un chameau à la taille élevée, et ce coup merveilleux ». Nizami raconte également dans le *Haft païkar* que, pour perpétuer le souvenir de la victoire éclatante que Bahram Gour remporta sur un dragon fabuleux, Mounzir ordonna à un peintre de figurer dans le Khavarnak toutes les péripéties du duel entre le prince sassanide et le monstre [2].

Quand Bahram Gour eut succédé à son père Yazdakart (vers 420), lorsqu'il fut monté sur le trône de Perse, un des disciples de l'architecte grec Semnar vint à sa cour. Il se nommait Shida, et il avait collaboré à l'édification et à la décoration du Khavarnak, avec Semnar; Shida, dans les vers du *Haft païkar*, est une déformation tardive du nom grec Nicétas [3]; cet artiste excellait dans la peinture, dans l'architecture, dans l'astrologie. Il offrit au souverain du monde de reprendre le plan de son maître, tel que celui-ci l'avait conçu, et de le réaliser dans toute l'ampleur de sa forme majestueuse, en construisant sept palais, de couleurs différentes, pour ses épouses, les filles des rois des sept climats [4]. Bahram Gour récompensa Shida de cette œuvre merveilleuse en lui donnant la ville d'Amol, dans le Tabaristan.

L'influence de l'art du Bas-Empire sur l'art sassanide, dans la construction et la décoration du Khavarnak, établie d'une façon très nette par les témoignages entièrement indépendants de Nizami et des poètes arabes, se retrouve dans beaucoup d'autres occurrences, ce qui prouve qu'elle ne fut pas une mode passagère, mais qu'elle s'exerça avec la continuité que lui assurait l'éclatante supériorité de la méthode romaine, héritière de l'Hellénisme, même quand elle était représentée par les sujets de l'empereur byzantin, sur la civilisation de la Perse.

*
* *

Masoudi et Tabari, les deux plus anciens historiens de l'Islamisme, affirment [5] que le

1. Tome V, page 510.
2. Man. supp. persan 576, fol. 148.
3. شیدا Shīdā pour شیدا Shīdā, avec le changement de *ā* en *ā* pour des raisons métriques, valant graphiquement ڛـــ c'est-à-dire نیقیتا Nikita, qui est le grec Νικήτας, avec la chute de l's, exactement comme dans le russe Nikita. La confusion du groupe *tā* avec *dā* est un phénomène courant dans l'écriture arabe.
4. Man. supp. persan 576, fol. 158 et 158 v°. C'est cette circonstance qui a valu au poème de Nizami, dans lequel cette histoire est racontée, et qui jouit en Perse d'une célébrité légitime, le titre de *Haft Païkar* « les sept portraits ».
5. Masoudi, *Prairies d'Or*, II, 184; Tabari, éd. de Leyde, I, 826, 827. Masoudi, dans ce passage des *Prairies d'Or*, attribue cet exploit à Sapor II, tandis que Tabari et Firdausi (V, 392), plus exacts, ou mieux informés,

barrage de Toushtar fut construit par le Kaïsar, l'empereur romain, que le roi de Perse Shapour I, fils d'Ardashir, fit prisonnier, et qu'il ramena captif dans l'Iran. L'empereur romain, affirme Tabari, fit venir des ouvriers de ses états pour accomplir cette œuvre colossale. Masoudi dit explicitement qu'il bâtit le *shadarvan* [1] de la ville de Toushtar, sur le fleuve de cette ville, c'est-à-dire le grand barrage (*sakr*), le pont à arches (*mousannat*) [2], et la digue construite en pierre, en fer et en plomb ; il lui fut ensuite permis de rentrer dans son empire (259-269). On ne saurait décrire d'une façon plus nette l'appareil romain, qui consistait à relier les blocs d'une muraille par des crampons, ou par des goujons, de fer, que l'on soudait dans la pierre à l'aide de plomb fondu ; cette

placent sous le règne de Sapor I la capture de l'empereur romain et la construction du *shadarvan*. Masoudi a confondu Sapor I et Sapor II, ce qui était facile, car ces deux souverains furent constamment en guerre contre les Romains, à 111 ans de distance. D'après Tabari, Sapor I^{er} s'empara de Nisibe, où il fit de nombreux prisonniers, puis il entra dans l'empire romain, où il conquit un grand nombre de villes ; il s'empara de la Cilicie (Kaloukiyya) et de la Cappadoce (Kadoukiyya), puis il assiégea Valérien dans Antioche, et il l'y fit prisonnier avec un grand nombre de ses soldats ; il établit ces captifs à Djoundisapour, et il imposa à Valérien l'obligation de lui construire le *shadarvan* de Toushtar ; l'empereur romain édifia le barrage à l'aide d'une troupe de gens qui lui furent envoyés de ses états. Quand Valérien se fut acquitté de cette tâche, Sapor lui rendit la liberté, après avoir exigé de lui une énorme rançon ; selon d'autres auteurs, il le fit tuer. Masoudi a confondu cette campagne de Sapor I avec celles de Sapor II qui, en 348, battit les Romains à Singara, sans tirer aucun avantage de cette victoire, au cours de laquelle son fils Narsès tomba aux mains des soldats des légions, et fut massacré ; Constance, fils de Constantin, avait honteusement pris la fuite, et avait couru à bride abattue jusqu'à Hibite ou Thébite, à six lieues de Nisibe (Lebeau-Saint-Martin, *Histoire du Bas-Empire*, I, 451 et sqq.). En 359, Sapor II reprit l'offensive, il passa au large de Nisibe, et s'empara d'Amid, après une résistance désespérée, qui fut la cause de sa ruine totale, mais qui sauva la Syrie ; en 360, il vint assiéger Singara dont la population, faite prisonnière, fut transportée aux extrémités de la Perse (*ibid.*, II, 279, 341) ; Bézabdé fut également prise, et 9.000 prisonniers furent déportés en Perse avec leur clergé ; Sapor s'en retourna dans ses états après avoir inutilement assiégé Birtha sur le Tigre (*ibid.*, 345). Julien, qui succéda à Constance, attaqua l'empire perse, et le traversa dans une marche extraordinaire, qui l'amena aux portes de Ctésiphon (*ibid.*, III, 108) ; il passa le Naharmalka et le Tigre, et battit les Perses devant Ctésiphon (*ibid.*, 116-117). Sapor, épouvanté, offrit la paix à l'empereur romain qui la refusa, dans l'espoir de pénétrer jusqu'au cœur de l'empire sassanide, ce qui lui fut impossible ; victorieux dans sa retraite à Maranga et à Tummara, Julien fut blessé mortellement dans une localité nommée Phrygia, en 363 (*ibid.*, 137). Jovien dut céder au roi de Perse les cinq provinces romaines au delà du Tigre, l'Arzanène, la Moxoène, la Zabdicène, la Réhimène, la Corduène, avec Nisibe, Singara, le camp des Maures, et quinze forteresses (*ibid.*, 161).

1. Kazwini, dans son *Asar al-bilad*, page 114, dit que le *shadarvan* s'étend sur près d'un mille, et qu'il est construit en pierres renforcées avec des barres de fer et un ciment de plomb. *Shadarvan* est un mot persan qui désigne l'ensemble de l'appareil qui barre la rivière de Toushtar, la digue et le pont à arches ; son sens n'est pas suffisamment établi par les dictionnaires persans, qui n'ont pas su définir sa signification primitive : *shadarvan* désigne essentiellement une muraille verticale, telle, par exemple, celle qui forme le fond des galeries ouvertes en plein air sur le côté parallèle à ce mur de fond, et que l'on nomme *ivan*. Les *shadarvan*, comme on le voit assez par les peintures et par les poésies, étaient ornés de fresques qui représentaient des lions et d'autres animaux, des scènes de chasse. Le *sakr* est le mur vertical construit dans le lit de la rivière jusqu'à la hauteur à laquelle on veut surélever le plan d'écoulement de ses eaux, pour en capter un volume déterminé et l'immobiliser ; *mousannat*, au contraire, de la racine *sana* « ouvrir », désigne un ouvrage qui est « ainsi nommé, parce qu'il s'y trouve des ouvertures pour l'eau, par lesquelles s'échappe ce qu'on a besoin qu'il s'échappe » (*Lisan al-Arab*, tome 19, page 131), c'est-à-dire un trop-plein, que ce *mousannat* soit un pont à arches, ou un système de vannes. Le pont à arches, naturellement, a ses fondations, et repose sur le barrage *sakr*.

2. Trois siècles plus tard, ce fut encore la technique romaine que les architectes de Justinien employèrent dans la construction du pont du Sangarius, dont les voûtes sont exactement du type romain (Choisy, *L'art de bâtir chez les Byzantins*, page 21).

LES PEINTURES DES MANUSCRITS ORIENTAUX DE LA BIBLIOTHÈQUE NATIONALE. 11

technique, que les Latins avaient empruntée aux architectes de la Grèce antique, caractérise la construction romaine, et elle continua à être employée à l'époque du Bas-Empire [1]. Ces passages de Masoudi et de Tabari sont l'attestation formelle du fait

1. On admet généralement que cette technique compliquée fut abandonnée par les architectes du Bas-Empire (A. Choisy, *L'art de bâtir chez les Romains*, Paris, 1873, pages 115 et sqq ; *L'art de bâtir chez les Byzantins*, Paris, 1883, pages 8 et sqq.), mais c'est une erreur absolue, puisque Kazwini décrit un appareil byzantin en grandes pierres scellées au plomb au VIIIe siècle, à Médine, et puisqu'il est évident que la mosquée de Koufa fut construite vers 670, par Rouzbih, fils de Bouzourdjmihir, fils de Sassan, d'Hamadhan, qui avait vécu dans l'empire grec, sur le plan d'une basilique romaine à sept nefs (Yakout, IV, 324, lire 7 au lieu de 9), avec des colonnes dont les tambours furent scellés au plomb (Tabari, IV, 192). La première mosquée de Koufa fut bâtie en 639, sous la forme d'un carré, avec un narthex, sans murs, ni sur les côtés, ni sur le fond ; le narthex avait 200 coudées ; le toit, le ciel, comme dit Tabari (éd. du Caire, IV, 191), était comme le ciel des églises chrétiennes ; il était supporté par deux cents colonnes qui provenaient de monuments sassanides. Il en faut conclure que les architectes du Bas-Empire connaissaient parfaitement la technique romaine, et qu'ils l'employaient quand ils voulaient construire un monument solide, au lieu des procédés économiques et défectueux qu'ils imaginèrent pour la remplacer. Les Romains ne considéraient le mortier que comme une matière servant à réunir les blocs d'un appareil, et ils ne suraient jamais l'utiliser pour transmettre les pressions qui s'exerçaient entre ces blocs; ils l'employaient même plutôt pour égaliser les lits de pierre et les surfaces des joints que comme un véritable liant, lequel devint inutile quand l'on planar parfaitement les surfaces des blocs. Cet usage restreint du mortier ne pouvait se soutenir quand il s'agissait de matériaux de très grandes dimensions, dont il n'aurait pu faire un système indéformable ; cette considération força les Romains à en proscrire entièrement l'emploi, et à lui substituer celui des crampons de fer scellés au plomb. Dans les constructions très anciennes, telles que les Pyramides, celles des Étrusques, des Assyriens à Khorsabad, et, sans remonter si loin, dans les monuments du Haut-Empire, d'énormes blocs de pierre aux surfaces parfaitement dressées étaient superposés sans ciment, ni ajustage quelconque, et les joints étaient absolus ; les appareils rectangulaire et polygonal de Mycènes ne connaissaient pas l'interposition du mortier ; à l'époque hellénique, les Longs-Murs furent bâtis par Thémistocle, sans mortier de chaux ; au milieu du Ve siècle, la substitution du marbre à la pierre porta la technique à sa perfection, et le principe des assises horizontales à joints verticaux, sans aucun mortier, mais avec des crampons de fer, fut définitivement établi. Les Grecs faisaient toujours ces crampons en fer, et ils se servaient exclusivement de plomb pour souder le fer à la pierre. Ce procédé de scellement est très ancien : les Égyptiens se servaient de tenons de bois pour réunir leurs pierres, de même qu'en Grèce l'aplomb des tambours des colonnes s'obtenait par un pivot carré en bois d'olivier. A Ninive, à l'époque des Sargonides, les murs de briques séchées au soleil étaient décorés de plaques de revêtement en albâtre, qui y étaient appliquées à l'aide de crampons ou de clous en fer, en cuivre, ou en bois, à double queue d'aronde, s'engageant dans des mortaises, comme les tenons égyptiens (Layard, *Nineveh and its remains*, II, 254-255). Ce procédé fut également employé à Babylone, et le pont attribué à Sémiramis, c'est-à-dire à un ancien roi, était de pierres réunies par des chevilles de fer soudées au plomb (Diodore de Sicile, II, 7) ; il en était de même de celui de Nitocris = Nabopalassar, et il est visible que ce fut cette technique qu'on employa dans le revêtement en pierres du grand bassin dont parle Hérodote (I, 186, 185). Le scellement au plomb fut pratiqué en Grèce, du VIIIe au Ve siècle à l'aide de goujons de bois, de bronze, et, à partir du Ve siècle, par des crampons en forme de Z, Π, H, N, ou par des goujons scellés au plomb dans des mortaises.

Le scellement par des crampons de fer en queue d'aronde, assujettis par un ἔμβολον à section carrée, qui est l'origine de la technique employée dans le soubassement de l'Apadana de Darius Ier, à Persépolis, caractérise l'époque archaïque (de Mycènes à 500 avant J.-C.), mais on le trouve également au temple d'Apollon, à Délos (Picard, *La Porte de Zeus à Thasos*, *Revue Archéologique*, 1912, 390), qui est du commencement du IVe siècle, en même temps que les formes en double T, et en Π qui, dans tous les autres monuments, sont plus récentes; les fers en double T étant d'un usage courant au Ve siècle, ceux en Π, vers 350. Le mélange de ces trois formes est une anomalie ; elle ne se rencontre dans aucun autre édifice ; si l'architecte de ce monument n'a pas utilisé un vieux fonds de fers en queue d'aronde et en double T qui datait de l'Antiquité, il en faut conclure que cette forme a été rappelée dans cet édifice, au début du IVe siècle, en commémoration des sanctuaires archaïques dans lesquels elle figurait seule.

Les Babyloniens ont emprunté cette technique aux Hellènes ; les rapports entre la Chaldée et l'Attique sont certains ; il y a une influence assyrienne évidente dans la Victoire ailée de la stèle de Dorylée (G. Radet,

que les rois sassanides furent contraints d'emprunter les formules de l'art romain pour l'Invention du type archaïque de la Niké volante ; Comptes rendus de l'Ac. des Ins., 1908, 226, planche); les ailes et le buste rappellent la facture de Khorsabad, d'une façon générale, la technique assyrienne, tandis que les jambes de la déesse s'affinent dans la forme élégante qui sera celle de la statue grecque ; une statue archaïque du Musée archéologique d'Athènes est copiée sur une statue exactement du type de celle qui, au British Museum, représente le roi d'Assyrie, Assour-nazir-habal ; les cheveux de la femme grecque sont peignés et ondulés comme ceux de la statue assyrienne ; elle tient encore dans sa main droite un objet rond, qui n'est autre que le pommeau de l'épée du monarque chaldéen. Que le procédé du scellement au plomb ait été emprunté par la civilisation chaldéenne à l'Hellénisme, c'est ce que démontre assez ce fait que le cramponnage au fer est une manière essentielle de la technique grecque, qui a une importance capitale dans l'histoire de la civilisation hellénique, tandis qu'il est un procédé annexe, secondaire et sporadique, dans la doctrine des architectes de Mésopotamie. Les scellements avec des crampons de fer en double queue d'aronde, fixés avec des ἔμβολα, se retrouvent dans les énormes soubassements de l'Apadana de Persépolis qui remontent à Darius Ier ; les Perses ont emprunté cette technique aux architectes hellènes ; ils ne l'ont point prise aux constructeurs babyloniens qui étaient devenus leurs sujets, parce qu'elle était en Chaldée une importation sporadique, ni aux Égyptiens qui employaient pour assembler leurs pierres des doubles queues d'aronde généralement en bois (p. e. à Edfou, Choisy, l'*Art de bâtir chez les Égyptiens*, planche XIX). C'est un fait absolument hors de doute que la technique de la construction en pierre chez les Achéménides est un emprunt à la Grèce, et la tradition perse, précieusement conservée par les historiens arabes, affirme que ce furent des praticiens hellènes qui bâtirent les monuments de pierre de Darius et de Xerxès durant les guerres médiques. L'usage de la pierre, en Perse, en Assyrie, en Babylonie, est tout à fait exceptionnel, et l'on y construisait presque exclusivement en briques crues, séchées au soleil, sauf quelques parties des fondations et les colonnes, qui étaient en briques cuites, ce qui est assez conforme à ce que dit Hérodote (I, 179) que les Assyriens employaient la brique cuite au feu, agglomérée avec du bitume, chaque couche de trente lits de briques étant séparée de sa voisine par un lit de roseaux entrelacés qui formaient un chaînage (cf. Diodore, II, 6) ; même en Égypte, on trouve au Ramesseum des voûtes entières de briques crues, par lits inclinés sur le mur de tête, et revêtues d'un enduit. La pierre ne s'employait en Asie que là où la brique était impossible et se serait délitée au contact de l'eau, dans la construction des ponts, le revêtement des bassins, pour des murs établis dans des terrains humides, ou dans le cas où elle aurait été insuffisante, comme dans les murs de soutènement destinés à absorber l'énorme poussée des tumulus artificiels sur lesquels étaient bâtis les palais, et dont ils sont un cuirassement, comme à Khorsabad ; le mur de Khorsabad est un appareil rectangulaire très parfait de 18 m. de hauteur, formé de pierres de 2 m. × 2 m. × 2 m. 7 ; le mur de pierres de la ville adjacente au palais est beaucoup moins élevé, il ne mesure que 1 m. 10, mais il forme le soubassement d'un mur de briques de 14 à 23 m. (Perrot et Chipiez, *Chaldée et Assyrie*, 148 sqq). Xénophon (*Anabase*, III, 4) a vu à Mespila un mur de pierre calcaire de 50 pieds, environ 15 m., surmonté d'un mur de briques de 100 pieds. Malgré la dimension énorme de leurs pierres, les architectes de Persépolis se sont inspirés de la technique grecque, et non de la technique assyrienne, qui appartenait à un passé révolu depuis deux ou trois siècles, ou de la pratique égyptienne. Strabon dit formellement (XV, 3, 2) que les murs de Suse et ceux des palais de cette ville étaient de brique cuite et de bitume. Ce témoignage, joint à celui d'Hérodote sur Ecbatane, montre suffisamment que les formules de l'architecture de brique, en Perse, étaient empruntées à Babylone, et ce qui prouve que l'Apadana de Persépolis était d'influence grecque, c'est que le reste du palais, qui se trouvait autour de l'Apadana, était en briques crues, suivant la tradition assyrienne, ce qui explique que ces constructions aient entièrement disparu. Si l'on en excepte le mur de la façade du grand escalier, qui est en appareil trapézoïdal combiné avec l'appareil à décrochement, le soubassement de l'Apadana est un appareil rectangulaire d'une grande régularité ; or, si l'appareil rectangulaire paraît sous une forme parfaite à Khorsabad, si les murs égyptiens sont appareillés par assises horizontales, avec des joints verticaux ou inclinés, il semble bien que l'appareil à décrochement soit une manière hellénique, ce qui établit que les Achéménides ont emprunté l'appareil à l'Hellade et les dimensions à l'Égypte. En fait, la construction en pierre fut chez les sujets de Darius l'imitation exceptionnelle de procédés grecs, de même que chez les Sassanides la construction en blocage fut la copie d'une formule romaine, la technique architecturale de la Perse et de la Chaldée étant beaucoup plus économique et plus rapide ; aussi, est-il évident, par tout ce que l'on connaît des procédés de construction usités en Perse, qu'il n'y a pas eu continuité de la tradition de la pierre scellée au plomb de l'Apadana de Persépolis à celle du pont de Toushtar, le palais de Darius copiant la technique grecque, le barrage de Toushtar, la technique romaine, qui n'était que la continuation d'un procédé inventé par les Hellènes. La construction en pierre scellée était complètement oubliée sous les Sassanides, huit siècles après l'ère de l'Apadana, et, toutes les fois qu'on la ren-

établir l'un des plus grands travaux de leur règne ; ce fut par l'intermédiaire de la contre en Perse, dans la zone de l'influence de l'empire romain, il y faut voir l'importation de la technique romaine, que les Persans jugeaient très supérieure à leurs procédés de construction.

Les techniciens du Bas-Empire qui visaient à l'économie, trouvèrent ce procédé romain beaucoup trop compliqué, et trop coûteux ; il leur importait plus de frapper l'imagination de leurs contemporains par la richesse apparente de leurs édifices que d'en faire des monuments d'une solidité à toute épreuve ; dans les constructions ordinaires du Bas-Empire, le corps des murs était constitué par un blocage grossier, formé de moellons et de briques, noyés dans du mortier, ou plutôt dans une sorte de béton, sur lequel on plaquait un revêtement de pierres de taille , qui étaient fixées au mur à l'aide de ciment, et jamais par l'intermédiaire de crampons de fer soudés au plomb. L'emploi du cramponnage et de la soudure, bien loin d'en éterniser l'existence, a été la cause principale de la ruine prématurée des monuments romains, car cette masse de métaux, d'un usage constant et rares, cachés dans l'épaisseur des murailles des constructions anciennes, a tenté la cupidité des Barbares, qui pratiquèrent des sondages dans les murs pour arriver aux crampons de fer et aux coulées de plomb : « les rigoles où le plomb avait été coulé, dit Choisy, furent autant d'indices qui révélèrent la place des scellements ; et, la plupart du temps, les monuments antiques présentent, aux points autrefois occupés par des agrafes en métal, des trous de sonde grossièrement pratiqués, qui ont servi à extraire le fer et le plomb dont les scellements étaient faits ».

Il est certain que les Perses de l'époque sassanide ne pouvaient, sur aucun terrain, lutter contre les procédés des Romains ; pour réduire Amid, Sapor II utilisa les machines de guerre qu'il avait prises aux légions lors de la victoire de Singara (Lebeau-Saint-Martin, *Histoire du Bas-Empire*, II, 295). Moïse de Khorène (*ibid.*, note 4) raconte que ce même Sapor II employa, pour démolir le mur d'enceinte de Tigranocerta, les prisonniers romains qui étaient en son pouvoir ; il leur promit même la liberté en échange de leurs services ; ce furent ces captifs qui manœuvrèrent les machines dont le tir décida de la prise de la ville. Il est visible, à la lecture des historiens occidentaux qui ont narré les luttes des rois sassanides et des Césars, que la tactique des légions était très supérieure à celle des Perses, dont les succès eurent leur origine, beaucoup plus dans les difficultés que les Romains rencontraient au cours d'une guerre lointaine, dans un climat désastreux, qu'à leur valeur militaire : l'Empire faisait sur l'Euphrate une guerre coloniale, tandis que les Sassanides y étaient engagés dans une guerre nationale.

Les Arabes, comme les Sassanides, ont emprunté les procédés de construction de l'empire romain : Yakout raconte dans le *Modjam* (I, p. 684) que, lorsque le khalife al-Mansour billah (754-775) construisit la ville de Baghdad, il ordonna (762) que l'on élevât un mur d'enceinte dont la largeur à la base serait de cinquante coudées, tandis qu'à son sommet elle ne serait plus que de vingt coudées, et « que l'on plaçât dans la construction des faisceaux de roseaux, à la place des bois de charpente ». Il s'agit ici, dans cette phrase que Yakout a copiée sans la comprendre, car il était uniquement homme de lettres, et il n'entendait rien à l'architecture, du procédé connu sous le nom de « chaînage des murs », que les techniciens du Bas-Empire employaient couramment, et qu'ils avaient emprunté aux Romains. Dans les murs byzantins, en effet, les longrines et des traverses sont disposées de manière à former de véritables grillages qui corsent la maçonnerie, et en font un blocage armé. Il est même arrivé que les architectes du Bas-Empire ont remplacé les longrines par des plates-formes continues faites de planches jointives. Au deuxième siècle avant notre ère, l'architecte grec Philon de Byzance écrit qu'il faut noyer des poutres de chêne assemblées bout à bout dans la maçonnerie des tours et des appareils de fortification, pour augmenter leur force de résistance. Au sixième siècle, Procope signale ces chaînages dans les ouvrages militaires de la Perse. Il n'y a point de doute que ces procédés de chaînage ne remontent aux Romains, auxquels les praticiens de la décadence les ont empruntés en même temps que le reste de leur technique architecturale. En Italie, dans les maçonneries faites sans compression, les bâtisses étaient établies sur une sapine composée de solives, sur des boulins, dans lesquels les madriers supportant les planchers s'engageaient complètement, ou seulement par leurs extrémités ; ces bois d'échafaudage étaient très sommairement équarris, et l'on abandonnait le tout dans la maçonnerie quand le travail était terminé. Vitruve conseille de faire ce solivage, qui remplissait le rôle des parpaings de l'architecture moderne, en bois d'olivier, qui résiste plus que toutes les autres essences à l'humidité, et qui devait se conserver très longtemps intact dans l'épaisseur des murs dont il assurait la solidité. Non seulement les Romains n'essayaient pas d'extraire ce solivage des murs, ce qui en eût profondément ébranlé l'équilibre, et ce qui aurait présenté des difficultés d'exécution insurmontables, mais il leur est arrivé de noyer des madriers au milieu des massifs de maçonnerie, sans avoir eu besoin pour leur construction d'établir des planchers fixés sur un solivage, uniquement pour corser leur appareil, et le rendre plus résistant par l'adjonction d'un système de pièces de bois qui en reliaient les diverses parties et en faisaient un

Perse que cette technique complexe et savante se transmit aux provinces de l'Iran oriental et aux vastes plaines du Céleste Empire [1].

D'après la très ancienne histoire persane intitulée *Moudjmil al-tawarikh* [2], le roi sassanide Shapour II (vers 360) fit construire le pont de Dizfoul par un architecte romain que ses troupes avaient capturé à la guerre, et qui se nommait Andimashk ou Andamish, ce qui est une simple déformation du nom latin Antonius [3], très facilement explicable par les confusions de lettres qui se produisent constamment dans l'écriture arabe.

solide presque indéformable. Dans les travaux exécutés par pilonnage dans des tranchées blindées, avec une forte compression, l'appareil de bois se composait d'un système de pieds-droits contre lequel s'appuyaient des planches qui servaient de revêtement à la fouille (Choisy, *L'art de bâtir chez les Romains*, pages 16, 23, 24 ; *l'art de bâtir chez les Byzantins*, pages 116-117). C'est une variante de la première de ces techniques qui fut employée dans la construction du mur de Baghdad. D'après le Khatib de Baghdad (éd. Salmon, texte, page 8), quand on eut élevé un tiers du mur de la ville, on l'interrompit, et l'on plaça sur l'étage ainsi arrêté 150.000 briques, puis l'on continua ; quand on fut arrivé aux deux tiers, on interrompit de nouveau la construction, et on plaça à cet étage 140.000 briques. Il faut entendre que ce mur était fait de moellons noyés dans du mortier, cet appareil étant interrompu au tiers et aux deux tiers de sa hauteur par deux lits de briques. Cette construction appartient à la technique de l'empire romain de la décadence (Voir Choisy, *L'art de bâtir chez les Byzantins*, pages 12-13), mais, dans la méthode des architectes du Bas-Empire, les lits de briques étaient infiniment plus rapprochés, et ils séparaient chaque cours de moellons. Il est clair que la méthode des architectes du Bas-Empire est primitive, et qu'elle a été copiée assez maladroitement par les constructeurs du khalife, lesquels n'en comprirent ni l'essence, ni la signification : ce chaînage de briques ne présentait de garanties de pérennité que s'il se répétait entre chaque lit de pierres agglomérées par du mortier, ou tout au moins, que s'il se trouvait assez souvent multiplié dans l'épaisseur du mur pour le couper en tranches très rapprochées qui en faisaient une construction armée. Deux lits de briques dans toute la hauteur du mur étaient notoirement insuffisants pour en assurer la solidité, ce qui montre qu'il y faut voir la copie incompréhensive de la technique du Bas-Empire.

1. Kazwini rapporte, dans son *Asar al-bilad* (page 390), que, dans la cité intérieure de Samarkand, un fleuve de plomb coule sur (sic) un pont à arches (*mousannat*) d'une grande hauteur, en pierres, et entre dans la ville par la porte de Kish. L'auteur a commis là quelque erreur énorme, en recopiant, dans un livre ancien, un passage, écrit dans une forme abstruse, que son ignorance de l'architecture et des procédés de construction l'empêchait de comprendre.

Il faut entendre que, dans la cité intérieure de Samarkand, un cours d'eau passe sous un pont à arches très élevées, bâti de pierres (reliées à l'aide de crochets de fer) soudés au plomb, ce qui est la technique même du célèbre pont de Toushtar. Rashid ad-Din rapporte, dans son histoire des Mongols, que Khoubilaï, empereur de la Chine (vers 1270), eut l'idée de faire élever un palais sur l'emplacement d'un lac, qui se trouvait à quelque distance de Khaï-phing-fou, au milieu d'une prairie verdoyante dont le site était enchanteur : on procéda au desséchement du lac, que l'on remplit avec une quantité énorme de cailloux et de briques, séchées au soleil, concassées en petits morceaux, ce qui ressemble fort au blocage byzantin, en même temps que, par le même moyen, on aveuglait la source qui alimentait le lac. Grâce à une quantité énorme de charbon et d'une pierre qui brûle comme du bois, du charbon de terre, on fit fondre sur cet aggloméré de fragments de briques et de cailloux une masse considérable de plomb et d'étain, de façon à en former une masse solide qu'on éleva de la hauteur d'un homme au-dessus du niveau du sol de la prairie ; on construisit un soubassement (carré) sur le sommet de cet aggloméré, et sur ce soubassement, on bâtit un palais à la mode chinoise, en l'entourant de murailles de marbre. Cette description évoque à la fois une variante du cramponnage au plomb et la surélévation des monuments grecs sur un soubassement, comme à Kingawar (voir plus loin). Il est visible que Rashid, qui, en sa qualité de médecin, était aussi ignorant que Kazwini de la technique de la construction, a oublié dans ce passage la mention des pierres soudées au plomb. Il est inutile d'insister sur le caractère anti-chinois de toute cette bâtisse, sur le fait en particulier qu'une enceinte de murailles en marbre autour d'un palais est absolument contraire à l'esprit de l'architecture du Céleste Empire.

2. *Journal Asiatique*, juillet-décembre 1841, page 511.

3. Il est possible que le *Moudjmil* ait confondu ici Shapour I et Shapour II, ce qui est un accident constant chez les chroniqueurs musulmans. Le nom de l'architecte du pont de Dizfoul se trouve sous les formes égale-

Les historiens musulmans racontent que ce même Shapour II envahit la Mésopotamie, ainsi que d'autres provinces de l'empire romain, et que, notamment, il s'empara de la ville d'Amid [1]. Il déporta une partie de la population de ces contrées soumises à la domination romaine dans les villes de Sous [2], Toushtar, et dans d'autres localités de la Susiane. Ces gens s'y marièrent, et firent souche dans cette lointaine province du royaume sassanide ; c'est de cette époque que date dans ces pays la fabrication du brocart (dibadj) toushtarien [3], d'autres espèces de soieries que l'on fabriquait à Toushtar, et des étoffes de soie nommées *khazz* [4], qui se faisaient à Sous [5]. Yakout al-Hamawi, dans son *Dictionnaire géographique*, rapporte ce fait historique dans les mêmes termes [6], en ajoutant ce détail très important, sous une forme d'ailleurs ambiguë, qu'au commencement du XIIIe siècle, on continuait à Toushtar la fabrication du brocard et de toutes sortes de soieries, à Sous, celle du *khazz*, le tissage de tentures et de tapis à Basinna et à Mattous, en recopiant les modèles qui avaient été apportés dans les villes de la Susiane au temps de Shapour II.

Cette supériorité des soieries tissées dans le Ta-Thsin, c'est-à-dire en Syrie [7],

ment altérées : Andimashk, Azdamshar, Andamish, lesquelles sont dérivées de la forme primitive par suite des fantaisies de l'écriture arabe : Antonius, أنْتُونِيَه, sans points سوىا , est devenu successivement اندَمِس. puis أمدَمِس, qu'on a ponctué أنْدامِش, en lui ajoutant un *élif*, Andamish.

1. Masoudi, *ibid.*, page 185, voir la note de la page 84, et Tabari, éd. du Caire, II, 70.
2. On montrait dans cette ville le tombeau de Daniel ; elle fut construite par Ardashir, fils de Bahman, fils d'Isfandiar, fils du roi légendaire Goushtasp (Yakout, *Modjam al-bouldan*, III, page 189).
3. *Al-dibadj al-toushtari* « le *dibadj* spécial à la ville de Toushtar » ; *dibadj* est une étoffe de soie décorée de dessins ou de figures de personnages (Lane, *An Arabic-English Dictionary*, page 843).
4. Étoffes de soie, ou de soie mélangée de laine, beaucoup plus grossières que les précédentes (Lane, *ibid.*, page 731). Il existe des spécimens de tissus mélangés de coton ou de laine et de soie, de fabrication byzantine, antérieurs à l'époque à laquelle, sous le règne de Justinien, au VIe siècle, les vers à soie furent apportés dans l'empire grec.
5. Tabari ajoute que les Romains durent céder la ville de Nisibe à Shapour ; les habitants de Nisibe qui étaient chrétiens, émigrèrent pour ne pas passer sous la domination du féroce roi de Perse, qui y transporta, pour les y remplacer, 12.000 familles d'Isfahan et d'Istakhr (éd. du Caire, II, page 69) ; il ajoute que Shapour envahit l'empire romain, ce qui est évidemment une allusion aux campagnes de 359-360, qu'il s'empara de prisonniers nombreux, et qu'il transporta aux environs de Sous ; il donna à la ville dans laquelle il les installa le nom d'Iranshahr-i Shapour (*ibid.*, 70).
6. *Modjam al-bouldan*, II, 497.
7. Ta-Thsin, dans les historiens chinois, qui traduit ἡ ἄνω Συρία, plus tard Fou-lin, qui transcrit 'Ρωμά (voir *Revue de l'Orient Chrétien*, 1908, pages 359 et ssq.), sont la Syrie, spécialement la côte de Palestine, la Syrie romaine et, par extension, l'Asie romaine, puis l'empire romain tout entier. L'occident de la mer, dit le *Hou Han-shou* (25-220 J.-C.), est le même que le Ta-Thsin. Au sud-ouest du pays de Shan, on passe dans le Ta-Thsin (Hirth, *China and the Roman Orient*, 37, 98), ce qui est parfaitement exact, car, en venant de Chine, et en marchant vers le sud-ouest à partir de Damas = Shan = Sham, on arrive bien dans le Ta-Thsin, qui, d'après le *Hou Han-shou*, était spécialement appelé Li-kin = Rekem = Pétra, au sud de la mer Morte ; comme cette contrée du Ta-Thsin est située à la partie occidentale de la mer (Méditerranée), les historiens chinois disent qu'on la nommait « royaume de l'occident de la mer » (*ibid.*, 99). La capitale du Ta-Thsin, dit le *Weï-shou* (386-556), est An-tou = Antioche (*ibid.*, 48, 103). Le *Khiéou Thang-shou* lui donne la Perse comme frontière au sud-est (*ibid.*, 51) ; le *Hsin Thang-shou* dit que, du Ta-Thsin, si l'on marche en ligne droite, on arrive au pays des Turks Khazars (*ibid.*, 56) ; enfin le *Ming-shi* dit que, dans les années wan-li (1573-1620), un homme, natif des contrées qui se trouvent dans le grand Océan, s'en vint à Pé-king, et dit que le Seigneur du Ciel, Yé-sou = Jésus, naquit en Jou-té-ya = Judée, lequel pays est identique au Ta-Thsin. Tous ces textes établissent d'une façon qui ne laisse place à aucun doute que le Ta-Thsin, plus tard Fou-lin, est bien

dans les provinces asiatiques de l'empire romain, et certainement dans l'empire d'Europe lui-même, à une époque un peu antérieure à celle à laquelle nous reporte le récit des historiens arabes (milieu du IV° siècle), est attestée par les chroniques du Céleste Empire. Le *Weï-lio*, cité dans le *San-koué-tchih*, histoire des Trois Royaumes pendant les années 220-264, affirme que les couleurs dont les Romains se servaient au III° siècle pour teindre les vêtements de soie et d'autres étoffes étaient plus brillantes que celles que l'on employait dans les contrées situées à l'est de la mer (Rouge), c'est-à-dire dans le royaume sassanide de Perse [1] ; Ma Touan-lin, qui écrivit à une date bien postérieure (XIV° siècle), a copié ce renseignement donné par le *San-koué-tchih* ; le témoignage de Yakout, au commencement du XIII° siècle, permet de prendre ses assertions dans leur valeur absolue, qu'encore à son époque, les couleurs employées par les Syriens dans les contrées jadis soumises au sceptre des empereurs de Byzance, avec la tradition romaine, pour la teinture des vêtements, étaient plus brillantes que celles des étoffes travaillées dans l'Iran [2]. Il est certain que la qualité de la couleur s'alliait à celle du tissu, car une bonne étoffe prend et garde mieux la teinture qu'un tissu médiocre, et que les soieries dont parlent Masoudi et les historiens chinois étaient en tous points supérieures à celles des Persans, ce qui explique que le roi Shapour II ait transporté dans son royaume, à la fois les procédés de fabrication qui étaient en usage dans la Syrie romaine, et ceux qui les employaient. Il faut croire d'ailleurs que cette importation en Perse des procédés de fabrication de la soie usités dans les provinces asiatiques de l'empire romain, et visiblement aussi dans ses provinces d'Europe, ne donna point les résultats qu'en attendait le roi Shapour : à l'extrême fin de la dynastie sassanide, l'empereur Maurice envoya à Khosrau Parviz [3] mille pièces de la soie brochée d'or de couleurs variées qui était réservée à l'usage du souverain grec, et que l'on conservait dans les trésors royaux

toute la partie de l'Asie antérieure qui fut soumise au sceptre des empereurs romains, et qui s'étendait jusqu'aux marches de la Perse sassanide ; mais il est non moins certain, comme je l'ai établi, pour la première fois, dans la *Revue de l'Orient chrétien*, en 1908, que les Célestes ont compris sous le nom de Ta-Thsin, puis de Fou-lin = Ῥωμά, l'ensemble des états dont les contrées les plus voisines, ou les moins lointaines, des frontières de leur empire, étaient les provinces romaines d'Asie, jusqu'aux marches de la Perse. Les Chinois, qui ont traduit du sanskrit les livres du canon bouddhique, rendent en effet le nom hindou des Grecs, Yavana = Ἴωνος, que les Achéménides écrivaient Yauna, par l'expression Ta-Thsin, ce qui montre assez que Ta-Thsin désigne les pays de langue grecque d'Asie et d'Europe. L'Asie romaine était nommée « la petite Fou-lin (Siao Fou-lin = la petite Rome) » par les Chinois, tandis que l'empire d'Europe était « la grande Fou-lin (Ta Fou-lin = la grande Rome) ». [Hirth, *The mystery of Fu-lin*, Journal of the American Oriental Society, 1910, vol. 33, partie 2, pages 206-207], ce qui prouve que les Célestes connaissaient parfaitement les deux parties dont se composait l'empire romain.

1. Hirth, *China and the Roman Orient*, pages 71-72, 112 du texte.
2. *Ibid.*, page 80.
3. Masoudi, *Prairies d'or*, II, 220. La supériorité de la soie byzantine sur la soie persane était un fait connu en Perse : dans un ancien manuscrit du *Livre des Rois* de Firdausi, du commencement du XIV° siècle, Alexandre, voulant écrire une lettre à Roushanak, demande un pinceau de Chine et une pièce de soie de Roum : *hafarmoud ta pish-i ou shoud dibir. Kalam khast tchini ou roumi harir*; les manuscrits qui contiennent le texte de l'édition de Baïsonghor, qui a été faite au XV° siècle, lisent : une plume de Roum et de la soie de Chine.

(*al-dibadj al-khazaïni*). Il est clair que, si la fabrication persane avait égalé celle des Byzantins, Maurice n'aurait jamais eu l'idée d'envoyer un tel présent à Khosrau Parviz. Cette éclatante supériorité de la fabrication romaine se maintint durant plus d'un millénaire : au xe siècle, Masoudi et Firdausi parlent du brocard grec, uni ou brodé d'or, incrusté de pierreries, comme d'une étoffe précieuse et incomparable [1] ; en 1263, l'empereur Michel Paléologue s'imposa lui-même le tribut d'envoyer chaque année à Berké, souverain tartare de la Horde d'Or, trois cents vêtements de satin (*atlas*) [2], évidemment tissés et décorés dans les états soumis à son obédience, ce qui montre que la soie grecque ne craignait point la concurrence des soieries chinoises que les princes mongols connaissaient depuis des siècles, et qui étaient chez eux d'un usage familier.

C'était pour cette raison que les Perses, qui avaient accaparé le trafic de la soie entre la Chine et l'Occident, entendaient s'en réserver le monopole absolu, et empêcher les Romains d'entrer en relations avec le Céleste Empire, ce qui eût ruiné leur commerce : « Les rois du Ta-Thsin, dit le *Hou Han-shou* [3] (25-220), avaient toujours éprouvé le désir d'envoyer des ambassades en Chine, mais les An-hsi (= Arshik, les Arsacides ou

1. Masoudi, *Prairies d'or*, II, 46 ; Firdausi, *Shah-nama*, I, 342 ; V, 55.
2. Moufazzal ibn Abil-Fazaïl, *Continuation d'Ibn al-Amid*, man. arabe 4525, folio 15 v°.
3. Les historiens du Céleste Empire affirment que les gens du Ta-Thsin excellaient dans le tissage et l'ornementation de la soie ; le *Hou Han-shou* (25-220) dit en effet qu'ils faisaient des étoffes brodées d'or, et une toile mince de soie de différentes couleurs (Hirth, 41), que les habitants élevaient des vers à soie (40), qu'ils fabriquaient une toile fine, nommée *shouï-yang-thsouï* (littéralement : « étoffe de poil de mouton d'eau shouï-yang », si *shouï-yang* n'a pas quelque sens technique que nous ignorons) ; cette étoffe était faite de soie de cocons de vers sauvages, et non de vers de mûriers ; le *Weï-lio*, cité dans le *San-koué-tchi* (220-264), dit que les Syriens se livrent à la culture des vers à soie qui vivent sur des mûriers (Hirth, 69), qu'ils emploient également le fil des vers à soie sauvages, et qu'ils font une toile fine avec le duvet du « mouton d'eau », laquelle ils nomment *haï-hsi-pou* (vêtement de l'ouest de la mer). Ce passage discrimine formellement les étoffes de soie sauvage de celles en duvet de mouton d'eau, et l'auteur du *Weï-lio* ajoute ce singulier commentaire, qu'en Syrie, tous les animaux domestiques poussent dans l'eau (Hirth, 71, 105). Le *Khiéou Thang-shou* (618-906), renchérissant sur cette interprétation, dit (Hirth, 54) qu'il y a, dans le pays de Ta-Thsin, des agneaux qui poussent sur la terre. Les habitants attendent jusqu'au moment où ils sont sur le point de bourgeonner, et ils les protègent en construisant des murs pour empêcher les bêtes qui parcourent le pays de les manger. Le cordon ombilical de ces agneaux est attaché au sol ; si on le coupe par force, l'animal meurt ; mais, quand les gens ont couvert les bourgeons, ils les épouvantent par les pas des chevaux et en battant les tambours. Le cordon ombilical peut alors être détaché, et l'on peut séparer l'animal de la plante qu'on *shouï-thsao* (dont il n'a nullement été question jusqu'à présent). Ce passage est incohérent ; il ne s'agit pas du corail. Les Chinois ont visiblement confondu deux textes différents, parlant, le premier, de la récolte du byssus, ou de quelque éponge très fine, analogue à celles que l'on nommait « laines de brebis », le second, de celle des cocons de vers à soie sauvages, qui devait se faire à une époque déterminée, celle où l'on attendait que ces soi-disant « moutons d'eau soient sur le point de bourgeonner », c'est-à-dire, je pense, d'être au moment de percer leur cocon pour s'en échapper à l'état d'insecte parfait, et où l'on gaulait vraisemblablement les arbres, en étendant un drap au-dessous de leurs branches, ce que l'on a pris pour des battements de tambour. C'est de même qu'au xvie siècle, des marins hollandais prétendirent qu'il existait, au Groënland, un canard qui naissait de la vase attachée aux bois flottants, et qu'ils nommaient « canard d'échalas ». Il se formait d'abord une espèce de moule de laquelle sortait un petit ver qui se développait, et devenait un canard. Sébastien Muenster n'hésita pas à admettre l'existence d'un arbre qui laisse tomber une sorte de capsule, qui est son fruit, et de laquelle sort le canard. Le *Weï-shou* (386-556) répète (Hirth, 50) que les habitants du Ta-Thsin élèvent des vers à soie. Il paraît peu vraisemblable que les Romains et les Grecs aient réellement connu le tissage de la soie de vers à

Parthes) voulaient continuer avec eux le commerce des soies chinoises, et ce fut pour cette raison que les Romains furent coupés de toute communication (avec la Chine). Les choses restèrent en cet état jusqu'à la neuvième année yen-hsi du règne de l'empereur Houan-Ti (166), alors que le roi du Ta-Thsin, An-toun (Marc-Aurèle Antonin),

soie de mûrier ; l'ignorance absolue de Pline sur l'origine de la soie, celle des chroniqueurs du Bas-Empire, qui, au temps de Justinien, ne savaient pas, d'après Zonaras (voir page 93, note) qu'elle est le produit de l'industrie d'un ver, le fait que Pline (voir page 90) affirme que les vêtements des dames grecques et romaines étaient faits exclusivement de soie assyrienne, c'est-à-dire de soie chinoise, venue par l'Asie centrale, la Perse, et la région de l'Euphrate, le fait que les Romains cherchaient, avec la plus grande ténacité, à nouer des relations avec le Céleste Empire, montrent assez qu'on ne savait pas la fabriquer en Occident à l'époque du *Hou Han-shou*, avec du fil provenant de la culture de vers à soie élevés en Syrie ou en Italie, ce qui ne signifie nullement qu'on ne savait pas, en Syrie, en Grèce, et en Italie, utiliser la soie importée de Chine par l'intermédiaire des Perses, la teindre, en faire de riches vêtements, et même en reprendre la matière par une technique et des procédés qui en faisaient une étoffe nouvelle.

D'après le *I-wou-tchih* et le *Ko-tchih-tching-yuan*, cités par Hirth (255), on fabriquait dans le pays de Ta-Thsin des étoffes (avec le sens d'étoffes assez grossières, en tout cas bien inférieures comme qualité à la soie céleste) avec le produit de cocons sauvages, et, au moyen de laines de différentes couleurs, provenant de toutes sortes d'animaux, on tissait dans leur trame des oiseaux, des quadrupèdes, des figures humaines, des objets inanimés, des plantes, des arbres, des nuages et de nombreux ornements d'une exécution singulièrement habile. Sur ces étoffes, l'on voyait représentés des perroquets volant d'une façon merveilleuse à quelque distance l'un de l'autre. Les couleurs de ces tissus étaient le rose, le blanc, le noir, le vert, le rouge, l'écarlate, l'or, le bleu ciel, la couleur de jade et le jaune. Ces oiseaux, figurés en face l'un de l'autre, à quelque distance, rappellent singulièrement, ainsi que les arbres dont il est question dans ce passage, des thèmes que l'on veut attribuer exclusivement aux artistes sassanides, mais qui étaient déjà romains, comme le montre suffisamment une pièce de soie trouvée à Antinoé, dont il sera question plus loin.

L'existence de la soie de vers sauvages est parfaitement connue, et par les Chinois, et par Pline. La fabrication dans le Céleste Empire d'une soie de vers sauvages qui faisait une certaine concurrence à la soie de vers de mûrier, rapprochée du témoignage hétéroclite de Pline, montre que ce n'est pas à la légère que les Chinois ont assimilé certains tissus du Ta-Thsin, de l'empire romain et du Bas-Empire, avec cette soie de qualité inférieure, et qu'ils y ont parfaitement reconnu un produit analogue à une étoffe qui se fabriquait dans l'empire du Milieu. Il y a en Chine trois espèces de vers sauvages dont la soie est utilisée depuis les temps les plus anciens, et qui se développent à l'air libre, sans aucun soin. Ces espèces vivent sur le fagara, le frêne et le chêne ; une vingtaine de jours après leur naissance, ces vers commencent à filer leurs cocons, en recoquillant une feuille en gondole, et en s'enfermant dans cette cavité sous la trame de la soie qu'ils filent, dont ils font un cocon de la grosseur d'un œuf de poule. On ne dévide pas ces cocons, mais on en file la soie, probablement, car les renseignements donnés par les missionnaires sont insuffisants, parce qu'on laisse les vers crever leur cocon pour en sortir, quand leur métamorphose est accomplie, quand ils ont passé de l'état de chrysalide à celui de papillon. La matière du cocon étant filée comme de la laine, entre les doigts, donne un fil beaucoup plus gros que le fil de soie de mûrier qui est formé du câblage de plusieurs fils du cocon dévidé, d'une extrême ténuité ; l'étoffe qu'on en tisse est forcément d'un grain plus gros et plus dense que celui de la soie de mûrier, ce qui correspond exactement à ce que disent le *I-wou-tchih* et le *Ko-tchih-tching-yuan* ; il est très probable qu'on pourrait dévider ces cocons de vers sauvages, si on les recueillait avant que le papillon ne les ait percés, avant que la continuité du fil ne soit interrompue par le trou pratiqué par l'insecte pour s'échapper. La fabrication de cette soie demandant peu de main-d'œuvre, et l'élevage des vers n'existant pas, elle coûte très bon marché, et, de plus, dure au moins le double de la soie de vers de mûrier ; elle se tache beaucoup plus difficilement que celle-ci, même avec de l'huile, mais elle ne prend solidement aucune teinture, ce qui explique pourquoi le *I-wou-tchih* et le *Ko-tchih-tching-yuan* disent qu'on la tisse avec des laines de couleur, et non pas qu'on la teint. Cette soie, d'une couleur gris de lin fort agréable, se lave comme de la toile, et, dans bien des cas, elle peut rivaliser avec la soie de mûrier (d'Incarville et Julien Bertrand, dans la *Chine moderne*, pages 580 et sqq.). Pline (XI, 22) parle très clairement de ces vers à soie sauvages, mais d'une façon qui montre qu'il savait à peine ce dont il s'agissait, et qui ne justifie que trop ce que Léonicénus, un de ses critiques, a dit de lui : « Cet homme ne connut jamais les plantes qu'il décrivit ; il en puisa les descriptions dans les auteurs qui l'avaient précédé, et qu'il traduisait mal. De là, un chaos de dénominations de plus en plus vicieuses. » Après avoir décrit le bombyx de Chine, dont la soie était parfilée en Occident suivant la méthode

envoya une ambassade, laquelle, arrivant par la frontière du Jih-nan (l'Annam), offrit de l'ivoire, des cornes de rhinocéros et des écailles de tortues. C'est à partir de cette époque que datèrent les relations (de l'empire chinois) avec ce pays. » Le *Weï-lio*,

de Pamphila, il passe au bombyx de Cos, cinquième espèce : « les exhalaisons de la terre donnent la vie aux fleurs que les pluies ont fait tomber du cyprès, du térébinthinier, du frêne, du chêne (*sic*) ; ce sont d'abord de petits vers, qui, ne pouvant supporter le froid, se couvrent de poils ; ils se font d'épaisses tuniques en arrachant avec leurs pieds le duvet des feuilles ; ils en forment un tas qu'ils cardent avec leurs ongles, puis ils s'en font un nid. On les prend ainsi, on les met dans un vase de terre au chaud, et on les nourrit avec du son. Il leur pousse des plumes d'une nature particulière ; quand ils en sont revêtus, on les renvoie travailler à de nouvelles tâches (*sic*). Leurs cocons jetés dans l'eau s'amollissent, puis on les dévide sur un fuseau de jonc ». Ceci montre qu'on ne filait pas la soie de ces cocons, comme en Chine, mais qu'on les dévidait avant que l'insecte ne les ait perforés ; on fabriquait avec cette soie des étoffes légères à l'usage des hommes. « Toutefois, ajoute Pline, nous laissons jusqu'à présent aux femmes le bombyx d'Assyrie », ce qui est une nouvelle confusion de sa part, car il parle maintenant de l'étoffe qui venait par l'Assyrie, de Perse, et par la Perse, de l'Extrême-Orient. On sait, d'une façon certaine, par les témoignages concordants des historiens chinois et des auteurs classiques, que les Romains ne se contentaient pas de cette soie de vers sauvages, et qu'ils se procuraient, par l'intermédiaire des Parthes, et aussi par la voie des mers, la soie du Céleste Empire. Le *Weï-lio*, cité dans le *San-koué-tchih* (Hirth, texte 112 ; trad. 72), dit que les gens du Ta-Thsin, les Romains de Syrie, et même, les Romains tout court, se procuraient par le commerce avec les Parthes « de la soie chinoise *tchoung-koué-seu* qu'ils déchiquetaient *kiaï*, pour en faire du *hou-ling*, littéralement « une étoffe de soie à fleurs étrangère », ce qui correspond très exactement au *dibadj* dont parle Masoudi. Ma Touan-lin, qui vécut à une date très postérieure, a copié ce passage du *Weï-lio*, et, si sa citation ne peut être invoquée comme une autorité nouvelle, elle n'en est pas moins très importante, car elle en est un véritable commentaire, et elle montre la façon dont Ma Touan-lin le comprenait : « Les Romains, dit-il, cherchent à se procurer, par le commerce avec les Parthes, des étoffes de soie chinoises d'un tissu fin et serré *tchoung-koué-kien-sou*, qu'ils déchiquètent *kiaï*, pour en faire des *ling* (tissus de soie à fleurs), des *kan* (litt. des pourpres de soie) et des *wen* (tissus à fleurs) étrangers » (Hirth, texte 115). Pris à la lettre, le texte du *Weï-lio*, expliqué par Ma Touan-lin, signifie, d'une façon qui ne laisse place à aucun doute, que les Romains faisaient venir des étoffes de soie chinoises, qu'ils les parfilaient, en dédoublant la trame et la chaîne *kiaï* (litt. diviser en deux), et qu'ils utilisaient les fils ainsi obtenus pour faire de nouveaux tissus, que les Chinois qualifiaient naturellement de « barbares », comme tout ce qui ne sort pas de chez eux. C'est justement l'opération dont parle Pline dans son *Histoire naturelle* (VI, 20) : « Les Sères, dit-il, sont célèbres par la laine (ou la récolte de la laine) des forêts ; ils détachent (litt. ils peignent) le duvet blanc des feuilles en l'arrosant d'eau... », citation incomplète d'un auteur perdu, à laquelle il ajoute « d'où un double travail pour nos femmes, de détisser (redordiri) les fils et de les tisser à nouveau. Il faut un travail d'une telle complication, il faut aller chercher (la soie) dans un monde aussi lointain, pour qu'une matrone (vêtue d'habits de soie) paraisse toute nue en public » : unde geminus feminis nostris labor redordiendi fila rursumque texendi. Tam multiplici opere, tam longinquo orbe petitur ut in publico matrona transluceat ». Il est certain qu'il s'agit ici de la soie chinoise, détissée en Occident ; telle était l'opinion du célèbre Saumaise, que j'adopte sans hésiter contre celles de Littré et de Hirth, car le sens de *lucere, pellucere, translucere*, est établi par de nombreux passages de la littérature latine : il qualifie la translucidité d'une étoffe de soie à travers laquelle les femmes paraissaient nues. Dans d'autres passages, Pline parle plus simplement des étoffes que les Romains faisaient venir de la Sérique, sans la complication du parfilage (XXXIV, 41, 3 ; XII, 1, 2), c'est-à-dire de celles qu'ils utilisaient immédiatement, sans les détisser. L'existence d'étoffes tissées dans l'empire romain, dans ses provinces asiatiques, avec de la soie parfilée d'après le système de Pamphila, est un fait certain ; on a trouvé à Antinoé (Guimet, *Les fouilles d'Antinoé*, planche XII), un fragment d'étoffe de soie rouge, ornée d'un dessin splendide, représentant des enfants romains, vêtus à la mode romaine, d'un style entièrement classique, qui n'a pu être ouvrée qu'en Italie, au 1^{er} ou au 11^e siècle. Un morceau d'étoffe byzantine, ou copte, qui appartient à M. Minassian, n'est pas moins curieux ; c'est un disque de tissu mélangé de soie et de coton, peut-être de laine, entièrement identique à ceux dont parlent les Chinois, vraisemblablement du IV^e siècle, comme le montre un personnage indéfiniment allongé qui s'y trouve figuré, et qui est assez caractéristique des affreuses décorations des Coptes. Pausanias (26, 6-9) parle en termes assez justes du bombyx et de la soie chez les Sères, mais, par l'effet d'une incroyable ignorance, il place la Séria, c'est-à-dire la Chine, dans un golfe de la mer Rouge. Les Sères sont les Chinois : Σήρ, avec $n = r$, transcrit le nom du royaume de Thsin qui réalisa l'unité du Céleste Empire, et qui a donné son nom à

cité dans le *San-koué-tchih* (220-264), dit formellement que les Parthes, voulant se réserver le monopole du commerce de la soie chinoise avec les Romains, ne leur permirent pas de passer par leur pays.

L'obstruction des Parthes forçait les Romains à se rendre en Chine par la voie mari-

la Chine, Sinim, dans la Bible, avec le pluriel -*im*. Les Romains et les Perses entendaient par Chine, l'empire du Milieu, plus les pays de l'Asie Centrale, par lesquels transitait la soie jusqu'aux frontières de l'Iran. Les noms des deux Sères qui figurent dans Lucien (*la Traversée*, 21), l'un Indopatrès, l'autre Héramithrès, sont fantaisistes, ou plutôt, ce sont des noms aryens appliqués à des Sères de fantaisie, l'un Indraprastha, nom d'une ville célèbre de l'Inde, l'autre, Ariya Mithra, nom d'homme perse. Dans le passage de Pline (VI, 20), il ne s'agit pas de la récolte du coton ; sans compter d'autres difficultés, on ne récolte pas le coton en le mouillant, mais en attendant au contraire l'époque la plus chaude. Pline, d'ailleurs, parle du coton en termes tout différents (XII, 21) : « Dans l'île de Tylos, dans la mer Rouge, sont des arbres qui produisent une laine, d'une autre façon que les arbres du pays des Sères... ; l'arbuste porte des courges de la grosseur d'un coing, qui se rompent à l'époque de la maturité, mettant à nu des pelotes de duvet ».

Dans un autre passage (XI, 21-23), Pline parle des guêpes, frelons, guêpes ichneumons, et d'une quatrième espèce d'insecte, analogue aux précédents, le bombyx, qui vit en Assyrie, et qui est l'abeille maçonne : « Il y a encore, dit-il, *une autre espèce de bombyx dont l'origine est toute différente* ; ils proviennent d'un gros ver muni de deux cornes particulièrement proéminentes. Il est d'abord chenille, puis bombyle, puis nécydale, puis, au bout de six mois, bombyx. Ils tissent, comme les araignées, des toiles, dont on fait, pour l'habillement et la parure des femmes, une étoffe nommée bombycine ». Pline n'indique pas le pays où vit ce bombyx, plus lointain encore que celui d'Assyrie, et il est naturel d'y voir le bombyx de Chine, dont la soie servait à faire des étoffes de grand luxe. Immédiatement après ce passage, Pline ajoute : « La première personne qui inventa de détisser ces étoffes, et de les tisser à nouveau, fut, à Céos, une femme, nommée Pamphila, fille de Latoüs, qu'il ne faut pas priver de la gloire d'avoir imaginé de déshabiller les dames, en leur donnant de els vêtements : Prima eas redordiri, rursusque texere invenit in Ceo mulier Pamphila, Latoi filia, non fraudanda gloria excogitatæ rationis, ut denudet feminas vestis. » Il s'agit ici, en termes identiques, de l'opération que Pline a déjà expliquée plus haut, et il n'y a pas à douter un seul instant que ces toiles de soie, détissées par Pamphila, n'aient été d'origine chinoise. Après ce passage, Pline, qui vient de parler des bombyx d'Assyrie et de Chine, passe au bombyx de Cos, c'est-à-dire aux vers à soie sauvages, dont il a été question un peu plus haut. J'ajouterai que, dans le passage où Pline parle du dévidage et du tissage de la soie de vers sauvages (XI, 23), il dit « in fila tenuari junceo fuso », et non « redordiri », qui est re-ordiri, et qui signifie étymologiquement « remettre une chose dans l'état où elle se trouvait avant qu'on ne l'ait manipulée ». En effet, si l'on avait apporté d'Extrême-Orient une matière quelconque en fils, que les femmes auraient tissés et filés, elles se seraient trouvées exactement dans les mêmes conditions que si on leur eût donné de la laine ou du chanvre, venus de la campagne romaine, pour le travail desquels on ne dit jamais *redordiri*, ni *rursum texere*. Le travail, dans le cas du chanvre ou de la laine, est simple *simplex*, parce qu'il ne comporte qu'une seule opération ; il est double *geminus* dans le cas des fils de soie d'Extrême-Orient, parce que les femmes romaines devaient défaire le travail fait dans le Céleste-Empire, d'où *redordiri* et *rursum texere*, qui n'ont pas de sens autrement.

Il est très possible, comme l'a supposé Pardessus, dans son *Mémoire sur le commerce de la soie chez les Anciens* (*Mémoires de l'Institut Royal de France, Académie des Inscriptions*, 1842, 15), que le gouvernement de l'empire du Milieu, voulant se réserver le monopole absolu du commerce de la soie, ait permis l'exportation des tissus faits de cette matière précieuse, tout en prohibant l'exportation de la matière première, du fil qui servait à la fabriquer ; il est certain que les Chinois prohibaient l'exportation de la graine de vers à soie de mûrier, et ce fut seulement à une époque très tardive, sous Justinien, qu'un Persan, ou deux religieux, en apportèrent à Constantinople : "Ὅτι τὴν τῶν σκωλήκων γένεσιν ἀνὴρ Πέρσης, βασιλεύοντος Ἰουστινιανοῦ, ἐν Βυζαντίῳ ὑπέδειξεν, οὔπω πρότερον ἐγνωσμένην Ῥωμαίοις. Οὗτος δὲ ἐκ Σηρῶν ὁρμηθεὶς ὁ Πέρσης, τὸ σπέρμα τῶν σκωλήκων ἐν νάρθηκι λαβὼν μέχρι Βυζαντίου διεσώσατο, καὶ τοῦ ἔαρος ἀρξαμένου ἐπὶ τὴν τροφὴν τῶν συκαμίνων φύλλων ἐπαφῆκε τὰ σπέρματα· τὰ δὲ τραφέντα τοῖς φύλλοις ἐπτεροφυηθαί τε καὶ τἆλλα εἰργάσατο (Théophane de Byzance, *Fragmenta historicorum græcorum*, tome IV, page 270). Μοναχοὶ δὲ δύο τινὲς πρὸς τὸ Βυζάντιον ἐξ Ἰνδίας ἀφικόμενοι. ὑπισχνοῦντο κομίσαι τῶν σκωλήκων ἐκείνων γόνον ὡδε, ὄντα τὸν ὄγκον βραχύτατα, καὶ δεῖξαι Ῥωμαίοις, ὅπως ἐκείνα ζωογονοῦνται θαλπόμενα, καὶ εἰς σκώληκας μεταμείβονται, καὶ ὅπως δημιουργοῦσι τὴν μέταξαν, τὴν φύσιν σχόντα διδάσκαλον..... Οἱ δὲ τὰ τε τῶν Σηρῶν ὡδὶ μετεκόμισαν εἰς τὸ Βυζάντιον, καὶ εἰς σκώληκας ταῦτα μετήμειψαν κόπρῳ ἐνθέμενοι, καὶ ταύτῃ θερμήναντες, καὶ συκαμίνων ἔθρεψαν φύλλοις., καὶ

time, mais dit Ma Touan-lin, « c'était alors une entreprise pénible que de traverser la grande mer; les marchands qui faisaient cette expédition prenaient des provisions pour trois ans, de telle sorte que les voyageurs ne pouvaient être qu'en nombre restreint ». Ces difficultés expliquent pourquoi ils cherchèrent à établir des relations directes entre leur empire et le royaume du Milieu. Il est bien certain que les peuples qui habitaient sur les rives de la mer occidentale, Grecs et Romains, avaient trouvé, depuis de longs siècles, le moyen de se procurer, en passant par des intermédiaires coûteux, la soie chinoise, mais c'étaient justement ces intermédiaires que les Romains voulaient supprimer pour l'avoir à meilleur compte [1]. Il est évident que les Parthes se

μέταξαν εἰργάσαντο δι' αὐτῶν, κἀντεῦθεν τοῦ λοιποῦ τοῖς Ῥωμαίοις ἐγνώσθη, ὅπως ἐργάζοιτο μέταξα (Zonaras, *Annales*, XIV, 9; Migne, *Patrologie grecque*, 134, 1252). C'était pour des raisons protectionnistes analogues que les Parthes, qui achetaient la soie directement aux Célestes, empêchaient les Romains de traverser leur empire pour en aller faire autant, et se passer de leur coûteux intermédiaire. En tout cas, il est hors de doute que les Anciens ont connu la toile de soie chinoise : à moins d'admettre, ce qui est absurde, que les Grecques et les Romaines s'habillaient d'étoffes de laine ou de coton trempées dans l'eau, le drapage des statues et des peintures antiques, la Victoire de Samothrace, l'Agrippine des Offices, les danseuses de Pompéi et d'Herculanum, celles de la villa Albani et du vase Borghèse, dont les vêtements se moulent exactement sur les formes qu'elles dessinent, ne peut être obtenu qu'avec de la soie de Chine, à l'exclusion absolue de tout autre tissu non mouillé, et encore un tissu mouillé colle-t-il sur les formes par grandes plaques plutôt qu'il ne les dessine. Il est impossible aujourd'hui d'obtenir ce moulage naturel, qui laisse transparaître tous les mouvements, qui traduit sous sa gaze, les plis de l'articulation du genou, dans la Victoire de Samothrace, avec une étoffe autre que la soie annamite de Quinone, dont les procédés de fabrication ont été importés par les Chinois en Annam, car le crépon de Chine lui-même est trop épais. On sait par les auteurs classiques que, malgré son prix exhorbitant, elle valait son poids en or, la soie chinoise était l'étoffe préférée des Romaines, que Marc-Aurèle, pour se procurer de l'argent, vendit les robes de soie et d'or de l'impératrice, qu'Héliogabale imagina de s'habiller comme une femme, tout en soie de Chine, qu'Aurélien refusa à son épouse de lui acheter un manteau de soie pourpre (Brottier, *Mémoire sur les connaissances et l'usage de la soie chez les Romains; Mémoires de littérature, tirés des registres de l'Académie des Inscriptions*, tome 46, page 46), tel, sans doute, que celui dont Théodora est parée dans la mosaïque de Saint-Vital. Sénèque a parlé sévèrement de ces robes de soie : « Je vois des habits de soie chinoise, si l'on peut appeler cela des vêtements, dans lesquels il n'est rien qu'on puisse défendre aux regards, soit le corps, soit les charmes; quand une femme s'en sera revêtue, elle jurera avec une bonne foi suspecte qu'elle n'est pas toute nue » (*de Beneficiis*, VII, 9). Lucien de Samosate (*les Amours*, 41) parle de ce tissu fin et léger, qu'on appelle vêtement, et qui sert à celle qui le porte à ne point paraître nue; à travers ce voile diaphane, dit-il, l'œil distingue mieux ce qu'il recouvre que le visage de l'élégante qui s'en est parée; le spirituel auteur (*de la Danse*, 63) parle des vêtements sériques, des vêtements de soie de Chine, portés par les danseuses, qui étaient un attrait pour les spectateurs, évidemment parce qu'on les voyait toutes nues au travers de cette transparence; c'est de ces vêtements impudiques que sont parées Salomé et sa mère Hérodiade, étendue sur un lit, dans la Décollation de saint Jean-Baptiste, figurée dans une peinture du manuscrit de Sinope, à l'époque de l'empereur Justinien (Omont, *Notices et Extraits*, tome 36, planche I, 1). Des hommes avaient même l'inconscience de se vêtir de ces étoffes indiscrètes que les femmes légères hésitaient à porter :

>Sed quid
> Non facient alii, quum tu multicia sumas,
> Cretice, et hanc vestem populo mirante perores
> In Proculas et Pollittas ? est moecha Fabulla :
> Damnetur, si vis, etiam Carfinia : talem
> Non sumet damnata togam. — Sed Julius ardet,
> Aestuo. — Nudus agas : minus est insania turpis.
> Juvenal, II, 65-71.

1. Les Perses, de tout temps, accaparèrent le commerce de la soie avec l'Occident; le fait est assez naturel, car, comme le dit très bien Ma Touan-lin, les voyages par mer, entre les contrées occidentales et la Chine, ne pouvaient être, aux époques antiques, qu'une exception négligeable. Très anciennement, la soie

seraient montrés moins intransigeants, s'ils n'avaient point reconnu que les procédés de fabrication des Romains étaient supérieurs aux leurs, et s'ils n'avaient point eu la conviction que la libre pratique de la soie à travers les provinces de leur empire consommerait la ruine de leur industrie.

* * *

L'auteur du *Moudjmil al-tawarikh* dit que, pour délimiter la frontière qui séparait ses états des possessions des Turks Ephtalites, le roi sassanide Bahram Gour (ve siècle) fit élever « une haute tour (*minara*) de bronze fondu (*rôi-i garm*) et d'étain (*arzir*) [1] ». Cette phrase n'offre aucun sens, car la construction d'une tour en bronze fondu et en étain est une opération parfaitement impraticable ; il est évident que l'auteur l'a copiée dans un historien plus ancien sans comprendre sa signification technique ; mais il se peut aussi que son texte présente une lacune d'un mot, une interposition, qu'il faille lire « une haute tour (de pierres), de bronze et d'étain fondu », et voir dans cette description l'appareil romain qui consistait à cramponner les pierres d'un édifice avec des goujons de bronze que l'on soudait au plomb [2].

venait par Babel, après avoir traversé tout l'Iran, de bout en bout ; j'ai montré (*Babylone dans les historiens chinois*, dans la *Revue de l'Orient Chrétien*, 1910, p. 363) qu'il a eu, à des époques extrêmement reculées, des rapports entre le Céleste Empire et le royaume de Chaldée, et que la soie fut connue des Achéens de l'époque homérique ; cette soie venue par Babel est celle que Pline (XI, 22) nomme soie d'Assyrie ; il serait absurde de supposer que cette soie était originaire de l'Assyrie ; les Romains l'appelaient ainsi, parce que c'était en Assyrie qu'ils l'achetaient, parce que l'Assyrie était le terme du long voyage de cette matière précieuse à travers les plaines du Céleste Empire, de l'Asie Centrale, et de l'Iran. Procope, cité par Pardessus (*Mémoire sur le commerce de la soie chez les Anciens*, dans les *Mémoires de l'Académie des Inscriptions*, XV, 7), dit formellement, en copiant Saumaise, que les vêtements nommés *médiques* par Hérodote et par Xénophon étaient appelés à son époque vêtements *sériques*. Théophane de Byzance (*Fragmenta historicorum græcorum*, édition Didot, tome IV, page 270) affirme que les Perses des époques arsacide et sassanide étaient les maîtres des marchés et des villes frontières de la Chine, par lesquels se faisait le transit commercial ; qu'Ephtalanus, roi des Ephtalites, battit les Perses à l'époque de Péroze, et leur arracha la suprématie commerciale, ainsi que le monopole des affaires avec le Céleste Empire, en occupant ces marchés et ces villes ; que, peu après, les Turks vainquirent les Ephtalites, substituèrent leur puissance à la leur, et gardèrent aussi jalousement qu'eux, pour les mêmes raisons, ces points d'une importance vitale pour les transactions avec l'empire du Milieu : Οἱ γὰρ Τοῦρκοι τότε τά τε Σηρῶν ἐμπόρια καὶ τοὺς λιμένας κατεῖχον· ταῦτα δὲ πρὶν μὲν Πέρσαι κατεῖχον· Ἐφθαλάνου δὲ τοῦ Ἐφθαλιτῶν βασιλέως... Περόζην καὶ Πέρσας νικήσαντος, ἀφῃρέθησαν μὲν τούτων οἱ Πέρσαι, δεσπόται δὲ κατέστησαν Ἐφθαλῖθαι. Οὓς μικρῷ ὕστερον μάχῃ νικήσαντες Τοῦρκοι ἀφεῖλον ἐξ αὐτῶν καὶ ταῦτα. Si l'on en croit le récit de Théophane, page 91, note, ce fut un Persan qui apporta à Constantinople la première graine de vers à soie qu'aient connue les Byzantins ; ce faisant, cet Iranien commit une véritable trahison envers son pays, qui, depuis tant de siècles, cachait aux Occidentaux le chemin de la soie. Zonaras, dans ses *Annales*, XIV, 9, ne dissimule pas que les Romains, au vi[e] siècle, à l'époque de Justinien, les sujets de l'empire d'Orient, recevaient la soie, la toile de Chine, par l'intermédiaire des Perses, alors les Sassanides, lesquels leur laissèrent toujours ignorer le secret de sa fabrication, et qu'elle était tissée de fils issus d'un ver : Ἥγετο μὲν γὰρ ἐκ Περσῶν ὀνούμενον δι' ἐμπόριον παρὰ Ῥωμαίοις τὸ τῆς μετάξης χρῆμα· οὐκ ᾔδεισαν μέντοι, οὔθ' ὅπως γίνοιτο, οὔθ' ὅτι νήματα σκωλήκων ἐστί (Migne, *Patrologie grecque*, tome 134, colonne 1252).

1. *Journal asiatique*, juillet-décembre 1841, texte, page 536.
2. C'est là un appareil analogue à celui qui fut employé dans la construction du barrage de Toushtar, que Shapour Ier fit exécuter par les prisonniers romains (voir page 81).

Masoudi rapporte dans ses *Prairies d'or* [1], qu'au cours de la guerre qu'il entreprit contre l'empereur grec, le roi sassanide Khosrau Anoushirvan soumit toutes les cités de la Syrie (*Sham*) et de l'Asie-Mineure (*Roum*) ; il enleva d'assaut la célèbre ville d'Antioche, qui était défendue par un neveu de Justinien [2], et il s'empara de Séleucie ; il ramassa, au cours de cette campagne un immense butin. L'empereur de Constantinople n'obtint la paix qu'à la condition de payer un tribut au roi de Perse (533). Le souverain sassanide, comme Charlemagne le fit à Ravenne, avec l'assentiment du pape, emporta de Syrie, du marbre, diverses sortes de mosaïque (*fasifasâ*) et des pierres de couleur, ces mosaïques étant, d'après la description qu'en donne Masoudi, une composition faite à feu ardent de pâte de verre, dans laquelle on incorpore des oxydes métalliques (*ahdjâr*), qui possèdent des couleurs brillantes et des nuances éclatantes. Cette composition, dit l'historien arabe, s'emploie pour la décoration des pavements et des murailles, sous la forme de petits dés (*fouss*) ; elle prend quelquefois l'apparence de verre aux reflets étincelants. Khosrau Anoushirvan transporta tout ce butin dans l'Irak, et il construisit, près de Madaïn, une ville qu'il appela Roumiyya, ce qui est la forme orientale du nom de Rome [3]. Il décora ses édifices et les constructions qui se trouvaient à l'intérieur de ses murs avec ces mosaïques, pour imiter ce qu'il avait vu à Antioche [4]

1. Tome II, page 199.
2. Germanus ; d'après les historiens byzantins, Germanus s'enfuit d'Antioche et se retira en Cilicie.
3. Dans son *Dictionnaire géographique*, II, 867, Yakout dit qu'il y a deux Roumiyya, l'une à Rome, l'autre à Madaïn. Il ne s'agit ici, ni de Byzance, ni de la Syrie, mais bien de la Rome d'Italie.
4. Antioche fut fondée par Antigone, six ans après la mort d'Alexandre ; elle fut terminée par Séleucus, qui construisit Laodicée, Alep, Édesse, Apamée (Yakout, I, 382). Yakout parle avec admiration de ses églises, notamment de l'église de Kousian, dont saint Pierre ressuscita le fils, qui était l'une des merveilles du monde, sans compter ses autres sanctuaires, dans lesquels on voyait resplendir l'or, l'argent et les mosaïques (*al-zadjadj al-moulavvan*) [*ibid*., page 383]. Antioche était, pour les premiers Sassanides, une ville merveilleuse et incomparable. Tabari (éd. du Caire, II, 63) raconte que Sapor Ier, fils d'Ardashir, donna à une cité qu'il fonda en Susiane les trois noms de Bah az Antio-i Sabor, ce qui veut dire « meilleure qu'Antioche », Madinat Sabor, et Djoundaï Sabor. La forme Madinat Sabor, *madinat* étant le mot arabe qui signifie « ville », est impossible à l'époque sassanide, et il faut évidemment restituer Shatr Sabor. Le nom Bah az-Antio-i Sabor signifie « meilleure qu'Antioche (créée par) Sapor ». Antio représente la prononciation vulgaire d'Ἀντιόχεια, et Masoudi dit, qu'à l'époque musulmane, le nom de cette ville ne se composait plus que des lettres a-n-t, soit l'araméen Antiok, avec la chute syrienne du *k*, et la prétérition des voyelles ; Firdausi, dans le *Shah-Nama*, a dédoublé d'une façon assez curieuse Andio et Anthakia, forme arabe du nom d'Antioche, ce qui montre qu'il existait des lacunes dans sa connaissance de l'histoire des Sassanides. Hamza ibn al-Hasan al-Isfahani (pages 48 et 49) et le *Moudjmil al-tawarikh* (*Journal asiatique*, Juillet-Décembre 1841, page 506), comme Tabari, attribuent la construction de Bah az Antio-i Sabor à Sapor Ier. Deux historiens syriaques (Assémani, III, partie 2, page 43) affirment également que Goundisapour (= Djoundaï Sabor == Bah az Antio-i Sabor) fut fondée par Sapor Ier, fils d'Ardashir, après qu'il eut rapporté un butin considérable de Syrie, et surtout d'Antioche. Antioche a joué un rôle très considérable dans l'histoire des premiers temps du Christianisme : de 252 à 380, il ne s'y tint pas moins de dix conciles. La chronique chinoise de la dynastie des Weï (386-556) considère Antioche comme la capitale de la Syrie ; elle en donne une description extrêmement curieuse, et très exacte, que l'on trouvera traduite dans Hirth (*China and Roman Orient*, 209 et sqq.). La ville d'Amid n'était pas moins célèbre chez les Sassanides, car Hamza al-Isfahani nous apprend que Kobad, fils de Péroze, fit construire dans le Fars (page 56) la ville de Bah az-Amid-i Kavad : « meilleure que Amid (fondée par) Kobad ». Il n'en est pas moins certain que tout ce qu'on raconte sur un prétendu art syrien autonome d'Antioche est de la pure fantaisie, ou de la démence ; tous les monuments d'Antioche, et leur ornementation, étaient d'origine grecque, ou appartenaient à la technique du Bas-Empire, suivant leur date.

et dans les villes de la Syrie. Les murailles de Roumiyya étaient en terre, suivant la technique sassanide, qui ignorait la manière occidentale des murs de pierre et de brique pour enceindre les cités ; on voyait encore les ruines des murailles de Roumiyya à l'époque de Masoudi, comme il le fait remarquer, et ce fait confirme l'exactitude de ses assertions.

L'historien arabe Mohammad ibn Djarir al-Tabari [1] raconte seulement que, deux années après son avènement, Khosrau Anoushirvan, fils de Kobad, fils de Péroze, fils de Yazdakart, fils de Bahram Gour, marcha sur Antioche, où se trouvaient les généraux de l'empereur de Byzance, et qu'il s'en empara. Il ordonna que l'on dressât un plan très exact de la ville d'Antioche, en y réduisant les dimensions de la ville à l'échelle du plan, qu'on y figurât toutes ses maisons, ses rues, et d'une façon générale, tout ce qui s'y trouvait. Il enjoignit en même temps qu'on lui construisît, à l'image d'Antioche, une ville, à côté de Madaïn, sa capitale, laquelle reçut le nom de Roumiyya. Il transporta à Roumiyya la population d'Antioche, et les arrivants se rendirent chacun à sa maison, qu'ils trouvèrent rigoureusement identique à celle qu'ils avaient laissée à Antioche, bâtie exactement à l'endroit de Roumiyya qui correspondait à celui qu'ils avaient habité dans la métropole syrienne. Ensuite, Khosrau Anoushirvan s'en alla attaquer la capitale d'Héraclius, dont il s'empara, et, de là, il marcha sur Alexandrie d'Égypte [2]. Firdausi, dans le *Livre des Rois*, raconte, à très peu de chose près, la même histoire [3] : Khosrau Anoushirvan s'étant rendu maître d'Antioche, envoya à Madaïn les trésors de l'empereur romain dont il s'empara dans cette cité : il fit construire en Perse une ville, nommée Zib-i Khosrau, dans laquelle il transféra la population d'Antioche, qu'il avait faite prisonnière, et il en confia la garde à un gouverneur chrétien.

Ces renseignements, donnés par Masoudi et par Tabari, sont curieux et importants : ils montrent qu'au commencement du vi[e] siècle, alors que la dynastie des Sassanides, à l'apogée de sa grandeur, commençait à ressentir les symptômes alarmants de la décadence, les rois de Perse, pleinement conscients de la supériorité des créations de l'art classique sur celles qui étaient nées en Orient, admiraient sans réserve, et faisaient copier par leurs sujets les monuments construits dans les villes syriennes par les Romains. La ville d'Antioche, qui avait été ravagée par Sapor Ier, lors de l'invasion de la Syrie, au milieu du iiie siècle, après qu'il eut salué Cyriadès du titre de César

1. Édition du Caire, tome II, page 93. Procope, dans le *de Bello Persico*, II, 14, 1, dit que cette ville, nommée l'Antioche de Khosrau, fut bâtie par le Roi des Rois, à une journée de marche de Ctésiphon : ὁ δὲ Χοσρόης πόλιν ἐν Ἀσσυρίοις δειμάμενος ἐν χώρῳ Κτησιφῶντος πόλεως διέχοντι ἡμέρας ὁδῷ, Ἀντιόχειάν τε τὴν Χοσρόου αὐτὴν ἐπωνόμασε.

2. Ces derniers détails montrent que Tabari a confondu les guerres que Khosrau Anoushirvan (531-579) soutint contre Justinien, à la suite desquelles l'empereur romain dut payer un tribut au roi de Perse, et celles que Khosrau Parviz (590-628) engagea contre les empereurs d'Orient, Phocas et Héraclius. Khosrau Parviz s'empara de la Syrie en 611, de la Palestine en 614, de l'Égypte et de l'Asie-Mineure en 616 ; son armée vint camper à Chalcédoine, en face de Constantinople, et elle y demeura pendant six ans. Il n'y a aucun doute que la construction de Roumiyya, près de Ctésiphon, ne doive être attribuée à Khosrau Anoushirwan. D'après Hamza (page 57), la ville de Roumiyya, fondée par Anoushirwan, s'appelait, de son nom perse, Bah az Antio-i Khosrau ; il faut soigneusement distinguer entre Roumiyya = Bah az Antio-i Khosrau et Bah az Antio-i Sabor.

3. VI, 214, 216.

Auguste, fut détruite de fond en comble par une série de tremblements de terre, qui se succédèrent d'octobre 525 au mois d'août 526. Grâce à la libéralité de l'empereur Justinien et aux efforts de son gouverneur, Antioche se releva de ses ruines, et des monuments splendides remplacèrent bientôt ceux qui s'étaient écroulés [1] ; l'exécution des mosaïques qui furent imitées par Khosrau Anoushirvan dans sa ville de Rome, près de Ctésiphon, se place donc exactement à l'époque de celles qui décorent les basiliques de Ravenne ; il en faut conclure qu'elles devaient présenter à peu de chose près les mêmes caractéristiques que les mosaïques romaines qui, dans la Ville Éternelle et dans la capitale d'Honorius, déroulent leurs splendeurs hiératiques sur les murs des temples du vi[e] siècle [2] ; elle fait justice de cette invraisemblable théorie que les mosaïques de Rome et de Ravenne sont les aspects de peintures orientales hypothétiques, nées dans l'Iran, au sein de la barbarie sassanide ; elle la réduit au néant dont elle n'aurait jamais dû sortir [3].

1. G. Rawlinson, *The seventh great oriental monarchy, or the geography, history, and antiquities of the sassanian or new persian empire*, London, 1876, p. 388 et ssq.
2. Les mosaïques de la Rome de Khosrau Anoushirwan furent copiées sur celles de l'église d'Antioche, qui ne fut pas anéantie par les Perses, comme le reste de la ville, parce que les richesses qu'ils y trouvèrent leur parurent une rançon suffisante du monument, comme nous l'apprend Procope (*de Bello Persico*, II, 9, 17). Procope affirme que les Perses emportèrent dans leur pays les marbres et le trésor de l'église (*ibid.*, 16).
3. Al-Walid, khalife omayyade de Damas, quand il voulut faire élever la grande mosquée de Damas, envoya demander à l'empereur de Constantinople des architectes experts dans le travail du marbre et les autres métiers, douze mille, suivant Shams ad-Din Ahmad al-Bosrawi (manuscrit arabe 5993, folio 17 recto), parmi lesquels, certainement, des mosaïstes ; Yakout (*Modjam al-bouldan*, II, 593), citant le *Kitab al-Bouldan* de Djahiz, parle de ces mosaïques ; la mosquée était bâtie sur des colonnes de marbre formant deux étages, suivant la formule de la basilique, l'étage inférieur étant constitué par de grandes colonnes, l'étage supérieur par de petites colonnes ; dans l'espace qui séparait les deux colonnades, on voyait la représentation de toute ville et de tout arbre qui se trouve dans le monde, en mosaïque d'or, verte et jaune ; dans un autre passage du *Kitab al-Bouldan* (*ibid.*, 591), Djahiz insiste sur ce fait que ces mosaïques ruisselaient d'or et flamboyaient comme des foyers ardents ; il ajoute que l'on n'y voyait aucune figure animée, mais seulement des arbres aux branches touffues ; c'est également ce que dit al-Bosrawi, dans le *Tohfat al-anam* (man. arabe 5993, fol. 17 recto) ; les murs de la mosquée étaient couverts de mosaïques, dans lesquelles, suivant son expression naïve, on avait mélangé des sortes variées de cubes de couleurs extraordinaires, qui représentaient des arbres avec leurs rameaux. Cette impression de flamboiement dans l'ombre des nefs traduit exactement celle que l'on ressent à Ravenne, au mausolée de Galla Placidia, quand on s'est accoutumé à l'obscurité du monument, dans lequel les cubes d'or des mosaïques reflètent la lumière qui flotte dans ces ténèbres. La tonalité des mosaïques de Damas, comme celle des peintures de l'Iwan du Chosroès à Ctésiphon, renouvelle les couleurs fondamentales des décorations murales de Ravenne et de Rome. Cette palette assombrie est celle des rinceaux qui décorent l'abside de Saint-Clément, à Rome ; elle est identique à celle des mosaïques de la mosquée d'Omar, à Jérusalem, qui sont presque contemporaines, datant du règne d'Abd al-Malik, de celles de Damas, et qui, au moins en partie, appartenaient au même système de décoration. Ces mosaïques de la mosquée des Omayyades, à Damas, étaient des simplifications des cartons des mosaïques romaines, dans lesquelles paraissaient des villes représentées, comme dans toutes les peintures des manuscrits grecs, par quelques monuments dans une enceinte fortifiée, et des personnages au milieu de sites ornés d'arbres ; la loi musulmane exigeait que l'on fît disparaître de ces cartons les personnages qui, dans la décoration romaine, en formaient la partie essentielle, pour ne laisser que le cadre, qui était l'accessoire. L'abside de Sainte-Sophie est ornée sur un fond noir, de décorations murales, qui remontent probablement à l'époque de Justinien, et où l'on voit des personnages au milieu d'arbres aux fleurs d'argent dans les feuilles vertes. En l'année 707, le khalife al-Walid, voulant reconstruire la mosquée du Prophète, à Médine, sollicita l'aide de l'empereur grec ; le basileus lui fit parvenir cent mille miskals d'or, et lui adressa cent architectes ; il lui envoya quarante charges de cubes de mosaïque ; il ordonna que l'on recherchât les mosaïques dans les villes qui avaient été ruinées, et il les envoya à al-

Il est plus intéressant encore, et plus important, d'y trouver la preuve que la mosaïque, telle qu'on l'admire au tombeau de Galla Placidia et à Saint-Apollinaire, a été importée

Walid ; Yakout (IV, 466), à ce sujet, dit que l'empereur de Constantinople envoya à al-Walid quarante ouvriers grecs et quarante coptes, qui firent cuire la pâte pour (fixer) les mosaïques (sur les murailles) ; ils firent les murs et les piliers de pierres disposées suivant un appareil régulier, en bourrant les colonnes de fer et de plomb, ce qui décrit très nettement le procédé romain de construction cramponnée au plomb. Kazwini (*Asar al-bilad*, 71) spécifie que ces architectes firent les colonnes de blocs de pierre cylindriques, dans le milieu desquels il y avait des tiges de fer soudées au plomb ; qu'ils donnèrent à la mosquée un plafond décoré de peintures et d'ornementations en or, ce qui est la technique des basiliques du Bas-Empire.

Du fait que l'empereur grec envoya au khalife omayyade quarante artistes coptes, il ne faut nullement conclure qu'il existait, au début du VIIIᵉ siècle, un art copte autonome ; c'est, en y regardant de plus près, exactement le contraire qu'il faut entendre, et il faut voir dans cette circonstance la preuve que ces Coptes étaient venus étudier les normes artistiques du Bas-Empire à Byzance, loin d'être des Égyptiens de Damiette ou du Caire, qui se seraient instruits dans leur technique, indépendamment de Constantinople. Le basileus, en réalité, n'avait aucun pouvoir sur les Égyptiens, puisque, depuis près de 70 années, l'Égypte avait cessé d'être une province byzantine, puisque, en 707, elle obéissait au khalife al-Walid ; l'empereur de Constantinople, à cette date, n'avait aucun pouvoir sur les sujets d'al-Walid, et seul, al-Walid avait qualité pour leur donner des ordres. S'il y avait eu quelque part en Égypte, des artistes indépendants de la manière grecque, formant une école autonome, al-Walid, pour se les faire adresser à Médine, n'aurait eu aucun besoin de recourir aux bons offices de l'empereur grec ; il n'aurait eu qu'à envoyer une lettre au gouverneur du Caire, en vertu des droits évidents qu'il avait sur ces hommes, dont la conquête musulmane avait fait des rayas, et qui étaient ses sujets. Les relations du khalife et du basileus n'était pas si cordiales, ni si agréables, qu'al-Walid ait cherché à obtenir de l'empereur un service quelconque, s'il lui avait été si facile de trouver chez lui des artistes qui valussent ceux de Constantinople.

Ces faits, la date du Xᵉ siècle (page 52) pour les peintures de l'Évangile de Raboula, tandis que les fresques de Sainte-Marie l'Antique, où l'on prétend voir une influence syrienne, sont très antérieures, du VIIᵉ siècle, mettent fin à la théorie de la prétendue influence d'un soi-disant art oriental sur la technique du Bas-Empire ; c'est une erreur d'enseigner que la coupole de Minerva Medica n'est pas construite suivant les normes de l'architecture romaine ; la disposition des arcs en brique qui forment l'armature de son dôme, l'arrangement des matériaux de la voûte, dérivent tout naturellement du système du Panthéon ; on prétend, il est vrai, que le Panthéon *doit* être attribué à un architecte venu d'Orient, comme Apollodore de Damas, mais c'est là une circonstance dont nous ne savons rien, sans compter que parler d'art syrien à propos d'Apollodore de Damas a exactement autant de sens que parler d'art danois au sujet de Thorwaldsen, lequel copia le grec, et déclarait que son œuvre n'est rien si on la compare à celle des Hellènes, autant de sens que prétendre que le Cave Canem de Pompéi est l'œuvre d'un artiste de la Tingitane, qui a aussi fait le chien de Volubilis ; sans compter que la technique savante de la coupole du Panthéon, de Minerva Medica, de Sainte-Constance, avec tout système d'armature, ne se retrouve dans aucun dôme oriental. San-Stefano Rotondo, au Vᵉ siècle, selon *toute vraisemblance*, est une imitation du Saint-Sépulcre, mais le Saint-Sépulcre a été construit par Constantin dans la forme romaine de Sainte-Constance, qui est l'évolution du Panthéon, et San-Stefano Rotondo est le retapage d'un monument du Paganisme.

C'est une gageure contre le bon sens de prétendre, quand le khalife al-Walid, en 707, se fait envoyer des mosaïstes par le basileus, que les mosaïques de Rome et de Ravenne ne peuvent être *considérées comme des œuvres italiennes ou romaines, et qu'au* VIᵉ *siècle, elles sont aussi purement orientales que les anciennes mosaïques de Salonique et de Constantinople* ; c'est un fait certain que la palette des mosaïques de Ravenne est différente de la couleur des très anciennes décorations murales de la Capitale du monde, qui étaient très peu colorées, sur un fond blanc, que le coloris des mosaïques de l'arc triomphal de Sainte-Marie-Majeure, est plus brillant, plus complexe, que celui des mosaïques latérales, qu'à mesure qu'on s'éloigne du IVᵉ siècle, la palette des mosaïques se charge, s'obscurcit, mais il n'est nullement besoin de voir là une influence orientale ; en 1900, le *Life* de New-York ne donnait que des dessins en blanc et noir, tandis qu'aujourd'hui il publie des reproductions d'aquarelles, en trichromie, sans qu'il soit question d'y constater une influence japonaise.

S'il est exact, à propos de l'arc triomphal de Sainte-Marie-Majeure, de dire que l'art s'y éloigne des traditions gréco-romaines, il est inexact de prétendre que les formules du Christianisme y revêtent *la pompe orientale* ; la Vierge, dans cette belle composition, porte une robe de brocard, le diadème de l'impératrice de Constantinople ; les personnages qui se meuvent dans cette mosaïque ont perdu la souplesse de ceux qui animaient

par les Hellènes, avec son nom grec, dans les provinces asiatiques de leur empire, où Khosrau Anoushirvan en alla chercher la formule [1].

Le mot arabe courant pour désigner la mosaïque est *fasifasâ*, dont se sert Masoudi, qui nomme *fass* l'élément essentiel de cette peinture vitrifiée, la tige de verre coloré qui s'enfonce dans la surface que l'on veut décorer; or, ces deux mots, *fasifasâ* « mosaïque », et *fass* « cube de verre », sont empruntés à la langue grecque, et le premier a certainement passé par la langue syriaque avant d'être emprunté par l'arabe, comme le montre assez sa terminaison en -*â*, laquelle est formellement caractéristique des dialectes araméens. *Fass* est le grec πεσσός [2], qui désigne une pierre cubique, un jeton pour le jeu, et *fasifasâ* transcrit le syriaque *fesfasâ* [3]

les peintures romaines, la noblesse des figures de Sainte-Pudentienne, pour prendre l'allure compassée et précieuse de la cour de Byzance ; mais Byzance n'est pas l'Orient ; Byzance est Constantinople, et rien de plus ; en fait, à l'époque des Catacombes, le Christianisme n'avait pas d'existence officielle ; son art, tout d'emprunt, revêtait ses personnages de formes modestes ; il y avait trop peu de temps à Sainte-Pudentienne qu'il était devenu la religion de l'état pour que le peintre osât sortir de la tradition de l'art des Catacombes, et parât la Mère de Dieu de la pourpre impériale.

La situation changea au v⁰ siècle ; le Christianisme était devenu la religion de César, qui tenait sa couronne du Christ ; le Christ devint César, et la Vierge revêtit les robes somptueuses de soie brochée de l'impératrice, tandis que le luxe de la cour, la pompe protocolaire, s'étale en cubes irisés sur les murs des basiliques. Cette confusion de Byzance avec l'Orient a causé dans l'histoire de l'art un enchevêtrement d'obscurité d'où l'on ne sortira jamais. Au vi⁰ siècle, Byzance et les provinces asiatiques jusqu'à la frontière sassanide, forment un tout, le Levant, par opposition à la Perse sassanide, qui est l'Orient, jusqu'à l'Oxus, où commence l'Extrême-Orient ; c'est cette confusion qui a permis à un érudit slave d'écrire qu'au vi⁰ siècle, l'orientalisation du monde civilisé fut complète, et qu'au temps de Justinien, il eût été très difficile de distinguer les *fondements hellénistiques de l'art sous la vague orientale qui les avait couverts d'écume et ensevelis sous le sable* ; en réalité, cette vague orientale est simplement l'évolution de l'art romain, qui se fit identique, ou identique à très peu de chose près, à la même heure, à Rome et à Constantinople.

Le prétendu *voile syrien* que les *peintres orientaux* (dans les peintures romaines), à Sainte-Pudentienne, mettent sur la tête des femmes, est simplement la copie d'un détail de la toilette des dames romaines, qui l'avaient emprunté aux Athéniennes ; il existe d'adorables statuettes authentiques de Tanagra, représentant des jeunes femmes drapées dans de grands manteaux dont le pan leur enveloppe la tête. Les jeunes filles portent ce même manteau, mais elles ne s'en enveloppent point la tête. De toute antiquité, en Grèce, le voile était l'emblème des femmes mariées ; à Thèbes, elles se cachaient presqu'entièrement le visage avec leurs voile comme des Musulmanes. Du moment où une jeune fille a trouvé un mari, elle n'a plus besoin de montrer ses cheveux aux hommes. Ces voiles figurent dans des tableaux antiques ; l'un d'eux représente la scène émouvante d'Alceste ramenée par Hercule à son mari. Eurydice, sur un bas-relief antique, figure également la tête ainsi couverte.

1. On sait, par des pièces conservées dans les Archives de Florence, qu'au xvi⁰ siècle, Cosme de Médicis, grand-duc de Toscane, envoya à l'empereur timouride de l'Indoustan des mosaïstes florentins, qui décorèrent son trône de panneaux de mosaïque. Quand Lord Curzon, vice-roi des Indes, fit commencer à Dehli les préparatifs des fêtes du durbar, que devait tenir le Prince de Galles, aujourd'hui le roi George V, il apprit que la plupart de ces panneaux avaient disparu lors de la révolte des Cipayes. Le vice-roi conçut le projet de les faire remplacer par des pièces d'une valeur équivalente, et il écrivit à l'ambassadeur de Sa Majesté Britannique, à Rome, de s'inquiéter s'il existait encore à Florence des artistes qui connussent les traditions anciennes de la mosaïque. M. R. Bagot, qui se trouvait alors en Italie, se chargea d'entreprendre les recherches nécessaires, et ses démarches aboutirent à l'envoi dans l'Inde d'un mosaïste de la Manufacture Royale de Florence (Bagot, *My italian year*, 1912, éd. Tauchnitz, p. 88 et ssq).

2. Πεσσό; a été transcrit en syriaque *fésâ*, qui désigne les taches de la peau, considérées comme des pierres, des cailloux, répandus à la surface du corps ; ce mot n'a rien à voir avec la racine sémitique *fass*, arabe *fass*, chaldéen *fasas* « séparer » ; πεσσός, en effet, se lit dans l'Odyssée.

3. Pour une forme analogue, avec le redoublement d'un élément bilitère, on comparera le mot syriaque *fésnofisa* « fondements d'un édifice », qui est dérivé du latin *fossa*, le mot simple étant *fasa* et *fisa*, et sur

qui traduit κύβος, ἀστράγαλος ; ce mot araméen *fesfasâ* est lui-même une forme redoublée [1] du grec ψηφίς « cube de mosaïque », ψῆφος « chaton de bague », beaucoup plus que le mot ψήφωσις « pavement (de mosaïque) » [2], ce qui établit d'une façon certaine que les Araméens de Syrie ont emprunté aux Hellènes les procédés de la mosaïque, et le nom qui la désigne [3].

La tradition littéraire et religieuse, aussi bien chez les Arabes qu'en Perse, affirme que le célèbre Iwan Kisra [4] « Palais du Khosroès », dont les ruines imposantes sont plus connues sous le nom de Tak-i Kisra, fut bâti à l'orient de Madaïn par Khosrau Anoushirvan. Les historiens se montrent moins affirmatifs sur ce point : Tabari ne parle pas de la construction de ce monument [5] ; Masoudi, dans les *Prairies*

le terrain purement sémitique *raurab* « grand » = *ravrab* = *rabrab*, dérivé de *rab*, qui a le même sens ; ψηφίς paraît dans l'Iliade, ψῆφος dans Pindare.

1. *fasfasâ* ou *fesfasâ, fasâfasâ*, en arabe vulgaire ; ces formes, au moins la première, sont beaucoup plus voisines du mot araméen *fesfasâ* que le terme classique, lequel a fini par aboutir à la prononciation littéraire et savante *fousaïfisâ*, refaite sur le type du diminutif, de même que le mot *fass* « cube de verre » est en langue classique, plutôt *fouss* que *fass*.

2. Ce mot en effet est très rare.

3. Bien que d'invention grecque, la mosaïque, considérée et traitée comme une décoration murale, est une technique romaine, qui appartient d'une façon exclusive aux pays qui furent soumis à la domination latine. Les Romains se jetèrent sur ce procédé assez barbare, l'ancêtre du pointillisme, en somme, d'interprétation de la peinture, que les Grecs réservaient pour la décoration des pavements que l'on ne pouvait songer à peindre. Il convenait à merveille à leur tempérament, qui les poussait à rechercher le solide, et à lui sacrifier la grâce et l'élégance. Le sens artistique n'était pas inné chez ce peuple d'organisateurs et d'administrateurs ; l'art ne répondait point dans leur esprit à un besoin naturel et impérieux. Ils le traduisirent, ils trahirent plutôt, les formules de l'art grec d'une façon qui montre qu'ils virent surtout dans l'architecture le moyen d'entasser de la pierre, et d'en faire des amas qui défient l'imagination. A Rome, en Syrie, ils multiplièrent dans une proportion colossale les dimensions du temple dorique, sans se douter qu'une œuvre d'art ne vaut pas par leur quantité absolue, mais par l'élégance et par la simplicité de leurs relations. Ils altérèrent le module des ordres grecs, et ils les combinèrent dans une même bâtisse, sans voir le rapport arithmétique qui existait entre leurs parties et les constantes de l'édifice ; ils flanquèrent leurs constructions de colonnes qui ne supportent que le vide de l'espace, ou un ressaut inutile, surmonté d'une statue qui complique le dessin de leur monument. C'est ainsi que du temple de Thésée, ils firent la Maison Carrée, tout comme les architectes de Napoléon imaginèrent de syncrétiser dans une forme monstrueuse l'arc de Trajan et celui de Janus Quadrifrons. Les Chrétiens, qui avaient encore moins de goût que les Romains de l'Empire, ont fait à la mosaïque une place exceptionnelle dans leur technique. En Orient, en Syrie, aux mains des Sémites de l'antique Phénicie et des rives du Tigre et de l'Euphrate, la mosaïque a quelquefois, rarement, été un reste lointain de la civilisation hellénique ; à Byzance, toujours, sans exception, elle est une décoration essentiellement romaine.

4. *Iwân* est la réduction du perse *apadâna*, qui désignait la salle du trône du palais des Achéménides à Persépolis ; *apadâna* est devenu *avadâna*, puis *avayân*, avec le changement de *d* en *y* (cf. *pâda* « pied », en persan *pâï*), puis, par métathèse, *aïwân*, *iwân*. Ce mot désigne aujourd'hui une galerie, qui peut être voûtée ou couverte d'un toit plat, ouverte sur la face qui répond au mur de fond, lequel est souvent orné de peintures.

5. Cet auteur (éd. du Caire, II, page 131) rapporte seulement la tradition bien connue, suivant laquelle, au cours de la nuit durant laquelle naquit le prophète Mohammad, en la quarante-deuxième année du règne d'Anoushirvan (571), l'Iwan fut ébranlé comme par un tremblement de terre, et quatorze de ses créneaux (*sharafa*) tombèrent à terre ; dans un autre passage (page 144), Tabari dit que, la nuit du jour où Allah confia à Mohammad la mission prophétique (610), sous le règne de Khosrau Parviz, le Tak, c'est-à-dire la voûte du palais d'Anoushirvan, se fendit par sa moitié, sans qu'aucun poids ne soit venu le surcharger, évidemment par suite de ses dimensions exagérées et de la légèreté de sa construction, qui avait été montée sans cintres ; en même temps, la digue que Parviz avait fait établir dans le Tigre, et qui lui avait coûté des sommes énormes (p. 143), se brisa. Khosrau Parviz y vit le présage de la fin de l'empire des Sassanides, et il s'écria : *shâh bashikast* « le roi est vaincu ». Il y eut deux accidents successifs : dans le premier, les créneaux du palais tom-

d'Or [1], dit que ce fut Shapour II qui le fit élever, après avoir déporté en Perse une partie de la population de la Syrie, mais qu'il ne fut terminé que sous Khosrau Parviz, deux siècles et demi plus tard [2]. Yakôut, dans son *Dictionnaire géographique* [3], est d'avis que plusieurs rois sassanides ont mis la main à la construction de cet immense palais, qui provoqua l'admiration des Arabes quand ils conquirent l'empire iranien, et qu'il fut l'œuvre de plusieurs règnes ; il ajoute ce détail curieux, qu'il était bâti en briques, longues d'environ une coudée, larges d'un peu moins d'un empan ; d'après l'une des autorités de Yakout, il aurait été élevé par Shapour Ier [4], le vainqueur de Valérien, qui

bèrent; le second fut beaucoup plus grave, puisque la voûte centrale, caractéristique de cette énorme construction massive, se brisa, comme on le voit sur le dessin de Coste et Flandin. Mais il se peut aussi que les Musulmans, voulant rattacher un accident unique, survenu au palais des Chosroès, à l'origine de leur histoire, l'aient dédoublé, en plaçant l'un de ses aspects à la naissance de Mohammad, l'autre à l'époque à laquelle la mission prophétique lui fut conférée. Ce sont des faits sur lesquels il ne faut peut-être pas trop insister pour en tirer des conclusions historiques certaines. Tabari parle (p. 143) du Tak où Khosrau Parviz tenait ses audiences solennelles, et il ajoute que cet édifice, l'Iwan, avait été construit d'une façon si merveilleuse qu'on n'avait jamais vu dans ce monde rien de semblable ; la phrase est écrite de telle manière qu'elle pourrait signifier, en l'absence de la vocalisation, que ce fut Parviz qui construisit l'Iwan, et qui en fit un palais d'une richesse inouïe ; mais ce n'est évidemment pas là ce que Tabari a voulu dire, puisqu'il affirme un peu plus haut que le palais fut gravement endommagé durant la nuit de la naissance du Prophète, sous le règne de Khosrau Anoushirvan, trente-neuf années avant Khosrau Parviz.

1. II, 186.
2. Il se peut que ceci soit une allusion aux restaurations de l'Iwan après la catastrophe qui lui survint sous le règne d'Anoushirvan.
3. I, 425.
4. Yakout rapporte (I, 426) l'opinion de Hamza al-Isfahani, qui disait, d'après un livre (pehlvi) traduit en arabe par Ibn al-Mokaffa, que l'Iwan de Madaïn fut édifié par Sapor Ier, fils d'Ardashir, le vainqueur de Valérien, qui fit construire le pont de Toushtar par les prisonniers romains. Le grand mobed, Oumid, fils d'Ashavahisht, dit à Hamza ibn al-Hasan, que cette thèse d'Ibn al-Mokaffa, ou plutôt celle du livre qu'il avait traduit, est erronée, et que l'Iwan fut l'œuvre de Khosrau Parviz. Cette opinion est partagée par Firdausi, lequel place la construction du palais de Madaïn sous le règne de Khosrau Parviz, et l'attribue formellement à un architecte romain (VII, pages 320 et sqq.) ; c'est là un fait d'une extrême importance, car le grand barde de Tous n'a pas connu la tradition arabe; il raconte qu'à la suite d'un concours éliminatoire, deux architectes furent choisis par Khosrau Parviz, l'un romain, l'autre persan : le Romain se montra plus habile que le Persan, et meilleur géomètre, si bien qu'il fit agréer ses plans par le Roi des Rois. Ibn al-Mokaffa et Hamza ibn al-Hasan sont d'excellentes autorités, supérieures, à mon avis, à celle du grand mobed, et il n'est pas possible de placer la construction de l'Iwan sous le règne de Parviz, puisqu'il s'y produisit un accident au temps d'Anoushirwan. L'attribution à Sapor Ier est plus que douteuse, mais elle montre une tendance, inconsciente d'ailleurs, à y voir un édifice romain, comme le pont de Toushtar. Zakariya ibn Mohammad al-Kazwini (xive siècle) raconte dans son *Asar al-bilad*, pages 303-304, que les Sassanides, suivant certaines autorités, Khosrau Anoushirwan, firent bâtir sept villes sur les bords du Tigre, dans une localité qu'ils choisirent pour l'excellence de son terroir et de son climat. Hamza al-Isfahani, au xe siècle, vit les ruines de ces sept villes que les Arabes appelèrent al-Madaïn « les Cités » ; elles s'étaient nommées Asfabour, Bah Ardashir, Hanbou Sabour, Douzbandan, Bah az Andio-i Khosrau, Banounyabad, Kardafad. A l'époque de Kazwini, au xive siècle, Madaïn existait encore ; c'était une toute petite ville ; elle ressemblait plutôt à un village ; ses maisons s'élevaient sur la rive occidentale du Tigre ; elle était habitée par des laboureurs qui étaient shîïtes imamis, et qui avaient pour coutume que leurs femmes ne sortissent jamais pendant la journée. Le palais des Sassanides qui se trouvait dans ces environs se nommait « le Palais blanc », par suite de la tonalité des matériaux qui entraient dans sa construction, comme on le voit très nettement par la reproduction en couleurs qui en a été donnée par G. Rawlinson au frontispice de son *The seventh great oriental monarchy*. Il resta dans son intégrité jusqu'au règne du khalife al-Moktafi billah, jusqu'aux environs de l'année 290 de l'hégire (vers 900), ce prince ordonna de le démolir, et de construire le Tadj de Baghdad, évidemment avec les matériaux que l'on en tira. Le khalife n'osa pas toucher à l'Iwan, que les Arabes nomment Iwan de Kisra, pour lequel ils professèrent un

fit construire le pont de Toushtar par les prisonniers romains. L'historien byzantin Théophylacte Simocatta, dont l'opinion est très importante, puisqu'il vécut sous Héraclius (610-640)[1], très peu de temps après l'époque à laquelle il place la construction de cette résidence royale, affirme que « l'on rapporte que l'empereur Justinien fournit à Chosroès, fils de Cabadès, de la pierre grecque, ainsi que des gens extrêmement habiles dans l'architecture, des artisans très experts dans l'aménagement des appartements, et qu'un groupe de palais fut bâti pour Chosroès, suivant la technique romaine (c'est-à-dire de Constantinople), s'élevant non loin de Ctésiphon »[2]. Le *Moudjmil al-tawarikh*, qui donne sur l'histoire des Sassanides des renseignements curieux, qu'il a puisés dans des ouvrages anciens, en particulier dans la chronique de Hamza d'Isfahan, dit également que ce fut Khosrau Anoushirvan qui bâtit l'Iwan, et que l'opinion qui l'attribue à Khosrau Parviz est erronée[3]. La tradition rapportée par Théophylacte Simocatta, son attribution du Palais blanc de Madaïn à des techniciens venus de Constantinople, sont confirmées par ce que raconte dans son *Asar al-bilad* un écrivain arabe très postérieur, du xive siècle, Zakariya ibn Mohammad al-Kazwini, qui n'a certainement pas connu la tradition grecque, et qui, sur la foi d'auteurs anciens qu'il a copiés, affirme que des souverains étrangers prêtèrent leur concours au roi de Perse pour la construction de cet édifice[4]. Firdausi, lui-même, dans le *Livre des Rois*, d'après l'autorité des chroniques écrites en pehlvi sous le règne des Sassanides, n'a pas hésité à attribuer le palais de Madaïn aux talents des architectes du Bas-Empire[5].

En fait, cette construction gigantesque n'est que le développement, arrivé à son apogée, d'une formule architecturale que l'on trouve usitée dans le palais de Sarvistan, lequel remonte environ au milieu du ive siècle, sous le règne de Shapour II, dans celui de Firouzabad, dont l'érection doit se placer au temps du roi Péroze Ier, vers 460[6],

respect qui alla jusqu'à la superstition. Kazwini ajoute que la tradition attribue à Anoushirwan la construction de ce palais gigantesque, d'une extrême élévation, dont, à son époque, on voyait encore l'arche centrale et les ailes attenantes.

1. Krumbacher, *Geschichte der byzantinischen Litteratur*, 247.
2. Λέγεται δὲ Ἰουστινιανὸν τὸν αὐτοκράτορα λίθον ἑλληνικὴν Χοσρόῃ τῷ Καβάδου παρέχεσθαι τούς τε περὶ τὴν οἰκοδομίαν δεινοὺς τέκτονάς τε ὀροφῶν ἀγχίνους, καὶ βασίλεια δείμασθαι τῷ Χοσρόῃ τέχνῃ ῥωμαϊκῇ οὐ πόρρω τῆς Κτησιφῶντος τὴν ἵδρυσιν ἔχοντα, *Histoires*, V, 6; éd. C. de Boor, Leipzig, 1887, 200.
3. *Journal Asiatique*, Juillet-Décembre 1842, page 122.
4. *Asar al-bilad*, édition Wustenfeld, p. 304. L'auteur de ce livre, dont l'édition est médiocre, a copié des géographes anciens; l'un d'eux, Mokaddassi al-Banna, avait des lumières spéciales sur l'architecture, car il était du métier. Kazwini ne se pique pas d'une grande précision dans la détermination des personnages dont il parle, quand ils sont étrangers à l'Islam; aussi, ne faut-il pas attacher beaucoup d'importance au fait qu'il n'a pas cité le nom de Justinien, ou son titre de roi des Romains, *malik al-Roum*; ce qui est intéressant, et ce qu'il convient de retenir, c'est qu'il s'est fait l'écho de la tradition arabe suivant laquelle la construction de l'Iwan a été effectuée sous une influence étrangère.
5. VII, 320 et ssq.
6. Firouzabad est plus ancien que l'Iwan de Madaïn, et Sarvistan est plus ancien que Firouzabad. Il peut bien y avoir un siècle, environ, entre chacun de ces palais. J'admets la gradation 350, 400, 550, avec 620 pour Mashita. Si l'on en croit les géographes arabes, la ville de Firouzabad aurait été construite par Ardashir I († 260); cette ville, d'après Yakout (III, 928), se nommait Djour, ou plutôt Gour, à l'époque sassanide, et ce serait le prince bouyyide Azod ad-Daula qui lui aurait donné le nom de Firouzabad; d'après

dans l'arc aux Victoires de Khosrau Parviz, à Tak-i Boustan (580) ; elle consiste essentiellement en une voûte de dimensions considérables, flanquée à droite et à gauche de parties architecturales plus ou moins ornées, suivant l'époque à laquelle a été élevé le

Ibn al-Fakih (Yakout, II, 146), Ardashir, fils de Babak, édifia une ville dans cet endroit, à laquelle il donna le nom d'Ardashir Khourra, sur le modèle de Darabkart, qui avait été bâtie à l'époque des Arsacides, et il y construisit un temple du feu. Istakhri (ibid.) donne à peu de chose près les mêmes renseignements, et il attribue également la construction de Gour et de son pyrée à Ardashir ; il ajoute que cette ville était entourée d'un mur percé de quatre portes, et, qu'en son milieu, on voyait une construction qui ressemblait à un soubassement (dakka, comme à Kingavar, voir p. 120, note), que les Arabes nommaient le tirbal (le mur élevé), et les Persans, l'Iwan et le Kiyakhourra « la Gloire du roi kéanide » ; cette espèce de soubassement, d'estrade, était très élevée, de sorte qu'un homme qui s'y trouvait debout dominait toute la ville. Ces renseignements, cette attribution des monuments de Firouzabad à Ardashir, ont paru suspects à Kazwini qui, dans son Asar al-bilad (p. 158), se borne à dire qu'il pense que cette ville fut construite par le roi sassanide Péroze († 484), mais qui, dans l'article qu'il consacre à Djour (p. 121), copie ce qu'Istakhri dit au sujet des constructions d'Ardashir. Hamd Allah Mostaufi al-Kazwini (1340), dans son Nouzhat al-kouloub (éd. Le Strange, 118), rapporte les deux mêmes traditions que Zakaria ibn Mohammad al-Kazwini (vers 1340), dans le Asar al-bilad, en les mélangeant d'une manière incompréhensible : dans le principe, dit-il, ce fut le sassanide Péroze (458-484) qui bâtit Firouzabad ; il lui donna le nom de Djour ; il construisit en son milieu un édifice très élevé, et il amena l'eau à cette hauteur par (une canalisation et) une fontaine jaillissante (awwara ; il fit un soubassement immense autour de cet édifice, que l'on nommait l'Iwan. Alexandre, quand il fit la guerre à la Perse, n'avait pu s'emparer de la ville ; il avait détourné les eaux de la rivière Khounaïfigan, et l'avait submergée, si bien que son territoire était devenu un lac : Ardashir Ier (au conim. du IIIe siècle) desséchà le lac, et construisit sur son emplacement une cité qu'il nomma Ardashir khourra « la gloire d'Ardashir » ; Azod ad-Daula (949-982) édifia la ville une nouvelle fois, et la nomma Firouzabad.

Il est visible qu'Hamd Allah Mostaufi a voulu réunir dans ce passage toutes les traditions qu'il connaissait sur Firouzabad. Il y a antinomie absolue entre les deux affirmations de Zakaria al-Kazwini et de Hamd Allah Mostaufi, suivant lesquelles Firouzabad-Djour fut fondée au IIIe siècle par Ardashir et bâtie au ve par Péroze ; ces deux traditions sont contradictoires, et il faut éliminer l'une d'elles de la trame historique de l'Iran ; Firouzabad-Djour, détruite par Alexandre, a été reconstruite par Ardashir ou par Péroze ; c'est un fait important que Zakaria al-Kazwini et Hamd Allah Mostaufi qui sont des Persans, qui avaient des lumières spéciales sur l'histoire de leur pays, des livres anciens que ne possédaient pas les géographes arabes, insistent sur l'attribution de Firouzabad au roi sassanide Péroze-Firouz, tout en mentionnant la fondation de cette ville par Ardashir, mais, comme on le verra plus loin, cette tradition est pourainsi dire canonique en Perse, où l'on attribue tous les monuments anciens à Ardashir.

Le fait en lui-même n'est pas très important, car le palais de Firouzabad n'est pas dans la ville, mais bien sur une montagne, en face de la cité, au delà d'une rivière, et l'on ne sait si les renseignements donnés sur les monuments de Firouzabad par les Musulmans s'appliquent à cet édifice. Il est indiscutable que Sarvistan (350), le Sa-dir (vers 400), Firouzabad (vers 460), appartiennent à une même série qui doit s'étager sur un nombre d'années restreint, deux siècles au maximum ; de plus, le Khavarnak et le Sa-dir (page 104), ont été construits au commencement du ve siècle par un Romain, nommé Sévérianus. Si Firouzabad remontait à Ardashir (vers 220), il en faudrait conclure, qu'à son époque, les Perses possédaient des formules, grâce auxquelles ils pouvaient construire le temple à trois dômes, et qu'ils avaient complètement oublié ces normes deux siècles plus tard, quand ils durent recourir aux offices d'un Romain pour édifier un palais et un temple à leur roi, le Khavarnak et le Sadir ; cette hypothèse est peu vraisemblable, et il en faut conclure que Firouzabad est postérieur à Ardashir. L'argument que l'on pourrait tirer du fait que les architectes florentins appelés par Iwan III ont construit à Moscou des monuments qui ne sont pas italiens, mais russes, est inexistant. Iwan III a donné à Aristide Fioraventi l'ordre de copier dans la Dormition de la Vierge la cathédrale byzantino-lombarde de Wladimir; les invraisemblables coupoles de Moscou ne sont que la stylisation outrancière de la coupole byzantine. A cette époque, les architectes italiens étaient trop avisés pour transporter sous une telle latitude des monuments qui ne sont possibles qu'à Florence ou à Sienne, et c'est seulement au XVIIIe siècle qu'on a construit en Russie des palais suivant les formules italiennes. Les attributions des monuments persans aux rois sassanides, même celles des meilleurs historiens, sont quelquefois suspectes : Hamza al-Isfahani (57) affirme que Balashkart a été fondée par Kobad, fils de Péroze, tandis

monument, et l'usage auquel on le destinait. Parabolique à Sarvistan et dans l'Iwan de Ctésiphon, la voûte est un plein cintre absolu à Firouzabad, à Tak-i Boustan, en plein cintre outrepassé à Tak-i Ghéro, dans l'un des défilés des monts Zagroz [1]. Cette formule est une adaptation à des usages domestiques de l'arc de triomphe, tel que l'ont inventé les Romains, et aussi, tel que l'ont modifié les architectes du Bas-Empire, en le surmontant d'une coupole, tel l'arc de Constantin, à Salonique. On retrouve à Sarvistan la voûte centrale de l'arc de triomphe classique, flanquée des deux arches latérales d'une moindre ouverture [2]. L'hérésie qui coiffa l'arc de triomphe d'un dôme n'est pas beaucoup plus grande que celle que commit Perrault, en faisant la Colonnade du Louvre du fronton d'un temple romain et du rabattement sur son plan des deux rangées de ses colonnes qui auraient dû former ses côtés, et en surélevant cet ensemble antinomique sur un soubassement énorme.

que son nom indique qu'elle fut fondée par Balash, fils de Péroze, le même qui fit construire Balashabad = en arabe Sabat. Les historiens de la Perse ont une tendance évidente à attribuer la fondation de sept villes à Ardashir, à son fils, Sapor Ier, et à Khosrau Anoushirwan. D'après Hamza (46), Ardashir a fondé : 1º Ardashir Khourra, à laquelle Ali ibn Bouya donna le nom de Firouzabad ; 2º Bah Ardashir, qui était double, une à Madaïn, qui se nommait Baharshir (= Bartashir, avec $rt=h-r$), et une dans le Kirman, Bardashir; 3º Bahman-i Ardashir ; 4º Insha Ardashir = en persan, Ardashir-kart ; 5º Ram Ardashir ; 6º Ram-Hormouz-i Ardashir ; 7º Hormouz-i Ardashir ; 8º Boud Ardashir ; 9º Vahisht-i Ardashir ; 10º Batn-i Ardashir ; mais il y a des répétitions dans cette liste : 5, 6, 7 sont le détriplement d'une même ville, Ram-Hormouz-i Ardashir « le plaisir d'Hormouz, créée par Ardashir », 8 et 10, le dédoublement d'une même cité, But-Ardashir, qu'une fausse lecture du pehlvi *but* a transformé en Batn Ardashir, ce qui ramène à *sept*, dont une double, le nombre des villes créées par Ardashir. De même, (48), en plus du Shadarwan, Shapour I a fondé sept villes : Naïshapour, Bishapour (= Véhshapour), Shad Shapour, Bah az-Andio-i Shapour, Shapourkhwast, Balash Shapour, Firouz Shapour, et l'on a vu plus haut la liste des sept villes de Madaïn attribuées à Anoushirwan (page 100). Ce système des sept villes porte en lui la preuve de son invraisemblance, sans compter qu'Hamza raconte sur les Sassanides d'étranges absurdités : la prétendue inscription du tombeau de Bahram Kirmanshah, fils de Shapour I, ressemble, dans son récit, à celle de Sardanapale dans Strabon ; il raconte sur Bahram Gour des stupidités indignes d'un historien ; il donne son épitaphe dans une rédaction qui n'a rien de sassanide ; celle d'Anoushirwan sous une forme ridicule ; il raconte sérieusement, ce que Mirkhond s'est empressé de copier, que ce puissant roi a conquis l'Inde, jusques, et y compris Ceylan *Sarandib* (p. 58), ce qui n'a aucune réalité, ce qui prouve que Hamza n'a point compris, ni analysé d'une façon précise, la forme qui se trouvait dans le livre pehlvi qu'il traduisait, Sour Antiv, Antioche de Syrie. Il ne faut pas oublier que les Persans ont une tendance manifeste à attribuer tous les monuments des Sassanides à Ardashir, tel le célèbre Daïr Kardashir (= Daïr-kart Ardashir), le fondateur de la dynastie, de même qu'ils attribuent tous les caravansérails de leur pays à Shah Abbas, lequel, dit-on, en construisit 999. Sarvistan, qui est certainement sassanide, est plus archaïque que Firouzabad, et, au moins, à un siècle de ce palais ; or, si l'on place Firouzabad à l'époque d'Ardashir, Sarvistan tombera en pleine période arsacide, ce qui ne se peut, car la construction des monuments parthes, tel le temple de Shiz, était faite d'après des normes toutes différentes de celles qui ont été usitées à Sarvistan. En tout cas, l'attribution de Firouzabad à l'époque achéménide est impossible par ce fait qu'on retrouve à Firouzabad l'imitation de formules romaines, et non de la technique grecque ; c'est là un fait qui ne se discute même pas. La grossière colonnade aux chapiteaux cylindriques qui se déroule au long des murs du palais est la copie incomprise et malhabile, en briques, des colonnes ornementales de l'architecture romaine, engagées dans les murs de pierre des édifices impériaux ; elles-mêmes, ces colonnes romaines, sont des imitations décoratives de la colonne grecque, dont le rôle, dans le temple dorique, était essentiel et primordial.

1. Voir sur ce monument, Coste et Flandin, *Voyage en Perse, Perse ancienne*, tome IV, planches 214 et sqq.
2. La façade de Sarvistan, telle qu'elle a été restituée par Flandin (cf. l'image qu'en donne G. Rawlinson, *The seventh great oriental monarchy*, p. 587) donne l'impression d'une copie de l'arc de Constantin à Salonique, au IVe siècle, qui était surmonté d'une coupole sphérique ; ses voûtes en plein cintre étaient construites par tranches de briques accolées, suivant la techique du Bas-Empire, pendant que les bas-reliefs qui le décoraient étaient purement romains.

Il n'y a pas à douter que la formule architecturale des trois coupoles, d'après laquelle ont été bâtis les palais et les temples des Sassanides n'appartienne à la technique du Bas-Empire, et ne soit le triplement de celle du dôme de briques juché sur l'arc de Salonique : l'un des meilleurs lexicographes persans nous a conservé dans son dictionnaire, le *Farhang-i Djihanguiri* [1], pour la rédaction duquel il a utilisé un très grand nombre d'autorités anciennes, des détails qui permettent d'établir ce fait d'une façon rigoureuse ; il raconte, en effet, d'après le témoignage de l'historien Ibn Kotaïba [2], que ces deux palais furent construits pour Bahram Gour, par Semnar, ou Sinimmar [3], c'est-à-dire, par un architecte romain nommé Severianus ; l'un le Sa-dir, portait ce nom, qui signifie en pehlvi les « trois coupoles [4] », parce qu'il était surmonté de trois dômes. C'est assez dire que cette construction, faite par un architecte, venu de Constantinople, pour le prince royal de Perse, fut le prototype, ou la réplique, des palais à trois dômes de Sarvistan et de Firouzabad.

L'Iwan de Khosrau Anoushirwan est une modification importante de cette formule ; mais sa façade compliquée, ornée d'une sextuple rangée de fenêtres aveuglées, n'est que le développement et l'amplification, autour de la voûte d'un arc de triomphe à une seule arche [5], de la façade majestueuse, décorée d'arcs en plein cintre, de la basilique Julia, qui s'élevait sur le Forum, laquelle fut commencée par Jules César, et terminée par Auguste ; c'est de même que les façades en plein cintre sur colonnade de Sainte-Sophie, du palais de Constantin Porphyrogénète, des monuments figurés dans les peintures des manuscrits grecs, imitent les arcades du palais de Spalato, elles-mêmes copiées de celles de la basilique Julia. On trouve la formule de cette superposition d'arcades, à Rome, au théâtre de Marcellus, dans la façade elliptique du Colisée, dans celle de l'arc de Janus Quadrifons, dans le Vélabre, avec sa double rangée de

1. *Farhang-i Djihanguiri*, man. supp. persan 1560, folio 426 v°; ce passage du *Djihanguiri* a été copié par le dictionnaire intitulé *Borhan-i kati*, man. supp. persan 442, folio 110 v°. Le Khavarna, dit le *Djihanguiri* (Khavarna étant la forme persane moderne du pehlvi Khavarnak, avec la chute régulière du *k*), était un palais très élevé, l'un des deux qui furent construits par Semnar, que les Arabes nomment Sinimmar. D'après Ibn Kotaïba, le Khavarnagah (*sic*) désignait le palais où l'on s'asseyait pour prendre ses repas. Cette interprétation ridicule provient d'un rapprochement erroné avec le thème du verbe *khour-dan* « manger », et le mot *gah* qui signifie « endroit ».

2. Ce passage ne se trouve pas dans le manuscrit de l'histoire d'Ibn Kotaïba qui appartient à la Bibliothèque Nationale, man. arabe 1465 ; il devrait figurer aux folios 113 ou 109 v° ; mais ce manuscrit est une très mauvaise copie, et l'omission du passage cité par Hosaïn Indjou n'a rien de très surprenant ; on ne le lit pas davantage dans le man. 4833, fol. 185 v°, ni dans la mention des rois sassanides ; cet exemplaire est une copie faite par un arabisant à une époque moderne, et n'a pas grande valeur ; en tout cas, il est bien certain que ce n'est pas, au xvii° siècle, Hosaïn Indjou, lequel, ignorant au maximum de tout ce qui touchait à l'architecture, était un littérateur, capable de faire de jolies phrases, mais qui n'avait jamais quitté l'Inde, qui n'avait jamais vu ni Sarvistan, ni Firouzabad, qui a inventé que le Sa-dir avait trois coupoles. Il est possible, d'ailleurs, qu'Hosaïn Indjou ait commis une erreur en rapportant le nom de son autorité.

3. Sur le nom grec de ce personnage, voir page 79.

4. L'auteur affirme que *daïr*, ou *dir*, en pehlvi signifie « coupole, dôme ». Les poètes arabes associent constamment le Sa-dir et le Khavarnak dans leurs vers. *Daïr*, ou *dir*, dans ce nom, est le syriaque *daïrâ*, chaldéen *dirâ*, *dèyarâ*, arabe *daïr*, de la racine *davara* « tourner ». En arabe, *daïr* signifie aujourd'hui un couvent chrétien, à cause du souvenir des monastères byzantins dont les chapelles étaient couronnées de coupoles.

5. L'arc de Titus, par exemple.

niches de columbarium, qui a été élevé, en l'honneur de Constantin, au commencement du IVe siècle, aux Arènes de Pola (IIe siècle)[1], à celles de Nîmes (IIe siècle), avec des modifications importantes, à la Porta de' Borsari, à Vérone (265), à la Porte Saint-André, à Autun[2].

C'est cette disposition romaine de deux ou trois étages de baies superposées que les architectes du Bas-Empire transportèrent sur les rives du Bosphore, lorsque Constantin fit de Byzance la capitale du monde : on la devine dans les ruines informes du palais de Justinien ; elle est frappante, avec quelques modifications qui n'altèrent en rien la rigidité de la formule romaine, dans celles du palais de Constantin Porphyrogénète[3] (Xe siècle), qui copie évidemment le palais de Justinien, comme celui-ci copiait l'aula de Constantin, laquelle n'était sans nul doute que la reproduction d'un des palais des Césars Augustes, dans la Ville Éternelle ; les architectes grecs la transportèrent en Asie, où elle est l'élément essentiel de l'église de Kasr ibn Wartan, entre Hamah et Alep, qui est datée de l'année 564, et qui représente exactement la même superposition de deux étages d'arcades en plein cintre qui est caractéristique du Théâtre de Marcellus, à Rome, lequel fut dédié 550 ans avant le temple chrétien.

C'est ainsi que l'on retrouve, sur les rives du Tigre, dans le palais de Khosrau Anoushirwan, deux fois l'une sur l'autre, agrémentée au goût des Persans, la triple rangée des

1. Les Arènes de Pola sont de l'époque des Antonins (II-IIIe siècle).
2. La Porta de'Borsari a trois étages : le premier, constitué par la porte elle-même, en plein cintre, avec des colonnes corinthiennes, qui supporte un fronton de temple grec, ce qui rappelle la disposition de l'arc de triomphe d'Orange ; le second est formé d'une série de petites portes en plein cintre surmontées d'un fronton circulaire inscrit dans un fronton triangulaire, disposition qui est romaine, car elle se trouve sur des monnaies romaines d'Ælia Capitolina frappées au temps de Marc-Aurèle, au palais de Spalato, qui est un monument essentiellement romain, dont toutes les parties sont romaines ; le troisième étage est un portique à arcades en plein cintre. La porte Saint-André, à Autun, est beaucoup plus simple, et n'a que deux étages : l'étage inférieur, formé par quatre arcs en plein cintre, les deux du milieu ayant un diamètre très supérieur à celui des arcs extrêmes ; le second est constitué par une série d'arcades soutenant un entablement qui est porté par des colonnes ioniques. Suivant certaines autorités, cette galerie supérieure, avec ses pilastres ioniques, ne remonterait pas au delà du règne de Constantin. Les pierres de la porte Saint-André étaient jadis reliées les unes aux autres par des crampons de fer.
3. Le palais de Constantin Porphyrogénète, que les Osmanlis nomment Tekfour Séraï, ou Takafour Saraï, est aussi nommé, par suite d'une confusion archéologique, palais de l'Hebdomon (Voir Labarte, *Le Palais impérial de Constantinople*, Paris, 1861, page 195 ; des photographies des ruines du palais de Justinien et de l'Hebdomon se trouvent dans Djélal Essaad, *De Byzance à Stamboul*, Paris, 1909, planches 4 et 9 ; une vue en est donnée par M. Diehl dans son *Manuel de l'art byzantin*, fig. 189). La plus importante de ces modifications, la seule, en réalité, consiste dans l'inscription de petits arcs en plein cintre dans les arcs principaux. La forme la plus simple de cette stylisation paraît dans ce palais ; le rez-de-chaussée en est composé d'arcades dont l'ornementation a été copiée servilement, et gauchement, sur celle des arcs en berceau de Sainte-Sophie, en particulier sur ceux de la grande salle et du Gynécée ; le premier étage est formé d'arcades en partie aveuglées, dans lesquelles on a ménagé une fenêtre circulaire à sa partie supérieure, de dimensions très inférieures à l'arcade ; le second se compose d'arcades doubles concentriques inscrites l'une dans l'autre, et tangentes sur la moitié de leur circonférence, ce qui rappelle la décoration extérieure du palais de Firouzabad (Ve siècle), avec cette différence essentielle que les arcades de l'Hebdomon sont des fenêtres réelles, destinées à éclairer l'intérieur du monument, tandis que celles de Firouzabad sont de simples ornements plaqués sur le mur. Il est visible que la forme primitive de cette complication de l'arcade est née en Italie ; elle est l'un des éléments essentiels de l'architecture du Baptistère de Ravenne, dont la coupole repose sur un système de grands arcs en plein cintre, dans chacun desquels sont inscrits trois arcs secondaires, celui

arcs en plein cintre de la façade du Colisée, trois fois la double file des arcades en berceau des Arènes de Pola, qui, peut-être, sont en rapport plus direct avec la façade du palais du Chosroès que celles de l'amphithéâtre Flavien. Les façades du palais de Firouzabad, plus ancien et plus modeste, n'étaient décorées que d'une seule rangée de ces fausses baies, et l'architecte les a figurées comme si elles s'ouvraient depuis le niveau du sol jusqu'à une hauteur considérable de la muraille [1].

Ce magnifique palais, devant lequel s'agenouilla le sultan mongol Oltchaïtou Khorbanda, dont les ruines inspirèrent à Khaghani l'une de ses plus belles poésies, était orné de peintures qui représentaient la lutte du roi de Perse contre les Romains, devant Antioche. Yakout al-Hamawi affirme dans son *Dictionnaire géographique* [2] qu'on y voyait les portraits de Khosrau Anoushirvan et de l'empereur de Constantinople. Kazwini, dans son *Asar al-bilad*, en donne une description plus complète, dans laquelle il parle de ses peintures, de ses décorations, de l'image d'Antioche, du por-

du milieu étant notablement plus grand que ceux qui le flanquent à droite et à gauche. Cette formule de Ravenne se retrouve dans son intégrité à l'église des Saints-Serge-et-Bacchus, à Constantinople, qui lui est postérieure (1er tiers du vie siècle), avec l'adjonction d'une décoration stylisée à l'orientale, qui fait pressentir les procédés de l'ornementation musulmane future. L'appareillement deux à deux des arcades de l'étage inférieur de l'Hebdomon est d'origine romaine ; il se trouve dans l'arc de Saintes (21-31 J.-C.), au mausolée de Galla Placidia. L'arc outrepassé de Takht-i Ghéro, sur les marches de l'Iran, de construction romaine, de l'époque des Antonins, du iie siècle, les arcs outrepassés du commencement du 1er siècle de l'ère chrétienne de trois galeries voûtées d'un columbarium qui existe dans Rome, antérieurs, de beaucoup, à tous les arcs outrepassés perses ou arméniens, et, peut-être, les arcs de 180° de l'Iwan de Khosrau Anoushirvan, qui reposent sur des culées dont l'écartement est inférieur au diamètre de l'arc, sont l'origine de l'arc outrepassé de l'architecture musulmane ; cette disposition des arcades de l'Iwan de Madaïn est tout simplement une mauvaise copie, par des ouvriers pressés et négligents, des arcs romains qui reposent sur des colonnes ou sur des pilastres ornés d'un chapiteau dont les éléments décoratifs s'avancent de chaque côté dans la direction du centre de l'arc.

1. Ces fenêtres aveuglées se trouvent déjà sur le mur du théâtre d'Orange, sous la forme d'arcades en plein cintre nichées dans la maçonnerie, à la Porte d'Or, au palais de Dioclétien, où des arcades surmontant des colonnes s'ouvrent sur un mur de fond, ce qui les réduit à n'être que de simples ornements ; on en retrouve la formule au iiie siècle, dans le Haouran, à la Kaïsariyya grecque de Shakka (Vogüé, *Syrie Centrale*, planche VIII, 2), dont les entablements sont du goût classique le plus pur, avec, comme dans l'Iwan de Chosroès, le débordement des culées sur lesquelles s'appuie l'arc de tête, ce qui conduit à l'arc outrepassé : elles existent également au mausolée de Galla Placidia († 450) et à Saint-Apollinaire-in-Classe (534-549), sous une forme beaucoup plus simple qu'au palais sassanide de Firouzabad : elles se composent essentiellement de grandes baies rectangulaires terminées à leur partie supérieure par un arc en plein cintre qui se raccorde directement, sans ressaut, avec les parois verticales. Ces fausses baies sont accolées deux par deux comme dans l'arc de Saintes. La disposition est beaucoup plus compliquée à Firouzabad : les arcs de tête sont doubles, formés de deux arcs concentriques, tangents l'un sur l'autre ; ces fausses fenêtres sont séparées par des ornements qui sont la copie assez mal comprise des colonnes à chapiteaux des monuments romains. Il est évident que la baie aveuglée est une transformation, de la fenêtre destinée à éclairer l'intérieur d'un monument, quand on a voulu supprimer l'éclairement, ou tout au moins l'éclairage, par les fenêtres. Il serait contraire à toute logique d'admettre qu'on a commencé par figurer des baies aveuglées sur une façade dans un but décoratif, et qu'on s'est imaginé par la suite de les ouvrir sur d'autres façades. La fenêtre réelle est devenue successivement fenêtre ouverte, placée devant un mur, comme à Spalato, une niche comme dans l'arc de Janus Quadrifrons, une fenêtre à moitié obturée, comme on en voit encore à l'Hebdomon, puis une fenêtre complètement aveuglée, comme au théâtre d'Orange, ou son arc en plein cintre, noyé dans la construction, en corse l'appareil, comme une armature, comme au mausolée qui abrita le tombeau de Galla Placidia, comme à Firouzabad.

2. Tome Ier, 427. Khosrau Anoushirvan n'eut pas l'occasion, à Antioche, de rencontrer Justinien, qui était tranquillement resté à Constantinople.

trait de Khosrau Anoushirvan au siège de la grande cité, et combattant sa garnison ; le roi sassanide était monté sur un cheval jaune, et il portait des habits verts ; devant lui, s'alignaient les rangs des Perses et des Romains. Abou Ibadat al-Bohtori a dit dans une ode célèbre, au sujet de ces fresques :

« C'est lui (l'Iwan) qui t'entretient des merveilles d'un peuple, les Perses, d'une façon si claire que l'explication qu'il donne à leur sujet ne se mêle à aucun doute.

« Et quand tu y vois l'image d'Antioche, tu es saisi de terreur entre les Romains et les Perses.

« Les esprits de la mort se tiennent debout, comme des statues, et Anoushirwan dispose ses troupes sous les étendards.

« Dans des vêtements vert sur jaune [1], il s'avance orgueilleusement dans la couleur jaune.

« Les héros se tiennent devant lui ; ils gardent le silence, et parlent à voix basse.

« L'un d'eux, se fiant à son adresse, brandit la haste de sa lance ; un autre, de son bouclier, pare le coup du fer d'une lance.

« L'œil les voit comme s'ils étaient vivants, comme s'ils s'entretenaient par la mimique des muets.

« Le doute s'élève en moi, au point que mes mains attentives cherchent à les toucher [2]. »

Firdausi, dans son *Livre des Rois*, a conservé le souvenir des fresques qui décoraient les palais des rois de la Perse d'avant l'Islam : il raconte que Syawoush, fils de Kaï-Kaous, épousa la fille du khaghan des Turks, Afrasiab, qu'il fonda, près de Bahar, une ville, dans laquelle s'élevaient des palais splendides, entourés de bosquets fleuris et de

[1]. Cette tonalité jaune mélangée de vert, l'enveloppe jaune de la fresque, qui ont frappé le poète arabe, rappellent la coloration des mosaïques de Ravenne, qui sont presque contemporaines des décorations murales du palais de Ctésiphon, et dont les nuances dominantes sont un fond blanc-jaune et le vert, essentiellement différentes de la palette beaucoup plus riche et bien plus sombre des mosaïques postérieures. Ces nuances étaient romaines, car on les retrouve dans la mosaïque de l'arc de Galla Placidia, dans la basilique de Saint-Paul-hors-les-Murs (milieu du ve siècle), où les artistes de Ravenne les sont allés chercher, en même temps que les modèles des martyrs de Saint-Apollinaire-la-Neuve, et beaucoup plus tard, au commencement du ixe siècle, dans celles de la basilique de Sainte-Praxède, qui sont une mauvaise copie des mosaïques de l'église des Saints-Cosme-et-Damien et de Saint-Paul-hors-les-Murs. Le fond jaune dans lequel le Roi des Rois s'avance contre l'armée romaine, et sur lequel s'enlèvent les bataillons iraniens, est peut-être la traduction économique du ciel d'or des mosaïques. La couleur des vêtements du roi de Perse est complètement différente de celle qui est décrite dans le traité des portraits des souverains de la dynastie sassanide qui a été copié par Hamza ibn al-Hasan al-Isfahani (page 57), dont le texte a été traduit par le *Moudjmil al-tawarikh* (*Journal asiatique*, 1841, I, page 264). D'après cet ouvrage, Anoushirwan était représenté vêtu d'une tunique d'étoffe blanche rayée de diverses couleurs, et portait un pantalon bleu de ciel, ce qui est tout différent des couleurs des fresques de l'Iwan. Shapour Ier (Hamza Isfahani, page 49 ; *Moudjmil al-tawarikh*, page 260) portait, d'après le même traité, une tunique bleue, un pantalon rouge, et une couronne rouge. Ces portraits étaient évidemment traditionnels, mais les peintres ont parfaitement pu en altérer les couleurs dans les copies successives de l'ouvrage qu'ils illustraient. D'ailleurs, l'on peut, sans difficulté, admettre l'authenticité des images du livre des portraits des descendants d'Ardashir ; le roi de Perse dans les fresques de l'Iwan était peint suivant les normes de la technique romaine, tandis que les représentations des princes sassanides dont parle Hamza Isfahani étaient traitées suivant la manière perse.

[2]. Man. arabe 3086, fol. 217.

parterres de roses : « Dans la salle du trône (Iwan), il fit peindre des fresques nombreuses représentant les rois, les parades et les combats. On figura le roi Kaï-Kaous, assis sur le trône, avec ses bracelets, sa massue, et son diadème ; auprès du trône, Roustam, au corps d'éléphant, et aussi Zal et Goudarz, et toute sa cour ; de l'autre côté, Afrasiab et ses guerriers, tels Piran et Garsivaz, dont le cœur respire la vengeance [1] ».

*
* *

La technique romaine est encore plus visible dans l'appareil de grandes pierres régulièrement taillées de la façade du palais de Mashta, sur la route de Damas à la Mecque. La partie centrale du palais de Mashta est, d'une façon très nette et indubitable, la copie d'une basilique à trois nefs de la technique du Bas-Empire, avec, dans l'intérieur de l'édifice, une abside trilobée, couronnée d'une coupole, qui correspond aux *trois* absides des basiliques, et qui en est la traduction approximative. Sa construction fut ordonnée par Khosrau Parviz, entre les années 614 et 627, qui virent la domination sassanide sur les bords du Jourdain [2] ; les chapiteaux des pilastres sur lesquels

1. II, 350.
2. En 611, les armées de Khosrau Parviz envahirent la Syrie et l'Asie Mineure, elles s'emparèrent d'Antioche et d'Apamée ; en 612, de Césarée en Cappadoce ; en 614, Shahribarz s'empara de Damas, et occupa la région du Jourdain, avec la Galilée ; en 615, il mit le siège devant Jérusalem qui fut enlevée après un siège de dix-huit jours et livrée au pillage ; trente-cinq mille habitants furent faits prisonniers avec le patriarche Zacharie, et emmenés en captivité ; la vraie croix fut transportée à Ctésiphon. En 616, Shahribarz s'empara de l'Égypte, qui retomba sous le joug perse, comme à l'époque des Achéménides ; en 617, Chalcédoine, en face de Constantinople, fut prise ; trois ans plus tard, Ancyre succomba, et Rhodes elle-même tomba au pouvoir des Persans. En 623, Héraclius reprit l'offensive, et il écrasa l'armée de Khosrau Parviz, le 12 décembre 627, entre Ninive et le confluent du Zab et du Tigre, ce qui mit définitivement fin à la domination perse dans les provinces romaines d'Orient. Les gouverneurs du Roi des Rois n'ont donc pu occuper l'est de la mer Morte que durant quatorze ans au maximum. Sévère, fils d'al-Moukaffa, évêque d'Ashmounaïn, rapporte, dans son histoire des Patriarches d'Alexandrie (man. arabe 301, p. 150), que le khalife omayyade al-Walid, fils de Yazid, fils d'Abd al-Malik (743-744), fit commencer la construction d'une ville dans le désert, à laquelle il voulait donner son nom, dans une localité qui se trouvait à 15 milles de tout point d'eau. L'eau était apportée, tous les jours, à dos de chameau, aux travailleurs, dont beaucoup succombèrent aux fatigues qui leur étaient imposées. Quand Ibrahim tua al-Walid, il licencia ces malheureux qui s'en retournèrent chez eux. Il serait curieux de retrouver dans ce passage de la chronique de Sévère d'Ashmounaïn le témoignage indubitable que le palais de Mashta est une œuvre omayyade, et non sassanide, d'autant plus que les décorations de la mosquée d'Omar, à Jérusalem, qui fut construite de 688 à 691, par Abd al-Malik, grand-père d'al-Walid, sont exactement du même type que celles de Mashta. Mais il faut remarquer que, de toute évidence, ces éléments décoratifs sont d'un type bien plus ancien à Mashta qu'à la mosquée d'Omar, qu'à Mashta, ils se rapprochent beaucoup des décorations d'al-Bara, de Dana (vi[e] siècle), de sorte qu'en les plaçant au commencement du viie siècle, elles sont l'intermédiaire naturel entre les décorations de la Syrie centrale, al-Bara, Dana (vi[e] siècle) et celles de la mosquée d'Omar, à l'extrême fin du viie siècle, tandis que cette série se trouve disloquée si l'on admet que Mashta a été construit sous Walid II, au milieu du viiie siècle, tout en étant bien plus archaïque que la mosquée d'Omar, à la fin du viie. De plus, si Mashta est bien à 15 milles environ, soit 26 kil. de l'Arnon, il convient de remarquer qu'il est tout près du Wadi Thamad, qui est une des branches du Nahr Zarka Maïn, et à 17 kil. d'un point où l'on pouvait trouver de l'eau dans ce dernier torrent. Il est évident que cette situation, à proximité du Wadi Thamad, a été choisie volontairement, à cause de l'aiguade qu'on y trouvait, d'autant plus, qu'à cette époque déjà lointaine, l'eau était certainement plus abondante dans ce pays qu'aujourd'hui, ce qui ne veut pas dire qu'actuellement cette contrée soit à sec (Tristram, *The Land of Moab*, 142, 153). D'ailleurs, Tristram, (*ibid*, p. 203), signale l'exis-

s'appuyaient les voûtes des portes, sont une simple modification du chapiteau de la colonne corinthienne ; ils se trouvent déjà, tout au commencement du IV^e siècle, au palais de Dioclétien, à Spalato ; il est évident que l'ornementation du palais de Mashta, déconcertante à première vue, est l'œuvre de prisonniers chrétiens enlevés à Jérusalem en 614 ; elle a certainement été exécutée par des artistes nés dans les provinces orientales de l'Empire, et il faut y voir la copie légèrement orientalisée des motifs essentiels des mosaïques et des décorations chrétiennes [1].

tence d'une inscription en caractères pehlvis, plutôt que nabatéenne, sur les murs de Mashta. Or, une inscription pehlvie ou nabatéenne est absolument impossible sous Walid II, et il est plus que douteux que Tristram ait pris du koufique pour du pehlvi. On ne voit du reste pas très bien la raison qui détermina Parwiz à élever un palais dans ce désert, où plus tard les Omayyades aimaient à passer leur temps, particulièrement ce Walid II, qui aimait mieux le plaisir que son métier de roi ; quoi qu'il en soit, que Mashta soit ghassanide, comme on l'a soutenu, sassanide, ou omayyade, le fait n'a en soi aucune importance au point de vue de l'histoire de l'art, et des déductions qu'on en peut tirer, car ce palais n'est, ni une œuvre perse, ni une œuvre arabe, mais simplement la copie d'une œuvre du Bas-Empire, pour un roi iranien ou un chef arabe, que les caractéristiques de sa décoration placent plutôt au commencement du VII^e siècle qu'au milieu du VIII^e. Il faut également faire entrer en ligne de compte que, même en réduisant cette ville au palais de Mashta, les 15 ou 16 mois de règne de Walid II n'auraient pas suffi à donner les ordres d'exécution, à dresser les plans, à tailler les pierres, à les sculpter, et à amener le monument à l'état où il se trouve. L'abside de Mashta copie un dispositif qui se trouve à Kanawat, dans le Haouran, où il forme l'abside d'une annexe latérale à la basilique, laquelle est une construction dans la technique du Bas-Empire, comme tous les monuments de pierre de Syrie. A Cordoue, qui est une basilique à trois nefs, la maksoûra = cancel, devant le mihrab = abside, est couverte de trois petits dômes, qui traduisent les trois parties de l'abside de la basilique, que l'architecte musulman a supprimées, et dont il a transféré la valeur numérique 3 à une autre partie de sa construction. Ce sont ces *trois* dômes que l'on retrouve à Sarvistan, au Sa-dir, à Firouzabad, dans la technique sassanide. Hathra est aussi la copie incomprise d'une basilique à trois nefs, les nefs étant closes de murs, au lieu d'être séparées par des colonnades, ce qui est un barbarisme ; l'abside, rectangulaire, était couverte d'une voûte d'arête, ou en arc de cloître. La voûte, puis le dôme, sur l'abside est une tentative du transfert de la coupole sur la basilique : il était plus facile de mettre la voûte sur l'abside que sur la nef ; pour le faire, il fallut voûter entièrement la basilique pour réaliser une intersection de berceaux ; ce fut toute une affaire ; la basilique de Constantin en est le premier exemple ; l'adaptation du dôme à la basilique fut encore plus difficile ; au Saint-Sépulcre, Constantin a fait d'une rotonde entière l'abside d'une basilique, mais ce n'était pas la solution. Le problème ne fut résolu que le jour où les techniciens pratiquèrent dans la nef centrale, à l'intersection de la nef et du transept, une section cubique, dans laquelle ils introduisirent de force un dôme sur une salle carrée, raccordé à ses piliers par ses pendentifs, avec ses éperons. Il n'y a pas à douter que la croisée des voûtes, renforcée en arête, des thermes et des basiliques impériales, à Rome, ne soit l'origine de celles des basiliques du Bas-Empire, que les techniciens de Byzance couronnèrent du dôme romain ; c'est dans ses dimensions exactes la croisée des nefs de la basilique de Constantin que les architectes de Justinien ont copiée à Sainte-Sophie, et la croisée des voûtes de la basilique de Constantin reproduisait exactement celle du Tepidarium des Thermes de Dioclétien, que Michel-Ange fut fort heureux de trouver pour y placer Sainte-Marie-des-Anges. La basilique est l'évolution du temple grec à antes, ou prostyle, à trois nefs, avec les colonnades superposées de la cella du Parthénon. La disposition de l'édifice a été modifiée par la surélévation de la nef centrale au-dessus des nefs latérales ; cette disposition nouvelle est née du besoin de pratiquer dans les murs de la nef médiale des fenêtres qui distribuent la lumière dans l'intérieur de la basilique. La disposition de la toiture du temple grec, son éclairage, étaient, en effet, entièrement différents de la technique de la basilique, et les Romains furent bien obligés d'adopter un système qui leur permît d'éclairer l'intérieur d'édifices d'une destination tout autre.

1. Il ne faut point voir dans cette ornementation d'origine chrétienne le souvenir, conservé par les deux sources indépendantes de Tabari et de Théophylacte Simocatta, du fait que Khosrau Parviz, dans sa jeunesse, montra des tendances au Christianisme, qu'il témoigna d'une grande vénération pour la Vierge Marie et pour les saints, en particulier, pour la mémoire d'un martyr, nommé Serge, qui était l'objet d'un culte particulier de la part des Chrétiens de l'Osrhoëne et de la Mésopotamie (G. Rawlinson, *The seventh great oriental monarchy*,

Le motif principal de cette ornementation consiste en rinceaux formés de tiges de vigne qui s'enroulent sous la forme de cercles parfaits, contenant dans leur circonférence des feuilles et des grappes de raisin, au milieu desquelles paraissent, un homme tenant à la main une corbeille de fruits, une tête humaine sur un chien, des oiseaux et des quadrupèdes de toutes sortes, paons, perroquets, perdrix, lions, sangliers, buffles, panthères, gazelles, ce qui rappelle le mélange d'objets divers qui ornent les mosaïques romaines. Ces éléments décoratifs [1] sont inscrits dans des triangles équilatéraux entourés de bordures très historiées, au milieu desquels se détache, en haut relief, un ornement hexagonal à bords curvilignes, qui est une variante de l'hexagone linéaire qui deviendra un élément essentiel de la décoration musulmane, et dont l'origine classique est certaine. L'ornementation des murailles de Mashta n'est pas uniforme, elle varie suivant les panneaux : dans les uns, les cercles sont tangents, dans d'autres, ils se coupent en leurs centres réciproques ; certains ne contiennent aucun motif animé, dans d'autres, les oiseaux, les quadrupèdes, forment le motif essentiel, sans qu'on y puisse relever la moindre trace de symétrie autour d'un axe vertical. L'ornementation de deux de ces panneaux est particulièrement élégante : elle diffère de celle des autres par la disposition symétrique de ses éléments, sans que cette symétrie soit d'ailleurs absolue, autour de la médiane

London, 1876, pp. 496-497). La restitution de la façade du palais de Mashta par Fergusson, dans *The land of Moab...*, par H. B. Tristram, London, frontispice, est une pure invention, qui témoigne de l'imagination artistique de son auteur, mais que ne justifie nullement l'état des ruines.

1. Ce motif de décoration n'est pas spécial au palais de Mashta : on le trouve également sur des pièces d'orfèvrerie sassanides, sur un vase, copié sur un original romain, aux parois duquel se déroule une scène de vendange, tout à fait analogue à celles des Catacombes et de Sainte-Constance (*Catalogue d'objets orientaux en argent, Vostotchnoé cérébro*, Saint-Pétersbourg, 1909, planche 52) ; sur les bords d'un grand plat au centre duquel se trouve une copie de Diane à la biche (*ibid.*, 66), et dont les bordures sont ornées de pampres. Ce motif décore d'autres édifices qui ont été bâtis dans la même région que Mashta, à l'est de la mer Morte, dans la Balka des géographes arabes. La vigne enroulée en rinceaux, et unie à la palmette gréco-romaine, décore le Kasr al-Touba (Musil, *Kusejr 'Amra*, Vienne, 1907, fig. 10, 11, 12, 127, 129, 130), vaste construction en appareil romain, de grandes pierres sans mortier, avec une arcade d'entrée en plein cintre ; les mêmes ornements décorent les chapiteaux du palais d'al-Mouvakkar, qui est une construction byzantine de pierre et de mortier, où l'on trouve (*ibid.*, fig. 25) une croix gravée sur une dalle, ce qui montre assez que ce monument fut construit par des Chrétiens; des restes d'inscriptions grecques se lisent d'ailleurs au fort d'al-Harani. Les rinceaux de Kasr al-Touba se stylisent quelquefois en entrelacs. Cette ornementation grecque des édifices de la Syrie centrale et de la Balka a été copiée par les artistes grecs qui ont décoré la Koubbat al-Sakhra, ou Mosquée d'Omar, à Jérusalem (688-691) ; les poutres de l'entablement (Vogüé, *le Temple de Jérusalem*, planche XX) sont couvertes d'une ornementation sculptée, stuquée et peinte, formée de rinceaux circulaires, dorés sur un fond bleu, qui imitent les éléments ronds découpés à la surface de boudins que l'on trouve à al-Bara et à la Porte Dorée (voir page 111, note 2). Au-dessus de cette frise, se trouve une corniche peinte et dorée, qui imite assez grossièrement, mais d'une façon évidente, une ornementation romaine. Le mur percé d'arcades, qui est supporté par la colonnade, est couvert de mosaïques, qui, à part quelques restaurations du xe siècle, sont contemporaines de l'édification de la mosquée ; elles sont imitées des mosaïques grecques, ou, tout au moins, de la partie que les Musulmans pouvaient en adopter ; les éléments de leurs décorations sont de très beaux vases dont s'échappent des rinceaux qui portent des raisins (*ibid.*, pl. XXIII), comme dans les sculptures de la Syrie centrale, à l'église de Saint-Vital, à Ravenne, des raisins et des pampres (pl. XXI, 2, 3), et d'énormes volutes qui imitent la stylisation des rinceaux que l'on trouve dans les mosaïques du mausolée de Galla Placidia, de Saint-Vital, à Ravenne, dans celles des absides de Sainte-Marie-Majeure et de Saint-Clément, à Rome. La décoration de cette mosquée comportait des plaques de bronze, ornées de dessins au repoussé, formés de rinceaux de raisins identiques à ceux des sculptures du Haouran (planche XXII).

du triangle, et les rinceaux qui en sont la partie essentielle sortent d'un vase sculpté, de chaque côté duquel l'on voit des animaux affrontés. On reconnaît encore dans cette ornementation complexe les traits dominants de l'enroulement grec, dont tous les éléments naissent les uns des autres sur une ligne continue, technique qui fut continuée par les artistes romains et byzantins.

La décoration surchargée du palais de Mashta est la copie arrangée de motifs ornementaux qui, du IVe au VIe siècle, se déroulaient sur les murailles des édifices construits en Syrie et en Arabie par les sujets de l'empereur romain. L'origine s'en trouve dans les sculptures de la « Ruine blanche », la al-Khirbat al-baïda [1], qui fut le palais d'un roi ghassanide, vassal de Constantinople, sous la forme de rinceaux de pampres et de raisins qui sortent d'un vase, grimpant au long du chambranle et du linteau des portes ; comme à Mashta, les raisins et les pampres sont repliés dans l'intérieur des cercles formés par les rinceaux de la vigne ; des animaux de tout genre, oiseaux et quadrupèdes, sont inscrits dans un autre système de cercles, symétriques par rapport à l'axe de la porte ; quelques-uns sont nés de la fantaisie du sculpteur ; ils ne correspondent à aucune réalité ; ils rappellent ceux qui animent les sculptures de la façade du palais de Khosrau Parviz [2]. Cette décoration est l'amplification d'ornements un peu plus anciens qui décorent des édifices chrétiens, élevés par les Grecs dans la même contrée, telle l'église d'al-Bara (IVe-Ve siècle) [3], où l'on voit, sur un linteau, au-dessus d'une porte, des feuilles de vigne et des grappes de raisin, disposées avec une certaine symétrie [4] autour de l'axe de la plante, et des vases dont s'échappent des rinceaux aux feuilles lancéolées, symétriques autour de l'axe des vases [5]. Des rameaux de vignes, dont les

[1]. Vogüé, *Syrie centrale. Architecture civile et religieuse du Ier au VIIe siècle*, planche 24.

[2]. Une décoration très voisine de celle de « la Ruine blanche » se trouve sur une maison d'al-Bara (VIe siècle) ; elle est formée de feuilles de vigne et de grappes disposées au centre de cercles formés par les rinceaux ; cette décoration, qui rappelle formellement une partie de celle de Mashta, est sur le linteau d'une porte, au-dessous duquel on lit une inscription en langue grecque (Vogüé, *ibid.*, planche 46). Comme l'a établi M. de Vogüé, la décoration des édifices grecs de la Syrie centrale, avec leurs feuillages plats, découpés, et leurs rinceaux fouillés à la surface d'un boudin est exactement du même système que celle de la Porte Dorée, à Jérusalem (V-VIe siècle ; Vogüé, *Le temple de Jérusalem*, planches X-XII, et page 65). Mais l'ornementation de la Porte Dorée est infiniment plus riche que celle de la Syrie Centrale, ce qui s'explique par ce fait que les localités du Haouran n'étaient que de la province par rapport à la Ville Sainte.

[3]. Vogüé, *Syrie Centrale*, planche 62. Comme dans tous les monuments byzantins dont la construction est dérivée de la technique romaine, il se trouve dans cette église un chapiteau qui est nettement copié sur le corinthien.

[4]. De semblables décorations existent sur une maison chrétienne de Dana (V-VIe siècle), où l'on voit une ornementation très riche, formée de rinceaux de vigne et de raisins sortant d'un vase, parmi lesquels se trouvent des paons, la composition étant symétrique par rapport à l'axe du vase (Vogüé, *Syrie Centrale*, planche 45 et page 90). Les grappes de raisin de Dana sont stylisées au point de ressembler à des pommes de pin, mais les feuilles et les grappes ne sont pas renfermées dans des cercles comme à la al-Khirbat al-baïda et à al-Bara ; cela montre que la décoration de Dana, malgré la forme de ses raisins, se rattache à un système ornemental moins stylisé que celui du palais ghassanide et de Mashta. Sur une porte de Moudjalayya, de la même époque que Dana, on trouve une décoration formée d'une croix dans un cercle, avec, de chaque côté, une décoration florale symétrique par rapport à l'axe vertical de la croix (*ibid.*). Un vase dont sort un rinceau de vigne se voit sur l'archivolte de la grande arcade de Kalb Louzé, au VIe siècle (*ibid.*, planche 159).

[5]. Si ces décorations chrétiennes sont plus sobres que celles de Mashta, c'est uniquement par suite de ce

feuilles et les grappes ne sont point stylisées, d'une inspiration nettement classique, paraissent dans la décoration de la Porte Double, à Jérusalem, qui est un remaniement de l'enceinte du Temple, contemporain de la Porte Dorée (ve-vie siècle), et dont le caractère classique est un fait indiscutable [1]. Ces motifs ornementaux décorent la mosaïque chrétienne de Tyr; on les retrouve en Italie, sous une forme parfaite, à Ravenne, dans la première moitié du ve siècle, dans les mosaïques du mausolée de Galla Placidia, où l'on voit de gros rinceaux, dont certains portent des grappes pesantes; dans le deuxième quart du vie siècle, sur l'arc triomphal de Saint-Vital qui est décoré de la riche frondaison d'une vigne surchargée de raisins, qui naît de deux vases de métal placés aux extrémités de son diamètre.

Le principe et l'origine de cette décoration se trouvent en Occident, à l'époque de la décadence, sur les monuments chrétiens, sur les sarcophages ornés de rinceaux de vigne, dont les feuilles se replient gracieusement dans l'intérieur de leurs cercles, dans les peintures des Catacombes, au cimetière de Domitille (i-iie siècle), où l'on voit le Christ, au milieu de ses disciples, entouré d'une frise représentant les vendanges, d'après un beau modèle du Paganisme, avec des colombes qui se reposent au milieu des frondaisons, dans les peintures du cimetière de Prétextat (iie siècle), qui figurent des guirlandes de feuilles et de fleurs, au milieu desquelles on voit des oiseaux, dans une abside du columbarium des affranchis d'Octavie, femme de l'empereur Néron, décorée de Victoires entourées de pampres, dans certaines parties des mosaïques du mausolée de Sainte-Constance, et, à une époque beaucoup plus récente, dans quelques parties très secondaires des basiliques romanes et des cathédrales ogivales [2]. L'Empire reçut traditionnellement ces formes de la République, qui les tenait des Grecs.

fait que, suivant une tradition qui s'est conservée dans les normes de l'architecture romane, les architectes ne les appliquaient qu'à des parties très restreintes de leur monument, tandis que les artistes qui décorèrent le palais de Khosrau Parviz, n'étant point gênés par cette obligation, disposaient de surfaces beaucoup plus considérables.

1. Vogüé, *Temple*, planche VI.
2. On ne les voit pas sur les murs des basiliques, parce que la sculpture n'y tenait qu'une place extrêmement restreinte, parce qu'elle était exclusivement réservée aux autels, aux chancels, aux ambons, aux pilastres et à leurs chapiteaux, aux linteaux des portes, aux bordures des portails, et même aux meubles. La même décoration de rinceaux de vigne, sortant d'un vase autour duquel sont affrontés des lions, des paons et d'autres animaux, se trouve, comme on l'a vu, sur l'arc triomphal de Saint-Vital, à Ravenne (comm. du vie siècle), sur la chaire d'ivoire de l'évêque Maximin (vie siècle), à Ravenne (R. de Lasteyrie, *L'Architecture religieuse en France à l'époque romane*, Paris, 1912, p. 93), mais sous une forme parfaite, bien supérieure aux sculptures de Mashta; la tranche de l'une des formes d'autels usitées dans les basiliques était décorée de rinceaux de vigne souvent très stylisés, combinés avec la palmette gréco-romaine (*ibid.*, p. 94); des colombes affrontées, tenant dans leur bec des grappes de raisin, se voient sur les chapiteaux de la crypte de Saint-Laurent (vi-viie siècle), à Grenoble (*ibid.*, p. 101); un ciborium carolingien de Saint-Apollinaire-in-Classe est orné à la fois de rinceaux contenant des grappes de raisin, et d'un réseau des entrelacs qui sont l'aboutissement de la stylisation des rinceaux de vigne; la décoration d'un arc en berceau à Santa-Maria-in-Valle, à Cividale, dans le Frioul (commencement du xiie siècle), continuant la tradition élégante de Ravenne et de Rome, est formée de rinceaux de vigne, sous la forme de cercles parfaits, contenant les feuilles dans leur intérieur, sans animaux, le tout entouré d'une élégante dentelle (*ibid.*, p. 35), l'exécution de ces motifs étant infiniment supérieure à celle de Mashta; on trouve également dans cette église un fronton triangulaire orné de rinceaux dérivés des précédents, mais très stylisés, de telle sorte qu'on ne les reconnaît plus qu'avec

Ces motifs sont l'adaptation de thèmes qui furent classiques sous l'Empire [1], comme on le voit assez par les peintures murales de Pompéi, qui copient la splendide orne-

peine, en même temps que quatre animaux affrontés deux par deux autour d'un cercle qui renferme des ornements stylisés (*ibid.*, p. 36). Au centre d'un pavement en mosaïque de la basilique de Sidi Abish, en Tunisie, l'on voit un vase dont s'échappent des rinceaux de vigne qui entourent des paons, le tout dessiné sous une forme très schématique. Les chapiteaux de la nef de la cathédrale de Reims sont décorés de vignes avec des raisins en haut relief; sur l'un d'eux, dans une partie de la composition, on voit une scène de vendange, un homme et deux femmes qui tiennent des paniers pleins de raisins. Ce sont là des motifs empruntés au roman, mais d'une exécution autrement puissante. Ces rinceaux et ces ornements d'origine romaine ont passé dans l'art musulman, et on les retrouve dans la décoration des palais des khalifes Fatimites, dans ceux des Saldjoukides d'Asie Mineure, dans nombre de petits objets d'ameublement, coffrets, boîtes, qu'il serait oiseux de mentionner ici; les entrelacs dérivés de ces rinceaux, que l'on voit déjà apparaître dans les ornements grecs de la al-Khirbat al-baïda (vii⁰ siècle; Vogüé, *Syrie Centrale*, 24,3), des arcs en plein cintre des Saints-Serge-et-Bacchus à Constantinople (comm. du vi⁰ siècle), et dans les ornements sassanides de Mashta, ont eu dans l'Islam une fortune d'autant plus grande que la loi religieuse défend aux Musulmans la représentation de la figure animée. La tendance à l'enroulement des décorations florales se trouve déjà dans les sculptures de l'arc de Damas (*ibid.*, planche 28). Des ornements qui passent pour avoir une origine musulmane, inscrits dans des carrés parfaits, figurent déjà dans la décoration de la Porte Double, à Jérusalem (Vogüé, *le Temple*, planche VI); ils sont formés d'entrelacs circulaires ou rectilignes qui sont la stylisation poussée à l'extrême des systèmes de décoration par les rinceaux de vigne; l'origine byzantine de ces décorations est prouvée par leur présence dans l'ornementation de cette porte qui est certainement une réfection de l'enceinte du temple d'Hérode, qui date de l'époque du Bas-Empire; des ornements circulaires analogues, qui sont la stylisation de fleurs, et qui s'entrelacent dans des formes et dans une manière qui sera reprise par les décorateurs musulmans, figurent sur les pierres de la al-Khirbat al-baïda (Vogüé, *Syrie Centrale*, planche 24, 3).

1. La vigne, avec ses feuilles et ses grappes de raisin, est une décoration essentiellement chrétienne. Le vase d'où sort une vigne, accosté d'oiseaux, est un thème habituel dans la décoration chrétienne ; ces oiseaux sont le plus généralement des colombes, symboles du Saint-Esprit, ou des paons, qui sont l'emblème de la résurrection et de la vie éternelle ; on voit, quelquefois, à leur place, des êtres fantastiques, griffons ou basilics, les mêmes que l'on retrouve dans les décorations byzantines de la al-Khirbat-al-baïda en Syrie centrale, au vi⁰ siècle, ou à Mashta, dans la Balka, au commencement du vii⁰ siècle. Il y faut voir la copie des oiseaux qui voltigent dans les peintures classiques des triomphes de Bacchus, des vendanges, dans les décorations élégantes de Pompéi. L'introduction d'une faune irréelle dans ces compositions est une fantaisie ornementale; des vases, avec une vigne sans oiseaux, figurent dans les fresques du couvent copte de Baouït, sans symétrie, au milieu de copies de cartons byzantins (Clédat, *la Nécropole de Baouït*, 82, 83). Les premiers Chrétiens n'ont nullement apporté cette décoration de Judée à Rome, et ils ne l'ont pas empruntée aux Juifs. Cette ornementation était bien employée par les Juifs, comme le montrent les ornements sculptés sur un sarcophage trouvé dans le prétendu tombeau des Rois, mais ce sarcophage est d'une date indéterminée, très probablement postérieur à l'ère chrétienne ; on y voit une décoration florale, inscrite ou non dans des rinceaux portant des pampres, des grappes, des glands, des pommes de cèdre, imitée de la décoration classique en rinceaux de vigne; tous les monuments juifs que la tradition attribue à l'époque des Rois, sont dans la technique gréco-romaine ; la vigne d'or, qui décorait le temple d'Hérode, dont parle Flavius Josèphe (*Antiquités judaïques*, XV, § 11, 3), avec des grappes pendantes, est une ornementation romaine, appliquée à un monument construit par les Romains, dans les normes classiques, dans l'appareil romain, sous la direction d'architectes romains ou grecs. Des arabesques bien supérieures à tout ce que l'on a fait de semblable en Orient, composées de rinceaux d'une extrême élégance, quelquefois de tiges de vigne, se trouvent dans les peintures murales de Pompéi ; elles sont formées d'enroulements symétriques dans lesquels ont été enserrés des animaux divers, des bœufs, des chevaux, avec, comme ornements adventices, des ibis, des crocodiles ; sous les enroulements des frondaisons, on voit bondir des paons, des cerfs, des chèvres, des centaures, des sphinx, des griffons, des lions, mêlés à des enfants montés sur des dauphins, à des masques tragiques ; on y voit souvent des oiseaux figurés au milieu de guirlandes de fleurs et de rinceaux ; ces gracieux ornements se retrouvent au Tepidarium des bains de Pompéi, dont les murs étaient décorés d'une frise de rinceaux de vigne et d'autres plantes. Cette décoration est ancienne, il n'y aucun doute qu'elle ne soit d'origine essentiellement romaine, et qu'elle ne copie des décorations bien antérieures, car le couvercle du sarcophage de Cecilia Metella est orné de rinceaux d'une grande élégance, au milieu desquels paraissent

mentation grecque, comme on le voit par les fresques des maisons de Délos [1], par les frises du mausolée de Spalato [2], par la décoration de la Pyramide des Vents, que Théodose le Grand fit élever à Constantinople, à l'imitation d'un monument de Rome, où l'on voyait, gravées sur la pierre, toutes sortes d'animaux, toutes espèces de plantes, portant des fruits et des grappes de raisin [3].

La décoration chrétienne de rinceaux surchargés de pampres est la réduction à ses éléments végétaux des Triomphes de Bacchus, qui furent l'un des thèmes favoris de l'art grec. Ces motifs élégants furent païens avant de devenir chrétiens, comme le montrent la copie perse d'un plat romain, qui était décoré, en son centre, d'une Diane à la biche, entourée d'une bordure de vigne agrémentée d'animaux divers [4], les mosaïques de Saint-Clément à Rome, et celle de Tyr [5].

des figures animées. La vigne était l'un des éléments fondamentaux des triomphes de Bacchus, dont la représentation, quelle que soit l'origine de ce mythe, est essentiellement grecque; l'un de ces triomphes, trouvé en Égypte, est reproduit dans la planche 12 des *Portraits d'Antinoé*; l'origine indienne, attribuée à ce panneau décoratif, recule les limites de l'invraisemblable ; l'original en était certainement une peinture grecque, ou la réplique d'une peinture grecque, copiée par un ouvrier malhabile. Un triomphe de Bacchus, dans une forme splendide, décore un sarcophage du 1er siècle, publié par Le Blant (*Mélanges d'archéologie de l'École française de Rome*, VIII, 1888, planche 12). Ce sarcophage, qui est romain, copié sur un original grec, a été découvert près de la Via Salaria ; la cuve est ornée du triomphe du jeune dieu revenant des Indes, debout sur un char traîné par deux tigres montés par des enfants indiens. Les enfants sont d'une facture admirable; l'artiste leur a fait des cheveux crépus, et leur a donné un aspect qui rappelle celui des nègres; c'est la preuve qu'il n'y faut point voir la copie, ou l'imitation d'un type venant des Indes, où il n'existe pas; en réalité, l'artiste romain a donné à ces enfants l'aspect d'Éthiopiens, parce que les Romains, comme les gens du moyen âge confondaient l'Éthiopie et les Indes. A droite de la composition, une jeune femme copiée directement sur un modèle créé par Phidias, dans une pose d'une noblesse parfaite. Une très belle mosaïque romaine du 1er ou du IIe siècle représentant une scène de vendange, avec des oiseaux et des Amours volant dans les frondaisons, décorée à ces quatre angles de vases dont naissent des vignes ornées de grappes de raisin, a été trouvée à Oudna, l'ancienne Uthina, en Tunisie (*Monuments Piot*, tome III, planche 21).

Toutes les décorations chrétiennes, formées de rinceaux de vigne enroulés en cercles historiés, contenant dans l'élégance de leurs courbes des motifs animés, sont la stylisation de cartons de peintures gréco-romaines qui figuraient le triomphe de Bacchus, des scènes de vendange, des paysages aux pampres verdoyants animés par le vol d'oiseaux et d'Amours; les Chrétiens avaient l'horreur du nu qui choquait leur pudeur; ils éliminèrent de ces compositions antiques les Amours païens qui se jouaient dans les rinceaux ; ils n'en gardèrent que la faune inoffensive qui n'ébranlait pas la fragilité de leurs nerfs, ou même, comme à la Porte Double, à Jérusalem, ils en conservèrent seulement la vigne avec ses grappes, ce qu'avaient fait les Juifs, au Temple. La stylisation s'accentue au fur et à mesure que l'on s'éloigne de la fin de l'Antiquité; les animaux contenus dans les cercles deviennent les monstres fantastiques des étoffes byzantines et persanes. Dans leur indigence, les Musulmans s'emparèrent de ces thèmes décoratifs, et leur scrupule religieux leur fit éliminer toute figuration animale, pour n'en garder que les enroulements que l'on trouve dans les mosaïques de la Koubbat al-Sakhra (VIIe siècle), lesquels, stylisés à outrance, sont devenus la base de l'ornementation islamique.

1. M. Bulard, *Peintures murales et mosaïques de Délos*, dans les *Monuments Piot*, XIV, 163; planches 6 a ; 10 A, n° 3 ; 6 c, et figure 49, des Amours qui sont l'origine de ceux de Pompéi.

2. Ces frises sont ornées de sculptures romaines, masques tragiques et comiques, Amours ailés luttant contre des animaux sauvages, ou tenant dans leurs mains des guirlandes qui encadrent des portraits.

3. Ὅτι τὸ τετρασκελὲς τέγνασμα ἤγειρεν ὁ μέγας Θεοδόσιος πυρμίδος σχῆμα ζωγραφοῦν καὶ ζώοις πλαστοῖς κεκοσμημένον βλαστοῖς τε καὶ καρποῖς καὶ βότρυσι (Georges Cedrenus, *Histoires*, Migne, 121, col. 616). La grappe, tant soit peu stylisée, prend vite l'aspect d'une pomme de pin, d'une sorte de grenade.

4. *Catalogue d'objets orientaux en argent*, Saint-Pétersbourg, 1909, pl. 66.

5. L'abside de la basilique de Saint-Clément, à Rome, est décorée d'une mosaïque dans laquelle on voit, sur un fond d'or, d'énormes rinceaux, de très mauvais goût, s'enroulant circulairement, et se repliant sur eux-

D'après le *Moudjmil al-tawarikh* [1], Khosrau Anoushirvan employa la technique romaine dans la construction de la muraille de Bab al-Abwab, au Caucase, qui devait fermer aux Turks le chemin de l'Iran, car, dit l'auteur de cette chronique, elle était faite de fer (*ahan*) et d'étain (*arzir*) mélangés avec du plomb (*rôî*). Cette description montre assez que l'historien persan, qui a copié les éléments de son récit dans un chroniqueur arabe, ne comprenait rien à ce qu'il écrivait, pas plus que son auteur, et qu'il ignorait la technique de la soudure des pierres au moyen de crochets de fer noyés dans

mêmes, ayant en leur centre des fleurs et des paniers de fruits ; ces rinceaux sortent tous d'un motif central, composé d'un amas de plantes, sur lequel une croix est plantée. Cette décoration, luxuriante et écrasante, est l'exagération manifeste de l'ornementation gracieuse des mosaïques du mausolée de Galla Placidia (avant 450), de l'arc triomphal de Saint-Vital, et surtout de l'élégance des rinceaux somptueux qui s'enroulent à la voûte du chœur de cette église (comm. du vie siècle), et au milieu desquels figurent des esprits divins. Elle est, à Saint-Clément, l'adaptation chrétienne d'un thème qui remonte à l'Empire ou à la République, la copie d'un carton infiniment plus ancien, car l'on trouve encore dans cette mosaïque, qui est du xiie siècle, des éléments dont l'origine païenne est indiscutable, tout comme dans la mosaïque de Saint-Jean-de-Latran, des Amours montés sur des dauphins, ou jouant de la flûte. L'origine romaine de la mosaïque découverte à Tyr par Renan est un fait évident : on y voit un riche enroulement de trente et un médaillons divisés, et reliés entre eux, par des rinceaux ornés de feuillages et de fleurs qui s'échappent de vases placés à ses quatre coins. Ces médaillons représentent des sujets de fantaisie, combats d'animaux, jeux d'enfants, figurations empruntées à la symbolique du *Physiologus*, animaux de tout genre, réels ou non. Les deux travées latérales se composent de soixante-quatorze médaillons qui représentent les douze mois, les quatre saisons, les quatre vents et une série d'animaux et de fruits.

1. *Journal asiatique*, juillet-décembre 1842, p. 141. On trouve dans les historiens arabes la mention bien nette, chez les Sassanides, de deux techniques architecturales qui s'opposent : l'une de briques crues, qui était la tradition nationale en Perse, l'autre, de brique cuite au four et de mortier, et de pierre, scellée ou non, qui est certainement une importation romaine. Hamza ibn al-Hasan al-Isfahani dit (page 52) que, lorsque Sapor Zoul-aktaf (Shapour II, 310-381) eut vaincu l'empereur romain, il le força à reconstruire tout ce que celui-ci avait dévasté. Le César rebâtit ce qui avait été de briques séchées au soleil et de pisé (technique perse), en briques cuites au four assemblées avec du mortier, c'est-à-dire qu'il remplaça par un appareil romain ce qui avait été un appareil perse, c'est-à-dire assyrien. De même, le mur de Djoundaïsapour, ou Bah az Andio-i-Sapour, fut fait, moitié en briques séchées au soleil, ou briques crues, moitié en briques cuites au four, exactement suivant la méthode des Chaldéens, lesquels constituaient de briques cuites le noyau de leurs fondations, et faisaient le reste de briques crues. Le système de la brique cuite était beaucoup trop compliqué pour qu'on l'employât partout : on le réservait aux parties de la construction qui devaient être exceptionnellement résistantes. Cf. page 116, note. La brique cuite, dans la technique de la construction, apparaît, en même temps, ou à peu près, en Orient, et en terre romaine. De ce fait, de la circonstance que Vitruve parle à peine de la brique cuite, que, dans son traité d'architecture, quand il est question de brique, *later*, il faut entendre brique crue et non brique cuite, ou tout ou moins presque toujours, Choisy a tiré cette conclusion que la technique de la brique cuite, en Italie, est une importation orientale, et spécialement perse. Mais il est visible que, dans son livre, Vitruve suit à la lettre les enseignements de la technique grecque, et qu'il traite de la forme architecturale hellénique, dans laquelle la brique cuite était inconnue. La théorie de Choisy est immédiatement infirmée par cette circonstance, qu'en Perse, comme le montrent les faits historiques, on continua à construire en briques crues, bien longtemps après l'époque à laquelle les Romains abandonnèrent leur usage, pour ne plus employer que la brique cuite. Il est certain qu'en Perse, la technique de la brique cuite était, soit une importation étrangère, romaine, qui gênait la tradition architecturale, laquelle était la bâtisse en briques crues, soit une tradition très ancienne, remontant par l'Apadana à la technique babylonienne, laquelle ne faisait à la brique cuite qu'une place très restreinte. Il est clair que là où elle fut inventée, la construction en briques cuites fit oublier celle en briques crues ; le fait s'est produit en Italie, comme le prouvent assez ces détails ; il montre que la technique de la brique cuite est romaine. Les Romains n'avaient aucun besoin de s'en aller chercher en Orient la méthode de la brique cuite ; depuis longtemps, les Étrusques faisaient, en terre cuite, des ornements architecturaux, des sarcophages, et d'autres objets.

une coulée de plomb. Yakout, d'une façon plus lucide que l'auteur du *Moudjmil al-tawarikh*, dit [1] que la muraille d'Anoushirwan à Bab al-abwab fut construite de pierres dont les surfaces avaient été dressées au ciseau. Ces pierres étaient carrées, et disposées par assises symétriques ; la plus petite avait de telles dimensions que cinquante hommes ne pouvaient la soulever. Ces assises de pierres étaient consolidées par des crampons (*masamir*, littéralement, des clous, des chevilles) et du plomb. On ne saurait mieux décrire l'appareil romain, dérivé de celui que les Hellènes ont employé au Parthénon, la technique grecque du palais de Kingavar, dans l'Iran, qui employait, par opposition avec l'appareil pélasgique formé de blocs de pierre brute entassés, des pierres soigneusement taillées à angle droit, carrées ou rectangulaires, invariablement réunies par des crochets ou par des goujons soudés au plomb.

Masoudi, dans les *Prairies d'or* [2], raconte que Shahribar, gouverneur de la partie occidentale de l'empire sassanide, fut envoyé par son maître, Khosrau Parviz, contre les

1. I, 440. Masoudi nous apprend (*Prairies d'Or*, II, 193) que Yazdakart, fils de Bahram Gour (440-456), avait déjà fait construire dans le pays de Bab al-Abwab un mur de briques crues, séchées au soleil, et de terre, ce qui est bien la technique perse (voir page 115, note 1). D'après Kodama ibn Djaafar, auteur du *Kitab al-kharadj* (man. arabe 5907, fol. 156), Kobad, fils de Péroze, avait également construit dans cette contrée, pour enrayer les invasions des Turks Khazars, une muraille nommée *sadd al-laban* « la muraille de briques crues », entre Shirwan et le pays des Alains ; ce roi édifia 360 villes le long de cette muraille ; elles tombèrent en ruines, quand son fils, Anoushirwan, eut bâti la ville d'al-Bab wal-abwab, la même qui est plus ordinairement nommée Bab al-abwab. L'extrême rapidité de cette décadence montre que ces villes étaient de briques crues, suivant la mode perse, et non de briques cuites, suivant la technique romaine, encore bien moins de pierre. C'est également le procédé des murailles en terre qu'Anoushirwan employa dans le Shirwan, où elles étaient connues sous le nom de *sour al-tin* (Masoudi, *Prairies d'Or*, II, 74). Hamd Allah Mostaufi Kazwini parle constamment, dans son *Nouzhat al-kouloub*, des murailles et des citadelles sassanides construites en terre. D'après Masoudi (*ibid.*, 196), Anoushirwan fit bâtir une digue dans la mer ; pour cela, il fit élever un mur, sur des outres gonflées d'air, avec des pierres, du fer et du plomb ; ces outres s'enfonçaient dans les flots au fur et à mesure que la muraille prenait de la hauteur ; quand elles s'arrêtèrent sur le fond, quand la digue dépassa la surface de l'eau, des plongeurs crevèrent les outres, de telle sorte que la muraille s'enfonça dans le lit de la mer. On continua le travail le long du rivage. Cette description bizarre est clairement celle d'un mur en appareil romain, bâti sur des caissons, le tout ayant été rapporté d'une façon confuse par Masoudi, qui n'avait aucune notion d'architecture, et ne comprenait rien à ce qu'il copiait. Cette technique s'imposait parce qu'on ne pouvait songer à construire un mur de briques crues au fond de l'eau. Anoushirwan construisit également la Darzoukiyya, au centre de laquelle s'élevait une forteresse de pierre ; cette Darzoukiyya était le mur de Bab al-abwab dont il est parlé dans Yakout. La technique de la construction en briques crues, en Orient, survécut aux Sassanides : Tabari (éd. du Caire, IV, 191) raconte qu'en 639, les gens de Koufa et de Basra construisaient leurs demeures en roseaux, qu'un incendie éclata, qui fut très violent, à Koufa, et que 80 de ces paillottes furent la proie des flammes. Saad envoya ces malheureux au khalife Omar pour qu'ils lui demandassent la permission de construire leurs maisons en briques crues. Yakout (*Modjam al-bouldan*, IV, 323) est plus explicite : Ibn Abbas, dit-il, a dit : Avant que cette ville ne fût construite (par les Musulmans), les niches des habitants du pays de Koufa étaient des paillottes de roseaux ; quand ils partaient pour faire une expédition, ils les démolissaient, et s'en débarrassaient ainsi ; quand ils revenaient, ils les rebâtissaient ; lorsqu'ils partaient ainsi en course, ils emmenaient leurs femmes avec eux. A l'époque de Moghaïra, fils de Sho'ba [qui était gouverneur à Bassora, qui mourut en 49 ou 50 de l'hégire (669 ou 670), Tabari, VI, 124, 130], les nomades de ce pays firent des constructions en briques crues, sans aucune hauteur, car ils n'avaient aucune connaissance architecturale ; à l'époque du gouvernement de Ziyad qui était gouverneur pour Basra, le Khorasan, le Sagastan, l'Inde, le Bahraïn et l'Oman, et qui a joignit Koufa, à la mort de Moghaïra (669 ou 670), jusqu'à l'année 53 de l'hégire (673), date de sa mort, les gens de ce pays construisirent en briques cuites.

2. II, 226.

Byzantins ; Shahribar vint assiéger Antioche ; l'empereur Phocas se décida à marcher contre les Perses, et il embarqua les trésors dont il voulait se faire suivre sur mille vaisseaux qui furent jetés à la côte, non loin d'Antioche. Shahribar s'empara des trésors de l'empereur grec, et les envoya à Khosrau Parviz ; ce butin facilement conquis reçut le nom de *bâdâward* « apporté par le vent », en pehlvi *vāt-âwart*, ce que Masoudi traduit un peu librement par *khazaïn al-rih* « les trésors du vent ». Cet incident permit aux artistes perses de s'inspirer des œuvres grecques qu'une fortune de mer avait fait tomber entre les mains de leur roi, sans se donner le souci de les faire venir de la Byzance impériale.

*
* *

Cette emprise de l'art romain sur la technique des Sassanides, affirmée par les témoignages rigoureusement indépendants des historiens byzantins et des chroniqueurs musulmans, qui recueillirent la tradition écrite de l'Iran, est parfaitement visible dans les œuvres qui sont nées en Perse sous le règne des descendants d'Ardashir, fils de Papak. La statuaire des Sassanides est le syncrétisme de souvenirs lointains de l'art babylonien, qui se survécut durant de longs siècles par l'intermédiaire de l'art des Achéménides, et de la méthode romaine [1]. On a trouvé, dans les ruines de la ville de

1. C'est par l'intermédiaire des ruines du palais de Persépolis, par les portraits de Darius, et non par une tradition directe, que les architectes et les sculpteurs sassanides ont connu quelques détails de la technique des artistes babyloniens. L'art assyrien disparut après la chute de Babylone, à une date qu'il est impossible de préciser ; la langue et l'écriture se maintinrent au moins jusqu'à la fin du premier siècle de notre ère : une tablette cunéiforme babylonienne est datée du 3 kislev de la 5e année de Pikharis, roi de Perse, c'est-à-dire de Pacorus II, qui fut le contemporain de Domitien (81-96) [J. Oppert, *L'inscription cunéiforme la plus moderne connue*, dans les *Mélanges d'archéologie égyptienne et assyrienne*, I, 23-31]. L'évolution de l'astronomie chaldéenne se poursuivit après la chute de Babylone, sous la domination étrangère, sous la souveraineté des Perses, des Grecs, puis des Parthes ; son apogée se place vers le milieu du IIe siècle avant l'ère chrétienne (F. X. Kugler, *Sternkunde und Sterndienst in Babel*, IIer Buch : *Babylonische Zeitordnung und aeltere Himmelskunde*, Münster, 1909/10, p. 9). Le système des coordonnées angulaires, basées sur la division de l'écliptique en 360 degrés, et sur la division sexagésimale de la circonférence, $kasbu = 30°$, $ammat = 2° 30'$, $ubanu = 1/24\ ammat = 5'\ 75''$, paraît au commencement du IVe siècle avant J.-C., alors qu'il était entièrement inconnu en l'année 523 avant notre ère (*ibid.*, Ier *Buch : Babylonische Planetenkunde*, 1907, p. 26). Il est certain que ce sont les Ioniens qui, au service des Achéménides qui ont mis de l'ordre dans les méthodes chaldéennes ; il est certain que la codification de la doctrine astronomique est l'œuvre des Grecs ; les Chaldéens, les Égyptiens, ont pu faire des observations stellaires ; ils ont toujours été incapables d'en tirer un système. C'est de même que l'on trouve au palais de Firouzabad (vers 460), dans la salle du dôme, sur la finesse du stuc romain, qui revêt la grossièreté de l'appareil en blocage de ce monument, des copies très nettes de portiques égyptiens, qui se dressent encore aujourd'hui au milieu des ruines de l'Apadana, et que les constructeurs de l'époque achéménide ont copiés sur les pylônes des monuments égyptiens, de sorte que ces portiques de Firouzabad sont des copies sassanides de copies achéménides des pylônes qui s'élevaient dans la vallée du Nil, tels ceux de Karnak. Par un syncrétisme curieux qui montre bien la complexité de l'art des Sassanides, ces portiques d'origine égyptienne encadrent une porte et deux fausses portes, formées d'arcs en plein cintre retombant sur des pilastres à chapiteau, ce qui est une copie de l'arcade romaine, telle qu'elle est connue par des monuments italiques bien plus anciens, le théâtre de Marcellus par exemple, qui a été construit quatre siècles et demi avant le palais de Firouzabad. La salle hypostyle de l'Apadana fut élevée par Darius Ier, vraisemblablement sur l'emplacement de l'ancien palais des rois d'Élam ; le monument, ou plutôt sa toiture de bois, brûla sous Artaxerxès Ier, et il fut restauré par Artaxerxès II ; ce fait explique les diverses influences qui se remarquent dans l'Apadana, qui est, dans son ensemble extérieur, la copie d'un

Shapour, dont la fondation remonte au règne de Shapour Ier (240-271), des détails d'ornementation qui sont nettement copiés sur des motifs de l'époque achéménide, tels des têtes de taureau imitées de celles des chapiteaux persépolitains de l'Apadana [1] de Darius, ce qui montre, soit que les Arsacides n'avaient rien laissé en Perse, soit qu'ils imitaient l'art des Achéménides [2].

palais ou d'un temple babylonien, mais dont la silhouette massive et inélégante a été profondément modifiée par la création de péristyles ornés de colonnes, ce qui est grec, et d'une salle hypostyle, ce qui est égyptien, dont les fûts des colonnes sont grecs, par l'ouverture dans les parois du temple de portiques empruntés à l'Égypte, par la substitution de la pierre à la brique, par un allègement général de l'édifice, par le rythme des théories de personnages qui se déroulent sur les flancs du soubassement, dans lesquels l'influence hellénique est visible, surtout dans le drapage de leurs vêtements. La complexité de l'art perse s'explique aisément : Babylone, l'Assyrie, l'Égypte, certaines îles grecques de l'Égée, l'Ionie, qui comprenait les colonies ioniennes, éoliennes, doriennes, d'Asie Mineure, étaient des provinces du roi achéménide, qui régnait comme Pharaon au Mur Blanc, comme roi de Babylone au pied du zigourrat de Bel. La Macédoine, sous Darius et Xerxès avait été une province perse. Avant l'expédition de Darius contre les Scythes, en 513, Amyntas, roi de Macédoine, s'était vu dans l'obligation de reconnaître la suzeraineté du roi de Perse, et de lui payer un tribut ; son fils, Alexandre, dut en faire autant, et fut contraint d'accompagner Xerxès dans son expédition. Ce fut cet Alexandre de Macédoine, vassal du Roi des Rois, qui, après Salamine, à la fin de 480, vint à Athènes, envoyé par Mardonius, pour offrir la paix aux Hellènes ; ce fut lui qui, dans la nuit du 19 septembre 479, sortit du camp des Perses, et poussa son cheval jusqu'aux avant-postes de l'armée de la Liberté, pour avertir Aristide que Mardonius attaquerait le lendemain à l'aube. La bataille de Platées rendit son indépendance à la Macédoine, sans que le roi de Perse voulût la reconnaître. Les Macédoniens sont les Grecs *takabara* de l'inscription de Darius, à Naksh-i Roustam, qui nomme successivement, parmi les sujets du Grand Roi, les *Yaunā*, les Ioniens d'Asie, les *Sakā tyaiy pāradaraya*, les Sakas, les Scythes, d'au delà de la mer, les Scythes de Thrace, germaniques, en partie slaves, que Darius avait tenté de soumettre, pour faire de leur contrée un glacis contre la Grèce, les *Skudra*, qui sont les Scythes de l'autre côté, à l'orient du Dniestr et du Dniepr, les *Yaunā takabarā*, qui sont les Grecs d'Europe,« ceux qui portent des chenilles de plumes (au cimier de leurs casques) sur le sommet de leurs têtes » *sha maginnati* (arabe *madjann*, traduit *wishah*, ornement de la coiffure des femmes) *ina kakkadishunu banashu*, comme le traduit la version babylonienne de l'inscription de Naksh-i Roustam. La civilisation perse était de date récente, elle ne remontait pas avant le VIIIe siècle, alors que Déjocès fit construire Ecbatane à l'assyrienne (Hér., I, 96) ; le pays des Perses était si misérable, à l'époque relativement civilisée de Cyrus, fils de Cambyse, que Sandanès fit tout ce qu'il put pour démontrer à Crésus qu'il ne retirerait aucun avantage d'une guerre contre eux (I, 71) ; même au temps d'Hérodote, ils n'avaient ni temples, ni statues (I, 131), c'est-à-dire qu'ils n'avaient aucun art national, ce qui explique pourquoi l'Apadana est le syncrétisme de formules usitées dans plusieurs provinces de l'empire : les Perses adoptaient facilement les usages étrangers (I, 135) ; ils avaient pris leurs vêtements aux Mèdes, leurs cuirasses à l'Égypte, leur écriture à Babylone. Lucien (*La double accusation*, 27) parle d'un homme vêtu de la robe perse, à la mode des Assyriens. La simultanéité des influences grecque et babylonienne en Perse est prouvée par les monnaies des Achéménides, sur lesquelles est figuré un personnage héroïque aux prises avec un lion dressé sur ses pattes, ce qui est le thème chaldéen célèbre de la lutte d'Isdoubar, par celles des satrapes, avec légendes araméennes, qui présentent une singulière alternance d'hellénisme et de babylonisme. Les Grecs furent en relations constantes avec les Achéménides, comme on le sait pour Scylax, Ctésias, Xénophon. Ce fut Démocèdes de Crotone, médecin de Polycrate de Samos, qui guérit Darius et Atossa (Hérodote, III, 126-137) ; les Grecs fournirent un contingent à Darius lors de sa campagne contre les Scythes ; des tyrans ioniens, chassés de leurs états par Aristagoras de Milet, se réfugièrent à la cour de Darius, et marchèrent avec son armée contre Milet (VI, 9) ; les prisonniers faits dans cette ville furent conduits à Suse (VI, 20) ; Darius (VI, 24 ; 30) reconnut pleinement les services que les Grecs lui avaient rendus, et son fils Xerxès loua la fidélité des Grecs de son armée (VII, 52.) L'influence qu'Artaxerxès II exerça sur la Grèce, celle que les Hellènes exercèrent sur lui, sont des faits extraordinaires : Sparte, Athènes, Thèbes, se disputaient son alliance ; il était devenu l'arbitre suprême des destinées de la Grèce, et les Longs Murs d'Athènes furent rebâtis à ses frais.

1. Coste et Flandin, *Monuments anciens de la Perse*, I, 47.
2. Si les Arsacides avaient eu des formules artistiques qui leur fussent propres, quelque chose qui ressemblât à un art national, les Sassanides, qui leur succédèrent dans la souveraineté de l'Iran, y seraient allés

Cette manière sassanide est avec l'art romain dans un rapport plus étroit que l'art des successeurs de Cyrus ne le fut avec la merveilleuse technique grecque, dont l'influence, à Persépolis, vint modifier les procédés de l'architecture babylonienne, et se retrouve, nettement visible, dans les colonnades de l'Apadana, dans l'ordonnance au rythme savant des théories de personnages qui se déroulent harmonieusement aux flancs de la terrasse monumentale du Tchahal Minar.

Le syncrétisme de ces deux formules artistiques, de l'antique Chaldée, et de la Rome hellénisée, a produit des œuvres massives et empâtées, dans lesquelles, pour reprendre une métaphore célèbre, le type romain semble avoir été coulé dans la graisse. Leurs auteurs se sont plus inquiétés de frapper les esprits par l'énormité, que par l'élégance et par la délicatesse; mais, aux dimensions colossales qui leur ont été léguées par la tradition babylonienne, ils ont su allier l'exactitude des proportions, et souvent, le naturel, l'exactitude du mouvement, une certaine souplesse, qui sont les marques tangibles de l'empreinte et de l'influence romaines. Ils ont ainsi donné à leurs œuvres une puissance et une noblesse que l'on cherchera toujours en vain dans celles qui n'ont point connu l'inspiration d'Athènes ou de Rome; quand elle s'évanouit, l'œuvre devient plate, et perd toute sa vigueur; elle n'est plus qu'une silhouette, que la projection du modèle inspiré d'un type classique, telles, le plus grand nombre des monnaies des Sassanides, et le camée qui forme le fond de la coupe, dite du Chosroès, où l'on voit le portrait de Khosrau Parviz.

Les affirmations des historiens musulmans qui veulent que les rois de Perse aient employé dans leurs constructions la technique grecque, puis la manière du Bas-Empire, que des architectes hellènes, puis byzantins, soient venus en Perse construire leurs monuments, sont amplement confirmées par les ruines du temple de Kingavar, et des édifices élevés par Khosrau Parviz dans la montagne de Bisoutoun, célébrée par le roman des amours de Khosrau et de Shirin, qui fut écrit par Nizami. Les ruines majestueuses du temple de Kingavar [1] se dressent encore aujourd'hui sur la route d'Hamadhan à Karmisin, si purement grecques, avec leurs colonnes aux ordres composites, érasées à quelques pieds

chercher les motifs de leur inspiration, plutôt que de copier, ou l'art romain, ou la sculpture désuète des Achéménides, qui datait de plus de sept cents ans, qui était l'œuvre d'une civilisation complètement oubliée, qui n'avait laissé aucun souvenir précis dans l'esprit du peuple iranien, comme on le voit par le *Livre des Rois* et les livres historiques des Arabes, qui sont le dernier écho des chroniques sassanides.

1. Coste et Flandin, *Monuments anciens de la Perse*, I, 21. Le plan de cet édifice était un rectangle aux côtés presque égaux, en quelque sorte un carré, des mêmes dimensions que le temple du Soleil à Palmyre. Le temple de Kingavar mesurait 229 mètres de longueur sur 217 mètres 93 de largeur. Les dimensions du temple du Soleil à Palmyre étaient 227 mètres 078 sur 219 mètres 45. On peut dire qu'il y a identité absolue, et que les deux monuments se superposent. Les temples de Palmyre, comme ceux de Baalbek, étaient des constructions faites à l'époque romaine, purement classiques, comme l'on sait. Le temple de Kingavar n'est autre que le sanctuaire grec d'Artémis, c'est-à-dire d'Anahita, à Konkobar, dans la Médie supérieure, qui était assez célèbre dans tout l'Iran, pour qu'Isidore de Charax ait éprouvé le besoin de le mentionner dans les phrases sèches et concises de ses *Mansiones Parthicae* : ἡ Μηδία ἡ ἄνω... καὶ ἄρχεται εὐθὺς πόλις Κογκοβάρ· ἔνθα Ἀρτέμιδος ἱερόν (§ 6; éd. Didot, *Geog. græci min.*, I, 250). Isidore de Charax vécut au temps d'Auguste (*ibid., Prolegomena*, 82), d'où il faut conclure que le temple d'Anahita est du Ier, du IIe ou du IIIe siècle avant notre ère.

de leur stylobate, qu'on les prendrait pour celles d'un des temples du Forum de la Ville Éternelle, si une grossière coupole musulmane ne venait pas rappeler qu'elles s'élèvent sous le ciel de l'Orient [1].

L'arc que Khosrau Parviz fit sculpter dans les rochers de Bisoutoun, le Tak-i Boustan, à quelque distance de Kirmanshah, près du monument de ses ancêtres, Shapour II et Shapour III, est la copie simplifiée de la partie centrale d'un arc de triomphe romain ; il a été construit et décoré par un architecte chrétien, venu du Bas-Empire, Pétros (Pierre), fils. ou plutôt [2], descendant de Sévérianus, qui édifia le Khavarnak pour le prince Bahram Gour. Comme dans tous les arcs de triomphe érigés par les

[1]. Yakout, III, 120 (cf. Kazwini, *Asar al-bilad*, 300). Yakout, citant Ibn Mokaddasi, dit que Kingavar est le nom persan de la localité que les Arabes appellent le « Palais des Voleurs » *Kasr al-lousous*, à sept parasanges de Asadabad. Le nom de « Palais des voleurs » lui vient de ce fait, qu'après la bataille de Nihavand, dans laquelle les Arabes écrasèrent l'armée sassanide, un de leurs détachements poussa jusqu'à Kingavar (*ibid.*, 121), où on lui vola plusieurs de ses bêtes de somme, d'où le nom qu'ils donnèrent à cette localité. Yakout insiste sur ce point que l'endroit où s'élevait le palais de Kingavar n'était autre que le Kasr Shirin, le « Palais de Shirin ». Un auteur arabe ancien, Mis'ar ibn Mahalhal, a raconté que le Palais des Voleurs était une construction admirable : il était bâti sur un soubassement (*dakka*) de pierre, dont la hauteur, à partir du sol, était d'environ vingt coudées; il s'y trouvait des galeries ouvertes (*iwan*), des pavillons (*djoshk*), des construction pour les trésors du roi, qui surprenaient les regards par la perfection de leur architecture et la beauté de leurs sculptures (*nokoush*). Ce palais était la demeure de prédilection de Khosrau Parviz, qui était charmé de la facilité qu'il trouvait pour chasser dans ce canton, de l'excellence de l'eau qui y coule, de la beauté de ses prairies. Shirin (*ibid.*, 112) fut, d'après les historiens musulmans, l'une des créatures les plus idéales qu'Allah ait jamais formées ; les Persans avaient coutume de dire que Khosrau Parviz fut le seigneur de trois êtres, tels qu'aucun roi n'en posséda jamais, ni avant lui, ni après lui, son destrier, Shibdiz, sa favorite, Shirin, et le musicien Bahlabad. Yakout répète, à l'article qu'il a consacré au Kasr Shirin, qu'il existait dans cette localité des constructions gigantesques, d'une élévation prodigieuse, dont l'ensemble fatiguait l'attention du spectateur, galeries (*iwan*) réunies les unes aux autres, chambres isolées, trésors, forteresses, voûtes (*oukoud*, comme à Firouzabad et à Sarvistan), galeries, belvédères, esplanades, terrains de chasse. Mohammad ibn Ahmad al-Hsmadhani attribue la construction du Kasr Shirin à Khosrau Parviz ; le roi de Perse avait édifié ce palais à côté du temple d'Anahita ; il ne reste rien de ces édifices, que les débris de la colonnade du sanctuaire grec, sur 45 mètres de long, alors que le soubassement le temple était un rectangle de 229 sur 218 mètres, et des fragments de colonnes de dimensions énormes, qui sont reproduits dans le *Voyage en Perse* de Coste et Flandin (V, 74). Kazwini, dans l'*Asar al-bilad*, page 290, dit qu'Ibn al-Fakih a raconté que Kobad, fils de Péroze, ne trouva, entre Madaïn et Balkh, aucune localité dont le terroir et les conditions climatériques fussent meilleurs qu'à Karmisin, et que cela le détermina à y construire le « Palais des Voleurs ». Yakout (*ibid.*, page 69) dit, d'après l'autorité d'Ibn al-Fakih, que Kobad, fils de Péroze, bâtit Karmisin, et qu'on voit dans cette localité le Kasr Shirin, mais il n'attribue pas la construction de ce palais au roi Kobad. On lit dans l'*Asar al-bilad* et dans le *Modjam* de Yakout que le soubassement du « Palais des Voleurs » (*dakka*) était un carré de 100 coudées (lire 1.000 coudées) de côté, sur 20 coudées de hauteur ; les pierres en étaient disposées suivant un appareil régulier, réunies par des crampons de fer, si bien ajustées qu'on ne voyait point leurs lignes de contact, et que l'on pouvait se figurer que le tout était d'un seul bloc. Ce même appareil romain de grandes pierres si bien taillées qu'on n'en pouvait distinguer les joints se retrouvait à Dastakart, où l'on voyait des palais qui semblent avoir été bâtis par les Sassanides (Yakout, II, 574). D'après la tradition arabe, ce fut sur le soubassement (du temple), à Karmisin, autrement dit, dans le temple d'Anahita, que les souverains de la terre, le Faghfour, roi de la Chine, le Khaghan, roi des Turks, le داهر (Dahir, pour راهل, Raho = Radja), roi des Indes, le Kaïsar, empereur des Romains, se trouvèrent réunis auprès de Khosrau Parviz. Kazwini, dans l'article qu'il consacre au Kasr Shirin, ajoute aux renseignements donnés par Yakout ce détail très important, que ce monument existait encore à son époque, c'est-à-dire au XIVe siècle, et qu'il l'a vu ; il cite les poésies d'un Arabe qui vit dans ce palais des peintures murales, lesquelles, à son avis, représentaient Shirin et les dames de sa cour (*ibid.*, pages 295-296).

[2]. Ibn, en arabe, littéralement fils, signifie également, petit-fils, puis descendant.

Césars, dans la capitale du monde, ou dans les provinces, deux Victoires, d'un style romain parfait, aux ailes éployées, volent gracieusement au fronton de l'arche ; elles tiennent dans leurs mains la couronne du triomphe, comme la Victoire qui est gravée sur le camée de l'apothéose de Germanicus [1], comme celles de Pompéi : au fond de l'arcade [2], on aperçoit, au-dessus d'un cavalier cataphracte, Khosrau Parviz, lourdement vêtu d'une robe semée de perles, flanqué de deux personnages, dont l'un, celui de gauche, présente encore des souvenirs de la technique romaine, tandis que le roi de Perse, et le personnage de droite, sont d'une facture et d'une manière toutes différentes. Sans aucun doute, il n'y a qu'à les comparer aux figures sculptées au fond de la crypte, ces Victoires sont des importations directes de l'art classique ; elles ont été sculptées sur les rochers du Tak-i Boustan [3] par des artistes que l'empereur grec,

1. Les Victoires romaines sont de simples copies des Victoires grecques. Les Victoires symétriques des arcs de triomphe romains ont été imitées dans les mosaïques chrétiennes ; ce sont elles qui ont inspiré le groupe des deux anges qui tiennent un cercle dans lequel se trouve une croix, le Chrisme, à Saint-Vital, à Ravenne, qui a été copié en Espagne, à Huesca, à San Pedro el Viejo (Dieulafoy, *Espagne et Portugal*, 85) ; des imitations de ce motif, essentiellement romain, figurent dans les peintures des manuscrits persans : on en trouvera un exemple curieux dans la planche 67 du *Miniature painting and painters* de Martin, où l'on voit une scène qui illustre un épisode du *Makhzan al-asrar* de Nizami ; les deux anges du mur de fond sur lequel repose la coupole sont inspirés de modèles chrétiens (fin du xve siècle). Ce thème paraît dans d'autres peintures persanes de la fin du xvie siècle.
2. Coste et Flandin, *Monuments anciens de la Perse*, I, planche 9.
3. *Ibid.*, 7. Une vue d'ensemble des monuments du Tak-i Boustan est donnée par Coste et Flandin, I, planche 3 ; la partie la plus ancienne est une cave à voûte en plein cintre excavée dans le roc, au fond de laquelle se trouvent les effigies de Sapor II et de Sapor III, sculptées par ordre de ce dernier (383-388) ; à droite de cette cave, est un bas-relief dont l'interprétation est douteuse, et qui a exercé la sagacité des archéologues, car il n'y a aucune inscription qui permette de déterminer quels souverains y sont représentés ; on y voit deux rois de Perse, dont l'un donne une couronne au second, probablement Ardashir Ier conférant la souveraineté à Sapor Ier. Derrière Ardashir Ier, se trouve un personnage que l'on suppose être Auhrmazd, et qui est certainement une divinité, car sa tête est entourée d'une couronne radiée, copiée sur celle que portent Hélios et Zeus dans l'art grec. A la gauche de la cave où sont sculptés les deux portraits de Sapor II et de Sapor III, se trouve l'arc de triomphe de Khosrau Parviz ; il forme une excavation analogue à celle de Sapor III, mais plus grande et plus soignée ; la voûte en plein cintre, qui est ornée des Victoires et d'autres éléments décoratifs, était surmontée de créneaux, dont deux sont encore en place. Cet édifice, ou plutôt ces excavations dans les rochers, sont célèbres chez les historiens musulmans, qui leur donnent le nom de Shibdaz, ou de Shibdiz (Yakout, *Dict. géog.*, III, 250) ; c'est, dit Yakout, une localité entre Holvan et Karmisin, au pied de la montagne de Bisoutoun, qui a pris son nom du destrier qui appartenait à Kisra (Khosrau Parviz), et qu'il avait gagné dans une victoire. Mis'ar ibn Mohalhal a dit que la statue de Shibdiz est à un farsakh de la ville de Karmisin ; elle représente un homme sur un cheval de pierre, couvert d'une cotte de mailles invulnérable, qui est faite avec une telle perfection que l'on jurerait que les clous qui en assemblent les différentes pièces sont mobiles, et suivent le mouvement du destrier. D'après Mis'ar ibn Mohalhal, cette statue représente Khosrau Parviz monté sur son cheval Shibdiz, et il n'y a pas dans le monde entier une statue qu'on lui puisse comparer. Dans l'arche où se trouve la statue de Khosrau Parviz, il a plusieurs autres images d'hommes, de femmes, à pied, ou montés sur des chevaux. Devant Khosrau Parviz, on y voit l'image d'un homme occupé à travailler, qui est coiffé du bonnet nommé *kilansoua* ; il porte une ceinture autour de la taille, et il tient à la main une bêche, comme s'il creusait la terre à l'aide de cet instrument ; l'eau jaillit sous ses pieds. L'auteur arabe a commis ici une méprise impardonnable, car il a pris l'un des deux rois sassanides Sapor II ou Sapor III, en oubliant l'un d'eux, ce qui est étrange, pour un homme maniant une bêche ; les deux rois ont, en effet, sur la tête, une coiffure qui ressemble assez à un *kilansoua*, et ils portent tous les deux un large ceinturon ; de plus, l'un d'eux s'appuie sur le pommeau de son sabre, dans une attitude familière aux cavaliers, ce qui a fait croire à Mis'ar ibn Mohalhal qu'il bêche la terre. Ahmad ibn Mohammad al-Hamadhani, cité par Yakout (*ibid.*), dit que la statue de Shibdiz est l'une des merveilles de Karmisin, et l'une des choses les plus extraordinaires qui se voient dans le monde ; le nom du village où elle se trouve est

Maurice, envoya à Khosrau Parviz, avec un subside de deux millions de pièces d'or et cent mille cavaliers, quand il lui donna sa fille Marie comme légitime épouse [1], de même que Justinien avait envoyé des architectes à Khosrau Anoushirwan, au même titre que le roi des Arabes, pour Bahram Gour, avait mandé à sa cour un artiste romain, Sévérianus, qui lui édifia le Khavarnak, ou par des sculpteurs grecs capturés en Syrie au cours des longues guerres que Khosrau Parviz soutint contre Phocas et contre Héraclius, dans lesquelles la Perse usa ses dernières forces. Il est inadmissible que ces Victoires soient des copies, exécutées sur des cartons romains, par des sujets du Roi des Rois : quelle qu'ait été son habileté, un artiste oriental ne serait jamais arrivé à une reproduction aussi parfaite de son modèle; le dessin en serait plus mou, le trait moins net, le contour, l'aspect, le relief, moins précis, et surtout, il n'aurait pu s'empêcher de céder à la tentation de l'interpréter à l'orientale, en modifiant le type romain de la Victoire, en l'abîmant. On possède, pour des époques beaucoup plus récentes, il est vrai, mais les procédés, et par-dessus tout, les conditions et les possibilités du travail n'ont que peu changé jusqu'à une époque très récente, des copies de dessins européens faites par des artistes persans. Si le modèle qu'ils ont imité est encore parfaitement reconnaissable dans ses grands traits et dans ses lignes principales, tout le détail, tout l'ensemble de minuties dont l'artiste ne voyait point l'utilité, et qui est particulier à la civilisation au milieu de laquelle son modèle a pris naissance, est interprété, toujours à faux, et profondément modifié, dans la même mesure où un orfèvre parisien déforme les caractères chinois qu'on le prie de copier ; il est clair et évident, pour toute personne qui a tenu un pinceau, que le sculpteur qui a ciselé dans un style un peu mièvre, sur les rochers du Tak-i Boustan, les deux Victoires romaines,

Khatan ; son auteur est Katos, fils de Sinimmar, qui bâtit le Khavarnak, à Koufa. Katos فطوس, se ramène sans points à فطوس, et, avec une correction insignifiante, فطرس, qui, ponctué فطُرس, transcrit le grec Πέτρος, le latin Petrus; Pétros, qui travailla pour Khosrau Parviz à la fin du vie siècle, ou au commencement du viie, ne peut être le fils de Sévérianos, qui construisit le Khavarnak au début du ve ; tout au plus pouvait-il être son descendant; en tout cas, il était chrétien et romain. La singulière histoire du cheval Shibdiz est assez connue pour que je me dispense de la rapporter ici. L'authenticité d'une très belle peinture qui appartint au prince Gagarine, et qui représente une naissance de Bacchus, dans laquelle figure un Zeus nimbé, a été très maladroitement contestée ; il n'y a pas de doute que cette œuvre n'appartienne à l'art antique ; Zeus, avec sa longue barbe, assis sur les nuées, tenant la foudre, est l'origine de Dieu le Père, dans l'art chrétien. On a voulu aller chercher l'origine de l'auréole dans l'Inde, sous le prétexte fallacieux que les nimbes les plus anciens orneraient le front de Bouddhas peints ou sculptés en Bactriane, lesquels remonteraient à l'époque des successeurs d'Alexandre. En admettant, ce qui est très douteux, que ces monuments soient datés, ou que leur attribution à cette époque soit certaine, l'argument ne signifie absolument rien ; la figuration indienne, ou bactrienne, du Bouddha, est essentiellement d'origine grecque ; ce sont les Grecs qui ont apporté en Bactriane, et dans le nord-ouest de l'Inde, après Alexandre, les formules et les méthodes qui sont devenues celles de l'art que Leitner, le premier, a qualifié de gréco-bouddhique. Si l'on trouve l'auréole au front de ces Bouddhas de la Bactriane, dont la civilisation, sous la domination des successeurs d'Alexandre, fut entièrement grecque, c'est qu'elle est d'importation hellénique. Il est curieux que les peintures d'origine indienne qui représentent le Bouddha, que l'on a trouvées en Asie Centrale (voir *Ruins of Desert Cathay*, t. II, planche IX, en couleurs), soient la copie lointaine, avec un nombre considérable d'intermédiaires, d'une momie égyptienne reposant dans son cercueil de bois verni ; cette singulière enveloppe devint par la suite la conque incurvée qui se dresse derrière toutes les images des Bouddhas d'Extrême-Orient.

1. Masoudi, *Prairies d'or*, II, 220.

les « avait dans l'œil » depuis sa prime jeunesse, qu'elles étaient pour lui un motif classique et rebattu, qu'il était capable de dessiner de mémoire, sans aucun modèle [1], qu'il était Grec ou Romain, comme l'on voudra, mais sûrement pas Persan.

Pendant toute la durée de la monarchie, l'art des Sassanides emprunta tout faits aux Romains des motifs qui avaient vu le jour sous le ciel de l'Italie, et il les associa dans ses monuments au souvenir des types nés de l'évolution naturelle de ceux qui avaient été créés à Ninive et à Babylone. L'origine romaine, la facture romaine elle-même, sont particulièrement visibles dans le bas-relief de la ville de Shapour, où l'on voit Shapour Ier présenter l'usurpateur Cyriadès aux légions vaincues, tandis que Valérien, agenouillé devant le Roi des Rois, étend vers lui des mains suppliantes, pendant qu'un génie aux ailes éployées plane sur cette scène lamentable, en présentant au souverain de la Perse les ondulations du kosti mazdéen[2] ; on la retrouve, avec la même intensité, dans un autre bas-relief, qui montre Valérien à genoux devant Shapour Ier, pendant qu'un esprit céleste vole au-dessus des acteurs de ce drame [3], tenant en sa main une corne d'abondance, ce qui est, comme Texier l'a reconnu, il y a fort longtemps, un motif exclusivement et essentiellement romain. Ces caractéristiques se retrouvent, quoiqu'à un degré moindre, dans le bas-relief de Darabkart [4], où l'on voit Shapour Ier choisir Cyriadès pour l'imposer à l'armée romaine ; dans la stature savante et puissante du chevalier cataphracte qui se dresse fièrement, sur son destrier bardé de fer, dans l'arc de triomphe de Khosrau Parviz [5], une longue lance au poing ; dans la divinité à la robe élégamment drapée, qui figure à la gauche d'un des bas-reliefs du Tak-i Boustan [6] ; dans le naturel, et surtout dans la noblesse de l'expression, des deux rois sassanides Shapour II et Shapour III, dont les effigies sont gravées sur les rochers de Bisoutoun [7] ; dans la statue colossale du roi Shapour I, dont un artiste oriental n'aurait jamais assuré d'une façon aussi heureuse le rapport des proportions ; dans les coursiers que monte le roi de Perse dans les bas-reliefs gravés aux flancs des monts, qui copient les chevaux romains. Ces œuvres sont remarquables ; elles forment un contraste saisissant avec celles de la sculpture asiatique, même avec la technique des bas-reliefs qui furent gravés dans la montagne de Bisoutoun pour éterniser la mémoire du premier Darius, bien que l'influence grecque y soit déjà venue modifier profondément la facture lourde et pesante des sculpteurs de l'Asie babylonienne.

Cette influence de l'art classique était fatale, du moment où les rois sassanides

1. Le fait est général ; il se retrouve aussi bien en Extrême-Orient qu'en Perse : dans un album japonais de planches représentant les diverses phases de la fabrication de la soie, conservé au Musée des tissus de Lyon, un microscope de Zeiss ou de Vérick, d'ailleurs exactement copié, est figuré avec une platine de dimensions complètement exagérées.
2. Coste et Flandin, *Monuments anciens de la Perse*, I, 49 ; cf. 53.
3. *Ibid.*
4. *Ibid.*, 33.
5. *Ibid.*, 8.
6. *Ibid.*, 9.
7. *Ibid.*, 13.

firent venir dans leur royaume des artistes grecs [1], et leur confièrent la décoration des monuments qu'ils élevèrent pour célébrer leurs victoires sur les légions impériales.

Les rois arsacides, qui se vantaient d'être des Philhellènes, avaient fait graver leurs inscriptions en langue grecque, à l'exclusion absolue du persan, dont l'usage était vulgaire et mal porté à leur cour. L'une d'elles se lit sur un pan de roc soigneusement dressé, presque immédiatement au-dessous de la table achéménide où l'on voit Darius, fils d'Hystaspe, triomphant des révoltés qui avaient cherché à lui ravir le trône ; elle fut gravée par ordre du roi Gotarzès (43 de J.-C.), quand ce prince eut remporté une grande victoire sur son rival Mithradatès ; elle illustre un bas-relief qui représente le souverain parthe lancé à la poursuite du prétendant vaincu, tandis qu'une Victoire grecque plane au-dessus de la bataille, tenant à la main une couronne dont elle va ceindre le front de Gotarzès ; on y lit, sur deux lignes interrompues par une sorte de fausse porte excavée dans le rocher à une époque moderne [2], une épigraphe d'une lecture douteuse, et difficilement intelligible :

| ΑΛΦΑΣΑΤΗΣ | ΜΙΘΡΑΤΗΣ ΠΕΠ[ΗΓΜΕΝΟΣ] | ΓΩΤΑΡΖΗΣ |
| ΣΑΤΡΑΠΗΣ | ΤΩΝ ΣΑΤΡΑΠ[ΩΝ] [3] | ΓΩΤΑΡΖΗΣ ΓΕΟΠΟΘΡΟΣ |

1. Un fait très important pour l'étude de l'art des Sassanides, et qui montre que la sculpture de la Perse occidentale est l'œuvre d'étrangers, de Romains et de Grecs, est la détestable qualité de l'écriture des inscriptions pehlvies qui accompagnent les bas-reliefs dans lesquels on voit célébrée la gloire du Roi des Rois. Ces inscriptions sont gravées gauchement, d'une façon grossière et inélégante, qui contraste avec la vigueur et la grandeur des scènes qui se déroulent sur le roc. Or, l'écriture est un facteur très important de la décoration, comme cela est assez prouvé par les effets qu'en ont su tirer les Égyptiens, les Romains, les Chrétiens, dans les mosaïques de Rome, les Musulmans, en Égypte, en Perse, dans l'Inde, les Chinois, à toutes les époques ; elle est dans un rapport étroit avec le stade de la civilisation qui l'emploie ; toutes les décadences sont synchrones : celle de l'art entraîne la déchéance de la littérature, une mauvaise graphie correspond toujours à un état matériel misérable ; même à l'époque de la décadence de l'art classique, alors que, réduits à l'impuissance de créer des motifs nouveaux, ou simplement de bien imiter ceux que leur avaient légués les générations disparues, les artistes romains dépouillaient les arcs antiques du Forum pour décorer celui de Constantin, l'inscription de ce monument qui scelle la fin de l'art de l'Empire est encore d'une grande perfection. Les inscriptions latines, en mosaïque, de l'arc triomphal de Sainte-Sabine, à Rome, sont d'une perfection absolue et d'un admirable effet. Bien que, depuis de longs siècles, les royaumes musulmans aient connu des infortunes réitérées, c'est en vain que l'on chercherait dans l'empire osmanli, et en Perse, une inscription officielle aussi mal écrite que celles des rois sassanides à Naksh-i Radjab ou à Naksh-i Roustam.

2. Ibid., 19.

3. Cette inscription a été gravée par un Grec, comme le montre la graphie inexacte Μιθράτης pour Μιθραδάτης, qui correspond à la forme latine Meherdates (Tacite, Ab excessu Augusti, XI, 10 ; XII, 11, 14), en perse Mithradàta ; jamais un Perse n'aurait gravé le nom de son souverain sous une forme tronquée et incompréhensible ; il en est de même dans l'inscription d'Ardashir I, à Naksh-i Roustàm, où son nom est écrit Αρταξάρου, pour Αρταξάθρου. On trouvera dans le Corpus Inscriptionum Græcarum, 1853, III, p. 278, les lectures assez divergentes des différents voyageurs qui ont vu l'inscription de Gotarzès ; d'après la copie de Rawlinson (Journal of the geog. society, IX, 115), Gotarzès y porte le titre de σατράπης τῶν σατράπων, le reste étant difficile à restituer. Sur ses monnaies, Gotarzès prend le titre de Γοτέρζης βασιλεὺς βασιλέων, et il n'y a pas à douter que les souverains arsacides n'aient continué à prendre le titre de « Rois des Rois » qu'ils tenaient des Achéménides et qu'ils transmirent aux Sassanides. Dans une inscription qui est conservée à Rome, les deux princes parthes Seraspadanes et Rhodaspes se qualifient de Phraate Arsace Phraatis Arsacis regum regis f. (Rawlinson, The sixth great oriental monarchy, or the geography, history and antiquities of Parthia, London, 1873, p. 211, note 3). En fait, σατράπης transcrit le perse khshathra-pa « qui possède la royauté », qu'on ne trouve pas dans les inscriptions des Achéménides, et qui s'y trouve remplacé par une forme absolument équivalente khsha-

L'imposteur Mithradatès, percé d'un coup de lance	Gotarzès
Roi des Rois	Gotarzès qui fait vivre la terre [1]

Les premiers rois sassanides, tout aussi philhellènes, mais un peu moins anti-nationalistes, firent rédiger leurs inscriptions, à la fois en pehlvi et en grec [2], ce dont on ne voit pas la raison, si l'on ne veut admettre que les Grecs jouaient un rôle très important à la cour du Roi des Rois.

Le monnayage des Sassanides continue celui des Parthes, auxquels ils avaient succédé dans la souveraineté de l'Iran ; ce monnayage des Arsacides reproduit l'étalon des Séleucides, lequel est basé sur la drachme attique, et Ardashir Ier, quand il voulut

thra-pāvan, d'où a été formé le grec épigraphique ἐξαιθραπεύοντες (Oppert, *les Inscriptions des Achéménides*, 136). Le perse *khshathra-pa* est le sanskrit *kshatra-pa* « qui possède la puissance », avec cette nuance, qu'en perse *khshathra* désigne nettement le pouvoir royal, tandis que *kshatra*, en sanskrit, signifie plutôt la puissance acquise et conservée par les armes, par la vaillance des kshatriyas, les Indous ayant confié aux dérivés du verbe *rādj* « briller » le soin de désigner la souveraineté temporelle, *rādja* « roi », *rāshtra* « royaume », ce verbe, par un sort étrange ne s'étant conservé qu'en latin et en celtique, rex, rix, argentum = sk. *rādjata*. Σατράπης signifie « roi » au même titre que *khshāyathiya*, dont se parent les Achéménides, en laissant aux généraux qui gouvernent les provinces de la monarchie les titres de *khshathrapa* et de *khshathrapāvan*, dont la valeur sémantique avait baissé dans leur protocole ; ce fut ainsi que, dans l'empire du Milieu, le Fils du Ciel, qui prenait le titre de *ti* « esprit divin », donnait aux princes de sa famille celui de *wang*, qui fut porté par les souverains des royaumes chinois, avant que Thsin-shi-hoang-ti ne les ait détruits, pour fonder l'unité de l'empire. Au point de vue sémantique *khshathrapa*, *khshathrapāvan* = σατράπης, étant équivalent à *khshāyathiya*, le titre de σατράπης τῶν σατραπῶν = *khshathrapāvanām khshathrapāvā*, que prend le souverain parthe a rigoureusement le même sens que le *khshāyathiyānām khshayathiya* « Roi des Rois » des inscriptions perses ; ce fait est important, car il montre qu'il y a eu continuité absolue dans la transmission du titre de « Roi des Rois », des Achéménides aux Arsacides, des Arsacides aux Sassanides. Le titre *danhu-paiti* « souverain du pays », que l'Avesta donne au souverain de la Perse, a absolument le même sens que *khshathrapa*, *khshathra-pāvan*, *khshathrapati* ; c'est à tort qu'on a voulu voir dans *danhu-paiti* un titre inférieur à celui de roi de Perse. Les rois de la dynastie parthe étaient hellénisés autant qu'il était possible de l'être, et jamais l'influence de l'étranger ne s'est exercée aussi librement qu'à la cour des Arsacides ; les princes prenaient des titres dans lesquels on chercherait en vain un élément perse, et qui sont uniquement rédigés en grec : Phraate IV s'intitule Ἀρσάκης Φραάτης Εὐεργέτης δίκαιος ἐπιφανής αὐτοκράτωρ φιλέλλην. Certaines des monnaies de Mithridate Ier sont directement imitées de pièces grecques, et il est même visible que leurs coins ont été gravés par des Grecs établis en Perse ; d'autres sont des copies, faites par les Perses, de ces monnaies grecques ; d'autres enfin ont été gravées par des artistes parthes, sans aucune influence grecque, elles sont ornées d'une tête barbare, coiffée d'une sorte de casque décoré de perles ou de pierres précieuses. Les monnaies d'Artaban Ier sont des copies de monnaies romaines ; celles de Phraatakès (-2, -1, 4 de J.-C.) présentent un curieux syncrétisme du souvenir de l'art assyrien allié à l'art romain : on les porte en effet à l'avers une tête orientale, dont la chevelure et la barbe sont encore traitées à l'assyrienne, de chaque côté de laquelle on voit une Victoire tenant une couronne à la main, ce qui est un motif gréco-romain ; le revers montre la tête d'une princesse, la reine Mousa, coiffée d'un diadème oriental, avec la singulière légende [M]ούσης βασιλί[σσης] θεᾶς οὐρανία[ς], ce qui traduit une forme pehlvie : *Mousa malkatā bagi mīnūtchitri*. Quand Vononès vainquit Artaban, il célébra son triomphe à la mode romaine, en faisant frapper des monnaies à l'avers desquelles on voit une tête traitée à l'orientale, quoique moins archaïsante que celle de Phraatakès, avec les mots βασιλεύς Ὀνωνής, et, au revers, une mauvaise copie d'une Victoire romaine, tenant un rameau à la main, avec l'inscription βασιλεύς Ὀνωνής νεικήσας Ἀρτάβανον.

1. En lisant ἀλφηστής et γεωτρόφος.
2. L'inscription pehlvie d'Ardashir Ier porte : *Patkār zanā Mazdayasn bagi Artakhshatr malkān malkā Irān mīnūtchitri min Yazdān barā bagi Pāpaki malki*, ce qui est rendu en grec : τοῦτο τὸ πρόσωπον Μαζδάανου θεοῦ Ἀρταξά(θ)ρου βασιλέως βασιλέων Ἀριανῶν ἐκ γένους θεῶν υἱοῦ θεοῦ Παπάκου βασιλέως : « Ceci est le portrait du Mazdéen, du divin Artakhshatr, roi des rois de l'Iran, d'une origine céleste, né des Dieux, fils du divin Papak, roi ».

créer une monnaie d'or, fit copier l'aureus romain, tout comme les Arsacides avaient copié la drachme attique à l'époque de la domination grecque [1]. Longpérier, qui fit une étude approfondie de la numismatique des Sassanides, a admis que les coins de leurs monnaies furent gravés par des ouvriers grecs [2]; cette hypothèse est originale et ingénieuse ; elle explique admirablement pour quelle raison les légendes de ces pièces écrites en pehlvi sont floues et imprécises, au point que l'on est en droit de se demander si les artistes qui les ont gravées sur l'acier des coins en comprenaient le sens, et aussi, comment certains de ces sous d'argent sont ornés d'une silhouette dans laquelle on reconnaît encore l'empreinte classique, tandis que d'autres, frappés en dehors de la sphère de l'influence occidentale, ou grossièrement imités d'exemplaires qui eux-mêmes avaient été copiés sur des pièces dont les auteurs l'avaient subie, sont d'un type barbare et informe [3].

C'est un fait curieux, qu'à l'époque sassanide, les Iraniens ressentirent subitement le besoin de transcrire les textes de l'Avesta dans un caractère alphabétique qui notât les voyelles, qu'ils modifièrent dans ce sens l'écriture pehlvie en y introduisant pour noter l'e muet, pour lequel le pehlvi ne leur fournissait aucun prototype, une lettre ヨ qui n'est autre que l'ε grec, retourné, dans le sens, de droite à gauche, de la graphie sémitique [4]. L'écriture pehlvie était le système graphique le plus défectueux que l'on pût

1. Longpérier, *Médailles des Sassanides*, préface, p. IV et 14.
2. *Ibid.*, p. 5.
3. Les relations politiques entre l'Iran et la capitale de l'empire romain, Byzance, s'altérèrent gravement sous le règne du roi Shapour II, qui fut constamment en guerre avec les légions; les Occidentaux furent chassés de toutes les fonctions qu'ils occupaient à la cour du Roi des Rois, de toutes les places qu'ils tenaient dans l'administration ; les Perses se substituèrent aux Hellènes, et ils firent eux-mêmes leurs monnaies ; la partie décorative, immédiatement, perdit toute sa valeur, pendant que les légendes pehlvies, gravées par des Iraniens, qui comprenaient le sens de ce qu'ils écrivaient, devinrent correctes ; les pièces d'argent de Shapour III et de Bahram IV sont des modèles d'écriture pehlvie ; plus tard, vers la fin du règne de Khosrau Parviz, il se produisit une sorte de renaissance artistique, dont l'existence est établie par les monnaies des années 11 et suivantes de ce souverain ; cette renaissance coïncide avec la terrible guerre que Parviz soutint contre Héraclius ; mais il faut se souvenir qu'il s'était un instant converti au Christianisme, qu'il épousa une princesse grecque, que le Tak-i Boustan, qu'il fit construire, trahit nettement l'influence grecque. Malgré les horreurs de la guerre, Khosrau Parviz, sans doute, eut assez d'indépendance pour se rendre compte de la supériorité artistique de la civilisation occidentale.
4. Il y a eu un Iranisme, comme il a existé un Hellénisme, et ils ont rayonné dans des sphères qui se sont coupées ; mais cet Iranisme était d une essence bien inférieure à celle de l'Hellénisme, dont les derniers reflets éclairent encore d'une faible lueur la décadence latine ; il fut bien loin d'avoir l'importance mondiale de la civilisation grecque. Quand les Arabes, arrivés en Mésopotamie et en Perse, sans l'ombre d'une idée, voulurent se faire une science et une philosophie, ce ne furent point des livres pehlvis qu'ils traduisirent, mais des livres grecs, ou des traités syriaques, qui sont eux-mêmes les traductions d'ouvrages helléniques. L'Iranisme n'était pas armé pour lutter contre l'Hellénisme, et l'esprit iranien ne put tenir contre le génie grec; la sphère de son influence s'étendit vers l'est, en Asie centrale, jusqu'aux frontières de la terre de Han, vers le nord, dans les pays slaves, dans la Scythie d'Hérodote, jusqu'aux contrées où s'élèvent aujourd'hui Viatka, Perm, Tobolsk ; son extension fut nulle vers l'ouest. D'après l'histoire des Thang (*Khiéou Thang-shou*, chap. 198, p. 24), il est dit que les habitants de l'Asie centrale, qui adoraient le feu, allaient en Perse pour recevoir la Loi dans ce pays. Et encore, l'Hellénisme ne se contentait-il pas de battre l'Iranisme sur son propre terrain, de se répandre en Perse, de limiter étroitement l'aire de l'influence iranienne, et de la dévier vers l'Extrême-Orient, car il rayonnait dans les contrées lointaines de l'Inde et de l'Asie centrale, qui, au même titre que l'Iran, furent colonisées par l'art gréco-romain; ce fut l'art hellénique qui revêtit les conceptions du Bouddhisme des formes

appliquer à une langue iranienne; elle était incapable de noter aucune des nuances du vocalisme indo-européen ; la polyphonie de ses caractères, au moins en apparence, faisait de la lecture de chaque mot un problème insoluble ; mais la graphie arabe n'est pas très supérieure ; encore les Persans se sont-ils amusés à la compliquer, à la déformer, de telle sorte que la lecture matérielle en est impossible, au point que l'on ne peut analyser les éléments d'un mot que l'on ne connaît pas ; les Persans n'ont nulle intention de renoncer à cette écriture infernale, qui offre cent fois plus de difficultés que le chinois ; livrés à eux-mêmes, les sujets des Sassanides n'eussent pas davantage été rebutés par les imperfections de leur graphie : ce fut l'exemple de l'écriture grecque qui les incita à transformer l'écriture pehlvie en un système que l'on pût lire sans peine ; ce fut sous l'influence des Hellènes qu'ils imaginèrent de représenter les voyelles par des lettres, par l'enseignement des Grecs qu'ils discriminèrent les brèves *a*, *e*, *o*, des longues *â*, *ê*, *ô*, qu'ils étendirent cette distinction subtile à l'*i* et à l'*u*, ce que les Ioniens n'avaient pas songé à faire à l'époque lointaine à laquelle ils empruntèrent l'alphabet phénicien, et ce qui leur était défendu d'innover après Pindare et Aristote. Il convient de ne pas oublier que, d'après la tradition pehlvie, laquelle est conservée dans le *Dinkart*, suivant la tradition musulmane, représentée par Albirouni, qui est complètement indépendante de ce que raconte le *Dinkart*, et qui reproduit sur ce point d'histoire littéraire, la doctrine politique des Sassanides, tandis que le *Dinkart*, qui fut certainement inconnu d'Albirouni, confesse la doctrine des prêtres, Shapour Ier fit incorporer dans l'Avesta la traduction de textes médicaux, et en général scientifiques,

auxquelles Leitner a donné le nom d'art gréco-bouddhique, sans lesquelles l'Extrême-Orient n'aurait connu que les représentations grimaçantes de l'Indonésie ou de l'île de Pâques, et ces formes sont devenues les figures classiques et rituelles du Bouddhisme en Chine, au Siam, au Cambodge, dans l'empire du Soleil Levant ; un Vishnou, étendu sur le serpent Anantanaga, dans le temple de Déogarh, dans le district de Jhansi, est manifestement la copie d'une réplique de l'Endymion couché de Stockholm. Les provinces lointaines du Turkestan oriental, aux confins des marches du Céleste Empire, connurent l'importation des œuvres grecques et romaines, au même titre que la Perse (Voir Stein, *Ruins of Desert Cathay*, I, pl. 95, des empreintes d'intailles grecques sur des documents écrits en kharoshti, trouvés à Niya ; I, pl. IV en couleurs, deux fragments de fresques de Miran représentant des anges dans une tonalité rouge et jaune analogue à celle des peintures gréco-romaines ; I, planche 143 ; I, planche V en couleurs, une fresque de Miran, représentant le Bouddha et ses disciples sur un fond rouge ; I, pl. 148) ; un artiste nommé Tita, c'est-à-dire Titus, a signé des fresques à Miran, près du Lob-nor ; ce nom latin s'est conservé dans l'onomastique des Mongols, car aucun mot mongol ne commence par *ti* ou *di*, et Tata n'offre aucun sens ; on lit, dans une inscription syriaque du XIVe siècle, trouvée en Asie centrale, le nom d'un Mongol (*Mogolia*) chrétien, Tita. L'influence classique fut telle, qu'à Bouddha-Gaya, le Soleil est représenté sous la figure d'Hélios, debout sur un char traîné par quatre chevaux, et non par les sept coursiers qui personnifient les sept jours de la semaine dans la théologie du Brahmanisme. On a découvert à Taxila des bases de colonnes ioniques dont les moulures sont exactement identiques à celles de l'Erechteion, des colonnes doriques dans des temples du Kashmir qui ne peuvent être antérieurs au VIIIe siècle. Le roi indo-scythe Kadaphès s'est fait graver sur ses monnaies avec le profil d'Auguste ; le nom d'une divinité, RIOM, dans laquelle il est bien difficile de ne pas voir la déesse Roma, se lit sur une monnaie d'Houvishka. Cela, sans compter les noms grecs des signes du zodiaque et des planètes dans l'astronomie indienne, la ressemblance extraordinaire du théâtre hindou avec celui de Ménandre, et les comédies de ses imitateurs, Plaute et Térence, le nom que les Hindous ont donné au rideau de la scène, *yavanika*, qui signifie « la ionienne, la grecque », et bien d'autres faits du même ordre.

écrits en grec [1]. Les doctrines de la philosophie grecque avaient pénétré en Perse avec les Arsacides qui portaient avec orgueil le titre de rois philhellènes, tout comme les rois du Pont, humbles vassaux des Césars, se nommaient Φιλωκαίσαρες et Φιλωρώμαιοι, et le personnage qui joua le rôle le plus important, au point de vue religieux, comme au point de vue politique, dans la transmission des pouvoirs des Arsacides aux Sassanides, Tansar, était nettement platonicien [2].

*
* *

L'influence romaine s'est également exercée dans l'orfèvrerie et dans la décoration des étoffes sassanides : elle se reconnaît au premier coup d'œil dans l'ornementation d'un plat trouvé à Tobolsk, sur lequel est gravée une scène grossièrement copiée sur un modèle classique : une divinité, la tête auréolée d'un nimbe, assise sur un trône, tandis qu'un Amour tient une couronne et vole au-dessous du trône [3] ; l'exécution de ce motif rappelle singulièrement celle d'un bas-relief sassanide sculpté sur les rochers du Tak-i Boustan, dans lequel l'influence romaine se reconnaît au premier coup d'œil : on y voit Anahita, couchée sur un lit romain, tenant une couronne, ayant à ses côtés Auhrmazd, la tête radiante, et Mithra, armés de lances, assis sur des trônes, dans l'attitude du Jupiter Olympien ; les normes grecques affleurent sous les formes et dans la majesté de la pose de ces divinités redoutables [4]. C'est de même qu'un plat perse du British Museum représente un génie, copie lointaine d'un modèle romain, de cet esprit divin tenant une corne d'abondance, qui plane au-dessus d'une scène dans laquelle il semble

1. Il est assez vraisemblable que les Sassanides savaient à quoi s'en tenir sur cette question, mieux que les exégètes occidentaux du xixe et du xxe siècle, et qu'ils n'auraient pas eu l'idée de raconter cette histoire, si le fait de l'introduction de textes grecs dans l'Avesta n'avait pas été connu de tout le monde. Il est bon de se rappeler que, dans l'Islam, toute la science est une importation hellénique ; il est évident que les Persans de l'époque sassanide n'en avaient pas d'autre que celle qu'ils avaient empruntée aux Grecs.
2. Le mysticisme de la pensée néo-platonicienne n'est pas oriental : à l'origine, dans l'Islam, les premiers Soufis ne sont pas des Mystiques, encore moins des Ésotéristes, ils ne sont même pas des métaphysiciens. Ils s'occupaient uniquement de morale, du perfectionnement de l'homme, de charité, de renoncement, toutes choses qui rentrent dans le canon de l'Islam. Le Mysticisme et l'Ésotérisme se formèrent beaucoup plus tard, sous l'influence du Néo-Platonisme, du syncrétisme de cette éthique avec les théories de la Gnose grecque, avec celles des Cabalistes, avec des éléments empruntés au Bouddhisme. A l'inverse d'Aristote, qui est un encyclopédiste et un matérialiste scientifique, Platon fut un poète et un mathématicien ; les mathématiques le conduisirent à la notion de l'infini, au concept de l'indéfini, où il se perd dans le Mysticisme. Toute la doctrine de Plotin est en puissance dans Platon ; les Alexandrins, et les philosophes d'Asie Mineure, n'ont fait que compliquer sa pensée avec des raffinements subtils, tout comme les architectes de Saint-Serge, à Constantinople, ont compliqué, en la stylisant, leur copie du dôme de Minerva Medica. La doctrine d'Alexandrie est du Byzantinisme avant Byzance. Les cultes orientaux s'inquiétèrent peu de philosophie ; ils célébrèrent l'Amour, et divinisèrent l'Érotisme. Les seuls apports de l'Orient dans la science furent l'astrologie, qui est née de l'astrolâtrie chaldéenne, et la Cabale, qui est juive ; après les Chaldéens, les Juifs furent les plus cultivés de tous les Sémites, et tout montre qu'ils n'eurent jamais de système philosophique qui leur fût particulier.
3. *Catalogue d'objets orientaux en argent*, Saint-Pétersbourg, 1909, pl. 13.
4. Coste et Flandin, *Monuments anciens de la Perse*, I, 9.

qu'il faille voir Auhrmazd donnant le pouvoir royal à Shapour Ier [1]. Cette influence de l'art romain se retrouve, sous une forme tout aussi caractéristique, dans la décoration d'un plat, qui est orné en son centre de la copie d'une Diane à la biche [2], dans une coupe perse ornée de curieux sujets, dont l'origine romaine est évidente [3], dans un très beau vase décoré d'une scène de vendange [4].

L'ornementation des tissus perses, comme celle des étoffes beaucoup plus grossières que l'on attribue aux Coptes, est dans un rapport très étroit avec la décoration des mosaïques romaines, laquelle, comme on le sait, est essentiellement composée de l'assemblage de toutes sortes de motifs, plantes, figures humaines, animaux, inscrits dans des figures géométriques, carrés, hexagones, cercles [5].

1. Coste et Flandin, *Monuments anciens de la Perse*, pl. 16.
2. *Ibid.*, pl. 66.
3. *Ibid.*, pl. 113.
4. *Ibid.*, pl. 52.
5. Le pavé des thermes de Caracalla est décoré de figures humaines inscrites dans des rectangles de dimensions inégales, entourés de bordures ; une mosaïque du Musée de Lyon montre toutes sortes d'objets inscrits dans des formes géométriques ; les portraits de Bacchus et de Cérès qui appartiennent à ce même musée sont inscrits dans des cercles. La mosaïque des Promenades, à Reims, représente des gladiateurs, des animaux, dans toutes les postures, dans des carrés, au milieu de bordures. La décoration essentielle des tissus coptes consiste en cercles renfermant des personnages ou des animaux copiés sur des originaux romains ; l'un de ces tissus, qui appartient à M. Claude Anet (IIIe siècle), représente une copie assez gauche de gladiateurs romains dans des cercles ; un autre, qui provient des fouilles d'Antinoé, et qui est conservé au Musée de Lyon, est décoré de cercles assez maladroitement dessinés, dans lesquels est figurés des chevaux ailés, qui sont des copies abâtardies du Pégase classique ; un autre (copte 25) est orné de personnages dans des cercles, qui sont la déformation de personnages gréco-romains [cf. copte 26 (Ier-IIe siècle); 28 (IIe siècle), nettement copié sur une mosaïque ; 29 (IVe siècle), copie très altérée d'une mosaïque ; 6 (VIIe siècle, peut-être plus ancien) représentant des personnages déformés du classique ; 62 (VIIe siècle), dans lequel l'influence grecque est visible, les saints étant copiés assez peu exactement sur des anges chrétiens]. Une étoffe copte noire (Ier-IIe siècle), ornée d'un dessin blanc figurant un svastika en gros points, existe au Musée de Lyon ; ce motif se trouve comme le principal élément d'ornementation du dessin qui décore le mur du temple du prétendu dieu Reticulus, sur la Voie Appienne, ainsi que sur une mosaïque de Fliessem, près Trèves (Blanchet, *Inventaire des mosaïques de la Gaule*, 1909, 132), ce qui peut faire douter de son origine indienne. Plus ces tissus sont anciens, plus les mosaïques dont ils reproduisent les ornements étaient archaïques, plus leurs couleurs sont sobres, pour se réduire au blanc et au noir dans les pièces les plus antiques. On peut dire que cette décoration n'a conservé aucun souvenir des motifs de l'art pharaonique, car le seul qui en subsiste consiste dans la croix ansée égyptienne, que tient dans sa gueule un animal fantastique, à corps d'oiseau et à tête de chien, figuré sur une étoffe copte qui appartient à M. Claude Anet ; c'est de même que l'on a trouvé, à Antinoé, le portrait entièrement romain, qui n'a aucune trace d'orientalisme, d'une dame chrétienne tenant à la main la croix ansée, modifiée en croix romaine (Guimet, *Les portraits d'Antinoé*, planche 47) ; on n'y trouve même pas la trace du syncrétisme de l'art de l'Égypte ancienne et de celui des conquérants romains, qui caractérise la décoration d'enveloppes de momies contemporaines de la domination des Césars sur la terre du sycomore, dans lesquelles les traits du défunt sont figurés d'après les normes romaines, tandis que le corps de la momie est gaîné à la mode pharaonique, telle celle du chrétien Marc, au Musée Guimet, dont la reproduction donne une idée inexacte (Guimet, *Les Portraits d'Antinoé*, planche 35) : la tête et les mains sont traitées à la romaine ; la tête, extrêmement fine, n'a rien à voir avec le lourdeur pharaonique ; à droite et à gauche de la gaîne, se déroule l'ornementation traditionnelle de la série de tableaux qui, d'après le rituel funéraire, représentent le voyage dans le monde métaphysique. L'art égyptien fut rapidement éclipsé par l'art grec, puis par l'art romain, et disparut. Le splendide camée, qui représente Ptolémée Soter et sa femme Eurydice, est de l'art purement grec ; un passage curieux des *Idylles* de Théocrite (Didot, 30) nous montre la Syracusaine futile et bavarde, décrivant avec enthousiasme les tapisseries et les peintures qui ornaient le palais du roi d'Égypte, en particulier un Adonis, le trois fois aimé, admirable, couché sur un magnifique lit d'argent, les

Cette manière et cette technique se trouvent dans le monde romain sous une forme parfaite, qui témoigne d'une capacité artistique tout autre que celle des Coptes ou des sujets des Chosroès. On conserve au Musée de Ravenne des ornements sacerdotaux du ve siècle, formés de bandes d'étoffe décorées de portraits d'évêques, inscrits dans des cercles, et accompagnés de légendes qui indiquent leurs noms ; des médaillons ornés des portraits des papes, depuis saint Pierre, dont les plus anciens rèmontaient au ive siècle, décoraient la nef de Saint-Paul-hors-les-murs, et ils ont été refaits après l'incendie qui dévora la basilique ; on en voit de semblables à Sainte-Agnès-hors-les-murs, à Sainte-Praxède, à Saint-Vital, à Saint-Apollinaire-in-Classe, à la chapelle archiépiscopale, à Ravenne, sous une forme provinciale et réduite à l'église de Parenzo, où ils sont imités de ceux de Saint-Paul sur le chemin d'Ostie, à Sainte-Marie-l'Antique, à Rome, où des médaillons, des deux côtés de l'abside, représentent, en travail de mosaïque, les Pères de l'Église grecque et ceux de l'Église latine, dans la manière grecque de la seconde moitié du viie siècle et des premières années du viiie, dans la technique de l'empire de Constantinople, continuant la tradition romaine de Saint-Paul-hors-les-Murs. Une Annonciation et une Nativité, peintes sur soie, dans des cercles, d'un travail grec du viie-ixe siècle, sont conservées dans le trésor du Sancta Sanctorum, à la basilique de Saint-Jean-de-Latran [1], mais le cercle qui entoure ces peintures est beaucoup plus compliqué que celui des portraits de Ravenne, dont il est la stylisation byzantine. Les médaillons ornés de compositions variées, que l'on a ajoutés à l'arc de Constantin, sont des exemples bien plus anciens de ce système décoratif, qui appartient à la technique des artistes de la République et de l'Empire.

joues embellies d'un tendre duvet, et il est impossible d'y voir autre chose que des œuvres de l'art grec ; l'Isis alexandrine est entièrement romanisée (*Revue archéologique*, 1912, 2, page 204, fig. 5) ; la tête et le buste sont romains, et l'on a ajouté les attributs de la déesse sur la chevelure de la statue, le disque solaire dans les cornes d'Athor, surmonté de l'urœus, et les bourgeons de Chons ; un Apollon et Daphné, d'Antinoé (Guimet, *Les portraits d'Antinoé*, page 17), est une très belle peinture classique, qui a été copiée en Égypte par un technicien maladroit. L'art copte n'est en fait que la barbarisation de l'art classique, des formules nées dans la décadence de l'art grec, puis de la technique romaine, puis de la manière du Bas-Empire ; la disposition des motifs ornementaux dans des figures géométriques est une manière nettement romaine ; sous les déformations tardives de la décoration des tissus coptes, il est impossible de discriminer l'origine précise du modèle lointain qu'elle copie, de déterminer si ce modèle est grec, alexandrin ou romain, d'autant plus que les formules artistiques de Rome sont nées de la copie de normes grecques postérieures à l'époque classique, identiques à celles qui ont constitué l'art alexandrin, ou tellement voisines, qu'elles s'en distinguent à peine ; aucune raison raisonnable ne permet de voir dans l'art des Coptes une entité indépendante et autonome, née sur le sol de l'Égypte, en dehors de l'influence de la Grèce et de Rome d'abord, de Constantinople ensuite ; les Coptes, au xe siècle, se rendaient très exactement compte, qu'à part la langue, il n'y avait dans leur civilisation aucune survivance de l'ancien empire, car Masoudi nous apprend, dans ses *Prairies d'Or* (II, 404), que les Chrétiens d'Égypte ne voulaient pas reconnaître comme leurs ancêtres les corps des momies que l'on trouvait dans les hypogées.

1. H. Lauer, *Le Trésor du Sancta Sanctorum*, dans les *Monuments Piot*, XV, planches 15 et 18, 5. L'encadrement de ces scènes est formé d'une guirlande de fleurs rouges et jaunes ; cette ornementation élégante se rattache à la décoration composée de cœurs de la peinture sur soie reproduite à la planche 17 du même ouvrage, car les fleurs de ces guirlandes ont souvent cette forme. Cette décoration en cœurs, dérivés de fleurs, appartient à la technique et à la manière du Bas-Empire ; la décoration en feuilles et en fleurs est romaine, et elle a passé d'Italie à Constantinople.

Les figures inscrites dans les ornements géométriques des mosaïques et dans les cercles des étoffes coptes ne sont jamais symétriques par rapport à un axe vertical, et le motif qui se trouve contenu dans chacune de ces figures suffit à la remplir entièrement. La symétrie par rapport à un arbre médian [1] est la caractéristique de la décoration de toute une série d'étoffes que l'on reconnaît comme sassanides, ou comme copiées sur des tissus perses; mais, si l'on en croit les Chinois, la disposition symétrique des figures animées autour d'un motif central, ou même sans axe médian, n'est pas une caractéristique absolue de la technique iranienne, puisqu'ils la signalent à une date ancienne comme l'une des caractéristiques des procédés de fabrication des habitants du Ta-Thsin, c'est-à-dire des Romains et des Grecs, en Asie et en Europe [2].

[1]. Cet arbre me paraît la stylisation de l'arbre de vie qui figure sur les cylindres assyriens, plutôt que le haoma de l'Avesta, car, d'après le *Farhang-i Djihanguiri* (man. supp. persan 1560, folio 442 verso), le hom ressemble au tamaris (en arabe *tarfa*, Lane, 1844), ses nœuds sont rapprochés les uns des autres, et ses feuilles ressemblent à celles du jasmin, ce qui en fait un arbuste plutôt qu'un arbre. Cette symétrie autour d'un axe, dans un cercle, n'a rien à voir avec l'ordonnance symétrique des deux lions de la porte de Mycènes, pas plus qu'avec celle des deux sphinx affrontés qui ornent un bracelet conservé au Musée de Boulak, ni avec la symétrie des Victoires que les Romains ont sculptées au fronton de leurs arcs de triomphe, avec celle des ornementations grecques chrétiennes, sculptées sur les édifices de la Syrie centrale, ni avec celle des chèvres et des taureaux affrontés de Khorsabad, car la nature même de l'objet à décorer forçait les artistes à adopter cette disposition, tandis que rien n'obligeait un dessinateur à inscrire un cercle en deux parties, et à y inscrire des ornements symétriques. Cette technique montre l'abâtardissement de l'art, l'absence complète d'imagination, l'impuissance des opérateurs à remplir leur cadre avec un motif unique, ce qui les a conduit, par paresse et par nonchaloir, à ne dessiner qu'une moitié de leur décoration, et à la reporter de l'autre côté, en repliant leur patron à la limite de son dessin. Elle est essentiellement différente de celle que l'on remarque dans les ornements grecs de l'époque classique, dans lesquels les artistes hellènes ont su si habilement s'inspirer de la loi de l'alternance, et jouer de toutes ses modalités. On en chercherait vainement un exemple dans la sculpture classique, et les sculpteurs qui ont décoré les frontons des temples doriques auraient rougi de tels subterfuges. Cette symétrie, sans l'arbre central, se remarque dans le groupe des deux lions qui décorent un panneau du palais de Mashta, dans un splendide tissu du Musée de Lyon, qui est orné, dans un cercle, sur fond noir, de deux cavaliers vêtus de longues robes, la lance au poing, qui se font face, et semblent chevaucher sur le dos de deux lions qui se tournent en sens inverse; cette étoffe doit être antérieure au VIIIᵉ siècle, auquel on l'attribue; il est à présumer qu'elle appartient à l'époque sassanide; la plus curieuse de toutes ces pièces est certainement l'étendard japonais du mikado Sio-mou (724-748), lequel est la copie, sans aucun intermédiaire, d'une étoffe représentant une chasse royale autour de l'arbre sacré, de l'époque des Sassanides.

2. Une certaine ordonnance symétrique existe déjà dans la décoration de l'escalier du palais de Persépolis, dont les lions dévorant un animal, et les hommes d'armes, sont disposés d'une façon à peu près symétrique par rapport à un axe central. La discrimination entre les étoffes sassanides et les étoffes du Bas-Empire est tout ce qu'il y a de plus difficile à faire, d'autant plus qu'aucune des étoffes que l'on reconnaît comme perses ne porte d'inscription en pehlvi, tandis que des légendes musulmanes se lisent sur des étoffes copiées sur les tissus iraniens, et une inscription grecque sur le tissu byzantin, et non sassanide, d'Aix-la-Chapelle. La présence, dans le dessin qui orne une étoffe, de l'arbre de vie, ne prouve pas son origine perse; l'absence de cet arbre n'établit pas qu'elle a été ouvrée dans les provinces de l'empire romain, en dehors de l'influence iranienne. L'étoffe ornementée sur laquelle a été copié l'étendard du mikado Sio-mou, des cavaliers hachant à coups de flèches des lions farouches, dressés derrière leurs chevaux, sous un arbre de vie au feuillage touffu; l'étoffe de Sainte-Ursule, à Cologne, des cavaliers montés sur des hippogriffes, luttant contre des bêtes fauves, au-dessus, et au-dessous, de lions accroupis, très stylisés, sont des tissus perses; leur ornementation est symétrique par rapport à l'arbre de vie. Des étoffes, dans lesquelles on veut voir des étoffes perses, ou des copies d'étoffes perses, ne présentent pas la moindre trace de symétrie autour d'un axe vertical : elles sont décorées, comme les mosaïques romaines, de motifs qui remplissent sans effort le cadre que le décorateur s'est imposé; c'est ainsi que la robe portée par Khosrau Parviz, dans un bas-relief du Tak-i Boustan, est ornée d'une sorte de dragon à tête fantastique qui se retrouve tel quel sur une étoffe du Musée Victoria and Albert

L'exactitude de l'information des historiens du Céleste Empire est prouvée par les faits archéologiques ; il n'y a point de doute que la symétrie autour d'un axe vertical, ce dont on fait une invention persane, ne soit d'origine romaine, et que les sujets du Roi des Rois n'aient imité une technique occidentale dans la décoration de leurs étoffes. On a en effet trouvé, dans les ruines d'Antinoé, une pièce de soie rouge, de

(Dieulafoy, *Espagne et Portugal*, 22, 23), qui est la stylisation d'une chimère ailée à tête naturelle de cheval qui décore un plat sassanide découvert à Tomsk (*Catalogue d'objets orientaux en argent*, Saint-Pétersbourg. 1909, planche 22), tandis que, dans un autre bas-relief de la même localité, le roi de Perse porte une robe au bas de laquelle on voit très distinctement deux oiseaux affrontés. Comme Tabari et Masoudi rapportent (voir p. 87) que l'empereur Maurice envoya à Khosrau Parviz 1.000 pièces de brocard impérial grec, on peut se demander si celui dont le Roi des Rois est vêtu à Tak-i Boustan n'est pas venu de Constantinople, en même temps que les autres subsides, plus immédiatement utiles, qui lui permirent de recouvrer sa couronne. La question se complique, quand l'on songe, qu'à cette époque, Byzance était une Cosmopolis, comme le sont aujourd'hui Paris ou Londres, qu'on y connaissait toutes les choses de l'étranger, qu'on les y imitait, comme l'on fait à Lyon du chinois que l'on transporte dans le Céleste Empire. La frontière artistique entre le royaume des Chosroès et l'empire des Césars était loin d'être aussi nettement délimitée qu'on se plaît à l'imaginer ; les témoignages de Tabari et de Masoudi, qui écrivirent au x^e siècle, obligent à la reporter à l'est, bien au-delà du cours du Tigre et de l'Euphrate, en pleine Perse, puisque ce furent des artisans, sujets du César romain, qui, vers le milieu du iv^e siècle, introduisirent à Toushtar les procédés de la fabrication de la soie. Des soieries analogues, que l'on attribue à la Perse, ont été trouvées à Antinoé, en Égypte : un cheval ailé (Guimet, *Les Portraits d'Antinoé*, planche V), portant un collier, la tête ornée de perles couronné d'un croissant avec deux gros rubans au cou, dans un cercle entouré de gros points ; un mouflon, dans un cercle identique (*ibid.*,VI), avec des cornes énormes, et deux gros rubans au cou ; des têtes de perroquets accouplées deux à deux (planche VIII) ; des arbres très stylisés, avec, dans le bas, des buffles opposés deux à deux (planche IX) ; ces deux dernières soieries appartiennent plutôt à la manière du Bas-Empire ; la technique des autres pièces rappelle celle du cheval de Sapor I^{er}, qui, au iii^e siècle, porte un collier orné de perles avec des rubans. La théorie suivant laquelle ces soieries auraient été fabriquées en Chine, bien que sassanides, est incroyable. Il existe des soieries du Bas-Empire qui se rattachent à la manière que l'on prétend caractéristique des étoffes sassanides ; l'une de ces étoffes grecques, copiées sur des tissus orientaux, l'étoffe de Saint-Kunibert, à Cologne, est l'une des pièces les plus importantes de cette série ; l'arbre de vie qui y est représenté est essentiellement différent de celui qui est figuré dans l'étendard de l'empereur Sio-mou ; il revêt l'apparence d'une vigne qui rampe horizontalement, au lieu de se dresser franchement et verticalement, comme l'arbre de vie ; que l'auteur du carton qui a été utilisé pour la décoration de l'étoffe de Saint-Kunibert ait eu l'intention marquée de représenter une vigne, c'est ce qui se trouve établi par le fait que cette plante porte des fruits qui sont la copie d'une grappe de raisin. Cette vigne indique que l'artiste était chrétien, ce qui est confirmé par la présence, au-dessous de l'arbre de vie, d'un ornement qui est manifestement une croix dont les quatre bras se terminent par un empâtement. La décoration de cette étoffe est visiblement orientale, mais elle imite assez gauchement des motifs classiques au delà du Tigre et de l'Euphrate, que les artistes grecs ne comprenaient qu'insuffisamment ; dans un ovale, on voit un personnage assez mal dessiné, vêtu d'une longue robe, coiffé d'un bonnet conique, sur un cheval, tirant une flèche comme la copie ridicule d'un des lions de l'étendard de Sio-mou, avec d'autres animaux dans le champ, le tout au-dessus d'un groupe formé par un lion qui déchire à belles dents un animal tombé sur le ventre, un cheval, qui essaye de se relever, et que le lion attaque par derrière, ce qui est un thème oriental. L'une d'elles, conservée au Musée de Lyon, attribuée au xi^e siècle, mais plus ancienne, représente, dans un grand cercle orné d'une décoration de fleurs, en noir sur fond blanc, une chimère qui attaque un taureau, le tout très stylisé. Le cercle dans lequel ce motif est inscrit fait partie d'un système de cercles qui sont réunis entre eux par des cercles plus petits, dans lesquels se trouvent des têtes ; le groupe de la chimère et du taureau est l'aboutissement de celui que l'on trouve à Persépolis, du lion dévorant un animal cornu, sur le soubassement de l'Apadana de Darius, emprunté à l'Assyrie, qui se retrouve dans la décoration des reliures, des tapis, et des papiers persans du xvi^e siècle ; son inscription dans un cercle est imitée de la technique des mosaïques romaines, et les têtes dans les cercles sont un emprunt direct à ces pavements décoratifs. Une autre étoffe de soie du Bas-Empire, d'influence orientale, est celle qui fut trouvée dans le tombeau de Charlemagne, à Aix-la-Chapelle, sur laquelle est figuré un éléphant apocalyptique à pieds de lion ; le fait que cette pièce, qui paraît du x^e siècle, a été fabriquée dans le Bas-

fabrication romaine, du Iᵉʳ ou du IIᵉ siècle, richement décorée de cercles dans l'intérieur desquels sont inscrites des plantes d'un dessin déjà stylisé [1]. Entre les cercles, dansent des enfants, vêtus à la mode romaine, de tuniques courtes, qui tiennent dans leur main un rameau d'olivier, ou jouent de la trompette ; la composition est symétrique par rapport au diamètre vertical des cercles. Il y a un monde entre l'exécution de cette soie décorée et celle des étoffes dont on attribue la fabrication exclusive et l'invention aux Sassanides, et l'on trouve dans cette soierie romaine les éléments qui deviendront plus tard ceux des étoffes persanes, les cercles historiés, la symétrie de la composition par rapport à son axe vertical, cette symétrie n'étant que la continuation de celle qui préside à la décoration hellénique.

On la retrouve dans l'ornementation des monuments qui furent construits à la fin de l'Antiquité dans les provinces orientales du monde romain, par des architectes chrétiens qui vivaient sous le sceptre de l'empereur de Byzance ; les exemples les plus remarquables en sont donnés par les sculptures de la *al-Khirbat al-baïda* (VIᵉ siècle), où l'on voit une frise composée de cercles qui renferment toutes sortes d'animaux, plus ou moins fantaisistes, lesquels sont affrontés des deux côtés de l'axe d'une porte [2], ce qui est un thème dans lequel on veut voir une technique sassanide, par celles de l'église de Dana (VIᵉ siècle), où le linteau d'une porte est ornementé d'une décoration formée de paons dans une vigne, cette élégante composition étant symétrique par rapport à l'axe de la porte [3].

Empire, est prouvé par une inscription grecque qui a été déchiffrée par M. Omont (Lauer, *Bull. de la Soc. Nat. des Ant. de France*, 1907, 165) ; cette inscription qui a été publiée sans qu'on puisse la traduire donne le nom d'un gentilhomme de la chambre du basileus, Épimachos, et du commissaire de police, Pierre, du quartier du Zeuxippe ; un tissu de soie conservé dans le Sancta Sanctorum, à la basilique de Saint-Jean de Latran (Lauer, *Le Trésor du Sancta Sanctorum,* dans les *Monuments Piot*, t. XV, pl. 16) représente deux lions extrêmement stylisés, affrontés sans l'interposition de l'arbre de vie ; son origine grecque ne fait aucun doute, comme l'établit assez l'inscripion qui l'accompagne : ΟΣΟ.... ΟΚΟ, aussi énigmatique que les sigles des mosaïques, et son exécution se place au IXᵉ siècle. Par un hasard curieux, les deux seules pièces de cette série, pour laquelle on peut hésiter entre l'origine grecque et l'origine perse, portent des inscriptions qui montrent qu'elles ont été fabriquées dans l'empire grec, ce qui prouve que la décoration symétrique des étoffes grecques dont parle le *I-wou-tchih* est un fait certain, et nullement une invention des Chinois. C'est à cette série que se rattache le fragment d'étoffe connu sous le nom de chape de saint Mesme, que l'on attribue au XIIᵉ siècle, et qui est conservé à Chinon, en Touraine ; cette étoffe figure une chasse à la panthère, dont l'origine première est orientale ; les panthères, à la robe tachetée de noir, sont symétriques par rapport à un arbre médian, qui n'est pas plus haut qu'elles, et qui représente un élément incompris de ceux qui l'ont copié. Entre leurs pattes, passent de petits lapins noirs ; un homme, vêtu d'une robe, tient les panthères par des chaînes attachées à leurs colliers, et attend le moment de les lâcher. La chasse à la panthère apprivoisée a toujours été le divertissement favori des rois de Perse à l'époque musulmane ; il est à présumer qu'il en fut de même dans les périodes antécédentes, et que cette tradition remonte même à l'Assyrie. L'impression qui reste de l'étude de ces étoffes historiées est que bon nombre d'entre elles, dans lesquelles on veut voir des tissus ouvrés et décorés en Perse, sont de fabrication grecque, et reproduisent des compositions en partie orientalisées, assez peu d'ailleurs, comme le fut le carton de la mosaïque de Palestrina.

1. Guimet, *Les portraits d'Antinoé*, planche XII.
2. Vogüé, *Syrie Centrale*, planche 24.
3. *Ibid.*, planche 45. Cette symétrie préside à la décoration de nombreux édifices de cette même région : à al-Moudjalayya (*ibid.*, planche 32), à l'église d'al-Rouaïha (*ibid.*, planche 68). On la retrouve déjà comme l'inspiration essentielle de l'ornementation de monuments plus anciens, dans la vigne qui court autour des

Le souvenir de la technique romaine est manifeste dans la description que Tabari nous a conservée dans sa chronique de l'une des pièces d'art les plus précieuses qui ornaient le palais des Chosroès à Madaïn, qui tomba au pouvoir des conquérants arabes, quand ils s'emparèrent de la capitale des rois de Perse, un tapis de dimensions gigantesques, connu sous le nom de « Printemps du Chosroès », et que les Musulmans appelèrent le Kathif « le tapis ». Tabari nous en a transmis la description sous la forme de deux traditions authentiques, qui lui furent communiquées par écrit par al-Sirri, son informateur ordinaire pour cette époque, lequel les tenait de traditionnistes célèbres ; ces deux traditions, par une filiation certaine, remontent à des hommes qui virent, de leurs yeux, le « Printemps du Chosroès » lors du pillage de Madaïn ; très légèrement différentes dans leur forme, elles sont entièrement identiques quant au fond. L'une d'elles fut rapportée à al-Sirri par Shoaïb, qui la tenait de Saïf, lequel l'avait reçue de Abd al-Malik ibn Oumaïr ; elle dit : « Le jour de Madaïn, les Arabes s'emparèrent du Printemps du Chosroès ; il était tellement pesant qu'ils eurent beaucoup de mal à le transporter. (Les Persans) le préparaient pour l'hiver, lorsque la saison des fleurs aux doux parfums était évanouie. Quand ils voulaient boire, ils buvaient assis sur lui ; ils se trouvaient alors comme s'ils avaient été dans les bosquets fleuris du tapis, qui mesurait soixante (coudées) sur soixante (coudées). Le fond en était d'or ; ses broderies aux couleurs variées étaient formées par des cubes (de pierre colorée, incrustés dans le tissu, *fiss*), les plantes étaient de pierres précieuses, et leurs feuilles, tissées de soie ; l'eau était figurée par de l'or ». L'autre tradition fut également transmise à al-Sirri par Shoaïb, qui la tenait de Saïf, lequel l'avait apprise de Mohammad, Talha, Ziyad, Mohallab ; elle disait : « Le Kathif mesurait soixante coudées sur soixante coudées ; c'était un tapis d'une seule pièce, dont la superficie était d'un arpent ; il s'y trouvait des chemins qui étaient comme des rangées de petits palmiers ; des cubes (de pierre colorée incrustés *fiss*) représentaient les cours d'eau ; entre tout cela, l'on voyait comme un palais. Sur les bords du tapis, il y avait comme de la terre ensemencée, et de la terre qui, au printemps, se couvre de plantes ; (ces plantes étaient) figurées par de la soie avec des branches d'or ; les fleurs naissantes qui y étaient brodées étaient d'or, d'argent, et d'autres matières semblables [1] ».

chambranles et du linteau de la porte du temple de Baalshamaïn, à Siya, qui est rigoureusement symétrique par rapport à l'axe de cette porte ; le linteau est en effet décoré de pampres et de grappes, au milieu desquels paraissent deux oiseaux, toute la composition étant symétrique par rapport à une tête couronnée du diadème radiant, qui est le Baalshamaïn (*ibid.*, planche 2) ; dans celle qui orne l'architrave, laquelle présente la même particularité de symétrie par rapport à un polygone étoilé (*ibid.*, planche 3) ; le temple de Baalshamaïn est une construction dans la technique grecque, sur un plan oriental ; elle est contemporaine du roi Hérode ; la vigne se trouve plus stylisée à Dana, au-dessus de la décoration en médaillons.

[1]. Tabari, *Chronique*, éd. du Caire, IV, 178. Telles sont les sources uniques de cette description du célèbre « Printemps du Chosroès », que les historiens postérieurs n'ont fait que recopier et déformer à plaisir. Dans son *Tadjarib al-oumam* (*History of Ibn Miskawayh*, Fac-simile, I, 394), Miskawaïh a mélangé maladroitement les deux traditions soigneusement discriminées par Tabari ; Ibn al-Athir, dans le *Kamil fil-tawarikh* (man. arabe 1493, folio 102 recto), en a fait autant ; il fait dire au texte qu'il copie que le château central était en cubes de pierre colorée (*fiss*), on se demande d'après quelle autorité ; Mirkhond, dans le *Rauzat al-safa* (man. supp.

La technique de ce tapis, l'abondance des matières minérales, or, argent, pierres précieuses, qui entrent dans sa fabrication, la présence dans sa trame d'incrustations de ces cubes de pierre colorée *fiss*, qui sont les éléments essentiels de la mosaïque, le rôle secondaire qu'y joue la soie dont sont tissées les feuilles des plantes, montrent qu'il est une simple imitation de ces décorations pariétales dont les Persans de l'époque sassanide avaient emprunté le secret aux sujets de l'empereur de Byzance. Le « Printemps

persan 150, folio 326 recto), parle littérairement de ce tapis brodé d'or, qui mesurait soixante gaz sur soixante gaz, que des artistes excellents avaient brodé de rubis et de toutes sortes de pierres précieuses qui y dessinaient des images de plantes et de fleurs; Khondamir, dans le *Habib al-siyar*, dit que ce tapis était de soie, qu'il mesurait 60 coudées (gaz) en carré, et que les bords en étaient ornés d'émeraudes; il en donne une description un peu plus importante, parce qu'il a utilisé une tradition qui n'a pas été connue de Mirkhond, mais sur la valeur de laquelle on aimerait à être éclairé, car l'on sait qu'immédiatement après le sac de Madaïn, le tapis fut envoyé au khalife Omar, à Médine, et qu'il fut mis en pièces, de telle sorte que personne ne put le voir à une date très peu postérieure à la prise de la capitale des Perses; cette tradition, plus que douteuse, ajoute que, toutes les dix coudées (*arash*), le tapis était orné de pierres précieuses qui différaient de celles des parties voisines : c'était ainsi que dix coudées se trouvaient décorées d'émeraudes, dix de diamants, dix de rubis, dix de saphirs, dix de topazes; les bords étaient ornés de fleurs, etc., et les Persans le nommaient « le Printemps » *baharistan* (man. supp. persan 987, fol. 160 verso). Tous les auteurs qui se sont occupés de la chute de l'empire sassanide ont parlé de ce tapis, à commencer par Gibbon ; Weil, dans sa *Geschichte der Chalifen* (I, 74), lui attribue 100 coudées sur 60 coudées ; Rawlinson (*The seventh great oriental monarchy*, p. 566) lui donne généreusement les dimensions invraisemblables de 450 (sic) sur 90 pieds; Karabaček (*Die Persische Nadelmalerei Susandschird*, Leipzig, 1881, 190, 191) donne à ce tapis le nom de *bisath esch-schitha*, qui ne paraît pas dans les historiens arabes, et dit qu'il a été tissé sous le règne de Khosrau Anoushirwan († 579), ce dont les textes arabes et persans autorisés ne disent rien. En fait, les Persans le nomment *bahar-i Kisra* « Printemps du Chosroès », ce titre de *Kisra* désignant, non seulement Khosrau Anoushirwan et Khosrau Parviz, mais également tous les Sassanides, comme le montrent assez le pluriel *Akasira* « les Chosroès », que les littérateurs arabes opposent à *Kayasira* « les Césars », les empereurs de Constantinople, et le passage de Tabari (éd. du Caire, IV, p. 175) où il est dit que, lorsque les Arabes s'emparèrent de Madaïn, ils firent main basse sur les vêtements, les joyaux, et les armes de Kisra, c'est-à-dire de Yazdakart, le dernier roi de Perse. La tradition persane tout entière, Firdausi et Khaghani, qui le nomment « le tapis d'or » et « le tapis de perles », attribuent la fabrication de cette tapisserie au règne de Khosrau Parviz. Il se peut qu'il faille comprendre que les chemins que l'on voyait sur le tapis étaient comme les rives d'un fleuve, mais il semble que *saour*, dans le sens d' « ensemble de petits palmiers », sans singulier, soit plus connu que *saour* « rive d'un fleuve » (*Lisan al-arab*, VI, 143). *Kitf* dans l'édition paraît une fausse vocalisation de *katif* = *katif*, sur lequel voir Dozy, *Supplément aux dictionnaires arabes*, II, p. 376. Firdausi, dans le *Livre des Rois* (supp. persan 1280, f. 518 v°), a rapporté une variante curieuse de cette tradition. Il raconte que, dans Tak-diz, qui avait été fondé par Khosrau Parviz, on avait étendu un tapis tissé d'or dont la longueur était de cinquante et sept coudées. « Ses franges étaient toutes tissées de pierres précieuses ; sur sa trame étaient semées des paillettes d'or. On y avait figuré l'image de la voûte éternelle ; l'on y voyait Saturne, Jupiter, la Lune et le Soleil. Les sept climats de la terre y étaient également représentés, avec les habitants des campagnes et les princes superbes. On y avait figuré quarante-huit rois, la couronne en tête, et assis sur le trône ; la couronne des Rois des Rois était tissée d'or, et oncques n'exista pareil tapis dans le monde. En Chine (*Tchin*), il y eut un homme au talent sans égal, qui tissa ce tapis au cours de sept années ». Si l'on en croit cette description de Firdausi, il y avait dans le tapis du Chosroès des personnages dont les Arabes, qui ne prêtaient aucune attention aux choses artistiques, n'ont pas jugé utile de parler, en particulier des éléments stellaires, tels que ceux de la coupole du Kosaïr Amra (voir plus loin) qui sont d'origine classique ; ils ne connaissaient comme formules artistiques que celles de leur poésie, et encore ne se doutaient-ils point qu'elle fût de l'art. L'origine chinoise, ou turke (sur *Tchin* = Ouïghourie, voir plus loin) est une pure fantaisie poétique, qui n'a jamais fait de pareilles décorations en Extrême-Orient ; cette description correspond certainement à l'interprétation fantaisiste des ornements compliqués de certaines grandes mosaïques romaines, dans lesquels on voit des portraits historiés, comme dans la mosaïque de Tyr ; Firdausi emploie souvent le nom de la Chine dans ses vers un peu à tort et à travers, pour des raisons d'harmonie dans lesquelles la critique n'a rien à voir ; il ne faut pas demander aux poètes des précisions archéologiques qui ne sont pas, heureusement, de leur ressort.

du Chosroès », avec tous ces éléments métalliques dont la présence étonne et choque dans un tapis, est une mosaïque de pavement, assouplie par un fond de soie, recouvert d'une broderie d'or, qui traduit le ciel étincelant des mosaïques romaines et grecques, de telle manière qu'on puisse la rouler et la transporter. Dans la fabrication de ce tapis, les Perses n'avaient fait que suivre une tradition classique, comme le montre une tapisserie, découverte dans les ruines d'Antinoé, qui représente une tête gréco-romaine, copiée, jusqu'à l'imitation du procédé, sur une belle mosaïque [1].

Et ce fait n'est point extraordinaire, si l'on prend la peine de penser que la tapisserie n'est qu'une fresque décollée du mur qui l'a portée, tissée en soie et en laine, et si l'on en croit un auteur arabe très informé, Yakout al-Hamawi, la fabrication des soieries et des tapis, introduite en Perse au IVe siècle, par Sapor II, se continuait au XIIIe, par l'imitation des modèles qui avaient été importés dans l'Iran, mille années plus tôt, des provinces romaines d'Asie.

Le « Printemps du Chosroès » représentait, si l'on s'en tient au texte des deux traditions rapportées dans sa chronique par Tabari, un palais à coupoles (*daïr*) [2], au centre d'un complexe de fleuves et de routes, droites comme les sentiers qui traversent les palmeraies, avec, sur les bords du tapis, de vastes espaces figurant des champs ensemencés, couverts d'une riche végétation qui s'est éveillée aux premières effluves du printemps.

Cette description rappelle, d'une façon singulièrement précise, la manière dont le Paradis terrestre est représenté dans la célèbre mosaïque de l'abside de la basilique de Saint-Jean-de-Latran, où l'on voit les quatre fleuves, l'Euphrate, le Tigre, le Phison, le Gihon, coulant dans de riches prairies qui scintillent de l'éclat des fleurs, au milieu desquelles l'artiste a placé saint Pierre, saint Paul et la Vierge ; le Jourdain enserre toute la composition comme le ferait un bras de mer ; entre les quatre fleuves, comme dans le « Printemps du Chosroès », s'élève un château aux murailles étincelantes, faites de pierres précieuses, qui recèle un ange et deux saints.

L'origine romaine de ce tableau du Paradis est un fait qui ne comporte point l'ombre d'un doute : il y faut voir la copie, ou plutôt l'adaptation, d'une peinture antique qui représentait simplement un paysage coupé de rivières [3], car l'on trouve dans cette

1. Guimet, *Les portraits d'Antinoé*, planche du frontispice.
2. Sur ce sens de *daïr*, voir page 104, note 4.
3. La mosaïque de Palestrina représente, comme l'on sait, un paysage qui se déroule aux bords du Nil, en pleine crue ; l'opinion la plus raisonnable qui ait été émise sur cette œuvre d'art est certainement celle de l'abbé Barthélemy, qui date de 1760 ; elle représente simplement le voyage de Hadrien à Éléphantine ; il est inutile de chercher à y voir une peinture égyptienne interprétée par un artiste romain ; les peintres du Latium avaient assez de modèles grecs sous la main pour ne pas se donner la peine d'aller chercher les compositions extrêmement inférieures des sujets des Pharaons. Tout est romain dans la mosaïque de Palestrina, ou, du moins, ses parties primordiales et essentielles : les monuments et les décors sont dans le style de Pompéi, les inscriptions sont rédigées en grec, le grec étant la langue des Romains qui se respectaient ; les détails égyptiens qu'on y trouve s'expliquent, d'abord par le fait qu'elle représente le voyage de Hadrien en Égypte et, ensuite, par cette circonstance que l'Égypte, sous une forme d'ailleurs assez inexacte et de convention, jouait aux yeux des Romains snobs, qui voulaient faire de l'exotisme, exactement le même rôle que la Perse de fantaisie joue en France depuis quelques années, ou que la Chine de paravent, pour les gens qui retardent.

mosaïque chrétienne des éléments qui, certainement, remontent au Paganisme : des Amours ailés, figurés en pêcheurs ou en nochers qui conduisent leurs barques sur les ondes du Jourdain ; l'on en voyait de semblables, en tous points, dans la coupole du mausolée de Sainte-Constance, qui fut élevé à Rome par Constantin ; une scène identique se déroule dans la partie inférieure de la mosaïque de l'abside de Sainte-Marie-Majeure, où elle est le reste d'une décoration qui date du commencement du IVe siècle ; quant au Paradis de la mosaïque de Saint-Jean-de-Latran, M. de Rossi a démontré, d'une façon définitive, qu'il y faut également voir un fragment d'une ornementation murale du IVe siècle, toutes dates bien antérieures à celles du « Printemps du Chosroès », dont le tissage compliqué se place sous le règne de Khosrau Parviz.

Cette imitation de la technique de la mosaïque s'est continuée bien après la chute de la monarchie sassanide : un panneau d'étoffe, brodée dans ce style et cette manière métalliques, en argent sur une soie noire, du VIIIe siècle, représente la mosquée sainte de la Mecque, qui fut bâtie autour de l'écrin où dort enchâssée la Pierre Noire de la Kaaba. Les linéaments du dessin, les briques des murailles, les arcades qui se déroulent tout autour de la Kaaba, les colonnes qui les supportent, sont constitués par de gros fils d'argent dont les deux extrémités traversent l'étoffe noire du fond, et sont repliées, comme des rivets, sous sa face inférieure. La juxtaposition de ces tiges d'argent traçait sur la soie noire un dessin éclatant, que rehaussaient quelques touches discrètes de couleur rouge [1]. Masoudi nous a conservé, dans ses *Prairies d'Or*, le souvenir

[1]. Ce panneau appartient à M. E. Géjou. L'étoffe noire a complètement disparu, sauf dans le voisinage immédiat des fils d'argent, où l'on en trouve encore quelques débris. On reconnaît encore parfaitement dans son dessin la disposition du Haram de la Mecque, tel qu'il est figuré dans les images de sainteté que les pèlerins rapportent d'Arabie, ou dans les enluminures qui décorent les livres dans lesquels sont décrites les cérémonies du pèlerinage, tel le manuscrit supplément persan 1514, fol. 9 verso, qui a été copié à Constantinople en 1576. L'ensemble du monument est naturellement mis dans une perspective impossible ; deux des côtés du rectangle de l'enceinte, celui qui fait face au spectateur, par-devant la châsse de la Kaaba, celui qui lui est parallèle, derrière la Pierre Noire, sont dessinés en vraie grandeur ; les deux autres côtés sont entièrement rabattus sur le plan du dessin ; le mur de gauche ainsi rabattu cache complètement les arcades en plein cintre sur colonnes, le portique qui entoure sur ses quatre côtés le rectangle de la cour du Haram, qui fut construit sur l'ordre d'Ibn al-Zoubaïr, en 683 (*Notices et Extraits*, IV, 565), par des architectes du Bas-Empire, comme le montrent assez les normes de cette technique ; le récit tronqué et incomplet de l'histoire de la Mecque par Kotb al-Din al-Hanafi (*ibid.*, p. 555) établit que ce furent des Grecs qui, à l'époque d'Abd al-Mottalib, reconstruisirent une partie de la Kaaba qui avait été détruite par un incendie. Cette série d'arcades est figurée sur les quatre côtés de la cour dans le plan persan du man. 1514, qui est constitué par le rabattement à l'extérieur, autour de leurs bases, des quatre murs d'enceinte du Haram. Une lampe, dans le dessin de l'étoffe brochée, est figurée au centre de chaque arcade, sous la forme d'un des gros récipients en verre qui étaient en usage à l'époque des Fatimites, au Caire, et dont la forme, aux XVe et XVIe siècles, se conserva sous le règne des sultans mamlouks. L'enveloppe de la Kaaba est figurée dans une perspective à peu près tolérable, avec la petite porte par laquelle on peut accéder à la Pierre Noire, laquelle est surmontée d'une arcade en berceau, tandis qu'elle est nettement carrée dans le plan persan ; au-dessus de la porte, sur une bande, qui, dans les peintures persanes est d'or, se lit : « Il n'y a point d'autre divinité qu'Allah, et Mohammad est l'Envoyé d'Allah. » La face de cette enveloppe est recouverte de bandes brodées en zig-zag ; elle est uniformément noire dans les peintures persanes ; le dessus de cette construction cubique est creux, et n'est couvert d'aucune étoffe. Au devant de la châsse de la Kaaba, se voient les édifices habituels : de droite à gauche, le minbar ; le dôme du trésor, sur lequel se trouve une sigle que je ne puis lire ; la fontaine d'Abbas ; le dôme de Zamzam. Le dôme de Zamzam est figuré dans une forme particulière qui

précis de tapis fabriqués à Sousandjird, à une date antérieure au règne du khalife abbasside al-Mountasir billah († 862), dans lesquels il est aisé de reconnaître le procédé romain qui consistait à inscrire des figures humaines dans des formes géométriques; l'un de ces tapis était orné sur ses bords de compartiments, de cases (*dârât*), qui contenaient des portraits, accompagnés de légendes en langue persane; l'autre, un tapis de prière, était décoré de l'assemblage étrange et incohérent des portraits de Shirouya, fils de Khosrau Parviz, et de Walid, fils d'Abd al-Malik [1], avec des explications qui indiquaient les noms, les faits et les gestes de ces sinistres personnages.

témoigne de l'ancienneté de l'image reproduite par cette étoffe brodée, celle de trois arcades en arc brisé, surmontées d'un fronton triangulaire porté par quatre colonnes, qui copie le galbe du temple classique. La châsse de la Pierre Noire est rituellement entourée, sur 270°, d'une enceinte formée de piliers terminés en fer de lance, réunis par une balustrade, entre chacun desquels pend une lampe.

Le Makam-i Safi est parfaitement représenté à la droite de la châsse, avec ses colonnes et ses lampes; le Makam-i Maliki, derrière la Kaaba, est figuré par une forme très schématique, car l'artiste manquait de place, mais ses colonnes et sa couverture se reconnaissent encore très bien; le Makam-i Hanbali manque complètement, d'où il faut conclure que l'étoffe est antérieure à la mort d'Ibn Hanbal en 855, ou qu'elle copie, ce qui est possible, un état un peu antérieur à la construction de cette chapelle. L'omission de ce monument est volontaire; il y avait assez de place entre le portique et l'enceinte circulaire de la châsse pour en tracer au moins les linéaments. Si le dessinateur ne l'a point fait, c'est que la chapelle de Hanbal n'existait pas à son époque, ou qu'il copiait, quelques années après sa construction, un document sur lequel elle ne figurait pas. Le mur antérieur est couronné de trois tourelles massives qui, dans le plan persan, sont remplacées par la sveltesse de trois minarets construits par les Osmanlis; le mur postérieur porte deux tourelles; il est contigu à une petite cour étroite, derrière le Haram, bordé d'un portique.

1. VII, 291. La technique du « Printemps du Chosroès » se retrouve, avec plus ou moins de variantes, dans les tapis persans. Certains de ces tapis ont encore des rehauts en or et en argent, qui rappellent la structure métallique du tapis du roi sassanide, et qui ne s'expliquent que par le souvenir de l'imitation des mosaïques. Les artistes iraniens ont supprimé les fleuves et les chemins, et ils ont remplacé le palais du centre de la composition par un bassin rempli d'eau, dans lequel nagent des canards; la vasque avec jet d'eau, où l'on voit nager des canards, probablement des canards d'Extrême-Orient, au plumage richement coloré, est un motif favori des peintures de la seconde époque timouride, vers 1520 (voir planche 37). C'est vraisemblablement vers cette époque que doit se placer un très beau tapis à rehauts d'or et d'argent du Musée de Lyon (voir Cox, *Le Musée historique des tissus*, 1902, p. 250). Les plantes de ces tapis sont plus ou moins stylisées, et les artistes y ont introduit des personnages et des animaux qui ne se trouvaient pas dans le tapis de Khosrau Parviz, tels les phénix et les dragons chinois, dont l'acclimatation ne me paraît pas antérieure dans l'art persan au commencement du xive siècle, alors que les Mongols apportèrent en Perse une ménagerie fantaisiste qu'ils avaient empruntée au Céleste Empire. Cette faune rappelle la profusion d'animaux sauvages que les soldats d'Héraclius trouvèrent dans les réserves de Dastakart quand ils s'emparèrent de cette ville, et dont Théophane a dit : « Εὗρεν δὲ ἐν τούτοις τοῖς παλατίοις στρουθεῶνας καὶ δορκάδας καὶ ὀνάγρους καὶ ταῶνας καὶ φασιανοὺς πλῆθος ἄπειρον. Καὶ εἰς τὸ κυνήγιον αὐτοῦ λέοντας καὶ τίγρεις παμμεγέθεις ζῶντας (Migne, *Patr. grecque*, 108, 665) ; mais, dans quelques-uns de ces tapis qui existent encore, ou dont on a des représentations dans les peintures, on reconnaît très nettement des carrés de terre séparés par de petits sentiers, et couverts de plantes. Certaines reliures persanes de la fin du xvie siècle et du commencement du xviie (voir pl. 3 et 4), tout en or, avec une vasque centrale, qui est la stylisation ultime et outrancière, la simplification définitive, du château orné de dômes, avec des animaux luttant dans une forêt, sont des copies de ces tapis issus du « Printemps du Chosroès ». Un fait curieux est que les reliures et les tapis sont dans un rapport étroit, ou plutôt que les reliures copient les tapis dont elles sont contemporaines; il est tangible, entre autres exemples frappants, dans un tapis de la fin du xvie siècle, conservé au Musée de Lyon (25700), qui est un dessin symétrique par quarts, dans lequel figurent des animaux affrontés comme dans les dessins que l'on croit sassanides, et un dragon aux ailes éployées; on remarque également dans un autre, du milieu du xvie siècle, à fond brun et rouge, rehaussé d'argent, orné d'une bordure à tons ivoire, qui porte une inscription en lettres noires; on voit dans ce tapis une rosace avec deux animaux affrontés et le ruban ondulé qui est la stylisation extrême et ultime du nuage chinois (*ibid.* 24619).

Cette manière se retrouve dans l'étoffe espagnole la plus ancienne que l'on connaisse, qui est conservée dans l'église de San Esteban de Gomez ; elle est datée du khalifat de l'imam Abd Allah Hisham II, qui régna de 976 à 1009, et de 1010 à 1013 ; c'est une pièce de laine décorée de médaillons brodés en soie, dans lesquels sont inscrites les figures d'un roi, d'une princesse, les images de lions, d'oiseaux, d'animaux divers. Cette ornementation a passé de la décoration des étoffes de soie et de laine sur le couvercle et les parois de coffrets historiés.

La tradition de ces tapis copiés sur des mosaïques s'est conservée jusqu'à des époques relativement modernes ; le manuscrit de la traduction ouïghoure du *Mémorial des Saints* de Farid ad-Din Attar, qui a été enluminé à Hérat, au commencement du xve siècle, contient une page ornée d'un tableau formé d'une série de cercles, dans lesquels sont inscrits les noms des dévots dont la vie est contée dans cet ouvrage remarquable. Il n'y a pas à douter qu'il ne faille voir dans cette décoration le dernier souvenir de ces portraits inscrits dans des cercles, ou dans des rectangles, qui ornent les mosaïques romaines : par scrupule religieux, pour obéir à la tradition qui interdit de reproduire, en quelque façon que ce soit, les traits d'un être vivant, les Musulmans ont fini par supprimer les portraits des personnages dont il est parlé dans le texte ; mais ils les ont remplacés, dans les cercles qui les contenaient primitivement [1], ou qui auraient dû les contenir, par leurs noms, qui étaient anciennement écrits à côté des cercles, et qui indiquaient leur identité. Cette décoration du manuscrit ouïghour de la traduction du *Mémorial des Saints* n'est pas une fantaisie d'un enlumineur persan du xve siècle ; elle se rattache directement aux procédés des tapis de Sousandjird, comme le montre l'existence de semblables ornements dans les manuscrits turcs osmanlis de ce livre édifiant [2], qui ont été exécutés à Constantinople. Il est clair que la décoration de tous ces livres est la copie et la reproduction traditionnelles d'une disposition qui existait dans le manuscrit original de Farid ad-Din Attar, au xiie siècle, et qu'elle était elle-même imitée de l'ornementation d'ouvrages antérieurs [3].

Les formules de l'art des rois sassanides vécurent en Perse longtemps après que l'Islamisme eut renversé de leur trône les descendants d'Ardashir. On ne voit d'ail-

1. Tabari nous a conservé la mention de cette circonstance dans un curieux passage où il dit qu'au commencement du ixe siècle, la robe royale du khalife abasside al-Amin portait dans ses broderies (*tirâz*) les noms du « Prince des Croyants, al-Amin », du « prince héritier, al-Mamoun », et du « prince héritier en qui l'on se fie, al-Kasim » ; à cette époque, on n'osait plus broder des portraits sur la robe du khalife, mais on tissait dans sa trame les noms qui les auraient accompagnés si on eût figuré ces trois personnages.

2. Tel le manuscrit turc 87, qui a été copié en 1431.

3. Dans leurs reliures, dans les pages de titre, dans les *sarlohs* de leurs manuscrits de luxe, les Persans ont toujours imité les tapisseries ; aujourd'hui encore, ils nomment « tapis » les enluminures à pleine page qui se trouvent au commencement des livres précieux.

leurs point par quelles autres normes les Arabes auraient pu les remplacer, même s'ils en avaient eu le dessein, et, jusqu'au commencement du troisième quart du premier siècle de l'ère de l'Islam, les conquérants subirent l'humiliation de faire frapper leurs monnaies avec les coins qui avaient servi à la frappe des pièces sassanides [1], et de faire écrire les pièces de leur administration en persan, dans la langue des vaincus de Nihavand.

L'art musulman de la Perse ne pouvait aller puiser ses premières inspirations à une source autre que les œuvres qui lui avaient été léguées par l'époque brillante et glorieuse des Chosroès. Abou Nowas († 811) a dit, en rappelant le souvenir des compagnons de fête avec lesquels il avait jadis, à Madaïn, goûté les plaisirs prohibés de la table, et d'autres encore : « Et je n'ai plus rien connu d'eux, que les objets qui témoignent de leur existence passée, à l'orient de Sabat [2], les maisons en ruines... La liqueur circulait autour de nous dans une coupe d'or [3], à laquelle la Perse avait donné les figures variées qui l'ornaient. Au fond était Kisra [4], et sur ses bords couraient des taureaux sauvages, que les cavaliers visaient avec leurs arcs. Le vin avait atteint l'endroit où se boutonnait le col de leurs tuniques, l'eau était montée jusqu'à la ligne où leurs tiares tournaient autour de leurs fronts [5] ».

Il serait difficile d'évoquer d'une manière plus heureuse et plus saisissante une décoration fréquente et classique dans l'art des Sassanides, qui se trouve sur beaucoup de plats en argent, et qui a été l'un des motifs familiers des artistes de la Perse d'avant l'Islam. Les œuvres les plus indépendantes et les plus remarquables de la technique des Chosroès sont certainement ces scènes de chasse dans lesquelles l'on voit le Roi des Rois, monté sur un coursier fougueux, frapper un lion de ses flèches, poursuivre au galop les sangliers et les biches.

L'influence de la technique perse se reconnaît également dans l'ornementation des étoffes musulmanes [6], et elle s'est perpétuée durant des siècles : la disposition symé-

1. Le khalife Omar fut bien obligé, ne connaissant aucun type monétaire, d'adopter le monnayage des Perses, avec le type du roi à l'avers, le pyrée au revers, et les inscriptions en pehlvi, en même temps qu'il gardait tels quels les ateliers de frappe et d'émission. Pendant quelques années, on grava sur les pièces musulmanes le buste du dernier Yazdakart, le vaincu de Nihavand, puis on lui substitua celui de Khosrau Parviz. Ce régime dura soixante années ; le premier, al-Hadjdjadj, inscrivit le nom du khalife sur la monnaie ; ce fut seulement avec la refonte complète du système monétaire, opérée par le khalife omayyade Abd al-Malik, que ces pièces des premiers temps de l'Islam disparurent de la circulation (Baladhori, *Foutouh al-bouldan*, pages 300, 467, 468). La monnaie d'or était grecque, celle d'argent, perse, avec quelques pièces himyarites.

2. Sabat Kisra est une localité à Madaïn, que les Perses appelaient Balasabad, dont les Arabes, par apocope, ont fait Sabat (Yakout, III, 1 ; *Lisan al-Arab*, IX, 183).

3. *Asdjadiyya*, litt. « la dorée », peut aussi bien désigner une coupe en or, qu'une coupe en porcelaine incrustée d'or ; le vers, littéralement, signifie : « le contenu de la coupe circulait autour de nous dans une dorée ». Tout cela est impossible à traduire à la lettre, et n'a d'ailleurs de saveur qu'en arabe.

4. Kisra, en arabe, transcrit Khosrau, qui fut le nom de Khosrau Anoushirvan et de Khosrau Parviz ; ce nom a fini par désigner l'un quelconque des rois sassanides.

5. On avait commencé par verser du vin dans la coupe, très haut, toute la hauteur du cavalier, moins la tête ; puis, on avait ajouté de l'eau, aussi peu que possible, la hauteur de la tête du cavalier ; ces coupes, d'ailleurs, étaient très larges et plates ; le corps du cavalier s'étendait sur le fond ; et la tête montait sur le bord.

6. Telles deux pièces conservées, l'une à Saint-Sernin de Toulouse, l'autre au Musée de Cluny, que l'on attribue au XIe siècle, et qui sont décorées de deux paons qui se regardent dans un cercle ; un morceau de damas qui

trique dans un cercle, par rapport à l'un de ses diamètres, de motifs animaux, affrontés ou se tournant le dos, a été adoptée par les artistes musulmans, qui ont exagéré ce procédé, en stylisant à outrance les types traditionnels, en les réduisant à des formes géométriques, et, finalement, en supprimant l'arbre de vie qui ne répondait à aucun de

fut porté par Henri le Saint (xi⁰ siècle), au Musée de Bamberg (Stanley Lane-Poole, *The Art of Saracens in Egypt*, London, 1880, planche en face de la page 240), et qui est décoré de perroquets et d'autres oiseaux symétriques, séparant des grands cercles, dans lesquels sont inscrits des dragons et des lions symétriques qui se tournent le dos. L'une des plus curieuses est un fragment de brocard rouge et or, tissé dans l'empire des Saldjoukides d'Asie Mineure, qui a été reproduit à plusieurs reprises, et qui fait partie des collections du Musée des Tissus de la Chambre de Commerce de Lyon ; il porte une inscription en arabe au nom du sultan Ala ad-Din Aboul-Fath Kaï-Kobad ibn Kaï-Khosrau, champion du Commandeur des Croyants (1219-1236); on y voit des lions stylisés, en or sur fond rouge, se tournant symétriquement le dos, sans l'interposition de la stylisation de l'antique arbre de vie, dans de grands cercles, décorés de fleurs à six pétales. Il est possible que la chasuble de Saint-Yves, à l'évêché de Saint-Brieuc (xiii⁰ siècle), se rattache à ces étoffes stylisées : elle est ornée de deux chimères affrontées, d'une stylisation extrême, réduites à des figures géométriques, comme découpées dans une feuille de métal, dont les différents segments ne se rejoignent pas ; la composition est symétrique par rapport à un axe médial, réduit à très peu de chose ; la stylisation de cette figure, qui rappelle l'assemblage de pièces de jeux de patience, est beaucoup plus marquée que celle de l'étoffe de Lyon. L'origine, ou la destination, musulmane de ces tissus est prouvée par les inscriptions arabes qui s'y trouvent brodées ; celles de plusieurs autres qui ne portent pas d'inscription est douteuse, et l'on ne sait si elles ont été fabriquées dans les pays musulmans, ou en terre chrétienne ; des étoffes très anciennes, d'un type d'ailleurs tout différent, comme le prétendu saint Suaire de Caduin, ont été affublés des lettres arabes, qui ont été copiées par un artisan qui n'en connaissait pas la valeur, sur un cuivre gravé. D'autre part, on a vu qu'il est très difficile de déterminer la frontière artistique entre les provinces d'Asie qui formèrent l'empire romain, puis byzantin, et la Perse, puisque les décorateurs sassanides ont tissé dans leurs étoffes des motifs que les Chinois attribuent aux Romains, puis aux Byzantins. Il convient d'ailleurs de remarquer que celle de ces étoffes musulmanes, à types d'animaux symétriques, dont l'origine est la mieux connue, le fragment de brocard au nom du sultan Kaï-Kobad, fils de Kaï-Khosrau, a été fabriquée dans une contrée où l'influence grecque et romaine a été la plus profonde et la plus durable, dont les grandes cités portent encore aujourd'hui des noms grecs à peine déformés sous les transcriptions bizarres dont les ont affublés les Musulmans, que les villes de l'empire saldjoukide, dont Marco Polo vante les beaux tapis et les splendides étoffes de soie, telle celle du Musée de Lyon, Konia, Sébaste, Césarée, portent les antiques noms grecs d'Ἰκόνιον, Σεβαστή, Καισάρεια, qui à eux seuls suffisent à témoigner de l'importance qu'eut dans ce pays la civilisation grecque. Ibn Batouta (II, p. 271), parlant de Latakiyya, l'ancienne Laodicée, dit que l'on y fabriquait, à son époque, des étoffes de coton ouvré d'or, qui n'avaient nulle part de rivales, et que l'on nommait étoffes de Latakiyya ; il ajoute ce renseignement curieux, que la plupart des ouvrières qui travaillaient à ces tissus étaient des grecques. Il faut toutefois reconnaître que l'on faisait de très belles étoffes de soie en dehors de la sphère de l'influence grecque ; c'est ainsi que Kazwini, qui est, à peu près, contemporain d'Ibn Batouta, dit (*Asar al-bilad*, p. 351) qu'à son époque, la soie de Ganza était la meilleure de toutes celles que l'on connaissait alors, et qu'on l'exportait dans tous les pays, ainsi que du satin, des étoffes que l'on appelait *gandji*, du nom de la ville, mais que les Persans nommaient *kotni*, ce qui montre qu'elles étaient tissées de coton, des turbans et autres objets de soie mêlée de coton. A Khoï, dans l'Azarbaïdjan, on faisait d'excellent brocart (page 304) ; mais il faut tenir compte de ce fait que les procédés d'ornementation de la soie de luxe, au milieu du iv⁰ siècle, ont été importés des provinces asiatiques de l'empire romain dans les districts du sud-ouest de l'Iran ; il est possible que Sapor II se fût préoccupé de cette question budgétaire, si, au iv⁰ siècle, l'industrie de la soie avait été aussi florissante dans l'Azarbaïdjan qu'au xiv⁰. Et c'est là une considération qui permet de se demander si les ateliers du nord de la Perse n'avaient pas emprunté les procédés de fabrication de ceux de la Susiane ou des provinces grecques d'Asie Mineure. Il est donc très possible que plusieurs de ces pièces d'étoffes ornées de dessins dans lesquels on est tenté de voir des copies de motifs sassanides, soient des imitations d'étoffes byzantines. La discrimination absolue des étoffes arabes copiées sur des thèmes persans de celles qui reproduisent des soieries byzantines est aussi impossible que la distinction entre les étoffes sassanides et les soieries grecques. En fait, on ne peut même pas affirmer d'une façon précise qu'une étoffe sans inscription est persane, byzantine, ou syrienne, car les fabrications de toutes les contrées de l'Asie antérieure devaient être très voisines, et se pénétrer.

leurs concepts religieux. Ils n'ont point limité ces principes décoratifs à l'ornementation de leurs tissus, et ils les ont également appliqués à celle d'objets mobiliers dont certains sont aujourd'hui conservés dans nos musées [1]; l'élégance de ce thème n'appartient pas à l'Iran d'une façon exclusive ; les artistes des provinces asiatiques du Bas-Empire ont tissé ces ornements dans leurs soieries brochées ; mais il est indiscutable que certaines de ces décorations sont nées sous l'aiguille de canuts de la Susiane ou de l'Azarbaïdjan à l'époque de la souveraineté des descendants d'Ardashir, et qu'elles ont inspiré l'invention des brodeuses des provinces soumises au sceptre des Saldjoukides et du Commandeur des Croyants.

*
* *

Masoudi raconte, dans le *Kitab al-tanbih*, qu'en 303 de l'hégire (915 de notre ère), il vit à Istakhar, chez un noble persan, un grand livre, qui avait été traduit du pehlvi en arabe, pour Hisham ibn Abd al-Malik ibn Marwan ; il contenait l'exposé des sciences, de l'histoire, de la théorie du gouvernement des Iraniens à l'époque sassanide; Masoudi n'avait jamais rien lu de pareil, ni dans le *Khoudaï-nama*, ni dans le *Ayin-nama*. Ce livre avait été copié en 731 : il était orné de vingt-sept portraits des souverains de la dynastie sassanide, vingt-cinq rois et deux reines, représentés tels qu'ils étaient au jour de leur mort, revêtus de leurs habits de parade, et ceints de la couronne ; il avait été rédigé d'après des portraits et des documents officiels conservés dans le trésor des Sassanides. Le premier des rois qui s'y trouvait représenté était Ardashir ; la couleur qui dominait dans son portrait était le rouge vif ; son pantalon était bleu de ciel, et sa mitre, vert sur or. Le dernier était Yazdakart, petit-fils de Khosrau Parviz ; la couleur essentielle de l'image qui le représentait était le vert de nuances variées ; il portait un pantalon bleu de ciel de plusieurs valeurs, et une mitre rouge vermeil [2]. Ces peintures avaient été exécutées avec des couleurs persanes que l'on n'aurait pas pu se procurer à l'époque à laquelle écrivait Masoudi, avec de l'or et de l'argent dissous, et du cuivre pulvérisé [3]. Les feuillets du

1. Le Musée de Dijon possède une boîte du xi-xiie siècle, qui servit à une duchesse de Bourgogne à ranger des objets de toilette, et qui est décorée de deux oiseaux en or, du type dit sassanide, symétriques autour d'une inscription arabe, en lettres d'or, dont la facture rappelle celle des titres des anciens Corans.
2. Il y a quelques différences entre les descriptions données par Hamza Isfahani et celles qui se trouvent dans le *Moudjmil* ; il semble que le manuscrit de Hamza, qui fut utilisé par l'auteur du *Moudjmil* et par Yakout, était différent de celui qui a été publié par Gottwaldt. Dans la description des images de ce recueil de portraits, Ardashir Ier porte une tunique brodée de médailles d'or, un pantalon bleu de ciel, une couronne rouge et des bottes rouges ; tous les Sassanides, d'ailleurs, étaient chaussés de bottes rouges. La description de l'équipement de Yazdakart, bien qu'il porte un pantalon bleu, dans le *Moudjmil*, comme dans le *Tanbih*, ne concorde pas avec celle de Masoudi qu'on a lue plus haut. Il est probable que les copistes de ces portraits ont fini, avec le temps, par altérer les couleurs traditionnelles des vêtements des rois de Perse, et qu'ils ont fait de la fantaisie.
3. Je ne crois pas inutile de faire remarquer que cette palette n'a absolument rien de commun avec celle des peintres chinois, surtout à ces hautes époques, alors que la peinture sur soie était un dessin à peine rehaussé d'un peu de couleur, comme on le verra par la suite.

livre étaient colorés en pourpre avec une teinture merveilleuse, et l'auteur arabe ajoute ce détail curieux, qu'il ne put distinguer si ils étaient faits de papier ou de parchemin très mince [1], tant la matière en était belle et préparée avec soin.

Hamza ibn al-Hasan al-Isfahani, qui, en 961, écrivit en arabe un résumé curieux de l'histoire des rois du monde et des prophètes, cite à plusieurs reprises un livre qu'il nomme *Kitab souwar moulouk Bani Sassan* [2], c'est-à-dire portraits des rois sassanides, d'après lequel il donne une description assez succincte des figures des souverains de cette dynastie, revêtus de leurs habits d'apparat, portant la couronne sur leur tête, tenant le glaive en leur main. Le récit de Hamza ibn al-Hasan al-Isfahani a été la source la plus importante de l'auteur du *Moudjmil al-tawarikh* [3], qui commença sa chronique en l'année 1126, sous le règne du sultan Sindjar, et qui cite le recueil des portraits des rois sassanides sous la forme de sa traduction persane *Kitab-i sourat-i padishahan-i bani Sassan* [4]. Il est très vraisemblable que ce livre d'images est le même que celui dont parle Masoudi, et il n'y a pas à douter, d'après un détail, en apparence insignifiant, que ces portraits n'aient été les effigies officielles des Sassanides [5]. C'est très probablement ce recueil des portraits des rois de l'ancienne Perse que le grand mobed [6], chef de la théocratie mazdéenne, montra au khalife Mamoun, fils d'Haroun ar-Rashid (813-833); l'auteur du *Rahat al-soudour* [7] rapporte que jamais le Commandeur des Croyants n'avait contemplé une telle merveille. Khosrau Anoushirwan portait au doigt un anneau de rubis sur lequel étaient gravés ces mots pehlvis : *bah mah na mah bah* « ce qui est bien est grand ; ce n'est pas ce qui est grand qui est bien » [8].

1. Les feuillets du livre dont parle Masoudi étaient d'un parchemin pourpre de très bonne qualité, et, par conséquent, très fin, identique à celui sur lequel étaient copiés les Évangéliaires grecs de grand luxe ; la finesse du parchemin dépend uniquement du soin apporté à sa préparation.
2. Pages 48, 49, 50, etc.
3. Fol. 22 r° et v°, 23, etc. (voir *Journal asiatique*, janvier-juin 1841, pages 258 et ssq.).
4. Pages 50, 51 ; *Moudjmil*, fol. 21 v°, 25.
5. Hamza ibn Hasan al-Isfahani, parlant des rois sassanides Narsès, fils de Bahram, Auhrmazd, fils de Narsès, dit, en effet, qu'ils étaient représentés debout, les deux mains jointes, s'appuyant sur le pommeau de leur sabre (51), dans une position qui rappelle celle de l'un des deux rois sassanides Sapor II et Sapor III, au fond de la grotte du Tak-i Boustan.
6. Il est vraisemblable que ce grand mobed est le même qui figure d'une façon si curieuse dans le *Goudjastak Abalish* pehlvi.
7. Man. supp. persan 1314, fol. 31 v°.
8. Ces peintures, copiées sur des originaux qui remontaient à l'époque sassanide, ont pu subsister en Perse jusqu'à une date très tardive, au xi° siècle au moins, et même la fin du xiii°. La composition du *Livre des Rois* de Firdausi, qui fut le contemporain d'Albirouni († 1048), et qui mourut en 1020, ne peut s'expliquer dans une Perse complètement islamisée, d'où auraient disparu à jamais tous les souvenirs mazdéens ; elle serait complètement impossible aujourd'hui, et cela depuis longtemps, depuis le milieu de l'époque mongole. Le *Livre des Rois* suppose l'existence de toute une littérature écrite ou orale, qui ne pouvait être possédée que par les Mazdéens. Cette littérature a disparu devant la marche ascendante de l'Islamisme, qui a submergé peu à peu tous les îlots épars sur la terre de Perse, où le Zoroastrisme se réfugia, et se fortifia après la conquête arabe, et danslesquels le Mazdéïsme, poussant jusqu'à l'intransigeance la plus absolue, le nationalisme iranien, a résisté, pendant plusieurs siècles, à l'invasion musulmane et à l'islamisation. On sait par Zahabi, qu'en 914, le Daïlam était tout entier mazdéen ; à cette époque, al-Hasan ibn Ali al-Alawi envahit la contrée et

L'existence de la peinture, tant de l'illustration des manuscrits que de la peinture murale, de la fresque, est attestée par les historiens, à des dates très anciennes, auxquelles on s'étonne de voir le zèle religieux des premiers Musulmans souffrir une semblable atteinte à la tradition. Masoudi, dans les *Prairies d'Or* [1], parle de l'oiseau Anka, qui était couramment peint, à son époque, sur les murs des bains et d'autres édifices ; cette décoration présente ce caractère très particulier de se rattacher d'une façon certaine à celle de l'époque sassanide, car l'oiseau Anka, sorte de dragon mystérieux, n'est autre que le Simourgh de la légende iranienne, le Saeré-maogha de l'Avesta, dont les Arabes ont fait le terrible oiseau Rokh [2] des *Mille et une nuits*. C'est un monstre de cette famille qui est représenté, peint en or sur fond bleu, à la frise d'un palais, dans un manuscrit de l'histoire de *Kalila et Dimna*, qui a été exécuté au commencement du XIIIe siècle [3].

Le style de ces œuvres artistiques des premiers siècles de l'ère arabe nous serait complètement inconnu sans la découverte, dans les sables de la Balka, la contrée stérile qui s'étend entre Damas et Wadi al-Kora, à l'est du Jourdain et de la mer Morte, d'une petite construction, le « Châtelet d'Amra » [4], Kosaïr Amra, qui est décorée de fresques très curieuses, d'une exécution inattendue, déconcertante dans le désert

invita les Daïlamites à renoncer au culte du feu pour embrasser l'Islamisme ; ils y consentirent, et al-Hasan ibn Ali leur bâtit des mosquées à la place de leurs pyrées (man. arabe 1581, fol. 2 v°). La lecture de Hamza Isfahani, de Masoudi, du *Moudjmil*, d'Albirouni, d'Ibn Haukal, de Otbi lui-même, l'auteur de la vie de Mahmoud de Ghazna, contemporain de Firdausi, affirme l'existence de cette civilisation mazdéenne qui résistait à l'Islam, victorieusement sur plus d'un point. L'auteur du *Moudjmil* cite le recueil des portraits des Sassanides, fol. 22 r°-v°, 23 r°-v°, 24 v°, et un *Pirouz-nama*, fol. 25 r° ; Albirouni affirme qu'il y avait des temples du feu dans la plupart des villes et des cités de l'Iran. Otbi cite les « chroniques des Mages », man. arabe 1894, fol. 269 r° ; d'après Ibn Haukal, man. arabe 2215, pages 128 et 129, chaque ville, chaque canton, dans la seconde moitié du xe siècle, possédait un atashgah, ou pyrée, et Albirouni répète cette même assertion, *Madjma al-nawadir*, notes, page 196. Le temple du feu d'Hormuzd était à la porte de Shiraz, au nord, dans un village nommé Albanougan. Les temples du feu étaient en si grand nombre en Perse à l'extrême fin du XIIIe siècle que Ghazan dut lancer un édit pour les proscrire. Cette persistance du Mazdéisme n'a rien qui doive surprendre, quand l'on sait, par Albirouni, citant Abd al-Masih ibn Ishak al-Kindi, dans l'*Asar al-bakiyya*, que les Sabéens faisaient encore des sacrifices humains à Harran, en pays musulman, au IXe siècle.

1. III, 29.
2. Rokh est le dernier élément du mot (Sim)ourgh, que les Persans ont arbitrairement coupé en *Sim-ourgh*, par suite d'une fausse étymologie, *sim* signifiant argent ; pour une abréviation analogue, on comparera Balasubad réduit à Sabat (voir page 103). Saëre-maogha aurait dû devenir *Sermugh* en pehlvi ; il est devenu *Simourgh* par la métathèse de l'*-r-*.
3. Man. arabe 3465, fol. 20 v°.
4. Amra est l'une des cinq cités de perdition *mou'tafikat* de la tradition biblique et musulmane, et son nom recouvre la forme « Gomorrhe » des livres hébraïques. Tabari raconte dans son histoire (éd. de Boulak, I, 158) qu'Allah, voulant détruire la ville de crime habitée par le peuple de Lot, envoya l'ange Gabriel, qui la prit sur son aile, et qui s'éleva dans l'espace jusqu'à ce que les esprits du ciel inférieur pussent entendre les aboiements de ses chiens et les cris de ses poules. Puis, il la renversa sens dessus dessous, et Allah fit pleuvoir sur elle une grêle de pierres. Ce fut ainsi que le terrible Dieu d'Israël anéantit la population de cette ville, et celle des autres cités perverses, lesquelles étaient au nombre de cinq : Sabaa, Saara, Amra, Douma et Sodome, la plus grande. Dans son *Asar al-bilad*, p. 105, Kazwini dit que, dans la Balka, c'est-à-dire dans cette contrée, se trouvait la ville des tyrans, Kariat al-djabbarin, et la ville des infidèles, c'est-à-dire Sodome.

que traverse la route de Damas à la Mecque, à deux jours et demi de marche dans l'ouest de Sarka [1]. Le Kosaïr Amra est une construction sommaire, dont les auteurs ont copié la disposition des basiliques chrétiennes à trois nefs, sans trop la comprendre [2]. Il est bâti en gros blocs de pierre bruts, non travaillés au ciseau, et irréguliers, cimentés avec du mortier, ce qui, par opposition aux grandes assises de pierre sans mortier, est la technique du Bas-Empire [3]. Les fresques qui le décorent repré-

1. Des vues et des restitutions du Kosaïr Amra ont été publiées par M. Musil, dans *Kusejr 'Amra*, Vienne, 1907.

2. Il est en effet constitué par les trois nefs voûtées en berceau, avec leurs absides, le tout réduit à son strict minimum, d'une basilique voûtée identique à celles que les Grecs du Bas-Empire construisirent dans leurs provinces de la Syrie, les colonnades ayant été remplacées par des murailles. Ce monument est visiblement la copie des trois nefs de la basilique chrétienne de Tafkha, dans le Haouran, qui copie la basilique païenne grecque de Shakka, avec cette modification notable que le médiocre architecte du Kosaïr Amra a fait les trois nefs de dimensions égales sans l'enveloppe cubique des deux basiliques grecques de Syrie, et qu'il a supprimé les deux étages de voûtes des nefs latérales, toutes choses dont il n'avait aucun besoin.

3. D'après l'interprétation des peintures et des inscriptions du Kosaïr Amra, M. Musil place la construction de cet édifice au milieu du IXe siècle; mais cette date n'est point certaine; l'une des fresques porte une inscription que M. Musil lit: [*Amara bi-bana haz*]*a al-ha*[*mm*]*a*[*m*] *A*[*h*]*mad*[*ibn Moha*]*mmad* [*ibn*] *al-Mo'*|*tasim billah amir al-mouminin*]..... « A ordonné de construire ce bain, Ahmad ibn Mohammad ibn al-Mo'tasim billah, Commandeur des Croyants », ce personnage n'étant autre que le futur khalife, al-Mostaïn billah, qui régna de 862 à 866; mais cette interprétation ne va pas sans de grandes difficultés: sans compter que les restitutions l'emportent de beaucoup sur l'étendue du texte qui est conservé, il faut admettre que l'inscription est incomplète, parce qu'elle a été copiée par un peintre grec, lequel ne sachant pas que l'arabe s'écrit de droite à gauche, a commencé sa copie, suivant l'habitude de la graphie hellénique, par la gauche, et n'a pas pu, ayant mal calculé ses distances, loger les premiers mots de l'inscription [*Amara bi-bana haz*]*a*, qui étaient devenus pour lui les derniers; cette hypothèse est immédiatement infirmée par le fait que les fresques du Kosaïr Amra portent dans leurs nuances helléniques la preuve matérielle qu'elles ne sont pas l'œuvre d'ouvriers grecs copiant des modèles syriens, mais bien celle de techniciens orientaux copiant des cartons grecs; le mot $\psi v \chi \dot{\eta}$ paraît dans l'une d'elles (page 146, note 3) sous la forme IKΨH = *ik-psi* pour *psi-ki*, le mot ayant été décomposé en ses deux syllabes *psi* et *ki*, formées indivisiblement d'une consonne et d'une voyelle adventice, constituant un groupe indissoluble; le premier groupe *psi* ayant été écrit, *le premier*, *à droite*, suivant la graphie sémitique; tous faits qui s'expliquent uniquement si le peintre qui a tracé ce mot, ainsi inverti, était un Syrien, sachant tout juste lire le grec. Peut-être d'ailleurs faut-il lire au commencement *al-Imam Ahmad*... « l'Imam Ahmad », sans qu'il soit besoin d'attendre une formule indiquant la construction de l'édifice, comme on en a des exemples; le titre d'imam n'est point spécial au khalife abbasside; il peut s'appliquer à un prince de la famille régnante; il ne signifie pas autre chose que « princeps »; il n'y a pas dans l'inscription de place pour *ibn Mohammad*, qui ont bien deux caractères de trop, qu'on ne sait où placer, ni pour le mot *ibn* après *Mohammad*, ni pour *al-Mo'tasim billah amir*...; tout au plus, y a-t-il l'espace suffisant pour écrire *al-Mo'tasim*, et encore faut-il admettre que la fin du mot a été très serrée; de plus, il n'y a pas moyen de lire *amir al-Mouminin*, mais seulement *amir al-Mouslimin* « Prince des Musulmans »; or, ce titre n'a jamais été porté par le khalife abbasside, mais uniquement par les Almoravides du Maghreb, le premier qui le prit étant Yousouf ibn Tashifin (1087-1106). On ne voit pas du reste par Tabari que le prince Ahmad, fils de Mohammad, fils d'al-Mo'tasim billah, ait jamais été investi de fonctions en Palestine, lesquelles expliqueraient la présence de son nom au Kosaïr Amra, la seule mention qu'il fasse de lui, avant son avènement, est qu'il récita un jour la prière canonique sur le corps d'un défunt; dans de telles conditions, on ne voit pas pourquoi son nom serait cité dans l'inscription du Kosaïr Amra à la place de celui du khalife régnant. C'est pour mémoire que je mentionnerai l'existence d'un Mohammad ibn al-Mo'tadid, qui fut khalife abbasside, au Caire, sous le titre d'al-Montawakkil ala Allah, en 1362 (Soyouti, *Histoire des khalifes*, man. arabe 1609, fol. 233 v°), car l'existence d'un Ahmad ibn Mohammad ibn al-Mo'tadid n'est point prouvée, et, sans insister sur le fait que son époque est beaucoup trop basse pour y placer les peintures murales du Kosaïr Amra, ces khalifes, auxquels leurs contemporains donnaient le titre de *moulouk al-mouslimin* « rois des Musulmans », ne comptaient en rien dans l'histoire de leur temps, et les monuments construits sous leur règne fictif portent toujours des inscriptions rédigées en l'honneur des sultans mamlouks du Caire, ou des grands officiers de leur cour.

sentent l'art des provinces occidentales du Khalifat, depuis ses origines, jusqu'à l'époque à laquelle il se constitua, autour des viiie et ixe siècles, sur les rives, en Mésopotamie, du Tigre et de l'Euphrate, au cœur de l'empire des fils d'Abbas, un art musulman, très inférieur comme inspiration, comme procédés, comme moyens ; il continua la tradition séculaire des écoles araméennes qui avaient vécu dans ces contrées ; ses méthodes furent l'évolution de la manière de ces ateliers mésopotamiens qui, aux époques anciennes, n'avaient fait que s'inspirer de la technique romaine [1] ; les exemples les plus anciens de cet art musulman sont constitués par les peintures du *Kalila et Dimna* de la collection Marteau, qui a été illustré, sous le règne de Bahram Shah, au milieu du xiie siècle, par les illustrations de l'histoire de Tabari de M. Kévorkian (fin du xiie siècle), par celles du traité des plantes de Dioscoride (comm. du xiiie).

Cet art du Khalifat, aux époques primitives, était une simple variante provinciale de la manière qui était en vogue à Byzance durant la même période : on y remarque les mêmes caractéristiques que dans les peintures du Psautier grec (xe siècle) et du Saint-Grégoire de Nazianze (ixe siècle), mais bien plus complètes et plus tangibles, car les artistes qui décorèrent les murs et les voûtes du Kosaïr Amra n'étaient pas tenus, comme ceux qui illustrèrent les livres chrétiens, d'en exclure les nudités et les sujets lascifs ; si l'on possédait dans les collections de manuscrits grecs autre chose que des livres d'église, on y trouverait, dans une forme supérieure, les originaux des peintures du Kosaïr Amra, dans une manière plus précieuse, des peintures conçues et exécutées suivant leur technique [2].

La majeure partie de ces fresques a été directement copiée, par des artistes grecs, lesquels ont quelquefois manqué d'habileté, sur des cartons ou sur des modèles qui dataient de la bonne époque de l'art romain [3] ; on se croit, en les contemplant,

1. Voir pages 10 et ssq.
2. C'est ainsi qu'il y a une note personnelle indiscutable dans le double portrait, sous les atours impériaux, et dans la robe sévère du moine, de l'empereur byzantin Jean Cantacuzène (man. grec 1242, folio 123 verso, vers 1370), lequel, après avoir goûté l'amertume du pouvoir souverain, se retira, sous le nom de Joasaph, dans le monastère de Mangane. Encore, l'auteur de cette remarquable composition, qui, dans ce portrait, n'était point obligé de copier un modèle antique, et qui était un véritable artiste, fut-il gêné jusqu'à un certain point par la dignité de son modèle, qui, sous ses deux espèces d'empereur et de moine, était un personnage traditionnel et saint, pour lequel il convenait de ne point s'affranchir entièrement de l'hiératisme de l'illustration des Évangiles.
3. En particulier, planche 35, des deux côtés d'une lucarne, une femme et un homme assis sous des arbres ; entre les deux, un enfant assis à terre, manifestement des copies directes, sans intermédiaires, de types classiques ; l'homme, vu de dos, est encore, en partie, admirablement dessiné, de même que l'enfant, qui se retrouve dans des peintures classiques, comme génie de montagnes ou de fleuves ; la femme est moins bien, mais l'on sent encore derrière elle le modèle romain ; planches 17-18, des femmes debout, nues jusqu'à la ceinture, ne portant qu'une pièce d'étoffe sur le reste du corps, qui sont également des copies de modèles classiques ; planche 26, toute la partie de droite, dans laquelle l'on voit une femme sortant du bain, et des hommes occupés à une besogne peu compréhensible ; planche 27, les deux bras levés au ciel d'une orante dans une pose parfaite, dont la tête et le corps ont disparu ; planche 29, dans le haut de la peinture, à gauche, deux jeunes Romaines, vêtues de robes blanches, auprès de l'une desquelles se lit, écrit verticalement IKΨH (sic) c'est-à-dire ψυχή retourné ; planche 33, un Amour aux ailes éployées, qui semble garder un homme étendu sur

transporté au pied du Vésuve, sur les rives dorées de la baie de Naples, sur la route de Sorrente, dans une villa de Pompéi ou d'Herculanum, et il ne vient pas à l'esprit que ces ruines gisent à quelques lieues de la route aride et déserte que foulent, depuis de longs siècles, les sectateurs du Prophète pour se rendre de Syrie aux villes saintes de l'Islamisme.

Comme dans les peintures des manuscrits grecs, les éléments qui sont copiés directement sur des modèles romains se trouvent juxtaposés à des types beaucoup plus modernes, nés dans la civilisation du Bas-Empire [1], qui sont, en partie au moins, la

un drap blanc; cet Amour est entièrement classique; il ressemble d'une façon frappante à ceux des peintures murales de Pompéi; planches 40-41, la coupole du Kosaïr Amra, ornée d'une représentation de la voûte céleste, dans laquelle figurent les signes du Zodiaque et les principales constellations, copiant, d'une façon manifeste, la sphère du Ciel que l'Atlas du Musée de Naples porte sur ses robustes épaules; planche 34, la copie en décoration murale d'une mosaïque romaine composée de sujets de tous genres, hommes, bustes, têtes humaines, animaux, dont quelques-uns orientaux, tels le chameau, le tout inscrit dans des losanges; planches 28 et 30, les différents métiers, cliché romain, qui est exécuté à Pompéi, avec cette gracieuse particularité que les ouvriers sont des Amours; planche 15, un Christ, assis sur le trône, la tête nimbée, sous une arcade soutenue par deux colonnes byzantines torses, à chapiteau dérivé du corinthien; de chaque côté du trône, un ange dont l'un tient un flabellum. Le Christ est copié sur celui de Saint-Apollinaire-la-Neuve, à Ravenne, à cela près qu'on lui a donné, comme aux anges, des vêtements de mauvaise serpillière orientale, à la place des riches draperies romaines.

1. Planche 26, à gauche : l'empereur grec, entouré de personnages de sa cour; cette peinture est visiblement la reproduction, la copie, aussi peu orientalisée qu'il est possible de l'imaginer, d'une fresque, ou du carton d'une mosaïque du palais de Constantinople, dont une réplique a été apportée en Syrie. La disposition des personnages rappelle celle des mosaïques, qui, à Saint-Vital, à Ravenne, représentent Justinien, Maximien, avec plusieurs dignitaires, Théodora, entourée des dames de sa cour, ou plutôt la combinaison de ces deux tableaux célèbres. Il est évident, étant données les habitudes des artistes byzantins, que cet arrangement des personnages, une fois adopté, devint canonique, et fut reproduit avec un minimum de changements. Si l'on admet qu'il s'agit, dans l'inscription arabe, d'Ahmad, fils de Mohammad, fils du khalife al-Mo'tasim billah, le souverain byzantin qui se trouve figuré dans cette peinture est Michel III, qui devint empereur de Constantinople, en 842, à l'âge de trois ans, sous la tutelle de sa mère, Théodora, laquelle rétablit le culte des images proscrit par les Iconoclastes, et qui mourut en 867, âgé de vingt-sept ans. Ahmad étant devenu khalife en 862, Michel III, si c'est bien lui qui est représenté, avait au maximum vingt-cinq ans, et, en fait, il est représenté sous les traits d'un tout jeune homme imberbe, de dix-huit à vingt ans. D'après une interprétation que je substituerai à celle qui a été adoptée par l'éditeur des fresques du Kosaïr Amra, l'empereur est au centre de la composition, comme son rang le comporte, comme Justinien à Ravenne; il est aisément reconnaissable à son manteau de pourpre, mais il est coiffé d'un ornement qui n'a rien de byzantin, et qui a été très maladroitement ajouté au carton grec qui a été copié pour l'ornementation du Kosaïr Amra, car on ne voit point comment il lui tient sur la tête; cet ornement est composé d'un croissant lunaire supporté par une tige conique, flanquée de deux sortes d'ailes, et il est la copie assez inexacte de l'ornement qui surmonte, sur leurs monnaies, la coiffure de Khosrau Parviz et du dernier Yazdakart. D'après Hamza Isfahani, Bahram, fils d'Auhrmazd (293), portait déjà un croissant de lune sur sa couronne (page 50); sur les monnaies sassanides, Péroze (459) porte un croissant enserrant le globe divin ; Balash (484), le même ornement, avec des ailes, ainsi que Kobad (488) et Djamasp (496) ; sur les pièces d'Anoushirwan, le globe est réduit à un point. Cette maladresse rappelle celle qui a présidé à l'adjonction d'éléments adventices dans les clichés romains dont la copie a servi à l'illustration des Psautiers grecs (voir page 24). À la gauche du basileus, un personnage, vêtu d'un camail d'étoffe d'or, par-dessus des habits or et bleu, coiffé d'une couronne d'or, représente le patriarche; cette couronne ne paraît pas sur la tête des dignitaires de l'église grecque dans les peintures des manuscrits byzantins ; mais il faut bien que ce costume, couronne, robe et camail, ait été porté à Constantinople, puisqu'il est devenu celui des prêtres russes, et, puisque l'on sait pertinemment que les Russes se sont convertis sous le règne du grand-duc Wladimir († 1014), par Byzance, et nullement par l'Orient, que Wladimir fit venir de Constantinople, et nullement de Syrie, un architecte pour lui élever une église dédiée à la Vierge Marie. A droite, une princesse, vêtue d'une robe blanche, ornée d'une large bordure

modification et l'adaptation à une vie nouvelle des modèles classiques empruntés à Rome [1].

Jamais un artiste oriental n'a été capable, non de créer des types semblables, ce qui a toujours été absolument en dehors de ses moyens, mais simplement d'en copier les

de pourpre, est évidemment l'impératrice ; un homme, à sa droite, clôt la composition. Ces personnages sont accompagnés, suivant la facture des fresques et des mosaïques, de légendes en grec et en arabe, très mutilées, qui ne correspondent pas à leur qualité, et dont la lecture, ainsi que l'interprétation, soulèvent beaucoup de difficultés. L'empereur serait désigné en grec par [KAIC]AP, et en arabe par Kaïs[ar], mais Caesar est un titre, et nullement un nom : aussi faudrait-il en arabe al-Kaïsar, ou Kaïsar al-Roum « Empereur des Romains »; or, il ne semble pas que al-Roum ait jamais figuré dans ce tableau, et rien ne correspond à ce mot en grec; de plus, dans la littérature byzantine Καῖσαρ ne désigne pas l'empereur grec, mais uniquement l'empereur romain, l'empereur byzantin étant nommé βασιλεύς (Du Cange, Glossarium ad scriptores mediæ et infimæ græcitatis), puis le fils de l'empereur de Constantinople, puis les personnes désignées par lui pour lui succéder ; et même, quand Alexis Comnène eut inventé le titre de σεβαττοκράτωρ, καῖσαρ devint une simple appellation honorifique ; si donc, Kaïsar al-Roum est possible en arabe, Καῖσαρ est impossible en grec. Le nom de l'impératrice-mère, Théodora, figurerait à côté de celui de l'empereur grec, mais il faut admettre qu'il a été écrit à l'envers APOΔOЄΘ, dans le même sens que sa transcription en lettres arabes, tandis que KAICAP, et le titre de Théodora, KAICAPOC MHTHP, entre lesquels il se trouve, seraient écrits dans le sens normal de la graphie du grec, ce qui, si l'hypothèse est confirmée, montre une fois de plus que ces fresques sont des cartons grecs copiés par des Syriens ; au-dessous de KAICAPOC MHTHP, on lirait le titre arabe al-Tchashniguir, qui désignait un officier chargé de déguster les mets apportés sur la table royale ; mais ce mot n'est pas arabe, il est persan, et il n'a jamais été employé à l'époque des Abbassides, encore bien moins à leur cour ; il paraît pour la première fois chez les Ayyoubites, quand al-Malik al-Salih Nadjm ad-Din Ayyoub, au milieu du xiiie siècle, donna à Aïbek le titre et les fonctions de tchashniguir ; il est matériellement impossible que ce titre paraisse dans la fresque du Kosaïr Amra, si elle est antérieure à la seconde moitié du xiiie siècle. Une impératrice byzantine, assise sur un trône élevé sur une estrade, paraît à la planche 25 ; à la place de la pourpre romaine, l'artiste l'a revêtue d'une robe d'étoffe orientale, ornée de fleurs dans des losanges, qui rappelle celles des décorations des poteries de Rayy ; dans le fond bleu de la peinture, en lettres blanches, se lit le mot NIKH ; les femmes à demi-nues des planches 17-18 paraissent dans des arcades supportées par des colonnes byzantines, torses, à chapiteau corinthien, qui sont la copie d'arcades romaines, d'arcades de la Basilique Julia, des arcs de triomphe, de la cour du palais de Spalato, que l'on retrouve dans les Canons d'Eusèbe des Évangéliaires grecs et latins ; ces arcades sont quelquefois (planche 20) remplacées par des frontons triangulaires, qui reposent sur des colonnes corinthiennes, et qui sont la copie très simplifiée de l'entrée du palais de Théodoric, tel qu'il est figuré dans les mosaïques de Saint-Apollinaire-la-Neuve ; cette forme de fronton triangulaire paraît également comme encadrement des Canons d'Eusèbe dans les manuscrits grecs : une colonnade composée d'arcs en plein cintre et de frontons triangulaires se voit dans une peinture du man. grec 510 (Omont, Fac-similés des plus anciens manuscrits grecs, planche 27), avec des colonnes torses, et il y faut voir la copie du palais de Théodose, à Constantinople. A la planche 26, à la droite de la femme qui sort du bain, on voit la reproduction d'un édifice construit sur des arcades, comme le palais des Doges à Venise, où l'influence byzantine est certaine, la Venise ancienne ayant tout pris à Constantinople ; ces arcades en berceau sont supportées par des colonnes à chapiteau corinthien tout juste épannelé, et les murs sont recouverts d'un réticulage tel que celui des maisons byzantines. Toutes les bordures, tous les ornements, tous les motifs décoratifs des peintures du Kosaïr Amra se retrouvent, mais sous une forme infiniment plus artistique et plus achevée, dans les illustrations des manuscrits grecs, et les thèmes architecturaux qui sont imités dans ces fresques sont les éléments essentiels de la construction du Bas-Empire ; ces faits montrent suffisamment que la décoration du « Châtelet d'Amra » est formée de copies de cartons d'œuvres artistiques dont les originaux rehaussaient la splendeur des palais de Constantinople.

1. Des motifs essentiellement chrétiens se trouvent dans l'ornementation du Kosaïr Amra ; planche 11, une décoration murale très simple, formée de rinceaux de vigne, surchargés de lourdes grappes de raisin ; planche 39, une voûte décorée de la copie, sans aucune modification, d'une mosaïque ornée de figures d'hommes et d'animaux, entourées de rinceaux très élégants de tiges de vigne, avec leurs feuilles et leurs grappes, dont la répétition, à l'exclusion de toute autre décoration végétale, démontre l'origine chrétienne de cette peinture. La technique anti-orientale des peintures du Kosaïr Amra, la présence d'inscriptions grecques dans ces

originaux importés d'Europe, sans les déformer, et sans les rendre méconnaissables. Les Chinois et les Japonais, qui ont du corps humain une science tout autre que les peintres syriens ou persans du moyen âge, n'auraient pas su camper dans ces positions naturelles et simples, qui sont essentiellement caractéristiques de l'art gréco-romain, ces nudités aux formes riches et souples, dans lesquelles il faut voir l'œuvre de Chrétiens grecs, qui étaient venus exercer leurs talents à l'est de la mer Morte. Ce fait prouve qu'à l'époque à laquelle furent exécutées les fresques du Kosaïr Amra, il n'existait point d'art oriental, en particulier d'art syrien, ou que les formules artistiques des contrées asiatiques étaient si manifestement inférieures à celles de l'empire grec, que les sujets du khalife abbasside étaient bien obligés d'adopter la manière de Byzance quand ils désiraient un travail élégant et des formes harmonieuses.

L'auteur de la Préface du *Livre des Rois*, qui fut écrite sur les ordres du prince timouride Baïsonghor Mirza, au xve siècle, raconte que le sultan Mahmoud de Ghazna [1], à la fin du xe siècle, ordonna à Firdausi de mettre en vers le *Siyar al-moulouk*, l'histoire des anciens rois de la Perse, et que, pour donner au poète tous les moyens d'accomplir aisément cette œuvre littéraire, il fit aménager à son intention un appartement agréable dans une partie du palais royal. Pour répondre au désir que Firdausi avait exprimé, Mahmoud ordonna aux peintres de représenter sur les quatre murs de la chambre où le poète composait, tous les engins de guerre, les portraits des rois de l'Iran et du Touran, les acteurs de l'immense épopée qu'est le *Livre des Rois*, tous les héros qui y figurent, dans leur tenue de combat, tous les animaux, chevaux, éléphants, lions, tigres, que l'on y voit paraître [2].

L'auteur de la Préface du *Livre des Rois* n'a pas pris la peine d'indiquer la source à laquelle il alla puiser ce curieux renseignement : les invraisemblances, les incohérences, qui se lisent dans la prose du prince timouride, l'invention du *Kitab-i bastan*, l'intervention plus qu'inattendue de l'Abyssinie dans la transmission de la geste héroïque de l'Iran, rendraient ce récit tout à fait suspect, s'il n'était confirmé, en quelque manière, par ce que raconte un historien infiniment plus ancien, l'un des courtisans de Masoud, fils du sultan Mahmoud de Ghazna, Baïhaki, lequel, sous le titre de *Tarikh-i Masoudi*, a écrit une histoire des princes ghaznavides, ainsi que par le récit du plus ancien historien de la littérature persane, Ahmad ibn Omar ibn Ali Nizami Arouzi Samarkandi, qui a

décorations, montre que ce sont des Grecs, aidés par des ouvriers orientaux formés à leur école, qui ont décoré les murailles et les voûtes de cette construction disgracieuse, et que ces artistes se sont bornés à recopier des modèles venant en droite ligne d'un pays où l'on parlait le grec, c'est-à-dire de l'empire de Constantinople.

1. Éd. de Téhéran, préface, page 8.

2. Cette anecdote n'est nullement infirmée par le fait avéré que le sultan Mahmoud fit mettre en pièces l'idole de Somanat, l'une des représentations de Mahadéva, qui était l'objet de la vénération des Hindous. Ce faisant, le sultan ghaznavide agissait en bon Musulman, il détruisait le monument d'une religion condamnée, qui en était restée à l'adoration des animaux, tandis que les sectateurs de l'Islamisme professaient l'Unité de Dieu. S'il n'était pas très orthodoxe de peindre à fresque les figures des anciens rois de l'Iran et des Turks du Touran sur les murs du palais de Ghazna, cela n'était pas de l'idolâtrie, mais simplement de la documentation, ou, si l'on veut, de la décoration.

composé, sous le titre de *Madjma al-nawadir*, un traité plus généralement connu sous le nom vulgaire de *Tchahar makala*.

Masoud, fils de Mahmoud le Ghaznavide, se trouvant à Hérat [1], en l'absence de son père, menait une vie déréglée en compagnie de musiciens et de chanteuses ; il donna l'ordre de construire dans le jardin Adnani un pavillon où il avait l'intention de se retirer pendant les heures de la sieste ; d'après ses instructions, on peignit sur les murs de ce kiosque, depuis le plancher jusqu'au toit, toutes les illustrations et le texte entier d'un ouvrage arabe, l'*Alfiyya wa Shalfiyya*, analogue au traité sanskrit de Koka Pandita, le *Kokaçâstra* [2], dans lequel sont décrites, avec un grand luxe de détails, les diverses manières de jouir des plaisirs de l'amour. Masoud se rendait dans ce pavillon quand il voulait faire la sieste, et il s'y enfermait pour y dormir, probablement dans l'espérance que les fresques peintes sur les murs lui inspireraient des rêves de délices. Mahmoud fut averti de cette fantaisie lubrique par les espions qu'il entretenait autour de Masoud ; mais Masoud avait également une contre-police dans l'entourage de son père, et il fut prévenu à temps que le sultan dépêchait un officier à Hérat pour y procéder à une enquête. Il fit aussitôt recouvrir les peintures d'une couche de plâtre que l'on polit soigneusement, c'est-à-dire d'un revêtement de stuc, et l'on tendit aux murs des rideaux, de telle sorte que l'envoyé du terrible souverain ghaznavide ne vit que des murailles vierges, et demeura convaincu que le fils de son maître avait été la victime d'une infâme calomnie.

L'influence du Khalifat abbasside s'exerçait dans sa plénitude dans les provinces de l'Orient, qui avaient conquis leur autonomie politique, tout en restant les vassales du pontife de Baghdad. Les caractéristiques de la peinture iranienne, à son principe, montrent que l'art persan, au XIIe, au XIIIe, au XIVe siècles, étaient un aspect, une variante, de la technique des ateliers de Bassora ou de Nisibe : ce ne furent pas des cartons analogues à ceux qui servirent à la décoration du Kosaïr Amra, ce furent des modèles de la même origine, nés dans les écoles de Mésopotamie, de l'évolution de la manière du Bas-Empire, que l'on utilisa pour les peintures indiscrètes, dont Masoud le Ghaznavide avait fait couvrir les murs de son palais ; il aurait suffi de peu de chose pour rendre les originaux des fresques du Châtelet d'Amra dignes d'illustrer le texte de l'*Alfiyya*, dont la lecture inconvenante faisait les délices du jeune prince persan ; le témoignage de Lucien de Samosate suffirait à établir, s'il en était besoin, qu'à toutes les époques, les Grecs ont su traduire en peinture les anecdotes les plus décolletées. L'évolution de ces procédés d'ornementation réduisit bientôt la technique des ateliers mésopotamiens à la manière des peintures du *Kalila et Dimna* de la collection Mar-

1. *Madjma al-nawadir*, notes, pages 177-178. *Tarikh-i Masoudi*, man. supp. persan 203, fol. 44 v° et ssq.
2. Il existe une recension persane du *Kokaçâstra*, qui porte le titre suggestif de *Lazzat al-nisa*. Cette traduction en langue persane a été faite dans l'Inde, pour un prince musulman qui ne savait pas le sanskrit ; elle n'est pour ainsi dire pas connue en Perse. Les manuscrits qui la contiennent sont ornés de peintures inconvenantes dont les personnages sont vêtus et costumés à l'indienne ; ces illustrations n'ont rien à voir avec les peintures du livre arabe qui faisait les délices lubriques du prince Masoud.

teau, au XII° siècle, du traité des plantes de Dioscoride, des *Makamat* de Hariri au XIII°, qui en est une stylisation bâtarde et inélégante.

Nizami Arouzi Samarkandi raconte dans le *Madjma al-nawadir* [1] qu'à la fin du X° siècle, une pléiade de savants d'une renommée universelle vivaient à la cour d'Aboul-Abbas Mamoun, roi de Khwarizm, Avicenne et Abou Sahl Masihi, que les Persans regardent comme les rivaux d'Aristote, le médecin Aboul-Khaïr Khammar, le célèbre astronome Abou Raïhan al-Birouni, et le propre neveu d'Aboul-Abbas Mamoun, Abou Nasr Arak, qui cultivait avec succès les sciences mathématiques, ce qui ne l'empêchait pas d'être en même temps un peintre d'une très grande habileté.

Mahmoud le Ghaznavide était furieux de voir des savants aussi éminents illustrer la cour de son vassal, le roi de Khwarizm, et il ne pouvait se faire à l'idée qu'Avicenne consacrât ses services à un autre prince qu'à lui-même. Un jour vint où le dépit du sultan fut si violent qu'il adressa à Aboul-Abbas Mamoun l'ordre formel de lui envoyer les savants qui vivaient chez lui, pour qu'il pût jouir de leur intimité. Avicenne et Abou Sahl Masihi refusèrent nettement de se rendre à la cour de Mahmoud de Ghazna, dont l'intolérance furieuse rendait le commerce impossible à des philosophes d'esprit sceptique et libéral; les autres savants n'avaient pas les mêmes raisons de se défier de l'étroitesse d'esprit du souverain ghaznavide; ils acceptèrent avec empressement les offres qu'il leur faisait, et se disposèrent à partir pour Balkh, tandis qu'Avicenne et Abou Sahl Masihi, avec la complicité et l'aide du roi de Khwarizm, s'enfuyaient par la route de Djourdjan, et allaient se réfugier chez le prince Kabous, fils de Vashmaguir.

Mahmoud fut très contrarié de cette aventure ; c'était uniquement à Avicenne qu'il en voulait, et il n'avait exigé la reddition de tous ces illustres personnages que pour ne pas dévoiler trop clairement son jeu, et aussi, pour ne pas augmenter, dans des proportions exorbitantes, la vanité du philosophe et ses prétentions. Il ordonna à Abou Nasr Arak qui connaissait bien Avicenne, puisqu'il avait vécu avec lui à la cour de Khwarizm, de dessiner sur une feuille de papier le portrait du fugitif; on le remit à des peintres qui reçurent l'ordre de le tirer à quarante exemplaires que l'on envoya sur toutes les frontières, avec des ordres écrits enjoignant aux officiers qui y commandaient de rechercher l'original du portrait, et de l'envoyer à la cour par les voies les plus rapides [2].

1. *Madjma al-nawadir*, pages 76-78.
2. Avicenne échappa aux griffes des policiers de Mahmoud, et s'établit à Astarabad comme médecin de rue ; il acquit dans ces humbles fonctions une telle notoriété qu'il fut appelé en consultation auprès d'une princesse de la famille de Kabous, qui se mourait d'un amour malheureux, et que les soins de tous les médecins d'Astarabad ne pouvaient arracher à son triste sort. Avicenne vit immédiatement que la princesse souffrait d'une maladie du sentiment, et il parvint, en faisant réciter devant elle le nom de tous les quartiers de la ville, à découvrir, par le battement de son pouls, celui où se cachait l'objet de son amour ; il trouva de même la rue, puis la maison de l'amant, puis son nom, ce que Kabous prit d'abord pour de la magie, et ce qui lui fit reconnaître l'habileté du célèbre philosophe. L'aventure est racontée également par Avicenne lui-même, et elle est parfaitement authentique ; elle se termina par un mariage qui rendit la vie à la princesse. Djalal ad-Din Roumi a raconté cette histoire tout au commencement du *Masnavi*, mais il a étrangement altéré son dénouement en faisant mourir l'amant de la jeune princesse.

Le témoignage de l'auteur de la Préface de Baïsonghor, contrôlé et vérifié par ceux de Baïhaki et de Nizami Arouzi Samarkandi, montre que ce furent uniquement l'indécence et l'immoralité des fresques du pavillon bâti dans le jardin Adnani qui choquèrent le sultan Mahmoud, puisque ce prince n'avait pas hésité à faire couvrir de peintures les murailles d'un appartement de son palais de Ghazna. Tout comme les khalifes de Baghdad, leurs suzerains, les rois de Perse ne se privaient nullement du plaisir de faire peindre des décorations murales dans l'intérieur de leurs palais [1] ; ils n'avaient aucune raison

1. L'existence de peintures dans le palais des khalifes abbassides de Baghdad est suffisamment établie par le fait que, durant son court règne, le Commandeur des Croyants, al-Mohtadi billah (869-870), ordonna d'effacer toutes celles qui se trouvaient dans les salons de sa résidence, et qui avaient été exécutées sur l'ordre de ses prédécesseurs, en même temps qu'il faisait envoyer à la Monnaie sa vaisselle d'or et d'argent (Masoudi, *Prairies d'Or*, VIII, 19). Cet al-Mohtadi était un homme complètement abêti, qui s'était imposé comme modèle l'Omayyade Omar, fils d'Abd al-Aziz, ce qui suffit pour édifier sur sa mentalité. Que ses successeurs se soient montrés moins pudibonds et moins stupides, qu'ils aient fait peindre des fresques dans leur palais pour remplacer celles qu'al-Mohtadi avait fait badigeonner, c'est là un fait certain : Masoudi (VIII, 341) parle de pièces d'argent et d'or sur lesquelles étaient frappées les effigies du général turk Bétchikem et du khalife al-Radi (941) ; Mohammad ibn Ali al-Abdi al-Khorasani, cité par le même Masoudi (VIII, 300), nous apprend que le khalife al-Kahir (932-934) entretenait dans son palais une troupe de jeunes filles qu'il faisait paraître devant lui, habillées en hommes, tandis qu'il vidait des coupes de vin, comme un véritable mécréant, en se délectant de cette inversion factice des sexes. On sait par Yakout (*Modjam*, III, 17, 18) que les Abbassides ne s'étaient nullement gênés pour faire décorer de mosaïques les palais qu'ils avaient édifiés à Samarra, ces mosaïques étant notoirement des copies de mosaïques du Bas-Empire, au même titre que celles qui ornaient les palais des Sassanides étaient des copies de mosaïques romaines. Aucun khalife, dit Yakout, n'éleva autant de constructions splendides dans cette ville qu'al-Motawakkil billah (847-861), et le géographe arabe cite les palais suivants : le Kasr al-arous, pour lequel il dépensa trente millions de dirhams ; le Kasr al-moukhtar, cinq millions de dirhams ; le Kasr al-wahid, deux millions de dirhams ; le Kasr al-Djaafari al-mouhaddas, dix millions de dirhams ; le Kasr al-gharib, également dix millions de dirhams ; le Kasr al-shidan, dix millions de dirhams ; le Kasr al-bourdj, dix millions de dirhams ; le Kasr al-soubh, cinq millions de dirhams ; le Kasr al-malih, cinq millions de dirhams ; le château du jardin al-Itadjiyya, dix millions de dirhams, etc., si bien, qu'en tout, il gaspilla deux cent quatre-vingt-quatorze millions de dirhams dans ces inutiles constructions. Al-Motasim (833-842), al-Wathik (842-847), et al-Moutawakkil avaient demandé aux poètes de les célébrer dans leurs vers : Yakout nous a conservé un fragment d'une kasida de Ali ibn al-Djahm, qui vante avec emphase les mosaïques qu'al-Moutawakkil avait fait exécuter dans le Kasr al-Djaafari : « Quand nous aperçûmes le palais bâti par ordre de l'Imam, nous vîmes le Khalifat dans son palais : des merveilles telles que n'en avaient jamais contemplées les Persans et les Romains, durant les longs siècles de leur souveraineté... Tu as entrepris (*ansha'ta*) une épreuve pour témoigner des talents des Musulmans contre les hérétiques et les infidèles... La coupole de la royauté est tellement élevée que les étoiles peuvent lui confier leurs secrets ; tu as disposé (*nazamta*) les mosaïques, comme l'on range les bijoux pour les femmes et pour les vierges... » Il est clair, d'après ce que dit Ali ibn al-Djahm, que les mosaïques du palais al-Djaafari (vers 847) furent les premières dans lesquelles les Musulmans firent représenter des personnages vivants, celles des monuments plus anciens reproduisant uniquement des rinceaux de vigne et des décorations florales ; il est évident qu'il y faut voir l'une des premières séries de figurations animées que se permirent les successeurs de Mahomet ; leur date témoigne assez qu'elles devaient être du style des fresques du « Châtelet d'Amra », c'est-à-dire entièrement classiques. Les *Mille et une nuits* parlent bien des décorations du palais d'Haroun al-Rashid, de résidences souveraines où l'on voyait des bassins aux quatre coins desquels des lions vomissaient l'eau à pleine gueule, des tapis des Indes ornés de personnages sur fond d'or et d'animaux brodés en argent ; mais cela ne vaut que pour l'époque de la rédaction actuelle des *Mille et une nuits*, laquelle est certainement très postérieure à celle qui fut illustrée par le règne du prince le plus célèbre de la lignée des Abbassides. Yakout raconte dans le *Modjam*, d'après le Khatib de Baghdad, Abou Bakr Ahmad ibn Ali ibn Thabit al-Baghdadi (tome Ier, page 683), que le khalife al-Mansour (754-775), qui fonda Baghdad, fit construire au milieu de la ville un édifice, nommé « la Coupole verte », *al-Koubbat al-khadra*, au-dessus de l'Iwan ; ce dôme s'élevait de 80 coudées ; à son sommet, l'on voyait la statue d'un cavalier, tenant sa lance au poing. Quand le gouvernement (*al-soultan*) du khalife voyait que cette statue se

de se montrer plus orthodoxes que les vicaires du Prophète, et les peintres persans continuèrent, sous le règne des princes musulmans, les traditions qui avaient fleuri aux âges antérieurs, en les adaptant progressivement au goût des maîtres de l'Iran.

C'est un fait évident que le sultan Mahmoud ne fit pas créer de toutes pièces, en dehors de modèles et de types déjà existants, les figures que Firdausi voulut pour éclairer et illustrer ses descriptions épiques ; une telle série de types et d'images, toute celle qui défile sur la scène du *Livre des Rois*, ne se tire pas du néant, sur le signe d'un roi, et les peintres qui décorèrent de fresques l'appartement dans lequel Firdausi travailla, ne purent faire autre chose que se conformer à la manière et à la mode qui étaient en vogue à leur époque. Ces peintures étaient dans le goût de celles qui décoraient le kiosque de Masoud, fils de Mahmoud, dans la technique des écoles qui florissaient dans les provinces soumises au sceptre des fils d'Abbas, avec quelques légères modification de détail sans importance. Bien que la Préface de Baïsonghor n'en dise rien, ces peintures murales furent copiées dans l'illustration du premier *Livre des Rois*, qui entra dans la bibliothèque du monarque ghaznavide.

Ravandi raconte, dans le *Rahat al-soudour* [1], que, deux siècles après le règne de Mahmoud, quarante ans, à peu près, après Bahram Shah, le dernier sultan saldjoukide de l'Irak, Rokn ad-Din Toghroul II, fils d'Arslan Shah, fit exécuter, en 1184, un recueil des œuvres des poètes persans, de la main même de l'oncle de Ravandi, Zaïn ad-Dín, qui fut illustré par un peintre nommé Djamal-i Nakkash. Cet artiste avait dessiné le portrait de tous les poètes dont les vers figuraient dans ce recueil, en tête de leurs œuvres, et l'on avait fait suivre leurs compositions rythmées de quelques historiettes amusantes, illustrées chacune par une peinture [2].

tournait vers un point de l'horizon et le menaçait de sa lance, il savait que c'était là le signe d'une insurrection dont il ne tardait pas à apprendre la réalité. Le géographe arabe s'élève contre cette assertion, en alléguant que c'était là de la magie égyptienne et de la fausse science des talismans d'Apollonius, mais il n'en reste pas moins certain qu'il y avait une statue équestre sur la coupole du palais de Baghdad. Yakout rapporte dans le *Modjam* (II, 520) que le khalife al-Moktadir billah (908-932) fit construire à Baghdad le palais de l'arbre, *Dar al-shadjara*, qui reçut ce nom, parce qu'il s'y trouvait un arbre d'argent et d'or, placé au milieu d'un grand bassin, lequel était situé en face de la grande galerie ouverte, *iwan*, entre les arbres naturels. Il portait dix-huit branches, divisées en rameaux, qui étaient chargés de fruits, figurés par des pierres précieuses ; sur ces branches, l'on voyait toutes sortes d'oiseaux d'or et d'argent, et le vent, en passant dans les branches, produisait des sons variés, comme s'il touchait les cordes d'une harpe éolienne. Dans l'un des angles du palais, à droite et à gauche de l'étang, se trouvaient deux groupes de quinze cavaliers, revêtus de robes de soie brochée, le sabre à la main. Al-Mouti lillah (946-974) fit construire (*ibid.*, page 524) à Baghdad un palais que l'on nomma *Dar al-tawawis* « le palais des paons », parce que ces oiseaux au plumage irisé y étaient représentés, soit en peinture, sur les murailles, soit en bronze ou en or. Ces faits montrent suffisamment que les khalifes successeurs d'Haroun al-Rashid ne se gênaient point pour décorer leurs somptueuses résidences, et pour en orner les jardins de représentations animées. Ils suivaient en cela l'exemple de leurs prédécesseurs, les Omayyades de Damas, tel Abd al-Malik, qui confiait les hautes charges du Khalifat à des Chrétiens, tel al-Walid, qui recherchait les œuvres d'art, et qui ne craignait pas de posséder dans son palais des représentations de la figure humaine (*Kitab al-aghani*, tome VI, page 135), qui avait pour les femmes grecques un penchant tout aussi vif que son père Abd al-Malik (*ibid.*, 103).

1. Man. supp. persan 1314, fol. 25 v°.
2. Il n'est pas question de peintures de manuscrits historiques anciens dans le *Moudjmil al-tawarikh* (man. persan 62, fol. 3 v°), comme l'a cru Mohl (*Livre des Rois, Préface*, page LI) : « Bien, dit l'auteur du *Moudjmil*,

Ces peintures du recueil de poésies illustré par Djamal-i Nakkash ne sont ainsi postérieures que d'une quarantaine d'années à celles du manuscrit du *Kalila et Dimna* que l'on trouvera reproduites dans le tome XXIII des *Monuments Piot*.

*
* *

Les écoles de peinture évoluèrent très vite dans l'Iran, et on les voit se succéder avec la même rapidité que les écoles italiennes [1] ; la période durant laquelle elles furent réellement maîtresses de leurs procédés, pendant laquelle elles les portèrent à leur perfection, fut extrêmement courte et restreinte ; elle est précédée d'une période d'hésitation qui est un compromis entre les tendances de deux systèmes successifs ; elle est suivie d'une ère de décadence, au courant de laquelle on assiste à l'exagération de la manière, et à l'abâtardissement du style. Les ateliers des artistes iraniens fleurirent autour de trois grands centres : Tabriz, sous les Mongols ; Hérat, à l'époque des Timourides, avec les villes de la Transoxiane, quand la souveraineté de l'Iran oriental passa aux Shaïbanides ; Tabriz, puis Isfahan, sous le long règne des Safavis.

Les divergences qui séparent les procédés des écoles persanes [2] tiennent encore plus à leur berceau qu'à l'époque qui les vit naître ; il y a plutôt opposition entre l'art de l'Ouest et celui de l'Est, qu'entre les peintures du xv^e siècle et celles du $xvii^e$: la technique des provinces de l'Irak et du Fars est souple et volontiers maniérée, celle du Khorasan, raide et archaïque. Les formules de l'art des Mongols et de l'art des Safavis ont tout entières évolué dans l'occident de la Perse, celles des écoles timourides dans les provinces sauvages de l'Iran oriental.

La Perse, aux débuts de l'Islam, n'eut point d'art qui lui fût propre ; l'Iran, aux siècles qui suivirent Nihavand et la conquête ne fut que la province la plus orientale de l'empire des khalifes. Les Samanides et les dynastes turks brisèrent le joug politique de Baghdad, mais la Perse, captive dans les chaînes des formules musulmanes, ne retrouva pas son indépendance, et elle resta la triste vassale du rideau de soie bro-

que l'histoire des rois, des Chosroès, des souverains, des grands personnages des siècles passés, soit connue par d'autres sources que la chronique de (Mohammad ibn) Djarir (al-Tabari) ; bien que chacune de ces histoires soit exposée par le menu en son lieu ; bien que les chroniqueurs anciens les aient traduites des livres des Perses, qu'ils n'en aient omis aucun détail, en les rédigeant en vers et en prose, que chacun de ces historiens ait orné le [portrait du] prince, pour lequel ils travaillaient, et dont ils voulaient faire le panégyrique, de peintures gracieuses et de somptueuses broderies, nous avons voulu réunir dans ce livre, dans l'ordre même où ils se sont succédé, l'histoire des rois de la Perse, leur généalogie, leurs expéditions, leur vie, d'une façon abrégée, d'après ce que nous avons lu dans le *Livre des Rois* de Firdausi... » Il s'agit ici de fleurs de rhétorique ; le texte prêtait à confusion.

1. La période classique s'étend en Italie sur le dernier quart du xv^e siècle et les trente ou quarante années du commencement du xvi^e ; c'est l'époque des grands maîtres, entre les Primitifs et la période de décadence. L'évolution se fit assez vite pour que le vieux maître Uccello ait pu, dans ses derniers jours, connaître la jeunesse glorieuse de Léonard de Vinci, si vite qu'une sainte Barbe, par Matteo de Sienne, de 1478, alors que le Vinci avait 26 ans, est encore une forme hiératique, noyée dans un fond d'or.

2. Sur le classement des peintures qui existent à Paris, d'après ces écoles, voir l'*Inventaire des Miniatures des manuscrits orientaux de la Bibliothèque Nationale*, dans la *Revue des Bibliothèques*, 1900, pages 305-308.

chée derrière lequel trônait le Commandeur des Croyants. Les artistes persans allèrent chercher leur inspiration et leurs procédés dans la technique des écoles mésopotamiennes, au long du Tigre et de l'Euphrate. Les formules de ces ateliers s'étaient élaborées sous l'influence des écoles de Byzance, leurs procédés s'étaient formés de la copie des œuvres grecques. Le modèle classique reparaît quelquefois brusquement dans la technique persane, ainsi que le souvenir des poses et des attitudes hiératiques qui furent chères aux peintres de Constantinople.

L'art mongol, né de l'évolution des procédés des anciennes écoles persanes, et des formules de l'art mésopotamien, lui-même issu de l'imitation des procédés de l'art du Bas-Empire, a donné naissance aux deux courants artistiques qui ont formé, dans l'Est, les écoles timourides, celles des Safavis, dans l'Ouest.

L'école timouride de Hérat s'est survécue dans la manière des ateliers de la Transoxiane sous les Shaïbanides, dans les imitations de sa technique par les artistes des anciennes écoles safavies, dans une partie de la technique des ateliers de Tabriz, sous le règne de Shah Tahmasp, d'Isfahan, à toutes les époques.

L'art mongol, qui fleurit dans l'Ouest, de Tabriz à Baghdad, est devenu l'art safavi par l'intermédiaire de peintures qui furent exécutées dans l'Iran occidental, à l'époque de la souveraineté des descendants de l'émir Timour, et qui sont très peu connues ; les grandes écoles de Hérat, celles-mêmes de la Transoxiane, ont exercé leur influence sur l'art des Safavis.

La technique des ateliers de Hérat, au XVIe siècle, illumina de lueurs brillantes et vives la palette sombre et dure des peintres du Radjasthana ; elle assouplit la sécheresse de leur dessin et lui rendit son modelé ; elle restitua à leur relief la grâce et l'ampleur des fresques qui décorent les caves d'Adjanta.

A leur tour, les puissantes écoles de Tauris et les ateliers de Shiraz ont modifié les procédés des écoles lointaines des Grands Moghols de Dehli, dont la technique était née du syncrétisme de celle des peintres timourides qui avaient enluminé les livres de leurs ancêtres, et de la manière des artistes du Radjpoutana. Cette influence de la Perse modifia la pose des écoles indiennes, mais, à partir de ce moment, elles évoluèrent d'une façon indépendante, en dehors de toute influence ; elles s'élevèrent à un idéal supérieur à la monotonie de la peinture persane, plus personnel et plus humain, qui fut le réveil des lointaines tendances ataviques que l'on remarque à Adjanta et dans les peintures qui décorent les cités en ruines des plaines de l'Asie Centrale.

C'est ainsi que, tout en se rattachant par ses origines aux arts de l'Iran et du Radjpoutana, l'art des empereurs de Dehli a gardé dans son évolution une originalité qui en fait, en quelque sorte, une création indépendante de la Perse et du Djamboudvipa. Il atteignit la perfection sous les règnes d'Akbar, de Djihanguir, de Shah Djihan, qui virent dans l'Inde l'apogée de la puissance des Timourides. Ses œuvres sont plus plastiques et plus vivantes que celles de l'Iran ; on y trouve des qualités brillantes que l'on chercherait en vain dans les livres illustrés pour les sultans de Hérat ou pour

les rois d'Isfahan ; elles sont cependant inférieures aux belles peintures, purement indiennes, du Radjasthana, dont la grâce et le charme sont extrêmes ; la palette des artistes brahmaniques est différente de celle des peintres indo-persans ; elle est plus claire et plus étincelante ; ils ne peignent pas volontiers l'histoire qu'ils ignorent, comme tous les Hindous de race pure, comme les peuples qui sont nés à la civilisation sous l'influence de l'Inde ; les scènes de bataille leur répugnent ; c'est avec un sentiment religieux, comme une œuvre pie, dans une manière splendide, avec l'ampleur des fresques antiques, qu'ils illustrent les épisodes du siège de Lanka, les heures tragiques de l'histoire d'Ardjouna et de Draupadi ; ils excellent dans les tableaux de genre, dans les portraits, à illustrer le roman délicat des amours de Nala et de Damayanti, à figurer les scènes merveilleuses de la légende de Krishna, dans des compositions d'une noblesse harmonieuse, où l'on trouve encore les profils helléniques des œuvres qu'apportèrent en Bactriane les rois grecs, successeurs du Macédonien [1]; la perspective de ces dessinateurs, qui vivent dans les cités perdues aux flancs des montagnes blanchies par les neiges, est bien supérieure à celle des peintres indo-persans ; il n'est point rare de remarquer dans leurs œuvres, dont aucune n'est vraiment ancienne, des traces évidentes, et malheureuses, de l'influence européenne.

L'art de l'époque mongole était complètement fixé au commencement du XIVe siècle [2],

1. Rama, dans un dessin publié par Coomaraswamy, dans son *Rajput painting*, 1916, planche 25, qui illustre un épisode du *Ramayana*, est assis sur le trône dans l'attitude, et sous les traits de Jupiter Olympien, la couronne sur la tête. Le maître des dieux et des hommes est parfaitement reconnaissable, mais les copies successives ont altéré la sérénité du modèle hellénique, et ont fini par en faire sa caricature, en quelque sorte. Un des princes de l'armée de Rama a la face puissante du Pluton de la légende grecque. J'ai fait remarquer dans la *Gazette des Beaux-Arts* (janvier 1918, page 114) que Krishna, dans un de ces tableaux (pl. 51), porte sur la tête le cimier du casque des Achéens ; les profils des personnages qui animent cette gracieuse peinture n'ont rien d'hindou ; un homme courant à toutes jambes, dans une attitude que l'on retrouve dans les scènes qui ornent les vases grecs, figure dans un très beau dessin au trait reproduit à la planche 52.

2. J'ai eu l'occasion de voir à Paris (1913) un curieux manuscrit persan, orné de peintures de l'époque mongole, qui appartient à M. Kévorkian ; c'est un tome dépareillé, autographe, d'une anthologie en trois volumes, contenant des extraits, sans biographies, des œuvres de 200 poètes persans, intitulée *Mou'nis al-ahrar fi dakaïk al-ash'ar*, par Mohammad ibn Badr al-Djadjarmi. La copie en fut terminée le 1er février 1340 (*dar hafsad ou tchal boud ou yak andar Ramazan* mihr andar haout ou mah andar sarathan* bar dast-i Mohammad ibn Badr-i sha'ir.....*). Il est orné de plusieurs peintures très endommagées, qui diffèrent sensiblement de celles de la *Djami al-tawarikh* de Londres, de celles de l'histoire des Mongols de Paris (vers 1310), des illustrations de l'histoire de Tabari qui appartient à M. Kévorkian (XIIe siècle) ; les enlumineurs de cette anthologie sont intermédiaires entre les peintures de l'histoire de Tabari et celles de l'histoire des Mongols (man. supp. persan 1113) de la Bibliothèque Nationale ; elles sont plus colorées ; les couleurs sont disposées autrement que dans ce manuscrit, et je suis assez porté à croire qu'elles ont été copiées sur des peintures plus anciennes, tout à fait du commencement de l'époque mongole. L'une d'elles représente un prince mongol vêtu d'une splendide robe bleue, portant un ornement d'or sur la poitrine ; il a sur la tête une coiffure de plumes qui est caractéristique de son rang ; il tient à la main une coupe en verre de Venise ; devant lui, l'on voit son épouse, une princesse aux yeux bridés, somptueusement vêtue de brocard d'or ; la scène se complète par une table sur laquelle est un flacon ; deux serviteurs, portant des coiffures chinoises avec un bouton, sont agenouillés devant la table, pendant que deux autres, debout, attendent les ordres du roi ; c'est là un motif dont on retrouvera l'amplification dans les illustrations de l'histoire des Mongols de la Bibliothèque Nationale ; le fond de la peinture est d'or. Une autre illustration de ce livre représente un prince mongol à la chasse ; il est vêtu d'une robe de brocard décorée d'un ornement pentagonal ; les animaux ressemblent à ceux des *Kalila et Dimna* arabes du commencement du XIIIe siècle (voir page 6) ; les bordures enluminées

après avoir fourni une longue carrière durant la seconde moitié du xiiie, comme on le voit assez par les peintures qui décorent l'Histoire du monde de Rashid ad-Din, dont les débris sont conservés à la Royal Asiatic Society of Great Britain and Ireland et à l'Université d'Édinbourg ; il se limita étroitement au nord de l'Iran, à l'Azarbaïdjan et au Khorasan, où son évolution le conduisit aux formules des premières écoles timourides; car, à l'extrême fin de l'époque mongole, trois quarts de siècle après la date à laquelle fut exécuté le manuscrit de Rashid ad-Din, on trouve dans l'Irak, ou dans l'Azarbaïdjan, d'une façon certaine, dans la partie occidentale du monde mongol, une manière différente, qui est représentée par les peintures d'un traité sur les merveilles de la nature, qui fut copié pour le sultan ilkhanien, Ahmad Khan ibn Owaïs, en l'année 1388.

On remarque dans les illustrations de ce curieux manuscrit, à la fois l'influence des peintures mongoles, et celle, très visible, des procédés qui furent ceux des auteurs des tableaux qui ornent les trois volumes des *Makamat* de Hariri [1]. L'artiste qui l'a illustré a travaillé en syncrétisant ces deux manières, la technique des ateliers de Tauris, créés par Rashid ad-Din, et, plus généralement, de la Perse, étant, comme on l'a vu plus haut, issue des procédés des écoles de Mésopotamie et de l'Irak arabe. Les poses qu'il a données à ses personnages, l'arrangement de leurs vêtements, rappellent souvent la technique savante, la couleur et la palette des peintres inconnus qui ont enluminé le manuscrit de l'*Histoire des Mongols* de Rashid ad-Din qui fait partie des collections de la Bibliothèque Nationale (planches 13-20); mais ces similitudes et ces ressem-

sont purement arabes, identiques à celles des Korans et des *Makamat* de Hariri enluminés au commencement du xiiie siècle; elles ne ressemblent en rien aux ornements mongols ordinaires en bleu et en or. Si l'on s'en tient à la date à laquelle cet exemplaire a été illustré, le prince mongol est Solaïman, et son épouse, Shadibeg, imités d'un tableau antérieur, représentant Houlagou ou Abagha, avec la grande khatoun.

1. En particulier, au feuillet 162 v°, où l'on voit deux hommes montés sur des chameaux, qui sont dessinés et peints entièrement dans le style des peintures des manuscrits des *Makamat* de Hariri, sans compter que les plantes y sont traitées comme dans le manuscrit sur parchemin de Dioscoride, exactement dans le genre de celles qui sont figurées dans le *Kalila et Dimna*, conservé sous le n° persan 376. Cette même technique se retrouve dans les peintures non terminées d'un exemplaire du *Rauzat al-safa* de Mirkhond, qui a été copié en 1425, en plein règne de Shah Rokh Bahadour Khan, à l'époque la plus florissante de la première manière timouride (man. supp. persan 160). Les peintures de ce *Rauzat al-safa* ont été copiées sur celles d'un manuscrit de l'histoire du monde de Rashid ad-Din ; l'on y remarque une très grande science du mouvement, et celle de l'anatomie qu'elle suppose, infiniment supérieures aux notions incomplètes et vagues qu'en auront plus tard les artistes de la seconde époque timouride, ceux des écoles des Shaïbanides, et les peintres safavis, qui infligent à leurs personnages des attitudes aussi impossibles que contournées, tout comme les enlumineurs et les mosaïstes de Byzance ont fini par dénaturer complètement le mouvement et l'anatomie des peintures romaines qu'ils ont copiées dans les Évangéliaires des premiers siècles et sur les murs des basiliques constantiniennes. Les peintures de cet exemplaire de la chronique de Mirkhond tiennent cette aisance et cette souplesse, par l'intermédiaire de tableaux du commencement du xive siècle, des illustrations mésopotamiennes, qui dérivent de copies de peintures grecques, d'origine romaine, dans une évolution qui s'est faite sous l'influence hellénique, dans une manière dont le genre et les procédés dérivent de la technique des Évangéliaires illustrés vers les ve-viie siècles, dans les dominations chrétiennes de l'Occident. C'est un fait remarquable que, dans les écoles musulmanes, comme dans celles qui fleurirent à Byzance, les qualités de la plastique, la noblesse de l'attitude et du geste, diminuent au fur et à mesure que l'on s'éloigne de la fin de l'Antiquité, en raison directe de cet éloignement, pour faire place à un maniérisme conventionnel, qui aboutit à la faillite artistique.

blances n'empêchent point que l'on surprenne dans plusieurs de ces peintures l'apparition d'une manière qui, en évoluant, va devenir celle des tableaux qui furent exécutés sous le règne des Timourides [1], et, en s'exagérant, la norme des écoles safavies.

Les formules de l'art de la période mongole, tel qu'il est constitué par les peintures du manuscrit de Rashid ad-Din de la Royal Asiatic Society de Londres et de l'Université d'Édinbourg [2], et par celles de l'*Histoire des Mongols*, qui sont reproduites dans les planches 13-20, sont essentiellement différentes de celles qui furent en vogue à la cour des premiers Timourides, et que l'on trouvera représentées dans ce recueil par les planches 21-26.

Il n'y a rien de commun entre l'allure large des tableaux des deux manuscrits de Rashid ad-Din et la manière infiniment plus compassée et archaïsante des peintures, de cent vingt années plus modernes, qui illustrent le récit de l'Ascension de Mahomet vers les sphères de l'Empyrée. Seuls les deux tableaux qui représentent les houris dans les jardins du Paradis, émaillés de fleurs et sillonnés de frais ruisseaux, rappellent, avec une recherche plus grande du détail, avec plus de minutie, la technique de la *Djami al-tawarikh* de Londres [3]; par contre, l'harmonie de la scène dans laquelle les Anges apportent au Prophète les trois coupes de lait, de vin et d'eau (planche 25) est toute différente des procédés du peintre, qui, dans le manuscrit anglais de la chronique de Rashid ad-Din, illustra cet épisode merveilleux, qui décida en partie du sort futur des sectateurs de l'Islam.

Ces caractéristiques de raideur et de hiératisme furent la manière des artistes qui vécurent dans le Khorasan à l'époque des Timourides; je ne parlerai point à ce propos de l'école de Shah Rokh, bien que le long règne de ce prince, qui s'étend sur qua-

1. Les anges aux ailes diaprées que l'on trouve dans ce manuscrit, en particulier aux feuillets 140 v°, 165 v°, 209, sont d'une technique tout à fait différente de celle des anges byzantins qui sont figurés dans la peinture du manuscrit de Rashid ad-Din de la Royal Asiatic Society de Londres, qui représente la naissance de Mahomet; il est évident qu'ils en dérivent; mais, dans la facture qu'ils revêtent dans le *Livre des Merveilles* copié pour le sultan Ahmad ibn Owaïs, ils se rapprochent infiniment plus des anges des peintures de l'Ascension de Mahomet (planches 21-27), qui a été enluminée en 1436, de celles des tables astronomiques d'Abd ar-Rahman al-Soufi, qui ont été illustrées vers 1437, d'où ils ont passé dans les peintures de l'histoire des Prophètes de Nishapouri qui sont approximativement de 1550 (planches 54-55), et dans les *Livres des Rois* de l'époque safavie. C'est de même que l'on trouve, dans le *Livre des Merveilles* d'Ahmad ibn Owaïs, le Prophète coiffé d'un turban à brides entièrement analogue à celui qu'il porte dans les peintures de l'Ascension de Mahomet, et à ceux des envoyés célestes qui figurent dans les illustrations de l'histoire des Prophètes de Nishapouri (supp. persan 1313) [planches 54-55]. Ces brides, ou plutôt ces sortes de brides, sont nommées *thaïlasan* dans la littérature arabe; elles consistaient en une très longue bande d'étoffe dont on se couvrait la tête, en la faisant passer sous le menton : l'une de ses extrémités pendait sur la poitrine; l'autre, passant sur l'épaule, retombait dans le dos. Cette pièce d'étoffe était la caractéristique des hommes de loi, que l'on nommait *arbab al-thaïlasan*; c'est de la dernière partie de cette expression que les voyageurs européens ont fait « talisman », qui est le nom qu'ils donnent aux membres du clergé turc.

2. Auquel il convient d'ajouter le *Livre des Rois* de M. Demotte, qui, comme j'ai eu l'occasion de le dire plus haut, sort de l'atelier de Rashid ad-Din.

3. A la Royal Asiatic Society et à la bibliothèque de l'Université d'Édinbourg. Les peintures qui décorent l'Ascension de Mahomet se divisent en deux séries nettement différenciées; l'une dans laquelle elles ont encore la manière souple des écoles de l'Ouest; l'autre, dans laquelle les personnages se figent dans des poses et des attitudes hiératiques.

rante-trois années, se prête à cette dénomination, car les peintres de cette époque n'avaient point de procédés exclusifs, ni de technique absolue, et ils se reportaient volontiers, sans aucune transition, à plus d'un siècle en arrière, comme si Raphael Sanzio eut tout d'un coup recopié trait pour trait un tableau de Beato Angelico : c'est ainsi que la Bibliothèque Nationale possède une histoire en vers des Mongols, écrite par un médiocre rimeur, Shams ad-Din Kashani, datée de 1422, la dix-huitième année du règne de Shah Rokh Bahadour Khan, ornée de peintures, qui sont la reproduction très fidèle, dans un style négligé, de celles du manuscrit sur lequel elle a été copiée, évidemment l'original, qui fut composé aux environs immédiats de l'année 1300. car ce méchant livre, que son auteur entreprit sur commande, sans enthousiasme, et sans aucune verve, pour s'attirer les faveurs de Ghazan Khan, n'a certainement pas tenté la plume des copistes.

Cette raideur et cet archaïsme sont les caractéristiques de toute une série des peintures de l'Ascension de Mahomet et d'un fragment d'un manuscrit de la chronique de Ala ad-Din Ata Malik al-Djouvaïni qui a été copié en 1437 [1], à la fin du règne de Shah Rokh Bahadour Khan, alors que la puissance timouride était définitivement établie dans l'Iran ; elles contrastent singulièrement avec le procédé des peintures d'un très médiocre exemplaire de la *Khamsa* de Nizami, daté de 1425, toujours sous le règne de Shah Rokh [2], dans lesquelles on trouve une technique qui est souple et aisée, sans être maniérée, ni contournée, et qui deviendra celle des illustrations des écoles safavies. Il en faut conclure que cette technique, essentiellement différente de celle des écoles de Hérat, où régnaient les princes timourides, était celle de la Perse proprement dite, du Fars, par opposition aux provinces orientales du Khorasan [3], et cette manière, souple et dégagée, se rattache à celle du traité sur les Merveilles de la Nature, qui fut copié en 1388 pour le sultan Ahmad ibn Owaïs, laquelle est dérivée de la facture de l'époque mongole, dont était issue, sans aucun intermédiaire, la technique des ateliers qui fleurirent dans les domaines des Timourides du Khorasan.

La manière la plus précieuse des procédés et de la technique des écoles timourides

1. Man. supp. persan 206 ; un autre fragment de ce manuscrit, qui a appartenu à M. Huart, qui complète celui de la Bibliothèque Nationale, a figuré à l'exposition d'art persan de 1912 ; il fait aujourd'hui partie de la collection de M. Claude Anet. Ses peintures, attribuées par erreur à l'époque mongole, ont été reproduites par M. Huart dans ses *Calligraphes et miniaturistes musulmans*, en 1908. Il n'y a aucun doute que ces deux fragments n'appartiennent à un même exemplaire qui a été copié en 1437, et, partant, ces peintures sont timourides, et non mongoles. Elles sont très visiblement imitées des tableaux du manuscrit de la chronique de Rashid ad-Din, qui est conservé à la Bibliothèque Nationale sous le n° 1113 (voir planches 13-20).

2. Ce manuscrit a passé dans une vente en 1912.

3. A moins que l'on ne veuille admettre que certains peintres de l'époque de Shah Rokh faisaient de l'archaïsme par goût, tels ceux qui ont illustré l'Ascension de Mahomet et l'histoire d'Ala ad-Din (man. supp. persan 206), ou qu'ils copiaient de la peinture archaïque, quand il leur en tombait sous la main, ou que leur manière a varié avec leur âge, comme c'est le cas pour les Fiançailles de la Vierge de Raphael, qui a copié un tableau du Pérugin. Je crois qu'il y faut plutôt voir l'indice d'une différence d'origine, quoique la question ne soit pas claire, bien qu'il soit certain que les peintres de l'époque timouride ne se faisaient aucun scrupule de recopier les illustrations de l'époque mongole.

de la première époque, dans le Fars, à Isfahan, se trouve dans les peintures d'un manuel scientifique et littéraire, qui fut copié à Isfahan [1], en l'année 1410, pour le prince Djalal ad-Din Iskandar, fils d'Omar Shaïkh, fils de Témour Keurguen, qui régna pendant quelques années sur le Fars, à Isfahan [2]. La technique des décorations et des illustrations de ce manuel princier, leur style, leur douceur, leur harmonie, tout en bleu et en or, sont caractéristiques des procédés des écoles du sud-ouest de la Perse, de Shiraz, d'Isfahan : ils contrastent d'une façon violente avec la palette des ateliers du nord, du Khorasan, beaucoup plus dure ; les personnages qui animent ces illustrations gracieuses, ont, comme ceux de la *Khamsa* de 1425, mais dans une forme très supérieure, un naturel, une aisance de mouvement, qui sont à cent lieues de la manière des peintres qui travaillèrent dans le nord-est de la Perse, et dans le Khorasan, pour le compte de Shah Rokh Bahadour et de ses vassaux.

Ces peintures imitent d'une façon évidente celles qui illustrent l'histoire des Mongols de Rashid ad-Din (supplément persan 1113) ; les costumes des personnages, la forme des tentes, des meubles, qui y sont figurés dans une technique fine et délicate, sont des copies directes, sans intermédiaires, d'éléments empruntés aux tableaux de l'histoire de Rashid [3]. Les dames y portent encore la coiffure disgracieuse ornée de plumes des princesses mongoles avec des variantes qui montrent l'évolution de la mode qui s'était faite en un siècle. La facture en est plus douce et plus précieuse ; elle s'achemine par des voies lentes vers l'exquise douceur des œuvres behzadiennes : l'une d'elles, une scène de bataille [4], dans une forme splendide, a manifestement inspiré l'artiste qui, vers 1526, peut-être Behzad lui-même, a illustré l'histoire d'Alexandre par Mir Ali Shir [5].

1. Et non à Samarkand « this manuscript was executed *most probably* at Samarcand, in the heart of Central Asia (sic) » *Illustrations from one hundred manuscripts in the library of Henry Yates Thompson*, London, III, 1912 ; notice du manuscrit 100 (*Catalogue H. Y. T. Mss* ; *second series*). Il est clair qu'en 1410, le prince du Fars, roi à Isfahan, faisait enluminer ses livres dans sa capitale, et n'allait point courir à Samarkand, qui ne lui appartenait point, qui appartenait à son ennemi, où il n'y avait d'ailleurs d'autres artistes, d'autres ouvriers, que les Persans que Témour Keurguen et Shah Rokh Béhadour y avaient amenés de force. Cette supposition toute gratuite, et ridicule, d'après laquelle le souverain d'Isfahan se serait vu dans l'obligation de recourir aux bons offices d'ateliers situés *au cœur* de l'Asie Centrale, est faite uniquement dans le but tendancieux d'acclimater cette théorie intéressée que la civilisation persane est tributaire de celle, hypothétique et inexistante, de l'Asie Centrale, et pour centupler la valeur et l'importance des objets trouvés dans cette contrée ; sans compter que Samarkand n'est point du tout *au cœur* de l'Asie Centrale, l'Asie Centrale commençant à près de 200 lieues plus loin, au delà des monts, le cœur de ce désert étant entre Kutché et Karashar. Samarkand et la Soghdiane, depuis les Achéménides, et même avant, ont toujours fait partie du Grand Iran.
2. Ce prince fut l'un des exemples les plus caractéristiques de l'insubordination et de l'insolence des descendants de Témour. Il se rebella contre l'autorité de Shah Rokh Bahadour, qui se vit dans l'obligation de conduire une armée contre lui, et de l'assiéger dans sa capitale, Isfahan, qu'il lui enleva en 1414. Shah Rokh donna la souveraineté du Fars et d'Isfahan à Mirza Roustam, frère de Mirza Iskandar, qui avait eu l'habileté de lui rester fidèle. Mirza Roustam s'était empressé de faire aveugler son frère, dès qu'il était tombé aux mains de Shah Rokh, en lui faisant passer devant les yeux un sabre rougi à blanc. Shah Rokh blâma sévèrement cette férocité, qu'il eût mieux fait d'empêcher. En 1415, Mirza Roustam fit tuer Mirza Iskandar.
3. *Illustrations from one hundred manuscripts*, *ibid.*, planches 35, 36, 41, 43.
4. *Ibid.*, planche 40.
5. Man. supp. turc 316, folio 415 v° ; planche 38.

L'opinion courante, à la cour de Dehli, était que Behzad n'avait fait qu'imiter la technique des peintres des premières écoles timourides, et certaines des illustrations du manuel de Mirza Iskandar justifient entièrement cette doctrine [1].

*
* *

Il est assez difficile de déterminer d'une façon précise à quelle époque s'éteignit, dans le Khorasan et dans l'est de l'Iran, la manière des peintres de la première époque timouride, et à quelle date apparurent dans ces contrées les écoles de la seconde période, dont la technique, beaucoup plus souple, a subi l'influence des écoles de la Perse occidentale ; il faudrait, pour le tenter avec quelque chance de succès, posséder un nombre suffisant de peintures datées, et de provenance nettement indiquée, exécutées entre la date à laquelle fut enluminée l'*Ascension de Mahomet* [1436] (pl. 21-29) et l'année 1467, en laquelle un artiste inconnu décora de peintures splendides un magnifique exemplaire de l'histoire de Témour Keurguen [2], que Sharaf ad-Dîn Ali Yazdi écrivit sous le

[1]. Voir sur ce point la notice du manuscrit supplément persan 1935, folios 2, 3, 4, dans le tome 41 des *Notices et Extraits*.

[2]. Sur ces peintures, voir plus loin ; l'une d'elle a été reproduite par M. Martin dans son *Miniature painting and painters*, planche 69. La reproduction ne donne qu'une idée très imparfaite de la perfection de l'original ; le Conquérant est assis sur un trône devant un pavillon circulaire d'étoffes, couvert d'un dôme en brocard ; la soie brochée est décorée de rinceaux et de têtes de lion dans une forme splendide qu'on ne retrouve dans aucune autre des nombreuses peintures qui furent exécutées à Hérat sous le règne de Sultan Hosaïn Mirza, ou dans les ateliers des villes de la Transoxiane, sous la domination des Shaïbanides.

Cette date se place certainement entre 1436 et 1467, et les écoles de la seconde époque timouride datent indubitablement d'une année du milieu du xv^e siècle, de même que les écoles timourides de la première manière, caractérisées par les peintures de l'Ascension de Mahomet (supp. turc 190), par celles de la chronique d'Ala ad-Dîn Ata Malik al-Djouvaïni (man. supp. persan 207), ont leur origine à l'extrême fin du xiv^e et tout au commencement du xv^e siècle. Un manuscrit du *Masnavi* de Djalal ad-Dîn Roumi, de 693 de l'hégire (1293), en pleine époque mongole, qui m'est passé entre les mains en 1912, et qui est conservé aujourd'hui au British Museum (Oriental 7693), semble autoriser une opinion contraire ; il contient, en effet, des peintures qui sont nettement du type timouride de la seconde période, du troisième quart du xvi^e siècle ; mais ce n'est là qu'une apparence fallacieuse : si le manuscrit est incontestablement et indubitablement de l'époque mongole, il est non moins indubitable et incontestable que, comme cela est arrivé plus d'une fois, et comme l'on en a maint exemple, tant dans les livres occidentaux que dans les livres orientaux, les peintures et les enluminures ont été ajoutées après coup à ce manuscrit. Pour une cause quelconque, ce qui n'est rare, ni en Occident, ni en Perse, ce livre en 1293 ne fut point terminé, et les espaces qui étaient destinés à être enluminés restèrent en blanc, sans, naturellement, que le copiste ait réservé des places pour des scènes illustrées, qui ne peuvent figurer dans un livre d'un caractère presque aussi sacré que le Koran. L'une des personnes qui posséda ce *Masnavi*, aux environs de l'année 1420, à l'époque de Shah Rokh, lui fit ajouter les encadrements qui avaient été oubliés au commencement du règne de Ghazan, et le manuscrit resta en cet état, en Perse, jusqu'à une date très récente. On lit, en effet, au verso de son premier feuillet, une note datée de l'année 1300 de l'hégire (1882-1883), dans laquelle un certain Ibn Mohammad al-Kazim al-Tabrizi s'extasie sur les mérites de ce *Masnavi*, sur la perfection de son écriture et de ses enluminures (*tazhib*), sur la date très ancienne à laquelle il a été copié, le tout sans dire un mot de ses peintures, qu'il n'aurait certainement pas oublié de mentionner, sous leur nom habituel de *madjlis-i taswir*, si elles eussent existé dans le manuscrit. C'est un fait évident que ces tableaux, exécutés dans une teinte jaune, étrange et désagréable, sont postérieurs à 1883, et qu'ils ont été fabriqués, par un faussaire habile, à Téhéran, aux environs de 1910. Ils recouvrent une partie du texte du poème, ce qui, en l'absence d'autres preuves, ne serait pas un argument suffisant pour établir qu'ils cons-

titre de *Zafar nama*, c'est-à-dire entre 1436 et 1467. Les tableaux de cette histoire de Tamerlan, qui fait partie de la collection de M. Sambon, sont d'une facture très supérieure à celle des illustrations du recueil des œuvres poétiques de Sultan Hosaïn Mirza, qui ont été exécutées en 1485, dix-huit années plus tard, et qui sont reproduites dans la planche 34.

C'est avec les peintures du *Zafar nama* de 1467 [1] que commence la manière brillante de la seconde époque timouride ; leur technique a été créée par un artiste à l'ima-

tituent une supercherie moderne, car il existe à la Bibliothèque Nationale un recueil des poésies de Djami (supp. persan 552), dont des passages entiers sont recouverts par des illustrations qui sont contemporaines du texte. L'auteur des peintures du *Masnavi* du British Museum, qui était un copiste très habile, a voulu, bien à tort, leur donner une sorte de patine qui attestât leur antiquité, et il a obscurci les teintes de sa palette en y mêlant du noir, qu'il a introduit jusque dans ses blancs, avec une pointe d'ocre jaune, qui donne aux figures des personnages un aspect cadavérique. Cette maladresse étonne de la part d'un technicien qui ne manquait pas de métier, mais qui aurait dû savoir que toutes les peintures des écoles behzadiennes ont gardé dans toute sa suavité l'éclat original de leur palette. Les théories qui sont nées autour de ces faux d'hier sont encore plus surprenantes, et l'on a poussé l'invraisemblance jusqu'à voir dans ces peintures de 1910, attribuées, par un expert du British Museum, à la fin du xiiie siècle, la survivance d'un art turk indo-hellénistique d'Asie Centrale, qui serait l'origine de l'art persan : « bears out the theory that there was in Turkestan a local school of art which arose from the earlier indo-hellenistic bouddhist art, and which, in certain cases, but not to any very marked degree, may have been influenced by chinese art. The local art of Turkestan was the inspirer of the classical persian art. »

1. Dans son état présent, ce *Zafar nama* ne porte aucune indication qui permette de déterminer pour quel puissant seigneur il fut orné de peintures représentant les exploits du Sahib-Kiran ; toutes ses caractéristiques en font un objet digne d'avoir été présenté au sultan de Hérat ; Mirza Sultan Abou Saïd était un amateur éclairé ; il fit décorer de fresques un pavillon, aux environs de Hérat, que Mirza Aboul-Kasim Baber avait fait construire pour y aller boire la liqueur vermeille dans des coupes en or. Dans ses Mémoires, Zahir ad-Din Mohammad Baber Padishah en a fait une description curieuse (fac-similé des Gibb Trustees, 189 recto ; man. supp. persan 264, 118 recto) : c'était « un édifice que Baber Mirza avait construit, et qu'il avait nommé « la Folie »......; « la Folie » est au milieu d'un jardin émaillé de fleurs ; c'est une toute petite construction, de deux étages, mais c'est un bijou ; c'est surtout à l'étage supérieur que l'on s'est mis en frais. Aux quatre coins, il y a quatre cabinets, et, entre ces quatre chambres, au milieu, tout à fait à l'intérieur, il y a un salon. L'espace qui sépare les quatre chambres fait comme quatre vérandas. Chaque côté du salon est peint à fresque ; bien que ce soit Baber Mirza qui ait construit ce pavillon, c'est Sultan Abou Saïd Mirza qui en a commandé les peintures ; les artistes ont figuré sur les murailles ses combats et ses guerres ». La souscription du *Zafar nama*, dont les peintures sont peut-être la réduction des fresques de la « Folie » de Mirza Aboul-Kasim Baber, porte explicitement la date de l'année 872 de l'hégire (août 1467-juillet 1468) ; à cette époque, Hérat et le Khorasan appartenaient sans contestation à Mirza Sultan Abou Saïd, lequel resta à Hérat durant une partie de 872, dont il passa le reste, suivant son habitude, en expéditions variées. Un fait indéniable, au milieu des incertitudes décevantes de cette période, c'est que ce *Zafar nama* n'a pas été exécuté pour Mirza Sultan Hosaïn ; Mirza Sultan Hosaïn était alors prince du Mazandaran, et il dut attendre la souveraineté du Khorasan jusqu'en mars 1469, et même jusqu'en août 1470.

Les événements qui le conduisirent sur le trône de Hérat s'enchevêtrent dans une confusion inextricable, dont la trame a été racontée par Abd al-Razzak de Samarkand, dans son *Matla al-saadaïn*. Hasan Beg, prince turkoman des Akkoyounlou, qui régnait dans l'occident de la Perse, avait pris en main la cause de Mirza Sultan Yadgar, contre son père, Mirza Sultan Abou Saïd ; au cours d'une expédition mal dirigée contre le Turkoman, le prince de Hérat tomba en la puissance de Hasan Beg, qui le fit mettre à mort, le 22 Radjab 873 (5 février 1469). L'armée du Khorasan se débanda après ce désastre ; Mirza Sultan Mahmoud, fils de Mirza Sultan Abou Saïd, et les principaux émirs, échappèrent à la poursuite de la cavalerie turkomane, et prirent le chemin de Hérat ; ils ignoraient la fin tragique de Mirza Sultan Abou Saïd, et ils ne s'inquiétèrent point davantage de son sort. Devant Farah, Mirza Sultan Mahmoud tomba sur l'émir Moubariz ad-Din, l'un des généraux de Mirza Sultan Hosaïn, qui s'était avancé jusqu'à Mashhad, dans l'intention de lui barrer la route (man. supp. pers. 1772, folio 429 recto et sqq.). S'il en avait été libre, Mirza Sultan Mahmoud aurait bien livré

gination jeune et puissante, dans toute l'efflorescence naïve de son génie, qui osait toutes les hardiesses, qui se complaisait dans l'audace d'une innovation dont s'effrayaient les maîtres des époques révolues, qui s'inquiétait peu de certaines négligences hâtives, des éléments qui lui avaient été légués par les enlumineurs du règne

combat à Moubariz ad-Din, mais ses troupes ne voulaient pas se battre, et elles continuèrent leur retraite précipitée sur Hérat; Mirza Sultan Mahmoud se vit contraint de les suivre, et il arriva dans la capitale du Khorasan, le 2 Ramadan (16 mars 1469); le lendemain, 17 mars, on récita la prière dans la grande mosquée au nom de Témour, de Mirza Sultan Abou Saïd, dont on ignorait toujours la mort, de ses fils, Mirza Sultan Ahmad et Mirza Sultan Mahmoud.

Ce même jour, des courriers arrivèrent, et apprirent que le prince du Khorasan avait été tué; Mirza Sultan Mahmoud se préparait à prendre en main le gouvernement de l'empire, quand, le 18 mars, le commandant de la forteresse d'Ikhtiyar ad-Din se refusa à le reconnaître comme souverain du Khorasan, et se retrancha derrière ses murailles, pour le cas où ce prince tenterait de le réduire par les armes; mais la décision du gouverneur d'Ikhtiyar ad-Din ruinait entièrement les espérances de Mirza Sultan Mahmoud, en même temps qu'elle menaçait d'ouvrir une ère de compétitions entre les fils de Mirza Sultan Abou Saïd; on savait dans la capitale que Mirza Sultan Hosaïn avait pénétré dans le Khorasan, et qu'il marchait sur Hérat; les habitants commençaient à se lasser de l'instabilité désespérante du pouvoir timouride, et ils n'aspiraient qu'à la tranquillité sous le sceptre de n'importe quel prince; ils fondaient sur Mirza Sultan Hosaïn des espérances que son règne justifia en partie; ils lui envoyèrent une députation pour lui offrir la souveraineté du Khorasan. Mirza Sultan Mahmoud ignorait, ou feignait d'ignorer, l'avance de Mirza Sultan Hosaïn, mais ces mouvements l'inquiétèrent, et il sortit de Hérat, où il jugea que sa personne n'était plus en sûreté. Les notables se rendirent en groupe au camp de Mirza Sultan Hosaïn, le 8 Ramadan (22 mars 1469), et, le vendredi 10 du mois de Ramadan 873 (24 mars 1469), le nouveau souverain fut acclamé dans la prière publique sous le nom et les titres de Mouïzz ad-Dounia wad-Din Mirza Aboul-Ghazi Sultan Hosaïn Bahadour Khan (ibid., folio 431).

Immédiatement, Mirza Sultan Yadgar ouvrit les hostilités contre Mirza Sultan Hosaïn, toujours avec l'appui des Turkomans de la dynastie du Mouton Blanc, et il attaqua le Mazandaran, qui était la partie la plus vulnérable des états de Mirza Sultan Hosaïn; il s'empara sans difficulté de la ville d'Astarabad, dont la conquête lui valut la possession de toute la province. Mais le nouveau prince de Hérat n'entendait point se laisser dépouiller sans résistance; il se mit en campagne, le 4 Rabi 1er 874 (11 septembre 1469, ibid., folios 436 verso et sqq.), et le 8 Rabi 2e (15 octobre 1469), Mirza Sultan Yadgar, entièrement battu à Tchinaran, s'enfuit à Damaghan et à Samnan. Cette victoire rendit le Mazandaran à Mirza Sultan Hosaïn, qui y mit comme gouverneur l'émir Hasan Shaïkh Témour, puis s'en retourna à Hérat. La déroute de Tchinaran n'avait fait que rendre Mirza Sultan Yadgar plus enragé à poursuivre la ruine de Mirza Sultan Hosaïn; il s'en retourna demander des secours au prince Akkoyounlou, Hasan Beg, lequel lui fournit tous les contingents qu'il voulut, dans l'espérance que ces dissensions entre les princes timourides finiraient bien par lui donner le moyen d'étendre sa domination sur l'Iran tout entier.

Cette alerte ne laissa pas un long répit à Mirza Sultan Hosaïn, qui, le 1er Ramadan 874 (4 mars 1470), partit de Hérat pour aller faire la guerre à son compétiteur; mais les événements ne mirent pas un long temps à se tourner contre lui, en ruinant sa fortune, et en le conduisant aux bords de l'abîme. Dès le début de la campagne, Mirza Sultan Yadgar s'empara de Sabzawar, pendant qu'une armée de Turkomans, commandée par Sultan Khalil, fils aîné de l'émir Hasan Beg, marchait pour le rejoindre, tandis que l'émir Hasan Shaïkh Témour, gouverneur du Mazandaran pour Mirza Sultan Hosaïn, battu par les armées du prétendant, perdait cette province, et pour comble, acceptait de servir sous les drapeaux du vainqueur. La souveraineté de Mirza Sultan Hosaïn dans le Khorasan était de date récente; son accession au pouvoir royal n'avait pas été sans blesser certains loyalismes; l'instabilité chronique de la dynastie avait énervé les caractères et lassé la fidélité des chefs; beaucoup des généraux qui commandaient les troupes de Mirza Sultan Hosaïn, voyant la fortune tourner, firent comme l'émir Hasan Shaïkh Témour; ils tournèrent comme elle, et allèrent prêter serment à Mirza Sultan Yadgar (ibid., folio 438 recto).

Mirza Sultan Hosaïn était l'un des meilleurs officiers qui aient commandé les armées timourides; la partie était perdue et la situation désespérée; elle ne pouvait se rétablir que par un repli qui amènerait l'armée de Hérat sur des positions d'où elle pourrait repartir contre l'ennemi; il rétrograda sur Sarakhs, et donna l'ordre d'évacuer tout le Mazandaran jusqu'à Bistam; la manœuvre échoua; Abd ar-Razzak Samarkandi n'en a point vu la cause; elle réside tout entière dans ce fait que les troupes de Mirza Sultan Hosaïn en avaient assez et ne

de Shah Rokh Bahadour Khan, par les peintres qui avaient décoré de tableaux merveilleux l'Apocalypse du Prophète. Cette manière précieuse, aux formes plus souples et plus délicates que la technique de la première moitié du xve siècle, à la palette riche et éclatante, se trouva, dès son origine, fixée pour un siècle entier par le

voulaient pas se battre ; avec de tels soldats, le prince du Khorasan ne pouvait s'arrêter à Sarakhs ; il n'y avait même point de raison qu'il pût tenir devant Hérat. Il renonça à défendre ses états avec ces bandes de fuyards, et il se décida à s'en remettre de ses destinées aux Mongols nomades qui avaient conservé dans la steppe les vertus guerrières de leur race.

Il rétrograda sur Hérat, et, le 11 Zoulhidjdja (11 juin 1470), il arriva au palais de Bagh-i Nazargah, dans la banlieue de la capitale (*ibid.*, folio 438 recto), qu'il quitta pour Bashartou, le 17 de ce mois (17 juin 1470) ; pour les mettre à l'abri des hasards de la guerre, et pour avoir ses coudées franches, il avait envoyé ses femmes et sa maison dans la forteresse de Niratou, où elles étaient plus en sûreté qu'à Hérat. Ses troupes, de plus en plus indisciplinées, et sentant la défaite, quittèrent ses rangs, et se portèrent en bandes sur Niratou, dans le dessein de se livrer à des violences contre les femmes de la cour, ou tout au moins de les piller. Mirza Sultan Hosaïn dut parer à ce nouveau danger, et, tandis que Mirza Sultan Yadgar s'avançait jusqu'à Radegan, près de Thous, il courut à Niratou avec le reste des soldats qui lui obéissaient, et mit en sûreté les dames de sa maison. Puis, il prit délibérément la route de l'exil ; il passa le Mourghab, et pénétra sur les domaines du clan des Aroulad, qui étaient les alliés de la maison de Témour Keurguen (*ibid.*, folio 438 verso). Les fils de l'émir Yadgar Shah des Aroulad reçurent magnifiquement le sultan du Khorasan ; ils l'assurèrent de leur fidélité inébranlable, et ils lui promirent de l'aider de tous leurs moyens dans sa lutte contre Mirza Sultan Yadgar.

La retraite de Mirza Sultan Hosaïn au delà du Mourghab favorisait, au moins temporairement, les desseins de Mirza Sultan Yadgar ; mais, pour arriver à son but, ce prince escomptait beaucoup plus les résultats de l'intrigue que ceux des batailles, et il avait appris à ses dépens que le prince de Hérat était un adversaire redoutable. Il préféra recourir aux manœuvres tortueuses d'une femme de sa famille pour détourner de leurs devoirs les généraux de Mirza Sultan Hosaïn et s'emparer du trône du Khorasan ; Bégué Sultane, tante de Mirza Sultan Yadgar (*ibid.*, folio 438 verso), habitait un palais dans les environs de la capitale ; un jour, sans motif apparent, elle arriva dans la ville, s'y installa, et invita les émirs à venir lui rendre visite. L'émir Faridoun, fils de l'émir Pir Lokman, et d'autres officiers, flattés de ces avances princières, se rendirent chez la dame pour lui faire leur cour. L'auteur du *Matla al-saadaïn* ne dit pas un mot de ce qui se passa dans ces réunions ; le fait ne l'intéressait point ; peut-être n'en sut-il rien ; les historiens musulmans tissent une trame insipide ; il semble que la loi de causalité n'existe point pour eux ; ce qui est certain, c'est que la princesse fut assez habile pour que les émirs qui fréquentaient ses salons, le 6 Moharram 875 (5 juillet 1470) proclamassent la souveraineté de son neveu. Mirza Sultan Yadgar vint jusqu'à Hérat, mais, au moment d'y faire son entrée, il rougit du subterfuge qui lui en valait le trône, et il feignit de vouloir se battre jusqu'à la mort avec Mirza Sultan Hosaïn, à l'heure où sa retraite au delà du Mourghab faisait bien croire que sa cause était définitivement perdue. En fait, Mirza Sultan Yadgar ne pensait nullement à se battre, et c'était un simple bluff ; Abd ar-Razzak Samarkandi était un juriste et un fonctionnaire ; il s'est laissé prendre à cette jactance d'après-guerre ; Mirza Sultan Yadgar marcha vers le Mourghab pour y chercher Mirza Sultan Hosaïn, qu'il s'empressa de ne pas trouver ; il se garda bien de mettre le pied sur la rive du fleuve où campaient les Aroulad ; il s'en revint à Hérat et descendit au palais de Bagh-i Zaghan.

Bien qu'il se fût réfugié chez les Mongols, après sa défaite, Mirza Sultan Hosaïn n'en restait pas moins un ennemi dont il fallait tout craindre ; Mirza Sultan Yadgar, à Hérat, au palais de Bagh-i Zaghan, exposé directement à la première offensive de cet esprit entreprenant, ne s'en doutait point, et passait ses journées et ses nuits à faire la fête ; les autres fils de Mirza Sultan Abou Saïd, Mirza Sultan Mahmoud, Mirza Abou Bakr, Mirza Oulough Beg, avaient plus de sens militaire ; ils virent le danger sous sa forme latente ; ils comprirent que Mirza Sultan Hosaïn ne renonçait pas à la lutte, et que s'il s'était réfugié chez les Aroulad, c'était pour mieux rebondir un jour. Mirza Sultan Hosaïn, avec l'armée des Aroulad, commandée par l'émir Djafar Aroulad et son frère, marcha contre eux, leur infligea une défaite sanglante, et les disperse. Cette déroute des trois fils de Mirza Sultan Abou Saïd privait Mirza Sultan Yadgar de l'appui des troupes qui pouvaient couvrir le Khorasan au cas d'une attaque de Mirza Sultan Hosaïn. Il n'en prit cure ; il continua à se livrer à la crapule dans sa capitale, en laissant les affaires de l'état s'en aller à vau-l'eau, sans se douter de l'imminence du péril qui allait fondre sur lui. Mirza Sultan Hosaïn, chez les Aroulad, choisit mille cavaliers d'élite, et pointa droit sur

génie de son auteur ; elle est le type par excellence de la technique et des procédés des écoles behzadiennes ; c'est elle que l'on trouve, dans une forme généralement inférieure, plus plate et moins somptueuse, sous le pinceau des meilleurs artistes de la fin du xve siècle et de la première moitié du xvie, dans le Khorasan et dans la Transoxiane ; aucun d'eux, si l'on en excepte les peintres qui illustrèrent le *Lisan al-taïr* d'Ali Shir (planche 35) et le *Makhzan al-asrar* de la Bibliothèque Nationale (planches 41-42), ni à Hérat, ni à Boukhara, sous le règne de Sultan Hosaïn Mirza, ou d'Abd al-Aziz Bahadour Khan, n'atteignit à cette perfection, à cette élégance, qui restèrent l'apanage de l'artiste qui les avait créées.

La technique et les normes des peintres de la première époque timouride, vers 1435, se perpétuèrent dans l'ouest de l'Iran jusqu'à une date à laquelle les procédés des écoles de la seconde période étaient nés dans le Khorasan de la manière des illustrations de l'*Ascension de Mahomet*, et allaient donner naissance aux tableaux qui décorent le *Zafar nama* de la collection de M. Sambon. Il existe en effet, dans cette même collection, un très bel exemplaire des cinq poèmes de Nizami [1], qui a été copié en

Hérat, jour et nuit, à la mongole, sans s'arrêter plus de temps qu'il n'en fallait pour faire paître les chevaux, et, à l'aube du 23 Safar 875 (21 août 1470), il arriva, sans que personne eût été averti de sa course, devant le palais de Bagh-i Zaghan qui n'était même pas gardé. Mirza Sultan Yadgar dormait sur une terrasse en la compagnie d'une dame ; il ne put opposer aucune résistance et fut conduit à Mirza Sultan Hosaïn, qui le fit mettre à mort, et se trouva, par cet exploit, définitivement maître du trône de Hérat (*ibid.*, 440 recto).

1. Ce manuscrit a été copié en 866 de l'hégire = 1462, à Isfahan, qui était alors gouvernée par le prince Mirza Mohammad, fils de Mirza Djihanshah, chef de la horde turkomane des Karakoyounlou, souverain de toute la partie occidentale de l'Iran, de l'Azarbaïdjan, de l'Irak Adjami, du Fars ; mais l'on ne peut véritablement parler d'art turkoman, à propos de ce splendide manuscrit de Nizami ; sans insister sur ce fait que, comme nous l'apprend l'auteur du *Matla al-saadaïn*, les Karakoyounlou avaient été investis du gouvernement de l'Azarbaïdjan par la volonté de Shah Rokh, et relevaient ainsi de l'allégeance timouride, les Moutons Noirs, pas plus que les Moutons Blancs, n'ont jamais eu un art particulier, et leur souveraineté sur les provinces de l'ouest de la Perse, qu'ils avaient enlevées aux descendants de Témour, fut très passagère ; ils ne purent les garder longtemps ; Mirza Abou Saïd Bahadour Khan ne tarda pas à rétablir son autorité sur ces contrées qui avaient appartenu aux princes de sa famille, et qui étaient devenues la proie de ces vassaux rebelles de la maison du Sahibkiran, qui disparurent de l'histoire de la Perse, sans avoir exercé aucune influence sur sa civilisation, qui s'évanouirent sans laisser d'autre souvenir que des mentions confuses et brèves dans les chroniques du xve siècle. Le fait qu'en 1462, les Moutons Noirs étaient les maîtres à Isfahan n'a pas l'ombre d'importance : les Karakoyounlou étaient des nomades qui avaient réussi à se tailler une souveraineté temporaire dans ce manteau royal que tous les barbares sortis des steppes de l'Asie Centrale dépeçaient à l'envi depuis le xe siècle ; c'était par un pur hasard historique qu'ils régnaient à Tauris, à Shiraz, à Isfahan ; l'imprévu du destin aurait aussi bien pu les conduire à Lo-yang, ou les mener au Caire. Ils étaient très inférieurs aux Timourides, et même aux conquérants de la lignée de Tchinkkiz : ils représentaient le type parfait du Turk errant, du brigand sans civilisation et imperfectible, du Saldjoukide, de l'Osmanli, du Shahseven. Ils ne s'élevèrent jamais, comme avaient su le faire les Mongols et les descendants de Témour Keurguen, au concept d'une vie organisée sur des bases solides et stables, qui accorde une certaine place aux besoins de l'esprit et aux soucis artistiques. Jamais un Karakoyounlou, sur le trône de Yen-King, ne se fût passionné, comme le firent trop les empereurs Yuan, à l'explication des livres canoniques, aux examens littéraires.

L'époque de leur domination sur les provinces de l'ouest de l'Iran est l'une des plus misérables de l'Islam ; ces nomades continuaient dignement, en l'amplifiant et en la majorant, la tradition de l'anarchie timouride, et du désordre qui avait suivi l'écroulement de la souveraineté mongole ; seuls, les poètes, Hafiz, Khadjou-i Kirmani, produisirent au milieu de cet abrutissement : la forme poétique ne demande ni application, ni continuité ; elle jaillit, comme une force indomptable, irrésistible, au sein des pires conjonctures,

1462, à Ispahan, dont les peintures, imitées de tableaux mongols du commencement du xiv° siècle, sont dans la manière des enluminures du temps de Shah Rokh. La manière du *Zafar nama* de 1467 n'est point née de la technique des peintures

dans la civilisation la plus cruelle, en dehors de la volonté de celui qui en scande les périodes égales, s'imposant comme une inspiration étrangère à celui qui pense en créer le rythme.

Rien de sérieux, qui demandât de l'application et du soin, ne pouvait prospérer, ou même simplement vivre, au milieu d'un tel état social, vers 1460, dans une instabilité sans cesse renouvelée et accrue ; les gens avaient en tête d'autres préoccupations que celle de se commander des livres ornés d'illustrations, et la littérature, comme l'art, végétait misérablement, dans une situation sans avenir et sans espoir. Les artistes d'Isfahan et de Shiraz continuèrent, par habitude et par besoin, à travailler dans leurs officines, sous la domination des dynastes du Mouton Noir, exactement comme ils avaient travaillé quand les princes timourides étaient les maîtres de la province du Fars et de l'Irak, sans plus s'inquiéter des uns qu'ils ne s'étaient tourmentés des autres, sans recevoir beaucoup d'encouragements de ces souverains intermittents.

A cette époque, dans l'Iran, il n'existait plus aucune continuité politique ; les provinces de la Perse passaient de main en main, d'un Timouride à un autre, ou à un Karakoyounlou, au hasard de batailles engagées entre deux poignées de reîtres qui dévastaient le pays, là où elles se prenaient à la gorge, mais qui laissaient bien tranquille le reste de la monarchie ; le gâchis fut complet quand les Shaïbanides arrivèrent à la rescousse, et ce fut la fin du monde timouride. Il n'y avait de puissance stable, de tradition de gouvernement, que dans le Khorasan, à Hérat ; c'est à Hérat, sous le règne de Mirza Sultan Abou Saïd, puis sous la domination de Sultan Hosaïn Mirza, que vécut Djami, le dernier grand poète de la Perse ; c'est à Hérat que fleurirent les ateliers de la première école timouride, dont les illustrations de l'*Ascension de Mahomet* restent le chef-d'œuvre ; c'est à Hérat que naquirent les procédés des écoles behzadiennes, d'où sortit la technique des artistes de la cour de Shah Tahmasp.

La civilisation iranienne, qui, durant plus d'un siècle, avait vécu dans l'extrême-orient de la Perse, se transporta tout entière, dans l'ouest, à Kazwin, à Isfahan, quand les Uzbeks eurent détruit le centre politique de la féodalité timouride, quand ils eurent fait sauter la clef de voûte de cet édifice chancelant qui fut le second empire mongol, quand les Safavis eurent mis fin à cette fantaisie anarchique qui avait duré plus de cent cinquante ans, au milieu de laquelle les destinées de la Perse avaient failli s'évanouir et disparaître comme une cire jetée au sein d'un brasier ardent.

Le manuscrit commence par un tableau de deux pages, représentant une princesse, dans un jardin, sous un dais, entourée des gens de sa cour ; il est entièrement dans la manière des illustrations de l'histoire des Mongols de Rashid ad-Din (supp. persan 1113) ; les personnages qui y figurent sont imités de ceux de l'histoire de Rashid, et entièrement différents de ceux des peintures du *Zafar nama* de la collection de M. Sambon, qui ont été exécutées en 1467, et qui sont les contemporaines de ces illustrations des poèmes de Nizami ; elles appartiennent au même système que les peintures du manuscrit de 1410, dont j'ai parlé plus haut (page 160).

La technique de ce tableau est inférieure à celle des plus belles peintures de l'histoire des Mongols ; la palette en est moins riche ; elle se rapproche davantage de la tonalité des enluminures du *Djihangoushaï* (n° 206), qui a été illustré en 1437, à l'époque de Shah Rokh, avec une tendance au maniérisme, à la préciosité, dont on ne trouve point de trace dans l'histoire des Mongols, ou dans l'*Ascension de Mahomet*, qui est très manifeste dans la pose de la princesse. Le portrait de cette dame ne fait d'ailleurs que copier, d'une façon certaine, la princesse Houmayoun, fille de l'empereur de Chine, telle qu'elle est figurée dans une peinture d'un roman de Khadjou-i Kirmani, qui a été enluminé à Bagdad, en 1396 (Martin, *Miniature painting and painters*, pl. 46).

Si l'on en excepte cette tendance au décadentisme, qui remonte à la fin du xiv° siècle, et qui fait déjà pressentir la manière qui sera, au xvi° et au xvii° siècle, celle des peintres de l'époque safavie, les illustrations du Nizami de M. Sambon sont entièrement dans le genre qui fut en vogue à l'époque de Shah Rokh Bahadour Khan, qui consiste dans l'imitation des procédés des ateliers de l'Azarbaïdjan, à l'époque mongole, au début du xiv° siècle, avec certaines modifications dans l'équipement des hommes, dans les modes des robes et des parures des femmes. La coiffure de grandes plumes des princesses de la maison de Tchinkkiz Khaghan a disparu des tableaux de ce Nizami ; elle est remplacée par un ornement tout différent, de facture plus savante, par un voile de soie, ou par une petite calotte très élégante ; la façon dont les dames se peignaient à l'époque timouride était beaucoup plus compliquée que chez les Mongols, dont les épouses devaient lisser leur chevelure de jais avec un peigne analogue à celui de la reine Theodolinda, que l'on montre dans le trésor de la basilique de Monza, près de Milan. Les femmes de distinction, dans les peintures du xv° siècle, divisent leurs

du Nizami de 1462 : une évolution aussi importante n'aurait pu se faire dans le laps de temps absolument négligeable de cinq années ; s'il est un fait certain, c'est que les procédés des peintures de l'histoire de Témour Keurguen qui appartient à M. Sambon se rattachent directement, par une évolution normale, au genre des tableaux qui illustrent l'Apocalypse du Prophète Mohammad, qui fut enluminée à Hérat, à l'époque de la souveraineté de Shah Rokh.

Il en faut conclure que les deux systèmes d'écoles timourides vécurent simultané-

cheveux en deux bandeaux épais qu'elles plaquent sur leurs joues, à force de pommades et de cosmétiques, en laissant les oreilles découvertes, jusqu'au maxillaire inférieur, en les maintenant dans cette position par un fil de grosses perles qui leur passe sur le sommet du crâne et sous le menton. Cette mode, caractéristique de toute l'époque timouride, se trouve dans les peintures des œuvres de Khadjou-i Kirmani de 1396, dans celles d'un Nizami, enluminé à Hérat en 1494 (Martin, *Miniature painting and painters*, planche 95).

La technique de ce manuscrit présente cette particularité curieuse que, si la manière de ses tableaux est dans le genre de la manière des peintures de la première époque timouride, ses décorations appartiennent à un système artistique essentiellement différent, et reproduisent, avec une diminution notable, sous une forme inférieure, les procédés d'ornementation qui ont été inventés dans les écoles de la seconde période timouride, à Hérat, et que l'on trouve dans leur perfection absolue comme encadrements de l'histoire de Tamerlan de la collection de M. Sambon, en 1467. C'est un fait évident que les bordures et les *sarlohs* du Nizami de 1462 copient les mêmes motifs ornementaux, avec moins de précision, avec une palette différente, qui décorent le *Zafar nama* de 1467, et, d'une façon générale, tous les manuscrits enluminés à l'époque de Sultan Hosaïn Mirza ou des Uzbeks ; c'est ainsi, notamment, que les deux pages initiales des cinq poèmes de Nizami sont ornées d'un grand encadrement, qui est absolument dans la manière de celui que l'on trouve dans le *Zafar nama* de 1467, mais avec moins de noir, que les *sarlohs* des deux livres appartiennent à un même système.

Ce mélange de deux techniques différentes et divergentes est caractéristique de l'infériorité, dans la seconde moitié du xve siècle, des peintres qui vivaient à Isfahan et dans l'ouest de l'Iran ; non qu'il en faille accuser spécialement les Turkomans de la dynastie des Karakoyounlou, qui s'étaient emparés de ces provinces vers le milieu du xve siècle ; la misère du monde au milieu duquel ils vécurent explique la pauvreté de leur imagination : ces artistes continuèrent à copier, dans les tableaux du Nizami, en 1462, les peintures dont la manière avait été créée, au commencement du xive siècle, dans les ateliers mongols de l'Azarbaïdjan, et ils allèrent chercher dans les écoles timourides de Hérat, les modèles incomparables de leurs encadrements et de leurs *sarlohs*. La facture de ces ornements était beaucoup plus fine et plus délicate dans la technique du Khorasan qu'elle ne l'avait jamais été dans la manière des écoles mongoles ; les enlumineurs de Hérat, dans la seconde moitié du xve siècle, étaient arrivés, dans ce genre décoratif, à la perfection idéale ; jamais, à aucune époque, l'on n'a créé une ornementation plus gracieuse et plus élégante dans sa simplicité que ces bordures de rinceaux entrelacés dans les teintes bleues et noires. Les peintres d'Isfahan en expulsèrent les noirs ; le noir était la couleur des Timourides, qui l'introduisirent dans la décoration ; les Mongols l'avaient entièrement ignoré, et les écoles du sud-ouest de la Perse abhorraient cette teinte ; elles avaient inventé des décorations en or et en bleu, de plusieurs nuances superposées, qui sont d'un effet charmant, et qui donnent l'impression de tapisseries somptueuses. La suppression, ou la diminution des noirs, dans les encadrements timourides, dont la gamme des couleurs avait été savamment combinée avec les nuances noires de leur palette, dénatura cette décoration, à laquelle elle enleva sa distinction et sa splendeur.

Un manuscrit des cinq poèmes de Nizami, de grandes dimensions, qui a été copié en 1361, et qui a fait partie de la collection de M. Marteau (supp. persan 1956), est orné, comme le Nizami de M. Sambon, d'un tableau initial qui tient les deux premières pages, et dont le sujet, tout différent, représente le prophète Salomon, assis sur son trône, entouré des animaux de la création, et des génies qui exécutèrent ses ordres. Deux ébauches au trait, relevées de légères touches d'or, d'une admirable exécution, destinées à l'illustration d'un Nizami, qui ont appartenu à la bibliothèque du Grand Seigneur, représentent le trône de Salomon porté par les péris, à travers l'espace, peuplé de génies ailés, aux formes souples et élégantes, d'une grâce inimitable. Ces esquisses ont été reproduites par M. Martin, aux planches 57-58 de son *Miniature painting and painters* ; elles n'ont point été exécutées à Hérat, vers 1440 ; elles ne représentent nullement une « scene from a fairy tale ». La grâce efféminée de leur dessin montre suffisamment qu'elles sont l'œuvre d'un artiste de la période safavie qui les exécuta à Tabriz, à la fin du règne de Shah Tahmasp, ou à l'époque d'Ismaïl II.

ment en Perse, durant un certain temps : la technique des ateliers timourides du premier style, qui copiaient le carton mongol ; la facture des officines de la seconde manière, qui représente l'évolution savante et raffinée de la copie du carton mongol, qui naquit dans le Khorasan, tout à la fin du règne de Mirza Sultan Abou Saïd Bahadour Khan, quelques années avant que Sa Majesté l'Empereur Victorieux, Aboul-Ghazi Sultan Hosaïn Bahadour Khan ne parvînt au stade ultime de la souveraineté du monde timouride. Encore, n'arrive-t-on à cet égard qu'à une certitude assez relative, comme pour tout ce qui concerne l'histoire de la peinture en Perse, puisque l'on trouve, dans un splendide manuscrit des tables astronomiques d'Abd al-Rahman al-Soufi, qui a été enluminé aux environs de l'année 1437, également sous le règne de Shah Rokh Bahadour, des peintures (planches 30-33) qui, bien qu'encore archaïsantes, sont, au moins pour plusieurs d'entre elles, dans une facture plus souple et plus aisée que celles de l'*Ascension de Mahomet*, lesquelles sont leurs contemporaines ; cela, sans compter que, dans des livres illustrés à l'extrême fin des Timourides, même au commencement de la puissance des Shaïbanides, on trouve des peintures en tous points analogues à celles de la première époque timouride, sous le règne de Shah Rokh Bahadour [1], copiées sur des illustrations exécutées au temps de ce prince, à l'imitation des peintures mongoles.

1. Un manuscrit du roman de *Mihir ou Moushtari* (supp. pers. 766), copié, évidemment à Shiraz ou à Isfahan, en 1489, contient deux pages de titre en or de deux teintes, avec très peu de noir et de rouge, tandis que ses peintures, bien loin d'être du même type que celles du Divan de Sultan Hosaïn, qui a été exécuté quatre années plus tôt, sont copiées directement sur les enluminures d'un exemplaire du *Djihankoushaï*, identique à celui qui est conservé à la Bibliothèque Nationale, sous le n° 206, lequel est daté de 1437, sous le règne de Shah Rokh, les peintures de ce *Djihankoushaï* ayant été elles-même copiées sur celles d'un exemplaire de l'histoire des Mongols de Rashid ad-Din, tel que celui qui existe sous le n° 1113, et qui a été exécuté tout au commencement du xiv° siècle (voir planches 13-20). On remarque au fol. 107 r°, un souverain sous un dais, copié littéralement sur une peinture d'un *Djihankoushaï*, ou d'un Rashid ad-Din (cf. 108 v°, 125 v°). Un exemplaire du même roman, conservé sous le n° 765 du supplément persan, copié à Shiraz, en 1503, contient, si l'on en excepte les deux pages initiales, qui sont occupées par un tableau de chasse, une série de copies de peintures d'un *Djihankoushaï* exécuté sous le règne de Shah Rokh, vers 1440, particulièrement aux feuillets 44 v°, 60 v°, 105, 111 v°, 138. Des personnages, également copiés dans un *Djihankoushaï*, ou dans une *Djami al-tawarikh* de Rashid ad-Din, de la fin du long règne de Shah Rokh, se trouvent dans un manuscrit qui contient deux des masnavis de la *Khamsa* de Khosrau de Dehli (man. supp. persan 631), et qui a été écrit en 1481, en pleine époque de Sultan Hosaïn ; il y a quelques petites différences dans les coiffures, et certains turbans du manuscrit 766 se retrouvent dans une peinture de 1343 (supp. persan 1428, fol. 20). Le manuscrit 631, qui a été copié à Shiraz, présente cette particularité que les enluminures de son titre sont uniquement en bleu et en or de deux tons. Une *Khamsa* de Nizami (man. supp. pers. 578), écrite en 1503, comme l'un des manuscrits du *Mihir ou Mushtari*, contient également une série de peintures copiées sur celles d'un exemplaire du *Djihankoushaï* de l'époque de Shah Rokh (fol. 25, 62, 302 v°, 350, 407 v°, 429, 483 v°, 500, 548 v°), et, comme le manuscrit 631, elle s'ouvre par deux pages de titre enluminées en bleu et en or de deux nuances, avec très peu de rouge, sans une trace de noir ; ces enluminures sont très belles, et les peintures au-dessous du médiocre. Un *Livre des Rois* de Firdausi, copié en 1490, quelque part dans l'ouest de l'Iran, dans les provinces soumises au sceptre des Turkomans Akkoyounlou, à l'époque de Yakoub ou de Baïsonghor (persan 228), contient un *sarloh* d'un goût assez pur, absolument identique à ceux du temps de Shah Rokh, et des illustrations qui ont été manifestement copiées dans un manuscrit de l'époque mongole, ou sur des peintures copiées sur des tableaux mongols, telles que celles du *Djihankoushaï* qui a été illustré sous le règne de Shah Rokh (supp. pers. 206). Ce manuscrit du *Livre des Rois* présente ainsi exactement les mêmes caractéristiques que les *Mihir ou Mushtari* dont il vient d'être question. Les peintures sur lesquelles ont été copiées celles de ces manuscrits, avec quelques rajeunissements insignifiants, sont de la même

Les artistes des écoles de la seconde époque timouride, ceux des ateliers dont la manière fleurit à la cour des princes uzbeks ou shaïbanides, quand ces barbares eurent arraché la souveraineté du Khorasan aux descendants de l'émir Timour, adoptèrent une manière et une technique moins raides et plus gracieuses que celles de leurs devanciers qui avaient travaillé sous le règne glorieux de Shah Rokh Bahadour. Les peintures qui sont reproduites dans la planche 34 illustrent l'exemplaire original du recueil des ghazals de Sultan Hosaïn Mirza [1], qui a été copié en l'année 1485; elles constituent de bons exemples de la facture des artistes timourides de Hérat à la fin du xve siècle ; cette technique est très inférieure à celle des illustrations du recueil des œuvres de Mir Ali Shir Navaï, qui ont été peintes quarante années plus tard, en 1526, dont l'une, au moins, est l'œuvre de Behzad, le type par excellence, et dans sa perfection, du genre que l'on est convenu de nommer behzadien. Elles sont plus sèches, et leur relief est beaucoup plus faible ; leur modelé est moins plastique, leur tonalité est moins riche,

école que celles de deux exemplaires du *Livre des Rois*, qui ont tous les deux été exécutés à la fin du règne de Shah Rokh Bahadour Khan, comme le *Djihankoushaï* que j'ai pris pour type de cette catégorie d'illustrations. L'un d'eux porte le n° 493 dans le supp. persan; il a été copié en 1441; ses peintures sont d'une facture identique à celles du *Djihankoushaï*, particulièrement les illustrations des feuillets 51 v°, 258, 380 v°, 412. L'autre, de trois années postérieur, et daté de 1444 (supp. persan 494), offre les mêmes caractéristiques, et il y a, dans ses peintures, des éléments qui sont empruntés directement à des peintures mongoles, particulièrement au fol. 307, ce qui les rend beaucoup plus archaïques que celles de l'Ascension de Mahomet, lesquelles sont de huit années plus anciennes. Ces particularités se retrouvent à des époques bien plus basses, en plein règne des Safavis ; c'est ainsi que le man. supp. persan 491 du *Livre des Rois*, dont l'illustration a été terminée en 1618, presque en même temps que celle du Nizami (1619-1620) des planches 56-63, contient des peintures copiées en grande partie sur des originaux qui datent de l'époque de Shah Rokh, avec des additions empruntées à des peintures de la seconde époque timouride ; c'est ainsi qu'au folio 269, Khosrau et Shirin sont assis près d'un canal qui traverse un bassin rectangulaire analogue à ceux du Divan de Sultan Hosaïn (planche 34) et du *Sab Sayyara* de Mir Ali Shir (planche 37) ; on y trouve même les femmes qui jouent du tambourin et de la harpe, à cette même planche. Des peintures du règne de Shah Rokh sont également recopiées dans un *Livre des Rois* qui a été exécuté à une date un peu antérieure, en 1604 (supp. persan 490), particulièrement aux folios 64 v°, 105 v°, 150, 363 v°, 411 v°. On voit, qu'en 1503, des artistes recopiaient soigneusement des peintures, elles-mêmes copiées sur des illustrations datant de l'époque mongole, vers la fin du règne de Shah Rokh, alors que l'on possède un exemplaire du *Hasht Bihisht* de Khosrau Dahlavi, daté de 1503 (man. supp. persan 633), qui ne présente plus ces particularités ; ses peintures ont le type de celles de l'extrême fin de la période timouride ; elles présentent même déjà les caractéristiques des peintures safavies, les grandes robes des femmes qui y sont représentées étant très analogues à celles des dames de la planche 37 et d'Azada dans la planche 36. C'est de même qu'il existe un Divan de Hasan Dahlavi, daté de 1505 (man. persan 283), dont les pages de titre et les peintures, qui représentent une scène de chasse (fol. 1 v°-2), sont déjà de la peinture safavie, bien qu'on y trouve encore un personnage coiffé de la couronne crénelée, caractéristique des peintures de l'époque mongole du manuscrit supp. persan 1113, qui a été illustré vers 1310. Ces genres, qui sont contemporains, et qui s'excluent, appartenaient à des provinces différentes de l'Iran : le type des peintures du *Djihankoushaï*, dans la facture mongole, appartenait plus spécialement à l'Ouest, tandis que les peintures dans la manière de la seconde époque timouride provenaient des écoles du Khorasan.

1. Une liste de noms d'artistes qui vécurent sous le règne de Sultan Hosaïn Mirza est donnée, sans aucun renseignement, dans le manuscrit supp. persan 1121, folio 190 v°. Ce sont : Khadja Abd al-Kadir, Nasr ad-Din Iskandarani, Mirza Ghazanfar, Ali Sitaï, Shams-i Roumi, Salghour Shah Ghouri, Shaïkh Safaï Samarkandi, Ali Kirmani, Abd-al-Moumin Taïfour, Rizwan Shah, Hosaïn-i Moustahill, Mohammad Siyah, Ali Djan, Shihab-i Maridini, Abd ar-Rahim, Asmaï, Hadji Saad, Atkouli, Mouarrif, Khourram Shah. Ces peintres furent des indépendants, qui n'eurent aucune part aux faveurs officielles, et leur nom ne paraît pas dans les chroniques.

leur goût infiniment moins sûr ; ces caractéristiques, les premières au moins, les rattachent encore au style et à la manière des peintures de l'Ascension de Mahomet (planches 21-29), car il ne saurait être question d'une décadence du goût dans les écoles de la seconde époque timouride, quand l'on considère la perfection des peintures qui furent exécutées pour les Shaïbanides, et il ne faut voir dans les défauts de ces illustrations des poésies de Sultan Hosaïn Mirza qu'un accident tout local et sans importance.

La seconde moitié du XVIe siècle vit la décadence, et même la disparition, de ces écoles shaïbanides de la Transoxiane ; la peinture du manuscrit du *Lisan al-taïr*, datée de 1553, qui est reproduite dans la planche 43, celles du *Boustan*, datées de 1556, que l'on trouvera sous les numéros 44-45, les illustrations d'un Divan de Mir Ali Shir Navaï [1], copié en 1554, vraisemblablement pour Naurouz Ahmad, le même souverain qui fit exécuter le *Boustan*, sont inférieures à celles du manuscrit des œuvres complètes de Mir Ali Shir Navaï (supp. turc 316). L'on ne trouve point, par la suite, de peintures dont la perfection indique que cette infériorité soit due à une faiblesse passagère, et qu'elle n'est point le signe tangible du déclin d'un art qui a produit, à l'époque de sa pleine efflorescence, les œuvres les plus remarquables et les plus achevées de la peinture iranienne, celles que les enlumineurs des époques plus modernes se sont bornés à recopier [2], en les adaptant un peu au goût de leur siècle, par impuissance d'inventer des formules nouvelles et inédites.

Les circonstances politiques au milieu desquelles vécurent les derniers princes uzbeks de la Transoxiane expliquent suffisamment cette décadence : comme toutes les souverainetés fondées par les Mongols et par les Turks, leur empire, d'une redoutable puissance à ses origines, se fragmenta en principautés rivales, puis se démembra en perdant Khiva, qui devint la capitale d'une dynastie indépendante, et en abandonnant le Khorasan aux rois safavis de Perse. La civilisation des Uzbeks, beaucoup plus rude et plus brutale que celle des Timourides, perdit rapidement le léger vernis qu'elle avait acquis dans les capitales où avaient régné les descendants de l'émir Timour ; elle ne dépassait pas d'ailleurs les besoins très limités d'une cour et d'une aristocratie de barbares et d'errants, qui n'encouragèrent un peu les arts que par une imitation toute méca-

1. On trouve dans ce manuscrit (supp. turc 762, fol. 1 v°) une maison ornée d'un balcon, copiée sur celle qui décore la peinture du Divan de Sultan Hosaïn Mirza, qui est reproduite à la planche 34 ; par contre, on y remarque le même arbre, au tronc vert, qui figure à plusieurs reprises dans les illustrations de la *Khamsa* de Nizami de 1620 (planches 56, 59, 61, 62, 63) ; cet arbre provient directement de celui de la peinture du recueil des œuvres complètes d'Ali Shir Navaï, que l'on trouvera à la planche 35.

2. C'est ainsi qu'un très beau manuscrit de l'histoire d'Alexandre, par Ahmadi, dont une page de titre est reproduite dans la planche 12, exécuté dans l'empire osmanli en 1560, contient des illustrations copiées sur des peintures timourides de la seconde époque (fol. 49, 102, 106, 130, 208), et de la première (fol. 228). Celle du folio 106 est nettement copiée sur celle qui est reproduite dans la planche 36 ; Alexandre est copié sur Bahram Gour, avec les mêmes gestes, mais retourné ; le personnage qui tranche un bouquetin en deux d'un coup de sabre est imité de celui qui pourfend un tigre : même costume, même turban, même coup de taille. Au folio 130, la scène qui figure Alexandre à cheval, le roi de la Chine se prosternant devant lui, est inspirée des peintures du *Makhzan al-asrar* reproduites dans la planche 42, avec des modifications beaucoup plus importantes. On y retrouve notamment le jeune homme armé d'une hache et coiffé d'un bonnet pointu orné d'une plume.

nique des Timourides, car leurs sujets n'en avaient aucune notion, ni aucun besoin. Cette apparence de civilisation ne pouvait subsister longtemps, en dehors d'une influence étrangère qui lui eût donné quelque continuité, mais qui ne se produisit pas, car la Perse des Safavis n'en exerça aucune sur ces royaumes lointains d'au delà de l'Oxus. Il est certain que ces chefs de horde s'en étaient retournés à leur barbarie originelle, lorsque, au commencement du xviie siècle, la souveraineté des débris de leur monarchie passa aux princes djanides, seigneurs d'Astrakhan.

C'est à la même époque, mais sous l'influence de causes toutes différentes, que commence en Perse, sous le règne des Safavis, la décadence de la peinture, et elle ne fait plus que s'accentuer à mesure que l'on descend le cours des âges, pour arriver à l'abâtardissement complet et à la déchéance avec les Zands et les Kadjars.

Les Safavis ont fait l'impossible pour tuer dans l'Iran toute tendance artistique : leur dynastie, dont les ancêtres avaient été de vénérables religieux, descendants très authentiques du khalife Ali, arriva au pouvoir à une heure où la Perse, après des siècles d'écrasement par les Saldjoukides, les Khvarizmshahs, les Mongols, les Timourides, était excédée [1] d'être la proie de ces barbares aux faces jaunes, qui, chassés des steppes de l'Asie Centrale par la faim et la misère, s'étaient rués sur elle, et l'avaient ruinée. Ils se donnèrent la tâche de rétablir l'ordre dans l'Iran, et de mettre un terme au chaos qui était né de la brutalité des Mongols, des frasques et des incohérences des Timourides. Si les Safavis possédaient, comme tous les ordres religieux, les qualités essentielles qui permettent de venir à bout d'une œuvre qui épuise les hommes du siècle, l'esprit de suite et une patience indéfinie, ils en partageaient, sauf de très rares exceptions, Shah Tahmasp, par exemple, qui fut un isolé, l'indifférence en matière artistique, et ils s'occupèrent bien plus de faire triompher leur système politique et religieux que d'encourager les arts et les lettres dans l'étendue de leur empire. Comme toutes les sectes qui ont tenté une réforme religieuse, les Safavis ont manqué de sens artistique ; ils ont volontairement méprisé et poursuivi toutes les manifestations de l'esthétique, parce qu'ils savaient que la perfection de la forme est la pire corruptrice, parce qu'ils y voyaient, de la part de leurs auteurs, un acte d'orgueil destiné à forcer l'illusoire admiration des hommes, de la part de ceux qui y prennent leur plaisir, et qui les goûtent, une sensualité incompatible avec la pureté des objets qui doivent occuper leur âme.

Ce furent ces princes, dont Témour Keurguen était allé saluer l'ancêtre à Ardabil, qui

1. D'autant plus que ces princes, comme les Kadjars, qui sont aussi des Turks, n'avaient pas perdu une seule occasion de faire sentir aux Persans qu'ils étaient un peuple de vaincus, à l'égard duquel l'on n'était tenu à aucun ménagement, tel Nasir ad-Din Shah Kadjar, qui donna à son chat le titre de khan, et le fit appeler Babr-Khan, lui assignant un revenu de 5.000 tomans, des honneurs princiers, et l'ordre le plus élevé du royaume, pour bien montrer aux Persans que le plus huppé d'entre eux ne vaut pas mieux qu'un matou.

développèrent la théorie des douze imams contre celle des trois premiers khalifes, qui donnèrent au Shiïsme un caractère exclusif, une unité de doctrine, un absolutisme, un formalisme outranciers, qu'il n'avait jamais connus jusqu'à leur époque, en créant l'orthodoxie shiïte contre l'orthodoxie sunnite, et en les opposant nettement l'une à l'autre [1]. Les Safavis avaient la prétention de remettre à leur place toutes les entités que les révolutions avaient bouleversées dans l'Iran ; ils accomplirent la tâche qu'ils s'étaient imposée avec une cruauté froide, impitoyable ; elle écrasa tout ce qui se dressa devant eux ; elle anéantit tout ce qui fit obstacle à leurs desseins inéluctables, et les princes de leur famille furent ses premières victimes [2].

Ils ne rappelaient en rien les princes timourides dont la plupart avaient été des coureurs d'aventures, sans l'ombre d'esprit politique, qui avaient fait de la Perse un champ clos, où ils s'étaient livrés des tournois dignes d'être chantés par le Boiardo et par l'Arioste. Les descendants de Tamerlan avaient l'esprit tellement anarchique, si hostile à toute hiérarchie, qu'aucun d'eux ne songea à prendre le titre de sultan, et qu'ils se contentèrent de celui de mirza, « fils de l'émir », jusqu'au jour où Zahir ad-Din Mohammad Babar se fit appeler padishah, quand il eut conquis le trône de Dehli. Ils étaient restés au xve siècle des chefs de bande errants dans les provinces de la Perse, comme leurs ancêtres, les Turkesh et les Ouïghours, erraient sur leurs chevaux rapides, la lance au poing, en quête d'un mauvais coup, dans les steppes désertes de l'Asie Centrale [3].

Mais plusieurs de ces paladins, à l'esprit fantaisiste et indocile, surent réagir contre les tendances ataviques de leur race, et ils encouragèrent les lettres et les arts, tel, Shah

1. Les ennemis des Safavis, les Uzbeks de la Transoxiane, et les Osmanlis, qui étaient sunnites, qui firent tout ce qu'ils purent pour écraser la Perse shiïte, ont même prétendu que ce sont les Safavis qui ont inventé de toutes pièces le Shiïsme, lequel n'aurait pas existé avant eux. C'est là un mensonge parfaitement conscient : les Uzbeks et les Osmanlis n'étaient pas si ignorants qu'ils ne connussent la vérité sur ce point ; tout le monde savait qu'au commencement du xive siècle, le sultan mongol Khorbanda Oltchaïtou avait fait officiellement profession de Shiïsme ; le fait était raconté dans des histoires qui étaient à la portée de tout le monde, que tout le monde lisait. Comme ces allégations mensongères pouvaient porter un certain tort à l'Islamisme persan, un Alide, Nour Allah al-Maraashi al-Hosaïni al-Shoustari, composa, à la fin du xvie siècle, un ouvrage, intitulé *Madjalis al-mouminin*, dans lequel il se donna la tâche de réunir les biographies de tous les personnages qui, à toutes les époques, ont professé le Shiïsme ; ce livre est extrêmement bien fait, mais son auteur est tombé dans l'excès diamétralement opposé à celui dont les détracteurs des Safavis s'étaient rendus coupables, car il a compté comme Shiïtes tous les personnages qui, de près ou de loin, furent en relations avec des Shiïtes, tel Houlagou, le conquérant bouddhiste de la Perse.

2. Quand les émirs safavis se furent emparés de Hérat, ils se rendirent à la mosquée, et se rassemblèrent sous la chaire ; ils prièrent le prédicateur de maudire, suivant la formule shiïte, les trois premiers khalifes, Abou Bakr, Omar, Osman ; le prédicateur s'y refusa ; on lui abattit la tête d'un coup de sabre ; celui qui lui succéda en passa par la volonté des généraux du roi de Perse.

3. Les Turks et les Tonghouzes, en Asie Centrale, quand ils n'avaient pas l'occasion, ou la possibilité, d'attaquer la Chine ou la Perse, passaient le plus clair de leur temps à se combattre entre eux : la guerre était la seule industrie de ces barbares qui répugnaient à toute vie sédentaire. Il ne faut pas oublier que Tamerlan a brisé les deux ailes de l'armée osmanlie, en forçant Yildirim Bayazid à abandonner ses projets de conquête de l'empire grec pour venir se faire écraser à Angora. Il est évident que la chute de Byzance, à cette époque, aurait provoqué dans la Chrétienté une catastrophe dont elle fut sauvée un demi-siècle plus tard.

Rokh Bahadour Khan, dont le long règne fut l'époque d'une véritable renaissance de la littérature persane, qui tira de l'oubli dans lequel elle menaçait de tomber l'histoire des nations du monde de Fadl Allah Rashid ad-Din; tel, Baïsonghor Mirza, qui fit faire une édition du *Livre des Rois*, et qui sauva ainsi cette merveille de la poésie épique d'une disparition presque complète; tel, Ibrahim Mirza, qui fit écrire par Sharaf ad-Din Ali Yazdi l'histoire des événements qui survinrent dans l'Iran après l'effondrement de l'empire mongol; tel, Oulough Beg Mirza, qui cultiva, avec des talents égaux, l'astronomie et l'histoire; tel, Sultan Hosaïn Mirza, dont les poésies rivalisent avec celles de son ministre Ali Shir; Baber surtout, que la simplicité et la puissance de son style placent tout à côté des deux grands hommes de guerre qui ont manié avec une égale maîtrise la plume de l'historien et l'épée du conquérant, César et Napoléon. Et même, ceux de ces mirzas turbulents, qui ne furent dans l'Iran que des condottieri d'uomini d'armi, mirent-ils par leurs extraordinaires fantaisies, un peu d'imprévu dans la monotonie et les tristesses de leur époque, tandis que le long règne des Safavis se déroula aussi impitoyablement invariable que les chapitres des traités de droit canonique qui furent écrits par leurs juristes.

Rien ne trouva grâce aux yeux des Safavis, hors l'orthodoxie du Shiïsme; ils lui sacrifièrent tout ce qui pouvait lui faire le moindre obstacle; ils poursuivirent d'une haine implacable les philosophes, comme le célèbre Molla Sadra, et les Soufis, dont les interprétations ésotériques de la Loi musulmane ruinaient d'avance l'unité de la doctrine qu'ils voulaient imposer à la Perse [1], et qu'ils lui imposèrent, en substituant l'interprétation exotérique et littérale des textes, aux commentaires ésotériques des Mystiques, qui fragmentaient indéfiniment l'unité de l'Islam, en y multipliant les chapelles, pour aboutir à l'hétérodoxie la plus complète, telle celle de Djami, lequel imagina, un jour, que les Archanges gardent le Ciel, les juristes, la Loi musulmane, et que les Soufis sont les gardiens d'Allah sur son trône éternel [2].

La décadence littéraire et artistique de la Perse s'accomplit à leur époque : Djami, Maktabi, Hatifi, qui vécurent à l'extrême fin du règne des Timourides, sont les derniers

[1]. Si les Safavis avaient parfaitement et entièrement raison au point de vue strict de la raison pure, il n'en allait point de même au point de vue, plus important, de la raison pratique. L'Islam dogmatique des Safavis, comme celui des quatre sectes des Sunnites, est parfait pour les juristes qui passent leur vie à en étudier l'essence dans les traités de droit, et l'on n'y trouve aucune de ces fantaisies qui font le charme des livres écrits par les Soufis, en attirant sur leur tête la malédiction des théologiens et des jurisconsultes. Mais, si l'on fait abstraction des spécialistes du droit canon, dont le métier est de faire la théorie de l'Islam, on ne voit pas qui pourrait s'intéresser à une doctrine aussi sèchement précise, aussi abstruse, aussi impropre à être comprise du commun des mortels, que les abstractions des Scolastiques. C'est le Soufisme, avec son imprévu, sa largeur d'idées, et, il faut bien le dire, avec son indifférence en matière religieuse, qui a fait la fortune de l'Islam. Jamais les doctrines des professeurs d'orthodoxie islamique du Caire ou d'Isfahan n'auraient pu se répandre seules, en l'absence d'éléments plus compréhensibles et plus immédiatement tangibles, et dans l'Afrique du Nord, et aux Indes; si l'Islam a rapidement conquis ces pays, c'est parce qu'il a pris le soin de se revêtir de la forme du Soufisme, autrement attrayante pour l'esprit des hommes que le rigorisme des juristes. Les Confréries qui pullulent dans toute l'Afrique musulmane, et qui sont du Soufisme pur, en donnent la meilleure preuve.

[2]. *Nafahat al-ouns*, man. supp. persan 319, fol. 81.

poètes dont puisse s'enorgueillir la littérature iranienne [1]; les innombrables rimeurs qui fleurirent après eux, au temps des Safavis, n'ont plus que du métier, sans aucune inspiration; c'est en vain qu'ils cherchent, dans leurs froides compositions, à imiter les inimitables masnavis de Nizami, car aucune floraison poétique ne pouvait éclore et s'épanouir dans cette ambiance glaciale de droit canon et de jurisprudence. Ils furent réduits à aller chercher fortune chez les empereurs timourides de Dehli, qui, comme leurs ancêtres dans le Khorasan, se montrèrent toujours les protecteurs des lettres ; ils se laissèrent facilement corrompre par la fausse élégance, l'indigente richesse, le maniérisme, le décadentisme pédant, l'emphase stérile et macaronique du style indien, qui fait de leurs poésies un objet de répulsion pour ceux qui savent jouir de la beauté sereine de Firdausi et de Nizami.

C'est durant cette même période, qu'engagée sur la voie de pareils errements, la peinture, perdant ses qualités traditionnelles de simplicité et de distinction, qui avaient été, malgré de très grands défauts, les caractéristiques des œuvres mongoles et timourides, s'affadit, et tend au même maniérisme qui vint flétrir la poésie persane. D'ailleurs, sans que l'on puisse invoquer le témoignage de textes précis, les historiens n'ayant pour ainsi dire jamais traité de telles questions dans leurs chroniques, et le *Alamaraï-i Abbassi* ne parlant que très incidemment des peintres, il est vraisemblable que la peinture, qui avait continué, à la cour des premiers Safavis, à jouir de la faveur que lui avaient témoignée les princes qui les avaient précédés dans la souveraineté de l'Iran, ne tarda pas à être vue d'un mauvais œil sous le règne d'un prince d'un rigorisme aussi formel que l'était Shah Abbas, et que les artistes ne trouvèrent pas à Isfahan l'accueil empressé qui leur avait été réservé à Hérat, dans le palais des Timourides du Khorasan, et même dans les villes de la Transoxiane, à la cour des princes shaïbanides.

Les peintures qui ont été exécutées au commencement du long règne des Safavis, jusqu'aux environs de 1550, certaines qui se placent à une époque beaucoup plus tar-

1. En fait, il y avait longtemps que la poésie persane était en décadence : les grandes écoles se placent au siècle des Samanides, avec Roudagi et Dakiki, à l'époque des Ghaznavides, avec Firdausi et les Épiques, sous le règne de Sindjar, avec Anvari et sa pléiade. Tout à fait à la fin des Saldjoukides, paraissent Khaghani et Nizami. Khaghani est grandiloquent comme Victor Hugo, et ses vers valent plus par la musique qu'ils évoquent que par les idées qu'ils remuent. Nizami, surtout dans le *Haft païkar*, le *Khosrau ou Shirin*, le *Laïla ou Madjnoun*, est la perfection même, et son style a la douceur et la magnificence d'une soie brochée d'or ; c'est lui qui a donné à la poésie lyrique la forme définitive dont elle ne s'est plus jamais écartée. Après Khaghani et Nizami, il n'y a plus d'écoles : Sadi et Hafiz sont des isolés, qui ont créé des chefs-d'œuvre incomparables ; mais, de leur temps, la veine poétique est bien près d'être épuisée. Maktabi aurait peut-être rivalisé avec Nizami, s'il eût vécu, mais Djami clôt définitivement la série ; il n'a presque aucune inspiration, mais seulement du métier, dont on retrouve des artifices très habiles dans le *Yousouf ou Zoulaïkha* et dans le *Soubhat al-abrar* ; sa grande vogue en Occident provient de ce qu'il est l'un des poètes persans dont les œuvres ont été le plus traduites. La poésie persane, sauf quelques sages, s'est épuisée à imiter deux inimitables, Firdausi et Nizami ; à partir de ce moment, sa décadence était irrémédiable, car la poésie est morte dès qu'elle éprouve le besoin d'imiter une œuvre antérieure. Nizami l'a bien montré lui-même, quand, trop vieux pour l'invention poétique, il voulut imiter le *Livre des Rois* de Firdausi, dans l'*Iskendar-nama*, qui est la partie la plus froide de son œuvre; seul, Khosrau Dahlavi, un turk de la tribu des Latchin, autour de Balkh (Djami, *Nafahat al-ouns*, man. supp. persan 319, fol. 275 v°), a été assez heureux pour imiter sensiblement Nizami, avec des moyens plus simples et moins recherchés que son modèle.

dive, à la fin du règne de Shah Abbas Ier, au commencement de la souveraineté de Safi Ier, jusque vers 1630, ne sont pas encore marquées du sceau de cette décadence; mais, d'une façon générale, la peinture du xviie siècle, sans parler naturellement des œuvres du xviiie, est médiocre, plate, d'un dessin vulgaire et négligé, d'une couleur désagréable, d'une facture lâche, sans goût, sans soin, ni distinction.

Les premiers Safavis furent les contemporains des princes uzbeks de la Transoxiane, pour lesquels, dans la première moitié du xvie siècle, furent exécutées les œuvres les plus parfaites et les plus finies de la peinture persane, telles celles qui se trouvent reproduites dans les planches 35-39, 41-45. Les écoles qui fleurirent à la cour de Shah Ismaïl et de Shah Tahmasp, à Kazwin, puis à Tabriz, se rattachent directement, sans aucune solution de continuité, immédiatement, aux écoles timourides du Khorasan, dont elles ne sont que les prolongements. Elles sont post-timourides, plutôt que contemporaines des Safavis, car les Shaïbanides ne furent jamais que les médiocres continuateurs des descendants de Timour; l'ambiance religieuse et politique au milieu de laquelle ils vivaient était, quoique à un stade bien inférieur, la même que celle de la cour de Sultan Hosaïn Mirza, complètement et essentiellement différente des tendances et des goûts du palais du souverain safavi qui régnait à Tauris.

L'auteur de l'excellente histoire du commencement de la dynastie safavie, jusqu'à la fin du règne de Shah Abbas, connue sous le titre d'*Alamaraï-i Abbassi* [1], nous apprend, d'une façon tout incidente, sans avoir eu le moindre dessein d'insister sur ce fait curieux, que les peintres qui s'illustrèrent à la cour du roi Tahmasp Ier furent les élèves de l'incomparable Behzad. Kamal ad-Din Behzad avait été au service des descendants de Timour dans le Khorasan; si l'on en croit les historiens de la Perse, et la tradition iranienne, il fut le créateur inimitable de la manière et des procédés de l'école qui avait fleuri à Hérat, à la cour de Sultan Hosaïn Bahadour Khan [2]. Behzad et la plu-

[1]. Cette chronique est en réalité l'histoire de Shah Abbas Ier (1587-1629), avec une introduction qui contient celles d'Ismaïl Ier, Tahmasp Ier, Ismaïl II et Mohammad Khodabanda. Son auteur, Iskandar Mounshi, était un fonctionnaire attaché au service du vizir Itimad ad-Daula Hatim Beg.

[2]. Il est certain que Kamal ad-Din Bahzad fournit une longue carrière, sans qu'il soit possible de fixer les dates de sa naissance et de sa mort, ni, ce qui serait plus important, celle de la maturité de son talent. Ghiyas ad-Din Khondamir, dans sa chronique générale, intitulée *Habib al-siyar* (man. supp. persan 177, fol. 310 v°), qu'il termina en 1523, sous le règne du roi safavi Shah Ismaïl, nous apprend que Behzad fut le client du célèbre Nizam ad-Din Mir Ali Shir Navaï, qui mourut en 1500, et de Sultan Hosaïn Mirza, qui régna dans le Khorasan de 1470 à 1505; il ajoute qu'à son époque, Kamal ad-Din Bahzad jouissait de la grande faveur des souverains de l'Iran, c'est-à-dire des rois safavis. L'auteur de l'*Alamaraï-i Abbassi* (man. supp. persan 222, fol. 91 r° et ssq.) nous apprend que Shah Tahmasp, dans sa jeunesse, tout au commencement de son règne, s'amusa à faire des peintures, et qu'il prit les leçons des plus célèbres artistes de son époque, tel Behzad; mais il dut renoncer à cette distraction quand il fut arrivé à l'âge viril, et quand il dut prendre en main les affaires de l'État, alors que les peintres avec lesquels il avait aimé à s'entretenir, à dessiner et à peindre, eurent quitté ce monde. Ces renseignements sont vagues : Shah Tahmasp régna de 1524 à 1576; la seule précision que l'on possède par le témoignage de Khondamir, c'est que Bahzad mourut postérieurement à une date plus tardive que 1524. Il n'est peut-être pas téméraire, de ces données assez décousues, de fixer la période d'activité de cet artiste de 1465 à 1525. Rien d'ailleurs ne saurait, sur ce point, remplacer un renseignement précis et formel; voir plus loin, dans la description des planches.

part de ses disciples suivirent Badi az-Zaman Mirza, quand le fils de Sultan Hosaïn, dépouillé de sa souveraineté par les Uzbeks, abandonna Hérat, et s'en alla chercher asile à la cour de son beau-frère Shah Ismaïl. Il était impossible que des artistes de cette valeur s'obstinassent à vivre sous le joug de ces sauvages ; il était fatal que ces peintres vinssent chercher un refuge à la cour opulente du roi safavi. La dépossession de leurs souverains par les Shaïbanides privait des ressources qu'ils tiraient de l'exercice de leurs talents les maîtres du pinceau qui avaient illustré les écoles lointaines du Khorasan. La fortune, la puissance, la splendeur, des souverains de l'Iran étaient tout autres que celles des roitelets de Khodjand, de Tashkand, de Samarkand, ou de Boukhara ; tous les disciples des écoles behzadiennes, qui voyaient l'espoir s'ouvrir devant eux, suivirent le maître dans son exil ; les hommes dont la carrière approche de son terme ne s'en vont pas vers des horizons nouveaux ; si dures que soient les circonstances, ils meurent dans les sites habituels où ils ont vécu les matins radieux de leur jeunesse. C'est ainsi que des disciples de l'école qui avait fleuri à Hérat sous le règne de Sultan Hosaïn Mirza demeurèrent dans les villes d'au delà de l'Oxus, et travaillèrent pour les Shaïbanides. Tout le reste s'enfuit en Perse. Shah Ismaïl était un dilettante de talent et un artiste, qui, sous le pseudonyme de Khitayi, a composé des vers en turk, dans une forme remarquable[1] ; il accueillit ces peintres à bras ouverts ; ils trouvèrent à sa cour les emplois et les honneurs ; Behzad, leur doyen, la gloire de l'école de Hérat, l'illustration des années de Sultan Hosaïn Mirza, avait atteint un âge avancé, quand, en l'année 1522, au témoignage de Khondamir, Shah Ismaïl lui confia, en consécration ultime de sa brillante carrière, les fonctions académiques de directeur du Conservatoire des Livres, qu'il cumula avec celles de professeur du prince royal, Tahmasp Mirza ; elles lui laissèrent des loisirs agréables qui lui permirent de travailler pour son compte, et de peindre des compositions splendides qu'il envoyait à Hérat pour illustrer les livres de luxe que l'on copiait dans l'ancienne capitale des Timourides[2] ; les élèves que ces grands artistes formèrent à Tabriz, sous le règne de Shah Tahmasp, continuèrent à travailler d'après les traditions qu'ils leur transmirent ; elles déclinèrent après eux, et elles disparurent par suite de l'inclémence des temps[3].

1. Un exemplaire du recueil des poésies de Shah Ismaïl Ier existe dans le fonds turc, sous le numéro 1307 du supplément turc ; il a été copié en 1541-1542, dix-sept ou dix-huit ans après la mort de son royal auteur. Iskandar Mounshi parle en terme élogieux des compositions poétiques, en persan et en turc, de Shah Ismaïl (*Alamaraï-i Abbassi*, édition de Téhéran, page 33), et il ajoute que le fondateur de la dynastie safavie écrivait plus volontiers ses vers en langue turke qu'en persan, ce pourquoi, il prit le surnom de Khitayi « le Chinois », les Turks d'Asie se croyant ethnographiquement alliés aux fils de Han.
2. Sur ces faits, voir plus loin, dans la description des planches.
3. Khondamir, dans le *Khilasat al-akhbar* (man. supp. persan 175, fol. 350 r° et sqq.), dans le *Habib al-siyar* (voir la note 2 de la page 175), l'auteur de l'*Alamaraï-i Abbassi* (man. supp. persan 222, fol. 91 r° et sqq.; supp. persan 1348, fol. 131 v° et sqq.; éd. de Téhéran, pages 127 et sqq.), considèrent que Behzad fut le maître le plus remarquable du commencement du règne des Safavis. D'après l'*Alamaraï-i Abbassi*, Shah Tahmasp, fils de Shah Ismaïl Ier, pour qui fut copié et illustré le *Livre des Rois* qui appartient à M. de Rothschild, avait appris à copier le soulous, le naskhi et le talik ; il connaissait, en outre, l'art de la peinture, dans lequel il acquit une extrême habileté, comme dans la pratique de la calligraphie. Shah Tahmasp avait été le

Ce fait, qui est mis en lumière d'une façon si heureuse par le témoignage d'Iskandar Mounshi et de Khondamir, explique comment les peintures et les enluminures qui furent exécutées sous le règne de Shah Tahmasp ne sont pas toujours de l'art safavi, dans la manière des illustrations de la *Khamsa* de Nizami, qui sont reproduites dans les planches 36-63, mais bien de la technique des écoles qui vécurent dans l'Iran oriental après la chute des Timourides, dans le même style que les peintures du *Makhzan al-asrar* de Nizami (planches 41-42) ou du *Boustan* de Saadi (planches 44-45). Cette circonstance explique

disciple de Sultan Mohammad ; il montrait un goût très vif pour ces occupations, et il réunissait les maîtres les plus célèbres, tels Behzad et Sultan Mohammad, dans sa bibliothèque, pour travailler avec eux, et pour suivre leurs précieuses leçons. Il était également lié avec Agha Mirak Isfahani, qui était un artiste de la plus grande valeur. Il convient d'entendre que les princes qui gouvernèrent la Perse, à l'époque de la minorité de Shah Tahmasp, lui firent donner des leçons par ces maîtres illustres. Cet Agha Mirak d'Isfahan n'a rien à voir avec un peintre, nommé Khadja Mirak Nakkash, dont parle Khondamir, dans le *Khilasat al-akhbar* (man. supp. persan 175, fol. 350 r° et sqq.), et dans le *Habib al-siyar* (man. supp. persan 177, folio 306 v°) ; cet artiste appartient à une génération un peu antérieure à celle des peintres qui furent les commensaux de Shah Tahmasp ; non seulement il ne connaissait pas de rival dans l'art de la peinture, mais il excellait également dans l'art de la calligraphie ; la plus grande partie des inscriptions des fondations pieuses, à Hérat, étaient de sa main. Khadja Mirak mourut à l'époque à laquelle Mohammad Khan Shaïbani s'empara du Khorasan, vers 1505 de notre ère. Parmi ses contemporains et ses émules, Khondamir cite, tant dans le *Khilasat al-akhbar* que dans le *Habib al-siyar*, Maulana Hadji Mohammad, dont il fait un très grand éloge : ce peintre vivait à Balkh, au temps de la rédaction du *Khilasat al-akhbar* (1499), et il était également versé dans toutes les sciences. Il s'occupa de faire de la porcelaine de Chine, et, après un nombre considérable d'expériences, il parvint à fabriquer de très beaux vases, lesquels, malgré tout, n'avaient ni l'orient, ni l'éclat, de ceux qui provenaient de l'empire du Milieu. Il construisit même une horloge, qui fut placée dans la bibliothèque de Mir Ali Shir Navaï, vizir de Sultan Hosaïn, et qui présentait des particularités curieuses. On y voyait un personnage qui tenait un bâton à la main, et qui sonnait les heures sur une petite timbale placée devant lui. Il fut, durant un certain temps, bibliothécaire de Mir Ali Shir ; quand Badi al-Zaman Mirza vint assiéger Hérat, en 904 de l'hégire (1498-1499), il se rendit auprès de lui, et il remplit dans son palais ces mêmes fonctions ; Hadji Mohammad mourut dans les premiers temps de la domination de Mohammad Khan Shaïbani sur le Khorasan, c'est-à-dire un peu après 1505. Kasim Ali, « peintre de portraits » (*tchihrakousha*), artiste d'une très grande habileté, fut le contemporain de ces peintres ; il était encore vivant à la date à laquelle Khondamir rédigea le *Khilasat al-akhbar*. Shah Tahmasp avait conscience de ses talents : dans une lettre qu'il écrivit à Sultan Solaïman Khan pour le féliciter de l'heureux achèvement de la mosquée Solaïmaniyya, à Constantinople, le roi de Perse se vante de ses connaissances en peinture, et il offre au Commandeur des Croyants de faire exécuter dans ses états des tapis de grand luxe, suivant les dimensions, la couleur du fond et des bordures qu'il désirait, et de les lui envoyer pour la décoration de cette imitation servile de Sainte-Sophie (Schefer, *Chrestomathie persane*, II, 220). Parmi les artistes qui vécurent après Shah Tahmasp, Iskandar Mounshi cite Maulana Mouzaffar Ali, qui fut le disciple du maître Behzad, et qui atteignit à la perfection dans la peinture et dans le dessin ; Mirza Zaïn al-Abidin, fils de la fille de Sultan Mohammad, qui avait été le maître de Shah Tahmasp ; ce peintre excella dans l'illustration des manuscrits ; il travailla pour les princes et pour les grands personnages : il fut attaché à l'Office royal des livres, quand ce prince réorganisa cet établissement sur de nouvelles bases ; Sadiki Beg, qui était un turk de la tribu des Afsharides ; il fut l'élève de Maulana Mouzaffar Ali, qui avait été le disciple de Behzad ; il abandonna la peinture pour prendre l'habit de kalender, et pour entrer dans le Soufisme ; c'était un artiste consommé, d'une extrême habileté dans la peinture et le dessin ; il a écrit des poésies dont l'auteur de l'*Alamaraï-i Abbassi* fait le plus grand éloge ; Maulana Abd al-Djabbar, fils de Maulana Hadji Ali Mounshi Astarabadi, qui fut célèbre pour la perfection avec laquelle il écrivait le talik, et qui, au commencement de sa carrière, avait étudié la peinture ; Syavoush Beg Kurdji, qui fut l'un des pages de Shah Tahmasp ; le roi, voyant les dispositions qu'il montrait pour la peinture, lui fit donner des leçons de cet art ; il fut le disciple du maître Ali Mousavvir, c'est-à-dire de Maulana Mouzaffar Ali ; Maulana Mohammad Sabzavari, qui fut un dessinateur et un peintre très habile, qui, de plus, écrivait le nastalik à la perfection ; il s'attacha, à Shiraz, au service de Sultan Ibrahim Mirza, et l'accompagna dans l'Irak ; il entra à l'Office des livres, à l'époque d'Ismaïl Mirza ; cet artiste, d'après Iskandar

pourquoi les tableaux du *Livre des Rois* de M. de Rothschild, qui ont été exécutés sur l'ordre de Shah Tahmasp (1524-1576), sont encore de l'art timouride ; elle donne la raison de cette singularité que les enluminures d'un traité d'astrologie copié pour le roi Shah Ismaïl II, qui régna de 1576 à 1578 [1], sont exactement dans le même style, dans une manière inférieure, toutefois, avec quelque chose en moins, que les riches décorations qui ornent les manuscrits exécutés à Hérat, pour Sultan Hosaïn Mirza, ou dans les provinces lointaines de la Transoxiane, pour les princes shaïbanides ; que la décoration d'un *Boustan* écrit en Perse par Imad al-Hasani, en 1579, copie, avec l'ad-

Mounshi, imita les gravures et les dessins européens, et aucun peintre n'arriva jamais à la perfection qu'il atteignit dans cette imitation ; Maulana Asghar Kashi, dessinateur et peintre très habile, qui ne connut pas de rival pour l'illustration des manuscrits ; il fut également au service de Sultan Ibrahim Mirza, et il entra dans l'Office des livres, à l'époque d'Ismaïl Mirza ; son fils, Agha Riza, dont l'auteur de l'*Alamaraï-i Abbassi* parle comme de son contemporain, atteignit à la perfection dans le dessin et dans la peinture ; Mirza Mohammad Isfahani, disciple de Khadja Abd al-Aziz Kaka, fut très expert dans l'illustration des manuscrits, et il fut attaché à l'Office des livres, au temps d'Ismaïl Mirza. Les deux meilleurs peintres de cette période furent Sultan Mohammad et Kasim Ali ; Sultan Mohammad a peint des chevaux qui sont d'une facture excellente : tous ces artistes, malgré leur talent, ne firent que continuer la méthode de Behzad, jusqu'au jour où l'un d'eux tomba dans l'imitation de la technique occidentale. Des gravures allemandes d'Henri Aldegraever, élève d'Albert Durer, représentant des scènes de l'histoire du bon Samaritain, datées de 1559, se trouvent, soigneusement encadrées à la mode persane, dans le manuscrit persan 129 (fol. 8 et 10). Les copies d'images de sainteté chrétiennes ne sont point rares dans les albums formés à l'époque safavie ; une étrange Vierge à l'Enfant, coiffée de feuilles, avec des ailes empruntées à un ange que le dessinateur oriental a supprimé, faute de place, se trouve dans le manuscrit arabe 6074, fol. 11 v° ; le portrait de saint Joseph, en menuisier, lui fait face (fol. 12) ; une extase de sainte Catherine de Sienne existe dans ce même manuscrit, au fol. 9 v° ; une Vierge, tenant sur ses genoux l'enfant divin, et entourée d'anges, copie plus que manifeste d'un tableau italien, est conservée dans le Recueil OD 42 (fol. 24), au département des Estampes. A l'époque safavie, les relations entre la Perse et l'Europe furent assez fréquentes pour que des dessins italiens ou espagnols, des images de piété surtout, aient été transportés dans l'Iran. Il y avait à Isfahan un collège des langues orientales de Saint-Pierre-et-Saint-Paul, tenu par les Carmes déchaussés, de même qu'il y avait une maison des Jésuites à Lahore, sous le règne des Grands Mogols ; un religieux italien, le Père Vecchietti, de Florence, fit traduire les Psaumes et l'Ancien Testament en persan, en 1601 (*Catalogue des manuscrits persans*, tome Ier, pages 1 et sqq. ; tome II, page 251). En l'année 1614, une ambassade espagnole arriva à Isfahan, qui comptait, parmi ses membres, des Pères de la Compagnie de Jésus ; peu de temps auparavant, dit l'auteur de l'*Alamaraï-i Abbassi* (éd. de Téhéran, page 689), le roi de Perse avait envoyé en ambassade, au roi d'Espagne, Denguiz Beg Youzbashi Roumlou, qui était un homme très éloquent et très habile ; il arriva à la cour du roi catholique au moment où la reine d'Espagne venait de mourir. Ces religieux, aussi bien les Carmes que les Jésuites, ne voyageaient point sans images de piété ; ces images, ainsi que des tableaux et des gravures profanes, ont été copiées et imitées par les peintres persans, quelquefois d'une façon très habile ; le fait est loin d'être spécial à l'Iran, il s'est également passé aux Indes, et dans le Céleste Empire. Aujourd'hui encore, l'on trouve en Perse des *kalamdan*, des étuis à plumes modernes, qui remontent à une quarantaine d'années, et qui sont ornés d'une copie assez adroitement exécutée, en tout cas très reconnaissable, d'une *Vierge à la Chaise*. Sultan Ibrahim Mirza, dont il est question dans le cours de cette note, est Sayyid Ibrahim Mirza, fils de Sultan Haïdar ; Ismaïl Mirza n'est autre que son frère aîné, qui prit le titre de Shah Ismaïl, le jour où il monta sur le trône de l'Iran.

1. Persan 170 ; de même, les sarlohs, ou bandes de titres enluminées, d'un *Madjnoun ou Laïla* de 1530 (supp. persan 646) sont des copies de sarlohs timourides, ainsi que ceux du manuscrit supp. persan 547, qui a été copié en 1566 ; c'est de même que les sarlohs et les enluminures d'une *Khamsa* de Khosrau Dahlavi (man. supp. persan 1149), datée de 1552, sont les copies de belles enluminures timourides, mais maladroites, l'or n'étant plus que d'une seule nuance, tandis que l'on trouve deux nuances d'or différentes dans les ornementations qui ont été peintes à l'époque des descendants de Timour, et le rouge commençant son invasion, laquelle va s'accentuant à mesure que l'on s'éloigne du commencement de la dynastie safavie.

jonction de fleurons verts et rouges, celle des manuscrits de Hérat, au point que l'une de ses peintures est une réplique médiocre de l'un des tableaux du *Boustan* qui fut copié à Boukhara en 1556, pour le prince uzbek Aboul-Ghazi Naurouz Ahmad Bahadour Khan [1].

Les artistes des écoles safavies ne firent que continuer une tradition ancienne et des habitudes reçues : les peintres de la Perse occidentale, au milieu du xv^e siècle, à l'époque de la domination troublée des Turkomans de la dynastie du Mouton Noir, allaient chercher les motifs de leur ornementation dans les ateliers de Hérat ; les encadrements, les bordures, qui agrémentent les feuillets d'une *Khamsa* de Nizami, enluminée à Isfahan, en 1462, qui fait partie de la collection de M. Sambon, reproduisent, dans une manière et une facture diminuées, les thèmes décoratifs qui se retrouvent, sous une forme parfaite, dans les manuscrits qui furent enluminés à Hérat, à la fin du règne de Mirza Sultan Abou Saïd, à l'époque de Sultan Hosaïn Mirza [2].

Les caractéristiques de cette technique des ateliers de l'est de l'Iran, qui fut transportée à Kazwin, à Tauris, et qui fleurit à la cour des premiers rois safavis, sont essentiellement différentes des procédés de certaines écoles qui se refusèrent à adopter la mode de Hérat, pour conserver dans sa pureté absolue la manière du sud-ouest de l'Iran, dont la technique dérive du genre des officines de la Perse occidentale à l'époque des Mongols. Elles finirent, dans les dernières années du xvi^e siècle, par faire triompher leur style et leur méthode, quand les disciples des écoles behzadiennes eurent quitté la scène du monde ; mais leur goût, leur sentiment, avaient perdu de leur finesse, et les enluminures qui décorent les manuscrits enluminés sous le règne de Shah Abbas [3] sont très inférieures aux merveilles, d'une richesse discrète et silencieuse, qui furent peintes par les artistes de la cour des Timourides, et par leurs disciples qui vécurent dans les cités uzbèkes ; le goût en est vulgaire et lourd ; l'or et le rouge, le rouge violent, s'y étalent sans discernement, au milieu de bleus empâtés, sans harmonie et sans rhythme. Et ce fait est la marque indéniable de la décadence qui avait frappé la peinture persane à la cour des rois safavis, car c'est beaucoup plus aux enluminures, aux pages de titre, aux sarlohs, que l'on peut reconnaître la date, la provenance, la valeur artistique d'un manuscrit, qu'à ses illustrations, dans lesquelles l'artiste a souvent recopié, en les modifiant à peine, des documents d'époques, de provenances, et de qualités extrêmement disparates, sans prendre le soin d'établir une certaine harmonie entre toutes les peintures qui ornent

1. Man. supp. persan 1187, folio 90.
2. Sur ces décorations, et les caractéristiques de ce manuscrit, voir pages 162-5 et plus loin.
3. Et même dans beaucoup de manuscrits illustrés à une date à laquelle on pourrait s'attendre à une meilleure exécution, dans des livres qui ont été enluminés pour des princes, tels la *Khamsa* de Khosrau Dahlavi, dont il a été question page 178, note 1, qui a été illustrée pour le prince safavi Bahram Mirza, dont les peintures sont horribles. Aussi horribles sont les peintures d'un *Madjalis al-oushshak*, daté de 1580 (man. supp. persan 1150), qui ont été copiées par un gâcheur sur celles d'un très bel exemplaire ; par exemple, la peinture du fol. 239, qui représente Mir Ali Shir dans un jardin de style timouride ; les affreux gribouillages d'une *Khamsa* de Nizami (manuscrit supp. persan 580), datée de 1561, rendent miraculeuses les peintures du manuscrit 1029, qui sont de 58 années plus modernes. Bahram Mirza est le frère de Shah Tahmasp.

son livre. C'est ainsi que le peintre Haïdar qui, en 1619, a décoré le recueil des masnavis de Nizami (planches 56-65), tout en faisant une œuvre très personnelle, d'une inspiration remarquable et d'une technique parfaite, a emprunté ses motifs à des peintures beaucoup plus anciennes[1], tels les tableaux qui illustrent le recueil des œuvres d'Ali Shir (planches 35-39), les peintures du Divan de Sultan Hosaïn Mirza (planche 34), et même les splendides enluminures de l'Ascension de Mahomet, qui sont plus anciennes de près de deux siècles (planches 21-29), qu'il y a introduit des éléments qu'il était allé chercher dans l'Inde, et dont on ne trouve pas de traces avant le commencement du xviie siècle. Ces emprunts de la peinture persane aux procédés des artistes qui vivaient sous le sceptre des Grands-Moghols de Dehli s'expliquent aisément par les rapports continuels qui existèrent à l'époque des Safavis entre la Perse et l'Inde, et dont on remarque des influences encore plus désastreuses dans la poésie persane qui naquit sous leur règne ; on en trouve un exemple plus frappant encore, et plus caractéristique, dans les illustrations du *Souz ou Goudaz*, qui ont été exécutées à l'époque de Shah Abbas II (1642-1667), et dont la plus belle est reproduite dans la planche 69[2]. Cette imitation de la technique indienne, ou plutôt indo-persane, s'est continuée jusqu'au commencement du xixe siècle ; un manuscrit du *Livre des Rois* de Firdausi, écrit et historié pour Fath Ali Shah Kadjar, est décoré de très belles peintures copiées sans aucun changement sur des tableaux qui illustraient un livre enluminé aux Indes.

Cette imitation des clichés légués par les écoles disparues et éteintes de l'époque des Timourides, cette reproduction mécanique de cartons et de motifs plus anciens encore, dont quelques-uns datent de la période mongole, ce mélange de copies de peintures de toutes les époques dans le même livre, les répétitions oiseuses et fatigantes que l'on remarque dans les peintures de la *Khamsa* de Nizami, et surtout l'introduction de la manière indienne dans la technique persane, montrent, plus encore que l'habituelle médiocrité des illustrations des livres safavis, leur manque d'ampleur, la gamme désagréable de leur palette, que l'invention des peintres de cette époque était épuisée,

1. L'arbre qui paraît très souvent dans cette *Khamsa* de Nizami, avec un tronc généralement vert, est copié du grand arbre de la planche 35, de même que les oiseaux qui gazouillent dans ses branches ; cet arbre, sous une forme d'ailleurs négligée, paraît déjà dans une des peintures du *Zafar nama* de la collection de M. Sambon, lequel a été enluminé en 1467 ; les tableaux de l'ascension de Mahomet au ciel sont nettement copiés, avec des intermédiaires, probablement, sur les peintures du manuscrit supp. turc 190 ; Madjnoun dans le désert, entouré des animaux sauvages, est imité d'une peinture d'un *Livre des Rois* qui représente Gayomarth dans la même situation (planche 49) ; les illustrations du *Haft Païkar* (planche 64) sont nettement copiées, ou plutôt, sont des multiplications, des répliques innombrables, de celle qui illustre la traduction, par Ali Shir, du *Haft païkar*, que l'on trouvera reproduite à la planche 37 ; les personnages qui figurent dans l'histoire de la fille de Mizaban sont copiés, avec la facture générale de la peinture, sur celle du *Lisan al-taïr* d'Ali Shir qui est reproduite à la planche 35.

2. Une tradition qui a été recueillie par Otter, qui a acheté ce manuscrit à Isfahan, affirme que ses peintures ont été exécutées pour Abbas II, par Shafi al-Abbassi (*Peintures de manuscrits arabes, persans et turcs*, 1911, page 24, note) ; si cette tradition est exacte, il faut admettre que Shafi al-Abbassi a copié des peintures exécutées dans l'Inde aussi servilement que possible, car elles sont dans la manière indo-persane la plus parfaite que l'on puisse imaginer.

qu'ils étaient réduits à recopier les œuvres qui avaient été créées par leurs prédécesseurs, ce qui est un signe indéniable de décadence.

Aussi, n'est-ce point dans les manuscrits illustrés sous la domination des Safavis qu'il convient d'aller chercher les chefs-d'œuvre que l'art persan a produits au xviie siècle ; c'est plutôt dans les compositions isolées, dans les portraits de femmes, d'échansons, de derviches, surtout dans les dessins au trait rehaussés simplement de quelques touches de couleur discrète; elles témoignent de l'habileté extraordinaire et du goût exquis des artistes persans, aussi remarquables dans leur genre que la puissance un peu brutale des tableaux composés par les artistes du temps des Mongols, que la science et la délicatesse auxquelles surent atteindre les peintres des écoles timourides. C'est dans ces œuvres d'un dessin charmant, quoique souvent un peu fades et décadentes, comme celles qui sont reproduites dans les planches 66-68, que l'art de l'Iran, sur le point de finir dans une déchéance pénible et irrémédiable, a prodigué les derniers éclats de son génie ; c'est en assemblant dans un même cadre plusieurs de ces gracieux portraits, aux formes souples et élégantes, que Riza-i Abbassi, le plus grand peintre de la fin du xvie siècle et du commencement du xviie, a essayé de rénover l'art, qui se mourait, de la peinture décorative, mais cette tentative resta sans lendemain, parce qu'à cette époque, les artistes étaient définitivement incapables d'ordonner les éléments d'un tableau [1].

Tant de peintres avaient illustré d'innombrables exemplaires des poésies de Firdausi, de Nizami, de Khosrau de Dehli, d'Attar, de Sadi, de Hafiz, de Djami, tant de manuscrits ornés des mêmes séries de peintures dormaient dans les bibliothèques des rois et des ministres de la Perse, qu'il était impossible aux artistes qui vécurent au xviie siècle de créer, non un genre, mais simplement des interprétations nouvelles des épisodes qu'ils illustraient. Ceux mêmes qui auraient eu assez de génie, ou de talent, pour se permettre cette audace, étaient obsédés par le nombre des clichés, des cartons, des modèles qui, depuis trois siècles, s'étaient entassés dans les écoles et dans les ateliers, sans compter que les voies de la routine traditionnelle sont très douces à suivre, et qu'elles évitent bien des ennuis à ceux qui s'y engagent.

*
* *

Le charme de ces peintures n'est pas dans l'ordonnance savante de leurs proportions, dans la régularité qui est le triomphe de l'art classique, dans le respect des lois géomé-

1. Une partie de la *Khamsa* de Nizami, le *Haft Païkar*, et un autre masnavi, ont été illustrés par ce célèbre artiste; le manuscrit appartient à M. Heilbronner (1913); les peintures en sont d'une originalité et d'une naïveté charmantes ; c'était la première fois, depuis trois siècles, qu'un peintre essayait de sortir de la tradition mécanique, et de faire autre chose que ce qui avait été fait avant lui. Malheureusement, Riza-i Abbassi, qui excellait dans le genre un peu restreint du portrait, n'avait aucune idée de ce qu'est la composition d'un tableau, et les figures qui animent ses scènes, tout occupées de fixer le spectateur, n'ont nullement l'air de se douter qu'elles ont été réunies pour coordonner leurs effets.

triques qui espacent les plans de la perspective aérienne, ni même dans l'observation fidèle des sujets que leurs auteurs ont voulu représenter.

Sans aller jusqu'à dire, comme on le fait couramment, ce qui est une erreur, que les artistes persans, comme ceux de l'Extrême-Orient, se sont laissés entraîner, sans aucun souci des réalités, par leur imagination et par leur fantaisie, il est certain que leur charme et leur poésie, comme la grâce et la suavité des Primitifs italiens, naissent de leurs défauts mêmes, ou, tout au moins, des licences qu'une éducation sévère de plusieurs siècles nous fait regarder comme des tares essentielles.

C'est par ces licences mêmes que leurs œuvres parlent plus à l'esprit et à l'imagination qu'elles ne s'adressent aux sens, bien plus que des œuvres savamment ordonnées, car les artistes qui en ont dessiné les formes délicates se sont inquiétés de donner une impression de fraîcheur naïve et d'émouvoir, plutôt que d'observer les règles essentielles et fondamentales de la perspective et de la composition, sans lesquelles un tableau n'est guère que la juxtaposition d'impossibilités et d'invraisemblances dans un cadre restreint.

Le peintre occidental s'efforce de rendre, dans son œuvre et par son œuvre, l'impression, la sensation précise qu'il a ressentie ; il s'attache au détail, à traduire un aspect fugitif, un aspect qui ne se retrouvera jamais, d'une scène qui s'est déroulée sous ses yeux, ou dont il s'est imaginé le développement et l'évolution. L'artiste oriental comme les Primitifs, s'inquiète peu de ces exactitudes et de ces minuties : il traduit le sentiment que lui inspire la nature et l'émotion des scènes qu'il peint ; il peint le symbolisme des tableaux qu'il exécute autant que la scène elle-même, l'impression poétique qui se dégage d'un paysage autant que ce même paysage, sans atteindre jamais à l'intensité des artistes japonais, l'idée immatérielle plus que la forme tangible [1].

Sa technique n'a pas assez de ressources matérielles pour donner l'impression de l'exactitude des épisodes qu'il représente ; il est forcé de laisser au sentiment du spectateur le soin de terminer la scène dont il n'a tracé qu'une peinture symbolique, de la magnifier, de l'animer. Cet art, tout d'abstraction et d'irréalité, vaut par son intensité d'expression directe, produite par un minimum d'artifices, par sa puissance d'évocation et de suggestion des scènes telles qu'elles se déroulèrent dans l'imagination du peintre. Il n'aurait pas fallu lui demander de fixer le souvenir fidèle des grands faits de l'histoire de la Perse, et son art n'aurait point suffi à cette tâche : les figures que l'on trouve dans ces tableaux sont des portraits composites, qui résument, dans leur simplicité complexe, le type général idéalisé d'une classe d'hommes ; les paysages en sont schématiques, les architectures conventionnelles. C'est l'art de Mystiques qui ont

[1]. En ce sens, les peintres persans se rapprochent étrangement des Primitifs florentins, en particulier de Beato Angelico ; l'une des peintures de l'Ascension de Mahomet représente le Prophète prosterné devant le Trône d'Allah, tout au centre d'un carré dans lequel roulent des flots d'or, ce qui figure à la fois l'immensité du Trône et l'infini de la gloire d'Allah. L'artiste, par cet artifice, a voulu rendre l'impossibilité que l'homme ressent à se représenter Allah siégeant sur le Trône, en se bornant à montrer le Prophète submergé et anéanti dans les flots de la splendeur divine. Ces nappes d'or, qui constituent le fond des peintures timourides, montrent que les artistes persans ont vu des Primitifs italiens ou des peintures grecques.

élevé leur esprit jusqu'aux régions sereines de la quiétude, qui ont su comprendre que le calme et le repos sont le bien suprême. Il respire une tout autre poésie que les œuvres savantes des artistes qui vécurent à des époques moins naïves, chez lesquels le sentiment disparaît derrière la technique et la science [1].

* *

Les caractéristiques de la peinture persane de toutes les périodes, surtout des œuvres qui ont été exécutées sous le règne des Mongols, et aussi de la très grande majorité des autres, sont celles de l'art décoratif, et elles sont essentiellement différentes des règles qu'observent les peintres de tableaux.

La mise en perspective d'une scène destinée à un effet décoratif, qu'elle doive orner une potiche ou une tenture murale, diffère essentiellement de celle d'un tableau, et les normes qui régissent l'art de la décoration sont exactement inverses de celles qui doivent guider le pinceau de l'artiste qui exécute une toile de chevalet.

Le peintre est tenu de représenter sur une surface plane un trompe-l'œil, dans lequel, par des artifices savants, par la perspective aérienne, par la dégradation du coloris et de la netteté des formes, il simule l'espacement des plans dans lesquels se trouvent les motifs de son sujet, en donnant au spectateur l'impression illusoire que la surface qu'il a recouverte de son dessin est un espace vide dans lequel les plans se succèdent les uns derrière les autres, et dont le fond est reculé jusqu'aux limites de l'horizon.

Cette illusion, ce trompe-l'œil, sont possibles parce que le tableau est essentiellement délimité par son cadre, ou, s'il n'a point de cadre, par les bords de sa toile, ou du panneau de bois, sur lequel il est peint, et qu'on le considère comme une fenêtre ouverte sur l'infini, par laquelle on regarde se dérouler une scène animée dans le vide de l'espace. Ils seraient intolérables si l'on transportait dans l'art de la décoration les procédés et les artifices qui servent à les produire. Une composition décorative n'a pas, comme un tableau, d'existence individuelle et autonome, et elle ne doit pas être traitée dans une manière qui fasse oublier l'existence de l'objet qu'elle doit orner, ce qui se produirait infailliblement si on la mettait en perspective comme un tableau de chevalet. Ce serait aboutir à un résultat absurde, contraire au but même que l'on se propose d'atteindre, que de figurer sur une muraille, une scène, dans laquelle les plans, savamment espacés par la perspective et par les autres procédés connus des peintres, donnerait l'illusion qu'elle s'enfonce dans ce mur et qu'elle le crève, à une solution aussi antinomique que celle qui figurerait un aspect de perspective à la surface horizontale d'un pavement sur lequel on doit marcher.

[1]. C'est ainsi que la Vierge de l'Assomption, par le Titien, malgré la perfection de sa technique, est loin d'avoir la spiritualité de celles des Primitifs, dont la science est bien inférieure.

Ce n'est que par la violation systématique des règles de la perspective, en évitant les variations dans la modalité des tons qui donnent l'illusion de l'espacement, en traitant toutes les figures et tous les objets avec le même soin, que l'artiste peut aplatir sa peinture, de manière à faire croire qu'elle est contenue dans un plan unique, lequel s'applique tout naturellement sur la surface qu'elle est destinée à orner.

Ce fait explique pourquoi les peintres persans, tout comme les Chinois dans la décoration de leurs vases de porcelaine et de leurs tentures brodées, ont surélevé d'une façon invraisemblable le point de fuite, et partant la ligne d'horizon, pourquoi ils ont projeté les plans secondaires sur le plan principal, ceux entre lesquels les peintres s'ingéniaient à mettre de l'air, en les faisant glisser les uns sur les autres dans le sens vertical, de façon à enlever à leur composition toute apparence de profondeur et de perspective, en situant les lointains de leur tableau tout près de son bord supérieur [1].

Ce procédé décoratif est symbolisé par le caractère chinois 圖, qui signifie « tableau » [2], et qui figure, avec une très grande précision, la projection sur le plan vertical, au-dessus et au-dessous d'une ligne d'horizon considérablement surhaussée, puisqu'elle se trouve aux deux tiers de la hauteur totale des divers plans de la composition, et encore, ces plans secondaires ne sont-ils pas mis en perspective par rapport au point de fuite, mais traités indépendamment les uns des autres, avec un fini égal, et plaqués sur le plan vertical.

Cette technique supprime tout espacement des plans ; elle les réduit à n'être plus que des décors, dans lesquels les jeux de la lumière et de l'ombre sont soigneusement évités ; aucune modulation de nuance ne vient animer les personnages qui figurent dans ces scènes, les plis de leurs vêtements ne sont marqués que par des lignes, sans que

1. Ruskin a indiqué d'une façon spirituelle et originale, suivant son habitude, les rapports très exagérés qu'il voyait entre l'ornementation des vases grecs et étrusques et la décoration des chapelles gothiques : « Now you must observe that painting a Gothic chapel rightly is just the same thing as painting a Greek vase rightly. The chapel is merely the vase turned upside down, an outside in. The principles of decoration are exactly the same. Your decoration is to be proportioned to the size of your vase ; to be together delightful when you look at the cup, or chapel, as a whole ; to be various and entertaining when you turn the cup round ; (you turn *yourself* round in the chapel) ; and to bend its heads and necks of figures about, as is best can, over the hollows, and ins and outs so that anyhow, whether too long or too short — possible or impossible — they may beliving, and full of grace » (*Mornings in Florence*, 46).

2. Ce caractère signifiant « tableau » est essentiellement différent de ceux qui désignent la peinture, le dessin 書, 書, 畵, qui figurent, avec plus ou moins de traits adventices, le sol d'un champ 田 tracé à l'aide d'un pinceau 聿, ou 囲 qui signifie un paysage analogue dans un cadre de bambous. C'est la preuve que les Chinois connaissaient uniquement la décoration, l'ornementation murale, quand ils inventèrent l'hiéroglyphe du signe qui désigne un tableau. La décoration murale fut la forme primitive de la peinture ; il s'est écoulé un laps de temps considérable avant que l'on n'ait eu l'idée de faire sortir du mur la scène qui était peinte sur sa paroi, pour en faire une œuvre indépendante. Ce fut alors, et même beaucoup plus tard encore, qu'on s'aperçut que la perspective habituelle dans la peinture décorative ne peut, sans invraisemblance, sans impossibilité, s'appliquer aux œuvres qui sont destinées à être regardées isolément, en faisant abstraction de la surface qui les supporte, aux tableaux sur bois, ou sur toute autre matière, mobiles dans une salle, et détachés de la muraille.

l'artiste ait risqué de creuser son tableau en indiquant leur relief par la variation des demi-teintes ; le modelé des figures est à peine indiqué ; les raccourcis sont évités, ou rendus d'une façon schématique, de telle sorte qu'elles paraissent des silhouettes qui ne s'enlèvent pas sur la surface qu'elles décorent. Le fond est traité contre les lois les plus élémentaires de la géométrie, les lointains, rejetés dans le haut du tableau, dessinés et peints avec le même fini que les premiers plans ; aucun assoupissement de leurs couleurs ne les vient estomper, et mettre de l'air entre les distances [1] : les figures des derniers plans semblent marcher sur la tête de celles qui se trouvent en avant de la composition, les unes et les autres étant rigoureusement de la même taille ; les arbres et les maisons se dressent au bord des abîmes, les minarets des mosquées, les coupoles dorées des palais s'élèvent dans le ciel à des hauteurs invraisemblables et traversent les couches amoncelées des nuages [2].

1. Ce monochromisme tient en partie à l'éclat et à l'intensité de la lumière, qui baigne, et qui enveloppe d'un scintillement d'or, les paysages de l'Orient comme ceux de la Toscane. Dans cette profusion de la lumière, il n'y a pas, entre les premiers plans et le fond du tableau, l'énorme différence d'éclairement que l'on remarque dans un paysage septentrional, même éclairé par la lumière diffuse d'un jour terne et sans soleil : tout le tableau baigne dans une buée lumineuse où viennent se fondre toutes les variations de l'intensité chromatique. Cette circonstance explique l'extraordinaire luminosité des tableaux des maîtres florentins, l'éclat sans pareil des Primitifs, dont les personnages vivent dans une gloire d'apothéose, noyés dans un fond d'or, dans le rayonnement d'une lumière éclatante, qui fait qu'il n'y a pas d'ombre dans leurs tableaux. Quand on renonça au fond d'or, lorsqu'on le supprima entièrement, on ne s'avisa pas que, pour rester dans la logique, il aurait fallu modifier en même temps l'éclairement des personnages, puisque l'on faisait disparaître la source de l'irradiation dans laquelle ils baignaient. On continua de les peindre comme le faisaient les Primitifs, ce qui fut un non-sens. Giorgione fut le premier qui éclaira logiquement ses tableaux, et qui y mit une lumière normale, en même temps qu'il renonça à travailler à la miniature, et qu'il inaugura la technique par larges touches. Si les maîtres espagnols, qui, à beaucoup de points de vue, furent les disciples des Italiens, ont un caractère très différent de celui de leurs maîtres, si les procédés du clair-obscur leur ont été familiers, c'est qu'ils se sont également inspirés des tableaux des peintres flamands qui vivaient sous un ciel terne et sans éclat, dans des conditions d'éclairage essentiellement contraires à celles de la Toscane.

2. La peinture murale, la fresque, était parfaitement connue à l'époque mongole : Rashid ad-Din raconte dans la *Djami al-tawarikh* (man. supp. persan 209, fol. 380 r°, 387 r° et v° ; supp. persan 1561, folios 18 v° et sqq.), qu'Arghoun, qui régna sur la Perse de 1284 à 1291, fit construire un temple bouddhique sur les murs duquel on peignit son portrait. Ghazan, fils d'Arghoun, avait été instruit par des lamas bouddhistes, que son grand-père, Abagha, avait chargés de ce soin, et qui étaient venus de l'Inde, du Kashmir, de la Chine et de l'Ouïghourie ; ces prêtres bouddhistes jouissaient d'une très grande faveur auprès des princes mongols, si bien que Ghazan s'enfermait toute la journée avec eux dans leurs temples pour s'y entretenir des dogmes de la religion de Sakyamouni et des mérites du Tathagata. Quand Arghoun l'envoya dans le Khorasan pour gouverner cette province, Ghazan fit construire à Khaboushan des pagodes que leur splendeur rendit célèbres, et il passait la majeure partie de son temps à converser, à boire et à manger, dans ces viharas, avec leurs desservants. Quand Ghazan monta sur le trône, après s'être converti à l'Islamisme, pour capter la confiance des Musulmans qui formaient l'immense majorité des habitants de la Perse, il ordonna (1295) que l'on brisât toutes les idoles, que l'on détruisît les pagodes, les temples du feu, et les autres édifices religieux, sans doute nestoriens et manichéens, dont l'existence était incompatible avec l'exercice du culte islamique. La pagode d'Arghoun fut démolie comme les autres, ce qui causa un vif chagrin aux princesses et aux généraux, lesquels n'avaient vu dans la conversion de Ghazan qu'une assez vilaine palinodie. Ils lui exposèrent que la neige et la pluie tombaient dans les ruines du temple d'Arghoun, dégradant et effaçant les portraits peints sur ses murs éventrés, et que ce serait réjouir l'âme du prince défunt, dans son nirvana bouddhique, que de le restaurer. Ghazan refusa net, et se montra inflexible. De plus, ajoute Rashid ad-Din, on convertit à l'Islam le plus grand nombre des prêtres bouddhistes, mais, comme l'Être suprême ne leur avait pas accordé sa grâce, ils ne furent pas éclairés par une foi sincère, de telle sorte que, sous l'empire de la nécessité, ils firent

Cette technique est essentiellement celle de la décoration : elle fut celle des peintres des ateliers de l'époque mongole, et aussi des artistes qui illustrèrent les manuscrits enluminés pour les princes timourides ; on la retrouve dans les peintures exécutées sous le règne des Safavis ; elle se remarque tout particulièrement dans les illustrations de l'histoire des Mongols de Rashid ad-Din, du commencement du xiv° siècle, dans la belle peinture, qui représente Tchinkkiz et son épouse, Burté Foutchin, assis sur leur trône, entourés des personnages de leur cour (planche 13). La superposition, l'étagement des divers plans dans lesquels se meuvent les personnages qui animent cette splendide composition, le chef-d'œuvre de l'art persan à l'époque mongole, y sont portés à leur maximum ; on en trouvera d'autres exemples aussi manifestes, aussi caractéristiques, dans les planches 15 et 17, qui reproduisent des peintures de ce même manuscrit ; dans les tableaux de l'Ascension de Mahomet (1436) ; dans bien d'autres illustrations qu'il est inutile de mentionner plus longuement ; dans une très belle peinture de l'aube naissante de la seconde époque timouride, qui est l'un des ornements du Musée des Arts décoratifs [1].

profession publique de la foi musulmane, tandis qu'ils se livraient en cachette aux œuvres d'impiété et d'erreur du culte du Bouddha. Ghazan découvrit l'hypocrisie de leur conduite, et il leur dit : « Que ceux de vous qui en ont le désir s'en retournent dans l'Inde, dans le Kashmir, au Tibet, ou dans le pays dont ils sont originaires ; mais ceux qui demeurent ici, en Perse, qu'ils ne se livrent à aucune hypocrisie, qu'ils soient fermement attachés à leur croyance (nouvelle), qu'ils ne contaminent pas la pureté de l'Islam par leur conduite mensongère. Si j'apprends que des gens ont construit une pagode bouddhique, ou un temple du feu, je les ferai massacrer sans l'ombre de pitié ». Un certain nombre de ces prêtres bouddhistes, d'après le témoignage de l'auteur de l'histoire des Mongols, restèrent en Perse jusqu'à l'époque à laquelle il rédigea sa chronique (premières années du xiv° siècle), mais ils ne se hasardaient point à montrer explicitement leurs croyances et leurs convictions, comme le faisaient sans pudeur, ni retenue, les Mazdéens et les Ismaïliens qui vécurent en Perse depuis les temps anciens jusqu'à l'édit de Ghazan ; bien au contraire, ils cachaient avec soin et dissimulaient leur religion. Il est vraisemblable que les derniers de ces bouddhistes de l'Iran restèrent dans les villes de Perse jusqu'aux environs de 1320-1330, alors que les Mongols avaient complètement renoncé à la foi du divin fils de Maya. Plusieurs des peintures du manuscrit 1113 de l'*Histoire des Mongols* sont traitées comme des fresques (planches 15, 17) ; il se peut que les peintres musulmans aient reproduit, plus ou moins fidèlement, surtout quand il s'agissait de portraits des souverains entourés de leur cour (planche 13), des cartons de compositions destinées à la décoration murale ; c'est là une simple hypothèse ; elle n'a pas beaucoup de chances d'être exacte, si les fresques de Khaboushan et des autres temples bouddhiques de la Perse étaient peintes d'après les procédés traditionnels qui ont servi à la décoration des sanctuaires de Kara Khotcho et de Kara Khoto, ce qui est vraisemblable ; il n'y a pas, en effet, la moindre similitude, la plus petite ressemblance, entre le genre des peintures qui illustrent les manuscrits de l'histoire des Mongols et les ex-voto trouvés jusqu'à présent dans les ruines des cités de l'Asie Centrale ; les styles sont encore plus différents (voir pages 209 et ssq.). La question restera insoluble jusqu'au jour, s'il arrive jamais, où l'on découvrira en Mongolie un temple orné de fresques de l'époque mongole, entre les règnes de Tchinkkiz et de Monkké.

1. Cette peinture a été reproduite plusieurs fois, notamment par M. Martin, dans son *Miniature painting and painters*, planche 52 ; elle n'est point copiée sur un original chinois, comme on le prétend ; elle ne représente nullement Houmaï, épouse du roi de la Chine ; elle illustrait un très bel exemplaire d'un roman en vers très connu qui, sous le titre de *Houmaï-i Houmayoun*, a été écrit en 1331-1332, par le célèbre Khadjou-i Kirmani, dans la même mesure que l'*Iskandar-nama* de Nizami, avec des réminiscences des vers de ce poète, dans lequel sont chantées les amours de Houmaï, prince de l'Occident (zaminkhavár), et de Houmayoun, fille de l'empereur de la Chine. Conformément au texte du poème, Houmaï se trouve, dans un jardin planté de cyprès aux cimes élevées, en la compagnie de la princesse Houmayoun, qui s'avance majestueuse, entre deux de ses femmes, dans les senteurs du musc et de l'ambre. Les bordures avec inscriptions décorées que l'on voit autour de cette peinture sont les titres des différentes sections du *Houmaï-i Houmayoun*, que l'on a

Les caractéristiques de ces procédés des artistes persans sont particulièrement sensibles quand l'on compare ces peintures aux plans superposés à celle qui se trouve reproduite à la planche 70, dans laquelle un peintre ottoman du xvie siècle a disposé, suivant les règles de la perspective européenne, ou du moins s'est efforcé de le faire, autant que le lui permettaient ses moyens, des éléments qu'il a empruntés à des peintures de la seconde époque timouride [1], telles que celle qui est reproduite à la planche 37. Il était impossible que cet essai d'une perspective logique, que cette tentative d'une construction géométrique, l'horizon se trouvant normalement à la hauteur de l'œil du spectateur, les lignes horizontales du tableau convergeant vers le point de fuite, ne se produisissent point un jour, soit que les peintres persans aient imité la technique [2] des dessins exécutés en Europe, soit qu'une évolution naturelle se soit produite dans leur esprit.

Des traces manifestes de cette préoccupation, quoique incomplètes et malheureuses, se remarquent à différentes reprises dans les peintures persanes : dans deux tableaux qui décorent le manuscrit du *Zafar nama*, qui a été copié à Hérat, en 1467, tout à la fin du règne de Mirza Sultan Abou Saïd [3], dans l'une des illustrations d'un bel exemplaire de la *Khamsa* de Khosrau Dahlavi, qui a été copié à Hérat en 1485, à l'époque de Sultan Hosaïn Mirza, et dont les peintures ont été reproduites par M. Martin [4] ; on

découpés dans le volume, et collés, pour l'encadrer, autour du tableau. L'artiste a eu l'idée ingénieuse de donner aux ceintures de la princesse et de ses suivantes la forme traditionnelle de la stylisation du nuage tel qu'il est figuré dans les peintures du Céleste Empire. C'est là toute l'influence chinoise qui se trouve dans cette illustration du poème de Khadjou-i Kirmani.

1. Ce sont, comme on l'a vu plus haut, page 73, note, les illustrations des manuscrits enluminés à cette époque, dans le Khorasan, qui ont servi de modèles aux peintres qui vécurent à la cour des sultans osmanlis de Constantinople.

2. Sur les peintures et les dessins européens importés dans l'Iran et copiés par les artistes persans, voir page 178, note.

3. Sur ce manuscrit de la collection de M. Sambon, voir pages 161 et ssq. Ces deux peintures représentent le siège d'une forteresse ; il y a visiblement dans l'une et dans l'autre une tentative de mise en perspective du mur de la place.

4. *Les Miniatures de Behzad dans un manuscrit persan daté 1485*, Bruckmann, Munich, 1912, planche 12. M. Martin attribue l'exécution de ces peintures au célèbre Behzad ; en réalité, aucune d'elles n'est signée, et cette identification reste des plus douteuses; en fait, les peintures et les ornements de cette *Khamsa* de Khosrau Dahlavi sont exactement du même type et de la même qualité que celles des illustrations du Divân de Sultan Hosaïn Mirza (supp. turc 993), qui sont reproduites dans la planche 34, et des enluminures d'un recueil de vers de Katibi (supp. pers. 1776), copié en 1473, pour le prince Badi az-Zaman Bahadour Khan, par Sultan Ali. J'ai, comme on le verra plus loin, la conviction la plus absolue et la plus radicale, que les tableaux du recueil de ghazals de Sultan Hosaïn Mirza ne sont pas de la main de Behzad, comme Schefer le croyait. Ce manuscrit de Khosrau Dahlavi appartient aujourd'hui à M. Sambon. L'attribution des peintures non signées des manuscrits à des artistes connus par Khondamir et le *Alamaraï-i Abbassi* est tout ce qu'il y a de plus dangereux et de plus incertain ; il faut avoir une très grande habitude du livre persan, une connaissance profonde de la langue, le maniement de la graphie musulmane, pour se permettre de distinguer une signature authentique d'une attribution sans autorité ; il n'est pas inutile d'y joindre la connaissance de la technique du dessin et de la peinture. La signature de Kasim Ali est certaine à la planche 72, partie de gauche, du *Miniature painting and painters* de M. Martin, et l'attribution de cette peinture à Behzad est erronée ; la signature de Mirak Khorasani (planche 94, droite) a été ajoutée après coup sur une peinture d'ailleurs très belle ; c'est uniquement d'après cette attribution, sur la valeur de laquelle nous ne possédons aucune donnée, que M. Martin assigne plusieurs peintures, qui ne portent aucune signature, à cet artiste, dont les talents nous

y remarque, en même temps que la superposition des plans par glissement, qui suppose l'inobservation du point de fuite, un essai de mise en perspective d'une barrière ajourée, qui contraste singulièrement avec l'allure décorative de la composition, et qui la gonfle en son centre, tout en laissant le haut et le bas aussi plats que les peintures qui illustrent le mieux la méthode des peintres de l'époque mongole. L'exécution de ces tableaux, à Hérat, dans la seconde moitié du XVe siècle, témoigne, sous le pinceau d'artistes qui peignaient d'après les formules illustrées par Behzad, de tentatives curieuses que firent leurs auteurs pour s'affranchir de la technique de la décoration murale.

sont connus par ce qu'en dit l'auteur du *Khilasat al-akhbar*; les illustrations du manuscrit de Nizami, exécuté pour Shah Tahmasp (planches 132-139), sont d'une facture identique, et il n'y a pas à douter qu'elles ne sortent du même atelier ; or, si l'on en croit les indications écrites sur ces peintures, celle de la planche 132 serait de Mirza Ali, et elle porte, dans sa marge inférieure, dans une écriture très soignée, qui n'a jamais été celle d'une signature : *amal-i oustad Mirza Ali* « Œuvre de Maître Mirza Ali », le titre de « maître » étant tout à fait insolite dans une signature; jamais un peintre n'a eu l'outrecuidance d'en signer son œuvre ; le plus vaniteux des portraitistes actuels n'oserait pas faire suivre son nom, dans l'angle de sa toile, de son titre de « Membre de l'Institut ». Ce titre de « Maître », avec la nuance d' « Illustre Maître », suffit à indiquer une attribution, par un expert plus ou moins éclairé; la planche 133 porte la signature *amal-i Sultan Mohammad* « œuvre de Sultan Mohammad », d'une écriture défectueuse, sur une pierre; les planches 134-136 sont signées Agha Mirak; la planche 137, dans un coin, *amal-i oustad Mirza Ali* « Œuvre de Maître Mirza Ali », dans une écriture cursive absolument différente de celle de la planche 132, où l'on lit une prétendue signature de Mirza Ali, et qui a tout l'air de la même main que la signature *amal-i Sultan Mohammad* de la planche 133 ; à la planche 138, on lit l'attribution *amal-i oustad Sultan Mohammad* « Œuvre de Maître Sultan Mohammad », la présence du titre de « maître » rendant cette prétendue signature suspecte, de la même main que la signature, ou l'attribution, de la planche 137, qui serait de la main de Mirza Ali ; la planche 139 porte la signature, ou l'attribution, *amal-i Mir Sayyid Ali* « Œuvre de Mir Sayyid Ali », identiquement de la même main que les deux attributions des planches 137 et 138, dont l'une serait la graphie de Mirza Ali, l'autre celle de Sultan Mohammad, ce qui est bien étrange pour des signatures de personnages différents. L'identité absolue de ces peintures, les difficultés que présentent ces signatures insolites, celles qui sont certaines portant les mentions modestes « a dessiné l'esclave un tel », ou « dessin d'un tel, peintre », au lieu de la mention ridicule de « Maître », montrent suffisamment qu'il ne faut voir dans ces prétendues signatures que des attributions très tardives, osées par un amateur qui s'inquiétait peu des difficultés, et qui n'était pas bien au courant des formules à employer. C'est de même que, à la planche 81, on trouve le portrait du prince Sultan Hosaïn Mirza, avec cette mention : *Sourat-i Sultan Hosaïn Mirza bi-amal-i Hazrat Bahzad* « Portrait de Sultan Hosaïn Mirza (Sultan Hosaïn étant le nom du prince, et Mirza son titre royal), dans l'œuvre de Sa Majesté (ou, tout au moins, Son Excellence) Behzad », dans laquelle il ne faut voir qu'une atttribution maladroite, avec des erreurs fâcheuses de protocole, comme si l'on disait aujourd'hui « Portrait de Nicolas II par Sa Majesté Bonnat » ; sans compter que la formule de la signature de Behzad est essentiellement différente (voir plus loin); que, dans la titulature officielle de son époque, Sultan Hosaïn est toujours nommé Hazrat-i Khaghan-i Mansour « Sa Majesté l'Empereur Fortuné », que personne, dans toute l'étendue de son royaume, à l'exception de sa mère et de ses femmes, n'aurait osé appeler ce prince de son nom défendu, Sultan Hosaïn. Cette mention est une attribution tardive, faite à l'époque des rois safavis, sans aucune autorité. Le prétendu portrait de Sultan Hosaïn Mirza, « école de Bihzad » (*ibid.*, 89), porte, très lisible, dans son champ, une note d'après laquelle cette image reproduirait les traits d'un certain Témour Shah Abdali ; ni l'une, ni l'autre de ces attributions, ne sont valables; le prince figuré dans cette petite peinture est tout simplement un sultan de Constantinople ; le portrait de l'émir Shodja ad-Din Sayyid Badr (*ibid.*) est, d'après M. Martin, signé « Bihzad Sultani ». Cette qualification est insolite ; elle ne peut pas se rencontrer dans une signature autographe de Behzad ; ce qui reste de la prétendue signature de l'artiste sur la reproduction de M. Martin est indistinct ; on y lit encore *Savna(ra)-hou al- abd......* « a peint l'esclave.......... », ce qui est bien la formule de la signature de Bahzad, mais dans une graphie qui ne ressemble en rien à son écriture, de telle sorte qu'il ne faut voir dans cette prétendue signature qu'une attribution plus ou moins sérieuse d'un amateur plus ou moins avisé.

Il ne faut pas inférer de cette méconnaissance de la perspective que les peintres persans n'en connaissaient point les lois, et qu'ils ont péché par ignorance, pas plus qu'on ne saurait prétendre que les artistes français qui ont peint des cartons destinés à être traités en tapisserie ne savaient point qu'elle existait, et qu'ils n'auraient pas été capables de faire un tableau.

Les monuments construits en Perse par les architectes des Saldjoukides, des Mongols et des Safavis, qui supposent une science de la géométrie aussi précise que la nôtre, les innombrables tableaux qui furent peints en France à l'époque même où l'on y faisait des décorations dans lesquelles les normes de la perspective se trouvaient violées, montrent que ce fut systématiquement, pour obtenir un effet déterminé, nullement par ignorance, que les artistes, en Orient, comme en Occident, surélevèrent le point de fuite, en superposant les plans secondaires de leurs compositions.

Les enlumineurs persans ont obéi à un scrupule exagéré en transportant, comme l'avaient fait avant eux leurs maîtres, les artistes du Bas-Empire [1] et les peintres arabes [2], la technique de la peinture décorative dans l'illustration de leurs manuscrits. Sans doute, si l'on s'en tient aux termes rigoureux du problème, il est évident qu'il est antinomique de figurer sur une page d'un livre, une scène dont la perspective semble s'ouvrir sur l'infini dans l'épaisseur du volume, mais c'est là un scrupule excessif, qui n'aurait pas dû les arrêter, car il est né d'un sophisme pour aboutir à une invraisemblance. Il ne s'agit plus, en effet, de décorer une paroi verticale qui fait partie d'un ensemble monumental, d'où on ne la peut détacher par une abstraction aussi hardie qu'on la veuille supposer, et qui, jusqu'au jour où elle tombera sous les injures du temps, ou sous les coups des hommes, restera dans cette position immuable qui est la condition même de son existence. Le livre, au contraire, si lourd et si massif qu'on veuille l'imaginer, même attaché au mur par une chaîne de fer, est un objet essentiellement mobile, qui est complètement inutile, si l'on ne peut le placer horizontalement sur une table, ou obliquement sur un pupitre, et en tourner les pages. Il n'y a donc pas lieu, dans une composition peinte sur le feuillet d'un livre, d'observer les règles d'une perspective spéciale, puisque les positions dans lesquelles elle sera considérée varieront à l'infini, et que, sans compter d'autres invraisemblances, les lignes fuyantes pourront, suivant la façon dont on le tiendra, devenir des verticales et réciproquement.

L'application des principes de la décoration à la peinture des manuscrits a entravé l'évolution naturelle de cet art, et l'a condamné à une série de défauts dont il lui a été

1. Omont, *Fac-similés des plus anciens manuscrits grecs*, planches 20, 50. Que, dans leurs peintures, les Byzantins aient violé systématiquement des règles géométriques qu'ils connaissaient parfaitement, cela est un fait évident ; les dômes de Sainte-Sophie, des couvents de l'Athos, de bien d'autres monuments, la façon dont les architectes de l'empire d'Orient ont su contrebalancer l'énorme poids de leurs coupoles par des voûtes en cul de four, bien d'autres artifices, montrent qu'ils étaient extrêmement versés dans la géométrie à trois dimensions, dans le calcul des poussées et des pressions, ainsi que dans celui de la résistance des matériaux, toutes connaissances sans lesquelles ils n'auraient jamais pu terminer un seul de leurs monuments, qui se seraient tous écroulés comme des châteaux de cartes pendant leur construction.

2. *Makamat* de Hariri, man. arabe 5877, fol 9 v°, 59, 92, 94 v°, 134.

impossible de se libérer [1]. L'une des règles essentielles de l'art décoratif est d'ignorer les ressources que les peintres de tableaux savent tirer du modelé de leurs figures, des oppositions entre l'ombre et la lumière qui éclaire la scène qu'ils représentent. Les compositions des Persans, dans lesquelles on remarque cependant une grande habileté et une science incontestable de la couleur et du dessin, sont éclairées par une lumière diffuse qui noie leurs détails dans une valeur trop uniforme, qui détruit toute subordination entre leurs différentes parties ; elle égare l'attention du spectateur sur toutes les formes réunies dans le cadre étroit du tableau, sans lui permettre de se fixer sur des plages mises en pleine lumière, ou d'aller se reposer sur celles qui sont plongées dans les douceurs du clair-obscur ou de l'ombre. Cette impression de fatigue est encore péniblement accrue par le fait que toute la composition est ramenée à un seul plan, que, par conséquent, les peintres s'inquiètent peu de subordonner les détails de leur tableau au motif dominant et à l'action principale qu'ils ont eu le dessein de représenter ; ils les traitent, au contraire, tous avec le même soin et avec la même recherche d'exactitude, les assemblant les uns à côté des autres, sans indiquer leurs rapports avec le motif principal, sans savoir comment ils se meuvent dans le cadre restreint qui les contient ; ils divisent même leur action en parties d'un intérêt égal, de telle sorte que l'esprit, sollicité à la fois par l'attrait de plusieurs épisodes, se fatigue d'une scène compliquée qui aurait pu fournir les éléments de plusieurs compositions.

Ce sont là des caractéristiques de l'art persan, plutôt que des défauts ou des tares, au sens précis que l'on attribue à ces termes ; ce sont des fautes pour nous qui avons d'autres normes ; elles n'en étaient point pour les Persans, qui ne s'imaginaient pas que la peinture pût être traitée différemment, et qui ne supposaient pas qu'il en existât une autre. Les faits et les dogmes ne valent point par leur valeur intrinsèque et absolue, mais par leur relativité et par les rapports dans lesquels ils se trouvent avec les contingences de ce monde.

1. De plus, les peintres persans ne connaissent que très imparfaitement la science de l'anatomie, sans laquelle il est aussi impossible de camper un personnage debout, que de le draper d'étoffes qui ne l'entourent point de plis et d'enroulements invraisemblables, à moins qu'elles ne se plaquent sur lui comme des feuilles de métal. Dans l'immense majorité des cas, comme dans l'art occidental, les peintres persans ont travaillé sans apercevoir le corps de leur modèle. Les plus grands médecins de la Perse, Avicenne lui-même, qui avait très certainement disséqué des cadavres, comme on le voit assez par ce qu'il dit de l'anatomie, en était réduit, comme les médecins chrétiens du moyen âge, à dérober, au péril de sa vie, les corps des défunts, pour poursuivre sur leurs dépouilles les recherches savantes d'où sortirait le secret de la vie. Il eut été infiniment moins dangereux pour les peintres de copier le modèle nu, car cela eut constitué seulement un péché, et non un crime, comme le rapt d'un cadavre. Il n'en est pas moins certain que la réprobation unanime qui, dans les pays musulmans, entoure tout ce qui concerne l'art prohibé de la peinture, l'ignorance absolue de la sculpture sans laquelle il n'y a pas de plastique, l'interdiction formelle des études d'anatomie, qui réduisait les artistes à se contenter du dessin d'après le modèle vivant sans connaître la structure intime de la charpente humaine, ne leur ont pas permis d'acquérir la science indispensable pour donner une pose naturelle et harmonieuse aux personnages qui figurent dans leurs compositions.

Les Persans donnent le nom de *kar-i tchini* [1] « travail chinois » aux peintures anciennes, à celles de l'époque timouride, et aussi quelquefois à celles du règne des Mongols, quoiqu'ils les connaissent à peine, par une opposition évidente aux œuvres des écoles qui ont fleuri sous la longue domination des princes safavis, qu'ils qualifient volontiers d'*Abbassi*, du nom de Shah Abbas.

Cette désignation n'a point dans leur esprit un sens absolu : ils l'appliquent aux peintures aux couleurs vives et éclatantes, sans prétendre en rien que ces œuvres délicates sont nées d'une inspiration chinoise ; la connaissance du Céleste Empire est nulle dans l'Iran ; les Persans sont loin d'avoir pour le royaume du Milieu l'admiration enthousiaste qu'on leur prête ; il ne faut voir dans ce terme de *tchini*, qu'ils emploient pour qualifier la peinture de leurs manuscrits anciens, autre chose qu'une expression conventionnelle, une figure de rhétorique, une épithète qui a perdu son sens originel, qui est amenée dans la trame du récit par un rappel mécanique, par un réflexe du mot qu'elle qualifie, comme celles qui se lisent dans les vers d'Homère, qui, depuis Asdjadi et Onsori, n'a plus aucune signification sous la plume des poètes. Elle fait revivre le souvenir très ancien de cet épisode, que, vers 920, sous le règne du prince samanide Nasr ibn Ahmad, souverain de Boukhara, l'on pria des Chinois de décorer de peintures les manuscrits de la traduction en vers du *Kalila et Dimna*, qui fut composée par Roudagui [2] : les Sartes de l'Oxus n'avaient jamais rien vu que l'on pût leur comparer, et ce prodige fut célébré dans les vers des poètes.

1. Dans cette expression, Tchin a le sens de Chine, telle que nous l'entendons, c'est-à-dire le même pays que les Musulmans nomment Khitaï, comme nous l'apprend Rashid ad-Din. Aux époques anciennes, Tchin, sous la forme persane, Sin, sous la forme arabe, désignaient plutôt le Turkestan. Ibn al-Athir (*Chronique*, V, p. 2) dit que Kashghar est la ville la plus basse du pays de Sin, c'est-à-dire la plus voisine des pays musulmans. A l'époque de cet historien, Sin désignait non seulement la Chine, mais aussi le Turkestan chinois jusqu'aux montagnes du Pamir ; plus anciennement encore, ce nom désignait d'une façon certaine le royaume des Ouïghours ; l'auteur du *Kitab al-fihrist* est le premier qui ait dit formellement que, par Sin, il faut souvent entendre le pays des Toukouz Oughouz, ce qui est l'appellation ancienne des Ouïghours. C'est en ce sens que Firdausi parle du khaghan de Tchin, que Nizami, dans le *Haft païkar* (man. supp. persan 576, fol. 155 v° et 156 r°), parle du khan Khaghan, qui partit de Tchin, à la tête d'une armée de 300.000 hommes, audacieux comme des dragons, en ajoutant que ces Turks, battus par Bahram Gour, durent repasser le Djihoun en toute hâte. Le fait que Nizami donne au souverain de ces Turks, qui ne sont autres que les Ephtalites, le titre de khaghan de Tchin, montre suffisamment que ce nom de Tchin s'appliquait, non seulement à l'Ouïghourie occidentale, la seule que connurent les histoires musulmanes qui sont parvenues jusqu'à nous, le pays de Ho-tchéou et de Sha-tchéou, mais aussi à tout le Turkestan, jusqu'à l'Oxus. Ce n'est point à dire que les poètes persans ne connaissaient point le Céleste Empire : Nizami donne à l'empereur chinois le nom de faghfour, mot arabisé du pehlvi baghpour, en perse bagaputhra « Fils du Ciel », ce qui est la traduction très exacte du titre chinois Thian-tzeu que se sont toujours donné les monarques chinois. Le khaghan est le roi des Turks, le faghfour, le Fils du Ciel. A partir de l'époque mongole (deuxième moitié du XIII° siècle), Tchin désigne uniquement la Chine, l'Asie Centrale étant toujours nommée Turkestan ; *tchini*, depuis le XIII°-XIV° siècle, signifie un objet qui vient de la Chine, en particulier la porcelaine.

2. Voir sur ce point, les *Notices et Extraits*, tome 41, à propos de la notice du manuscrit supplément persan 1965.

Cette manière, à cette date, s'explique dans ces provinces extrêmes de la terre iranienne ; elles n'eurent jamais de formules artistiques qui leur fussent personnelles, de civilisation qui leur fût particulière, qui représentât le génie de leur race ; elles vécurent toujours des éléments qu'elles empruntèrent aux nations qui furent leurs voisines. Au commencement du xe siècle, les princes qui dominaient dans ces contrées infertiles mirent à profit les talents de peintres originaires du Céleste Empire, avec lequel, comme on le sait par le récit des géographes arabes, ils entretenaient des relations politiques.

À cette date de 920, la Perse commençait à sortir du néant ; la conquête musulmane avait détruit la civilisation mazdéenne, sans rien apporter pour la remplacer ; les Arabes, intellectuellement, étaient encore plus pauvres que les Iraniens de l'époque sassanide. Les Chosroès, comme les Achéménides, avaient constitué un puissant empire, administré d'une façon peut-être aussi savante que la domination romaine, d'une valeur militaire qui ébranla le prestige de la Ville Éternelle ; la lecture du *Fihrist*, l'étude des débris de la littérature zoroastrienne, montrent que cette organisation avait absorbé tout le génie de la Perse, qu'il ne s'y trouvait aucune place pour les lettres, pour la poésie, pour l'art : jamais une forme poétique n'aurait pu vivre sous l'enveloppe grossière et barbare du pehlvi de Naksh-i Roustam, ou même de celui de la traduction de l'Avesta. L'art des Sassanides consiste uniquement en copies diminuées d'œuvres de l'empire romain, et seulement dans les districts de l'Iran qui s'étendent au long de la frontière romaine ; le centre de la Perse, encore bien moins ses provinces d'Orient, ne connurent jamais ces imitations coloniales des formules de l'art classique. La seule littérature qui existât dans l'immensité des domaines soumis au sceptre des descendants d'Ardashir, à part quelques ouvrages sans importance, consistait à peu près en un règlement administratif d'un millier de feuillets, dans la traduction des Fables de Bidpaï, dans des chroniques officielles, dans le commentaire de l'Avesta, le tout écrit dans un idiome lourd et vulgaire, dont aucune forme ne fait pressentir l'élégance que le persan de Djalal ad-Din Roumi et de Sadi a revêtu sous l'influence de l'arabe. Les siècles de la domination sassanide n'avaient légué à la Perse musulmane que ces éléments médiocres, sans valeur artistique. Les Musulmans du Khalifat, dans les premières années du xe siècle, n'étaient pas beaucoup mieux partagés ; leur littérature, à l'exception de la poésie, comme on le voit par le *Fihrist*, consistait en traductions d'œuvres helléniques ; l'art, et les métiers artistiques, étaient aux mains de praticiens grecs.

En fait, à la date de 920, il n'existait dans le monde de formules artistiques que chez les Grecs, à Byzance, et dans l'Empire du Milieu. Boukhara, à l'époque des Samanides, était plus proche du Céleste Empire que de Byzance ; la route qui conduisait à Pien léang était plus facile et moins âpre que le chemin de Constantinople, à travers une Perse sauvage, encore toute bouleversée des souvenirs de l'invasion. La situation changea de face quand la Perse, sortie des limbes, se fut créé des formules artistiques qui furent

beaucoup plus dans le goût des Musulmans de la Transoxiane, et cette influence fugitive de la manière extrême-orientale disparut rapidement devant les progrès de la civilisation persane. Les peintures exécutées à Boukhara, à Samarkand, pour le compte des sultans uzbeks, sont dans la pure manière de Hérat, qui dérive de la technique occidentale de l'Iran ; on y chercherait en vain un souvenir, une trace, une influence, du style et de la manière des illustrations chinoises du *Kalila et Dimna* de Roudagui. C'est tout à fait par exception que l'on trouve au-delà de l'Oxus, aux dates postérieures à celles du règne des Samanides, des imitations de la facture du Céleste Empire [1] ; encore n'y faut-il voir qu'une imitation directe de dessins chinois importés dans ces provinces de l'Iran ; il ne saurait être question, à leur sujet, de la transmission par voie traditionnelle, de motifs, de thèmes, de sujets, introduits dans les pages des *Kalila et Dimna*, à Boukhara, par les artistes chinois qui travaillèrent pour Nasr ibn Ahmad et pour les seigneurs de sa cour ; il n'est pas absolument impossible que certains éléments décoratifs, d'une importance minime, aient ainsi passé dans l'art persan ; le fait est plus que douteux ; il est impossible de le vérifier d'une façon précise et scientifique.

Les Persans se font un jeu d'employer dans leur poésie ces dénominations ethniques, ces épithètes au sens cristallisé, pour qualifier des faits qui leur paraissent étranges, qui sortent des normes de leur vie, à contre-sens ; c'est ainsi qu'ils accusent les rossignols de parler en pehlvi, sans se douter, d'ailleurs, que le mot pehlvi, étymologiquement, désigne la langue des Parthes, et qu'ils l'appliquent d'une façon inexacte à l'idiome des Sassanides, lesquels remplacèrent justement les Parthes Arsacides dans la souveraineté de l'Iran.

*
* *

La comparaison des œuvres de l'art chinois avec les peintures persanes montre que les procédés des artistes du Céleste Empire n'ont point été connus, d'une façon générale, des peintres iraniens, que les formules et les méthodes artistiques sont essentiellement différentes dans l'empire du Fils du Ciel et en Perse, qu'il ne faut pas aller chercher l'origine des primitifs persans dans les œuvres de la peinture chinoise, pas plus que celle du style des écoles de Mésopotamie et des enluminures exécutées par les Sémites des rives du Tigre et de l'Euphrate.

On a vu que la caractéristique essentielle des enluminures persanes, qu'il s'agisse de paysages, de vues, d'intérieurs, d'architecture, est d'être ordonnée suivant les règles de l'art décoratif, c'est-à-dire de se présenter avec une perspective volontairement faussée, qui étonne le spectateur, quand il ne connaît pas cette étrange convention, d'où l'on peut induire, avec quelque probabilité, que les modèles dont s'inspirèrent les premiers artistes iraniens furent des peintures murales.

1. Par exemple les peintures du traité d'astronomie d'Abd ar-Rahman al-Soufi, planches 30-33.

Cette mise en perspective n'a rien à voir avec celle des paysagistes chinois dont les œuvres sont conçues d'après une perspective parfaitement normale, la ligne d'horizon coupant le tableau à la hauteur de l'œil de l'observateur, les plans secondaires étant régulièrement disposés les uns derrière les autres, jusqu'aux limites de l'horizon, au lieu d'être étagés comme dans les illustrations des manuscrits persans. C'est un fait qui se constate aisément dans plusieurs peintures sur soie, conservées au Musée Guimet [1], dont je citerai les plus remarquables, pour bien souligner les divergences essentielles qui séparent la technique des maîtres chinois de celle des artistes iraniens : une peinture attribuée à Tchao Po-kiu (xie siècle), représentant un paysage noyé dans une brume épaisse, figurée par de grosses volutes qui sont l'origine des nuages des peintures persanes [2] ; un paysage attribué à Kiu Jan (xie siècle) [3] ; un splendide paysage, attribué à Ma

1. On comparera un fragment de paysage, par Tchao Mong-fou (1254-1322), au British Museum (Bushell, l'Art chinois, fig. 232) ; une peinture de Khieou Ying (xve siècle), représentant plusieurs dames sous le péristyle d'un palais (ibid., fig. 236), dans lesquels l'on chercherait en vain quelques similitudes avec les œuvres persanes ; un village dans les arbres, près de rochers, au bord d'une rivière, dans le Kiai tzeu yuen hoa tchoan (chinois 1922, chap. 5, page 2) ; une maison près de rochers, dans les arbres (ibid., pages 3-4) ; plusieurs autres analogues (ibid., pages 6-7, 9-10, 35-36, 36-37, 37-38, 39-40, 40-41) ; une peinture sur soie, qui représente un paysage près d'une rivière (chinois 2396) ; une autre, dans laquelle sont figurés trois personnages qui discutent avec une vieille femme (ibid.). Les paysages japonais, dont les fac-simile sont donnés dans le Tsi kou shû tchong (japonais 96, tome 20), qui ont été peints sous l'inspiration chinoise, reproduisent exactement les mêmes caractéristiques que les peintures du Musée Guimet et celles du Kiai tzeu yuen hoa tchoan. Par contre, quelques rares paysages figurés dans ce traité, par exemple celui du chapitre 5, pages 4-5, ont leur ligne d'horizon surélevée ; ils étaient évidemment destinés à la décoration murale, tandis que les autres sont de vrais tableaux ; il est, en effet, arrivé que des peintres ont transporté sur la soie des fresques de temples bouddhiques, qu'ils ont recopiées telles quelles, sans modifier en rien leur ordonnance traditionnelle ; c'est par le même procédé, mais inverse, que la mosaïque de la bataille d'Arbèles a été copiée sur un tableau grec, et mise en perspective aussi parfaitement que l'artiste a pu le faire. Les fleurs reproduites dans le Hoa tchoan cul tsi (chinois 1921) n'ont rien de la technique persane ; les rochers et les plantes du Kiai tzeu yuen hoa tchoan (chinois 1922), les animaux et les plantes du Ling mao hoa hoeï phou (1922), sont absolument différents de ce que l'on trouve dans les peintures iraniennes. La manière dont sont traités les personnages dans le Kiai tzeu yuen hoa tchoan seu tsi (chinois 3416, portraits d'hommes), n'a rien à voir avec la facture des dessins persans, particulièrement ceux des pages 17, 20, 24, dont les sièges sont très exactement mis en perspective ; mais il faut prendre garde que ces dessins ont évidemment été influencés par des gravures européennes, comme on le voit assez par le personnage de la page 29, lequel porte un pourpoint Louis XIII. Les portraits de femmes qui sont contenus dans cet ouvrage ne présentent pas l'ombre d'une ressemblance avec ceux que l'on trouve en Perse.

2. Cette peinture est décrite sous le n° 8 dans la Peinture chinoise au Musée Guimet (1910) ; elle a été donnée à M. Guimet par la défunte impératrice Tseu Hi ; c'est une pièce magnifique, en tous points digne des collections impériales auxquelles elle a appartenu ; les montagnes y ont une forme caractéristique, entièrement particulière à l'art chinois ; elles ont été copiées par les peintres bouddhistes du Tibet, dans les œuvres desquels elles sont encore parfaitement reconnaissables, dans nombre d'autres peintures, au Japon ; on les retrouve dans les illustrations de la Djami al-tawarikh de Rashid ad-Din, à Londres (commencement du xive siècle). Plusieurs de ces œuvres d'art remarquables ont été reproduites en similigravure dans La Peinture chinoise au Musée Guimet, Annales du Musée Guimet, Bibliothèque d'art, t. IV ; malheureusement, l'impression manque de netteté, car les photographies ont été faites à travers la lame de verre qui les protège.

3. N° 6 du Catalogue Guimet ; il n'y a aucune date, aucune signature. Comme plusieurs de ces peintures, elle a fait partie de l'album d'un célèbre collectionneur, Tong Khi-Tchang, qui ne contenait que des pièces hors ligne ; les identifications et les dates données pour ces peintures sont dues à des archéologues chinois très avertis, mais n'ont pas de valeur absolue, elles ne valent que ce que valent les opinions des érudits. Je citerai comme exemple une série de peintures sur soie (Catalogue Guimet 12-21), qui représentent les envoyés des peuples étrangers, et qui ont été copiées sur des œuvres de Li Long-Mien († 1106) ; on y voit, d'après des

Lin (xiie siècle), représentant un palais qui s'élève au pied de rochers couverts d'arbres [1] ; un autre de Ni Tsan (1301-1371), où l'on voit des rocs et des arbres figurés dans une excellente perspective [2] ; une peinture de Tchao Mong-fou, datée de 1309 [3] ; un splendide tableau attribué à ce même artiste, qui fut donné au Musée par feue S. M. l'Impératrice douairière Tseu Hi, et qui représente un paysage, au milieu duquel se dresse une masse de rochers de couleur verte [4] ; un paysage attribué à Tchao Thsien-li, c'est-à-dire Tchao Po-kiu, un pavillon au pied de rochers, avec des arbres au premier plan, et une montagne dans le fond [5] ; un tableau de Thang Ti (xive siècle), dans lequel on voit un pavillon entouré d'arbres au pied de rochers [6] ; un autre, de Taï Tsin (xive siècle), qui représente un kiosque aux formes élégantes, au pied de rochers, dans un fond de montagnes [7].

Toutes ces peintures, qui sont justement contemporaines des commencements de l'art persan, n'ont rien à voir avec celles qui décorent les manuscrits iraniens : leur perspective, leur dessin, qui est sec et précis comme un trait de burin, l'extrême mini-

notices écrites en caractères archaïsants, entre autres ambassadeurs, ceux des Hioung-nou, ou Huns ; or, à l'époque de Li Long-Mien, il y avait huit siècles que l'empire des Huns avait été complètement détruit, de telle sorte que des ambassadeurs de cette nation n'ont pu être vus par l'artiste au xie siècle ; il faut admettre, ce qui est possible, que Li Long-Mien a recopié de très anciennes peintures représentant les ambassadeurs des Huns, ou, ce qui semble plus vraisemblable, que les légendes qui indiquent les noms des envoyés des différentes nations de l'Asie occidentale ont été ajoutées par un possesseur de ces peintures, à une date indéterminée, d'après une interprétation, pour des raisons qui lui étaient personnelles, qui ont toutes les chances d'être erronées. C'est ainsi que les gens qui sont donnés comme les ambassadeurs du royaume de Perse, portent un costume qui n'est certainement pas celui des Persans du xie siècle, à la fin de la dynastie des Saldjoukides ; leur coiffure est étrange ; elle ressemble vaguement à un casque de dragon ; il ne semble pas d'ailleurs qu'elle soit la copie, ou le souvenir, des tiares sassanides, qui se terminaient par une tête animale, et qui étaient réservées à des personnages royaux. Il faut ajouter qu'il arrive que des peintures chinoises données comme des originaux sont des copies extrêmement bien faites, dans lesquelles le copiste a reproduit la signature de l'artiste et la date qui l'accompagne. Quand un sujet appartient à une famille, les descendants de l'auteur le recopient en imitant sa signature, ce qui, en somme, est assez logique, car le seul travail qui compte dans une œuvre d'art est la manière et l'interprétation originale, qui sont une véritable création, et les copistes ne font ensuite qu'une opération mécanique qu'on ne saurait leur comparer. Cette circonstance, les innombrables fac-simile de céramiques, de vases de bronze, avec les dates recopiées, qu'ont faits les Chinois, ne laissent point d'être très gênants pour les archéologues. Bushell (L'Art chinois, page 256) parle de vases décorés d'inscriptions arabes, qui sont des faux manifestes, et qui se fabriquent de nos jours à Péking : il ajoute qu'il faut toujours se méfier des Célestes, même quand le scepticisme paraît hors de mise et déplacé, car le marchand chinois ne le cède à aucun autre pour donner à son client des assurances ingénues, alors qu'il ne songe qu'à le duper.

1. N° 24 du Catalogue Guimet. Cette peinture a été donnée par la défunte impératrice Tseu Hi à M. Guimet ; elle représente les huit Immortels révérés par les sectateurs de Lao Tzeu, s'apprêtant à traverser la mer ; le nom de l'artiste est rapporté sur le remontage du tableau ; jamais les dessinateurs persans n'auraient été capables d'exécuter une œuvre d'une inspiration aussi puissante.

2. Portant la cote I.

3. N° 26 du Catalogue Guimet ; cette peinture a fait partie de l'album de Tong Khi-Tchhang ; elle est une copie d'un tableau du yéou-tchheng Wang Weï.

4. N° 25 du Catalogue Guimet.

5. N° 10 du Catalogue Guimet ; cette peinture a fait partie de l'album de Tong Khi-Tchhang ; la crête des montagnes et le bord des rochers sont silhouettés par un trait en or qui les découpe sur l'horizon.

6. N° 45 du Catalogue Guimet ; cette peinture a également appartenu à l'album de Tong Khi-Tchhang ; la date est écrite sur un feuillet ajouté à la peinture.

7. N° 50 du Catalogue Guimet ; elle provient de l'album de Tong Khi-Tchhang.

mum de leurs rares couleurs, pâles et sombres, sont exactement l'inverse des procédés qui furent toujours en vogue dans les écoles de la Perse et de la Transoxiane [1]. J'en dirai autant d'une peinture attribuée à l'empereur Hoeï Tsoung, de la dynastie des Soung [2] (XIIe siècle), qui représente un oiseau perché sur une branche, d'un naturel parfait, essentiellement différent de tous ceux que l'on trouve dans les peintures arabes ou persanes anciennes, des XIIe-XIVe siècles, mais qui rappelle les oiseaux qui figurent dans les illustrations du traité d'astronomie copié pour Oulough Beg, vers 1437 (planche 32), dans lesquelles l'influence chinoise, toute sporadique d'ailleurs, est évidente, dans les dessins beaucoup plus tardifs des artistes de l'époque safavie, sans qu'il soit besoin de voir dans ceux-ci autre chose qu'une imitation aussi fidèle de la nature que celle dont les artistes du Céleste Empire ont toujours donné les preuves les plus évidentes.

Ces normes de l'art de la terre de Han sont telles qu'il est certain qu'elles n'ont exercé aucune influence sur les Primitifs arabes et persans. La facture et la technique des peintures chinoises diffère, autant qu'il est possible de l'imaginer, des procédés qui furent ceux des Primitifs musulmans ; le dessin et le coloris des peintures de l'empire du Milieu sont d'une sobriété extrême, qui s'accentue au fur et à mesure que l'on remonte vers les époques anciennes. Le trait, dans les peintures sur soie, est sec, au point de ressembler à des traits de burin sur une plaque de cuivre ; la couleur n'est distribuée qu'en touches très discrètes, simplement pour rehausser l'effet du dessin, ou pour discriminer nettement le motif principal d'un paysage, une masse de rochers peinte en vert sombre, par exemple, le reste du tableau demeurant volontairement noir et sans coloris. La palette est très sombre, chargée de noir. Plus l'on remonte vers l'Antiquité, plus ces caractéristiques s'accentuent : une peinture de Wou Tao-Tzeu (VIIIe siècle) représente plusieurs personnages, dont l'un, qui tient une sorte de guitare, est juché sur un animal à longues oreilles qu'un autre individu fait avancer ; elle est à peine colorée [3] ; une peinture de Taï Soung (Xe siècle) montre, dans un paysage très sobrement traité, un jeune homme monté dans un arbre, près duquel se trouvent trois buffles; la couleur en est presque absente [4] ; la palette est un peu plus riche dans un tableau de Tchéou Wen-Kiu, également du Xe siècle, représentant trois dames qui jouent à une sorte de jeu d'échecs près de rochers verdoyants [5]. Telle est également la caractéristique essentielle d'une très belle peinture sur soie, qui repré-

1. M. Martin a reproduit dans son *Miniature Painting and Painters*, planche 34, une copie, exécutée en Perse, d'une peinture chinoise de l'époque mongole ; cette œuvre d'art a figuré à une exposition au Musée des Arts décoratifs durant l'été de 1913 ; la couleur y est distribuée avec une extrême parcimonie dans des tons aussi pâles et aussi éteints que possible, qui ne rappellent en rien la rutilance de la palette des peintres des Mongols, des Timourides, des Safavis (voir page 221).
2. Portant la cote D.
3. Portant la cote A.
4. N° 3 dans le Catalogue Guimet ; cette peinture a fait partie de l'album de Tong Khi-Tchhang.
5. N° 5 dans le Catalogue Guimet ; cette peinture provient également de l'album de Tong Khi-Tchhang.

sente l'empereur Ming Houang occupé à instruire son fils ; cette œuvre d'art, qui fut donnée par l'impératrice Tseu Hi au Musée Guimet [1], est née sous le pinceau de l'empereur Houeï Tsoung des Soung (1101-1126) ; Ming Houang est assis sur une estrade mise dans une perspective exacte, sur laquelle est étendu un tapis bleu ; le reste du tableau est traité presque sans couleur ; les vêtements du Fils du Ciel sont ornés de broderies en or, analogues à celles qui, au xive siècle, décorent les habits des Mongols, tels qu'ils sont figurés dans les illustrations de l'histoire de Rashid ad-Din.

Cette technique singulière, qui consiste à peindre sans couleur, à n'employer les nuances de la palette que pour rehausser le trait du dessin, est exactement l'inverse de la manière des enluminures des Primitifs musulmans, des *Kalila et Dimna*, des *Makamat* de Hariri, au commencement du xiiie siècle. Toute la surface de ces peintures est couverte de couleurs vives et éclatantes, et l'on y voit des femmes drapées dans des étoffes de nuances voyantes et indiscrètes, qui leur couvrent la tête, comme un capuchon, ce qui est, comme je l'ai montré plus haut, l'imitation très nette de types bien connus dans l'art chrétien, qui remontent à la technique hellénique [2].

La peinture chinoise classique témoigne d'une science parfaite ; on y remarque des tours de force, des artifices, dont aucun artiste persan n'a jamais été capable : une chaîne de montagnes, dont les sommets se profilent dans un lointain extrême, dominant les lourdes volutes des nuages, donne aux monuments construits dans les premiers plans un relief extraordinaire, une réalité, qui contrastent avec la facture plate et conventionnelle des enluminures persanes ; la simplicité, les heureuses proportions de ces peintures sur soie, la délicatesse de leur exécution, leur poésie, leur donnent l'ampleur des plus grands tableaux.

*
* *

Il ne faut pas plus aller chercher l'origine de la peinture persane dans les œuvres d'art de l'Asie Centrale, de Kara Khotcho [3] ou de Touen-houang, que dans les tableaux dûs au pinceau des peintres du Céleste Empire.

1. N° 25 dans le Catalogue Guimet ; cette peinture, comme celle de Ma Lin, est infiniment supérieure à tout ce que les Persans ont jamais fait de meilleur.
2. Ce type se trouve dans les peintures de tous les manuscrits grecs ; on le remarque dans l'une des illustrations d'un Évangéliaire syriaque, copié entre 1199 et 1201, à Malatiyya, sur l'Euphrate, où, comme on l'a vu plus haut, d'après le témoignage d'un des meilleurs historiens de la littérature arabe, les Chrétiens et les Musulmans entretenaient des rapports cordiaux, au lieu de se fuir, comme dans les autres pays (page 3, note) ; sur le prétendu voile syrien, voir page 98, note.
3. Les peintures trouvées dans les ruines de la ville de Khotcho ont été publiées par M. von Lecocq dans *Chotscho*; *Facsimile wiedergaben der wichtigeren Funde der ersten königlich-preussischen Expedition nach Turfan*, 1912, celles de Touen-houang, par M. Stein, *Ruins of desert Cathay*, 1910. Kara Khotcho, la Hotchéou des Chinois, est à 30 *li* dans l'est de Tourfan ; les ambassadeurs de Shah Rokh Bahadour, partis de Tourfan, le deuxième jour de Radjab 823 de l'hégire (13 juillet 1420), arrivèrent le cinq à Khotcho (*Notices et Extraits*, XIV, 389), ce qui correspond aux trente *li* des Chinois. Sous les Han (179 avant J.-C. — 220 après J.-C.), cette localité était la terre de l'ancien royaume des Tchhé-sheu, ce qui se prononçait alors Kushi ; à l'époque

Un fait certain, comme on l'a vu plus haut, c'est que l'évolution de l'art musulman s'est faite de l'Occident vers l'Orient, les artistes de la période qui vit l'apogée du Khalifat, puis sa décadence, copiant des œuvres grecques, comme au Kosaïr Amra, puis imitant celles qui furent exécutées en Mésopotamie, d'après le modèle classique, sous l'influence byzantine ; ceux qui vécurent sous la domination mongole allant puiser leur inspiration dans les tableaux de l'école mésopotamienne, où ils introduisirent les éléments étrangers à l'Iranisme, au milieu desquels ils vivaient ; les peintres de la première école timouride recopiant les illustrations mongoles ; ceux de la seconde époque timouride et de la cour des Uzbeks de la Transoxiane continuant la technique des artistes qui illustrèrent les règnes glorieux de Timour et de Shah Rokh Bahadour Khan, sans s'interdire l'imitation des œuvres antérieures, quand ils en trouvèrent ; les

des Tsin (265-420), ce fut le royaume de Kao-tchhang, de même que sous les Weï (386-554), les Tchéou (deuxième moitié du vi^e siècle), et les Soeï (589-618). Sous les Thang, ce pays fut le district de Thsien-thinghien, en Kiao-ho-kiun, en Hsi-tchéou ; les Mongols lui donnèrent le nom de Kara Khotcho, qu'elle garda sous les Ming (xiv^e-xvii^e siècles), et à l'époque de la dynastie mandchoue *(Hsi-yu-thoung-wen-tchi,* II, 7). Kaotchhang est la transcription du nom indigène Gotchan. Gotchan, aux viii^e-ix^e siècles, était l'une des villes les plus occidentales du royaume ouïghour, dont la capitale, à laquelle Djouwaïni, dans le *Djihankoushaï*, donne le nom d'Ordoubaligh, était à environ 13 degrés dans l'est, sur les bords de l'Orkhon, dans le futur pays des Mongols, à quelque distance de l'endroit où s'élevaient auparavant les temples des Turks orientaux, que les Ouïghours avaient renversés. L'histoire des Thang, dans la notice sur les Ouïghours *(Hsin-Thang-shou,* chap. 217, 1^{re} partie, page 2), dit que Phou-sa (en sanskrit Bodhisattva), roi des Ouïghours, établit sa résidence sur la rivière Toula, affluent de l'Orkhon ; Gou-li Pheï-lo (en turk Gueur Pir), qui détruisit la puissance des Turks orientaux en 745, s'établit entre les monts Wou-té-kien, qui sont nommés Outékin par l'histoire persane, et la rivière Koun, dans laquelle il faut voir l'Orkhon. L'histoire des Mongols *(Yuan-shi,* chap. 122, p. 2) est encore plus catégorique ; elle dit que l'habitat originel des Ouïghours est dans la contrée où se trouve la montagne de Houo-lin = Koroum = Kara Koroum, d'où sortent la Toula et la Sélenga. Ordoubaligh fut détruite en 840 par les Kirghizes qui anéantirent la puissance des Ouïghours en Orient ; les géographes arabes n'ont pas connu Ordoubaligh qui était beaucoup trop lointaine, et avec laquelle les Musulmans du Khalifat ne devaient pas avoir de rapports. Gotchan, transcrit Koshan (l'arabe ne possédant pas le *tch* qu'il rend en décomposant *tch* en ses éléments, *t* et *sh*, par *sh*, et quelquefois par *t* ; cf. Tchélik-témour transcrit Télik-témour ; *tchaï* = thé), paraît pour la première fois dans le *Kitab al-masalik wal-mamalik* d'Ibn Khordadbèh, qui la mentionne deux fois, parlant (page 17) du roi Koshanshah = roi de Koshan, et (page 40), dans le chapitre consacré aux titres des rois du Khorasan et de l'Orient, disant que le roi du pays au delà de l'Oxus se nomme Koshanshah. Il n'y a aucun doute que la Koshan de Masoudi (I, 288, 299), de Yakout (IV, 320), de Makrizi (man. arabe 1731, fol. 183), ne soit la Gotchan = Kao-tchhang, où se réfugièrent les Ouïghours, quand les Kirghizes eurent détruit leur empire sur l'Orkhon (voir page 210, note). Kao-tchhang, dans l'histoire chinoise, désigne en effet le royaume occidental des Ouïghours, la province occidentale de leur empire intégral, dont les contrées de l'est furent saccagées en 840 par les Kirghizes, cet empire, dans son entier, sans la destruction en Orient, étant appelé Hoeï-hou dans les chroniques célestes. Yakout dit que Koshan était une grande ville, aux confins du pays des Turks, et leur capitale, que le roi des Toukouz-Oughouz (= Ouïghours), qui y régnait, était le plus puissant des rois des Turks. Cette capitale des Turks (I, 840) était une ville très riche et immense ; elle était entourée de villages ; elle avait douze portes de fer, et sa population était presque entièrement manichéenne. Les Toukouz-Oughouz de Koshan étaient certainement les restes du royaume des Ouïghours, car l'on sait que Toukouz-Oughouz désignait les Ouïghours avant la destruction de la partie orientale de leur empire. Que les Ouïghours de Kao-tchhang soient identiques aux Toukouz-Oughouz de Koshan, que Koshan soit Kao-tchhang, c'est ce qui résulte d'un passage de l'histoire des Soung *(Soung-shi,* chap. 490, page 8), dans lequel il est dit qu'en la 3^e année kien-té (965), le khaghan des Ouïghours de Hsi-tchéou, ce qui était alors le nom de Kao-tchhang, envoya à l'empereur de Chine une dent du Bouddha. Ce texte, rapproché du témoignage des géographes musulmans, montre, qu'à cette époque, les Ouïghours avaient Hsi-tchéou = Kao-tchhang = Gotchan pour capitale, et que cette ville est la même que celle que les Arabes nomment Koshan.

enlumineurs de la période safavie s'inspirant, à Ispahan et à Shiraz, des peintures des ateliers mongols de l'Ouest de la Perse et de l'Irak, imitant jusqu'à l'épuisement les tableaux des manuscrits timourides, en affadissant leur manière, leur technique et leurs procédés.

Il est non moins évident qu'il n'y a aucun rapport, aucun point de contact, aucune relation, entre les Primitifs musulmans, les enluminures grossières du traité des automates de Djazari, qui ont été reproduites par M. Martin, dans son *Miniature painting and painters* [1], entre les peintures des trois manuscrits des *Makamat* de Hariri, des deux *Kalila et Dimna*, les illustrations du traité d'astrologie de Nasir ad-Din Mohammad, et les peintures qui décorent les viharas de l'Asie Centrale. Ces peintures des temples bouddhiques sont le dernier terme, le stade ultime, d'un art dont l'évolution est complètement achevée, qui est parvenu à des limites qu'il ne saurait dépasser ; elles sont l'aboutissement d'une technique parfaite et d'une manière précieuse. Ces fresques, découvertes dans les steppes du Turkestan, sont d'une finesse extrême et d'un modelé excellent ; elles ne sauraient être les prototypes des images schématiques du livre de mécanique hydraulique de Djazari, des figures naïves et d'une exécution souvent maladroite, quelquefois sommaire, des Primitifs musulmans des écoles mésopotamiennes, des décorations des vases de Rhagès. Autant vaudrait prétendre que les mosaïques du tombeau de Galla Placidia sont inspirées des peintures de la chapelle Sixtine.

Tout contribue à différencier d'une façon absolue les formules et les procédés de l'art de l'Asie Centrale [2] et ceux des peintres iraniens ; ces divergences sont identiquement

1. Nos 1-4. M. Martin veut que ces peintures soient mésopotamiennes, et de la fin du XIIe siècle ; je crois, pour des raisons philologiques, historiques et artistiques, qu'elles ont été exécutées en Égypte, entre 1351 et 1354. Le nom du sultan mamlouk du Caire, al-Malik al-Salih Salah ad-Din Salih, qui régna sur l'Égypte entre ces dates, figure sur deux d'entre elles. Des faits sur lesquels je crois inutile d'insister dans ces notes, pour ne pas les surcharger outre mesure, peuvent, jusqu'à un certain point, porter à penser que l'artiste qui a exécuté les peintures reproduites par M. Martin a recopié, en les stylisant, en les desséchant, en les schématisant, les illustrations du manuscrit original, qui, elles, remonteraient à l'aube du XIIIe siècle. Encore est-il loin d'être sûr que le peintre du Caire a recopié des illustrations du commencement du XIIIe siècle, car rien ne dit que le manuscrit de Djazari fût enluminé de véritables peintures. En tout cas, le fait qu'il a introduit dans ses tableaux des caractères hiéroglyphiques, car ce sont bien des caractères hiéroglyphiques, quoi qu'on en ait dit, suffirait à montrer, à défaut d'autre preuve, que ces peintures ont été faites en Égypte, car les signes de l'antique écriture des Pharaons ne figurent sur aucun monument de Mésopotamie et ne peuvent avoir été copiés que dans la vallée du Nil. J'ai déjà eu l'occasion de traiter de cette question dans une lettre que M. Claude Anet a imprimée dans le *Burlington Magazine* ; dans le tome 23 des *Monuments Piot*, pages 210 et sqq. ; j'y reviendrai à loisir dans un article qui paraîtra dans le tome 41 des *Notices et Extraits*, au sujet du manuscrit supplément persan 1965.

2. Deux faits sont certains dans l'histoire de l'art de l'Asie Centrale : en 731, le roi des Turks, Bilgä Khaghan, dont le temple s'élevait à 30 kilomètres de l'endroit où se voient les ruines de la capitale des Ouïghours, qui renversèrent son empire, demanda au Fils du Ciel de lui envoyer des artistes pour élever un temple à la mémoire de son frère Kultégin, et pour le décorer. Trois années plus tard, le fils de Bilgä Khaghan sollicita de l'empereur chinois la même faveur pour honorer les mânes de son père. Ces temples étaient naturellement construits et décorés suivant les règles et les habitudes des Chinois. On a retrouvé, dans les tumulus qui marquent leur emplacement, des tuiles semi-rondes, qui sont identiques à celles que l'on emploie en Chine pour recouvrir les maisons (Thomsen, *Inscriptions de l'Orkhon*, page 80). Cinq siècles après ces événements, entre 1235

les mêmes que celles qui discriminent l'art persan de la technique de l'art chinois, car elles portent à la fois sur la perspective, sur la facture du dessin, sur la palette.

Et c'est là un fait qui s'explique très simplement, car cet art du Turkestan, de Khotcho ou de Touen-houang, des provinces occidentales du royaume ouïghour, n'est nullemen une entité particulière aux Turks, inventée et créée par eux, qui aurait évolué dans leur pays suivant des normes indépendantes ; il est une importation pure et simple, sans l'ombre d'une modification, de l'art chinois bouddhique, lequel est essentiellement

et 1241, à ce que nous apprennent Ala ad-Din Ata Malik al-Djouwaïni et Rashid ad-Din, Ougédeï, fils et successeur de Tchinkkiz, voulut faire décorer les palais qu'il avait construits, tant dans sa capitale, Kara Koroum, à 60 kilomètres des temples de Kultégin et de Bilgä Khaghan, que dans d'autres résidences; il confia ce soin à des ouvriers d'art chinois et musulmans, qui étaient ses prisonniers de guerre. Ces Musulmans, comme l'établit suffisamment la lecture des chroniques d'Ala ad-Din et de Rashid ad-Din, étaient les ouvriers et les artistes de la Transoxiane et de la Perse, que les Mongols avaient capturés lors du saccage de ces contrées, et auxquels ils avaient laissé la vie, en considération des services qu'ils pouvaient attendre d'eux, dans le pays mongol, qui était dépourvu de toute industrie. Or, les habitants de Samarkand, de Boukhara, d'Otrar, et des autres villes de la Transoxiane, étaient, au XIIIe siècle, complètement sous l'influence persane, et ils n'avaient point d'autre civilisation que celle des Persans, dont rien ne les distinguait. Il est évident que si, du commencement du VIIIe siècle au milieu du XIIIe, ce qui est justement l'époque à laquelle s'élaborèrent les procédés des Primitifs musulmans, en Mésopotamie, puis dans l'Iran, il avait existé quelque part, en Asie Centrale, une doctrine artistique quelconque, ni Bilgä Khaghan, ni Ougédeï, n'auraient éprouvé le besoin d'aller chercher des architectes et des décorateurs chez les Chinois et chez les Musulmans des pays de l'Occident ; s'ils le firent, c'est qu'il n'existait aucun art dans les contrées qui étaient voisines de leur yourte des rives de l'Orkhon. Quand les Valois mandèrent à leur cour des artistes italiens, ce fut justement parce qu'ils n'avaient, à Paris, et dans les grandes villes de leur royaume, personne qui pût faire le même travail que les Florentins ou les Romains. Ces ambassades envoyées par les souverains des Turks au Fils du Ciel pour lui demander des artistes, qui décorèrent des temples élevés à la mémoire de leurs morts, les nombreux détails que donnent les historiens de l'empire du Milieu sur ces nomades pillards qui ne songeaient qu'à venir le saccager, montrent que les peuples de race turke ou tonghouze, quand ils n'étaient pas les vassaux officiels de la Cour Céleste, vivaient dans sa vassalité morale, même quand ils étaient en lutte avec les souverains de la Chine, et qu'ils en tiraient tout ce qui dépassait les besoins de cavaliers errants dans la steppe. La civilisation des Ouïghours était tellement sommaire que rien ne distinguait le khaghan de ses sujets, l'officier de ses soldats ; ce fut seulement en 780, quand l'empereur chinois leur eut accordé quelques bienfaits, pour reconnaître leurs services, que le khaghan commença à se distinguer de son peuple, qu'il se fit construire un palais, qu'il ressentit la nécessité d'avoir un semblant de cour, le tout à l'instar du Céleste Empire, vers lequel ces Turks, comme plus tard les Mongols et les Mandchoux, avaient constamment les yeux tournés, et dans lequel ils voyaient avec raison la source et l'origine de toute civilisation.

Les Altaïques, turks ou tonghouzes, n'ont jamais joui d'une civilisation au milieu de laquelle pût se développer un art indépendant, un art turk ; c'est là un fait établi par cette circonstance que les Turks qui, vers le commencement du XIe siècle, sont sortis du pays des Turguesh, pour se répandre dans l'occident de l'Asie, et venir régner jusque sur les rives du Bosphore, les Saldjoukides et les Osmanlis, ceux qui, plus tard, profitèrent des remous de l'invasion mongole pour continuer médiocrement l'œuvre des cavaliers de Témoutchin, les Timourides et les Kadjars, les Mamlouks, qui s'emparèrent de la souveraineté en Égypte et aux Indes, arrivèrent dans l'Islam, sans une idée, sans un métier, sans un art, sans savoir autre chose que faire galoper un cheval et tenir un sabre, exactement comme les Arabes quand ils émigrèrent de leur désert de sable, et qu'ils s'empressèrent d'adopter, sans y rien changer, tout l'ensemble de la civilisation des pays sur lesquels ils régnèrent. L'exemple typique en est donné par les Osmanlis, qui n'ont apporté en Europe, comme uniques souvenirs de leur origine extrême-orientale, que le toit incurvé à la chinoise de quelques fontaines, quelques mots chinois que leurs ancêtres ont empruntés, il y a une quinzaine de siècles, à la langue de leurs suzerains, comme *konshou* « voisin », qui est le vocable chinois *koung-tchou* « princesse », puis « dame », et, successivement, personne de l'un ou l'autre sexe avec laquelle on a des relations quelconques ; le nom sanskrit des kshatriya, qui, sous la forme *tchérik*, entre, d'une façon inattendue, dans le nom de la milice des Janissaires (*Yénitchéri*) ; le mot indien *agatchtchha* « arbre », dont ils ont fait *aghadj* ; la formule du halva à la farine de riz, qui est un gâteau

constitué par des copies d'œuvres de l'art indo-grec du Gandhara, directement issues de l'art classique, copiées sur des modèles grecs, au même titre que les Victoires, que Khosrau Parviz fit graver au fronton du Tak-i Boustan, sont des copies de Victoires romaines. Le fait est particulièrement tangible pour une très belle peinture, sur un panneau de soie, datée de 864, qui a été reproduite par M. Stein, et dans laquelle, malgré l'accoutrement indien des personnages qui animent son dessin, l'on sent encore, par endroits, affleurer le modèle grec, les figures des divinités qui y sont représentées gardant encore l'attitude noble et sereine, plutôt que la physionomie même, des œuvres qui sont nées sur la terre hellénique [1].

Les Chinois qui exécutèrent ces belles peintures ne trouvèrent pas tous les motifs dont ils avaient besoin dans les modèles qui leur venaient des Indes, et ils introduisirent, dans

chinois. L'extrême empressement que les Turks ont montré, à toutes les époques, à quitter leur pays, pour venir chercher de brillantes situations militaires, l'empire pour les plus audacieux, chez les Musulmans et chez les Bouddhistes, en Perse, en Égypte, dans l'Inde, en Chine, prouve assez que la civilisation de l'Asie Centrale était à ce point misérable que le renoncement à la patrie, l'exil sans retour, étaient préférables à la vie qu'on y menait. Ce n'étaient point là des conditions possibles pour le développement d'un art autonome, ou d'une formule de civilisation indépendante de celles des contrées qui entouraient l'Asie Centrale, la Perse, l'Inde, surtout la Chine, dont la terre altaïque n'était guère qu'un « pays d'empire » : au commencement du règne des Thang, les princes de Kao-tchhang = Khotcho envoyaient leurs fils à Tchhang-an, au Collège Impérial, pour leur y faire étudier les livres classiques du Confucianisme (Wieger, *Textes historiques*, 1560). Le fait qu'en 640, le Fils du Ciel annexa Kao-tchhang, en lui donnant le nom chinois de Hsi-tchéou « capitule de l'Occident » ; qu'en 647, il divisa le royaume des Ouïghours à la chinoise, en 6 *fou* et 7 *tchéou* ; qu'en 658, tout le Turkestan fut divisé suivant les formules administratives du Céleste Empire en 8 *fou* et 76 *tchéou* ; bien d'autres détails qu'il serait trop long d'énumérer montrent que les provinces occidentales de l'Ouïghourie, avec Gutchen, étaient les marches de la Chine vers les pays où se couche le soleil, et les Mongols eurent parfaitement notion de cette vérité historique quand ils firent passer par Kara Khotcho, c'est-à-dire par l'ancienne ville de Kao-tchhang, la frontière qui séparait l'empire du Milieu des domaines des princes du Tchaghataï. Tous ces peuples turks et tonghouzes, des frontières de la Chine aux marches de l'Iran, qui se disputèrent si âprement l'hégémonie dans les steppes infertiles de l'Asie Centrale, étaient une poussière d'empire qui fut balayée par les tourmentes de l'histoire, presque sans laisser de traces, après avoir emprunté toute sa civilisation à la Chine et à l'Inde. L'influence que l'on a attribuée dans le domaine de l'art à ces barbares sur la Perse des Sassanides, peut-être même sur celle des Parthes, aux Saldjoukides sur l'Iran du moyen âge, est une hypothèse insane ; elle témoigne d'une méconnaissance et d'une incompréhension absolues, radicales, de l'histoire politique et artistique de l'Iran oriental et occidental. On peut encore parler d'art, jusqu'à un certain point d'invention artistique, quand il s'agit des Persans ; mais les Turks, pas plus que les Arabes, ne se sont jamais inquiétés du sens de ces concepts, ni de leur valeur, relative ou absolue. Sans parler des peuplades misérables du Turkestan ou de la Sibérie, le type par excellence des Turks est la nation osmanlie, qui n'a apporté aux rives du Bosphore, ni une idée artistique, ni une inspiration littéraire, ni un aspect, si minime fût-il, d'une forme de la civilisation : les Turks ont emprunté leur écriture à la Perse, leur vocabulaire honnête à la Perse, toutes leurs formes littéraires, en prose et en poésie, à la Perse, toutes leurs formules décoratives à la Perse, leur architecture à Byzance, copiant, ou faisant copier, Sainte-Sophie ; ils copièrent ce qu'ils trouvèrent, là où ils le trouvèrent, et ils conservèrent le type de ces copies, à travers les âges, sans y rien changer, comme des formules incomprises, répétées mécaniquement, machinalement, ce que font les primaires inconscients. Les baltadjis qui furent en service au vieux sérail, jusqu'à la chute du sultan Abd al-Hamid II, serviteurs et eunuques, étaient vêtus d'une longue *djubba* noire, serrée à la taille par une ceinture, ce qui était le costume même des caloyers du Bas-Empire. Mahomet II, à ce que raconte la légende osmanlie, s'empara de la femme de Constantin XIII ; il la fit entrer dans son harem, et défendit que l'on changeât la moindre chose à son entourage, dans lequel se trouvaient des prêtres byzantins, et c'est ainsi que leur habillement s'est gardé dans le sérail du Grand Seigneur, jusqu'aux premières années du xxe siècle.

1. II, VIII. Les couleurs de cette peinture sont dans une tonalité très sombre ; les deux dominantes en sont le rouge et le jaune ; elle est évidemment la copie d'une peinture indienne plus ancienne.

le cadre de leurs compositions des personnages et des décors qu'ils empruntèrent à l'art chinois non bouddhique, à l'art classique du royaume de Han, dont les origines sont bien antérieures à l'introduction dans le Céleste Empire des dogmes du Bouddhisme.

Les œuvres de cet art classique de l'empire du Milieu sont d'une tonalité et d'une composition infiniment plus sobres et plus discrètes que les peintures bouddhiques : la couleur n'y sert guère qu'à rehausser et à mettre en relief un tracé dont les linéaments sont réduits à leur extrême minimum ; les peintures chinoises les plus anciennes étaient de simples dessins teintés légèrement à l'encre pour accentuer certains profils, pour souligner quelques reliefs. Cet art est issu d'une technique monochrome ; durant un très long temps, il a conservé cette tendance ; les artistes chinois se rendirent parfaitement compte que la couleur est tout ce qu'il y a de moins utile dans un tableau, qu'elle est surtout utile pour cacher sous un trompe-l'œil les imperfections du dessin, qu'une composition trop touffue ne fait qu'égarer celui qui la contemple, qu'un dessin en noir sur fond blanc, sans aucune couleur, ou agrémenté de quelques nuances très sobres, possède une expression beaucoup plus intense que la peinture la plus complexe [1].

Les peintres bouddhistes, qui reçurent leurs modèles de l'Inde, et qui travaillèrent sur des cartons provenant des écoles du Gandhara, ne professèrent point cette doctrine, ou plutôt, comme toutes les fois que des praticiens reproduisent servilement une série de modèles, ils adoptèrent à la fois la palette et les formes de ces tableaux indiens, dérivés, comme l'immense majorité des œuvres de l'art asiatique, de types nés sous le ciel de la Grèce. Leurs couleurs, dans lesquelles dominent le rouge et le jaune [2],

[1]. Par exemple, les femmes au trait de Brisgand, aux derniers salons, et les comparer aux anatomies douloureuses des portraits en couleurs. Les chefs-d'œuvre de la peinture italienne ont été gravés au trait et, sous cette forme, donnent une impression aussi puissante que les originaux. Les pointes sèches de Helleu sont autrement expressives que tant de toiles où la couleur rutile. Un ballet blanc, à la scène, fait un tout autre effet qu'un intermède surchargé de danseuses polychromes.

[2]. Voir à Khotcho, les nos 16 et ssq. dans la reproduction de M. von Lecocq. Les peintures qui ornaient les temples de Kara Khotcho = Kao-tchhang devaient présenter de grandes analogies avec celles qui décoraient les 4600 bonzeries, ou temples, qui furent détruits en 845, sur les ordres de l'empereur Wou-Tsoung des Thang. « Les pagodes et les bonzeries, disait l'édit de proscription (Wieger, *Textes historiques*, 1745), s'élèvent majestueux et splendides, éclipsant les palais ». Sou-Tsoung, qui succéda à Wou-Tsoung en 847, s'empressa de rapporter l'édit de son prédécesseur ; le Bouddhisme refleurit comme s'il n'avait jamais été proscrit, et les temples s'élevèrent comme par enchantement. Les historiens musulmans ont certainement connu, d'une façon plus ou moins précise, l'existence des temples bouddhiques ou confucianistes, qui furent élevés en Chine, tel, le Ming-thang, ou temple de la Lumière, dont la construction fut décidée en 669, par Kao-Tsoung des Thang (Wieger, *ibid.*, texte, 1618) ; sa base devait être octogonale, son dôme rond par le haut, tout en ayant une base à huit côtés : « sa base comptait huit angles, les pans de sa toiture, dans le haut, étaient sphériques », dit le chinois, ce qui est le transfert dans le Céleste Empire de la formule romaine que l'on trouve au Baptistère de Florence, avec sa voûte formée de huit triangles paraboliques, à Santa Maria del Fiore. Cette manière dérive de la technique du Panthéon, qui consiste en un dôme porté par huit piliers, ce qui, d'une façon évidente, est l'adaptation de la formule hellénique du tholos placé sur un monoptère octostyle, ce dont le monument choragique de Lysicrate, à Athènes, de 335 avant J.-C., est une variante gracieuse, ramenée à six colonnes par suite de l'exiguïté de l'édifice. Le Ming-Thang de Kao-Tsoung devait être recouvert de feuilles de jade brillantes. Ses portes, ses fenêtres, tous les détails de sa construction, devaient être disposés d'après l'harmonie des nombres du Ciel et de la Terre, les deux principes et les mansions célestes. Ce projet ne fut réalisé que

avec un minimum de nuances claires et brillantes, constituent justement la palette des peintures gréco-romaines, des fresques murales de Pompéi, des mosaïques que les Romains ont répandues aux quatre coins de leur empire ; c'est cette palette, cette tonalité sombre et discrète, que les peintres du Gandhara adoptèrent en même temps qu'ils

sous le règne de l'usurpatrice Wou-héou ; son Ming-thang eut trois étages : le premier, consacré aux quatre saisons ; le second, aux douze signes du Zodiaque ; le troisième, qui était recouvert de la coupole, était dédié aux vingt-quatre divisions de l'année solaire (Wieger, *ibid.*, texte, 1623). Au nord de ce Ming-thang, on construisit un Thian-thang « Temple du Ciel », destiné à recevoir une idole colossale ; ce temple était d'une hauteur prodigieuse. A deux reprises, Masoudi parle dans le *Mouroudj al-zahab* (IV, 69, et IV, 63) d'un temple qui se trouvait dans la contrée la plus lointaine de l'Ouïghourie (*Sin*), d'un temple rond qui avait sept portes, et qui était couronné par une énorme coupole à sept panneaux. Au sommet du dôme, on voyait une énorme pierre précieuse, dont les rayons illuminaient les environs du temple, et qui foudroyait tous ceux qui cherchaient à s'en emparer. Ce temple recouvrait un puits heptagonal entouré d'une balustrade sur laquelle on lisait une inscription en caractères mosnads, c'est-à-dire en hymiarite, autrement dit dans l'écriture des Turks de l'Orkhon, qui ressemble à l'hymiarite ; le puits conduisait au dépôt des livres, où l'on trouvait toute la science du passé et de l'avenir. Dans le second passage, Masoudi fait de ce temple le septième des sanctuaires primordiaux dédiés au culte stellaire des premiers Sabéens, institué par Boudasp = Bodhisattva = le Bouddha. Il avait été bâti aux confins extrêmes de l'Ouïghourie par un roi turk, et l'on y conservait les livres de la science astrologique ; il avait sept étages, chacun éclairé par sept fenêtres, et, en face de chaque fenêtre, se trouvait la statue d'une des planètes ; le sixième de ces temples, le Kaoûsân, était à Farghana, et il avait été construit par Kaï-Kaous. Kaoûsân peut en effet recouvrir une forme de l'ancienne langue perse, Kavi-Usâna « qui appartient à Kavi-Usa, à Kaï-Kaous ». Mais Makrizi, copiant une source qui allait plus loin que ne va Masoudi, place ce temple du sabéisme turk à Kaoshan, qui, comme on l'a vu plus haut, n'est autre que la transcription arabe du nom de Kotchan, plus tard Gutchen, que les Chinois ont rendu par Kao-tchhang, c'est-à-dire à Kara-Khotcho, à trois journées de Tourfan, dans la ville même au milieu des ruines de laquelle ont été découvertes les fresques publiées par M. von Lecocq. Le quatrième de ces temples, d'après Masoudi, était le Naubahar de Balkh, où l'on lisait une inscription contenant une sentence du Bouddha ; le troisième, celui de Mandousan dans l'Inde. En l'année 1420, les ambassadeurs envoyés par Shah Rokh Bahadour Khan à l'empereur de Chine virent à Kam-tchéou un édifice que les Musulmans du pays nommaient la « Sphère du Ciel », et qui était évidemment en rapport avec les temples gigantesques dont parle l'histoire des Thang ; il avait en effet la forme d'une construction octogonale, vraisemblablement surmontée d'une coupole, d'où son nom, supportée à sa base par des démons, c'est-à-dire par des figures de divinités bouddhiques que les Musulmans, dans leur ignorance, ont prises pour des diables ; il ne comptait pas moins de quinze étages, dont chacun renfermait des salles aux murs lambrissés de revêtements de porcelaine (*Notices et Extraits*, tome XIV, pages 317 et 398). Les sept étages, comme le plan heptagonal, du prétendu temple sabéen de Gutchen, dont parle Masoudi, sont une invention des Musulmans, ou des Hermétiques. Le nombre sept était sacré dans l'hermétisme des Sabéens, qui est l'ultime évolution de l'astrolâtrie chaldéenne, parce que les sept planètes déterminent les destins du monde ; le temple de Bel Mardouk à Babylone, l'Eshaggil, dont le nom, Baït al-Asakoul, dans Maïmonide, désigne le sanctuaire de Babel, où se trouvaient réunies toutes les idoles du monde, était formé de la superposition de sept étages ; Hérodote (I, 181) lui en donne huit, mais c'est une erreur ; elle provient du fait qu'il a compté le soubassement de l'édifice pour un étage ; l'enceinte d'Ecbatane que Déjocès (Hérodote, I, 98) construisit à l'assyrienne comptait sept murailles concentriques, peinte chacune de la couleur consacrée à une planète. Des monuments à étages, sur plan octogonal, formés de sections décroissant en pyramide, avec des toits et des antéfixes, surmontés d'une chambre couronnée d'un dôme, existent dans la technique chinoise et sont loin d'y être rares ; ils sont essentiellement bouddhiques, et le nombre de leurs étages est toujours impair, variant de 5 à 13 ; on en trouve à Péking, au monastère de Shouang-tha-sse qui a été fondé au XIIIe siècle, à 7 et 9 étages ; au monastère de Tsiouan-tchéou, au Fo-Kien, qui fut fondé sous les Thang, au VIIIe siècle, à 7 étages ; le plus célèbre de tous, la tour de porcelaine de Naukin (1403-1425), avait 9 étages. L'un d'eux, à sept étages, fait partie des constructions du temple de Sseu-tzeu-shan, à Tchong-kim, au Sseu-tchouan (Hourst, *Dans les rapides du Fleuve Bleu*, 1904), à côté de bâtiments qui ont la forme traditionnelle de la demeure chinoise, la maison sur plan carré, coiffée d'un toit à pentes incurvées, décoré d'antéfixes, laquelle dérive de la tente. Il est douteux que cette forme existât à la fin du VIIe siècle ; le Ming-thang de Kao-Tsoung n'avait que trois étages, et non cinq ou sept, ou neuf, plus la coupole. Ces trois étages sont la surélévation de la formule de la rotonde à deux étages, le Laconicum des Thermes de Caracalla, le temple

copiaient les formes helléniques ; ce fut cette gamme chromatique qu'ils transmirent aux artistes chinois qui travaillèrent dans l'empire du Milieu, et dans les villes du pays turk, que ceux-ci éclairèrent plus tard, en y introduisant, sous une influence obscure, les bleus, les verts, à l'imitation des peintures occidentales, des illustrations des livres grecs, des Primitifs italiens, des enluminures persanes, en dernier lieu, les applications d'or.

J'établirais volontiers entre les formules de ces deux aspects de l'art du Céleste Empire, l'art classique et l'art bouddhique, la même différence qui sépare l'école des Confucianistes de celle des fidèles de Sakya Mouni ; la composition, la manière, la

rond de Spalato, Saint-Georges de Salonique, le baptistère de Florence, qui est elle-même la surélévation par un étage de la formule du Panthéon. Cette formule de la rotonde à trois étages a certainement, un jour ou l'autre, appartenu à la technique du Bas-Empire ; où le troisième étage du Ming-thang a été ajouté pour des raisons astrologiques à la formule de la salle circulaire couronnée d'un dôme porté par un tambour à deux étages, qui est fréquente dans l'architecture romaine.

Les sept étages de la tour pyramidale, à base octogonale, du temple Sseu-tzeu-shan ne dérivent, en aucune manière, des sept étages du sanctuaire de Bel-Mardouk, à Babylone ; les superpositions de l'Eshaggil, en effet, sont des cubes, et non des polyèdres octogonaux ; si le passage du cercle au polygone à huit côtés est normal, si, en architecture, le cercle équivaut aux polygones inscrits de huit, seize, etc., côtés, le carré ne se transforme pas en hexagone ou en octogone ; la différence entre les deux systèmes est essentielle.

C'est un fait certain que les édifices à étages analogues à celui du Sseu-tzeu-shan, au Sseu-tchouan, dérivent des Ming-thang des Thang : la multiplication des degrés de la formule romaine de la rotonde à dôme est une particularité de la technique chinoise, une orientalisation, une complication, du même ordre que certaines singularités de la méthode du Bas-Empire, dans les provinces balkaniques, appliquées aux procédés de la construction romaine ; elle est exactement identique à l'invraisemblable transmutation que les architectes du Céleste Empire ont fait subir à la formule du stoupa bouddhique, dont ils ont transformé la calotte sphérique en une tour à étages, dont le galbe ressemble à l'une de ces tours de porcelaine, telle que la tour de Nankin, dont les Chinois ont cristallisé la svelte élégance dans la forme élancée des caractères 高, 臺, 亶, dans lesquels les petits carrés représentent les fenêtres ; l'un de ces stoupas (Wieger, *Textes philosophiques*, 1906, 464) compte, sur une base polygonale, six étages avec des toits incurvés à antéfixes, couronnés par un fleuron. C'est un fait certain que la formule du stoupa bouddhique s'est rapidement confondue avec celle du dôme à trois étages (Stein, *Desert Cathay*, II, planche 212), puis a évolué avec elle.

La formule du monument à dôme, dans l'empire du milieu, est une importation occidentale : on chercherait en vain dans le dictionnaire de Khang-hi un caractère primitif qui dessine la forme ronde de la coupole : son galbe n'existe même point dans aucun élément constitutif et essentiel des caractères chinois ; l'histoire des Thang, parlant du Ming-thang de Kao-tsoung, n'emploie aucun mot qui signifie « dôme », et se sert d'une périphrase pour décrire la coupole à pans ; les expressions *ting-kai* « toit d'un pavillon » ; *fang-shang-yuen-toung* « creux sphérique sur un édifice » ; *tou-ting* « sommet convexe » ; *yuen-tha* « tour sphérique », sont de misérables traductions des lexiques contemporains, analogues à celles de bicyclette, ou de briquet à essence. Cette formule architecturale était à ce point étrangère au Céleste Empire que les lettrés des Thang, qui ont inventé les deux caractères 凸 et 凹, pour signifier la convexité et la concavité, ont jugé inutile de se mettre en frais pour figurer par un caractère nouveau, ou par la combinaison d'éléments anciens, sous une nouvelle graphie, cet objet insolite, ce qui n'eût pas offert de bien grandes difficultés, par exemple 圚 ou 圜 « toit rond », grâce à l'élasticité des complexes tracés par le pinceau chinois. Le signe qui désigne la maison figurait anciennement les toits à versants, et sa forme s'est conservée sous les espèces de la graphie 宀, qui est devenue la 40ᵉ radicale de Khang-hi ; 宋 « maison de bois ». La coupole dans l'empire chinois, aujourd'hui, est une forme exceptionnelle ; elle se trouve exclusivement dans les mosquées ; les mosquées chinoises copient les mosquées occidentales ; à la fin du VIIᵉ siècle, à l'époque de Kao-Tsoung et de Wou-héou, la coupole, à Tchhang-gan, était une forme tout aussi exceptionnelle, qui copiait un type venu d'Occident.

technique des peintures classiques sont harmonieuses et simples comme la doctrine pure et cristalline des livres canoniques ; l'esprit des philosophes grecs a parlé par la bouche de Confucius, tandis que les Bouddhistes, qui se délectent dans la complexité extrême et inextricable d'une théologie et d'une théogonie diamétralement opposées à cette simplicité et à cette élégance, ont perdu toute notion de la mesure et de ce juste milieu que le petit-fils de Confucius donna pour titre au traité de morale dans lequel il a résumé la doctrine du sage du royaume de Lou.

Les formules et les procédés de l'art chinois bouddhique sont essentiellement différents de ceux des peintres iraniens, aussi bien dans les fresques destinées à décorer les murailles des temples, que dans celles qui sont conçues dans la technique des tableaux, et dans les peintures sur soie. Le fait est particulièrement remarquable pour les peintures murales du couvent de Bézeklik [1], et pour la série nombreuse et monotone des ex-voto, qui appartiennent à un art figé dans des formules de sacristie [2].

La perspective des peintures du couvent de Bézeklik, à part quelques imperfections, est excellente [3] ; les personnages y sont figurés, campés dans des poses naturelles, qui

1. Von Lecocq, *Chotscho*..., planches 31-33 et page 17.
2. Voir Lecocq, *Chotscho*..., planches 17-29.
3. Cette mise en perspective est évidemment incomplète, si on la compare à ce que nous savons faire ; mais le fait important, c'est qu'elle n'a absolument rien de commun avec les procédés usités dans la peinture persane. Voir par exemple, dans *Chotscho*, page 31, une scène destinée, d'après M. von Lecocq, à illustrer un djataka, un récit édifiant de la vie de Sakyamouni : trois tigres, ou plutôt trois panthères, dévorent le corps d'un bodhisattva, trois chevaux sont près d'un stoupa, sur lequel on voit l'image d'un Bouddha ; la perspective est naturelle, et rien dans cette scène ne se rapproche des normes de l'art persan. On comparera la peinture murale (pl. 1) qui représente des Manichéens, portant leurs noms écrits sur leurs vêtements en caractères ouïghours ; cette peinture est presque entièrement en blanc, on dirait que la couleur en est absente ; les personnages qui y sont représentés ont de grosses figures rondes et joufflues ; certaines donnent l'impression de figures japonaises. Le personnage de la partie gauche de la planche 2, qui reproduit une peinture murale manichéenne, donne cette même impression d'art japonais ; des bannières manichéennes sont représentées à la planche 3 ; l'influence indienne gréco-bouddhique est parfaitement reconnaissable dans les plis encore savants des vêtements. Les couleurs rouge et jaune, dures et crues, sont les teintes fondamentales des peintures et des mosaïques gréco-romaines que l'on trouve partout où s'est exercée l'emprise de la puissance des Césars. Tout cela n'a rien, absolument rien, ni de sassanide, ni de persan. Il est étrange que les fresques qui sont données par M. von Lecocq et ses collaborateurs comme représentant des Manichéens soient traitées complètement dans le goût et la manière de l'Extrême-Orient, et que l'on n'y trouve aucune trace de l'art des Sassanides, tel qu'on le connaît par les monnaies, par les bas-reliefs, par les étoffes, aucune trace, aucun souvenir de l'art grec d'Asie. On sait, en effet, par ce que dit le *Fihrist*, que les Manichéens sont venus en deux fois en Asie Centrale : la première, lors de la persécution de Khosrau Anoushirvan qui fit périr Mani. Ils furent les premières personnes non bouddhistes qui pénétrèrent au delà de l'Oxus (*Fihrist*, man. arabe 4458, fol. 209 et ssq.). Beaucoup de ces sectaires s'en revinrent en Perse, quand les Sassanides eurent été renversés, et à l'époque des Omayyades ; mais les persécutions contre les Manichéens recommencèrent à l'époque du khalife abbasside al-Moktadir billah (908-932), de telle sorte qu'ils furent obligés de s'enfuir de nouveau dans le Khorasan. Le gouverneur de ce pays voulut faire tuer les Manichéens réfugiés qui se trouvaient réunis à Samarkand, au nombre de 500 personnes, mais le roi de la Chine, dans lequel le *Fihrist* soupçonne avec raison qu'il faut reconnaître, non l'empereur chinois, mais le roi des Ouïghours, des Toukouz-Oughouz, lui envoya dire : « J'ai dans mon royaume, comme sujets musulmans, plusieurs fois le double du nombre des gens qui professent ma croyance, c'est-à-dire de Manichéens, qui vivent dans tes états », et il le menaça, s'il attentait à la vie d'un seul des réfugiés, de faire massacrer tous les Musulmans de son empire et de détruire leurs mosquées. En 965, le 1er jour du 11e mois de la 3e année kien-té de Thaï-Tsoung des Soung, un prêtre bouddhiste vint, en qualité d'ambassadeur du roi des Ouïghours, offrir une dent du Bouddha à l'empereur de Chine, ce qui

ont été trouvées par l'artiste, du premier coup, sans aucune hésitation, avec des raccourcis puissants et très habiles, les muscles nettement indiqués, exagérés même, comme dans le rakshasa qui est représenté à la droite de la planche 33 [1] de l'ouvrage que M. von Lecocq a consacré à la description de ces ruines ; les divinités et les démons qui vivent dans ces fresques sont les copies de types indiens peints avec les couleurs étranges et la palette bizarre que l'on retrouve dans les enluminures des manuscrits sanskrits, dans les petites images bouddhiques des Kandjour tibétains et mongols ; les autres personnages de ces peintures sont nettement chinois ; il n'y a point de doute qu'elles ne soient de l'art indien du Gandhara, traité par des artistes chinois, avec l'adjonction de types et de vêtements empruntés à la civilisation du Céleste Empire, tout comme les peintres de Byzance introduisirent dans leurs copies d'originaux romains des motifs et des personnages nés dans la décadence du Bas-Empire. Les couleurs dont sont peintes les divinités qui animent ces belles fresques constituent la palette indienne ; elle est riche, souple et variée, comme celle des décorations des grottes d'Adjanta ; leur tonalité générale est formée de jaune et de rouge ; c'est à cette

montre que le Manichéisme cessa d'être la religion officielle de l'Ouïghourie entre les années 908 et 963, sans d'ailleurs que le Manichéisme ait alors disparu de cette contrée. La seule trace d'art sassanide que l'on trouve dans ces documents se remarque dans un dessin qui orne un fragment d'étoffe où l'on voit deux animaux affrontés dans un cercle (planche 50) ; encore faut-il remarquer que ce motif n'est pas absolument particulier à la Perse, et qu'il paraît sur des étoffes fabriquées dans l'empire romain (voir pages 89, 131) ; les étoffes des planches 51 et 52 sont copiées sur des tissus coptes. Les autres peintures, qui sont bouddhiques, n'ont rien à voir avec l'art persan ; à la planche 8, les deux principaux personnages sont chinois, leurs coiffures sont analogues à celles que l'on trouve dans les ex-voto des planches 17-29 ; la planche 10 reproduit une peinture indienne travaillée par des Chinois ; la planche 11, un Bouddha assis dans des nimbes de lumière, comme les Bouddhas tibétains, et trois autres personnages à ressemblance japonaise ; la planche 15 c est entièrement différente, comme dessin et comme couleurs : on y voit deux personnages, dans une tonalité bleue, qui s'enlacent, et qui sont copiés directement sur un modèle antique, probablement sur quelque mosaïque.

1. Une partie des fresques de Bèzeklik, celle qui est reproduite au trait, page 17, représente l'enceinte d'une ville fortifiée, percée de plusieurs portes, par chacune desquelles entre un lokapala armé de pied en cap ; un bodhisattva s'agenouille devant chacun de ces lokapala ; les bodhisattva et les lokapala ont la tête nimbée. A l'intérieur de l'enceinte ainsi délimitée, on aperçoit deux divinités, un dieu et une déesse, également nimbés, assis sur des trônes formés de lotus, supportés, celui du dieu par un oiseau, celui de la déesse par un taureau à grandes cornes. Le dieu est peint en blanc, avec quelques tons verts tirant sur le bleu ; la déesse est peinte en vert, et ses cheveux sont bleu clair. La sérénité hautaine de l'Extrême-Orient est peinte sur leur visage, et ils ne s'inquiètent nullement des mines effroyables de deux rakshasas entre lesquels ils sont placés, et qui menacent de se jeter l'un sur l'autre. Ces monstres ont huit bras et des têtes de cauchemar, couronnées de flammes rouges et dorées ; l'un d'eux est assis sur un animal que son poids écrase ; il porte un diadème fait de têtes de mort, et des défenses de rhinocéros sortent de sa gueule ; deux de ses mains étendent derrière sa tête une lourde draperie, une troisième tient un couteau, une quatrième brandit un double trident ; le second monstre n'est pas moins terrifiant. Les divinités, les monstres sont indiens, mais les lokapalas, avec leur mine furieuse, les bodhisattvas, avec leur douceur résignée, sont de l'art chinois. Ces représentations étaient classiques dans l'Asie Centrale ; en 1420, les ambassadeurs de Shah Rokh, roi de Perse, se rendant à la Cour Céleste, en virent de toutes semblables à Khamil : « L'émir Fakhr ad-Din, dit la relation de ces officiers, qui nous a été conservée par Abd ar-Razzak Samarkandi, dans le *Matla al-saadaïn* (*Notices et Extraits*, XIV, 310), avait fait construire dans cette ville une mosquée élevée et un monastère considérable, décoré de la façon la plus somptueuse. Tout auprès de la mosquée, les Bouddhistes ont construit une pagode sur les murs de laquelle on voit des bouddhas (*bout*), petits et grands, peints dans une manière admirable. Sur la porte de la pagode, se trouve une peinture qui représente deux démons, tout prêts à se jeter l'un sur l'autre *bar iakdigar hamla karda*. »

gamme sombre et triste que les peintres du Radjpoutana, dans la seconde moitié du xvi^e siècle, en poussant au noir, réduisirent inconsciemment l'éclat et l'étincellement de la palette de leurs ancêtres, qui, vers la fin de l'Antiquité, couvrirent de fresques les murs taillés dans le roc des viharas du nord-ouest de l'Inde. Cette diminution, cette élimination progressive des bleus, qui éclairent de lueurs brillantes le flamboiement sombre des rouges et des jaunes, l'obscurcissement général de la gamme, l'exclusion des teintes claires, montre que la palette des œuvres qui inspirèrent les Primitifs indiens était celle des peintures gréco-romaines ; son souvenir rappelle les vers de Bohtori parlant de Khosrau Anoushirwan qui s'avançait à cheval dans les fresques de l'Iwan de Ctésiphon dans une auréole de couleur jaune.

Cette manière témoigne d'une très longue pratique [1] ; elle dénote une technique parvenue à son apogée, qui ne peut plus que glisser vers la décadence, une connaissance approfondie des secrets de l'anatomie, et des ressorts secrets qui meuvent le corps humain ; leur forme est encore puissante et d'une grande perfection [2] ; elle

1. Les Primitifs sont caractérisés par ce fait que leurs moyens et leur technique sont inférieurs à leur inspiration ; l'époque classique est celle durant laquelle les artistes sont en pleine possession de leur technique et peuvent traduire leur idéal dans toute son ampleur ; quand la technique devient supérieure à l'inspiration, lorsque l'artiste, et cela aussi bien dans le domaine des lettres que dans celui des arts plastiques, n'a plus que du métier, le fignolage et la décadence commencent, car il ne fait plus que répéter les thèmes de la période classique, en exagérant les effets : tant il est vrai que le lyrisme, la peinture comme en poésie, est l'apanage de la civilisation à ses origines ; le lyrisme, la poésie, s'accommodent si peu du progrès matériel qu'ils s'évanouissent dès qu'il paraît pour laisser la place au poncif, puis au décadentisme. Ce stade terminal ne peut se dater d'une façon absolue par rapport aux Primitifs ; la période qui le sépare des origines dépend uniquement de l'évolution de la valeur intellectuelle, de la puissance inventive, de sa modalité, de sa plus ou moins grande rapidité ; il ne saurait naturellement se placer à la même distance des commencements et des débuts dans des civilisations qui sont parties de sources divergentes, avec des moyens différents, sans compter qu'il existe des précurseurs, tels Manozzi († 1636) qui, dans ses fresques de la Badia di Fiesole, a peint, au milieu d'une imagination délirante, des anges bouffis et roses, qui ne seraient pas déplacés dans un tableau de Watteau ou de Boucher.

2. Cette même impression se dégage des images du démon et du brahmane reproduits à la page 15 de la préface de l'ouvrage de M. von Lecocq, pour le premier surtout, qui a des inflexions de mains toutes cambodgiennes, une allure indo-chinoise, comme le rakshasa de la page 16, qui s'avance en se traînant à quatre pattes dans une allure menaçante ; du brahmane de la page 17, qui rappelle l'art japonais. Cet art indien du Gandhara, d'origine grecque, travaillé par les Chinois en Asie centrale et dans la Céleste Empire, est l'origine de l'art bouddhique de tout l'Extrême-Orient ; c'est pourquoi l'on remarque une parenté certaine et frappante entre certains personnages des fresques de Kara Khotcho et ceux des peintures de l'empire du Soleil Levant, dont les artistes ont emprunté très anciennement les formules chinoises, lesquelles avaient recouvert la manière que les Hindous du Gandhara avaient créée en imitant des originaux grecs. On retrouve les personnages des ex-voto avec leurs attributs, leurs vêtements, leurs riches diadèmes, dans une ancienne peinture japonaise du Musée Guimet (8013, don Langweil), d'une grande douceur de ton ; des déesses, qui descendent en droite ligne des divinités de Khotcho (Chotscho, planche 9), dans une peinture japonaise sur soie, signée Minamoto Naoatsou Mitzogoutchi Idzoumo-no Kami, qui appartient au Musée Guimet, ont la même sérénité olympienne que les plus anciennes divinités de Khotcho. Ce fait explique comment les personnages des faïences de Satzouma, drapés dans leurs robes aux plis chatoyants, sont nimbés du cercle d'or qui est venu du monde classique dans l'Inde, d'où il a passé en Asie centrale et, de là, en Chine et au Japon. Cet art sino-indien est devenu l'art tibétain, avec une longue série d'intermédiaires, en aussi grand nombre que ceux qui séparent l'art byzantin du xiv^e siècle des formules romaines. Les lourdes coiffures des divinités bouddhiques, qui sont si caractéristiques de l'art sino-indien de Khotcho, avec leurs accumulations de fleurs et de torsades, et que l'on voit au Cambodge sous le *mokot* des princes, comme sur la tête des personnages du théâtre

témoigne de l'excellence du modèle indien que reproduisent toutes ces peintures dans leurs teintes éclatantes, de l'extrême habileté des décorateurs qui ont couvert de leurs compositions les murs de ces couvents perdus dans la steppe lointaine, sur les frontières de l'empire chinois.

Ces peintures marquent le maximum de l'art sino-indien, et les procédés des artistes qui les ont exécutées sont déjà empreints d'une exagération qui présage sa déchéance

chinois, se retrouvent identiques dans l'art du Tibet, en même temps que des copies grossières du démon Mara, tel qu'il est figuré dans les fresques de Bézeklik, sous la forme d'un diable au corps bleu, la tête en flammes, tout le corps flambant comme un brasier, portant une couronne et des colliers de têtes de morts, les yeux lançant des éclairs, des défenses de sanglier dans la gueule. A côté de ces éléments d'origine sino-indienne, les artistes du Tibet ont copié, en les barbarisant, les montagnes qui paraissent dans les œuvres de la peinture classique chinoise, telles que les paysages de Tchao Po-kiu, et que l'on retrouve d'ailleurs dans des peintures des $xviii^e$-xix^e siècles. La couleur primitive des plus anciennes peintures tibétaines est cette même teinte jaune-rouge, qui est caractéristique des œuvres dérivées de l'art gréco-romain ; plus la peinture est ancienne, plus la coloration en est sobre et discrète, et ce n'est qu'à des époques plus récentes que l'on voit apparaître les bleus et les verts. On trouve également dans les peintures bouddhiques d'Asie centrale l'origine de thèmes qui sont devenus classiques en Indo-Chine, tels les lions cambodgiens à la pose hiératique et à la mâchoire carrée, qui se retrouvent aussi au bout des pains d'encre de Chine. Il est certain que ces motifs ne sont pas remontés des rives du Tonlé-Sap à Tourfan, pour voyager ensuite jusqu'en Chine, mais bien qu'ils sont de l'art indien, importé traditionnellement dans la péninsule. C'est de même que les danseuses cambodgiennes portent aux épaules des cornes recourbées, que l'on retrouvait à Constantinople, sur le kaftan de cérémonie du colonel des régiments des Janissaires, les Turcs Osmanlis ayant apporté cet ornement étrange d'Asie Centrale ; cette décoration d'origine indienne, ayant été importée à la fois dans les plaines du Turkestan et dans celles qui bordent le Mé-kong. Les danseuses cambodgiennes portent des costumes qui, très anciennement, ont été ceux des princes ; le kaftan du colonel des Janissaires était traditionnellement l'uniforme du chef de clan turk du haut moyen âge, peut-être celui du khaghan des Ouïghours ; il est très naturel de trouver sur ces vêtements princiers, en Turquie et au Cambodge, un même symbole décoratif, qui était à l'origine une épaulette, destinée à parer les coups de taille, fixée à une cuirasse, comme on le voit par une statuette représentant une divinité japonaise, qui appartient à M. Sambon. Cette pièce d'armure n'est pas d'origine chinoise, car on ne la voit pas, sous cette forme, adaptée aux cuirasses japonaises anciennes ; on ne la trouve sur la statuette de M. Sambon que parce qu'elle reproduit un type créé aux Indes, dans l'art bouddhique ; l'épaulette japonaise est fixée à la cuirasse d'une manière toute différente, sous les espèces de deux oreilles verticales, dans le sens perpendiculaire à celui de l'épaulette indienne, non dans le prolongement de la clavicule. L'origine indienne du costume des princes au Cambodge, comme de toute la civilisation d'Angkor, est certaine. Le musée de Lakhnau possède une série de statues représentant des danseuses indiennes, dans une forme archaïque, qui exécutent les mêmes pas que les artistes cambodgiennes, et qui sont habillées exactement comme elles ; les vêtements des danseuses de Singapour ont les plus grandes ressemblances avec ceux des danseuses cambodgiennes, parce qu'ils dérivent des mêmes costumes indiens. Il existe, à Lyon, au Musée des soieries, une copie, du $xvii^e$ siècle, d'une peinture indienne, exécutée dans un pays indéterminé, qui est le prototype de l'art du Cambodge ; elle illustre une scène brahmanique ; elle est entièrement dans le style d'Angkor ; les génies ont des cornes sur les bras, comme les princes dans le théâtre cambodgien ; la tonalité générale en est rouge et jaune, avec un peu de vert et de bleu ; on y voit des démons aux yeux flamboyants qui ont des défenses de sanglier, comme les rakshasas des fresques de Khotcho ; les coiffures des personnages sont étranges et compliquées, différentes de celles de l'art bouddhique d'Asie Centrale ; cette peinture est dans un certain rapport avec celles de Khotcho et de Touenn-houang, mais elle n'est pas de l'art cambodgien ; les similitudes qu'on y remarque avec les œuvres exécutées au Cambodge proviennent uniquement du fait que les Cambodgiens ont emprunté toutes leurs formules artistiques à l'Inde. On voit dans les fresques de la pagode de Pnom-penh (fin du xix^e siècle) des génies bouddhiques qui sont la dernière survivance traditionnelle de ceux qui décoraient de leurs gestes menaçants les tableaux indiens qui ont été copiés par les auteurs des peintures de l'Ouïghourie occidentale : certains ont huit bras, leurs yeux flamboient comme sertis dans des joyaux de feu ; d'autres ont dans la gueule des défenses de rhinocéros.

prochaine [1] ; on la trouve, beaucoup plus tard, sous la forme d'images plates et sans relief, dans les images des Bouddhas qui enluminent les exemplaires de luxe des traductions mongoles des œuvres théologiques du Canon sanskrit.

Les scènes d'ex-voto, de pranidi, comme on les nomme dans la langue du Djanboudvipa, présentent les mêmes caractéristiques que les fresques qui se déroulent har-

1. L'une de ces fresques, l'une des plus anciennes, reproduite par M. von Lecocq à la planche 9, se trouve dans un édifice sur l'un des piliers duquel on lit une inscription chinoise, qui fut écrite par un demi-lettré; cette inscription est datée de l'année ting-seu, le 5ᵉ mois, le 6ᵉ jour, le mot 日 jour étant écrit ⊖, au lieu et place du caractère employé ordinairement. D'après M. Muller, le signe ⊖ aurait été inventé en 700, par l'impératrice Wou Héou, pour remplacer le caractère courant 日, de telle sorte que l'année ting-seu correspondrait à l'an 717 du cycle commençant en 664 ; mais le dictionnaire de Khang Hi, citant le *Lei-pien*, dit simplement que l'impératrice Wou Héou changea le caractère 日 en ⊠, c'est-à-dire que, pour des raisons inconnues et absurdes, elle le fit passer de la clef 72 à la clef 31 ; d'autres ouvrages disent que cette énergumène transforma 日 en ⊖, qui en est une variante peu importante. D'autre part, Wou Héou est morte en 705, après une usurpation qui fut une trame de folies et d'extravagances que raconte le *Hsin-Thang-shou* dans son quatrième chapitre, au cours de laquelle elle ne prit pas moins de quinze noms d'années différents entre 684 et 701 ; ces folies furent oubliées le lendemain du jour où sa disparition rendit le trône aux princes qui en étaient les maîtres légitimes ; elles ne durèrent pas plus que son idée saugrenue de changer en Tchéou, à la date de 690, le titre de la dynastie des Thang, dans laquelle elle était entrée par son union avec Thaï Tsoung ; elles ne laissèrent pas l'ombre d'une trace dans la mémoire des Célestes ; il est invraisemble que, douze années après la mort du « Très-Saint Empereur au tchakra d'or qui règne par le Mandat du Ciel », un Chinois, passant à Khotcho, ait poussé un sentimentalisme biscornu et rococo jusqu'à commémorer le souvenir à jamais disparu de cette vieille démente, en estropiant sur un mur de la cité ouïghoure, le caractère chinois 日 d'après les lubies étranges qui avaient inspiré l'usurpatrice. Il en résulte que le signe ⊖ de la maison de Khotcho est une simple fantaisie graphique et un archaïsme pédantesque, aussi différents de ⊠ que de ⊖. Il est impossible d'assigner par ce moyen une date absolue à cette peinture ; tout ce qu'il est permis de dire, c'est que ces quelques mots chinois ont été écrits par un demi-lettré en l'année ting-seu d'un cycle indéterminé. L'expansion de la Chine vers l'Occident atteignit son apogée vers le milieu du VIIᵉ siècle, sous le règne de Kao Tsoung, des Thang, et elle fut facilitée par le mauvais état politique des royaumes turks de l'Asie Centrale. En 627 (Wieger, *Textes historiques*, 1563), les Ouïghours et les Syr-tardoush se révoltèrent contre les Turks ; en 628, les Télés, comprenant, en plus des Ouïghours et des Syr-tardoush, le reste des Huns (Hounn), et douze autres clans, se confédérèrent, et se donnèrent comme souverain, le chef Inan des Syr-tardoush, lequel s'établit sur la Toula; en 630, les tribus turkes du khaghan Kié-li (Gueur) se soumirent à la Chine, en même temps que d'autres tribus ; ces gens reconnurent l'empereur de Chine pour leur souverain, et lui conférèrent le titre de Tengri khaghan « khagan céleste » (*ibid.*, 1564); cet événement donnait à l'empire du Milieu le pays des Ordos avec la Mongolie orientale, et ces territoires furent divisés en six districts. Les Turks occidentaux, le roi de Kao-tchhang = Khotcho, Khiu-wenn-thaï (Kokbourtaï), imitant cet exemple, traitèrent avec l'empereur chinois, de sorte que toutes les peuplades de l'Asie Centrale reconnurent la suzeraineté du Fils du Ciel (*ibid.*, 1565). En 639 (*ibid.*, *texte*, 1574), le roi de Kao-tchhang = Khotcho, que Hiouen Thsang visita dans sa capitale, quand il se rendit aux Indes, se révolta contre l'empire; son fils, Tcheou-sheng (Tchisan), lui succéda, et se soumit; l'empereur (640) annexa son pays à la Chine, en lui donnant le nom de Hsi-tchéou, et il établit le département de protection générale du An-hsi, c'est-à-dire qu'il en fit le centre administratif, politique, et militaire du Turkestan. En 640, l'empire chinois s'étendait ainsi, vers les contrées occidentales, jusqu'à Kharashar ; en l'année 645, Tchenn-tchou (Tchentchou), khaghan des Syr-tardoush et des Télés, mourut, et il eut pour successeur son fils, Touo-mi (Toumek), qui obtint la main d'une princesse chinoise en échange de Koutché, de Khotan, de Kashghar et de deux autres villes. A sa mort, les Ouïghours devinrent les chefs de la confédération des Télés (*ibid.*, page 1582) ; en 647, ils adressèrent une requête à

monieusement sur les murailles du sanctuaire de Bézeklik, avec cette différence qu'il n'y saurait être question de perspective, puisqu'elles se réduisent à l'image d'un Bouddha, entouré des portraits des personnes qui l'ont consacrée, de figurations des génies et des

Thaï Tsoung pour lui demander d'organiser leur pays suivant la mode de l'administration chinoise; le Fils du Ciel divisa leur royaume en 6 *fou* et 7 *tchéou*, d'après le système des Célestes (*ibid.*, 1582); en 648, les rois de Yen-ki (Kharashar) et de Kutché se révoltèrent contre la domination chinoise, mais le prince turk A-sheu-na-shé-eul (Afshin Shir) s'empara de cinq grandes forteresses et de 70 autres places moins importantes, c'est-à-dire qu'il fit redevenir le Turkestan terre chinoise. En 657, tout le territoire des Turks occidentaux fut annexé à l'empire. En 658 (*ibid.*, *texte*, page 1609), le département de protection générale du An-hsi fut transféré, à une distance considérale dans l'Ouest, de Kao-tchhang = Khotcho à Kutché ; Kao-tchhang devint simplement Hsi-tchéou, et tout le Turkestan fut réparti en 8 *fou* et 76 *tchéou*, suivant la division chinoise. En 670, les Tibétains enlevèrent aux Chinois le sud-ouest de l'Asie Centrale, en tout dix-huit *tchéou*, avec Khotan, Yarkend, Kashghar et Kutché, la capitale du pays (*ibid.*, 1611), et bientôt les Turks prirent à leur tour l'offensive contre le Céleste Empire. En 680, ils apparurent dans le nord du Tcheu-li, pendant que les Tibétains, dont le royaume s'étendait de l'Himalaya au Pamir et à l'Altaï, s'emparaient du cours du haut Fleuve jaune ; en 698, Meï-tchhou (Mitchin), khaghan des Turks, envahit la Chine et ravagea le Tcheu-li, mais, en 715, Kutché était de nouveau aux mains des Chinois; en 719, Toghmakh échappa à la domination des Célestes qui, en 751, perdirent leur influence dans la vallée de l'Ili.

D'après M. von Lecocq, la ville de Khotcho aurait été entièrement saccagée par les Kirghises vers 840 de notre ère, de telle sorte que toutes les œuvres d'art qu'on y a trouvées seraient, d'une façon certaine, antérieures à cette date. Les chroniques chinoises, qui sont la seule source de l'histoire de cette contrée lointaine, enseignent justement le contraire, à savoir, qu'à cette date, les Ouïghours abandonnèrent les provinces orientales de leur empire pour se réfugier dans l'Occident, en particulier à Khotcho. L'ancienne histoire de la dynastie des Thang dit qu'au commencement de la période khaï-tchheng (*Khieou-Thang-shou*, chap. 195, page 22) : « il y avait (dans le royaume ouïghour) un général, nommé Kiu-liu Mouo-houo (Gul Makhar), qui haïssait Kiué-lo-ou (Kiraghou) ; il s'enfuit, et il attira dans son parti les Kirghizes ; il conduisit dix corps de 10.000 cavaliers, et il détruisit la capitale du khaghan (l'Ordoubaligh de Djouwaïni) ; ils tuèrent (le khaghan) Ho-sa (Khasar), décapitèrent Kiué-lo-ou (Kiraghou), brûlèrent et saccagèrent tout. Les Ouïghours se dispersèrent et s'enfuirent à leurs frontières. Il y avait alors un ministre ouïghour, nommé Sa-tchheu (Satchik), qui prit avec lui son neveu, Phang tégin, son fils, Lou-ping-ngo-fenn (Orman Arban), et d'autres de ses parents, en tout cinq personnes. Quinze tribus marchèrent vers l'Occident (pour se rendre) chez les Karlouks ; une partie se réfugia chez les Tibétains, une autre à An-hsi. De plus, les treize tribus de Ya se trouvaient auprès du khaghan (Ho-sa, quand il fut massacré). Ces gens choisirent Tégin Ou-kiaï (Ukeï) pour khaghan ». Il est dit dans ce même ouvrage, (*ibid.*, pages 22 et 23), que toutes les tribus de Ou-kiaï, qui se nommaient « les dix corps de 10.000 hommes », étaient cantonnées à la montagne Liu-men, au nord de l'armée de Ta-Thoung, qui dépendait de Ya. Le *Hsin-Thang-shou* place ces événements en la 4ᵉ année khaï-tchheng (839) de l'empereur Wenn Tsoung des Thang, et les raconte en des termes presque entièrement identiques, disant que les Kirghizes, avec Kiu-lu-mouo-ho, tuèrent Kiué-lo-ou, et brûlèrent tout, que les tribus de Ya se dispersèrent, que le ministre Sa-tcheu s'unit avec Phang tégin, que quinze tribus se réfugièrent chez les Karlouks; qu'elles massacrèrent tout, puis entrèrent au Tibet et à An-hsi ; ce fut alors que les treize familles des tribus de Ya du khaghan (assassiné) reconnurent l'autorité de Ou-kiaï tégin, en firent leur khaghan, et, au sud, se fortifièrent sur le mont Thso-tzeu (chap. 247 b, page 2).

L'histoire des Song (chap. 490, page 12) dit : « Au cours de la période houeï-tchhang (841-847) de Wou Tsoung des Thang, ce royaume (le royaume des Ouïghours) déchut et fut troublé ; le ministre Sa-tcheu prit avec lui son neveu Phang tégin, et se dirigea vers l'ouest, vers An-hsi. Ensuite, les Ouïghours fondèrent You-tchéou, qui prospéra. Tchoung-ou-sou tua Phang tégin, et prit ensuite lui-même le titre de khaghan ; il se fixa à Kam-tchéou, Shn-tchéou, Hsi-tchéou (Khotcho-Tourfan), mais les temps (de la prospérité ancienne) ne revinrent pas ». L'histoire des Mongols (chap. 122, page 1) dit, qu'après les catastrophes, les Ouïghours s'en allèrent à Kiao-tchéou, qui, à l'époque à laquelle cette histoire fut rédigée, était Houo-tchéou, c'est-à-dire Kara-Khotcho, au commencement du pays de Besh-baligh. En 847, le khaghan Ou-kiaï vit le nombre de ses sujets réduits à 3.000 personnes ; il fut assassiné par son ministre, qui mit sur le trône son frère Neué-nien, lequel, très peu de temps après, fut capturé par les Kirghizes. Cela n'empêcha pas le nouveau royaume ouïghour de Khotcho de prospérer, puisque Masoudi et Yakout parlent de Kóshan = Kao-tchhang = Khotcho comme d'une grande ville, et de son souverain comme du plus puissant roi des Turks.

divinités tutélaires auxquels elles adressent leurs invocations et leurs actions de grâce. La facture extrêmement fine et soignée de toutes ces peintures de Khotcho est essentiellement différente des procédés infiniment plus lâches et plus sommaires des artistes

Khotcho était une ville très ancienne, bien antérieure à l'époque à laquelle les Ouïghours y établirent leur capitale, et, avant la catastrophe de l'Orkhon, elle était l'une des principales cités de la partie occidentale de leur royaume. On a vu qu'en 639, l'empereur de Chine annexa Khotcho, dont il fit le centre administratif du Turkestan. Contrairement à la singulière opinion qui veut que la ville de Khotcho ait été anéantie en 840, laquelle n'a été émise que pour faire croire au public que tous les documents qu'on y a trouvés sont antérieurs au IXᵉ siècle, cette cité a vécu tranquillement, sans aucun accident, jusqu'à nos jours, tombant dans une décadence de plus en plus complète, mais existant toujours, depuis les temps les plus anciens, sans aucune solution de continuité : « I visited the remarkable ruins of the Turfan capital of Uigur times (en réalité la ville de Tourfan est à 30 *li* dans l'ouest, ou, suivant d'autres autorités, à 100 *li*, de Khotcho, *Géographie de l'histoire des Ming*, chap. 329, page 19) at Kara-Khoja (= Kara Khotcho). Here a cluster of populous villages surrounds, and is partly built into, the massive clay walls which enclose nearly a square mile full of imposing ruined structures now scattered amidst cultivation » (Stein, *Ruins of desert Cathay*, II, 359). L'histoire des Song parle longuement du royaume des Ouïghours de Kao-tchhang = Khotcho comme existant à leur époque (960-1280) ; il existait encore sous les Mongols, à une date postérieure à celle à laquelle fut écrit le *Djihangoushaï* (650 H. = 1252), le roi Salandaï ayant reçu l'investiture de Tourakina, et Ukentch de Mankkou Kaan (Rashid, *Introduction*, 166 ; *Djihangoushaï*, I, 34, 38, 39), la suite de cette histoire étant inconnue. Kara-Khotcho est citée dans la géographie annexée à l'histoire des Mongols, en même temps que Beshbaligh, comme ayant vécu durant tout le temps de la dynastie mongole (1280-1368) ; la géographie annexée à l'histoire des Ming la cite (chap. 329, p. 19) comme existant à l'époque de ces empereurs (1368-1644) ; la géographie rédigée sous le règne des Ming, le *Taï-Ming-i-thong-tchi*, lui consacre une longue notice (chap. 89, page 19). Cette ville était encore debout à l'époque des Mandchous, comme le montre suffisamment la mention qui en est faite dans la Description de l'Asie Centrale qui a été écrite par ordre des souverains de cette dynastie (chap. II, page 7).

Kara-Khotcho cessa de bonne heure d'être la capitale du second royaume ouïghour, qui fut transférée à Beshbaligh, aujourd'hui Ouroumtsi ; à l'époque mongole, ce n'était plus qu'un simple village *dih* (*Djihangoushaï*, page 32 ; Rashid, Bérézine, *Introduction*, page 163) ; Ala ad-Din Ata Malik en parle dans des termes qui montrent que les Ouïghours de Beshbaligh, dont il tirait ses renseignements, n'avaient plus la moindre notion de ce qu'elle avait été leur capitale après la destruction d'Ordoubaligh. Tout ce que Rashid trouve à en dire, c'est que son territoire produit de bon vin, et qu'elle était, à son époque, la frontière entre l'empire du khaghan de Daï-dou et l'oulous de Tchaghataï (tome II, 502, 593) ; l'auteur du *Masalik al-absar*, Ali Yazdi, et Haïdar Razi (*Notices et extraits*, XIII, 235) la mentionnent à peine ; les ambassadeurs que Shah Rokh Bahadour Khan envoya en Chine en 1420, qui ont parlé avec détail des temples bouddhiques de Tourfan et de Khamoul (*ibid.*, XIV, 389), y demeurèrent quelques jours, sans y rien remarquer, évidemment parce que ses monuments étaient en ruines depuis longtemps. En fait, cette ville pourrit sur elle-même, sans accident extérieur qui l'ait anéantie ; on voit, dans une des planches du *Chotscho* de M. von Lecocq, une fresque peinte sur une muraille recrépie avec du torchis de paille, ce qui est en Orient le dernier stade de la dégradation.

Pour dissimuler leur écrasement sur l'Orkhon par les Kirghizes, et leur fuite dans l'Occident, les Ouïghours de l'époque mongole racontaient que, sous le règne d'un descendant de leur premier roi, Boughou, on entendit, dans tout le pays, les animaux et les enfants crier : *gueutch gueutch* : « marche ! marche ! » Les Ouïghours abandonnèrent alors les rives de l'Orkhon, et marchèrent jusqu'à la contrée où ils bâtirent la ville qu'ils nommèrent Beshbaligh. Les Ouïghours du XIIIᵉ siècle, à Beshbaligh, considéraient leurs souverains comme les descendants de Boughou, et la généalogie qui les rattachait à ce héros mystérieux était écrite sur les murailles de leurs temples (*Djihangoushaï*, I, 45). Ils n'avaient aucun souvenir que certains de leurs rois avaient été manichéens, et ils considéraient qu'ils n'avaient jamais cessé d'être bouddhistes (*ibid.*, 39-45 ; cf. l'excellente traduction donnée par d'Ohsson, *Histoire des Mongols*, I, 429 sqq., la seule exacte ; ce n'est qu'en falsifiant le texte du *Djihangoushaï* qu'on y a vu du Manichéisme). Je suppose que les Ouïghours évacuèrent Khotcho pour remonter vers le nord, quand, en 1036, le roi du Hsi-hya, Li-yuan-hao, leur enleva Koua-tchéou, Sha-tchéou, Sou-tchéou, leurs villes du sud. Khotcho, en tout cas, ne fut jamais prise par les Tibétains : en 670, ce furent Kutché et le sud-ouest du Turkestan qui tombèrent en leur possession ; en 821, les Tibétains, ayant voulu enlever une princesse chinoise qui se rendait à la cour du khaghan des Ouïghours, les Ouïghours firent partir 10.000 cavaliers de Pé-ting (Ouroumtchi) et de An-hsi (Wieger, *Textes*

qui ont exécuté les premières œuvres de l'art persan [1]. Non seulement, il n'y a pas l'ombre d'une ressemblance, d'une similitude quelconque, entre les types et les costumes des Turks qui sont représentés dans les ex-voto de Khotcho, la manière, les vêtements des Syriens et des Persans qui figurent dans les Primitifs de la Mésopotamie et de l'Iran,

historiques, texte, 1729), de façon à protéger la marche du cortège de la princesse. Le fait que les Ouïghours, à cette époque de l'expansion tibétaine en Asie Centrale, tenaient deux villes qui encadrent Khotcho, montre suffisamment qu'ils étaient les maîtres de cette place.

1. D'après M. Muller (*Chotscho*, planche 5), l'origine de l'art persan se trouverait dans une peinture d'un fragment de manuscrit manichéen, en langue ouïghoure, en caractères ouïghours, découvert dans les ruines de Khotcho, dont les couleurs, d'après M. Martin, sont *vraisemblablement* originaires du Turkestan, et *peut-être* de la Chine «... stammen die Farben warscheinlich aus Turkistan vielleicht aus China ». Or, les dites couleurs sont absolument différentes de celles des fresques de Khotcho ; elles n'ont rien de commun avec la gamme des peintures chinoises, tandis qu'elles se rapprochent extrêmement de la palette des peintures mésopotamiennes du xiiie siècle. Cette théorie n'a point de valeur intrinsèque : elle est destinée dans l'esprit de ses auteurs à émettre aux dépens de la vérité historique, une opinion originale qui frappe l'imagination du lecteur, pour donner aux études sur l'archéologie de l'Asie Centrale une importance qu'elles n'auront jamais, de même que les personnes qui traitent de l'art byzantin cherchent à faire croire qu'il en faut rechercher les origines dans un art oriental dont l'existence est une hypothèse gratuite et intéressée. Il est curieux de constater le nombre de peut-être, de conditionnels, de suppositions, de vraisemblances, qui sont des ballons d'essai invraisemblables, qui s'accumulent dans un sorite insupportable d'incertitude, de doute, d'imprécision, de vague, dans tous les mémoires où l'on traite de l'influence d'un soi-disant art oriental sur les normes de l'art romain, ou même sur la technique persane.

Le feuillet sur lequel se trouve cette peinture manichéenne porte une souscription ainsi rédigée :

[Ouïghour script] *ghoutlough ilik Aï tégridé ghoutbolrish gh(out) ornanmish*.......... *(t)outmish*, ce qui signifie que ce manuscrit a été enluminé pour le bienheureux et bienfaisant Aï Tégridé Khoutbolrish, en la possession duquel il est entré. Quatre khaghans des Ouïghours orientaux, qui ont porté le titre de Aï Tengridé Khoutbolmish, ont régné sur l'Orkhon, de 789 à 833 (Schlegel, *Die chinesische Inschrift auf dem uïgurischen Denkmal in Karabalghasun*, 1896, 3 ssq.), d'où l'on infère que ce feuillet enluminé a été détaché du manuscrit, qui fut exécuté pour l'un de ces khaghans, à la fin du viiie siècle, ou au commencement du ixe. Mais il faut remarquer que le nom qui figure dans cette souscription est, non Aï Tengridé Khoutbolmish, mais bien une forme essentiellement différente Aï Tégridé Ghoutbolrish, avec l'*r* parfaitement marqué, avec une faute grossière et impardonnable, qui défigure complètement le participe passif *bol-mish* « venu », en faisant de ce mot une forme inexplicable, monstrueuse, *bol-rish*, quelque chose comme *ama-fus* en latin, au lieu de *ama-tus*. Il ne faut pas oublier que Aï Tengridé Khoutbolmish n'était pas, en réalité, un nom, mais un titre traditionnel, consacré par de longues années, puisque les khaghans des Turks le portaient sous la forme plus simple Tengridé bolmish, bien avant l'époque de la domination des Ouïghours ; il est complètement invraisemblable et impossible qu'un tel titre, connu de tout le monde, ait été écorché du vivant des princes qui le portaient, dans un livre enluminé pour l'un d'eux, aussi inadmissible que de supposer un Allemand adressant à l'empereur Guillaume une requête au Sönig der Preussen ou au Peutscher Kaiser ; l'on ne peut admettre une pareille erreur qu'à partir du moment où ces titres n'ont plus été portés et sont tombés dans l'oubli. Il en faut conclure que le feuillet enluminé de Khotcho n'appartient pas au manuscrit exécuté pour un des khaghans qui ont porté le titre de Aï Tengridé Khoutbolmish, mais que c'est un recopiage d'une époque indéterminée. C'est un fait bien connu des personnes qui sont au courant de l'histoire des manuscrits que de semblables souscriptions ont souvent été recopiées par des scribes, qui ont estropié les noms propres qui y figurent, parce qu'ils étaient disparus de l'usage courant, et parce qu'ils les ont recopiés sans les connaître ; beaucoup d'exemplaires très modernes de l'histoire de la poésie persane par Daulatshah se terminent par la copie de la souscription du manuscrit original, dans laquelle l'auteur dit qu'il a terminé son ouvrage le 28 du mois de Shawwal 892 de l'hégire (1487), et l'on en pourrait citer bien d'autres exemples ; il arrive même que des manuscrits copiés sur des imprimés portent la copie de l'explicit de l'imprimeur que le scribe a reproduit, sans trop se douter de ce qu'il faisait. Des manuscrits de l'*Histoire des Mongols* de Rashid ad-Din, du xviiie siècle, contiennent tout naturellement la dédicace à Ghazan

aux XII⁰ et XIII⁰ siècles, mais la finesse de ces fresques, la perfection avec laquelle les
artistes qui les ont peintes se sont efforcés de rendre et de mettre en valeur les
moindres détails de leur sujet, une très fugitive ressemblance dans le rendu des visages,
une certaine similitude dans les poses incurvées et décadentes des Bouddhas, rappro-

Khan, qui est de 1300 ; des *Livres des Rois* du XIX⁰ siècle s'ouvrent par les louanges du sultan Mahmoud de
Ghazna, qui sont de 1010, sans que, naturellement, personne ait encore jamais songé à faire remonter ces copies
négligeables aux époques lointaines auxquelles les auteurs écrivirent les panégyriques des princes pour les-
quels ils travaillèrent ; les textes des poètes persans des XII⁰-XIII⁰ siècles, qui ont été lithographiés en Perse,
vers 1860, ont naturellement conservé les dédicaces aux Saldjoukides ou aux Mongols. En réalité, la décoration
du fragment enluminé de Khotcho est très analogue à celle des manuscrits arméniens des XIII⁰-XIV⁰ siècles, et
elle n'a absolument rien à voir avec celle des livres persans. D'autre part, les deux personnages figurés à droite
ne sont nullement dans la manière de l'art sino-indien de Bézeklik, tandis qu'au contraire ils sont entièrement
dans le style des poteries de Rhagès et des peintures des manuscrits mésopotamiens du XIII⁰ siècle. Les per-
sonnes qui ont la moindre connaissance des faits artistiques verront immédiatement que la peinture de ce
feuillet, plate et élimée, sans relief, sans force, sans souffle, ne saurait être l'origine des illustrations des
livres mésopotamiens, lesquelles sont d'une inspiration et d'une facture autrement puissantes. Il y faut voir
une copie très médiocre d'une peinture mésopotamienne de 1220-1260, qui a été transportée en Asie centrale,
dans laquelle on a introduit la coiffure traditionnelle des Manichéens, dont on trouve des spécimens anciens
dans les planches 1, 3 du *Chotscho* de M. von Lecocq. La technique de cette peinture manichéenne rappelle de
très près la manière des enlumineurs, exécutées en 1485, d'un traité de chirurgie turc traduit de l'arabe, à
Amasia, par Sharaf ad-Din ibn al-Hadjdj Ilias Sapoundji Oghlou, lesquelles ont manifestement été copiées
sur les peintures du livre de chirurgie, lequel avait été écrit en arabe, et enluminé en Mésopotamie, dans la
première moitié du XIII⁰ siècle (supp. turc 693). J'ajouterai, que dans le nom du khaghan des Ouïghours,
tengri est écrit *tégri*, et non pas *tengri*; or *tégri* est une forme *exclusivement* mongole, qui ne peut se
trouver dans un texte turk, avant la fin du XIII⁰ siècle, ou le commencement du XIV⁰ ; il n'existe pas *un seul*
texte turk où le mot « dieu » ne soit écrit *tengri*, avec l'*n* et le *g* distinctement marqués ; la supposition, toute
gratuite, de personnes qui ignorent le mongol, d'après laquelle la forme *tégri* dans un texte turk est une
graphie voulue, une abréviation systématique, pour *tengri*, vaut celle d'après laquelle le mot *department* dans
un journal anglais est une graphie volontairement erronée de *département*. Je reviendrai sur ces questions un
peu techniques, avec des détails beaucoup plus circonstanciés, dans une autre étude. Si, dans le royaume
ouïghour, le Manichéisme a dû céder la place au Bouddhisme comme religion d'état, les Ouïghours de Besh-
baligh, à l'époque mongole, ne se souvenant même pas que leurs ancêtres avaient confessé la foi de Mani,
il n'en est pas moins certain que cette forme de Christianisme mazdéisé a survécu très longtemps à la ruine
définitive du second royaume ouïghour et à l'effondrement de l'empire mongol ; un géographe persan, entière-
ment digne de foi, signale l'existence de Manichéens dans le Turkestan en 1801 [Ibn Iskandar Shirwani,
Hadayat al-siyahat, man. supp. persan 1305, fol. 134 recto ; cf. Malte-Brun, *Précis de la géographie universelle*,
revu par Huot, 1835, IX, 420, où il est dit qu' « il y a aussi (en Chine) des juifs qui y ont passé très ancienne-
ment des provinces les plus orientales de la Perse, des manichéens et des parsis, qui ont eu autrefois des
établissements dans la Tatarie ».] La discrimination par les points diacritiques du *gh*, le fait que le mot *khout*
est prononcé *ghout*, sont les preuves d'une époque tardive, très postérieure à la fin du VIII⁰ siècle : les points
diacritiques de l'ouïghour et du mongol sont la copie de ceux de l'arabe ; il fallut que les Musulmans aient
acquis en Asie Centrale une situation considérable pour que les Bouddhistes et les Chrétiens adoptassent leur
système de discrimination par les points ; cet emprunt graphique ne se produisit pas au lendemain de l'intru-
sion de l'Islam dans ces contrées ; ce ne fut guère qu'à la fin du X⁰ siècle que les Musulmans acquirent dans
l'Ouïghourie une situation qui leur permit de compter avec les Bouddhistes et les Chrétiens. Ces détails
philologiques sont d'une extrême ténuité ; je me contenterai de dire ici qu'après un très long examen de la
question, je crois que la discrimination par les points diacritiques empruntés à l'arabe des valeurs multiples
des caractères qui ont la même forme ⊥ a et ⊥ n, ⊥ kh et ⊥ gh, n'a été faite qu'à l'époque de Tchinkiz,
quand les Mongols adoptèrent l'écriture ouïghoure à leur langue.

Il n'est pas inutile d'insister sur ce fait que les objets manichéens trouvés dans les ruines de Khotcho appar-
tiennent à une civilisation essentiellement et radicalement différente de celle qui a vu naître les peintures
bouddhiques découvertes dans cette même ville. Il convient de se garder de l'invention fantaisiste d'un syn-
crétisme qui réunirait dans une même formule le vihara bouddhique de Bézeklik avec ses fresques (voir page

cheraient, jusqu'à un certain point, dans une certaine mesure, leurs procédés et leur technique des formules des peintres des dernières écoles iraniennes, celles qui fleurirent à la cour des Shaïbanides de la Transoxiane, à Tauris, à la cour de Shah Tahmasp, au commencement du xvi° siècle. Ce n'est là qu'une illusion fallacieuse ; elle s'évanouit bien vite si l'on compare attentivement ces deux modes de peinture ; la technique qui fut en vogue dans les états des Shaïbanides au xvi° siècle, la manière behzadienne importée dans les écoles de Tauris, s'expliquent par l'évolution normale de l'art persan de l'Occident vers l'Orient ; la très fugitive ressemblance dont on remarque certains aspects entre les personnages des fresques de Kara Khotcho[1] et ceux de quelques

205), avec ses Bodhisattvas et ses rakshasas, et les fragments de livres manichéens que l'on a ramassés en lambeaux dans les ruines de Gutchen. Ce manichéisme bouddhique, ou ce bouddhisme manichéen, n'ont jamais existé que dans l'ignorance, voulue ou non, des personnes qui l'ont forgé. C'est un fait certain, qu'au moyen âge, deux civilisations, ou plutôt, deux croyances ennemies, vécurent côte à côte dans les villes de l'Asie Centrale : le Christianisme, sous sa double forme du Manichéisme et du Nestorianisme, et le Bouddhisme ; l'Islam, à partir du viiie-ixe siècle, vint se superposer à ce dualisme, et cette trilogie de confessions hostiles subsista dans ces cités lointaines, Christianisme, Bouddhisme, Islamisme, non sans tiraillements et sans à-coups. Ce statut dura sans changement jusqu'au milieu du xiiie siècle, date à laquelle il fut mentionné et décrit par Ala ad-Din Ata Malik al-Djouwaïni, dans le *Djihangoushaï*, et par Rashid ad-Din, dans son histoire des Mongols, ces deux historiens, comme il faut s'y attendre, confondant sous le nom de Chrétiens, les Nestoriens et les Manichéens, mais, ce qui est important, discriminant d'une façon radicale et absolue les Chrétiens des Bouddhistes, aussi nettement qu'ils différenciaient les Chrétiens et les Bouddhistes des Musulmans.
1. Il en est de même de la peinture sur soie du British Museum que certaines personnes croient de la main de Kou Khaï-tcheu, et attribuent au ive siècle, tandis que d'autres y voient une copie moderne et modernisée, et de la Madone (madone étant un terme inexact, spécialement et uniquement italien; il faudrait dire Vierge, ou Θεοτόκος) bouddhique (ou chrétienne), découverte à Khotcho, que l'on attribue au viie siècle. Les courbes savantes des robes de la peinture de Kou Khaï-tcheu, les inflexions précieuses des personnages qui y sont figurés, la facture de la Vierge de Khotcho, se rapprochent de la manière des peintures persanes de l'époque de Riza-i Abbassi (vers 1620) ; il est parfaitement impossible que des peintures de ce style aient joué un rôle quelconque dans le développement de l'art persan, car leur imitation n'aurait jamais pu donner naissance aux figures raides et compassées, schématiques souvent, des Primitifs musulmans des xiie-xiiie siècles, lesquels, après une évolution normale, ont abouti au genre précieux, mièvre et décadent des peintures de Riza-i Abbassi et de ses imitateurs. Cette évolution, d'ailleurs, a été parfaitement naturelle ; elle n'a été provoquée par aucune influence étrangère, pas plus que la dégénérescence dans le goût précieux de l'art français du xviiie siècle ; c'est une règle générale dans l'histoire de l'art que les œuvres qui appartiennent aux débuts d'une civilisation sont rudes et simples, tandis que celles qui se placent à l'époque de sa pleine maturité sont d'une facture molle et efféminée, dans laquelle l'artiste, peintre ou littérateur, cherche l'effet plus que la puissance ; les fantaisies de Boldini et de La Gandara ne sont possibles qu'en un temps de décadence. Les « Virgo lactans » sont rares, mais cela n'empêche point qu'elles existent : l'une d'elles même est célèbre, celle de Matteo Civitali, à la Sainte-Trinité de Lucques (Venturi, *La Madone*, page 50). La Vierge à l'enfant, la Virgen de la leche, comme la nomment les Espagnols, assise sur un trône, entourée d'anges qui jouent d'instruments de musique, apparaît à la fin du xiiie siècle, et ce motif pénétra rapidement dans l'Italie du sud, à l'exclusion de l'Italie du centre et du nord, dans l'Espagne orientale, Catalogne et Aragon, en France et en Flandre. Ces images disparurent au milieu du xvie siècle, devant la réaction qui s'opéra alors contre les nudités dans les tableaux religieux. Il semble que ce type de Vierge allaitant le Christ soit né dans le sud de l'Italie, d'où il s'est répandu dans tout le bassin de la Méditerranée. D'ailleurs, les Charités sont de simples variantes des Vierges qui donnent le sein à l'enfant divin, et Andrea del Sarto, qui en a peint plusieurs, dont l'une est au Louvre, n'a fait que reproduire un type classique de l'art italien. Andrea Solario, dans sa Vierge au coussin vert, a également figuré une Vierge allaitant le Christ, de même que Gonzalès, dans sa Fuite en Egypte, au musée du Prado. Dans ces deux derniers tableaux, la Vierge offre le sein à l'enfant, en le tenant comme la Vierge de Tourfan, entre l'index et le médius. Un fait certain est que ce motif italien, puis espagnol, est allé jusqu'en Perse, où il a été transporté par les Pères florentins et castillans, car j'ai vu, dans un recueil

peintures persanes provient uniquement du fait que ce sont des Turks qui y sont figurés dans les deux cas ; il est tout naturel, il serait étrange qu'il en fût autrement, que ces portraits de Turks de l'extrême occident du pays de Touran présentent quelques ressemblances et certaines affinités avec ceux de Turks qui ont été peints, d'une façon

de dessins persans qui appartient au docteur Hosaïn Azad, la copie d'une Vierge à profil perdu, allaitant le Christ, qui a tout l'air de reproduire un tableau espagnol. Par un hasard amusant, mais auquel je serais étonné qu'il faille attribuer quelque importance, une Vierge allaitant, de l'École flamande (xve siècle), au musée de Dijon, a les yeux franchement chinois. Les huit petits personnages qui entourent la Vierge de Tourfan sont les anges qui figurent dans nombre de tableaux autour de la Mère du Christ (Voir Lasteyrie, *Histoire de l'Orfèvrerie*, page 209 ; Venturi, *La Madone*, pages 172, 386, 405, 409, 417, 418, 419) ; on ne les trouve pas dans les rares Vierges allaitant, qui sont antérieures au type italo-espagnol ; il est impossible d'admettre qu'ils ont été ajoutés en Orient sur une image de la Vierge qui, primitivement, n'en comportait pas ; il est évident qu'ils faisaient partie intégrante de l'image qui fut importée d'Occident, car l'ange est absolument inconnu en Asie, et il représente un concept et une forme essentiellement occidentaux. Les anges de la Vierge de Khotcho sont des mâles ; l'ange mâle est l'Amour, Cupidon, qui, sous l'influence chrétienne, disparaît des représentations artistiques vers le commencement du ive siècle, à l'époque de Constantin. L'antiquité classique connaissait des Amours aussi gracieux que les plus délicieux de ces esprits légers qui ont été peints à la Renaissance : on le voit assez par les fresques de Pompéi, par l'exquise description que fait Lucien (*Hérodote*, 5) de la peinture d'Aétion, qui représentait le mariage d'Alexandre et de Roxane : « Ce tableau, dit-il, est en Italie, et je l'ai vu : dans une chambre magnifique, est un lit nuptial ; Roxane y est assise ; c'est une jeune vierge d'une beauté parfaite ; elle regarde à terre, toute confuse de la présence d'Alexandre ; un essaim d'Amours souriants assiste à cette scène : l'un, placé derrière la jeune femme, écarte le voile qui lui couvre la tête, et montre Roxane à son époux ; un autre, tel un esclave bien stylé, lui retire du pied sa sandale, comme si elle allait se mettre au lit ; un troisième saisit Alexandre par son manteau et l'entraîne de toutes ses forces vers Roxane..... Dans une autre partie du tableau, sont des Amours qui jouent avec les armes d'Alexandre ; deux de ces Amours portent sa lance, ils semblent des portefaix, écrasés sous le poids d'une poutre qu'ils manient ; deux autres traînent par ses courroies le bouclier, sur lequel est assis un troisième Amour qui semble un souverain sur son char ; un dernier s'est glissé dans la cuirasse qui gît à terre retournée, il semble épier les autres pour leur faire peur quand ils passeront près de lui, en traînant leur bouclier... ». La Rhétorique, suivant le même auteur (*Le Maître de Rhétorique*, 6) était représentée sous les traits d'une femme d'une beauté parfaite, au sommet d'une montagne ; les Éloges, répandus autour d'elle, semblables à de petits Amours, voltigeaient au-dessus de sa tête. » Ce motif rappelle singulièrement la Vierge entourée des anges dans les peintures de la Renaissance, et il en est le prototype lointain. Pline (dans son *Histoire naturelle* (34, 4, 27) raconte qu'à Rome, le sculpteur Arcésilaus, qui était lié avec Lucullus (35, 45), avait sculpté dans le marbre une lionne entourée d'Amours ailés qui en faisaient l'objet de leurs jeux ; les uns la conduisaient en laisse, d'autres la faisaient boire dans une corne, d'autres allaient jusqu'à la chausser de brodequins. Les Amours grecs, Éros et Antéros, sont l'origine des Amours romains, et, par suite, des Anges de la Renaissance ; toutes les figurations d'anges, de quelque pays et de quelque époque qu'elles soient, remontent à un prototype hellénique, qui a été copié par les Romains. Tout le moyen âge ignore l'ange mâle qui ne réapparaît qu'au commencement de la Renaissance, sous l'influence de l'art classique. Dans les mosaïques de la façade de Sainte-Marie Majeure (1295), chez Beato Angelico († 1455), Masolino, della Robbia, Ghirlandajo, Botticelli († 1510, la Vierge et l'Enfant-Jésus de Milan), les anges sont représentés sous la forme gracieuse de jeunes filles, ou plutôt d'êtres sans sexe, ce qui est conforme au dogme chrétien, qui veut que les anges soient de purs esprits incorporels. Avec Bellini († 1516, la Vérité de l'Académie de Venise ; la Vierge sur le trône, dans l'église des Frari, à Venise), Carpaccio († 1522, la Gloire de sainte Ursule, à l'Académie de Venise, dans laquelle on voit des anges, des amours classiques, entourant la sainte, et sautant à la corde avec des écharpes d'étoffe, ce qui rappelle un détail de la Vierge de Tourfan), Razzi et le Titien, les anges redeviennent purement païens. Il convient d'ajouter que l'instrument de musique que tient l'un des anges dans la peinture qui représente la Vierge de Tourfan rappelle autant le gros violon des peintures de l'Académie de Venise que la *vina* indienne.

Les tableaux peints en ex-voto sur les murailles des temples de Khotcho portent des inscriptions en caractères indiens, dits brahmi. La date de l'extinction de cette écriture est inconnue : on la place au viiie siècle, uniquement parce que l'on suppose que la prise par les Musulmans de la ville de Kashghar en 96 de l'hégire (714) fut le signal de la conversion instantanée du Turkestan, jusqu'aux frontières de la Chine, à l'Islamisme

d'ailleurs très supérieure, à une date plus ancienne, dans les provinces les plus orientales de la terre altaïque, par les artistes qui travaillèrent à Kara Khotcho. S'il est un fait matériellement certain, c'est que les écoles sino-indiennes de l'Asie Centrale étaient mortes au xvi° siècle, et que les peintres de Boukhara et de Tauris n'ont jamais vu les fresques qui décoraient les temples bouddhiques au-delà de Kashghar et de Khotan. Ces similitudes, si lointaines et si illusoires, si facilement explicables, ne sauraient prévaloir contre la différence absolue qui sépare la palette des artistes du Turkestan de celle des peintres persans. La douceur éteinte des couleurs des fresques des pranidi, l'extrême discrétion de leurs nuances, qui rappelle la tonalité sobre des peintures chinoises et japonaises, contrastent étrangement avec la violence du coloris, la rutilance des teintes, la prodigalité des nuances, que l'on remarque déjà dans les œuvres mésopotamiennes et à l'époque mongole, qui aboutissent, sous le règne des Timourides, à une véritable débauche de couleurs, à un scintillement vertigineux des tons les plus éclatants de l'arc-en-ciel, le lapis, l'or, le cinabre, les verts les plus puissants, s'unissant dans une symphonie bruyante, qui fait penser plutôt à l'imitation de Fra Angelico de Fiesole qu'à celle des œuvres de l'Extrême-Orient [1].

Les fresques qui ont été découvertes par M. Stein au Thsien-fo-toung, au vihara des grottes des Mille Bouddhas, ou plutôt des mille grottes bouddhiques, à Touenn-houang,

et de la disparition immédiate du Bouddhisme. Cette théorie, émise par M. Hoernle, adoptée comme un dogme par les Indianistes, est inadmissible ; l'Islam ne fit en Asie centrale que des progrès très lents ; le Bouddhisme était à ce point répandu au xiii° siècle dans ce pays qu'Ala ad-Din Ata Malik a osé écrire qu'un des principaux bienfaits de l'invasion mongole consista à faire pénétrer l'Islam dans des contrées où il n'avait pu se répandre jusqu'alors, et encore le Bouddhisme continua-t-il à y vivre bien après le xiii° siècle. On ne sait, en réalité, à quelle époque la graphie dite brahmi disparut du Turkestan ; l'écriture des manuscrits Weber et Macartney, que l'on date du v° siècle, et qui ne diffère pas sensiblement de celle des ex-voto de Khotcho, est identique à celle des xylographes en brahmi découverts dans le Turkestan ; or, comme on le verra dans une note additionnelle, l'histoire chinoise nous apprend que l'impression de livres entiers, par le moyen de planches de bois gravées en relief, date du milieu du x° siècle, et il est plus que certain que les Turks d'Asie centrale ont emprunté l'imprimerie au Céleste Empire ; personne, que je sache, n'a encore osé soutenir que les Chinois ont emprunté l'imprimerie aux barbares de Khotcho ou de Pé-ting ; il en faut conclure que l'écriture brahmi était encore en usage à une date postérieure au milieu du x° siècle. En fait, comme je le montrerai plus tard. cette graphie était encore courante en Asie Centrale, à la fin du xiii°, ou au commencement du xiv° siècle ; un grand nombre des dates assignées aux documents découverts en Asie centrale sont sujettes à révision : un manuscrit trouvé à Bakshali, près de Pashavar, en 1881, publié par M. Hoernle en 1888, comme étant du iii° ou du iv° siècle, est du xii° (Kaye, *The Bakshali manuscript*, dans *J. R. A. S. of Bengal*, 1912).

1. Les fonds d'or des peintures de l'Ascension de Mahomet, du recueil des œuvres poétiques d'Ali Shir, du *Makhzan al-asrar* de Nizami, rappellent ceux des Primitifs italiens, telle la grande Madone de Cimabue, à Santa Maria Novella, dont Ruskin a dit : « there is, literally, not a square inch of all that panel — some ten feet high by six or seven wide — which is not wrought in gold and colour with the fineness of a Greek manuscript » (*Mornings in Florence*, 22). Cette richesse de la palette des peintures persanes, comme celle des Primitifs, tient à ce que les artistes mettaient les couleurs indépendamment les unes des autres, sans tenir compte de l'adoucissement ou de l'exagération que produisent les unes sur les autres les tonalités voisines. Les artistes des âges suivants ont mis dans leurs tableaux les couleurs qui, en tenant compte de leurs réactions mutuelles, donnent l'impression de celles qu'ils veulent faire paraître, mais ce ne sont pas celles qui, prises isolément, produiraient les éléments de cette sensation. Les couleurs d'un tableau se modifient profondément suivant leur juxtaposition, et la gamme des couleurs, telle que la perçoit l'œil du spectateur, n'est pas, en réalité, celle qui est peinte.

en Sha-tchéou, sont plus riches que celles de Khotcho, mais elles appartiennent au même cycle, et, comme elles, elles sont de l'art indien constitué par des formules élaborées et travaillées par des peintres chinois. Sha-tchéou et Khotcho étaient deux des principales villes de l'Ouïghourie occidentale, distantes à vol d'oiseau de 700 kilomètres, et, si les procédés de leurs artistes présentaient quelques variantes, leur manière et leur technique étaient fondées sur les mêmes prémisses, l'influence chinoise étant peut-être, encore le fait n'est-il point très sûr, un peu plus marquée à Sha-tchéou qu'à Ho-tchéou. Aussi les décorations murales du vihara du Thsien-fo-toung sont-elles aussi différentes des peintures persanes que le sont les fresques de Khotcho ; elles montrent, d'une façon qui ne saurait être plus absolue, que les artistes chinois qui ont exécuté les fresques de Touenn-houang les ont mises dans une perspective aussi exacte qu'il leur était possible de le faire, ce qui fut une erreur artistique, à moins qu'ils n'aient voulu faire du panorama, tandis que les peintures murales qui se trouvent derrière les illustrations des manuscrits persans, les fresques que les peintres iraniens ont imitées, étaient dessinées, contrairement aux peintures bouddhiques, suivant les procédés de l'art décoratif, et non d'après le système de la peinture de chevalet, ou, si l'on veut, de la peinture dont le but n'est pas de concourir à une décoration murale [1].

*
* *

Les différences essentielles qui séparent les œuvres de l'art persan de celles de l'art chinois, classique ou bouddhiste, aussi bien dans le dessin que dans la perspective et dans le coloris, montrent que leurs formules sont restées complètement indépendantes, ce qui n'a rien qui doive surprendre, car la Perse appartient tout entière, politiquement, historiquement, artistiquement, à l'Asie occidentale, à l'Asie antérieure, tandis que, jusqu'au moment où elle devint musulmane, l'Asie centrale ne fut qu'un prolongement

1. Voir Stein, *Ruins of Desert Cathay*, II, planche 160; planche VI, en couleurs : la partie de droite représentant des épisodes de la vie du Bouddha, une pièce de soie divisée en quatre petits carrés de dimensions égales, dans lesquels les peintures sont mises dans une perspective exacte ; à gauche, une autre peinture sur soie, qui est nettement dessinée d'après les procédés de la décoration, le sol de la ville de Kapilavastu étant surélevé à la hauteur même des créneaux de la muraille qui l'entoure ; il convient d'ailleurs de remarquer que l'artiste devait faire tenir sa composition dans une bande qui est près de quatre fois plus longue qu'elle n'est large ; dans ces conditions, l'on est bien forcé de superposer les plans, sous peine d'avoir une peinture dans laquelle il n'y a que du ciel ; planche 202, le ciel bouddhique, où l'on voit une danseuse exécuter ses entrechats sur une terrasse de marbre mise dans une perspective parfaite, terrasse que M. Stein (page 226) rapproche des pièces d'eau artificielles des anciens jardins des Timourides dans le Kashmir et le Pandjab, au XVIe siècle ; 203 ; 206, dans laquelle on voit un roi assis sur une estrade qui est mise dans une bonne perspective ; 207, où l'on trouve une carcasse cubique en lattes de bois dans une perspective exacte. Tous les monuments, toutes les murailles, que l'on remarque dans ces fresques, sont dessinés d'après une perspective très précise que l'on chercherait en vain dans les peintures persanes. Les planches qui illustrent les *Ruins of Desert Cathay* étant imprimées en noir, sauf quelques-unes, qui reproduisent des peintures sur soie, il est impossible de se faire une idée précise de la palette des fresques du vihara de Touenn-houang.

de l'empire chinois, où se sont développées les influences indiennes, et qui ressortit à l'Extrême-Orient.

La Chine n'a nullement joué par rapport à l'Iran le rôle de l'Italie de la Renaissance par rapport à la France, à l'Espagne, à l'Allemagne ; c'est uniquement dans l'empire du Soleil Levant et en Annam qu'elle a imposé les formules de son art en même temps que son écriture ; indépendamment de toute considération artistique, l'histoire de l'Asie suffit à donner les raisons de ce fait qui est évident. Ce n'est pas à dire qu'on ne trouve dans l'Islam aucune trace d'une imitation sporadique et isolée d'œuvres d'art qui furent exécutées dans le Céleste Empire, et importées en terre musulmane ; les civilisations, les langues, les religions, ne sont point des entités séparées par des cloisons étanches ; les infiltrations, les phénomènes d'endosmose, se produisent dans tous les sens ; il n'y a point de civilisation qui prête sans recevoir, d'idiome qui reçoive sans prêter. Deux de ces influences sont particulièrement reconnaissables dans les peintures iraniennes : la forme des nuages qui flottent dans le ciel des tableaux peints aux époques mongole et timouride, où les artistes safavis sont allés les copier, les dragons, qui sont certainement des emprunts à l'art chinois [1], ainsi que les monstres apocalyptiques qui sont dessinés en traits d'or, sous des formes menaçantes, dans les marges de papier de couleur des livres enluminés à l'époque de Shah Tahmasp [2]. Ces nuages aux formes sinueuses et ondulées, qui découpent l'azur du ciel d'une façon si caractéristique, qu'on ne trouve jamais dans la peinture occidentale [3], sont la copie de ceux que les Chinois figurent dans leurs peintures sur soie, tel un tableau de Tchao Po-kiu (XIe siècle), qui appartient au Musée Guimet, dans lequel les nuées revêtent l'apparence de grosses volutes à l'aspect menaçant, qui, plus tard, ont donné les stratus aux formes allongées et spirales des planches 2, 20, 21, 22, 23, etc., ainsi que d'un dessin reproduit dans le *Kiai-tzeu-yuen-hoa-tchoan* [4]. Les dragons, tels ceux des planches 30, 33, 54, sont un motif d'ornementation familier aux artistes de l'empire du Milieu qui excellent à traduire sous leur pinceau leurs ondulations souples et gracieuses ; le Simourgh, l'oiseau merveilleux de la geste héroïque de l'Iran, l'ancêtre du Rokh de la légende arabe, est également un emprunt à la Chine ; il est représenté dans les manu-

1. Il est curieux de constater qu'il y eut une recrudescence de l'influence de l'art du Céleste Empire en Perse à l'époque safavie, et que l'on trouve plus de motifs chinois dans l'ornementation persane, à l'époque de Shah Abbas, que sous le règne des Mongols dans l'Iran. Ce fait, qui est bizarre, en apparence, s'explique aisément : sous Ghazan, sous Oltchaïtou, les artistes iraniens copièrent les quelques motifs chinois que les Mongols avaient apportés, dans leurs bagages, sans y mettre, ni recherche, ni malice ; à l'époque des Safavis, ce fut par snobisme pur, qu'on imita la Chine, et il fallut à toutes forces, à Ispahan, du chinois, n'y en eût-il plus au monde.

2. On trouvera quelques détails sur ce sujet au cours de deux articles sur les manuscrits de la collection Marteau publiés dans les Mémoires de l'Académie des Inscriptions et Belles-Lettres.

3. Il est en effet très douteux que le nuage, tel qu'il est figuré dans les peintures de l'Apocalypse de Beatus (latin 8878, fol. 156 et 108 v°), soit la stylisation de celui que dessinent les Célestes ; c'est bien, au contraire, le nuage chinois, avec ses énormes volutes, qui se trouve dans une peinture de l'histoire des anciennes nations d'Albirouni (man. arabe 1489, fol. 87).

4. Ch. 3, planche 45.

scrits illustrés du *Livre des Rois* sous une forme qui est une variante de celle du dragon, et l'on trouve une copie de son prototype chinois dans les peintures tibétaines, sous l'aspect d'un gros oiseau qui porte des cornes. Le poisson qui représente la baleine de Jonas dans les feuillets de l'histoire de Rashid ad-Din qui sont conservés à Londres et à Édinbourg, est également copié sur un dessin chinois : Rashid ad-Din raconte lui-même qu'il fit reproduire dans le manuscrit de sa chronique l'image chinoise du palais que Khoubilaï avait fait construire à Daï-dou [1] ; les montagnes caractéristiques des peintures chinoises ont été servilement imitées dans certaines peintures de son histoire.

Plusieurs des animaux figurés dans le traité des constellations d'Abd ar-Rahman al-Soufi, illustré pour Oulough Beg (planches 30, 31, 32, 33), dérivent également d'originaux chinois : la stylisation du museau de certains d'entre eux, comme du museau d'animaux représentés dans les manuscrits bien plus anciens des *Kalila et Dimna*, imite une technique familière aux peintres du Céleste Empire. La facture légère et aérienne des illustrations des tables d'Abd ar-Rahman, dans laquelle la couleur n'est que l'accessoire discret d'un dessin sobre et sévère, dont elle sert uniquement à préciser les reliefs, est spéciale à la Chine ; elle est complètement et essentiellement différente des procédés des peintres animaliers qui enluminèrent en Mésopotamie les *Kalila et Dimna* du xiiie siècle, de la manière des artistes persans de toutes les époques ; il est radicalement impossible qu'elle soit née d'une évolution naturelle et spontanée de la technique du dessin dans les provinces barbares sur lesquelles régnaient les descendants de l'émir Témour. Les Chinois, comme les Japonais, leurs disciples, sont d'excellents animaliers et de bons portraitistes ; ils sont passés maîtres en ces genres secondaires, et rien n'est supérieur aux peintures dans lesquelles ils représentent des chevaux, des oiseaux, ou des insectes. Les artistes de l'Extrême-Orient sont doués d'une faculté merveilleuse d'imitation de la nature ; ils sont arrivés dans ce domaine à des résultats étonnants, que les Persans ont toujours été incapables d'atteindre ; il ne faudrait point, par exemple, s'aviser de comparer aux chevaux de Tchao Mong-fou, qui ont chacun leur caractère particulier et individuel, ceux que les enlumineurs iraniens ont fait figurer dans les illustrations des *Livres des Rois*, lesquels sont des silhouettes maladroites recouvertes de couleur [2].

Il est curieux de trouver dans l'un des ex-voto de Khotcho, qui ont été reproduits par M. von Lecocq, le portrait d'une femme qui porte les cheveux tressés en boucle sur le sommet de la tête [3], identiquement comme plusieurs anges qui sont peints dans le manuscrit ouïghour de l'Ascension de Mahomet, sous la figure élégante des

1. Texte, II, 457.
2. Des peintures attribuées à Tchao Mong-fou (xiiie s.), représentant des chevaux, sont conservées au Musée Guimet (28-29) ; ces coursiers, comme ceux d'une peinture de Khiéou Ying (xvie s.), sont autrement naturels, et ont une tout autre allure que les destriers des Persans, lesquels sont évidemment copiés d'après des cartons qui se déformaient à mesure qu'on les reproduisait, et ne sont pas dessinés d'après le modèle vivant.
3. *Chotscho*, planche 17.

dames de Hérat [1], cette coiffure bizarre ayant été, jusqu'à ces derniers temps, l'insigne par lequel les beautés mandchoues de mœurs faciles, qui vivaient dans la capitale de l'empire du Milieu, se signalaient à la tendresse de leurs adorateurs. Il n'est pas moins intéressant de remarquer dans des peintures persanes de date assez basse, de la fin du XVIe siècle, des petits béguins qui ressemblent assez à des bonnets à double sommet, tels que ceux que l'on voit dans les fresques de Bézeklik [2], ornés d'un ruban qui s'enroule du front à la nuque, avec un nœud sur le front. Mais ces ressemblances, ces similitudes, s'expliquent aisément : ces coiffures sont chinoises, comme le démontre suffisamment le fait qu'on les trouve dans les peintures de Khotcho ; ces parures sont des modes qui ont passé de Chine chez les Turkes, chez les Mongoles, chez les Mandchoues, qui les ont religieusement conservées, bien après l'époque à laquelle elles furent abandonnées dans le Céleste Empire, pour être remplacées par d'autres plus modernes. C'est par un phénomène identique que les costumes portés par les femmes des provinces lointaines de la France, les vêtements des religieuses, représentent fidèlement des modes qui furent celles de la Cour et de la capitale aux âges révolus ; qu'au commencement du XIXe siècle, les souverains du Japon portaient les ornements et les insignes impériaux, qui furent ceux des Thang et des Soung ; que les princes du Soleil Levant et leurs vassaux étaient couverts d'armures très analogues à celles des cavaliers mongols qui sont peints sur les feuillets de l'histoire du monde de Rashid ad-Din, les Mongols et les Japonais ayant également emprunté ces harnois de guerre aux armées chinoises du moyen âge. Les Turkes, puis les Mongoles, ont apporté ces anciennes modes chinoises dans l'Iran, où les peintres les ont reproduites dans leurs tableaux, en figurant les traits des femmes qui en étaient attifées, et les Mandchoues ont réimporté ces styles désuets et oubliés en Chine, quand leurs tribus renversèrent la dynastie des Ming ; c'est ainsi que s'explique le fait, inexplicable à la première analyse, que les anges peints à Hérat, au commencement du XVe siècle, ont les cheveux tressés comme les courtisanes mandchoues des dernières heures de la Chine impériale ; il n'y a pas là d'emprunts de la technique persane à l'art chinois, ni rien qui y ressemble.

L'imitation des procédés artistiques qui furent en vogue dans le Céleste Empire se borne à ces faits sans portée réelle ; ils ne suffisaient pas plus à changer les caractéristiques et les normes de la manière persane que la copie de quelques monuments du Caire et d'habillements osmanlis par Gentile Bellini ne risquait de faire dévier l'art vénitien de la voie classique dans laquelle il devait évoluer. Si l'on excepte les nuages, que les Persans auraient très bien pu faire eux-mêmes, en regardant le ciel bleu au-dessus de leurs têtes, sans se donner la peine d'en aller chercher les motifs jusque dans l'empire du Milieu, la peinture musulmane n'a emprunté à la Chine que des éléments d'ornementation d'une exécution particulièrement heureuse, et des détails qui ne se trou-

1. Man. supp. turc 190, particulièrement au folio 42 v°.
2. *Chotscho*, planche 34.

vaient pas ailleurs. Il y a eu imitation, ou plutôt copie directe, et non influence ; les Persans se sont même distraits à copier des peintures chinoises, comme Whistley des estampes japonaises, par snobisme ; mais ce furent là des amusements exotiques, qui ne pouvaient avoir ni suites, ni conséquences, et l'art du Céleste Empire a aussi peu influé sur les procédés des enlumineurs iraniens que la technique du Soleil Levant sur la peinture anglaise.

On connaît plusieurs exemples curieux de ces copies par les artistes persans de tableaux exécutés dans l'empire du Milieu ; le plus important est une reproduction à ce point servile de l'original chinois qu'il faut être averti pour y reconnaître une œuvre peinte au delà des frontières de la terre de Han ; j'insiste sur ce fait essentiel qu'il ne s'agit point là d'une inspiration, d'une imitation, qui laissent toujours une certaine latitude au génie de l'artiste, mais d'une copie scrupuleuse, dans laquelle le peintre musulman s'est, de son propre gré, constitué l'esclave docile de celui qui avait exécuté ce tableau, pour reproduire ses moindres linéaments, les plus délicates variations de ses nuances, et les plus fugitives. Cette œuvre d'art, copiée sur un original de l'époque mongole, vraisemblablement [1], est plutôt un dessin au trait qu'une véritable peinture, au sens que nous attribuons à ce mot : les ondulations du terrain sont rehaussées d'un peu d'une nuance rose très pâle ; les vêtements des personnages se découpent sur l'horizon par l'application de touches d'un bleu, d'un rouge et d'un jaune aussi défaillants ; la tonalité de l'ensemble est d'une faiblesse extrême ; c'est de la peinture sans couleur [2] ; la perspective en est bonne ; l'on ne saurait rien voir de plus différent de la technique persane de toutes les époques, au triple point de vue de la palette, de la perspective, du dessin.

La tradition de ces copies, ou d'imitations, de dessins et de peintures chinoises, s'est conservée en Perse, d'une façon toute sporadique, à l'époque des Safavis ; les peintres qui enluminèrent les livres de la bibliothèque du maître de l'Iran se sont amusés, par passe-temps, à reproduire des motifs familiers à l'art du Céleste Empire, que l'on trouve couramment sous le pinceau des artistes de Pé-king ou de Nan-tchang : des oiseaux aux formes souples et élégantes, des dragons fantastiques, les monstres terrifiants des bestiaires chinois [3]. L'une de ces peintures est particulièrement curieuse : elle représente un prince, vêtu du somptueux costume du commencement des Safavis, assis auprès d'un arbre aux fleurs épanouies, au milieu desquelles se trouve perché un

1. M. Martin, qui a reproduit ce tableau dans son *Miniature painting and painters*, n° 34, *b*, attribue cette copie à l'époque mongole, au XIII° siècle, et dit qu'elle a fait partie de l'album de Gentile Bellini. Il m'est impossible de déterminer sur quelles preuves se base cette dernière affirmation ; il semble que la date du XIII° siècle soit un peu ancienne pour cette peinture, qui est d'une facture sèche.

2. Cette peinture est reproduite dans le Catalogue de l'Exposition d'art musulman de 1912, et ses couleurs sont assez fidèlement rendues.

3. Par exemple, un faucon, deux dragons aux replis sinueux et menaçants du commencement du XVI°, dans deux peintures reproduites par M. Martin, *Miniature painting and painters*, planche 93 ; la lutte titanique de deux dragons terribles qui s'entrelacent pour se déchirer, attribuée, on ne sait d'après quelle autorité, par un collectionneur persan, au célèbre Agha Mirak (*ibid.*, planche 96).

petit oiseau [1]. Il est visible que l'auteur de ce tableau s'est distrait en ajoutant au portrait rituel d'un prince persan, dans ses atours les plus riches, la copie d'un thème qui est cher aux peintres de l'empire du Milieu, l'arbre couvert de fleurs qui viennent d'éclore, et l'oiseau aux plumes brillantes ; mais il n'a pas su respecter le rapport traditionnel que les artistes de la terre de Han ont toujours conservé entre ses parties, et il l'a gravement altéré, en réduisant à l'extrême les dimensions de l'oiseau. Il existe, dans la collection du docteur Hosaïn Azad, une peinture du temps des Safavis, qui représente, sur un panneau de soie jaune, un oiseau d'une exécution parfaite, et il y faut voir la copie d'un de ces petits tableaux dans la manière desquels les Chinois ont acquis une maîtrise incomparable.

*
* *

C'est un fait certain qu'au XIIIe siècle, durant la période mongole, les Persans importèrent dans leur royaume des pièces de céramique fabriquées dans l'empire du Milieu, et qu'aux XVe, XVIe, XVIIe siècles, dans les provinces du Khorasan et de l'Irak, les artistes iraniens ont recopié toutes les familles de la porcelaine chinoise [2].

1. Martin, *ibid.*, planche 111 ; il n'y a aucune raison pour faire de ce prince persan le roi safavi Shah Tahmasp.
2. L'art de la céramique, en Chine, ne date que des Han (— 185 + 87) ; il y est manifestement l'emprunt d'une technique persane, d'un aspect de la porcelaine, née de l'industrie de la brique émaillée, de la faïence décorée, laquelle était montée d'Assour et de Babel sur le plateau de l'Iran. L'évolution de la technique de la faïence, de la porcelaine tendre, dont la pâte facilement vitrifiable devient rapidement transparente par une cuisson prolongée, l'a amenée, en trois stades, à un aspect voisin, mais essentiellement différent, de celui de la porcelaine dure ; ils se distinguent par leur couverte qui se présente sous la forme de trois états : un vernis silico-alcalin ; un émail de plomb et d'étain, analogue à celui de la faïence d'Occident, rayable par l'acier ; une couverte de feldspath qui peut contenir du gypse, mais qui n'est jamais mélangée d'étain ou de plomb, que l'acier ne peut rayer, et qui est identique à la couverte de la porcelaine chinoise. Il est impossible de fixer les dates auxquelles apparurent ces variantes de la céramique persane : les plaques qui revêtent le tombeau de Mahomet (VIIIe s.), celles des monuments des Saldjoukides (XIe-XIIIe s.), appartiennent au premier système, qui est bien antérieur à l'époque musulmane ; la décoration d'une coupe en porcelaine tendre de Perse, à reflets, émaillée de bleu en dehors, avec une ornementation de rinceaux, un taureau, le « Taureau créé unique », le Gaush Aëvodata du Mazdéïsme, l'arbre de vie des cultes de la Babylonie, se rattache aux croyances antiques de l'Iran ; elle représente la tradition officielle, à l'époque de la monarchie parthe et des Sassanides, des espèces artistiques, du Ier siècle avant notre ère au VIIe.

La combinaison des minéraux dont les Persans disposaient, argile, kaolin, pour la pâte, sels de plomb, d'étain, feldspath pour l'enduit, a créé une série d'aspects de la céramique, passant de la faïence à la porcelaine dure, dont plusieurs ont été connus des techniciens chinois ; c'est un fait absolument certain que l'on faisait simultanément, dans l'Islam et en Chine, des vases précieux d'une matière identique, car, au XIIe siècle, les géographes arabes nomment du même mot *ghazar* la céramique de luxe, qui se fabriquait à Kashan, dans l'Irak, et dans les cités chinoises, d'où il faut nécessairement conclure qu'il s'agissait, en Perse et dans l'empire du Milieu, de la même technique, qui, dans de telles conditions, ne peut être que celle de la porcelaine. L'antiquité de la tradition de la céramique dans l'Asie antérieure est la preuve de son origine chaldéenne dans l'Iran et dans les plaines du Céleste Empire.

La technique de la porcelaine dure n'était point née en Perse à l'époque de Pline ; mais, à cette époque, elle n'existait pas davantage en Chine, où l'on ne connaissait que la céramique, la faïence recouverte d'émail ; la porcelaine dure naquit postérieurement à cette date, à une époque que l'on ne peut préciser, de l'évolution

On a trouvé en Perse des plats de porcelaine, décorés d'inscriptions en langue persane, qui portent à leurs revers, suivant la mode chinoise, des marques de fabrique, qui ont été recopiées, et passablement déformées, par des praticiens qui n'en saisissaient point le sens. On y lit encore très distinctement le titre des années hsiouan-té

naturelle de la manière de la porcelaine tendre ; c'est la porcelaine tendre qui formait les vases que les Romains nommaient murrhins; Saumaise, Scaliger, les exégètes les plus qualifiés, à la Renaissance, de la littérature latine, ont tenu à voir dans les murrhins des vases de porcelaine de Chine, que les caravanes apportaient, comme la soie, dans le royaume des Parthes, où les Romains, les voyant apparaître, fixaient leur origine. Pline, dans son *Histoire naturelle* (37,8 ; Teubner, V, 389), nous apprend que ce fut la guerre avec les Perses qui fit connaître ces objets à Rome, c'est « l'Orient qui envoie (en Italie) les vases murrhins; c'est, en effet, là qu'on les trouve, en plusieurs localités, dont le nom n'est point connu, surtout du royaume parthe, mais principalement dans la Carmanie (le Kirman). On pense (que leur matière est) un fluide qui est condensé sous la terre par la chaleur; ils ne dépassent jamais en grandeur de petites assiettes (abacus = ἄβαξ ; abacus traduit « guéridon, buffet » est une véritable gageure contre le bon sens), ils dépassent rarement l'épaisseur des vases (dont il est parlé plus haut, 7 ; capides, non lapides, sur lequel on a bâti la théorie des murrhins taillés dans la pierre, et potoria). Leur éclat est sans vigueur; il est plus vrai (à leur égard, de parler) de poli que d'éclat. Mais ce qui fait leur prix, c'est la variété de leurs couleurs, des veines se transformant insensiblement par teintes fondues en pourpre et en blanc, et en une troisième couleur, qui naît des deux autres, comme si le pourpre s'enflammait par le nuancement de sa teinte, comme si le (fond, d'un blanc de) lait (éclatant), passait au rouge. Il y a des personnes qui louent au plus haut degré dans ces vases, les fulgurances (les extrémités de ces coupes rondes dans la traduction de Littré est une trouvaille) et certaines irisations des couleurs, telles que celles que l'on voit dans l'arc-en-ciel. A d'autres plaisent des veines chargées d'une nuance épaisse — c'est un vice que ces coupes laissent transparaître la lumière en une place quelconque, ou que leur couleur soit terne — les grains de sel, les verrues qui ne font point saillie (à la surface), mais, comme dans le corps humain, font sur la peau des taches sans élévation ».

La théorie suivant laquelle ces vases précieux auraient été taillés dans un minéral, dans du fluate de chaux, est inadmissible. Properce, qui connaissait parfaitement l'origine de ces murrhins affirme qu'ils ont été cuits dans les fours de la Parthie : « Murreaque in Parthis pocula cocta focis »; l'opinion de Pline qui veut que leur matière soit née de la solidification d'une humeur, sous la terre, vaut celle qu'il a émise (*ibid.*, 37,9) sur l'origine du cristal de roche dans lequel il voit la congélation du même fluide. Le nom que les Romains donnaient à ces céramiques plus précieuses que l'or, *murrh-in-us*, indique suffisamment leur origine iranienne, *murrh* étant la transcription la plus exacte que l'on puisse rêver de la forme *muhr*, du moyen-persan, qui dérive d'un mot achéménide *mudra*, dont la réplique, en sanskrit, désigne des objets divers, dont la qualité essentielle et spécifique est d'être circulaires.

Il est visible que ces murrhins étaient de la porcelaine tendre, d'une famille rose, à nuances fondues, recouverte d'un émail plombostannique dans l'épaisseur duquel se produisaient cette irisation, ce chatoiement des couleurs, qui est caractéristique de certains vases de porcelaine tendre de Perse, et qui ne se trouvent jamais dans des pièces de porcelaine dure, à couverte de feldspath. C'était par places, et par exception, que ces coupes présentaient des plages transparentes ; cette translucidité ne s'étendait jamais à la pièce tout entière, si bien qu'elle était regardée, au même titre que les couleurs ternes et sans vigueur, comme un accident de cuisson ; c'est une particularité connue de la porcelaine tendre de n'être transparente que par exception et par accident ; il est curieux de retrouver sur les coupes de porcelaine tendre persane les craquelures qui sont devenues l'une des particularités essentielles de la technique des ateliers chinois. Tous ces détails sont curieux; ils montrent que l'art de la céramique avait connu dans l'Iran un progrès rapide depuis la Frise des Archers. Le fait qu'au témoignage de Pline, ces tasses de luxe se trouvaient surtout dans le Kirman est la preuve de leur origine persane ; les cités du Kirman, même en y comptant Yazd, sont dans une position excentrique par rapport à la direction des chemins que suivaient les caravanes, qui, à travers l'Asie centrale, transitaient entre la Chine occidentale et le royaume arsacide. Il était naturel que les caravanes vinssent dans la capitale de la Parthie par la route de Mashhad, et le Kirman en était séparé par la barrière infranchissable du désert et des montagnes; elles pouvaient avoir des intérêts à continuer sur les villes du Fars, elles devaient en avoir bien peu à visiter celles du Kirman. Si la majorité de ces tasses de porcelaine tendre provenaient du Kirman, c'est qu'elles y avaient été fabriquées. Le Kirman a toujours été le domaine favori de l'industrie de la céramique en Perse. Chardin, au XVIIe siècle, dans son *Voyage* (IV, 128), nous apprend que la ville de Zorende, dans cette province, était célèbre par les porcelaines qu'on y fabriquait.

(1426-1435) de l'empereur Hsiouan-Tsoung, de la dynastie des Ming ; cette date, si l'on en croit le témoignage autorisé des critiques du Céleste Empire, marque en Chine l'aube de l'apogée de la technique de la porcelaine ; il n'est point surprenant, qu'à cette époque, sous le règne de Shah Rokh Bahadour Khan, qui entretenait des rela-

Les débuts de la céramique furent modestes dans l'empire du Milieu ; l'histoire de la porcelaine de King-té-tchin ne mentionne pas son invention sous les Han ; elle ne fait remonter son origine qu'aux Weï antérieurs (220-265); toutefois, l'invention de cet art au commencement des Han ne fait point de doute ; il est certain qu'au 1er siècle avant notre ère, la céramique chinoise avait pénétré dans le royaume de Sinra, en Corée ; en 27 avant J.-C., un navire du Sinra aborda au Japon, et les gens qui le montaient introduisirent cette technique dans le Soleil Levant ; la tradition de l'emprunt par le Japon à la Corée de la manière de la céramique s'est maintenue au cours des siècles : vers 650, un moine bouddhiste d'origine coréenne vulgarisa dans la province d'Idzoumi le secret de la fabrication de la porcelaine ; mais cette technique était bien restreinte, car en 1212, un artiste japonais se rendit en Chine où il apprit tous les tours de main ; ce contact se prolongea durant tous les siècles, dans toutes les séries ; le fait important et certain est que la manière chinoise ait passé en 27 av. J.-C. au Japon, où elle subit un perfectionnement important à l'époque des Soung du Sud ; il montre qu'il y avait un certain temps que la céramique était née dans le Céleste Empire, et cela concorde bien avec ce que racontent les historiens chinois.

Comme beaucoup des particularités essentielles de la civilisation chinoise, la céramique ne prit son essor que sous les Thang ; elle n'atteignit son plein développement qu'à l'époque des Soung ; elle déclina sous les Mongols, et reprit sous les Ming, par les moyens et l'initiative des ouvriers chinois, car les souverains de cette dynastie n'avaient aucune tendance artistique, et leur règne marqua une forte réaction contre les tendances des Yuan, qui faisaient une certaine place aux choses de l'esprit.

C'est un fait curieux que l'histoire de la porcelaine de King-té-tchin avoue que la fabrication de cette céramique fit de grands progrès sous les Ming, qui comptèrent plus de techniciens habiles en cette manière que les Soung, elle ne parle même pas des Yuan, alors que le règne des Ming fut bien moins long que la domination des Soung ; qu'elle imprime que l'apogée de la fabrication de la porcelaine se place dans les années hsiouan-té (1426-1435), que les décorations des vases de la période tchhing-hoa (1465-1487) laissent loin derrière elles la technique des époques antérieures, et tout ce qu'ont tenté les artistes de la fin des Ming et des Taï Thsing. Ce concept d'un perfectionnement notable dans leur céramique s'accorde difficilement avec l'extrême vénération dont les Chinois entourent tout ce qui touche à leur antiquité, et l'on est obligé d'en tirer cette conclusion que la céramique des Soung et des Mongols, inférieure à celle des Ming, devait être d'une qualité assez modeste, assez voisine des grès émaillés, une pâte noire ou rouge couverte d'un enduit semi-opaque, dissimulant la couleur de l'argile, formant le céladon gris ou vert craquelé, ou décoré en relief de fleurs et de dessins ; la porcelaine à fond blanc fut la dernière évolution de cette technique, et son décor le plus ancien fut le camaïeu en bleu.

Ces vases de céramique, dans l'histoire de King-té-tchin, sont désignés par plusieurs mots : *yao* « four », puis « objet cuit au four », *yao*, dans une autre forme, signifiant un « vase cuit au four », *thao* « objet d'argile cuite au four », *thzeu* litt. « brique cuite », *khi* « ustensile », *tchhou* « pierre », puis « vase de pierre », puis « vase de terre cuite ayant la forme d'un vase de pierre », et d'autres qui évoquent les mêmes concepts primitifs. Stanislas Julien, dans son *Histoire et fabrication de la porcelaine chinoise*, les a tous traduits par porcelaine, mais il est clair qu'aux époques antérieures au Ming, ils désignent tout une série de stades de céramique avec vernis, émaux, couvertes, faïences de qualités diverses, porcelaines tendres et dures. Les *yao* de Shéou-tchéou (viie-xe s., Julien, *ibid.*, 5) étaient une poterie jaune très médiocre, ceux de Hong-tchéou (viie-xe ; p. 5, 6), une poterie noir-jaune encore inférieure ; les *yao* de culture noire de Kieng-ning (960-1279 ; p. 14) étaient des pots d'une terre noire grossière, sans éclat, dont l'émail avait un ton sec. A la fin des Ming (p. 103), les *yao* de la rue Siao-nan-hiaï, à King-té-tchin, étaient des vases grossiers d'une argile jaune, très solide, mais qui n'avaient rien à voir avec la porcelaine, dont les caractéristiques était d'être une pâte que l'acier ne peut rayer, toujours translucide, avec une couverte de feldspath, sans plomb, ni étain ; tous ces *yao* n'étaient pas plus de la porcelaine que les fameux vases fabriqués à King-té-tchin durant les années hsiouan-té (1426-1435, p. 90), qui étaient faits d'une argile rouge et plastique, et qui, comme eux, étaient en fait des grès cérames.

Les *yao* de Youeï-tchéou, sous les Thang (viie-xe s., p. 6) étaient au contraire des vases de couleur bleue dont la matière avait l'éclat du jade et de la glace ; à la même époque, ceux de Ting-tchéou (p. 7) étaient

tions suivies avec les Ming, les Persans aient fait venir dans leur pays des objets qui jouissaient dans tout l'Extrême-Orient d'une grande célébrité, et qu'ils se soient amusés à recopier la manière des artistes de la manufacture impériale de King-té-tchin. Cette importation ne fut point une mode passagère, provoquée par ce fait historique que les princes timourides, en leur qualité essentielle de successeurs des Mongols de Tauris, se reconnaissaient jusqu'à un certain point comme les vassaux des Fils du Ciel. On a découvert dans l'Iran, nombre de porcelaines qui sont agrémentées de la copie, par des ouvriers persans, de formules votives, d'eulogies, courantes dans la technique chinoise ; certaines de ces pièces, moins nombreuses que celles qui furent importées sous le règne de Shah Rokh Bahadour Khan, portent, en effet, les dates des périodes

inférieurs à ceux de Youeï-tchéou, mais ils restaient bien supérieurs à ceux de Shéou-tchéou et de Hong-tchéou ; les yao de Ou-tchéou, à la même date, étaient inférieurs aux vases de Ting, mais très supérieurs à ceux de Shéou et de Hong ; les yao de Yo-tchéou-fou étaient inférieurs à ceux de Ou. Les yao de Shou, ou de Ta-i, au Sseu-Tchouan (p. 8), minces, légères, blanches, éclatantes, chantaient plaintivement quand on les frappait ; celles de Tchhaï (960, p. 11), bleues comme le ciel, brillantes comme un miroir, résonnaient longuement au choc, comme la touche de pierre d'un harmonica. Le fait que l'auteur de l'histoire de King-té-tchin donne le nom de yao à des vases aussi différents montre que les Chinois ne nomment pas la matière qui les compose, mais uniquement le procédé de leur fabrication, leur cuisson dans un four, et, sporadiquement, la circonstance qu'ils tiennent la place d'ustensiles qui, dans l'antiquité, étaient des ustensiles de métal ou de pierre.

Le *Féou-liang-hien-tchi* (ch. 8, p. 44) dit que l'on commença sous les Han (— 185 + 87) à fabriquer des *thao*, des « vases cuits au feu », dans le pays de Sin-phing ; il est bien évident qu'avant cette époque, les Chinois connaissaient la poterie non vernissée, et que l'invention consista dans le vernissage ; l'histoire de King-té-tchin ne parle pas de ces vases, mais uniquement de ceux qui se fabriquèrent à Kouan-tchoung et à Lo-yang, sous les Weï (220-264, p. 4), disant (p. 3) que sous les Tsin (265-419), on en faisait à Wen-tchéou-fou. L'histoire de King-té-tchin ne cite, au cours de ces époques lointaines, le nom d'aucun artiste, et l'on a l'impression que cette industrie était alors très restreinte et ne faisait que peu de progrès ; elle nous apprend (p. 81) que la première année tchi-té (583) de Ho Tchou des Tchhen, un décret impérial enjoignit aux habitants de Tchang-nan-tchin, aujourd'hui King-té-tchin, d'envoyer à la cour des *yao* et des *tchhou*. Le *Ping-tzeu-loui-pien* (ch. 139, fol. 25), cité par Julien (*Intr.* p. 23), parle en termes élogieux des vases *thzeu* verts fabriqués par un certain Ho-tchéou sous les Soeï (581-618), pour remplacer une pâte de verre dont le secret de la composition était perdu, ce qui montre qu'il s'agit d'un produit translucide, alors que les auteurs chinois ne mentionnent jamais la transparence de leur porcelaine. En 621 (*Intr.* 24) l'histoire de King-té-tchin parle d'un ouvrier habile, Thao Yu, dont le nom, par une singularité curieuse, signifie « le jade (artificiel) de terre cuite » ; il faisait des vases, *khi*, qu'on nomma de jade artificiel, et plusieurs fabriques s'en élevèrent à Tchhang-gan ; à cette même date, la même histoire cite le nom d'un autre technicien, nommé Ho-tchong-tsou, qui faisait des yao à fond blanc brillants comme le jade ; les vases de Thao Yu étaient des céladons verts, ceux de Ho-tchong-tsou des grès céramés à couverte blanche. Si l'on prête attention à cette circonstance que l'auteur de l'histoire de King-té-tchin (ch. 7, p. 12) nous apprend que la céramique, sous les Tsin, les vases de Tong-ngéou, Kouan-tchoung, Lo-yang, était nommée thao-tchi 陶器 « ustensile en argile cuite dans un four », qu'elle fut connue sous cette appellation jusqu'aux Thang, que, dès l'avènement des Thang, ces produits de l'industrie chinoise reçurent le nom de *yao* 窯 « objet cuit au four », on se voit obligé de conclure que la technique varia considérablement entre le temps des Weï et des Tsin (IIIe-Ve s.) et l'époque des Thang (618), au point de créer deux produits différents, qu'il y a eu, sous des influences qu'il est difficile de déterminer, au cours du VIe siècle, un perfectionnement très important dans la céramique, qui se trouve traduit par ce changement de nom.

Il n'est pas interdit de penser que cette variation dans la terminologie correspond à la découverte de la porcelaine transparente qui est signalée au VIe siècle par le *King-té-tchin-thao-lou*, et que les Chinois, faute de pouvoir la traduire par un caractère qui exprimât l'essence de ce phénomène, essayèrent de la discriminer de la technique ancienne par une dénomination nouvelle. L'histoire de King-té-tchin ne relève, entre le VIIe et le Xe siècle, le nom d'aucun technicien connu, mais l'existence de la porcelaine translucide à côté des grès

kia-tsing (1522-1566) de Sheu-Tsoung, et wan-li (1573-1619) de Shen-Tsoung ; elles sont très postérieures à l'époque à laquelle les Timourides perdirent la souveraineté royale de leurs dernières provinces de l'Iran oriental ; elles correspondent au règne de Shah Tahmasp, et de tous les princes safavis qui lui succédèrent sur le trône de Perse, presque jusqu'aux dernières années de Shah Abbas le Grand.

La théorie suivant laquelle ces vases de porcelaine auraient été tournés et cuits dans les ateliers de la Bactriane ou de l'Hyrcanie, et datés suivant le rite chinois, pour être envoyés en offrande aux empereurs de Yen-king, est insoutenable ; si elle peut, dans certaines limites, se défendre pour des objets datés des années hsiouan-té (1426-1435) du règne de Shah Rokh Bahadour Khan, qui avait à tenir compte des injonc-

cérames se trouve établie par le témoignage des historiens arabes : Tabari (Caire, IX, 150) nous apprend qu'en 134 hég. = 751, Abou Daoud Khalid ibn Ibrahim fit une expédition contre les gens de Kish, près Samarkand, qu'il tua leur roi, le akhrid, qu'il leur prit des vases de céramique chinoise décorés de figures en relief et incrustés de dorures *al-awani al-siniyya al-mankousha al-mouzahhaba*, des flacons de céramique chinoise, des plats de Chine, tels qu'on n'en avait jamais vus ; les termes dont se sert Tabari ne sont pas toujours d'une clarté suffisante, mais il est visible que les vases décorés et dorés désignent des céramiques de grès, lourdes, quoiqu'elles ne manquent pas de caractère, dont la technique a été remplacée traditionnellement dans les périodes subséquentes par les vases ornés d'émaux. Un voyageur arabe qui se rendit à la Chine vers 880 (*Silsilat al-tawarikh*, éd. Reinaud, *Relation des voyages faits dans l'Inde et à la Chine*, II, texte, 35-36) nous apprend que « les Célestes possèdent une substance plastique *ghazar* de qualité excellente, et qu'ils en font des vases d'une aussi grande finesse que des bouteilles (de verre chez les Musulmans) ; on voit l'éclat de l'eau transparaître à travers ces vases ; ils sont faits d'une substance argileuse *ghazar* (et non de verre) ». Idrisi, qui écrivit en 1153, parle en deux passages de son traité de géographie du *ghazar* chinois, de la porcelaine transparente ; il signale (man. ar. 2221, 44 v°) qu'à Djankou, on fait le *ghazar* chinois et des vêtements de soie ; qu'à Sousa (*ibid.*, 87 v°), on fabrique également la porcelaine *ghazar* chinoise, qui n'est égalée en perfection par aucun objet qu'on exporte de Chine. Le témoignage du voyageur arabe du ix° siècle montre qu'il existait alors dans le Céleste Empire une fabrication identique, ou analogue, à celle de la porcelaine vitreuse du Japon, des tasses à saki, dont la pâte d'une finesse extrême se confond identiquement avec une couverte d'une transparence intégrale, au point que ces pièces semblent taillées dans une substance précieuse.

Mais cette fabrication n'était point une spécialité unique au monde, et réservée aux domaines du Fils du Ciel ; au milieu du xi° siècle, en 1048, Nasir-i Khosrau (éd. Schefer, texte, 52) nous dit « que les artistes du Caire font des vases d'argile de toute espèce, à ce point minces et diaphanes que, lorsqu'on applique la main sur leur paroi externe, on la peut voir de l'intérieur ».

Ce procédé égyptien était identique au *ghazar* chinois, et aboutissait au même résultat ; il est bien douteux qu'il soit né aux bords du Nil de l'évolution de la faïence pharaonique à travers les époques grecque, romaine, musulmane ; Yakout (IV, 15), à la fin du xii° s., signale l'existence à Kashan, dans l'Irak, dans la Perse de l'Ouest, à trois marches d'Isfahan, d'une porcelaine *ghazar*, qu'on exportait dans tout le monde musulman, le *ghazar kashani*, que le vulgaire nommait, et nomme, *kashi*. La relativité de ces dates est une contingence ; il y avait un temps indéterminé qu'on fabriquait du *ghazar* en Chine, au Caire, à Kashan, quand l'auteur de la prétendue *Silsilat al-tawarih*, Idrisi, Nasir, Yakout, par hasard, en décélèrent l'existence, et il est impossible de dire combien de temps cette fabrication vivait dans ces cités ; ce qui est certain, c'est que tout ce qu'on trouve au Caire existait sous la même forme, dans la Perse de l'Ouest, 150 ou 200 ans plus tôt (*Cat. des man. persans*, I, 17 ; II, 267) ; ce qui est non moins certain, c'est que le mot *ghazar* dont se servent Idrisi et Yakout pour désigner la porcelaine chinoise et la porcelaine persane, avec sa variante *ghazara*, est simplement l'arabisation du terme persan *ghadara*, lequel, sous les espèces de sa forme pehlvie, *ghadarak*, à l'époque des Sassanides, a commencé par désigner les grands plats d'argent ornés en leur centre du portrait du roi combattant contre les bêtes fauves, puis un plat de céramique décoré du même motif, puis la céramique ellemême, enfin sa matière ; le fait qu'Idrisi parle du *ghazar* chinois montre qu'il y voit identiquement la même production que celle à laquelle Yakout donne le nom de *ghazar* de Kashan.

C'est donc un fait patent que dans le monde musulman la porcelaine kaolinique, identique à celle que l'on faisait dans les cités chinoises, est une formule persane issue vers le vi° siècle de la manière de la porcelaine

tions de la Cour Céleste, elle est entièrement inadmissible pour les porcelaines qui ont été fabriquées à l'époque de Shah Tahmasp et de Shah Abbas, qui, certainement, n'ont jamais reconnu la suzeraineté des empereurs de Chine.

Ces titres de règne chinois ne se lisent point seulement sur des pièces de porcelaine dure; on les rencontre aussi sur des vases en porcelaine tendre, laquelle appartient à une technique franchement iranienne, qui remonte dans l'histoire de la Perse, à une époque très ancienne; le fait est important; si l'on en excepte quelques motifs de décoration d'origine purement chinoise, en nombre extrêmement restreint, il montre que la copie par les Persans d'un objet importé dans leur royaume, ne prouve nullement que cet objet vienne combler une lacune dans leur technique; il prouve que

tendre. Il semble impossible, à priori, de déterminer si cette technique prit naissance dans l'Iran, ou si elle naquit en Chine; la tradition lointaine de la céramique, de la faïence décorative, de la porcelaine tendre, dans les contrées de l'Asie antérieure, la perfection à laquelle, au 1^{er} siècle, les Iraniens avaient porté la manière de cette porcelaine factice, la science à laquelle les artistes persans poussèrent, au xii^e et au $xiii^e$ s., la décoration des céramiques de Rayy, leur habileté à poser les couleurs en relief et en réserve, tendent à faire penser que c'est en Perse que naquit la première coupe de porcelaine kaolinique transparente à la lumière.

C'est un fait évident qu'à partir de l'époque mongole, des vases de porcelaine chinoise furent importés dans l'Iran et qu'ils y firent concurrence à la porcelaine persane; Awhadi, aux environs de 1300, oppose nettement dans un de ses vers le *kashi* au *tchini*, dans un autre, le *kashi* à l'*adjourrat*, mais si *adjourrat* signifie certainement « brique cuite », la contexture des vers d'Awhadi montre jusqu'à l'évidence qu'il ne faut pas traduire *kashi* par « faïence » et *tchini* par « porcelaine »; il est clair que, dans ces vers, *kashi* et *tchini* désignent également des revêtements de plaques de faïence ornementées, les unes faites en Perse, les autres importées de Chine. Or à l'époque mongole, comme sous les Timourides, l'importation des plaques de faïence chinoise était un pur snobisme, une sinomanie qui ne répondait à rien, car les Persans possédaient à Kashan une technique d'une perfection absolue qui suffisait à tous leurs besoins; Shah Abbas, au $xvii^e$ s., fit décorer son palais, à Isfahan, de carreaux de faïence sur lesquels se trouvaient peintes les annales de la Perse, sans avoir le moins du monde recours à l'intrusion d'une technique étrangère. Les manufactures de Kashan et leurs similaires fabriquent depuis des siècles, depuis la mosquée de Varamine, la mosquée bleue de Tauris, des plaques de revêtement décorées de dessins, d'arabesques, de fleurs, d'une élégance extrême, d'une couleur profonde et éclatante, supérieures aux produits de la manufacture impériale de King-té-tchin, au point que l'ethnique vulgaire *kashi*, dans tout l'Iran et en Turquie, est devenu le terme générique qui désigne cette décoration. Mais, à côté de cette faïence, il y avait le *ghazar* de Kashan, la porcelaine kaolinique, dont parle Yakout, et qui, au commencement du $xvii^e$ siècle, ne se distinguait point de la porcelaine de Chine, car, disent les lexiques persans, « le *kashi* est une sorte de céramique d'argile *khisht* fine, à la surface de laquelle on répand une couverte transparente comme le verre *abkina*, que l'on décore de peinture, si bien qu'elle ressemble à la porcelaine de Chine *tchini* (*Farhang-i Djihanguiri*, man. supp. pers. 1560, 102 v°; *Borhan-i kati*, man. supp. pers. 1263, 130 v°) », ou, d'après le *Bahar-i Adjam*, cité par Vullers, des *vases* à la surface desquels on répand une couverte transparente *shisha*, ce qui distingue formellement la forme vase de porcelaine de la forme du carreau de faïence. Ce fut par une sinomanie analogue, que les artistes persans, à partir des Timourides, ont recopié les formes et les décors de toutes les classes de la porcelaine des Ming et des Taï-Thsing, ce qui a d'ailleurs enrichi leur manière d'élégances qu'ils auraient ignorées sans ce fait.

La technique continua en Chine à l'époque des cinq dynasties et des Soung sous les mêmes espèces qu'au règne des Thang, céramique bleu de ciel, de la couleur du ciel quand il vient de pleuvoir, mince comme une feuille de papier, brillante comme un miroir, résonnant au choc comme la pierre d'un harmonica, couverte d'un réseau de fines craquelures; tels étaient les *yao* qui furent appelés Tchhaï-yao, du petit nom de Shi-Tsoung des Héou-Tchéou (954), qui se fabriquaient dans la cité actuelle de Khaï-foung-fou (*Introd.*, 25; *trad.* 11); céramique de couleur, d'argile brune, dans les Ko-yao, d'un des frères Tchang, de Tchhou-tchéou sous les Soung (980), ce qui certainement n'était pas de la porcelaine; vases bleus, pâles ou foncés, nommés vases de Long-thsiouen, par un des frères Tchang (*Introd.*, 26). Sous les Soung du Nord (fin x^e-comm. xi^e), il y eut à Pé-thou-tchin « le village de la terre blanche », en Siao-hien, au Kiang-nan, beaucoup de fabricants de vases d'une blancheur éclatante (*Introd.*, 28; *trad.* 16); cette période vit une grande perfection de la technique;

l'importation et l'imitation dans l'Iran d'une pièce fabriquée dans les ateliers du Céleste Empire n'est nullement l'origine et le principe initial d'une manière nouvelle, que c'était purement par exotisme que les Persans s'exerçaient à reproduire des formules nées sur les rives du fleuve Bleu.

C'est là une circonstance qui donne à réfléchir sur les origines chinoises de la porcelaine dure dans les provinces du Fars et de l'Azarbaïdjan. En fait, la manière de la porcelaine kaolinique était née depuis longtemps dans les domaines du Roi des Rois quand les artistes iraniens s'imaginèrent de recopier les vases de l'époque Ming ; il ne faut point croire, comme on a beaucoup trop de tendances à le faire, que l'influence artistique ne s'exerça que de la Chine sur l'Iran ; il est manifeste et certain que des

c'est sous le règne des Soung, réduits à l'empire du sud, qu'un artiste japonais vint en Chine pour apprendre les secrets de la céramique ; entre les années 1004-1007, Tching-Tsoung ordonna aux praticiens de la fabrique de Tchang-nan-tchin de dater leurs vases des années king-té de son règne, d'où le bourg prit le nom de King-té-tchin, c'est-à-dire qu'il fit de cette usine une manufacture impériale qui devait dater ses produits des noms d'années pris par les fils du Ciel à partir de la période king-té, ce qui fut fait jusqu'en 1677, date à laquelle le préfet du district l'interdit formellement. La terre qu'on employait alors à King-té-tchin était une argile blanche et plastique ; les vases, très minces, très élégants, à la couverte éclatante, furent imités dans tout l'empire.

L'histoire de King-té-chin ne cite pour toute l'époque mongole (1260-1349) qu'un seul artiste (*Introd.* 29 ; *trad.* 21-23), Pang Kiun-pao, à Ho-tchéou, au Kiang-nan, qui imitait des vases plus anciens, fabriqués à Ting-tchéou, sous les Soung ; on les nommait « nouveaux vases de Ting » ; leur argile était fine et blanche, la feuille très mince, couverte d'un bleu profond, mais il y avait de graves défauts dans leur fabrication, et ils étaient notoirement inférieurs aux anciens vases de Ting ; ils étaient extrêmement fragiles, et il était presque impossible de les conserver entiers. Cet artiste avait commencé par être doreur ; cette particularité porte à penser qu'il incrustait ses vases d'or, ou au moins certains, par imitation de la technique ancienne des grès ; l'histoire de King-té-tchin nous apprend en effet qu'à l'époque des Mongols, on moulait, on ciselait, et aussi qu'on peignait, des fleurs sur les vases, que les vases nommés *tchhou-fou-yao*, dont la terre était blanche, et la feuille très fine, portaient quelquefois des incrustations en or et étaient ornés de fleurs d'émail, ce qui était l'imitation de fleurs incrustées sur des grès cérames dont la technique, au commencement du xiv^e siècle, et même dans la première moitié du xv^e, affleure, malgré les prétentions des historiens chinois, sous la fabrications des vases ornementés. La fabrication mongole était médiocre, et sent la décadence. Au commencement de leur dynastie, vers 1260-1280, à Lin-tchhouen, on faisait des vases dans une argile fine, la feuille était mince, mais la plupart étaient d'un blanc jaunâtre, certains étaient ornés de fleurs grossièrement peintes ; les vases de Nan-fong étaient de bonne qualité, mais un peu épais ; certains imitaient la couleur des vases communs de Ting-tcheou, des Soung (*trad.* 23) ; cela, sans parler des vases de Hou-thien, fabriqués vers 1260-1280, qui étaient grossiers, d'une pâte dure et aride, noir jaune ; ceux qui étaient vendus comme vases blancs avaient une teinte jaune noirâtre, d'où on voit que cette nuance intéressait la pâte qui était celle d'une faïence médiocre (*trad.*, 87).

Cette technique sent la misère, au point qu'on serait tenté de prendre à la lettre les affirmations erronées de Marco Polo, « près de ceste cité de Cayton a une autre cité qui a nom Tiunguy, là où l'on fait moult d'escuelles et de pourcelainnes qui sont moult belles. Et en nul autre part, on n'en fait.... » (éd. Pauthier, qui lit *port*, 532), au xiii^e siècle, et d'Ibn Batouta (IV, 256) qui veut qu'on n'ait fabriqué la porcelaine au xiv^e siècle qu'à Zaïtoun (= Cayton = Thsiouan-tchéou) et à Sin-kalan (Canton). C'est l'évidence que les deux voyageurs se sont trompés, puisque la manufacture de King-té-tchin existait alors, ainsi que celles de Lin-tchhouen, Kien-yang, Nan-fong, que dans les années thaï-ting du règne des Mongols (1324-1327), on nomma un inspecteur général à King-té-tchin (*Féou-liang-hien-tchi*, ch. 8, page 7), que Po Khiun-pao travaillait à Ho-tchéou ; mais cette erreur marque la pauvreté de la fabrication aux xiii^e-xiv^e siècles, malgré le témoignage de Sadi, qui fait dire à un marchand dans le *Goulistan* (man. supp. persan 1958, fol. 35 r°) qu'il veut porter du soufre de Perse à la Chine, en rapporter de la vaisselle de céramique *tchini*, qui en Perse (*indjâ*, au lieu de *ândjâ*, dans le man.), a une valeur considérable, malgré ce que dit vers 1330 Jordanus, dans ses *Mirabilia descripta*, des vases de porcelaine de Chine.

pièces de porcelaine dure persane ont été importées dans l'empire du Milieu, et que les
Célestes n'ont point dédaigné de copier leur décoration; le fait est identiquement du
même ordre que celui qui s'est produit pour la peinture et pour les étoffes brodées ;
c'est ainsi que des potiches coréennes de la fin du xviie siècle, ou du commencement
du xviiie, sont ornementées de bouquets de roses, qui sont un motif familier, un thème
courant et habituel, de la décoration persane, qu'elles ont copié cette flore luxuriante,
sur des vases fabriqués dans le Céleste Empire d'après des modèles persans.

Il est vraisemblable que la technique de Kashan, au commencement des Ming, a
réagi sur la manière de la porcelaine chinoise, et qu'elle a été la cause essentielle du

En fait, comme l'a remarqué Julien (*Introd.* 42), on ne trouve citée aucune date dans l'histoire de King-té-
tchin, depuis les années king-té (1004-1007) jusqu'aux années houng-wou (1368-1398) du Thaï-Tsou des Ming,
puis on y trouve les années young-lo (1403-1424) de Tchang-Tsou, les années hsiouan-té (1426-1435), de Hsiouan
Tsoung, puis tchhing-hoa (1465-1487), de Hsien-Tsoung, puis les périodes avec lesquelles s'accomplit le
xvie siècle, tching-té, kia-tsing, long-khing, wan-li (1506-1619). Et cela confirme le récit de l'histoire de King-
té-tchin, car l'on voit par ce que dit son auteur qu'au commencement du xixe siècle, on y copiait la technique
des dynasties du moyen âge, Soung, Mongols, sur des étalons dont aucun n'était antérieur aux années hong-
wou (1368-1398) du premier empereur Ming, ou même sur des étalons recopiés avec les fac-simile de leurs
noms d'années sur des vases copiés au temps des Ming sur des céramiques datant des règnes des Soung, des
Yuan ; l'histoire de King-té-tchin (ch. 5, p. 6) dit qu'en 1815, il existait encore, dans leur intégrité, des vases
de l'époque hsiouan-té (1426-1435), ce qui laisse assez à entendre qu'il n'en restait aucun des époques houng-
wou et young-lo, et bien peu de celles qui les suivirent, à plus forte raison aucun qui datât du règne des
Mongols, des Soung, ou des souverains des petites dynasties. La manufacture impériale copiait des formes
améliorées dont le prototype remontait au plus tard aux Soung, par l'intermédiaire de copies du temps des
Ming ; on y copiait les vases d'ou des frères Tchang (51) du temps des Soung, les vases de Ting-tchéou (61),
Jou-tchéou (63), également du temps des Soung, et des vases de l'époque mongole.

Et cela, en Chine, est une tradition ancienne : Pang Kiun-Pao, sous les Mongols, copiait des vases de
l'époque Soung, et les vendait au titre de cette antiquité (23); entre 1567 et 1619 (*Introd.* 33), un certain Tchéou
Tan-Thsiouen vint s'établir à King-té-tchin pour fabriquer de la porcelaine ; il excellait dans ce que les Chi-
nois nomment l'imitation des vases anciens, et trompait les critiques les plus avisés, d'autres (35) se livraient à
la même opération. Sous les Taï Thsing, on a copié à foison les porcelaines du commencement des Ming
(42, 43), en recopiant les dates des années hong-wou, young-lo, et les autres.

Tout cela est d'une extrême confusion : en parlant des vases de King-té qui représentent la fabrication type
de la manufacture, telle qu'elle était en train dans, les années king-té (1004-1007), sous les Héou-Tchéou, l'au-
teur dit qu'on a commencé à les copier à King-té-tchin sous les Mongols, c'est-à-dire que, sous les Mongols,
la manufacture recopiait des modèles du début du xie siècle, et dans les premières années du xixe siècle,
des modèles du temps des Ming ; il en était de même pour les vases dits vases Soung ; on commença à les
copier sous les Ming, et ces vases Soung copiaient des céramiques faites durant la période king-té à l'époque
des Héou-Tchéou (41) ; de même, pour les vases de Hou-thien (42), que l'on commença à copier sous les Ming,
alors qu'ils avaient été fabriquées à Hou-thien, près King-té-tchin, sous les Mongols.

La confusion ne fait que s'accroître quand on relève les noms donnés à ces produits ; les vases qui, en 1815,
représentaient la production la plus soignée de la manufacture, étaient les *kouan-kou-khi* « vases antiques
destinés à l'usage des dignitaires » ; il semble d'après leur nom, que les modèles de ces vases remontaient à
une date très reculée, à l'antiquité ; or, l'histoire de King-té-tchin date seulement des
Ming (fin xive-xviie s.) ; l'auteur prend lui-même la peine de nous apprendre qu'on se tromperait gravement si
l'on confondait ces céramiques avec les *kouan-yao* « porcelaines à l'usage des dignitaires » de l'époque Soung
(47) ; il y avait même un succédané de cette quasi-falsification (47), qui portait le nom significatif de « faux
vases antiques pour les dignitaires » ; cette céramique, elle aussi, prit naissance à l'époque des Ming ; elle ne
reproduisait nullement le type des vases Soung ; la pâte, la couleur en étaient de qualité très inférieure ; tou-
tefois, ils étaient ornés des mêmes modèles de fleurs que les céramiques du temps des Soung ; malgré les
euphémismes de l'auteur de l'histoire de King-té-tchin, il est visible que ces faux vases pour dignitaires étaient
une imitation bon marché d'une contrefaçon. A King-té-tchin, les vases dits « de la très haute antiquité »

développement et de l'évolution, dans le Céleste Empire, sous le règne des successeurs des Mongols, de l'art fragile et délicat de la céramique, lequel, sur la terre chinoise, reproduit le souvenir d'une importation lointaine, venue des pays de l'Occident.

∗
∗ ∗

Si des tableaux chinois ont été importés dans l'Iran, il est également arrivé que des peintures persanes ont été transportées dans l'empire du Milieu, soit par les commerçants qui faisaient le trafic entre les deux contrées, soit par les missions diploma-

étaient des ustensiles destinés à l'usage ordinaire ; leur finesse était de second ordre, mais c'était malgré tout, de belles pièces ; ils ne portaient nullement ce nom (48) parce qu'ils copiaient un modèle ancien ; ils avaient également pris naissance sous les Ming, mais cette dénomination faisait bien, car, dit l'histoire de King-té-tchin, d'une façon générale, on estime les vases anciens. Cette métaphore commerciale se répétait pour les vases « de l'antiquité moyenne », qui eux aussi, dataient des Ming, et qui n'avaient reçu l'épithète de « moyenne » que par ce qu'ils étaient d'une qualité inférieure aux précédents ; des Ming à 1815. nous apprend l'auteur très candidement, toutes les porcelaines de King-té-tchin s'appelaient *généralement* « vases de la moyenne antiquité » ; grande antiquité, moyenne antiquité, n'indiquant aucune relativité dans le temps, mais un stade de la qualité de porcelaines tout à fait modernes, si bien, qu'à l'aube du xixe siècle, les « vases antiques ordinaires » étaient de la poterie commune de King-té-tchin, qu'on appelait « antique » uniquement pour la distinguer de la vaisselle de rebut (49).

C'est un fait caractéristique qu'en 1369, la seconde année du règne du Thaï Tsou des Ming, on établit une manufacture à King-té-tchin, c'est-à-dire qu'on refondit entièrement la manufacture qui datait, comme usine d'État, du commencement du xie siècle, et que les Mongols, vers 1325, avaient essayé de remonter ; c'est une circonstance non moins extraordinaire que les céramiques de la période houng-wou (1368-1398), young-lo (1403-1424), sont généralement d'une technique vulgaire, d'une fabrication imparfaite, d'un dessin médiocre ; ces vases sont ornés de peintures en camaïeu bleu foncé ; il est visible que les ouvriers manquaient de pratique, qu'ils n'avaient pas acquis la célérité indispensable, pour, du premier coup, sans retouche possible, dessiner une scène sur la pâte absorbante d'un vase ; le travail d'une couleur était déjà bien assez ardu pour que l'ouvrier ne s'embarrassât pas de poser deux ou trois teintes ; il est étonnant que ces difficultés techniques aient embarrassé des praticiens, qui dans la peinture sur soie, jouissaient d'une célébrité universelle, et qu'ils se soient montrés extrêmement inférieurs aux décorateurs persans de Rayy à la fin du xiie siècle. Il y faut voir la preuve que c'étaient là les commencements timides de la technique de la peinture sur porcelaine, et, en réalité, vers 1380, la manière de la céramique de grès du haut moyen âge, ornée de dorures et de motifs en relief, transparaît sous la méthode des Ming ; on trouve encore des rehauts d'or sur les vases fabriqués sous les Ming à King-té-tchin, à la fin du xive s. (89) ; les émaux qui couvrent les porcelaines des Ming et des Mandchous sont le souvenir ultime de cette technique métallique et de sa persistance ; la pâte des vases de la technique de la période hsiouan-té (1426-1435) est encore nettement celle d'un grès cérame, mais c'est sous le règne de Hsiouan-Tsoung que l'on voit le dessin prendre de la hardiesse, et l'artiste introduire plusieurs nuances dans sa palette, en même temps que l'on voit certaines pièces de céramique chinoise emprunter la forme, la silhouette et le galbe, le style, la décoration, des vases persans ; c'est justement à cette époque, sous les Ming, les Timourides régnant sur la terre iranienne, que le coloris des peintures des écoles de Hérat réagit sur la palette chinoise. L'auteur de l'histoire de King-té-tchin dit qu'anciennement les amateurs estimaient que les vases de l'époque hsiouan-té occupent le premier rang parmi les porcelaines célestes, le second appartenant à celles des années tchhing-hoa (1465-1487), le troisième à la période young-lo (1403-1424), le quatrième aux céramiques du règne de Sheu-Tsoung (1522-1566) ; il est vraisemblable qu'ils avaient d'excellentes raisons pour en juger ainsi ; il faut croire que l'auteur de King-té-tchin était bien loin de connaître toute la série des vases de porcelaine qui avaient été fabriqués dans son usine au cours des années hsiouan-té, puisqu'il n'avait sous les yeux, en 1815, par la description qu'il en donne, qu'un seul type, lequel se rattache à la série des grès et des grosses céramiques à pâte colorée des règnes antérieurs. Ces vases ne correspondent nullement à l'opinion que se faisaient, des porcelaines hsiouan-té, les amateurs célestes, au xvie ou au xviie siècle, alors qu'ils possédaient des pièces dont il ne reste aucun souvenir ; mais d'après ce que l'on connaît en Europe, avec moins de

tiques qui se rendaient, de Tauris, ou d'Ispahan, suivant les époques, à la Cour Céleste. Les artistes de Pé-king et de Nan-king n'ont point estimé que les œuvres de leurs confrères de la Perse lointaine fussent si médiocres, tellement dépourvues de caractère et de charme, puisqu'ils n'ont pas dédaigné de les imiter, tout comme les peintres persans recopiaient, par exotisme, les soies chinoises enluminées qui étaient apportées dans l'Iran.

L'exemple le plus remarquable de cette copie par les Chinois d'illustrations de manuscrits iraniens est un tableau peint sur soie qui représente une scène classique dans l'art persan ; on y voit, dans le style des environs de 1485, dans la manière du Khorasan, à Hérat, sous le règne de Sultan Hosaïn Mirza, un prince timouride assis sur un tapis, en la compagnie de sa favorite, tandis qu'un page s'apprête à leur verser à boire, pendant qu'une dame joue de la musique [1]. L'artiste chinois qui a reproduit cette

documents, c'est sous Hsien Tsoung (1465-1487) que l'on voit la technique de la porcelaine atteindre sa perfection, alors que l'histoire de King-té-tchin ne la place qu'au second rang ; c'est un fait reconnu et évident que non seulement la couleur des pièces de l'époque hsiouan-té est très loin de valoir celle des porcelaines tchhing-hoa, mais encore que les peintures de ces dernières ont une perfection que l'on n'a jamais égalée ; c'est au cours de cette période tchhing-hoa qu'on entend pour la première fois les livres chinois parler de vases décorés de fleurs et d'oiseaux.

L'on a trouvé dans l'Iran des vases de porcelaine dure imités d'originaux fabriqués dans le Céleste Empire, portant des titres d'années copiés sur des marques chinoises, aux noms des empereurs Ming ; ces vases, copiés sur des modèles venus de la Chine, sont décorés de ces rinceaux ronds qui enserrent dans leurs cercles des feuilles et des oiseaux ; cette ornementation n'a rien de chinois, elle est anti-chinoise ; c'est là, indubitablement, un motif que l'art musulman a emprunté à l'art chrétien, lequel, comme je l'ai expliqué autre part, le tenait d'une modification de la technique classique (page 114, note), faite dans un esprit pudibond, sous la terreur absurde du modèle nu ; c'est l'aboutissement médiocre de la décoration somptueuse dont la splendeur encadre les triomphes de Bacchus. Si cette décoration a vécu en Chine, c'est qu'elle y est venue des plages de l'Occident ; si elle s'enroula sur des vases de porcelaine ornementés dans les manufactures impériales, sous le règne des Ming, c'est que les artistes du Céleste Empire l'ont copiée sur des vases musulmans, sur des porcelaines persanes, qui furent transportées à la fin du XIIIe siècle, ou au commencement du XIVe, sur les rives du Hoang-ho ; les Persans ont recopié ces objets, et leur décoration, quand leur goût pour l'exotisme, leur sinomanie, les eut apportés dans l'Iran. Il est infiniment peu vraisemblable que les peintres persans aient ajouté cette décoration de rinceaux ornementés à des copies toutes nues de vases de céramique chinoise, à des formes dépouillées de tout dessin et même de leur couleur. Il est arrivé aux artistes iraniens d'introduire dans leurs peintures, dans leurs reliures, quelques motifs ornementaux empruntés à la technique du Céleste Empire, mais ces enluminures, ces étoffes de toile ou de cuir doré, étaient la partie essentielle de leur œuvre, le motif chinois, un élément adventice et secondaire dont ils auraient parfaitement pu se passer ; la marche inverse, la superposition d'un élément accessoire persan à la copie intégrale d'une forme artistique étrangère à la technique iranienne, est entièrement contraire aux habitudes et aux traditions des décorateurs, à toutes les époques, dans tous les pays. C'est pourquoi il faut voir dans ces décorations imitées des rinceaux grecs, revenues en Perse, après avoir été tracées par le pinceau du Céleste Empire, la preuve incontestable que les procédés, la méthode de la porcelaine iranienne, furent importés en Chine, et qu'ils modifièrent la technique céleste à l'aube de la dynastie des Ming.

1. Cette peinture a été reproduite en couleurs dans le Catalogue de l'Exposition d'art musulman de 1912 ; la peinture chinoise copiée en Perse, dont il a été question plus haut (page 224) et ce tableau ont figuré dans une exposition particulière qui s'est tenue durant l'été de 1913 dans un local appartenant au Musée des Arts décoratifs. D'après M. Martin, qui a reproduit cette soie peinte à la planche 51 de son *Miniature painting and painters*, ce petit tableau a été exécuté à Hérat, « comme l'indique une note en persan écrite au dos de la soie (sic) », et il a fait partie de l'album de Bellini. J'ignore si cette provenance illustre est exacte ; mais on lit encore très distinctement, dans le haut de la planche, en retournant l'image à l'aide d'un miroir « amal-i oustadan-i Khitaï », ce qui signifie « ceci est l'œuvre d'artistes de la Chine », et nullement que cette peinture a été exécutée à

scène persane l'a rendue avec l'exactitude la plus fidèle et la plus attentive ; il lui a ajouté l'un des motifs le plus souvent multipliés de la peinture du Céleste Empire, un oiseau, au printemps, perché sur la branche d'un arbre couvert de ses fleurs aux nuances éclatantes et fraîches. Mais il se trouva acculé à une impossibilité quand il voulut juxtaposer dans le même cadre ces deux thèmes, nés dans des techniques d'esprit et de tendances divergentes ; l'un aux teintes claires et vives ; l'autre, le motif chinois, aux nuances plus sombres ; il ne pouvait employer dans le même tableau deux palettes aussi différemment illuminées ; il dut sacrifier l'une au profit de la seconde, et il obscurcit volontairement la tonalité de la peinture persane, en diminuant l'éclat de ses couleurs, en assombrissant les parties claires des vêtements des personnages qui y figurent, en supprimant le dessin du tapis dans l'intérieur de sa bordure, en le remplaçant par une teinte noire uniforme qui écrase la lumière de toute cette composition [1].

Non seulement les peintres du Céleste Empire ne pensaient pas déchoir en copiant des tableaux persans, mais les brodeurs chinois, dont l'habileté et la science étaient cependant très grandes, imitaient également les pièces de soie brochée musulmanes qui étaient transportées dans leur pays. L'on possède, en effet, une pièce de brocart, tissée en or sur fond noir, avec des touches de bleu, décorée d'une série de dodécagones, contenant chacun deux perroquets affrontés par rapport au diamètre du cercle [2]. L'artiste chinois qui a copié cette décoration l'a trouvée insuffisante ; il a ajouté dans les marges de l'étoffe les dragons aux formes sinueuses qui sont caractéristiques de l'art de l'empire du Milieu. On lit dans des cartouches imprimés sur le corps des perroquets une inscription en langue arabe, qui a été scrupuleusement recopiée [3], dans laquelle paraît le nom du

Hérat. Il en faut inférer, qu'à une époque inconnue, vraisemblablement au XVIIIe siècle, d'après le type de l'écriture, un collectionneur persan a vu dans cette peinture une œuvre chinoise, et il ne s'est pas trompé ; c'est un fait évident que ce tableau est l'œuvre d'un Chinois, et non d'un peintre persan ; il y en a des preuves tangibles : les ongles des doigts de la sultane et des autres personnages qui paraissent dans cette peinture sont d'une longueur démesurée et incroyable, qui faisait partie des normes de l'élégance et du bon ton dans l'empire du Milieu ; la princesse, à n'en point douter, porte comme chaussures des sandales telles qu'on n'en a jamais vu qu'à Lo-yang ou à Nan-king ; le peintre chinois, enfin, a ajouté à la coiffure persane du prince, timidement, par derrière, une petite queue. La date de l'année 1430, que M. Martin attribue à la peinture qui a été copiée en Chine est trop ancienne d'environ un demi-siècle ; la souplesse des personnages est postérieure d'une cinquantaine d'années à cette date ; les coiffures du prince musulman et de sa favorite sont caractéristiques de la manière du Khorasan, à Hérat, à la fin du XVe siècle, sous le règne de Sultan Hosaïn Mirza, comme on le voit par les illustrations d'un Nizami daté de 899 de l'hégire (= 1494) du British Museum (Oriental 6810), en particulier par celle qui a été reproduite par Martin dans son *Miniature painting and painters*, planche 95. La queue indique assez que la copie chinoise est postérieure au milieu du XVIIe siècle, date à laquelle les Mandchous imposèrent cette mode aux Célestes.

1. Un panneau, portant la signature de Tchao Yong, du règne des Mongols (XIVe siècle), sans que cette attribution soit certaine, dans lequel il semble que l'on trouve une certaine influence de la technique persane, a figuré à l'Exposition de peinture chinoise qui a été organisée au musée Cernuschi, en 1912 ; il représente une scène de chasse ; on y voit trois cavaliers, qui portent des faucons ; ils sont armés de très longs arcs, et marchent, accompagnés de deux lévriers.

2. Cette pièce est reproduite dans le Catalogue de l'Exposition de Munich, tome III, planche 180.

3. L'inscription a été copiée avec soin, mais elle est tronquée ; elle porte *izzou al-maulana al-sultan al-Malik al-adil al-alim Nasir al-Da;* la formule est *izzoun li-maulana...* ; il faudrait.... *al-Malik al-adil al-alim al-Nasir Nasir al-Dounia* (wal-Din), *al-Da* étant un gribouillage pour *al-D[ouni]a* : le titre protocolaire de Mohammad ibn Kalaoun est *al-Sultan al-alim al-adil al-moudjahid al-mourabith al-sultan al-Malik al-Nasir Nasir al-Dounia wal-Din*.

sultan mamlouk de l'Égypte, al-Malik al-Nasir Nasir ad-Din Mohammad, fils du sultan al-Malik al-Nasir Saïf ad-Din Kalaoun ; ce prince monta sur le trône en 1293, et, après avoir été détrôné deux fois par des généraux factieux, il mourut au terme d'un long règne, en l'année 1341 ; l'original sur lequel a été copiée cette soierie chinoise, qui est décrite dans le Catalogue de l'Exposition de Munich, a donc été fabriqué au Caire dans la première moitié du xiv^e siècle, à l'imitation d'une pièce abbasside beaucoup plus ancienne, comme le montre le fond noir, laquelle copiait, comme nous l'apprend le *I-wou-tchih*, une technique romaine [1], et envoyé de là comme cadeau dans les contrées orientales, d'où il a passé dans les plaines du Céleste Empire [2].

Les céramistes et les fabricants chinois de vases de métal ont abondamment copié le modèle et la technique venus de Perse, comme en témoignent suffisamment les formes de ces vases, et les inscriptions arabes qui se lisent sur leurs panses ; sous le règne des Ming, au commencement du xvi^e siècle [3], les Célestes ont emprunté aux céramistes iraniens la connaissance du bleu de cobalt, comme le montre assez le nom de « bleu musulman », que l'on donne en Chine à la nuance la plus riche de cette couleur. Contrairement à la doctrine insoutenable qui veut que tout l'art persan, en bloc, sans exception, soit une imitation servile de l'art chinois, il est permis de se demander

1. Voir page 89, note.
2. Le règne de Mohammad, fils de Kalaoun, se décompose ainsi : 1293-1294, 1298-1308, 1309-1340 ; il y a plus de chances que cette pièce de brocard ait été fabriquée entre 1298 et 1340 qu'entre 1293 et 1294 ; la chose, en elle-même, a assez peu d'importance ; mais il n'en est pas moins vrai que la pièce de brocard chinois a toutes les chances d'avoir été fabriquée dans la seconde moitié du xiv^e siècle, dans la troisième partie du règne de ce sultan. Cette pièce n'a nullement été fabriquée en Chine pour être envoyée par un empereur Ming à Mohammad ibn Kalaoun, ni au xiii^e. Un historien arabe des Mamlouks du Caire nous a conservé la mention d'envois en Extrême-Orient de pièces d'étoffe analogues à celle qui est décrite dans le Catalogue de Munich, lesquelles portaient également le nom et les titres du sultan d'Égypte ; il nous apprend (man. arabe 4525, fol. 148 recto) qu'en l'année 1307, le souverain mongol Kaïdou, descendant d'Ogotaï, régnait depuis le Khorasan jusqu'à Khanbaligh (sic : Pé-king, ce qui est inexact), et que ce prince entretenait des relations officielles avec le sultan d'Égypte ; il faisait flotter au-dessus de sa tête deux étendards, l'un au nom du sultan al-Malik al-Zahir Baïbars, l'autre, au nom du sultan al-Malik al-Mansour Kalaoun, qui avaient envoyé du Caire ces insignes dans les contrées lointaines de l'Extrême-Orient. Sous la rubrique de l'année 1336, le même auteur (*ibid.*, fol. 228 verso) rapporte que le roi du pays des Turks, Dharmashirin, qui avait abjuré le Bouddhisme pour se convertir à la foi musulmane, faisait porter devant lui des étendards dans la soie desquels on lisait le nom d'al-Malik al-Mansour Kalaoun. Sur ces faits, voir Mouffazzal ibn Abil Fazaïl, *Histoire des Sultans Mamlouks*, dans la *Patrologia Orientalis*, XIII, fas. 3, page 368. C'est une de ces pièces qui est passée en Chine.
3. Au cours des années hsiouan-té (1426-1435), qui virent l'apogée de la technique chinoise, les fleurs bleues qui décoraient la porcelaine étaient peintes avec du bleu de Sou-ni-po (*King-té-tchin-thao-lou*, ch. 5, page 6), ou de Sou-ma li (*ibid.*, ch. 8, p. 9), mais la provision de ce bleu se trouva épuisée durant la période tchhinghoa (1465-1487), et il fallut attendre les années tching-té (1506-1521) pour se procurer, par l'intermédiaire des Musulmans, du bleu de cobalt, que les Chinois nomment pour cette raison « bleu musulman ». Le *King-té-tchin-thao-lou* (ch. 5, p. 7 ; cf. le *Féou-liang-hien-tchi*, ch. 8, p. 10 et ssq, sur la fabrication des vases peints en bleu musulman) dit qu'au cours des années tching-té, Ta-Thang, gouverneur du Yun-nan, se procura du « bleu musulman », qui provenait d'un royaume étranger. Quand l'empereur sut que cette couleur pouvait supporter la cuisson, il ordonna de l'employer pour la décoration de la porcelaine, et cet essai donna des résultats remarquables, car les porcelaines à fleurs bleues du règne de Wou Tsoung sont d'une exquise beauté. Depuis l'époque mongole, le Yun-nan était un foyer d'Islamisme, et il était en rapport avec l'Iran. Il est déconcertant, à la fin du xv^e siècle, de voir les Célestes se plaindre de manquer de bleu, alors que le *King-té-tchin-thao-lou* s'étend avec complaisance sur les innombrables poteries bleues des règnes antérieurs.

si l'importation dans le Céleste Empire des peintures de l'époque mongole, au coloris puissant et animé, telles les illustrations de la chronique de Rashid ad-Din, n'a pas incité les artistes chinois à modifier profondément leur palette, et à abandonner les procédés auxquels ils se montrèrent fidèles jusqu'au règne des Yuan, lequel consiste à employer seulement quelques teintes très pâles et peu variées pour silhouetter les contours de leur dessin, de façon à en délimiter les éléments qui le constituent. Un fait est certain, c'est que les peintures qui ont été exécutées en Chine, au temps de la dynastie des Ming, qui succédèrent aux Yuan dans la souveraineté de l'empire du Milieu, sont essentiellement différentes de celles des âges précédents : ce ne sont plus uniquement des dessins au trait relevés de quelques teintes plates, ni les peintures presque monochromes, en tout cas d'une nuance et d'une tonalité uniformes, de Tchao Mong-Fou ou de Tchao Po-Kiu [1], mais bien des tableaux d'un coloris normal, qui tend à se rapprocher, tout en restant plus sobre que celui des illustrations des livres persans, des valeurs et des nuances dont s'animent les objets et les figures humaines sous la caresse de la lumière. Il est assez difficile d'admettre que cette évolution se produisit naturellement et spontanément dans les écoles qui fleurirent à Tchhan-gan et sur les rives de la mer de Corée : pendant près de quatorze siècles, l'influence de la peinture sino-indienne, de la manière des Bouddhistes, ne fut pas assez puissante pour modifier la technique des artistes qui ne professaient point la croyance aux dogmes révélés par le fils de Maya ; ce fait incite à penser que ce fut l'exemple des enlumineurs iraniens qui provoqua cette variation importante dans la technique traditionnelle des peintres chinois.

** **

L'influence de l'art indien sur l'art musulman fut tout aussi faible que celle de l'art chinois, et l'on en trouve seulement quelques traces, lointaines et très déformées, dans deux ou trois livres très rares, dans les enluminures desquels elles sont restées localisées, où elles demeurèrent inconnues et sans rayonnement, en particulier dans les peintures de l'Ascension au Ciel de Mahomet et dans la doctrine de quelques traités d'astrologie qui parlent de la forme sous laquelle les Musulmans se représentent les planètes.

Vénus est figurée sous l'aspect d'une femme à quatre bras [2], assise sur un trône, et

1. Par exemple, les peintures qui, dans les collections du Musée Guimet, portent les n°s 57, 58, 59, 61, 62, 63, de Khiéou Ying (xvi° siècle). Ces tableaux d'ailleurs, n'ont absolument aucun rapport, ni comme sujet, ni comme dessin, ni comme technique, avec les peintures persanes ; on y trouve, au contraire, des rochers et des montagnes qui sont copiés sur des peintures bien plus anciennes de Tchao Po-Kiu (8, 9 et 10). Il y a, dans ces gracieux petits tableaux, plus de couleur que dans ceux de Kiu Jan (n° 6) et de Tchao Po-Kiu, mais leur tonalité reste toujours sobre.

2. La forme de ces planètes est empruntée à un traité d'astrologie, intitulé *Dakaik al-hakaïk*, par Nasir ad-Din Mohammad ibn Ibrahim ibn Abd Allah, du xiii° siècle (ancien fonds persan 174, fol. 108) ; les couleurs au *al-Sirr al-maktoum wal-kanz al-makhtoum*, traité de talismanique et d'astrologie, par Abou Abd Allah Mohammad ibn Isa al-Andalousi (man. arabe 2645, fol. 87 v°).

jouant du luth ; ses deux autres mains tiennent un tambour de basque et une flûte ; son image est peinte en blanc pur et en brun. Mercure est représenté par un homme à quatre bras, qui tient dans ses mains une plume, un livre, une masse de feu et un bloc de neige ; il est également peint en deux couleurs, dont l'une est le bleu ciel [1]. Mars est un homme debout ; il a quatre bras ; il tient dans ses mains un sabre, un lion, une tête coupée et une massue ; il est peint d'un rouge sombre [2].

Ces caractéristiques n'ont évidemment pas été inventées par les astrologues musulmans, qui n'avaient point suffisamment d'imagination pour cette œuvre ; il est non moins certain qu'il n'en faut pas aller chercher l'origine dans l'iconographie des astrologues grecs, auxquels les Musulmans ont emprunté la totalité de leurs doctrines ; il y faut voir, au contraire, l'imitation, et l'interprétation assez maladroite, des figures de cauchemar des divinités aux bras multiples, aux formes monstrueuses, aux couleurs éclatantes, nettement tranchées, du panthéon brahmanique [3] ; il est incontestable, d'ailleurs, qu'une influence indienne se remarque nettement dans une des peintures de l'un des manuscrits des *Makamat* de Hariri qui sont conservés à la Bibliothèque Nationale [4].

C'est l'image du Bouddha assis, les jambes croisées, dans l'attitude rituelle de la méditation, ou celle de l'un des innombrables bodhisattvas des fidèles de Sakyamouni, que l'on trouve dans les exemplaires enluminés des Kandjour et des Tandjour tibétains ou mongols, qui a été imitée par le peintre inconnu des tableaux qui illustrent l'Ascension de Mahomet au ciel, pour représenter l'ange musulman, moitié feu, moitié neige, qui tient dans l'une de ses mains un chapelet igné, dans l'autre, un chapelet de glace, et qui récite les louanges du Maître des mondes [5].

Dans la représentation de leurs démons, tels qu'on les trouve figurés dans le traité d'astrologie d'Abou Maashar (man. arabe 2583), dans les peintures de l'enfer de l'Apocalypse de Mahomet (planches 28 et 29), dans celles du manuscrit de Fatima Sultane,

1. Le nom de la seconde couleur est corrompu dans le manuscrit du traité de Abou Abd Allah Mohammad ibn Isa al-Andalousi.
2. On trouve dans le manuscrit de l'*Adjaïb al-makhloukat*, qui a été copié en 1388, pour le sultan djalaïride Ahmad (ms. supp. persan 332, fol. 21 v°), le Soleil figuré sous la forme d'un génie ailé, au-dessus de deux chevaux, dont il tient les rênes dans ses mains. Il n'y a pas à douter qu'il faille voir dans cette peinture le dernier aboutissement de la représentation classique du Soleil, sous la forme d'une divinité traînée dans un char à quatre coursiers venue par l'Inde, où elle fut apportée par les artistes hellènes du royaume gréco-bactrien et de l'empire indo-grec ; on trouve, en effet, dans un manuscrit indien qui contient les images des dieux du Brahmanisme (XVIII° siècle), le Soleil (Sourya) représenté sous les espèces d'une divinité traînée dans un char attelé de deux chevaux, ce qui est la réduction du quadrige solaire des Grecs, tel qu'il se trouve figuré dans Aratus (*A letter to John Gage.... by William Young Ottley,..., on a manuscript in the British Museum, believed by him to be of the second or Third Century, and containing the translation of Aratus's astronomical Poem by Cicero*, 1834, planche 18), plutôt que du char à sept coursiers qui caractérisent les sept jours de la semaine de la mythologie védique.
3. Comme le montrent les illustrations des manuscrits sanskrits et d'un manuscrit hindoustani du *Bhagavatapourana* de la Bibliothèque Nationale, et celles du *Kandjour* mongol, qui rappellent, d'une façon saisissante, les descriptions des planètes dans les livres musulmans.
4. *Peintures de manuscrits arabes à types byzantins*, dans la *Revue archéologique*, 1907, II, 207-208.
5. Man. supp. turc 190, fol. 11 v°.

(planches 73 et 74), les Musulmans se sont inspirés d'une certaine manière des diables bouddhiques de l'enfer indien, qui ont passé dans les peintures tibétaines, où on les voit, vomissant le feu, des défenses de rhinocéros sortant de leur gueule menaçante, le corps nimbé de flammes ; mais ils leur ont fait subir des transformations si radicales et tellement importantes, pour les ramener à un anthropomorphisme raisonnable et possible, qu'on ne les reconnaît plus guère, car ils ont perdu leurs multiples bras, leurs colliers de têtes de mort et de serpents, pour ne garder que les flammes qui s'exhalent de leur corps, et leurs yeux flamboyants d'éclairs.

Le flamboiement des yeux des diables musulmans, qui semblent sertis dans des joyaux de feu enchâssés dans leurs pupilles, dérive certainement de la technique des yeux cerclés de flammes dentelées des démons bouddhiques; les bracelets que l'on voit sur les bras des esprits malfaisants de l'enfer islamique (planche 74) sont le souvenir traditionnel de ceux que portent les rakshasas des fresques de Khotcho. Il en va de même des flammes aux contours découpés, qui nimbent la tête des Prophètes dans les peintures ; il n'y a pas à douter que les artistes iraniens n'aient emprunté ce motif à des peintures indiennes dans lesquelles on voit les démons se démener furieusement, la tête et le corps entourés de vapeurs de feu, dans des postures effroyables [1]. Le transfert de cette auréole resplendissante des diables de l'enfer bouddhique aux prophètes de l'Islam est inattendu, mais il n'est point inexplicable, car de telles inversions se produisent quand un symbole passe d'une civilisation dans une autre : c'est ainsi que le *Dinkart* pehlvi traite de « démon » le « Bouddha qui est adoré aux Indes » ; que, pour en donner un exemple encore plus frappant, puisqu'il remonte aux époques les plus lointaines de la civilisation arienne, le mot *déva* « dieu » des Indous correspond au *daêva* « démon » des Perses ; qu'Ahura, nom de la divinité suprême du panthéon iranien, est le sanskrit *asura*, qui désigne les démons qui combattent contre les dieux éternels [2].

** **

Les relations du monde musulman avec l'Extrême-Orient étaient bien suffisantes pour expliquer ces quelques emprunts sans véritable importance, et, en tout cas, très secon-

1. *Chotscho*, page 17, voir page 206, note. J'ai étudié plus longuement ces emprunts de l'art persan à la technique indienne dans un mémoire inséré dans les *Monuments Piot*, tome XXIII, qui est consacré à l'étude des illustrations des manuscrits de la collection Marteau.
2. On peut signaler encore qu'à la planche 35 *bis* du *Chotscho* de M. von Lecocq, on trouve un fragment de décoration qui se remarque dans les mosaïques de Tous, à l'époque mongole. Que les Mongols aient copié ces motifs ornementaux en Asie Centrale, qu'ils les aient importés, ou réimportés, en Perse, c'est là un fait très simple, qui s'explique très facilement par l'immensité de la domination mongole, qui s'étendait de la mer Jaune à la Germanie, et dont le cœur était justement formé par l'Asie Centrale et la Perse ; ce sont là des modalités historiques qui n'ont rien de mystérieux.

daires [1] ; j'ai montré que, depuis l'an mil avant l'ère chrétienne jusqu'au XVII⁰ siècle, c'est-à-dire durant près de trois millénaires, les rapports, à travers tout l'Iran, avaient été ininterrompus entre le Céleste Empire et la vallée de l'Euphrate, que la soie de Chine fut importée dans l'Ionie dès l'époque homérique [2]. L'histoire de ces relations formerait à elle seule un chapitre important et considérable de celle de la civilisation ; on n'en peut saisir que quelques épisodes fugitifs ; ils tendent à montrer qu'elles étaient plutôt d'ordre commercial que d'ordre politique. En fait, Rashid ad-Din a eu raison d'écrire dans sa chronique qu'avant le règne des Mongols, jusqu'au milieu du XIIIᵉ siècle, les rapports entre l'empire du Milieu et la Perse furent littéralement nuls, qu'aucun Céleste — il entendait un Chinois de qualité, ou un lettré, et ne voulait point parler des marchands — n'était venu de l'Extrême-Orient dans la Perse musulmane ; que les Persans, il aurait pu ajouter, les Syriens et les Égyptiens, n'avaient pas la moindre notion de ce qu'était, en réalité, l'empire des Fils du Ciel. L'on voit, en effet, quand on lit Ibn Khordadbêh, Masoudi, Idrisi, Yakout, Ibn Batouta, que les Musulmans n'avaient de la Chine qu'une connaissance imprécise, et très vague. Ce fut seulement lorsque le prince Houlagou eut amené de Kara-Koroum à Tabriz deux savants chinois, qui documentèrent Nasir ad-Din Tousi sur l'astronomie du Céleste Empire, que l'on commença, en Perse, à connaître quelque chose, très peu de chose, de la civilisation lointaine de la postérité de Han.

Si importantes que soient les relations commerciales entre les contrées de ce monde, elles n'ont qu'une importance relative au point de vue artistique ; elles sont loin de suffire à transférer tout un art d'un royaume dans un autre ; elles en transportent

1. Si l'influence artistique de la Chine et de l'Inde sur la Perse a été très peu appréciable, il n'en a pas été de même dans le domaine religieux, car le Bouddhisme, qui, comme on le sait par Hiouen Thsang, prit une extension considérable dans le Turkestan, a pénétré dans les contrées iraniennes voisines de l'occident de l'Asie centrale, et il a contaminé le dogme islamique, au point de porter une atteinte grave à sa vitalité. La doctrine officielle enseigne que le Bouddhisme disparut de l'Asie centrale au XIᵉ siècle ; l'écriture ouïghoure au XVᵉ. Cette théorie est imposée, sous peine d'excommunication majeure, comme un dogme intangible, sur des suppositions et sur des hypothèses, sans le moindre commencement de preuve ; l'on s'en est bien aperçu le jour où l'on a trouvé, dans l'est du Turkestan, le manuscrit d'une traduction ouïghoure d'un traité sanskrit bouddhique très connu, le *Souvarnaprabhasa*, qui a été copié au commencement du XVIIIᵉ siècle ; sans compter, comme nous l'apprend Vambery dans ses *Čagataische sprachstudien*, Leipzig, 1867, page 3, que cette écriture était encore usitée dans le pays turk au milieu du XIXᵉ siècle. On aurait pu s'en apercevoir plus tôt : Schefer possédait un manuscrit de l'histoire d'Oughouz, qui appartient aujourd'hui à la Bibliothèque Nationale (Supp. turc 1001), et qui est certainement postérieur au XVᵉ siècle, vraisemblablement du XVIIIᵉ. En réalité, il est aussi impossible de fixer l'origine primordiale et absolue, que la disparition définitive et intégrale, d'une entité quelconque : si l'on ne savait point, par un document dont l'intelligence est certaine, que la graphie cunéiforme était encore courante sous le règne de Domitien, on traiterait de fou furieux celui qui oserait prétendre que l'écriture babylonienne a survécu à la naissance du Christ : Le Bouddhisme, comme le Manichéisme, comme l'écriture ouïghoure, s'est perpétué jusqu'à nos jours en Asie centrale, depuis l'époque à laquelle il fut importé dans les plaines au nord des Monts ; mais je me réserve de revenir sur l'ensemble de ces questions.

2. *Babylone dans les historiens chinois*, dans la *Revue de l'Orient Chrétien*, 1910, pages 363-364. Le nom de la soie, importée de Chine en Syrie, paraît dans Ezéchiel (XVI, 10, 13) sous la forme du composé *mé-shi* « (fait) de soie » ; *shi* étant le chinois *seu* « fil de soie », ou *sou* « étoffe de soie », et *mé*, une préposition hébraïque signifiant « de », « fait de ».

seulement quelques formules secondaires, certains détails d'ornementation, des thèmes décoratifs, qui se transmettent par les étoffes, par les dessins, par les objets mobiliers. Ce ne sont pas des relations commerciales qui ont importé l'art grec dans le Latium ; ce fut le Christianisme qui répandit la technique romaine dans tous les pays qui adoptèrent la religion du Messie, comme les formules romaines firent la grandeur de l'Eglise, et lui conférèrent sa puissance auguste ; si, à la Renaissance, il n'avait pas existé entre la France et l'Italie des rapports d'un ordre plus élevé que les transactions du négoce, les artistes florentins ne seraient point venus exercer leurs talents à la cour des Valois.

La Chine, depuis ses époques les plus anciennes, fut toujours en relation avec l'Iran : l'une des femmes de Liou Shenn, le second roi des Han de Shou (223-262), qui furent souverains au Seu-tchhouen, durant la période des Trois Royaumes, fut une persane du commencement du règne des Sassanides [1].

Les historiens du Céleste Empire nous ont conservé le souvenir d'ambassades qui furent adressées aux Fils du Ciel par les souverains de la dynastie sassanide : par Péroze en 461, par Kobad en 518 et 528. Sans jamais avoir eu l'importance de ses relations avec l'empire grec, les rapports de la Perse avec la Chine atteignirent l'un de leurs apogées sous le règne de Khosrau Anoushirvan (531-579), qui fit marcher ses armées contre les Turks Ephtalites, qui, comme le roi Darius, recula les frontières de l'Iran jusqu'aux plaines de l'Asie centrale. Ce puissant monarque reçut des ambassades de l'empereur de Chine, du radja des Indes, du souverain du Tibet, il épousa la fille et la nièce du khaghan des Turks [2]. C'est sous son règne que le Pantchatantra fut apporté des Indes en Perse, où on le traduisit en pehlvi, d'où il passa, sous le titre de *Kalila et Dimna*, dans toutes les littératures orientales, qui lui firent une brillante fortune. Dans ses mémoires, dont une traduction arabe a été insérée par Miskawaïh, dans son *Tadjarib al-oumam* [3], Khosrau Anoushirwan raconte qu'il se trouvait un jour à Daskara, près de Baghdad, où il tenait une audience, au cours d'un voyage qu'il faisait vers Hamadhan, où il avait le dessein d'aller passer l'été ; il venait de donner l'ordre d'envoyer des mets de sa table aux ambassadeurs qui se trouvaient à sa Porte, et qui étaient accrédités auprès de sa Cour par le souverain des Turks (occidentaux), par le tchapghou des Ephtalites, par le roi du pays de Sin, c'est-à-dire par le souverain de Gutchen, par le César romain, par l'empereur de Chine (baghpour), quand l'un des chevaliers entra, le sabre au poing, et s'avança jusqu'au voile derrière lequel se tenait le Roi des Rois.

Ces relations entre les Sassanides et les Thang continuèrent après le règne glorieux de Khosrau Anoushirvan : les historiens chinois mentionnent plusieurs ambassades qui furent adressées par Khosrau Parviz au souverain de l'empire du Milieu ; la tradi-

1. R. P. Wieger, *Histoire des croyances religieuses et des opinions philosophiques en Chine*, 1917, page 395. Le *Shou-tchih*, dans son quatrième chapitre, qui est le trente-quatrième du *San-Koué-tchih*, consacre deux courtes notices à deux reines *hoang-héou* de Liou Shenn, deux chinoises, qui étaient sœurs, King Tchoung et Tchang (pages 2 et 3), et il ne parle pas de la concubine persane.
2. Masoudi, *Prairies d'Or*, II, 200-203.
3. Fac-simile des Gibb Trustees, I, 187.

tion perse, telle que la rapportent les historiens arabes, veut que Khosrau Parviz, comme son grand-père, Khosrau Anoushirvan, ait reçu dans son palais les envoyés des souverains de l'Extrême-Orient, les ambassadeurs du Fils du Ciel, du khaghan, roi des Turks, du radja des Indes, de l'empereur grec, mais il n'est pas impossible qu'ils n'aient confondu, à cette occasion, comme ils l'ont souvent fait, Parviz et Anoushirvan. En 638 [1], Yazdakart envoya un ambassadeur à la Chine pour y demander du secours contre les Ismaélites qui envahissaient le royaume d'Ardvisoura Anahita. Les rapports diplomatiques de la Perse avec l'empire du Milieu étaient assez cordiaux pour que Péroze, fils de Yazdakart (674), se soit réfugié à Tchhang-an, à la cour de l'empereur Thang, dans l'espoir d'en ramener des troupes qui lui permettraient de reprendre contre les Arabes une offensive victorieuse, et il obtint la faveur de construire un temple du feu dans la capitale des Trois Royaumes [2]. On sait que l'empereur Thaï Tsoung des Thang favorisa le Mazdéïsme, et il y avait à Tchhang-an, bien avant que le fils de Yazdakart ne se réfugiât à la Cour Impériale, un temple zoroastrien; déjà, au commencement du VIe siècle, il existait à Lo-yang, un temple du « Génie céleste des Barbares », c'est-à-dire un sanctuaire consacré à Auhrmazd; le Mazdéïsme était assez considéré dans l'empire du Milieu pour qu'en 516, en pleine crise de manie bouddhique, l'impératrice Hou des Weï, lorsqu'elle proscrivit les cultes non autorisés, fît une exception remarquable pour le « Génie céleste des Barbares », dont les fidèles ne furent point inquiétés [3].

Firdausi, dans le *Livre des Rois*, a conservé le souvenir de l'importation en Perse de la soie de Chine, qui, comme on l'a déjà vu, était l'objet d'un grand commerce entre l'Iran et le Céleste Empire; il montre le peintre que la reine Kaïdafa avait envoyé dans le plus grand secret à la cour d'Alexandre, prenant du papier et de l'encre de Chine pour dessiner le portrait du héros [4], et le rapporter à sa souveraine; un peu plus loin, le roi grec ordonne à un scribe « d'écrire une lettre sur la soie au nom du Roi des Rois, Alexandre, le conquérant des villes [5] ». Enfin, Kaïdafa, en possession du portrait du vainqueur des rois du monde, pour lequel elle brûlait d'une violente passion, dit au gardien de son trésor : « Apporte devant moi cette soie brillante, sur laquelle est tracée une image qui ravit mon cœur [6]. »

1. Wieger, *Textes historiques*, 1568.
2. Wieger, *Textes historiques*, 1612. D'après Miskavaïh (Fac-simile Gibb, I, 444), Yazdakart s'enfuit devant les Arabes jusqu'à Isfahan, emportant avec lui le Feu sacré, dans l'intention de gagner Kirman. Il changea ensuite d'idée, et prit le chemin du Khorasan, pour aller demander du secours aux Turks et aux Chinois; il arriva ainsi à Marv, où il s'arrêta, et où il construisit un temple pour le Feu sacré. Le fait que les historiens chinois parlent de l'ambassade de Yazdakart montre que, dans Miskavaïh, il faut bien prendre, dans ce passage, Sin dans le sens d'« empire chinois », et non dans celui de « royaume des Ouïghours », comme cela est souvent le cas.
3. Wieger, *Textes historiques*, 1590.
4. V, 160 : *ba-yavord kartas ou aurand-i Tchin*.
5. V, 160.
6. V, 170 : *dirakhshan harir* « soie brillante »; l'éclat est bien la caractéristique essentielle de la soie de Chine; c'est cet éclat qui a frappé Homère, qui, dans un vers de l'*Iliade*, parle des vêtements des jeunes

Nizami, dans les *Sept Portraits*, met en scène le roi sassanide Bahram Gour, portant sur sa tunique brillante la ceinture aux sept agrafes, s'asseyant sur le trône dont le dôme est porté par huit colonnes [1], vêtu d'une étoffe de soie de Chine (*tchini*), éclatante et douce comme la poitrine du faucon, coiffé d'une soierie byzantine (*roumi*), tissée à la manière d'une soie de Taraz [2].

Yakout raconte dans son *Dictionnaire géographique* [3] que, lorsque le khalife al-Mansour billah (754-775) choisit l'emplacement où s'éleva Baghdad pour y construire sa capitale, l'un de ses officiers, qu'il avait chargé de cette mission, lui vanta la position de ce site, qui était très favorable pour recevoir les merveilles de l'Inde et celles de la Chine. Quand le khalife al-Motadid billah, en 893, maria sa fille, Katr al-Nada « Perle de Rosée », il lui donna, en plus d'un million de pièces d'argent, une quantité considérable d'objets précieux, qui venaient de l'Inde et de la Chine [4].

Il serait trop long, et oiseux, de citer tous les passages des historiens musulmans qui parlent des importations chinoises dans les terres du Khalifat ; je me bornerai à rapporter le jugement que Masoudi [5] a porté sur les Célestes, lorsqu'il a dit, comme d'ailleurs Ibn al-Wardi, qu'ils sont, de tous les hommes, les plus habiles que l'on puisse trouver dans l'art de la peinture, que personne n'est capable de rivaliser avec eux, et à exposer les détails que Mohammad ibn Ishak al-Nadim [6] a donnés dans le *Kitab al-fihrist* sur l'empire du Milieu et les Chinois.

Ioniennes « brillants du doux éclat de l'huile » (*Revue de l'Orient Chrétien*, 1910, page 363). Dans un autre passage du *Livre des Rois* (page 174), Kaïdafa « apporta et plaça devant lui (Alexandre) la soie sur laquelle était dessinée une image qui ravissait son cœur, telle que, s'il était donné à une peinture (*nigar*) d'être douée de mouvement, qui pourrait-elle représenter, sinon le roi Alexandre en personne ? » Il est possible qu'il y ait dans l'épisode de la passion de Kaïdafa pour Alexandre, qu'elle reconnaît grâce à un portrait fait à l'insu du roi macédonien, un souvenir, une variante, de l'histoire suivant laquelle l'empereur romain reconnut Sapor, qui s'était introduit à sa cour, en comparant ses traits avec ceux d'un portrait du monarque sassanide, gravé sur une coupe d'or, lequel avait été fait par des artistes que le souverain de Constantinople avait envoyés subrepticement chez Sapor, comme Kaïdafa avait envoyé un peintre chez Alexandre (Masoudi, II, 181 et ssq.).

1. Man. supp. persan 576, fol. 152. Taraz, dans le Turkestan, aujourd'hui nommée Turkestan, était célèbre par ses fabriques de soie et d'étoffes tissées de cette précieuse matière.

2. La poitrine du faucon *baz*, et Taraz, sont amenés par les besoins de la rime ; toute la poésie de Nizami est faite de ces finesses charmantes dans ses vers dont elles font une musique délicieuse ; la fluidité de cette harmonie disparaît et s'évanouit, dès qu'on la veut traduire comme le cristal d'une eau limpide échappe aux doigts qui essaient de la saisir.

3. Tome I, page 681 ; Kazwini, dans son *Asar al-bilad*, page 209, raconte la même anecdote.

4. Masoudi, *Prairies d'Or*, VIII, 119. Le même auteur nous apprend (VII, 138-139) qu'en 839 de notre ère, le célèbre général turk Afshin, qui était au service du khalife al-Motasim billah, fut arrêté sur la dénonciation de son secrétaire Sapor. Afshin pratiquait en secret le Manichéisme et le Zoroastrisme (*sic*, *mazhab al-Thanawiyya wal-Madjous*) ; des idoles qui lui avaient été envoyées d'Extrême-Orient, dit Masoudi, du pays turk, évidemment des images chrétiennes, puisqu'il n'était pas bouddhiste, et qu'il n'existe aucune image religieuse dans le Mazdéïsme, furent saisies chez lui, et jetées dans le feu.

5. I, 323. Il raconte qu'un peintre chinois avait représenté sur une pièce de soie un épi de blé sur lequel un passereau était venu se percher ; la peinture était parfaite, mais un bossu malin fit remarquer que le poids de l'oiseau devait faire plier l'épi, et, qu'en le représentant tout droit, l'artiste avait commis une erreur ; cette critique sagace détermina le peintre chinois à refuser la récompense qu'il était en droit d'attendre. Cette anecdote a été reprise par Abou Hafs Omar ibn al-Wardi, dans la première moitié du xive siècle, comme on l'a lu plus haut.

6. Ibn al-Nadim était le chef des éditeurs de Baghdad, dont l'office consistait à faire exécuter dans leurs officines des copies collationnées des œuvres de la littérature arabe ; il nous a laissé, sous le titre de *Kitab*

L'écriture chinoise, dit Mohammad ibn Ishak, qui spécifie dans sa préface qu'il écrivit son livre en l'année 379 de l'hégire, c'est-à-dire en 989 de notre ère [1], s'exécute suivant les procédés de la peinture ; elle fatigue (rapidement) celui qui la trace, même quand il est adroit et expert. On dit qu'il n'est pas possible à un homme qui a la main agile d'écrire en une même journée plus de deux à trois pages de cette écriture. C'est dans cette graphie qu'ils écrivent les livres de leur religion et de leurs sciences sur des feuilles de papier qui s'ouvrent en forme de paravent ; j'en ai vu un certain nombre..... Il y a également en Chine une façon d'écrire que l'on appelle « écriture condensée » *kitabat al-madjmou* ; elle consiste en ceci, que, pour chaque mot que l'on écrit avec trois traits ou plus, il n'y a qu'une seule figure, et pour chaque phrase, il y a une figure formée de traits qui donnent de nombreuses significations [2]. Quand les Chinois veulent écrire ce que l'on écrit (avec l'écriture ordinaire) sur cent feuilles de papier, ils l'écrivent sur une seule feuille avec ce système particulier.

Mohammad ibn Zakariya al-Razi († 923) a raconté qu'un homme vint de la Chine suivre son enseignement [3], et qu'il demeura auprès de lui pendant une année.

al-fihrist, l'inventaire, malheureusement réduit à ses titres, des livres qui passèrent entre ses mains au cours de sa longue carrière, ou, ce qui est plus rare, de ceux sur lesquels, sans les avoir vus, il avait trouvé des renseignements précis et intéressants. Si le *Kitab al-fihrist* d'Ibn al-Nadim est un document de premier ordre, en ce sens qu'il nous fait connaître l'étendue et la diversité de la littérature arabe à la fin du x⁰ siècle de notre ère, en nous détaillant un nombre immense d'ouvrages qui sont perdus depuis des siècles, les notices qu'il a ajoutées à son catalogue des livres traitant des sciences musulmanes nous fournissent des renseignements que l'on chercherait en vain dans toute la littérature arabe, sur une foule de sujets, que l'auteur avait trouvés dans les livres qu'il avait collationnés pour ses clients. L'étude de ce livre unique, auquel ce serait faire une injure grave que de lui comparer le *Kashf al-zounoun* du Katib-i Tchélébi, montre qu'Ibn al-Nadim avait lu, soit dans leur entier, soit dans leurs parties essentielles, tous les ouvrages qui avaient été en sa possession, même temporaire, et qu'il y avait pris des notes, dont un résumé substantiel, mais d'une concision extrême, comme telle est la mode de tous les ouvrages de cette époque, dans lesquels il n'y a ni erreurs, ni longueurs, ni omissions, forme les notices littéraires qui se lisent dans le *Kitab al-fihrist*. Comme il fallait s'y attendre pour un livre qui prétend donner le tableau de la science au iv⁰ siècle de l'hégire, il débute par une série de notices sur les écritures usitées à cette époque, ainsi qu'aux âges antérieurs, tant dans l'Islam que dans les pays étrangers ; il convient de ne pas oublier que c'est un passage du traité d'Ibn al-Nadim qui a permis d'élucider ce que les Sassanides entendaient par *huzvarish*, c'est-à-dire la graphie sémitique du pehlvi, et que, sans ses explications, nettes et précises, on en serait encore réduit à des théories plutôt malencontreuses. Par malheur, les divers systèmes graphiques qu'Ibn al-Nadim avait reproduits ont été déformés par les copistes qui se sont ingéniés à en rapprocher les formes de celles des mots arabes.

1. Man. arabe 4457, fol. 18 v⁰ ; page 16 de l'édition.
2. L'auteur n'a point voulu dire que chaque caractère chinois représente une phrase entière, ce qui serait absurde ; il cherche à expliquer, en ces termes, d'une façon assez confuse, le mode de formation des caractères chinois, qui sont composés d'un radical fondamental, qui donne leur sens général, et de traits ajoutés à ce radical, qu'on nomme clef, lesquels modifient son sens ; le fait est connu des personnes qui savent le chinois ; il est difficile à faire comprendre clairement aux autres ; c'est ainsi que du radical 龜 *kouei* « tortue », et du radical 火 *houo* « feu », on forme 龜 *tsiao* « mettre sur le feu une écaille de tortue de façon à tirer des présages des fentes et des éclatements qui s'y produisent ». C'est le concept de ce mécanisme que Mohammad ibn Ishak a cherché à traduire.
3. Si les Chinois venaient à Baghdad pour suivre les cours des savants arabes, on a toutes les raisons de penser que les étudiants musulmans ne se rendaient point dans la capitale du Céleste Empire pour y entendre l'enseignement des érudits chinois.

En cinq mois, il apprit l'arabe, tant pour le parler que pour l'écrire, à tel point qu'il parvint à s'exprimer dans cette langue avec éloquence, à rédiger d'une façon recherchée, dans une belle calligraphie.

Quand il voulut s'en retourner dans sa patrie, ce Chinois, un mois avant de se mettre en route, dit à al-Razi : « Me voici sur mon départ ; j'aimerais bien que tu me dictes les seize livres de Galien, pour les écrire ». Le célèbre médecin lui répondit que le temps lui faisait absolument défaut pour cet objet, que le peu de jours qui lui restaient à passer avec lui ne lui permettraient que d'en écrire une très faible partie ; le Chinois répliqua à al-Razi qu'il ne s'agissait nullement d'une dictée mot par mot [1], qu'il n'avait qu'à lui réciter le texte de Galien aussi vite qu'il le pourrait, et qu'il saurait bien, dans sa mise par écrit, le gagner de vitesse. « Nous avons, lui dit-il, un système graphique que nous appelons « écriture condensée » ; quand nous voulons écrire un long texte dans un court espace de temps, nous employons cette graphie. Ensuite, quand nous le désirons, nous transposons cette graphie dans notre écriture habituelle, qui est beaucoup plus longue [2] ». Les Chinois, ajoute Mohammad ibn Ishak, ont une encre qu'ils composent de diverses substances, et qui ressemble à du vernis ; j'en ai vu des pièces qui avaient l'apparence de tablettes ; la figure du roi était imprimée sur ces bâtons d'encre, qui peuvent fournir un long usage [3].

Le Chinois qui renseigna si bien Mohammad ibn Ishak à Baghdad est vraisemblablement le même qui, en la trois cent cinquante-sixième année de l'hégire (967), lui expliqua le titre du souverain du Céleste Empire *baghpour*, *thian-tzeu*, par « Fils du Ciel » *Ibn al-sama*, ou « celui qui est descendu du Ciel » *nazala min al-sama* ; il se nommait Tchi-ki [4].

1. Les textes arabes se transmettaient par cette dictée lente de leur contenu, par des savants qui les possédaient par cœur, et qui étaient spécialistes des livres qu'ils avaient ainsi appris ; ce procédé, que les Musulmans jugeaient très supérieur à la copie collationnée des livres, se nomme en arabe *imla*.
2. Ceci n'est point une invention de Mohammad ibn Zakaria al-Razi ; chaque lettré chinois possède son système de tachygraphie syllabique, au moyen de caractères abrégés, ou plutôt de fragments de lettres choisis arbitrairement. Ces syllabaires sont rigoureusement personnels ; il n'y a pas de système commun à plusieurs lettrés, encore moins de système officiel. Ce procédé permet d'écrire phonétiquement n'importe quel texte dicté en chinois, ou dans une langue étrangère quelconque. Aujourd'hui encore, de bons scribes chinois arrivent à noter, avec leur système de tachygraphie personnelle, une dictée lente et scandée, syllabe par syllabe, comme le faisait Mohammad ibn Zakariya al-Razi, qui récitait le texte de Galien en détachant distinctement toutes les syllabes, avec une courte pause à la fin de chaque phrase, ce qui est le procédé même de l'*imla* des traditionnistes et des philologues musulmans. Personne ne peut lire leurs brouillons, et eux-mêmes sont incapables de déchiffrer les tachygraphies des autres ; quand ils ont recueilli un texte dans cette notation, ils transposent ensuite à loisir leurs brouillons en caractères chinois ordinaires, lisibles pour tout le monde. Cette transposition ne devait pas aller sans présenter d'assez grandes difficultés, dont les personnes qui savent l'arabe et le chinois se rendront aisément compte ; mais en somme, ce procédé n'était pas plus impraticable que la notation sténographique, ou même la transcription, d'une langue orientale. L'écriture japonaise, sous ses deux aspects du kata-kana et du hira-kana, n'est autre chose qu'une de ces cursives personnelles.
3. Il est facile de reconnaître dans cette description les tablettes d'encre de Chine, telles qu'on les importe encore aujourd'hui du Céleste Empire.
4. Man. arabe 4458, fol. 228 verso ; la polyphonie des signes chinois, la confusion que les Arabes font entre *tch* et *dj*, empêchent que l'on puisse restituer ce nom dans l'écriture du Céleste Empire.

D'autres renseignements très curieux sur l'empire du Milieu furent donnés à l'auteur du *Kitab al-fihrist*, en 377 de l'hégire (987), par un prêtre chrétien, nommé al-Hidjrani, que le Patriarche nestorien (*al-djatholikh*) avait envoyé en Chine, environ sept années auparavant, en même temps que cinq autres personnes, pour s'y occuper de la situation du Christianisme dans ce pays. Al-Hidjrani rentra à Baghdad, après un séjour de six années dans le Céleste Empire, et Mohammad ibn Ishak se rencontrait avec lui dans le quartier des Grecs (*Dar al-Roum*), derrière l'église [1].

Les rapports des empires islamiques avec l'Inde, et les contrées où fleurissait la civilisation indienne expliquent aisément les quelques traces d'indianisme que l'on remarque dans la peinture musulmane, et ce n'étaient pas les prohibitions de la loi koranique qui devaient empêcher les collectionneurs de posséder chez eux des œuvres d'art qui avait été exécutées dans les plaines arrosées par le Gange et l'Indus. On sait, par Mohammad ibn Ishak, dans son *Kitab al-fihrist* [2], et par Masoudi [3], que Yakoub ibn Laïs envoya à Baghdad, en 896, des statues bouddhiques qu'il prit à Bamian, quand il arriva dans cette localité, au cours de l'expédition qu'il avait entreprise contre l'Inde ; l'une de ces statues était en cuivre ; elle représentait une femme à quatre bras, parée de deux écharpes d'argent incrustées de pierres précieuses rouges et blanches ; devant elle, on voyait d'autres idoles plus petites ; elle fut déposée dans le palais du khalife [4].

1. *Ibid.*, fol. 227 v°. Les Chinois parlent de l'une de ces ambassades qui furent envoyées en Extrême-Orient par Phouo-touo-li, roi de Fou-lin, c'est-à-dire par Batrik (= Patriarche), souverain de Rome (= les terres chrétiennes d'Asie). L'une d'elles arriva à Tchhang-an (= Si-an-fou) en 643, apportant du verre rouge (*po-li*) et de la poudre d'or (Wieger, *Textes historiques*, texte, page 1577), ou plutôt, peut-être, du verre d'or, du verre avec un fond d'or, comme les glaces ont un étamage d'argent. Je ne serais point autrement surpris qu'il s'agisse ici de petits tableaux, d'images de piété, en mosaïque, et que les Chinois se soient montrés embarrassés de qualifier d'une manière exacte des objets qui ne se fabriquaient pas chez eux, dont ils n'avaient pas l'emploi, et qui leur parurent de verre coloré. C'est ainsi qu'à une époque extrêmement antérieure, 2.000 ans avant l'ère chrétienne, les Chinois, recevant en hommage des cachets chaldéens, en pierre taillée, perforés d'un trou dans leur axe, y virent très matériellement des « tubes de pierre » (*Babylone dans les historiens chinois*, dans la *Revue de l'Orient Chrétien*, 1910, 284 et 362). Les Célestes ont emprunté la connaissance de la fabrication du verre à l'Occident au commencement du v° siècle, par l'intermédiaire de la Perse, car l'on n'en voit point d'autre entre les provinces romaines d'Asie et l'empire du Milieu ; *po-li*, nom du verre dans le Céleste Empire, est la transcription de *boulour*, qui est un retournement du grec βήρυλλος « béryl », puis « cristal », dont on ne connaît pas la forme pehlvie, mais seulement les formes syriaques, *baloura*, et *baroula*, cette dernière transcrivant βήρυλλος sans interversion ; la forme chaldéenne est *balourin*. Ce mot dérive du sanskrit *vaïdourya* ; on le trouve en arabe sous les formes *ballour* et *billaour*, qui désignent le cristal. La lecture du *Fihrist* et d'Ibn Abi Osaïbya montre qu'à ces époques anciennes, les Chrétiens tenaient une place prépondérante à Baghdad ; la traduction des ouvrages philosophiques et médicaux, écrits en grec, fut faite à Baghdad, par et pour une communauté de Chrétiens, de 200 à 350 de l'hégire, avec un maximum vers 300. Les Musulmans ne s'en inquiétaient nullement ; les livres grecs, dans la capitale du Khalifat, étaient traduits, soit en syriaque, soit en arabe, soit du syriaque en arabe. A la fin du iv° siècle, au commencement du v°, al-Farabi et Avicenne trouvèrent ces livres qui n'avaient pas été écrits pour les Musulmans ; ils s'enthousiasmèrent de la précision du Stagirite ; la subtilité de Platon les déconcerta, et ils en abandonnèrent la lecture ; cf. page 63, note.

2. Man. arabe 4458, fol. 223.

3. Masoudi, *Prairies d'Or*, VIII, 125.

4. Ce renseignement est vague, car les déesses du panthéon brahmanique ont toutes quatre bras ; certaines en ont encore plus, telle Lakshmi, la déesse des richesses, qui est dotée de dix-huit mains.

Mohammad ibn Ishak nous a conservé dans le *Fihrist* une notice sur les croyances des Hindous, qu'il avait tirée d'un traité, dont l'auteur se basait sur la relation du voyage d'un personnage, que le Barmékide Yahya ibn Khalid avait envoyé aux Indes pour y chercher des drogues [1]. C'est ainsi que l'on savait à Bahgdad que l'idole Mahakali était représentée, ce qui rappelle singulièrement ce que l'auteur du *Dakaïk al-hakaïk* raconte sur les images des planètes dans la conception des Musulmans, sous la forme d'une divinité à quatre bras, de couleur bleue, tenant dans ses mains un grand serpent, un sceptre, la tête d'un homme et une marmite [2]. On savait également qu'il y avait dans le temple de Maïkbarikoun près de vingt mille statues de divinités (*boud*), en or, en argent, en cuivre, en ivoire, en toutes sortes de matières, incrustées de pierres précieuses, sans compter une idole en or incrustée de diamants, de rubis, d'émeraudes, de saphirs, assise sur un trône d'or, sous une coupole d'or ; que les gens du Moultan adoraient une idole de fer, haute de sept coudées, ainsi que deux autres divinités, Khounboukt et Zounboukt [3] ; Kazwini a copié dans la géographie d'Istakhri [4] la description de l'idole du Moultan, un homme assis, les jambes croisées, sur un trône, les avant-bras étendus sur les cuisses, ce qui est la description évidente d'une image du Bouddha dans l'attitude de la méditation ; ses yeux étaient faits de deux pierres précieuses, et il portait une couronne d'or.

<p style="text-align:center">*
* *</p>

Les Musulmans n'avaient pas eu à aller bien loin pour trouver ces prototypes des quelques traces d'indianisme que l'on remarque dans leur art. Depuis des époques lointaines et indécises, toute la partie orientale du Grand Iran, à l'est du fleuve de Hérat et du Hilmand, qui délimitent la frontière du royaume Kadjar et de l'Afghanistan, forme une marche profondément hostile à l'esprit de la Perse. Les provinces de l'Iran qui s'étendaient vers l'est, vers le Djamboudvipa [5], les montagnes du Gandhara,

1. Man. arabe 4458, fol. 222-225.
2. Kali, ou Mahakali, est l'un des nombreux avatars de Parvati, épouse de Siva ; en fait, dans l'iconographie brahmanique, Mahakali tient dans ses quatre mains, un serpent, un sabre, une tête humaine, une torche. Siva, dans l'avatar qui correspond à cet aspect de Parvati, est figuré sous les traits d'une divinité tenant dans ses quatre mains une tête, un trident, un sabre et un bâton. Mahakali, quelquefois, est représentée avec seize bras.
3. Le manuscrit porte Djounboukt ; mais cette forme est née certainement de Khoungboukt par le simple déplacement d'un point ; le manuscrit est du milieu du xixe siècle, et le copiste, qui était d'ailleurs très soigneux, a commis certaines erreurs dans les noms propres. Khounkboukt et Zounboukt sont des déformations des noms que les voyageurs persans ont donnés à ces divinités ; Yakout, dans son *Modjam al-bouldan* (I, 481), rapporte que les deux idoles colossales de Bamian sont nommées, l'une Khinkboud « le Bouddha blanc », l'autre Sourkhboud « le Bouddha rouge ». Ce sont ces noms que l'auteur du *Kitab al-fihrist* a déformés en partant de Sourkboud, par les intermédiaires suivants : Sourboukht, avec la métathèse du *kh* par l'*r*, Sourboukt, Sounboukt, avec l'équivalence $r = n$, sur lequel il a refait Khounboukt.
4. *Asar al-bilad*, éd. Wüstenfeld, page 81.
5. A l'époque des Achéménides, elles formaient les satrapies Haraiva (Hérat), Bâktrish (Bactres), Sugda (Samarkand), Huvârazmish (Khiva), Zarañka, la Δραγγιανή (à peu près le Saïstan), au moins en partie, Harauh-

l'Hindoush, que Darius énumère parmi ses satrapies, l'Inde blanche, le Vaêkereta, le pays de Kaboul, le Haêtumant, le bassin du Hilmand, le Saïstan, sont dénoncées par l'Avesta comme des foyers ardents de la civilisation indienne [1].

Dès l'aube de l'histoire de l'Iran, la Bactriane entra en conflit avec la Perse de l'Ouest; la tradition achéménide veut que Cyrus soit allé guerroyer, pour la soumettre, dans cette province de l'empire mède [2] ; au milieu du IIIe siècle, à la même date, la Bactriane et la province de Parthyène [3] secouèrent le joug des Séleucides, qui prétendaient imposer la puissance macédonienne des grèves de la Palestine aux fleuves des Sept-Indes; la Parthyène alla vers l'ouest avec un roi perse; elle fut l'origine de la monarchie arsacide qui régla les destins de l'Iran, au cours de près de cinq cents ans, et qui transmit la souveraineté à la dynastie sassanide; la Bactriane, sous des princes grecs, se tourna franchement vers l'Orient, vers l'Inde ; son indépendance entraîna celle de l'Ariane et de l'Inde, qui se libérèrent de l'autocratie séleucide pour connaître une fortune nouvelle [4] ; le royaume grec de Bactriane devint rapidement un empire indo-hellénique ; vers le milieu du second siècle avant notre ère, des princes du sang des

vatish, l'Ἀραχωσία (l'Afghanistan), Thatagush, les Σατταγύδαι, quelque part du côté de la Soghdiane, dans l'inscription de Darius à Naksh-i Roustam ; les Sakas sont plus loin, au delà de la Soghdiane, jusqu'au Thian-shan, par opposition aux Sakas d' « au delà de la mer », que Darius essaya de soumettre.

1. Le fléau créé par Ahriman pour anéantir la création du Bon Principe dans le Vaêkereta, à Kaboul, est la Pairika ; la Pairika symbolise les esprits démoniaques qui viennent tenter la faiblesse de l'humanité, c'est-à-dire, suivant l'époque à laquelle doit se placer la rédaction de l'Avesta, l'adoration des divinités brahmaniques ou le culte méditatif des esprits du Bouddhisme. Le Haêtumant fut affligé par le Génie du Mal de la sorcellerie et de la magie, qui sont les pratiques indiennes du tantrisme, sous ses deux formes, brahmanique et bouddhiste. Le *Boundahishn*, copiant des phrases du commentaire pehlvi de l'Avesta, qui a été rédigé sous le règne des Sassanides, vers la fin de leur dynastie, reporte franchement à un statut dans lequel le Nord-Ouest de l'Inde et l'Est de l'Iran étaient bouddhistes ; il parle en effet du démon Boût-Bouddha, que l'on adore dans les Indes ; c'est cet ouvrage qui identifie le Haêtumant avec le Sagastân, le Saïstan actuel, étymologiquement « le pays des Sakas », lesquels apportèrent dans cette terre iranienne les superstitions altaïques et chinoises, toute une sorcellerie qui vint se superposer aux pratiques indiennes des mañtras et des dharanîs.

2. La Bactriane avait fait partie intégrante du domaine des rois de Médie ; elle ne voulut point reconnaître la souveraineté de la Perse quand Cyrus eut substitué la domination perse à la puissance mède ; Cyrus dut marcher contre les Bactriens, qui, après une résistance énergique, se soumirent, quand ils apprirent qu'il avait épousé Amutis, fille du roi mède Astyage, et, qu'ainsi, il tenait de sa femme des droits évidents à la souveraineté de tout l'empire ; je me suis déjà expliqué sur cette question dans la *Revue de l'Orient Chrétien*, 1910, 352 note. La Bactriane, avec le satrape Artapâna, immédiatement après la mort de Xerxès, tout au commencement du règne d'Artaxerxès Ier (462), tenta un mouvement séparatiste : ἀφίστατει Ἀρτοξέρξου Βάκτρα καὶ ὁ σατράπης ἄλλος Ἀρτάπανος (Ctésias, *Persica*, 31) ; elle ne fut soumise qu'après une guerre dont elle faillit sortir victorieuse.

3. La Parthyène, Παρθυηνή = Parthavāna, est la Parthava des inscriptions de Darius ; elle formait à peu près l'angle nord-est du royaume actuel des Kadjars ; au Nord, ses limites étaient la chaîne des montagnes du Tabaristân, l'Ala-dagh ; à l'est, sensiblement, une ligne passant par Sarakhs et Tall-i Kalandar ; au sud, les monts Kohroud ; à l'ouest, à peu près, la ligne Téhéran-Kashan. La première capitale des Parthes fut Hékatompyle en Hyrkanie ; Isidore de Charax, qui était Perse, et qui vivait sous le règne d'Auguste, dit, dans ses *Mansiones parthicae* (12), qu'à Parthaunisa, soit Parthavanisâya, la Nisâya de Parthie, se trouvaient, à son époque, les tombes de la famille royale. Arsakès Ier « vir sicut incertae originis, ita virtutis expertae », dit Justin, dans son abrégé de l'histoire de Trogue Pompée (ch. 41, 4, 6), se rendit indépendant en 255, et Diodote Ier Soter, en 250, fonda le royaume de Bactriane.

4. Ce fut Antimachos Ier Théos, satrape du Paropamise, qui fonda le royaume grec de l'Inde, tandis que le satrape Pantaléon se proclamait souverain en Ariane.

Dieux, Apollodotos Soter Mégas Philopator. Hélioklès Dikaios, Épandros Niképhoros, Diomèdès Soter, Epiphanès Dikaios, régnaient sur les provinces de l'empire d'Eukratidès Mégas, dans l'Arachosie, la Bactriane, à Kaboul, à Peshawer, à Taxila; leur puissance, en Bactriane et dans l'Inde, fut anéantie par les Turks, dont les descendants, quinze siècles plus tard, détruisirent l'empire grec aux rives du Bosphore [1].

Le royaume grec de Bactriane n'exerça aucune influence dans les provinces de l'Iran qui étaient ses voisines dans l'Ouest; son action fut étroitement limitée à l'Orient; elle domina dans l'Inde dans toute son ampleur; elle s'étendit jusqu'à l'empire des Thsin et des Han; on en retrouve les traces élégantes jusque dans la pagode d'Angkor, au Cambodge [2]; adaptées aux conceptions étranges de l'esprit indien, les

[1]. Dès les commencements du royaume grec de Bactriane, alors qu'Euthydème cherchait à faire reconnaître son autorité par Antiochus III, dans la seconde moitié du IIIe siècle, la Transoxiane et la Soghdiane étaient occupées par les Sakas, qui étaient des Turks. Vers 175, les Sakas furent chassés de la Soghdiane par les Ta Yué-tchi, qui furent appelés plus tard, Indo-Scythes, qui sont des Touroushka, des Turks ; vers l'année 129, les Yué-tchi détruisirent le royaume grec de Bactriane, tandis que les Sakas s'emparaient de la vallée de Kaboul et du nord de l'Inde ; les Yué-tchi sortirent de Bactriane, conquirent la province de Kaboul, l'Arachosie, la Drangiane, le Sakastāna, où campaient les Sakas, de telle sorte que, vers l'an 25 de l'ère chrétienne, ces Turks étaient les maîtres de tout l'Iran oriental. Masoudi, dans les *Prairies d'Or*, II, 79, a conservé un souvenir très déformé de l'invasion des Sakas, et des Indo-Scythes, dans l'est de l'Iran ; il raconte qu'un roi des Indes, nommé Zanbil, زنبل, lire Ratnapala تنبل, entendit un jour parler de la puissance des Syriens, qui voulaient s'emparer de toute la terre ; ce roi avait conquis tous les royaumes indiens qui se trouvaient autour de ses états ; son empire comprenait les pays qui touchent le Sind et le Hind ; il s'étendait jusqu'aux contrées de Bost, Ghazna, Laas, Dawar, sur le fleuve Hirmand (= Hilmand), qui est le fleuve du Sadjastan (= Sagastān = Sakastāna = le pays des Sakas) ; il attaqua les Syriens, mais il fut obligé de céder devant un roi des Arabes, qui s'empara de l'Irak, et qui rétablit l'empire des Syriens. Il y a dans ce passage une accumulation d'erreurs et de confusions : le roi indien Zanbil = Ratnapala est la personnification, le syncrétisme, des Sakas et des Touroushka, qui, devenus souverains dans l'Inde, avaient commencé par battre les rois grecs de Bactriane, puis les souverains de l'empire indo-grec, lesquels tenaient leur pouvoir des Séleucides, c'est-à-dire des Syriens, contre lesquels Diodote Soter s'était révolté : c'est en ce sens qu'il faut entendre que le roi des Indes vainquit les Syriens ; quant au roi des Arabes qui rétablit l'empire des Syriens = Séleucides, il y faut voir un déplacement énorme de la conquête musulmane, qui refit, en s'emparant de tout l'Iran et de l'Asie antérieure, le domaine des successeurs d'Alexandre.

[2]. L'influence de la technique classique est évidente dans la construction cambodgienne, qui est faite de blocs de grès, aux faces bien dressées, juxtaposés sans mortier, réunis quelquefois par des fers plats en double T, très rares, ou par des crampons de cette forme, en pierre, qui ne présentent aucune solidité, et qui n'ont pas duré longtemps. Il y faut voir, dans les deux cas, l'imitation d'une technique étrangère, celle du cramponnage au fer venue dans la péninsule indo-chinoise, par l'intermédiaire des écoles du S.-E. de l'Inde, qui la tenaient des ateliers de l'empire indo-grec. L'extrême rareté de son emploi montre que les architectes khmers n'employaient quelquefois que pour routine, par imitation mécanique ; la substitution de la pierre au métal prouve qu'ils n'ont jamais compris l'essence de ce procédé.

Une partie de la décoration cambodgienne est dérivée, directement sous l'influence des écoles de l'empire romain, de l'ornementation classique : à Angkhor thom, à la « chaussée des lévadas », le linteau d'une porte, à l'intérieur du temple, est orné d'énormes rinceaux qui sont directement apparentés à ceux de la décoration romaine, aux rinceaux du tombeau de sainte Constance à Rome, aux frondaisons des triomphes de Bacchus (voir *Monuments Piot*, tome XXIII), avec quelques stylisations extrême-orientales. La composition est symétrique par rapport à l'axe de la porte ; au centre, deux divinités brahmaniques, l'une sur l'autre ; cet énorme rinceau se déroule horizontalement au-dessus de la porte, donnant naissance, au-dessus et au-dessous, à des rinceaux secondaires ; une forme plus stylisée, avec une découpure plus sèche, se trouve sur le linteau du porche central des entrées occidentales d'Angkhor thom.

Une variante s'en trouve à Bakong, également au-dessus d'une porte, plus stylisée qu'à celle de la « chaussée des génies », à Angkhor thom ; les extrémités du rinceau se terminent, de chaque côté de la porte,

normes des ateliers de l'Attique formèrent l'art indo-grec, qui rayonna dans tout l'Extrême-Orient, jusqu'aux îles du Soleil Levant. La fragile barrière du fleuve de Hérat et du Hilmand fut plus puissante que la falaise abrupte qui, dans l'Ouest, sépare le plateau iranien des plaines de la Mésopotamie ; aucune des formules de l'art grec ne filtra de Bactriane en Perse, tandis que, depuis l'époque des Achéménides jusqu'à la

au-dessus du chapiteau du pilastre, par des têtes de serpent, qui sont évidemment une addition extrême-orientale, laquelle n'empêche point le rinceau romain d'être très reconnaissable, dans la facture romaine et grecque du Bas-Empire, symétrique par rapport à l'axe de la porte, et d'une divinité juchée sur le dos d'un éléphant dans une niche à cinq lobes ; c'est là entièrement l'adaptation à l'Extrême-Orient de la technique du rinceau symétrique par rapport à un motif central, qui est caractéristique des constructions élevées aux iv-v^e siècles, dans le Haouran (voir pages 111 et sqq.) par des Grecs, ou tout au moins intégralement d'après la technique grecque du Bas-Empire, qui ne peut être née dans une autre civilisation qu'au sein du Christianisme, de l'adaptation de formules païennes.

Les mêmes thèmes décoratifs se rencontrent au Laos, à Wat-pou-bassak, au « temple du village de Bassak », dérivant de l'ornementation d'Angkor, dans les ruines du temple, où l'on trouve des pilastres décorés de rinceaux dans le style de Mashita, derrière le Jourdain (vii^e siècle) ; l'architrave d'une porte de ce sanctuaire laotien est ornée de rinceaux, mais sans l'énorme tige centrale, qui, à Angkor, comme à Rome, en est l'élément générateur. Comme à Angkor, ces rinceaux sont symétriques par rapport à l'axe de la porte, et par rapport à une divinité qui trône sur un éléphant dans une arcade polylobée.

Au Banh-yong, à Angkhor thom, les chambranles des fenêtres et des portes sont du haut en bas couverts d'une sculpture fine et très habile, qui figure une étoffe brodée tendue sur les murailles de pierre ; le thème de cette décoration est formé par la répétition de perroquets, se jouant au centre de médaillons, constitués par d'élégants rinceaux de feuillage, d'environ 20 centimètres de diamètre. Ces perroquets, affrontés et symétriques, copient d'une façon certaine, la décoration d'une étoffe fabriquée dans une province de l'empire romain, en Syrie, ou en Europe, sans qu'il y ait de raison décisive d'arrêter son choix sur l'une ou l'autre de ces contrées, comme j'ai eu l'occasion de l'expliquer très longuement.

La décoration d'Angkor wat dérive, dans une forme inférieure, plus stylisée, de celle d'Angkor thom ; les tévadas, à Angkor wat, sont plus sec qu'au Banh-yong, où leur forme est plus modelée, plus souple. Angkor wat « Angkor le temple » est uniquement un sanctuaire ; Angkor thom, « Angkor la grande », est un temple dans une enceinte carrée de 12 kilomètres de tour, ayant contenu des palais, des monastères, des bonzeries, des écoles, des bibliothèques, des temples, des hôtelleries, des ateliers où l'on faisait l'orfèvrerie, les étoffes, les idoles en bois, couverts de tuiles, à la chinoise ; aujourd'hui, la construction cambodgienne en bois a un toit en bois, non de tuiles. Angkor wat est postérieur à Angkor thom ; Angkor thom est beaucoup moins orné qu'Angkor wat qui est plus fin et plus délicat ; à Angkor thom, les baies des galeries sont vides ; à Angkor wat, elles sont littéralement bourrées de colonnettes ornementales parfaitement inutiles ; il est bien difficile, dans l'imprécision historique de tout ce qui touche à l'Inde, de dire s'il y a plus de distance entre les deux styles qu'entre la manière du commencement de Louis XIV et celle de la fin de Louis XV ; Ankor thom donne l'impression d'une œuvre cyclopéenne : les géants accroupis, qui soutiennent les balustrades des chaussées traversières, ont la hauteur d'un homme de grande taille ; les éléphants, marchant au long du mur de ce que l'on nomme la « grande terrasse » sont des motifs puissants qui n'ont pas été repris à Angkor wat ; Bapoum, Ciméanacas, Bahuon, les terrasses en galerie, en haut, à Ciméanacas, et à Bahuon, en bas, à Bapoum, laissent l'impression d'une construction cyclopéenne, quoiqu'extrêmement savante, comme les tours aux quatre visages, qu'on trouve exclusivement à Angkor thom.

La décoration d'Angkor wat est imitée de celle d'Angkor thom ; les chambranles des baies y sont ornés de fines sculptures qui imitent la broderie d'une étoffe, et qui figurent des personnages encadrés dans des rinceaux ; les personnages sont cambodgiens, mais les rinceaux sont nettement la copie du type de ceux que l'on trouve à Mashita ; les personnages y sont inscrits absolument dans la même manière que ceux qui illustrent dans cette décoration syrienne la copie déformée de mosaïques romaines, dont le thème essentiel consiste en figures inscrites dans des formes géométriques.

On retrouve, à Angkor wat, les perroquets dans des cercles d'Angkor thom, mais plus stylisés, et les cercles sont différents, beaucoup plus compliqués au Banh-yong, à Angkor thom, qu'à Angkor wat. Les portes d'Angkor wat sont également entourées de gros rinceaux symétriques par rapport à leur axe, ce qui est essentiellement une formule chrétienne (voir page 113, note) ; les pilastres sont décorés de rinceaux symétriques autour

fin du règne des Sassanides, la technique d'Athènes et de Rome constitua l'art persan, tout au long de la frontière occidentale du royaume, jusque dans les montagnes de Persépolis. Le Bouddhisme monta dans ces contrées lointaines du Grand Iran ; il s'étendit de Bactres, où s'éleva le Nava-vihâra, qu'ont chanté les poètes arabes, à Boukhara, qui porte le nom d'un de ces vihâras, de ces couvents bouddhiques, où les clercs étudiaient la doctrine du Hinayana, à Samarkand, encore plus dans l'Est, vers le Thianshan, et les plaines de l'Asie centrale ; il ne détrôna point le culte du Feu divin qui éclaire la solitude des nuits, pas plus que l'idolatrie sivaïte qui régnait dans ces provinces ; il se superposa à leurs pratiques ; sa complexité, jointe à l'erreur brahmanique, gêna le Mazdéïsme ; elle contrecarra son expansion dans la Transoxiane et dans le pays turk, ce qui attira sur les cultes hindous les foudres des docteurs persans [1].

d'une ligne centrale, formant une décoration triangulaire, dont le milieu est occupé par la figure d'une divinité brahmanique. Ces triangles historiés dérivent de la technique décorative du palais de Mashta, dont ils forment l'élément essentiel, laquelle, comme cela a été établi plus haut (page 111), dérive dans son intégrité des procédés classiques. Une porte, dans la seconde galerie du sud, à Angkor wat, est ornée de moulures dans le style de celles d'al-Bara (vi{e} siècle) ; l'architrave en est décorée de rinceaux qui dérivent de ceux que l'on trouve dans cette technique de l'empire romain, ainsi que le fût des pilastres, dont le chapiteau est une copie grossière du corinthien, avec ses trois étages de feuilles d'acanthe, comme dans tous les édifices construits suivant la manière du Bas-Empire, à Hathra, à Mashita.
A l'une des tours d'angle d'Angkor wat et au Préasat pram, l'on trouve deux portes décorées d'un motif purement romain : la section d'un pilastre corinthien, avec son chapiteau à trois rangs de feuilles d'acanthe, l'entablement qu'il supporte, et son piédestal, l'ensemble nettement délimité par un plan vertical, appliqué de chaque côté d'une porte, au corps de la construction khmère, avec lequel elle jure d'une façon criante. Ces deux portes, de plus, sont nettement formées d'un encadrement de moulures gréco-romaines, surmonté d'un linteau, qui supporte un tympan sculpté dans les replis d'un serpent, qui est sensiblement inscrit dans un demi-cercle, ce qui est la formule connue de la porte romaine couronnée par une archivolte.
Cette technique se retrouve à une autre des portes d'Angkor wat, près de laquelle on voit l'effigie d'un homme armé ; la porte, carrée, est décorée, au-dessus de son linteau, d'une divinité dans une niche polylobée entourée de rinceaux ; de chaque côté de la porte, l'architecte a appliqué, dans un but purement ornemental, la section nettement délimitée, comme coupée au couteau, par un plan vertical, sans même la raccorder avec le corps de l'édifice, d'un entablement grec, agrémenté d'une colonne à segments. L'un des pilastres du temple de Méléa (Delaporte, *le Cambodge*, page 111) est décoré de rinceaux issus d'un vase, ce qui est, comme on l'a vu plus haut, une technique du Bas-Empire, dont l'origine classique ne fait pas de doute. Dans les ruines de Préa-khanc, on voit une porte décorée d'ornements divers, moulures, oves, rinceaux, qui sont la copie orientalisée d'éléments décoratifs qui ont appartenu à la technique de l'empire romain ; les moulures qui encadrent cette porte sont nettement dans cette facture grecque post-classique, qui est devenue la manière romaine. De la bouche du démon Rahou naissent des rinceaux qui se terminent en dragons, mais qui s'enroulent dans le même style que les rinceaux qui s'épanouissent sur les pierres des monuments grecs de la Syrie ; comme dans cette technique du Bas-Empire, comme à Angkor thom, à Angkor wat, ils sont symétriques par rapport à l'axe de la porte, et il y en a deux de chaque côté ; au centre de chacun de ces rinceaux, se trouve une apsara qui tient dans ses bras la tête du dragon ; les rinceaux sont enveloppés de flammes ; ces flammes sont un motif classique dans l'art chinois, où les animaux apocalyptiques sont couronnés de langues de feu ; mais le fait essentiel est que l'élément fondamental de cette décoration soit le rinceau chrétien qui est né dans le Paganisme ; sa répétition forme une longue bande au-dessus de l'encadrement de la porte.
1. C'est un fait certain que le Mazdéisme, le Sivaïsme, le Bouddhisme, vécurent simultanément dans l'Iran oriental ; le culte de Mahadéva n'avait pas anéanti l'adoration du Feu ; le Bouddhisme ne mit fin ni à l'un ni à l'autre ; une monnaie du roi indo-scythe Kadphizès II représente ce souverain turk debout, étendant la main sur un pyrée où brûle le Feu divin ; au revers, paraît Siva avec son nandou ; cette terrible divinité indienne est couramment représentée sur les monnaies des rois touroushka, Kanishka, Houvishka, Vasoudéva ; toute une série de divinités mazdéennes, avec leurs noms persans, figure sur les monnaies de Kanishka et de ses successeurs, en même temps que le Bouddha Sakyamouni, fils de Maya, et l'image de Siva ; on y voit, à côté de

Ces marches de l'Iran, dans lesquelles le culte du Feu était fortement battu en brèche par les religions indiennes, peut-être d'autres provinces de la monarchie arsacide, virent naître des savants dont les noms comptent dans l'histoire de la doctrine de Sakyamouni ; des missionnaires bouddhistes, originaires du An-hsi, ou, comme l'on prononçait dans les siècles qui suivirent immédiatement l'ère chrétienne, du Arshik, du royaume d'Arsakès, vinrent dans le Céleste Empire, et ils y traduisirent à Lo-yang, les livres du canon de l'Église du Nord ; tel fut 世高 Shikou [1], le persan Shikouh « Majesté impériale » ; il naquit prince royal, et mesura la vanité des ambitions humaines ; à l'exemple auguste du Tathagata, il renonça à la couronne, et laissa le trône à son oncle, pour embrasser l'ascétisme, pour se faire sramana ; il vint à la Chine en 148, et traduisit jusqu'en 170.

Cet antagonisme irréductible se perpétua jusqu'à l'époque à laquelle la religion du Feu, le Sivaïsme et le Bouddhisme furent vaincus par l'Islam ; l'Iran oriental, converti à la foi musulmane, le Khorasan et la Transoxiane, fut aussi farouchement hostile à la Perse que l'avaient été les provinces de l'Inde Blanche [2]. Deux siècles ne s'étaient

l'autel où s'élève la flamme sacrée, les effigies des divinités perses OPΛAΓNO, le Verethraghna de l'Avesta, le dieu de la guerre dans le panthéon iranien, ΑPOOACΠO, le zend Aurvataspa, sous les traits d'une déesse qui conduit un cheval, ce qui traduit la signification de son nom divin, la Lune MAO, la déesse NANA, qui semble l'Anahita des Perses, le Soleil, avec son nom grec HΛIOC, le Bouddha BOΔΔO, Siva, le génie de la destruction chez les Brahmanes, avec son épithète indienne de Visakha, transcrite OKPO = Oksho avec le retournement du mot autour de l's, ce dont il existe quelques exemples. Ce syncrétisme incohérent de concepts et de formules qui s'excluent absolument n'est point né sur les marches de l'Extrême-Orient après la chute du royaume grec de Bactriane et de l'empire indo-hellène ; il est visible que les souverains grecs avaient présidé à cette anarchie, et qu'elle était antérieure à l'époque à laquelle le satrape Diodote secoua le joug des Séleucides ; il serait téméraire de chercher à fixer des dates dans ce chaos ; tout ce que l'on peut inférer des renseignements certains qui sont cristallisés sur les monnaies des rois de ces dynasties lointaines, c'est que le Bouddhisme mazdéo-sivaïte devint la religion officielle de l'État indo-scythe, sous la domination de Kanishka, dont l'abhishéka, le couronnement comme souverain des Indes, eut lieu le 14 mars 78, ce qui est l'origine de l'ère indienne du Sakakala, de l' « ère des Sakas ».

1. Bunyiu Nanjio, *A Catalogue of the chinese translation of the buddhist Tripitaka*, colonne 381 ; et d'autres : Kin, qui était un clerc *oupāsaka* originaire du royaume arsacide, et que les Chinois nomment aussi « le marquis de An », il traduisit en 181 (*ibid.*, colonne 383) ; Than-wou-té, en sanskrit Dharmagoupta, qui était un ascète *sramāna* né en Perse, dans l'état arsacide, qui travailla à Lo-yang, en 254 (*ibid.*, col 386) ; Fa-khin = Dharmabhakti, qui était également un ascète du Arshik, et qui fit ses traductions de 281 à 306 (*ibid.*, col. 393) ; Fa-hien = Dharmapradjna (*ibid.*, col. 387), qui traduisit des livres sanskrits en chinois, à une date qui n'est pas indiquée.

2. Vers 820, Tahir, gouverneur du Khorasan, se révolte contre l'autorité du khalife ; vers 850, un nommé Salih, fils de Nasr, s'empare du gouvernement du Saïstan, et son successeur est détrôné par le chef de brigands Yakoub, fils de Laïs, lequel se fait donner l'investiture de la province du Saïstan par le khalife abbasside al-Moutawakkil, ce qui lui permet de s'emparer du Khorasan, du Kirman, et de pousser vers l'Ouest une pointe audacieuse en s'emparant de la province du Fars, avec Shiraz. Inquiet de ces progrès qui menacent son empire, et voulant éloigner Yakoub des frontières de l'Irak arabe, al-Moutawakkil le nomma gouverneur de Balkh et de Boukhara, les deux anciennes provinces de Bactriane et de Soghdiane, à la condition qu'il renonçât à la possession de la Perse occidentale (870). Yakoub accepta, conquit Kaboul, puis se retourna vers l'Ouest, s'empara du Fars, et marcha sur Baghdad. L'entreprise de Yakoub ne réussit point ; son frère Amrou recommença le coup ; il échoua également ; les temps n'étaient point venus, ils étaient loin de l'être, où un roi de Perse devait faire rentrer Baghdad dans l'unité iranienne. Les Samanides, dont la souveraineté suivit celle des Saffarides (comm. du xe siècle), rois dans le Saïstan, le Khorasan, dans la Transoxiane, auxquels ils joignirent

pas écoulés depuis la conquête arabe que l'Est se dressait contre l'Ouest pour une lutte qui n'a connu ni trêve ni merci, qui a traversé toute l'histoire de la Perse, qui a fini par la ruine définitive et intégrale des pays situés à l'orient du fleuve de Hérat, du Hilmand, de l'Oxus, par la constitution de l'Afghanistan et des états boukharès, par l'organisation de la barbarie sur les marches ultimes de la civilisation.

L'un des meilleurs auteurs de la littérature arabe, Albirouni († 1048) nous apprend qu'à son époque les Bouddhistes vivaient dans l'Inde, en Chine, dans l'Ouïghourie [1], que les vestiges [2] de leur civilisation, leurs couvents (*bahar*) et leurs temples (*fourkhar*) [3], se voyaient encore sur les frontières du Khorasan qui avoisinent l'Inde, c'est-à-dire dans l'Afghanistan actuel, dans l'extrême orient de la Perse. Et cette affirmation d'Albirouni est confirmée par ce fait que plusieurs localités des confins et des marches de la terre ira-

une partie de la Perse propre, le Tabaristan et l'Irak-i Adjam, furent essentiellement les princes des contrées d'au delà de l'Oxus; pendant qu'ils régnaient sur la Transoxiane et le Khorasan, une dynastie adverse s'éleva dans l'Occident, celle des Bouwaïhides, à Shiraz et Isfahan, et elle engagea la lutte traditionnelle de l'Est et de l'Ouest, avec les Samanides. Depuis les premières années du XIe siècle, jusqu'à l'avènement de Mahmoud le Ghaznawide, durant cent années, la souveraineté de la Perse fut partagée entre les Samanides et les Bouwaïhides qui passèrent leur temps à se faire la guerre pour la possession de l'Irak. Mahmoud le Ghaznawide, les Saldjoukides, les Mongols, Témour le boiteux, refirent l'unité de la Perse ; elle ne subsista qu'avec les Saldjoukides ; Alp Arsalan régna des déserts de l'Arabie à l'Oxus ; Malik Shah, s'empara de Boukhara et de Samarkand, et le roi de Kashghar se déclara son vassal ; les Mongols n'eurent point la Transoxiane, qui appartenait au Tchaghataï, ce qui rendit leur position inférieure à celle des Saldjoukides. L'histoire des descendants de Tamerlan est faite de celle de la lutte de la Perse de l'Ouest contre le Khorasan et la Transoxiane ; cette lutte continua quand les Timourides eurent perdu la souveraineté des provinces de l'Iran, sous les Safavis, les Kadjars ; on sait de quelle manière lamentable elle se termina. Les efforts des rois de Perse tendirent, à toutes les époques, à réunir sous une même domination, l'Ouest et l'Est de l'Iran ; mais, sauf exception, il n'y réussirent point ; l'empire de l'Est et de l'Ouest ne peut exister que sous un pouvoir écrasant, les premiers khalifes, Mahmoud de Ghazna, les Saldjoukides, les Mongols, Témour, quand les populations de l'Iran sont abruties par le coup de massue qui leur a été asséné ; dès qu'elles se ressaisissent, cet assemblage antinomique craque et s'effondre.

1. Texte arabe, page 206.

2. *Asâr*, ici formellement distingué des *bahar* et des *fourkhar*, qui sont des monuments, désigne, soit des inscriptions, soit des statues.

3. *Bahar*, pour *vahar*, est le sanskrit *vihâra*, dont dérive le nom de Boukhara. *Fourkhar* (*Farhang-i Djihanguiri*, supp. persan 1560, fol. 232 verso ; *Borhan-i kati*, supp. persan 1263, fol. 72, qui a copié le *Djihanguiri*; *Farhang-i Sorouri*, supp. persan 1422, folio 128) est interprété par *boutkhana* ou *boutkada* « temple de *bout* », c'est-à-dire de Bouddha. *Fourkhar*, car la vocalisation *farkhar* que donnent les lexiques n'a aucune autorité, est, à n'en point douter, *bout-khan* « temple de Bouddha », *khan* étant l'équivalent et l'origine du persan *khana*, et ayant été emprunté au persan par la langue arabe avec le sens de caravansérail. *Khana* « maison » du persan moderne, qui figure dans *bout-khana*, mot par lequel les lexiques persans expliquent *fourkhar*, était en pehlvi *khan-ak*, formé de *khan* par l'adjonction du suffixe adjectival *-ak*. L'équivalence $t = r$ de *pout* devenu *pour* est un fait de phonétique courant en Asie Centrale ; elle explique comment *r* occidental est souvent rendu par *t* en chinois, comment le nom des Ouïghours se trouve transcrit Huï-hut. (Sur le changement de *d* sanskrit en *r*, voir Pischel, *Grammatik der Prakrit-Sprachen*, et comparer Aboulféra, Albuféra, qui sont l'arabe Aboulféda). Le changement de *n* en *r* est suffisamment connu pour qu'il soit inutile d'en donner des exemples. Les lexiques persans ajoutent que Farkhar = Fourkhar est le nom d'une ville que Sorouri place dans le Turkestan ; en réalité, il existait en Asie trois pays de ce nom : une contrée située entre la Chine (*Khata*) et Kashghar, dans le Turkestan chinois, qui est celle dont parlent les lexiques persans ; une localité dans le Badakhshan, au-dessous de Thalakan, et une autre dans le pays de Khouttilan (Daulatshah, *Tazkirat al-sho-'ara*, éd. Browne, pages 69-70) ; cette dernière localité est celle qui est citée par Yakout al-Hamawi dans son *Dictionnaire géographique* (tome III, page 394), d'après le traité de géographie d'al-Djaïhani, sous la forme Bourghar, qui est phonétiquement équivalente à Bourkhar = Pourkhar = Fourkhar. C'était le nom d'une

nienne portent des noms qui sont formés avec celui du Bouddha, telles Boutan[1], l'un des villages de Nishapour, dépendant de Touraïsis, qui est *boutâna* « le bouddhique », et Boutkhadhan [2], l'un des villages qui dépendent de Nasaf, dont le nom est très évidemment en rapport avec le persan *boutkada* « temple de Bouddha », dont nous avons fait pagode [3].

Les Persans n'avaient donc point besoin de sortir de l'aire géographique de leur empire, et de s'en aller dans les contrées lointaines, en Chine, ou tout au moins en Asie centrale, pour y trouver les quelques traces de l'influence extrême-orientale que l'on remarque dans leurs œuvres, et qui s'infiltrèrent tout naturellement dans l'est de l'Iran, dans le Khorasan, où la culture bouddhique s'était répandue comme elle l'avait fait dans les steppes du Turkestan.

Il faut remarquer d'ailleurs que plusieurs de ces importations extrême-orientales dans l'art persan se sont très normalement produites durant la période mongole, lorsque les lamas tibétains apportèrent en Perse des livres illustrés de peintures indiennes. Il est possible, en effet, de dater d'une façon précise l'époque à laquelle les artistes musulmans ont emprunté aux peintures bouddhiques les flammes qui nimbent la tête des démons de l'Inde pour en faire l'auréole prophétique. Dans les peintures de l'*al-Asar al-bakiya* [4] d'Albirouni, qui ont été copiées sur les illustrations d'un exemplaire de facture mésopotamienne, du commencement du XIIIe siècle, peut-être des premières années de l'époque mongole, les prophètes ont toujours la tête cerclée du nimbe byzantin, comme les prophètes et les saints des Évangéliaires grecs, et ce nimbe se retrouve sous une forme très nette dans les peintures du frontispice du manuscrit des *Makamat* de Hariri qui a été illustré en 1237, tandis que, dans un manuscrit du *Kalila et Dimna* [5] copié en 1279, Mohammad est auréolé de la flamme bouddhique. Il en résulte que c'est tout au commencement de la période mongole que les peintres persans ont emprunté cette auréole à l'art des sectateurs de Sakyamouni, en même temps, il semble, que les démons aux yeux exorbités et flamboyants.

L'ambiance extrême-orientale que l'on remarque dans les livres illustrés à l'époque des Mongols s'explique aisément, comme je l'ai montré plus haut ; celle des peintures exécutées à Hérat et dans la Transoxiane, sous la domination des Timourides et des Shaïbanides, n'est pas plus mystérieuse, puisque ces princes, apparentés de près aux Mongols de Tchinkkiz Khaghan, régnaient sur des tribus de ce même type qui avait été

ville et d'un canton situés sur le fleuve Soghd, le Zarafshan, dont la vallée commençait dans le pays des Turks, aux monts de Bouttam. Bourghar était située plus haut que Pandjket. C'est ce même nom, sous une autre forme, qui est écrit Bourkhan, dans le *Borhan-i kati*, par suite de la confusion graphique entre *r* et *n* finaux, qui se produit souvent dans l'écriture arabe.

1. Yakout, *Dictionnaire géographique*, tome I, page 488.
2. *Ibid.* Le suffixe pehlvi -*ân*, en perse des Achéménides -*âna*, indique pour le mot qu'il contribue à former la possession de la qualité exprimée par le primitif : *boutkhad-ân* est littéralement « celui qui possède le *boutkhada*, le temple bouddhique ».
3. En admettant que *k* soit devenu *kh*, ce dont il y a des exemples.
4. Man. arabe 1489.
5. Man. persan 376.

celui des Huns et des Avares, lesquelles, comme tous les clans de race turke et tonghouze, avaient emprunté au Céleste Empire l'usage d'une quantité d'objets mobiliers, de détails d'habillement, qu'elles conservèrent par tradition, et qu'elles importèrent dans les pays qu'elles conquirent. Il est d'ailleurs certain qu'il y eut plus de Chinois à Samarkand et à Boukhara, au xv^e et au xvi^e siècles, aux époques durant lesquelles furent illustrés le traité des étoiles d'Abd al-Rahman al-Soufi (1437) et le Boustan de Darmesteter (1556), qu'il n'y en eut à Tauris, au commencement du xiv^e siècle, au moment où Rashid ad-Din fit illustrer les exemplaires de sa chronique ; c'était, en effet, à des Mongols que Khoubilaï Khaghan et Témour Khaghan, son petit-fils, confiaient des missions diplomatiques et militaires en Perse, plutôt qu'à des Chinois, qu'ils tenaient dans un mépris parfait, le mépris rageur des primaires et des ignorants pour les gens qui leur sont supérieurs, qu'ils employaient seulement pour ne pas avoir l'air de les évincer d'une façon systématique et absolue de l'administration intérieure du Céleste Empire.

Les relations des Timourides de la Perse et du Khorasan, les rapports des princes shaïbanides, qui leur succédèrent dans la souveraineté de l'Iran oriental, avec les Fils du Ciel, durèrent sans aucune interruption, de la fin du xiv^e siècle aux premières années du xvii^e ; elles amenèrent d'une façon incessante et continue, dans ces contrées de l'Occident, surtout dans la Transoxiane, une quantité de Célestes qui apportaient avec eux des présents officiels, consistant en objets de luxe fabriqués dans l'empire du Milieu.

Témour Keurguen envoya trois ambassades à Pé-king, en 1388, 1391 et 1394 ; la lettre qu'il fit remettre à l'empereur chinois par le chef de la troisième de ces missions, Darvish, exprimait ses sentiments de respect et de vassalité pour le Thaï Tsou des Ming. Son fils, Shah Rokh Bahadour Khan, correspondit longuement (1408-1419) avec le Fils du Ciel ; les missives qu'échangèrent les souverains de l'Orient et de l'Occident sont célèbres dans les fastes de la littérature persane, et l'empereur Tchheng Tsou se permit, dans l'une d'elles, de donner de pressants conseils politiques au roi de Perse. Ces relations se continuèrent sous les successeurs de Shah Rokh Bahadour Khan : l'on sait, par l'histoire des Ming, que, de l'année 1415 à 1499, vingt-cinq ambassades, envoyées par les princes timourides de Samarkand, de Boukhara, de Shiraz, d'Ispahan, se rendirent à la Cour du Nord. Il serait oiseux d'énumérer toutes celles que les Shaïbanides, et après eux les Djanides, envoyèrent à la Cour Céleste, jusqu'en l'année 1618, date à laquelle les ambassadeurs d'Imam Kouli furent reçus par le Fils du Ciel [1]. Les his-

1. *Introduction à l'histoire des Mongols*, pages 242-269. Depuis un certain temps, on a pris l'habitude de considérer ces ambassades, et d'autres, que mentionnent les historiens chinois, non comme de véritables missions, au sens diplomatique de ce terme, mais comme des passages de marchands dans la capitale du Céleste Empire. L'erreur est singulière ; elle méconnaît le caractère de l'histoire officielle chinoise, dont les éléments, recueillis au jour le jour par des fonctionnaires spéciaux, qui travaillent de la façon la plus indépendante qui se puisse imaginer, en dehors du contrôle de l'empereur, qui s'en est toujours vu refuser la communication, sont placés dans des coffres scellés que l'on n'ouvre qu'après la disparition de la dynastie régnante, de telle sorte que donner l'ordre d'écrire l'histoire d'une dynastie, signifie qu'il est reconnu qu'elle a disparu de la scène du monde. Ces documents rédigés au jour le jour, que l'on trie, après la

toriens persans, moins soucieux de l'exactitude que les chroniqueurs de l'empire du Milieu, ne se sont point donné la peine de mentionner l'arrivée, dans la capitale de la Perse, et dans les villes de la Transoxiane, des missions envoyées en réponse à ces ambassades par les empereurs chinois ; ils gardèrent un silence diplomatique sur ces relations secrètes au cours desquelles les cours iraniennes étaient loin de tenir le premier rôle ; mais l'on sait qu'Oulough Beg Keurguen, fils de Shah Rokh Bahadour Khan, fit venir de Chine, durant plusieurs années, des plaques de faïence (*tchini*), dont on lambrissa les murs d'un palais élevé dans ses jardins, à la porte de Samarkand, qu'on appelait le « Palais chinois » *Khana-i tchini*. En l'année 1448, les cavaliers des princes shaïbanides, qui furent continuellement en lutte avec les descendants de Témour, comme ils devaient plus tard batailler sans trêve avec les Safavis, poussèrent une incursion jusqu'aux murailles de Samarkand ; les barbares ne pouvaient songer à attaquer de front une place aussi puissamment défendue, ils tournèrent leur fureur et leur dépit contre le « Palais chinois » ; ils brisèrent les revêtements de faïence à coups redoublés de leurs lourdes masses d'armes, et ils saccagèrent les galeries décorées de peintures qui s'enroulaient sur un fond d'or [1].

Ces faits, l'influx chinois qui s'exerça dans la décoration persane à l'époque de Shah Abbas [2], expliquent comment les personnages qui figurent dans les illustrations des livres enluminés au XVIe siècle, dans les cités de la Transoxiane, sous le règne des Shaïbanides, ont souvent l'apparence beaucoup plus chinoise que ceux des peintures exécutées sous la domination des Mongols, pourquoi l'on retrouve dans l'ornementation des livres enluminés pour la cour des Safavis des détails et des motifs qui sont nés sous le pinceau agile des artistes du Céleste Empire.

*
* *

Les artistes qui ont pris la peine de signer les tableaux dont ils ont couvert les pages des livres de luxe sont une minorité infime, et les plus parfaites de ces œuvres d'art ne portent aucune indication qui permette de déterminer leurs auteurs : sur 74 peintures persanes qui composent ce recueil, il en existe seulement cinq qui soient signées. On ignorera toujours le nom des peintres qui ont enluminé l'Ascension de Mahomet au Ciel, le recueil des œuvres de Mir Ali Shir Navaï, et tant d'autres

chute de la dynastie, quelquefois plusieurs siècles après qu'ils ont été écrits, pour écrire son histoire, des textes aussi authentiques que le *Journal officiel* ou le *Bulletin des Lois* de la République Française ; s'imagine-t-on le *Journal Officiel* enregistrant l'arrivée à Paris d'un commerçant de Vienne ou de Lisbonne au même titre que celle d'un envoyé extraordinaire et ministre plénipotentiaire de Sa Majesté Apostolique ou de Sa Majesté Très-Fidèle ? Et pense-t-on que les empereurs chinois recevaient les premiers venus comme ambassadeurs sans leur demander de produire des lettres de créance ?

1. Abd ar-Razzak al-Samarkandi, *Matla al-saadaïn*, man. supp. persan 1772, fol. 358. Il n'est pas dit que ces peintures (sur fond) en or, *zarkâr*, dont parle l'auteur du *Matla al-saadaïn*, représentaient des personnages ; il est plus vraisemblable que c'étaient des arabesques ou des motifs d'ornementation.

2. Au XVIIe siècle, en Perse, la céramique blanche à décors bleus est copiée sur des poteries chinoises, avec l'adjonction d'une décoration florale qui est caractéristique de l'art persan. A cette époque, il y eut en Perse une recrudescence de sinomanie.

chefs-d'œuvre de l'art persan ; cette indifférence de l'artiste frise le mépris pour les incompréhensifs qui posséderont son œuvre ; elle ne se remarque pas seulement dans les manuscrits conservés à la Bibliothèque Nationale ; on la retrouve dans la très grande majorité de ceux qui appartiennent aux collections étrangères et particulières. Cette lacune rendra toujours incertaine et vague l'histoire de la peinture en Perse : on connaît bien, par les chroniques, les noms de quelques-uns de ces peintres, et l'époque à laquelle ils ont vécu ; mais cette connaissance est à peu près vaine, car, sur cent peintures qui ornent les livres persans, il n'y en a pas beaucoup plus d'une qui soit signée, j'entends signée authentiquement par l'artiste, en ne tenant naturellement aucun compte, ni des signatures apocryphes, ni des attributions récentes, celles des xviie et xviiie siècles, faites en Perse et dans l'empire osmanli, dans des intentions plus ou moins suspectes, et qui, même quand leur auteur était de bonne foi, ne reposent sur aucune donnée précise, sur aucune tradition authentique et valable. Cela sans compter que Behzad et les grands artistes tenaient des écoles fréquentées par de nombreux élèves qui travaillaient sous la direction du maître, imitant le plus possible sa manière et son coup de patte, ledit maître venant, quand le travail était fini, procéder à quelques retouches qui en faisaient sa propriété, ce qui, d'ailleurs, s'est passé dans toutes les écoles, à toutes les époques. Aux siècles révolus, encore plus en Orient qu'en Occident, la personnalité de l'artiste importait peu : les meilleurs, les plus habiles, n'essayaient même pas de dégager la leur, et de l'imposer ; ils étaient avant tout traditionnistes et traditionalistes. Dans ces conditions particulièrement défavorables, il sera toujours impossible de déterminer les auteurs des peintures qui décorent les feuillets des manuscrits iraniens, quand elles ne sont pas signées ; toute tentative dans ce sens ne peut se baser que sur des possibilités douteuses, sur des probabilités nuageuses, sur la fantaisie plus ou moins intéressée de celui qui s'y livre, car il est impossible d'articuler, non un commencement de preuve, mais bien l'ombre d'une raison de ces attributions ; l'on se trouve, en effet, dans une situation cent fois pire que celle d'un critique d'art qui, si trois seulement des tableaux du musée Pitti étaient signés, se ferait fort de mettre un nom sur tous ceux qui figurent dans cette incomparable collection, en se guidant d'après les renseignements donnés par Vasari, puisque les Persans n'ont jamais pensé à se donner la peine d'écrire l'histoire de leur peinture, ou celle, plus restreinte, de leurs peintres.

Jusqu'au jour où elles sont devenues un objet de spéculation, les Persans ont attribué une assez médiocre importance aux illustrations de leurs manuscrits. Ils leur préfèrent de beaucoup les œuvres des calligraphes, les pages merveilleuses sur lesquelles s'est exercé le kalam de Mir Ali, et celui de Mir Imad. On se rend assez mal compte, non de l'habileté, mais de la science que représente chacun de ces feuillets que les amateurs, dans l'Iran, couvrent de pièces d'or, sur lesquels l'artiste a tracé, en courbes savantes, plus régulières que des lignes typographiques, les vers de Firdausi, de Nizami, de Hafiz. Il faut toute une vie d'étude pour atteindre cette souplesse et cette régularité qui ont fait du naskhi, du nastalik, du talik, un ornement plus varié que tous

ceux de l'Occident, un ornement qui se lit, dont les volutes et les rinceaux aux courbes gracieuses recèlent dans leurs inflexions savantes la triple harmonie du dessin, du rythme, de la pensée, la musique des vers de Nizami, et la majesté des versets du Koran.

L'art de la calligraphie a évolué en Perse jusqu'à l'extrême limite de son développement, et il est arrivé à la perfection absolue, aussi absolue que celle à laquelle atteignirent les poètes anciens et les décorateurs du xv° siècle. La peinture, par les conditions mêmes au milieu desquelles vivaient les artistes, était condamnée à n'évoluer que dans des limites extrêmement bornées, et à aboutir à une impasse. Elle ne pouvait sortir des livres, qui sont plus souvent fermés qu'ouverts, dans un pays où la reproduction des formes vivantes est condamnée par la religion ; l'on devine ce que serait devenue la peinture, en Italie, et en France, si elle avait été chassée des basiliques, bannie des livres d'heures, expulsée des Bibles, si on l'avait systématiquement réduite à illustrer l'Énéide de Virgile et la Chanson de Roland. Si parfaits qu'aient été les moyens des peintres iraniens, et il ne semble pas qu'au xv° siècle ils fussent très inférieurs à ceux de leurs contemporains de l'Occident, leur art était condamné à l'impuissance, à végéter entre les pages des *Livres des Rois* et des œuvres des grands poètes, sans pouvoir briser ce cadre étroit, dans lequel il a étouffé par suite de l'interdiction qui lui était faite d'aspirer aux grands espaces sans lesquels les maîtres de la Renaissance n'auraient jamais existé. Ils furent souvent de bons exécutants, quelquefois des virtuoses de talent ; il est très rare qu'ils aient été des compositeurs, et qu'ils se soient élevés jusqu'à la création de formules nouvelles, sans laquelle l'art n'est que la répétition fastidieuse et monotone des mêmes motifs ; en ce sens, ils sont vraiment des artistes de second ordre ; la faute en est plus à leur technique qu'à leurs moyens : les enlumineurs, aux siècles de jadis, en Perse, comme en France, aujourd'hui, les miniaturistes, n'ont jamais rien inventé ; ils se bornent à imiter les peintres de tableaux, en variant quelque peu, d'une façon qui n'est pas toujours heureuse, souvent en les dérangeant, les éléments dont sont formées les œuvres de chevalet. La seule originalité de la peinture persane, c'est que, contrairement aux arts nés dans toutes les autres civilisations, elle ne doit rien à la religion qui lui défendait d'historier les épisodes de sa légende ou de lui emprunter ses thèmes, et qu'elle s'est rigoureusement suffi à elle-même dans l'illustration de la poésie épique et lyrique, où il faut aller chercher les chefs-d'œuvre qui sont nés au xv° et au xvi° siècle sous le ciel limpide de l'Iran.

En ce sens, les Persans ont raison de préférer à leur peinture, qui, malgré ses mérites et son charme, est toujours demeurée un art secondaire, sans liberté et sans autonomie, inférieur à leur décoration et à leur enluminure, qu'ils ont portées à la perfection, l'art de la calligraphie qui n'a jamais été entravé dans son évolution, et dont les œuvres sont arrivées à une perfection inimitable de beauté et d'élégance, à laquelle ne saurait prétendre aucune autre écriture, même l'écriture chinoise, dont les caractères, aux formes compliquées et diverses, sont des fleurs étranges semées sur les feuillets des livres.

II. DESCRIPTION DES PLANCHES

RELIURES

1. — La reliure du manuscrit persan 357, qui contient un exemplaire de luxe de la *Khamsa*, ou recueil des cinq poèmes de Abd Allah Hâtifi, neveu de Djami, l'un des meilleurs poètes de son époque, qui mourut en 1520. Le manuscrit est orné aux feuillets 1, 23, 43 et 66 de sarlohs d'une exécution parfaite ; le copiste se nomme au folio 98 Sultan Ali al-Kaïni al-Sultani ; il a été écrit dans la seconde moitié du xv° siècle. Les plats de la reliure ont été découpés et rapportés sur une reliure européenne ; le fond en est vert d'eau, orné d'entrelacs en camaïeu, bordés d'or et de fleurs aux pétales rouges, avec, au centre et aux quatre angles, des réserves formées d'un sablé d'or sur lequel continuent à courir les ornements en camaïeu. L'ensemble est encadré dans une bordure noire, ornée d'une décoration en or, qui ondule à sa surface comme les nuages des peintures mongoles et timourides, dont elle est la stylisation.

2. — La reliure du *Makhzan al-asrar* de Nizami (manuscrit supplément persan 985). Cette reliure en cuir repoussé et doré est d'une technique parfaite ; elle a été exécutée vers la fin du xvi° siècle ou au commencement du xvii° ; elle représente une gazelle terrassée par un dragon ; dans le ciel, plane un Simourgh, au milieu de nuages aux formes contournées ; dans l'angle de gauche, un singe est monté à califourchon sur un ours. La gazelle terrassée par le dragon est la variante d'un motif très ancien dans lequel la gazelle est attaquée par un lion, et qui se trouve déjà dans les bas-reliefs de l'Apadana de Persépolis ; le lion de l'Asie antérieure y a été remplacé par le dragon de l'Extrême-Orient. Ces belles reliures en cuir estampé et doré se trouvent au milieu du xvi° siècle, dans la seconde période du règne de Shah Tahmasp, mais leur technique et leur manière se modifient à mesure que l'on descend le cours du xvi° siècle, et que l'on pénètre dans le xvii°. La décoration d'une de ces reliures qui a été exécutée en 1561 (man. supp. persan 1956) est très simple, et elle emprunte tous ses éléments au règne végétal : elle se compose d'un médaillon central orné d'une décoration florale, encadré dans un lacis formé de rinceaux et de la stylisation outrancière du nuage chinois ; les motifs tirés du règne animal en sont complètement exclus ; une très belle reliure en cuir noir exécutée vraisemblablement à Shiraz (man. supp. persan 766) en 895 de l'hégire (1489) est également décorée en son centre d'un élément polygonal,

avec des coins dorés. Mais la tradition de ces reliures historiées est ancienne dans l'Iran, et elle se rattache à la technique des tapisseries, car l'on trouve en 909 de l'hégire (1503), à Shiraz, un exemplaire du *Mihir ou Moushtari* (supplém. persan 765), revêtu, d'une somptueuse reliure *soukhta*, en or un peu passé, sur laquelle courent dans une forêt toutes sortes d'animaux, ours, grues, mouflons, antilopes. Cette technique se continue sur les plats des reliures composées sous le règne de Shah Tahmasp, sous la domination de ses successeurs, Shah Ismaïl II, Mohammad Khodabanda, Shah Hamza, Shah Ismaïl III, comme le montre la reliure du *Firak nama* reproduit dans la planche 3, mais ces motifs animaux sont de petites dimensions ; c'est à peine si leur répétition symétrique par rapport aux perpendiculaires de la reliure parvient à remplir le cadre d'un des plats ; aucun d'eux n'atteint l'importance magistrale du groupe formé par la gazelle et le dragon qui décore la reliure du *Makhzan al-asrar*, laquelle est contemporaine des peintures qui ont été ajoutées au commencement du volume (voir plus loin), lors de sa réfection, tout à fait à la fin du xvie, ou tout au début du xviie, sous le règne de Shah Abbas le Grand. Ces reliures dorées ont succédé aux reliures qui étaient en vogue à l'époque timouride et qui étaient constituées par des entrelacs découpés en noir sur fond bleu et sur fond d'or.

3. — La reliure d'un exemplaire du *Firak nama* (manuscrit persan 243), poème écrit par Salman Savadji, à la demande du sultan ilkhanide Shaïkh Ovaïs, pour commémorer la douleur cuisante que causait à ce souverain la fuite de son mignon, Baïram Shah, lequel avait quitté sa cour à la suite d'une dispute qui s'était élevée entre eux (Rieu, *Catalogue of the persian manuscripts in the British Museum*, page 625). Salman Savadji composa ce poème en 1359, à l'âge de soixante et un ans. Le manuscrit est orné d'une peinture très détériorée, qui tient une double page, et qui est signée Bahram Kouli Afshar. Ce Bahram Kouli Afshar, comme on le voit assez par la graphie de sa signature, est le même personnage que le Agha Bahram Afshar, qui en l'année 1561, a exécuté le tableau qui décore le commencement du recueil des cinq masnavis de Nizami de la collection Marteau (supp. persan 1956), dans une belle reliure dorée. La reliure est de cuir gaufré et doré en deux tons, l'un d'or jaune, l'autre d'or vert, formant des cartouches en relief ; son exécution se place dans les dernières années du xvie siècle. Les plats intérieurs sont formés de dessins en papier doré découpé, collés sur un fond constitué par des quadrilatères à côtés curvilignes, noirs, rouges, verts. La décoration de cette reliure est inférieure à celle de la reliure du *Makhzan al-asrar* qui est reproduite dans la planche précédente ; le motif central représente une antilope blessée au pied d'un arbre ; des dragons volent dans les quatre angles de la composition, où l'artiste, de plus, a figuré quatre fois le même motif, représentant un tigre qui dévore une antilope, dont une variante se trouve sur les plats de la reliure du *Makhzan al-asrar* (planche 3).

4. — La reliure d'un exemplaire du *Madjalis al-oushshak*, recueil de biographies de Mystiques et de savants, attribué au souverain du Khorasan, Sultan Hosaïn Bahadour

Khan (manuscrit supplément persan 775). Ce manuscrit de luxe, dont la copie n'est point daté, comme d'ailleurs la plupart des exemplaires de cet ouvrage, a été, d'après une note, écrite par Langlès, en Brumaire An VIII de la République, sur l'un de ses feuillets de garde « apporté du Caire et déposé à la Bibliothèque Nationale par le Cit. Monge au nom du General Bonaparte ». Il contient cinq peintures d'une assez bonne exécution, deux principalement, celles des feuillets 152 v° et 209 v°, deux très belles pages de titre en or et en couleurs, dans lesquelles le rouge n'est employé qu'avec beaucoup de discrétion, les deux nuances dominantes étant le bleu et l'or; ces pages de titre sont composées dans un style plus sobre que celles qui illustrent le manuscrit supplément turc 635 (voir planche 12). Les gros turbans à côtes, tels que ceux des personnages de la peinture du feuillet 209 v°, se retrouvent dans les enluminures d'un manuscrit daté de 1534. L'exécution de cet exemplaire du *Madjalis al-oushshak* doit se placer dans la seconde moitié du xvi° siècle, plutôt vers la fin de ce siècle. La reliure en laque verte, avec des réserves en noir, est ornée d'oiseaux en camaïeu, au profil bordé d'or, qui sont les mêmes que l'on trouve dans les marges des manuscrits, tels que le recueil des poésies de Khosrau de Dehli, qui porte la date de 1559 (Persan 245). Les plats intérieurs de la reliure sont faits de cuir gaufré et doré, avec des réserves en bleu et en noir.

5. — L'un des plats de la reliure du manuscrit supplément persan 1309, qui contient le Divan de Hafiz ; cette reliure est en cuir repoussé et doré, en or de deux tons, l'un jaune, l'autre tirant sur le vert. Le manuscrit n'est point daté ; il contient de petites peintures très curieuses ; il a été exécuté vers 1560.

6. — L'un des plats de la reliure du recueil des cinq masnavis de Nizami, daté de 1619 (manuscrit supplément persan 1029), voir planches 56-65. Cette reliure, à l'exception de l'octogone central, et des huit cartouches qui se trouvent dans le prolongement de ses rayons, est en carton laqué jaune. Elle constitue une restauration moderne, vraisemblablement de la seconde moitié du xviii° siècle, d'une reliure beaucoup plus ancienne, de l'époque timouride, vers 1480, dont les seules parties subsistantes sont l'octogone et ses cartouches ; elle était formée d'entrelacs noirs sur champ bleu, identiques à ceux de l'octogone central, qui se croisaient et se coupaient sous un angle de 45 degrés, de façon à multiplier sur la reliure la forme de l'octogone ; aux angles de cet octogone, et de celui, plus petit, qui y est inscrit, se trouvaient des pierres précieuses qui ont été arrachées de leurs sertissures, lesquelles sont encore très visibles. Cette reliure est signée Mohammad Sadik, dans une fleur, près du bord inférieur.

7. — L'un des plats de la reliure d'un exemplaire de luxe de la *Hamla-i Haïdari*, histoire en vers de Mahomet et des quatre premiers khalifes, par Mirza Mohammad Rafi, surnommé Bazil (manuscrit supplément persan 1030). Bazil était le fils d'un Persan de Mashhad, Mirza Mahmoud, qui vint aux Indes sous le règne de Shah Djihan ; il naquit à Dehli, et, après avoir été attaché à l'état-major du prince Moïzz ad-Din, il fut gouverneur de Goualior ; il perdit cette charge après la mort d'Aurangzib ; il mourut à Dehli

en 1712, laissant la *Hamla-i Haïdari* incomplète. Elle fut terminée en 1722, par un certain Nadjaf, qui avait trouvé un poème composé par le sayyid Abou Talib d'Isfahan, lequel prenait l'histoire d'Ali au point même où Bazil l'avait abandonnée. La source principale de la *Hamla-i Haïdari* est le *Maaridj al-noubouwwat* de Moïn ad-Din al-Farahi, qui mourut en 1501 (Rieu, *Catalogue of the persian manuscripts in the British Museum*, pages 704 et 149). Mirza Mohammed Rafi a visiblement, mais en vain, cherché à imiter le *Livre des Rois* de Firdausi dans cet immense poème. Le manuscrit a été exécuté dans le nord de l'Inde ; il porte la date de 1808 ; il est orné d'un très grand nombre d'enluminures et de peintures d'une exécution médiocre ; la reliure est en laque jaune décorée de dessins en noir parsemés de fleurs et d'entrelacs en or et en rouge, d'un encadrement formé d'une large bordure de moire verte ; elle est datée de l'an 1833.

ENLUMINURES

8. — L'une des pages de titre du recueil des poésies écrites en turk oriental par Aboul-Ghazi Sultan Hosaïn, souverain du Khorasan (supplément turc 993, folio 3 v°). Le manuscrit a été copié à Hérat, par le célèbre calligraphe Sultan Ali al-Mashhadi, en 1485 (voir planche 34).

9. — Rosace octogonale contenant, inscrits dans des cercles, les titres de tous les ouvrages, tant en prose qu'en vers, composés par Mir Ali Shir Nawaï, dont la copie, en deux volumes, par Ali Hidjrani, a été terminée en 1526 (manuscrit supplément turc 316, folio 2, voir planches 35-39). On lit dans le cercle extérieur, de droite à gauche : 1° *Mounadjat*, préface en prose ; 2° *Arbaïn hadis*, recueil de quarante traditions arabes, paraphrasées en vers turks ; 3° *Siradj al-Mouslimin*, traité en vers sur les dogmes fondamentaux de la loi musulmane ; 4° *Nazm al-djawahir*, paraphrase en vers turks des sentences attribuées à Ali ; 5° *Nasaïm al-mouhabbat*, traduction de la *Nafahat al-ouns* de Djami ; 6° *Lisan al-taïr*, poème mystique, qui a la prétention injustifiée d'imiter le *Mantik al-thaïr* d'Attar ; 7° *Haïrat al-abrar* ; 8° *Farhad ou Shirin* ; 9° *Laïla ou Madjnoun* ; 10° *Sab sayyara* ; 11° *Sadd-i Iskandar*, les cinq masnawis de la *Khamsa* de Nawaï ; 12° *Khotba-i dawawin*, préface en prose des quatre diwans dont les noms suivent : 13° *Gharaïb al-soghr* ; 14° *Nawadir al-shabab* ; 15° *Badaï' al-woustb* ; 16° *Fawaïd al-koubr* ; ces seize ouvrages forment le contenu du premier volume (supp. turc 316). Dans le cercle intérieur, également de droite à gauche : 17° *Mizan al-awzan*, traité de prosodie ; 18° *Mouhakamat al-loghataïn*, parallèle en prose entre le persan et le turk oriental ; 19° *Madjalis al-nafaïs*, biographies des poètes ; 20° *Khamsat al-moutahayyirin*, biographie de Djami ; 21° *Tarikh-i anbia*, histoire des prophètes et des philosophes ; 22° *Tarikh-i moulouk-i Adjam*, histoire des rois de l'ancienne Perse ; 23° *Halat-i Mir Hasan ou Pahlavan Mohammad*, biographies de Sayyid Hasan

Ardashir et de Pahlavan Shams ad-Din Mohammad ; 24° *Wakfiyya*, textes des actes de wakf concédés par Ali Shir ; on lit dans le cercle central : 25° *Mounsha'at*, modèles de lettres ; ces neuf derniers traités sont contenus dans le second volume (supplément turc 317). La rosace est d'une exécution parfaite ; elle est entièrement peinte en bleu lapis, à l'exception du cercle dans lequel se lisent les titres des seize premiers ouvrages, lequel est peint en vert clair. Les titres sont écrits en blanc sur fond noir ; le tout est rehaussé très discrètement d'or et de quelques touches de couleur rouge ; le dessin de cette rosace reproduit la projection sur un plan horizontal d'un dôme, raccordé par huit pendentifs au plan octogonal d'une salle qu'il couronne.

10. — Deux sarlohs, ou en-têtes en couleurs du second volume des œuvres complètes de Mir Ali Shir Nawaï (man. supplément turc 317, fol. 371 v°, 269 v°). Ces deux sarlohs sont d'une très belle exécution, et la photographie n'en rend que très imparfaitement la délicatesse. Le premier se trouve en tête des actes de wakf, *Wakfiyya*, d'Ali Shir ; il est constitué par un grand cartouche central en or, décoré de dessins en or, placé sur un rectangle bleu lapis, dans lequel l'enlumineur a pratiqué des réserves, qu'il a peintes en noir et en vert clair. Ce sarloh est surmonté d'un fronton triangulaire dans lequel les couleurs dominantes sont le bleu lapis et le noir. Le second orne le commencement du traité de prosodie intitulé *Mizan al-awzan* ; sur un fond bleu décoré de fleurs rouges, jaunes et vertes, se détache un enroulement de lignes blanches pointillées de noir, qui délimitent, au centre de la composition et à ses deux extrémités, des secteurs peints en or.

11. — L'une des pages enluminées contenant le commencement du *Makhzan al-asrar* de Nizami, copié en 1537-1538, par Mir Ali, pour le sultan de la Transoxiane, Aboul-Ghazi Abd al-Aziz Bahadour Khan (manuscrit supplément persan 985) ; voir planches 40-42. Cette enluminure est presque tout entière peinte en bleu lapis avec des réserves en noir.

12. — L'une des pages de titre d'un manuscrit de luxe de l'*Iskandar nama*, histoire légendaire d'Alexandre le Grand, en vers turcs, par Tadj ad-Din Ahmad ibn Ibrahim al-Ahmadi (manuscrit supplément turc 635, folio 2). Al-Ahmadi, né à Karmiyan, commença ses études dans cette ville, puis il alla les compléter au Caire, qui était alors le centre intellectuel de l'Islam occidental, et il s'adonna spécialement à la jurisprudence ; les historiens osmanlis estiment qu'il est un des jurisconsultes les plus éminents du règne du sultan Bayazid Ier. Il remplit les fonctions de précepteur du prince de Karmiyan, et entra, par la suite, au service d'Amir Solaïman, fils du sultan Bayazid, qui le combla de faveurs, et pour lequel il composa l'*Iskandar nama*. Tadj ad-Din al-Ahmadi mourut en 1412.

Le roman d'Alexandre est l'une des fictions les plus célèbres et les plus merveilleuses de l'Islam ; il est le dernier épisode de l'histoire des Kayanides dans l'épopée iranienne. Le plus connu des *Iskandar nama* est celui que Nizami composa pour rivaliser avec le *Livre des Rois* de Firdausi, tâche ingrate dans laquelle il échoua complètement,

malgré l'éclat de son talent, et aussi, parce qu'il imagina de la commencer à un âge où la verve poétique est entièrement évanouie. Al-Ahmadi se défend d'avoir imité, comme le firent tant d'autres rimeurs, l'*Iskandar nama* de Nizami; son œuvre est en effet très différente de celle du poète persan, et bien inférieure; il a ajouté au roman d'Alexandre, tel que le connaissent les Musulmans, des dissertations philosophiques sur l'origine du monde, et celle de l'homme, sur leur forme, sur les facultés de l'homme; la valeur poétique de ces parties didactiques, qui forment un remplissage facile et inutile, est rigoureusement nulle. Plus d'un quart de l'*Iskandar nama* est formé par un récit d'Aristote, vizir d'Alexandre, qui, suivant un procédé connu et d'un usage commode, expose à son maître l'histoire de l'Orient, depuis ses origines, jusqu'à l'époque à laquelle écrivait al-Ahmadi. Ce médiocre poème, dans lequel, comme dans toutes les œuvres de la poésie turque, transparaît l'influence littéraire de la Perse, fut terminé le 17 février 1390. Il semble que l'auteur fut satisfait de son œuvre, car il la continua après cette date; il parle en effet dans l'*Iskandar nama* de l'invasion de Tamerlan dans l'empire osmanli et de la mort de Sultan Bayazid (1402).

La copie du manuscrit a été terminée le 17e jour du mois de Radjab 968 de l'hégire, le 3 avril 1561, par Hasan, fils de Mohammad, fils de Hasan, originaire de Shiraz. L'écriture n'a rien de turc, pas plus que les peintures, qui sont dans un style purement persan. Les Osmanlis, au XIVe siècle, avant la conquête de Byzance et du reste de l'empire grec, n'avaient aucune forme de civilisation qui leur fût propre; ils vivaient complètement et absolument sous l'influence de la civilisation persane, comme avaient vécu les Saldjoukides, leurs maîtres, comme végétèrent dans la suite des âges tous les aventuriers qui s'en vinrent régner sur la terre d'Iran; ils n'en eurent pas davantage quand ils se furent emparés de la capitale de Constantin, quand ils unirent dans un syncrétisme étrange et aveugle, les formules littéraires et artistiques empruntées à la Perse aux procédés de gouvernement qui avaient été ceux du Bas Empire. Cet exemplaire a été donné à la Bibliothèque Nationale, en 1836, par Mohammad al-Rashid, administrateur des biens de mainmorte, que les villes de la Mecque et de Médine possèdent à Alger.

Cette page de titre, richement enluminée en or et en couleurs, contient le commencement de l'*Iskandar nama*, dont le titre se lit à la première ligne; quoique inférieure à celle de la planche 11, la facture et le goût en sont encore bons et très sobres: les deux couleurs dominantes sont le bleu lapis et l'or; il n'y a que peu de rouge. Sous le pinceau d'artistes d'un goût moins sûr, aux époques postérieures, le rouge envahit ces pages, ce qui leur donne un aspect criard et désagréable.

PEINTURES DE L'ÉPOQUE MONGOLE

Ces peintures sont conservées dans un manuscrit de l'histoire des Mongols, écrite par Rashid ad-Din, ministre des deux sultans mongols de Perse, Ghazan et Oltchaïtou (manuscrit supplément persan 1113).

L'histoire des Mongols a été terminée dans les premiers mois de l'année 1304, et Rashid ad-Din avait assigné des revenus qui devaient servir à en répandre les exemplaires, dans l'original persan et dans sa traduction arabe ; des fragments d'un manuscrit de la version arabe, conservés dans les bibliothèques de la Royal Asiatic Society of Great Britain and Ireland et de l'Université d'Édimbourg, sont ornés de peintures dont il a été parlé dans l'Introduction. Les fonds qui devaient servir à l'entretien de l'atelier d'édition fondé par Rashid ad-Din, à Tauris, furent confisqués au profit du trésor du sultan, avec tous les autres biens de mainmorte constitués par le vizir, lors de sa condamnation à mort, en juillet 1318, par le sultan Abou Saïd, fils d'Oltchaïtou.

Le manuscrit 1113 de l'histoire des Mongols est incomplet de son commencement et de sa fin, et beaucoup des peintures qui le décorent ont été très endommagées ; la date à laquelle il a été copié, le nom du prince pour lequel il a été enluminé, ont disparu avec ses premiers et ses derniers feuillets ; tout ce que l'on sait à son sujet, c'est qu'il provient d'une bibliothèque d'Ardabil, comme beaucoup d'excellents manuscrits, qui, au commencement du xixe siècle, furent transportés à Saint-Pétersbourg. Le grand nombre des tableaux qui illustrent ce manuscrit, leur caractère très archaïque et essentiellement différent de tout ce que l'on fit plus tard, tant comme facture générale que comme palette, l'ensemble de ses caractéristiques, le fait que la technique de ses peintures fut imitée par les artistes qui travaillèrent à Baghdad, à l'extrême fin du xive siècle, à l'époque de la domination de Témour Keurguen [1], que ses tableaux servirent de modèles aux peintres qui enluminèrent les manuscrits illustrés au xve siècle, à l'époque des princes timourides, Shah Rokh Bahadour Khan [2] et Mirza Sultan Abou Saïd Bahadour Khan [3], sont autant de preuves qui concordent à établir qu'il a été exécuté à Tauris, dans l'atelier de copie institué par Rashid ad-Din, à une date antérieure à la mort du vizir, c'est-à-dire entre les années 1304 et 1318. Les circonstances

[1]. Ce manuscrit appartient aux collections du British Museum, où il porte le n° Add. 18113 ; il contient le *Houmaï Houmayoun*, qui est une médiocre et terne imitation du *Khosrau et Shirin* de Nizami, sur le mètre de l'*Iskandar nama*, le *Kamal nama*, le *Rauzat al-anwar* ; il a été copié par Mir Ali ibn Ilias al-Tabrizi al-Baourtchi pour Aboul-Fath Babram (Rieu, *Catalogue of the persian manuscripts in the British Museum*, p. 620-621). Il porte la date de Djoumada Ier 798 (1396). Six de ses peintures ont été reproduites par Martin dans son *Miniature painting and painters*, planches 45-50.

[2]. Un manuscrit du *Djihangoushaï*, daté de 1437 (supp. persan 206).

[3]. Une *Khamsa* de Nizami, datée de 866 de l'hégire = 1462, qui appartient à M. Sambon, sur les caractéristiques de laquelle je me suis expliqué dans l'*Introduction*, et sur lesquelles je reviendrai plus loin.

politiques qui suivirent la disparition du sultan Abou Saïd provoquèrent dans tout l'Iran, pendant plus d'un siècle, une telle débâcle, un gâchis à ce point absolu, qu'il est invraisemblable qu'une œuvre de cette importance ait pu être commencée, continuée, menée jusqu'à son exécution complète, au milieu d'une telle incertitude du lendemain. La misère intellectuelle dans l'Iran, après la chute des Mongols, l'instabilité politique et sociale fut tellement poignante, qu'il ne se trouva pas, durant cent années, un érudit qui eût assez de quiétude pour écrire une histoire de sa patrie, qu'il s'écoula un siècle entre l'époque, sous le règne du sultan Abou Saïd Bahadour Khan, fils d'Oltchaïtou Khorbanda, à laquelle Hamd Allah Mostaufi termina le *Tarikh-i gouzida*, et la date à laquelle Shah Rokh Bahadour Khan régnant sur le second empire mongol, Hafiz Abrou eut l'idée d'entreprendre la rédaction de la *Zoubdat al-tawarikh*. Il est, d'autre part, rigoureusement impossible d'admettre que ce manuscrit soit une copie de l'histoire des Mongols, exécutée à l'époque timouride, sous le règne de Shah Rokh Bahadour Khan, qui fit faire une véritable édition de cette chronique, dont les exemplaires, qui n'avaient jamais été très nombreux, étaient devenus très rares, et menaçaient de se perdre ; il est aussi inadmissible que les artistes qui l'ont illustré se soient astreints à recopier ses illustrations d'une façon diplomatique, sans changer, sans altérer, sans modifier, la moindre de leurs dispositions, ce qui est contraire aux habitudes des peintres persans, ce qui d'ailleurs serait possible pour une ou deux enluminures, ce qui manifestement est impossible, quand il s'agit des cent dix tableaux contenus dans l'un des manuscrits originaux écrits et enluminés à Tauris. Un exemplaire de l'histoire des Mongols, sans peintures, copié pour Shah Rokh Bahadour Khan, conservé à la Bibliothèque Nationale sous le numéro 209 du supplément persan est, à tous les points de vue, essentiellement différent du présent manuscrit. Un fait est certain, c'est que les tableaux qui décorent le manuscrit 1113 ont été copiés directement sur des peintures de l'exemplaire original, c'est-à-dire qu'ils sont les répliques de ces peintures originales, qui furent été exécutées par les artistes de Rashid, à Tauris, pour Ghazan Khan, par conséquent à une date antérieure à l'année 1304 ; on lit, en effet, sur l'une des tours de l'édifice qui est représenté dans la peinture de la planche 20, une inscription en arabe, ainsi formulée : « Sultan Mahmoud Ghazan, qu'Allah prolonge son règne et son khalifat, et qu'il l'éternise [1] ! » Il est évident que cette épigraphe n'a pu être écrite que sous le règne de Ghazan ; aucune personne, tant soit peu au courant de l'histoire de l'Orient, n'admettra qu'elle ait pu être inventée, par un enlumineur, dans la première moitié du xve siècle, sous la domination de Shah Rokh, alors que le souvenir des khaghans mongols était tombé dans l'oubli, alors que leurs noms n'étaient plus connus que de quelques rares érudits.

1. Ghazan étant mort avant que la chronique de Rashid ad-Din ne fût terminée, les copies n'en virent le jour que sous le règne du sultan Oltchaïtou, son frère, qui lui succéda. Rashid ad-Din offrit au nouveau souverain de mettre son nom à la place de celui de Ghazan, partout où il se trouverait dans la chronique, mais Oltchaïtou refusa ; ce fait montre bien que cette peinture, avec son inscription, dans laquelle il est parlé si bizarrement du *khalifat* de Ghazan, est la copie d'un tableau exécuté à une époque à laquelle ce prince était encore de ce monde.

La graphie, l'ornementation, la technique, des manuscrits sont essentiellement différentes au commencement du xiv° siècle, et dans la première moitié du xv°, durant la première époque timouride. Il est certain, et hors de doute, qu'il existe des relations intimes, une étroite parenté, entre les peintures qui décorent le manuscrit de l'histoire des Mongols de Rashid ad-Din, et celles qui ornent des livres enluminés à des époques très postérieures ; il est visible que c'est, avec des modifications notables, les procédés et la technique des ateliers mongols du nord-ouest de l'Iran qui sont usités dans la facture des tableaux qui décorent l'exemplaire des œuvres de Khadjou Kirmani, qui a été illustré à Baghdad, en l'année 1396, à une date à laquelle la capitale du monde musulman était au pouvoir du Sahibkiran, par un artiste persan, Djounaïd Nakkash-i Sultani, lequel, comme l'indique suffisamment le titre qu'il prend, était au service du Maître du monde [1] ; deux exemples caractéristiques de ce fait sont donnés par le manuscrit du *Djihangoushaï*, par Ala ad-Din Ata Malik, qui a été enluminé en 1437, sous la royauté de Shah Rokh Bahadour Khan [2] ; par un très bel exemplaire des cinq poèmes de Nizami, qui appartient à M. Sambon, et qui a été enluminé à Isfahan [3], en la 866° année de l'hégire du Prophète, l'année 1462 de l'ère chrétienne, le sultan Mirza Sultan Abou Saïd Bahadour Khan présidant dans le Khorasan, à Hérat, et le plus souvent à cheval, au cours d'interminables campagnes contre ses vassaux, les princes de sa famille, aux destinées incertaines de son empire, à l'anarchie et à la décomposition timouride, Isfahan et l'ouest de l'Iran étant alors soumis, pour un temps, à la domination de la horde turkomane du Mouton Noir [4]. La technique, la manière, de

1. Voir page 263, note.
2. Voir page 263, note.
3. Voir page 263.
4. L'Azarbaïdjan, l'Irak, le Fars, tout l'occident de l'empire mongol était alors soumis aux lois des Kara-koyounlou, les Timourides se trouvant en fait refoulés dans les provinces de l'est de l'Iran. Jamais, dit Abd ar-Razzak Samarkandi, dans le *Matla as-saadaïn* (man. supp. persan 1772, fol. 413), aucun royaume n'avait été plus florissant et plus prospère que l'Azarbaïdjan le fut sous le règne de Mirza Djihanshah. Ce prince bienfaisant n'avait pas de plus grand soin que de rendre ses peuples heureux par la bonne justice qu'il leur octroyait, que de s'occuper à ce que ses états fussent habités et bien cultivés, et que de témoigner à ses sujets la considération qu'ils pouvaient désirer. Depuis qu'il en avait fait sa capitale, la ville de Tauris avait pris une extension considérable. La renommée des hauts faits de Djihanshah l'avait rendu illustre dans l'univers entier, et les peuples soumis à son sceptre menaient une vie si heureuse que les nations voisines étaient jalouses de leur félicité. Les peuples de l'Irak étaient loin de vivre dans la même tranquillité. Le prince Mirza Mohammad, fils de Mirza Djihanshah, qui lui avait donné le gouvernement de ce pays à titre de fief, se conduisait d'une façon bien différente de celle du chef de la bande des Kara-koyounlou. Bien loin de suivre son exemple, il régnait d'une façon tyrannique dans la ville d'Isfahan, où il avait établi sa résidence, et il se rendait de jour en jour plus odieux à ses sujets par les injustices dont il les accablait, et par le scandale de ses débauches. Néanmoins, les habitants d'Isfahan supportèrent patiemment leur infortune, et restèrent dans leur devoir durant plusieurs années.

Le prince Pir Boudagh, l'aîné des fils de Mirza Djihanshah, régnait alors dans le Fars, et avait établi sa résidence dans la ville de Shiraz. Quand Pir Boudagh dut, ainsi que son père, évacuer le Khorasan, qu'ils avaient attaqué, dans l'intention de mettre fin à l'empire timouride, il sollicita de Mirza Djihanshah la permission de se séparer de lui et de rentrer dans ses états ; mais, qu'il faille voir dans ce mouvement le résultat d'un dessein qu'il tramait depuis un long temps, ou le dépit que lui inspirait l'insuccès de leur tentative, Pir Boudagh ne voulut pas reconnaître plus longtemps l'autorité légitime de son père, et il se révolta contre son

toutes ces peintures, des tableaux du *Houmaï Houmayoun* de Khadjou Kirmani, en 1396, des peintures du *Djihangoushaï* de 1437, du Nizami de 1462, sont entièrement différentes du procédé et du style des grandes illustrations qui décorent le manuscrit de la *Djami al-tawarikh* ; les caractéristiques de ces deux systèmes, de ces deux

autorité. Mirza Djihanshah, dès qu'il fut averti de cet incident, envoya à son fils exprès sur exprès pour essayer de le faire rentrer dans son devoir ; mais Pir Boudagh s'entêta dans sa rébellion, et ne voulut rien écouter de leurs conseils. Non seulement, il ne se tint point pour satisfait de l'indépendance qu'il avait ainsi conquise, en reniant l'obéissance qu'il devait au roi son père, mais, par surcroit de félonie, il décida d'augmenter ses états des dépouilles qu'il arracherait à Mirza Djihanshah, et il leva une puissante armée pour réaliser ses desseins criminels. Mirza Djihanshah se vit obligé de se mettre sur la défensive, et d'entreprendre une campagne contre Pir Boudagh ; il s'avança dans cette intention jusqu'aux confins du Fars, sur lequel régnait Pir Boudagh ; mais, soit qu'il se défiât de la puissance de ses armes, soit qu'il éprouvât une répugnance naturelle à engager la lutte contre son fils, il résolut de trancher leur différend à l'amiable. La sultane, mère du prince Pir Boudagh, qui avait apaisé le courroux légitime de Mirza Djihanshah, et qui l'avait même décidé à arrêter les opérations de ses troupes, fit plusieurs ambassades entre son mari et son fils pour mettre une heureuse fin à leur différend. La princesse mena à bonne fin ces négociations délicates, et elle arriva à un arrangement aux termes duquel le prince Pir Boudagh se retirerait à Baghdad, avec tous les honneurs de la guerre, tambours battants, drapeaux déployés, avec son armée, sa garde, et toutes celles de ses richesses qu'il pourrait emporter avec lui au cours de sa retraite. Mirza Djihanshah rentra ainsi en la possession du royaume de Fars ; mais, au lieu de le garder sous son sceptre, il commit la même faute dont il s'était rendu coupable en confiant le gouvernement de Shiraz à Pir Boudagh, et au risque de provoquer les mêmes catastrophes, il donna le Fars à un autre de ses fils, Ziya ad-Din Yousouf, puis il reprit avec son armée la route de Tauris. Dès qu'il fut arrivé dans cette capitale, il se hâta d'envoyer des ambassadeurs dans le Khorasan pour donner au sultan timouride Mirza Sultan Abou Saïd toutes les assurances sur les intentions qu'il nourrissait de vivre en bonne intelligence avec lui. Ces ambassadeurs arrivèrent à Hérat peu de temps après que Aboul-Kasim Nour ad-Din Mirza Sultan Mohammad fut arrivé dans la capitale de l'empire pour y exercer la régence au nom de son père, qui était parti dans le Turkestan pour faire une expédition contre Mirza Mohammad Tchouki ; Mirza Sultan Mohammad envoya immédiatement un exprès à Mirza Sultan Abou Saïd Bahadour Khan pour lui donner avis de l'ambassade du prince Kara-koyounlou, et l'officier de Mirza Sultan Mohammad trouva le sultan timouride fort occupé au siège de la forteresse de Shahrokhiyya, que tenait Mirza Mohammad Tchouki. Le même auteur nous apprend, dans un passage antérieur de sa chronique, que ce fut le 2ᵉ jour du mois de Rabi second 867 (25 décembre 1462), que les ambassadeurs de Mirza Djihanshah, roi de l'Azarbaïdjan, arrivèrent à Hérat, où ils furent reçus suivant le protocole habituel ; à une date un peu postérieure, Mirza Sultan Mohammad reçut un officier que lui dépêcha de la Transoxiane le sultan, son père, pour lui apprendre la reddition à son obéissance des villes de Tashkent, Akhshiketh, Saram, dans lesquelles se trouvaient des gouverneurs qui exerçaient l'autorité au nom de Mirza Mohammad Tchouki, lequel était étroitement assiégé dans Shahrokhiyya, laquelle place fut prise au commencement de 1463. A la réception de ces nouvelles heureuses, Aboul-Kasim Nour ad-Din Mirza Sultan Mohammad fit faire la parade et passa des revues ; il donna des festins au peuple de Hérat, et les ambassadeurs du prince de l'Azarbaïdjan s'y virent convenablement régalés.

C'était en 863 de l'hégire (1459) que Mirza Djihanshah, qui avait attaqué le Khorasan, et qui s'était emparé de Hérat (*ibid.*, fol. 393 v° et sqq), s'était vu obligé de demander la paix à Mirza Sultan Abou Saïd, après la défaite que son fils, Pir Boudagh, subit dans sa rencontre avec l'armée timouride. Mirza Sultan Abou Saïd y avait mis comme conditions que Mirza Djihanshah évacuât le Khorasan, et renonçât en même temps à la possession du Fars et de l'Irak, en bornant ses désirs au royaume de l'Azarbaïdjan, qui lui avait été donné anciennement par Shah Rokh Bahadour Khan. Après de longs pourparlers, Mirza Sultan Abou Saïd Bahadour Khan dut beaucoup rabattre de ses prétentions, et il dut se contenter que le sultan Kara koyounlou lui abandonnât le Khorasan. Après que Mirza Djihanshah eut évacué le Khorasan, Mirza Sultan Abou Saïd s'avança à grandes journées sur Hérat, et il réunit ainsi la souveraineté de la Transoxiane et du Khorasan (*ibid.*, fol. 397 v°).

Les populations soumises au joug des Turkomans du Mouton Noir ne songeaient qu'à échapper à leur tyrannie, et au commencement de 1465 (*ibid.*, fol. 417 r°), quinze mille familles de nomades qui vivaient sous des tentes, dans l'Irak-i Adjam, passèrent dans le Khorasan, profitant de ce que Mirza Djihanshah était très occupé à faire la guerre à son fils, Pir Boudagh, et assiégeait Baghdad, ce qui l'empêchait de s'occuper de n'importe quelle autre affaire. Mirza Sultan Abou Saïd traita favorablement leurs chefs et leur permit de s'établir dans

groupes d'enluminures ont des particularités communes ; mais elles sont séparées par des divergences profondes ; la facture générale, la disposition, l'arrangement de ces tableaux sont visiblement dérivés de la technique des peintures de l'histoire des Mongols ; le prince de l'Occident, Houmaï, la fille de l'empereur de la Chine, Houmayoun,

ses états. Le guerre, en effet, n'avait pas tardé à éclater entre le prince Pir Boudagh et son père, Mirza Djihanshah (*ibid.*, fol. 419 v°). Pir Boudagh, furieux d'avoir perdu la province du Fars, et maître de la mer par sa possession du Golfe Persique, ne perdit pas une occasion de porter une atteinte à l'autorité de Mirza Djihanshah, et il resta sourd à toutes les remontrances que lui firent les ambassadeurs que son père lui adressa. A la fin, Mirza Djihanshah perdit patience. Il partit en guerre contre Pir Boudagh, et vint former le siège de Baghdad, ce qui le tint occupé pendant plus d'une année, tant la ville était forte et bien défendue. La famine obligea la population de Baghdad à capituler sans prendre les ordres de Pir Boudagh, et Mirza Djihanshah s'en empara de cette manière peu glorieuse. Mirza Djihanshah ordonna à son fils, Mirza Mohammad, d'entrer dans la ville, de s'assurer de la personne de Pir Boudagh, et de le mettre à mort, pour éviter que ce fils dénaturé ne lui causât plus de désagrément de cette sorte ; Mirza Mohammad pénétra dans Baghdad, jusqu'au palais où son frère s'était retranché ; il l'emporta d'assaut, et fit étrangler Pir Boudagh sans aucune pitié. Cette action barbare souleva l'indignation générale ; elle marqua le commencement du déclin des affaires du roi de l'Azarbaïdjan et de la Perse, qui envoya à Mirza Sultan Abou Saïd une ambassade pour lui apprendre la chute de Baghdad et la fin tragique du prince Pir Boudagh.

La prise de Baghdad marqua l'apogée de la puissance de Mirza Djihanshah (*ibid.*, 421 v°), auquel obéissaient alors les deux Irak, le Fars, la province qui borde le Golfe Persique, l'Azarbaïdjan, l'Arménie, la Géorgie ; cette fortune insolente n'était inquiétée que par l'émir Hasan Beg, fils de l'émir Kara Osman, de la dynastie du Mouton Blanc, lequel attendait impatiemment le moment de mettre fin à la puissance de la dynastie des Moutons Noirs ; il se mit en campagne ; puis, effrayé par la témérité de son entreprise, il essaya de traiter avec son adversaire. Mais Mirza Djihanshah était décidé à en finir avec cet ennemi implacable, et il marcha contre lui jusqu'aux plaines de Moush et d'Arzan al-Roum, où il se retrancha, pendant qu'Hasan Beg avec son armée tenait les hauteurs qui le dominent ; les deux armées restèrent ainsi immobilisées durant une partie de l'été, tout l'automne et le commencement de l'hiver de 1467. Les troupes de Mirza Djihanshah, devant la perspective de passer tout l'hiver dans leurs retranchements, exposées à la rigueur du froid de l'Arménie, menacèrent de se révolter, si bien que Mirza Djihanshah, ne pouvant songer à attaquer de front les positions dominantes de l'émir Hasan Beg, se vit contraint à une retraite qui forcerait l'ennemi à sortir de ses tranchées ; il fit partir ses troupes par la route d'Ardjisch et d'Abd al-Djouz, et demeura dans son campement avec un corps d'environ six cents cavaliers, dans l'intention de rejoindre son armée quand elle aurait pris les devants. L'émir Hasan Beg fut averti à temps de cette circonstance, et il dévala du haut des montagnes, avec trois mille hommes de cavalerie sur la petite troupe de Mirza Djihanshah, qui, devant cette avalanche, n'eut que le temps de s'enfuir sur un mulet, pendant que ses officiers, surpris, étaient impitoyablement massacrés sur les ordres de l'émir Hasan Beg. Mirza Djihanshah mourut dans sa course d'une congestion causée par la rigueur du froid, et fut trouvé au pied d'un arbre par les soldats de Hasan Beg, lesquels lui coupèrent la tête pour la porter à leur maître (*ibid.*, fol. 422 r°). Les deux fils du roi de l'Azarbaïdjan et du Fars, Mirza Mohammad et Mirza Yousouf, tombèrent au pouvoir de Hasan Beg, qui fit mourir le premier, et crever les yeux au second. Les officiers de Mirza Djihanshah, qui avaient décampé avec l'armée, et qui avaient ainsi échappé à ce désastre, s'assemblèrent auprès de Mirza Hasan Ali, le plus âgé des fils de Mirza Djihanshah, le proclamèrent roi, et comme les trésors que Mirza Djihanshah avait amassés durant sa vie étaient immenses, ils ne furent nullement embarrassés pour mettre sur pied une armée qui comptait 170.000 cavaliers ; l'auteur du *Matla al-saadaïn* (*ibid.*, 422 r°) rapporte qu'il entendit raconter à une personne digne de foi que Mirza Abou Saïd avait dit, à cette occasion, que depuis l'époque des conquêtes de Tchinkkiz Khaghan, aucun souverain n'avait été capable de former une armée aussi considérable. Le nouveau roi de l'Azarbaïdjan envoya immédiatement une ambassade à Mirza Sultan Abou Saïd pour lui demander sa protection contre les intentions de l'émir Hasan Beg ; mais le sultan timouride résolut de tirer parti, sans tarder, des embarras de Mirza Hasan Ali ; il expédia des ordres pour rassembler des troupes de cavalerie et d'infanterie, à Kashghar, dans le pays des Kalmaks, dans tout le Turkestan, dans la Transoxiane, dans le Khorasan jusqu'aux confins de l'Irak persique, depuis la contrée des Mongols jusqu'aux frontières de l'Inde, et il se mit en marche de Marw, dans les premiers jours du mois de Shaaban 872 (folio 422 v°) pour aller reprendre possession des provinces qui avaient fait partie de l'empire de son ancêtre, Témour Keurguen. Il vint ainsi camper à

sur leur trône chinois, au milieu d'un jardin fleuri, au printemps, dans le manuscrit de Khadjou Kirmani [1], avec le serviteur agenouillé devant leurs Altesses, est un remaniement évident d'un des plus beaux tableaux qui ornent le manuscrit de Rashid ad-Din, celui qui se trouve reproduit à la planche 13, qui représente Tchinkkiz et son épouse sur leur trône, deux de leurs fils agenouillés devant le fondateur de la puissance mongole ; mais les modes sont sensiblement différentes, comme il fallait s'y attendre, dans ces deux groupes de peintures ; les dames qui sont représentées dans les illustrations du manuscrit de Khadjou Kirmani, dans le Nizami de la collection Sambon, sont coiffées dans un style [2] entièrement différent de la façon dont sont peignées les Mongoles du manuscrit 1113 ; on chercherait en vain dans ces peintures le *bokhtakh* dont sont parées, dans les illustrations de la *Djami al-tawarikh*, les épouses de Tchinkkiz et les femmes de ses successeurs ; les vêtements sont différents, traités dans une manière inférieure ; les poses de la princesse Houmayoun dans le roman de Khâdjou Kirmani, celle de la princesse qui est figurée dans le tableau par lequel commence le Nizami de M. Sambon, connaissent une afféterie, un maniérisme, une préciosité, qui contraste singulièrement avec la noblesse et la franchise de l'attitude des personnages, des hommes et des femmes, que le peintre de Rashid ad-Din a figuré dans ses tableaux.

Les peintures de l'histoire des Mongols ne peuvent être contemporaines de celles du *Houmaï Houmayoun* de Khadjou Kirmani de 1396, du *Djihangoushaï* de 1437, du Nizami de 1462 ; elles n'appartiennent pas à la même technique que l'un ou l'autre de ces trois groupes de peintures ; les tableaux de l'histoire des Mongols ne sont certainement pas nés dans les ateliers de Baghdad ou d'Isfahan, dans lesquels furent enluminés

Kalboush, où il reçut un grand nombre de notables qui fuyaient l'Irak et le Fars pour se ranger sous son autorité, et les ambassadeurs de l'émir Hasan Beg (*ibid.*, folio 423 r°) qui, se prévalant de la fidélité qu'il avait toujours témoignée à la maison de Témour, suppliait Mirza Sultan Abou Saïd de mettre fin à la domination des Moutons Noirs. Mirza Hasan Ali, devant l'imminence du danger, adressa une mission au prince timouride pour lui offrir de lui rétrocéder l'Irak persan, le Fars, même les contrées autour du Golfe Persique, l'Azarbaïdjan, s'il voulait venger sur l'émir Hasan Beg la mort de Mirza Djihanshah. Mirza Sultan Abou Saïd continua sa marche, et s'empara sans coup férir des possessions des princes Karakoyounlou, dans le nord-ouest de l'Iran, pendant que ses généraux lui soumettaient les provinces du sud-ouest. Pendant ce temps, Mirza Hasan Ali marchait contre l'émir Hasan Beg, et il vint camper à Marand, d'où il envoya contre lui des troupes, sous le commandement d'Émir Shah Ali et d'Émir Ibrahim Shah ; mais ces généraux passèrent à l'ennemi, tandis qu'ils apprenaient l'entrée des troupes de Mirza Sultan Abou Saïd à Tauris, ce qui détermina ses soldats à déserter, les uns passant sous les drapeaux de l'émir Hasan Beg, les autres allant rejoindre l'armée du sultan timouride. L'Azarbaïdjan et l'Irak persan se trouvèrent ainsi complètement soumis aux ordres du sultan du Khorasan, mais les choses étaient loin d'aller aussi bien dans la province du Fars, où l'émir Sayyid Ali, qui voulait s'y déclarer souverain indépendant, entreprit de résister aux armées de Mirza Sultan Abou Saïd, et battit, près d'Abarkouh, l'émir Ahmad Baroulas, que ce prince lui avait opposé. Shams ad-Din Mohammad Boukhari que Mirza Abou Saïd avait dépêché à ce rebelle pour le faire rentrer dans l'obéissance dut s'arrêter à Isfahan, où le vice-roi Koutb ad-Din lui conseilla de ne pas pousser plus loin une démarche inutile. D'ailleurs, en cette année 1468, même les villes du nord-ouest, dans les environs de Rayy, Hazaradjarib, Damawand, Firouzkouh, Djalaou, Roustamdar, Tarmin, jusqu'à Sultaniyya (*ibid.*, folio 426 v°), se refusaient à reconnaître les ordres de Mirza Sultan Abou Saïd, qui avait négligé de soumettre ceux qui y commandaient, parce que des affaires pressantes l'avaient détourné de ce soin, et qu'il s'en était remis de cette affaire à la victoire de ses armes.

1. Martin, *Miniature painting and painters*, planche 45.
2. Sur cette coiffure, voir page 167.

les masnawis que Khadjou écrivit dans l'espoir futile d'égaler Nizami, et ceux du maître inimitable de la poésie persane. Il est visible que l'un de ces groupes de peintures, celles du Khadjou Kirmani, du *Djihangoushaï*, du Nizami, dérive de l'autre, des tableaux du Rashid ad-Din, par imitation et par copies directes, que les illustrations de l'histoire des Mongols appartiennent à un système plus ancien, d'un siècle environ, ce qui reporte bien aux premières années du xive siècle, que celui des enluminures du manuscrit de Khadjou Kirmani, en 1396.

Le style et la manière des peintures du *Houmaï Houmayoun*, qui a été enluminé à Baghdad, à l'extrême fin du xive siècle, ne représentent point une technique indépendante et autonome, entre la fin des Mongols et la mort de Témour Keurguen, dans les écoles et les ateliers du sud-ouest de la Perse, et dans les deux Irak; il y faut simplement voir la copie et l'imitation mécanique, avec les changements et les variations prévus, des procédés et de la facture des écoles de la période mongole, dans l'Azarbaïdjan, au début du xive siècle; c'est là un fait qui est établi d'une façon indiscutable par les peintures du *Traité des Merveilles du Monde*, qui a été enluminé en 1388, vraisemblablement à Baghdad, huit années avant le Khadjou Kirmani du British Museum, pour le sultan ilkhanide Ahmad Khan ibn Owaïs ; ces illustrations sont dans une manière et dans un style différents : leur facture dérive par une évolution normale de la technique mongole du commencement du xive siècle ; elle tend vers les procédés qui seront en vogue dans les écoles safavies, dans la seconde moitié du xvie siècle.

Les peintures qui ornent cette histoire des Mongols sont de véritables tableaux, et non de minuscules compositions, comme celles qui illustrent les livres enluminés sous les règnes des Timourides et des Safavis ; plusieurs de ces tableaux s'étendent sur deux pages qui se font face, et mesurent 44 centimètres de longueur sur 28 centimètres de hauteur. On y chercherait en vain la gracilité et l'amour du détail poussé jusqu'à ses extrêmes limites, qui font le charme un peu froid des peintures de la seconde époque timouride, telles celles des planches 34-39, 41-45 ; la manière en est beaucoup plus large ; elle cherche à donner l'idée et l'impression d'un ensemble qu'il faut regarder à une certaine distance, et non d'une série de minuties exécutées avec un soin parfait, un peu puéril, que l'on est obligé d'examiner à la loupe, les unes après les autres, mais dont chacune cache l'ensemble du tableau que l'artiste a voulu composer. Quoique imparfaites et conventionnelles, la perspective et les poses des personnages y sont infiniment meilleures et plus naturelles que celles des peintures du xve, du xvie, du xviie siècles, et l'on n'y trouve point les invraisemblances auxquelles se sont plu les enlumineurs de l'école de Behzad, et les artistes de l'époque safavie. Il y a, dans la manière dont les vêtements sont traités, dans les raccourcis, une science toute particulière, qu'on ne retrouve plus au xve siècle, et encore bien moins aux époques postérieures.

Les couleurs de ces tableaux, qui ont été exécutés il y a six siècles, sont aussi éclatantes qu'au premier jour; l'or, qui joue un rôle considérable dans les fonds des illustrations

des écoles timourides et shaïbanides, est employé avec beaucoup plus de discrétion dans ces peintures ; il ne paraît jamais pour représenter le ciel qui est figuré avec la couleur bleue qui lui est naturelle.

13. — Folio 126 v°. Tchinkkiz Khaghan assis sur un trône décoré de dragons chinois ; il a à sa gauche son épouse, Burté Foutchin, qui porte sur la tête la coiffure particulière aux souveraines mongoles, laquelle se nommait *bokhtakh* [1]. Ouguédeï et Tchoutchi, fils de Tchinkkiz, sont à genoux devant le trône ; ils portent les coiffures de plumes qui étaient spéciales aux princes, identiques à celle de Tchinkkiz, et leurs robes sont décorées de broderies chinoises. Deux autres femmes de Tchinkkiz se voient à côté du trône, ce qui indique qu'elles sont d'un rang inférieur à Burté Foutchin. D'autres princes de la famille souveraine, des officiers mongols et chinois, figurent dans cette peinture dont l'exécution est très supérieure à la facture de la majorité des illustrations du manuscrit, mais qui, malheureusement, a été très endommagée. On remarque dans ce tableau la superposition par glissement des trois plans principaux qui le composent : 1° celui qui contient le trône de Tchinkkiz et de Burté ; 2° celui dans lequel se trouvent Ouguédeï et Tchoutchi ; 3° le plan de la table sur laquelle sont posés quatre flacons d'or. Cette perspective est essentiellement différente de celle des peintures chinoises de l'époque des Mongols, telle la scène de bataille dont il a été question plus haut (page 221), et qui a été recopiée en Perse à une date plus récente ; c'est nettement une perspective de fresque, et non de tableau ; la vivacité des couleurs de cette scène de l'histoire des Mongols contraste au dernier point avec la tonalité éteinte de cette peinture chinoise, de même que les costumes des personnages, qui sont mongols, et non chinois. Le drapage de la robe de Tchinkkiz rappelle celui des figures qui ornent les traités d'astronomie d'Abd ar-Rahman al-Soufi qui ont été exécutés à l'époque mongole (Martin, planches 35-39) ; on y trouve certaines caractéristiques qui peuvent se rapprocher du drapage des vêtements des Bouddhas dans l'art indo-grec du Gandhara, à moins qu'il n'y faille voir autre chose que l'imitation très exacte et savante du modèle que le peintre voulait reproduire.

14. — Folio 132 v°. Ouguédeï, successeur de Tchinkkiz, assis avec deux de ses fils, Kuyuk et Godan, sur un tapis, devant la porte de sa tente ; deux autres fils d'Ouguédeï et un personnage musulman, vêtu d'une robe mongole, coiffé d'un turban, sont debout, dans la partie gauche de la peinture. Les princes mongols se reconnaissent à la calotte de plumes qu'ils portent sur la tête.

15. — Folio 203 v°. Arghoun Khan, fils d'Abagha [2], est assis sur le trône, en compa-

[1]. Dans la relation de son voyage (t. II, p. 379 et 388), Ibn Batouta parle à deux reprises de cette coiffure bizarre qu'il vit sur la tête des princesses mongoles de la Horde ; il la décrit comme un bonnet de forme pointue, brodé de pierres précieuses, et portant à sa partie supérieure une petite couronne.

[2]. Il s'agit certainement ici d'Arghoun, et non d'Abagha, quoique le nom de ce dernier souverain soit écrit dans le texte de l'histoire qui commente cette peinture. Le copiste du manuscrit, qui était assez négligent, avait laissé en blanc la place du nom des souverains pour les écrire plus tard à l'encre rouge ; il est très souvent arrivé qu'il les a ensuite ajoutés au petit bonheur, de mémoire, ce qui fait qu'il est impossible de se fier à son texte, et qu'il faut vérifier tous ces noms un par un.

gnie d'une de ses épouses, Khoutlough Khatoun, fille de Tinguiz Keurguen ; une autre de ses femmes, peut-être Uruk Khatoun, fille de Saritcha, se tient à la droite du trône ; les deux princesses sont coiffées du *bokhtakh*. Le prince qui est debout à la gauche du trône est Ghazan, fils d'Arghoun, qui devint souverain de la Perse, et qui donna à Rashid ad-Din l'ordre d'écrire l'histoire des Mongols ; les trois jeunes princes assis à gauche de la table sont ses frères, Yisoun Témour, Khorbanda, qui, sous le nom d'Oltchaïtou Sultan, succéda à Ghazan, et Khitaï Oghoul.

16. — Folio 288. Gueïkhatou, souverain mongol de l'Iran, fait comparaître par devant lui les généraux qui avaient provoqué des troubles après la mort d'Arghoun. L'un d'eux, l'émir Shingtour Noyan, est à genoux devant le trône ; les autres attendent leur tour d'être interrogés, et se tiennent debout au pied d'un arbre. Le trône de Gueïkhatou est formé de panneaux de bois laqué noir, décoré de dessins en or, qui représentent des oiseaux fantastiques, tels que ceux qui sont figurés sur les panneaux d'étoffe verte de la planche 18.

17. — 227 v°-228. Tableau tenant deux pages du manuscrit qui se font face ; il représente Ghazan, sultan de Perse, assis sur un trône, en la compagnie d'une de ses épouses, Bouloughan Khatoun, qui avait été auparavant la femme de son père Arghoun. Quatre autres de ses femmes sont assises à la droite du trône, sur des sièges nommés *sandali :* Bouloughan Khatoun-i Khorasani, petite-fille du célèbre général Arghoun Agha, Yédi Khourtakha, fille de Monkké Témour Keurguen, Ishil Khatoun et Keukétchi Khatoun. Quatre princes mongols, que l'on reconnaît à leurs coiffures de plumes, se tiennent à la gauche du trône ; Oltchaïtou Khorbanda, frère et successeur de Ghazan, est probablement le personnage qui se trouve dans la partie la plus élevée de la composition. Le trône n'est point terminé ; le peintre a oublié de figurer ses ornements dorés, tels que ceux que l'on trouve dans les peintures reproduites aux planches 13 et 16.

18. — Folio 239. Peinture représentant un pavillon d'étoffes, que Ghazan avait ordonné de confectionner, en même temps qu'un trône d'or. Les ouvriers consacrèrent trois années entières à ce travail ; en août 1302, Ghazan prescrivit que l'on dressât ce pavillon dans une vaste prairie enclose de murs, au milieu de laquelle on avait élevé des kiosques, diverses constructions et des bains ; l'opération demanda un mois entier, par suite des dimensions entièrement inusitées de ce pavillon. Ghazan est représenté entrant dans cette tente, au fond de laquelle on aperçoit le trône d'or dont parle Rashid ad-Din ; deux Musulmans, dont l'un tient un Koran, qui avaient été invités par Ghazan, sont figurés dans la partie gauche du tableau. On remarquera les deux dragons brodés en or sur l'étoffe de la tente, qui sont les Simourgh des illustrations des *Livres des Rois*, et qui sont courants dans la technique persane [1]. La forme de

1. En faisant dresser cette immense construction d'étoffes dans une prairie verdoyante, au milieu de l'été, Ghazan voulait imiter la façon de vivre de ses ancêtres, qui passaient toute leur existence dans des tentes de feutre ; dans l'histoire des successeurs de Tchinkkiz comme khaghans des Mongols, Rashid ad-Din a plusieurs

la couronne que porte Ghazan se retrouve aujourd'hui chez les Mongols Khalkhas qui en font de semblables en peau de renard.

19. — Folio 245 v°. Le cercueil de Mahmoud Ghazan transféré des environs de Rayy, à Tabriz, en 1304 ; des officiers portent repliés les parasols insignes de la souveraineté ; les épouses de Ghazan, voilées, marchent derrière le char funèbre, qui est formé d'une sorte de dôme d'étoffe noire [1], brodée d'ornements d'or et de soie blanche, garni de voiles de soie rouge et jaune, surmonté d'un oiseau d'or, le même que l'on voit figurer au sommet de la tente représentée dans la planche précédente [2]. Le parasol, surmonté d'un oiseau en or ou en argent doré, était, chez les sultans turks de l'Égypte, comme chez les Mongols, le symbole tangible et l'insigne de la souveraineté ; on ne l'arborait que dans les solennités. Le parasol, chez ces Turks, est d'origine chinoise ; c'est du Céleste Empire qu'il a passé en Annam, au Siam, au Cambodge ; l'oiseau qui le couronne est une invention des Altaïques.

20. — Folios 256 v°-257. Tableau tenant deux pages qui se font face dans le manuscrit, représentant l'édifice que Mahmoud Ghazan fit construire à Tabriz, au lieu-dit Shanb, que le vulgaire prononçait Sham, comme le nom de la Syrie, pour lui servir de sépulture, dans lequel il imita, en amplifiant considérablement ses dimensions, le tombeau du sultan saldjoukide Sindjar, à Marw. Ce très vaste édifice portait le nom de « Portes de la Piété » ; il servit de forteresse aux nationalistes persans au mois de décembre 1911 et de janvier 1912 ; il fut détruit par l'artillerie des Russes.

PEINTURES DE L'ÉCOLE TIMOURIDE DE LA PREMIÈRE ÉPOQUE

La manière de la première époque timouride comprend les règnes de Témour Keurguen et de Shah Rokh Bahadour Khan, fils de Tamerlan (1404-1447) ; elle fut en vogue jusque dans la seconde moitié du xve siècle ; elle se perpétua, dans l'ouest de la Perse, jusqu'à l'époque tardive à laquelle le prince Mirza Djihanshah régna sur l'Azarbaïdjan, l'Irak, le Fars, l'est de l'Iran, le Khorasan, avec Hérat, obéissant à l'autorité du

fois eu l'occasion de parler de semblables pavillons de dimensions considérables, formés d'étoffes d'une extrême richesse. Ghazan, qui était un malade, et qui souffrait d'une affection nerveuse, se figurait que cet essai de retour au nomadisme des hommes de sa race aurait une influence heureuse sur sa santé.

1. Ce char funèbre est tout simplement composé d'une des voitures des Mongols qu'Ibn Batouta vit au cours de son voyage dans le Kiptchak, et dont il a laissé la description (II, 361, 387) ; elles avaient quatre roues ; on plaçait sur elles une sorte de coupole *koubba* faite de tiges de bois ployées, maintenues par des courroies de cuir, que l'on recouvrait de feutre ou de drap, tout à fait analogue à celle sous laquelle le khan de la Horde tenait ses audiences (*ibid.*, 383), avec cette différence que cette dernière était recouverte, non d'étoffes, mais de feuilles d'argent doré ; les princesses de la famille souveraine avaient également le droit de faire mettre sur leurs voitures un dôme d'argent doré ou de bois incrusté d'or. Ces petits dômes étaient munis de fenêtres par lesquelles on pouvait voir de l'intérieur sans être vu.

2. On remarquera la forme basse de la coiffure du cocher de l'attelage funéraire, qui rappelle, de singulière façon, celle des cochers russes.

prince timouride Mirza Sultan Abou Saïd Bahadour Khan ; un très bel exemplaire des cinq poèmes de Nizami, dont il a été question plus haut [1], qui a été copié à Isfahan, en l'année 1462, est décoré de belles peintures qui sont dans le style timouride du temps de Shah Rokh Bahadour Khan (premier tiers du xve siècle), et cette technique ne fait que continuer les procédés qui furent en honneur à l'extrême fin du xive siècle, comme le montrent les enluminures d'un recueil des masnavis de Khadjou Kirmani, qui a été copié à Baghdad en 1396 [2] ; la manière de la première école timouride est représentée dans ce recueil par les peintures de deux manuscrits qui ont tous les deux été illustrés sous le règne de Shah Rokh.

L'un de ces manuscrits (manuscrit supplément turc 190), écrit en langue turke orientale, et en caractères mongols [3], contient deux ouvrages d'étendue très différente : le premier, qui est enluminé, est le *Miradj nama*, dans lequel se trouvent racontés l'ascension au ciel du prophète Mohammad, et sa descente aux enfers ; le second est la traduction de l'histoire des saints du Soufisme que Farid ad-Din Attar écrivit sous le titre de *Tazkirat al-aulia*, l'un des chefs-d'œuvre de la prose persane, dans lequel l'auteur s'est plu à narrer les faveurs dont Allah a gratifié ses élus. Le *Miradj nama* seul est décoré de peintures ; le manuscrit a été copié à Hérat, en l'année 1436 [4], par un certain Malik Bakhshi, sous le règne de Shah Rokh Bahadour Khan ; ses peintures, dont beaucoup ont été endommagées, sont le type par excellence de la manière des écoles timourides de la première période, alors qu'elles s'inspirent entièrement des procédés des ateliers qui fleurirent à la cour des Mongols de Perse. Un procédé tout différent, dans lequel les personnages ont des attitudes autrement souples, qui

1. Voir page 166.
2. Voir page 166.
3. On dit couramment que ce manuscrit est écrit en langue ouïghoure ; mais sa langue est légèrement différente, au moins par son vocabulaire, qui est naturellement très islamisé, de l'idiome des documents ouïghours, bouddhiques ou manichéens, que l'on a découverts en Asie Centrale. En ce sens, c'est plutôt du tchaghataï écrit en caractères mongols que de l'ouïghour proprement dit, le nom d'ouïghour s'appliquant d'une façon plus exacte aux livres non musulmans du Turkestan. On voit d'ailleurs, tant par la forme des caractères, que par la disposition générale du texte, que les lignes du *Miradj* et du *Tazkira* ont été copiées horizontalement, comme de l'arabe, tandis que, dans les textes ouïghours non musulmans de la partie orientale du Turkestan chinois, les lignes sont toujours écrites verticalement.
4. Galland a lu la date de ce splendide manuscrit, comme on le voit par une note écrite de sa main, au dernier feuillet, en 1684. C'est lui qui l'acheta à Constantinople pour le compte de M. de Nointel, ou ce fut sur ses conseils que l'ambassadeur l'acquit le 14 janvier 1672, pour la somme de 25 piastres (Vandal, *Voyages du Marquis de Nointel*, 1900, pages 75-76 ; *Journal* de Galland, I, 29) ; cette date est indiquée en toutes lettres dans la souscription ; il est très vraisemblable que Galland en dut la connaissance aux bons offices d'un Turk d'Asie Centrale, qui était venu dans la capitale de l'empire ottoman, comme le fait se produisait assez fréquemment ; à cette époque, les Osmanlis avaient depuis de longs siècles, depuis le jour où ils avaient définitivement abandonné les solitudes de l'Asie Centrale pour entrer dans l'Iran, perdu toute notion de l'écriture ouïghoure, qui, au xviie siècle, était courante dans le Turkestan, où, contrairement à l'opinion généralement admise et donnée comme un dogme intangible, elle se maintint jusqu'au milieu du xixe siècle. La Bibliothèque Nationale possède des fragments d'une histoire d'Oughouz, le héros de la légende turke, écrite en ouïghour, au xviiie siècle, et qui n'est ni bouddhiste, ni musulmane. Ce fait seul suffirait à montrer que la langue et l'écriture ouïghoures étaient d'un emploi habituel dans le Turkestan à cette date, et on en citerait facilement d'autres.

préparent à celles des peintures exécutées au cours de la seconde époque timouride, et dans les écoles post-timourides de la Transoxiane, se trouve déjà dans un exemplaire de la *Khamsa* de Nizami, copié en 1425, sous le règne de Shah Rokh, onze années avant les illustrations du *Miradj*, et ce procédé ne fait que continuer une manière plus ancienne, que l'on trouve dans les peintures du *Traité des merveilles du monde*, qui fut copié en 1388 pour le sultan djalaïride Ahmad ibn Owaïs, lequel fut le contemporain de Tamerlan [1].

L'influence de l'art du Bas-Empire est encore très visible dans les ailes de l'archange Gabriel qui accompagne le prophète Mohammad durant son ascension, et dans celles des anges qu'ils rencontrent ; elle est même plus nette que dans les ailes des esprits divins qui sont représentés dans le *Traité des merveilles* qui a été illustré pour le sultan Ahmad ibn Owaïs en 1388 [2] ; l'exécution de ce manuscrit, en effet, est assez négligée, tandis que les peintures du *Miradj nama* ont été très finement exécutées. Le Prophète, monté sur la Borak, porte identiquement le même costume, et, à peu de chose près, le même turban, avec le *taïlasan*, qu'Ali, Hasan et Hosaïn, dans deux peintures de l'*al-Asar al-bakiya* d'Albirouni, copiées sur des illustrations du XIIIe siècle, tandis que Moïse, dans le *Miradj nama*, porte le même costume que Mohammad dans ce même manuscrit de l'*al-Asar al-bakiya* d'Albirouni.

Les caractéristiques de la représentation de Mohammad, montant au ciel sur la Borak, se retrouvent identiques dans une peinture beaucoup plus ancienne, et d'une inspiration plus gracieuse, qui illustre le manuscrit du recueil de contes connu sous le titre de *Kalila et Dimna*, lequel fut copié en 1279, près de quarante années avant l'histoire de Rashid ad-Din qui est conservée à la Royal Asiatic Society, à une date à laquelle l'art de l'époque mongole n'était pas encore définitivement fixé, et cherchait encore ses voies. La Borak y est figurée sous les mêmes traits que dans les planches 21-25 ; comme dans les peintures qu'elles reproduisent, le Prophète a la tête nimbée d'une flamme dentelée ; il porte une grande robe bleue, ornée de bandes d'or sur les bras, ce qui est l'une des caractéristiques des illustrations des *Makamat* de Hariri, et de celles qui appartiennent au même système artistique qu'elles ; il est coiffé d'un turban orné du *taïlasan* [3]. Il n'y a pas à douter que ce soit cette peinture, ou plutôt une peinture analogue, exécutée sous l'influence des écoles de Mésopotamie et de Syrie, qui ait été copiée, presque sans aucun changement, par l'artiste qui, à Hérat, a illustré l'Ascension au Ciel de Mahomet.

1. Man. supplément persan 332.

2. Fol. 12 r° et v°, 16 r° et v°, 19, 21 r° et v°, 22, 140 v°, 165 v°, 209 ; mais les anges de ce manuscrit qui traite des merveilles du monde, tout comme ceux de l'Ascension de Mahomet, sont dérivés des anges du *Dakaïk al-hakaïk* (man. persan 170) et de ceux du *Kalila et Dimna*, daté de 1279 (man. persan 376), lesquels sont manifestement copiés sur des originaux exécutés dans le Bas-Empire, ou, si l'on veut, sur des peintures de manuscrits syriens chrétiens, copiées sur des illustrations de manuscrits grecs, Évangiles ou Ménologes.

3. Ce turban avec le *taïlasan* se retrouve dans le *Traité des merveilles* copié en 1388 pour Ahmad ibn Owaïs (man. supp. persan 332, fol. 248 v°). Il figure dans beaucoup d'autres peintures persanes de l'époque des Timourides du Khorasan, sous le règne de Sultan Hosaïn, et de la période safavie.

Quoique moins compliqués que les satans du traité sur les nativités d'Abou Maashar [1], les diables qui torturent les damnés dans l'enfer, et qui se retrouvent sous des formes identiques dans un manuscrit du *Livre des Rois* de Firdausi, sont dans un rapport certain avec les démons arabes ; ils ont les mêmes yeux entourés de flammes, les mêmes pieds fourchus ; ils sont, pour ainsi dire, le syncrétisme des personnages principaux des peintures des feuillets 2-3 du manuscrit arabe 2583, et des sous-démons qui y sont figurés à droite et à gauche de chacun des satans. Les esprits infernaux qui paraissent dans le traité de l'Ascension de Mahomet dérivent directement de celui qui est représenté au folio 136 v° du *Kalila et Dimna* daté de 1279 (persan 376), et du génie à tête énorme, aux cheveux crépus qui, dans le traité des Merveilles copié pour Ahmad ibn Owaïs, en 1388 (supp. persan 332), apporte le trône de la reine de Saba devant Salomon, lesquels sont des transformations assagies des démons qui trônent dans les enfers bouddhiques.

21. — Folio 13 v°. Le prophète Mohammad, monté sur la jument Borak, et conduit par l'archange Gabriel, arrive devant un ange qui a soixante-dix têtes, et qui est assis auprès d'une vaste mer.

22. — Folio 15 v°. Le Prophète, toujours guidé par l'archange Gabriel, arrive devant l'ange qui donne aux hommes leur pain quotidien.

23. — Folio 24 v°. Mohammad rencontre les deux prophètes Noé et Idris.

24. — Folio 28 v°. Mohammad rencontre le prophète Abraham qui est monté sur une chaire à prêcher faite d'émeraude.

25. — Folio 34 v°. Les anges apportent au Prophète trois coupes, l'une de lait, une autre de vin, la troisième pleine d'eau. Mohammad choisit la coupe de lait, et les anges le félicitent de ce choix, en lui disant que tous les Musulmans mourront avec la foi.

26. — Folio 45. Le Prophète, conduit par l'archange Gabriel, arrive au lac nommé Kaoutsar, sur les bords duquel se dressent des monuments ornés de coupoles en perles, en hyacinthes et en émeraudes.

27. — Folio 49 v°. Mohammad, toujours conduit par Gabriel, arrive dans le paradis, où il voit les houris assises sur des sièges, ou se promenant, en se tenant par la main, dans les bosquets fleuris du séjour divin ; la légende musulmane veut que, tous les vendredis, elles montent sur leurs chameaux pour aller se rendre visite. C'est cet épisode qui est représenté dans ce tableau où l'on voit les houris, sur des chameaux, se tendre mutuellement des bouquets de fleurs ; l'arbre, avec les oiseaux dans ses branches, au pied duquel se déroule cette scène gracieuse, se retrouve dans les peintures du manuscrit du recueil des œuvres de Mir Ali Shir (supp. turc 316), et dans celle du Divan de Sultan Hosaïn (supp. turc 993). Ce tableau, qui est d'une splendide exécution, et de beaucoup la plus personnelle de toutes les illustrations de l'Ascension de Mahomet, a été complètement détérioré par un praticien de la reproduction en

1. Man. arabe 1489, fol. 86, 87.

couleurs, qui en a décalqué les figures, en suivant leurs contours avec une pointe métallique.

28. — Folio 57 v°. Mohammad, conduit par Gabriel, voit dans l'enfer le supplice des damnés qui ont fait la prière hypocritement, sans avoir de convictions religieuses.

29. — Folio 59. Mohammad et l'ange Gabriel devant les damnées qui sont pendues par les cheveux pour avoir commis le crime d'impudicité en permettant aux hommes de voir leur chevelure, et qui se sont rendues coupables d'adultère.

Le second des manuscrits enluminés à l'époque de Shah Rokh (manuscrit arabe 5036) contient un traité sur les constellations qui fut écrit pour le prince bouvaïyyide Adhod ad-Daula, par Aboul-Hosaïn Abd ar-Rahman al-Soufi († 986 de J.-C.). Il a été copié et illustré à Samarkand pour le prince timouride de la Transoxiane, Oulough Beg, fils de Shah Rokh, fils de Tamerlan, à une date un peu antérieure à l'année 1437, au cours de laquelle les astronomes réunis à Samarkand pour la rédaction des tables dites d'Oulough Beg terminèrent leurs calculs. Les dessins qui décorent cet exemplaire du traité d'Abd ar-Rahman sont coloriés avec une teinte neutre très diluée, rehaussée par endroits d'un peu de rouge, de rose et de bleu ; les vêtements des personnages figurés dans ces peintures sont quelquefois légèrement teintés de bleu, de rosé ou de vert. Il n'y a aucun doute que cette technique presque sans couleur ne soit une imitation directe de la manière chinoise ; elle rappelle le procédé de la peinture dont j'ai parlé plus haut (page 221); le fait est curieux ; il montre que les enlumineurs iraniens copiaient une manière chinoise relativement ancienne, au moment même où les peintres, les décorateurs célestes, s'apprêtaient à éclairer leur palette des nuances diaprées des tableaux de Hérat. Les vêtements sont entièrement dans le style mongol, et reproduisent la mode de l'époque d'Oulough Beg. Les étoiles sont indiquées par de gros points en or ou en couleur rouge, à côté desquels on voit leurs noms écrits en petits caractères. Les constellations sont figurées sous deux aspects inverses, celui qu'elles ont sur un globe céleste, et celui qu'elles prennent lorsqu'on les contemple sur la voûte du firmament.

30 a. — Folio 38. La constellation nommée Céphée ; en arabe, par suite d'une faute dans la transcription du mot grec Κηφεύς, Kikaos, pour Kifaos ; elle est dessinée telle qu'on la voit sur la sphère céleste.

30 b. — Folio 34. La constellation du Dragon, telle qu'on la voit dans le ciel ; la tête du dragon est nettement la copie d'un original chinois ; c'est manifestement la copie, ou plutôt l'imitation d'un dragon chinois, dessiné de mémoire par un artiste persan qui a oublié ses pattes.

31 a. — Folio 87. La constellation de l'Aigle, telle qu'on la voit sur les globes célestes.

31 b. — Folio 89. La constellation du Dauphin, sous ses deux aspects ; la figure supérieure donne celui sous lequel on la voit sur les globes célestes ; la figure inférieure celui qu'elle prend quand on la regarde dans le ciel.

32 a. — Folio 58 v°. La constellation du Cygne, telle qu'on la voit dans le ciel ; ce dessin est exécuté entièrement en gris perle, à l'exception des pattes et du bec qui sont peints en couleur jaune.

32 *b*. — Folio 144. La constellationde la Vierge, telle qu'elle paraît sur les globes, comme un ange aux ailes bleues, dont les pennes supérieures sont rouges ; l'artiste les a découpées à leur partie inférieure, de façon à leur donner l'aspect de langues de feu identiques à celles qui encadrent la flamme prophétique (planches 21-29, 52) ; à cette singularité près, les ailes de cet esprit divin sont les mêmes que celles des anges dans les peintures qui illustrent l'Apocalypse de Mahomet.

33 *a*. — Folio 82. Le Serpentaire et le Serpent, tels qu'on les voit dans le ciel ; le Serpent, comme le Dragon de la planche 30 *b*, est copié sur un dessin chinois ; l'habit à manches courtes de l'homme qui tient le serpent dans ses mains, était anciennement celui des Cosaques de l'Ukhraine qui le tenaient des Mongols.

33 *b*. — Folio 187 v°. La constellation de la Baleine (Kétos), telle qu'on la voit sur les globes célestes, représentée sous les espèces d'une sorte de dragon inspiré des dessins chinois. Ce monstre est la copie assez exacte du Khi-lin qui paraît dans le Céleste Empire avant tous les grands événements et qui, entre autres, est le présage de la naissance des hommes illustres ; la venue de Confucius dans ce bas monde fut annoncée par l'apparition d'un Khi-lin ; le Khi-lin est le roi des animaux (*Houo-han-san-thsaï-thou-houeï*, chap. 38, page 1).

PEINTURES DES ÉCOLES TIMOURIDES DE LA SECONDE PÉRIODE (1460-1506) ET DES ÉCOLES POST-TIMOURIDES DE LA TRANSOXIANE (1510-1560)

Les manuscrits dans lesquels on trouve des peintures de ces deux manières sont beaucoup plus nombreux que ceux qui ont été illustrés sous le règne de Tamerlan ou de Shah Rokh Bahadour.

I. Recueil des poésies en turk oriental (Supplément turc 993) d'Aboul-Ghazi Sultan Hosaïn, fils de Sultan Mansour, fils de Baïkara Mirza, fils de Omar Shaïkh, fils de Tamerlan, le dernier des princes timourides de l'Iran, qui régna de 1468 à 1505. Sultan Hosaïn, qui signait ses poésies, dans lesquelles il a cherché bien vainement à égaler Hafiz, du surnom de Hosaïni, fut l'ami de Mir Ali Shir Navaï, et, comme lui, il protégea les lettres et les arts.

Ce manuscrit a été exécuté pour la bibliothèque privée de Sultan Hosaïn, comme le fait est marqué par deux inscriptions arabes, dont l'une se lit dans une rosace au folio 2, et l'autre dans la bordure enluminée de deux pages de titre, aux folios 3 v°-4 ; il a été copié à Hérat, capitale du royaume de Sultan Hosaïn, par le célèbre calligraphe Sultan Ali al-Mashhadi, en 1485. Comme le *Makhzan al-asrar*, dont les peintures sont reproduites dans les planches 40-42, le recueil des poésies de Sultan Hosaïn est orné d'enluminures répandues à profusion à chaque page, parmi lesquelles il convient de remarquer la rosace et les pages enluminées des feuillets 2, 3

vº-4 (voir planche 8). Ces pages de frontispice sont exécutées en bleu et en or de deux tons, un ton jaune et un ton verdâtre, avec un encadrement intérieur en noir semé de fleurs; l'ensemble est rehaussé de quelques touches de vert et de rouge; l'aspect en est doux et brillant, mais plus froid que celui de la rosace du manuscrit des œuvres d'Ali Shir (planche 9), ou que la page de titre du *Makhzan al-asrar* (planche 11). Le goût qui a présidé à cette décoration, comme à celle de la bordure en bleu et en or du tableau formé par les peintures des feuillets 2 vº-3, est excellent, bien qu'on y relève une erreur dans les cartouches latéraux des pages de titre (3 verso-4), dans lesquelles on remarque une opposition trop accentuée entre le bleu, le rouge, l'or et le blanc, qui ont été mélangés d'une façon qui trouble l'harmonie de cette élégante composition.

L'exécution des peintures de ce manuscrit est soignée; elle se rattache, quoique moins riche et moins délicatement originale, à celle des tableaux des œuvres complètes d'Ali Shir (planches 35-39); on y trouve les mêmes erreurs de perspective, les mêmes conventions, qui font de cette peinture un art extrêmement restreint, de beaucoup inférieur à la technique de la décoration et de l'enluminure, laquelle, sous le pinceau des artistes persans, a produit des ornements parfaits, d'un goût exquis, qui n'a jamais été surpassé dans aucun art.

34. — Fol. 2 vº-3. Tableau sur une double page, représentant Sultan Hosaïn, assis dans un jardin, à l'abri d'une sorte de paravent, au-dessus duquel le peintre a figuré une coupole; il est entouré de gens de sa cour; deux docteurs musulmans sont assis sur des tapis, et un échanson lui présente une coupe. Dans la moitié de la peinture qui décore le recto du folio 3, l'artiste a figuré le palais de Sultan Hosaïn, à la fenêtre duquel on voit ses épouses; au premier plan, un homme fait griller de la viande sur un réchaud. On retrouve dans cette peinture gracieuse, quoique moins bien exécutés et combinés d'une façon moins heureuse, les mêmes éléments qui entrent dans la composition du tableau qui est reproduit à la planche 37 : le bassin octogonal, avec son jet d'eau et ses deux canards; l'arbre au fond du jardin, avec l'oiseau perché sur l'une de ses branches; le palais aux murailles de briques roses, décoré d'un balcon où paraît une dame richement vêtue, ce qui est la manière de toute une série de très belles peintures de la seconde époque timouride, un cliché favori de l'école de Behzad. Le nom de Sultan Hosaïn ne figure point dans les inscriptions qui se lisent aux frontons du kiosque et du palais.

Schefer, à qui appartint ce manuscrit, estimait que ses peintures sont de la main du célèbre Behzad; en fait, le nom de cet artiste ne figure dans aucune d'elles. Les enluminures, je ne parle pas des tableaux, sont entièrement identiques à celles d'un bel exemplaire de la *Khamsa* de Khosrau-i Dahlavi que M. Martin a fait reproduire [1], et qu'il attribue également à Behzad, sans avoir, pour le faire, d'autre raison que des raisons de

1. *Les miniatures de Behzad dans un manuscrit persan daté 1485*, Bruckmann, Munich, 1912, voir p. 187.

sentiment, et à quelques ornements qui décorent un petit recueil de vers de Katibi [1], lequel a été copié en 1475, par Sultan Ali al-Katib al-Mashhadi, à Hérat, pour Badi al-Zaman Bahadour Khan, fils de Sultan Hosaïn. Il est assez vraisemblable que Sultan Hosaïn choisissait, pour faire exécuter les volumes qu'il destinait à sa bibliothèque, le meilleur calligraphe, Sultan Ali al-Mashhadi, le décorateur le plus habile, le peintre le plus célèbre, ce qui est tout naturel. Dans ces conditions, il serait raisonnable d'admettre que Behzad, qui était le peintre le plus habile de cette époque, reçut la mission d'illustrer le recueil des poésies du sultan du Khorasan ; mais c'est là une hypothèse des plus fragiles ; elle se trouve contredite par la manière de ces peintures ; leurs formes, inférieures au style puissant d'autres œuvres des écoles de Hérat, ne sont point nées sous le pinceau de cet artiste de génie, dont les contemporains ont chanté les louanges, qu'ils ont proclamé, de l'aveu unanime de tous les techniciens, de tous les amateurs, le créateur unique de la perfection.

Une grande obscurité entoure la personnalité énigmatique de Behzad. Une *Khamsa* [2] de Nizami, conservée au British Museum sous le n° Add. 25.900, et dont le premier masnavi est daté de 1442, contient, entre autres illustrations, trois peintures signées du nom de Behzad : aux feuillets 121 v°, 161, 231 v° ; cette graphie est dissimulée dans les marges interlinéaires qui séparent les hémistiches des vers, tout contre la peinture ; elle est écrite verticalement, dans un nastalik très fin ; elle consiste en la formule بهزاد صوّره العبد « A peint cela le serviteur (d'Allah), Behzad », qui est bien celle qu'employait Behzad. Ces illustrations représentent une bataille entre les Arabes de la tribu de Madjnoun, montés sur leurs chameaux, et ceux de la tribu de Laïla, à laquelle assiste l'infortuné Madjnoun ; la lutte de Bahram Gour contre le dragon ; un combat de cavalerie. Elles sont d'une très grande finesse, mais elles se distinguent d'une manière fâcheuse par l'expression ridicule des chevaux, qui est causée par la grosseur et la forme de leurs yeux. On y remarque toutefois le souci de la recherche d'une expression appropriée à l'action des personnages qui animent ces tableaux, ce qui est une préoccupation d'autant plus surprenante que les artistes persans, aussi bien avant cette date qu'aux époques postérieures, ont toujours peint des figures au repos, et se sont bornés à juxtaposer des portraits plus ou moins traditionnels, sans prendre la peine d'accorder le jeu de leurs physionomies pour en tirer un effet d'ensemble. L'expression de Bahram Gour luttant contre le dragon, la douleur d'un des cavaliers qui paraissent dans la peinture du folio 231 v°, sont particulièrement remarquables.

1. Man. supp. persan 1776 ; la rosace du folio 1 a malheureusement été endommagée ; cette rosace et les autres ornements du manuscrit, en particulier ceux des folios 1 v° et 49 v°, sont d'un goût parfait, supérieurs même à ceux du recueil des poésies de Sultan Hosaïn. C'est par pure courtoisie que l'enlumineur a donné au prince Badi al-Zaman Mirza, sous le règne de son père, les titres de Sultan al-Moazzam Badi az-Zaman Bahadour Khan, avec une faute d'arabe qui a fini par devenir classique chez les Persans ; à cette époque, Badi az-Zaman était tout simplement Mirza et non point Sultan.

2. Ce manuscrit est décrit dans le second volume du *Catalogue of the persian manuscripts in the British Museum* de Rieu, p. 570, qui se borne à vanter l'extrême finesse de ses peintures.

Mais l'originalité de ces tableaux n'est qu'une simple imitation de celle, beaucoup plus réelle, d'un artiste plus ancien, dont le peintre du recueil des masnavis de Nizami s'est borné à recopier les œuvres, sans s'en vanter, en restant très inférieur à son modèle. C'est là une pratique générale et constante chez les artistes persans, comme chez les peintres du Bas-Empire et les décorateurs chinois ; toutes les peintures qui représentent une scène traditionnelle se ramènent à deux ou trois variantes d'un même cliché, ou d'un même carton, qui ont été copiées, recopiées, surcopiées, et l'on trouve dans le même manuscrit des copies juxtaposées de tableaux qui ont été exécutés à deux siècles d'intervalle.

Les originaux des peintures du manuscrit 25.900 se trouvent, au British Museum, dans un autre exemplaire de la *Khamsa* de Nizami (Add. 27.261), daté de 814 de l'hégire (1411 de J.-C.). On y voit, au fol. 109, la bataille entre les Arabes montés sur leurs chameaux, à laquelle assiste Madjnoun, les bras croisés, la poitrine nue, adossé à un tronc d'arbre, l'air rêveur et résigné, ce qui fait de cette peinture un véritable chef-d'œuvre. Un peu plus loin, au feuillet 148 v°, on trouve la lutte de Bahram Gour et du dragon, laquelle a été servilement recopiée par le peintre qui a illustré le manuscrit Add. 25.900, sans que cet artiste ait réussi à atteindre la perfection de son modèle. Il est visible que le Nizami de 1442 a été copié, texte et peintures, sur celui de 1411, et c'est toujours ainsi que se sont fabriqués les manuscrits enluminés, qu'ils soient grecs, latins ou français.

Il n'y a pas à douter que les épigraphes des trois tableaux qui illustrent le manuscrit de Nizami Add. 25.900 ne soient des attributions du milieu du xvie siècle, ou même plus tardives, et qu'elles ne constituent une supercherie très courante, destinée à augmenter dans des proportions considérables la valeur de cette *Khamsa*. Il est en effet évident, comme le démontre, sans discussion possible, l'examen de ces illustrations, que ces prétendues signatures ne sont nullement écrites dans une graphie personnelle, mais qu'elles sont de la main d'un calligraphe, qui a rempli les intervalles qui séparent les hémistiches avec la formule même de la signature de Behzad, vers 1550, ou plus tard, en imitant, autant qu'il lui a été possible de le faire, le nastalik du manuscrit Add. 25.900, et non la vilaine écriture du peintre qui eût déshonoré l'harmonie de ces pages merveilleuses. Cette graphie en nastalik est essentiellement différente de celle d'une signature de Behzad, dont l'authenticité est rigoureusement certaine, qui se lit dans un petit recueil de vers persans, daté de 1523 ou 1524, dont je vais parler.

On sait, d'une façon absolue, par un texte historique dont l'interprétation ne laisse place à aucune fantaisie, que le 27 Djoumada 1er de l'année 928 de l'hégire (24 avril 1522)[1], Behzad fut nommé, par un rescrit du roi safavi Shah Ismaïl, surintendant de

1. Le diplôme (*nishān*) investissant le célèbre peintre de ces fonctions et qui fut rédigé par Khondamir, se trouve dans le manuscrit supplément persan 1842, folio 152 v°, ainsi que la préface que ce même Khondamir a écrite pour être préfixée à un album (*morakka*), dans lequel Behzad avait réuni des pages calligraphiées en même temps que des peintures, de lui-même et d'autres artistes, les siennes étant, au témoignage de Khon-

l'Office royal de copie des livres [1], avec le contrôle effectif sur tout le personnel qui y était employé, calligraphes (*katiban*), peintres (*nakkashan*), enlumineurs (*mouzahhiban*), encadreurs (*djidval-kashan*), broyeurs de couleurs (*hall-karan*), préparateurs de bleu lapis (*lajdvarshouyan*) ; on sait que le grand artiste n'avait point terminé sa brillante carrière à l'époque à laquelle Ghiyas ad-Din Khondamir termina le *Habib alsiyar*, c'est-à-dire en 1523 [2], et, ce qui est encore plus important, il existe une peinture incontestablement signée par Behzad, qui décore un recueil de poésies, authentiquement daté de la 930e année de l'hégire, qui correspond à une partie de 1523 et de 1524 [3], exécuté à Hérat. Cette peinture, de très petites dimensions, mais d'une extrême finesse, et d'une admirable perfection, est inscrite dans un cercle, dans une

damir, infiniment supérieures à celles de ses émules (folio 118 v°). Ces deux documents sont contenus dans un curieux ouvrage, qui fut composé par Khondamir sous le titre de *Nama-i nami*, et ils sont écrits dans le style très compliqué qui était en vogue à cette époque : le *Nama-i nami* fut composé par Khondamir de 925 à 928 de l'hégire (1519-1522) ; tout à fait à la fin, l'auteur dit que la date de sa composition est indiquée par l'addition de la valeur numérique des lettres qui forment le sous-titre du *Nama-i nami*, *Mounshaat-i latifa*, c'est-à-dire 925 (1519), ce qui n'empêche qu'on y trouve des firmans et des rescrits datés de 926, 927 et 928, soit 1520, 1521 et 1522.

1. Le décret de Shah Ismaïl est intitulé dans la rédaction de Khondamir : *Nishan-i kalatanri- i kitabkhana-i houmayoun*, et il est dit dans son texte : *houkhm farmoudim ka mansab-i istifa ou kalantari-i mardoum-i kitabkhana-i houmayoun... moufawwaz ou moutaallik badou bashad...* ; je n'ignore point que *kitabkhana* « maison des livres » est généralement traduit « bibliothèque » ; toutefois, il est évident, d'après le détail des attributions de Behzad, qu'il ne s'agissait nullement de la conservation et de la tenue au courant d'un établissement tel que la Bibliothèque Nationale ou le British Museum, mais bien au contraire de la direction d'un établissement où l'on fabriquait les livres de luxe, quelque chose comme une Imprimerie Royale d'art. Il n'est point question dans le décret que Behzad ait eu sous ses ordres les bibliothécaires chargés de l'inventaire et de la garde des manuscrits confectionnés dans cette officine, et l'on ne voit guère que Behzad ait eu qualité pour remplir ces fonctions. Le texte de ce décret a été imprimé par M. Mohammad Khan al-Kazwini dans la *Revue du Monde Musulman* de mars 1914.

2. Voir page 175, note.

3. Ce curieux manuscrit appartient à M. Kévorkian (1912) ; il contient un recueil de poésies écrites en nastalik très fin qui comprend des extraits du *Masnavi* de Djalal ad-Din Roumi, copiés par Mir Ali ; des extraits de la *Khamsa* de Nizami, copiés par sultan Mohammad Nour ; un choix fait dans la *Hadikat al-hakikat* de Sanaï, copié par Sultan Mohammad Khandan ; des morceaux du *Boustan* de Sadi, copiés par Mohammad Kasim ibn Shadishah. Mir Ali a signé et spécifié qu'il a copié sa partie en 930, à Hérat ; Sultan Mohammad Khandan a signé, spécifié qu'il travaillait à Hérat en 930, et qu'à cette époque il était âgé de 38 ans ; Mohammad Kasim ibn Shadishah et Sultan Mohammad Nour n'ont pas daté. La reliure de ce manuscrit est en cuir doré et orné du nuage chinois ; elle est due à un artiste nommé Sultan Mahmoud. Il est raconté dans la préface qu'un ministre, nommé Malik Ahmad, vit un jour une page écrite dans un nastalik très fin dû au kalam de Shaïkh Mahmoud, et qu'il voulut posséder un livre écrit tout entier dans cette graphie menue. On a pris soin de relier cette page en tête du manuscrit auquel elle n'appartient pas ; l'écriture de Shaïkh Mahmoud est très inférieure à celle des quatre calligraphes qui ont copié les extraits du *Masnavi*, de la *Khamsa* de Nizami, de la *Hadikat*, du *Boustan*. Ce livre a passé aux Indes, et on y lit plusieurs notes qui ont été écrites par les empereurs timourides de Dehli ; l'une est de la main d'Akbar ; elle vante la perfection de sa graphie et l'estime à 3.000 roupies ; l'une est de Djihangir ; elle mentionne que ce manuscrit est entré en sa possession le cinquième jour du mois parsi de Azar de la première année de son règne ; une note est de la main de Shihab ad-Din Mohammad Shah-Djihan Padishah, fils de Djihanguir Padishah, fils d'Akbar Padishah, datée du 25e jour du mois de Bahman de l'année (non indiquée) ilahi (sur les années ilahi, voir p. 298, note), date qui correspond au 8 Djoumada second 1037 de l'hégire (14 février 1628), jour de l'avènement de ce prince au trône impérial ; il spécifie qu'à ce moment, ce livre, qu'il estimait 4.000 roupies, entra dans sa bibliothèque. Cette note de Shahdjihan se trouve répétée dans des termes absolument identiques, de la même main, exactement avec la même plume, avec la même omission de l'année ilahi, sur plusieurs des manuscrits qui firent partie de la

rosace, *shamsa* ; la préface du livre dit formellement que cette peinture est l'œuvre du maître Kamal ad-Din Bahzad dont la signature se lit sous la rosace, en caractères microscopiques et disgracieux, sous la forme صوّره العبد بهزاد « A peint cela l'esclave (d'Allah), Behzad », tandis que l'un des calligraphes qui ont concouru à l'exécution de cette anthologie a écrit à gauche de la rosace عمل استاد بهزاد « Œuvre du maître Behzad », en caractères plus gros que la signature de Behzad, dans un protocole naturellement tout différent de celui que s'applique à lui-même Kamal ad-Din Behzad. Cette jolie peinture, aux nuances harmonieuses, est exactement dans le goût et dans la manière de l'illustration du *Lisan al-taïr* de Mir Ali Shir Nawaï, qui se trouve reproduite à la planche 35, et qui ne lui est postérieure que de deux années ; si bien que l'on est fort tenté d'attribuer l'exécution de ce magnifique tableau à Behzad, qui l'envoya à Hérat, comme la peinture de l'anthologie, alors qu'il dirigeait à Kazwin l'Académie royale de peinture [1]. Il résulte de ces faits qu'il est impossible que

bibliothèque des Grands Mogols, et j'en connais sept à huit exemples. Il en faut conclure que le jour de son avènement, Shah-Djihan eut assez de loisirs pour inscrire une note qui attestait ses droits de propriété sur les livres les plus précieux de la bibliothèque impériale, tel le présent manuscrit, celui du *Tohfat al-Ahrar* qui appartint à Schefer (supp. persan 1416 ; *Cat. de la coll. Schefer*, p. 94, où il faut corriger *pandjoum-i mah Bahman-i farsi* en..... *Bahman-i ilahi* ; cf. planche 4, 2).

1. Cette peinture représente un shaïkh vêtu d'habits bruns, et un jeune homme, près d'un ruisseau qui coule sur un terrain semé de rochers ; dans le fond du paysage, on aperçoit des arbres, et des oiseaux sont perchés dans leurs branches. Le shaïkh est très vieux ; il s'appuie sur son bâton, et tient un chapelet ; il est identiquement le même que celui qui implore sous le balcon où parade la Chrétienne, qui humilia si cruellement l'orgueil du shaïkh de Sanaan, dans la splendide peinture de la planche 35 qui illustre l'un des volumes du recueil des œuvres de Mir Ali Shir Navaï. Il en faut conclure que l'auteur de cette illustration copiait des tableaux de Behzad, ou même qu'il n'était autre que le célèbre Behzad en personne ; je n'oserais point dire dans quels rapports l'illustration du recueil poétique de 1524, dont je regrette vivement de n'avoir pu obtenir une photographie pour la reproduire dans ce mémoire, se trouve avec les peintures du recueil des œuvres poétiques de Sultan Hosaïn qui ont été exécutées en 890 de l'hégire, quarante années musulmanes avant elle ; il n'est pas impossible qu'elles soient de la même main, car on trouve dans les tableaux du recueil des poèmes de Sultan Hosaïn des thèmes décoratifs qui vont devenir classiques dans les peintures post-timourides, lesquelles ont été créées, et qui ont évolué, sous l'influence de l'école de Behzad, comme le montre suffisamment la similitude qui existe entre la peinture de M. Kévorkian et celle de la planche 35, le bassin avec les deux canards de Chine et son jet d'eau, le jardin avec deux arbres dans les branches desquelles chantent des oiseaux, un ruisseau serpentant au milieu de fleurs et de rochers, les personnages aux allures souples et déjà un peu décadentes qui font pressentir la facture safavie, etc. Toutefois il convient de remarquer que les peintures du Divan de Sultan Hosaïn sont très inférieures à celle du recueil de poésies qui fait l'objet de cette note et à celles des œuvres de Mir Ali Shir Nawaï, dont certaines sont tellement dans la facture behzadienne, qu'on se sent porté à croire qu'elles sont nées de la touche précieuse du maître ; il n'est point dans la règle artistique qu'un homme gagne tellement en vieillissant, et c'est exactement le contraire qui se produit : Potter avait 22 ans quand il peignit son *Taureau* : on ne voit pas qu'il ait jamais pu faire mieux ; Léonard de Vinci n'a jamais dépassé l'exécution de la tête de Méduse des Offices ; Michel-Ange termina les peintures du plafond de la Sixtine à 37 ans ; Raphaël est mort à 37 ans, laissant une œuvre parfaite ; Racine se retira du théâtre après *Phèdre*, à 38 ans, exactement à l'âge auquel l'archiduc Charles, l'adversaire le plus redoutable de Napoléon, quitta le service actif. Mozart est mort à 35 ans, laissant une œuvre incomparable ; Rossini se retira à 37 ans, sur un chef-d'œuvre, *Guillaume Tell* ; à 38 ans, Camoens avait terminé les *Lusiades*, et il ne lui restait plus que quelques points à revoir pour des détails de grammaire ; Shakespeare renonça au théâtre à 37 ans ; lord Byron, à 36 ans, alla chercher la mort en Grèce parce qu'il n'avait plus rien à écrire. Il ne faut pas oublier que Pascal est mort dans la 40e année de son âge, ayant la pleine conscience que sa période de création était close, ne demandant plus que dix années pour mettre en œuvre, pour rédiger matériellement, les notes dont le fil nous échappe, qui sont devenues les

Behzad, qui travaillait encore en l'année 1523 ou 1524, ait illustré une *Khamsa* de Nizami en 1442 ; les prétendues signatures du manuscrit Add. 25.900 sont des faux, qui ont été commis sciemment par un personnage qui connaissait parfaitement la formule dont Behzad signait ses œuvres. Des supercheries analogues, dues à des amateurs peu scrupuleux, ou à des ignorants, qui ont imité la signature de Behzad dans des formes ridicules, ont fait attribuer à cet artiste un grand nombre de peintures dont il n'est certainement pas l'auteur [1], mais qui appartiennent à ce style que l'on peut nommer behzadien, parce que c'est là une dénomination commode pour qualifier la manière de toute une série de tableaux qui ont des caractéristiques communes, qui, appartenant à des écoles apparentées de très près, s'étagent depuis le règne de Sultan Hosaïn jusqu'à la fin de la belle époque des ateliers de la Transoxiane, et en Perse, jusqu'à une époque avancée du règne de Shah Tahmasp. Les peintures des planches 34-39, celles du *Livre des Rois* de M. de Rothschild, reproduisent ce type élégant et précieux qui fut celui des fresques du « Pavillon aux quarante colonnes », à Isfahan, sous le règne de Shah Tahmasp.

Si l'on ajoute une foi absolue à une tradition qui était courante dans le palais des empereurs timourides de l'Inde, descendants de Zahir ad-Din Mohammad Baber Padishah, cousin de Sultan Hosaïn Mirza, c'est aux environs de l'année 1467 que le maître Behzad commença la longue série de ses chefs-d'œuvre. On lit en effet sur l'un des feuillets de garde d'un splendide exemplaire de l'histoire de Tamerlan, connue sous le titre de *Zafar nama*, par Sharaf ad-Din Ali Yazdi, daté de la 872ᵉ année de l'hégire (1467 de J.-C.), décoré de remarquables peintures, une note écrite par l'empereur Nour ad-Din Mohammad Djihanguir Padishah, le jour de son avènement, dans laquelle il affirme que ce manuscrit a fait partie de la bibliothèque de son père, Djalal ad-Din Mohammad Akbar Padishah, et que les huit peintures qui illustrent la prose

Pensées. La vie de sainte Thérèse fut une tempête de mysticisme, d'épreuves, de révoltes, qui se calma dans la sérénité et la quiétude lorsqu'elle eut atteint sa trente-sixième année ; la puissance créatrice, l'inspiration, le Verbe, s'évanouit chez l'artiste aux environs de trente-sept ans ; si la *Légende des siècles* de Victor Hugo paraît une exception, c'est qu'il en écrivit les pièces à la fleur de sa jeunesse, dans l'intention d'en faire plus tard l'histoire épique de la race humaine.

1. Par exemple, M. Martin, dans son *Miniature painting and painters*, voir p. 187-188. A ces exemples, j'ajouterai que les peintures du Nizami conservé au British Museum sous le numéro Oriental 6810 qui sont reproduites dans le *Miniature painting and painters*, planches 72-73, comme étant de Behzad, ne sont pas de cet artiste ; l'une d'elles (72 *b*) est en effet signée en toutes lettres de Kasim Ali ; sept des illustrations de ce beau manuscrit portent la signature de ce peintre, et l'une des plus parfaites est datée de l'année 900 de l'hégire, soit 1480 de notre ère. On ne saurait inférer de ces signatures, qui sont des faux purs et simples, l'existence en Perse, ou dans tout autre partie du monde musulman qu'on veuille l'imaginer, d'un artiste homonyme de Behzad qui serait l'auteur de ces tableaux. Des signatures de Behzad et de Mani ont été maintes fois ajoutées, avec des identifications abracadabrantes, à des peintures au-dessous du médiocre, aussi bien dans l'empire turc qu'en Perse, par exemple dans le recueil de peintures formé par les manuscrits arabes 6075, 6076, 6077 ; aucune des identifications qui s'y trouvent ne tient debout, par exemple 6075, 5 v°, un échanson du temps de Riza-i Abbassi (xviiᵉ siècle) est transmué en Tahmouras, par Behzad ; 9 r°, un jeune guerrier de cette même époque serait Haroun al-Rashid, par Behzad ; quant aux signatures, elles sont une audacieuse filouterie.

compliquée de Sharaf ad-Din Yazdi appartiennent aux toutes premières heures de la carrière de Behzad [1].

Il est impossible de nier l'importance de cette tradition : les empereurs timourides étaient certainement mieux placés que n'importe qui pour avoir des renseignements précis sur ce qui s'était passé à la cour de leurs parents, les souverains de Hérat, sur les hommes qui y vécurent, sur les événements qui s'y passèrent, pour connaître nombre de détails et d'anecdotes, qui se transmettaient dans leur famille, dont on chercherait en vain le souvenir dans les chroniques sèches et monotones qui furent écrites par les panégyristes de la maison de Timour le boiteux.

Mais, quelle que soit la valeur de cette tradition, quelque confiance que l'on puisse témoigner à l'attestation royale de Nour ad-Din Mohammad Djihanguir Padishah, qui écrivit cette note pour sa satisfaction intime et personnelle, et non pour en imposer à des personnes étrangères, puisque, dans son esprit, cette histoire de son ancêtre ne devait jamais sortir du palais de Dehli, il n'en reste pas moins certain qu'aucune de ces peintures ne porte la signature de Behzad, et qu'il n'existe aucun moyen de vérifier l'exactitude de l'assertion de l'empereur de l'Indoustan.

C'est un fait certain que ces belles peintures révèlent un caractère et un tempérament artistiques tout différents de ceux des artistes qui ont illustré et enluminé les livres des bibliothèques timourides, et très supérieurs. L'homme qui les a exécutées était un observateur de la nature, et un créateur, qui ne limitait pas son horizon au recopiage de cartons dans une école de Hérat [2]. Leur facture, leur dessin, leur palette, sont tout autres, plus puissants, plus souples, plus riches, que ce que l'on connaît par les tableaux qui illustrent nos manuscrits ; il resta un isolé ; en fait, sa technique fut l'idéal intangible que cherchèrent à réaliser les artistes qui vécurent de son temps, et ceux qui vinrent après lui ; mais sa manière était trop puissante pour ces décorateurs précieux et mignards qui n'avaient aucun génie, qui remplaçaient le talent par le métier, quelquefois par la virtuosité.

1. *Hasht madjlis-i taswîr kâr-i awâïl-i oustâd Bahzâd ka dar bikâst*. Le jour où il monta sur le trône, le huit du mois de Djoumada second 1037, Shah Djihan, a inscrit sur ce volume son ex-libris habituel, pour constater qu'à partir de ce moment, il est devenu sa propriété personnelle. Sur ces faits, voir l'*Introduction*, pages 162, 175, 176, 187.

2. J'ai parlé plus haut, page 165, de ce livre, qui appartient à M. Sambon ; sa date est certaine, elle est écrite en lettre ڛ en chiffre ΛVP, et transcrite. Ses peintures réunissent au stade maximum les qualités de toutes les illustrations des écoles behzadiennes ; il n'y a que les peintures du recueil des œuvres de Nawaï (supp. turc 316) qu'on puisse lui opposer, mais non lui comparer ; l'artiste qui a peint ces tableaux était incontestablement un technicien d'une très grande habileté et d'une maîtrise supérieure, un virtuose incomparable ; il ne fut pas un créateur au sens absolu du terme, et il copiait, sans nul doute, d'une façon parfaite, des cartons classiques dans son atelier. J'ai déjà eu l'occasion de dire que la reproduction donnée par Martin de l'une des peintures du *Zafar nama* n'en donne qu'une idée imparfaite, sans compter que le tableau porte sur deux pages du manuscrit, et que Martin n'en a choisi qu'une seule, ce qui écrase la composition ; la page de gauche contient les personnages qui se tiennent respectueusement devant le Maître du monde. Une double page en plein fond d'or, représente l'armée de Timour poursuivant les infidèles dans les montagnes, c'est ce tableau qui rappelle un épisode des fresques de Benozzo Gozzoli, à Florence ; deux sièges de forteresses, l'un dans un fond d'or, sont des tableaux très remarquables, non sans quelques négligences ; l'arbre qui figure dans l'un deux étant entièrement sacrifié.

J'ai déjà, dans l'*Introduction*, marqué les difficultés que l'on éprouve à admettre que l'artiste qui a peint les tableaux du *Zafar nama*, en 1467, soit le même qui exécuta, au tout petit point, cinquante-sept années plus tard, la jolie rosace de l'anthologie poétique de 1524, vers 1526, le tableau du *Lisan al-taïr* (planche 35), où l'on voit le shaïkh de Sanaan mendier dans sa vieillesse l'amour de la jeune Chrétienne ; je ne parle point des illustrations du recueil des vers de Sultan Hosaïn, de 1485, qui se rattachent bien à la manière et au genre de ces deux dernières peintures, mais qui sont d'une exécution trop faible pour être nées sous le même pinceau. Sans insister sur le fait que la petite peinture du recueil poétique de 1524, qui est le seul témoignage absolument certain de la technique de Behzad, ne présente aucun caractère de la caducité et de l'outrance du procédé des illustrations du *Zafar nama* qui fit partie de la bibliothèque d'Akbar, de Djihanguir, de Shah Djihan, il convient de remarquer qu'en attribuant à l'auteur de ces tableaux vingt-deux ans, l'âge de Potter quand il fit son Taureau, son chef-d'œuvre, il en aurait eu soixante-dix-neuf, le jour où il termina l'illustration du petit recueil de vers de 1524, soixante-dix-sept ans, lorsque la faveur du roi de Perse l'appela à la direction de l'Académie de peinture ; sans qu'il y ait dans toutes ces contingences d'impossibilité majeure, le Titien, à quatre-vingt-dix-neuf ans, peignait encore, et les œuvres de son extrême vieillesse ne se ressentent guère des injures de l'âge, mais Michel-Ange, après soixante-dix, n'a guère plus fait que des dessins, on y pressent des difficultés telles que l'on a une certaine peine à admettre, comme le fit Djihanguir, que son *Zafar nama* fut enluminé par Behzad, le même artiste qui a peint la rosace de l'anthologie de 1524, dont l'attribution certaine et indiscutable au directeur de l'Académie de peinture de Shah Ismaïl est le seul point de repère dans notre connaissance de l'évolution artistique de ce personnage mystérieux. Il paraît, d'une façon générale, peu vraisemblable qu'un homme qui approchait de son seizième lustre ait eu la main assez sûre pour inscrire dans ce tout petit cercle une composition aussi vaste et aussi heureuse.

II. Œuvres complètes de Mir Ali Shir Navaï, premier volume (Supplément turc 316).

Mir Ali Shir Navaï[1] naquit le 9 février 1441 ; il était le fils de Kishkéné Bahadour, l'un des émirs du prince timouride Abou Saïd ; il commença ses études en même temps que Sultan Hosaïn Mirza, puis il entra au service d'Aboul-Kasim Baber Mirza. A la mort de ce prince, qui survint en 1456, il reprit ses études à Mashhad, puis à Samarkand, où il vécut dans une situation précaire. Lors de son accession au trône, Sultan Hosaïn Mirza l'appela à sa cour, et lui confia la garde du sceau royal, charge dont Ali Shir se démit en 1471 ; il devint ensuite ministre des finances, et, en 1487, gouverneur de la province de Djourdjan. Il donna sa démission après un séjour de moins d'une année dans ce pays, et s'en retourna à Hérat, où il vécut loin des

1. Une excellente biographie d'Ali Shir a été imprimée par Belin, dans le *Journal asiatique*, V⁰ série, tome 17, p. 175-238.

fonctions publiques, ce que lui permettait la fortune considérable qu'il avait amassée dans les diverses charges qu'il avait remplies. Bien qu'il eût toute sa vie prétendu à la célébrité littéraire, il encouragea les savants et les poètes qui vécurent à la cour de son maître, Sultan Hosaïn, et il eut assez de libéralisme et d'esprit pour ne point se montrer jaloux de la notoriété à laquelle ils parvinrent. Mir Ali Shir a écrit en persan sous le nom de Fani, et en turk oriental, sous celui de Navaï.

L'œuvre d'Ali Shir est considérable, mais elle n'a aucune originalité ; les parties les plus importantes en sont le *Nasaïm al-mohabbat*, traduction, avec de nombreuses additions, de l'histoire des Soufis qu'Abd ar-Rahman al-Djami composa en persan sous le titre de *Nafahat al-ouns* ; le *Lisan al-taïr*, traité sur les stades de la vie mystique qui est une très pâle imitation du *Mantik al-taïr* de Farid ad-Din Attar ; une *Khamsa*, recueil de cinq poèmes en masnavis : le *Haïrat al-abrar*, l'histoire de Farhad et de Shirin, le roman de Laïla et de Madjnoun, le *Sab sayyara*, le *Sadd-i Iskandar*, tous écrits à l'imitation des masnavis de Nizami, l'éternel imité, dont aucun poète n'a jamais pu égaler la perfection ; quatre *Divans*, dont chacun contient les poésies d'une des périodes de sa vie ; une biographie de Djami, le plus grand Mystique de cette époque ; une histoire des poètes turks et persans, qui, dans l'esprit de son auteur, était destinée à continuer celles qui avaient été écrites par Djami et par Daulatshah.

L'inspiration de Navaï est nulle dans les masnavis de sa *Khamsa* ; il est un peu plus original dans les poésies de ses *Divans*, mais les images qu'elles évoquent blessent par leur étrangeté ; la lourdeur du vers turk ne fait qu'accentuer les défauts de ce littérateur, qui se donna la tâche impossible, inutile, et vaine, d'imiter à la fois Nizami, Khosrau-i Dahlavi, à qui il a emprunté les titres de ses *Divans*, Attar et Djami, qui a trop écrit, comme Attar et comme Djami, lesquels ont noyé de très beaux vers dans un fatras d'inutilités et de redites. Les défauts de Navaï se retrouvent d'ailleurs dans les œuvres des poètes osmanlis qui n'ont pas plus d'originalité. La véritable poésie des peuples de race turke ne consiste pas dans ces imitations savantes, et trop souvent pédantes, de la littérature persane, mais dans leurs chansons populaires, qui ont été composées en dehors de tout souci livresque, qui reflètent d'une façon autrement saisissante l'âme indomptable des pasteurs de la steppe.

Le manuscrit des œuvres complètes de Navaï comprend deux volumes (supplément turc 316 et 317) ; sa copie a été terminée en 1526 [1], à Hérat, par Ali Hidjrani ; Hérat, à cette époque faisant partie des domaines du roi de Perse, Shah Tahmasp, le sultan uzbek Keutchkuntchi (1510-1530) régnant sur les contrées de la Transoxiane ; le premier volume contient six peintures qui ne sont pas signées ; ces tableaux, d'une exécution splendide, ne sont pas tous du même artiste ; j'ai donné plus haut [2] les raisons pour lesquelles je crois que celui qui illustre le feuillet 169 est de la main de Behzad, à qui

1. *Tarikh tokouz youz otous utch da*, soit 933 de l'hégire, du 8 octobre 1526 au 26 septembre 1527.
2. Voir page 282, note.

j'attribuerais également volontiers la peinture, dans des tons riches et souples, du folio 350 ; celle du folio 356 étant de Mirak. L'on sait, en effet, d'une façon certaine, que Behzad, qui était directeur de l'Office des livres depuis 1522, enlumina en 1523-1524 un opuscule copié à Hérat ; ces fonctions, l'enseignement qu'il professa auprès de Shah Tahmasp, lui laissaient assez de liberté pour exécuter des peintures qui lui étaient commandées par des amateurs du Khorasan auxquels il les faisait parvenir. Le second volume n'en contient aucune ; il est seulement orné d'en-têtes, ou *sarlohs*, comme les appellent les Persans, d'une très grande beauté. La rosace qui décore la première page du premier volume est reproduite à la planche 9 ; deux des *sarlohs* du second tome à la planche 10.

Ces peintures sont remarquables par leur finesse et par la puissance de leur couleur ; elles constituent le type plus parfait du style des derniers temps des écoles de la seconde époque timouride dans le Khorasan, qui se perpétuèrent à Hérat, puis dans les villes de la Transoxiane, après que les Shaïbanides eurent ravi la souveraineté de l'Iran oriental aux princes descendants de Tamerlan.

35. — Folio 169. Le shaïkh de Sanaan, l'un des Mystiques les plus célèbres de l'Arabie, adresse des madrigaux enflammés de l'amour le plus profane à une jeune dame chrétienne qu'il avait vue en songe, et qu'il était venu chercher jusque dans le pays de Roum. Autour de lui, on voit les autres shaïkhs qui l'avaient accompagné dans ce lointain voyage, et qui ne purent l'empêcher de renier l'Islamisme pour devenir l'amant de la Chrétienne : la scène se détache sur un ciel d'or que l'on dirait copié sur la mosaïque d'une église du Bas-Empire, ou sur un tableau de Fra Angelico ; deux arbres, au dernier plan, un chêne, et un *arghavan* en fleurs, se découpent sur l'irradiation du soleil couchant, ainsi que la maison en briques roses qu'habite la Chrétienne. Cette peinture illustre le *Lisan al-taïr*, dans lequel Navaï a cherché à rivaliser avec le *Mantik al-taïr* d'Attar ; mais ses efforts sont restés vains ; la poésie d'Attar s'élance comme un torrent impétueux, tout au contraire de celle de Sadi, qui coule comme un ruisseau clair et limpide. Attar n'a que de l'inspiration, et très peu de métier ; beaucoup de ses vers sont des perles rares ; la hardiesse de la pensée l'emporte très souvent sur la richesse de la forme et sur la musique de son rythme ; sa facture, par suite d'une surproduction manifeste, est très inégale. Attar commença par être droguiste ; il ne connut jamais la technique de Sanaï [1], qui fut un poète de cour,

1. Khaghani, Anvari, Sanaï sont les trois maîtres de la *kasida*, de l'ode : Khaghani est un inspiré, tandis qu'Anvari lui est inférieur, car il n'a pas d'inspiration, mais seulement une technique extraordinaire qui lui permet de ciseler, très lentement, des tours de force, et des impossibilités. Anvari était versé dans toutes les sciences connues à son époque, astronomie, mathématiques, cabale, et ses *kasida*, comme d'ailleurs celles de Khaghani, fourmillent de concepts scientifiques et de termes techniques, qui les rendent très difficiles à comprendre, car la connaissance de ces sciences, telles que les concevaient les Persans du xie siècle, diminue, et ne fera qu'aller en diminuant. Tous les poètes du temps de Sultan Mahmoud de Ghazna ont été très habiles dans le genre de la *kasida*, sauf Dakiki et Firdausi, qui avaient une autre envergure, qui étaient des épiques, mais personne ne l'a porté à la même perfection qu'ont atteinte Khaghani et Anvari. Ces *kasida* étaient horriblement difficiles à faire, et elles sont d'une lecture fastidieuse ; les *katna* d'Anvari sont peut-être

élégant et disert, avant d'embrasser le Soufisme, et dont la *Hadika* est un modèle incomparable, tant pour la forme, qui manque toujours un peu chez les Ésotéristes, que pour le fond. Malgré ces défauts, il y a de grandes beautés dans l'œuvre immense d'Attar ; seule, sa hâtivité et son impatience l'ont empêché d'atteindre la perfection qu'il portait en lui, de telle sorte que ses poésies valent plus par la doctrine qu'elles enseignent que par leur forme artistique. Le *Mantik al-taïr* est l'un des masnavis dont il soigna le plus la composition ; l'histoire du shaïkh de Sanaan, en particulier, recèle des beautés sublimes, et des vers aussi bien frappés que ceux de Firdausi ou de Nizami. Navaï n'avait aucune des qualités brillantes qu'il eût fallu réunir pour essayer d'imiter Attar, qui fut à la fois un poète d'une inspiration riche et puissante, débordante même, un dogmatique, un encyclopédiste du Mysticisme, le maître, avec Sanaï, de tous les Soufis qui vinrent après lui, qui étudièrent la doctrine ésotérique dans ses livres, comme l'a dit Djalal ad-Din Roumi dans un vers de son Divan : « Attar fut l'Esprit et Sanaï fut ses deux yeux ; nous, nous sommes les humbles disciples de Sanaï et d'Attar. »

36. — Folio 350 v°. Le roi sassanide Bahram Gour à la chasse ; devant lui, sa favorite, Azada, joue de la harpe, montée à cheval ; une autre dame, également à cheval, frappe sur un tambour de basque. Cette peinture appartient au *Sab Sayyara* qui est l'imitation du *Haft Païkar* de Nizami.

37. — Folio 356 v°. Bahram Gour, en compagnie de la fille du roi du premier climat, dans la coupole noire. Le roi sassanide et son épouse portent des manteaux noirs en brocart d'or, comme les dames qui figurent au premier plan. Ce tableau n'a pas été terminé ; il appartient également au *Sab Sayyara*. Les manuscrits du *Haft Païkar* de Nizami contiennent sept peintures qui représentent Bahram Gour s'entretenant sous la voûte d'une coupole avec la fille du roi de l'un des sept climats de la terre ; la coupole est toujours de la même couleur que les vêtements de Bahram Gour, de la princesse et de ses suivantes (voir planche 64).

38. — Folio 415. Bataille entre les troupes de Darius et celles d'Alexandre le Grand ; Alexandre, revêtu d'une cotte de mailles ceinturée de bandes d'or, est à cheval, dans la partie gauche de cette peinture qui illustre le *Sadd-i Iskandar* ; un officier porte, au-dessus de la tête du roi des Hellènes, le parasol, insigne oriental de la souveraineté.

39. — Folio 447 v°. Alexandre le Grand et sa flotte dans la mer de l'Occident ; Alexandre, assis sur un coussin de velours noir broché d'or, transperce un oiseau d'un coup de flèche ; comme la précédente, cette peinture appartient au *Sadd-i Iskandar*.

III. *Makhzan al-asrar* (manuscrit supplément persan 985), poème mystique par Nizami, le premier masnavi de sa *Khamsa*, terminé au mois de février 1164. Le manuscrit est d'une exécution parfaite, tant pour la reliure (planche 2) que pour les enlu-

même supérieures à ces poésies qui ne peuvent guère se passer d'un commentaire : quand Sanaï s'est fait Soufi, et quand il a renoncé au monde, il se mit à écrire des *kasida* par esprit d'humilité ; ce sont les seules qui aient subsisté, et toutes celles qui ne traitaient pas de morale se sont malheureusement perdues.

minures (planche 11) et les peintures ; il a été copié à Boukhara par le célèbre calligraphe Mir Ali, pour la bibliothèque du sultan uzbek Aboul-Ghazi Abd al-Aziz Bahadour Khan, en 1537-1538.

Les peintures qui ornent ce volume se répartissent en deux séries : les deux premières n'appartiennent pas au manuscrit original; il est visible, par l'examen de la tranche du folio 2, qu'elles sont une addition au livre, tel qu'il fut exécuté primitivement. Leur style, leur manière, leur palette, sont entièrement différents de ceux des trois autres tableaux qui le décorent ; quoique encore très belles, on y remarque des faiblesses ; elles sont d'une tonalité moins brillante, le dessin est moins pur et moins parfait, leur facture est maniérée, quelque peu décadente même ; elles appartiennent à la même école, au même cycle, que les peintures reproduites dans les planches 50, 51, 67, 68, qui sont le genre des artistes des écoles safavies, en Perse, au commencement du xviie siècle, comme le montre assez la forme des turbans que portent les personnages qui y sont figurés ; elles ont été ajoutées au manuscrit quand on lui donna sa reliure actuelle, pour remplacer la reliure originale qui avait été endommagée ; certains des personnages qui les animent rappellent la manière de Riza-i Abbassi (vers 1620) ; il est très possible qu'elles soient dues au pinceau de cet artiste. Les autres peintures sont d'un style beaucoup plus sévère et plus sobre : elles ont été exécutées par deux artistes nommés, l'un Mahmoud, l'autre Mohammad ; elles rappellent encore la manière froide et impassible des peintres de la première école timouride ; elles sont de splendides témoignages de l'art des ateliers post-timourides du Khorasan et de la Transoxiane.

La mise en valeur de ces deux groupes de peintures est essentiellement différente : les deux premières sont encadrées dans des feuilles de papier décorées d'ornements en or, sangliers, cerfs, loups, renards, oiseaux, entièrement analogues à ceux des manuscrits supplément persan 1149, daté de 1531, persan 243, daté de 1559, persan 54, daté de 1581, persan 351, daté de 1583.

Tout le reste du volume, depuis les premiers vers du *Makhzan al-asrar* jusqu'à sa fin, c'est-à-dire le manuscrit primitif, est formé de pages encadrées dans des feuillets de couleurs diverses décorés de dessins beaucoup plus simples et d'une technique plus ancienne, du commencement du xvie siècle, qui représentent des feuilles, des fleurs, des têtes d'animaux et des ornements géométriques.

La peinture du folio 2, encartée dans un dessin à figures animales, et rapportée au xviie siècle, a été collée sur la première page du manuscrit primitif, laquelle porte simplement des décorations florales et géométriques.

40 a et b. — Folios 1 verso-2 recto. Tableau tenant deux pages qui se font face, et représentant le prince pour lequel l'exemplaire a été exécuté, ou plutôt celui pour qui il a été restauré à l'époque safavie. Il se peut qu'il y faille voir la réplique de la scène traditionnelle dans laquelle Nizami présentait le *Makhzan al-asrar* au prince en l'honneur duquel il le composa, Fakhr ad-Din Bahram Shah ibn Daoud, souverain de la princi-

pauté d'Arzandjan, vassal du sultan saldjoukide Kilidj Arslan. Un tableau analogue se trouve dans les planches 47-48. L'imposition des deux parties qui le composent a été intervertie à la mise en pages, lors du retournement de la gélatine des clichés, de sorte qu'il faut se figurer la partie de droite mise à gauche de la partie de gauche de la planche. Le souverain est représenté dans un jardin, au pied d'un arbre, devant une nappe couverte de coupes pleines de fruits et de flacons de vin ; une dame, vêtue d'une robe brochée d'or, tient une coupe à la main ; elle est identique, quoique d'une facture plus lâche, à celle qui est figurée dans la planche 67 b ; le personnage qui est debout au pied d'un arbre a la tournure onduleuse des trois hommes qui se tiennent près du roi Khosrau Parviz à la planche 60. Cette illustration qui décore le frontispice du *Makhzan al-asrar* a été refaite pour en remplacer une plus ancienne qui avait été détériorée, et qui était l'œuvre de Mahmoud, identique, ou très analogue, à un tableau qui se remarque à la fin d'un manuscrit du *Tohfat al-Ahrar* de Djami (man. supp. persan 1416), écrit par Sultan Ali al-Mashhadi, le même qui copia le présent *Makhzan al-asrar*, évidemment dans la Transoxiane, en 1543; ce tableau du *Tohfat al-Ahrar* est signé Mahmoud-i Mouzahhib, tout comme la peinture du *Makhzan al-asrar* qui est reproduite dans la planche 42 ; il présente la même disposition que celui du *Makhzan al-asrar*, et il se compose des mêmes personnages, avec de très légères variantes : un roi, assis sur un tapis, est entouré de gens de sa maison ; un échanson lui offre à boire, tandis qu'une dame joue de la harpe ; une autre dame richement vêtue prend une pose romantique, tandis qu'un page saisit avec insistance le pan de sa robe ; l'auteur du tableau actuel du *Makhzan al-asrar* a remplacé cet épisode par un autre qui est beaucoup plus scabreux, et qui montre un échanson regardant d'un air langoureux un serviteur mollement assis sur un rocher. Ce tableau est une composition traditionnelle, car on en retrouve une réplique fort mal exécutée sur deux pages, composée à très peu de chose près des mêmes éléments, dans un manuscrit de l'*Anvar-i Sohaïli*, qui a été enluminé en 954 de l'hégire (1547 de notre ère, man. suppl. persan 921, fol. 8 v°-9).

41. — Folio 34. Khosrau Anoushirvan, le Juste, et son ministre, près d'un édifice en ruines, dans un jardin. Cette peinture porte une attribution et une signature : la première est dans une écriture soignée et impersonnelle ; la signature est dans une graphie irrégulière et personnelle. La première, en gros caractères, tout à fait dans l'angle de gauche, en bas, porte : *amal-i Mahmoud-i mouzahhib* : « œuvre de Mahmoud l'enlumineur » ; la seconde est au-dessus, elle est écrite en caractères beaucoup plus fins, difficiles à lire, d'une graphie très particulière ; elle porte sur deux lignes, *rakam-i Mohammad Tchihra-mohassan* : « tracé par Mohammad, qui fait de beaux portraits [1]. » L'attribution à l'enlumineur Mahmoud a été faite par une personne à laquelle appar-

[1]. Le sens de *tchihra-mohassan* « (qui fait de) beaux portraits » est certain ; les lexiques persans traduisent *tchihra-kash, tchihrakoushâ, tchihra-pardâz*, par « peintre de portraits » ; ces termes sont tous les synonymes des mots perses *tchitra-kâra, *tchitra-kart*, qui correspondent aux formes sanskrites *tchitra-kâra, tchitra-krt* « qui fait le portrait. »

tint le manuscrit, d'après la signature de la peinture reproduite à la planche 42, tandis que la véritable signature de la planche 41, qui se trouve au-dessus, a échappé à son attention. La grande dimension des caractères de cette épigraphe montre qu'elle n'est point la signature d'un peintre, car, en règle générale et presque absolue, les artistes écrivent toujours leur nom en très petits caractères, à peine visibles, qu'ils dissimulent avec soin, telle la signature de Mahmoud l'enlumineur, dans la planche 42, dont l'authenticité est certaine ; de plus, dans cette dernière peinture, Mahmoud a mentionné la date de la 952e année de l'hégire, en laquelle il l'exécuta, tandis qu'aucune date ne figure dans celle-ci. Il est clair d'ailleurs que l'illustration du feuillet 34 n'a rien de commun avec le tableau qui est reproduit dans la planche 42, lequel est indubitablement l'œuvre de Mahmoud, et ces deux illustrations du *Makhzan al-asrar* appartiennent à des genres essentiellement différents. La peinture reproduite à la planche 41 est plus réaliste que le tableau de la planche 42 ; à certains points de vue, elle lui est même supérieure ; le ciel est traité suivant deux techniques divergentes dans ces deux peintures : dans l'une (fol. 40 v°-41), il est constitué par un fond d'or éclatant, qui figure l'étincellement du matin ou la gloire du soleil couchant, comme dans une peinture du recueil des œuvres d'Ali Shir (planche 35) ; dans l'autre (fol. 34), il est simplement peint en bleu. Il convient d'ajouter que la manière dont est rendue la barbe des personnages dans la peinture de la planche 41 du feuillet 34 n'a rien à voir avec la technique du tableau reproduit dans la planche suivante.

42 *a* et *b*. — Fol. 40 v°-41. Tableau tenant deux pages qui se font face dans le manuscrit, et représentant une vieille femme qui vint un jour implorer la justice du sultan Sindjar ; le sultan est entouré de cavaliers et d'hommes de son escorte. L'ordre des deux moitiés de ce tableau a été inverti à la mise en pages, lors du retournement des feuilles de gélatine des clichés, de sorte qu'il faut se figurer la partie de gauche transposée à la gauche de la planche de droite pour voir la scène telle que la conçut son auteur. Cette peinture est signée dans l'angle inférieur de gauche du feuillet 41 du nom de Mahmoud, avec la date de l'année 952 de l'hégire (1545), postérieure de sept années à celle dans le courant de laquelle Mir Ali termina la copie du *Makhzan al-asrar*. Il est évident que les types que l'on remarque dans cette peinture, exécutée à Boukhara, pour un prince qui régnait dans cette ville, sont caractéristiques de l'école de Boukhara, et qu'on y trouve les modes et façons de se vêtir des Boukhares du milieu du xvie siècle. Bien qu'elle respire un certain air exotique, qu'à première vue, et sans examen plus approfondi, on est porté à expliquer par une influence chinoise, il est certain que cette peinture n'appartient nullement à ce prétendu type sino-persan qui a été inventé par les amateurs d'art oriental, en dehors de toute réalité ethnique et historique, et que Mahmoud y a simplement figuré les gens qui se promenaient tous les jours dans les rues de Boukhara, lesquels présentaient, comme tous les Turks, certaines ressemblances physiques avec les hommes de l'Extrême-Orient. L'exécution de cette peinture, avec son ciel d'or, est d'ailleurs aussi contraire qu'on peut l'imaginer à la méthode et au génie des peintres chinois.

Ces deux derniers tableaux (planches 41 et 42), d'une exécution aussi remarquable que celle des peintures qui ornent le recueil des productions littéraires de Mir Ali Shir Navaï (planches 35-39), sont les chefs-d'œuvre de l'école qui fleurit à la cour des princes shaïbanides de la Transoxiane, dans une contrée où il semble aujourd'hui qu'il n'y ait jamais eu aucune tradition artistique, aucune civilisation.

IV. *Lisan al-taïr* (manuscrit supplément turc 996), imitation par Mir Ali Shir Navaï du *Mantik al-taïr* de Farid ad-Din Attar (voir page 287); exemplaire daté de 1553.

43. — Fol. 20. Peinture illustrant l'histoire du shaïkh de Sanaan ; le shaïkh aperçoit la dame chrétienne pour l'amour de laquelle il brûle de mille feux, et tombe anéanti ; les shaïkhs qui l'avaient accompagné dans son voyage, et qui tentèrent de le faire renoncer à sa passion, contemplent cette scène. Cette peinture, dans laquelle on retrouve encore certaines des qualités des illustrations des œuvres de Mir Ali Shir Navaï (planches 35-39), a malheureusement été endommagée. On voit, au fond de la salle, des langues de feu qui figurent l'amour qui dévore le shaïkh de Sanaan, et, dans sa partie supérieure, une fenêtre à laquelle se montre la dame chrétienne qui accabla le religieux musulman de ses rigueurs. On lit, autour du fronton de la salle dans laquelle cette scène se déroule, que le manuscrit du *Lisan al-taïr* a été exécuté en 960 de l'hégire (1553) à Boukhara, pour la bibliothèque du sultan uzbek, Aboul-Fath Mohammad Yar Bahadour Khan.

V. Le *Boustan* de Sadi (manuscrit supplément persan 1187) ; exemplaire copié en 1556, à Boukhara, par le calligraphe Mir Hosaïn al-Hosaïni, pour le sultan shaïbanide Naurouz Ahmad Bahadour Khan. Le *Boustan* fut écrit en 1257 ; son titre primitif était *Sadi nama* « Livre de Sadi » ; le nom de *Boustan* lui a été appliqué par imitation de celui de *Goulistan*; il est, avec le *Goulistan*, mais après celui-ci, l'œuvre de Sadi la plus populaire en Perse. Ces deux livres constituent, avec les ghazals, les bonnes parties des écrits de Sadi ; le reste, en particulier les kasida arabes, est quelconque, et même assez médiocre ; les kasida persanes font piètre figure à côté de celles d'Anvari et de Khaghani. Dans ses ghazals, Sadi a exprimé toutes les nuances de l'amour, ce qui ravit les Persans, sans empêcher des controverses indéfinies sur la supériorité de Sadi sur Hafiz, sur la prééminence de Hafiz sur Sadi. Le *Goulistan* et le *Boustan*, ce dernier tout en vers, sont des recueils d'anecdotes à tendances morales. Le génie de Sadi consiste en ce fait d'être arrivé sans aucune peine apparente à la perfection qui a coûté tant d'efforts à d'autres, aux poètes de kasida qui mettaient plusieurs années à ciseler l'or éclatant d'une ode ; comme les grands artistes, il atteint le maximum d'effet avec le minimum de mots, et avec les plus simples ; il semble, même dans ses vers, qu'il écrit comme l'on parle ; personne n'a jamais égalé cette simplicité qui rappelle celle de La Fontaine ; on ne saurait malgré tout comparer le génie poétique de Sadi à celui de Firdausi ou de Nizami [1].

1. Le texte du *Goulistan* de Sadi, tel qu'on le possède dans les manuscrits relativement modernes, et dans les éditions, dans les éditions surtout, n'a rien à voir avec celui qui a été écrit par le shaïkh de Shiraz : il a été

44 a. — Folio 27 v°. Un sot scie la branche d'un arbre sur laquelle il est monté, de façon à tomber à terre quand elle sera rompue; le jardinier et deux dames au balcon d'un petit pavillon contemplent cette stupidité avec étonnement. Une femme ouvre la porte du pavillon, au fronton duquel on lit en arabe que cette peinture a été exécutée « sous le règne du khaghan Aboul-Ghazi Naurouz Ahmad Bahadour Khan, en 963 (1555) ». Le pavillon orné d'un balcon est de la même famille que celui qui paraît dans la planche 35, dans une perspective encore plus bizarre, et que celui de la planche 34.

44 b. — Folio 19 v°. Le roi Dara, s'étant écarté des gens de sa suite, alors qu'il se rendait à la chasse, rencontre le berger qui prenait soin de ses chevaux; dans la crainte que cet homme, qu'il ne connaissait pas, ne fût animé de sentiments malveillants, il bande son arc, et se tient prêt à tirer; dans le fond de la peinture, on aperçoit une tente turke.

45. — Folio 90. Le sultan ayyoubite de Syrie, Malik-i Salih, représenté sous les atours du prince shaïbanide Naurouz Ahmad, est assis sur un trône dans un jardin, à l'ombre d'un kiosque richement décoré ; il est entouré des officiers de sa cour; deux de ces officiers sont derrière le kiosque, l'un porte son sabre et l'autre, son carquois ; deux derviches que le sultan avait rencontrés la veille à la mosquée sont assis devant lui. Au fronton du dais, se lit la même inscription arabe que celle de la planche 44 a, sans la date. On trouve dans cette peinture plusieurs éléments qui figurent dans d'autres illustrations exécutées par les artistes de la deuxième époque timouride, et par ceux qui travaillèrent pour les Uzbeks, tel le bassin, dans la même perspective déplorable que celle des planches 34 et 37, mais sans le jet d'eau, ni les canards.

PEINTURES DES ÉCOLES SAFAVIES

Les manuscrits enluminés sous le règne des Safavis se rencontrent beaucoup plus fréquemment que ceux qui contiennent des peintures appartenant aux écoles antérieures, surtout ceux qui ont été illustrés vers la fin de la dynastie, et dans lesquels les anciennes traditions artistiques sont complètement abandonnées.

I. Poème en masnavis, intitulé *Sifat al-ashikin* (manuscrit supplément persan 1428), par Badr ad-Din Hilali. Son auteur était d'origine turke ; il naquit à Astarabad ; il vint

modernisé à plusieurs reprises ; on y a même introduit, dans certains passages, des phrases entières, pour en faire un livre en prose rimée ; c'est pourquoi les Persans, qui se figurent posséder le texte du *Goulistan* tel qu'il fut rédigé par Sadi, disent couramment que leur langue n'a point changé depuis le XIII° siècle, et que l'on écrivait sous le règne des Mongols comme à l'époque actuelle ; le *Boustan* et les ghazals ont moins souffert, parce qu'il est plus difficile de remanier des vers que de la prose. En réalité, le texte original du *Goulistan*, tel qu'il est conservé dans un manuscrit très ancien, copié en 1366 par un érudit, et non par un calligraphe de profession, et collationné, il semble, avec l'original, se rapproche beaucoup de la prose énergique et nerveuse de Farid ad-Din Attar dans le *Mémorial des Saints*, de Rashid ad-Din dans son Histoire des Mongols (man. supp. persan 1778).

de bonne heure à Hérat, où il fut élevé sous la surveillance de Mir Ali Shir Navaï. Il fut tué en 939 de l'hégire (1532 de notre ère) sur les ordres du sultan shaïbanide Obaïd Allah (Rieu, *Catalogue of the Persian Manuscripts in the British Museum*, p. 656) ; il a laissé un Divan, qui consiste en un recueil de ghazals, et deux masnavis, le *Shah ou Darvish*, autrement nommé *Shah ou Gada*, et le *Sifat al-ashikin*. Hilali rompit avec la tradition qui imposait aux poètes l'imitation absolue des masnavis de Nizami, et il se créa un genre, d'un goût douteux, en célébrant dans des vers faciles l'amour des mignons et son étrange poésie. Le manuscrit est d'une belle exécution ; il a été illustré en 1543, sous le règne de Shah Tahmasp [1].

46 a. — Folio 30. Sultan Mahmoud le Ghaznavide, amoureux d'Ayaz, embrasse le pied de son mignon, qu'il croit endormi ; deux pages éclairent avec des flambeaux cette scène qu'une dame regarde avec stupeur, en se mordant le doigt de dépit.

46 b. — Folio 20. Un homme, attaqué par un lion, le frappe à coups de sabre et le tue ; des personnages que l'on voit au second plan, et dont l'un grimpe à un arbre, lui avaient juré, par amour pour lui, de lui sacrifier leur vie, si les circonstances l'exigeaient, mais ils prennent la fuite devant le lion.

II. Le *Livre des Rois* de Firdausi (manuscrit supplément persan 489); exemplaire terminé en 1546, en Perse, sous le règne de Shah Tahmasp. Ce manuscrit est orné d'enluminures d'une exécution supérieure à celle de la très grande majorité de ses peintures : on voit, au folio 2, une rosace en or et en bleu, avec quelques touches de rouge, dans laquelle était inscrit le nom du prince qui a fait copier ce *Livre des Rois*; cette rosace, dont l'inscription a été complètement effacée, se rattache à la manière de celle qui décore le manuscrit des poésies de Sultan Hosaïn (man. supp. turc 993) ; les deux pages enluminées, qui contiennent le début de l'épopée, appartiennent au même système décoratif que les deux premières pages du *Makhzan al-asrar* de Nizami, dont l'une est reproduite dans la planche 11 [2].

47-48. — Folios 2 v°-3 r°. Tableau tenant deux pages qui se font face au commencement du manuscrit; il représente un souverain collationnant dans un jardin, entouré de personnages de sa cour. Ce roi est Shah Tahmasp ; il est assis sur un tapis entre deux cyprès ; le nom de ces arbres, loin d'évoquer des idées funèbres, comme en Occident, est en Perse le symbole des femmes à la taille élancée et souple. Un personnage, vêtu d'une robe de velours broché, présente au roi un plat chargé de fruits ; un dragon chinois est brodé sur l'étoffe de sa robe. On trouve, à la partie droite de la

1. Il n'y a dans ce livre aucune mention qui permette de déterminer d'une façon précise s'il a été exécuté en Perse, ou dans la Transoxiane, dans les états du sultan shaïbanide Abd al-Latif ; toutefois, les caractéristiques de l'écriture, du papier, la technique des peintures, montrent que ce manuscrit du *Sifat al-ashikin* a été copié et illustré en Perse.

2. Ce manuscrit ne contient, pas plus que le *Sifat al-ashikin* (voir note 1), la mention de la ville où il a été copié, mais ses caractéristiques montrent qu'il a été exécuté en Perse, et non dans la Transoxiane, sous le règne d'Abd al-Latif ; à cette époque, la manière des écoles de Tauris, de Kazwin, d'Isfahan, et la technique des ateliers de la Transoxiane sont extrêmement voisines, la première dérivant de la seconde, sans aucun intermédiaire.

peinture, le bassin dans lequel jouent deux canards, qui est caractéristique des peintures de l'école behzadienne. Ce tableau, que l'on doit regarder en mettant la planche 48 à droite, la planche 47 à gauche, est dans la manière de celui du *Makhzan al-asrar* de Nizami (planche 40) ; il s'éloigne plus de celui du recueil des poésies de Sultan Hosaïn (planche 34). Il est infiniment supérieur, avec la peinture reproduite dans la planche suivante, à toutes celles qui illustrent le texte de ce *Livre des Rois*. J'ai déjà eu l'occasion de signaler les causes de la médiocrité des peintures de l'immense majorité des manuscrits de cette épopée, comme de celles des œuvres de Nizami, le nombre de ces tableaux étant bien trop considérable pour qu'un artiste ait pu, sauf de très rares exceptions, donner son maximum dans l'illustration d'un de ces livres, sous peine d'arriver rapidement à l'épuisement absolu [1].

49. — Folio 16 v°. Gayomarth, le premier roi du monde, entouré des premiers hommes et des animaux sauvages.

III. Recueil de dessins et de peintures pour la plupart exécutés en Perse (manuscrit arabe 6074), à la fin du XVIe siècle. La technique de ces dessins rappelle le style des peintures du manuscrit supplément persan 1029 qui sont reproduites dans les planches 56-65.

50 a. — Folio 3. Dessin au trait représentant un échanson vêtu d'une jupe, d'une veste, et d'un manteau garni de fourrure. Sa veste, son manteau et son turban sont d'une soie brochée dont les dessins figurent des nuages et des fleurs. Le ciel, teinté de bleu, est couvert de gros nuages ; un arbre au tronc rougeâtre se dresse sur un roc.

50 b. — Folio 1 v°. Un fauconnier tenant sur le poing son oiseau, le shingghor des Mongols ; ce dessin, entièrement au trait, avec quelques touches de couleur rouge, est vraisemblablement du même pinceau que ceux des feuillets 4, 9, 21. Le turban du fauconnier ressemble à celui d'un des pervertis qui sont figurés dans une peinture du *Sifat al-ashikin*, daté de 1543 (planche 46).

51 a. — Folio 4. Un prince, assis près d'un arbre ; un homme lui tend une coupe. Ce dessin au trait, rehaussé d'un très léger lavis en teintes très pâles, est signé : Malik Hosaïn-i Isfahani.

51 b. — Folio 5. Dessin au trait représentant un officier persan qui embrasse une jeune femme ; la dame est coiffée d'une parure en soie brochée d'or maintenue par un bandeau de soie rayée d'or, comme sa ceinture et le turban de son amoureux ; elle porte au cou deux colliers de grains d'or ; sa robe est d'une soie brochée, dont les dessins figurent les nuages aux formes contournées des peintures mongoles et safavies. Une variante curieuse de sa coiffure se trouve dans un *Livre des Rois* de Firdausi, daté de 1603 (supp. persan 490) ; les femmes y portent sur la tête un croissant de même forme, à la pointe effilée, retenu par un réseau de fils rouges qui encerclent le front ; mais une longue queue, une tresse d'or, naît de la partie supérieure de ce croissant, et leur retombe dans le dos.

1. *Peintures de manuscrits arabes, persans et turcs de la Bibliothèque Nationale*, 1911, p. 2-3.

IV. *Madjalis al-oushshak* (manuscrit supplément persan 1559) ; recueil de biographies de Mystiques et d'autres personnages célèbres, attribué à Aboul-Ghazi Sultan Hosaïn, souverain du Khorasan.

Le *Madjalis al-oushshak* fut écrit en 1502-1503, dans une prose mêlée de pièces de vers; il est, d'après Baber, qui savait à quoi s'en tenir sur ce point, et mieux que personne, l'œuvre, non de Sultan Hosaïn, mais d'un littérateur nommé Kamal ad-Din Hosaïn Kazirgahi, qui imitait la conduite des Soufis sans avoir aucune de leurs qualités, et qui sut, par ses chatteries, s'insinuer dans les bonnes grâces de Mir Ali Shir Navaï. L'intention de cet écrivain était d'imiter le *Mémorial des Saints* de Farid ad-Din Attar.

Le manuscrit n'est point daté, pas plus que deux autres exemplaires de cet ouvrage, qui portent les nos 775 et 776 dans le Supplément persan ; il a été copié par un certain Abd al-Hafiz ; ses deux premières pages sont couvertes d'enluminures en bleu et en or, avec quelques ornements en rouge, qui contiennent le commencement de l'ouvrage, et qui sont signées Djalal ad-Din Baghnavi. L'exécution des peintures est très inégale ; beaucoup des personnages qui y figurent sont traités sommairement, avec une négligence hâtive ; d'autres, au contraire, sont très soignés et d'une très grande finesse ; les hommes quelquefois ont les traits si délicats qu'on risque de les prendre pour des jeunes femmes, ce qui se remarque dans une peinture reproduite dans la planche 53. Les illustrations de ce *Madjalis al-oushshak* ont été exécutées dans la seconde moitié du xvie siècle ; elles sont entièrement comparables à celles d'un *Goulistan* et d'un *Boustan* de Sadi copiés en 1568 (manuscrit persan 240) ; aux peintures d'un recueil des poésies de Mir Ali Shir Navaï, daté de 1564 (manuscrit supplément turc 762) ; les pages de titre sont du même système, quoique différentes dans les détails, que celles de l'*Iskandar nama* daté de 1561 (voir planche 12) ; l'écriture, la disposition, l'arrangement du texte et des enluminures de ce manuscrit, ainsi que des deux autres exemplaires de ce recueil de vies de Mystiques conservés sous les nos 775 et 776 du Supplément persan, sont identiques à ceux d'un *Goulistan* de Sadi, orné de peintures médiocres, qui a été copié en 961 de l'hégire (1554 de notre ère) par Shah Mahmoud al-Nishapouri.

52 a. — Folio 16 v°. Le prophète Joseph, assis sur un trône, la tête nimbée de la flamme divine qui se trouve dans les peintures reproduites dans les planches 21-29 ; Zoulaïkha le contemple du haut de sa terrasse, et se sent enflammée d'amour pour lui. L'influence de l'art indien est très reconnaissable dans la manière des visages de Joseph et de Zoulaïkha ; cette technique est absolument différente de celle des têtes des autres personnages qui figurent dans cette illustration, et très supérieure ; elle rappelle la facture des visages aux yeux fendus en amande des fresques d'Adjanta. Les personnages qui figurent dans cette peinture portent exactement les mêmes turbans que ceux des illustrations du *Sifat al-ashikin* de Hilali (planche 46), daté de 1543. Joseph est coiffé du gros turban à calotte rouge effilée, se terminant en pointe, qui se trouve dans les peintures des œuvres de Navaï datées de 1564 ;

les autres personnages portent un turban moins gros, roulé autour d'une calotte d'étoffe sphérique. La coiffure de Zoulaïkha ressemble beaucoup à celle de la princesse représentée dans la planche 35, à cela près qu'elle est moins riche, et qu'elle n'est pas décorée d'un plumet en fil d'or orné de perles. Le vêtement de la riche Égyptienne est identique à celui de Shirin dans une peinture d'un recueil des poésies de Khosrau-i Dahlavi daté de 1552 (959 de l'hég.), copié par Shah Mahmoud al-Nishapouri (supp. persan 1149, fol. 84), le même qui a copié le *Goulistan* dont j'ai parlé plus haut, et il ressemble beaucoup à celui des femmes représentées dans un *Anvar-i Sohaïli* daté de 1547 (man. supp. persan 924, fol. 48 et 137).

52 *b*. — Folio 188 v°. Salomon, assis sur son trône, la tête nimbée de la flamme prophétique. La reine de Saba, Balkis [1], s'avance vers lui, marchant sur la nappe d'eau recouverte de feuilles de cristal. La légende musulmane raconte que, pour éloigner Salomon de Balkis, les démons lui contèrent qu'elle avait les jambes couvertes de poils ; Salomon ordonna de construire un palais dans lequel on fit un ruisseau que l'on recouvrit de lames de cristal, si bien que la reine de Saba, croyant marcher dans l'eau, releva sa robe, et montra ses jambes au roi des Juifs. Une fée se tient derrière le trône, et l'un des démons, qui étaient les esclaves de Salomon, est accroupi à ses pieds ; la huppe, qui avait porté à Balkis la lettre de Salomon, est perchée dans un arbre devant le trône. Les turbans des deux personnages figurés dans la partie gauche du tableau se trouvent déjà dans des peintures contemporaines de Shah Rokh Bahadour, datées de 829 de l'hégire (1426 de J.-C.), mais les autres sont très analogues à ceux des illustrations du *Sifat al-ashikin* de Hilali (planche 46) ; la coiffure de la reine de Saba, avec son plumet, ressemble beaucoup à celle de la princesse qui figure dans la planche 46 *a*, et à celle de la dame grecque, qui inspire un amour incendiaire au shaïkh de Sanaan, dans la peinture du *Lisan al-taïr* de Navaï, de 1526 (planche 35).

53 *a*. — Folio 253. Sindjar, sultan saldjoukide de Perse, assis sur son trône dans sa tente ; Mahsati joue de la harpe devant lui ; un échanson lui présente une coupe pleine de fruits. On voit, à côté de Mahsati, un jeune homme qui est son mignon. Les turbans à très grosse calotte qui sont figurés dans cette planche et dans la suivante se retrouvent

1. Le nom de Balkis ne remonte pas, comme le croient les Musulmans, à l'époque de Salomon, et il est beaucoup plus récent ; il représente la transformation phonétique du nom du dieu himyarite Ilmakah, avec les changements de *m* en *b*, et de *h* en *s*, qui étaient des phénomènes linguistiques normaux dans la langue himyarite, puis avec le retournement du mot autour de l'*l*, ce qui est un fait de phonétique générale. C'est ainsi qu'Ilmakah, devenu Ilbakas, s'est renversé sous la forme Balkis que connaissent les Arabes, et qui est inexplicable dans leur idiome. Un ancien géographe arabe, Bakri, a conservé, sous une forme confuse, le souvenir du rapport qui existe entre Ilmakah et Balkis, car il dit, dans son *Modjam*, 855, que Yalkama, nom d'une localité himyarite, qui est un premier retournement de Ilmakah autour de *l*, a été construite par les démons sous le règne de Salomon, et que cette localité a été nommée d'après Balkis, fille de Haddad Zousharah, fils de Sharahbil, fils d'al-Harith, femme du roi Salomon, dont le véritable nom était Yalkama. Ce fait montre d'une façon irréfutable que Balkis et Yalkama = Ilmakah sont les deux aspects du même nom, ce que Bakri a dit d'une façon obscure, évidemment parce qu'il ne l'a point compris, et qu'il a copié quelque chose dont le sens lui échappait.

dans le tableau qui a été ajouté au commencement du xvii° siècle au *Makhzan al-asrar* (planche 40), daté de 1538.

53 *b*. — Folio 260. Pir Boudagh, fils du prince turkoman Djihanshah, fait jeter à l'eau un de ses mignons qu'il avait surpris avec une jeune femme.

V. *Kisas al-anbia*, histoire des Prophètes écrite par Ishak ibn Ibrahim ibn Mansour al-Nishapouri, d'après le Koran et les traditions (manuscrit supplément persan 1313).

Ce manuscrit est d'une belle exécution, mais les peintures qui le décorent témoignent de la décadence de l'art persan ; leur dessin, leur coloris, leur facture générale, le soin que l'artiste a apporté à son œuvre, le style, sont inférieurs aux caractéristiques des peintures exécutées à l'époque timouride et au beau temps des écoles post-timourides de la Transoxiane. La date à laquelle il a été copié a disparu avec les dernières pages qui ont été arrachées ; l'un de ses propriétaires a fait effacer, dans les ornements des premières pages, le nom et les titres du prince pour lequel il a été enluminé, de telle sorte qu'il est impossible d'en déchiffrer une seule lettre.

Ces petits tableaux, d'après la signature de la peinture du folio 79 v° مشقه آقا رضا « Agha Riza a fait cela comme exercice », reproduite à la planche 54, sont l'œuvre d'Agha Riza. Agha Riza, fils de Maulana Asghar Kashi, est cité par Iskandar Mounshi comme vivant à l'époque où il écrivit la partie de l'histoire des Safavis qui est connue sous le titre de *Alam-araï-i Abbassi*, dans laquelle il parle des artistes qui survécurent à Shah Tahmasp, cette partie ayant été terminée en 1616, en plein règne de Shah Abbas. D'autre part, l'*Histoire des Prophètes* porte une note en shikasta indiquant qu'elle a été prêtée la première année *ilahi* d'Akbar [1], empereur timouride de l'In-

1. Aboul-Fazl ibn Moubarak dit, dans le *Ayin-i Akbari*, qui forme la troisième partie de l'histoire d'Akbar, intitulée *Akbar nama* (man. supplément persan 277, fol. 157v° ; man. supplément persan 1202, fol. 151 v°), que ce fut seulement en l'année 992 de l'hégire, c'est-à-dire en 1584 de notre ère, que l'ère *ilahi* fut instituée par Akbar. L'éminent historien ajoute qu'il y avait déjà très longtemps qu'Akbar avait l'intention de substituer à l'ère de l'hégire une ère nouvelle, mais que des difficultés l'en empêchèrent jusqu'à cette époque, à laquelle l'émir Fath Allah Shirazi établit le nouveau comput en se basant sur le *Zidj-i djadid-i Keurguéni*, ce qui est, comme l'on sait, le titre des tables astronomiques dressées à Samarkand sur les ordres d'Oulough Beg, fils de Shah Rokh Bahadour. Fath Allah Shirazi choisit comme origine de l'ère *ilahi* le jour de l'avènement d'Akbar ; il la calcula d'après l'année solaire, et donna aux mois les noms qu'ils portaient chez les Mazdéens. Il semble, à première vue, qu'il y ait une contradiction absolue et irréductible entre l'affirmation d'Aboul-Fazl, qui inspira à Akbar la majeure partie de ses décisions politiques, lequel fixe la date à laquelle fut promulguée l'invention de l'ère *ilahi* en 1584, et le fait que le présent manuscrit porte la mention de la première année *ilahi*, soit 1556. Il est aussi impossible de mettre en doute l'autorité de l'auteur de l'*Ayin-i Akbari*, qui fut l'historien le mieux renseigné, et pour cause, de l'époque d'Akbar, que de suspecter l'authenticité de la note du fol. 1 du man. supplément persan 1313, d'autant plus que des notes identiques se trouvent, de la même main, exactement dans la même cursive de la même époque, sur les premières pages d'autres livres qui ont fait partie de la bibliothèque des empereurs timourides de l'Indoustan. Il est, en définitive, assez facile, très facile même, de résoudre cette difficulté : il est évident, et Aboul-Fazl le dit lui-même explicitement, qu'Akbar avait depuis très longtemps l'intention bien arrêtée de substituer son ère *ilahi*, datant du premier jour de son avènement, à l'ère de l'hégire ; mais il est non moins évident qu'il dut attendre très longtemps pour promulguer le décret consacrant cette réforme sacrilège, qui n'eut pas aux Indes plus de succès que celle que Ghazan avait tentée en Perse au commencement du xiv° siècle. Il est certain que l'entourage de l'empereur, les gens du palais, au courant des intentions du maître, et tout prêts à satisfaire ses moindres désirs, à les prévenir même, quand ils en avaient les moyens, se servirent de l'ère solaire *ilahi*, dès qu'Akbar eut décidé de renoncer à l'ère

doustan, c'est-à-dire en 1556, soixante années avant l'époque à laquelle Agha Riza était, d'après Iskandar Mounshi, en pleine possession de son talent. Il semblerait qu'il en faille conclure que Agha Riza a illustré ce manuscrit dans sa prime jeunesse, et qu'il a atteint un âge extrêmement avancé. Cette difficulté est du même ordre que celle qui se présente au sujet du célèbre Behzad; la résolution du problème qu'elle soulève est loin d'être aisée; les termes en sont contradictoires; ils n'amènent pas à une conclusion évidente. Une peinture de ce même Agha Riza, représentant un homme étrillant un cheval, dans le même style que celles de l'*Histoire des Prophètes*, a été reproduite par M. Claude Anet dans le *Burlington Magazine*, août 1912 (n° N), et par M. Martin à la planche 161 de son *Miniature painting and painters*; elle est signée identiquement de la même main que la peinture du folio 79 v° de l'*Histoire des Prophètes* d'Ishak ibn Ibrahim al-Nishapouri مشقه رقما, avec l'omission du titre Agha, ce qui n'a point une très grande importance.

Le portrait d'un jeune homme reproduit par M. Martin dans la planche 106 de son *Miniature painting and painters*, au milieu, est donné par lui comme étant la copie par Agha Riza d'un original de la main de Sultan Mohammad : une note, écrite en persan au-dessous de ce portrait, veut qu'il représente Haroun al-Rashid, le khalife des *Mille et une Nuits*, avant son accession au trône, et qu'il soit dû au pinceau de Behzad (*amal-i Bahzad*); ces attributions ont été ajoutées après coup; il est certain qu'il ne faut leur attribuer aucune créance; mais il n'y a rien d'autre, il n'y est point question d'Agha Riza, et les attributions de M. Martin n'ont pas plus de raison, ni de vraisemblance. Une peinture, reproduite par M. Martin dans sa planche 110, au milieu, n'est point davantage la copie par Riza = Agha Riza d'un autre portrait exécuté par Sultan Mohammad, car elle est signée, sans que, cette fois, il puisse subsister le moindre doute sur l'authenticité de cette signature, par le célèbre Riza-i Abbassi, qui a écrit une note dans laquelle il dit que, sur l'ordre du roi de Perse, il a copié cette peinture sur un original de la main du défunt Oustad Mohammad Hérati. Une peinture qui a été exposée en 1913 au Musée des Arts décoratifs [1], le portrait d'un prince,

lunaire arabe, en prenant comme date initiale du nouveau comput le jour de son avènement, c'est-à-dire le jour même où il monta sur le trône, ce que l'empereur n'osa rendre officiel que vingt-neuf années plus tard, dans la crainte d'un soulèvement des Musulmans. Le bibliothécaire particulier d'Akbar, qui écrivit ces notes sur les volumes de la bibliothèque de son souverain, fut naturellement le premier à se conformer au désir impérial; c'est là ce qui explique que l'on trouve la mention de la première année *ilahi*, vingt-neuf années avant que le décret lui donnant cours légal fut publié par ordre du Padishah. Des termes d'Aboul-Fazl dans l'*Ayin-i Akbari*, il faut seulement entendre que Fath Allah Shirazi, en 1584, en fait, en la vingt-neuvième année *ilahi*, fut chargé d'établir les tables de concordance entre l'ère lunaire de l'hégire et l'ère solaire *ilahi*, tant pour les années écoulées, 1556-1584, que pour les époques futures, parce qu'il était certain que l'ère de l'hégire continuerait à être en usage dans les pays musulmans autres que ceux qui étaient soumis au sceptre d'Akbar; c'est ainsi que l'on trouve dans les tables astronomiques que Nasir ad-Din Tousi exécuta au XIII° siècle, sur l'ordre d'Houlagou, un tableau de la concordance des cent premières années de l'ère mongole avec les années correspondantes de l'hégire (man. persan 163, folio 11 v°).

1. Cette peinture a été reproduite par M. Martin dans son *Miniature painting and painters*, 1er volume, p. 60; la signature de l'artiste est illisible dans cette reproduction, ainsi que la légende qui l'accompagne; elles sont écrites dans un caractère tellement menu qu'on ne peut les lire que sur l'original.

est signée, à la droite du personnage qu'elle représente رقم آنا رضا, « Dessin d'Agha Riza », dans une graphie extrêmement fine, entièrement différente de celle des deux signatures précédentes. Au-dessus de cette signature de Agha Riza, on lit que ce portrait représente Sultan Salim, « l'unique par ses vertus » *farid bil-akhlas Sultan Salim*, le nom de Sultan Salim étant écrit en lettres d'or. Cette attribution est contemporaine de la peinture, qui est le portrait original, peint à l'époque de Salim II, qui régna de 1566 à 1574. Ce prince a laissé un souvenir déplorable dans les annales du monde musulman ; il est plus connu pour son amour pour le vin que par sa valeur militaire ; personne, après sa mort, ne se serait cru obligé de célébrer les vertus inexistantes de ce sultan méprisable, tandis qu'on était bien obligé de les lui reconnaître quand il occupait le trône d'Osman. Il en faut conclure que ce joli portrait a été peint postérieurement aux illustrations de l'*Histoire des Prophètes*, avant 1574, également dans la jeunesse d'Agha Riza. Il est normal de voir, à cette époque, un artiste persan travailler à la cour de Constantinople pour le compte du sultan des Osmanlis, et il est certain qu'Agha Riza n'était pas le seul qui fût venu exercer ses talents sur les rives du Bosphore [1]. Quoique le portrait de Salim II soit d'une facture très supérieure aux illustrations de l'*Histoire des Prophètes*, bien que la formule *rakam-i Agha Riza* soit essentiellement différente de celle *mashakahou Agha Riza*, qui se lit sur la peinture de l'*Histoire des Prophètes*, il paraît difficile d'admettre que son auteur soit différent de celui qui a enluminé les légendes prophétiques de l'Islamisme qui sont contenues dans le manuscrit supplément persan 1313 ; il faudrait admettre que deux peintres, nommés Agha Riza, ont vécu à la même époque ; le fait n'est pas absolument impossible, mais il n'est guère probable. Il semble qu'Agha Riza ait changé sa formule *mashakahou* en *rakam*, en même temps que sa manière, que ce terme *mashaka*, impliquait l'idée qu'il accomplissait un exercice d'élève, pour ainsi dire, qu'il l'employa aux premiers temps de sa carrière, alors qu'il sentait qu'il n'était pas arrivé à la pleine maturité de son talent, et qu'il ait employé *rakam* « dessin », lorsqu'il a eu conscience de faire une œuvre plus personnelle et plus accomplie ; mais ce sont là des hypothèses et des possibilités qui sont loin d'atteindre à la certitude. Un fait est plus important que la divergence des formules *mashakahou* et *rakam*, que la différence des graphies ; c'est que dans les deux signatures, l'artiste a écrit son titre آنا exacte-

1. Il n'est pas rare, aux époques anciennes, de trouver des livres persans dédiés aux sultans de la dynastie osmanlie ; Sultan Salim, le conquérant de l'Égypte, a composé un recueil de poésies en langue persane ; le *Hasht bihisht*, l'une des sources les plus anciennes, et la plus importante, de l'histoire de la famille d'Osman, est écrite en persan. Le persan, aujourd'hui encore, est l'une des langues officielles de l'empire turc. Les Jeunes Turcs, malgré leur haine du persan qu'ils voudraient expulser de l'empire, comme l'arabe, sont bien obligés d'en faire l'enseignement obligatoire dans leurs écoles ; les Persans, actuellement, sont très nombreux à Constantinople, où, avec les Arméniens, ils ont accaparé tout le haut commerce, dont les Turcs se désintéressent, comme de toute opération intellectuelle, qui est au-dessus de leurs moyens ; les Turcs, Saldjoukides, Mongols, Osmanlis, ont toujours été de grossiers soudards, qui ont campé deux ou trois siècles aux lieux qu'ils ont dévastés, puis qui ont disparu de l'histoire. Seule l'alliance avec les Chrétiens et les désaccords des nations chrétiennes ont maintenu les Turcs musulmans aux rives de la Mer Égée et sur les bords du Tigre en leur permettant d'échapper à ce destin.

ment dans la même forme inusuelle Aghâ [1], avec un *madda* sur le second *alif*, ce qui est certainement une graphie personnelle qui n'a pas simultanément appartenu à deux peintres contemporains.

Iskandar Mounshi fait le plus grand éloge du talent d'Agha Riza ; l'enlumineur de l'*Histoire des Prophètes* n'avait point atteint la maîtrise de son art, quand il décora ce livre de peintures qui présentent des analogies avec celles, d'ailleurs très médiocres, d'une *Khamsa* de Nizami, qui a été écrite en 1425-1426 [2], et dans lesquelles on remarque les caractéristiques essentielles qui deviendront celles des peintures exécutées beaucoup plus tard, à l'époque des Safavis. On y trouve la couronne de Balkis dans la planche 55 *a*, mais avec une queue moins longue ; cette coiffure disgracieuse figure également dans les peintures d'un *Hasht Bihisht* de Khosrau, daté de 1502 (man. supplément persan 633, fol. 19 v°), dans celles d'un recueil des poésies de Djami daté de 1566 (man. supplément persan 547, fol. 99 v°), d'un Nizami daté de 1567 (man. supplément persan 581, fol. 70, 106 v°), et même dans un *Livre des Rois* enluminé en 1603 (man. supplément persan 490). Les femmes qui paraissent dans les illustrations du Nizami de 1425 sont vêtues d'une robe serrée à la taille par une ceinture d'étoffe qui moule leurs formes à partir des hanches, ou qui s'évase par le bas, et elles portent une sorte de capeline, qui leur couvre les épaules et leur enserre étroitement toute la tête, cachant leur chevelure, et ne découvrant que l'ovale du visage, ce qui est la mode dont sont parées les deux filles de Jéthro dans la planche 54 *a*. Le *zoulf*, la mèche de cheveux ondulés qui tombe au long des joues des beautés persanes, est figuré avec autant de soin dans les peintures de cette *Khamsa* que dans celles de l'*Histoire des Prophètes*. La couronne d'Alexandre, dans la planche 55 *b*, formée d'un diadème d'or qui entoure une calotte de soie, se retrouve identique dans le Nizami de 1425, et, d'une façon générale, le costume et la coiffure des personnages dans les illustrations de ces deux manuscrits présentent beaucoup d'autres similitudes qu'il serait trop long de signaler ici, et inutile, d'ailleurs, en l'absence de tout dessin. On remarque, dans l'*Histoire des Prophètes*, des hommes qui sont coiffés du turban avec le *taïlasan* (planche 54 *a*, 54 *b* et fol. 40 r°), dans la même forme que dans une peinture datée de 1552 (supp. persan 1149), tout comme le prophète Mohammad dans les peintures du *Miradj* (1436), ce qui, comme on l'a vu plus haut, se retrouve dans des peintures de la seconde moitié du XVIe siècle. Il résulte de ces constatations qu'Agha Riza imitait une technique ancienne d'un siècle et demi, tout comme le peintre, qui, en 1462, décora le manuscrit de Nizami qui appartient à M. Sambon, suivait les procédés des écoles de Tauris, au commencement du XIVe siècle.

1. Dans les deux signatures, Agha Riza a écrit *aka* avec le *k*, et non *agha* avec le *gh* ; *aka* est la graphie persane que l'on donne à ce titre quand il est porté par un homme ; pour les femmes et les eunuques, on écrit *agha* ; la forme *agha* est la seule qui soit connue en Turquie, les Turcs ignorant complètement celle de *aka*, qui phonétiquement lui est équivalente, mais qui est essentiellement et exclusivement persane ; c'est là une preuve matérielle et tangible que l'auteur du portrait de Sultan Salim était un Persan et non un Turc.

2. Ce manuscrit, dont j'ai eu l'occasion de parler plus haut, a passé en vente à Paris en 1912.

En plus de la note en écriture shikasta, qui indique qu'il a été prêté au cours de la première année *ilahi* d'Akbar (1556), le manuscrit en porte une autre (fol. 1), datée de l'année 24 d'Akbar (1580), d'après laquelle, à cette époque, il fut donné en cadeau, comme un livre d'images, pour l'amuser, à Khanan Bégoum, fille du khankhanan Abd al-Rahim, qui était alors une fillette, son père ayant vingt-cinq ans à cette date. Il contenait alors vingt peintures *(madjlis)*, comme aujourd'hui, mais il était revêtu d'une reliure en relief décorée de nervures *(mounabbat ou mouarrak)*, avec un fond noir doré et niellé, tandis qu'il a aujourd'hui une mauvaise reliure turque.

54 a. — Folio 72 v°. Jéthro, que les Arabes nomment Shoaïb, et Moïse, assis sur une pelouse ; à leurs côtés, debout, les deux filles de Jéthro, dont l'une devint la femme de Moïse. Les deux prophètes, comme ceux qui figurent dans les peintures suivantes, ont la tête couronnée de la flamme onduleuse et découpée, qui se retrouve identique, pour représenter simplement le feu d'un bûcher, dans un tableau exécuté au xvii° siècle (planche 69).

54 b. — Folio 79 v°. Moïse, couronné de la flamme prophétique, évoque un dragon pour lui faire dévorer le Pharaon d'Égypte ; Aaron se tient auprès de Moïse ; le dragon noir, sur lequel courent des langues de feu, et qui crache des flammes, est inspiré d'un dessin chinois [1]. Cette peinture est signée Agha Riza.

1. Des copies de dragons chinois se trouvent dans le manuscrit de l'*Adjaïb al-makhloukat* qui a été exécuté en 1388 pour le sultan djalaïride Ahmad ibn Owaïs ; on trouve, au folio 39 (man. suppl. persan 332), le *tinnin* représenté sous la forme d'un immense dragon bleu replié sur lui-même, avec des langues de feu aux épaules ; la queue du *tinnin*, dit l'auteur, a un farsang de long ; il dévore les habitants de la mer, qui supplient Allah de faire passer un nuage qui attire ce monstre à lui, et les en délivre. Ce reptile, d'après quelques personnes, vit dans les profondeurs de l'Océan, et fait la guerre aux poissons ; Allah envoie contre lui les nuages et les anges, ce qui le fait sortir de l'abîme sous la forme d'un serpent noir, brillant et luisant, dont la queue renverse les maisons, déracine les arbres et ébranle les montagnes ; le nuage qui l'a aspiré le jette dans le pays de Gog et Magog (le pays des Turks, derrière le Caucase), et fait pleuvoir sur lui un torrent de grêle qui le tue, puis les habitants de cette contrée le mangent. D'autres personnes voient plus simplement dans le *tinnin* un serpent de mer. D'après Masoudi, les Persans croyaient qu'il a sept têtes, et le nomment adjdahan (*Prairies d'or*, I, 267). Cet aspect du *tinnin* n'est point emprunté à la Chine, mais bien à l'Inde, c'est le Saptanaga que l'on trouve fréquemment représenté aux Indes et au Cambodge. Un dragon destiné à être gravé comme amulette sur une pierre de rose (*hadjar al-vard*) est donné au folio 75, il ressemble beaucoup à la partie antérieure du *tinnin* ; le crocodile du Nil est figuré (fol. 243 v°) sous la forme d'un gros quadrupède à pattes de lion, portant sur le dos une sorte de nageoire dentelée, avec une tête de dragon identique à celle du *tinnin* ; la tête d'un dragon identique à celle des précédents, garnie d'une crinière abondante, est représentée au folio 244 ; le portrait d'un *samandasalar* est donné au folio 244, sous la forme d'un gros animal ayant une tête de dragon, une langue et une crinière de feu, des ailes mi-partie rouges, mi-partie jaunes. Ce monstre, d'après l'auteur de l'*Adjaïb al-makhloukat*, soufflait une fumée noire qui tuait tout sur son passage ; il avait deux têtes et un ventre énorme. Ce sont ces mêmes dragons qui se trouvent dans la peinture de l'*Histoire des Prophètes* d'al-Nishapouri (planche 54) et dans celles des tables astronomiques d'Abd ar-Rahman al-Soufi (planches 30, 33). Les flammes qui leur couvrent le corps sont l'exagération des langues de feu figurées dans les peintures du manuscrit de l'*Adjaïb al-makhloukat*. Un dragon presque identique à celui de la planche 54, et vomissant des flammes se trouve au folio 30 du man. persan 364, qui contient un *Haft païkar* de Hatifi daté de 1519 ; ce manuscrit appartient à la même école que le recueil des œuvres d'Ali Shir (supp. persan 316), mais il est d'une exécution inférieure. Il n'y a pas à douter que ces dragons ne soient un emprunt à l'art du Céleste Empire ; le diable de Mani était représenté sous la forme d'un monstre ayant la tête d'un lion, le corps d'un dragon, des ailes d'oiseau, la queue d'un poisson, et quatre pieds de reptiles (*Fihrist*, man. arabe 4458, folio 195 v°).

55 *a*. — Folio 132 v⁰. Salomon, la tête nimbée de la flamme prophétique, est assis, en compagnie de la reine de Saba, Balkis, sur un trône d'or ; Asaf, ministre de Salomon, se tient devant eux, et l'on voit à son côté la huppe qui porta à la reine de Saba le message du roi d'Israël. L'ange qui est derrière le trône est dérivé de ceux de l'Ascension de Mahomet au ciel ; le chef des démons, qui est agenouillé devant Salomon, est identique aux diables du *Livre des Rois* de 1546 (supplément persan 489). Ces démons sont de la même famille que ceux qui figurent dans l'Enfer du *Miradj nama* (planches 28 et 29) ; un diable très analogue, portant le trône de Balkis devant Salomon, se trouve dans le manuscrit supplément persan 332, folio 136 v⁰.

55 *b*. — Folio 147 v⁰. Alexandre, assis dans un jardin traversé par un ruisseau, au pied d'un arbre, sur un tapis d'étoffe bleue ; il interroge les hommes vêtus d'habits bleus qui habitaient dans les îles de la mer d'Orient, où il était arrivé par ruse, après son expédition infructueuse contre la ville de cuivre de l'Occident.

VI. *Khamsa*, recueil des cinq poèmes de Nizami Gandjavi, exécuté en 1619 (manuscrit supplément persan 1029).

Toutes les illustrations de ce manuscrit sont de la même main ; elles sont dues au pinceau d'un peintre, Haïdar Kouli, qui a signé les tableaux des feuillets 15 et 180 v⁰, sur l'enduit, d'une blancheur éclatante des murailles, en cachant son nom, au-dessous des vers persans dont il les orna, suivant l'habitude et la coutume traditionnelle des artistes, dans une écriture disgracieuse au possible, grêle, mal proportionnée, aussi vilaine que celle de Behzad (page 282) et de Agha Bahram Afshar (voir page 258), d'une ténuité extrême, qui arrive presque à la limite de la discrimination de la vision directe. La première de ces signatures, dont l'authenticité est certaine, porte كتبه العبد الفقير حيدر قلى نقاش « A écrit ceci le pauvre esclave Haïdar » ; au-dessous le nombre 123 ; la seconde est plus courte كتبه العبد الفقير حيدر قلى « A écrit ceci le pauvre esclave, Haïdar Kouli »[1].

L'artiste qui a exécuté les peintures de ce splendide manuscrit s'est inspiré, pour certains détails, de documents antérieurs de quatre-vingts à cent ans ; il est visible, à la façon dont il traite certains arbres et les végétaux, par le rendu de quelques vêtements, qu'il connaissait la technique des peintres de l'Indoustan[2] ; les personnages, par leurs costumes, par la souplesse de leurs attitudes, se rattachent à la manière de

1. Il me paraît impossible d'interpréter le nombre 123, qui se lit dans le *shadarwan* de la peinture du folio 15 ; suivant les habitudes des copistes, il pourrait signifier (1)123 de l'hégire = 1711, mais le manuscrit porte explicitement la date de 1029 de l'hégire = 1619 : il est absolument inadmissible que les tableaux de ce Nizami soient postérieurs d'un siècle à la date qui le vit copier ; une époque aussi tardive ne convient pas à leur style ; des difficultés analogues se rencontrent dans d'autres manuscrits, et restent sans solution.

2. Les relations entre l'Hindoustan et la Perse ont été constantes, comme d'ailleurs cela fut le cas pour tous les empires musulmans, mais il est incontestable qu'elles ont été plus intimes et plus profondes qu'entre deux autres royaumes islamiques ; la conquête de l'Inde par Baber, la fugue d'Houmayoun en Perse, ont marqué deux des points maxima des échanges entre l'Iran et l'Inde ; Baber transporta dans le royaume de Kaboul, d'où elle passa à Dehli, une grande partie de la bibliothèque des Timourides du Khorasan ; Houmayoun ne fut pas sans apporter à Kazwin des peintures indo-persanes et des livres illustrés, quand il dut se réfugier en Perse.

Riza-i Abbassi, qui florissait à l'époque à laquelle ce manuscrit fut enluminé, mais dont la technique, beaucoup plus précieuse, se limitait d'une façon presque exclusive au portrait. La reliure de ce volume a été refaite à une date récente ; elle est reproduite dans la planche 6.

56. — Folio 49 v°. Khosrau Parviz rencontre Shirin, qui se baigne dans un ruisseau, au pied d'un arbre, entre les branches duquel elle a déposé ses vêtements ; le cheval de la jeune femme paît dans la prairie auprès du ruisseau. Le fond du paysage est formé par une pente escarpée, dont la couleur violacée contraste singulièrement avec les tonalités vertes de la prairie au milieu de laquelle coule le ruisseau, et du tronc du grand arbre qui étend ses branches jusqu'au roi de Perse. Le ciel et les rochers du premier plan sont peints en or. Cette peinture, et les six qui suivent, appartient au roman dans lequel sont narrées les amours tragiques de Khosrau Parviz et de Shirin, qui est le chef-d'œuvre de Nizami ; son *Laïla et Madjnoun*, beaucoup plus didactique, est bien inférieur. L'arbre qui figure dans ce gracieux tableau, et qui a été répété à satiété par l'artiste qui a illustré ce manuscrit, est la copie de celui de la peinture du *Lisan al-taïr* d'Ali Shir (1526 ; planche 35).

57. — Folio 58 v°. Khosrau assomme à coups de poing un lion qui était venu attaquer la tente dans laquelle il se trouvait en compagnie de Shirin ; Shirin est dans la partie gauche de la peinture : on la reconnaît à son diadème, identique à celui de la reine de Saba dans la planche 55 a ; à côté de Shirin, se tient Mahinbanou, qui fut la confidente de ses amours avec le roi de Perse. Le personnage qui leur fait face porte un manteau de tissu d'or qui recouvre une robe violette ; son turban, sa pose alanguie, rappellent la manière des peintures reproduites dans la planche 40 ; la transparence du vêtement de Khosrau est imitée des procédés des artistes indiens, qui excellent dans cette technique.

58. — Folio 74 v°. Shirin, accompagnée de plusieurs dames, rend visite à Farhad qui avait creusé en un mois, dans la montagne, un canal et un bassin qu'il avait remplis de lait, sur l'ordre de Khosrau Parviz. La scène représente un paysage champêtre dans lequel un berger garde ses chèvres ; on voit dans la montagne une sorte de pavillon, dans lequel se trouve une sculpture exécutée par Farhad, qui représente sa rencontre future avec Shirin [1] ; cette sculpture est le souvenir des immenses bas-reliefs que Darius et Khosrau Parviz ont fait graver sur les roches du mont Bisoutoun, que les Persans attribuent à Farhad. Une des suivantes de Shirin, celle qui est le plus à droite, porte un costume presque identique à celui de la dame persane qui est représentée dans la planche 40.

59. — Folio 90 v°. Khosrau, au cours d'une partie de chasse, se rend au pavillon

[1]. Par un procédé littéraire qui se retrouve dans la description des fresques du Khavarnak, voir page 79 ; l'Arioste a usé de cet artifice avec une incomparable maëstria, par une imitation très habile du « Tu Marcellus eris », en faisant défiler devant Bradamante, au pied du sépulcre de Merlin l'enchanteur, la lignée de héros qui devait naître de ses amours avec Roger.

habité par Shirin. Shirin, agenouillée au balcon du pavillon, écoute dans le ravissement les paroles du roi de Perse. Le pavillon, avec son balcon, est imité de celui qui figure dans l'une des illustrations du Divan de Sultan Hosaïn (planche 34). Les deux dames qui paraissent au balcon sont l'interprétation de celles de la peinture du *Lisan altaïr* reproduite à la planche 35. On lit sur la porte, ou plutôt sur ce qui la représente : « Que cette porte soit toujours ouverte avec bonheur ».

60. — Folio 100. Khosrau est assis sur le trône ; le célèbre Barbad joue du luth devant lui ; deux autres musiciens jouent, l'un, d'une sorte de viole, l'autre, d'un tambourin. Shirin, qui avait été abandonnée par Khosraù, et qui s'était mise à sa poursuite, se présente devant le roi de Perse. Elle est vêtue d'une robe bleue et d'un manteau d'étoffe d'or.

61. — Folio 113. Shirouya tue son père, Khosrau Parviz, qui est couché à côté de Shirin ; trois gardes sont endormis devant le pavillon où reposait le roi ; un flambeau éclaire cette scène tragique, tandis que l'aube illumine de ses teintes rosées le ciel, sur lequel se détache un arbre au tronc verdoyant.

62. — Folio 120. Kizil Shah, l'un des souverains dont Nizami a célébré les louanges dans le roman de Khosrau et Shirin, est assis sur le trône. Nizami, que Kizil Shah a fait mander à sa cour, s'avance le long d'un ruisseau, en s'appuyant sur son bâton. Quatre échansons se promènent dans la salle d'audience sans remplir leur office, car Kizil Shah avait donné l'ordre de faire disparaître tous les flacons de vin, par déférence pour Nizami, qui menait une vie exemplaire, contrairement à l'habitude des poètes, qui se complaisaient dans les pires débauches. Un échanson de Kizil Shah est dans une chambre en conversation très douteuse avec un shaïkh trop empressé auprès de lui [1].

63. — Folio 203. La fille de Mizaban, chez lequel le roi sassanide Bahram Gour avait reçu l'hospitalité, monte à une échelle, portant un taureau sur ses épaules, jusqu'à un balcon où se tient le roi. La maison, avec son balcon, est, en partie, la réplique de celle de la planche 34, et la fresque de la chambre du rez-de-chaussée est un motif qui se retrouve fréquemment dans les peintures de ce manuscrit. Le costume de la princesse qui regarde cette scène, une robe de brocard d'or et un voile de soie blanche, rappelle beaucoup celui de la dame qui est représentée à la planche 67 *b*. Ce tableau, comme le suivant, est tiré du *Haft Païkar*.

64. — Folio 219 v°. Le roi Bahram Gour, en compagnie de la fille du roi du second climat, dans la coupole verte ; le roi de Perse et la jeune femme, qui lui tend une orange, sont vêtus de soie et de brocard verts. Le *Haft Païkar* raconte que Bahram Gour épousa les filles des rois des sept climats ; que chaque princesse vint habiter dans un palais orné d'une coupole d'une couleur différente de celle du dôme qui couvrait les palais des six autres épouses de Bahram Gour. Les habits du souverain de l'Iran, et ceux de la princesse en compagnie de laquelle il est représenté, sont toujours de la même couleur que le dôme qui abrite leurs amours. Cette même scène est figurée, mais avec

1. L'objet de ce tableau est indiqué d'une façon inexacte dans les *Peintures de manuscrits arabes, persans et turcs*, 1911, p. 23.

une science tout autre, dans un style plus puissant, avec beaucoup moins d'afféterie, dans la planche 37, qui reproduit une peinture du *Sab Sayyara* de Mir Ali Shir.

65. — Folio 336. Le prophète Khidr, qu'Alexandre, lorsqu'il entra dans le royaume des ténèbres, envoya à la recherche de la Fontaine de Jouvence, découvre la source de la Vie éternelle ; cette peinture illustre l'*Iskandar nama* [1].

VII. Recueil de peintures persanes et indiennes de différentes époques (man. supp. persan 1572).

66 a. — Page 22. Un shaïkh soufi est assis à terre près d'un arbre, tenant à la main une crosse de polo ; il est vêtu d'une robe d'étoffe blanche, et porte une ceinture bleue ; son turban est d'une étoffe rougeâtre. Dans la partie gauche de cette peinture, se trouve la signature de Riza-i Abbassi, avec la mention qu'il l'a terminée le 14 du mois de Zilhidjdja 1031 de l'hégire (21 octobre 1622). Un dessin absolument du même style, représentant un shaïkh soufi assis sous un arbre, sans signature, figure à la page 21 de ce même recueil ; un des possesseurs de ce livre y a vu, on se demande pour quelles raisons, le portrait du shaïkh de Sanaan (voir page 287) ; il n'y a pas à douter qu'il ne soit également de la main de Riza-i Abbassi.

66 b. — Page 4. Un bossu, vêtu d'une robe bleue, tient à la main un arc et un bâton à jouer au polo ; il est coiffé d'un turban vert. Une inscription, qui se trouvait à la gauche de ce personnage, a été effacée aussi complètement que possible, avec rage, par un médiocre, dont la célébrité de l'auteur de ces peintures troublait le sommeil, dans le vain espoir d'anéantir sa mémoire ; on y lit encore les traces de la signature de Riza-i Abbassi, et la date de 1038 de l'hégire, soit 1628 de notre ère.

67 a. — Page 24. Un derviche, de la main de Riza-i Abbassi.

67 b. — Page 5. Portrait d'une dame persane agenouillée et comptant sur ses doigts ; elle est vêtue d'une robe de brocart d'or, et porte deux voiles de soie, l'un vert, l'autre violet, ce dernier lui servant de mante ; elle est coiffée d'un bandeau orange bordé d'or. Cette peinture est d'une exécution remarquable ; les mains ont été traitées avec une perfection que l'on ne trouve point dans les illustrations des manuscrits persans. D'après une inscription qui se trouvait à droite de ce portrait, et qui a été effacée plus rageusement, et plus complètement encore que celle de la planche 66 b, il a été exécuté par Riza-i Abbassi à une date qui n'est point indiquée ; les titres de cette dame étaient donnés dans cette inscription ; il est aujourd'hui impossible de les lire ; on y devine seulement qu'elle était l'épouse d'un vizir. Une dame, dans une posture extrêmement analogue, vêtue de la même manière, moins richement, figure dans le tableau du *Makhzan al-asrar* qui est reproduit dans la planche 40.

68 a. — Page 7. Un échanson tenant un flacon et une coupe d'or ; il est vêtu d'une robe de brocart d'or, et porte deux ceintures, l'une de soie rouge et d'or, l'autre de soie bleue ; son turban est d'une étoffe blanche, bleue et or.

[1]. Une autre peinture de ce manuscrit, qui représente Alexandre le Grand pénétrant dans un jardin merveilleux, rempli de splendides édifices à coupoles, a été reproduite dans le *Bulletin de la Société de reproductions de manuscrits à peintures*, 1911.

68 *b*. — Page 10. Un échanson ; dessin au trait, finement exécuté ; le bord de la tunique est rehaussé de bleu, ainsi que les côtes du turban ; la ceinture est d'étoffe blanche, rayée de bandes rouges longitudinales.

Ces deux peintures ne sont point datées ; elles sont contemporaines de celles qui ont pour auteur le célèbre Riza-i Abbassi.

VIII. *Souz ou goudaz*, roman des amours, en vers masnavis, par Riza Navi-i Khaboushani, d'une princesse indienne qui se brûla vive sur le bûcher de son mari, à l'époque d'Akbar, dédié au prince Daniyal (manuscrit supplément persan 769).

Comme beaucoup de poètes persans du temps des Safavis, Mohammad Riza Navii se rendit dans l'Inde pour y chercher la fortune qu'il n'espérait pas trouver en Perse ; il entra au service du khankhanan Mirza Abd ar-Rahim ; il mourut en 1610, à Bourhanpour, laissant, en plus du *Souz ou goudaz*, un recueil de poésies, qui est décrit par Rieu dans son *Catalogue of the persian manuscripts in the British Museum*, page 674.

D'après une note écrite par Otter, qui acheta ce manuscrit à Isfahan, laquelle reproduit une tradition dont il est impossible de vérifier l'exactitude, cet exemplaire du *Souz ou Goudaz* fut exécuté pour la bibliothèque du roi de Perse Shah Abbas II (1642-1667), et les cinq peintures dont il est orné sont de la main de Shafi-i Abbassi. Celle qui est reproduite dans la planche 69 est la plus somptueuse : elle représente la princesse se jetant dans les flammes qui vont consumer le corps de son mari ; malgré les fautes de perspective qu'on y relève, cette peinture est charmante : le portrait de la jeune femme, « dont la passion était si ardente, dit le poète, que le feu du bûcher en fut changé en eau », est particulièrement délicat. Si les peintures ont été exécutées en Perse par Shafi-i Abbassi, comme le veut la tradition recueillie à Isfahan par Otter, il en faut conclure que cet artiste, comme celui qui a illustré la *Khamsa* de Nizami (planches 56-65), et beaucoup plus que lui, connaissait profondément la technique des artistes indiens, et même qu'il a recopié, sans y apporter de modifications, une peinture indo-persane qui illustrait l'exemplaire original du *Souz ou goudaz*, écrit et enluminé aux Indes ; il n'y a en effet aucun doute que les peintures délicates qui décorent le présent manuscrit ne soient dans le style indo-persan le plus pur que l'on connaisse, le type même de cette manière qui fleurit dans des formes splendides à la cour des Timourides de Dehli. En affinant, dans une certaine mesure, la taille de l'héroïne de ce roman, le peintre a visiblement imité le corsetage étroit des portraits occidentaux des xvie et xviie siècles.

Le souverain indien contemple cette scène en passant dans le tableau avec le geste de surprise de Khosrau Parviz, lorsqu'il rencontre Shirin, qui est devenu classique dans la peinture persane, et dans le même sens (planche 56) ; les langues de feu qui voltigent sur le bûcher [1] rappellent la flamme prophétique qui nimbe la tête du prophète Mahomet dans le livre ouïghour où il est raconté comment il monta au Ciel et visita l'Enfer.

1. On remarquera que, comme chez les Primitifs, comme dans le tableau de Giotto qui figure saint François devant le sultan, le feu du bûcher n'éclaire point la scène, non évidemment que le peintre n'ait été capable de

Peintures osmanlies

Recueil de deux traités d'astrologie et de divination rédigés par Sidi Mohammad ibn Amir Hasan al-Sooudi pour le sultan osmanli Mourad Khan III, en 1582 ; le premier est intitulé *Matali al-saadat wa yanabi al-sayyadat* « Levers des astres du bonheur et sources du pouvoir souverain » ; le second est la version turque d'un livre arabe célèbre attribué à l'imam alide Djaafar al-Sadik, qui traite de la manière de deviner l'avenir par l'emploi des lettres de l'alphabet (manuscrit supplément turc 242).

La copie de ces deux traités d'astrologie est contemporaine de leur composition ; elle a été exécutée pour Fatima Sultane, fille de Mourad III [1] ; ce curieux manuscrit servait à la fille du Padishah pour interroger le sort ; il a été, comme nous l'apprend une note de Langlès, « rapporté du Caire et déposé à la Bibliothèque par le citoyen Monge au nom du General Bonaparte ». Si l'on en excepte la première, dans laquelle l'artiste a fait preuve d'une certaine indépendance, les peintures qui décorent ce volume n'ont rien qui appartienne aux écoles de peinture des rives du Bosphore, pas plus que les enluminures et les bordures qui l'ornementent : elles sont la copie aussi exacte que possible de tableaux et de décorations d'un manuscrit exécuté dans les provinces orientales de la Perse au commencement de la seconde époque timouride [2].

70. — Folio 7 v°. Le sultan Mourad Khan III, dans une chambre du Sérail, gardé par deux janissaires ; plusieurs livres, parmi lesquels le présent volume, ouvert, dont on voit deux des illustrations (planches 71 et 72), sont placés sur un cabinet à tiroir ; deux nains jouent au bord d'une petite pièce d'eau. Le fond de la peinture, en y comprenant le bassin avec son jet d'eau, est directement inspiré d'une peinture de l'époque timouride, analogue à celle du Divan de Sultan Hosaïn de 1485 (planche 34), à celle du *Sab Sayyara* de 1526 (planche 37). La porte du fond, ouvrant sur un jardin dont on aperçoit l'un des arbres, est classique dans les peintures timourides, d'où ce motif a

représenter des objets illuminés par une flamme, mais parce que, dans les pays dont le ciel est très lumineux, le feu le plus brillant paraît terne et sans éclat, et n'ajoute rien à l'éclairement des objets auprès desquels il brûle : « The subject is st. Francis challenging the Soldan's Magi... to pass with him through the fire, which is blazing red at his feet. It is so hot that the two Magi on the other side of the throne shield their faces. But it is represented simply as a red mass of writing forms of flame; and casts no firelight whatever. There is no ruby colour on anybody's nose; there are no black shadows under anybody's chin ; there are no Rembrandtesque gradations of gloom, or glitterings of sword-hilt and armour. Is this ignorance, think you, in Giotto, and pure artlessness... He knew that to paint the sun was as impossible as to stop it ; and he was no trickster, tring to find out ways of seeming to do what he did not... » (Ruskin, *Mornings in Florence*, 52-53).

1. J'ai eu l'occasion de voir en 1912 un exemplaire de ce même recueil de traités d'astrologie et de divination qui fut copié pour une princesse de la dynastie ottomane, à une époque plus récente ; son exécution est notoirement inférieure à celle du manuscrit de la Bibliothèque Nationale; les peintures assez médiocres dont il est orné dérivent de celles du manuscrit de Fatima Sultane ; il est visible qu'une princesse de la famille d'Osman fit copier, pour son usage, le magnifique traité sur les sorts de Fatima Sultane.

2. Sur l'importation dans l'empire turc de peintures de cette époque, voir page 73 note.

passé dans les illustrations des manuscrits enluminés à l'époque des Safavis (planche 53). La différence essentielle qui sépare la peinture du manuscrit de Fatima Sultane de celles des poésies de Sultan Hosaïn et d'Ali Shir consiste en ce fait que l'artiste osmanli, sous l'influence des gravures et des tableaux occidentaux, a mis son dessin dans une perspective à peu près exacte, quoique assez boiteuse pour le cabinet à tiroir sur lequel sont placés les livres du sultan, tandis que l'auteur de la peinture du *Sab Sayyara* (planche 37) s'était contenté de superposer les projections sur un plan horizontal des objets qu'il voulait représenter, en essayant vaguement de figurer une perspective, dont il n'avait qu'une conscience obscure, par l'inclinaison de certaines lignes sur l'horizon. La position de la coupole sur les murailles qui sont censées la supporter est également insensée et invraisemblable dans les illustrations des deux manuscrits persans et dans celle du livre turc.

Cette peinture, et les belles illustrations qui ornent le manuscrit de la *Tadj al-tawarikh* du Musée Jacquemart-André, sont dues au pinceau d'un artiste très habile, qui se nommait Osman [1].

71. — Folio 8 v°. Le Bélier et son ascendant, la planète Mars [2], représentés sous les traits d'un bélier chevauché par un guerrier vêtu d'une veste rouge et d'un pantalon violet, tenant un sabre d'une main et une tête dans l'autre. Au-dessous du signe, l'on voit trois petites figures qui représentent les trois parties entre lesquelles les astronomes et les astrologues musulmans divisent le signe du Bélier [3] qui sont régies, la première par Mars, la seconde par le Soleil, la troisième par Vénus. On remarquera que, dans la petite peinture qui se trouve sous l'image du Bélier, Mars est figuré sous une forme insolite, contraire à la tradition, habillé d'une robe tartare, tenant à la main une masse d'armes.

72. — Folio 10 v°. Le Taureau et son ascendant, la planète Vénus, représentés par un taureau monté par une femme au type chinois qui joue de la harpe. Cette femme monte à l'européenne ; elle est vêtue d'une robe rouge brochée d'or, recouverte d'un manteau jaune ; elle est la copie de la favorite Azada, qui accompagnait Bahram Gour à la chasse, et qui jouait de la harpe, tandis que le roi de Perse poursuivait à la course les animaux sauvages (planche 36). Les trois petites figures que l'on voit à la partie inférieure de la peinture représentent les trois divisions du signe, régies par Mercure, la Lune et Saturne ; Saturne est figuré sous une forme inaccoutumée, laquelle

1. Sur cet artiste, voir pages 73, note et 187.
2. Les planètes sont représentées sous une forme très différente dans le *Dakaïk al-hakaïk* de Nasir ad-Din Mohammad ibn Ibrahim, qui a été composé à la fin du XIII° siècle, en Cappadoce, et, dans sa conception de ces bizarreries, elles sont des idoles indiennes traitées à la manière iconographique du Bas-Empire ; Vénus a quatre bras ; d'une main, elle tient un tambour de basque, de la seconde, une flûte, d'une autre, une sorte de violon nommé *tanbour*, dans la quatrième, une couronne. Mercure (*ibid.*, fol. 108 v°) a quatre mains, qui tiennent une plume, un livre, un récipient plein de feu et un autre rempli de neige ; Mars (*ibid.*, fol. 110) a quatre mains, qui tiennent un sabre, une tête coupée, un lion prisonnier et une massue.
3. Nasir ad-Din Tousi, *Si fasl*, man. suppl. persan 370, fol. 12.

est une variante de celle de Mars dans la division du signe du Bélier à la planche précédente.

Ces figures des signes du Zodiaque, chevauchés par leurs ascendants, ou accompagnés par eux, se retrouvent identiques dans les manuscrits du Traité des Nativités, écrit par Abou Maashar, dans lequel il est dit formellement qu'elles représentent les signes avec leurs ascendants, ce qui n'est point indiqué dans le livre turc. On trouve les figurations de ces signes dans les manuscrits arabes 2584, fol. 6 et sqq. ; 2585, folio 3, 22, où Vénus sur le Taureau est représentée sous les espèces d'une femme qui joue d'une sorte de guitare ; la Vierge et Mercure sont figurés dans ce dernier manuscrit, au fol. 99, par un homme qui saisit de sa main droite une plante très vaguement dessinée, en face duquel l'on voit Mars représenté sous sa forme habituelle, un guerrier qui tient dans une main un sabre, dans l'autre, une tête coupée ; la Balance et le Sagittaire (fol. 119 et 175) sont dessinés d'une façon entièrement analogue à celle que l'on trouve dans le manuscrit turc. Cette conception des rapports des signes du Zodiaque avec les planètes est différente de celle qui se trouve dans un Traité des Nativités d'Abou Maashar (man. arabe 2583), dans lequel les signes du Zodiaque et les planètes sont considérés en conjonction avec une autre planète, par exemple, le Bélier et Mars en conjonction avec Jupiter, le Taureau et Vénus en conjonction avec Mercure. Au-dessous de chacune des peintures qui ont la prétention de figurer ces aspects astrologiques, se voient cinq petites images qui représentent les « cinq planètes stupéfaites » ; ce nom étrange leur a été appliqué par suite de leurs attitudes, et Nasir ad-Din Tousi en a donné le tableau dans son *Si fasl* [1].

73. — Folio 87 v°. L'ange doré, et le talisman grâce auquel on peut l'invoquer ; ce génie est nimbé de la même flamme d'or qui auréole la tête des Prophètes de l'Islamisme dans les planches 21-29, 54-55, et qui est comme je l'ai expliqué autre part, un emprunt à l'art bouddhique.

74. — Folio 88 v°. L'ange rouge, avec le talisman qui sert à l'invoquer. Cet esprit est également représenté dans le Traité des Nativités d'Abou Maashar contenu dans le manuscrit arabe 2583, fol. 3 v°, mais d'une façon différente : il a dix têtes, dont deux analogues à celles de l'illustration du manuscrit turc, avec une bouche armée de défenses de sanglier, comme les rakshasas des peintures indiennes, deux têtes d'éléphant, deux têtes d'un animal difficile à identifier, deux têtes de loup, dont les museaux sont tenus par des diables rouges très analogues aux démons qui président aux supplices des damnés dans l'Apocalypse de Mahomet (planches 28 et 29), et deux têtes d'hommes couronnés. Cet ange rouge du manuscrit arabe 2583 tient un grand sabre sur ses genoux, et il est assis sur une sorte de trône. Le lion à la langue pendante de l'image qui représente l'ange rouge dans le manuscrit de Fatima Sultane se retrouve dans ce manuscrit arabe (fol. 2 v°) comme monture d'un diable, nommé l'ange Tarish, roi des démons, qui

1. Man. supplément persan 370, fol. 12.

mord un long serpent qui s'enroule autour du col du lion qui lui sert de monture. Il est visible que ce génie Tarish est le prototype de l'ange doré représenté dans la planche 73.

Peintures indiennes

75. — Recueil de peintures indiennes (Département des Estampes, OD. 43. n° 39). Dames indiennes se baignant dans une rivière dont le cours est abrité par des arbres touffus des ardeurs du soleil ; à gauche, un prince accompagné d'un officier, qui portent tous les deux le turban des Grands-Moghols ; à droite, à demi cachée derrière un arbre, on aperçoit la voiture de l'une des baigneuses, reconnaissable au dôme de son toit. Ce tableau, comme toutes les peintures indiennes, ne porte aucune indication qui permette de déterminer ce que son auteur, qui est inconnu, a voulu représenter ; il se peut que cette scène soit une interprétation indienne de la rencontre du roi de Perse Khosrau Parviz avec Shirin (voir planche 56) ; si cette hypothèse est exacte, Shirin est la femme qui se tient debout au bord de la rivière, et qui va s'envelopper dans une draperie. Cette composition remonte à la seconde moitié du xvie siècle, à l'époque d'Akbar. La technique de ce tableau est nettement indo-persane.

76. — *Ibid.*, n° 24. Un prince et un shaïkh musulman assis sur une terrasse ombragée par des arbres ; près d'une maison, on aperçoit auprès du prince, qui a déposé son sabre à son côté, trois livres, deux très gros volumes indiens reconnaissables à leur forme et à leur reliure, et un manuscrit persan. Au premier plan, un bassin, avec un jet d'eau, auprès duquel se tiennent deux serviteurs. Cette peinture ne porte aucun renseignement, ni sur son auteur, ni sur la date à laquelle elle a été exécutée ; elle est de la fin du xvie siècle, de l'époque d'Akbar. La manière de ce tableau est également indo-persane.

77. — Man. arabe 6075, fol. 1 v°. Ce tableau, dans le style indo-persan, représente un prince indien musulman, en compagnie de ses deux fils, assis sur un tapis, en face d'un de ses officiers, qui prend ses ordres, à l'ombre d'une véranda. Un possesseur de cette peinture a eu l'idée malencontreuse d'identifier les personnages qui composent cette scène avec des noms célèbres dans l'histoire musulmane, et il l'a fait aussi maladroitement qu'il est possible de l'imaginer : le prince qui s'accoude contre un coussin de brocard serait le khalife al-Mamoun, dont le nom est écrit *Mamou-i al-Rashid* « Mamoun, fils d'al-Rashid » ; les deux jeunes gens assis à ses côtés dans une attitude déférente seraient deux des membres de l'illustre famille des Barmakides (*al-i Barmak*), et le personnage qui se tient devant le prince serait Haroun al-Rashid (écrit *Harou al-Rashid*) ; enfin la peinture serait née du pinceau de Behzad, comme l'indique l'inscription *amal-i Behzad*, qui se lit au-dessous du sabre du prétendu Haroun al-Rashid. Il est inutile d'insister sur les invraisemblances et le ridicule de

ces attributions, sur l'impossibilité que ce tableau indien ait été peint par Behzad. Son auteur, la date à laquelle il florissait, sont également indéterminés ; il a été exécuté à la fin du xvi° siècle, ou tout au commencement du xvii°.

78. — Recueil de peintures indiennes. (Département des Estampes, OD. 42, n° 28). Quatre jeunes filles indiennes auprès d'un puits ; l'une d'elles tend un vase rempli d'eau à un prince vêtu et nimbé à la mode des empereurs timourides de l'Indoustan ; dans le fond de la peinture, on aperçoit les édifices d'une ville et des troupes, infanterie, cavalerie, des hommes montés sur des éléphants ; les serviteurs du prince tenant un faucon, un fusil, et conduisant deux biches, figurent au premier plan. Il est assez difficile d'admettre que cette peinture représente une adaptation indienne, dans la facture indo-persane, de l'épisode biblique d'Éliézer et Rébecca ; elle remonte à la première moitié du xvii° siècle ; l'un de ses possesseurs a écrit dans sa bordure une note d'après laquelle il l'attribue à un enlumineur, nommé Rouh Allah Khan ; des répliques du même sujet, dans des termes identiques, existent au Département des Estampes sous les cotes OD. 43, 7 ; 44, 35.

79. — Recueil de peintures indiennes (Département des Estampes, OD. 44, n° 29 [1]). L'ange Gabriel venant réveiller Mahomet pour le conduire au ciel ; on voit à côté du lit une femme qui est l'une des épouses du Prophète ; cette interprétation est très douteuse, il est impossible d'y voir une déformation complète de la scène classique dans l'art radjpoute qui représente Siva et Parvati passant la nuit dans la forêt ; le style est indo-persan ; les arbustes fleuris appartiennent à la technique des écoles du Radjasthana ; les anges qui volent dans le ciel au milieu des nuages sont des copies de modèles italiens bien connus. Ce tableau remonte au xvii° siècle.

80. — *Ibid.*, n° 25. Baz Bahadour et Roupmati, tous les deux à cheval, dans la nuit, accompagnés d'un serviteur ; devant eux, un homme, à demi caché dans des arbres, tient un flambeau. Cette remarquable composition est signée : Faïz Allah. Malgré ce nom purement musulman, qui a peut-être été ajouté par un possesseur de ce tableau, car il est écrit dans un très beau caractère nastalik, tandis que les signatures authentiques sont dans une graphie inélégante, la peinture est d'une inspiration nettement radjpoute ; on le voit assez par la technique générale du tableau, par la manière dont sont traités les chevaux et les personnages de cette scène ; le fond, avec la lune à demi cachée par de gros nuages qui roulent au-dessus des flots d'un lac, est copié sur une peinture européenne ; ce tableau est de la fin du xvi° ou du commencement du xvii° siècle.

81. — *Ibid.*, n° 13. Un prince indien, assis sous un dais, sur une terrasse, au bord d'un lac, avec une de ses femmes ; deux suivantes se tiennent debout derrière le prince et son épouse ; au premier plan, l'on voit un orchestre de huit musiciennes.

1. Le recueil de peintures indiennes qui est conservé au Département des Estampes, sous le n° OD. 44 (Réserve), a été rapporté en France par le colonel Gentil ; plusieurs de ces tableaux étaient destinés à illustrer un exemplaire de la *Khamsa* de Nizami.

Cette splendide peinture est l'une de celles qui se rapprochent le plus de la facture et de la technique des écoles du Radjasthana, comme le montre suffisamment la façon dont sont traités les femmes, leurs vêtements, les arbres ; mais on y trouve des éléments indo-persans étrangers à l'Hindouïsme qui font qu'elle n'appartient pas absolument à l'art radjpoute ; les arbrisseaux en fleurs qui ferment le décor de cette peinture sont caractéristiques de l'art radjpoute, tandis que la ville qui se profile à l'horizon est un motif indo-persan. Toutes les peintures indiennes dans lesquelles on voit des femmes vêtues de robes qui laissent transparaître leurs formes sont dans la tradition radjpoute, mais l'on ne peut dire d'une façon absolue qu'elles sont radjpoutes, en ce sens que beaucoup d'entre elles n'ont pas été peintes dans le Radjpoutana, et surtout parce qu'il s'est glissé dans leur composition des éléments musulmans qui en dénaturent absolument le caractère. Ce tableau est des premières années du xviie siècle.

82. — Man. sanskrit dévanagari 479[1]. Quatre peintures décorant le commencement d'un manuscrit du *Bhagavatapourana* : à gauche, dans la partie supérieure de la planche, Ganesha, le dieu à tête d'éléphant ; une femme debout, derrière lui, tient un flabellum, tandis qu'une musicienne joue d'un instrument à cordes ; à gauche, à la partie inférieure de la planche, Brahma, représenté sous les espèces d'une divinité dont les quatre têtes sont couronnées. A droite, dans la partie supérieure de la planche, Vishnou, monté sur Garouda, figuré sous les traits d'un homme ailé, à la tête et aux pattes de perroquet ; Vishnou a la tête cerclée d'un nimbe ; il porte un diadème étincelant de pierreries ; derrière lui, l'on voit sa femme, Lakshmi, qui est également nimbée ; au dessous, Mahadéva, ou Siva, sous la forme d'une divinité à six têtes couronnées ; devant lui, sa femme, Parvati, et Kartikéya ; au premier plan, on aperçoit le nandou. Ces jolies peintures sont de la fin du xviiie siècle ; elles appartiennent à la tradition radjpoute, et elles sont apparentées aux formes les plus anciennes de l'art indien ; elles sont naturellement restées absolument indemnes de l'influence de la technique musulmane qui a contribué à la formation de l'art indo-persan, et dont on retrouve la trace dans la plupart des peintures exécutées aux Indes aux xvie-xviiie siècles.

1. Ce manuscrit portait anciennement le n° 1 du fonds sanskrit dévanagari (*Inventaire et description des miniatures des manuscrits orientaux conservés à la Bibliothèque nationale*, Paris, 1900, p. 207) ; il forme un rouleau de 23 m 30 de longueur sur 0 m 13 de largeur, couvert d'une écriture très fine ; il est décoré de 76 peintures. Un autre exemplaire, moins beau, du *Bhagavatapourana*, existe également dans le fonds sanskrit sous le n° 477 ; il portait anciennement la cote Sanscr. Dév. 1 A ; ses peintures sont inférieures à celles du précédent ; il mesure 18 mètres de long sur 10 centimètres ; il est daté de l'année 1793.

PEINTURES JAPONAISES

Ces peintures forment quatre grandes compositions qui illustrent la légende de Taïra-no Komori. Ce personnage construisit le grand temple de Miashima ; il vécut sous le règne du mikado Toba (XIIe siècle) [1]. Ces splendides tableaux sont des copies du XVIIIe siècle, avec un nombre d'intermédiaires inconnu, des peintures qui décorèrent les murs du temple de Miashima, après la mort de Taïra-no Komori, au XIIe siècle, pour consacrer le souvenir d'un épisode miraculeux de sa vie mortelle.

83. — Taïra-no Komori, se rendant en pèlerinage à Miashima, est surpris dans sa route par un typhon terrible ; l'apparition du dragon qui sort des nuages, et qui souffle la dévastation, terrifie ses compagnons.

84. — La déesse Bensaïtenck, celle qui ramène le bonheur, vient calmer l'ouragan ; elle prend Taïra-no Komori sous sa protection, et elle lui donne une puissance surnaturelle dont celui-ci ne tarde pas à abuser.

85. — Taïra-no Komori, priant à Miashima, aveuglé par sa toute-puissance, évoque le soleil au moment où il va disparaître dans les flots, et l'empêche d'achever sa course.

86. — Pour punir ce sacrilège, les Éléments allument dans le corps de Taïra-no Komori un feu inextinguible ; dans l'espoir de calmer les souffrances qu'il endure, ses concubines agitent autour de lui leurs éventails trempés dans l'eau des bassins.

1. Ces quatre tableaux appartiennent au département des Estampes; durant de longues années, ils ont été exposés, sous verre, à la porte de la salle du département des Manuscrits.

NOTE ADDITIONNELLE [1]

L'histoire chinoise affirme que l'imprimerie remonte à la première moitié du x^e siècle de notre ère, et qu'il y faut voir une innovation qui naquit en 932, la 3ᵉ année tchhang-hing de l'empereur Ming Tsoung de la dynastie des Thang postérieurs [2], l'une des cinq petites dynasties qui exercèrent la souveraineté dans l'empire du Milieu depuis la chute des Thang (907) jusqu'à l'avènement des Song (960). « En 932, dit l'un des manuels historiques les plus justement réputés dans le Céleste Empire, celui de Seu Ma-koang, le texte des neuf livres classiques fut gravé sur bois pour la première fois. » Tous les commentateurs ont compris cette phrase de Seu Ma-koang dans le sens qu'elle indique les tous premiers commencements de l'imprimerie en Chine, et c'est là un fait indubitable. Tous ces commentateurs louent l'empereur Ming Tsoung d'avoir enfin affranchi les lettrés de la nécessité dans laquelle ils se trouvaient de copier leurs livres. Plusieurs même ont poussé l'audace jusqu'à lui adresser de sévères critiques, parce qu'après avoir fait cette heureuse innovation, il l'accapara, et vendit les livres ainsi imprimés aux lettrés, qui auraient bien voulu qu'on les leur donnât pour rien. Le texte officiel dont la phrase de Seu Ma-koang est l'interprétation, se trouve dans la première histoire des Cinq petites dynasties [3], par Sié Kiu-tcheng, qui était presque un contemporain de l'invention de l'imprimerie, puisqu'il mourut en 981. Cette chronique est nommée « histoire ancienne des Cinq dynasties », parce qu'un siècle plus tard, on en rédigea sous une nouvelle forme plusieurs parties qui étaient jugées défectueuses, cette édition refondue étant connue sous le titre d' « histoire nouvelle des Cinq dynasties ». L' « histoire nouvelle » ne parle pas de cette question ; elle authentifie ainsi par son silence le texte de l' « ancienne histoire », suivant laquelle, « au jour sinn-weï du deuxième mois de la 3ᵉ année tchhang-hing (932), le préposé aux livres demanda respectueusement que l'on gravât des planches de bois pour imprimer les neuf livres canoniques [4], en se conformant, pour le tracé des caractères, au texte gravé sur les « stèles de pierre », c'est-à-dire sur les stèles de Lo-yang [5].

1. Cette addition se raccorde avec ce qui est dit page 246.
2. R. P. Wieger, *Textes historiques*, page 1798, colonnes 3 et 4, citant Seu Ma-koang, dans son *Thseu-tcheu-thoung-kien*.
3. Dans l'ancienne histoire des cinq petites dynasties; règne de Ming Tsoung ; chap. 43, p. 2, section 9.
4. C'est-à-dire les cinq livres canoniques et les quatre livres classiques qui se trouvent réunis : le *Yi-king*, le *Shou-king*, le *Shi-king*, le *Li-ki*, le *Tchhouen-thsiou*; le *Ta-hio*, le *Tchong-yong*, le *Liun-yu* et le *Meng-tseu* ; le texte seul, sans les commentaires qui, maintenant, sont toujours imprimés avec les livres canoniques et classiques, et sans lesquels il est impossible de les comprendre.
5. Les fameuses stèles de Lo-yang, par Thsai-young, de l'année 175. Voir les *Textes historiques* du R. P. Wieger, pages 903 et 1372. L'empereur Ling-Ti des Han avait ordonné (*Kang-mou*, chap. 22, p. 33) que

Il paraît que, pour donner satisfaction aux exigences des lettrés, l'empereur avait eu le dessein de faire exécuter, dans l'intention de les leur donner, des frottis, des sortes d'estampages, des célèbres stèles ; mais le préposé aux livres insista pour que l'empereur fît graver sur bois, et imprimer, le texte de ces ouvrages vénérables. Le Fils du Ciel y consentit, et l'on embaucha des artistes qui savaient graver les caractères ; commencées en 932, les planches furent terminées le 6° mois de l'année 953. Ce fut là, comme l'affirme avec insistance l'histoire du Céleste Empire, le commencement de l'impression des livres (sic), et la première des éditions du Collège impérial (*kouo-tzeu-kien*).

L'usage de graver des lettres pour l'impression, c'est-à-dire des planches en relief, continue l'histoire chinoise, n'existait point avant la dynastie des Thang. Vers la fin des Thang, dans le pays de I-tchéou, actuellement Tchheng-tou-fou, au Ssé-tchhouen, il exista des planches encrées, c'est-à-dire des planches gravées en creux qui, au tirage, donnaient des lettres en blanc sur un fond noir. Ce fut seulement sous les Thang postérieurs (932) que l'on grava en relief les neuf livres canoniques, ce qui fit que les gens purent désormais les posséder. Les textes ainsi gravés firent loi depuis cette époque, répète la chronique impériale, tant pour les livres canoniques que pour les ouvrages historiques, et ce fut là le commencement de l'impression des livres.

Une note fait remonter à l'année 883 les tout premiers essais de gravure, en vue d'imprimer avec des planches en relief ; mais elle ajoute que les produits de ces essais d'impression furent complètement illisibles, tellement l'encre, vraisemblablement de l'encre de Chine simplement délayée dans l'eau, s'étendait et fusait dans le papier, de telle sorte qu'on ne put rien tirer de ce procédé, et qu'il fallut attendre l'année 953, c'est-à-dire près des trois quarts d'un siècle, pour que l'invention de l'encre grasse d'imprimerie permît d'obtenir les résultats pratiques que l'on obtient aujourd'hui encore couramment dans le Céleste Empire, le système d'impression n'ayant pas sensiblement varié. Ce fut donc, d'après l'histoire officielle des Thang postérieurs, de 883 à 932 que les planches portant les caractères en relief furent inventées ; il faut conclure de son récit que la théorie de l'imprimerie ne date réellement que de 932, la pratique de l'impression seulement de 953.

Cette doctrine, enseignée par l'histoire officielle, dont les éléments sont ramassés au jour le jour, en dehors de toute préoccupation, sans que ceux qui les rédigent aient la moindre idée de la forme sous laquelle ils seront employés, peut-être dans des siècles, est autrement importante que les opinions des archéologues qui ont toujours quelque

l'on gravât sur 46 stèles de pierre les 5 Livres (*king*) en 6 sortes de caractères, de telle façon que leur texte fût désormais à l'abri de toute altération due à la négligence des copistes. En 518 (*Kang-mou*, chap. 30, page 94), ces 46 tables existaient encore à Lo-yang ; elles avaient été gravées avec une telle perfection qu'elles s'étaient conservées dans leur intégrité absolue. Deux fonctionnaires de Lo-yang les firent mettre en pièces pour s'en servir comme de moellons pour construire un temple bouddhique dont l'impératrice régente avait ordonné l'érection. En 546 (*Kang-mou*, chap. 32, p. 74), l'empereur fit rechercher les morceaux de ces tables de marbre, et les fit transporter, restaurés, dans la ville de Yé, aujourd'hui Lin-tchang, au Honan. Les historiens chinois nomment *sheu-king* ces textes gravés sur des tables de pierre.

thèse à soutenir. L'auteur d'une encyclopédie, intitulée *Khé-tchi-king-yuen*, a réuni plusieurs de ces opinions archéologiques, qu'il ne faut accepter que sous bénéfice d'inventaire, et qu'après une critique raisonnée [1].

Un extrait du *Khoung-sheu-tsa-shouo*, cité en première ligne par le *Khé-tchi-king-yuen* [2], nous apprend que, dans les temps anciens, pour les écrits, l'on n'avait pas de planches gravées, mais que l'on copiait. A l'époque des Thang postérieurs, la troisième année tchhang-hing de Ming Tsoung, les ministres Fong Tao et Li U demandèrent que l'on ordonnât au chef du collège national, nommé Thien Min, de réviser les neuf livres canoniques, et d'en faire graver les planches, de façon qu'on les imprimât, et qu'on en vendît les exemplaires. Cela fut accordé. Sous la dynastie des Tchéou, au cours de la période koang-shounn, dans le pays de Shou, le Ssé-tchhouen, Ou Tchao-i demanda également que l'on gravât des planches pour faire une édition des neuf livres canoniques ; alors, dit le *Khoung-sheu-tsa-shouo*, dans le pays de Shou, les lettres fleurirent de nouveau. Cet extrait du *Khoung-sheu-tsa-shouo* concorde parfaitement, et absolument, avec ce qui est raconté dans l'histoire officielle des cinq petites dynasties.

Un passage du *Thsi-sieou-lei-kao* [3], cité immédiatement après le texte du *Khoung-sheu-tsa-shouo*, dit : « Pour ce qui est de l'impression par le moyen de planches, le (*Mong-khi*)-*pi-than* en attribue l'invention à Fong Tao, lequel demanda au trône que l'on gravât les cinq livres canoniques [4]. Toutefois, dans la préface de ses *Exhortations* [5], Liou Pi dit : « Jadis, me trouvant dans le pays de Shou (le Ssé-tchhouen), j'eus l'occasion d'examiner des livres d'instruction élémentaire (*siao-hio*) qui étaient imprimés à l'aide de planches. » C'est donc, continue le *Thsi-sieou-lei-kao*, que l'impression par le système des planches n'a pas eu son origine première à l'époque des cinq petites dynasties, mais bien sous les Thang. « Cependant, continue l'auteur de cet ouvrage, je pense que, sous le règne des Thang, les produits de l'impression furent extrêmement rares ; l'imprimerie au moyen des planches ne devint florissante qu'après l'impression des cinq livres canoniques, au temps des cinq petites dynasties ; sous les Song, ses produits pullulèrent ».

Le texte de Liou Pi, comme me l'apprend le docteur Wieger, est assez mal rapporté, comme cela n'arrive que trop souvent dans les extraits copiés par les encyclopédistes chinois : il y est dit, en effet, que le libraire chez lequel il vit des livres imprimés à l'époque de la souveraineté des Thang, vendait des opuscules pour les devins, et des modèles d'écriture pour les écoliers [6], le tout imprimé sur des planches de bois gravé ;

1. Chap. 39, pages 1 et suivantes. Quelques-unes, celles qui venaient à l'appui de sa thèse, ont été traduites par Stanislas Julien dans un article qui est devenu classique chez les sinologues, et dont le but, à peine dissimulé, était de combattre la thèse de Klaproth, lequel avait imprimé que le premier emploi de planches stéréotypes en bois pour l'impression des livres remonte seulement au règne de Ming Tsoung, des Thang postérieurs.
2. Chap. 39, page 1.
3. *Ibid.*, page 2.
4. En réalité, comme on l'a vu plus haut, on en édita neuf, et non cinq.
5. Le *Liou-sheu-kia-hiun*.
6. La calligraphie rentre en effet dans le *siao-hio* « la petite étude », par opposition à *thaï-hio* « les études supérieures ».

mais le papier de ces produits sans importance, vraisemblablement des placards d'une feuille, avait tellement absorbé l'encre, qu'il était impossible de reconnaître d'une façon nette ce qu'on avait eu le dessein d'imprimer. Il s'agit probablement ici de gravure en creux, donnant des caractères en blanc sur fond noir, et cette mention d'une impression inutilisable concorde absolument avec ce que l'histoire des cinq petites dynasties raconte au sujet des essais infructueux de 883.

Cette opinion du *Mong-khi-pi-than*, qui, dans ce passage, fait remonter aux Thang postérieurs l'invention de l'impression sur des planches de bois gravées en relief, celle du *Thsi-sieou-lei-kao*, qui rectifie d'avance les conclusions que ses lecteurs pourraient tirer d'une citation qu'il fait aussi maladroitement que possible d'un texte de Liao Pi, par-dessus tout, l'aveu dénué de tout artifice de ce même Liao Pi, que les produits de l'imprimerie, à la fin des Thang, étaient absolument ratés et inutilisables, parce qu'on n'avait pas encore trouvé la technique et la mise en train du procédé, concordent avec la doctrine enseignée par le *Khoung-sheu-tsa-shouo*, et elle est en conformité absolue avec les renseignements qui nous sont donnés par l'histoire du Céleste Empire.

Il en va tout autrement des suivantes, qui ont été enregistrées d'une façon impartiale par l'auteur du *Khé-tchi-king-yuen*, et qui tendent à établir que l'imprimerie remonte en Chine à une époque beaucoup plus ancienne que celle à laquelle régnèrent les Thang postérieurs. Le fait que cet encyclopédiste ne les a énoncées qu'après celles qui font honneur de cette invention au règne de Ming Tsoung (xe siècle) indique assez qu'il leur attribuait une valeur historique secondaire et inférieure à celles qu'il a citées en premier lieu.

D'après un autre extrait [1], ce serait le 8e jour du 12e mois de la 13e année khaï-houang de Wen Ti des Souï (593 de J.-C.) qu'un décret impérial aurait prescrit de recueillir tous les dessins usés et les textes inédits [2], de les graver sur bois et de les publier, à une date antérieure de 339 années à l'époque de Fong Tao et de Li U. Mais cela est immédiatement infirmé par la doctrine exposée dans un autre ouvrage, le *Po-thong-pien-lan*, qui est cité par Julien [3], qui donne une version beaucoup plus modérée de cette opinion, suivant laquelle l'impression par le moyen de planches de bois, tout en ayant pris naissance au commencement de la dynastie des Souï (581), progressa (*hing*) sous les Thang (618-907), mais prit une grande extension à l'époque des cinq petites dynasties (907-960), pour n'acquérir son développement intégral que sous les Soung. Il convient d'ajouter que le *Mong-khi-pi-than*, dans un passage traduit par Julien, dit que l'on imprimait bien sur des planches de bois gravées, avant la dynastie des Thang, mais que ce fut uniquement depuis l'époque à laquelle Fong Ing-wang eut publié une édition imprimée des cinq livres canoniques que l'usage s'établit de publier par le même procédé tous les livres de loi et les ouvrages canoniques [4].

1. Chap. 39, page 2. Julien, *Journal Asiatique*, juin 1847, p. 507.
2. Litt. qu'on avait omis (d'imprimer).
3. Chap. 21, page 10. *Journal Asiatique*, juin 1847, 507.
4. *Journal Asiatique*, juin 1847, p. 513.

La théorie suivant laquelle l'impression des livres, en Chine, aurait eu pour origine un édit de Wen Ti des Souï, en 593 de notre ère, est infirmée par ce fait qu'aucune mention de cet événement ne se trouve dans l'histoire de la dynastie des Souï, tandis que la mention du décret de Ming Tsoung prescrivant l'impression des neuf livres canoniques a été soigneusement enregistrée par les rédacteurs de l'histoire des Thang postérieurs comme un fait d'une importance extraordinaire ; on ne voit pas qu'il ait eu plus d'importance sous le règne de Ming Tsoung qu'au commencement de la souveraineté de la dynastie des Souï, ni pourquoi les chroniqueurs qui ont narré les fastes du règne de Wen Ti auraient jugé bon de passer sous silence un événement qui parut d'une importance capitale aux rédacteurs de l'histoire des Thang postérieurs, d'où l'on est en droit d'inférer, d'une manière logique, que, si l'histoire des Souï ne parle pas de l'invention de l'imprimerie à l'époque de Wen Ti, c'est que cet art n'était point connu à la fin du vie siècle. On a vu qu'à la date de 883, on n'avait ni papier, ni encre, qui pussent servir au tirage typographique sur des planches de bois gravées ; il en faudrait conclure qu'on en possédait en 593, mais qu'on en avait oublié la fabrication, en somme très simple, après en avoir trouvé le procédé, qui est un tour de main, trois siècles plus tard, ce qui serait plus qu'invraisemblable, pour ne pas dire le comble de l'absurde.

Quel qu'ait été le désir des archéologues chinois d'archaïser les débuts de l'art de l'imprimerie dans le Céleste Empire, les ouvrages qui ont rapporté leurs thèses, le *Po-thong-pien-lan*, ou le *Mong-khi-pi-than*, sont obligés, comme on le voit clairement par les termes mêmes de leur rédaction, de reconnaître que ce fut seulement à l'époque à laquelle Fong Tao et Li U sollicitèrent de Ming Tsoung, des Thang postérieurs, la permission de faire graver sur des planches de bois les neuf livres canoniques, que les procédés de l'impression se répandirent dans l'empire du Milieu. En allant jusqu'à admettre que l'on savait imprimer quelques dessins accompagnés d'un peu de texte, gravés sur bois, avant cette période, les termes mêmes du *Mong-khi-pi-than* suffisent à établir d'une façon certaine que l'usage n'était point d'imprimer avant Fong Tao et Li U, d'où il n'y a qu'un pas à faire pour reconnaître que l'impression xylographique des livres n'était pas connue avant ces deux personnages, ce qui concorde parfaitement et absolument avec ce que raconte l'histoire officielle des Thang postérieurs.

Dans son *Mémoire sur l'art d'imprimer en Chine* [1], Stanislas Julien, après avoir rappelé les origines de la gravure sur pierre, en creux, des livres canoniques [2], laquelle ne pouvait servir à rien pour l'impression, puisque les caractères auraient été retournés, nous apprend que, vers la fin de la dynastie des Thang (900), on commença à graver des textes sur pierre, les caractères retournés, et en creux, pour les imprimer en

1. *Journal Asiatique*, ibid., page 509.
2. Il s'agit ici de stèles sur lesquelles on gravait le texte des livres canoniques pour en assurer la conservation, et pour permettre aux érudits d'en venir copier un texte authentique ; cela n'a rien à voir avec les procédés typographiques.

blanc sur fond noir; le 11e mois de la 3e année shouenn-houa (993), l'empereur Thaï Tsoung des Soung ordonna que l'on gravât de cette façon, sur pierre, pour les imprimer, les rouleaux manuscrits que l'on avait découverts dans les tombeaux des souverains des dynasties des Weï et des Tsin.

Il est absolument inadmissible qu'on ait, en 900, inventé l'impression en blanc sur noir, à l'aide de planches gravées sur pierre, les caractères retournés, défoncés dans la pierre [1], c'est-à-dire par un procédé très long, très pénible, très coûteux, si l'impression sur des planches de bois, incomparablement plus pratique et infiniment moins chère, avait été découverte à la fin du VIe siècle, sous le règne des Souï. Il faut que le procédé de l'impression sur des planches de bois gravées en relief, grâce auquel, en 953, on avait donné la première édition des livres canoniques, ait été en 993, extrêmement imparfait, pour que Thaï Tsoung ait eu l'idée, en cette occurrence, de recourir à la technique de la gravure sur pierre. Pas plus en Chine qu'en Europe, pas plus au dixième siècle qu'au vingtième, les hommes, ou tout au moins leur immense majorité, n'ont recherché la difficulté pour la difficulté, surtout dans l'ordre économique et industriel, ceux qui gagnent leur vie par un travail manuel, et qui n'ont pas le temps de faire du dilettantisme. L'on ne voit nullement aujourd'hui les typographes de nos officines, qui disposent depuis des siècles de caractères mobiles, renoncer subitement à les employer pour se mettre à graver sur des planches de plomb, à coups de burin, les textes qu'ils ont à reproduire; ce qui, toutes proportions gardées, serait exactement comparable à la régression qui aurait consisté à abandonner les planches de bois gravées en relief pour leur substituer des planches de pierre gravées en creux.

En somme, le processus de l'invention de l'imprimerie, d'après la logique la plus élémentaire, fut le suivant : en premier lieu, la gravure sur pierre, en creux, les caractères écrits dans leur position normale pour la lecture courante, des textes que l'on voulait, par ce procédé long et coûteux, préserver des altérations que les copistes y introduisaient fatalement. En les enduisant d'une matière colorante, en appliquant sur leur surface des feuilles de papier, ces tables de pierre donnaient des estampages en blanc sur fond noir, dont les caractères se trouvaient retournés, et qui étaient, par conséquent, à peu près inutilisables pour la lecture du texte, à moins que l'on n'examinât cette sorte d'estampage par transparence, ce qui n'était point d'un usage pratique.

Ces estampages en blanc sur fond noir, dont les caractères se trouvaient inversés, amenèrent tout naturellement au second stade de l'imprimerie, dans lequel on grava, toujours sur des tables de pierre, les caractères en creux, mais retournés, de telle sorte que l'estampage que l'on faisait de cette inscription donnait des caractères en blanc

1. Il importe de remarquer qu'il ne s'agit pas ici d'un procédé lithographique, d'un report sur pierre, d'un texte écrit avec une encre spéciale qui détermine des réserves sur la pierre, grâce au relief desquelles on peut imprimer; il s'agit d'une gravure sur pierre, opération d'autant plus pénible que le dessin des caractères y devait être retourné.

sur fond noir, mais dans le sens habituel où on les lisait dans les manuscrits, ce qui, malgré le renversement des teintes du fond et de l'écriture, donnait un texte parfaitement lisible [1]. Le progrès était immense, mais ces estampages en blanc sur fond noir présentaient le grave inconvénient que, si la pierre avait été mal recouverte de la matière colorante, ou si cette matière colorante était par trop fluide, elle risquait de faire des bavures en noir sur les caractères en blanc, ce qui, étant donnés la ténuité, la multiplicité, l'enchevêtrement des traits qui composent les signes chinois, devait les empâter complètement et, partant, les rendre illisibles.

Bien qu'il soit assez difficile d'éviter des bavures avec les caractères en relief, quand on ne dispose pas des encres grasses actuelles, qui ont été étudiées par des générations d'imprimeurs et de chimistes, quoique les solutions colorées dont se servaient les Célestes fussent beaucoup trop liquides, comme on le vit bien lors des premières tentatives d'impression sur des planches de bois, en 883, il est certain que l'estampage de caractères en relief offrait moins de chances d'empâtement du texte que celui de caractères gravés en creux. En effet, dans le premier cas, la surface chargée de matière colorante est constituée par quelques traits, déliés et menus, qui n'en retiennent qu'une très faible quantité, et qui ne peuvent par conséquent en laisser fuser beaucoup sur le papier, tandis que, dans le cas de planches gravées en creux, c'est toute la surface imprimante qui reçoit la matière colorante, à l'exception de quelques réserves, d'une superficie très minime, qui sont formées par le tracé des caractères, de telle sorte qu'elle forme un énorme réservoir d'encre qui ne demande qu'à maculer toute la feuille de papier qu'on appliquera sur elle.

Ces considérations sont également valables en Chine et en Europe; elles ont dû conduire les Célestes à graver les textes en relief sur des planches de pierre, en retournant les caractères, de telle façon qu'ils viennent redressés à l'estampage, ce qui constitue le troisième stade de l'évolution de l'imprimerie.

La substitution des planches de bois aux tables de pierre forme le quatrième stade, le dernier avant l'invention des types mobiles; elle s'explique par trop de raisons d'économie et de facilité du travail pour qu'il soit besoin d'insister sur ce point.

Ce processus rend parfaitement invraisemblable la théorie suivant laquelle l'invention de l'imprimerie par le moyen de planches de bois serait de beaucoup antérieure à l'invention de l'impression sur des tables de pierre. J'ajouterai que, malgré les assertions de l'histoire des Thang postérieurs, l'impression des neuf livres canoniques sur des planches de bois, laquelle d'ailleurs dura 22 ans, de 932 à 953, ce qui indique bien des tâtonnements, et beaucoup de déboires, fut très loin d'être aussi parfaite qu'on serait tenté de le supposer; il est entièrement inadmissible que les Chinois aient mis vingt-deux années à graver de cinq à six cents planches; il faut entendre qu'une fois leurs planches

1. Comme l'on peut aisément s'en rendre compte par la lecture des photographies sur papier au bromure retournées à l'aide d'un prisme placé devant l'objectif, qui sont fort à la mode aujourd'hui pour la reproduction économique des manuscrits.

de bois gravées, ce qui ne devait offrir aucune difficulté pour des sculpteurs aussi habiles, ils mirent près de vingt-deux années à essayer tous les moyens possibles de faire tenir leur matière colorante sur leur papier, ce qui, en fait, signifie l'inexistence de l'imprimerie. De plus, si en 953, les imprimeurs du Céleste Empire avaient possédé, dans les planches de bois, un moyen très satisfaisant de reproduire économiquement les livres, on se demande pourquoi, sous l'empire de quelles raisons, en 993, exactement quarante années plus tard, le Fils du Ciel aurait fait imprimer, sur des planches de pierre gravées en creux, les caractères retournés, le texte des rouleaux manuscrits qui provenaient de la violation des sépultures des Weï et des Tsin. Il en faut nécessairement conclure que les procédés d'impression par le système des planches de bois gravées, le seul grâce auquel il était possible de faire des éditions de quelque étendue, car on ne pouvait raisonnablement songer à graver toute la littérature chinoise sur des pierres, étaient, à cette époque, dans leur enfance, et presque inutilisables [1]. Et c'est ce que reconnaît parfaitement le *Thsi-sieou-lei-kao* quand il dit que « l'imprimerie au moyen des planches de bois ne devint florissante qu'après l'impression des cinq livres canoniques, au temps des cinq petites dynasties, et que ce ne fut que sous les Soung que ses produits se répandirent réellement dans l'Empire ».

Il serait très étrange qu'Ibn al-Nadim, qui a réuni dans le *Fihrist* tout ce qu'il savait sur la Chine, ait oublié d'y mentionner l'impression sur des planches de bois, s'il l'avait connue; d'autre part, il est absolument invraisemblable que les savants de Baghdad aient ignoré, à la fin du xe siècle, l'existence de l'impression, si elle avait été à cette époque un procédé courant dans les provinces occidentales du Céleste Empire, où les Thang résidaient alors dans leur capitale de Tchhang-an ; les contrées de l'ouest de la Chine, comme je l'ai montré dans un article antérieur, n'étaient point séparées des rives de l'Euphrate par des obstacles si insurmontables, par une distance tellement grande, que des relations suivies fussent impossibles entre la Cour Céleste et la capitale des khalifes ; l'on sait, d'une façon certaine, que, depuis l'aube de l'histoire jusqu'au xviiie siècle, les rapports commerciaux furent ininterrompus entre les plaines de la Mésopotamie et les pays lointains qui formèrent l'empire chinois. De plus, à l'époque du Khalifat abbasside, en particulier à la date à laquelle écrivait Ibn al-Nadim, la vie intellectuelle était extrêmement intense à Baghdad [2] qui était un centre scientifique aussi impor-

1. Sans compter que ces pierres ne peuvent dépasser un certain format, assez restreint, sans devenir très lourdes et très difficiles à manier.

2. La conservation des textes était l'objet de la préoccupation constante des Musulmans de cette époque ; ils avaient imaginé, pour l'assurer, autant qu'il leur était possible, la copie des textes et leur collation très soignée par des spécialistes qui connaissaient à peu près par cœur les textes qu'ils avaient à reproduire. Il est infiniment probable que, si les Musulmans avaient connu l'impression xylographique à l'époque de la splendeur du Khalifat, ils auraient adopté ce procédé qui, malgré sa complication apparente, aurait réalisé une économie considérable sur la copie collationnée, sans compter la garantie de la conservation du texte, ce qui importait encore plus aux Musulmans que la question pécuniaire. Il ne faut pas s'imaginer que la gravure de l'arabe présente des difficultés insurmontables : même vocalisée, même *nastalik*, la graphie arabe est beaucoup moins compliquée que l'accumulation des traits de certains caractères chinois ; les Célestes, d'ailleurs, ont gravé du *nastalik* dans le *Hsi-yu-thoung-wen-tchi*, et, s'ils se sont assez médiocrement acquittés de leur tâche, c'est

tant que Paris ou que Londres, au cours des derniers siècles, plus encore que ces deux capitales, puisqu'elle était la métropole unique de l'Asie antérieure. Toutes les productions de l'Asie affluaient à Baghdad ; il est bien surprenant que le Chinois, ou les deux Chinois, qui étaient venus étudier dans la capitale du Khalifat, n'aient pas appris

qu'ils n'y avaient pas la main faite, et que les graveurs ne savaient pas lire ce qu'ils burinaient ; avec un peu d'habitude, ils auraient gravé l'arabe aussi facilement et aussi purement que le mongol et le tibétain. Quand l'imprimerie fut arrivée dans l'empire du Milieu à sa perfection, quand elle se fut répandue sous les Soung, comme le dit le *Po-thong-pien-lan*, au lieu de rester confinée dans un coin de la Chine, comme elle l'était sous les « petites dynasties », la décadence de la civilisation arabe avait commencé, entraînant avec elle la diminution morale de tout un monde d'érudition qui ne devait jamais, malgré des tentatives méritoires, revivre dans l'Islam, et les besoins de précision mathématique des philologues des premiers siècles. Le moment approchait où la dictée scandée, l'*imla* elle-même, le seul moyen de préservation des textes allait disparaître. A l'époque des Mongols, les Persans connurent l'impression xylographique des Chinois, et, dans sa notice sur le Céleste Empire, Rashid ad-Din a conservé une curieuse description de cette technique dont il fait le plus grand éloge ; mais les Persans étaient trop légers et trop artistes pour s'encombrer de tout ce matériel ; la correction de leurs textes, comme on le voit assez par l'horrible état de leurs manuscrits, était le cadet de leurs soucis ; pourvu que le livre soit bien écrit et élégamment orné, il leur importe très peu que des copistes ignares, à prétentions poétiques, aient contaminé, de leurs vers boiteux et redondants, le *Livre des Rois* ou le *Masnavi*, qu'ils aient introduit des ghazals absurdes dans le Divan de Hafiz et des quatrains plats et vulgaires dans le nihilisme de Khayyam. On pourrait objecter qu'il n'est point valable, et n'a aucune portée : Ibn al-Nadim était un éditeur, qui, toute sa vie, s'était trouvé aux prises avec les difficultés inhérentes à la technique de la copie collationnée, et qui devait être à l'affût de tout ce qui pouvait la simplifier, la perfectionner, ou la supprimer, en la remplaçant par un procédé plus sûr et plus pratique. Marco Polo n'était qu'un commerçant, très intelligent, mais infiniment plus occupé, et à juste titre, de l'objet immédiat de son négoce, que des choses de l'esprit, ou de celles qui leur sont connexes ; il n'a d'ailleurs pas voulu faire un tableau absolument complet de la civilisation de la Chine des Mongols, et l'on ne saurait demander à un voyageur de mentionner rigoureusement tout ce dont vit un pays. Il est bien douteux qu'il ait jamais eu l'importance qu'il se donne : il raconte qu'il a été gouverneur de Yang-tchéou et de vingt-sept autres villes, alors qu'il avait moins de 25 ans, suivant les calculs de Pauthier, en tout cas moins de 35 ; il est absolument invraisemblable que le Grand Khan ait nommé un jeune Italien à ces importantes fonctions, et ce serait là un fait unique dans l'histoire de l'empire mongol. Les gouverneurs et les grands officiers étaient, dans une forte proportion, des Musulmans et des Chrétiens, mais ils étaient originaires des villes de l'Asie centrale ; les Mongols, parvenus enfin à la souveraineté du monde chinois, les choisissaient pour ces fonctions, uniquement parce qu'ils étaient nés dans les mêmes contrées, ou tout au moins dans les pays voisins. Les voyageurs, les explorateurs, les gens qui viennent de loin, se donnent volontiers des gants ; ils ont des tendances naturelles à amplifier le rôle souvent modeste qu'ils ont joué sur la terre étrangère. Pauthier a imaginé que Marco Polo a été l'un des grands officiers de la cour de Khoubilaï Khaghan, et, qu'en cette qualité, on retrouve son nom dans l'histoire officielle de l'empire mongol sous la forme Pou-lo ; en 1277, ce Pou-lo fut nommé tchou-mi-fou-sheu « fonctionnaire en second aux affaires militaires » ; en 1282, il éclaire la conscience de Khoubilaï Khaghan sur la légitimité de l'assassinat de son ministre, Ahmad de Fanaket : sans insister sur ce fait qu'en 1277 Marco Polo avait 21 ans environ, il suffit de remarquer que le Pou-lo qui intervient dans l'histoire du meurtre d'Ahmad est un général très connu que Rashid ad-Din nomme Poulad, nom dont la lecture ne laisse place à aucun doute ; c'est ce même nom mongol de Poulad, transcrit sous la forme de la transcription équivalente Po-lo, qui paraît dans l'histoire de la Chine, comme le nom d'un ministre de Koubilaï Sétchen Khaghan, qui, au début de son règne, conseilla à son maître de faire assassiner le ministre du dernier empereur Soung, Wen Thian-siang (Wieger, *Textes historiques*, 1967). Le Grand Khan, pour ces besognes, n'avait aucunement besoin de recourir aux offices de Vénitiens, qui venaient tout simplement faire du négoce dans ses états ; Poulad « acier » était au XIIIe siècle un nom très fréquemment porté, soit seul, soit en composition, par les Mongols et les Turks. On sait, par la relation de la Chine de Magalhan, que sous les Ming, les Célestes avaient fait imprimer un itinéraire public, lequel contenait la mention de tous les

à Ibn al-Nadim, si l'imprimerie était connue dans leur pays, que l'on savait, dans le Céleste Empire, à l'aide de planches gravées, reproduire fidèlement le texte des ouvrages anciens, en assurant la conservation absolue de leur texte, et cela à bon compte, puisqu'un exemplaire du *Kitab al-aghani*, qui aurait bien valu, ainsi imprimé, deux pièces d'or à Tchhang-an, coûtait à Baghdad mille dinars, cinq cent fois plus, sans, naturellement, que les chefs des maisons d'édition pussent garantir l'exactitude rigoureuse de son texte [1].

Août 1913.

chemins, tant par terre que par eau, depuis la capitale, Péking, jusqu'aux extrémités les plus lointaines de l'empire. Les mandarins qui partaient de la cour pour aller remplir leurs fonctions, *tous les voyageurs*, se servaient de ce livre pour savoir la route qu'il devaient tenir, la distance qui séparait les localités du Céleste Empire, et les relais. Mais ce qui existait à l'époque des Ming n'est que le reflet du statut de la Chine sous les Mongols, et sous les dynasties antérieures. On sait qu'il y avait des relais de poste dans l'empire mongol, et ce guide des routes chinoises n'était que la réédition d'un livre antérieur du temps des Yuan, dans lequel Marco Polo a pris beaucoup de ses renseignements, qu'il l'ait utilisé directement ou non. L'erreur de Pauthier n'infirme en rien la valeur de son œuvre, elle est due uniquement à l'enthousiasme exagéré qu'il éprouvait pour son auteur; elle a été recopiée, sans vérification, sans critique, par les auteurs du *Marco Polo* de Yule. L'argument que l'on veut tirer de l'existence dans des œuvres très anciennes de la littérature chinoise du verbe *in*, qui signifie aujourd'hui « imprimer », pour prouver que l'imprimerie était connue dans le Céleste Empire à une date très reculée, a exactement la même valeur que l'opinion suivant laquelle les Romains de l'époque républicaine, ceux de l'ère impériale, savaient imprimer des livres, parce que le verbe *imprimere* figure dans Cicéron, dans Pétrone.

1. Les Coréens empruntèrent de bonne heure les caractères mobiles aux Chinois ; un traité intitulé « Traits édifiants des Patriarches », par le bonze Païk-oun, fut imprimé en 1377, à la bonzerie de Heung-tek, à l'aide de caractères fondus, et, en 1403, le roi Htaï-tjong rendit un décret dans lequel il disait que, les planches de bois gravées s'usant rapidement et étant d'un usage assez restreint, il donnait l'ordre de graver des caractères de cuivre [*Collection d'un amateur (Collin de Plancy). Objets d'art de la Corée, etc., dont la vente aura lieu à Paris, du lundi 27 au jeudi 30 mars (1911)*. Paris, Leroux, 1911, pages 66 et 67]. Les Hollandais, qui avaient des comptoirs dans ces parages, eurent vent de ces procédés, et les rapportèrent chez eux, d'où l'invention, ou la prétendue invention, de Gutenberg. En Europe, il y eut des placards imprimés sur des planches de bois gravées une trentaine d'années avant l'imprimerie ; l'imprimerie consista à découper dans le bois les lettres d'un texte pour en faire un autre assemblage ; il n'y a point de gravure avant 1400. Il se peut, dans le Céleste Empire, qu'il ait existé des tracts imprimés sur des planches de bois antérieurs aux livres, leur existence étant naturellement subordonnée à la qualité de l'encre, laquelle est très importante.

ADDENDA

J'ai oublié dans la note sur les monuments à coupole (page 32) de dire que les dômes les plus anciens de la formule la plus archaïque (ive siècle) de l'église arménienne, telle que l'église d'Ani (Dieulafoy, *Espagne et Portugal*, figures 15, 87), étaient en bois, raccordés, tant bien que mal, à la construction de pierre. Ce fait indique nettement une technique importée d'Occident en Arménie. Il est indiscutable que des influences romaines, puis post-romaines, se sont exercées sur l'architecture arménienne. — Page 145 et sqq. On a proposé (*Journal des Savants*, 1909) de voir dans les personnages de la fresque du Kosaïr Amra, qui remonterait à Walid II (743), César, l'empereur grec, Rodrigue, le roi d'Espagne, Chosroès, le roi de Perse, et le Négus d'Abyssinie. Je n'insisterai pas sur l'invraisemblance de ces identifications : il y avait longtemps, en 743, qu'il n'y avait plus de roi sassanide en Perse, et l'on ne voit point la raison pour laquelle Walid aurait fait représenter dans cette fresque le Chosroès, un siècle après Nihawand ; quant au roi d'Espagne, on se demande ce qu'il vient faire dans cette galère. Un fait certain, comme on l'a vu dans l'*Introduction*, c'est que les Omayyades faisaient construire et décorer leurs monuments par les sujets de l'empereur grec.

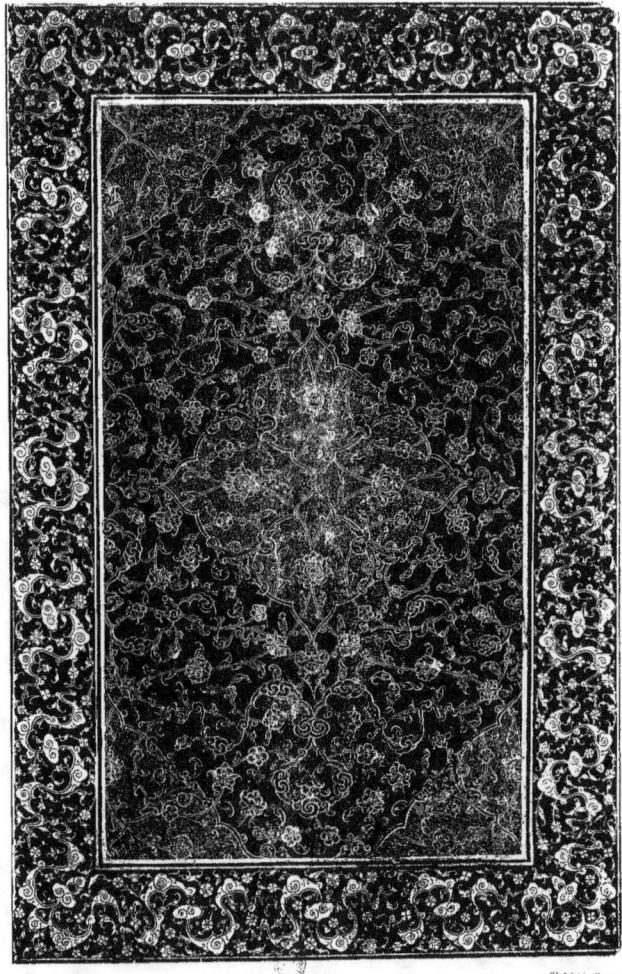

ABD ALLAH HATIFI
Recueil des cinq masnavis.
(Ms. persan 357).

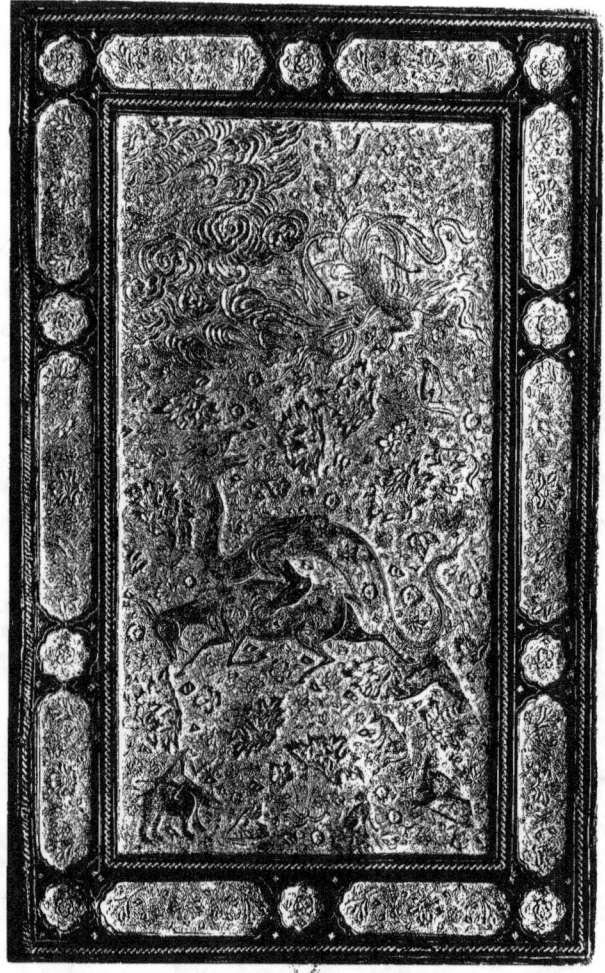

NIZAMI
Makhzan al-asrar.
(Ms. supp. persan 985).

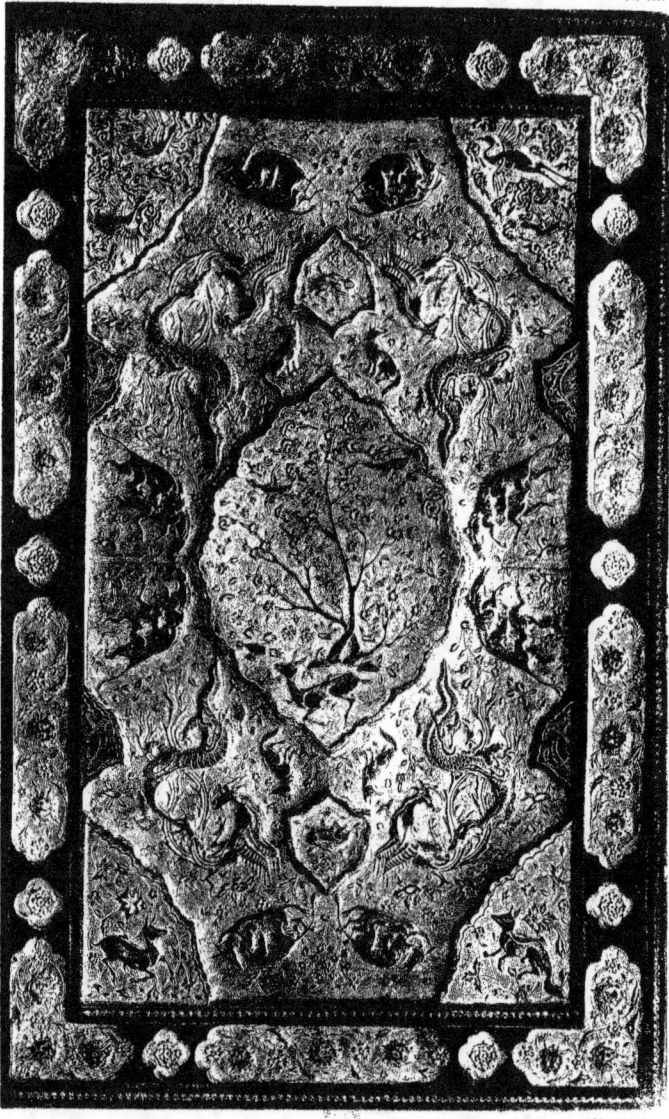

SALMAN SAVADJI
Firak nama.
(*Ms. persan 243*).

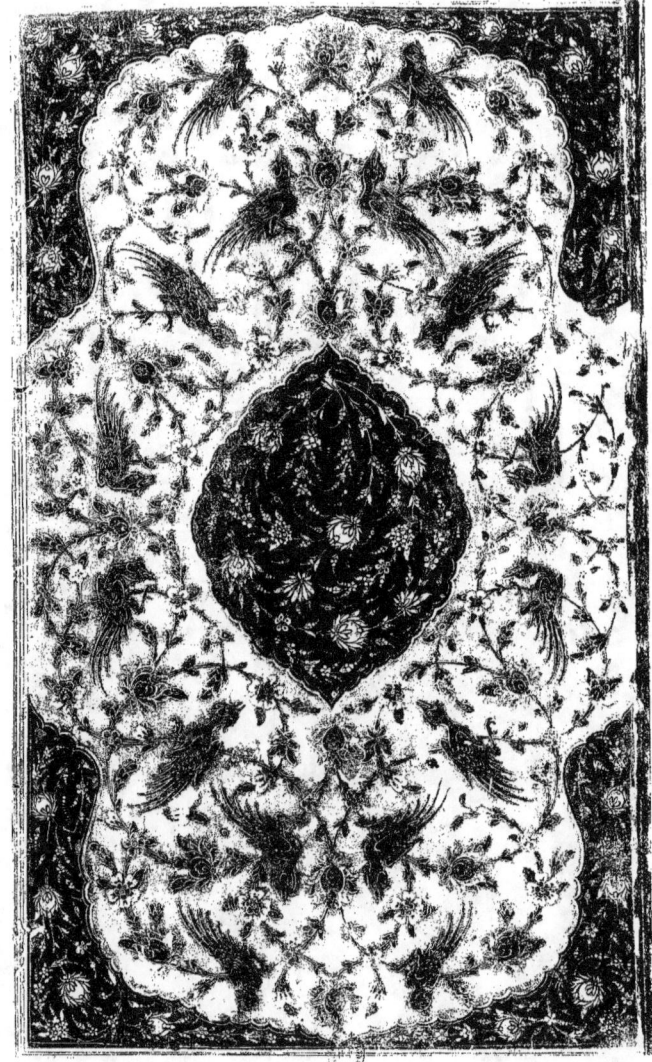

SULTAN HOSAÏN MIRZA
Biographies des Mystiques célèbres.
(*Ms. supp. persan 775*).

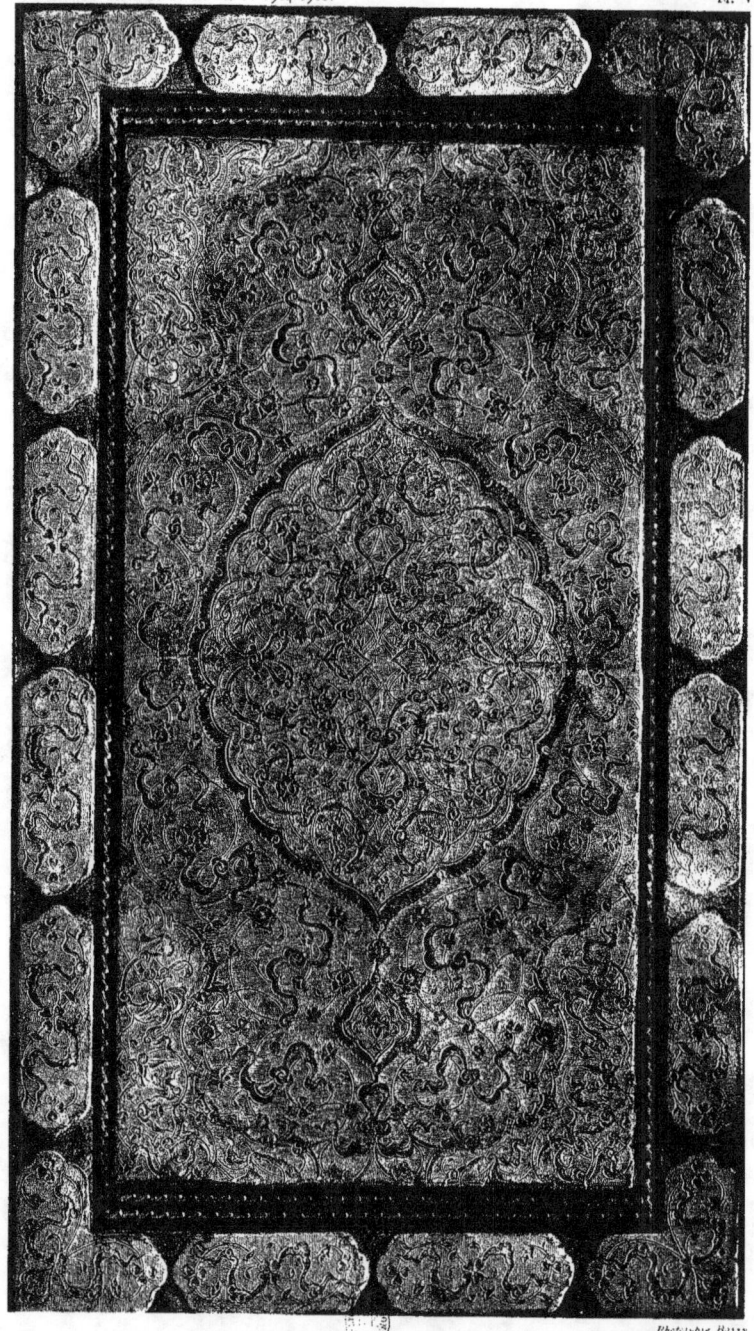

HAFIZ
Divan.
(*Ms. supp. persan 1309*).

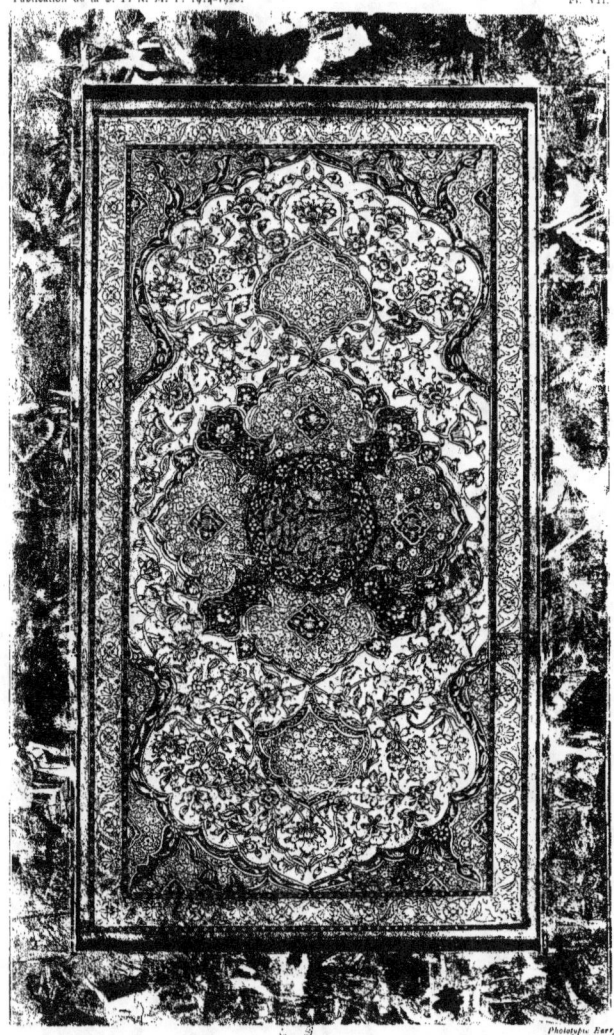

MIRZA MOHAMMAD RAFI
Hamla-i Haïdari.
(Ms. supp. persan 1030).

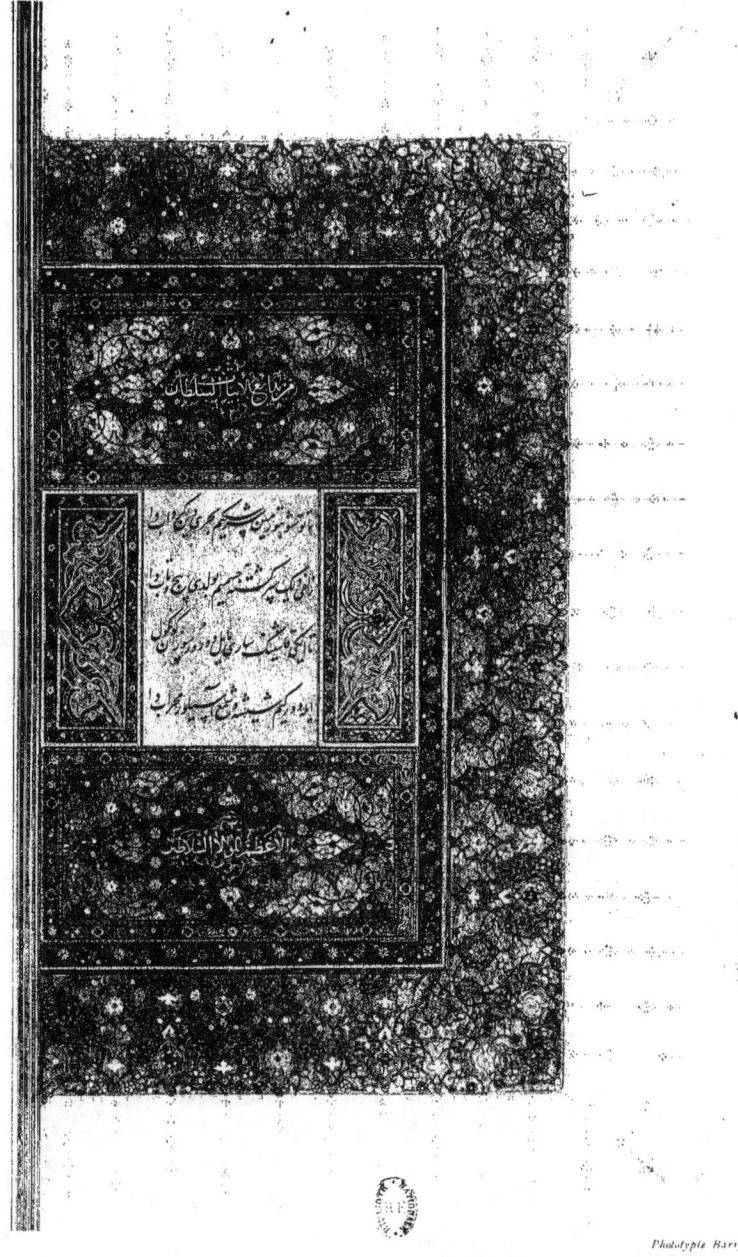

SULTAN HOSAÏN MIRZA
Divan.
(Ms. supp. turc 993, fol. 3 v°).

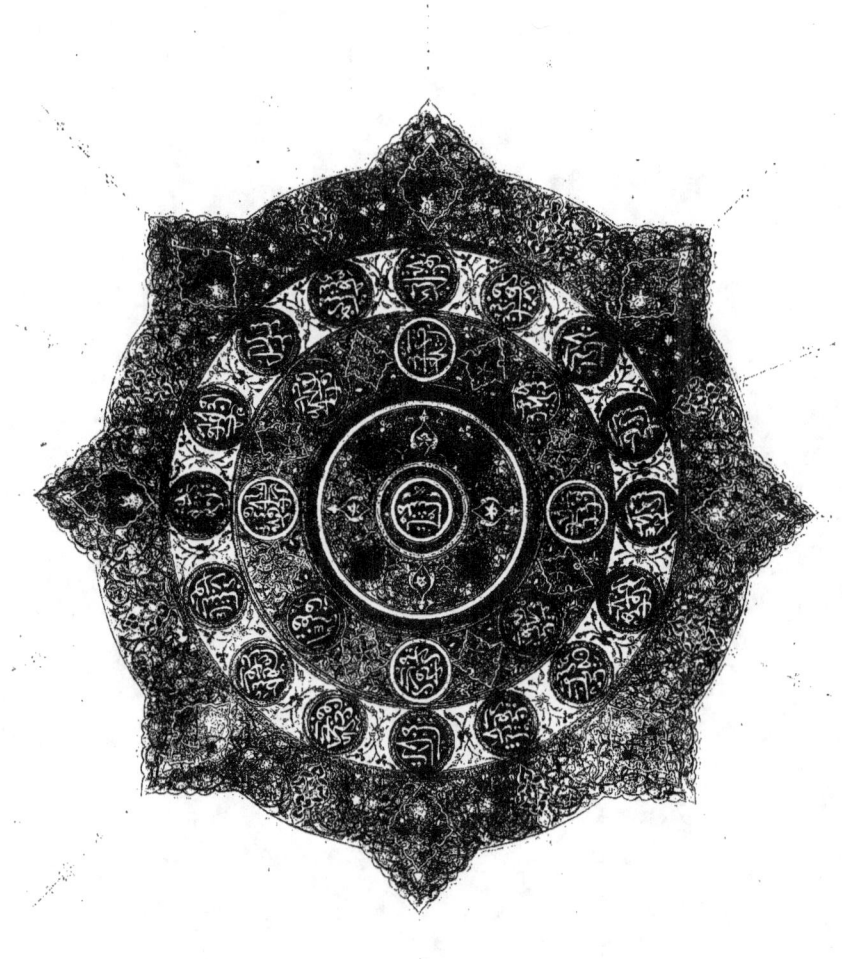

MIR ALI SHIR NAWAÏ
Frontispice du Recueil de ses œuvres complètes.

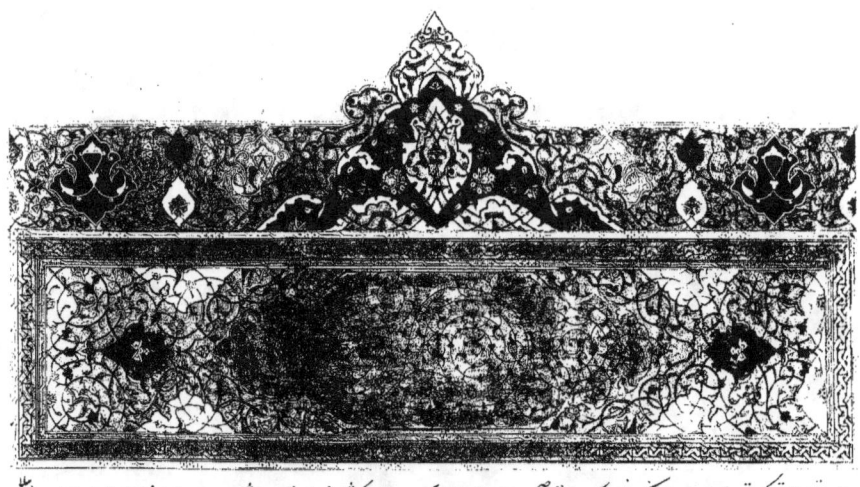

عا لم قاست کلہ حقایق علوىسے ٹیک نصیح کلام اںی صحیح حدیث لىن ہرکس لا ری کشاف طبع ترقیا ىسٹے مطابعىدىن جانی طوالعینی جان لوا ىنیے
یع سکون ٹنو رسیے ٹیک مربہ جرہ لا ىسىے دانی نوز و ن ا لعں مطبوع القاىست طلىسہ سی ٹىک ضمہ لاری شبکاٹىنہ وخال لاری مصا حنہ الضاج

MIR ALI SHIR NAWAI
Frontispices : a. de la Vakfiyya ; b. du Mizan al-avzan.
(Ms. supp. turc 317. a. fol. 371 v° et b. fol. 269 v°).

NIZAMI
Makhzan al-asrar.
(Ms. supp. persan 985, fol. 2 v°).

TADJ AD-DIN AHMAD AL-AHMADI
Histoire d'Alexandre le Grand.
(Ms. supp. turc 675, fol. 2).

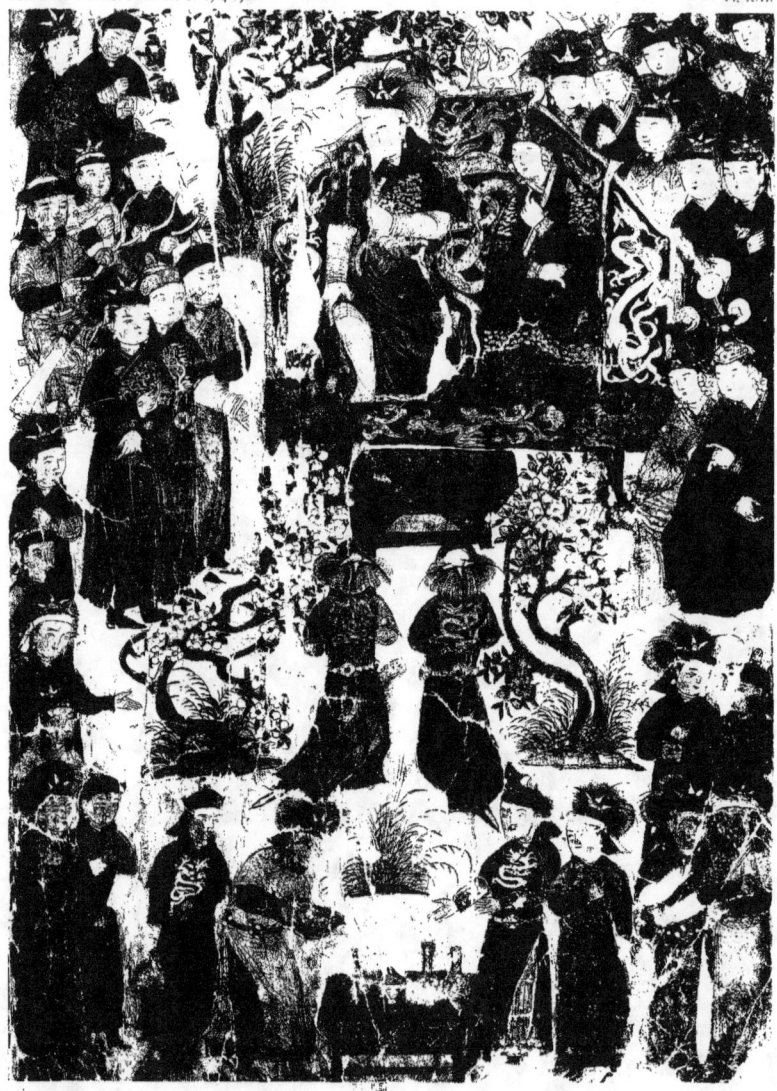

RASHID AD-DIN
Histoire des Mongols.
(Ms. supp. persan 1113, fol. 126 v°).

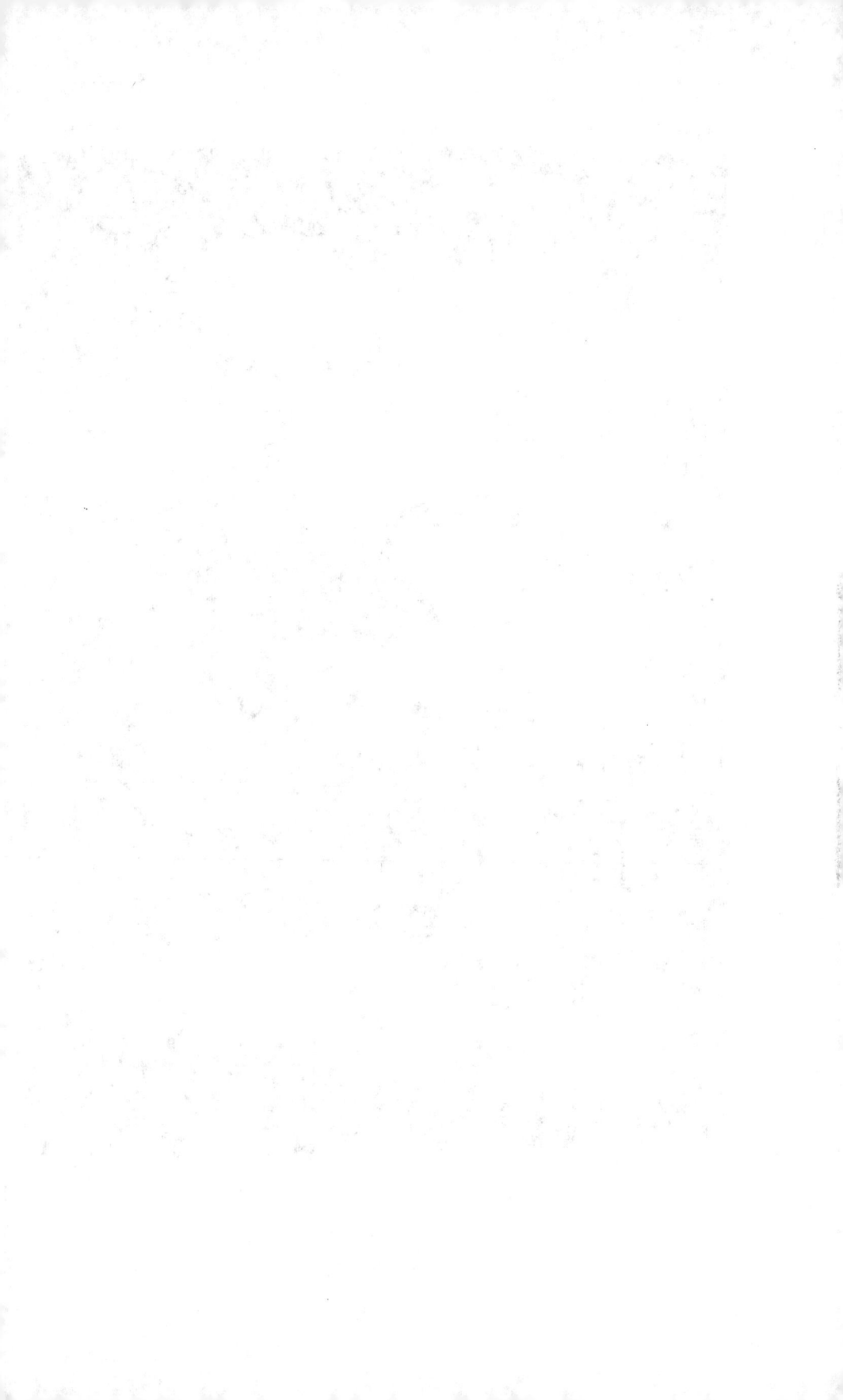

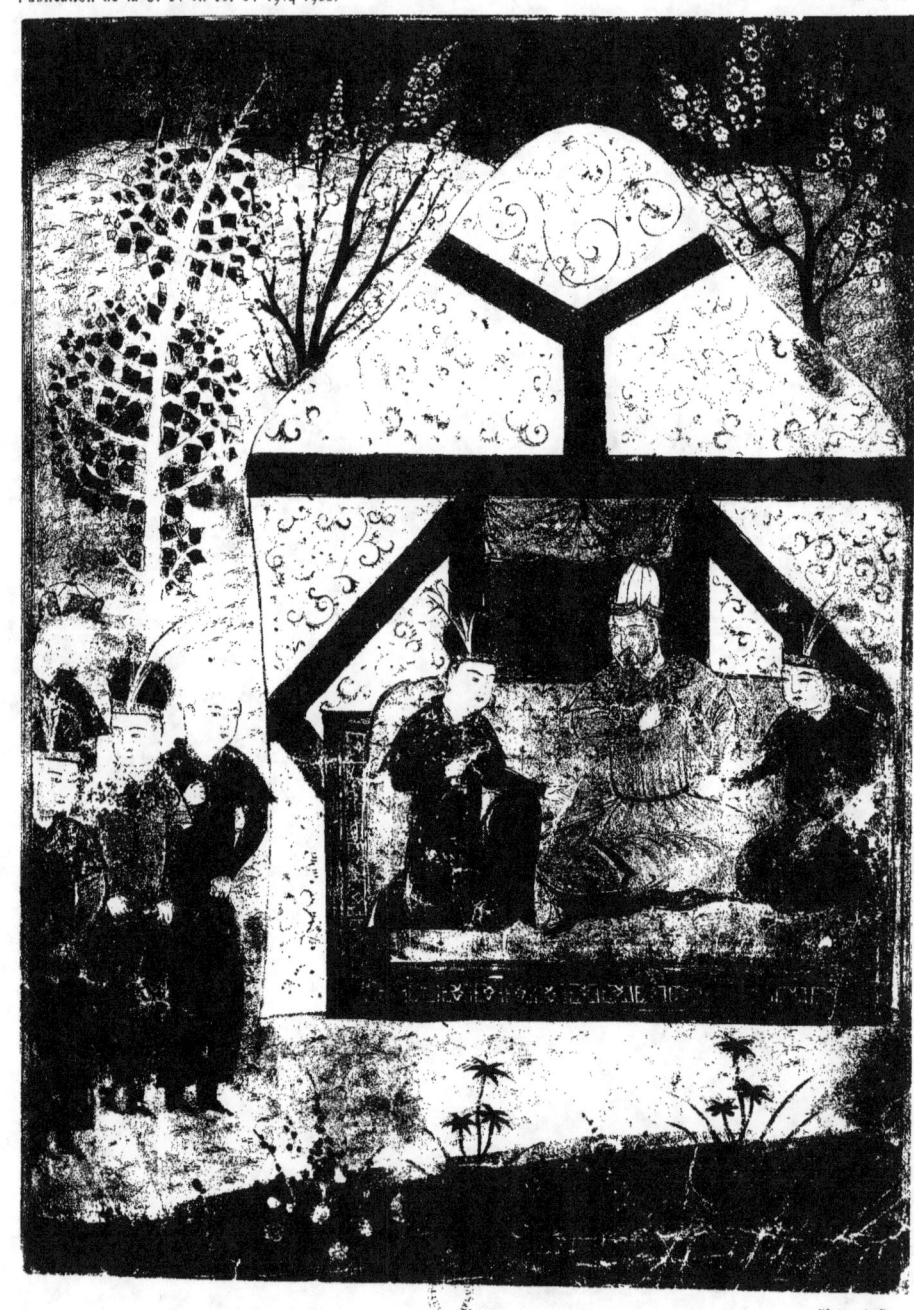

RASHID AD-DIN

Histoire des Mongols.

(Ms. supp. persan 1113, fol. 132 v°).

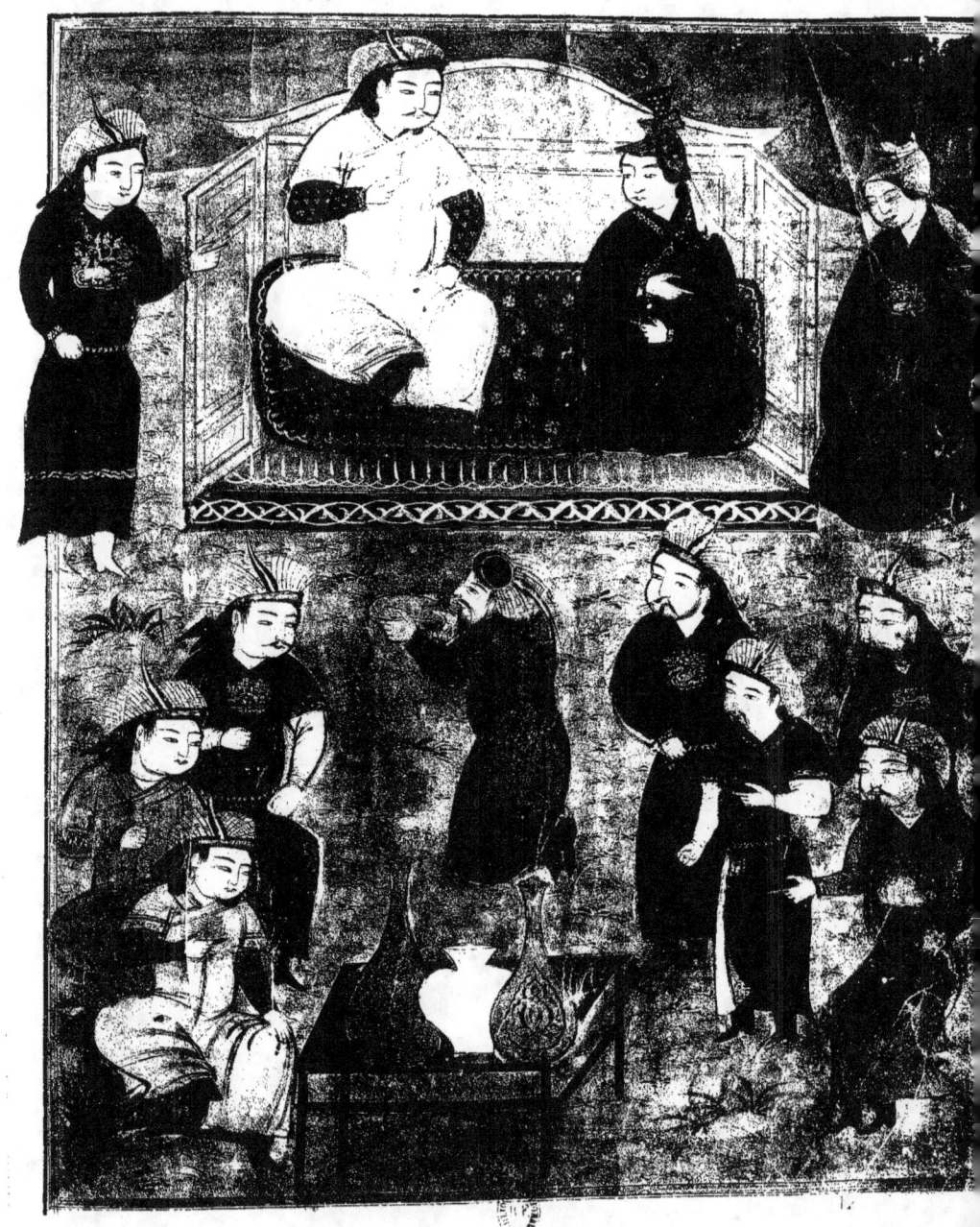

RASHID AD-DIN

Histoire des Mongols.

(Ms. supp. persan 1113, fol. 203 v°).

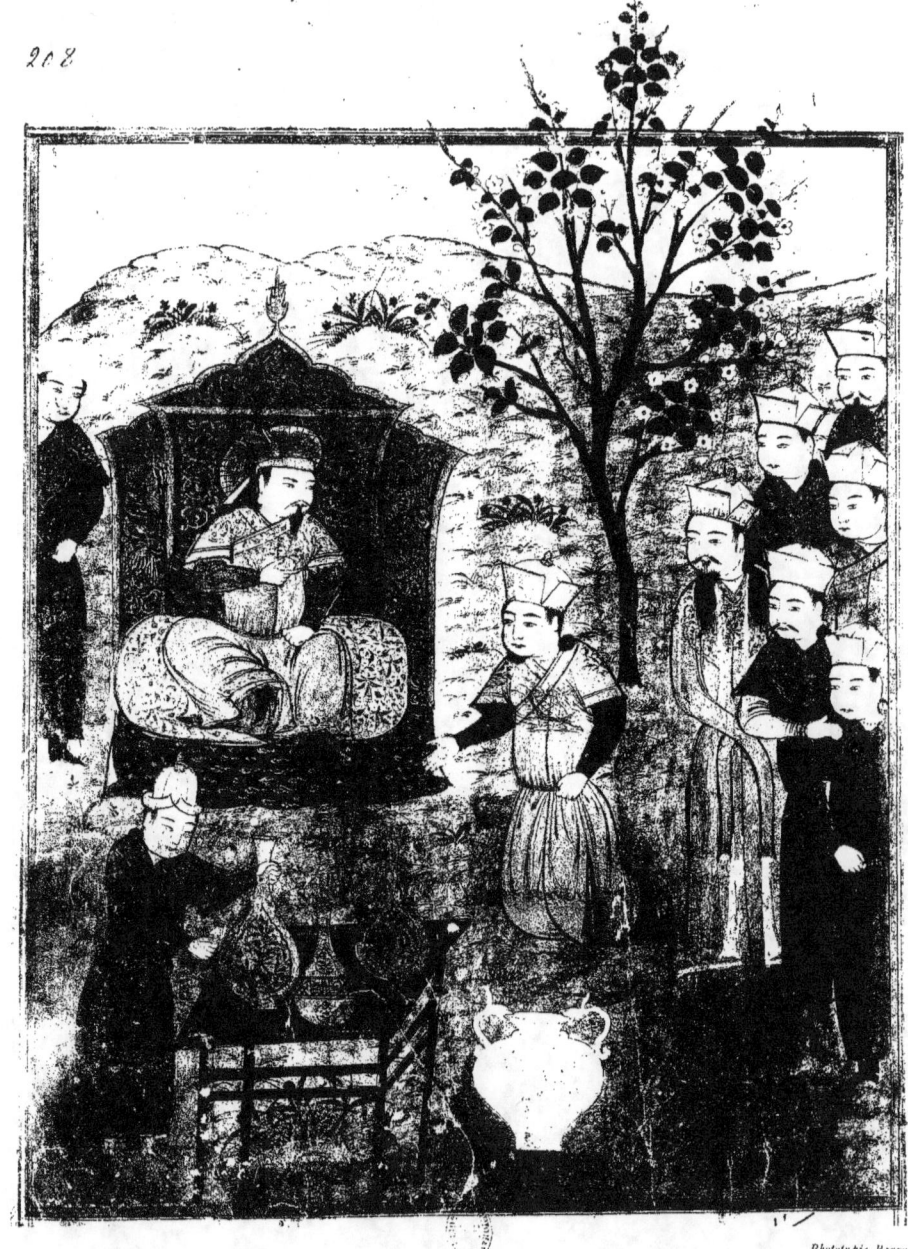

RASHID AD-DIN

Histoire des Mongols.

(Ms. supp. persan 1113, fol. 208).

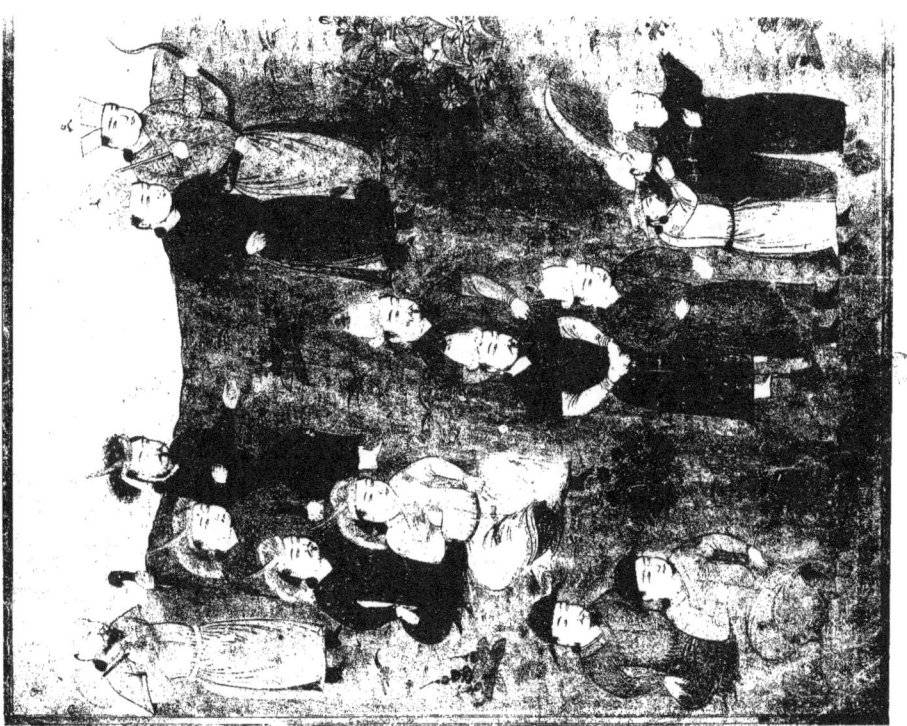

RASHID AD-DIN
Histoire des Mongols.
(Ms. suppl. persan 1113, a. fol. 227 v° et b. fol. 228).

اهل بلد را بطفیلی طبیعه است و فرمود که جواب است که از سرعت وجروت ودرین جرگه و با یکاه ادم جمله که این ران [...]
[...] ما و شا با ما قاد سر سوز وبیار امر مشکاها انخواست تجنع وخضوع در امر ما اسد ابلاغ و شعار [...]
بعاد نكهم انكاه بلغو وطرب استمال نما ام ان كلمات نكهم باند نام خداى تعالى رسول عليه السلام نهرد راى مبارك [...]

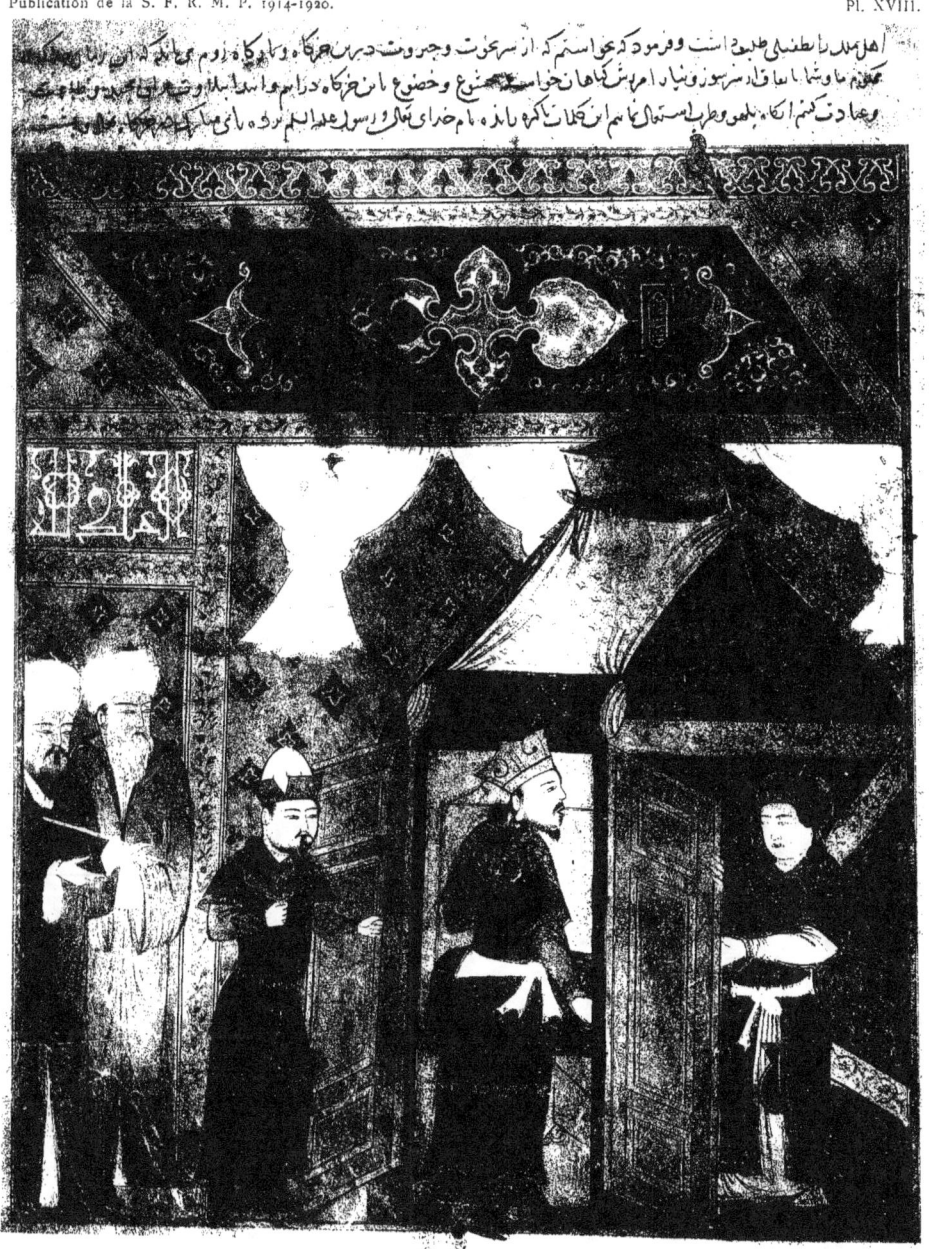

RASHID AD-DIN

Histoire des Mongols.

(Ms. supp. persan 1113, fol. 239).

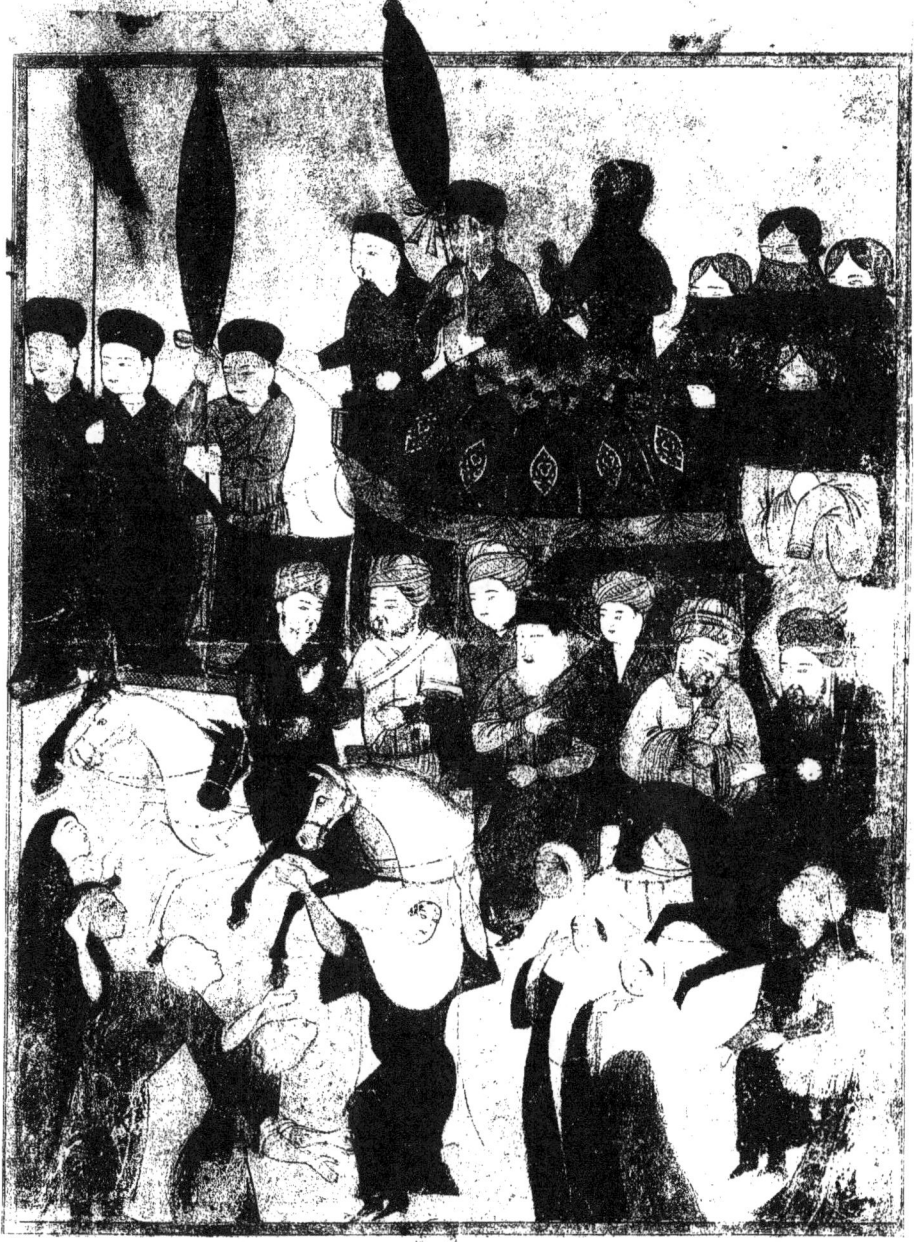

RASHID AD-DIN

Histoire des Mongols.

(Ms. supp. persan 1113, fol. 245 v°).

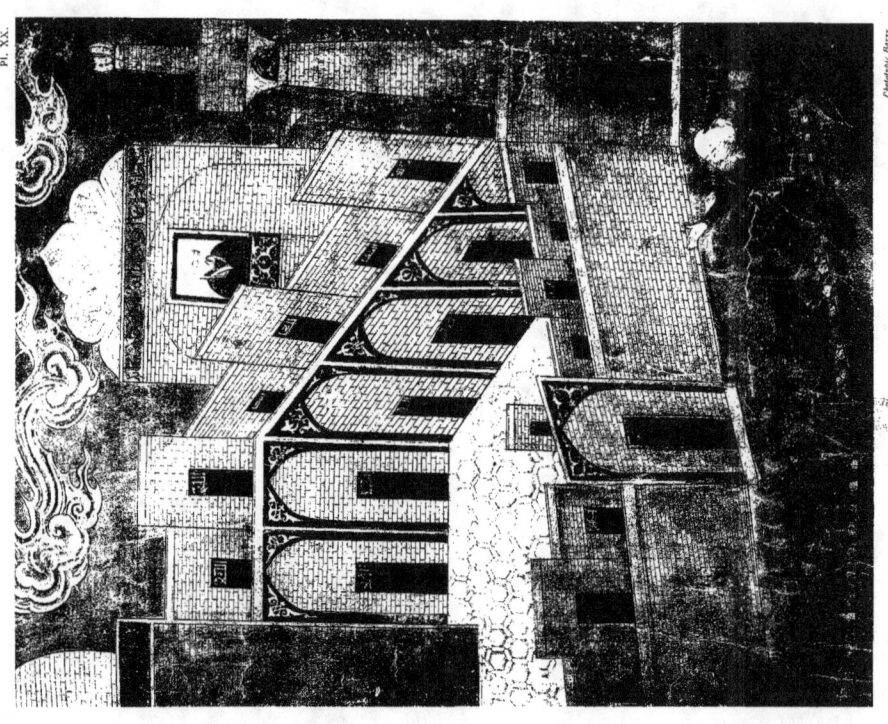
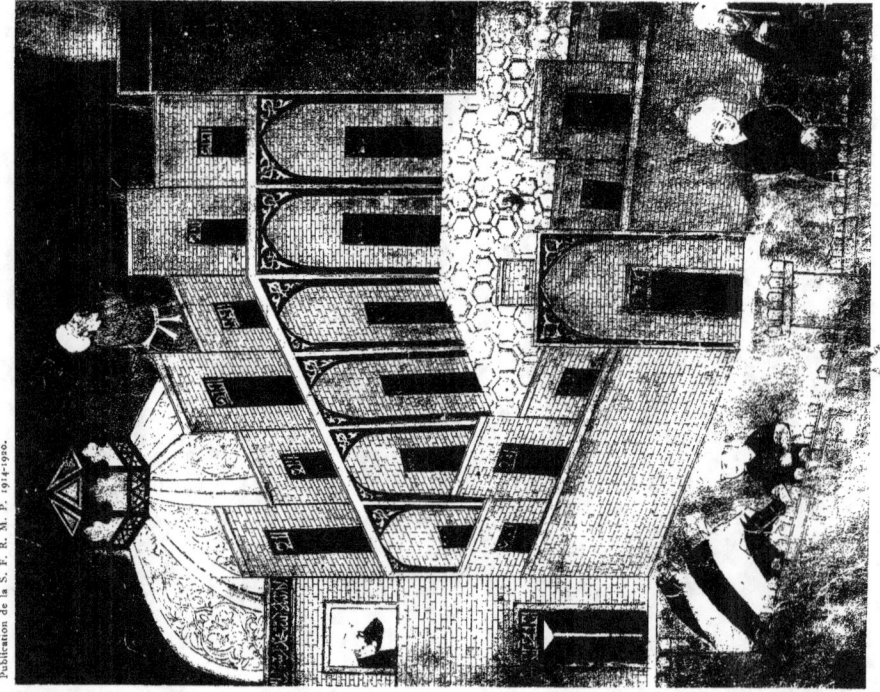

Apocalypse de Mahomet.

(Ms. supp. turc 190, fol. 13 v°).

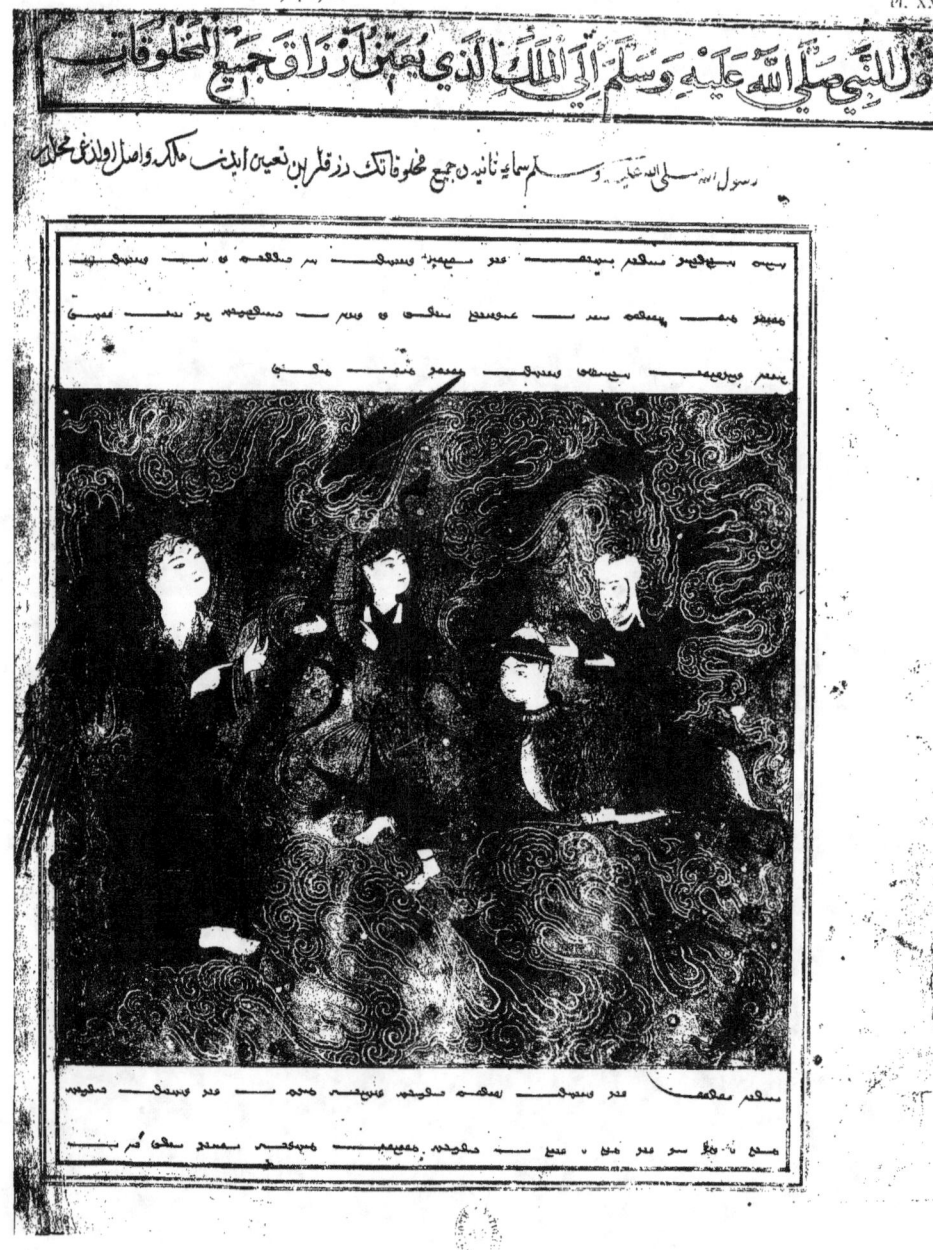

Apocalypse de Mahomet.

(Ms. supp. turc 190, fol. 15 v°).

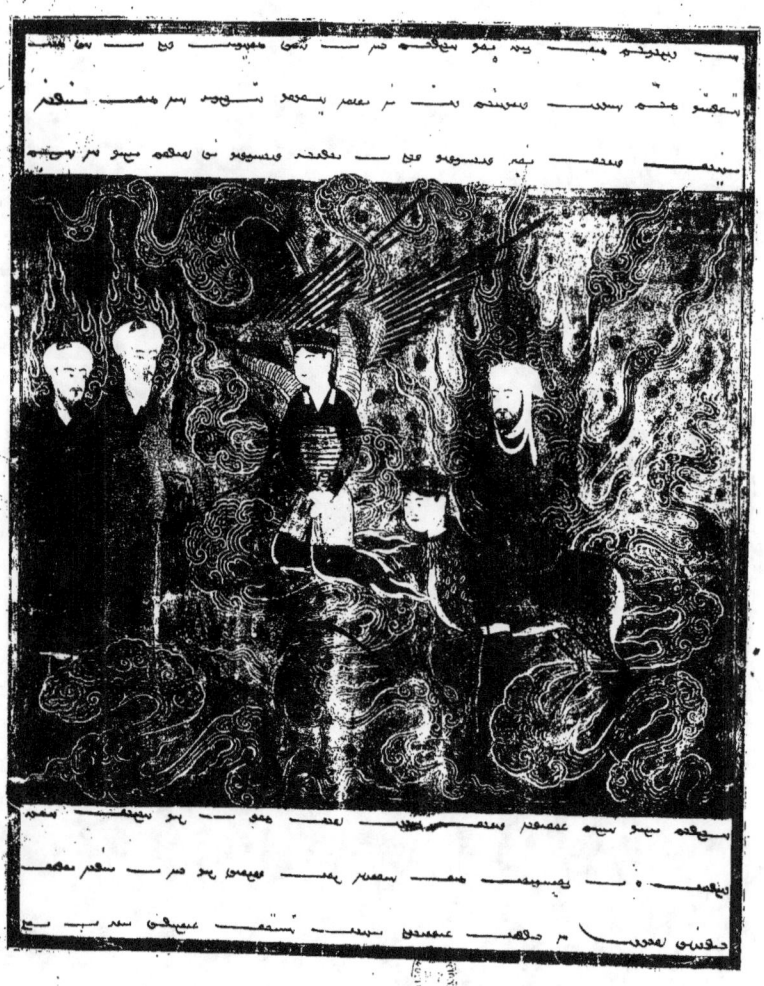

Apocalypse de Mahomet.

(Ms. supp. turc 190, fol. 24 v°).

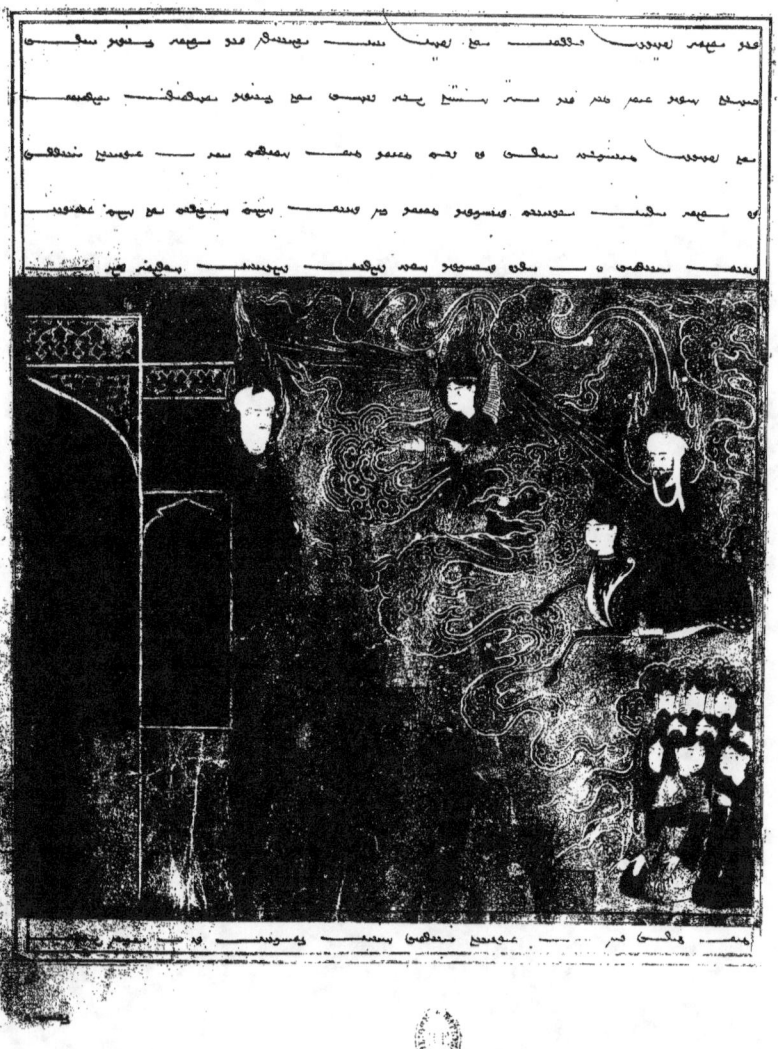

Apocalypse de Mahomet.

(Ms. supp. turc 190, fol. 28 v°).

ارَ الملائكة لأجل النبي صلى الله عليه وسلم ثلاثة أقداح الواحد لبن والآخر شراب
عسل وشرب النبي محمد اللبن لا غير وقال له الملائكة نعم ما فعلت يا محمد شرابك
جيد ولم تشرب غير اللبن فان امتك يخرجون من الدنيا بالأيمان وفرح بهذا الكلام

Apocalypse de Mahomet.

(Ms. supp. turc 190, fol. 34 v°).

Apocalypse de Mahomet.

(Ms. supp. turc 190, fol. 45).

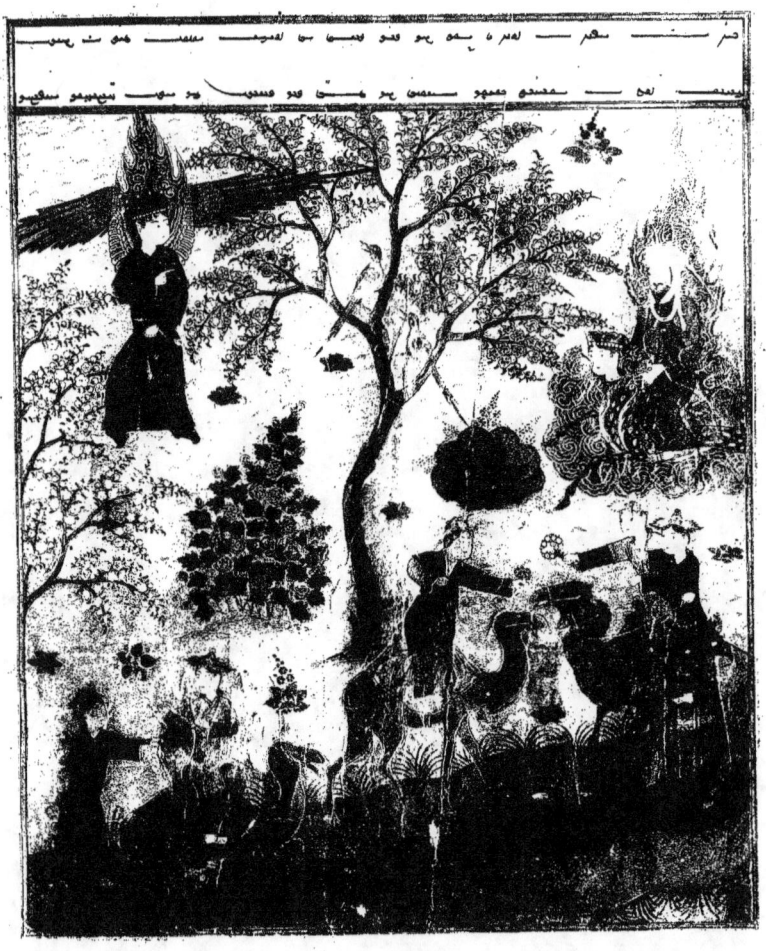

Apocalypse de Mahomet.

(Ms. supp. turc 190, fol. 49 v°).

Apocalypse de Mahomet.

(Ms. supp. turc 190, fol. 57 v°).

صفة النساء اللواتي ماسترن شعرهن غير محرم وعرت بينهم أمور غير ملائمة ه

Apocalypse de Mahomet.

(Ms. supp. turc 190, fol. 59).

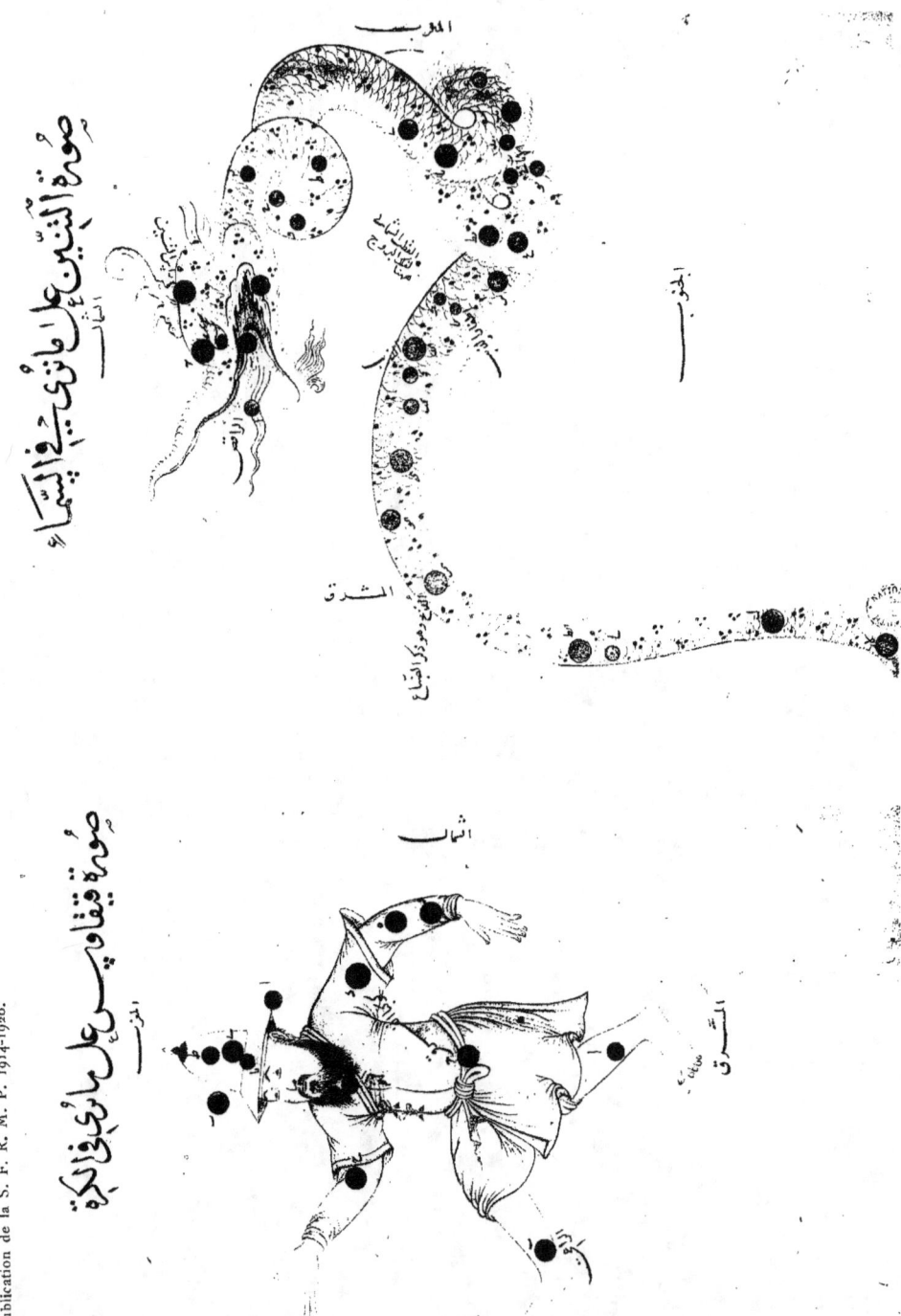

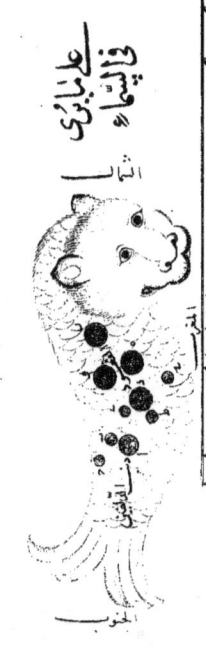
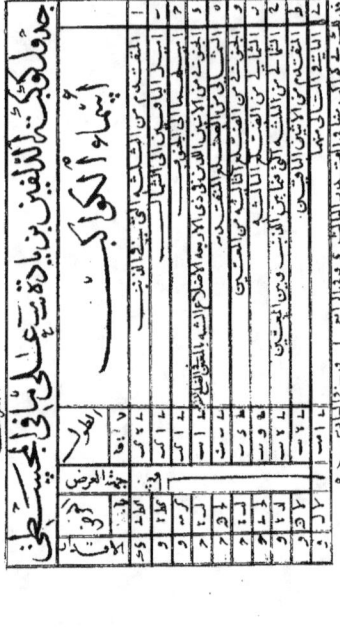

ABD AR-RAHMAN AS-SOUFI
Tables astronomiques.

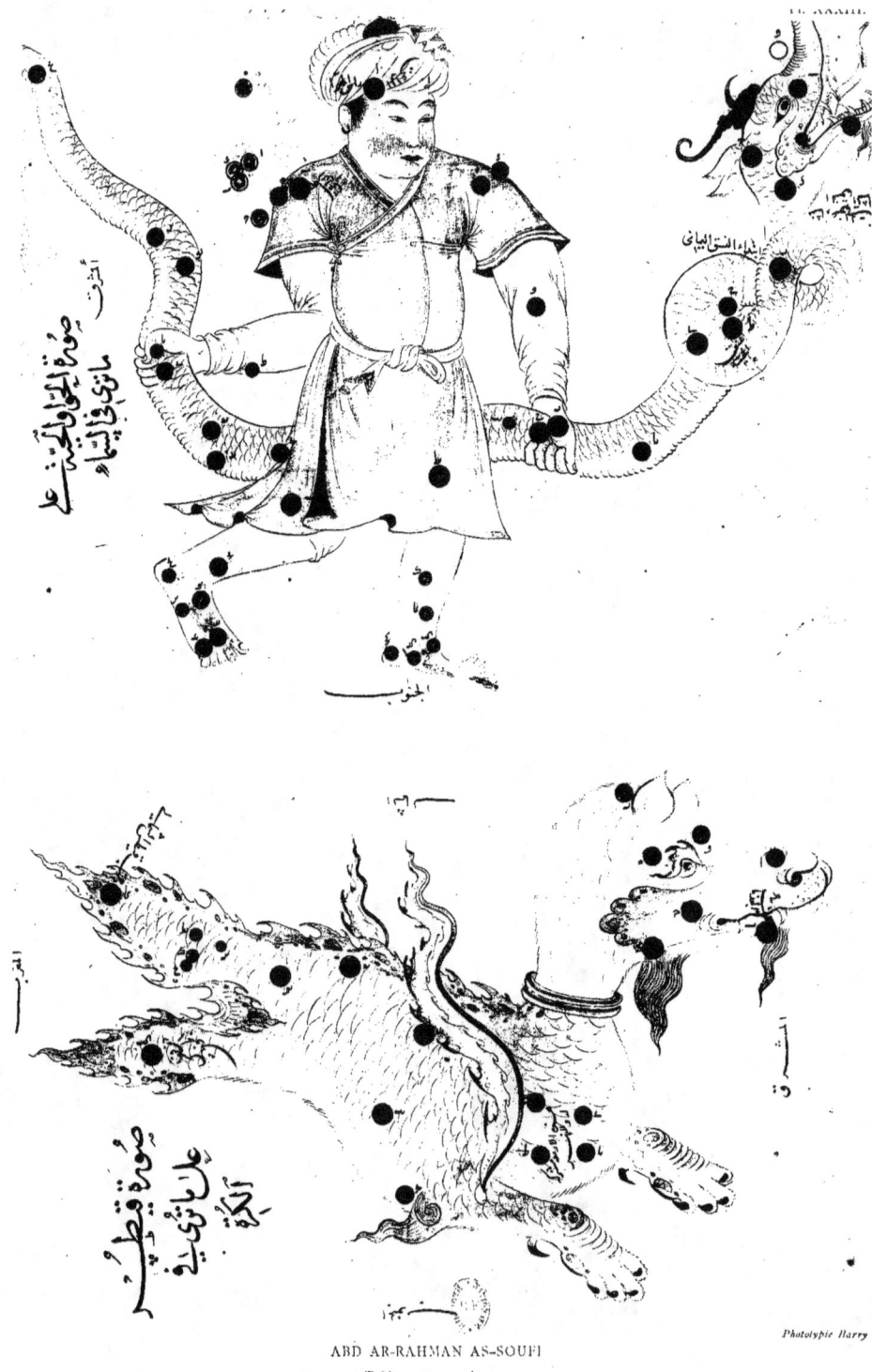

ABD AR-RAHMAN AS-SOUFI
Tables astronomiques.

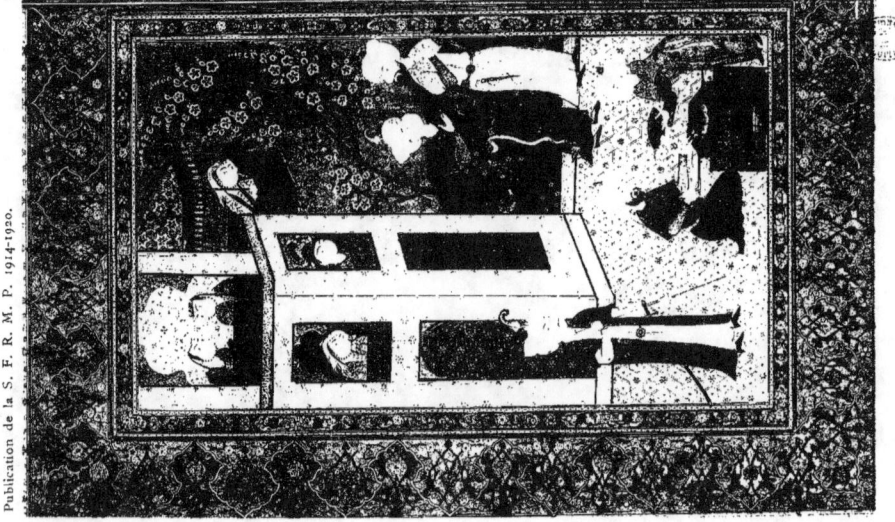

Pl. XXXIV.

Publication de la S. F. R. M. P. 1914-1920.

Phot. typo Barry

SULTAN HOSAÏN MIRZA
Divan.
(Ms. supp. turc 903, a. fol. 2 r° et b. fol. 3).

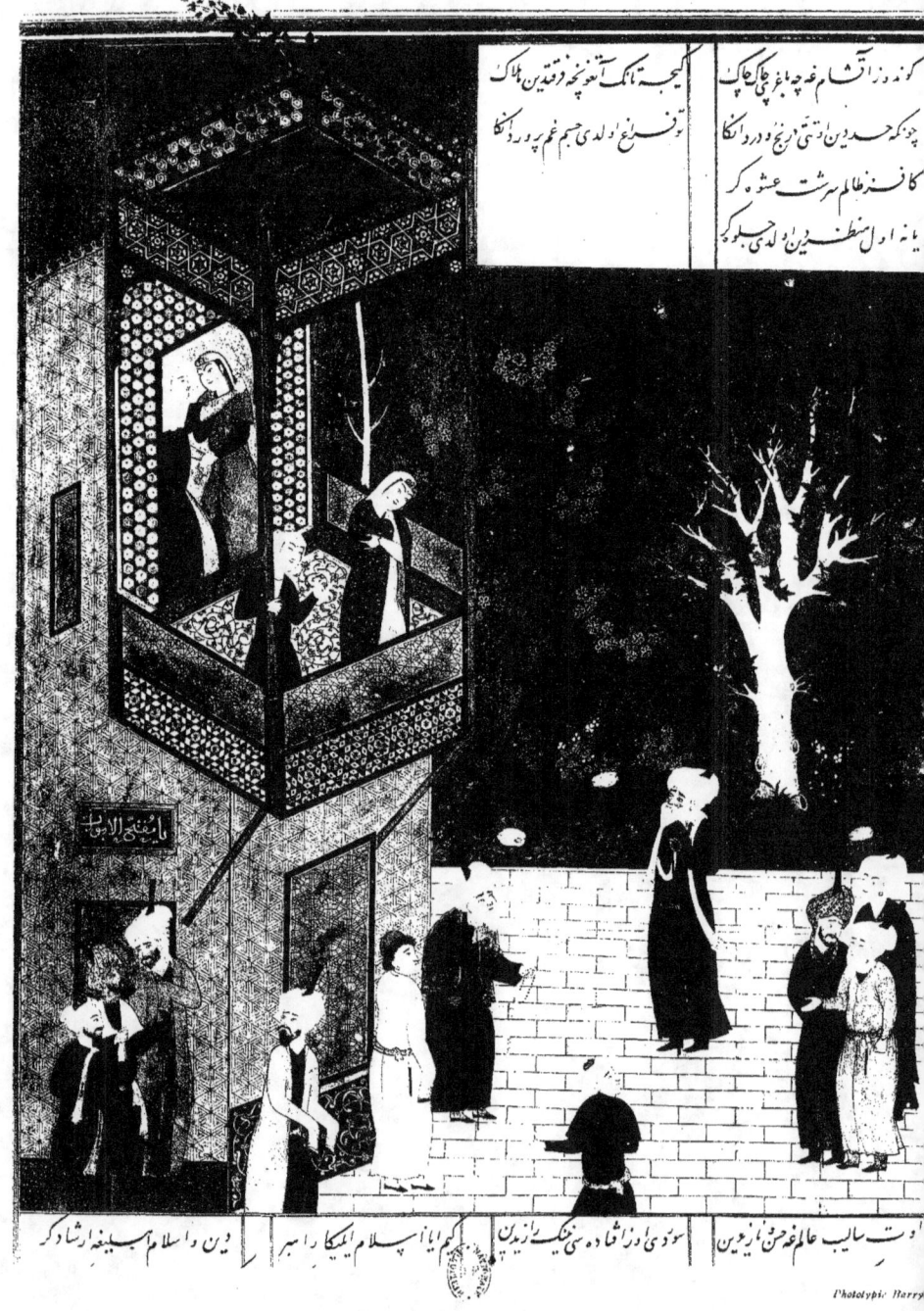

MIR ALI SHIR NAWAÏ

Lisan at-taïr.

(Ms. supp. turc 316, fol. 169).

Pl. XXXVI.

MIR ALI SHIR NAWAÏ
Sab sayyara.
(Ms. supp. turc 316, fol. 350 v°).

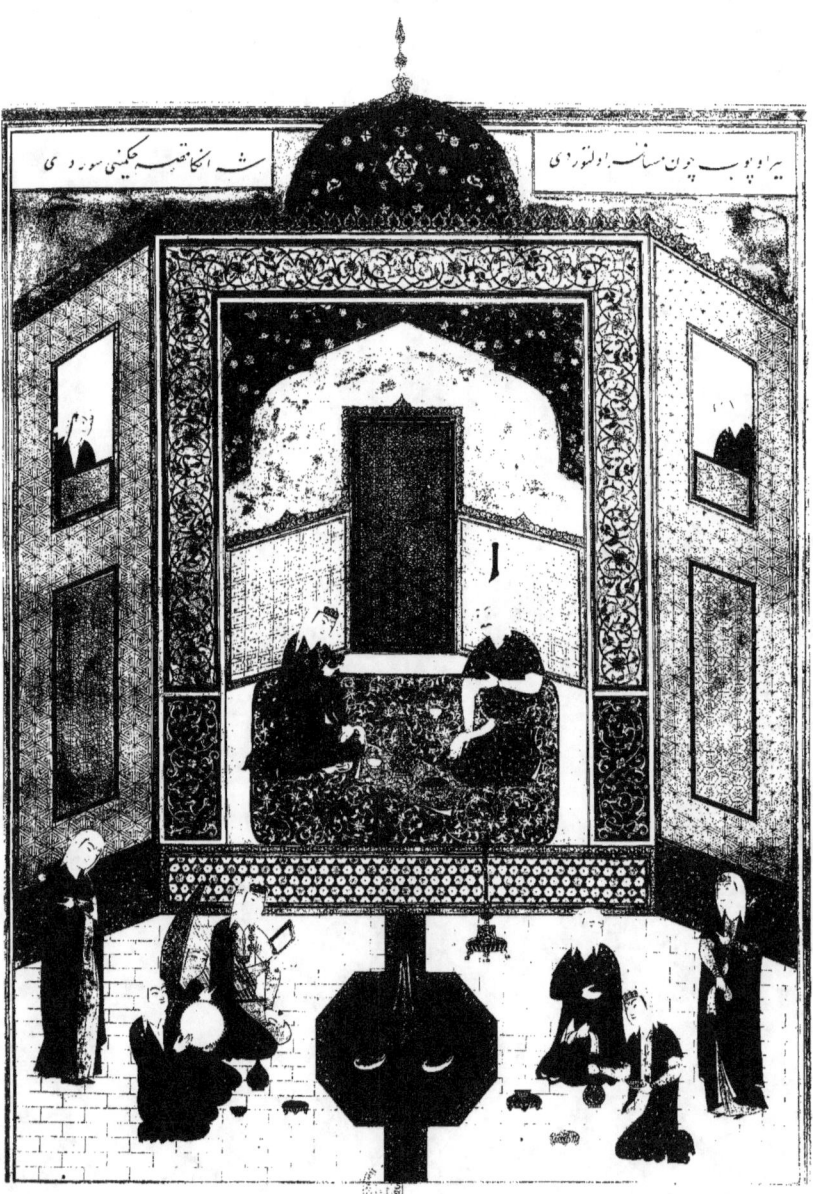

MIR ALI SHIR NAWAÏ

Sab sayyara.

(Ms. supp. turc 316, fol. 356 v°).

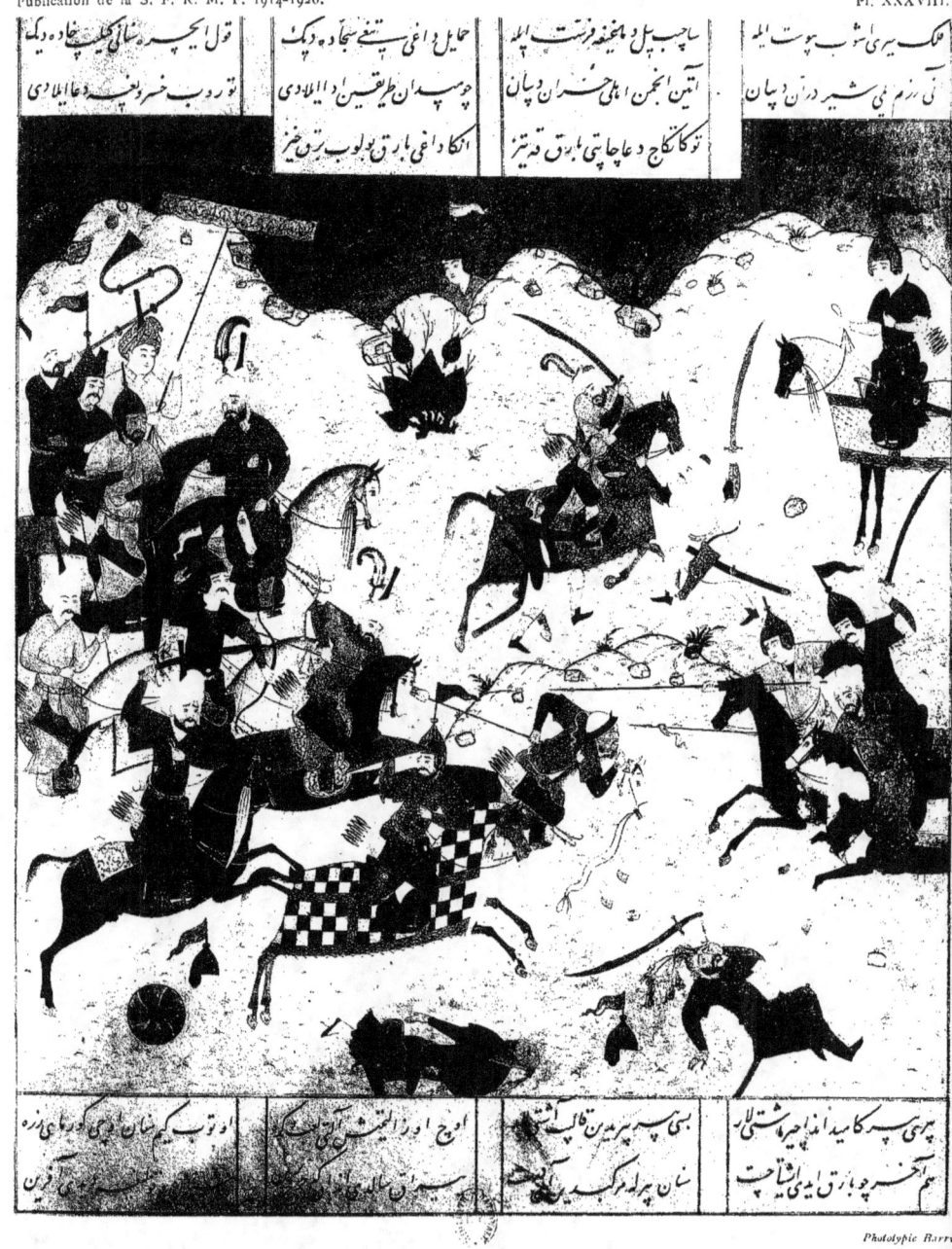

MIR ALI SHIR NAWAÏ

Histoire d'Alexandre le Grand.

(Ms. supp. turc 316, fol. 415 v°).

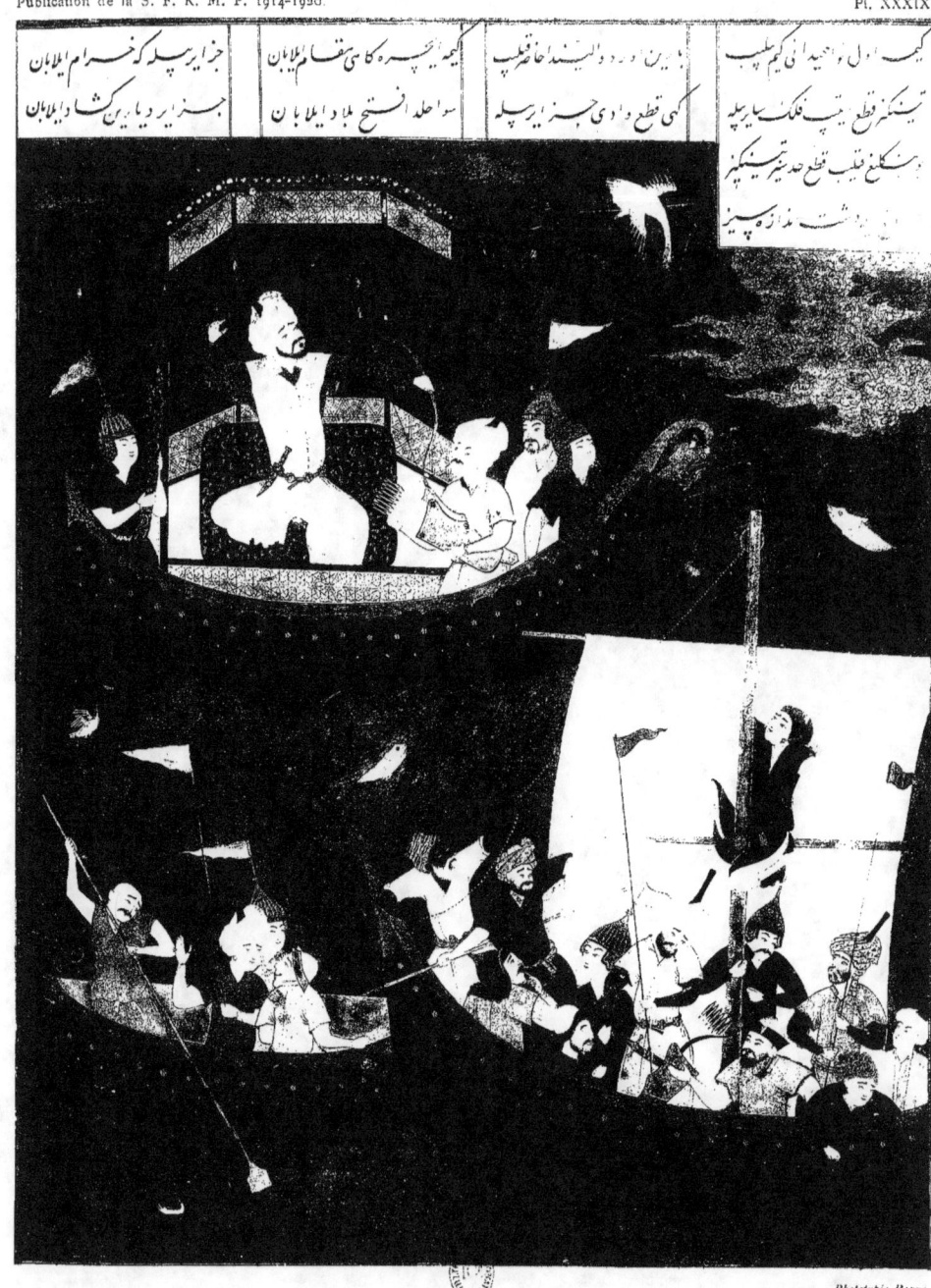

MIR ALI SHIR NAWAÏ

Histoire d'Alexandre le Grand.

(Ms. supp. turc 316, fol. 447 v°).

Pl. XL.

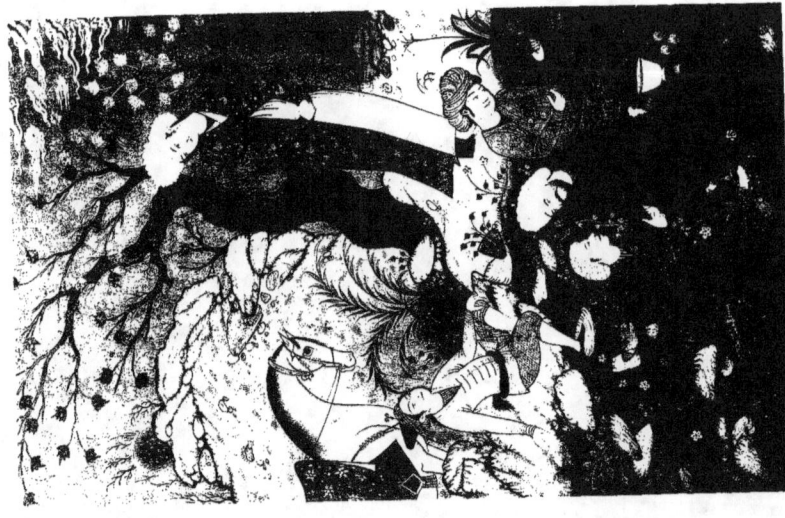

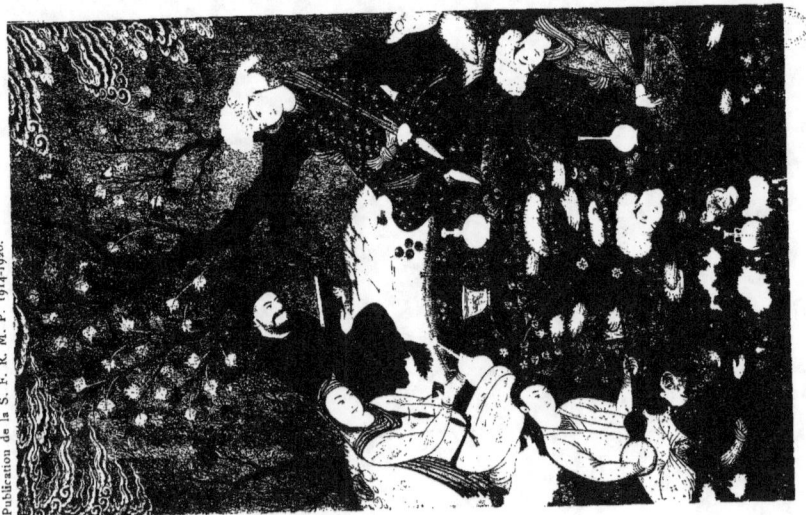

Publication de la S. F. R. M. P. 1914-1920.

NIZAMI
Makhzan al-asrar.
(Ms. supp. persan 985, a. fol. 1ᵃ et b. fol. 2).

Phototypie Berty

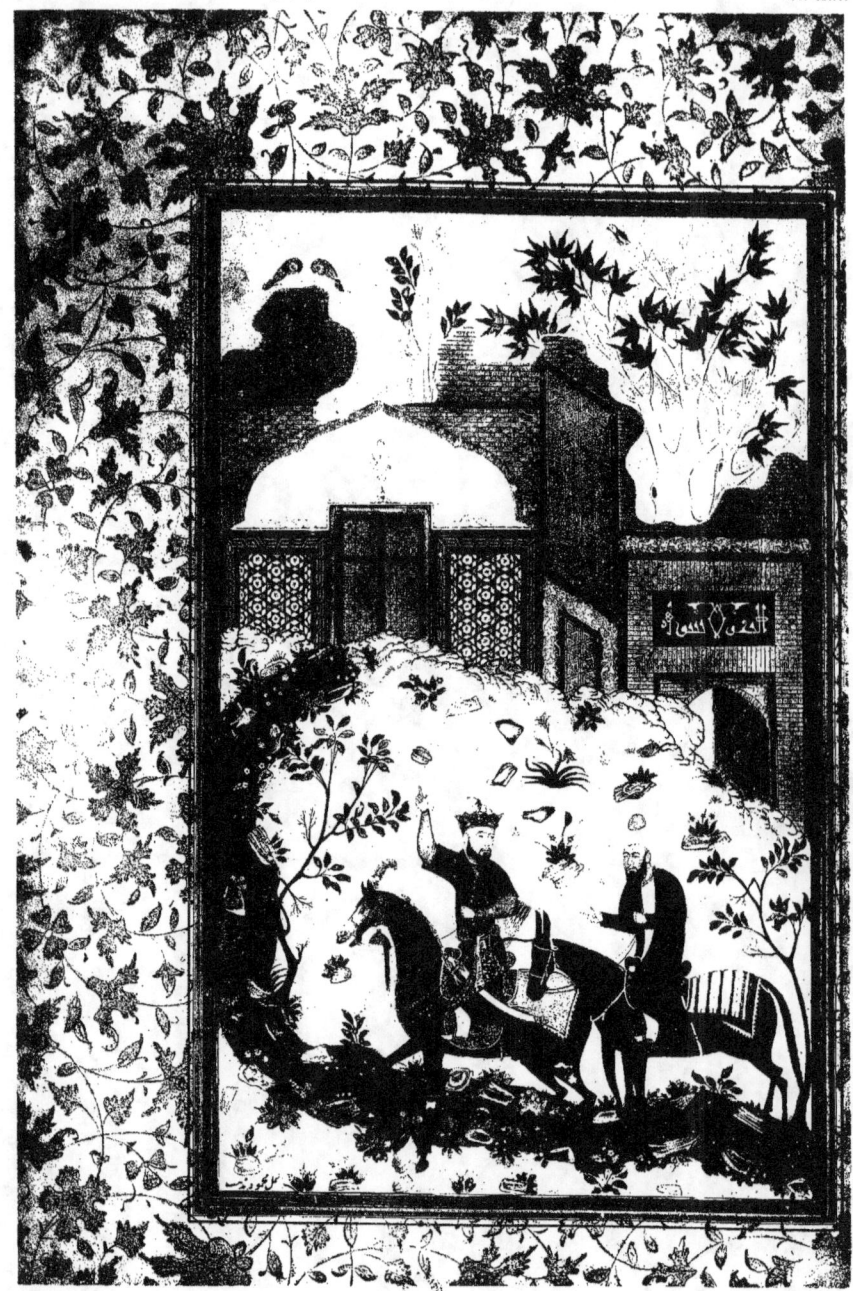

NIZAMI

Makhzan al-asrar.

(Ms. supp. persan 985, fol. 34).

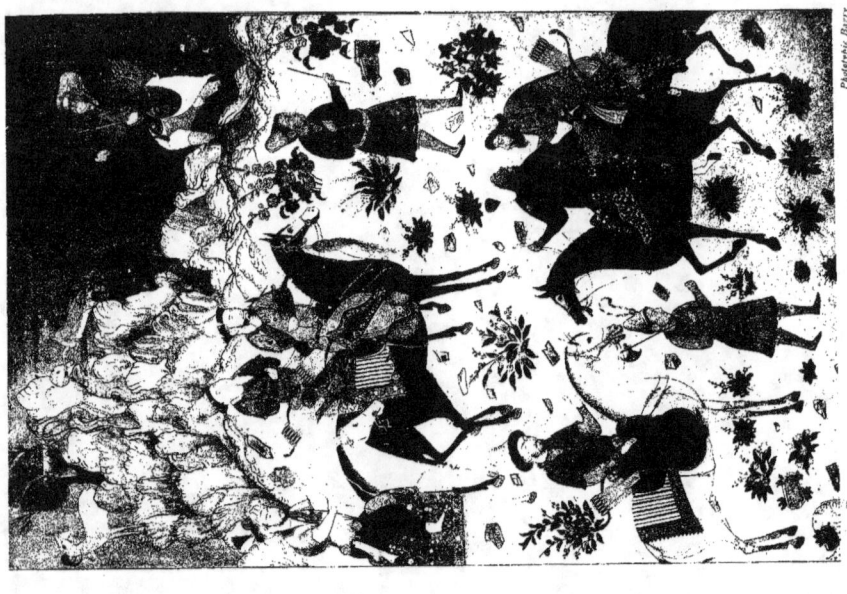
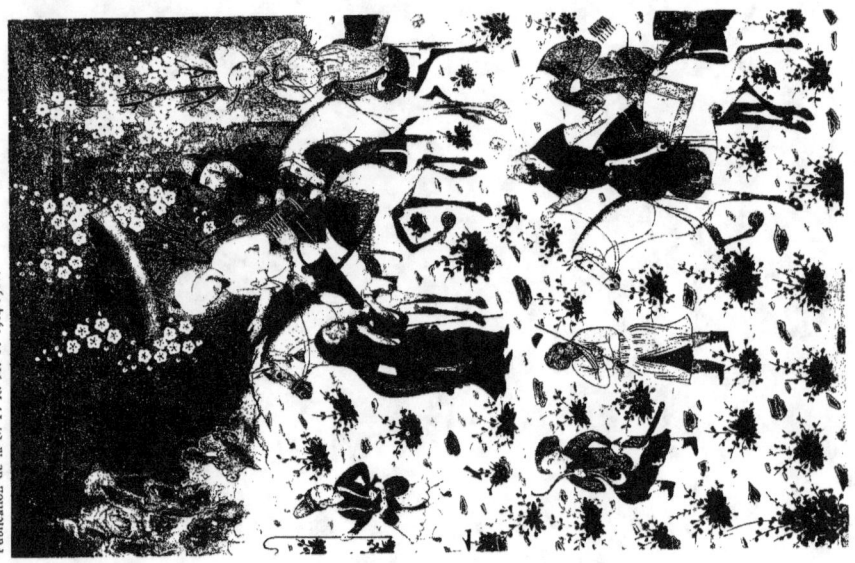

NIZAMI
Makhzan al-asrar.
(Ms. sixth bersan 08c. a. fol. 10 v° et b. fol. 11).

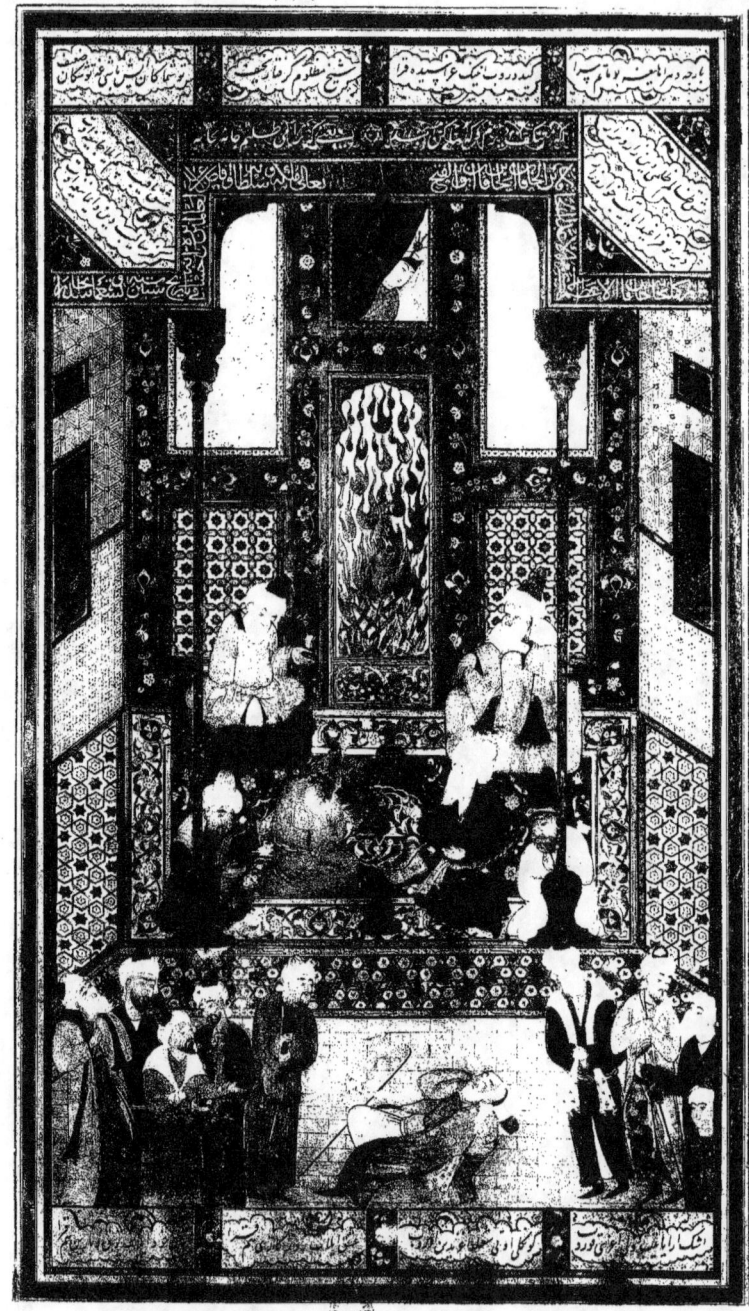

MIR ALI SHIR NAWAÏ

Lisan ut-taïr.

(Ms. supp. turc 996, fol. 20).

Pl. XLIV.

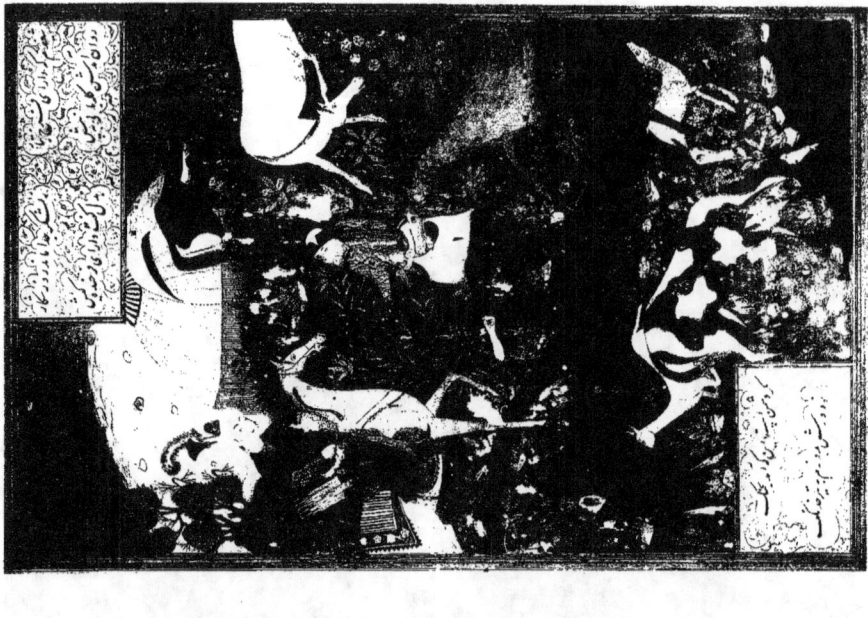

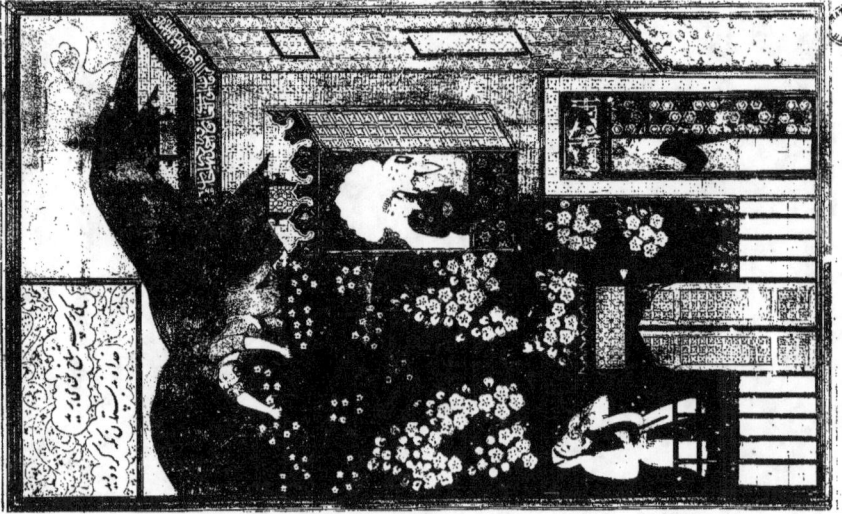

Publication de la S. F. R. M. P. 1914-1920.

SADI
Boustan.

(Ms. suppl. persan 1187. a. fol. 27 v° et b. fol. 10 v°)

Phototypie Berry

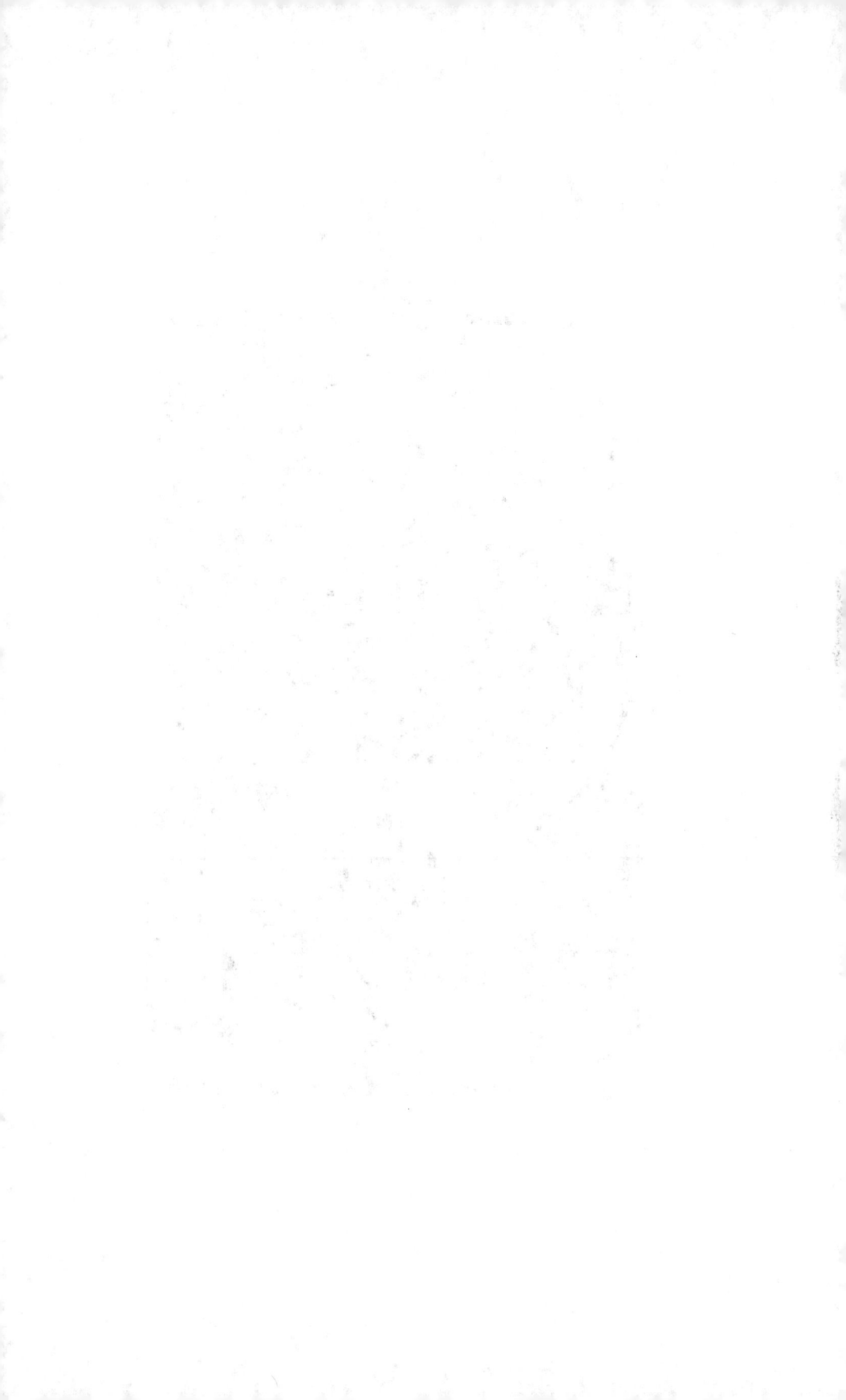

SADI

Boustan.

(Ms. supp. persan 1187, fol. 90).

BADR AD-DIN HILALI
Les vertus des amants.
(Ms. subb bergay 1298 a, fol. 20 et b. fol. 20).

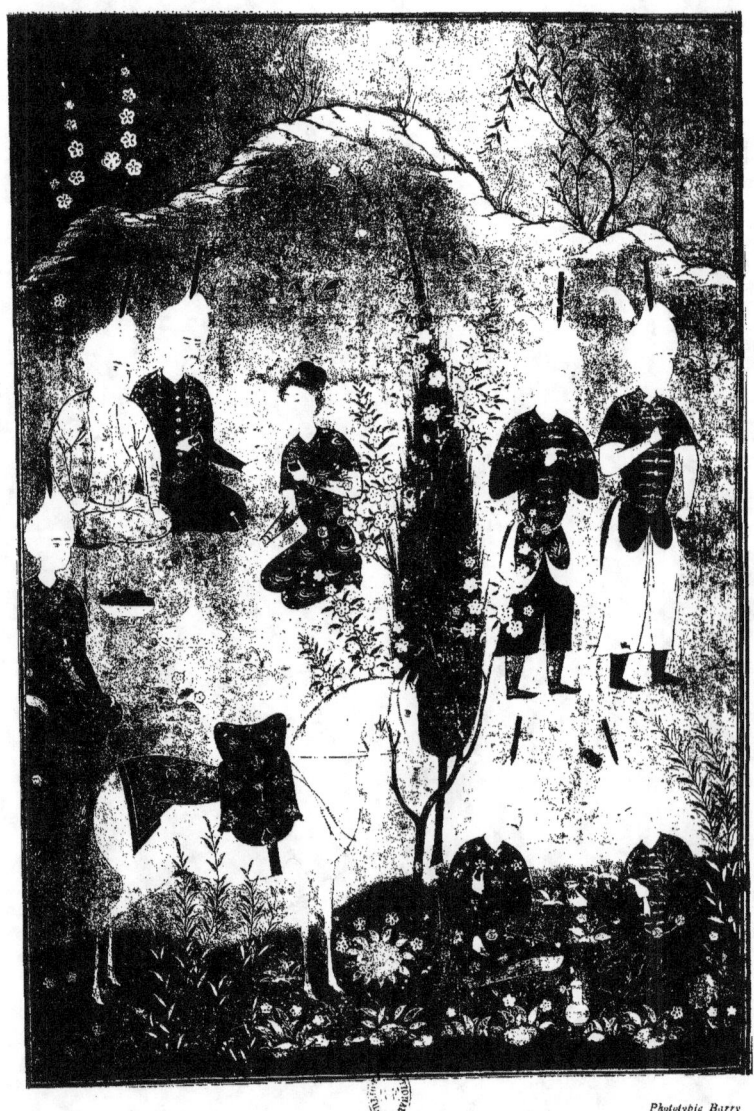

FIRDAUSI

Livre des Rois.

(Ms. supp. persan 489, fol. 3).

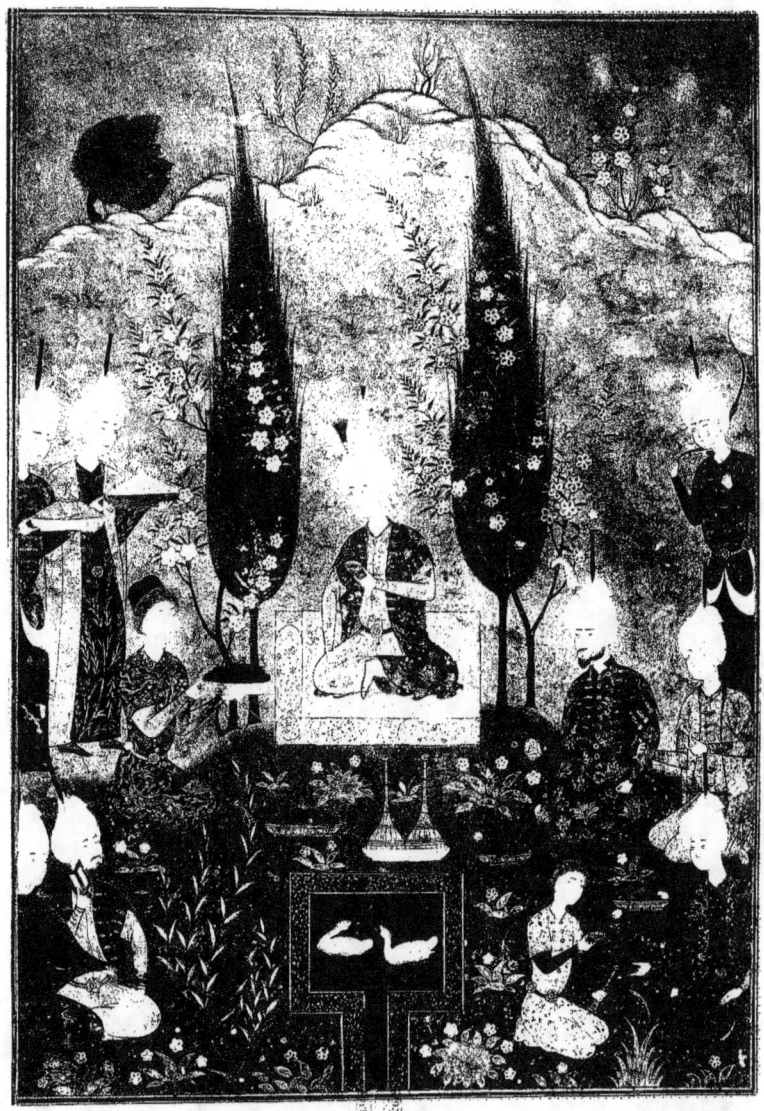

FIRDAUSI

Livre des Rois.

(Ms. supp. persan 489, fol. 2 v°).

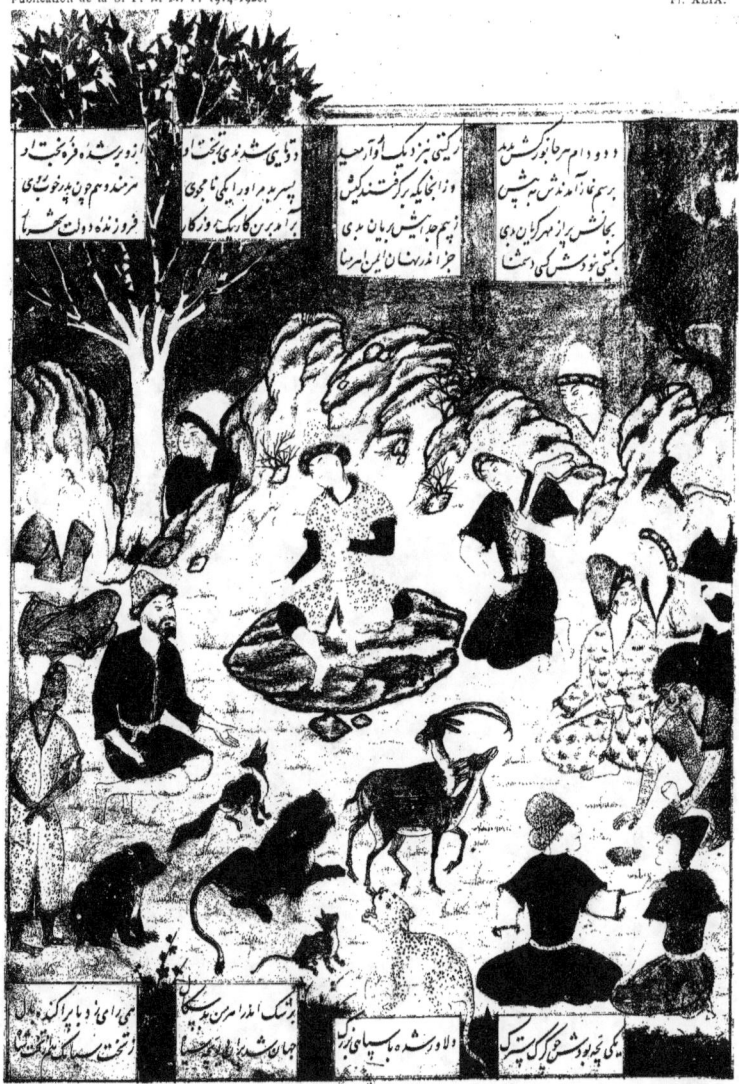

FIRDAUSI
Livre des Rois.
(Ms. supp. persan 489, fol. 16 v°).

Pl. L.

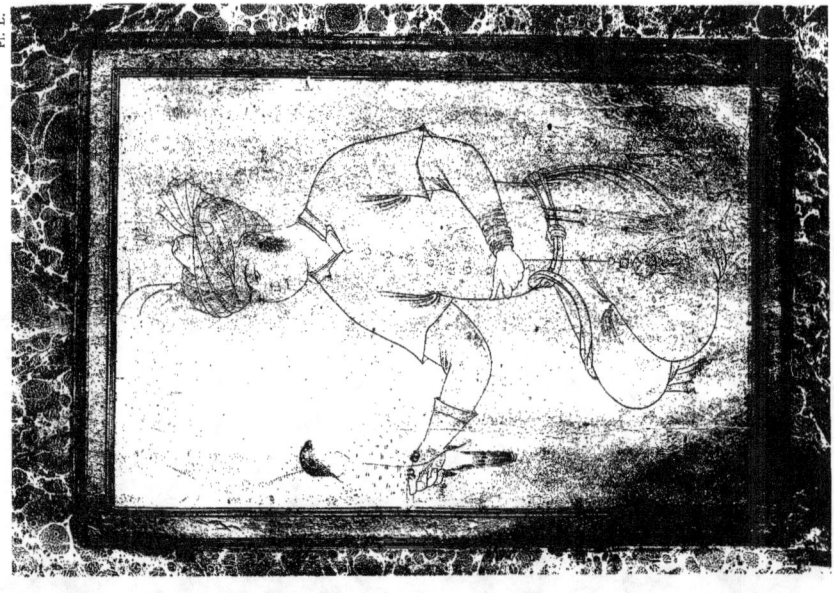

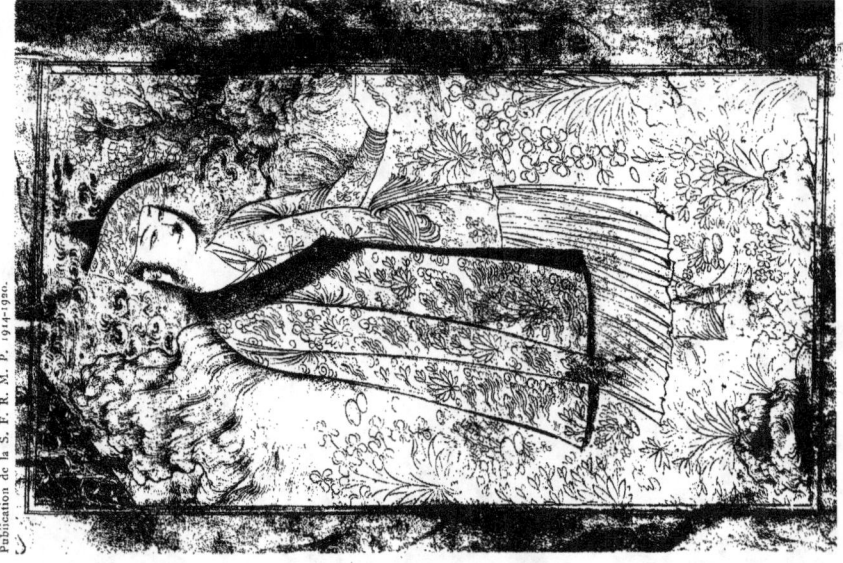

Publication de la S. F. R. M. P. 1924-1930.

Album de peintures safavies.
(Ms. arabe 6074, a. fol. 3 et b. fol. 1 v°).

Photorypie Berry

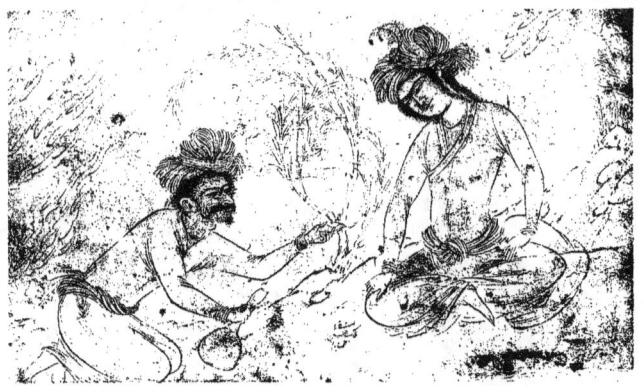
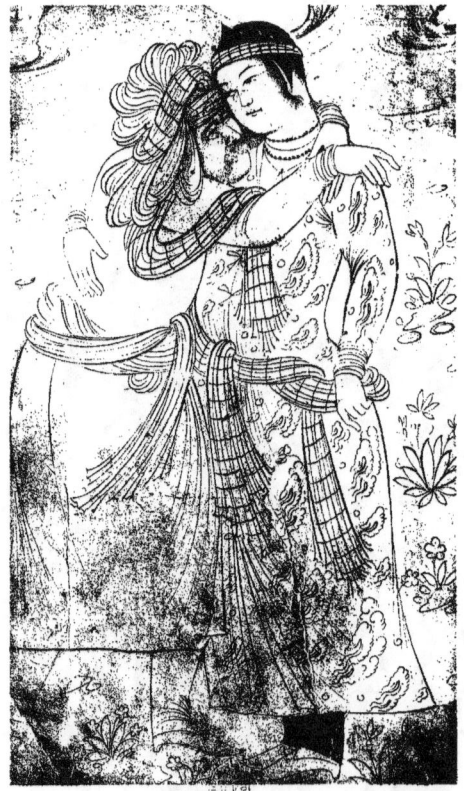

Album de peintures safavies

(Ms. arabe 6074, a. fol. 4 et b. fol. 5).

SULTAN HOSAÏN MIRZA.
Biographies des Mystiques célèbres.
(Ms. supp. persan 1559, a. fol. 16 v° et b. fol. 188 v°)

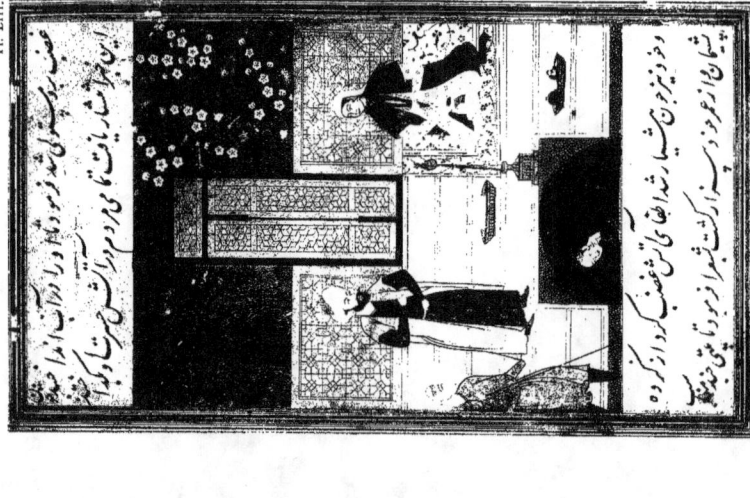
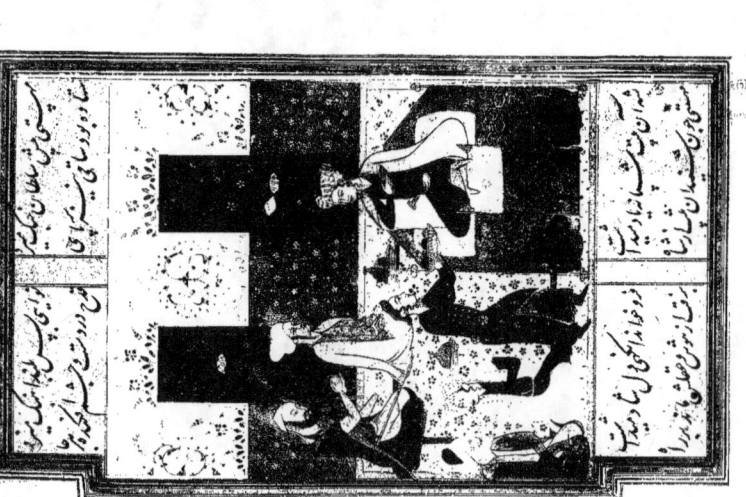

SULTAN HOSAÏN MIRZA

Biographies des Mystiques célèbres.

(Ms. supp. persan 1559, a. fol. 253 et b. fol. 260).

Pl. LIV.

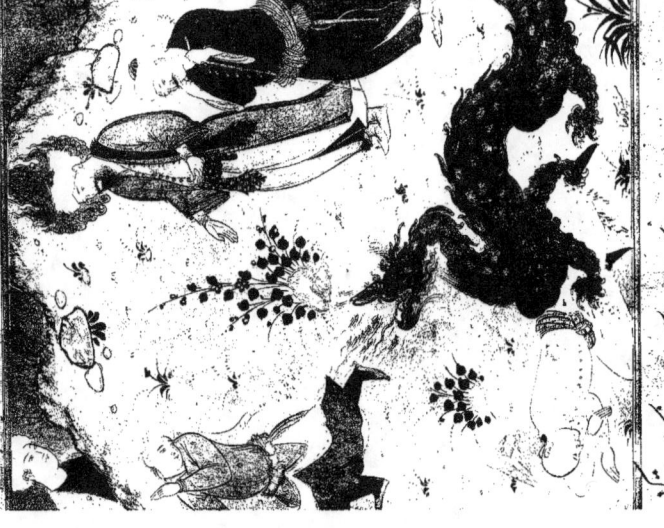

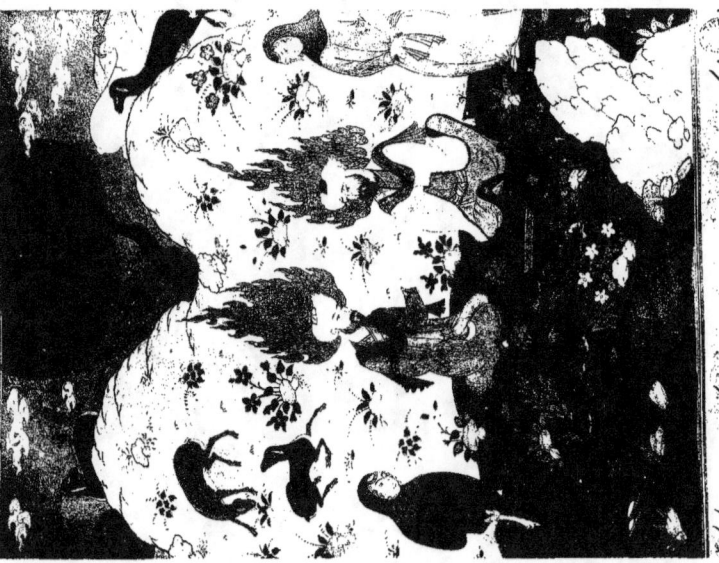

ISHAK AL-NISHAPOURI
Histoire des Prophètes.
(Ms. suppl. persan 1313, a. fol. 72 v° et b. fol. 79 r°).

Pl. LV.

ISHAK AL-NISHAPOURI
Histoire des Prophètes.

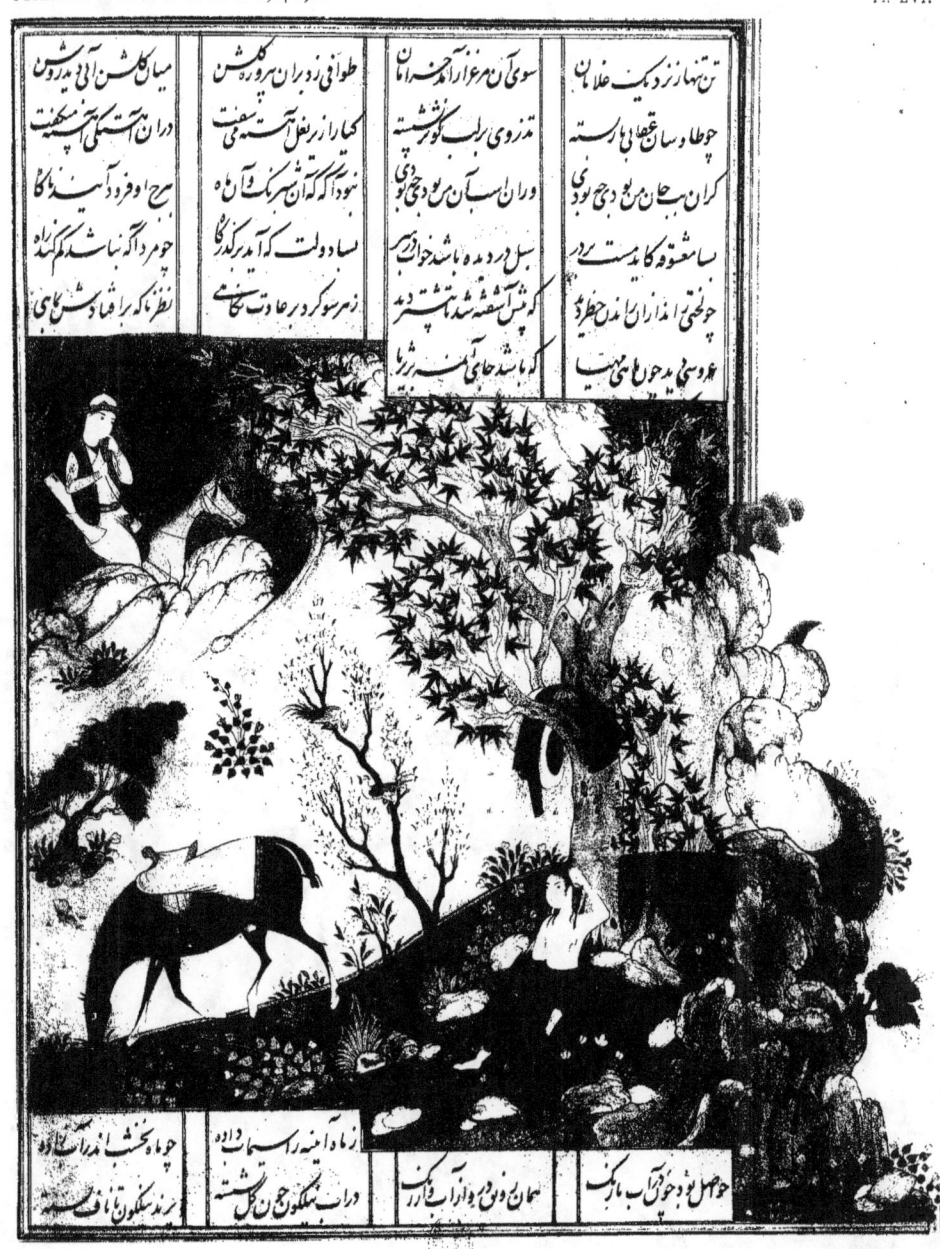

NIZAMI

Histoire des amours de Khosrau et de Shirin.

(Ms. supp. persan 1029, fol. 49 v°).

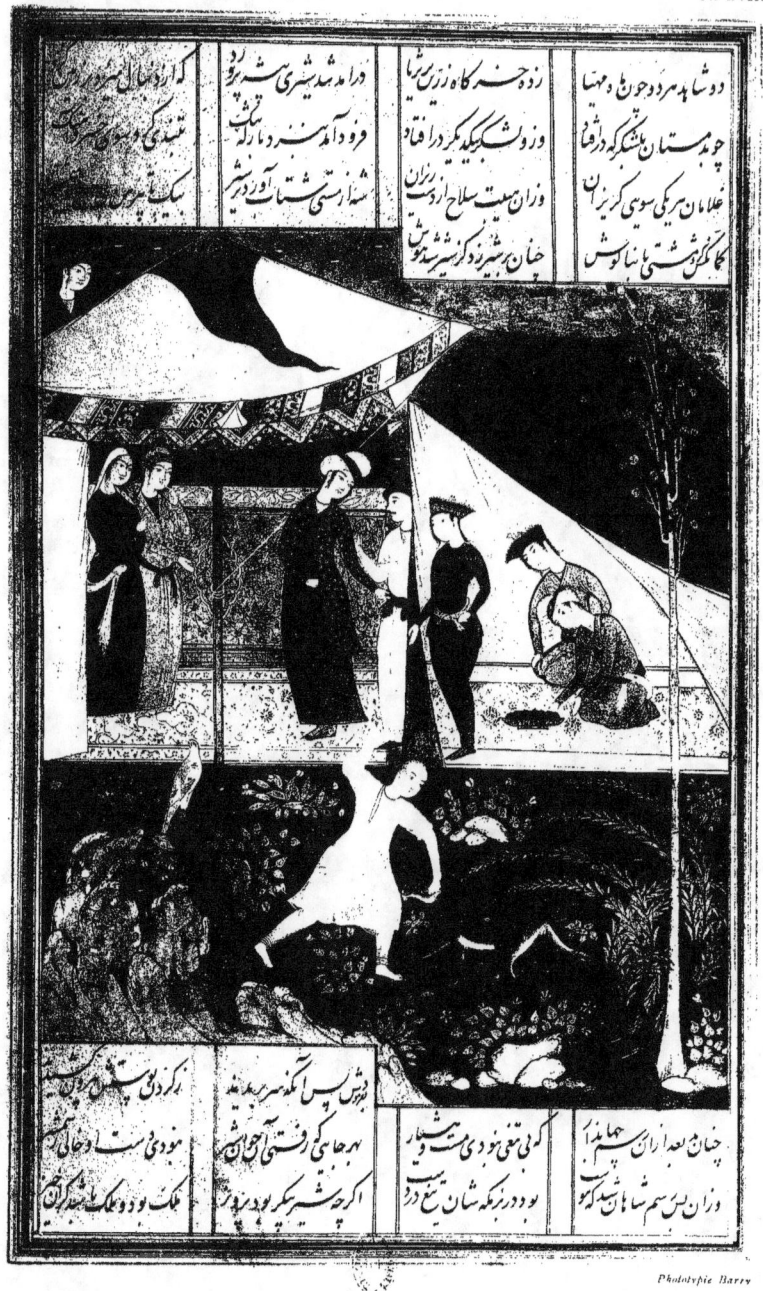

NIZAMI

Histoire des amours de Khosrau et de Shirin.

(Ms. supp. persan 1029, fol. 58 v°).

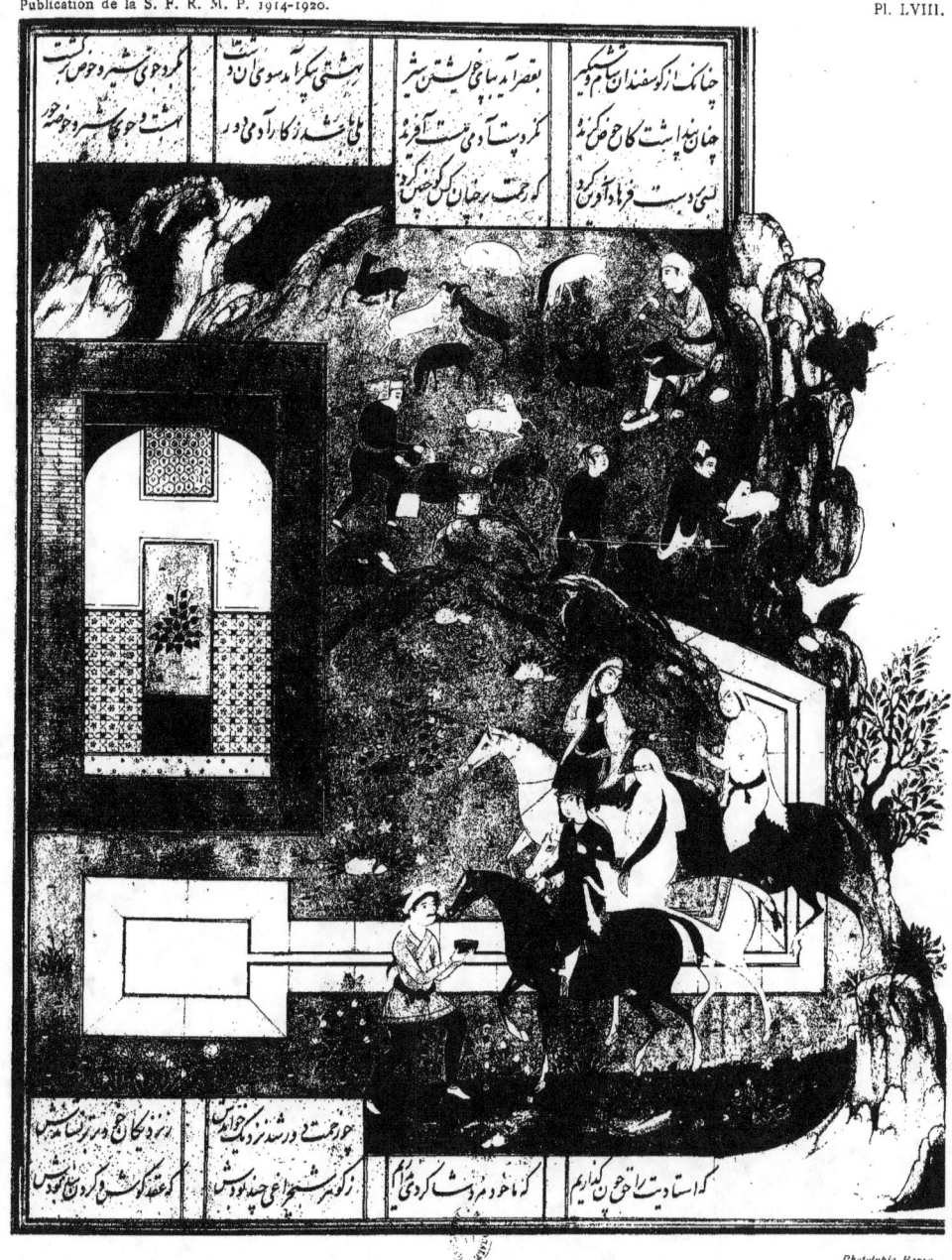

NIZAMI

Histoire des amours de Khosrau et de Shirin.

(Ms. supp. persan 1029, fol. 74 v°).

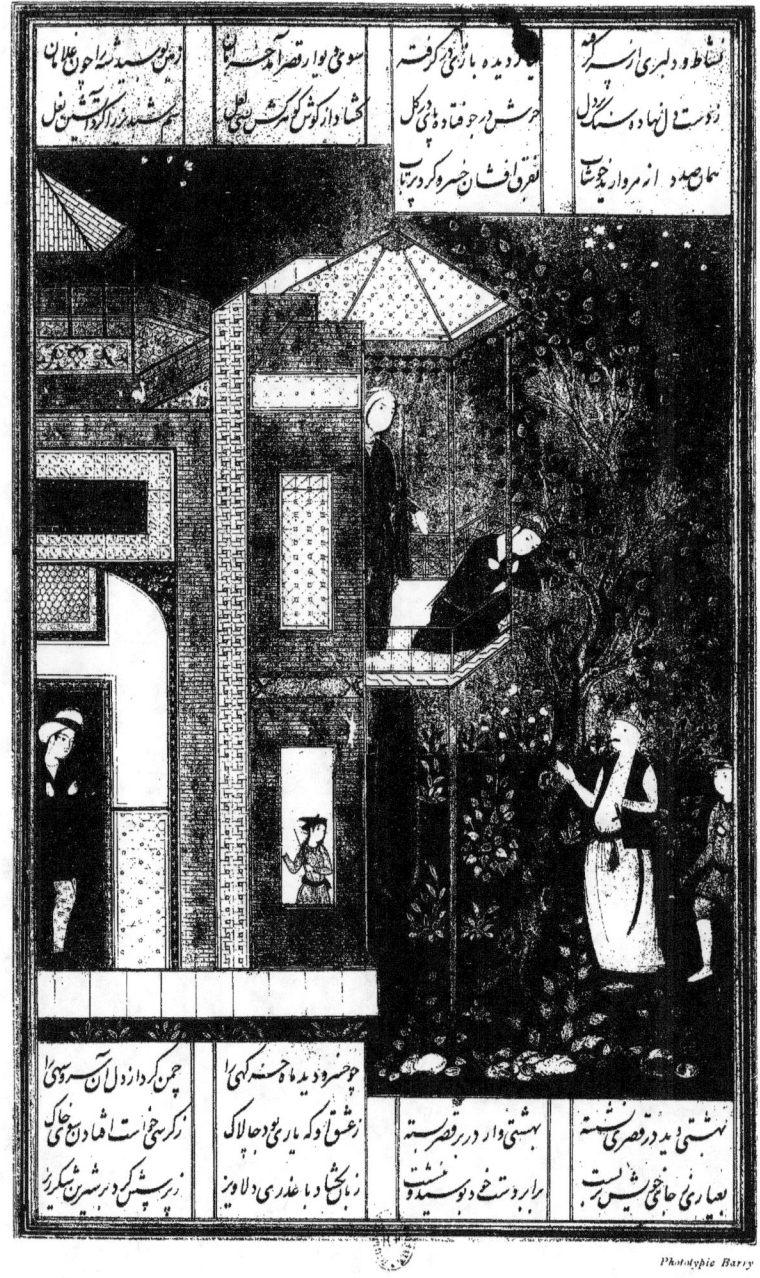

NIZAMI

Histoire des amours de Khosrau et de Shîrîn.

(Ms. supp. persan 1029, fol. 90 v°).

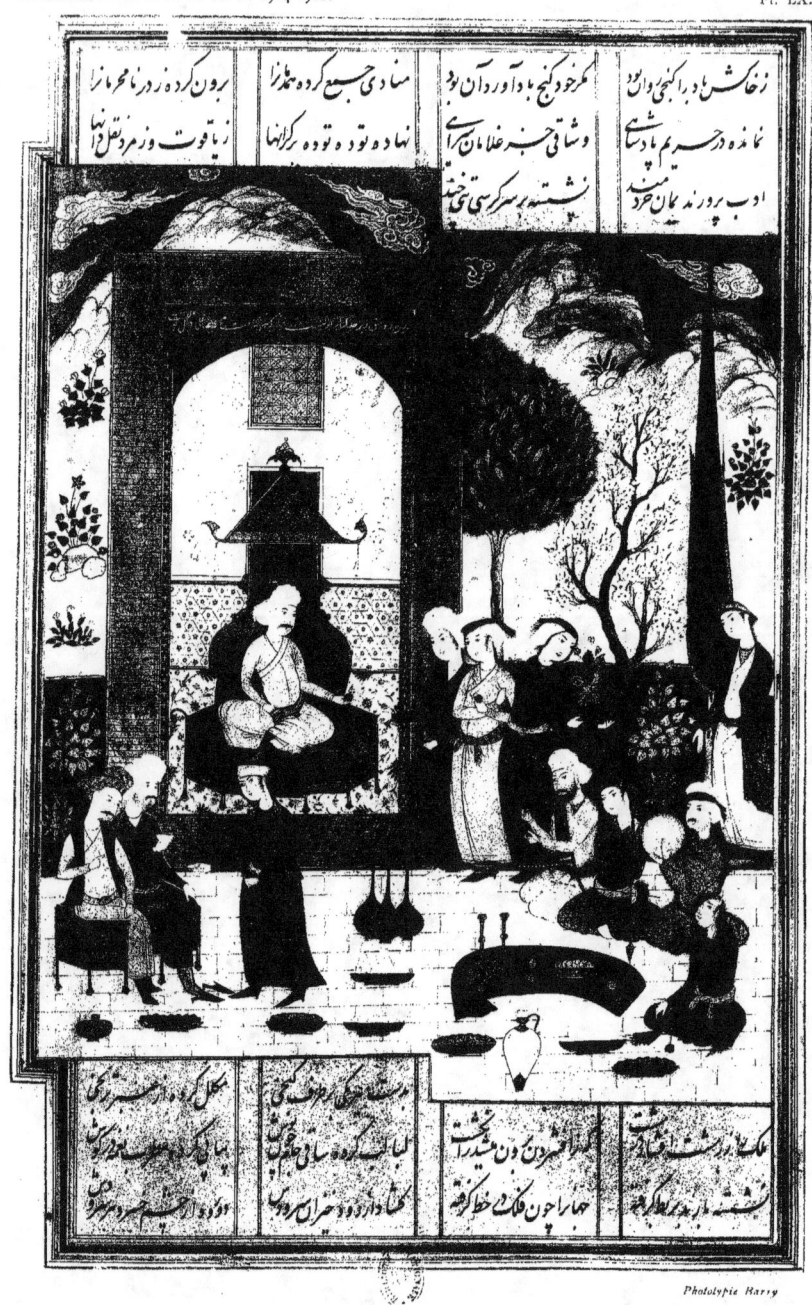

NIZAMI

Histoire des amours de Khosrau et de Shirin.

(Ms. supp. persan 1029, fol. 100).

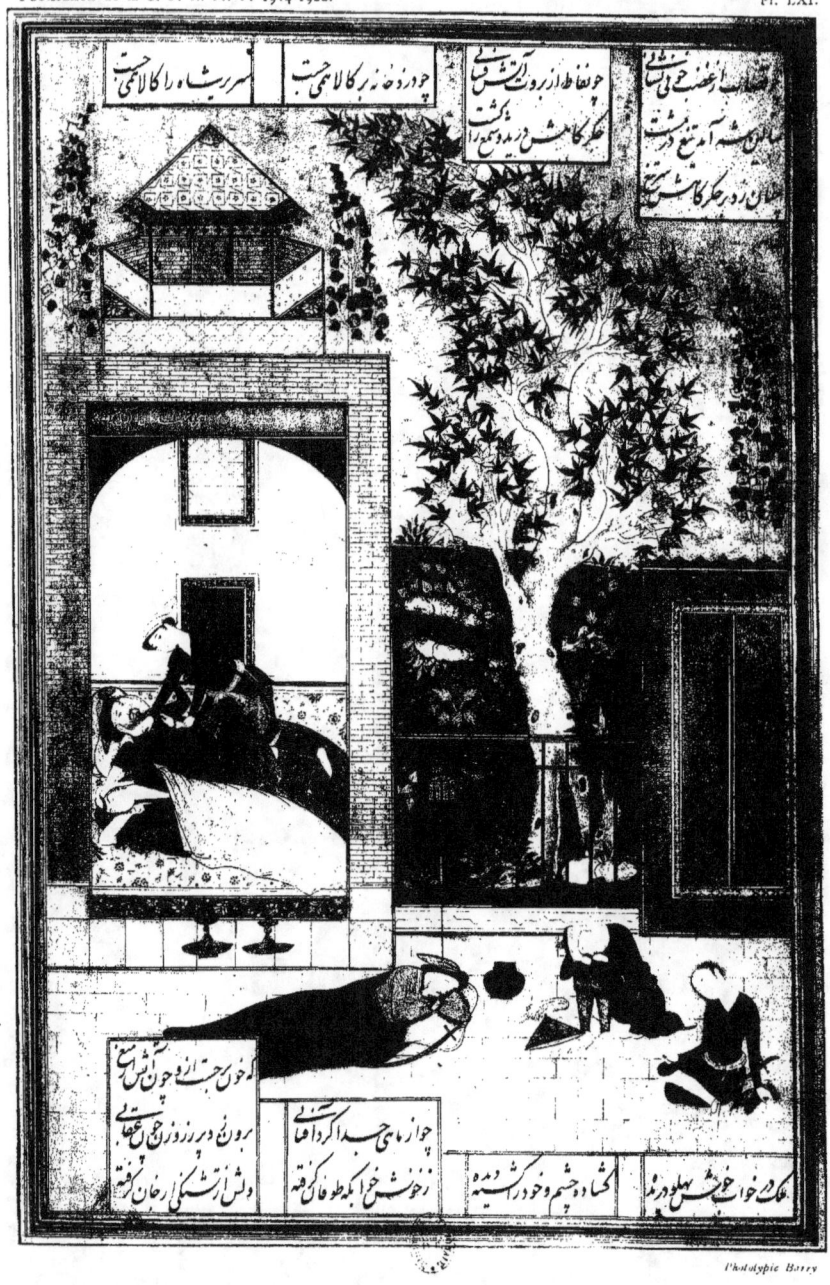

NIZAMI

Histoire des amours de Khosrau et de Shirin.

(Ms. supp. persan 1029, fol. 113).

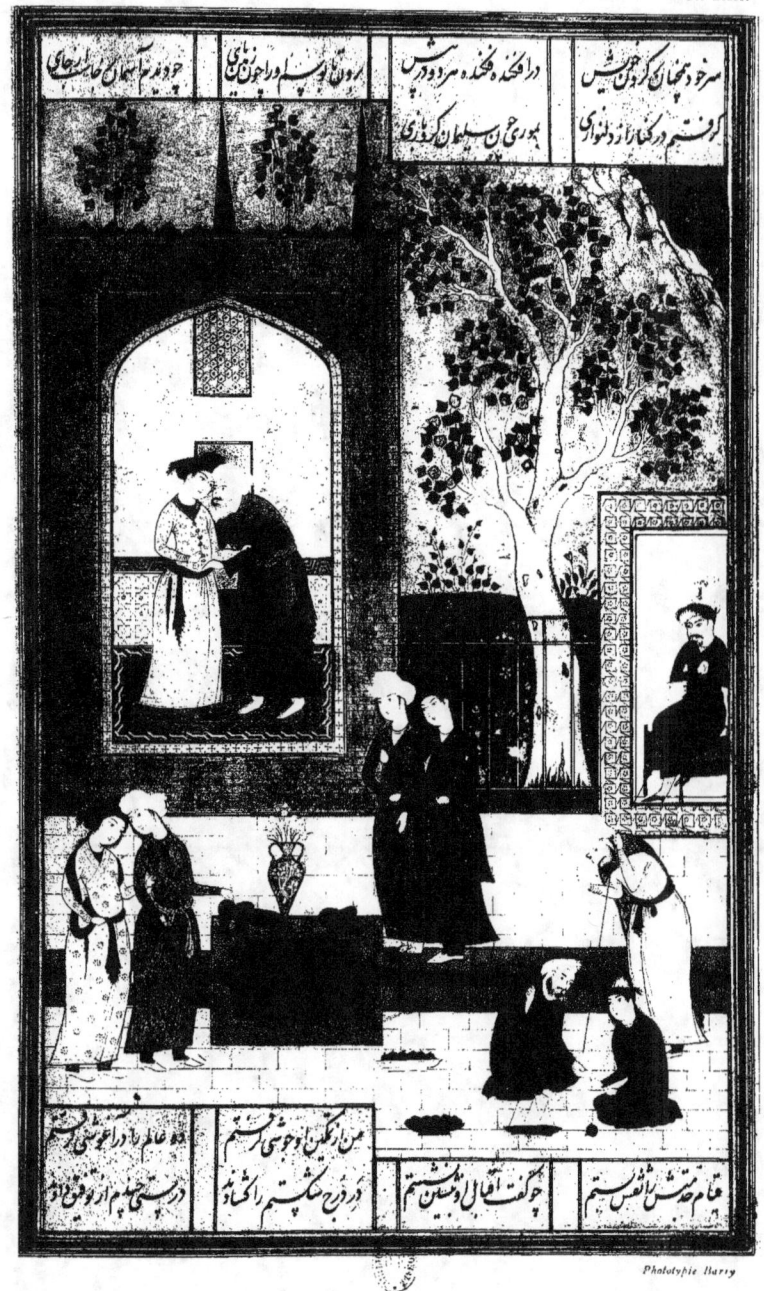

NIZAMI

Histoire des amours de Khosrau et de Shirin.

(Ms. supp. persan 1029, fol. 120 v°).

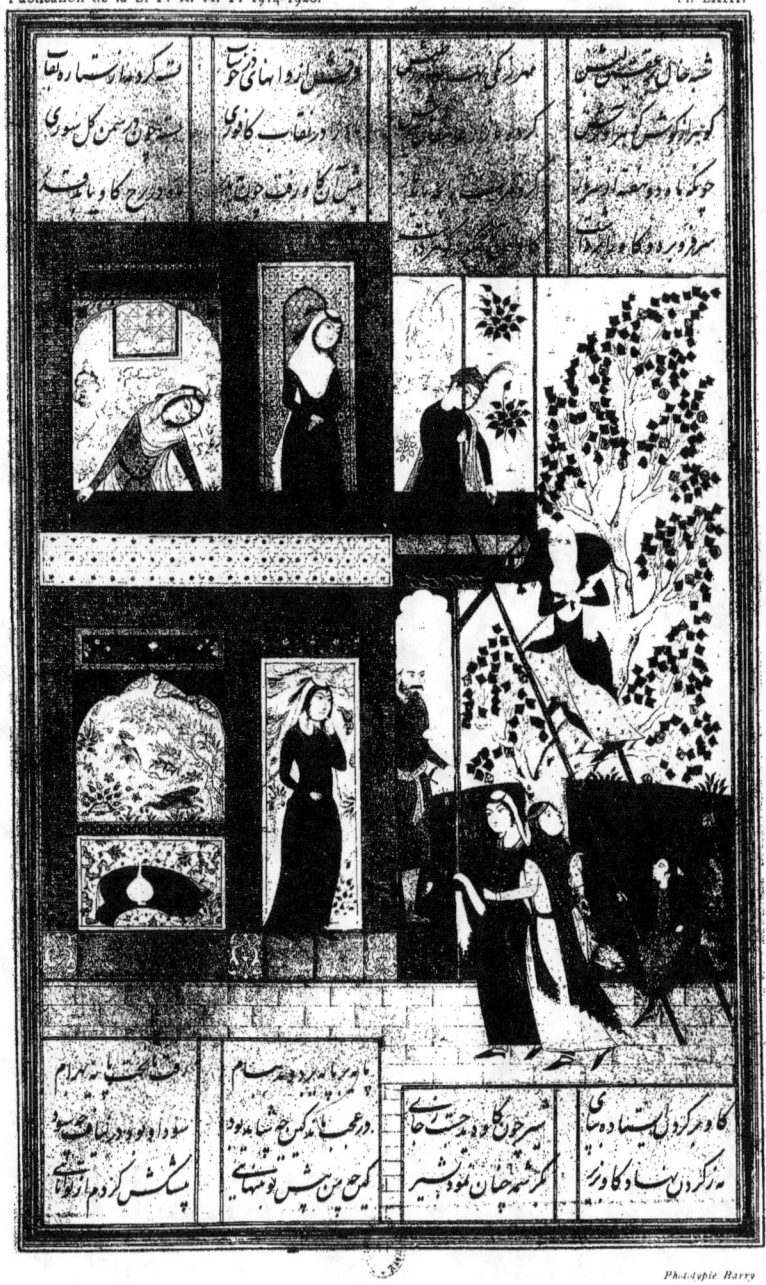

NIZAMI

Les sept portraits.

(Ms. supp. persan 1029, fol. 203 v°).

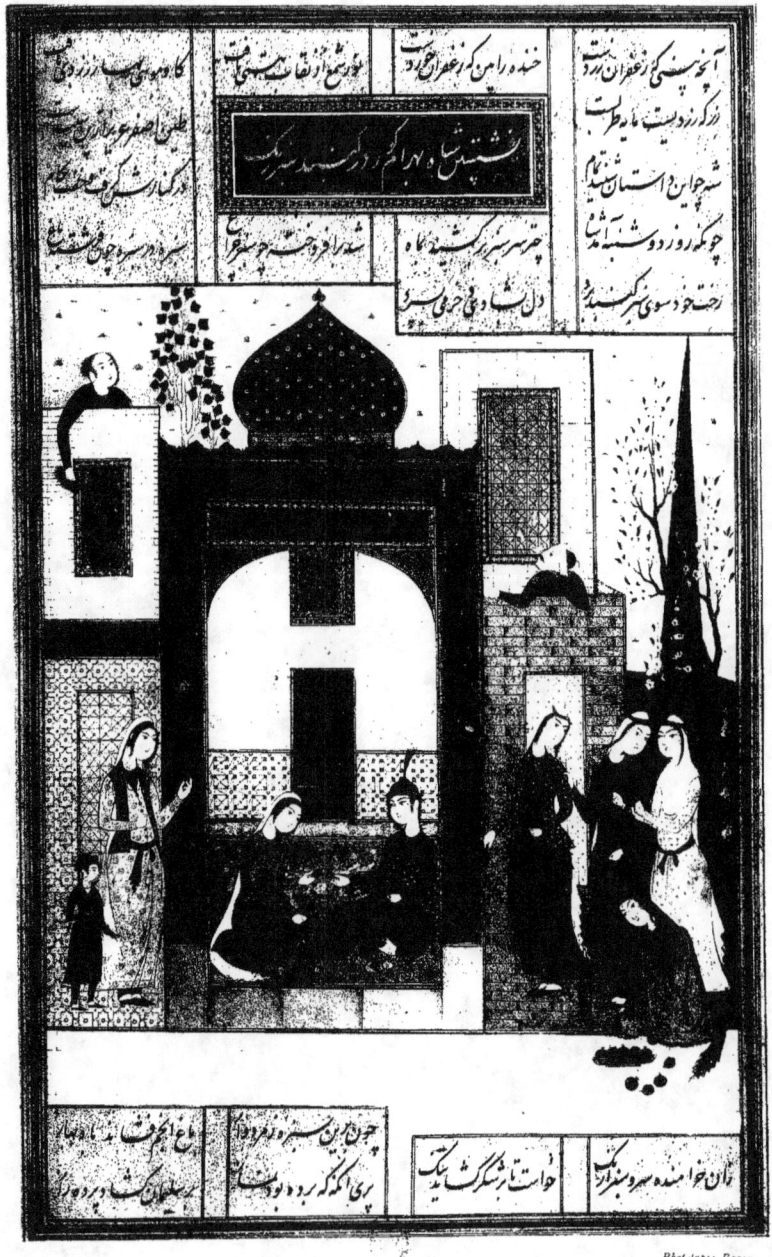

NIZAMI

Les sept portraits.

(Ms. supp. persan 1029, fol. 219 v°).

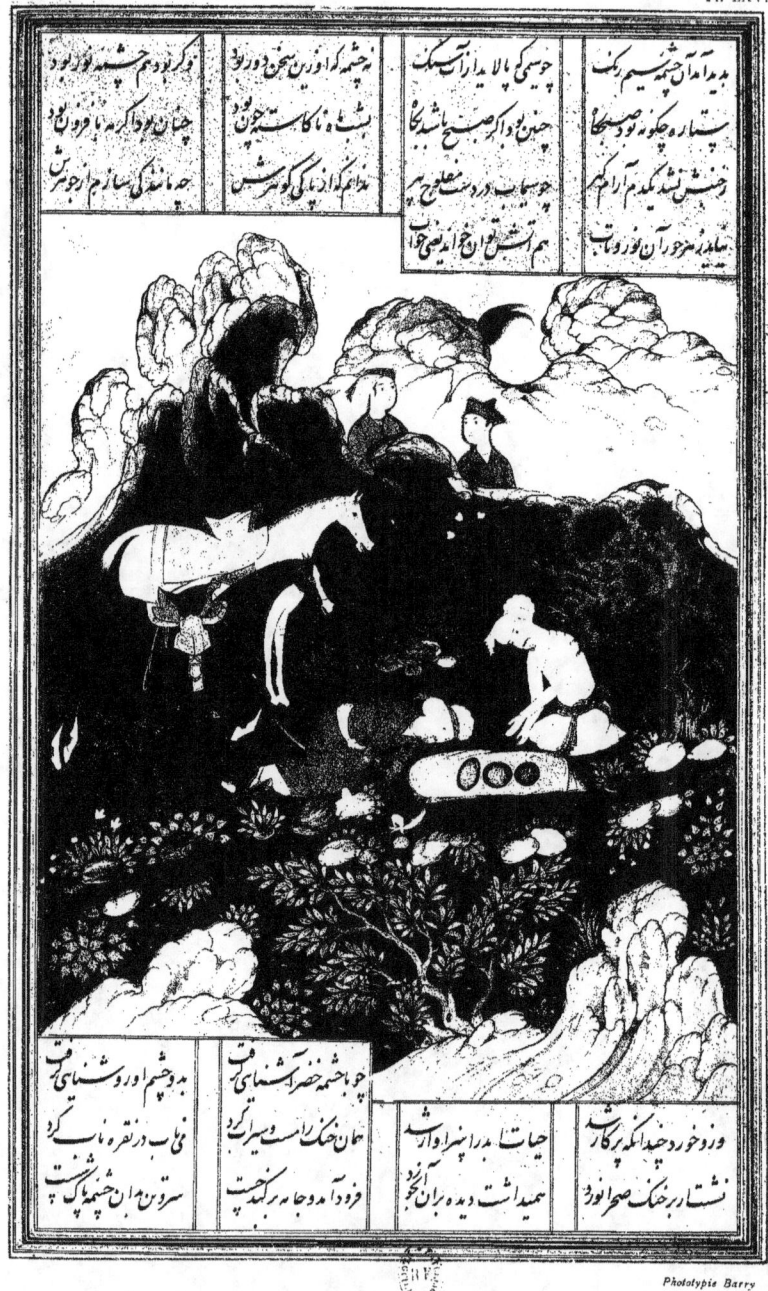

NIZAMI

Histoire d'Alexandre le Grand.

(Ms. supp. persan 1029, fol. 336).

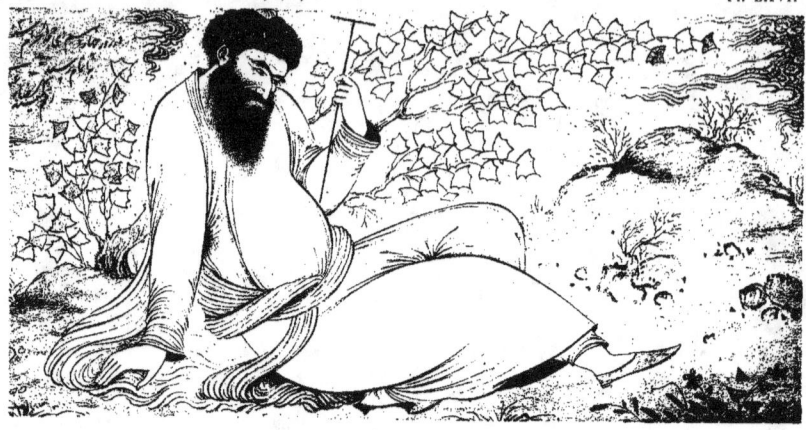

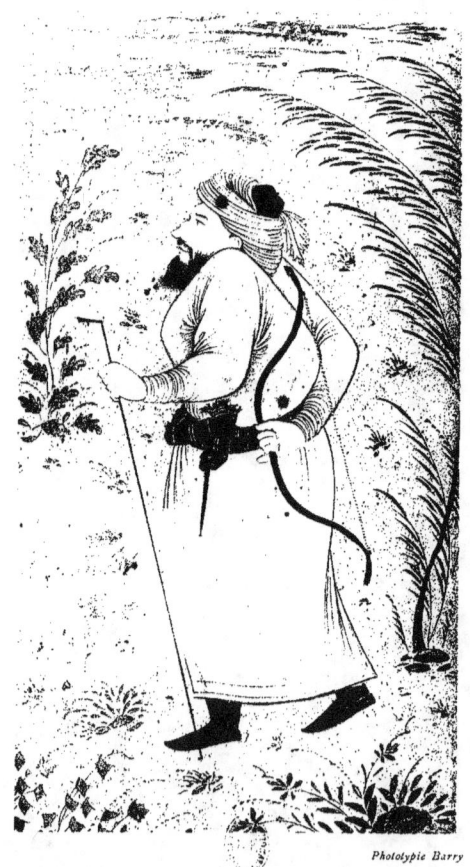

Album de peintures safavies.

(Ms. supp. persan 1572, a. page 22 et b. page 4).

Pl. LXVII.

Publication de la S. F. R. M. P. 1914-1920.

Album de peintures safavies.

(Ms. supp. persan 1572, a. page 24 et b. page 5).

Phototypie Berry

Pl. LXVIII.

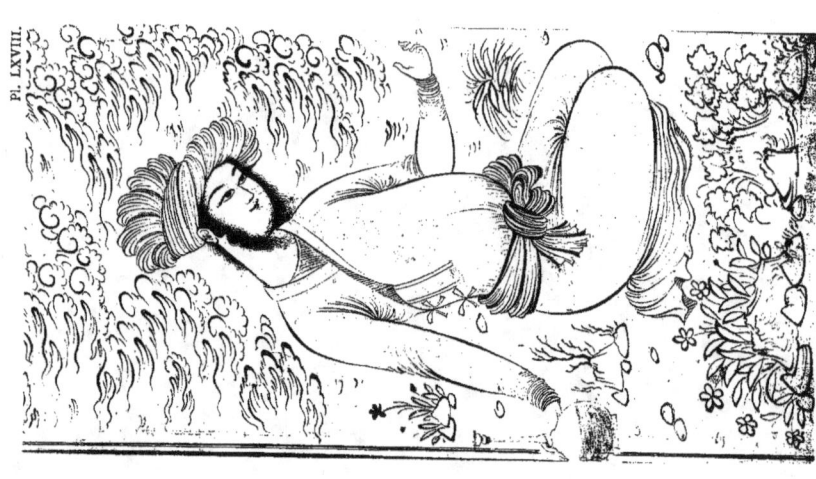

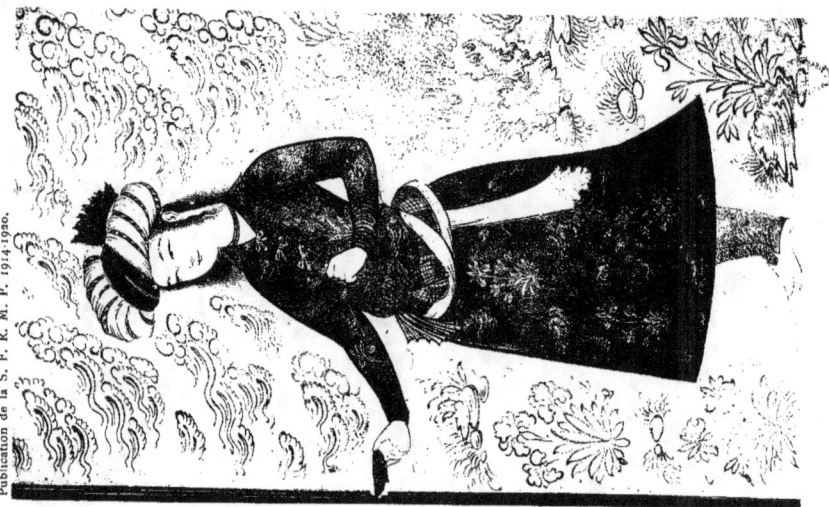

Album de peintures safavies.
(Ms. supp. persan 1572, a. page 7 et b. page 101).

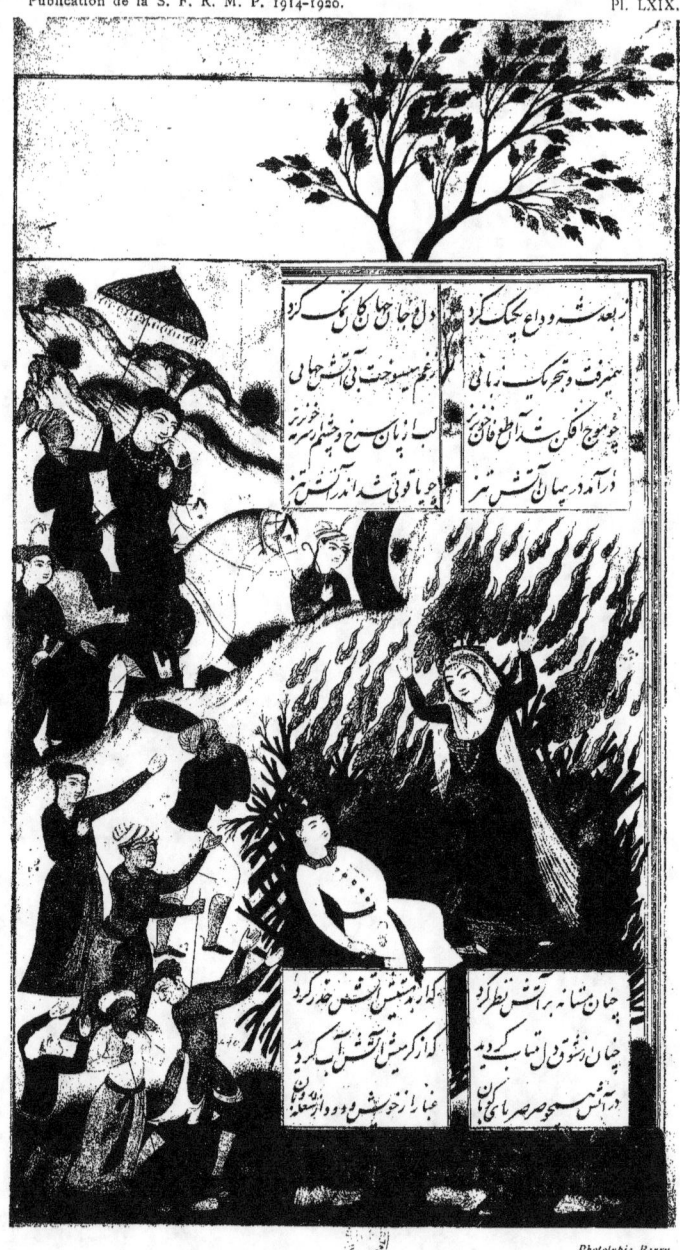

RIZA NAUÏ

Souz ou Goudaz.

(Ms. supp. persan 769, fol. 17).

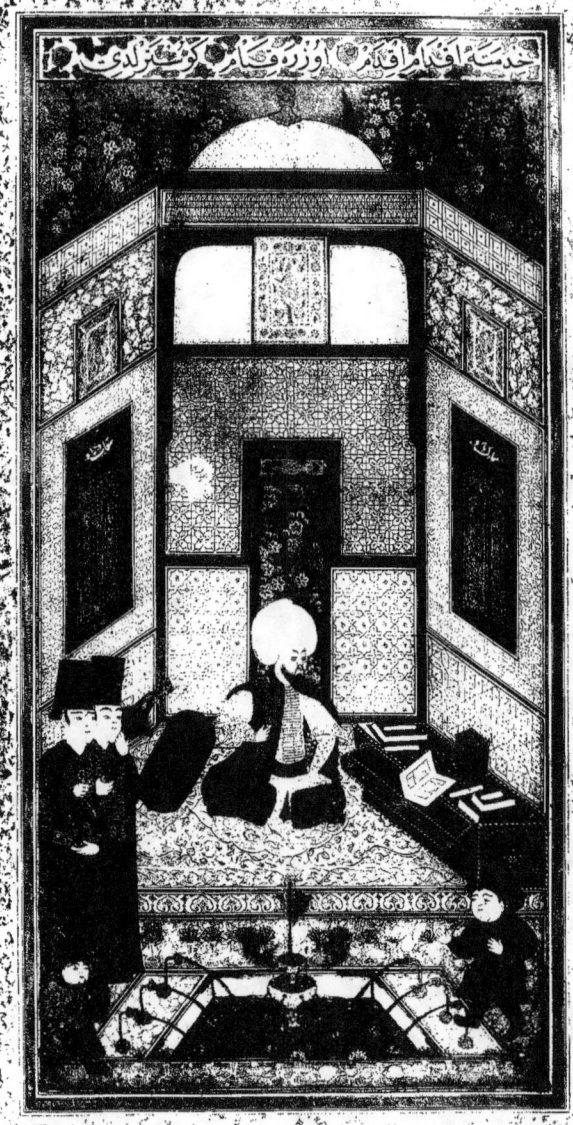

SIDI MOHAMMAD IBN AMIR HASAN AS-SOOUDI
Traité d'Astrologie.
(Ms. supp. turc 242, fol. 7 v°).

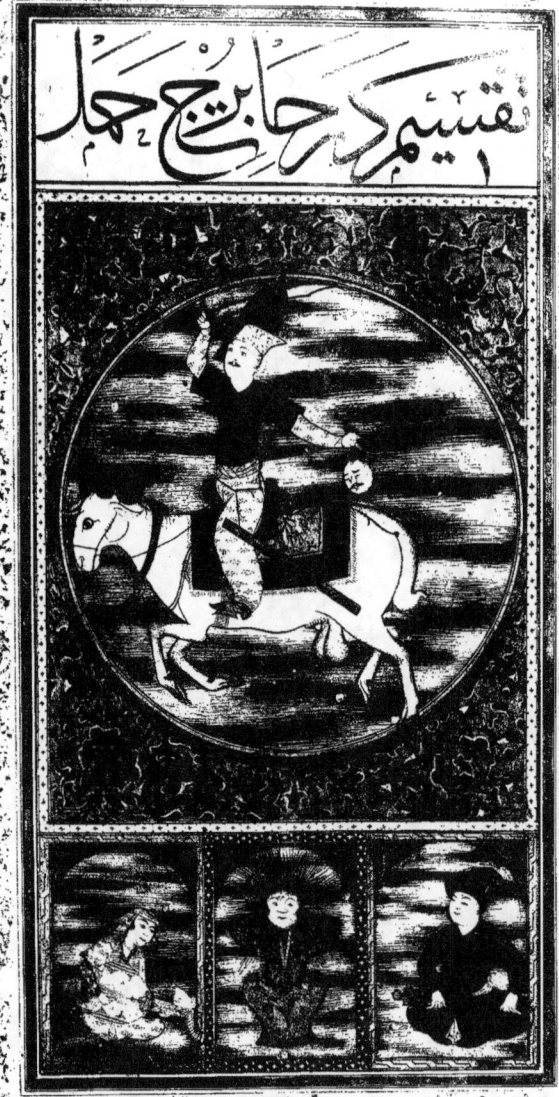

SIDI MOHAMMAD IBN AMIR HASAN AS-SOOUDI
Traité d'Astrologie.
(Ms. supp. turc 242, fol. 8 v°).

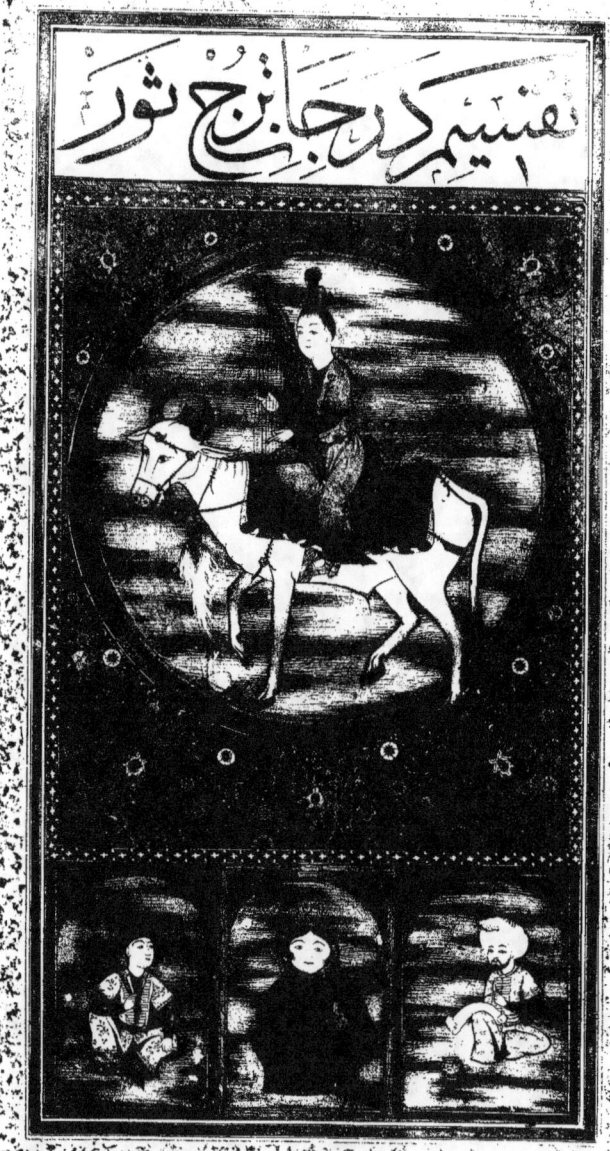

SIDI MOHAMMAD IBN AMIR HASAN AS-SOOUDI.
Traité d'Astrologie.
(Ms. supp. turc 242, fol. 10 v°).

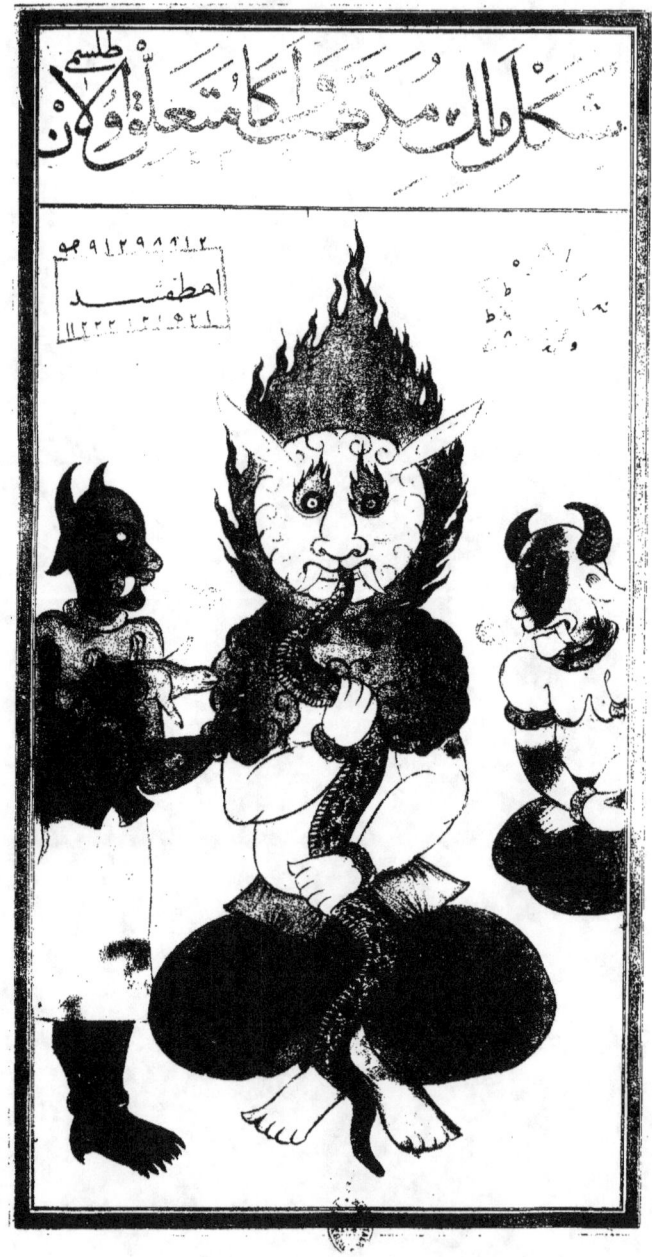

SIDI MOHAMMAD IBN AMIR HASAN AS-SOOUDI

Traité d'Astrologie.

(Ms. supp. turc 242, fol. 87 v°).

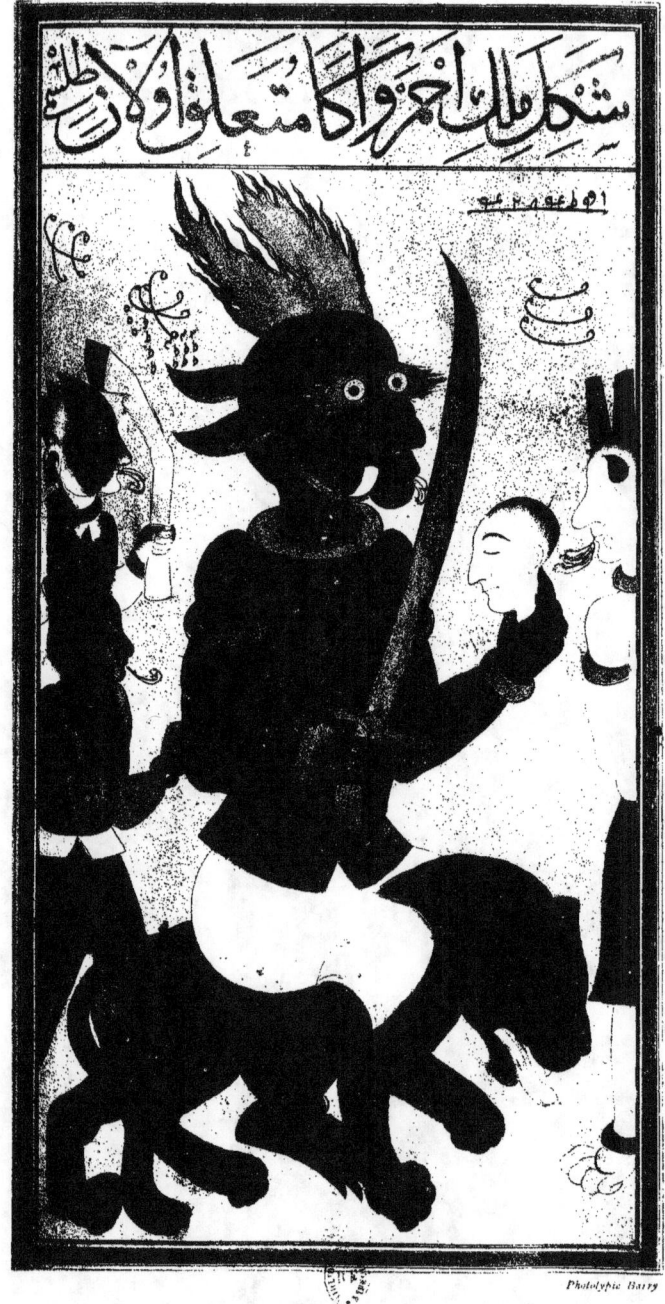

SIDI MOHAMMAD IBN AMIR HASAN AS-SOOUDI

Traité d'Astrologie.

(Ms. supp. turc 242, fol. 88 v°).

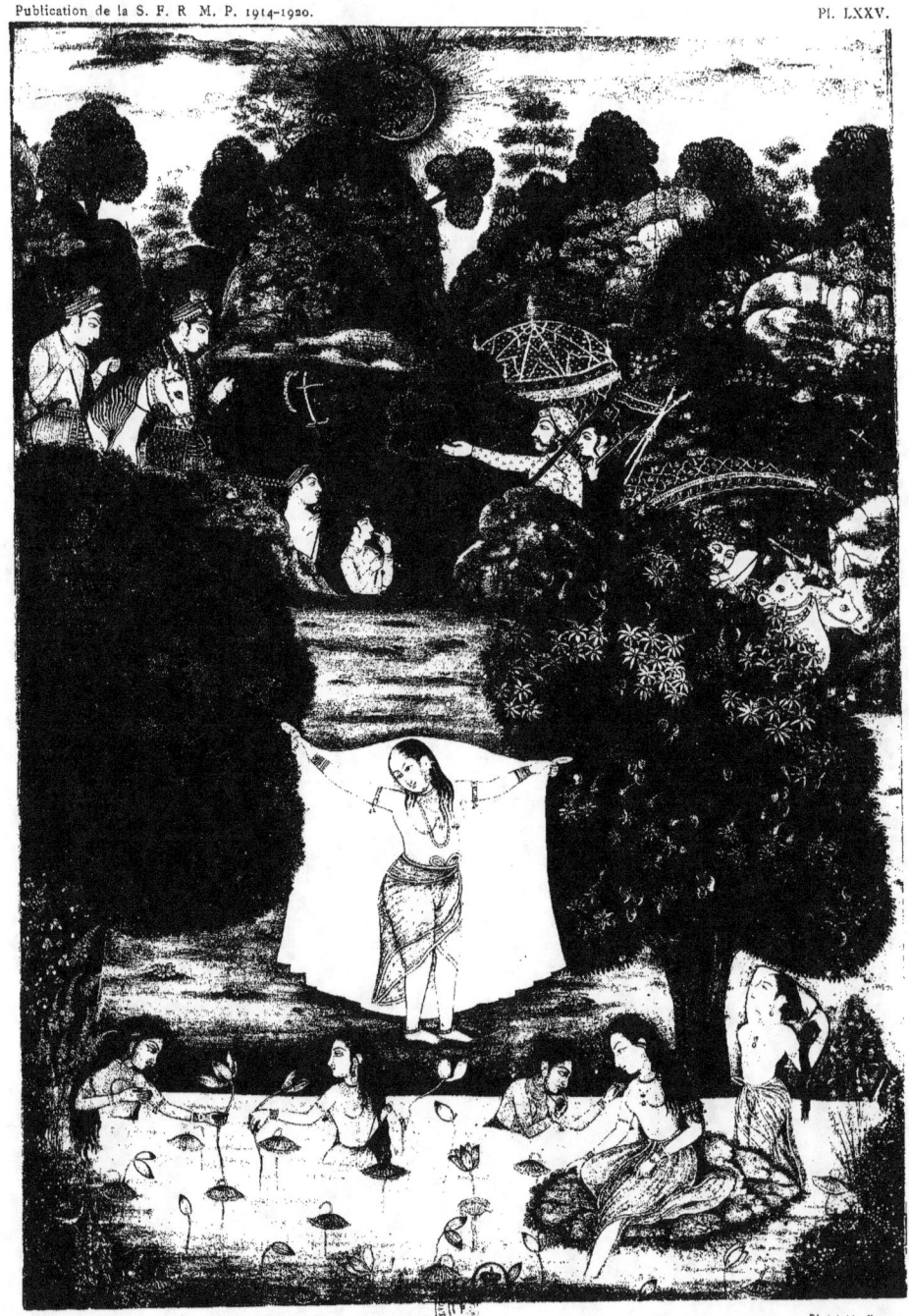

Dames hindoues au bain et cavaliers.

(Recueil de peintures indiennes OD. 43, fol. 39).

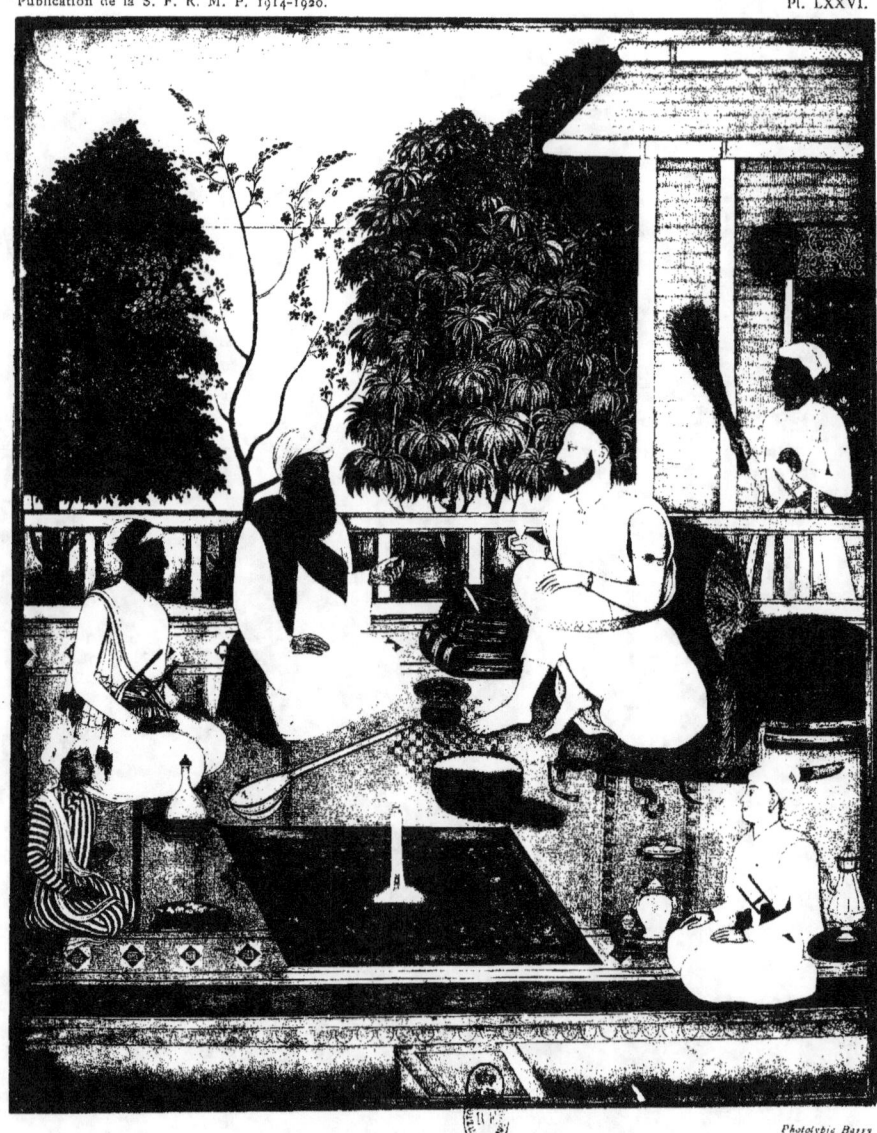

Un prince sikh s'entretenant avec un religieux.
(Recueil de peintures indiennes OD 43, fol. 24).

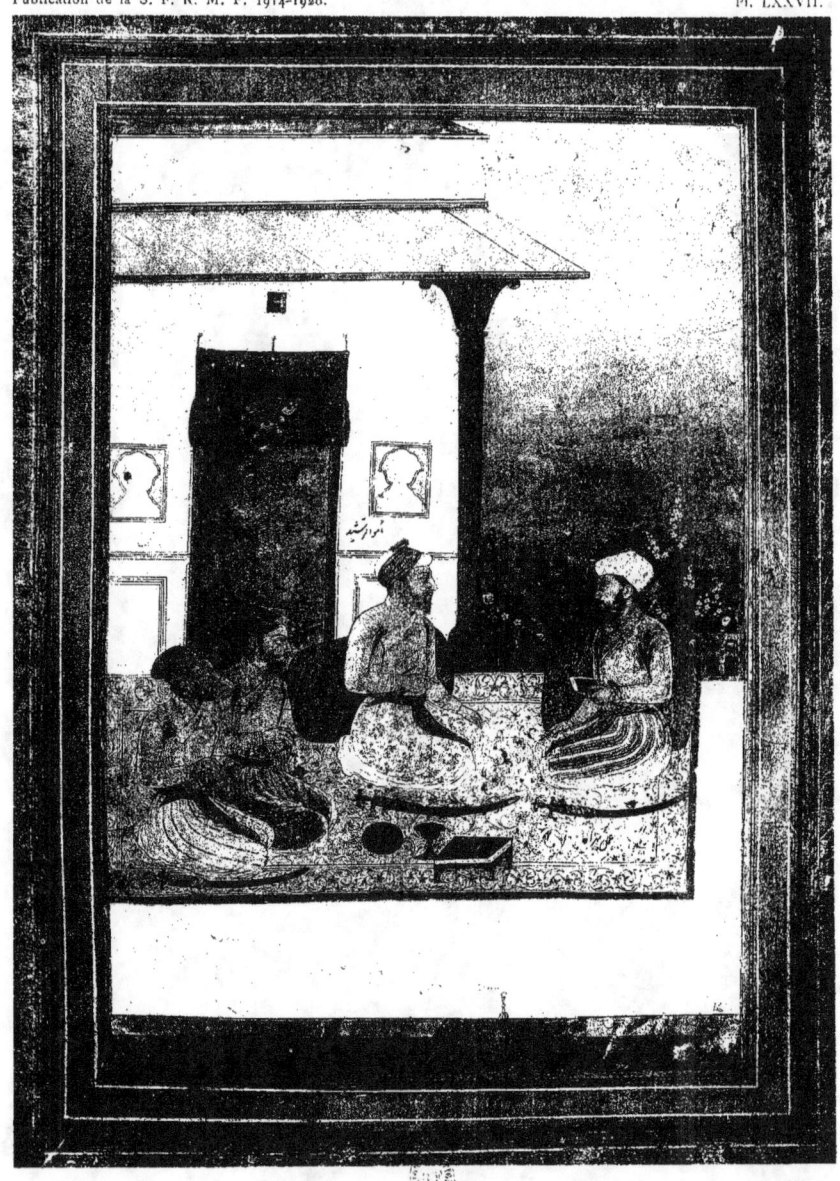

Un prince hindou signifiant ses ordres à l'un de ses officiers.

(Ms. arabe 6075, fol. 1 v°).

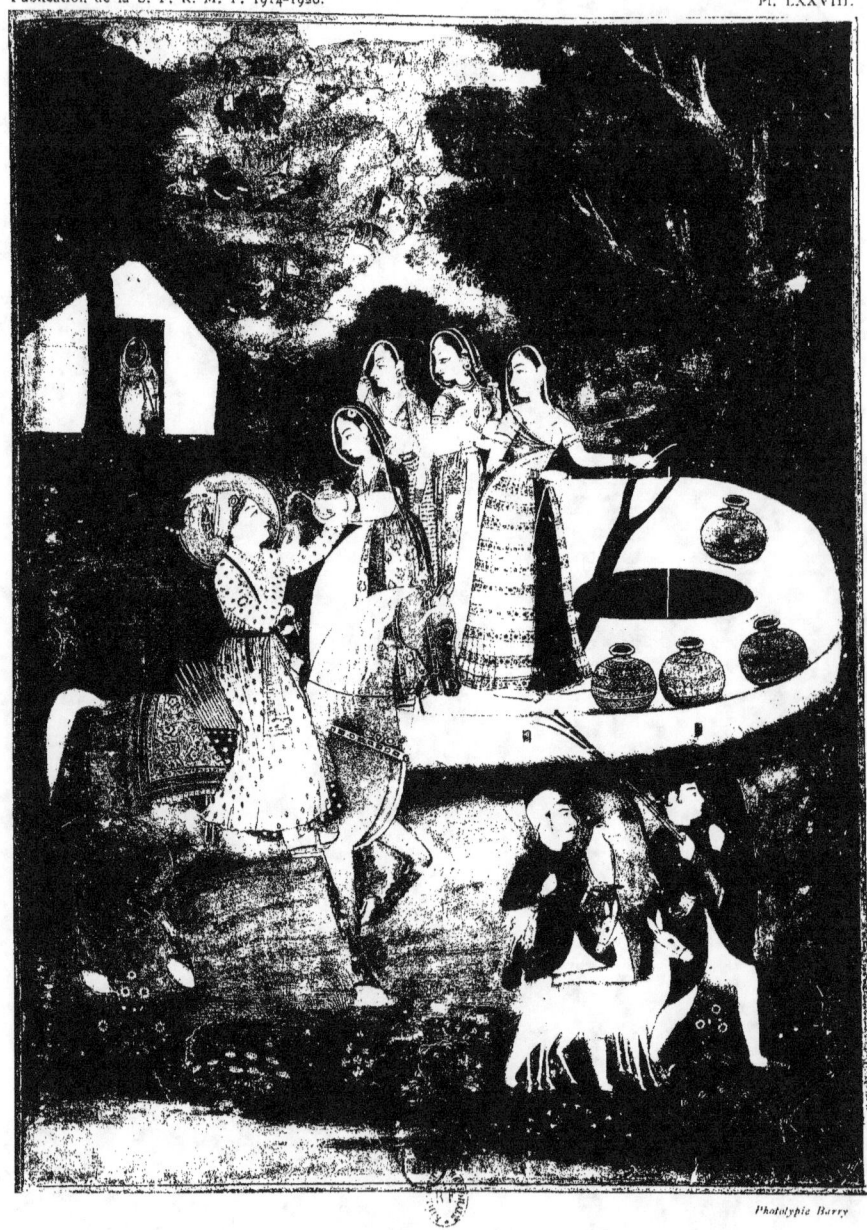

Dames hindoues offrant à boire à un prince moghol.

(Recueil de peintures indiennes QD 44, fol. 31).

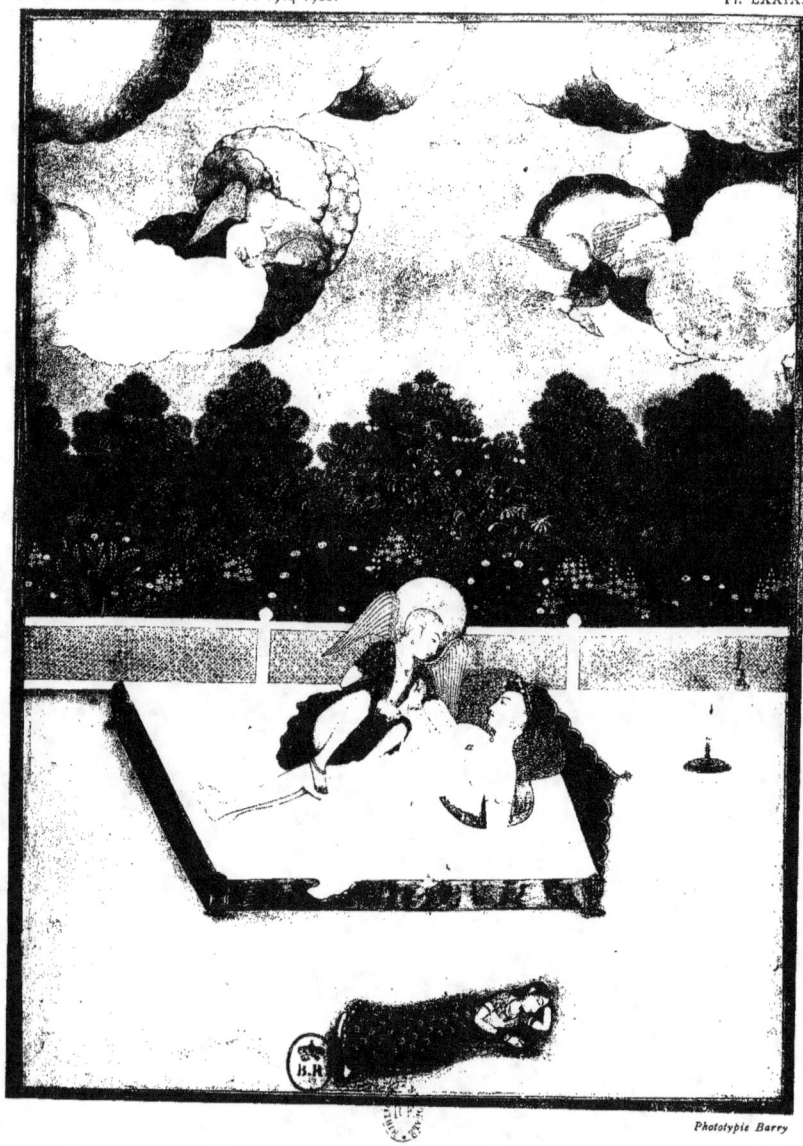

L'ange Gabriel venant réveiller Mahomet dans la nuit de l'Ascension.

(Recueil de peintures indiennes OD 44, fol. 29).

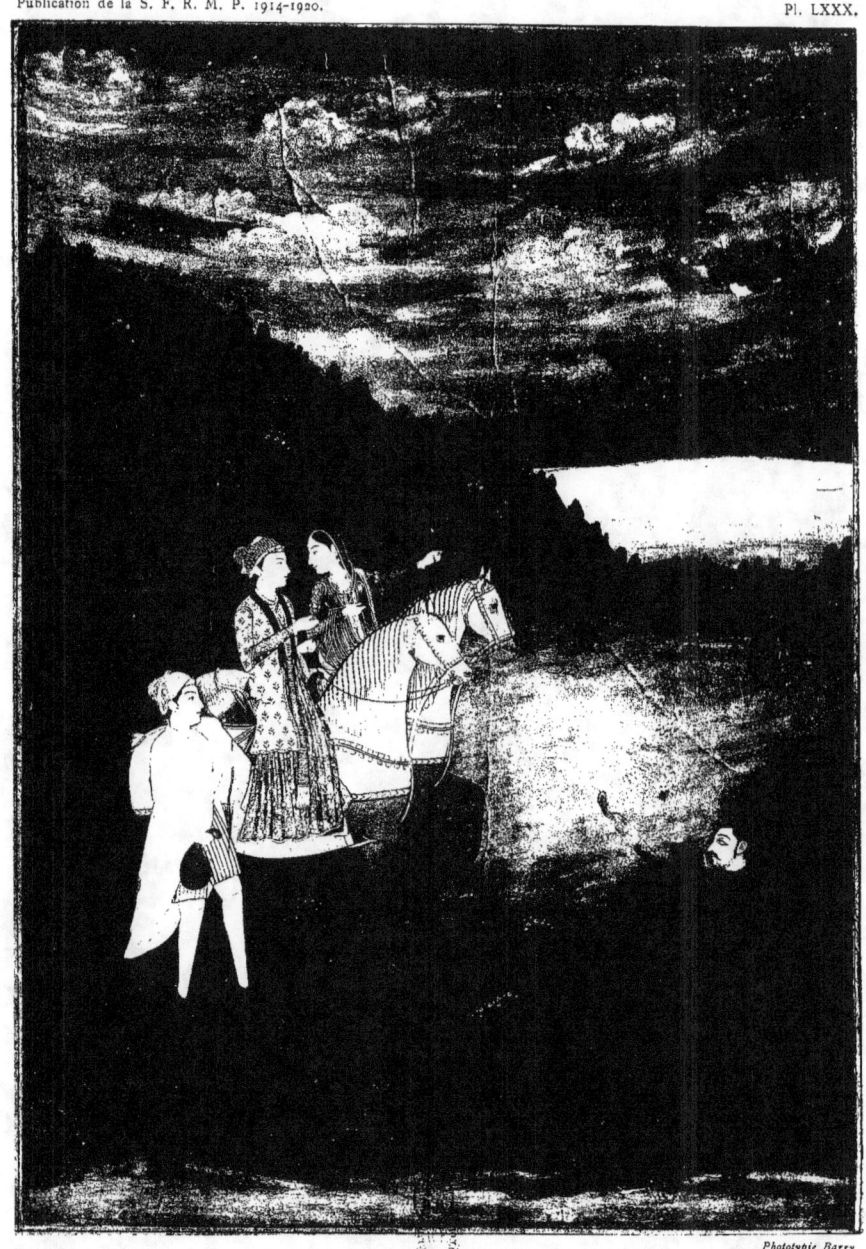

Raz Bahadour et Roupmati, à cheval, dans la nuit.

(Recueil de peintures indiennes OD 44, fol. 25).

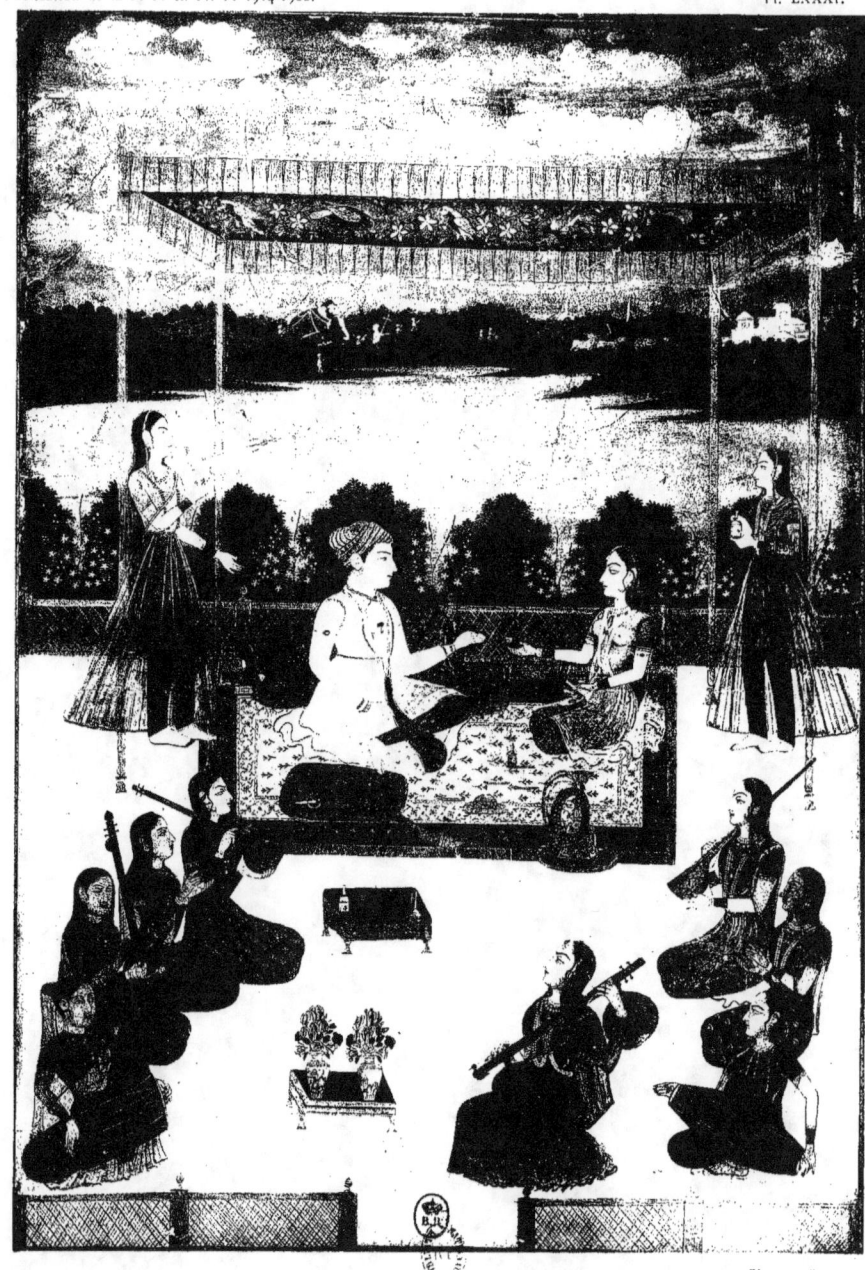

Un prince hindou et sa favorite, entourés de musiciennes.

(Recueil de peintures indiennes OD. 44, fol. 13).

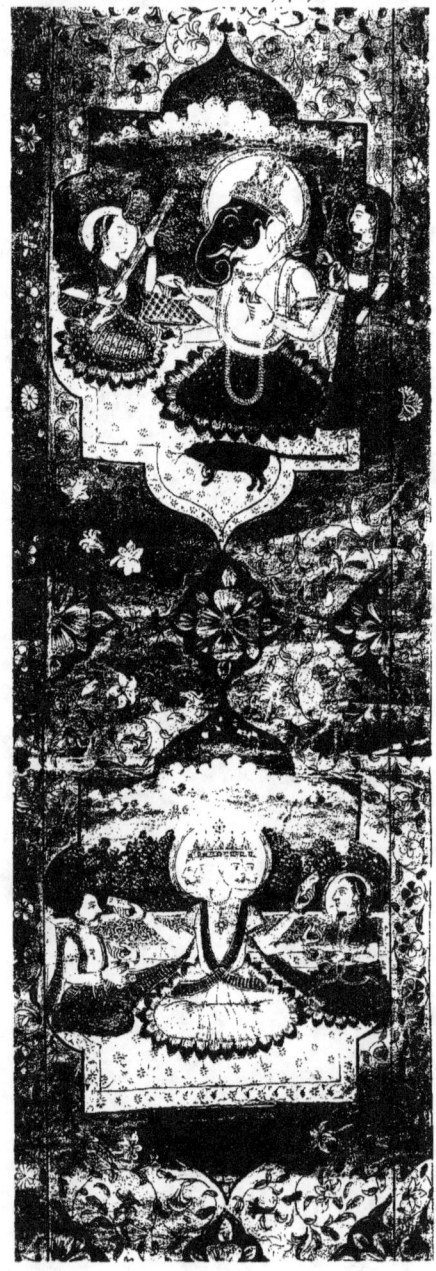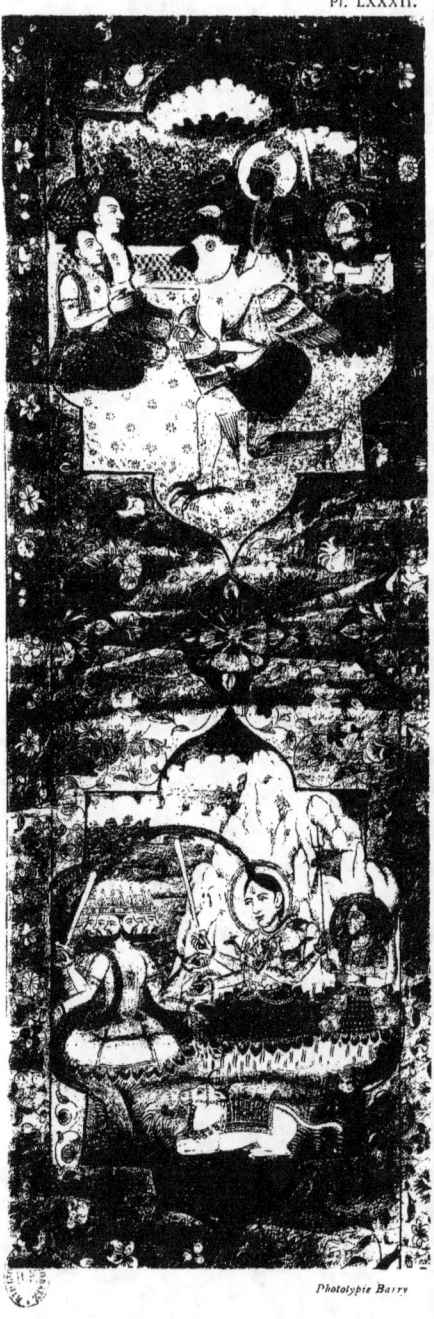

Ganesha, Brahma, Vishnou et Mahadéva avec Parvati.

(Ms. sanscrit 479, sujets 1, 2, 3, 4).

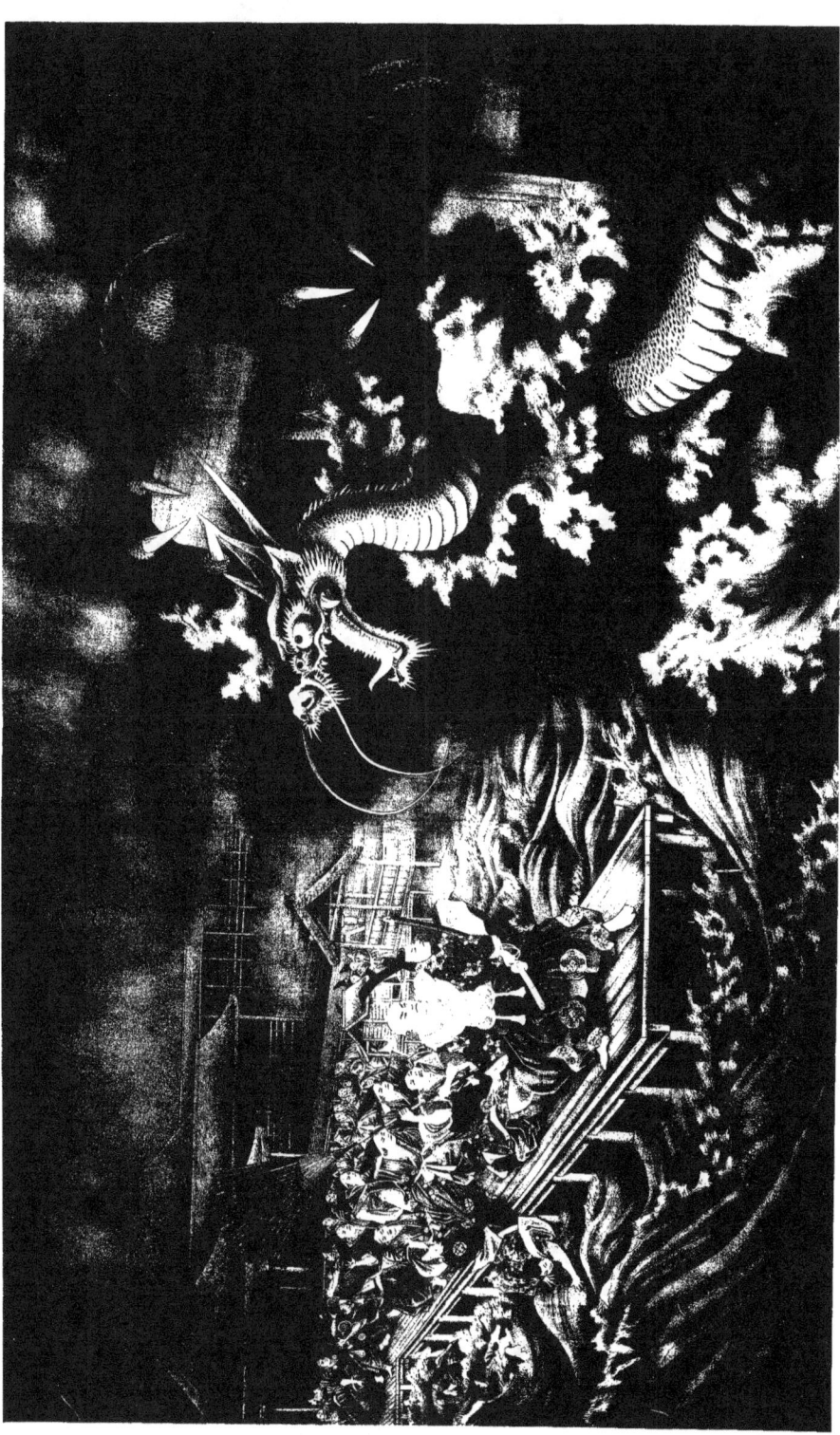

Taïra-no Kiomori, se rendant à Miashima, est surpris par le Typhon.

(Département des Estampes).

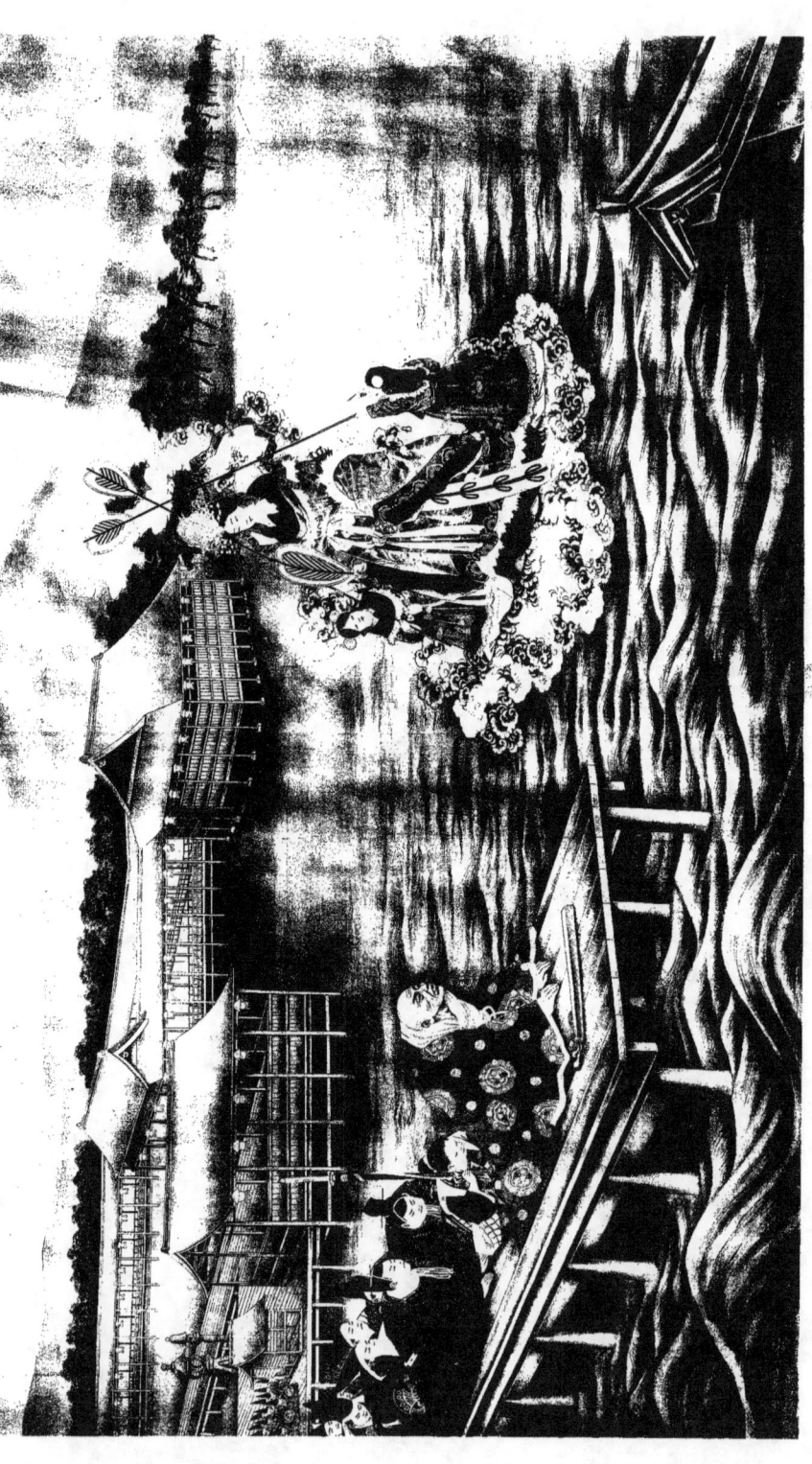

La Déesse du bonheur donne à Taïra-no Kiyonori un pouvoir surnaturel.

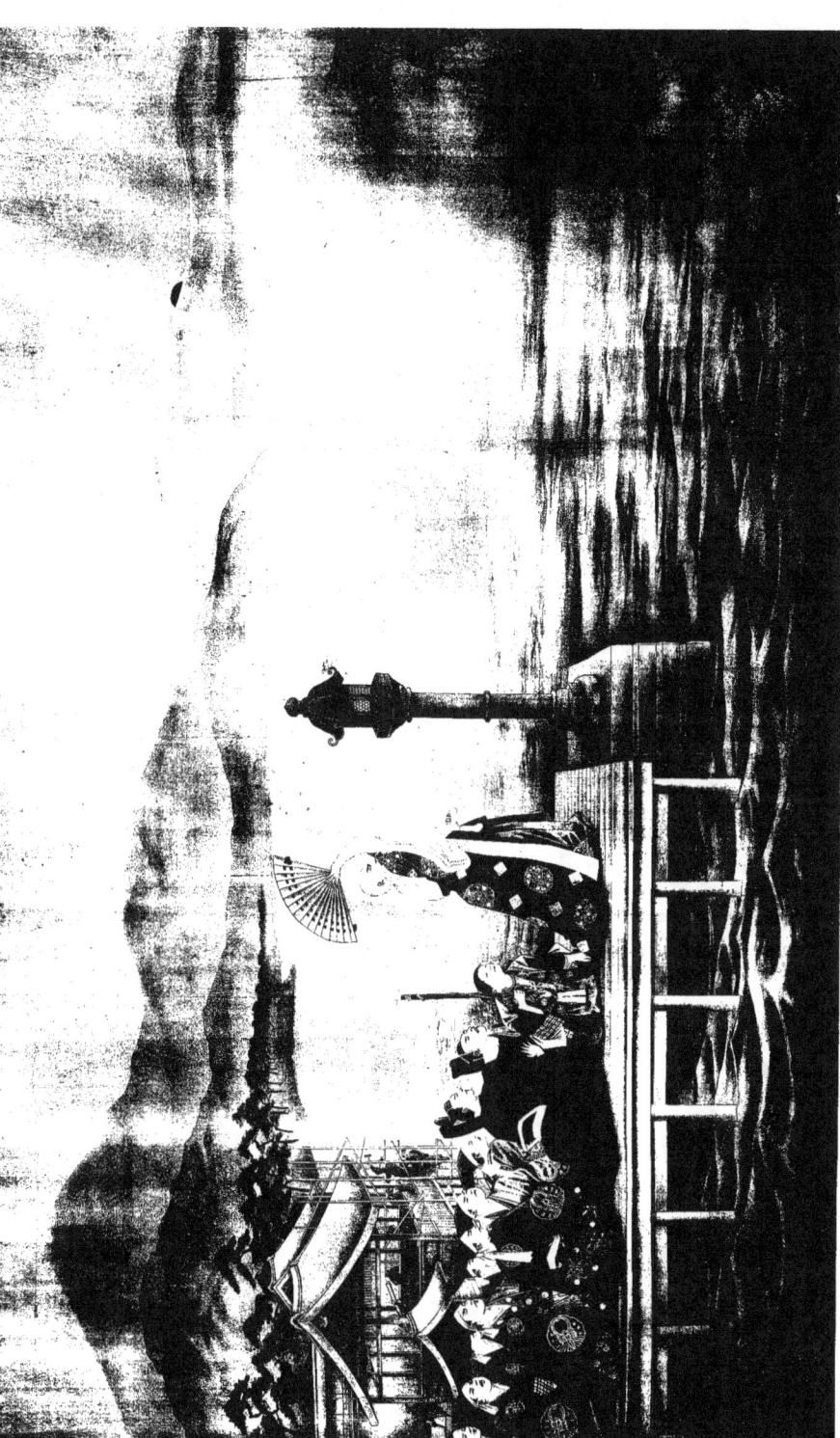

Tara-no kiomori arrête le Soleil couchant par ses incantations.

(Département des Estampes).

Taïra-no Kiomori est dévoré par le feu en punition de son sacrilège.

PUBLICATIONS

DE LA

SOCIÉTÉ FRANÇAISE

DE

REPRODUCTIONS DE MANUSCRITS

A PEINTURES

POUR LES MEMBRES DE LA SOCIÉTÉ
PARIS
1921

BUREAU DE LA SOCIÉTÉ

Président : M. le baron Eugène Fould-Springer.
Secrétaire : M. le comte A. de Laborde.
Trésorier : M. N...

COMITÉ DE DIRECTION

M. H. Omont, membre de l'Institut.
M. le comte Durrieu, membre de l'Institut.
M. H. Martin, administrateur de la Bibliothèque de l'Arsenal.

PUBLICATIONS DE LA SOCIÉTÉ

1^{re} année — 1911.

Tome I des planches de la *Bible Moralisée*, par le comte A. de Laborde, avec 187 planches in-folio. (*Épuisé.*)

Bulletin. — Liste des Sociétaires. — *Notice sur la S. F. R. M. P.* — *Les manuscrits des Statuts de l'Ordre de Saint-Michel*, par M. le comte Durrieu. — *La Peinture en Perse*, par M. E. Blochet. — *Notes sur quelques manuscrits conservés dans les Bibliothèques d'Italie*, par M. le comte Durrieu. — *Le Bréviaire de Sigismond de Luxembourg*, par M. André de Hevesy. — *Liste des Recueils des Fac-similés*, par M. Henri Omont. — 26 planches in-4°.

2° année — 1912.

Tome II des planches de la *Bible Moralisée*, par le comte A. de Laborde, avec 192 planches in-folio. (*Il ne reste plus que quelques exemplaires.*)

Bulletin. — Liste des Sociétaires. — *Les principaux manuscrits à peintures de la Bibliothèque Impériale de Vienne* (1^{er} article), par M. Rudolf Beer. — *Les principaux manuscrits à peintures de la Bibliothèque publique et universitaire de Genève*, par M. Hippolyte Aubert de la Rüe. — *Notice sur quelques beaux manuscrits à peintures conservés en Allemagne, le Valère-Maxime de Leipzig et un manuscrit milanais de la Bibliothèque de Cobourg*, par M. H. Morton Bernath. — *Bibliographie des publications relatives aux manuscrits à peintures parues en 1911*, par M. Ph. Lauer. — 50 planches in-4°.

Les Heures à l'usage d'Angers, par le comte Durrieu, don gracieux de M. Martin Le Roy, possesseur de ce manuscrit, avec 21 planches in-4°. (*Cet ouvrage est complètement épuisé.*)

3ᵉ ANNÉE — 1913.

Tome III des planches de la *Bible Moralisée*, par le comte A. de Laborde, avec 187 planches in-folio. *(Il ne reste plus que quelques exemplaires.)*

Bulletin. — Liste des Sociétaires. — *Les principaux manuscrits à peintures de la Bibliothèque Impériale de Vienne* (2ᵉ et dernier article), par M. Rudolf Beer. — *Le Cerf allégorique*, par M. Émile Picot. — *Bibliographie des publications relatives aux manuscrits à peintures parues en 1912*, par M. Ph. Lauer. — 60 planches in-4°.

4ᵉ ANNÉE — 1914-1920.

Les peintures des manuscrits orientaux de la Bibliothèque nationale, par M. E. Blochet, avec 85 planches en phototypie.

Bulletin. — Avertissement. — Note additionnelle sur « *Le Cerf allégorique* ». — *Le manuscrit de Sainte-Radegonde de Poitiers et ses peintures du XIᵉ siècle*, par M. E. Ginot. — *Les manuscrits à peintures du Sir John Soane Museum et du Royal College of Physicians de Londres*, par M. E. G. Millar. — *Bibliographie des publications relatives aux manuscrits à peintures parues de 1913 à 1920*, par M. Ph. Lauer. — 55 planches in-4°.

5ᵉ ANNÉE — 1921 (SOUS PRESSE)

Tome IV et dernier des planches de la *Bible Moralisée*, par le comte A. de Laborde, avec environ 200 planches in-folio.

Un choix de miniatures prises dans les manuscrits des Bibliothèques de Sainte-Geneviève, de la Chambre des Députés et du Musée de Cluny, avec une introduction par M. A. BOINET.

Bibliographie des publications relatives aux manuscrits à peintures parues en 1921, par M. Ph. Lauer.

EN PRÉPARATION

Introduction et index de la *Bible Moralisée* avec quelques planches supplémentaires in-folio et l'avis au relieur, par le comte A. de Laborde.

Un *Livre d'Heures* de l'école du *Bréviaire Grimani*, avec une préface de M. le comte Durrieu, don gracieux d'un grand amateur.

Les principaux manuscrits à peintures de la Bibliothèque de l'Arsenal de Paris, avec une introduction de M. Henry Martin.

Les principaux manuscrits à peintures des Bibliothèques de La Haye.

Les principaux manuscrits à peintures des Bibliothèques de Pétrograd.

Un choix de miniatures prises dans les manuscrits des Bibliothèques de Londres autres que le British Museum.

Catalogue des plus beaux manuscrits à peintures de la Bibliothèque du roi Matthias Corvin, avec reproductions.

Pour la rédaction du *Bulletin* et pour les autres publications, s'adresser à M. le comte A. de Laborde, membre de l'Institut, secrétaire de la Société, faisant fonctions de trésorier, 81, boulevard de Courcelles, Paris, VIIIᵉ.

MACON, PROTAT FRÈRES, IMPRIMEURS

www.ingramcontent.com/pod-product-compliance
Lightning Source LLC
Chambersburg PA
CBHW070952240526
45469CB00016B/73